LE MUSEE
PLANTIN-MORETUS

PAR MAX ROOSES
CONSERVATEUR DU MUSEE

LIVRAISONS I – II

SOMMAIRE :

Naissance, Jeunesse et Mariage de Plantin.
Arrivée de Plantin à Anvers.
Premières Impressions Plantiniennes.
Relations de Plantin avec les Réformés.

HORS TEXTE :

Un bois du *Missale Romanum*.
Fac-simile de la lettre de P. Porret.
Cuivres : Portrait de Plantin.
 La Cathédrale.
 Portrait de Houvaert.
 Deux marques plantiniennes.
 La maison Hanséatique.
 Office de la Vierge.

G. ZAZZARINI & C^{IE}
37, MARCHE AUX SOULIERS
ANVERS
MDCCCCXIII

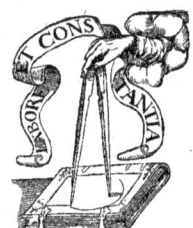

LE MUSEE PLANTIN MORETUS

MDCCCCXIV

LE MUSEE PLANTIN MORETUS

PAR

MAX ROOSES
CONSERVATEUR

G. ZAZZARINI & Co, ANVERS

CONTENANT

LA VIE ET L'OEUVRE

DE

Christophe Plantin

ET DE SES

SUCCESSEURS

LES MORETUS

AINSI QUE

LA DESCRIPTION DU MUSEE

ET DES

COLLECTIONS

QU'IL RENFERME

JUSTIFICATION DU TIRAGE

Il a été tiré de cet ouvrage cinq cents exemplaires numérotés dont :

Soixante exemplaires de grand luxe, contenant un certain nombre de gravures et lettrines enluminées à la main et une double suite des gravures originales sur cuivre. Une de ces suites est tirée sur papier ancien. Ces exemplaires sont numérotés de I *à* LX *en chiffres romains et imprimés au nom du souscripteur.*

Quatre cent quarante exemplaires, numérotés de 61 à 500.

En outre il a été tiré cinq exemplaires de grand luxe, marqués de A *à* E, *hors commerce.*

Cet exemplaire porte le

No 131

PRÉFACE

C'était en 1549. Anvers avait atteint l'apogée de sa prospérité et était devenue la métropole du commerce dans l'Europe occidentale ; l'Art des Pays-Bas y avait établi son trône ; les Sciences et les Lettres commençaient à y éclore ; l'Imprimerie y florissait et était représentée par mainte maison ancienne déjà et de solide réputation.

En cette année arriva ici Christophe Plantin, un Français d'humble naissance, sans fortune, qui avait appris son double métier de typographe et de relieur à Caen et à Paris. Doué d'une intelligence merveilleuse, de cette Activité et Constance, qu'il rappelle dans sa devise, il venait tenter la fortune dans la grande ville flamande. Il s'établit d'abord comme relieur dans une humble maison. En 1555, il ouvrit une typographie qui bientôt acquit une réelle importance ; en 1559 déjà, il avait à tel point dépassé ses concurrents, que le gouvernement lui confia la publication de la "Magnifique et somptueuse pompe funèbre de Charles Quint" qui venait d'être célébrée à Bruxelles. Il en fit un chef-d'œuvre par l'impression et par l'illustration. Sauf de courtes interruptions, il continua à travailler à Anvers jusqu'à sa mort arrivée en 1589. En 1566, il transféra son imprimerie dans un vaste bâtiment situé Marché du Vendredi, où continuèrent à habiter ses successeurs et où se trouve encore le Musée Plantin-Moretus.

Plantin avait le génie de son métier. Son imprimerie, que le roi honora en 1570 du titre d'Architypographie, devint la première de l'Europe. Nulle autre ne posséda un matériel comparable au sien, tant par la perfection que par l'abondance des caractères. Des artistes de grand talent dessinèrent les planches qu'il employa comme illustrations ; toute une école de graveurs les taillèrent en bois et en cuivre. Il entreprit la publication de quantité d'ouvrages de la plus grande valeur : il dota, lui Français, les Pays-Bas du premier dictionnaire flamand "Thesaurus theutonicae linguae", qu'il avait commencé à rédiger lui-même et qu'il fit compléter par les hommes les plus compétents, ses aides et correcteurs. Il fournit à la Chrétienté une Bible polyglotte en cinq langues, livre dont ces temps de controverses religieuses sentaient le plus grand besoin et dont il confia la rédaction à une pléiade de théologiens et de philologues réunis autour de lui. Des livres de sciences diverses : la théologie, la jurisprudence, la botanique, la géographie, l'histoire, les langues anciennes et modernes sont représentées dans ses éditions par des œuvres capitales.

Sa maison devint une véritable université où toutes les connaissances humaines étaient cultivées. Par les temps les plus troublés que notre histoire ait connus, il accomplit son œuvre colossale. Les guerres civiles sévirent pendant la majeure partie de sa carrière violemment agitée. Sa demeure fut pillée par les soldats révoltés ; il dut fuir le pays comme suspect d'avoir imprimé des livres hétérodoxes et ses biens furent vendus à l'encan ; les temps néfastes minèrent le commerce et l'industrie, et réduisirent

l'imprimerie à la misère. Il tint tête à tout et légua à ses héritiers ses ateliers et les riches collections de toute nature qu'il avait accumulées. Il traversa la vie non en simple spectateur et ouvrier indifférent. Il fut mêlé à toutes les graves questions qui remuèrent son époque et sa vie reflète toutes les luttes engagées autour de lui et leur emprunte ce grand intérêt qui s'attache aux temps et aux hommes de combat. Il prit une part prédominante au mouvement littéraire et scientifique. Il fut entraîné dans les luttes religieuses; imprimeur du roi catholique, protégé du cardinal de Granvelle, il imprima pour deux chefs anabaptistes les livres des doctrines de leurs sectes. Il fut à diverses reprises accusé d'hérésie, mais parvint chaque fois à se laver de tous soupçons. Il fut forcé de se concilier les bonnes grâces des gouvernements qui tour à tour exercèrent le pouvoir dans le pays. Il sut se faire estimer et admirer par tous ceux avec qui il fut en relation, les savants, les littérateurs et tout d'abord les membres de sa famille.

L'un de ses gendres, Jean Moretus, lui succéda et fut la souche des Moretus qui, pendant près de trois siècles, continuèrent à diriger la prototypographie. En tête de leur testament, les Moretus eurent l'habitude d'inscrire la clause que la maison de Christophe Plantin et tout ce qu'elle renfermait devait être respecté par leur successeur, l'aîné ou le plus capable des fils de la lignée. Cette inscription, qui transformait la typographie en une espèce de majorat, fut religieusement observée au cours des siècles et c'est à la pieuse vénération que les descendants de Plantin portaient au fondateur de la maison que celle-ci doit sa merveilleuse conservation.

Pendant cent ans la vie intellectuelle fut fort active dans cette maison. Balthasar Moretus I fut le plus distingué de la dynastie. Ami intime de Rubens, il travailla beaucoup avec le grand peintre, lui fit dessiner de nombreux modèles de gravures et lui commanda non moins de tableaux. Il fit agrandir et embellir la demeure ancestrale et en fit un palais autant qu'un atelier. Aux trésors acquis par Plantin se joignirent ceux qu'accumulèrent les Moretus dans le cours des siècles. La famille fut anoblie en 1692 et continua d'exploiter ses monopoles et privilèges jusqu'en 1867. En 1876, l'antique typographie fut cédée à la ville d'Anvers qui la transforma en musée public.

Avec elle furent acquis les archives, trésors d'art, le splendide matériel, les
manuscrits et livres, les riches meubles que les générations ont possédés
et scrupuleusement conservés. C'est à la glorification des hommes
qui s'y sont succédé et spécialement au plus grand
d'entre eux, Christophe Plantin, et à la des-
cription de leur vénérable demeure
que ce livre est
destiné.

LE MUSEE

PLANTIN MORETUS

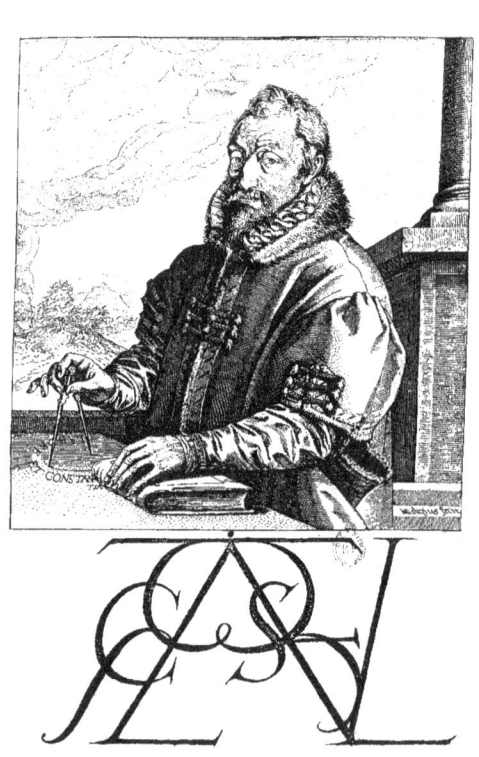

CHAPITRE I

EN débouchant par une des ruelles qui, du centre du vieil Anvers, conduit au Marché du Vendredi, on aperçoit au fond de cette place un bâtiment monumental du XVIIIe siècle, à la façade en pierre blanche qui, au rez-de-chaussée, se compose d'une porte cochère et de deux fenêtres à gauche, sept fenêtres à droite, avec un premier étage à dix fenêtres, dont l'une au-dessus de la porte forme un léger avant-corps et est ornée d'un encadrement en style Louis XV et d'un second étage de moindre élévation. C'est l'ancienne architypographie plantinienne, actuellement le Musée Plantin-Moretus. Nous nous proposons de relater l'histoire de cette illustre maison et des nombreuses générations qui, du XVIe au XIXe siècle, l'ont habitée et ont répandu par le monde entier, avec le produit de ses presses, l'éclat de son nom illustre.

SON fondateur, l'homme éminent qui fut vénéré par ses descendants au point que nul d'entre eux ne songea jamais à quitter l'habitation ancestrale, ni à en altérer le caractère, fut Christophe Plantin. C'est lui qui occupe la première et la plus large place dans l'histoire de sa famille, c'est de lui que nous parlerons en premier lieu.

FAIT curieux, Christophe Plantin, qui savait tant de choses et notait avec tant de soin pour la postérité tout ce qui pouvait nous intéresser, ne connaissait pas la date de sa naissance. La première fois que nous traçions sa biographie, nous ne croyions pas qu'il pût y avoir de doute à ce sujet. N'avions-nous pas un document absolument digne de foi? La pierre sépulcrale du grand imprimeur érigée dans la Cathédrale d'Anvers, portait explicitement les mots : " *Il vécut 75 ans et mourut le premier juillet 1589*" (Document I). Son portrait, gravé par Jean Wiericx en 1588, porte l'inscription : *Aet. LXXIIII Christophorus Plantinus MDXXCIIX.* Donc à la fin de sa vie, Plantin affirmait qu'il était né en 1514.

MAIS il n'avait pas toujours fourni cette date. Le premier document qui contredit les deux témoignages que nous venons de citer, est une déclaration d'un de ses petits-fils, François Raphelengien, fils de François, qui a formellement contredit l'attestation de la pierre sépulcrale et de la gravure de Jean Wiericx, en inscrivant au bas d'une épreuve de cette même gravure la déclaration suivante : " Christophe Plantin, né dans la banlieue ou aux environs de Tours, à Chitré près de Chastellerault, je crois, au mois de mai de l'année 1520, mourut à Anvers le premier juillet 1589, entre deux et trois heures de la nuit, en présence de plusieurs membres de sa famille, parmi lesquels je me trouvais, moi le fils de sa fille, François Raphelengien, fils de François. Quoique son monument funèbre porte et que, non seulement le public, mais aussi ses filles et ses gendres croient qu'il est mort dans la soixante-quinzième année de son âge, je suis convaincu qu'il avait à peine atteint sa soixante-dixième année au moment de son décès. Ceci résulte pour moi d'un grand nombre de lettres écrites de sa propre main dans le cours de plusieurs années et notamment au temps de sa jeunesse et adressées à Alexandre Grapheus. J'avoue toutefois que l'erreur provient de la déclaration faite par lui-même peu de temps avant sa mort ". (1)

LE témoignage de François Raphelengien n'est pas le seul que l'on puisse invoquer en faveur de la date de 1520. Le Musée Plantin-Moretus possède un portrait original de Plantin, portant l'inscription *"Anno 15.. Ætatis 64"*. Malheureusement, les deux derniers chiffres du millésime ont disparu par suite d'une crevasse dans le panneau. Cependant sur une copie ancienne, faite avant cet accident, on lit clairement *"Anno 1584 Ætatis 64"* et ainsi se trouve confirmée la déclaration du petit-fils de Plantin.

POUR élucider la difficulté résultant de ces affirmations contradictoires, nous avons eu recours à d'autres documents. Les archives de la ville d'Anvers possèdent de nombreux actes signés "Plantin" et mentionnant son âge. On ne peut pas dire que ces documents officiels jettent une vive clarté sur le point controversé. En effet, dans les cinq pièces de ce genre que nous connaissons, Plantin fait cinq déclarations officielles concernant son âge. Le 25 août 1561, il dit avoir environ 40 ans; le 27 mars 1564, il déclare avoir 45 ans ou environ; le 29 novembre 1570, il se dit âgé de 45 ans; le 17 avril 1572, il avoue avoir 54 ans et le 10 février 1576, il se reconnaît âgé de 56 ans environ. Successivement il place l'année de sa naissance en 1521, en 1519, en 1525, en 1518 et en 1520. La conclusion s'impose donc que Plantin n'a jamais connu exactement la date de sa naissance, mais que si, vers la fin de ses jours, il la plaçait en 1514, durant la plus grande partie de sa vie il avait une tendance prononcée à la mettre vers 1520. A défaut de documents réellement certains, nous admettrons cette dernière date comme la plus probable.

UNE même incertitude règne sur le lieu de sa naissance. Son épitaphe, composée par Juste Lipse, l'appelle *Turonensis*, c'est-à-dire né à Tours ou né en Touraine. Un

(1) L'estampe au bas de laquelle cette déclaration est écrite, après avoir appartenu à la famille van Es, devint la propriété de Ch. M. Dozy qui en appela l'attention dans un article de *Oud-Holland* (Tome II, p. 221) et qui la céda au Musée Plantin-Moretus.

sonnet qu'un de ses petits-enfants, fils de François Raphelengius, le même qui écrivit sur un portrait de son grand-père la déclaration touchant son âge, composa à Leyde en 1584 "en l'effigie de son grand-père", constate que ce fut dans les environs de la ville de Tours qu'il naquit. Voici le premier quatrain de cette pièce de vers dont l'original appartient à Mr le baron de Renette-Moretus-Plantin. (Document II) :

<blockquote>
Près de Tours en Touraine a prins mon corps naissance

J'ay vesceu quelques ans en la ville d'Anvers.

A Leyde maintenant; mon nom par l'univers

Est assés estendu par Labeur et Constance.
</blockquote>

PLUSIEURS biographes anciens le font naître au village de Mont-Louis, à deux lieues et demie de Tours (1). D'autres, plus récents, lui donnent pour lieu de naissance Saint-Avertin, situé à une lieue de Tours sur le Cher (2). Nous ne savons sur quelles preuves s'appuyaient les auteurs qui indiquent Mont-Louis comme le village natal de Plantin. Quant à ceux qui se déclarent pour Saint-Avertin, il est probable qu'ils ont adopté cette opinion parce que, dans ce village, du vivant de l'illustre imprimeur, la famille Plantin comptait de nombreux représentants. Les registres de la paroisse de Saint-Avertin ne remontent pas au-delà de 1574; mais pour la seule année 1580, ils mentionnent les baptêmes de cinq enfants du nom de Plantin ou Plantain. L'existence de ces nombreux homonymes, du vivant de l'illustre représentant de la famille, dans une commune de la Touraine, nous paraît de nature à faire prévaloir l'opinion que c'est dans ce village qu'il vit le jour.

IL est vrai que la note manuscrite de François Raphelengien sous le portrait gravé de Plantin, que nous avons citée plus haut, indique comme lieu de sa naissance Chitré près de Chastellerault et qu'un document que nous citerons plus loin, indique la même commune comme l'endroit où mourut le père de Plantin ; mais il est à observer que François Raphelengien n'affirme rien et que le document auquel nous venons de faire allusion, quoique basé sur d'anciennes traditions de famille, renferme tant d'éléments légendaires qu'il ne conserve pas d'autorité sérieuse dans les questions controversées. Il faut noter encore que Chitré près de Chastellerault est situé à une distance de Tours d'une vingtaine de lieues et ne peut être considéré comme se trouvant dans le voisinage de cette ville. Dans les anciennes cartes d'ailleurs, Chitré est placé non pas dans le Touron-nais, mais dans le Poitou. A défaut de documents concluants, nous croyons que les titres de Saint-Avertin sont assez respectables pour qu'on laisse à cette commune la gloire d'avoir donné le jour au grand imprimeur.

NOUS serions sans renseignements sur la jeunesse de Plantin, si, par un heureux hasard l'homme que, durant toute sa vie, il appelle son frère, ne nous eût transmis, sur les premières années de son ami d'enfance, quelques renseignements du plus haut intérêt.

LE 25 mars 1567, Pierre Porret, écrivant de Paris à Plantin, lui fait part d'un entretien qu'il venait d'avoir avec le Chancelier d'Angoulême. Chose singulière dans cette lettre, Porret envoie à Plantin une esquisse de la biographie de ce dernier (Document III).

"IL a fallu, dit-il, que je luy aye récité de point en point la cause de nostre fraternité et si grande amytié et comme nous avons estés nouris ensemble, dès la grande jeunesse. Je lui ay récité comme feu vostre père avoit servy aux escolles un mien oncle qui s'apelloit Claude Porret, lequel a despuys esté obéancier de St. Just de Lion, avec l'aide d'une sienne sœur qui estoit mariée à Chapelles pays de Forès à un nommé Anthoine Puppier. Ledist obéancier trespassa eagé de 80 ans et plus, en l'an 1548. Or a il eslevé 4 de ses nepveux, enfans de sa diste seur, asçavoyr Françoys, Anthoine, Charles et Pierre Pupier, et les a faict tous quatre chanoynes de ladiste église de St. Just et les deux ont estés obéanciers l'ung après l'aultre, avant qu'il trespassa, car il avoit résiné cum regressu (avec regrès, avec droit de rentrer), qui avoit lieu en ce temps là. Pierre Puppier le feust après son trespas qui ne dura guère. C'est celluy que vous avez servy à Paris et à Orléans, lorsque feu vostre père vous amena chez ledist seigneur obédiencier (Claude Porret) fuiant la peste, quand tous mouroient en vostre maison.

"VOUS estiez bien jeune et n'aviés aulcune cognoissance de jamays avoyr veu vostre mère. Nous fusmes deux ou troys ans ensemble chez mondist oncle (Claude Porret), avant que Monsr le docteur Pierre Puppier allast à Orléans ou en ceste ville (Paris) et pour aultant que feu vostre père qui gouvernoit entièrement la maison (de Claude Porret) me donnait toujours des friandises et qu'il m'appeloit son fils, je l'appeloys mon père comme vous. Et voylà ce, luy dis-je, d'où est venue nostre fraternité.

"IL (le Chancelier d'Angoulême) m'a desmandé comme vous avés esté faict libraire et moi appotiquère. Je luy ay récité comme, après que son maistre (Pierre Puppier) fust chanoyne, il (votre père) se retira à Lion et vous laissa en ceste ville (Paris) quelque peu d'argent pour vous entretenir à l'estude en atendant qu'il iroit à Tolouse, là où il debvoit vous mener.

"MAYS il s'en alla sans vous ; ce que voyant, vous vous en allastes à Caen servir un libraire et puys, quelques ans après, vous vous mariastes audist lieu et moy je me mys apprentif appotiquère. Puys vous amenastes vostre

(1) *Histoire de l'Imprimerie et de la Librairie*. Paris, Jean de la Caille, 1689, p. 46. — ANT. TEISSIER, *Eloge des hommes savants*. Leyde, 1715. Tome IV, p. 8. — MICHEL MAITTAIRE, *Annales Typographici*. La Haye 1725, Tome III, p. 545. — J. FR. FOPPENS, *Bibliotheca Belgica*. Bruxelles, 1739, Tome I, p. 180, etc. etc.

(2) J.L. CHALMEL, *Histoire de Touraine*, Paris, Fournier 1828. Tome IV, pp. 388-391. Suivant un renseignement fourni par M. Mame, de Tours, à Mr Charles Ruelens et que celui-ci a bien voulu me communiquer, ce sont les Bénédictins qui les premiers, ont indiqué Saint-Avertin comme lieu de naissance de Plantin (Travaux manuscrits de Dom Housseau et résidu de St. Germain au dépôt des manuscrits de la Bibliothèque nationale, à Paris). M. le Comte L. Clément de Ris, de son côté écrivit à Mr Ruelens à l'époque où celui-ci travaillait aux *Annales Plantiniennes* que M. Salmon, un ancien élève de l'École des Chartes lui avait affirmé avoir eu entre les mains, à plusieurs reprises, la preuve que Plantin était né à Saint-Avertin.

LETTRE DE PIERRE PORRET A CH. PLANTIN

25 MARS 1567
RACONTANT LES DEBUTS DE CE DERNIER

ménage en cette ville (Paris), où nous avons toujours estés ensemble et, en l'an 1548 ou 1549, vous allastes à Anvers où vous estes encore ".

PAR la même lettre nous apprenons que Plantin avait encore, en 1567, à Lyon un cousin, Jacques Plantin et que quelques années auparavant, Plantin s'était proposé de visiter le tombeau de son père, mais qu'il ne réalisa point ce projet.

NOUS voilà donc renseignés sur l'origine et les premières années de Plantin. Il était fils de domestique et fut élevé dans la condition de son père. Né dans les environs de Tours, il ne connut point sa mère et suivit son père successivement à Lyon, à Orléans et à Paris. De cette dernière ville, où il étudia pendant quelque temps, il se rendit à Caen, où il apprit le métier de relieur et d'imprimeur et où il se maria.

PLANTIN confirme ces témoignages concernant son humble origine. Dans une lettre qu'il écrivit à Arias Montanus, au mois de mars 1572, il s'appelle un homme du peuple (*Ego vero plebeius homo*). Dans une lettre écrite le 25 décembre 1580, à une de ses filles, Madeleine Plantin, femme de Gilles Beys, qui avait demandé du secours à son père, celui-ci lui répondit que c'était par le travail et la sobriété qu'il était parvenu lui-même à se créer une position, sans assistance aucune de ses parents. "Car, dit-il, nous n'avons jamais eu rien de nos parents que charges et cousts et si avons commencé premièrement mesnage du seul labeur de nos mains ".

CES documents précis et authentiques ruinent de fond en comble la légende inventée par les descendants enrichis de Plantin qui, non contents de la gloire légitimement acquise par leur ancêtre, voulaient encore, croyant ainsi rehausser l'éclat de leur maison, le doter d'une naissance illustre.

IL existait, au commencement du siècle dernier, chez un membre de la famille Moretus, J. B. Vander Aa, un ancien écrit de la teneur suivante :

"CHRISTOFLE Plantin, architypographe du roy catholique, est natif de Tours en Touraine, l'an de grâce MDXIV. Son père s'appela Charles de Tiercelin, Seigneur de la Roche du Maine ; lequel dès son jeune aage se voua aux armes pour le service du roi de France ; d'entrée il fut enseigne, puis capitaine, par après archer en la compagnie du duc d'Alençon, de rechef homme d'armes, puis guidon, après lieutenant et enfin capitaine de sa compagnie. Il s'est trouvé en sept sièges de villes pour le service de la couronne de France et a esté prisonnier à la journée de Pavie, et à la bataille de St. Quentin, où son fils puisné fut tué à l'aage de 22 ans. Il avoit en luy une liberté de parler qui démonstroit la générosité de son courage. Il mourut à Chitré près Chastelleraud, le 2 jour de Juing 1567, aagé de 85 ans, deux mois.

"PAR ses adversités il devint à poivreté : de sorte que ses enfants estoyent contraincts de chercher leurs fortunes. Il laissa des fils : dont Christofle, ensemble avec un de ses frères, pour certains mescontentements s'en retirèrent de leur patrie, et allèrent en Normandie à Can, et enfin de n'estre point cogneus ils changèrent tous deux leurs noms, lesquels noms ils choysirent en leur voyage casuelement en une prerie, l'un cavelloit par cas sur une herbe qui en françois s'appelle Plantain et en flamand *Weghbree*, et l'autre une herbe qui s'appelle Porrée ou en flamand *Porrey*, dont l'un prend le surnom de Plantin et l'autre de Porret, lequel Porret s'exerça à l'apoticairie et médecine.

"ORES, Christofle Plantin estant à Can se mit au service d'un libraire qui ensemble estoit relieur ; là, où il aprint à relier de livres et faire de petits coffres pour garder des joyaux, ce qu'il fist en ce temps-là si curieusement que tout le monde estimoit ce qu'estoit faict de sa main. Dans la mesme maison demeuroit une fille nommée Jeanne Rivière, natif d'un village près de Can, nommé de St. Barbère ; elle avoit six frères dont les trois estoyent religieux, et les autres trois capitaines de guerre ; dont le plus jeune avoit bien vint ans lorsque cette fille vint au monde et (ce qu'est rare) sa mère avoit 52 ans lorsqu'elle accoucha de ceste fille. Christofle Plantin se maria avec cette fille lorsqu'elle estoit aagée de vingt-cinq ans.

"ESTANT mariés, ils vinrent à Anvers avec le peu de livrets de prière et semblables choses, et mirent une petite boutique (le mari des livres et la femme des linges) dessus la bourse des marchands, là où ils gagnèrent quelque temps leur vie assez sobrement.

"IL advint par après que le Sr Scribonius Grapheus, en ce temps-là greffier de la ville d'Anvers, se plaisant fort à la curiosité de la ligature de Plantin, le fit relier tous ses livres et l'avança et l'ayda en luy prestant quelques deniers, de sorte qu'il vint à tenir une boutique au logis qu'à présent se nomme la Rose près de l'église des Augustins à Anvers. Ce mesme Grapheus, voyant la façon de contenance de Plantin, par plusieurs fois dit qu'il le tenait pour homme de noble extrait, à quoy Plantin tousjours respondoit qu'il n'estimoit aultre noblesse que celle qui estoit de la propre vertu.

"EN ce temps-là luy advint un malheur qui luy ayda par après à devenir un imprimeur, tel qu'après il a esté. Environ le temps du Carnaval, à un soir, il porta sous son manteau un petit coffret pour une fête de nopce : par derière luy vinrent quelques mascarades, lesquels croyants avoir un de leurs enemis, le traversèrent par derière d'un coup despé ; et entendant la voix de Plantin, virent qu'ils estoyent abusés, croyant avoir un aultre ; Plantin ayant prins garde aux habits des mascarades, quelques temps après, estant guerry, venant au marché du vendredy, vit les mêmes habits, et demandant à qui ils avaient esté loué, au jour qu'il avoit esté blessé, et ayant venu à la cognoissance des personnes, qui estoyent de bonnes moyens et qualités, s'accorda avec eulx (pour ne point se plaindre à la justice) qu'il auroit donc bonne somme d'argent lequel

il employa à acheter une presse et quelques instruments d'imprimerie, commançant d'imprimer des Almanachs et Abécédares pour les enfants comme quelques petits livres de prières, en quoy il s'acquitast si curieuse et correctement, que........ " (Le reste manque.)

Nous pouvons nous dispenser de faire ressortir la fausseté de cette généalogie : Plantin et Porret se sont chargés de ce soin. Notons seulement que Charles de Tiercelin, comte de la Roche du Maine, un des plus illustres Seigneurs français de son temps, eut six fils dont les

grand' mère, Adrienne Gras, mère de Jean Moretus. A la fin du XVIIe siècle, Balthasar Moretus III, lorsqu'il fut annobli, obtint ces mêmes armoiries et ses descendants les portent encore ainsi modifiées.

Melchior Moretus ne se fiant pas à son talent de persuasion s'adressa à son frère Balthasar pour faire valoir ses titres à la place sollicitée et celui-ci rédigea, au nom de son frère, une supplique où il est dit : "Si le postulant n'a peut-être point encore mérité cette faveur, il espère avec l'aide de Dieu, s'en rendre digne

Armoiries de la famille Gras ou Grassis.

Armoiries que Melchior Moretus fit imprimer sur ses thèses académiques, en 1597.

Armoiries accordées à la famille Moretus, lors de son annoblissement, en 1692.

noms et prénoms sont connus et ne correspondent, d'aucune façon, à ceux de Plantin et de son ami.

Néanmoins, nous avons cru devoir citer ce document, parce que, à côté de ces données fantaisistes, il renferme des détails qui portent un tel cachet d'authenticité qu'ils ne peuvent avoir été fournis à son auteur que par des traditions conservées dans la famille Moretus. Telles sont les relations de Plantin avec Grapheus, son aventure avec les masques et son amitié fraternelle avec Porret. Tous ces faits se trouvent confirmés par des documents conservés dans les archives Plantiniennes, mais n'avaient, au XVIIIe siècle, trouvé place dans aucune pièce imprimée ou divulguée.

C'est un fait curieux à remarquer que, quelques années après la mort de Plantin, cette légende de l'origine nobiliaire de leur ancêtre se conservait parmi ses descendants. Nous en trouvons une preuve péremptoire dans une pièce écrite qui nous a été conservée.

Au mois de janvier 1606, Balthasar Moretus, petit-fils de Plantin, s'adressa à l'évêque et aux chanoines de la cathédrale, afin d'obtenir un siège au chapitre pour son frère Melchior. Ce Melchior, qui causa bien des embarras et des déboires à ses parents, était licencié en droit civil et canonique de l'Université de Louvain ; il avait reçu la prêtrise et était constamment en quête de l'un ou l'autre bénéfice ecclésiastique. Ce fut le premier des Moretus qui prit et fit imprimer sur ses thèses académiques, les armoiries de la famille Gras ou Grassis, à laquelle appartenait sa

dans l'avenir et prendre si bien à cœur l'intérêt de votre église, que vous ne vous repentirez jamais de lui avoir accordé le bénéfice. Il agira ainsi d'après l'exemple de son aïeul de pieuse mémoire, Christophe Plantin, dont les mérites furent si nombreux et si grands, que maintenant l'église chrétienne toute entière se réjouit et se félicite de son *labeur constant*. Ce grand homme appartenait à une race illustre, mais qui dut céder à un frère aîné les richesses et les biens féodaux de ses ancêtres. Il crut qu'il choisirait un état digne de lui en s'adonnant aux arts de la paix, au lieu de suivre, comme la plupart des nobles, la carrière des armes. Il se fit imprimeur, pour augmenter et non pour diminuer l'éclat de la souche paternelle. Cet homme qui recherchait la vraie noblesse dans ses vertus personnelles, faisait si peu de cas de son origine que, sa vie durant, il ne voulut porter les armoiries de son antique maison, ni les faire connaître à qui que ce fût, et se contenta du célèbre et glorieux compas".

Voilà ce qu'écrivit gravement le petit-fils de Plantin et le plus illustre de ses successeurs. Le grand-père avec son esprit lucide et son bon sens bourgeois n'aurait certes pu s'empêcher de sourire, s'il avait pu lire cette fable vaniteuse, transmise et débitée par ses descendants. Faisons comme lui et passons.

Jusqu'à la fin de sa vie, Plantin conserva pour Pierre Porret un profond attachement ; les deux amis continuèrent à s'appeler frères, et leurs enfants et petits-enfants

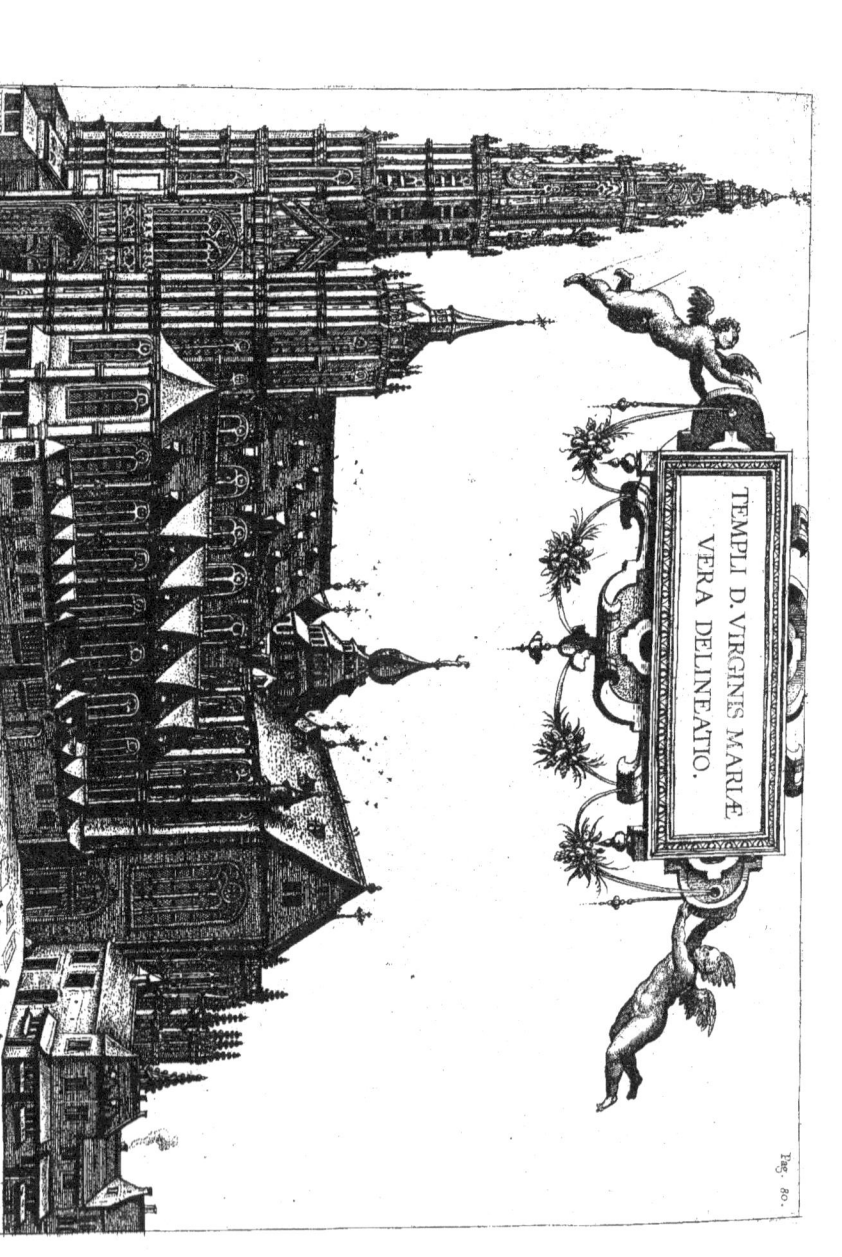

La Cathédrale d'Anvers gravée par Hogenberg pour L. Guicciardini.
Descrittione di tutti i Paesi Bassi, Plantin 1581.

imitant cet exemple touchant d'affection, se considéraient comme membres d'une même famille. Porret fut mis à la tête de la boutique de livres, fondée par Plantin à Paris, en 1567. Il était l'intermédiaire ordinaire de l'officine anversoise pour les nombreuses affaires que celle-ci avait à traiter en France. Par son testament, fait en 1588, il légua des sommes considérables à son ami, ou à sa veuve et à ses enfants, "en considération des grands et infinis biens qu'il a receu de luy despuys quarante ans et plus". Plantin ne bénéficia point lui-même de ce legs ; la mort l'enleva avant le compagnon de sa jeunesse.

PLANTIN, élevé dans la maison d'ecclésiastiques instruits, ne resta point étranger aux études classiques. Ce fut sans doute à Orléans et à Paris qu'il apprit le Latin ; en effet, il manie déjà cette langue avec facilité dans les premières lettres qui nous sont parvenues de lui. Il conserva, sa vie durant, un goût très prononcé pour la Science et la Littérature. Il atteste lui-même qu'il est devenu imprimeur, parce que l'occasion d'étudier lui a fait défaut et parce qu'il ne se sentait pas de force à gagner sa vie comme littérateur. Dans une des préfaces rimées, dont il fit précéder "La première et la seconde partie des Dialogues François pour les jeunes enfans" il dit :

> Oncques je n'eu l'aisance,
> Le temps, ne la puissance ;
> Comme j'ay eu le cœur ;
> De vacquer à l'étude,
> Tousjours Ingratitude
> A dérobé mon heur.
>
> L'aucteur des vers ne m'a donné pouvoir
> De caresser les filles de Mémoire.
> Cela voyant, j'ay le mestier éleu
> Qui m'a nourri en liant des volumes.
>
> Ainsi ne pouvant estre
> Poëte, éscrivain, ne maistre
> J'ay voulu poursuivir
> Le trac, chemin, ou trace,
> Par où leur bonne grâce
> Il pourroit acquérir.

Dans ces aveux d'infériorité, nous discernons clairement le regret de n'avoir pu, lui aussi,

> Estre orateur, poëte ou maistre d'école

et de n'avoir pu fournir du travail aux imprimeurs plutôt que de devoir "écrire à la presse sans plumes" les doctes œuvres des autres.

COMME nous l'avons vu, Plantin, en quittant une première fois Paris, se rendit à Caen pour y apprendre l'état d'imprimeur. La date de son arrivée dans la ville normande nous est inconnue : ce fut probablement entre 1535 et 1540.

CAEN est une des premières villes de France où la typographie fut exercée. Au XVIe siècle, cet art y était activement cultivé. Dès l'année 1480, on y rencontre les imprimeurs Jacques Durandas et Gilles Quijoue ; de 1490 à 1500, Pierre Regnault et Robert Macé I ; de 1500 à 1550, Michel Angier, Laurent Hostingue, Richard Macé et Robert Macé II. C'est chez un de ces quatre derniers que Plantin a fait son apprentissage.

D'APRÈS Jean Rouxel, professeur à l'Université de Caen, qui vivait de 1530 à 1580, c'est chez Robert Macé II que Plantin apprit son métier. Voici en quels termes il parle du patron et de l'ouvrier (1) :

"ROBERT Macé, typographe du roi, fils de Robert, (qui le premier, en Normandie et en Bretagne, imprima des livres en caractères de métal), était un habitant de Caen fort instruit, d'une vertu peu commune, d'une grande affabilité et de mœurs pures. Il était profondément attaché au culte de ses aïeux, la religion catholique, et très versé dans les lettres et dans les sciences, le soutien et la gloire de son très noble art. Il eut longtemps pour apprenti Christophe Plantin qu'il initia aux secrets de ce même art et qui maintenant est lui-même un excellent typographe " (Document IV). Ce témoignage concluant d'un contemporain est confirmé par Huet, le savant évêque d'Avranches (2).

PLANTIN se maria très probablement en 1546, puisque l'aînée de ses enfants, Marguerite, qui épousa plus tard François Raphelengien, naquit en 1547. Sa femme s'appelait Jeanne Rivière ou de la Rivière.

NOUS n'avons que peu de renseignements sur l'âge et l'origine de la femme de Plantin. Le document Vander Aa que nous avons déjà cité, dit qu'elle servait dans la maison du patron de Plantin, qu'elle était native de St. Barbère, qu'elle avait six frères, dont trois étaient religieux et trois capitaines et qu'elle était âgée de vingt-cinq ans lorsqu'elle se maria.

LES renseignements sur le nombre et la qualité des frères de Jeanne Rivière semblent fort suspects. Ils sont, à n'en point douter, aussi peu authentiques que les nobles seigneurs dont descendant son mari. En effet, dans les nombreux papiers de famille de Plantin et dans toute sa longue correspondance, il n'est jamais fait mention d'aucun des proches parents de sa femme. Les deux seuls documents qui parlent des frères de Jeanne Rivière sont une lettre qu'un certain Jean Leclerc écrivit de Caen à Plantin, peu de temps après l'arrivée de celui-ci à Anvers, dans laquelle il souhaite une bonne santé à tous ceux de la maison et notamment au " frère de Jeanne ", qui par conséquent habitait Anvers. Le second document est un article du Journal de Plantin, en date du 25 septembre 1565 de la teneur suivante :

"A mon beau-frère Cardot Rivière pour s'en retourner 5 livres 18 sous de gros et une lettre avec une procuration faicte par moy à Jacques Vincent, menuisier, pour recevoir à Caen de Guillaume le Herin 50 livres de gros pour employer 30 livres à l'achat d'un verger planté d'arbres fruictiers et le reste en brebis pour bailler le tout à ferme à moictié audict Cardot Rivière ".

(1) *Poemata Joannis Ruxellii*. Adam Cavelier 1636 p. 193.
(2) *Origines de Caen* p. 369.

Nous connaissons mieux un autre membre de la famille Rivière, l'imprimeur Guillaume, qui travailla comme compagnon chez Plantin, depuis l'année 1569. Le 6 avril 1576, il se fit recevoir bourgeois d'Anvers et maître imprimeur, après s'être associé, l'année précédente, avec Jehan du Moulin. Cette association ne dura que jusqu'à la fin de 1577, et Guillaume Rivière, ou de La Rivière, ne quitta point, durant cette courte période, les ateliers de Plantin. Il continua d'y travailler jusqu'au mois de février 1591; au mois d'avril de la même année, il était établi comme maître imprimeur à Arras. Dans les lettres à son ancien patron, il le nomme son cousin.

Peu de temps après son mariage, Plantin se rendit à Paris. Il y demeurait lorsque, deux ans après la naissance de son premier enfant, il quitta la France pour s'établir à Anvers.

CHAPITRE II

1549 — 1555

ARRIVEE DE PLANTIN A ANVERS
PREMIERES ANNEES DE SON SEJOUR EN CETTE VILLE
IL Y EXERCE LE METIER DE RELIEUR

A lettre de Pierre Porret que nous avons citée plus haut, nous apprend que Plantin arriva à Anvers, en 1548 ou 1549. Dans un document que nous traduisons plus loin, Balthasar Moretus I précise davantage cette date et affirme que ce fut en 1549 que son grand-père vint habiter Anvers. Il se fit recevoir bourgeois de cette ville, le 21 mars 1550, et la même année il fut inscrit comme imprimeur dans la corporation de St. Luc.

AU moment où Plantin s'établit à Anvers, cette ville jouissait d'une prospérité qu'elle n'avait jamais connue auparavant et qui devait s'accroître encore pendant une quinzaine d'années pour s'effondrer ensuite de la manière la plus lamentable. Pendant cette période de progrès rapide et d'expansion merveilleuse, qui commença vers le milieu du XVe siècle et dura jusqu'à la veille des troubles de la seconde moitié du siècle suivant, Anvers, par son commerce et par son industrie, devint l'une des villes principales du Nord-Ouest de l'Europe et la rivale de Londres et de Paris. Les vaisseaux marchands de toutes les parties du monde abordaient à ses quais en nombre fabuleux, les diverses nations y fondaient des comptoirs, les arts y florissaient plus vigoureusement que dans toute autre contrée voisine, les études y étaient en honneur : en un mot, la ville réunissait toutes les conditions pour procurer à ses habitants le bien-être et les agréments de la vie et pour attirer les étrangers.

UNE des industries qui y étaient cultivées avec le plus de succès était l'imprimerie. Ce noble métier, il est vrai, y fut introduit plusieurs années après que d'autres localités de nos contrées en eussent été dotées, mais il y prit un si rapide essor, qu'avant la fin du XVe siècle, Anvers était la ville des Pays-Bas où demeuraient le plus grand nombre d'imprimeurs et où se publiaient le plus grand nombre de livres. Des soixante-cinq typographes, mentionnés par Campbell dans ses *Annales de la Typographie Néerlandaise au XVe siècle*,

Anvers en possédait treize, c'est-à-dire la cinquième partie de tous ceux qui habitaient les vingt-deux villes néerlandaises où l'imprimerie fut introduite avant l'année 1501.

DANS le courant de la première moitié du XVIe siècle, cette prépondérance s'accentua de plus en plus et Anvers devint, dans les Pays-Bas, la métropole, non seulement du commerce, mais encore de la typographie. Tout un quartier de la ville, comprenant l'ancienne *Kammerstrate* ou rue des Brasseurs, actuellement la *Kammenstraat* ou rue des Peignes, et les rues adjacentes, était habité par une population vivant de l'imprimerie et des diverses industries auxiliaires. Les typographes, les libraires, les fondeurs de caractères, les graveurs sur bois et sur cuivre, les imprimeurs en taille-douce, les relieurs, les fabricants de fermoirs s'y comptaient par centaines. D'importantes officines du XVe siècle, celles des Martens, des Bac, des van Liesveldt, des Eckert van Homberch, des Hillenius, des van den Dorpe prolongèrent leur existence dans le siècle suivant. De nouvelles et célèbres maisons s'y fondèrent avant 1550. Les van Hoogstraten, les de Keyser, les De Bonte, les De Laet, les Steels, les Bellère, les Nuyts, les van Ghelen, les Vorsterman, les Cock, les Coppens, les van der Loe et d'autres encore dirigeaient des établissements prospères à Anvers, au moment où Plantin y arriva.

LE nouveau venu eut donc à conquérir sa place parmi des devanciers puissants. La tâche était rude pour un jeune artisan n'ayant d'autres ressources que son courage et son habileté ; mais le milieu était tellement favorable à ceux qui aimaient le travail et s'y entendaient que l'activité et le talent de toute nature y trouvaient facilement leur récompense. Plantin en fit l'heureuse expérience ; en peu d'années il s'éleva au-dessus de ses concurrents et conquit dans sa ville adoptive le premier rang parmi les imprimeurs contemporains. Les siècles suivants ne lui ont pas ravi cette place d'honneur.

AVEC l'importance de son officine, il conquit pour lui-même la considération et le bien-être. Lorsqu'en 1555 il fit paraître son premier livre, il y avait un siècle que la typographie était inventée. A ses débuts, la nouvelle industrie ne

semble avoir procuré à ceux qui l'exerçaient ni l'opulence ni la renommée. Bientôt cependant les princes, les grands seigneurs et les prélats se firent un titre d'honneur de protéger et d'honorer l'imprimerie, et vers la fin du XV^e siècle, cette noble profession apportait l'honneur et l'argent à ceux qui s'y distinguaient.

Ce qui ne contribua pas peu à la faveur dont jouissaient les imprimeurs à cette époque et au commencement du siècle suivant, ce fut le rang éminent que plusieurs d'entr'eux ont occupé, par leur érudition, dans le monde des lettres. Alde et Paul Manuce, Josse Badius, Robert et Henri Estienne comptaient parmi les savants les plus illustres de leur époque. La valeur personnelle des typographes et les privilèges que les princes leur octroyaient, eurent pour conséquence naturelle d'améliorer leur condition spéciale. Plus considérés que leurs devanciers, ils produisaient davantage et mettaient leur ambition à fournir un travail aussi parfait que possible : ils créèrent des chefs-d'œuvre. Le caractère des publications de la première moitié du XVI^e siècle est d'une grâce sévère, le papier est de qualité excellente : le livre était une production artistique autant qu'industrielle.

Quoi d'étonnant qu'un homme doué comme Plantin, d'une intelligence et d'une énergie hors ligne, se laissât séduire par l'exemple des grands imprimeurs qu'il avait connus à Lyon, à Caen et à Paris et qu'à son tour il ait cherché la renommée et la fortune dans un métier où tant d'autres les avaient trouvées avant lui.

Plantin s'était fait inscrire comme imprimeur à la corporation de Saint-Luc à Anvers, mais il commença par exercer le métier de relieur. Il avait appris les deux métiers à Caen, chez Robert Macé II, qui, de 1522 à 1551, était relieur en même temps qu'imprimeur de l'Université. A Anvers, Plantin habita d'abord le rempart des Lombards (*Lombaardenvest*) rue donnant dans la *Kammerstrate*. On en trouve la preuve dans une lettre de Jean Leclerc, déjà citée, qui porte l'adresse " A Christofle Plantain, relieur de livres, demeurant en la rue Lombarte Vest, près la Cammestrate, à Anvers. "

Dès le commencement de 1552, les Bourgmestres et Echevins d'Anvers lui donnèrent à relier des registres de leur administration. Le 10 janvier de cette année, il lui fut payé 2 livres, 3 escalins et 6 deniers de gros pour la reliure de cinq grands livres ou comptes de la ville. Le 8 avril 1553, on lui paya encore 16 escalins et 10 ½ deniers de gros pour avoir réglé et lié les livres des rentes de la ville. Le premier de ses ouvriers dont le nom nous ait été conservé, s'appelait Robert van Loo. Les archives de la ville d'Anvers possèdent la copie du contrat par lequel, en 1553, Corneille van Loo, demeurant à Goyck, près de Bruxelles, confia son fils Robert comme apprenti à Plantin pour un terme de huit ans.

Le Bouc-estain

Le Chamois

La Genette

Le Mérops

Plantin paraît avoir fait déjà, à cette époque, le commerce des livres ou du moins des estampes. En effet, suivant un acte notarial conservé aux archives de la ville d'Anvers, le 14 mars 1554, Lambert Suavius, "architecteur de la cité de Liége" vendit à Plantin, " lyeur des livres et marchant, bourgeois manant de la ville d'Anvers, " cent pièces des " Actes des Apôtres " à dix patars la pièce, comme il lui en avait déjà livré. Par le même acte, Lambert Suavius s'engage à ne pas vendre plus d'une douzaine de ces estampes, endéans l'année, à aucun sujet de l'empereur ou du roi de France (1).

Plantin exerçait le métier de maroquinier en même temps que celui de relieur. Dans son registre le plus ancien, datant de 1555, le compte de Gérard Grammay, receveur de la ville d'Anvers, commence par l'article : "Racoustré et faict un miroir à son estuy de peignes." Ce fait est encore certifié par le document intéressant que nous allons faire connaître.

En 1604, au moment où il rassemblait des matériaux pour un ouvrage qu'il voulait intituler *Admiranda hujus sæculi*, et qui était destiné à faire connaître les merveilles de son époque, le Jésuite Gilles Schoondonck s'adressa à Balthasar Moretus pour obtenir des renseignements sur l'origine de l'imprimerie plantinienne. Les détails demandés furent fournis le 2 septembre 1604. Le manuscrit de Schoondonck ne fut jamais publié, nous ne savons pas s'il existe encore ; mais la minute de la réponse de Balthasar Moretus nous a été conservée dans les archives Plantiniennes. Elle fut écrite quinze ans après la mort de Plantin, du vivant de Jean Moretus I, qui, durant trente-deux ans avait été le collaborateur assidu de son beau-père. Son contenu est donc, pour

(1) Notes communiquées par M. le Chevalier Léon de Burbure.

ainsi dire, recueilli de la bouche même du fondateur de l'imprimerie plantinienne, dont il raconte les débuts à Anvers.

En voici la traduction :

PREMIERS TEMPS DE LA TYPOGRAPHIE PLANTINIENNE.

"Lorsque feu Christophe Plantin fut arrivé à Anvers en 1549, il s'occupa d'abord de la reliure de livres et de la fabrication de boîtes et de coffrets, qu'il couvrait de cuir et dorait et qu'il incrustait de parcelles de cuir de diverses couleurs avec un talent remarquable. Dans ces derniers ouvrages, ainsi que dans la reliure, il n'eut son égal, ni à Anvers, ni aux Pays-Bas. Par là, il se fit connaître en même temps à Mercure et aux Muses, c'est-à-dire aux négociants et aux savants, qui, allant souvent à la Bourse ou revenant de là, étaient obligés de remarquer les travaux de Plantin qui habitait une maison contiguë à ce lieu de réunion. Les savants lui achetaient des livres fort élégamment reliés, les marchands y faisaient l'acquisition de boîtes ou d'autres objets de luxe que lui-même fabriquait ou qu'il faisait venir de France.

"Lorsque, durant quelques années, il eut exercé cet art et ce négoce avec succès et avec fruit, le seigneur Gabriel de Zayas, secrétaire du grand roi Philippe II d'Espagne, apprit à connaître et à aimer cet homme d'un talent éminent et un jour qu'il eut à envoyer à la reine d'Espagne une pierre précieuse de grande valeur, il fit faire par Plantin une boîte pour l'expédier. Quelques jours après, Zayas fait savoir à Plantin qu'il est prié d'achever et d'apporter la boîte ce soir, parce que le lendemain à la marée haute, le courrier devait l'emporter en Espagne. Plantin, voulant se conformer à cet ordre, sort, à la nuit tombante, tenant lui-même le coffret sous le bras et précédé d'un domestique portant une lumière. A peine a-t-il quitté son habitation située près de la Bourse, dans la rue qui conduit au Pont de Meir, endroit très fréquenté à Anvers et où se voit aujourd'hui un grand crucifix, qu'il rencontre quelques hommes ivres et masqués, cherchant un joueur de cithare, qui s'était raillé d'eux et leur avait adressé je ne sais quelles injures.

"Voyant Plantin chargé de son coffret, ils croient avoir trouvé leur homme portant une cithare sous le bras. Un d'entre eux donc tire à l'instant l'épée et se met à poursuivre Plantin. Celui-ci, tout étonné, se réfugie sous un portail où il dépose sa boîte et au même moment il se sent percer par l'arme du malfaiteur.

Femme du Caire

Villageois Arabe

"La blessure était si grave et l'épée si profondément enfoncée que l'assaillant criminel eut de la peine à la retirer. Plantin, un modèle illustre de fermeté et de patience, s'adressa avec calme à ces hommes : " Seigneurs, dit-il, vous faites erreur. Quel mal vous ai-je fait ? " Eux, en entendant cet homme parler avec douceur, prennent immédiatement la fuite et s'écrient, en fuyant, qu'ils se sont trompés. Plantin, retourne à la maison, malade et à moitié mort. Un chirurgien célèbre de cette époque, Jean Farinalius, et un médecin de grande réputation, Jean Goropius Becanus, sont appelés. Ils désespèrent tous deux de sauver le blessé. Cependant Dieu, contre l'attente de tous, le préserve pour le bonheur public et le fait guérir peu à peu. Mais dans la suite, se sentant incapable d'un travail pour lequel il devait faire beaucoup de mouvement et se courber, il résolut de s'adonner à la typographie, art qu'il avait d'ailleurs vu pratiquer souvent en France et qu'il y avait exercé lui-même. Et ayant organisé son atelier avec l'esprit éclairé qui le caractérisait, il le dirigea et le gouverna avec tant d'habileté et de talent que, Dieu aidant, les premiers produits de son imprimerie furent admirés, non seulement par la Belgique, mais par l'univers entier " (Document V).

Plantin lui-même confirma l'histoire de cette blessure dans la préface de "La première, et la seconde partie des dialogues François, pour les jeunes enfans," que nous avons déjà citée. En s'adressant "Aux prudens et experts maistres d'écolles et tous autres qui s'employent à enseigner la langue françoise ", il dit en parlant de lui-même :

Vray est que de nature
J'ay aimé l'écriture
Des mots sentencieux :
Mais l'Alciate pierre
M'a retenu en terre,
Pour ne voler aux cieux.
Cela voyant, j'ay le mestier éleu,
Qui m'a nourri en liant des volumes.
L'estoc receu puis après m'a ému
De les écrire à la presse sans plumes.

Bourgeois du Caire

PIERRE BELON DU MANS
Les Observations de plusieurs
singularitez trouvées en Grèce etc.
Plantin 1555
Gravures par Arnold Nicolaï
Rep.

Le document van der Aa que nous avons reproduit plus haut, a conservé également le souvenir de l'accident arrivé à Plantin. Cette pièce fait encore mention d'un autre

détail se rapportant aux débuts de Plantin à Anvers, que les documents authentiques justifient. "Estant mariés, y est-il dit, ils vinrent à Anvers et mirent une petite boutique, le mari des livres et la femme des linges." En effet, un des plus anciens livres de vente de Plantin, commençant en 1556, est consacré, moitié à sa boutique de librairie, moitié à un commerce de lingerie et de dentelles. On voit par les différents articles de ce registre que Plantin achetait des lingeries, dans les Pays-Bas, de plusieurs fournisseurs. On sait d'autre part qu'il les expédiait en France et que son principal correspondant à Paris s'appelait Pierre Gassen, "lingier de Messieurs, frères du Roi."

LE 4 novembre 1570, en parlant de l'âge et des occupations de ses filles, il écrivait à Gabriel de Zayas : " La troisième (de mes filles) nomée Catherine, aagée maintenant de dix-sept ans, s'estant outre les susdictes occupations premières, dés l'enfance, trouvée idoine à manier affaires et comptes de marchandises, je l'ay, depuis l'aage de 13 ans jusques à ores, instruicte et occupée aux commissions qui me sont ordinairement données de mes parents et amis demourant en France, pour leurs marchandises et principalement pour ung mien amy demourant à Paris qui est nommé Pierre Gassen, lingier de Messieurs, frères du Roy, et leur pourvoyeur de marchandises. Lequel marchant s'est tellement trouvé du service que, par mon ordonnance, elle luy a faict par deçà à la sollicitation et achapt des ouvrages de lingerie et toiles fines, que maintenant il luy laisse la charge et se confie en elle de sesdictes affaires de par deçà qui se montent, chaicun an, plus de douze mille ducats." L'année suivante, Catherine Plantin épousa le neveu de Pierre Gassen, Jean Gassen, qui habitait Paris.

CEPENDANT, quelqu'importantes que fussent les commissions dont Plantin se chargeait pour son ami, ni lui ni sa femme ne firent jamais un véritable commerce de lingerie.

LORSQUE, plus tard, Plantin exerça le métier d'imprimeur, il continua pendant quelque temps encore celui de relieur. Dans ses registres nous rencontrons de nombreux articles de compte, prouvant que, jusqu'en 1558, il s'adonna simultanément aux deux professions, quoique celle de typographe fût devenue de beaucoup la plus importante, à partir de 1555.

L'HISTOIRE des débuts de l'imprimerie plantinienne, écrite par Balthasar Moretus, nous apprend que son grand-père, au moment où il abandonna le métier de relieur pour celui d'imprimeur, habitait une rue conduisant à la Bourse et débouchant au Pont de Meir. Cette indication désigne clairement la rue actuelle des Douze Mois. Sur plusieur des livres, imprimés en 1555 et en 1556, on lit l'adresse " de l'imprimerie de Christofle Plantin, près de la Bourse neuve." Quant au logis "la Rose", près de l'église des Augustins, dont parle le document van der Aa, nous ne le trouvons pas mentionné ailleurs.

PLUS digne de confiance est l'indication fournie par le même texte, suivant laquelle le greffier d'Anvers, Scribonius Grapheus, donnait des livres à relier à Plantin et lui avait prêté de l'argent, avant l'année 1555, pour le mettre à même d'ouvrir une boutique. La seule rectification à faire ici, c'est que ce ne fut pas Cornelius Scribonius Grapheus, mais son fils Alexandre qui protégea Plantin. Dans une lettre écrite en 1574, notre imprimeur rappelle avec reconnaissance les bienfaits qu'il reçut d'Alexandre Grapheus, aux premiers temps de son séjour à Anvers. " Certes, dit-il, je serais fort ingrat, très docte Grapheus, si je ne montrais par tous les moyens en mon pouvoir combien j'avoue et reconnais devoir à votre bonté d'âme et à votre générosité, depuis les premiers temps après mon arrivée à Anvers. Il n'y a donc pas lieu de me remercier du très léger service que je vous ai rendu."

ON verra plus loin que, dans la petite église dissidente, " la Maison de Charité," on accusait Plantin d'avoir reçu des secours de Henri Niclaes et de quelques-uns de ses disciples, pour établir son imprimerie. Nous nous réservons de parler plus explicitement de cette affirmation, quand nous raconterons les poursuites que notre imprimeur eut à subir pour motifs de religion, ainsi que les relations qu'il entretint avec le chef de cette église et avec le fondateur d'une autre secte.

CHAPITRE III
1555 — 1562

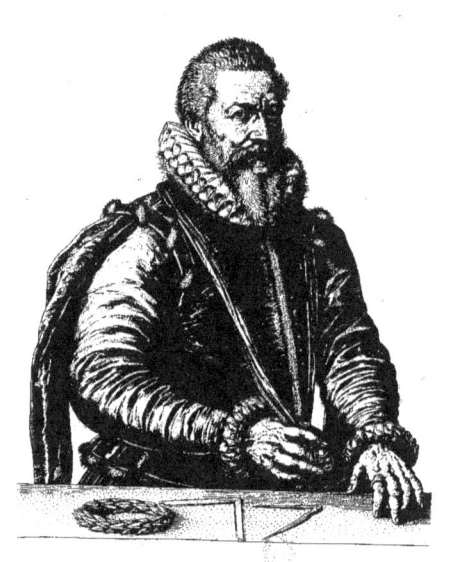

PREMIERES IMPRESSIONS PLANTINIENNES

ES archives du Musée Plantin-Moretus ont conservé les privilèges que, au cours des siècles, les souverains et les autorités ecclésiastiques ont accordés à la grande imprimerie anversoise et qui lui réservaient le droit de faire paraître pendant un nombre plus ou moins grand d'années les ouvrages mentionnés dans ces documents. Le plus ancien qu'elles possèdent, et le premier que Plantin obtint, est de de la teneur suivante :

"SUR la Remonstrance faicte au privé conseil de l'empereur nostre Signeur de la part de Christoffle Plantin, imprimeur et libraire juré, résident en ceste ville d'Anvers, contenant comment il a recouvert à ses grans coustz et despens et faict visiter par les commissaires à ce députez certains livres, intitulez, le premier, l'Institution d'une fille noble par Jehan Michiel Bruto; le second, Flores de Seneca, et le IIIe, le premier volume de Roland furieux, traduit d'italien en françois; desquelz trois livres il a les deux faict transduire et translater, assavoir celluy intitulé : l'Institution d'une fille noble etc., d'italien en françois et l'autre Flores de Seneca du latin en espagnol, lesquelz il désireroit bien imprimer ou faire imprimer, assavoir ladite Institution d'une fille noble en italien et françois, lesdicts Flores de Seneca en espaignol et ledict premier volume de Rolandt furieux aussy en italien et franchois, mais ne le oseroit faire obstant les ordonnances et placcartz faictz sur le faict de l'Imprimerie sans premièrement avoir sur ce consentement et acte à ce servante. — LA COURT après que par la visitation des livres iceulx ont esté trouvez non suspectz d'aulcune mauvaise secte ou doctrine a permis et octroyé, permect et octroye par cestes audict Christoffle Plantin, imprimeur, de povoir par luy ou par aultre imprimeur juré, résident au pays de par deça, faire imprimer les susdicts trois livres assavoir l'Institution d'une fille noble et Roland le furieux en franchois et Flores de Seneca en espaignolz tant seulement, et iceulx vendre et distribuer et mectre à vente par tous lesdicts pays de par deça, sans pour ce aucunement mesprendre envers sa majesté, saulf que, au surplus, il sera tenu se régler selon les ordonnances faictes et publiées sur le faict de l'imprimerie. Donné en la ville d'Anvers, le Ve d'apvril 1554, devant Pasques. (Signé) de la Torre."

LE livre qui se trouve en tête des trois ouvrages dont Plantin obtint le privilège, le 5 avril 1554, c'est-à-dire le 5 avril de l'année 1555 selon la computation actuelle, est "L'Institution d'une fille noble," qui parut en italien et en français avec le titre : *La Institutione di una fanciulla nata nobilmente. L'Institution d'une fille de noble maison. Traduite de langue Tuscane en françois. En Anvers, de l'imprimerie de Christofle Plantin. Avec Privilège.*" C'est bien là le premier des ouvrages qu'il imprima. Dans une épître dédicatoire, écrite le 4 mai 1555, adressée à Gérard Grammay, receveur de la ville d'Anvers et imprimée dans l'exemplaire offert à ce haut fonctionnaire, Plantin l'atteste formellement. "Suivant la coustume, dit-il, d'un jardinier ou laboureur, qui pour singulier présent, offre à son signeur les premières fleurs des jeunes Plantes de son jardin ou métairie je vous présente (Monsieur) cestuy primier bourjon sortant du jardin de mon Imprimerie, vous suppliant de telle humanité à vous accoustumée, le recevoir, comme il vous est de bon cueur présenté. Ce que faisant m'inciterez (si avec le temps m'est donné la puissance) à mettre en avant chose de plus grande importance sous la faveur et protection de vostre Signeurie, laquelle nous vueille Dieu conserver et tousjours augmenter au grand profit et utilité du bien public. D'Anvers ce 4 de May 1555."

DANS les exemplaires ordinaires de ce livre, on rencontre, après le titre, la dédicace : "A gentille et vertueuse fille Madame Mariette Catanea" en italien et en français, datée d'Anvers, le premier mai 1555, écrite par l'auteur du texte italien Jean-Michel Bruto, qui adressa son livre au père de cette jeune personne, le seigneur Silvestre Cataneo. Entre la dédicace et le texte de l'ouvrage, Plantin a inséré deux pièces de vers de sa façon, les plus anciens échantillons de son style que nous connaissions. La première s'adresse à son traducteur qui n'est autre que son associé pour la publication de l'ouvrage, l'imprimeur Jean Bellère. Celui-ci, comme nous le savons par la teneur du privilège, exécuta la traduction par ordre de Plantin.

C. P.
Au traducteur.
Si tu poursuis en tes traductions,
Amy Bellère, ainsi qu'as commencé
Je m'attendray, qu'en bref nous te verrons
Egaler ceus, qui jà t'ont devancé,
Les égalant, soudain tant avancé
On te verra, que les laissant derrière,
Primier courras, aiant récompensé
Ton tard partir, par subite Carrière.

VIENT ensuite un "Douzain" en l'honneur de Bruto, l'auteur du livre ; cette seconde pièce de vers est signée : C. P. Espérant mieux. A la fin du livre on lit : "De l'Imprimerie de Chr. Plantain 1555."

AVANT la dédicace à Mariette Catanea et sur le titre, on voit deux vignettes gravées sur bois. La première

représente la Fortune avec la devise "In dies arte ac fortuna."

La seconde: un naufrage, avec la double devise: "Si fractus illabatur orbis impavidum ferient ruinæ" et "ΤΗ ΑΡΕΤΗ ΚΑΙ ΝΑΤΑΓΗΣΑΜΕΝΩ ΤΠΕΡΒΑΛΛΕΙΝ ΕΞΕΣΤΙ.,,

Ces deux gravures portent le monogramme d'Arnold Nicolaï et sont les marques typographiques de Jean Bellère.

Marque de l'imprimerie Jehan Bellère.

À la fin, Plantin a placé un avis au lecteur en italien dans lequel il fait un grand éloge de Jean Bellère et l'excuse des fautes d'impression qui pourraient se trouver dans le livre et qu'il faut attribuer aux nombreuses occupations du traducteur et à la nécessité où il se trouvait de se rendre à la foire de Francfort.

L'OUVRAGE fut publié en partie avec l'adresse de ce dernier imprimeur, en partie avec celle de Plantin. Il y a lieu de croire que Plantin ne se réserva qu'un nombre restreint d'exemplaires de cette édition. Ses livres de compte n'en mentionnent que 12, envoyés à Paris, le 12 octobre 1556, dont 6 étaient vendus à Martin Le Jeune et 6 à Arnaud Langelier, tous deux libraires. L'opuscule, qui est devenu fort rare et se vendrait aujourd'hui plusieurs centaines de francs, coûtait au moment de la publication un sou et quart. Il fut réimprimé dans les deux langues à Paris en 1558.

PLANTIN en tira un exemplaire de luxe dont il fit hommage à Gérard Grammay et dans lequel il inséra l'épître citée plus haut. Cet exemplaire est tiré sur papier bleu, le titre et le texte de l'épître à Grammay sont lignés d'or, les pages sont encadrées de même, les lettrines sont dorées. Le livre est encore dans sa couverture primitive de maroquin rouge, avec encadrement de feuillage en or sur le plat et avec fleurons d'or sur le dos. La bibliothèque nationale de Paris qui le possède actuellement l'acheta dans la vente Verhoeven, en octobre 1810, au prix de 26 florins de Brabant. Dans la vente Verdussen, où il passa en juillet 1776, il avait été adjugé à 9 florins de Brabant.

LE petit livre est un véritable joyau de typographie ; le texte français imprimé, en caractères romains, se trouve en regard du texte italien, imprimé en caractères italiques. Les deux caractères sont entièrement neufs, d'un dessin clair, solide et gracieux à la fois ; l'exécution est un début entièrement digne du grand artiste que, en typographie, Plantin fut toute sa vie. L'auteur du livre, Jean Michel Bruto ou Bruti, est un historien célèbre qui naquit à Venise vers 1515. Dans son principal ouvrage, l'Histoire de Florence, il se montre un adversaire acharné des Médicis qui firent rechercher et détruire les exemplaires de la première édition. Dans son "Institution d'une fille de noble maison" il se montre historien et humaniste avant tout. Il donne des conseils aux filles de noble maison sur les études et les lectures qu'elles doivent faire, la manière dont elles doivent se conduire et s'habiller; il puise ses leçons dans Homère, dans Platon, dans les auteurs célèbres de l'antiquité et de son temps. Il voyagea la plus grande partie de sa vie et résida aux Pays-Bas et à Anvers vers 1555. Dans cette ville, il ne publia pas seulement le livre qu'imprima Plantin, mais il y fit paraître encore la même année "De Rebus a Carolo V imperatore gestis oratio."

LES *Flores* de *L. Anneo Seneca* viennent en second lieu dans le privilège cité. L'ouvrage fut traduit du latin en espagnol par Jean-Martin Cardero de Valence et dédié à Martin Lopez, celui-là même dont, vingt-quatre ans plus tard, Plantin acheta la grande maison du Marché du Vendredi. C'est le premier livre où nous trouvons une marque d'imprimeur propre à Plantin. Elle représente un vigneron coupant un cep de vignes enlaçant un orme. Cet emblème forme un médaillon ovale, entouré de la devise: *Exerce imperia et ramos compesce fluentes*. Un encadrement carré entoure cet ovale et porte dans un de ses coins le monogramme du graveur Arnold Nicolaï. La première vente des Flores de Seneca date du 9 août 1555. Ce jour, Plantin en fournit 5 exemplaires reliés à Martin Nutius, à 5 ½ sous la pièce.

LE troisième livre portant l'adresse de Plantin est : *Le premier volume de Roland furieux, premièrement composé en Thuscan par Loys Arioste Ferrarois, et maintenant mis en rime Françoise par Jan Fornir de Montaulban en Quercy*. Les deux premiers livres mentionnés dans le privilège avaient été traduits pour le compte de Plantin, le troisième est la réimpression d'un volume, publié, la même année, par Michel Vascosan, à Paris. L'édition anversoise parut simultanément avec les adresses et les marques de Plantin et de Gérard Spelman d'Anvers. Il est douteux que Plantin lui-même ait imprimé le livre. En effet, *L'Institution d'une fille de noble maison* porte sur le titre : "En Anvers de l'Imprimerie de Christofle Plantin" et à la fin : "De l'imprimerie de Chr. Plantain 1555"; les *Flores de Seneca* portent à la fin : "Impresso en Anvers, en casa de Christoforo Plantino cerca de la Bolsa nueva, 1555"; le premier volume de *Roland furieux* a pour adresse sur le titre : "En Anvers, chez Christofle Plantin près la bourse neuve." sans autre indication à la fin du volume. Or la mention – chez tel ou tel libraire – est ordinairement une preuve que le vendeur du livre n'en était pas l'imprimeur. En outre, ni les caractères, ni les lettrines employés dans cet ouvrage ne se retrouvent dans les éditions de la même année, ni dans celles des années suivantes. L'exécution typographique, enfin, est bien inférieure à celle des autres volumes de la première année. On serait tenté de supposer que le livre est sorti des presses de Gérard Spelman, mais les caractères des autres ouvrages, parus sous le nom du

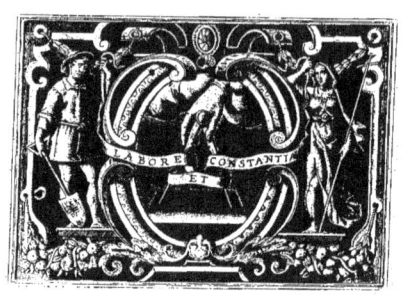

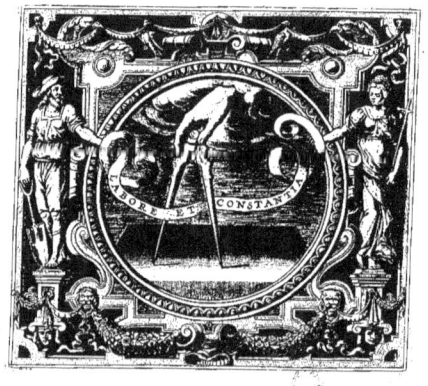

même éditeur, différent de ceux du *Roland furieux* et il n'est même pas certain que ce libraire ait jamais imprimé. Les premiers exemplaires de ce livre dont il soit fait mention furent envoyés par Plantin à Paris le 5 août 1556.

OUTRE ces trois éditions plantiniennes de l'année 1555, nous en connaissons encore d'autres que nous allons rapidement passer en revue. *Les Observations de plusieurs singularitez et choses mémorables, trouveés en Grèce, Asie, Judée, Egypte, Arabie, et autres pays estranges, Rédigées en trois Livres par Pierre Belon du Mans. Reveuz de rechef, et augmentez de figures, avec une nouvelle Table de toutes les matières traictées en iceux. En Anvers. De l'imprimerie de Christofle Plantin, près la Bourse neuve, 1555. Avec privilège.* Cette édition est la réimpression d'un ouvrage édité à Paris par Benoit Prévost pour Gilles Corrozet et Guillaume Cavellat, en 1553 et 1554. Le 11 septembre 1555, Plantin en vendit 6 exemplaires à Martin Nutius. Jean Steelsius, imprimeur et libraire anversois, prit une partie de l'édition plantinienne de ce livre, comme le prouve son adresse sur le titre de certains exemplaires. *Un brief et vrai Récit de la prinse de Térouane et Hédin, avec la Bataille faite à Renti: et de tous les actes mémorables, faits depuis deux ans en ça, entre les gens de l'Empereur et les François. Par Jacques Basilic Marchet, Signeur de Samos. Traduit de Latin en François. En Anvers, de l'Imprimerie de Christofle Plantin, près la Bourse neuve. 1555.* Plantin vendit de cet ouvrage 25 exemplaires à Guillaume Symon, le 22 juillet 1555 et 25 autres à Nutius le 9 août suivant. Le texte latin, dans le même volume : *De Morini quod Terouanam vocant, atque Hedini expugnatione etc. Jacobo Basilico Marcheto, Despota Sami Authore* porte l'adresse : *Antverpiæ Apud Joannem Bellerum sub insigni Falconis M.DL.V.* et sur d'autres celle de Plantin. On peut donc affirmer que pour la publication de ce livre, comme pour celle de son premier livre Plantin s'est associé avec Jean Bellère. Le dernier des ouvrages de 1555, connus avec certitude, est un poème de 15 feuillets intitulé : *De la Grandeur de Dieu et de la cognoissance qu'on peult avoir de luy par ses œuvres.*

IL est à peu près hors de doute que Plantin, pendant la première année que roulèrent ses presses, imprima d'autres ouvrages moins importants dont il ne nous est resté de traces que dans ses livres de compte. Ainsi l'on y voit que, le 10 septembre 1555, il fournit à Gérard Spelman 50 *Oratio Johannis Cæsarei de Morte matris imperatoris* 1 feuille ; le lendemain il en vendit encore 12 à Martin Nutius, autre imprimeur-libraire à raison de 2 sous les douze. Le 14 novembre 1555, il vendit à son collègue Jean Steelsius 25 almanachs de Nostradamus. En 1558, Plantin annota plus de quinze cents almanachs dans ses livres de vente ; en 1559, plus de six cents et en 1561 à peu près le même nombre. On peut en conclure que, dès ses premiers commencements, Plantin imprima régulièrement chaque année un ou plusieurs calendriers.

Les Ephémérides perpétuelles de l'air : par lesquelles on peut avoir vraie et asseurée cognoissance de toutz changementz de temps, en quelque pais et contrée qu'on soit, parut chez Plantin avec le millésime de 1555, changé au moyen d'un 1 ajouté en 1556, dans une partie des exemplaires. Dès le 31 octobre, il en avait vendu 12 exemplaires à Guillaume Symon, le 14 novembre un à Jean Steelsius et en janvier 1556, 12 à Gérard Spelman. Il faut donc admettre que le livre fut imprimé en 1555 et qu'il fut postdaté dans une partie de l'édition, chose que l'on rencontre assez fréquemment dans le cours de la carrière de notre imprimeur.

DANS les liminaires de ce dernier ouvrage sous la description : "Ode aus Muses et Poëtes d'Anvers", Plantin imprima une pièce de vers de sa façon où, en parlant des auteurs qui lui confient leurs ouvrages, il dit

> Déja Belon nous montre
> Ces voiages lointains,
> Par lesquels il rencontre
> Les auteurs incertains.
>
> Puis ici nous enseigne
> Ce tresdocte Mizaut,
> Prévoir par seure enseigne
> Pluie et froid, sec et chaut :
>
> Puis Ronsard nous vient dire
> Ses plus belles chansons,
> Que premier sur la Lire
> R'aprit dans vos girons.

CES vers semblent indiquer l'ordre dans lequel parurent trois des auteurs publiés par Plantin, les deux premiers en 1555, le troisième en 1556. D'abord Pierre Belon : *Les Observations de plusieurs singularitez et choses mémorables trouveés en Grèce* ; ensuite Mizauld : *Les Ephémérides de l'air* dont nous avons parlé et enfin Ronsard, l'auteur des "chansons."

PAR ces chansons il faut entendre : "Les Amours et Opuscules" de Ronsard que Plantin imprima en 1556 et qu'il désigna plus amplement sous le nom de "Les Amours, Continuation et Bocage." On sait que ce sont là les titres de quelques-unes des poésies de Ronsard. Sans le moindre doute, Plantin imprima cet ouvrage en partie pour compte d'un ou plusieurs libraires français. Le 4e jour de décembre, il envoya au libraire Arnould Langelier de Paris une caisse renfermant 250 exemplaires de ses Amours, Continuation et Bocage et 250 Continuations seules. Ce sont dans leur ensemble ou en partie les exemplaires mis en vente par Nicolas le Rous à Rouen en 1557 sous son propre nom et sous le titre : *Les Amours de P. de Ronsard, vendomois nouvellement augmentées par luy. Avec les Continuations desdits Amours, et quelques Odes de l'auteur, non encor imprimées. Plus, le Bocage et Meslanges dudit P. de Ronsard.*

PAR les *Amours de Ronsard* nous avons commencé l'énumération des livres imprimés en 1556. Sous cette même année, les *Annales Plantiniennes* de M.M. Ruelens et De Backer (1) mentionnent l'*Historiale description de l'Afrique*

(1) *Annales Plantiniennes* par C. Ruelens et A. De Backer. Bruxelles, Heussner, 1865. Nous ne saurions citer ce premier et premier essai d'une bibliographie plantinienne, sans rendre hommage à ses deux auteurs et sans reconnaître de quelle immense utilité ce livre nous a été dans nos travaux sur l'officine plantinienne et spécialement dans le présent volume.

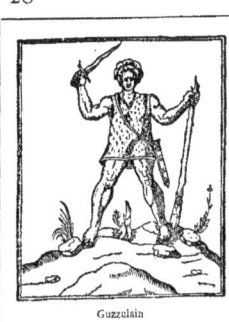
Guzzulain

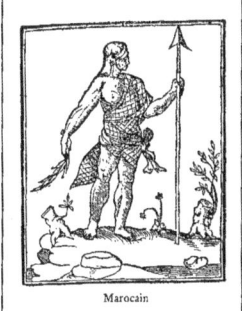
Marocain

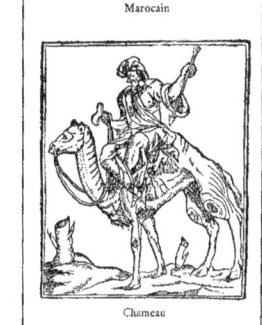
Chameau

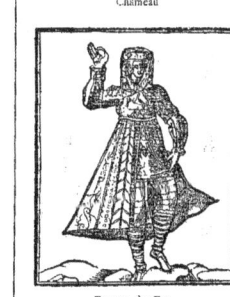
Femme de Fez

par Jean Léon; *les Ephémérides perpétuelles de l'air* dont nous nous sommes déjà occupé; un poème latin de quinze feuillets, fait à l'occasion de l'avènement de Philippe II par Corneille van Ghistele d'Anvers et un traité de Barthélemi Facius de Gênes. *De Vitae Felicitate seu Summi boni fruitione liber.* Plantin avait obtenu le privilège de l'*Historiale description de l'Afrique* le 13 juillet 1555 en même temps que celui de *Alchimi Alviti Viennensis archiepiscopi et Claudii Marii Victoris oratoris Massiliensis poemata.* Nous n'avons pas trouvé de preuves que le privilège pour ce dernier ouvrage ait été utilisé. Aux éditions citées par les *Annales plantiniennes*, il convient d'ajouter pour l'année 1556 un petit volume contenant deux pièces de vers latins: *Comites Flandriæ, sive Epitome rerum Flandricarum, ex Annalibus Jacobi Meyeri. Per Antonium Meyerum, ejusdem ex Henrico fratre nepotem. Additum est Cameracum sive Encomium Urbi, ac Populi Cameracensis.* L'exemplaire du Musée Plantin-Moretus porte l'adresse: *Antverpiæ. Apud Joannem Steelsium.* 1556. Mais à la fin on lit: *Excudebat Joanni Steelsio Christophorus Plantinus. 16 Kalen, Februarii. Anno Domini* 1556. Ce petit volume, imprimé en caractères italiques, comprend 32 feuillets et se vendait un quart de sou.

Nous connaissons encore de la même année *Discorso breve sobre la cura y preservacion de la pestilencia hecho por el doctor Andres de Laguna medico de Julio III Pont. Max.*; *Sossiego de Lalma*, contenant 8 feuillets et coûtant un sou et les *Lettres amoureuses de Messer Girolam Parabosque, avec quelques autres ajoutées de nouveau à la fin: reduites de l'Italien en notre vulgaire François par Hubert Philippe de Villier.* Le livre *Sossigo de l'Alma* ne nous est connu que par les catalogues plantiniens; du 12 octobre au 14 novembre 1556, Plantin en vendit 36 exemplaires à ses collègues en librairie. Celui de Parabosco est une réimpression de l'édition publiée par Ch. Pesnot, à Lyon, en 1555. La bibliothèque nationale de Paris en possède un exemplaire. Le 9 novembre 1556, Plantin en vendit 50 exemplaires à Jean Mallet de Rouen et depuis cette date jusqu'au 6 octobre 1560 il en inscrivit encore 150 dans ses livres de vente.

Dès le commencement de l'année 1556, nous voyons apparaître dans les registres de Plantin des ouvrages de liturgie. Au mois de janvier notamment, il vend 6 *Heures* en latin à Gérard Spelman; en juin, 4 à Guillaume Symon; en 1557, 35 à divers. D'un *Officium hebdomadæ Sanctæ*, 25 exemplaires furent vendus à Jean Steelsius le 27 février 1556. Le 12 novembre Plantin vendit 40 *Diurnale Romanum*, in-16º, à Jean Bellère. Le *Diurnale Romanum* se trouve mentionné dans le catalogue manuscrit des impressions plantiniennes sous la date de 1557; il comprenait suivant ce document 17 3/4 feuilles et coûtait 3 sous. Plantin imprima mille exemplaires de cette édition pour Jean Steelsius à raison de 38 sous la rame. A la fin de 1556, les livres de compte de Plantin mentionnent une *Cartilla* (*Abécédaire*) en espagnol qui revient assez fréquemment les années suivantes et que les plus anciens catalogues de Plantin citent sous le nom de: *Cartilla y doctrina Christiana Hisp.* in-8º.

En 1556, Plantin adopta sa seconde marque d'imprimerie. Elle représente une vigne enlaçant de ses branches chargées de grappes, un arbre, avec la devise: *Christus vera vitis*, enroulée autour des deux troncs. La vignette porte le monogramme d'Arnaud Nicolaï.

Sous l'année 1557, les Annales plantiniennes citent huit ouvrages. Ce sont: *Vocabulaire françois flameng, très utile pour tous ceux qui veulent avoir la cognoissance du Langage François et Flameng par Gabriel Meurier*, petit in-8º; *La Grammaire françoise par Gabriel Meurier*, in-12º; *Le Favori de Court*, traduit de l'Espagnol d'Antoine Guevara, par Jacques de Rochemore, petit in-8º; *Joannis Silvii Insulensis de Morbi articularis Curatione tractatus quatuor, Ejusdemque de morbo Gallico declamatio Lovanii anno 1557 habita*, in-8º; *Sebastiani Morzilli Foxii de Historiæ institutione libellus*, in-8º; *Receptes pour guerir chevaulx de toutes maladies*. Auteur Jean Vincent, traduit de l'italien en françois, in-8º; *Traité des confitures par Michel Nostradamus*; *Breviarium Romanum*.

Editions de 1556

Habitants du Caire

L'Egypte

JEAN LEON
Historiale Description de l'Afrique
Gravures d'Arnaud Nicolaï
1555

LE *Vocabulaire françois-flameng* de Gabriel Meurier et sa *Grammaire Françoise* furent imprimés aux frais de cet auteur. Un privilège daté du 24 septembre 1556 et dont l'original est conservé aux archives plantiniennes, fut accordé à Meurier pour "la grammaire françoyse, ung dialogue ou collocution en françoys, ung dictionnaire de mesme langaige et certain autre petit traicté contenant certaines missives, obligations, quictances, louaiges, lectres de change, d'assurances, etc."

LE *Favori de Court* fut imprimé en partie pour compte d'Arnaud Langelier, libraire à Paris. Le 30 juin 1557, Plantin lui envoya 750 exemplaires de cet ouvrage ; le 11 février 1558, il en expédia encore 400 à la veuve Langelier. Le même jour il en envoya 100 à Paris et le 11 mars suivant, il en emballa 50 pour la foire de Francfort.

OUTRE les huit ouvrages cités par les *Annales plantiniennes*, le Musée Plantin-Moretus en possède cinq autres de la même année : *Les Secrets de révérend Signeur Alexis Piémontois*, in-4°; *Le Livre de l'Institution Chrestienne*, in-16°; *Heures de Nostre-Dame à l'usage de Romme*, in-12° et *Quatro elegantissimas y gravissimas orationes de M. T. Ciceron contra Catilina trasladas en lengua Espanola, por el Doctor Andres de Laguna*, in-8°; *Les Divers propos mémorables des nobles et illustres hommes de la Chrestienté*, par Gilles Corroçet, in-16°. De cette même année

Vignette sur le Titre des Heures de N. D. 1557
Gravure d'Arn. Nicolaï

datent : *Le Livre de la victoire contre toutes tribulations*, traduit par Pierre Doré, dont la bibliothèque royale de Bruxelles possède un exemplaire. Tous les livres français de 1557, figurant dans cette liste, furent pris en bonne partie par les libraires de Paris. Du dernier ouvrage une partie des exemplaires parut avec l'adresse d'Arnould Langelier qui en prit 250.

LE catalogue manuscrit de Plantin cite encore comme publiés en 1557 : *La divine Philosophie* de Vivès, *Grammatica Joannis Floriani*, in-8°, *Hortulus Leodiensis*, in-16°. A partir du 5 août 1556, Plantin commença à vendre, en quantités plus ou moins grandes, *La divine Philosophie* de Vivès, qui contenait 7 feuilles et se payait 3|4 de sou. Depuis cette époque jusqu'au 19 août 1559, nous en trouvons 320 exemplaires inscrits sur le compte de divers libraires d'Anvers et de Paris. De la *Grammatica Floriani* nous ne trouvons, en dehors de la mention du Catalogue, qu'un lot de 50 exemplaires inscrit "pour envoyer." Le livre devait être peu considérable, il se vendait 1|2 sou. Le *Hortulus leodiensis* ou *Hortulus animæ leodiensis* contenait 15 ¹|₂ feuilles, il coûtait 3 sous et Plantin en vendit des quantités considérables, à partir du 9 avril 1557.

IL n'entre pas dans notre plan d'écrire une bibliographie plantinienne ; nous nous contenterons d'avoir étudié avec quelques détails les publications des trois premières années et nous glisserons plus légèrement sur celles que Plantin édita dans la suite.

EN 1558, l'activité de la jeune officine prit une extension étonnante ; les *Annales plantiniennes* énumèrent quatorze ouvrages sortis de ses presses en cette année. Ce sont : Gabriel Meurier, *Colloques pour apprendre François et Flameng*; Id., *Conjugaisons, règles et instructions, pour apprendre François, Italien, Espagnol et Flamen*; *Historiale description de l'Ethiopie*; *Theologia Germanica*; *la Theologie Germanique*; Olaus Magnus, *Historia de gentibus septentrionalibus*; *les Epitres de Phalaris et d'Isocrates avec le manuel d'Epictète*; André Thévet, *les Singularitez de la France Antarctique*; M. Ant. Flaminii, *In librum psalmorum brevis explanatio*; Id., *de Rebus divinis carmina ad Margaritam*; *Virgilii Opera*; *Marci Hieronymi Vidæ Opera*; *de Secreten van den eerweerdighen Heere Alexis Piemontois*. L'une de ces éditions, les *Conjugaisons, règles et instructions*, par Gabriel Meurier, est attribuée par erreur à Plantin.

LES archives du Musée Plantin-Moretus nous révèlent quelques détails intéressants au sujet d'un certain nombre de treize autres ouvrages.

DE L'*Historiale description de l'Ethiopie*, livre de François Alvarez, aumônier de l'ambassade, envoyée en Ethiopie par Emmanuel, roi de Portugal, notre imprimeur expédia, le 11 février 1558, 100 exemplaires à Jacques Robyns et 25 à la veuve d'Arnaud Langelier ; il en envoya 100 à la foire de Francfort, le 11 mars suivant. Une partie des exemplaires porte l'adresse de Jean Bellère d'Anvers. Le 6 juin 1558, 100 exemplaires de la *Theologia Germanica* furent envoyés à Martin le Jeune. Plantin avait obtenu un privilège royal pour imprimer ce livre en latin et en français. Lorsque, sous le gouvernement du duc d'Albe, on fit une

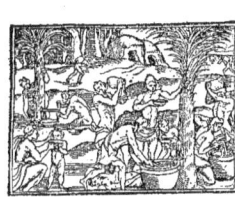
Comment on fait le vin de Palmier

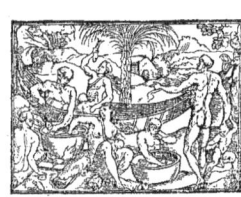
Sauvages d'Amérique

L'Enterrement d'un mort

perquisition chez les libraires anversois, non seulement la *Théologie Germanique* ne fut point saisie, mais les inquisiteurs louèrent grandement l'ouvrage. Plantin eut donc le droit de s'étonner, lorsque, en 1580, on lui reprocha d'avoir imprimé un livre auquel personne n'avait trouvé à redire lorsqu'il parut. Il est vrai que, depuis lors, les théologiens catholiques et réformés s'étaient mis d'accord pour condamner l'opuscule en question comme entaché d'erreurs et de fanatisme.

PLANTIN expédia également, le 6 juin 1558, à Martin Le Jeune, 125 exemplaires de l'*Historia de gentibus septentrionalibus* d'Olaus Magnus. Le secrétaire de la ville d'Anvers, Cornelius Grapheus, l'ami de Plantin, avait fait cet abrégé de l'ouvrage primitif, publié à Rome en 1555. Le 22 juin 1560, Plantin envoya à Gaspar Bendoni à Venise les 30 premières planches de ce livre qui probablement servirent à illustrer une édition italienne. En 1561, Plantin publia une traduction française de cet ouvrage, dont une partie fut imprimée avec l'adresse de Martin Le Jeune. Ces derniers exemplaires affirment que ce fut lui qui fit traduire le livre, tandis que la préface des exemplaires avec l'adresse de Plantin avait fait croire que notre imprimeur l'avait fait translater. En 1562, Plantin publia une édition latine avec l'adresse de Jean Bellère.

OUTRE les ouvrages mentionnés dans les Annales Plantiniennes, nous connaissons encore plusieurs publications de l'année 1558, que nous énumérons ici : *Warachtige Historie Ende Beschryvinge eens lants in America ghelegen, wiens inwoonders vvilt, naeckt, seer godloos ende wreede menschen eters sijn, beschreven door Hans Staden van Homborch. Ut den Hoogduitsch over gheset.* Il faut bien se garder de confondre ce livre avec *Les Singularitez de la France antarctique, autrement nommée Amérique*, par F. André Thévet, natif d'Angoulesme, que Plantin publia la même année, qu'il fit illustrer de gravures sur bois par Arnaud Nicolaï et traduire par Jean Caulerius en une langue, qui n'est pas désignée. *Psalterium Davidis*, in-16°, dont Plantin céda cent exemplaires au marquis de las Navas, le 2 août 1558, au prix du papier et de l'impression ; l'*A, B, C, ou Instruction Chrestienne pour les petits enfants, Reveuë par vénérables docteurs en Théologie Avec l'Instruction Chrestienne de F. J. Pierre de Ravillan*, et une autre édition modifiée du même livre sous le titre : *L'A, B, C, ou l'Instruction Chrestienne pour les petits enfants, Reveuë par vénérables docteurs en Théologie*. La bibliothèque de l'Université de Gand possède le premier ouvrage ; le Musée Plantin-Moretus les trois derniers. Plantin obtint le privilège pour les deux *A, B, C*, le 13 mai 1558, en même temps que pour la *Succincte explication et déclaration des parties les plus nécessaires à notre salut*, par le même frère Jean-Pierre Ravillan et pour *La Description de l'isle d'Angleterre*, composée par Georges Rinfort. Nous ignorons s'il exécuta ces deux derniers ouvrages.

LE catalogue manuscrit des éditions plantiniennes cite en outre pour l'année 1558 : *Confessionario de Victoria*, en espagnol, de 4 feuilles. Les *Heures*, en français, in-12° ; le même livre en latin et en français in-12° et in-16° ; et en flamand in-8° ; un *Diurnale Romanum*, in-24°, en latin, et un *Horulæ minutissimi characteris*, in-48°, et une *Histoire*

Arbre étrange

Habitants de la Guinée

L'Arbre Vhebehasou

ANDRE THEVET. Les Singularitez de la France Antarctique. 1558. *Rep.*

catholique et eccléfiastique de notre temps contre *Sleidanus*, par *Charles Fontaine* (lisez *Simon Fontaine*). L'exemplaire de ce dernier livre appartenant à la bibliothèque nationale de Paris, porte l'adresse de Jean Steelsius, qui en obtint le privilège. Il est probable que Plantin l'imprima pour compte de ce collègue. Un autre livre de la même année, *Marci Hieronymi Vidæ opera*, parut avec l'adresse de Jean Steelsius et l'excudebat de Plantin.

Nous savons qu'en l'année **1558**, Plantin imprima la *Carte du Vermandoys ou la Carte des places nouvellement conquises au pays de Vermandois et Picardie: Sainct Quentin, Han et Chastelet*. Jean de Surhon, l'auteur de cette carte, en avait obtenu le privilège, le **11 décembre 1557**;

den Wyngaerde) natif d'Anvers Painctre ordinaire de Sa Ma. par son commandement l'ha pourtrait au vif et aussy engravé. Avec privilège à 6 ans."

Le **20 janvier 1558**, Plantin fit accord avec Jean De Laet et Aimé Tavernier, agissant au nom de Henri van den Keere et de Corneille Manilius, imprimeurs gantois, qu'il fournirait à ces deux derniers 100 Almanachs en flamand et 100 en français; le dernier du même mois, il fournit encore 100 Almanachs de Nostradamus en français et 50 en flamand à Henri van den Keere, 50 en français et 50 en flamand à Corn. Manilius. En retour des exemplaires ainsi accordés, les deux typographes Gantois s'engageaient à ne plus imprimer ces deux almanachs. Plantin fit donc paraître

OLAUS MAGNUS. Histoire des Pays septentrionaux. Gravures de Arnold Nicolaï. 1558.

Antoine van den Wyngaerde l'avait dessinée et gravée. Le **11 mars 1558**, Plantin en envoya 100 exemplaires à la foire de Francfort; à partir du **15 février** de la même année il en avait fait enluminer et en avait vendu une grande quantité. La carte portait une légende en latin, en français, en espagnol et en flamand. Tout ce que nous en avons retrouvé consiste en un fragment de l'inscription française-flamande de la teneur suivante: "Chastelet en Vermandoys, lieu très fameux situé entre Cambray et S. Quentin, lequel comme il estoit quand à la situation et grandeur merveilleusement fort, sy estoyt il aussy très bien muni d'une gendarmerie tres exquise tellement qu'il sembloyt être inexpugnable et toutefoys par la terreur de nostre Prince invincible Philippe Roy d'Espaigne, s'est rendu ès mains de Sa Ma. le VI. jour de septembre l'an **1557**. Antoine de la Vigne (van

en 1558 au moins deux sortes d'almanachs et de chacune il publiait un texte français et un texte flamand. Il annota qu'au mois de janvier de cette année on en vendit 3000 "tant en françoys qu'en flameng."

Un dernier ouvrage dont, sous **1558**, il est fait mention dans les registres de Plantin est la *Chiromancie de Tricasse*. Le **13 mars 1558**, notre imprimeur donna ce livre à Arnaud Nicolaï pour que ce graveur en taillât les lettres et son garçon les figures. En **1559**, il reçut "toutes les mains de Chiromancie de Tricasse," au nombre de cinquante et il les paya au prix de 8 florins 15 sous. Il est probable que l'ouvrage auquel ces planches étaient destinées ne fut jamais imprimé par Plantin. On ne connaît du texte français que des éditions parisiennes.

Sous l'année **1559**, les Annales plantiniennes citent cinq

éditions, le catalogue manuscrit en cite encore sept autres. La plus remarquable des éditions de cette année est sans contredit *La Magnifique, et Sumptueuse Pompe Funèbre, faite aux obsèques et funérailles du très grand et très victorieux empereur Charles cinquième, célébrées en la ville de Bruxelles le XXIX jour du mois de décembre M.D.LVIII, par Philipes roy catholique d'Espaigne son fils,* in-folio. Plantin publia cet ouvrage aux frais du héraut d'armes de Philippe II, Pierre Vernois, dit Milan. Celui-ci s'adressa en 1560 à la gouvernante des Pays-Bas pour se faire indemniser d'une partie des frais énormes que l'impression de la Pompe funèbre lui avait occasionnés et qu'il évaluait à 2000 florins. Marguerite de Parme lui accorda 400 couronnes ou 900 florins (1). Plantin céda au héraut d'armes une partie de l'édition. En 1560, Pierre Vernois remit à notre imprimeur 12 exemplaires de la Pompe funèbre pour les envoyer à Paris et 131 autres pour les envoyer à Francfort. Parmi ces derniers, il y en avait 34 avec le texte italien, 47 avec le texte allemand, 30 en français, 6 en espagnol, 9 en flamand et 5 "en toutes langues". L'exemplaire relié, vendu par Plantin aux libraires, coûtait 2 ½ florins; non relié, il coûtait 2 florins; l'exemplaire enluminé était coté 3 florins. Comme on a pu le constater, le texte était imprimé en cinq langues différentes. Plantin garda pour lui-même un bon nombre d'exemplaires de l'ouvrage, ainsi que les planches gravées sur cuivre par Jean et Luc Duetecom, d'après les dessins de Jérôme Cock. Dans la vente des biens de Plantin, faite en 1562, on voit apparaître 170 rouleaux et figures du même ouvrage, 67 rouleaux non collés, un tas de rouleaux avec le texte et un autre tas d'exemplaires complets et incomplets. On y vendit également "les planches et figures de la Pompe funèbre de l'empereur" pour une somme de 21 livres et 10 escalins de gros. Cette édition de la Pompe funèbre prouve à l'évidence que Plantin, dans le courant de la cinquième année de l'existence de son imprimerie, avait été choisi parmi tous les imprimeurs d'Anvers, dont bon nombre était de riches et experts chefs d'officine, pour imprimer le plus important et réellement le plus somptueux volume que l'époque vit paraître.

Nous connaissons de l'année 1560 quatorze éditions plantiniennes. Parmi celles-ci se trouvent le Térence, revu par Théodore Poelman et le Catulle, Tibulle et Properce qui forment les deux premiers volumes de l'édition de poche des classiques latins commencée par Plantin en cette année, continuée pendant longtemps encore et poursuivie au siècle suivant par les Elseviers en Hollande.

L'ANNÉE 1561 fournit 30 éditions parmi lesquelles nous annotons l'*Amadis de Gaule* in-4°, en 12 volumes. Il y a des exemplaires de ce livre avec l'adresse de Jean van Waesberghe et d'autres avec celle de Guillaume Silvius. Citons encore un *Breviarium Romanum*, in-16°, dont Guillaume Merlin de Paris prit 975, et Lucas Brayer 200 exemplaires; *Testamenten der XII patriarchen*, qu'il imprima pour Pierre

(1) Fred. Muller. De Nederlandsche geschiedenis in platen. Amsterdam, F. Muller, 1863-1870. I, 39.

Van Keerberghen; *Symbola Heroica,* de Claude Paradin, dont 800 exemplaires furent envoyés à Martin Le Jeune; *Diurnale Romanum,* in-24°, dont Jean Steelsius prit 1000 exemplaires; *Tabula Magistratuum Romanorum per Stephanum Pighium Campensem;* un tableau, avec un volume de commentaires, dont Plantin obtint le privilège, le 21 janvier 1561, et pour lequel Arnaud Nicolaï grava quarante médailles d'empereurs. Plantin envoya à l'auteur la dernière feuille imprimée du tableau, le 10 octobre suivant. Le volume de commentaires ne fut pas publié. Le privilège de l'Oraison de Monsieur le Cardinal de Lorraine faicte en l'assemblée de Poissy, lui fut accordé le 20 novembre 1561; le 7 janvier 1562, il envoya à Materne Cholin, 6 exemplaires de cet ouvrage.

Le 25 janvier de la même année, il reçut le privilège pour un livre qui a le rapport le plus étroit avec le dernier que nous avons cité; c'est la *Réformation de la confession de la foy que les ministres de Genefve présentèrent au roy très chrestien en l'assemblée de Poissy,* par Claude de Sainctes. En février 1562, Plantin annota dans ses registres : "In feb^{ro} 1562 avons imprimé la réformation de la confession de la foy que ces ministres de Gen(efve) present(èrent) au roy à Poissy par J. Claude Sainctes doct. en théol. Et ce par le commandement de Mons^r Polytes, lequel l'a baylié à imprimer par Monseigneur d'Arras et doybt ledit Polytes, et est ainsi accordé du prix, payer cinquante et un patars de la rame imprimée et en veult avoir deux milles et tient ledit livre imprimé 4 fueilles et demi, sont 18 rames imprimées qui font en argent 45-18.— J'ay receu ledit 45 fl. 18 pat. dudict Polytes le 22 feb. 1562." D'après une annotation de Plantin, Joachim Polytes, greffier de la ville d'Anvers, fit imprimer l'ouvrage par ordre de Sa Majesté Philippe II; celui-ci est représenté dans le compte que nous venons de transcrire par l'évêque d'Arras, le cardinal de Granvelle.

Un des livres de l'année 1561, le *Breviarium Reverendorum patrum ordinis divi Benedicti* parut avec l'adresse: "Coloniæ, Apud Maternum Cholinum," et la mention : "Antverpiæ, typis Christophori Plantini." Des *Secrets d'Alexis Piemontois,* de 1561, Plantin imprima 500 exemplaires pour le compte et avec l'adresse de Martin Le Jeune.

C'est surtout pour son compère Jean Steelsius que Plantin travailla cette année. Nous trouvons inscrit sur le compte de ce libraire anversois une somme de 210 florins et 12 sous pour 1242 exemplaires de *Summa : sive aurea Armilla Bartholomæi Fumi Placentini,* et une autre somme de 607 florins en acompte sur les *Concordances de la Bible* par Hervage. Il est évident, par conséquent, que Plantin imprima ces deux livres, dont jusqu'ici nous n'avons pas rencontré d'exemplaire. De deux ouvrages que nous connaissons bien : *Ciceronis ac Demosthenis sententiæ* et *Sententiæ veterum poetarum,* 750 exemplaires se trouvent inscrits sur le compte de Steelsius.

Plantin obtint, en 1561, des privilèges pour 7 autres ouvrages, mais les poursuites dont il fut l'objet, en

La Maison Hanséatique gravée par Hogenberg pour L. Guicciardini.
Descrittione di tutti i Paesi Bassi. Plantin 1581.

Editions de 1562

1562, apportèrent dans ses affaires une si grande perturbation qu'il ne lui fut pas possible d'en profiter. Un seul de ces livres *Sententia venerabilis domini Joannis Hasselii* fut exécuté plus tard et parut en 1564.

En 1562, Plantin ne reçut aucun privilège. Quoiqu'on n'ait travaillé dans ses ateliers que pendant les deux ou trois premiers mois de cette année, un assez grand nombre de ses livres en portent le millésime. Les Annales plantiniennes en énumèrent huit ; le Musée Plantin-Moretus en possède trois qui ne sont pas compris dans cette liste ; le catalogue manuscrit en fait connaître sept autres, sans compter les almanachs. Voilà un total de 18 ou 20 ouvrages qui auraient été imprimés en deux ou trois mois. Il faut en rabattre cependant. Une grande partie de ces livres étaient imprimés en 1561. En effet, nous voyons par les registres de vente de Plantin que, dans les derniers mois de cette année, il vendit entre autres : *Boethius, de Consolatione* ; *Dictionarium Tetraglotton; Gabr. Ayala, Carmen pro vera Medicina; Les devises de Claude Paradin; Psalterium; Flores et Sententiæ scribendi ; Catechismus Canisii ;* et *Promptuarium latino-gallicum*, qui tous portent la date de 1562.

Un de ces livres, *Carmen pro vera Medicina*, parut avec l'adresse de Guillaume Sylvius et la mention : *Ex officina Plantiniana* ; un autre, *Olaüs Magnus, Historia de gentibus septentrionalibus*, avec celle de Jean Bellère. Le livre le plus important, daté de 1562, *Dictionarium Tetraglotton*, parut avec quatre adresses différentes : celle de Plantin, celle de Jean Steelsius, celle d'Arnaud Birckman et celle de Guillaume Sylvius. Dans la préface, Plantin nous fait connaître qu'en partie il avait rédigé lui-même ce dictionnaire et qu'en partie il l'avait donné à faire à un homme exercé, désignant par là Corneille Kiel. Ce livre fut, comme nous le verrons, le précurseur de son *Thesaurus Theutonicæ linguæ* qu'il ne publia que onze ans après.

On place ordinairement l'impression de la première édition plantinienne des *Ordonnances de la Thoyson d'or* à l'année 1559 ou 1560. D'après le passage d'une lettre de Plantin que nous allons citer, cette édition, quoiqu'imprimée dans ses ateliers, ne fut pas faite par lui, mais par Guillaume Sylvius, et date de 1562 ou 1563, c'est-à-dire de l'époque où Plantin séjourna en France, lors des poursuites dirigées contre lui. Voici ce qu'il écrivit à Jean Mofflin, au mois de mars 1568 :

"Un nommé, M^e. Guill^e Sylvius, entendant que le signeur Zayas, Strella et autres mes bons signeurs et amis m'avoient tellement advancé vers Sa Majesté que je devois estre déclaré son imprimeur royal, fist, moy estant à Paris, imprimer le Livre de la Thoison d'or en mon logis et puis le porta à la cour, là où, sous la couleur qu'il eust imprimé si bel ouvrage, il obtint le signe du Roy avec lequel venant après (comme lui mesmes m'a confessé depuis) pour en avoir le sceau, Monsieur le Cardinal de Granvelle, pour lors évesque d'Arras, le luy refusa disant que Sa Majesté entendoit que ce fust Plantin."

Dans le courant de l'année 1562 se termina la première période de la carrière de Plantin. Cette carrière, si brillamment commencée, fut interrompue par une crise dont nous allons nous occuper. Mais avant de raconter les malheurs de Plantin, jetons un coup d'œil en arrière sur ses débuts comme maître imprimeur. Il ressort des faits exposés que pendant les sept premières années après l'ouverture de son atelier, ses affaires avaient pris une extension extraordinaire. Débutant avec sept ou huit ouvrages en 1555, il atteignit le chiffre de vingt-cinq en 1558, et de trente en 1561.

On a pu constater que, dans les premières années, il imprima beaucoup de livres de compte à demi ou exclusivement aux frais de ses confrères anversois Bellère, Steelsius, Sylvius et Van Keerberghen, ou même pour compte de libraires étrangers, comme Materne Cholin de Cologne et les Birckman, établis dans la même ville, mais possédant une succursale à Anvers. C'était surtout avec les libraires parisiens qu'il faisait de grosses affaires ; non seulement il leur fournissait par centaines d'exemplaires les livres qu'il avait imprimés à ses propres risques, mais encore il en exécuta plusieurs à frais communs avec eux.

Les deux principaux correspondants de Plantin à Paris étaient Arnaud Langelier et Martin Le Jeune. Ce dernier était l'intermédiaire ordinaire de Plantin pour les affaires que celui-ci traitait en France, et datait "de Votre Maison" ses lettres adressées à Plantin dont un petit nombre ont été conservées. Il doit, par conséquent, avoir demeuré à Paris, dans la maison qu'habitait notre imprimeur avant son départ pour Anvers, et dont il était propriétaire. Cette maison, que Plantin fit vendre par Pierre Porret en 1582, était située "en la rue Sainct Jehan de Latran, près Sainct Benoist, devant le collège de Cambray" et avait pour enseigne l'image de Saint Christophe.

Les livres que Plantin publia, durant cette première période, étaient en général des ouvrages qui avaient obtenu la vogue en France : des auteurs italiens, espagnols ou latins qu'on avait traduits ou que lui-même avait fait traduire en français ; quelques manuels de dévotion ou de liturgie ; des traités pour l'étude du français ; des livres de voyage ou de médecine populaire ; un petit nombre de poésies néo-latines ; une demi-douzaine d'auteurs classiques latins ; une Bible latine et un Nouveau Testament ; en un mot des livres de littérature courante, de peu d'étendue et de vente facile. Il convient toutefois de faire une distinction pour l'*Amadis de Gaule*, le *Dictionarium Tetraglotton*, et surtout pour la *Pompe funèbre de Charles V*, ouvrages considérables sous tous les rapports.

Les éditions de ces premières années n'ont pas encore l'extrême élégance qui caractérisera plus tard les produits des presses plantiniennes ; les illustrations taillées pour la plupart par Arnaud Nicolaï, sont généralement de dimensions modestes et de valeur secondaire. Mais, déjà à ses débuts, Plantin produisait des livres d'une exécution solide, imprimés avec soin et avec goût. C'est bien à ces qualités qu'il a dû

d'en fournir un si grand nombre à ses collègues d'Anvers et de Paris et d'être désigné, à deux reprises différentes, par le gouvernement, pour exécuter des ouvrages dont l'un a une importance capitale. Nous sommes en droit de dire que, déjà en 1559, c'est-à-dire après avoir exercé son métier pendant cinq ans seulement, Plantin était devenu le premier des imprimeurs anversois, tant par la qualité que par la quantité de ses publications.

EN dehors de ses occupations d'imprimeur, il faisait un commerce actif de livres provenant d'autres officines. Il fournissait surtout les libraires parisiens d'ouvrages parus à Anvers. En octobre 1556, pour ne citer que cette seule preuve, il envoyait à Martin Le Jeune et à Arnaud Langelier, de Paris, 30 exemplaires de l'*Histoire d'Aurelio et Isabelle*, imprimé, la même année, par Jean Steelsius.

IL visitait la foire de Francfort dès l'année 1558, comme nous le prouvent des adresses de lettres qui lui furent écrites à cette époque. Dans les livres de comptes de Frobenius et d'Episcopius de Bâle, publiés par Rudolf Wackernagel (Bâle, 1881), on lit qu'en 1559, à la foire d'automne de Francfort, Plantin resta redevable à ces deux imprimeurs d'une somme de 50 florins.

UNE seule fois, en envoyant des livres à la foire de Francfort, Plantin indiqua la destination du tonneau qui les renfermait; ce fut le 11 mars 1557, style ancien, c'est-à-dire le 11 mars 1558. Ce jour-là, il expédia environ 1200 volumes, choisis parmi 20 ouvrages différents sortis de ses presses. Il y ajouta un nombre considérable de gravures, parmi lesquelles figurent, en premier lieu, les Empereurs de Goltzius et différentes suites des estampes de Jacques Du Cerceau, quelques cartes de géographie et quelques toiles peintes. Il serait difficile de voir dans ces dernières pièces des tableaux, vu que la plus chère de ces toiles ne coûtait que 4 florins. Il faut songer plutôt à des figures imprimées, collées sur toile et coloriées. Tout le tonneau avait une valeur de 506 florins et 16 sous. Le voiturier Boen Van Berghden devait délivrer ces marchandises à Cologne entre les mains de Claes Liefrink, qui avait promis à Plantin de les transporter avec les siennes par le Rhin.

LE désastre de 1562-1563 occasionna un temps d'arrêt dans la carrière de Plantin; mais l'adversité pouvait le réduire à la misère et dissiper, pour un moment, ses rêves de fortune et de renommée, elle ne pouvait abattre son courage, ni affaiblir son énergie. En 1557, il avait adopté la devise *Labore et Constantia*. Pour lui cet exergue n'était pas vide de sens; il exprimait brièvement, mais exactement, la règle de conduite qu'il s'était tracée et à laquelle il resta fidèle, sa vie durant. Le secret de ses succès se résume en ces deux mots. La modestie lui interdisait de compléter son portrait moral en parlant de l'intelligence et de l'esprit d'initiative dont il était doué. Nous n'avons pas les mêmes raisons de discrétion; ce que nous avons dit de lui, comme ce que nous dirons encore, démontre qu'il possédait ces dernières qualités au même degré

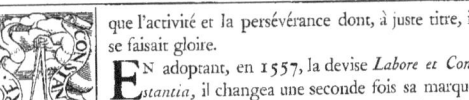

Anno 1558 Or.

que l'activité et la persévérance dont, à juste titre, il se faisait gloire.

EN adoptant, en 1557, la devise *Labore et Constantia*, il changea une seconde fois sa marque d'imprimeur; de même que l'emblême du Vigneron avait fait place à celui de la Vigne, de même ce dernier fut remplacé par le Compas, le symbole glorieux que Plantin et ses successeurs devaient immortaliser.

TOUT le monde connaît cette marque. Une main, sortant d'un nuage, tient un compas dont l'un des pieds est appuyé sur une tablette et dont l'autre trace un cercle. Entre les pieds ou bien autour du compas flotte une banderole, portant les mots: Constantia et Labore. Plus tard, deux figures allégoriques, représentant l'une le Travail, l'autre la Constance, s'ajoutent au dessin primitif comme tenants de l'écusson. Les accessoires varient à l'infini dans le cours du temps; tantôt le compas n'a pas d'entourage, tantôt il est encadré dans un simple ovale, tantôt il est entouré de riches arabesques. Le tenant de l'écusson, figurant le Travail, qui, primitivement, était un laboureur, fut changé par Rubens en Hercule. Comme Plantin l'explique dans la préface de sa Bible polyglotte, le compas est une représentation symbolique de sa devise : la pointe tournante figure le Travail, la pointe immobile, la Constance (1).

LE changement de marque de Plantin se fit à l'occasion de son changement de domicile. En 1557, il quitta la rue des Douze-Mois pour venir habiter, dans la Kammerstrate, la maison appelée la Licorne d'Or (Den Gulden Eenhoorn) qu'il occupa jusqu'en 1564. En 1557 et en 1558, Plantin imprima sa nouvelle adresse sur ses éditions; en 1561, plusieurs de ses livres portent l'adresse du Compas d'Or, preuve qu'à cette époque déjà l'enseigne de la Licorne avait fait place à celle du Compas.

(1) Ex altera vero parte Plantini typographi symbolum est circinus, altero pede fixo, altero laborante. (Tabularum explicatio per C. Plantinum. Biblia Regia, Liminaires Tom. I.)

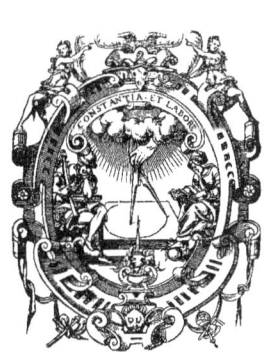

Anno 1562 Or.

LA CRISE DE 1562-1563

RELATIONS DE PLANTIN AVEC LES REFORMES

IMPRESSIONS HETERODOXES

LES archives du Musée Plantin-Moretus possèdent un petit registre de 92 pages in-folio, rédigé en flamand et portant un en-tête dont voici la traduction : "Les biens suivants, appartenant à Christophe Plantin dans la Cammerstrate, ont été vendus par exécution, le vingt-huit avril soixante-deux, à la requête de Louis de Somere et de Corneille de Bomberghe." Le registre contient l'énumération détaillée des biens vendus et des prix obtenus.

Tout l'avoir de Plantin passa dans cette vente ; il n'y eut de sauvé que les habillements de la famille. D'abord vinrent les ustensiles de la cuisine, les meubles et les literies, trois tableaux, de nombreux objets de maroquinerie, formant évidemment le solde restant du premier commerce de Plantin; le tout suivi par l'interminable défilé des menus objets, sortant du fond des tiroirs, des coins et recoins de la maison, détaillés à plaisir par les crieurs publics et vendus en lots d'un ou de deux escalins. Puis ce fut le tour de la provision de papier, à commencer par 105 rames de papier à almanachs. Les livres imprimés par Plantin ou exposés en vente dans sa boutique apparurent ensuite. La plupart des éditions plantiniennes des premières années se vendirent en feuilles et à la rame : les produits d'autres imprimeries furent adjugés par tas ou au poids. Nous notons dans les lots de livres les ouvrages les plus importants : 5 rames de la Grammaire de Clenardus, 35 rames de la Description des pays septentrionaux, en flamand, 100 exemplaires de l'Instruction chrestienne, 214 exemplaires de Térence, 161 volumes des Funérailles de l'Empereur, 100 Cartes du Vermandois, 467 exemplaires du Décameron de Boccace, 109 exemplaires de l'Amadis de Gaule, 136 Officium Beatæ Mariæ Virginis, 560 Antidotarium, 179 Symbola heroica, 126 Sententiæ Ciceronis, 176 de Miraculis rerum naturalium (libri IIII) et 388 Secrets d'Alexis Piémontois.

Parmi les planches gravées, nous remarquons : les mains taillées sur bois pour la Chiromancie de Tricasse, 22 figures de "l'Amérique en flamand," 7 figures de "l'Histoire d'Ethiopie," les figures de "l'Amérique en françois" (*Singularitez de la France antarctique*), les figures de "l'Afrique" (*Historiale description de l'Afrique*) et des Observations de Belon, les planches "des pays septentrionaux," trois planches sur cuivre de "l'Anatomie," les planches de la Carte du Vermandois et de la Pompe funèbre de Charles-Quint, des encadrements, 3 lots d'autres figures, et une planche en métal d'une autre carte. Puis vinrent la provision du papier blanc, les lettres, les presses. Le poids des caractères fondus se montait à 7656 livres ; on vendit huit presses d'imprimeur et une de relieur. La vente produisit en tout 1199 livres, 5 escalins et 10 deniers de gros, somme équivalente à environ cinquante mille francs de notre monnaie.

Du document que nous venons d'analyser, il ressort clairement que les biens de Plantin furent vendus par exécution judiciaire. S'il pouvait rester le moindre doute à ce sujet, il serait dissipé par un autre document, découvert par M. le chevalier Léon de Burbure dans les archives de la ville d'Anvers. C'est une déclaration faite, le 27 juillet 1562, par

ANNO MDLXII

Jean Vervvithagen, imprimeur, et Jean Ryckaerts, libraire, par laquelle ils affirment, sous la foi du serment, qu'il est à leur connaissance que Christophe Plantin, imprimeur et libraire, s'est absenté et enfui de la ville, peu après la Noël de l'année 1561, pour cause de detres et de créances arriérées et qu'ils ont vu vendre les biens dudit Plantin, ainsi que son imprimerie établie dans sa maison de la Cammerstrate, par l'amman, agissant comme officier de justice, au nom et à la demande de ses créanciers. Certaines circonstances, néanmoins, font supposer qu'il ne s'agissait pas ici d'une faillite ordinaire ni de créanciers bien cruels. L'une des deux personnes qui, en 1562, firent vendre l'avoir de Plantin est Corneille de Bomberghe qui, l'année suivante, devint son associé et resta toujours un de ses amis les plus dévoués et les plus généreux. Bien plus, ce même Corneille de Bomberghe, le 16 juin 1563, se porta garant vis-à-vis de l'amman pour toutes les sommes indûment comptées à Plantin sur le produit de la vente. Et comme pour mieux faire ressortir l'étrangeté de cette exécution judiciaire, il se trouve qu'au dos de cette garantie, Plantin a signé les reçus des paiements que l'amman a effectués entre ses mains, "en déduction de la vente de ses biens faicte en l'exécution de la justice."

CES sommes, comptées en six paiements, du 17 juin 1563 au 28 mars 1564, se montent à 2878 florins, environ les deux cinquièmes du produit total de la vente. En l'absence de Plantin, l'amman avait payé plusieurs des créanciers. Nous possédons encore la quittance, par laquelle Jean Moerentorf (Moretus) reconnaît avoir reçu, le 20 mai 1562, du clerc de l'amman, la somme de 40 florins en paiement de ses gages, "selon la convention conclue avec son maître Christophe Plantin". Un certain Antoine Vincent reconnaît également avoir reçu de l'amman, le 9 octobre 1563, la somme de 54 livres, 1 sol, 6 deniers. Il est évident que l'homme, dont les biens vendus à la criée rapportent quinze à vingt mille francs de plus que ses débiteurs n'avaient à réclamer, est loin d'être au-dessous de ses affaires. Cette vente doit donc avoir eu une autre raison que l'état obéré de Plantin, et nous pouvons bien admettre comme exacte l'explication fournie par la *Chronique de la Famille de la Charité*. Ce document nous apprend que le margrave saisit tous les biens de Plantin, au moment où celui-ci fut accusé d'avoir imprimé un livre hétérodoxe, que ses créanciers réclamèrent le paiement de leurs comptes et que, pour pouvoir les satisfaire, tout l'avoir du typographe

fut vendu publiquement. Etant parvenu à se disculper de l'accusation élevée contre lui, Plantin avait droit à la restitution des sommes que la vente avait produites au-delà de son passif; il est tout naturel qu'il rentrât en possession de ce qui lui revenait.

QUELLE était l'accusation portée contre Plantin, qui eut pour conséquence la vente de ses biens ? A cette époque où les édits sur la religion étaient exécutés dans toute leur rigueur, il fut soupçonné d'avoir imprimé des livres hétérodoxes. Il ne se sentit probablement pas à l'abri de tout reproche, et, au lieu d'affronter les perquisitions qu'on allait opérer chez lui et les recherches sur sa conduite antérieure, il jugea plus prudent de se mettre hors de la portée des inquisiteurs et des officiers de justice. Lui-même l'avoue dans une lettre, écrite en 1575 à Gryphius, l'imprimeur lyonnais. "Quant à ce qu'escrivés, dit-il, de feu Barthélémy Moulin, il me souvient bien d'avoir quelquefois receu quelques livres avec ses lectres : mais je tiens que c'estoit pour le payement de certains livres que j'avois délivrés à Paris à feu Macé Bonhomme, du temps qu'il avoit imprimé les Térences avec annotations en diverses formes, et non pas pour aucun compte dudict Moulin ni de luy avoir oncques demandé quelques livres ; que s'il en avoit envoyé quelques ungs durant l'accident qui m'advint par la malice de mes gens, tandis que j'estois à Paris et que j'y demouray ung an, asçavoir tant que messieurs de la justice eussent cogneu mon innocence au faict de mesdicts serviteurs en madicte absence, je n'en sçaurois que dire : car avec la dissipation de mes biens mes livres de compte furent aussi perdus."

UNE série de pièces, publiées par M. Ch. Ruelens dans le Bibliophile Belge (tome III, 1868, p. 130), nous font connaître le délit commis par les ouvriers de Plantin. Elles jettent une vive lumière sur un événement qui est de la plus haute importance dans sa vie et sur lequel les archives de sa maison ne nous renseignent que fort imparfaitement. Nous entrerons dans quelques détails au sujet de cette affaire et des relations que Plantin eut avec les réformés; car les affaires de la religion ont joué un rôle considérable dans son existence. Son exemple nous montre d'une manière frappante jusqu'à quel point les consciences étaient troublées au XVIe siècle, et combien les hommes, que l'on en soupçonnerait le moins, étaient entraînés par les divers et souvent étranges courants religieux qui, à cette époque, traversaient nos contrées.

L'ADORATION DES BERGERS

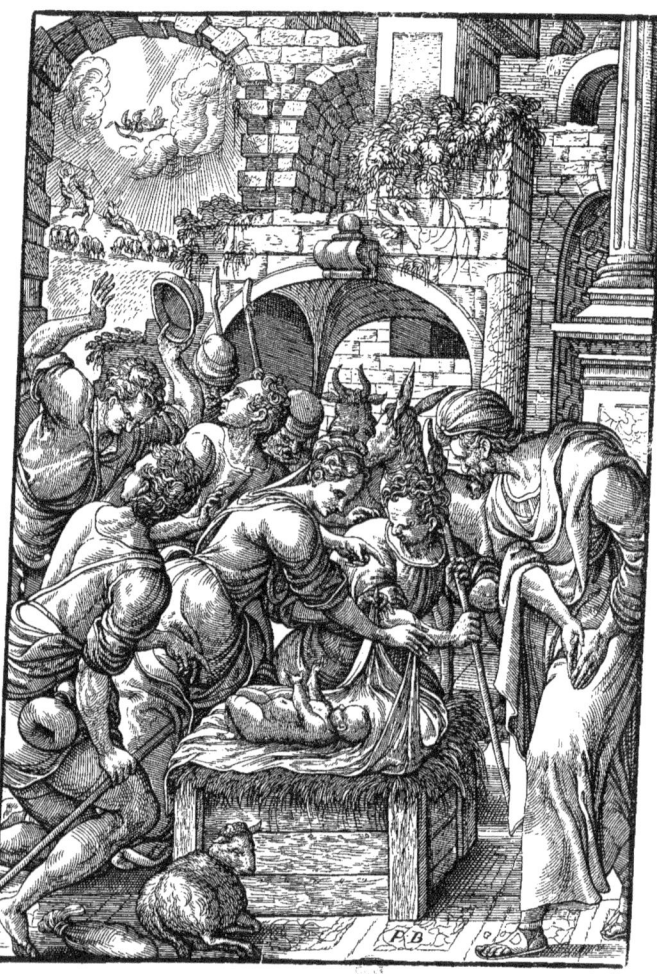

Planche du *Missale Romanum* MDLXXV
Gravure de Gérard Jansen van Kampen,
d'après Peter van der Borcht.

LE dernier février 1562, Marguerite de Parme, gouvernante des Pays-Bas, écrivit une lettre à Jean d'Immerseel, marcgrave d'Anvers, pour lui demander l'envoi d'un livret que l'on disait sorti des presses de Christophe Plantin. L'imprimeur n'y avait mis ni son nom ni son adresse, mais l'opuscule ayant été comparé avec d'autres livres imprimés par Plantin, le caractère s'en était trouvé semblable. Plantin et sa famille, ainsi que tous ses gens, hormis le correcteur et une servante, étaient d'ailleurs fortement soupçonnés d'être entachés des erreurs des nouvelles sectes. La gouvernante ordonna en conséquence au marcgrave de se transporter en la maison dudit Plantin pour opérer une perquisition, saisir les exemplaires du livre incriminé et agir selon les placards de Sa Majesté.

LE premier mars, Jean d'Immerseel répond à la gouvernante que, la veille, il avait reçu la lettre et s'était incontinent transporté vers le logis et l'imprimerie de Plantin. Celui-ci avait quitté la ville depuis cinq ou six semaines et s'était rendu à Paris. Avec l'assistance des correcteurs et d'un lecteur espagnol, le magistrat découvrit ceux qui avaient imprimé l'opuscule hérétique : *Briefve instruction pour prier*. C'était Jehan d'Arras, natif de Metz en Lorraine, Jehan Cabaros, natif de Gascogne, et Bartholomé, peintre de Paris. Ceux-ci déclarèrent avoir fait l'impression à leurs propres dépens et à l'insu de Plantin et de sa famille. Le livre n'avait été terminé que depuis huit ou neuf jours et ils avaient expédié à Metz l'édition entière, se montant à environ mille exemplaires. Le texte qu'ils avaient reproduit leur avait été envoyé de Metz par l'oncle de Jehan d'Arras, magistrat en cette ville. Les trois compagnons en aveu furent mis sous bonne garde. Ordre fut ensuite donné à l'inquisiteur Tiletanus (Josse Ravesteyn), de faire appréhender toute la famille de Plantin, y compris la servante. De la part de cette dernière et des jeunes filles de Plantin, on s'attendait à des révélations importantes.

LE 6 mars suivant, Jean d'Immerseel fit savoir à la gouvernante qu'on avait distribué à Anvers et qu'on lui avait remis un livret qui était la traduction flamande de la *Briefve instruction pour prier*. Il avait promis une récompense de cent florins à qui lui ferait connaître la personne de qui il avait reçu cet opuscule. A en juger d'après le caractère, il avait été imprimé à Emden.

A la suite de cette lettre, le marcgrave reçut l'ordre de faire toute la diligence possible pour découvrir les imprimeurs du livret hétérodoxe et de la traduction flamande. Il devait interroger les gens de Plantin pour savoir d'eux si, antérieurement, ils n'avaient rien imprimé qui fût contraire à la religion, et " bien enfoncer la conduite du ménage de Plantin, " dont il était à présumer qu'ils n'étaient pas " du tout nets quant à la religion. "

UNE lettre du marcgrave à la gouvernante annonça ensuite que les trois compagnons avaient été mis sous bonne garde. Le correcteur et le lecteur ayant été interrogés, déclarèrent n'avoir jamais vu d'autre impression hétérodoxe dans l'officine de leur maître que le livret incriminé. Immédiatement après leur interrogatoire, ces deux derniers témoins quittèrent Anvers, et Jean d'Immerseel, les ayant fait chercher, ne parvint pas à les retrouver. Mais il découvrit mille des quinze cents exemplaires, ou environ, qui avaient été tirés de la *Briefve instruction pour prier* ; les cinq cents autres avaient été envoyés, partie à Merz, partie à Paris. Le 17 mars 1562, Jean d'Immerseel écrivit une nouvelle et dernière lettre à Marguerite de Parme. Peu de jours auparavant, il avait interrogé les trois compagnons de Plantin qui persistèrent dans leurs dires. Sylvius et d'autres imprimeurs anversois étaient d'avis que la traduction flamande sortait des presses hérétiques d'Emden. Le marcgrave avait fait brûler tous les exemplaires trouvés à Anvers. Il n'avait pu découvrir aucun indice qui fût compromettant pour Plantin ; son absence afin de "solliciter certain procès" n'était pas une présomption suffisante pour le faire attraire en justice. A son retour, le marcgrave l'appellerait pour ouïr ses excuses. En attendant, la procédure contre les trois compagnons serait poursuivie.

NOUS ne savons quelle fut, pour les ouvriers, l'issue du procès ; il est probable qu'ils ont été sévèrement punis. Les poursuites intentées contre Plantin se bornèrent à ce que nous en avons dit. Dans toute l'instruction de cette affaire, le marcgrave nous semble avoir fait preuve à son égard d'une modération peu commune.

D'APRES les témoignages de Jean Vervvithagen et de Jean Ryckaerts, Plantin était parti peu après la Noël de 1561 ; Jean d'Immerseel attesta, le premier mars, que Plantin était absent depuis cinq ou six semaines ; les deux témoignages concordent donc pour désigner la première quinzaine de janvier 1562 comme l'époque où il se rendit à Paris. Ses livres de vente sont régulièrement tenus jusqu'au 12 janvier 1562. Cependant, le 5 mars suivant, Plantin

inscrivit dans un de ses registres " 2 Europa Mercatoris " fournies à Jérôme Cock, ce qui fait supposer qu'il avait quitté Anvers, immédiatement après le 12 janvier, et emporté à Paris une partie de ses livres de vente. En effet, le 14 mai 1562, il fit dans cette dernière ville un relevé de ses dettes qui se montaient à 332 florins.

Son absence se prolongea jusqu'au commencement de septembre 1563, c'est-à-dire, durant environ vingt mois. Ses livres de comptabilité reprennent leur marche régulière, le 10 du même mois. Le 25 août, il avait liquidé, à Paris, son compte avec Pierre Porret qui lui resta redevable de 960 livres de France. Étant rentré à Anvers, il y fit, le 14 septembre, le relevé des marchandises qu'il possédait encore et retrouva environ 400 livres et gravures. Il s'empressa de racheter ou de commander pour environ 1200 florins de caractères, de matrices et de poinçons. Le 27 septembre, il acheta une vieille presse au Rempart des Lombards, pour la somme de 10 florins, et la fit restaurer, ce qui lui coûta 12 florins et 12 sous. Peu de jours après, il s'associa avec quatre riches bourgeois d'Anvers et put ainsi monter ses affaires sur un pied plus grand qu'elles n'étaient avant sa départ.

Plantin sortit donc sain et sauf du procès intenté contre lui en 1562. Il est vrai que dans la suite il fut encore molesté, une ou deux fois, pour cause de religion.

Le 26 juin 1563, il fut appelé à Bruxelles par un billet, signé de Marguerite de Parme, gouvernante des Pays-Bas, et ainsi conçu :

" Marguerite par la grâce de Dieu, duchesse de Parme, Plaisance etc., régente et gouvernante.

" Chier et bien amé. Ceste sera pour vous ordonner que ayez à incontinent vous trouver icy pour quelques choses qu'avons à vous faire déclarer et lesquelles entendrez à vostre venue. A tant chier et bien amé nostre Signeur soit garde de vous. De Bruxelles, ce XXVIe jour de juing 1563.

Margarita. "

L'adresse était : " A nostre chier et bien amé Christoffle Plantin, libraire à Anvers."

Nous avons retrouvé cette lettre dans un rouleau où se trouvaient également un exemplaire de L'A. B. C. ou Instruction chrestienne pour les petits enfans reveue par vénérables docteurs en Théologie. Avec l'instruction chrestienne de F. I. Pierre de Ravillian, imprimé par Plantin en 1558, ainsi que le privilège de ce volume et le manuscrit de l'Instruction chrestienne par F. I. Pierre Ravillian, qui fut imprimé, avec l'adresse de Plantin, en 1562. L'intention de la gouvernante était d'interroger Plantin sur cette dernière impression. Ce qui le prouve, c'est la note écrite par Plantin sur l'exemplaire du même petit livre que possède le Musée Plantin-Moretus : "Ceste impression est faussement mise en mon nom car je ne l'ai faicte ne faict faire". Nul doute qu'il n'ait emporté également à Bruxelles l'exemplaire pourvu de cette déclaration.

Plantin parvint encore à se disculper et y réussit d'autant plus facilement que le manuscrit de l'Instruction chrestienne de 1562 était pourvu de l'approbation du doyen de Ste Gudule de Bruxelles.

Le 2 février 1566, Marguerite de Parme écrivit de nouveau à Jean d'Immerseel pour lui enjoindre de faire des recherches chez certains libraires d'Anvers qui détenaient des livres hérétiques. Il est dit entre autres dans ces instructions : " Tous tenant le bouticque de Plantin, ont le passionale des martiers modernes, aussi le testament en calviniste espagnol et ung livret en 16º faict contre le boclier de la foi (1)."

En 1567, le nom de Plantin figure sur la liste des hérétiques, dressé par un certain Francisco Pays, probablement d'après les rumeurs publiques et certainement dans une intention peu rassurante pour ceux qui

Fac-sim.

(1) Charles Rahlenbeck : A propos de quelques livres défendus imprimés à Anvers au XVIe siècle. (Bibliophile belge. 1856. T. XII, p. 252).

Deux marques de l'Imprimerie Plantinienne.

étaient mentionnés. Sur cette même liste, soit dit en passant, sont portés Alexandre Grapheus, le secrétaire de la ville et le plus ancien protecteur de Plantin, Corneille et Charles de Bomberghe, ainsi que Goropius Becanus, trois de ses quatre associés de 1564.

Les livres publiés par lui après 1562 n'échappèrent pas tous aux soupçons de l'autorité. Les *Testamenten der XII patriarchen*, qu'il imprima en 1564 pour Van Keerberghen, ainsi que les psaumes de David, traduits par Clément Marot, figurent dans l'index des livres prohibés qu'il fit paraître lui-même en 1570. Le Musée Plantin-Moretus possède un exemplaire du dernier de ces ouvrages avec l'annotation : "Visité de rechief et trouvé non répugnant à la foy catholique. Josse Schellinc."

Toutes ces accusations et tous ces soupçons n'eurent point de suites graves pour Plantin. Est-ce à dire qu'il était réellement resté étranger aux idées de la Réforme? Il s'en faut de beaucoup, puisque, comme on va le voir, notre imprimeur s'était affilié à une secte dissidente nommée "la Famille de la Charité".

Henri Niclaes, le père de cette petite église, est un des nombreux sectaires qui apparurent dans le monde germanique, pendant la première moitié du seizième siècle. Les grands réformateurs, Luther et Calvin, avaient proclamé comme base de la foi nouvelle la parole de Dieu, conservée dans les Saintes Ecritures. La raison humaine et individuelle devait, d'après eux, s'évertuer à comprendre le véritable sens des livres divins, et adopter ceux-ci pour guides uniques dans les dogmes et dans les pratiques du culte. L'organisation politique des gouvernements ne devait subir d'autres modifications que celles qui découleraient d'une réforme des mœurs.

A côté de ces fondateurs d'églises nouvelles, hommes savants et novateurs modérés, il surgit toute une bande d'illuminés, se proclamant envoyés de Dieu pour changer les bases de la religion et de la société. C'étaient en général des hommes peu instruits qui s'appuyaient sur des lambeaux de textes sacrés, sur une phrase de la Bible, prise à la lettre ou interprétée allégoriquement, pour changer la face du monde et prêcher une révolution universelle. Les fougueuses prédications des premiers réformateurs avaient préparé la voie à ces visionnaires. Bon nombre de gens simples, dont l'esprit était surexcité par les discussions théologiques engagées partout à cette époque, prirent pour des oracles les élucubrations de ces prophètes exaltés ou imposteurs, et ceux-ci, aiguillonnés par l'immense succès des premiers apôtres des idées nouvelles, s'enivrèrent de leurs rêves de grandeur surhumaine, ou bien, obsédés par une idée fixe, se crurent de bonne foi appelés à faire triompher leurs dogmes absurdes et leurs rêveries mystiques et égalitaires.

Ils se mirent à l'œuvre pour propager leurs doctrines, tantôt affrontant avec courage les plus grands périls, tantôt se dérobant par la ruse et l'hypocrisie aux châtiments qui les menaçaient. La prédication occulte ou ouverte n'était pas leur moyen favori de propagande. D'ordinaire, ils publiaient d'abord un écrit volumineux servant de livre saint à leurs adhérents et faisaient paraître ensuite quantité d'opuscules, en prose ou en vers, pour gagner des partisans nouveaux ou stimuler le zèle de leurs disciples. Ce que ces écrits aux allures mystiques renferment de ténèbres opaques ou d'amphigouri théologique ne peut se concevoir.

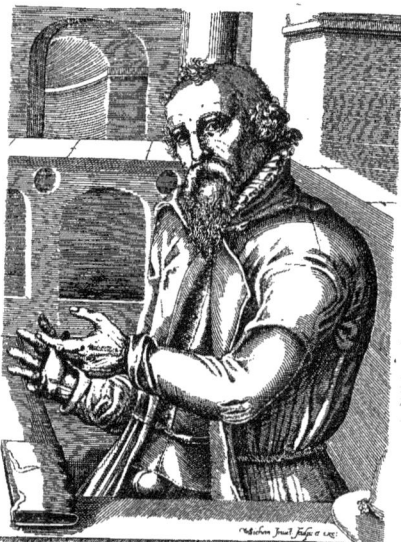

HENDRICK NICOLAES, T'HVYS DER LIEFDEN.

Ce fut surtout dans la secte des Anabaptistes qu'on vit surgir des rêveurs de cette espèce. Dès son origine, cette doctrine avait mêlé à ses prédications religieuses des utopies socialistes; elle avait proclamé le règne de Dieu sur la terre, prédit l'année où ce grand événement se réaliserait, indiqué les villes où les prophètes planteraient l'étendard du Christ : Strasbourg d'abord, Munster ensuite, Amsterdam enfin. Le mysticisme, qui est encore resté un des caractères de cette église, se mêlait, aux premiers jours, à des ambitions plus positives et la prédiction du bonheur céleste était accompagnée de la promesse des jouissances matérielles les plus attrayantes. L'anabaptisme se purifia plus tard, en grande partie, de l'alliage visionnaire du premier temps; mais les petites sectes qu'il engendra, celles de Melchior Hofman, de Jean de Leyde, de David Jooris, de Henri Niclaes, de Hiël ou Barrefelt en étaient fortement imprégnées. Pour chacun de ces illuminés, les Ecritures Saintes n'ont plus l'autorité absolue que lui reconnaissaient les plus anciens réformateurs; elles sont une lettre morte que l'esprit de Dieu doit vivifier. Ce qu'ils écrivent et prêchent leur est directement inspiré par la divinité; ils représentent sur la terre le Christ qui s'est incarné en eux et parle par leur bouche; bien plus, ils donnent

MDLXXII *Rep.*

à leurs adeptes le moyen de participer à cette vie divine et de s'identifier avec le Christ en embrassant la doctrine de ses élus.

La conséquence de pareilles divagations est facile à prévoir. Si le chef de l'église reçoit l'inspiration directe de Dieu, ses prédications révèlent une doctrine supérieure à la Bible ; si ses disciples s'identifient avec Dieu, ils deviennent impeccables et la distinction entre le bien et le mal cesse d'exister pour eux. Pour les croyants de ces petites sectes, la rêverie mystique remplaçait la réflexion ; la pensée délivrée des préoccupations matérielles s'abîmait dans la contemplation de la divinité et se délectait dans les molles rêveries d'une perfection indéfinie, où toutes les pensées et toutes les œuvres seront purifiées, où tous les hommes, fils de Dieu, seront frères, où l'humanité ne formera qu'une seule famille, ayant pour père le Christ ou son représentant sur la terre, où la propriété sera commune et la guerre abolie, où la terre deviendra l'image temporelle et limitée du ciel infini et éternel.

Dans le nombre des prophètes qui prêchaient cette doctrine se trouvait Henri Niclaes ou Claessen, qui fonda une secte nouvelle sous le nom de "la Famille de la Charité." Il était né, d'après son propre témoignage, le 10 janvier 1501 ou 1502, et ce fut à Munster, s'il faut en croire la tradition, qu'il vit le jour. De bonne heure, dit la Chronique de sa secte, il fut préoccupé des choses de la religion, et dès sa neuvième année, il eut des visions, dans lesquelles Dieu lui donna la solution des difficultés qui embarrassaient son jeune esprit. Parvenu à l'âge d'homme, il entra dans le commerce et réussit à faire prospérer ses affaires. Il fut persécuté pour ses opinions religieuses et mis en prison, d'abord dans sa ville natale, ensuite à Amsterdam ; mais chaque fois on fut obligé de le relâcher parce qu'on ne découvrait pas d'hérésie en lui. Cependant, Henri Niclaes crut prudent de s'établir à Emden, dans la Frise Orientale, un lieu sûr où se réfugiaient des dissidents de toutes nuances. C'est là que, de 1541 à 1561, il travailla à formuler et à propager sa doctrine. Son commerce le conduisait souvent en Hollande et en Brabant ; il y répandait ou faisait répandre, en secret, ses écrits, et s'abouchait avec ceux qu'il voulait gagner à ses idées. Le nombre de ses ouvrages est surprenant ; il les faisait imprimer par Dirk de Borne, par Augustin de Hasselt, par Nicolas de Bomberghe et aussi par Plantin, comme on le verra.

Marque de l'imprimerie Plantin, Nutius et Steelsius gravée par Gérard Jansen de Kampen. 1573. *Or.*

MDLXXII *Rep.*

MDLXXV *Or.*

Henri Niclaes gagna des adeptes en Hollande, en Flandre, en Brabant, en France et surtout en Angleterre. En 1561, il quitta Emden, où on l'avait menacé de la prison, pour s'établir à Kampen. Il séjourna aussi à Cologne et passa probablement en Angleterre. Il mourut vers 1570. Malgré leurs efforts, ni lui ni les grands dignitaires de son église, — car celle-ci était organisée hiérarchiquement, avec un grand luxe de grades, de titres et de cérémonies, — ne parvinrent à inspirer la confiance. Le nombre des prosélytes fut et resta fort restreint, tant du vivant qu'après la mort de Niclaes. Les défections, les dissensions, les trahisons troublèrent, à chaque instant, le repos de la Famille de la Charité, et le prophète ne réussit pas à empêcher le schisme de se glisser dans son petit troupeau.

La raison de cette stérilité de la prédication de Niclaes se découvre aisément. Lorsque ce novateur apparut, l'anabaptisme avait calmé ses premières ardeurs. Les prédications de ses plus anciens prophètes ne s'étaient pas réalisées, le roi de Sion avait été défait à Munster, des milliers de ses adhérents avaient péri ; enfin et surtout, avec Menno Simons, une doctrine moins exaltée avait pris la place des anciennes rêveries. Pour les Anabaptistes qui suivaient les préceptes de

leur dernier chef, le royaume de Dieu consistait dans la préférence donnée aux choses du ciel sur celles de la terre. Cette explication plus raisonnable de la formule favorite des fondateurs de la secte, jointe aux désillusions de toute nature que leurs adhérents avaient éprouvées, devait empêcher le public de prendre au sérieux les divagations des illuminés de la seconde époque. D'ailleurs les écrits qui renferment leurs doctrines sont tellement obscurs, que l'on s'étonne comment les lecteurs aient pu y découvrir un code de dogmes religieux et un guide pratique de la vie.

Il est en effet difficile de se faire une idée claire de la doctrine de Henri Niclaes. Jamais prophète ou théologien, illuminé ou mystique, ne fut moins écrivain ou logicien que le père de la Famille de la Charité. J'ai lu son œuvre capitale, " le Miroir de la Justice, " que n'a pas vu son dernier biographe, le Dr Nippold (1). Il faut du courage pour achever cette lecture qui constitue un vrai supplice de Tantale. On cherche vainement à y découvrir un sens clair, une idée déterminée. On dirait un défilé interminable de pensées détachées et d'impressions vagues qui obsédaient l'esprit de l'auteur et qu'il a jetées pêle-mêle sur le papier, dans l'état nébuleux et confus où il les entrevoyait. Il y a là des centaines de pages remplies de citations de l'Ecriture sans cohésion entre elles, des expansions mystiques, des exhortations morales juxtaposées, des raisonnements dix fois commencés, dix fois abandonnés, repris et répétés sans raison plausible, formant un fouillis qui énerve et rebute le lecteur, sans lui offrir la moindre échappée de vue sur une pensée large et nette. De loin en loin seulement, la monotonie de cette enfilade de phrases est rompue par une comparaison ou une allégorie péniblement développée et ne répandant guère de clarté sur le raisonnement.

(1) Un des deux exemplaires connus du *Spegel der Gherechticheit* se trouve à la bibliothèque de l'Université de Leyde; le bibliothécaire, le Dr W. N. du Rieu, l'a mis à notre disposition, avec une bienveillance extrême, pour l'étudier et en faire reproduire les planches que le lecteur trouvera dans notre ouvrage. L'autre exemplaire se trouve dans la bibliothèque de l'église hollandaise d'Austin Friars à Londres.

MDLXXVI Rep.

MDLXXXIV Or.

MDLXXIII Or.

En scrutant bien ces ténèbres et en y mettant une forte dose de bonne volonté pour essayer de comprendre ce que Henri Niclaes a voulu dire, nous présumons que sa doctrine se réduit aux points suivants. Le Christ est venu pour nous sauver; il a promis à l'humanité qu'elle serait délivrée du péché et sanctifiée, qu'elle vivrait de la vie du Sauveur et que, par la Charité, c'est-à-dire par l'amour universel, la Loi s'accomplirait. Mais les hommes sont plus pervers que jamais; la promesse du Christ ne s'est donc pas réalisée, et pour qu'elle s'accomplisse, pour que la Loi règne sans partage, il faut que la Charité devienne la maîtresse absolue de la terre. Les hommes doivent s'humilier, reconnaître leur faiblesse, pleurer leurs péchés, se dépouiller de leurs aspirations égoïstes, s'entr'aimer et s'unir entre eux et avec le Christ. La Charité (de Liefde) est la loi suprême et unique : celui qui s'en pénètre et la prend pour guide de sa vie est sauvé et impeccable. Le culte extérieur est sans aucune importance, pourvu que celui qui l'exerce pratique la Charité; toutes les religions sont des symboles ; le Christianisme établi des églises orthodoxes ou dissidentes est une formule vaine, mais respectable, parce qu'il contient la prédiction du règne de la Charité ; les Ecritures Saintes ont de la valeur, pour autant que sous une forme allégorique, elles laissent entrevoir l'avènement de ce règne et donnent à l'humanité l'espoir d'un avenir meilleur.

Au point de vue religieux, cette doctrine, comme on voit, ne s'inquiète d'aucun dogme existant ; elle s'élève au-dessus de toutes les églises et, tout en protestant de son respect pour celles-ci, elle professe à leur égard le plus profond mépris en les traitant de choses vaines et indifférentes. Au point de vue de la morale, elle est d'une grande pureté : le Miroir de la Justice prêche à chaque page l'abnégation, le sacrifice volontaire, la pratique du bien pour le bien, et condamne l'égoïsme sous toutes ses formes. On dirait un livre écrit par un disciple de Thomas à Kempis, par un mystique sévère, un ascète dur pour lui-même et pour les autres. Cette religion sans dogmes, cette morale sans pré-

ceptes déterminés ni sanction surnaturelle, malgré ses allures mystiques et ascétiques, n'est en somme que le culte de l'humanité ; c'est la négation de toute religion et de toute église. Les adversaires de Henri Niclaes, Marnix de S^te Aldegonde et Dirk Coornhert dans les Pays-Bas, ainsi que John Rogers en Angleterre, ne s'y trompèrent point et donnèrent à Niclaes et à ses adeptes le surnom de "libertins", c'est-à-dire d'hommes qui ne suivaient d'autre règle que leur bon plaisir. Le reproche était exagéré, mais il devait paraître fondé dans une société de catholiques et de réformés, pour qui la morale empruntait toute sa sainteté au caractère divin et révélé de ses préceptes.

A une époque où l'on guerroyait sans trêve ni merci avec les textes bibliques, où on les employait à prouver les systèmes les plus contradictoires, où les églises se levaient du jour au lendemain comme les champignons dans les bois, où la haine religieuse mettait les armes à la main et l'injure à la bouche des chrétiens dans la plus grande partie de l'Europe, une doctrine de paix et de charité qui faisait abstraction de tout esprit sectaire et, en prêchant l'amour du prochain et de Dieu, prenait dans les différentes églises ce qu'elles avaient de commun et de plus noble, devait faire des adeptes, même parmi les esprits d'élite, comme Plantin et certains de ses amis. On comprend, d'autre part, que pareille doctrine, prêchée par un prophète qui empruntait son autorité à une prétendue mission divine et qui était si notoirement au-dessous du rôle qu'il avait assumé, ne pouvait inspirer une foi bien vive dans son caractère surnaturel et devait être accueillie avec méfiance par les esprits avides de croyances religieuses. C'est ce qui arriva. Henri Niclaes se fit de rares prosélytes qui bientôt l'abandonnèrent en grande partie. Sa secte prolongea son existence pendant quelque temps, parmi des groupes isolés et peu nombreux d'illuminés, dans les Pays-Bas où l'on en trouve jusqu'en 1614, et en Angleterre où les derniers adhérents s'éteignirent dans l'oubli et l'obscurité vers le milieu du 17^e siècle, ne laissant de traces que dans des livres introuvables, dans quelques documents manuscrits de l'époque et surtout dans les écrits de leurs adversaires.

Quoi que l'on ait dit et que l'on puisse dire contre Henri Niclaes, quelque révolutionnaires que puissent nous paraître les conséquences logiques de son système, ses écrits et sa vie nous le font connaître comme un homme doux, un rêveur inoffensif, prêchant les bonnes mœurs, la pénitence, l'amour du prochain, la soumission à Dieu.

Il se sépara nettement des hérésiarques, ses contemporains, en un point qui nous intéresse spécialement. Il permettait à ses adeptes de rester fidèles aux pratiques du catholicisme et lui-même n'hésita jamais à se déclarer membre fidèle et soumis de l'église de Rome.

Voilà le singulier personnage que nous allons trouver en rapport avec Plantin, cet homme à l'esprit si lucide et si pratique, ce serviteur si dévoué, à l'en croire, de la religion catholique.

Le principal document qui nous a révélé ces relations, est la chronique manuscrite, contenant l'histoire détaillée de la secte de Henri Niclaes. Ce manuscrit se conserve à la bibliothèque de la Société de Littérature Néerlandaise à Leyde et porte pour titre : Chronika des Hüs-gesinnes der Lieften : Daer-inne betuget vvert de Wunder-vvercken Godes tor lester tydt : vnde idt iene dat H. N. (Hendrik Niklaes) vnde dem Hüs-gesinne der Lieften vvederfaren is. Dorch Daniël ein Mede-older mit H. N. in dem Hüs-gesinne der Lieften am-dach gegeuen. (Chronique de la Famille de la Charité, dans laquelle sont rapportées les œuvres merveilleuses de Dieu aux derniers temps, et ce qui est advenu à Henri Niclaes et à la Famille de la Charité, publiée par Daniel, ancien et collègue de H. N. dans la Famille de la Charité). (1)

Nous donnons ici la traduction ou le résumé des passages de la Chronique qui ont rapport au rôle que joua Plantin dans la Famille de la Charité. Le texte original est écrit en dialecte bas-allemand de Westphalie.

Le premier de ces passages commence au 22^e alinéa du 15^e chapitre, feuillet 35 du manuscrit. Il est de la teneur suivante :

"A cette époque (1549 à 1555), un relieur, français d'origine, portant le nom de Christophe Plantin et gagnant sa vie par le travail de ses mains, s'affilia à Henri Niclaes et à son service, dans la Ville d'Anvers. C'était un homme ingénieux, s'entendant à conduire les affaires dont il pouvait tirer parti et maniant habilement la parole.

"Lorsque ce Christophe Plantin se fut converti à la doctrine de Henri Niclaes, il ne se soucia point de se soumettre aux exigences de cette doctrine ; il songea uniquement à lui-même et à devenir quelque chose de grand. Il s'appliqua donc avec zèle et s'exerça journellement à apprendre le flamand, et dans la suite il puisa beaucoup de connaissances dans les écrits de Henri Niclaes.

"Ce qu'il s'était approprié ainsi des ouvrages de Henri Niclaes, ce qu'il y ajoutait de son invention, ses relations avec Henri Niclaes, tout cela il le fit sonner bien haut auprès de quelques commerçants de sa connaissance à Paris ; il conquit ainsi leurs cœurs, et ils lui accordèrent leur confiance et une grande autorité dans leurs affaires.

"Ayant de cette manière obtenu de la confiance et de l'influence, par son savoir puisé dans la doctrine et dans les écrits de Henri Niclaes, ayant appris ensuite qu'on songeait à faire imprimer encore plusieurs livres et en outre un grand ouvrage, Plantin songea activement à son propre intérêt : il fit ressortir auprès de ses amis de Paris la nécessité de cette impression, et leur dit que chacun devait montrer du zèle pour la faire exécuter. Par là il se fit que quelques-uns s'y montrèrent fort enclins et voulurent favoriser le service de la Charité.

(1) M. C. A. Tiele, en 1868, à l'époque où il était encore Conservateur de la Bibliothèque de l'Université de Leyde, appela l'attention sur ce document intéressant pour l'histoire de Plantin, par un article inséré dans le Bibliophile belge (3e année, p. 121). Un remarquable travail sur Henri Niclaes et la Famille de la Charité, publié par le Dr Fr. Nippold dans le Zeitschrift für historische Theologie, herausgegeben von Dr Th. Christian Wilhelm Niedner (Gotha, Perthes, 1862, p. 324), l'avait déjà fait connaître antérieurement. M. Th J. J. Arnold, avec une obligeance dont nous tenons à lui exprimer ici notre gratitude, a bien voulu se charger de transcrire pour nous les parties de la Chronique dans lesquelles il est question de Plantin.

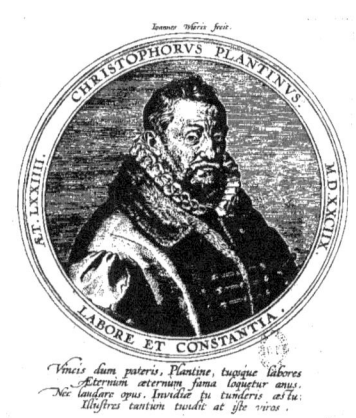

Joannes VViericx : Portrait de Plantin.

La Chonique de la Famille de la Charité

"Mais en réalité Plantin ne travaillait pas dans la simplicité du cœur au service de la Charité : il cherchait, sous le couvert de ce service, à se pousser lui-même en avant. Cependant il agissait en tout ceci comme s'il n'avait eu en vue que le service de la Charité. Mais le fond de sa pensée était faux, ce dont ces négociants ne s'aperçurent point ; et à sa demande, ils lui fournirent du secours. De sorte qu'il établit lui-même une imprimerie dans la ville d'Anvers, fit de dans le pays de Provence, s'était fait inscrire comme bourgeois à Paris, et n'avait ni enfants ni héritiers de ses biens. Et comme il avait un grand zèle pour Henri Niclaes et pour le service de la Charité, et savait que ses richesses, s'il n'y avisait prudemment, deviendraient la propriété et l'héritage des étrangers et des partisans du monde pervers, il fit savoir en temps opportun à Plantin, qu'il désirait, qu'après sa mort, les principaux bijoux fussent portés à Henri Niclaes pour l'avancement du

Alphabet de lettres à entrelacs et rinceaux sans figures. Arnold Nicolaï. 1563.

bonnes affaires, mais ne fut d'aucune utilité au service de la Charité. Il ne contribua en rien aux dépenses de Henri Niclaes, mais songea uniquement à lui-même.

"Et à cette époque Christophe Plantin entreprit, pour de l'argent que Henri Niclaes lui donna, d'imprimer à Anvers le Spiegel der Gherechticheit (le Miroir de la Justice) et d'autres livres plus petits. Henri Niclaes paya entièrement ces impressions et solda aussi toutes les dépenses s'y rapportant ; il paya également tous les caractères et les figures qui y furent employés ainsi que le papier.

"Henri Niclaes envoya également deux hommes à Cologne pour y acheter à ses frais d'autres caractères dont on avait besoin et qu'il paya, de telle sorte qu'il n'épargna au service de la Charité rien de ce qui lui appartenait. Plantin cependant ne se soucia point de venir en aide à Henri Niclaes dans toutes ses dépenses et n'engagea pas davantage les autres à intervenir ; mais il fit servir à son avantage personnel tout ce qu'on lui apportait pour le service de la Charité."

Il est de nouveau question de Plantin au 17ᵉ chapitre, 5ᵉ alinéa, dans les termes suivants :

"Cependant Plantin, qui avait de nombreuses relations avec quelques cœurs zélés, négociants honorables selon le monde et demeurant à Paris en France, leur fit un grand éloge de Henri Niclaes et du service de la Charité que celui-ci dirigeait, et leur remontra qu'il fallait avant toutes choses les favoriser. Parmi ces négociants, il y avait aussi un homme très zélé et très simple, qui aimait la justice de tout son cœur et qui de bonne foi croyait Plantin fort attaché à Henri Niclaes et au service de la Charité.

"Ce négociant était un bijoutier qui faisait le commerce d'or, de joyaux, de pierres fines et précieuses, et qui en avait pour chacun selon sa condition, pour les rois, les princes, les comtes, les autres seigneurs et gentilshommes. Il était né service de la Charité. Cela plut beaucoup à Plantin, mais comme il habitait la ville d'Anvers et n'eut pu trouver le temps nécessaire pour s'occuper de cette affaire, il eut recours aux services d'un ami fort dévoué qu'il avait à Paris. C'était un pharmacien célibataire, nommé Pierre Peret.

"Entre Pierre Peret, Plantin et le négociant, il fut convenu que la volonté manifestée par ce dernier en leur présence, serait exécutée par Pierre Peret et que, d'après son désir, ses biens seraient remis à Henri Niclaes et employés au service de la Charité. Et dans cette volonté le négociant persista jusqu'au moment de sa mort."

L'histoire du joaillier de Paris et de ses relations avec Plantin est continuée au 21ᵉ chapitre, alinéas 12 à 29 de la Chronique.

Il y est dit que le malade, en mourant, légua à Pierre Peret (Porret), pour le service de la Famille de la Charité, les bijoux les plus précieux qu'il possédait, et qu'après sa mort, Peret les emporta, à l'insu de tous.

"Et vers la même époque (1562), Plantin se rendit à Paris et demeura là pendant un certain temps chez Pierre Peret et ils se nommèrent frères entre eux, de sorte que bien des gens à Paris crurent qu'ils étaient des frères naturels.

"Plantin resta assez longtemps absent de chez lui, et pendant ce temps ses ouvriers imprimeurs faisaient ce qu'ils voulaient. Un jour ils entreprirent de leur propre mouvement d'imprimer un petit livre suspect. Lorsqu'ils eurent mis la main à l'œuvre, leurs compagnons allèrent les dénoncer au marcgrave, qui vint interrompre l'ouvrage commencé, emprisonna les ouvriers et confisqua tous les biens de Plantin. Mais les créanciers réclamèrent sur ses biens le paiement de ce qu'il leur devait. C'est pourquoi sa femme se rendit, avec ses enfants, à Paris, au logis de Pierre Peret. Dans cette maison, on ne regarda point aux dépenses à faire pour Plantin et sa famille.

"PENDANT que les affaires de Plantin s'étaient ainsi embrouillées à Anvers, il laissa les siens à la maison de Pierre Peret et se rendit auprès de Henri Niclaes qui s'occupait de l'avancement du service du Seigneur, à Kampen, dans le pays d'Overysel. Cependant, comme Henri Niclaes n'avait pas de ménage à lui à Kampen, mais partageait la table d'un ami fidèle, il ne lui fut point possible de recevoir Plantin et il le logea chez Augustin, qui, à cette époque, imprimait pour Henri Niclaes les livres qui n'avaient point encore paru. Il lui permit de rester auprès d'Augustin aussi longtemps que cela lui plairait, et paya toutes les dépenses que Plantin faisait là et tout le vin qu'il buvait.

"PENDANT le séjour de Plantin à Kampen, Henri Niclaes chercha habilement à lui faire avouer la vérité touchant le joaillier de Paris. Plantin déclara qu'il avait été en relation d'affaires avec le défunt, que celui-ci lui devait de l'argent et lui avait laissé en paiement trois pierres fines fort précieuses. Mais Henri Niclaes et ses partisans continuèrent à soupçonner Plantin de leur cacher la vérité et de s'être approprié une partie de l'héritage du bijoutier, héritage qui se montait bien à huit ou dix mille couronnes.

"AINSI donc, quelque temps après, Plantin se rendit en secret à Anvers et d'Anvers de nouveau à Paris, et il obtint un peu plus tard de bons conseils et du secours de quelques négociants qui étaient de son métier et s'appelaient les Bomberger. Ceux-ci le débarrassèrent de ses créanciers, l'installèrent de nouveau dans son industrie et lui procurèrent de l'ouvrage. Et ainsi, Plantin parvint à la tête d'une industrie et d'un négoce beaucoup plus importants que ceux qu'il avait dirigés auparavant.

"BIENTOT Plantin commença de très grandes affaires et les étendit de plus en plus, de manière que, peu d'années après, il faisait marcher dans son atelier seize presses ou plus encore, et avait en abondance tout ce qui se rapporte à son métier. Il acquit en d'autres pays des librairies, montées sur un grand pied, de sorte qu'il acquit une grande réputation chez plusieurs peuples, et devint beaucoup plus puissant que tous les autres imprimeurs ou libraires demeurant à Anvers.

"CETTE extension considérable de son négoce étonna beaucoup de gens et les fit réfléchir; ils se demandèrent comment il pouvait entreprendre de si grandes choses et faire de si fortes dépenses."

LE 3e alinéa du 24e chapitre de la Chronique contient sur Plantin ce qui suit:

"A cette époque, Augustin abandonna l'impression et la copie des livres à Kampen et se rendit de nouveau auprès de Plantin pour travailler chez lui, ce qui ne dura pas longtemps ; mais, croyant que l'insurrection et la guerre contre l'Eglise catholique conserveraient le dessus dans les Pays-Bas, il fut convenu entr'eux que Plantin céderait toute une imprimerie à Augustin et l'établirait à Vianen, sur les terres du seigneur de Brederode, un des principaux chefs de la révolte contre l'Eglise catholique, pour imprimer là, à bénéfices communs, des livres des sectes nouvelles et beaucoup d'autres ouvrages latins et allemands. Ils commencèrent et entreprirent ceci sans consulter Henri Niclaes ; mais ils ne réussirent point, les rebelles eurent le dessous et une foule de personnes s'enfuirent des Pays-Bas. Augustin s'enfuit aussi avec toute son imprimerie et ses ustensiles de ménage et se rendit de Vianen à Wesel, où pendant quelque temps il se tira d'affaire comme il put.

"PLANTIN supporta toutes les pertes qui en résultèrent. Cependant Henri Niclaes l'avait bien averti et vivement exhorté à se tenir tranquille dans ces troubles, et il lui avait dit ouvertement que la révolte finirait mal et causerait un grand dommage à tous les peuples qui s'en mêleraient."

IL est encore fait mention de Plantin dans le chapitre 37, alinéas 9 et 13, de la Chronique. On y raconte que Plantin céda à Henri Niclaes tout le matériel d'imprimeur qu'il avait fourni à Augustin et que celui-ci n'avait pas encore payé. A la suite de cet arrangement, Augustin se rendit à Cologne pour imprimer au service de Henri Niclaes.

IL est superflu de le faire remarquer : celui qui a écrit ces pages a connu Plantin de très près. Il savait à fond et en détail, non seulement la situation des affaires de notre imprimeur, mais aussi les moindres événements de sa vie. Avant que les archives du Musée Plantin-Moretus nous en eussent fourni la preuve certaine, il savait que Porret n'était pas le frère de Plantin, mais son ami intime, et qu'en 1563 notre imprimeur s'était associé avec les Bomberghe. Avant que les archives du royaume, à Bruxelles, nous eussent appris que Plantin avait été poursuivi comme imprimeur d'un livre hétérodoxe, la Chronique racontait les détails de ce procès ; elle nous disait que Plantin se rendit à Paris en 1562, que ses biens furent saisis par la justice et vendus à la demande de ses créanciers ; elle nous apprenait bien d'autres faits encore.

NOUS ne nous arrêterons pas à l'accusation de malhonnêteté lancée contre Plantin ; elle est trop vague et, dans la bouche d'un ennemi, une insinuation ne ressemble en rien à une preuve. Dans le résumé qu'il a fait des parties

Abc romain dessiné par Pierre Huys 1563

de la Chronique qui se rapportent à Plantin, M. Tiele dit que celui-ci avoua s'être approprié trois pierres précieuses de grande valeur ; nous ferons remarquer que, selon le texte original, Plantin avoua seulement que ces pierres lui avaient été remises en paiement. Bien plus, dans une lettre écrite à Jean Moretus, le 20 septembre 1591, par Pierre Porret, celui-ci dit expressément : " Je luy avoys baillié troys pierres de quoy je pense qu'il retira quatre ou cinq cens escus. "

Nous avons à nous occuper plus spécialement des révélations contenues dans la Chronique de la Famille de la Charité, concernant l'affiliation de Plantin à cette secte. Certes, l'auteur de ce récit n'a pas fourni la preuve irrécusable de cette affiliation, mais la précision des détails qu'il nous donne constitue la plus forte des présomptions en faveur de sa véracité en général. D'autres documents sont venus, heureusement, éclairer d'un jour nouveau le récit de la Chronique.

Ce qui s'est conservé de la correspondance de Plantin ne commence qu'en 1567, à l'époque où il sollicitait de Zayas et de Granvelle l'intervention royale pour l'aider à entreprendre sa grande œuvre de la Bible polyglotte. Ce n'était pas en ce moment-là qu'on pouvait s'attendre à voir sortir de sa plume des lettres compromettantes. Ce n'était pas non plus sous le régime du duc d'Albe qu'il aurait été prudent de laisser subsister dans la maison quelque trace d'hétérodoxie. Et, une fois le temps passé, Plantin s'était attaché par trop de liens à l'Église romaine pour ne pas se montrer circonspect dans ses relations avec les adhérents des sectes réformées. Et cependant, deux lettres de Plantin et une de Postel, soigneusement pliées dans une enveloppe et découvertes par nous dans un tiroir, sont venues confirmer les révélations du manuscrit de Leyde.

Guillaume Postel, le fameux et savant illuminé, rêveur peu orthodoxe, écrivit, en 1567, à Abraham Ortelius une lettre dans laquelle il chargeait Ortelius de saluer Plantin et de lui dire que les principaux adhérents de la Famille de la Charité lui étaient bien connus, ajoutant que lui-même n'était affilié à aucune secte, mais que parmi tous les réformateurs les disciples de Henri Niclaes étaient ceux qu'il approuvait le plus et serait le plus disposé à suivre (1). Le 17 mai de la même année, Plantin écrivit à Postel la lettre caractéristique suivante :

" Deux causes m'ont induict, Signeur très aimé, à vous écrire la présente, dont la première est afin de pouvoir par cestes requérir qu'il vous plaise me donner à entendre apertement vostre conception touchant l'endroict de la lettre qu'avés escritte dernièrement à nostre amy Abraham Ortels,

(1) Saluta Plantinum nostrum, et dicas illi scholæ charitatis summos alumnos mihi non esse ignotos, et licet mihi nullum sacramentum cum ulla hominum societate sit, me tamen jam ab anno 1553 salutis in una epistola impressa ab Oporino ad finem libri de Originibus testificatum posteritati reliquisse, quos maxime probem et complecti velim, inter eos qui reformationi student, et licet exhorresco illas sanguinarias æruscutationes quibus et se et suos et mundum corrupere Davidiani et ceteri impii homines, tamen veritates omnes sacras quibus impie sunt abusi me in consortii charitatis usum, nosse et servare. Nam illæ post D. N. Jesum Christum ad nos pertinent. (J. N. Hessels. *Abrahami Ortelii et virorum eruditorum ad eundem et ad Jacobum Colium Ortelianum Epistolæ*. Cantabrigiæ. Typis academiæ, 1887.)

là où vous luy ordonnés qu'il me die : *notos tibi esse Charitatis alumnos*, etc., car je n'entends pas bien vostre intention quand vous y meslés je ne sçay quoi des Davidistes (1) et qu'en ayés réservé le secret et vérité *in consortii Charitatis usum*, etc. Parquoy, Monsr, je vous supplie, de m'interpréter ce passage. L'autre cause que j'ay prins la hardiesse de vous escrire est pour n'estre veu ingrat envers vous d'avoir receu salutation de vous sans la vous souhaiter telle que je m'asseure que l'ancien père de la congrégation de Charité la désire à tous ceux qui ayants esté desplaisants et fait (à la réquisition de l'annoncement de l'Évangile saincte de nostre Signeur Jésus-Christ) pénitence de leurs péchés, ont ensuivi nostre Signeur Jésus-Christ en sa passion, mort et ensevelissement jusques à la résurrection et vie éternelle par l'ascension d'iceluy au ciel, à la dextre de Dieu son père d'où il confirme les siens qui restent pour annoncer et tesmoigner aus peuples les faicts magnifiques de l'éternel, et que Dieu a constitué un homme par lequel il jugera la terre et séparera les boucs d'avec les brebis que luy-mesmes il paistra de pasture non périssable, mais qui nourrist en éternité ceux qui en mangent et, par icelle, viennent par Jésus-Christ à estre finablement héritiers de la vie éternelle à laquelle nous veille conduire le souverain Dieu du ciel et de la terre, par iceluy son fils éternel Jésus-Christ en l'union du sainct Esprit, lien de toute charité à jamais. D'Anvers, ce 17 may 1567. "

Postel répond à cette lettre, le 25 mai suivant : " Soyez asseuré que par les mots *notos mihi esse Charitatis alumnos* je n'entends aultre chose que come simplement le signeur et saulveur du monde Jésus-Christ, vray Dieu et Juif, l'entendt par sa parole infaillible, quand il faict par son Apostre Paul escrire : *Finis præcepti charitas, de Corde puro, de Conscientia bona, de Fide non ficta*, à laquelle je réfère l'escript imprimé que sçavez que j'estime, combien que vous souverainement sçavant, pour un grand don venu de vostre main. L'aultre question

(1) Adhérents de David Joris, chef d'une autre secte d'Anabaptistes.

Alphabet grec dessiné par Pierre Huys
1563
Or.

est que j'entends *in consortii Charitatis usum*, parlant des Davidistes. Je vous asseure, et ce en la charité qui dure éthernelement, voire et depuys que la foy et espérance cesseront, que je n'entends de Georges David, ou David Jorgis come lhom le disoit, aultre, sauf que ce aye esté un meschant et, quant à ses actes, du tout tyran et plain d'amour-propre, qui ha eu cognoissance du tout très grande des secretz de Dieu desquelz il ha abusé, parce qu'il ha abusé tant de l'église come la Charité qui en est la finale marke, en tournant à son proficit particulier et filautie ce que ayant receu du povre et moins intelligent peuple qui le conduysoit par son povoir et richesse."

SUIT une longue page de ce verbiage évangélique et mystique que nous avons déjà pu remarquer dans la lettre de Plantin à Postel et où il serait difficile de trouver un sens. Il y nomme Plantin "mon très cher frère en charité," et termine ainsi son épitre : " Si vous voulez ouvrir aux frères de deça mes conceptions, j'espère qu'elles ne seront inutiles à la Compagnie de la Charité, car come Dieu est mon père aussi Nature est ma mère, duquel je désire que la bénédiction éthernelle vous soit donée."

PLANTIN écrit, le 7 juin suivant, une longue lettre pour répondre à celui qu'il appelle à son tour : "mon très cher et bien aimé confrère en la charité de Christ." En la lisant, on croirait entendre la voix d'un de ces prédicateurs du seizième siècle, enveloppant leur pensée de longues

phrases ténébreuses, inintelligibles à d'autres qu'à leurs adeptes et s'enivrant des lieux communs du mysticisme hétérodoxe, plus nuageux encore que celui des écrivains ascétiques du catholicisme. Dans cette phraséologie creuse et vide de sens, on reconnaît le lecteur des écrits de Niclaes et le disciple des illuminés. La fin de sa lettre le fait du reste assez explicitement connaître comme tel :

"OR sçay-je et cognois que le Signeur vous a doué de dons inestimables et enrichi de maints thrésors précieux, lesquels pourroyent estre duisables au ministère de la Charité, par quoy je désirerois grandement que vostre commodité fust telle qu'escrivés le désirer de pouvoir venir

LE ROI DAVID

Planche du *Missale Romanum* MDLXXV
Gravure de Antoine van Leest,
d'après Peter van der Borcht.

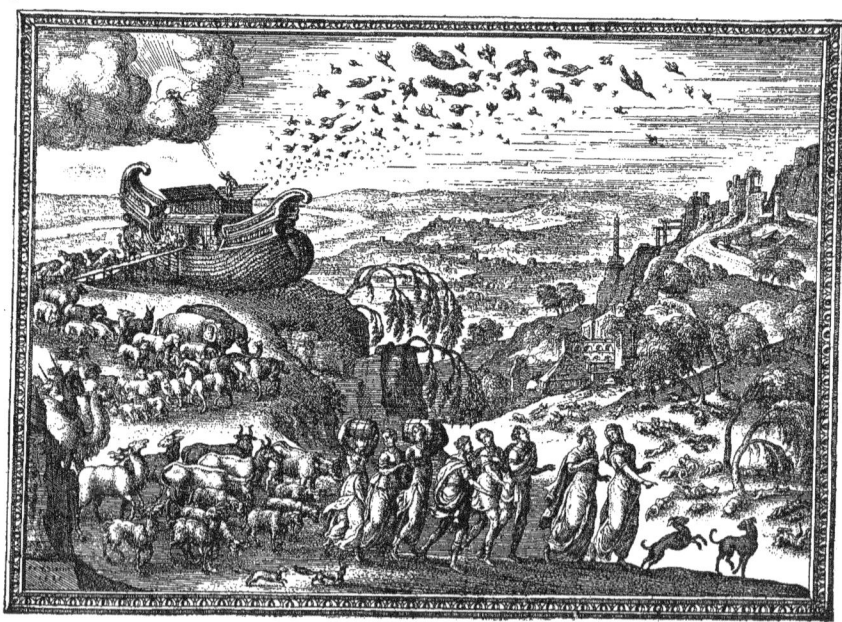

conférer avec ceux de qui je ne suis digne (quant à l'advancement du faict de la Charité) porter le moindre message qu'ils me pourroyent commander. Car ainsi pouriés vous bien par ensemble entendre l'un l'autre si estes d'un mesmes art ou mestier et qui aura le moins l'adjoindra au plus pour, par son humilité et bon vouloir, obtenir puis après part et jouir du plus avec le plus riche, et ainsi faire que la communauté se cognoisse non telle que plusieurs paresseux et délicats luxuriens mondains la pourroyent désirer ou les sages mondains l'excogiter, mais telle que le Seigneur et ses apostres l'ont practiqué en un cueur, courage et esprit à ce que le Seigneur soit loué par les dons receus des estrangés qui enfin se rengeront à luy et luy apporteront ce que luy appartient. A celuy soit gloire et louange à jamais. Qui sera l'endroict où je me recommenderay à vostre bonne grâce. En haste, d'Anvers, ce 7ᵉ juin. "

Tous ces documents, lus à la lumière des révélations que nous apporte la Chronique de la Famille de la Charité, ne laissent plus le moindre doute sur les accointances de Plantin avec Henri Niclaes et ses adhérents. Il connaît le maître et ses disciples, il leur sert d'intermédiaire et les appelle ses frères, il a donné de sa main un écrit imprimé " qui est un grand don ", il fait de la propagande pour la secte : il en est donc un des membres les plus zélés.

Les relations entre Plantin et Augustin de Hasselt sont également prouvées. Du 14 mai 1564 au 7 juin 1565 et du 10 septembre jusqu'au 2 novembre 1566, Augustin figure dans le Livre des Ouvriers de Plantin. Le 10 mars 1567, il habitait Vianen, d'où il écrivit une lettre à son ancien patron pour s'excuser de s'être établi dans cette ville, au lieu de rester à Kampen comme il l'avait fait croire. Dans cette même lettre, il promet de s'acquitter de ses dettes. Dans une lettre du 2 août suivant, Plantin se plaint de ce qu'Augustin, qui lui doit 500 florins, ne donne plus de ses nouvelles.

Plantin, comme un grand nombre de ses contemporains a donc appartenu à une des sectes qui, de son vivant, pullulaient dans le Nord-Ouest de l'Europe. Comment et à quelle époque a-t-il embrassé les idées de la Réforme ? Les preuves manquent pour nous prononcer sur cette question. Il est à remarquer toutefois que la ville de Caen, au moment où Plantin y faisait son apprentissage, était un des centres les plus actifs du Calvinisme en France. En 1540, plusieurs y étaient " entachés d'hérésie " et, deux ans plus tard, le nombre des dissidents s'y était considérablement accru (1). Le patron de Plantin, Robert Macé II, avait pour marque d'imprimerie l'enfant Jésus debout sur un piédestal et tenant un cœur dans la main droite, avec la devise : *Petra autem erat Christus*. Ces mots nous paraissent prouver d'une manière indiscutable que l'imprimeur, qui les plaçait en évidence sur ses livres, avait embrassé la Réforme. Ils sont en effet une réplique au passage de l'évangile dont se prévaut l'église de Rome pour établir l'autorité papale : *Tu es Petrus et super hanc petram œdifi-*

(1) Sophronyme Beaujour : *Essai sur l'histoire de l'église réformée de Caen.* Caen, Veuve Le Gost-Clérisse, 1877.

cabo ecclesiam meam. En ne reconnaissant d'autre autorité supérieure, d'autre pierre fondamentale de l'église que le Christ, on niait la suprématie ecclésiastique des papes. Le mot "autem" indique clairement que Robert Macé avait choisi son exergue avec l'intention de l'opposer aux affirmations des catholiques. Plantin adopta, en 1556, la devise : *Christus vera vitis*, dont les termes et l'intention ont une affinité évidente avec celle de son ancien patron. Nous pouvons donc admettre que, dès les premières années de son séjour à Anvers, il avait adopté les idées nouvelles. Ses plus anciennes relations avec Henri Niclaes datent probablement de la même époque et se continuent jusqu'en 1567. La Chronique de la Famille de la Charité nous apprend que, pendant son absence d'Anvers en 1562-1563, il passa un certain temps à Kampen auprès de Henri Niclaes. Il se sépara probablement de la secte en 1568, lorsque ses relations avec le roi d'Espagne devinrent suivies et fructueuses. Cependant, en se ralliant au catholicisme, il ne renonça pas complètement à ses rêveries mystiques, à ses allures indépendantes sur le terrain religieux et à son commerce avec les prophètes anabaptistes. Nous allons exposer les relations qu'il eut avec un illuminé issu de l'église de Henri Niclaes.

Un des premiers et des principaux adhérents du père de la Famille de la Charité était un certain Henri Janssen, qui signait ses lettres du nom de son village natal " Barrefelt " (Barneveld) et ses livres du pseudonyme "Hiël" (vie de Dieu). Plus tard, Barrefelt se sépara de Henri Niclaes pour prêcher une doctrine particulière et publia de nombreux écrits pour convertir le monde à ses idées. Suivant un auteur contemporain qui l'avait bien connu, Henri Barrefelt vivait dans les Pays-Bas vers 1550 ; il ne séjournait jamais longtemps dans un même lieu, mais logeait tantôt chez l'un, tantôt chez l'autre de ses disciples. On connaît de lui un grand nombre d'ouvrages dont le principal, *Het Boeck der Ghetuygenissen vanden Verborghen Ackerschat*, fut écrit en Néerlandais, la seule langue que sût l'auteur, et fut traduit en allemand, et aussi en français sous le titre : *Le Livre des Tesmoignages du Thrésor caché au Champ*. C'était un simple artisan, peu instruit, mais fort disposé à l'enthousiasme mystique.

Il nous apprend dans ses écrits qu'il avait longtemps cherché en vain la vérité et la justice, lorsqu'il rencontra un homme d'une grande force d'esprit qui promit de lui montrer le vrai chemin de la vertu. Il ajouta foi à ses paroles, mais se convainquit plus tard qu'il s'était fait illusion et restait toujours un pêcheur égaré. Enfin il se dépouilla de toute idée orgueilleuse pour se soumettre complètement à la volonté de Dieu. Par cette résignation, il mérita que le Christ s'ouvrit à lui et fit participer son âme à l'essence divine. Il s'abîma et s'anéantit dans cette identification avec Dieu et prêcha à ses disciples de se soumettre complètement à la volonté du Seigneur, de renoncer à toute jouissance et existence personnelles, pour ne vivre et ne jouir qu'en Lui et par Lui. C'est là le précepte fondamental de sa doctrine ultra-mystique. Comme points accessoires, notons que pour Barrefelt les

LETTRES HEBRAIQUES
DESSINEES PAR GOD. BALLAING ET
GRAVEES PAR CORN. MULLER. 1564.

religions et les cultes n'ont rien d'essentiel et que les Saintes Ecritures ont été données par Dieu aux hommes pour les préparer à son service et pour leur montrer la voie de l'identification avec Lui. Mais il ne faut point s'attacher à la lettre de la Bible, ni se fier aux explications que les hommes en donnent; il faut la lire avec un esprit conforme à celui de la Divinité, grâce que Dieu accorde aux élus de la doctrine nouvelle.

Une partie de ces idées étaient empruntées à Henri Niclaes qui, lui aussi, prêchait la renonciation aux choses de la terre et l'union avec le Christ par l'amour. Seulement, Barrefelt alla beaucoup plus loin. Il s'abstint de recommander aucun culte extérieur. La vie en Dieu doit être, selon lui, la seule vie de notre esprit; l'identification avec Dieu est la seule religion essentielle.

Le style de Barrefelt ne vaut guère mieux que celui de Henri Niclaes. C'est encore un fatras indigeste de phrases obscures et filandreuses. L'auteur emploie des volumes pour faire connaître ses idées et, finalement, il avoue qu'on ne saurait les comprendre si l'on ne participe à l'esprit divin. En effet, en terminant la lecture de ses livres, on n'y voit pas beaucoup plus clair qu'en la commençant. Il oublie de nous dire comment il voulait convertir le monde, lorsque, pour comprendre son enseignement, il fallait d'abord être converti.

Dans une lettre que Plantin écrivit le 8 août 1587 et dont, chose étrange et exceptionnelle, il rédigea et laissa la minute dans sa correspondance commerciale, il essaie d'expliquer les préceptes fondamentaux de la secte de Hiël à Ferdinand de Ximenès, le libraire de Cologne qui s'était affilié à la secte de la Vie en Dieu.

"Je vous ay mis, dit-il, auedavant le premier fondement nécessaire pour devenir disciple de Jésus-Christ et ainsi pouvoir fréquenter son eschole et se soubsmestre à ses loix, status et ordonnances qui est la vraye renonciation de soymesmes, sur quoy ne peut jamais entrer quelque arrogance ne présomption : mais bien une simple et pure confession de ce qu'on a receu par l'opération de l'esprit de Jésus-Christ, de sorte qu'il vienne à sentir qu'il ne vit plus, mais que c'est Christ qui vit, qui parle en luy etc. sans que tel s'attribue rien qu'une pure bassesse et simplicité d'esprit prest à la volonté de son seigneur et maistre soubs la justice et miséricorde duquel estant sur le chemin, il se sera submis et rengé en tout accord. Car tout aussi longtemps que nous ne sommes venus à ce point la vie de Dieu, qui est Jésus-Christ, est nostre ennemy, avec lequel nous devons accorder contre les plaisirs et volontés charnelles et touts ses adhérents qui se disent nos bons amis et pour tels les nourissons nous jusques à ce que par la susdicte renonciation et obéissance nous les ayons rengés et livrés à ladicte justice de Dieu pour les abolir ce qui est impossible de comprendre et moins d'en sentir l'effect à qui préalablement ne le croit et n'y mect son espérance ni mesme l'expliquer avec plume ni encre non pas mesme par aucunes conférences de bouche. Et puis outre ce que je n'ay tel loisir d'escrire que vous le désirez tant pour mes débilités corporelles que pour autant qu'il me convient vacquer aux affaires de nostre Imprimerie que j'employe et exerce comme manouvrier destitué de moyens au proffict de ceux qui me font imprimer pour jouir de mon nom je n'ay aussi les *Epistres* ni le *Thrésor* (1)

(1) *Le Livre des Tesmoignages du Thrésor caché au Champ* et *Les Lettres missives*, deux ouvrages de Barrefelt que Plantin avait imprimés.

parquoy je ne puis bonnement respondre aux particularités que désirés, joinct que j'espère bien qu'avec le temps comprendrés toutes choses nécessaires mieux que je ne les pourrois expliquer."

De même que Henri Niclaes, Barrefelt se met en opposition complète avec ses contemporains sur des questions religieuses de haute importance. Dans un siècle où l'autorité divine des Ecritures était admise sans conteste par toutes les églises chrétiennes, où la plus grande importance était attachée aux points les plus subtils de la doctrine et du dogme, et où les martyrs étaient proclamés les héros de l'humanité, les deux novateurs professaient un dédain à peine déguisé pour la Bible et les dogmes révélés, et n'étaient pas loin de traiter d'égarés et de niais ceux qui aimaient mieux sacrifier leur vie que de renoncer à leur foi ou de cacher leurs convictions religieuses.

En quittant la secte de Henri Niclaes, Plantin semble pendant plusieurs années s'être tenu à l'écart des sectes hétérodoxes. De 1567 à 1576, il fut en relations continuelles avec le roi d'Espagne et il est probable que durant cette période, l'inquisition n'aurait pas eu de grief à formuler contre lui. A partir de cette dernière année, les troubles survenus dans les Pays-Bas mettent nos provinces en état de guerre avec Philippe II et détruisent momentanément son autorité. Dans l'intervalle entre 1576 et 1580, Plantin renoua ses relations avec les sectateurs et notamment avec Barrefelt, auquel il s'attache d'une manière intime et durable. Les premiers témoignages que nous avons de ce fait ne remontent pas au-delà de 1580, mais ils sont décisifs et ne permettent pas de douter que, déjà avant cette date,

Rep.

l'ancien disciple de Henri Niclaes ne fût en communion d'idées avec le dissident de la Famille de la Charité.

Les archives du Musée Plantin-Moretus possèdent de nombreuses lettres adressées par Barrefelt à Plantin et à Jean Moretus ; mais il ressort de leur contenu qu'une partie minime seulement de celles qui ont été reçues par Plantin, se sont conservées. Les minutes des lettres écrites par ce dernier ne contiennent pas la moindre trace de la correspondance toute aussi volumineuse qu'il doit avoir adressée à son ami. La plus ancienne des lettres de Barrefelt qui nous ait été conservée date du 27 novembre 1580 ; la seconde est du 10 juin 1589, la troisième du 18 juin suivant. Ces deux dernières furent, par conséquent, écrites peu de jours avant la mort de Plantin. La quatrième, datée du 16 juillet 1589, est adressée à Jean Moretus et fut envoyée après que Barrefelt eut appris le décès de son fidèle adhérent. Il y en a encore vingt autres, adressées au beau-fils de Plantin, à partir du 14 septembre 1589 jusqu'au 3 avril 1594.

Dans toutes ces lettres, les témoignages abondent pour prouver, avec la certitude la plus complète, que Plantin était lié d'amitié avec Barrefelt, qu'il partageait ses opinions religieuses, qu'il imprimait ses livres, qu'il était un des chefs de la secte et entretenait des relations avec les adeptes qui habitaient Anvers. Voici une citation qui prouve incontestablement ces longues et intimes relations. Au moment où il vient d'apprendre la mort de Plantin, Barrefelt écrit à Jean Moretus : " J'ai appris la mort de votre père, mon ami de cœur, ce qui, pour beaucoup de raisons, me cause une douleur si vive qu'il me semble que je ne pouvais perdre d'ami plus cher en ce

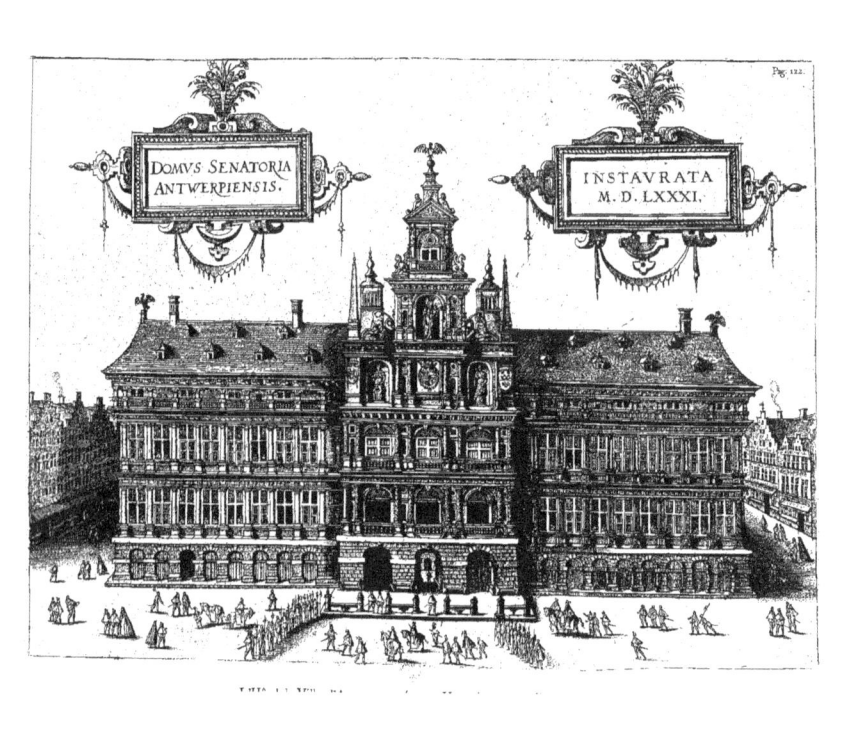

monde. Oui, il me semble que je suis maintenant seul au monde. Je trouve bien des hommes en grand nombre, mais je ne trouve plus mon ami pour m'assister dans les vertus divines. Mais, puisque je suis sûr que son âme et mon âme ne sont point différentes, je me réjouis avec lui en Dieu et rends grâces au Seigneur qu'il ait gardé jusqu'à la fin son âme résignée dans le Christ, comme j'espère que seront conservées la mienne et celles de tous ceux qui s'abandonnent à la résignation dans le Christ. Puisse le monde prendre sa résignation comme un exemple de la manière dont nous pouvons participer avec lui et avec tous les saints de Dieu à la résignation dans le Christ!" Le 6 mars 1593, il écrivait encore en parlant de son ancien ami au beau-fils de celui-ci : " O ! comme les hommes se sont pervertis en peu de temps. Quel temps heureux nous avons encore connu, du vivant de votre père! Presque toutes les semaines nous avions des lettres l'un de l'autre. Quand je pense encore à cet ancien temps, je me dis : o temps bienheureux, comme vous avez été vaincu par la méchanceté!"

Jean Moretus lui-même était en relation avec Barrefelt. Celui-ci lui écrivit de nombreuses lettres et toujours il les rédige sur un ton d'intimité. Il s'entretient avec lui des affaires de la famille de Plantin, de ses propres intérêts pécuniaires et des choses de la religion. Quand il lui parle de son parti, il l'appelle " la compagnie " ou " le commerce." Quand il s'agit de livres à imprimer, il les nomme "des échantillons à teindre ;" les presses, dans ce langage de convention, sont " des cuves." Nous apprenons par les lettres de Barrefelt, qu'en 1591, Moretus imprima un livre pour lui et l'expédia en Hollande, que, l'année suivante, le second volume des *Sentbrieven* (Lettres missives) et un ouvrage *Vande Borgentheit Christi*, venaient de paraître et qu'on travaillait à l'*Apoca(lypse)*. Nous apprenons encore qu'Augustin de Hasselt, l'ancien imprimeur de Henri Niclaes, travaillait, en décembre 1591, pour Barrefelt et avait par conséquent imprimé les ouvrages que nous venons de nommer. Voici, comme spécimen de cette correspondance secrète, en quels termes Barrefelt apprend ce fait à Moretus : " Soit dit en secret à vous, le teinturier qui teint ces échantillons, a été notre plus ancien teinturier, que vous connaissez très bien. Il se nomme Augustin et possède en cachette une petite teinturerie d'une seule cuve. Il vous fait demander si, par hasard, vous n'auriez pas quelque chose à teindre pour l'envoyer à la foire de Francfort. Il vous servirait à votre contentement. Si vous aviez à teindre quelque chose pour lui, il vous le ferait à meilleur marché que ce que vous feriez teindre chez vous pour l'envoyer à Francfort. Ceci ne serait pas mauvais pour nous, car nous pourrions en même temps faire teindre quelque chose pour nous-mêmes."

Planche de la Pompe funèbre. Plantin 1559. Dessiné par Jérôme Cock, gravé par Jean et Luc de Duetecum.

La famille de Plantin appartenait en partie à la congrégation de Barrefelt. Celui-ci était en relation avec Raphelengien, établi à Leyde, qui vendait ses livres et peut-être en imprimait. Hans Spierinck, le second mari de Catherine Plantin, était du nombre de ses adhérents. Spierinck était le beau-frère d'Arnold 't Kint, et il appelait Bylant, un autre disciple fervent de Hiël, son compère. Il s'était réfugié à Cologne, en 1577, et se trouvait à Leyde, en 1585; en 1593 il habitait de nouveau Cologne ; le séjour des Pays-Bas lui était interdit, probablement à cause de ses opinions religieuses.

BARREFELT, dans deux de ses lettres, entretient Moretus de son projet de mettre son fils en apprentissage dans l'imprimerie plantinienne. Plus tard, il lui apprend qu'il l'a placé chez l'imprimeur Mylius de Cologne, ville où lui-même résidait à cette époque. Dans plusieurs autres de ses missives à Plantin et à Moretus, il leur parle de ses adhérents comme de personnages parfaitement connus d'eux en cette qualité.

Varron ou de Barron. S'il en était ainsi, nous posséderions la preuve que Plantin était lié, par les liens de tendances religieuses communes, avec le riche négociant, son associé et celui de Jean Moretus dans des affaires importantes de librairie.

CE qui ne doit plus être prouvé, c'est que Plantin, jusqu'à la fin de sa vie, resta en relations d'amitié et en commu-

PLANCHE DE LA MAGNIFIQUE ET SOMPTUEUSE POMPE FUNÈBRE.

Ce sont Corneille Jansen et Arnold 't Kint, qui avaient compté parmi les principaux adeptes de la Famille de la Charité, Arnold 't Kint, fils du précédent, Henri 't Kint, Roger Ellebo, Dresseler, qui était commis de Plantin et de Moretus, et bien d'autres encore. Le nom d'Arnold 't Kint est toujours écrit en abrégé (A--tK) ; il en est de même d'un s⁽ᵣ⁾ L--p-- et de son gendre B--. Barrefelt parle toujours du premier avec un grand respect et souhaite à Jean Moretus, après la mort de Plantin, que cet ami commun puisse lui servir de père et de conseil. Nous ne doutons pas qu'il ne s'agisse ici de Louis Perez et de son beau-fils Martin de

nauté d'idées avec Barrefelt. S'il quitta la congrégation de Henri Niclaes, ce ne fut que pour entrer dans celle du principal dissident de la Famille de la Charité.

IL fallait des preuves aussi abondantes et aussi irrécusables pour élever au-dessus de toute contestation le fait étrange que l'architypographe de Sa Majesté Catholique, qui publia, avec les privilèges du pape et du roi d'Espagne, les livres liturgiques de l'église catholique et l'Index des livres prohibés, ait été l'un des principaux adhérents de deux sectes hétérodoxes et l'imprimeur des livres qu'elles vénéraient comme leurs Ecritures Saintes.

AMPLISSIMO HOC APPARATV ET PVLCHRO ORDINE
POMPA FVNEBRIS BRVXELLIS À PALATIO AD DIVÆ
GVDVLÆ TEMPLM PROCESSIT CVM REX HISPANIARVM
PHILIPPVS CAROLO V. ROM IMP PARĒTI MŒSTISSIMVS
IVSTA SOLVERET

Ioannes à ductcum Lucas duetccum. fecit

LE CORPS DES MUSICIENS

Planche de La magnifique et sumptueuse Pompe Funebre faite aus obseques de l'empereur Charles cinquième célèbres en la ville de Bruxelles le XXIX jour du mois de Décembre M.D.LVIII.

PLANTIN 1559

dessinée par Jérôme Cock, gravée par Jean et Luc Duetcum.

SAURAIT-ON produire des excuses plausibles pour laver Plantin du reproche d'hypocrisie que le simple exposé de ces faits élève à sa charge ? Ou bien, devons-nous le considérer comme un homme qui, durant toute sa vie, joua une comédie indigne, se montrant ouvertement le champion dévoué de l'ancienne église et professant dans l'intimité une doctrine réprouvée par elle ?

POUR résoudre cette question redoutable, il faut commencer par établir une distinction profonde entre la doctrine de Henri Niclaes et celle de Barrefelt. Le premier, tout en protestant de sa tolérance ou de son indifférence envers toutes les églises établies, se séparait nettement d'elles, non-seulement par sa doctrine soi-disant révélée, mais encore par l'organisation hiérarchique de sa secte. Celle-ci, dirigée par un prophète infaillible qui avait sous lui des Anciens, des Séraphins ou Archevêques, des Evêques et des prêtres de différents degrés, possédait un ensemble de rites fort compliqués, des fêtes nombreuses, une organisation de la vie civile et religieuse qui en faisaient un véritable culte. Celui qui entrait dans cette église pouvait extérieurement se montrer attaché au culte ancien, mais, de fait, il était dissident et hérétique. Pendant tout le temps qu'il resta fidèle à Henri Niclaes, Plantin doit donc être regardé comme étant sorti de l'église de Rome et toute protestation de fidélité à cette église doit de sa part être regardée comme mensongère.

LA doctrine de Barrefelt, au contraire, se conciliait mieux avec la fidélité au catholicisme. En effet, nous ne trouvons dans les écrits de ce dernier nulle trace d'une église ou d'un culte organisé ; il ne connaît ni prêtres, ni système de recrutement ; il se borne à prêcher la renonciation à soi-même et à la terre pour s'identifier avec Dieu. Nous devons tuer en nous l'homme charnel, renaître dans le Christ, ne connaître que lui, ne désirer que lui. Tout culte et tout sacerdoce sont choses vaines et symboliques, aussi bien que la Bible, qu'il ne faut point rejeter, mais à laquelle il ne faut pas trop s'attacher. Voilà sa doctrine et, si je ne me trompe, les mystiques de tous les temps et de toutes les églises la professent plus ou moins explicitement. Ces idées de renonciation au monde, d'anéantissement de la chair, d'absorption dans la contemplation et dans l'imitation du Christ, se retrouvent dans Thomas à Kempis, dans Jean Ruysbroeck et dans Ste Thérèse, aussi bien que chez les Albigeois et les Bégards. Certains docteurs du protestantisme au XVIe siècle les ont professées et d'autres au XIXe siècle les professent encore. Pour eux tous comme pour Barrefelt, le culte intérieur l'emporte de loin sur le culte extérieur ; l'inspiration personnelle et la communication directe avec la divinité sont des guides plus sûrs que les écrits imprimés. C'est en somme la religion du sentiment, opposée à la religion de la lettre. Seulement, il est à observer que Barrefelt, différant en ceci des mystiques auxquels nous venons de le comparer, rejetait toute autorité ecclésiastique, toute révélation catégorique, tout dogme absolu. Quoiqu'il eût repoussé bien loin de lui pareille explication de son enseignement, l'effacement complet de la volonté humaine

et la soumission absolue à la voix divine qu'il préconisait, ne sont que des apparences trompeuses, cachant au fond une religion purement personnelle. Si l'homme ne doit obéissance qu'à l'inspiration qu'il reçoit directement d'en haut, sa foi, colorée ou non de mysticisme, sera toute humaine, toute individuelle. Voilà comment il se fait que les adversaires de Barrefelt et des autres illuminés de son époque désignèrent indifféremment les adeptes de ces dissidents de l'anabaptisme sous le nom de "visionnaires ou fanatiques" (geestdrijvers) ou sous celui de "libertins." On comprend leur animosité contre de pareilles doctrines, mais on comprend également, jusqu'à un certain point, que Plantin pouvait se dire catholique irréprochable, tout en restant attaché à un rêveur pacifique qui prêchait la rénovation morale du monde et enseignait que personne ne devait sortir des églises établies.

MAIS comment, se demande-t-on, Plantin a-t-il pu s'associer aux aberrations de ces idéologues ? Comment lui, l'homme sensé et pratique par excellence, a-t-il pu se complaire dans les divagations de ces visionnaires ?

POUR expliquer cette anomalie, rappelons-nous que les doctrines de la Famille de la Charité et celles de l'Identification avec Dieu étaient d'une morale pure, austère même. Les rêveries qui en faisaient le fond étaient généreuses et tendaient au perfectionnement absolu des adeptes, à la fondation du règne de Dieu sur la terre. Quand on parcourt la correspondance de l'imprimeur anversois, on y trouve à chaque ligne la marque d'un esprit droit et probe, mais, dans les rares pages, mêlées à sa correspondance commerciale, où il s'épanche dans l'intimité de la famille, où il fait œuvre de guide moral, le mystique, l'adepte des prophètes hollandais reparaît. Il traduit leur verbiage filandreux en préceptes pour la vie et redit plus clairement, dans sa prose simple et lucide, ce qu'ils cherchent vainement à faire comprendre dans leurs livres nuageux.

"MON très chier fils et amy, écrit-il à Jean Gassen, le 23 novembre 1571, je vous supplie, au nom de Dieu, que veuilliés réduire en mémoire tous les propos que je vous ay tenus par ci-devant et que je vous (ay) escrits touchant le moyen de se gouverner avec un chaicun de tous ceux avec qui on habite, ce qui doit procéder d'une bonne humilité de cœur et de l'intérieur, afin qu'il dure, car tout le reste seroit hipocrisie et n'auroit pas de durée. Considérons doncques, en premier lieu, notre intérieur, voyons comment il s'est porté et se porte envers Dieu à qui le devons entièrement et ainsi nous humilions à luy et, s'il nous faict quelque miséricorde et grâce, ne nous l'attribuons pas comme chose nostre, mais usons en à son honneur et gloire envers nostre prochain. Si nous avons quelque don, science, sçavoir, industrie, moyen d'entretenir les gens, trafficquer, hanter, besongner et faire quelque chose que ce soit, gardons-nous bien d'en monter sur nos ergots, de nous en estimer quelque chose davantage et, sur toutes choses, de nous en vouloir préférer au plus abject, ignorant, malotru, malplaisant, malaprins et rusticque qu'il soit point en tout le monde, tant s'en faut qu'il nous soit licite

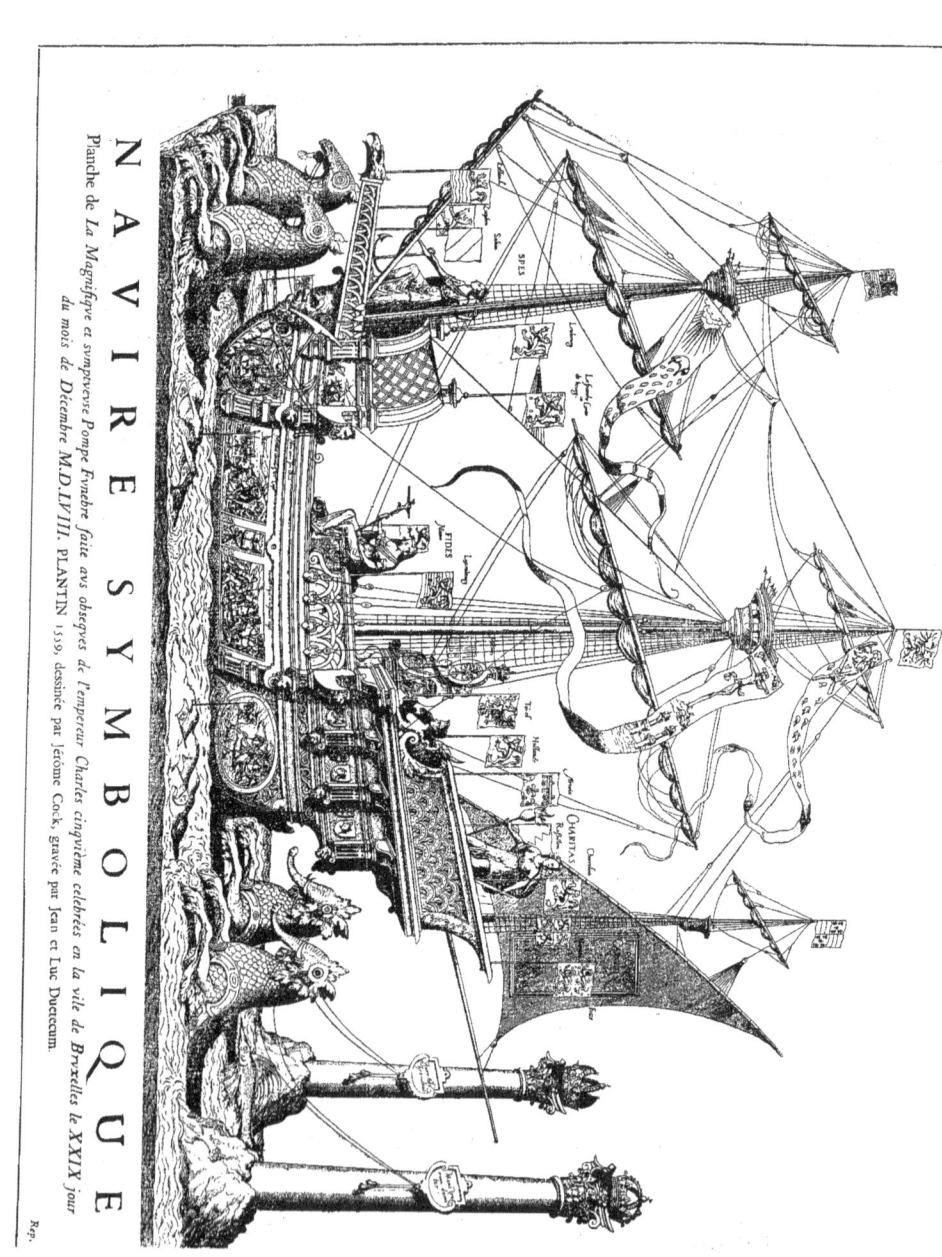

NAVIRE SYMBOLIQUE

Planche de La Magnifique et sumptueuse Pompe Funebre faite avs obseques de l'empereur Charles cinquième celebrées en la vile de Bruxelles le XXIX jour du mois de Décembre M.D.LVIII. PLANTIN 1559, dessinée par Jérôme Cock, gravée par Jean et Luc Duetecum

de le blasmer, en parler mal, mespriser, desdaigner ou ne tenir compte de luy pour cela. Car si c'est de Dieu, et non pas de nous, que tout bien vient et est donné, quelle injure luy faisons-nous donc, quand nous osons (par je ne sçai quelle outrecuidance et faute de bonne considération) despriser ung autre à qui Dieu n'auroit pas faict grâce semblable ! "

PENDANT de longues pages il continue sur ce ton, prêchant la morale d'humilité et de renoncement qu'enseignaient Henri Niclaes et Barrefelt, recommandant, comme le faisait ce dernier, de s'abandonner à Dieu et de n'avoir d'autre volonté que la sienne. Dans cette lettre, comme dans toutes les autres du même genre que sa correspondance renferme, il n'est guère question des préceptes de l'église, ni de la morale enseignée par les prêtres ; c'est toujours la voix intérieure de Dieu qu'il conseille d'écouter. Les règles de conduite qu'il donne sont plus pratiques, ses exhortations portent plus sûrement que celles de ses maîtres ; mais dans ses lettres, comme dans leurs écrits, les principes dérivent évidemment d'une source commune : comme eux, il a l'esprit et le langage des prédicateurs mystiques.

SA correspondance et bien des circonstances de sa vie nous fournissent l'occasion de le constater : cet homme si positif, qui ne songeait en apparence qu'à ses affaires et à son gain, était doublé d'un exalté. Il a été poète à son heure, il a embrassé d'emblée la doctrine des illuminés de son temps, il prêche avec ardeur leur morale d'ascète ; il transporte cet enthousiasme jusque dans les affaires. Il faut voir comme il s'échauffe en parlant des immenses entreprises dans lesquelles il se jette, comme il en aborde toujours de plus colossales, sans calculer d'où lui viendront les moyens de les mener à bonne fin.

NOUS le savons par les exemples que nous en offre notre époque, l'exaltation religieuse, n'est nullement incompatible avec l'entente des affaires et l'application assidue aux choses de ce monde. Les Quakers savent très bien mener de front leurs intérêts spirituels et matériels ; les Mormons se créent une opulence, là où le commun des hommes mourrait de faim. Plantin fut, sous ce rapport, ce que sont encore aujourd'hui les disciples de ces sectes d'illuminés.

NOUS avons vu quelles furent les relations religieuses de Plantin, avec Henri Niclaes d'abord, avec Barrefelt ensuite ; il nous reste à examiner ce qu'il imprima pour eux.

LA Chronique de la Famille de la Charité, dont l'autorité et la véracité s'imposent par l'exactitude des renseignements que nous sommes en état de contrôler, dit expressément et itérativement que Plantin imprima *Den Spegel der Gherechticheit* et d'au-

TITRE DE
Den Spegel der Gherechticheit
par Henri Niclaes

Rep.

tres écrits moins importants de Henri Niclaes.

CET ouvrage forme un gros volume, petit in-folio. La première feuille est occupée par le titre, imprimé, en partie, en grandes et belles lettres gothiques ; la seconde feuille contient deux gravures sur bois à sujets allégoriques avec des textes de l'Ecriture. Suivent un index de 24 et une

préface de 60 feuillets. Le corps de l'ouvrage comprend quatre livres dont le premier compte 39, le second 58, le troisième 56 et le dernier 68 feuillets. Le volume est orné de 12 planches gravées sur bois. Le caractère et les lettrines sont d'un beau gothique ; le papier porte en filigrane une sphère traversée par un axe.

LA lettre gothique du livre est absolument la même que celle dont Plantin se servait d'ordinaire pour imprimer ses livres flamands d'un format au-dessus de la moyenne, tels que le *Kruydtboeck* de Mathieu de Lobel, 1581, in-fol., et le *Landtwinninghe* par Charles Estienne, 1582, in-4°. Nous ne l'avons rencontrée dans aucune autre impression plantinienne antérieure à 1562.

LES grandes et belles capitales du *Spegel der Gherechticheit* ne se retrouvent dans aucune autre édition plantinienne ; mais les majuscules plus petites, au commencement des différents chapitres de la préface, sont identiquement les mêmes que celles dont Plantin se sert pour l'édition flamande des *Secrets d'Alexis Piemontois* (De Secreten vanden eervveerdigen Heere Alexis Piemontois), de 1561. Parmi les gravures qui ornent l'ouvrage, nous choisissons pour la reproduire une planche symbolique qui rappelle, d'une manière frappante, la seconde marque plantinienne,

celle qui porte la devise : *Christus vera vitis*. La planche employée par Niclaes représente un poteau autour duquel s'enlace une vigne qui, dans le haut de la gravure, étend sa verdure et ses grappes à droite et à gauche. Une banderole est enroulée autour de la vigne et du poteau et porte les mots : *De Wech, de Warheit unde idt Leven* (Via, Veritas et Vita). La marque de Plantin représente une vigne qui s'enlace de la même manière autour d'un arbre ; sur la banderole qui entoure l'arbre et la vigne, on lit les mots : *Christus vera vitis*. L'analogie de la composition et de l'exergue des deux compositions est frappante.

UN seul détail, dans l'ouvrage, fait connaître l'un de ceux qui ont collaboré à sa publication : c'est le monogramme d'Arnaud Nicolaï sur la planche gravée qui se trouve en tête du quatrième livre. Or, Arnaud Nicolaï était un graveur sur bois qui, pendant de longues années, et spécialement au début de la carrière de Plantin, travailla pour celui-ci et pour d'autres imprimeurs anversois. De tous ces indices nous croyons pouvoir conclure que l'ouvrage principal de Henri Niclaes fut imprimé par Plantin, sans que nous puissions indiquer avec exactitude à quelle date.

LES petits écrits du même auteur que nous avons été à

PLANCHE DU IIIe LIVRE
Den Spegel der Gherechticheit
par Henri Niclaes

même de consulter dans la bibliothèque des Baptistes à Amsterdam, nous ont révélé que les lettrines du *Spegel der Gherechticheit* sont employées dans les trois traités: *Prophetie des Geistes der Liefie, Van den rechtferdigen Gerichte Godes* et *Eyn Clare Berichtinge van die Middelwerckinge Jesu*

261

Het vierde deel.

Cap. 1.

E grootmachtige eñ oneyndelicke Godt/ die wt den volkomen wesen sijns gheests/allen leuendighen sielen in den hemel ende op der erden den gheest/winde ende adem schept, heeft (ghelijck wy met Godts genaedighen gheest in den lesten deel des tijdts deur de werckelickheydt Christi beuonden hebben) in menigherley bedieningen (deur beelden ende figueren/ maer noch in donckerheydt onder de wolcken) wt sijnen hemelschen wesen/op der erden/ in de erdtsche herten ghesproken ende ghewrocht: ende dat al om sijnen wesentlicken gheest tot salicheydt des leuens bekent ende openbaer te maken in den menscht herten. Ende heeft den menschte wt de blindtheydt der erdtscher beelden (die hy sich seluen wt sijn luster ende beghecerten in den vleesche maect) met sijn godtlicke hemelsche beelden ende figuren willen verlossen / ende in den lichte Christi bewijsen.

Maer de wijle de mensch erdisch ende vleeschelick is / ende sijn liefde tot sijn eyghen werck heeft, so heeft hy allewege sijn eyghen erdische beelde veur de godtlicke hemelsche beelden ende figuren/ die hem Godt deur sijnen gheest in abednde/ verkozen : ende en heeft op Godts hemelsche beeldt ende figuren, die hem van de erdtsche beelden in den vleesche bewijsen souden / niet ghemercet / om dat hy het wesen der godtlicker naturen in sijner sielen niet en bekent.

Waer deur hy niet anders in sijn erdtsch wesen eñ heeft konnen begrijpen/ sien/ noch ghevoelen/ dan dat hy eenen erdtschen ghedeylden beeldtschen Godt heeft (ghelijck hem sijn beeldt betuygt) die van vleesch ende bloedt is/ ghelijck hy selfs.

Ende dat is de meeste vermaledijdinghe die den vervallen menschen ouer-komt/ dat hy in sijn menscheydt so blindt eñ erdtsch wordt/ dat hy (ghelijck de heylighe Paulus oock betuygt) de kracht der wesentlicker godtheyt in sich tot een erdtsch beeldt verandert : ende aenbidt als dan het erdtsch beeldt veur sijnen Godt : ende meynt hy sa de ruste sijner sielen deur sijn erdtsch beeldt ontfangen: ende en acht niet meer op de wesentlicke Godtheydt/ noch op het beeldt eñ figure sijns Christi. Ende al wat hy van de godtheydt ghetuygt/ daer mede

S 5 de

Het Boek der Ghetuygenissen vanden verborghen Acker-schat 1581 Rep.

Christi. Comme le dernier volume porte la date de 1550, on serait tenté de croire que, une année après son arrivée à Anvers, Plantin avait déjà commencé à imprimer pour Henri Niclaes.

LES preuves qui nous permettent d'affirmer que certains livres de Barrefelt furent imprimés par Plantin sont plus abondantes. Son ouvrage capital, la Bible de sa secte pour ainsi dire, est intitulé : *Het Boeck der Ghetuygenissen vanden verborghen Acker-schat, vervatet in acht deelen*. C'est un in-quarto contenant trente feuillets liminaires, 733 pages de texte et une page d'errata. Il est imprimé en caractères gothiques et orné, au commencement de chaque livre, d'une lettrine gothique bouclée. A la fin des liminaires se trouve une préface, et à la page 711, un avis "Au Lecteur", commençant tous deux par une lettre majuscule gravée sur bois. L'ouvrage fut traduit en français sous le titre : *Le Livre des Tesmoignages dv Thrésor caché av champ ; comprins en huit parties traduittes du flameng*. Le volume a 30 feuillets liminaires et 717 pages de texte imprimé en caractères romains, avec des majuscules ornées au commencement des livres et de leurs sommaires.

LE second ouvrage important s'appelle : *Sendt-brieven wt lyverighe herten, ende wt afvoorderinghe, schriftclijck aen de Lief-hebbers der Waerheyt, deur den wtvloedt van den Gheest des eenwesighen Levens wtheghveen*. Petit in-8°, 459 pages de texte, 3 pages d'index et 1 page d'errata. Il en existe également une traduction française, sous le titre : *Epistres ou lettres missives escrittes par l'effluxion d'esprit de la vie vniforme : Traduittes du flameng*, in-8°, 438 pages de texte et 2 pages d'index.

BARREFELT nous apprend en différents endroits de ce dernier livre (pages 205, 238) que les *Sendt-brieven* parurent après le *Acker-schat*.

C'EST spécialement sur ces deux ouvrages et leurs traductions que se portera notre attention. Voici d'abord la version d'une lettre adressée par Barrefelt : à l'honorable et prudent Christophe Plantin, au compas dans la Kammerstraet à Anvers, a° 1580, le 27 novembre. " Cher ami. J'ai reçu vos deux lettres (l'une du dernier octobre et l'autre du 12 novembre) qui m'ont appris votre rétablissement, ce dont je me suis réjoui. Nous nous portons également assez bien, suivant les circonstances. J'ai été un peu malade, mais grâces à Dieu, tout va de nouveau assez bien. Ensuite, mon cher ami, je dois vous dire en quelques mots mon opinion sur notre commerce et la soumettre à votre réflexion. Comme je m'aperçois de plus en plus de l'aveuglement des hommes, nous devrions, me semble-t-il, examiner s'il n'est pas possible d'imprimer quelque peu du *Livre du Trésor*, à savoir trois ou quatre cents au plus, pour les déposer en lieu convenable ; puis nous voudrions commencer le Livre des *Lettres missives*, en imprimer la moitié de plus et les répandre çà et là parmi les connaissances ; nous essayerions de cette manière si le commerce marche bien ; ensuite nous les mettrions en vente. Ceci me paraissait le meilleur avis, vu l'ignorance des hommes, pour ne pas manquer à notre devoir envers eux dans le commerce. Puis, si les circonstances le permettent, je voudrais par le premier beau temps qu'il fera, vers la Purification, venir à Anvers, sinon pour y établir mon domicile, du moins personnellement, et alors nous verrions ce que nous avons à faire. "

NOUS voyons par ce passage que, à la fin de 1580, il était fortement question entre Plantin et Barrefelt d'imprimer le *Acker-schat* et les *Sendt-brieven*. Ce plan fut-il réalisé ? Pour le premier de ces ouvrages et pour sa traduction française, nous pouvons répondre affirmativement. Le texte flamand est imprimé avec les caractères et les majuscules que possédait et employait Plantin. Nous reproduisons une page de ce livre et nous plaçons en regard une page du *Landt-winninghe* que Charles Estienne, qu'il publia en 1582. Les deux lettrines ornées qui figurent dans la préface du premier et dans l'avis au lecteur, imprimés en caractères romains, appartenaient également à Plantin et ne se retrouvent dans

La Bourse d'Anvers, gravée par Hogenberg pour L. Guicciardini.
Descrittione di tutti i Paesi Bassi, Plantin 1581.

les publications d'aucun autre imprimeur. Il y a plus : dans un des exemplaires de la traduction française du livre du Trésor déposés au Musée Plantin-Moretus, la couverture en vélin est doublée d'une feuille du texte flamand, ce qui prouve que les deux ouvrages sortent de la même officine.

Pour le texte français, les preuves sont plus convaincantes encore. Plantin possédait et nous avons retrouvé dans sa bibliothèque deux exemplaires du livre du Trésor; l'un est relié en un volume; dans l'autre, les huit parties sont brochées séparément. L'ouvrage contient treize lettrines gravées différentes. Toutes appartenaient à l'imprimerie plantinienne; deux seulement se rencontrent chez d'autres imprimeurs. Quatre de ces lettrines présentent de légères avaries provenant de la cassure de quelque petit trait, ou d'un défaut dans la gravure. Or, ces signes caractéristiques et tout accidentels se reproduisent identiquement dans les lettrines du *Livre des Tesmoignages du Thrésor caché au champ* et dans d'autres ouvrages où Plantin employa les mêmes caractères gravés. Ainsi, la ligne d'encadrement qui entoure la lettre L de la page 327 est échancrée à la partie inférieure et la même échancrure se répète dans la même lettre employée pour *Les Premieres OEuvres de Jean de la Jessée*, T. I, p. 721. La gravure de la lettre O, à la page 395, présente des particularités microscopiques : un trait qui s'est brisé, une ligne qui s'est dédoublée, un contour interrompu; tout cela se retrouve dans la même majuscule employée au commencement du quatrième chant de l'Iliade imprimé par Plantin en 1582.

A en juger d'après l'usure de ces lettrines, l'impression de la traduction et du texte original doit avoir eu lieu vers 1580. Dans les publications d'une date antérieure, la gravure est plus nette et plus délicate; dans les impressions postérieures elle est plus empâtée, tandis que leur usure est égale dans le *Livre des Tesmoignages du Thrésor caché* et dans les éditions plantiniennes de 1580. Plantin accéda donc au désir exprimé par Barrefelt, au mois de novembre de cette dernière année; peu après cette date, les deux volumes ont paru.

Mais ces livres ne furent-ils point publiés par Plantin, lors de son séjour à Leyde, en 1584? ou bien, comme on le dit d'ordinaire, par François Raphelengien, après que celui-ci eut repris l'officine de cette ville? Un fait prouve péremptoirement qu'il ne peut en être ainsi : c'est que Plantin n'emporta pas à Leyde et que Raphelengien n'employa jamais une seule des lettrines nombreuses qui se trouvent dans l'*Acker-schat* et dans sa traduction française.

Le texte flamand des *Sendt-brieven* est imprimé en caractères gothiques, avec de grandes lettrines bouclées en tête de chaque missive, et de plus petites au commencement de chaque chapitre. Le caractère gothique ainsi que les grandes lettrines ont servi à Plantin; les petites lettrines ne furent pas employées par lui à Anvers, mais nous les voyons figurer dans un ouvrage qu'il publia à Leyde en 1584; *Twe-spraack vande Nederduitsche Letterkunst*. Ces mêmes lettrines se rencontrent dans les livres imprimés par Guillaume Sylvius d'Anvers, qui s'établit à Leyde en 1577 et y mourut en 1580. On sait que Plantin acheta, en 1583, de la veuve de ce typographe une partie du matériel de l'imprimerie du défunt. Il est donc tout naturel de supposer que les petites lettrines des *Sendt-brieven* faisaient partie de cet achat et que Plantin imprima ce livre à Leyde, en 1584 ou en 1585.

Het derde Boeck vander Hoeuen.

Den Hof.

Van de verscheydenheydt der Houen.
Cap. j.

Aer sijn dryerley houen : Den eenen heetmen ghemeynlick den bleyckhof oft cruydthof / daer niet en staet dan groen gars oft cruydt/ en de fonteyne inde middel met sommighe platanus boomen oft linden/ waer af de tacken gelept sijn en ghemaeckt ghelijck een pryel/onderset met ribben ende sparren/onder de welcke schuylen moghen veel menschen/ghelijck dat ick ghesien hebbe te Basel en op meer ander plaetsen van Duydtschlandt en elders: en men doet oock neersticheyt om wech te doen alle de steenen/ en alle t'quaet cruydt gheheel metter wortel vt te roepen/ vande plaetsen daer men desen bleyckhof in secken wil. Ende om de reste vande wortels die daer noch souden moghen ghebleuen sijn / gheheel te vernielen/ soo gietmen siedende water daer op / ende daer nae soo tredtmen de vloer wel hart / ende dan legtmen daer op een groote menichte van russchen / legghende de selue met t'groen onder/ende d'eerde bouen : daer nae betreedtmen die met voeten/en men oueroopt ghelickel met eenen blouwel/ soo dat op sonen tijdt daer naer't gars braynt wort te comen ghelijck cleyn hayr/ensende alsoo wordt ten lartsten ghemaeckt den hof/dienende tot de gheneochte vande Jonckvrouwen/ende om haerheder gheest te vermaecken.

D'ander maniere van houen is voortsijdts ghehouden gheweest voor een lustighe plaetse voor de Princen/ welcke doen ghenaemt werdt eenen Speelhof. Welcke plaetse behalui het Princelick huys dat seer costelick en triumphelick ghemaeckt was / met loopende water daeronme inde grachten/begreep oock een opperhof ende nederhof / met haer cruydthouen en de bogaerden/houbosschen/waranden/vijuers/ende al dat wel staet ende lustich is in een Princelyck huys.

De derde maniere van houen is de ghene die wy hier in meyninghe sijn te maecken/welcke sal wesen inde plaetse vanden fruythof / voor een huysheisim/sulcks als wy voor ons ghenomen hebben te maecken ende te ordineren/ende daer mi̇n ouerdaeis dan profijts in is.

G 5 Vanden

De Landtvinninghe ende Hoeve
1582 Rep.

Quant à la traduction française du même livre, elle est imprimée en caractères romains, et elle a, en tête de chaque chapitre, une lettrine gravée sur bois. Ces majuscules ornées sont au nombre de quinze. Huit d'entre elles ont servi dans d'autres publications de Plantin, sept ne se rencontrent pas dans ses éditions. Mais il est à remarquer que les huit lettrines, employées par Plantin, se voient également dans des livres imprimés par d'autres typographes d'Anvers, de Gand, de Bruxelles, de Leyde et même de Lyon et de Cologne. Ce sont donc là des types vulgarisés par le clichage, qui à eux seuls ne prouvent pas clairement de quel atelier le livre est sorti, et ne fournissent pas une preuve suffisante pour le faire attribuer à Plantin. Les sept autres lettrines n'ayant pas été employées dans son atelier, il y a lieu de croire que les *Epistres ov Lettres missives* ne furent pas imprimées par lui, mais bien par Augustin de Hasselt qui travailla pour Barrefelt en 1591, comme on l'a vu.

Notre conclusion est donc que *Het Boeck der Ghetuy-*

genissen vanden verborghen *Acker-schat*, ainsi que sa traduction *Le Livre des Tesmoignages du Thrésor caché au champ*, sortent des presses de Plantin à Anvers ; que le texte flamand des *Sendt-brieven* fut imprimé par lui à Leyde et que la traduction de celui-ci, les *Epistres ou Lettres missives*, a vu le jour dans une autre officine.

Il existe un troisième livre de Hiël qui a été imprimé par Plantin. Ce sont les *Images et Figures de la Bible*, recueil de soixante planches dessinées et gravées à l'eau-forte par Pierre Van der Borcht, un des artistes habituellement employés par Plantin. Le texte explicatif en latin, en français et en flamand qui accompagne ces planches, donne une interprétation allégorique des principaux événements relatés dans les livres saints. Nous avons retrouvé quatre exemplaires de cet ouvrage dans la bibliothèque plantinienne ; ils portent les adresses : " Exprimebat Jacobus Villanus, Anno Domini M.D.LXXXI. ", et " In lucem editæ à Renato Christiano, Anno Domini M.D.LXXX. ". Ces noms imprimés sur des bandes de papier, collées sur les deux premières feuilles de l'ouvrage, sont évidemment des pseudonymes, et l'impression a tout aussi évidemment été faite par Plantin. Plusieurs des planches portent la date de 1582, de sorte que les millésimes 1580 et 1581 sont faux tous les deux.

Dans un des exemplaires que nous avons eus à notre disposition, les soixante planches de l'Ancien Testament sont suivies d'une série de trente-six gravures sans texte, dont les sujets sont empruntés aux Evangiles. Ces dernières planches sont également gravées par Pierre Van der Borcht; la 36e porte la date de 1585. Les explications qui accompagnent les soixante premières planches prouvent clairement qu'elles ont été écrites par un partisan de Barrefelt. Chaque allégorie, en effet, se rapporte à la doctrine de l'identification avec Dieu.

Dans une lettre datée du 17 février 1591 et adressée à Jean Moretus, Barrefelt écrit : " Je vous avais envoyé dans ma dernière lettre un billet à Raphelengien pour nous faire expédier les interprétations des figures et ensuite les planches, mais je n'ai pas entendu que vous ayez envoyé ce billet. Je crois donc que les interprétations sont perdues. J'aurais bien voulu que nous les eussions encore, surtout parce qu'elles avaient été faites en français par feu votre père. Il aurait été bon que les figures eussent été achevées pour être jointes aux autres ; ç'aurait été pour beaucoup un salutaire avertissement, puisque les frais des planches avaient déjà été faits. Mais comme M. François (Raphelengien) n'a pas voulu nous assister dans ce travail, je dois le recommander à Dieu. " Les planches dont il s'agit ici sont, à n'en pas douter, les " Figures de la Bible ", et la version égarée est celle qui aurait dû servir pour les gravures du Nouveau Testament. Comme on le voit, Plantin avait fourni lui-même le texte français pour cette seconde série ; c'est probablement lui aussi qui a fait la traduction française du commentaire des soixante premières planches.

Une seconde série de figures bibliques, analogues aux premières, gravées également par Pierre Van der Borcht et expliquées d'une manière semblable, quoiqu'en termes différents, connut plusieurs éditions. Celle qui fut publiée, en 1717, par Isaac Enschedé de Harlem, mentionne sur le titre Hiël comme l'auteur de l'interprétation des figures. Dans un avis au lecteur, le typographe l'appelle un écrivain inconnu, ayant vécu il y a plus de cent ans. Ce témoignage d'une époque plus récente confirme notre attribution à Barrefelt des diverses séries des " Figures de la Bible. "

Plantin, tout en jouissant de la faveur du Roi Catholique et de la protection de maint dignitaire de l'église romaine, fut plusieurs fois en butte à des soupçons d'hétérodoxie. Quels que fussent le soin et l'habileté avec lesquels il jouait son rôle, la vérité transpirait toujours jusqu'à un certain point, et la vivacité de ses protestations de dévouement à l'église catholique se proportionnait à la crainte qu'il ressentait de voir dévoiler ses sentiments intimes. " Je prends Dieu et ma conscience à tesmoing que je n'ay oncques adhéré, ni favorisé, de cœur ni d'œuvre, à chose contraire à la Majesté Catholique, ni à la foy et religion de nostre mère saincte esglise Catholique et Romaine en laquelle je proteste, comme j'ay tousjours faict, de vivre et mourir. " Voilà comment il s'exprime, au mois de mars 1568, dans une lettre écrite à Zayas, le secrétaire de Philippe II, lettre dont la partie qui renferme les mots cités est barrée. Le même jour, il écrit à Jean Moflin, chapelain des archers du roi d'Espagne : " Je vous remercie pareillement de très bon cueur de l'avis qu'il vous a pleu me donner, sur lequel je vous asseure sur ma conscience que je n'ay oncques eu familiarité, commerce, accord, ni entente avec aucun en chose contraire à la religion Catholique et Romaine. "

Ces protestations se renouvellent souvent, et chaque fois que les soupçons contre lui s'accentuaient, Plantin, par ses paroles comme par ses agissements au grand jour, parvenait à assoupir les défiances. Ses amis catholiques étaient pleinement convaincus de sa bonne foi. Arias Montanus, qui avait vécu plusieurs années dans son intimité, en était plus persuadé que tout autre. Le premier février 1586, il écrivait encore : " Mon cher Plantin, plusieurs vous ont calomnié, mais cela se passait il y a longtemps ; maintenant votre piété, votre constance, votre vertu et votre souci pour la religion catholique sont devenus évidents pour tous les chefs de l'Eglise. "

On verra qu'en 1585, après son retour de Leyde, il eut encore à se justifier d'une nouvelle accusation d'hétérodoxie. Mais, chose curieuse, jamais il ne fut soupçonné d'être l'imprimeur des livres de Henri Niclaes et de Barrefelt. C'est trois siècles plus tard que la Chronique de la Famille de la Charité vint nous révéler ses relations avec le premier de ces chefs de secte, et c'est seulement après avoir déchiffré les énigmes de la correspondance de Barrefelt que nous avons compris de quel " commerce " celui-ci s'entretenait avec son ami, et ce qu'était la " bonne laine " qu'il faisait " teindre " par Plantin et par le premier des Moretus.

EMBLEME DE MATHIEU DE LOBEL
figurant dans les liminaires de sa
Plantarvm seu Stirpium Historia
et de son
Kruydtboek

CHAPITRE V
1563 — 1567

PÉRIODE DE L'ASSOCIATION

REVENU à Anvers, Plantin se releva promptement du désastre qui avait englouti une partie de sa fortune. Il eut la chance de trouver un groupe d'hommes riches, qui réunirent les capitaux nécessaires pour lui permettre de reprendre sa profession, et formèrent avec lui une société dont ils lui confièrent la direction.

LES associés de Plantin étaient Charles et Corneille de Bomberghe, le docteur Joannes Goropius Becanus et Jacques de Schotti. Tous les quatre étaient liés de parenté entre eux. Charles et Corneille de Bomberghe étaient cousins germains, leurs pères Daniel et Antoine étant frères ; Jean Goropius Becanus avait épousé leur petite-cousine Catherine de Cordes, petite-fille de leur tante Isabeau de Bomberghe et sœur d'Anne de Cordes, la seconde femme de Charles de Bomberghe ; Corneille de Bomberghe avait épousé Clémence de Schotti, la sœur de leur associé, Jacques de Schotti. Les deux Bomberghe et Jean Goropius Becanus étaient, comme on l'a vu, fortement suspects d'hérésie.

TOUS avaient appris à connaître Plantin comme un typographe expérimenté et un habile administrateur : ils voulaient l'aider à sortir des embarras que lui avait causés la crise de 1562-1563, tout en confiant leurs capitaux à un homme qui saurait les faire fructifier.

NOUS entrerons dans quelques détails sur ces quatre personnages qui jouèrent un rôle assez important dans la vie de Plantin.

CORNEILLE de Bomberghe était fils d'Antoine et d'Elisabeth de Renialme. Il était un des chefs du Consistoire et député des Calvinistes ; en cette qualité, il fut cité, le 21 février 1567, à comparaître à Bruxelles avec son épouse et plusieurs membres de sa famille ; mais, le 12 février, il avait déjà mis ordre à ses affaires et s'était enfui à Venise.

CET associé de Plantin fut un des plus anciens et des plus fidèles amis de notre imprimeur. Déjà en 1560, il avait fait acheter par ce dernier, en France, de grandes quantités de vins et de pruneaux. Nous l'avons vu intervenir amicalement dans la vente des biens de son futur associé et se porter garant vis-à-vis de l'amman en 1563.

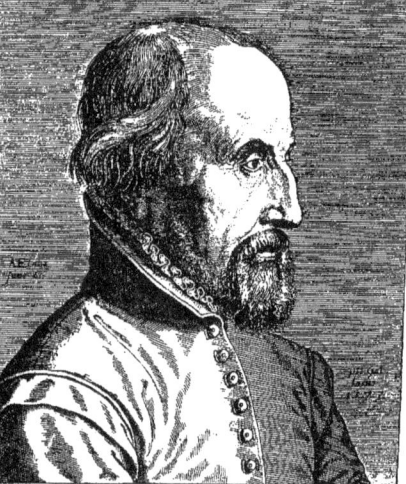

THEODORVS PVLMANVS CRANEBVRGIVS
Dum veterum certam esse studes Pulmanne librorum
Et morum puram cupis esse fidem:
Iste tibi candor nomen laudemque parauit,
Fortuna at merito est non satis æqua tuo
Rep.

AVANT l'expiration du contrat, Corneille de Bomberghe vendit à Jacques de Schotti ses parts de l'association et une créance sur la même compagnie. Au mois de novembre 1566, Plantin lui paya la somme de 168 livres, 16 sols et 6 deniers de gros pour liquidation de tous comptes. Cependant, bien que notre imprimeur affirmât qu'il ne voulait pas entretenir des relations pécuniaires avec un hérétique, et racontât dans une de ses lettres qu'en 1568, Corneille de Bomberghe avait vu disparaître toute sa fortune par la banqueroute d'un certain Elixa et par la perte en assurances maritimes d'environ 8000 florins. Plantin devait encore, en 1577, à la veuve de son ancien associé l'importante somme de 800 livres de gros.

CORNEILLE de Bomberghe ne resta pas étranger à la littérature. Ce fut lui qui, comme nous l'apprennent les registres de Plantin, traduisit en flamand les *Dialogves françois* de 1567, pour lesquels l'imprimeur écrivit ses intéressantes préfaces en vers français. Ce fut lui encore qui apporta dans l'association les caractères hébraïques ayant appartenu à Daniel de Bomberghe, le fameux imprimeur de Venise, frère de Corneille, le grand-père des deux associés de Plantin.

CHARLES de Bomberghe, seigneur de Hare, docteur en droit, était fils de Daniel et de Marie de Clercq dite Bovekercke. C'était un homme riche, habitant Anvers où il possédait des biens. Il épousa Gertrude van Santvoort qui mourut sans postérité ; il convola en secondes noces, le 18 novembre 1564, avec Anne de Cordes, petite-fille de sa tante Isabeau de Bomberghe et en troisièmes noces avec Jeanne de Splytere.

CHARLES était également membre du Consistoire des Calvinistes à Anvers. Il quitta le pays probablement en même temps que son cousin Corneille, car, en 1569, tous les biens de sa seconde femme furent confisqués par le Conseil des Troubles, et lui-même habitait Heidelberg en 1577. En 1581, il était échevin à Bruxelles, mais dut être remplacé parce qu'il n'était pas né dans le Brabant. En 1584, il était commune-maître à Malines. En 1585, tous ses biens furent confisqués par le prince de Parme. Il mourut avant 1614. Lors du retour des Espagnols à Anvers, son nom fut soigneusement gratté par Jean Moretus dans les registres de Plantin et remplacé, à partir de l'année 1582, par celui de Charles van den Berghe. Sous cette désignation, il figure dans les comptes plantiniens jusqu'en 1588.

reine de France, la seconde, reine de Hongrie. A la fin de sa vie, il se retira à Liége auprès du cardinal, prince-évêque de Groesbeeck. Il y était déjà le 14 août 1568, lorsque Plantin lui envoya un de ses ouvriers pour prendre les préfaces des *Origines Antverpianæ*. D'après sa pierre tumulaire, il mourut à Maastricht, le 28 juin 1572. Nous sommes en droit de révoquer en doute l'exactitude de cette date et de supposer qu'il faut lire 1573. En effet, une lettre de Plantin, écrite au mois d'avril de cette dernière année, annonce à Hopperus que Becanus viendrait à Anvers dans peu de semaines, et le compte des livres qu'il acheta chez Plantin court jusqu'au 28 février 1573.

BECANUS est surtout connu par l'excentricité de son système philologique. Il prétendait prouver que le flamand est la langue primitive de l'univers dont toutes les autres dérivent. Il s'intéressait beaucoup à Plantin. Ce fut lui, comme nous l'avons vu, qui, en 1555, soigna notre imprimeur gravement blessé. En 1566, au moment où allait expirer le contrat d'association, il lui prêta 600 livres de gros que Plantin lui remboursa par annuités de 93 livres, 3 escalins et 8 deniers. Ses deux ouvrages, *Origines Antverpianæ* et *Opera non edita*, parurent à l'officine plantinienne, le premier en 1569, le second en 1580, après la mort de l'auteur.

PLANCHES DES DEVISES HEROIQUES

JEAN van Gorp ou Joannes Goropius Becanus tirait son surnom de son village natal, Hilverenbeek en Brabant, où il vint au monde, le 23 juin 1518. Il fit ses études à Louvain où il suivit d'abord les cours de philosophie et de langues, ensuite ceux de mathématiques et de médecine. Il se consacra spécialement à cette dernière science. Il visita l'Espagne, l'Italie et la France et se fixa à Anvers. Dans le premier de ces pays, il avait été le médecin des deux sœurs de Charles-Quint, Éléonore et Marie, qui furent plus tard, la première,

JACQUES de Schotti était fils de Rigo et de Peregrina Faliero de Venise ; son père résidait encore dans cette ville en 1572. Par l'achat des parts de Corneille de Bomberghe, Jacques de Schotti devint un des principaux créanciers de Plantin. Celui-ci reconnut en 1572 devoir à Rigo de Schotti 800 livres, 10 sols, 6 deniers de gros pour argent reçu de son fils Jacques de Schotti, tant pour l'aider à avancer la

Les associés de Plantin

Bible royale que pour l'aider dans d'autres affaires (1).

L'ASSOCIATION prit cours à partir du 1er octobre 1563 et devait durer quatre ans. En vertu de l'acte signé par les contractants, Plantin fut investi des fonctions de directeur (Document VI). Il touchait 150 florins pour loyer de maison et 400 florins de traitement; en outre, il lui était accordé annuellement une somme de 60 florins, en dédommagement de l'emploi que l'association faisait des matrices lui appartenant. Tous les livres devaient porter son adresse typographique.

CORNEILLE de Bomberghe était nommé comptable de l'entreprise, et touchait de ce chef 80 écus par an. Tous les livres auxquels seraient employés les caractères hébraïques qu'il avait mis à la disposition de l'association, devaient porter son adresse. Cette dernière stipulation fut en effet observée pour la Bible en hébreu de 1566, en un volume in-4°, en deux volumes in-8°, et en quatre volumes in-16°, ainsi que pour le Pentateuque de 1567. Le titre de ce dernier ouvrage mentionne, en hébreu, que l'impression a été faite par ordre de Bomberghe. A l'expiration de l'association ces caractères furent rachetés par Plantin.

LES différentes clauses du contrat, dont le Musée Plantin-Moretus a conservé un des cinq instruments primitifs, retracent avec netteté le but de l'association et le rôle que Plantin y devait remplir. Il est daté du 26 novembre 1563; il fut fait au logis de Charles de Bomberghe et porte l'approbation et la signature des cinq associés. Quatre d'entre eux signent en français; Jacques de

(1) Plusieurs dates et détails généalogiques sur les associés de Plantin sont empruntés à l'histoire des Bomberghe, ouvrage inédit de M. Alph. Goovaerts, conservateur des Archives du royaume à Bruxelles.

Schotti ou Schotto, comme il orthographie lui-même son nom, emploie l'italien.

L'AVOIR de l'association était divisé en six portions dont Corneille de Bomberghe en retenait trois pour lui et pour Plantin; chacun des trois autres associés en prenait une.

L'APPORT de Corneille de Bomberghe fut de 600 livres de gros; celui de Goropius Becanus, de Jacques de Schotti et de Charles de Bomberghe, de 300 livres. Plantin apporta le matériel d'imprimerie qu'il possédait en ce moment et qu'il évaluait à 900 florins. Un inventaire écrit de sa main, le 14 septembre 1563, nous apprend qu'il possédait à cette époque les matrices de 29 caractères différents, taillés par Hautin, Robert Granjon, Garamond et Guillaume Le Bé, avec les instruments nécessaires pour les fondre, les poinçons de huit caractères, ainsi qu'un petit nombre de livres et de gravures.

IL ne racheta que peu de chose de son matériel vendu en 1562. De Jean Loe il reprit le caractère romain et italique appelé *Ascendonica*, de la taille de Guyot, et un caractère "médian," façon d'écriture, de la taille de Garamond; de Jean Vervvithagen, une marque "grandelette" au compas; de Guillaume Sylvius, les deux premières feuilles imprimées de la *Grammatica Græca Clenardi* et 3 planches gravées de *Vivæ imagines partium corporis humani*.

CORNEILLE de Bomberghe se retira de l'association au commencement de 1567. Il vendit sa part dans la compagnie à son beau-frère Jacques de Schotti et céda à Plantin, pour 650 florins, de 15 patars le florin, une créance de 168 livres 16 sous et 6 deniers de gros qu'il avait déboursés au delà de son contingent.

LES archives du Musée Plantin-Moretus ont conservé les

Victrix casta fides

Quis contra nos?

Cessit victoria victis

Rerum sapientia custos

DE CLAUDE PARADIN. 1562.

59

livres tenus par Plantin comme directeur de l'association. A l'expiration du contrat, ils avaient été remis au Magistrat d'Anvers ou avaient quitté la maison d'une autre manière. En 1581, Plantin les recouvra et en donna le reçu suivant : " Je, Christophe Plantin, cognois et confesse que j'ay receu du signeur Jaspar Van Zurch, colonel de ceste ville d'Anvers, les livres de comptes de certaine compagnie d'imprimerie, autrefois faicte entre ledict signeur défunct Bernuy, Schoti, les Bomberghes, défunct Becanus et moy. Desquels livres je le promects descharger envers tous ou bien de les exhiber toutesfois et quantes qu'il en sera besoing. Et en tesmoignage de vérité j'ay escript et signé la présente de ma propre main et signe manuel cy contre, le 7 mars 1581."

ON voit mentionner ici un sixième associé dont le contrat primitif ne faisait nullement mention, et qui doit donc y être entré plus tard. Il s'agit de Fernando de Bernuy, fils de Fernando et d'Isabeau de Bomberghe, cousin germain de Corneille et de Charles de Bomberghe et beau-père de Jean Goropius Becanus. Le 23 février 1566, il avait versé 300 livres et s'était ainsi acquis une part dans l'entreprise.

L'ASSOCIATION, qui ne devait expirer que le 1er octobre 1567, fut dissoute avant ce terme. Dès le 30 août de la même année, Plantin annonce à Zayas qu'il s'est séparé totalement de ses associés, et trouve utile d'y ajouter : " J'aime beaucoup mieux de faire moins doresnavant que d'estre subject à des gens de qui, à l'avanture, je ne serois pas seur ni de volonté ni du faict de la religion catholique à laquelle je me suis tousjours maintenu (encores que j'aye eu beaucoup d'assauts et vitupères des ennemis de ladicte religion catholique) et maintiendray, avec la grâce de Dieu, jusques au dernier souspir de ma vie sous l'obéissance de la saincte Eglise catholique et romaine et de la Majesté de nostre Roy très catholique, l'heureuse venue de laquelle nous attendons avec grande dévotion et espérons fermement. " Dans la même lettre, Plantin constate qu'il avait rendu à ses associés tout l'argent engagé par eux dans ses affaires et qu'il avait réduit celles-ci au point de ne plus travailler qu'avec quatre des sept presses qu'il possédait.

LES livres de l'association restitués à Plantin en 1581 sont de la plus grande importance pour l'histoire de son officine. En effet, ayant à rendre compte de l'emploi des capitaux qu'on lui avait confiés, il devait renseigner avec la plus grande minutie tous les détails de son administration : les ouvrages imprimés, leur prix de revient et toutes les dépenses que ses ateliers entraînaient, tant en paiement de salaires qu'en achat de matériel.

LE premier livre imprimé pour compte de l'association

HADR. IVNIVS. 48.

Hoc decus Harlemi latitat, cælestibus iræ?
Tantæ, qui dignus luce, alióque loco est?
Sed ridet fumos, solida Virtute superstes,
Historiis patriæ nonne supremus erit?

Planche de *Icones veterum aliquot, ac recentium medicorum, Philosophorumque*
PLANTIN 1574.

fut un Virgile, in-16°, commencé dans la semaine qui finit au 30 octobre 1563 et achevé le premier janvier 1564. Le dernier fut un " A. B. C. et petit Catechisme," achevé le 28 août 1567, deux jours avant la date que porte la lettre par laquelle Plantin fait savoir à Zayas qu'il s'est totalement séparé de ses associés. Le Traité contre la Peste par Jacques Guérin, imprimé pour compte de l'auteur, et achevé le 1er septembre 1567, ne figure plus dans le "grand livre" de l'association. Les comptes communs s'étendent cependant jusqu'au 5 octobre suivant, par conséquent jusqu'à l'expiration complète des quatre années du contrat.

LE nombre total des ouvrages imprimés pendant ce temps se monte à 209. Plantin, comme on l'a vu plus haut, faisait marcher sept presses pendant la période de l'association. Environ quarante ouvriers travaillaient à cette même époque dans ses ateliers.

LES *Annales plantiniennes* citent quatre impressions sous l'année 1563. Comme le premier livre publié aux frais de l'association ne fut achevé que le premier janvier 1564, il y a lieu de croire que la date de 1563, attribuée à ces ouvrages, est le résultat de fautes d'impressions dans les catalogues ou dans les biographies d'auteurs. Quant à nous, nous n'avons pas rencontré une seule édition plantinienne portant ce millésime.

DANS le dernier trimestre de 1563, Plantin avait commencé l'impression de quatre ouvrages : *Virgilius*, in-16°, *Responsio Venerabilium Sacerdotum, Henrici Ioliffi & Roberti Jonson*, in-8°, un " A. B. C. avec la civilité puérile " et *De Testamenten der XII. patriarchen*. Tous parurent dans les premiers mois de 1564. L'année 1566 fut extrêmement fertile et ne fournit pas moins de 69 éditions.

PLANTIN imprima durant cette période quelques livres pour ses collègues : *de Testamenten der XII. patriarchen*, de 1564, *Reynaert de Vos*, de la même année, le Nouveau Testament en flamand, de 1566, et *Schilt des Gelooves*, de 1567, pour Pierre Van Keerberghe ; "Discours de guerre," en français et en flamand, de 1564, et *Forerius in Isaiam*, de 1565, pour Philippe Nutius ; *Fred. Lumnius, de Extremo Dei Judicio*, de 1567, pour Antoine Tilens ; *Porthesius, Chrestienne Déclaration de l'Eglise* et *Spieghel der Calvinisten*, de la même année, pour Jean Trognesius ; une grammaire française, de 1567 encore, pour Antoine Pissard de Mons.

QUELQUES-UNES des publications de cette époque furent faites, en partie, pour des libraires anversois ou étrangers. Des 1250 exemplaires auxquels fut tiré "l'A. B. C. avec la civilité puérile", Jean Van Waesberghe en prit 1200. La Grammaire Grecque de Clenardus dont Plantin racheta de Sylvius les deux premières feuilles, imprimées avant la saisie de ses biens, parut en 1564, en partie avec l'adresse de ce dernier. *Gerardus Bergensis, de Præservatione et curatione morbi articularis*, de 1564, fut tiré à 800 exemplaires, moitié pour Plantin, moitié pour le même Sylvius. *Joannes Garetius, Assertio mortuos vivorum precibus adjuvari*, de 1564, *Chrysostomus, de Virginitate* et *Albertus Magnus, Paradisus animæ*, tous deux de 1565, furent imprimés, à parties égales, pour Antoine Tilens et pour Plantin. En 1564, il édita *S. Cyrilli Catecheses*, et en 1565, *Summa doctrinæ christianæ Canisii* pour son compte et pour celui de Materne Cholin de Cologne. Les Birckman prirent, en 1564, 500 exemplaires du Virgile, 500 de l'Horace et 300 du Lucain. Steelsius acheta 500 exemplaires du Plaute, in-16°, de 1566. Antoine Tilens reçut 400 exemplaires des Emblèmes de Sambucus, de 1564. 625 exemplaires de la Bible flamande furent tirés pour Philippe Nutius et avec son adresse. Michel Sonnius, de Paris, commanda 400 exemplaires avec son adresse de *Laurentius a Villavicentio, de Oeconomia sacra*, de 1564 ; Lucas Breyer, de Paris, acheta, la même année, 400 *Psalterium*, in 24°. Martin Le

EMBLEMATA HADRIANI JUNII. 1565.

Jeune prit 500 exemplaires des *Secrets d'Alexis Piemontois*, de 1564. Ferdinand Ximenes, de Cologne, 300 exemplaires de *Thomas a Veiga, Commentarii in Galeni opera*, de 1564.

la première place, les livres de dévotion, les ouvrages à emblèmes et les traités scientifiques occupent, par leur nombre, le second rang.

DE D. IOAN. SAMBVCO. I. L. 67.

Te, qui præclaros Medicos depingis, & ornas,
 Quid fugit ? es pectus, bibliotheca, labor.
Facta Ducum texis, scriptores vndique clausos
 Exquiris, studio Græcia, Roma patet.
Vulgo grassantes morbos, Anazarbea purgas:
 Dij tribuant vitæ tempora longa tuæ.
Dij ciues, vrbem, qui te genuere parentes,
 Pannoniam & foueant, nil minuantque dies.
 N

Planche de *Icones veterum aliquot, ac recentium medicorum, Philosophorum*.
PLANTIN 1574. Rep.

Jean Mareschal de Lyon 625 du *Corpus juris civilis Russardi*, de 1567. Servatius Sassenus 200 de *Dialectica Hunnæi*, de 1566. Et enfin Jean de Molina, de Lisbonne, 1500 *Horæ Romanæ*, in 16°, de 1568.

PLANTIN produisit peu de livres importants de 1563 à 1567 : la plupart étaient des ouvrages de vente courante et d'étendue peu considérable. Les classiques latins y tiennent

DANS la théologie, nous remarquons les impressions de la Bible dont il en parut une ou plusieurs chaque année et dont la plus remarquable est la belle édition flamande, grand in-8°, de 1566, qui parut avec l'adresse de Plantin et avec celle de Philippe Nutius. Successivement parurent, en 1564, une Bible latine, en cinq volumes in-16°; en 1565, une autre édition latine in-4°, in-8° et in-16°; en 1566, une

Impressions plantiniennes de 1563 à 1567

Sus lutulenta sequitur

Empta dolore voluptas

Bible en hébreu, in-4°, en 2 volumes in-8°, et en 4 volumes in-16°, tirée avec les caractères des Bomberghe ; une troisième Bible latine en un volume in-8°, et en cinq volumes in-24°, en 1567, le Pentateuque, en hébreu, en format in-8°. En 1564, Plantin imprima *les Pseaumes de David, mis en rime françoise par Clément Ma*blication des auteurs latins en format de poche : Virgile, Horace et Lucain parurent en 1564, Térence en 1565, Plaute, Juvénal, Ovide, Horace, Valerius Flaccus l'année suivante, Ausonius et les lettres de Cicéron, en 1567. Il imprima simultanément les classiques latins en format plus grand et avec des annotations plus

rot. Pour ce livre dont se servaient les congrégations protestantes et qui bientôt devait figurer sur l'Index, il avait obtenu le privilège royal.

Dans la jurisprudence nous avons à signaler la belle édition du *Corpus Juris Civilis* avec les notes de Russardus et de Duarenus, en dix volumes in-8°, auquel on travailla du 15 décembre 1565 jusqu'au 16 août 1567.

Parmi les livres scientifiques, nous remarquons les commentaires de Thomas a Veiga sur les œuvres de Galien, un beau volume in-folio, de 1564 ; les *Vivæ imagines partium corporis humani*, de 1566, nouvelle édition de l'*Epitome* d'André Vésale et des *Indices* de Jean de Valverde, avec 42 planches gravées par Pierre et François Huys ; la *Historia Frumentorum* par Dodoens, de 1566, dont les figures furent dessinées par Pierre Van der Borcht, de Malines, et gravées par Corneille Muller et Gérard de Kampen, ainsi que l'*Aromatum historia* de Garcia ab Horto, de 1567, traduit et résumé par Charles de l'Escluse, également avec des figures de Van der Borcht, gravées par Gérard de Kampen et Antoine Van Leest.

Titre des Emblemata de Sambuci. Plantin 1566. Rep.

étendues : le Salluste et le Virgile des Aldes, le Perse et le Juvénal de Poelman, le Pétrone de Sambucus, le Lucrèce d'Obertus Gifanius, le Valerius Flaccus de Louis Carrion, le Virgile de Fulvius Ursinus, les Epodes d'Horace par Jacques Cruquius, le Florus de Jean Stadius, et le Valère Maxime d'Etienne Pighius.

Dans la même classe, nous pouvons encore signaler un petit livre devenu fort rare, et remarquable surtout par la part que Plantin prit à sa rédaction. C'est *La première, et la seconde partie des Dialogues François, pour les jeunes enfans*, par Jacques Grevin, paru en 1567. L'ouvrage commence par trois épîtres en vers français écrites par Plantin. La première est adressée aux bourgmestres et échevins de la ville d'Anvers, la seconde aux maîtres d'école et la troisième "aux jeunes enfants de bon naturel." La première partie contient six dialogues sur des thèmes usuels, la seconde partie en contient dix sur des matières plus importantes. Dans le dernier, traitant de l'imprimerie, l'auteur, qui est très probablement

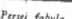

Persei fabula

In delectu copia

Dans les belles-lettres, Plantin continua activement la pu-

Plantin lui-même, nous fait connaître le nom et l'emploi des outils de la typographie et nous apprend aussi comment

cet art était pratiqué au XVIe siècle. Ce furent Corneille de Bomberghe et Pierre Kerkhovius qui traduisirent le texte français en flamand.

PENDANT la même période, Plantin imprima ses premières éditions grecques : les Gnomiques en 1564, le livre de Nemesius, de la Nature de l'homme, en 1565, les Lettres Amoureuses d'Aristénète en 1566, Pindare en 1567.

DANS l'histoire, en dehors des auteurs anciens, il ne produisit guère que *Jac. Marchantius, de Rebus Flandriæ*, en 1567. Il est vrai qu'il caressa pendant quelque temps un projet plus important, notamment la réimpression des Chroniques de Froissard. En novembre 1563, il fit revoir par André Madoets l'édition de ce livre qui avait paru chez de Tournes à Lyon, en 1560, et qu'il fit collationner sur le manuscrit de Breslau ou plutôt sur une copie de celui-ci qui se trouvait au château de Schoonhove (1). Le texte résultant de cette comparaison nous a été conservé, mais ne fut jamais imprimé.

LES années de l'association virent éclore toute une série de livres d'emblèmes, ornés de planches gravées sur bois. Ceux de Sambucus parurent pour la première fois en 1564; les figures en avaient été dessinées par les peintres Lucas d'Heere, de Gand, et Pierre Huys, d'Anvers, et gravées par Arnaud Nicolaï, Corneille Muller et Gérard de Kampen. Le premier des dessinateurs reçut 10 et le second 7 sous par emblème ; les graveurs étaient payés à raison de 7 sous par planche. Arnaud Nicolaï s'était engagé pour sa part à en fournir trois par jour.

LES Emblèmes de Junius parurent en 1565 ; ils avaient été dessinés par Geoffroy Ballain de Paris et gravés par Arnaud Nicolaï et Gérard de Kampen. Les Emblèmes d'Alciat, publiés en 1565, furent dessinés et gravés par les mêmes artistes.

CES sortes de livres étaient fort goûtés à l'époque et les éditions s'en succédèrent rapidement. Les Emblèmes de Sambucus eurent une seconde édition latine et une édition flamande, en 1566; ceux de Junius parurent pour la seconde fois en latin, en 1566, et pour la première fois en français et en flamand, l'année suivante ; ceux d'Alciat furent réimprimés en 1567, sans parler des nombreuses éditions postérieures à cette dernière année. Les gravures furent exécutées par d'autres artistes dans les éditions de date différente.

NON seulement les ouvrages à figures proprement dits furent ornés de gravures sur bois, mais les livres de botanique et certains manuels de piété furent illustrés de la même manière. Les premières planches de botanique, dont

Plantin réunit, peu à peu, une si splendide collection, furent gravées pour les traités de Dodoens et de de l'Esclusse que nous avons cités plus haut. Les *Heures de Nostre Dame*, in-8°, de 1565, et celles de 1566 furent ornées de superbes vignettes et encadrements dessinés par Geoffroy Ballain et gravés par Arnaud Nicolaï.

EN général, les productions des presses plantiniennes datant des années 1564 à 1567 sont faites avec une perfection que notre imprimeur n'avait pas atteinte antérieurement, qu'il ne dépassa jamais et qu'il eut de la peine à maintenir dans les années subséquentes. Les livres de 1564 surtout, quoique d'importance secondaire, sont des chefs-d'œuvre de typographie. Les caractères plantiniens de cette époque sont des modèles d'élégance et de netteté, l'impression est pure et vigoureuse, le papier, merveilleusement compact et solide, est d'une teinte claire et chaude ; en un mot, tous les détails d'exécution sont irréprochables. La *Responsio Venerabilium Sacerdotum Henrici Joliffi & Roberti Jonson*, la Grammaire hébraïque, de Jean Isaac, l'*Oeconomia sacra*, de Laurentius a Villavicentio, les *Emblemata Sambuci*, tous les quatre de 1564; le *Nonius Marcellus, de Proprietate sermonum*, de 1565, sont d'une impression parfaite.

AU moment où l'association expira, Plantin avait prouvé qu'il entendait son métier aussi bien que le maître le plus expert de son temps et à l'égal des plus grands parmi ses devanciers. Le moment est venu où il va tenter les grandes entreprises de sa vie et fournir son œuvre capitale. Il pouvait, avec pleine confiance, arguer de ses produits des dernières années, au moment où il demandait à Philippe II la faveur d'imprimer la Bible royale en cinq langues, et sollicitait du pape le privilège du Bréviaire et du Missel revus par le Concile de Trente.

A cette époque, Plantin était irrésolu sur le parti qu'il avait à prendre. Resterait-il à Anvers, après la dissolution de l'association, ou se rendrait-il dans un pays étranger pour y chercher fortune? Voilà la question qu'il se posait. Nous voyons par les lettres de Paul Manuce qu'en septembre 1567, lorsqu'il était question de trouver un imprimeur pour le nouveau Bréviaire de Rome, Plantin "cherchait un parti." Le grand typographe italien nous apprend, dans une lettre du 18 octobre suivant, qu'il traitait avec lui pour l'attirer à Rome. Le 20 décembre 1567, ces négociations avaient échoué et Plantin, séduit par la perspective d'imprimer la grande Bible, était résolu à rester à Anvers et s'apprêtait à y éditer le Bréviaire du Concile de Trente avec l'auto-

(1) Voir KERVYN DE LETTENHOVE. *Froissart*. Tome I, 2e et 3e parties, p. 347.

Th. Galle : La Rencontre de Marie et de Joseph.
Officium Beatae Mariae Virginis.

risation de l'imprimeur Paul Manuce (1).

PAR son association, Plantin fut mis à même d'étendre considérablement les affaires de l'imprimerie; il avait donc besoin d'une demeure plus vaste, et en 1564 il quitta la Licorne d'Or pour s'installer dans la maison qu'occupait avant lui Jean Bellère.

CETTE maison, la quatrième qu'habita Plantin depuis son arrivée à Anvers, se trouvait, comme celle qu'il venait de quitter, dans la Kammerstrate et s'appellait "le Grand Faucon." Plantin changea ce nom en celui de "Compas d'Or" et y fit transporter son matériel et ses meubles. Du 11 au 15 juillet 1564, ses dix-huit ouvriers, aidés de charretiers et de porteurs, opérèrent le déménagement. Le 16 août suivant, Pierre Huys, le peintre, fit, à raison de 5 florins et 5 sous, " l'enseigne du compas pour pendre à la maison nouvelle." Celle-ci était située entre la ruelle du Faucon et celle de la Montagne, à côté du coin de la première rue. En 1565, Plantin acheta la maison du Petit Faucon, sise au coin, et celle du Ciseau (Beitel), à côté de la précédente, dans la rue du Faucon. Ces bâtiments existent encore, mais les deux premiers ont été modernisés : le Grand Faucon est devenu une spacieuse boucherie, le Petit Faucon est une boutique, le Ciseau sert d'atelier à un charpentier et a conservé ses constructions anciennes. Plantin n'occupa point le Petit Faucon, mais le loua à partir du 25 juin 1566 ; il habita le Grand Faucon jusqu'en avril 1576, date à laquelle il transféra son imprimerie et son domicile au Marché du Vendredi. Lui et ses successeurs continuèrent à tenir une boutique dans la maison de la Kammerstrate jusqu'en 1638.

ON rencontre à l'époque de l'association les premiers renseignements certains sur quelques-uns des collaborateurs de Plantin. Parmi ceux qui travaillaient régulièrement à ses gages, on remarque François Raphelengien et Corneille Kiel, dont nous parlerons plus loin ; Mathieu Ghisbrechts qui, le 1er novembre 1563, vint demeurer dans l'imprimerie en qualité de correcteur et devait revoir le travail de six compositeurs ; Victor Giselinus et Théodore Poelman, dont nous voulons dire un mot dès à présent.

THEODORE Poelman ou Pulmannus, naquit à Cranenburg, dans le duché de Clèves. Paquot fixe la date de sa naissance à l'année 1510 et il ne se trompe pas de beaucoup ; en effet le portrait gravé de Poelman que nous reproduisons est daté de 1572 et porte l'indication qu'en ce moment il était âgé de 61 ans. Il vint s'établir à Anvers, au mois de janvier 1532, et y demeura jusqu'à sa mort. Il était foulon de son métier et quand, par son humble et dur travail, il avait pourvu aux besoins de son existence matérielle, il consacrait les heures qui lui restaient à l'étude des classiques latins.

AVANT que Plantin eût commencé à imprimer, Poelman avait déjà fait paraître quelques éditions classiques à Bâle, à Lyon et à Cologne. En 1560, nous voyons, pour la première fois, apparaître son nom sur des éditions plantiniennes : un Térence, ainsi que les poèmes de Pontius Paulinus et Prosper d'Aquitaine, réunis au Chant de St Hilaire sur la Genèse.

EN 1564, il publia chez Plantin un Lucain et un Virgile, tous deux in 16°, pour la collection des classiques, en petit format, que Plantin avait entreprise et dont Poelman prépara et annota une bonne partie. Ses notes sont courtes, mais substantielles ; malheureusement, on peut lui reprocher d'avoir remplacé par des leçons de sa main les passages qui lui paraissaient corrompus ou qu'il ne parvenait pas à expliquer.

POELMAN n'était ni correcteur, ni employé à aucun titre chez Plantin. Il lui fournissait des textes commentés et recevait en retour, à titre de cadeau, une petite somme d'argent : le 15 juin 1566, un réal d'or de trois florins et demi pour Juvénal et Perse ; trois jours plus tard la même somme pour un Horace ; en 1569, 5 florins 14 3/4 sous pour *Flores et Sententiæ* et Térence. D'autres fois, Plantin lui fait remise d'une partie des sommes qu'il devait pour livres achetés ; ces sommes se

(1) *Lettere di Paolo Manuzio*. Parigi, Renouard, 1834.

La cour du Lion

Grimbert défend Reinaert contre Beguine

Bruin la tête dans l'orme

Bruin se plaint au Lion Rep.

VIGNETTES DE REYNAERT DE VOS

Jupiter et les ânes Le père et ses fils Le pot de fer et le pot de terre Le Vieillard et la Mort Rep.

CENTUM FABULAE A GABR. FAERNO EXPLICATAE. 1565.

montaient une fois à 5 fl. 4 s., une autre fois, à 6 fl. 11 $^{3|}_{4}$ s. En 1581, il le tient quitte d'une somme de 14 fl. 1 s. et de quelques livres dont le prix n'est pas mentionné.

POELMAN épousa Elisabeth Herman, que la mort lui enleva en 1569. Il eut d'elle cinq enfants dont deux fils, Corneille et Jean. Le premier exerça le métier de son père, le second entra dans la librairie.

THEODORE Poelman mourut en 1581. Dans les derniers temps de sa vie, il était employé à la perception des droits de sortie du vin et dans ce nouvel état, aussi bien que dans sa première condition, l'étude des classiques resta son occupation favorite.

SES papiers de toute nature, qui devinrent après sa mort la propriété de Plantin, sont encore conservés aux archives de l'architypographie. Ils consistent dans d'innombrables carrés de papier de tout format, couverts de notes sur les auteurs anciens, dans un grand nombre de lettres reçues par Poelman et dans la minute de quelques autres qu'il écrivit lui-même. Son livre de comptes comme foulon, de 1558 à 1568, et des fragments de ses registres de receveur des droits de sortie devinrent également la propriété de Plantin. Mais la partie la plus précieuse de son héritage fut un certain nombre de manuscrits latins qui vinrent prendre place dans la bibliothèque de l'officine plantinienne et s'y trouvent encore.

VICTOR Giselinus (Ghyselync) naquit, suivant Paquot, en 1543, à Zantvoorde près d'Ostende. Il étudia à Bruges, à Louvain et à Paris. Reçu docteur en médecine à Dôle, en 1571, il alla s'établir en cette qualité à Bergues St Winoc, où il mourut en 1591. Ce fut en décembre 1564 qu'il entra au service de Plantin comme correcteur. Il avait été en relation avec notre imprimeur avant cette date, car son *Prudentius* parut chez Plantin en 1564, et était terminé le 6 octobre de cette année. Les autres ouvrages publiés dans l'officine anversoise par Giselinus sont le second volume de *Epitome Adagiorum omnium*, de 1566, un Ovide et *Sententiæ veterum poetarum*, de la même année, *Sulpitius Severus*, de 1574, *Jean Fernalius, de Luis Venereae curatione*, de 1579.

GISELINUS reçut de Plantin 5 florins de gages par mois, sans compter ses dépenses, qui revenaient, en octobre 1565, à 18 florins par trimestre. Indépendamment de son salaire, il reçut pour chaque livre préparé par lui une petite somme "en recognoissance de ses labeurs." Pour ses *Adagia*, 12 fl. 4 s. ; pour avoir annoté sur le Plaute de 1566 les commentaires de Camerarius, 3 fl. 9 s. ; pour ses *Sententiæ*, la même somme ; pour son Ovide, 20 fl.

LE 22 septembre 1566 est la dernière date où nous rencontrons le nom de Giselinus dans le livre des ouvriers de Plantin. A cette époque, il a dû se rendre à Dôle pour commencer ses études médicales. Il continua cependant à entretenir des relations avec Plantin, car, en 1574, celui-ci lui fit encore remise d'une somme de 8 fl. 14 s., "pour ses copies" de Sulpice Sévère.

L'ANNONCIATION

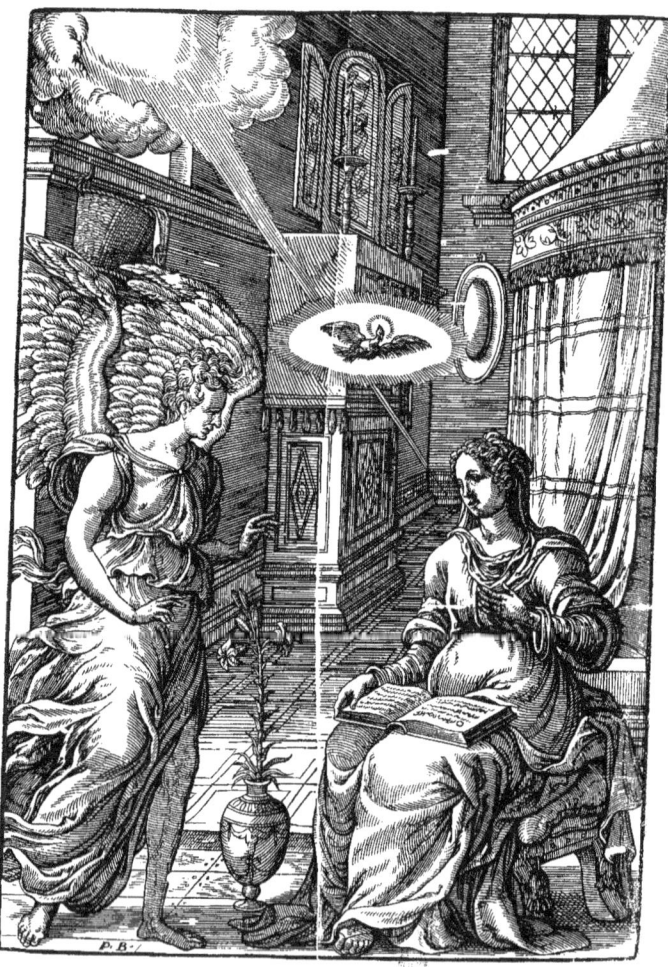

Planche du *Missale Romanum* MDLXXV
Gravure de Antoine van Leest,
d'après Peter van der Borcht.

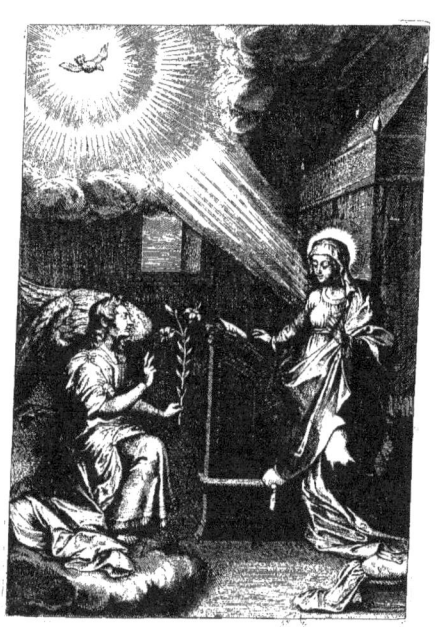

Th. Galle : L'Annonciation.
Officium Beatae Mariae Virginis. 1600.

LA BIBLE ROYALE
OU
BIBLE POLYGLOTTE
ARIAS MONTANUS
ET SES COLLABORATEURS

NHARDI par le succès qui avait couronné les travaux des douze premières années de sa carrière de typographe, Plantin sentit naître en lui la noble ambition de produire une œuvre supérieure à ce qui avait été fait jusqu'alors par lui et par ses collègues. Il voulait accomplir un travail assez important et assez parfait pour établir solidement sa réputation et pour éterniser son nom.

Il n'eut pas à hésiter longtemps sur le choix de son chef-d'œuvre. En 1566, il y avait un demi-siècle que la prédication de Luther avait attiré plus vivement que jamais l'attention du monde chrétien sur la Bible. Pour les Protestants, ce livre formait l'unique base de leur foi ; de sa connaissance approfondie dépendait leur bonheur présent et futur. Rien d'étonnant, par conséquent, que l'intelligence des textes originaux fût pour eux la science par excellence et qu'ils attachassent la plus grande importance à en posséder des éditions authentiques. Chez les Catholiques, également, l'effet de ce mouvement se fit sentir. La contre-réforme, née dans l'église de Rome, après la séparation des dissidents et par suite de leurs prédications, ne se borna pas à une épuration morale; elle eut pour effet de faire étudier plus sérieusement la Bible par les défenseurs de la papauté, qui voulaient se mettre en état de tenir tête aux théologiens de la Réforme.

FOURNIR des textes corrects, les traduire avec une exactitude scrupuleuse, les expliquer selon leur vrai sens, devint donc le travail le plus important et le plus méritoire qu'un savant pût entreprendre. Publier dans la perfection le livre par excellence, sur lequel le bonheur des hommes et des empires était basé, était la tâche la plus glorieuse que pût tenter un imprimeur.

CE fut celle que Plantin prit sur lui, en formant le projet de faire une édition de la Bible, où seraient réunis à la Vulgate les textes originaux hébreux et grecs, chacun avec sa traduction latine. Ce plan subit une extension considérable au moment de l'exécution. Une paraphrase chaldéenne de l'Ancien et une traduction syriaque du Nouveau Testament furent ajoutées aux textes primitivement désignés ; d'autres additions importantes vinrent, dans la suite, modifier encore la conception première.

IL existait à cette époque un ouvrage analogue, la Bible polyglotte du cardinal Ximenès, imprimée de 1514 à 1517 par Arnaud Guillaume de Brocario à Alcala de Henarès (Complutum), qui était devenue fort rare du temps de Plantin, et que celui-ci, d'abord, voulait simplement rééditer. Dans le courant du seizième siècle, divers savants encore avaient conçu le plan d'une Bible polyglotte. Le premier fut assurément le fameux imprimeur Alde Manuce qui, en 1498, songeait déjà à publier la Bible en hébreu, en grec et en latin et qui, peu après 1500, en exécuta un feuillet modèle que Renouard reproduit dans ses *Annales de l'Imprimerie des Aldes*. Augustin Justiniani, un dominicain, avait formé, en 1514, le projet de faire paraître une Bible en hébreu, en chaldéen, en grec, en latin et en arabe. Il en avait donné un spécimen dans son psautier pentaglotte, imprimé à Gênes par Pierre-Paul Porrus, en 1516. La mort l'empêcha d'achever son entreprise. Nous ne parlerons point des deux éditions du Pentateuque, en quatre langues, publiées par des Juifs, à Constantinople, en 1546 et en 1547 ; mais nous signalerons les projets de Jean Draconite et d'Antoine Rodolphe Le Chevalier qui ont quelque relation avec la polyglotte de Plantin.

JEAN Draconite était un théologien luthérien qui, à la fin de sa vie, se retira à Wittenberg, pour y préparer une édition de la Bible en cinq langues : hébreu, chaldéen, grec, latin et allemand. Le duc Auguste, électeur de Saxe, s'était déclaré prêt à payer les frais de cette entreprise considérable, mais Jean Draconite mourut en 1566, au moment

où on allait mettre son ouvrage sous presse. Son décès coïncida avec l'apparition d'une feuille modèle que Plantin exposa, en 1566, à la foire de Francfort. Notre imprimeur rapporte dans une de ses lettres que le duc de Saxe, ayant vu cette feuille, et désespérant de voir publier en Allemagne une édition aussi parfaite, renonça à une entreprise pour laquelle il avait déjà dépensé beaucoup d'argent, et engagea Plantin à exécuter son projet.

ANTOINE Rodolphe Le Chevalier, professeur d'hébreu à Strasbourg, travailla, à la même époque, à une édition de la Bible en quatre langues, dont de Thou vit, en 1572, le Pentateuque et le livre de Josué, écrits en hébreu, en chaldéen, en grec et en latin. Il mourut en 1572, avant d'avoir rien fait paraître de ce travail. Il est probable que, ayant eu connaissance de l'édition plantinienne, il ait compris que sa polyglotte était devenue inutile.

CES deux projets inexécutés prouvent que le besoin d'une édition des textes originaux de la Bible, avec leur traduction, s'était fait sentir sur plusieurs points à la fois, vers l'époque où l'idée en vint à Plantin.

LA Bible polyglotte ou Bible royale, comme l'appela Arias Montanus en souvenir de la protection accordée par Philippe II à cette édition, est l'œuvre la plus importante du plus grand des imprimeurs des Pays-Bas. Sur nul autre livre, paru dans un siècle antérieur au nôtre, nous ne possédons un ensemble aussi complet de renseignements précis. En effet, Plantin a pris un soin plus grand que de coutume pour annoter toutes les phases qu'ont traversées l'exécution et la publication de son chef-d'œuvre, et, outre les documents contenus dans les papiers de sa maison, il existe aux archives de Simancas de nombreuses pièces inédites ou publiées, qui répandent un jour plus abondant encore sur l'histoire de ce livre remarquable (1). Comme les minutes de la correspondance de Plantin conservées au Musée Plantin-Moretus ne commencent à courir régulièrement que depuis le mois de juin 1567, les archives générales de l'Espagne nous ont fourni, sur les premières négociations concernant la Bible polyglotte, un précieux supplément d'informations. Il nous a paru intéressant d'entrer dans quelques détails sur la manière dont notre imprimeur mûrit et exécuta sa grande entreprise.

PLANTIN doit en avoir conçu l'idée avant ou au commencement de 1566, car ce fut à la foire de carême de cette année, qu'il montra au duc de Saxe une feuille-modèle d'une Bible en quatre langues. Ce fait nous est attesté par une lettre qu'il écrivit à Zayas, le 19 décembre 1566, et qui est déposée aux archives de Simancas avec le reste de la correspondance entre l'imprimeur et son protecteur.

DANS cette lettre, Plantin informe le secrétaire du roi du plan de sa grande publication et des préparatifs qu'il a faits pour le réaliser. L'ouvrage comprenait des textes en quatre langues différentes : hébreu, chaldéen, grec et latin; il formerait six volumes et serait achevé en trois années.

PLANTIN se proposait d'acheter le papier nécessaire à Troyes en Champagne ou à La Rochelle; il lui en fallait trois mille rames qui coûteraient douze mille florins; une somme égale devait être dépensée en salaires d'ouvriers et autres frais.

DEJA à cette époque, il avait fait revoir un dictionnaire hébreu, et il employait depuis quelque temps des correcteurs en état de lire les épreuves de l'œuvre polyglotte. Parmi ceux-ci il nomme en premier lieu François Raphelengien, homme jeune et habile dans l'hébreu, le chaldéen, le grec et le latin, à qui il avait donné sa fille aînée en mariage, pour l'avoir plus facilement à sa disposition.

"QUANT aux characteres, dit-il, je les ay tous taillés et en ordre et les ay, par le moyen de mes amis recouverts et acheptés de longue main à tels frais, travail et nombre d'argent qu'on n'y pourrait bonnement mettre prix. D'autant que je ne pense pas qu'il s'en trouvast encores autant ensemble de si beaux et bons en aucune partie de toute l'Europe, ainsi comme plusieurs des principaux imprimeurs et gens à ce cognoissants de la France, de l'Allemagne et de l'Italie l'ont rescript et maintes fois confessé en mon absence."

LES Seigneurs de la ville de Francfort lui avaient fait la proposition de subsidier l'ouvrage s'il voulait venir l'exécuter dans leur ville; une offre pareille lui avait été faite par le prince électeur palatin, s'il voulait aller l'imprimer à Heidelberg; mais Plantin déclare qu'il a refusé ces propositions, comme en 1562 il avait refusé celles que le connétable lui avait adressées pour le retenir à Paris, ne voulant servir, dit-il, d'autre maître que le roi d'Espagne.

DANS une seconde lettre de la même date, il invoque l'intercession de Zayas pour rendre le roi favorable à l'entreprise et fait une chaude protestation d'attachement au catholicisme. Par une pièce jointe à ces lettres, il se déclare satisfait d'un subside de six ou huit mille écus, c'est-à-dire de douze ou seize mille florins. Il se dit prêt à insérer, dans sa Bible, la version syriaque du Nouveau Testament, et fait connaître plusieurs personnages distingués qui lui viendraient en aide de leur bourse et de leur talent dans sa grande entreprise. Guillaume Lindanus, évêque de Ruremonde, avait promis de donner mille écus, quand il commencerait l'ouvrage, et Jean Goropius Becanus s'était engagé à "y faire toute l'assistance possible."

VOILA les renseignements que nous fournit la correspondance de Plantin sur les travaux préparatoires de la Bible. Ses livres de compte nous apprennent en outre que le soin de revoir le dictionnaire hébreu avait été confié à Jean Isaac, professeur à Cologne. Celui-ci habita la maison de Plantin depuis le 10 novembre 1563 jusqu'au 21 octobre 1564, et reçut pour son travail, outre la nourriture, une somme de 11 livres 15 escalins et 6 deniers de gros. Il nous apprend lui-même, dans la préface de sa grammaire hébraïque, publiée par Plantin en 1564, que le Sénat de Cologne lui avait

(1) Archives de Simancas : Correspondance de Plantin avec Zayas. *Correspondencia del doctor Benito Arias Montano con Felipe II* dans la « Colleccion de documentos ineditos para la historia de España. Tome XLI. » *Elogio histórico del doctor Benito Arias Montano por don Tomás Gonzalez de Carvajal*, dans les « Memorias de la real Academia de la Historia. Tome VII. »

Les Préparatifs de l'Impression de la Bible

permis d'aller habiter Anvers, pendant tout ce temps, sans rien perdre de son traitement habituel. Le dictionnaire revu était celui de Sante Pagnino, dont, le 26 septembre 1563, Plantin avait acheté un exemplaire chez Jérôme Marneffe à Paris, au prix de 10 florins et 12 sous. Isaac affirme, dans la même introduction, que Plantin avait mis sous presse une édition corrigée de ce dictionnaire, et l'imprimeur constate, dans la préface de l'*Epitome Thesauri Linguæ sacræ* de 1570, qu'il avait résolu de la publier. Il faut croire qu'il n'exécuta point ce projet, car il ne parut, séparément, de l'ouvrage de Pagnino que l'abrégé de 1570 que nous venons de citer.

La feuille-modèle de la Bible en quatre langues que Plantin emporta à Francfort en 1566, avait été composée, le 17 mars de cette année, par Henri Madoets et tirée, le 20 avril suivant, par Georges Van Spangenberg. Un exemplaire de cette même feuille fut envoyé au roi d'Espagne et Sa Majesté en fut fort satisfaite.

L'ANNÉE 1567 se passa en correspondances entre Plantin et le secrétaire du roi, touchant le projet de la Polyglotte.

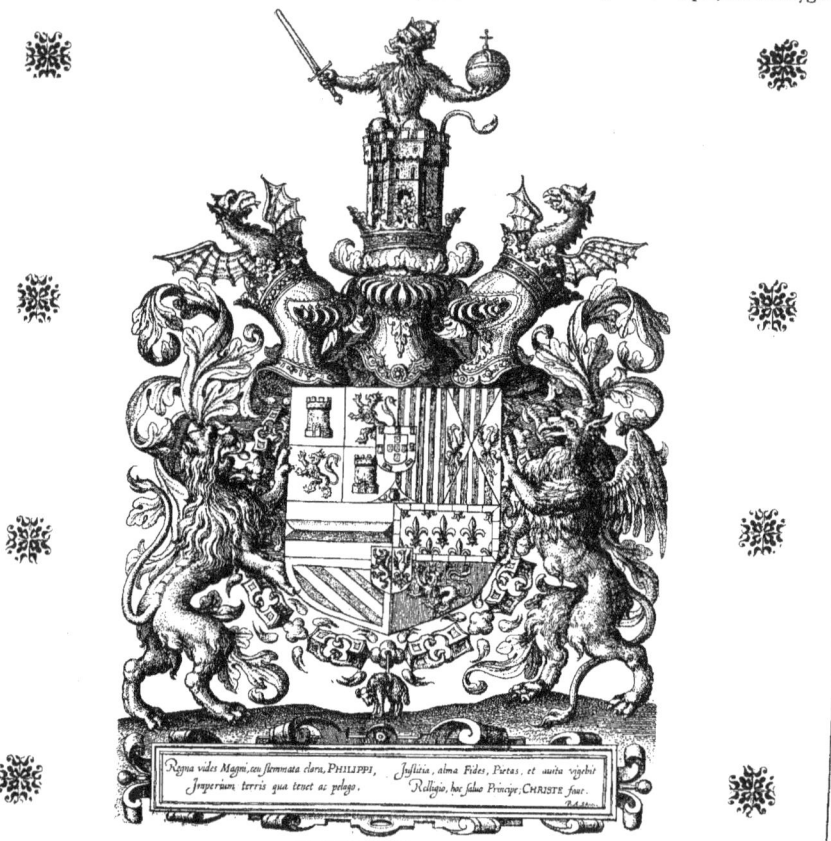

ARMOIRIES DE PHILIPPE II
Planche du Théâtre de l'Univers d'Ortélius. Plantin. 1602.

Le 22 juin, l'imprimeur avait déjà écrit quatre lettres pour déclarer à Zayas qu'il demeurait prêt à obéir au commandement de Sa Majesté en tout ce qui lui serait ordonné concernant l'impression de la Bible. A la fin de l'année, Plantin avait reçu l'assurance formelle que le roi subsidierait largement son entreprise, et à la même époque il avait commencé à réunir les textes nécessaires.

En janvier 1568, le cardinal Granvelle, qui devint alors et resta toujours son principal protecteur, lui avait promis

de faire comparer, pour sa publication, le texte grec de la Bible avec les manuscrits du Vatican. Au mois de mars suivant, il reçut de Guy Le Fèvre de La Boderie (Guido Fabricius Boderianus) le texte syriaque du Nouveau Testament, transcrit en caractères hébreux, avec la traduction latine. GUILLAUME Postel, qui avait collaboré avec Widmanstadt à l'édition des évangiles en syriaque, parue en 1555 à Vienne aux frais de l'empereur, offrit le même texte et sa traduction latine à Plantin, avec lequel, comme on l'a vu, ce visionnaire avait été antérieurement en correspondance au sujet de questions religieuses. Postel était fort épris du projet de la Bible polyglotte. Cet ouvrage devait, selon lui, avoir pour conséquence de convertir une foule de Juifs et de Mahométans et aider ainsi à réaliser son rêve favori, l'union du monde entier en un troupeau et une bergerie, sous un Dieu, une loi, une foi, un pasteur et un roi.

MAIS l'homme qui, plus que tout autre, contribua à l'impression de la Bible, et qui en prit bientôt la direction scientifique, fut le docteur Benoît Arias Montanus. A la fin de l'année 1567, Zayas l'avait mis en rapport avec Plantin, et sans se douter quelle part immense ce savant, qui alors était confesseur de Philippe II, prendrait à l'œuvre principale de sa vie, l'imprimeur se montra, dès le principe, très flatté de la bienveillance que le docteur lui témoigna. Le 15 février 1568, Plantin lui écrivit pour l'assurer de l'empressement qu'il mettrait à le servir, et, le 18 mars suivant, il renouvela cette protestation de dévouement, sans qu'il fût encore le moins du monde question de la prochaine mission d'Arias Montanus.

EN revenant de la foire de Francfort, vers la fin d'avril 1568, Plantin trouva une lettre d'Albornoz, le secrétaire du duc d'Albe, lui enjoignant de se rendre immédiatement à Bruxelles, auprès du gouverneur des Pays-Bas. Là, il apprit que Philippe II avait envoyé Arias Montanus à Anvers pour diriger l'impression de la Bible et en corriger les épreuves, et que le roi avait mis son aumônier en état de lui "délivrer deniers."

A son retour de Bruxelles, Plantin reçut, le premier mai, des lettres de Zayas qui lui écrivait que le docteur était parti de Madrid, le 31 mars, pour s'embarquer au port de Laredo en destination d'Anvers, avec les autorisations, les instructions et les lettres de crédit nécessaires.

LES missives du roi dataient du 25 mars et étaient adressées à différentes personnes. Il y en avait une autorisant Plantin à commencer l'impression de la Bible polyglotte, lui promettant secours et protection et lui mandant qu'Arias Montanus était envoyé pour conduire l'entreprise. Par une autre, destinée au duc d'Albe, le roi fit connaître au gouverneur des Pays-Bas le contenu de la lettre précédente, en lui donnant l'ordre de recevoir le docteur avec distinction et d'enjoindre aux magistrats d'Anvers de lui rendre tous les honneurs dus à l'homme de confiance de Sa Majesté.

A la même date, Philippe II ordonna à Juan Martinez de Recalde d'avoir soin du transport par mer d'Arias Montanus. La traversée fut difficile ; le vaisseau fut jeté par la tempête sur la côte occidentale de l'Irlande, et le docteur dut traverser toute cette île et l'Angleterre, avant de pouvoir s'embarquer de nouveau pour Anvers, où il arriva le 18 mai 1568. Le 23 mai, il envoya aux docteurs de l'Université de Louvain les lettres de recommandation que, par ordre du roi, le duc d'Albe lui avait données, et, le 15 août suivant, le roi recommanda encore une fois le savant espagnol aux mêmes professeurs.

BENOIT Arias Montanus avait alors 41 ans ; il était né à Fregenal de la Sierra, ville du diocèse de Badajoz et de la juridiction de Séville. Il ajouta à son nom de famille Arias, la désignation *Montanus*, en mémoire de son lieu de naissance (Sierra, Montagne) et souvent il se qualifie de *Hispalensis*, soit pour indiquer qu'il naquit dans le voisinage de Séville, soit pour rappeler le long séjour qu'il y fit. De Séville, où il reçut sa première instruction et où il fut inscrit parmi les étudiants en 1546, il se rendit à Alcala où, en 1551 et en 1552, il suivit les cours de l'université. Il n'y obtint cependant point le titre de docteur, qu'il porta plus tard et qui lui fut accordé, *honoris causa*, par l'une ou l'autre université.

LE 5 mai 1560, il prit l'habit de l'ordre militaire de St Jacques, et le 30 mars 1562, ses supérieurs lui accordèrent la permission d'accompagner au Concile de Trente l'évêque de Ségovie, Ayala, chevalier du même ordre. Il y arriva le 15 mai suivant, et s'y distingua par son érudition peu commune. Il s'était dès lors appliqué spécialement à l'étude de l'Ecriture sainte et cherchait dans les textes primitifs des livres sacrés les bases de la théologie. Le 21 février 1566, Philippe II l'avait nommé son chapelain au traitement annuel de 80.000 maravédis, environ 2500 francs de notre monnaie.

DEUX ans après, comme on l'a vu, le roi l'envoya à Anvers pour diriger l'édition de la Bible. Il lui accorda pour tout le temps qu'il passerait dans les Pays-Bas une indemnité annuelle de 300 ducats, de 2 florins chacun, soit environ 4800 francs de notre monnaie.

LE roi recommanda à son chapelain d'avoir grand soin de la correction de l'ouvrage et, avec son esprit minutieux et sa préoccupation des détails, Philippe II voulut qu'une épreuve de chaque feuille d'impression lui fût envoyée. Il avait stipulé que Plantin recevrait 6000 ducats ou 12000 florins de subside et qu'il aurait à fournir six exemplaires sur vélin. Comme on le verra plus loin, le nombre des exemplaires de cette espèce fut porté à 13 et le subside fut augmenté jusqu'à 21,200 florins.

PLANTIN se trouvait à Paris, où il s'était rendu le 9 mai pour acheter du papier, lorsque la nouvelle de l'arrivée d'Arias Montanus lui parvint. Il retourna aussitôt à Anvers, transporté de joie de pouvoir enfin réaliser son rêve grandiose. Dès les premiers jours, le savant espagnol le captiva par ses éminentes qualités d'homme et d'érudit, et il s'établit entre eux une amitié qui dura, sans se refroidir, jusqu'à la mort de l'imprimeur.

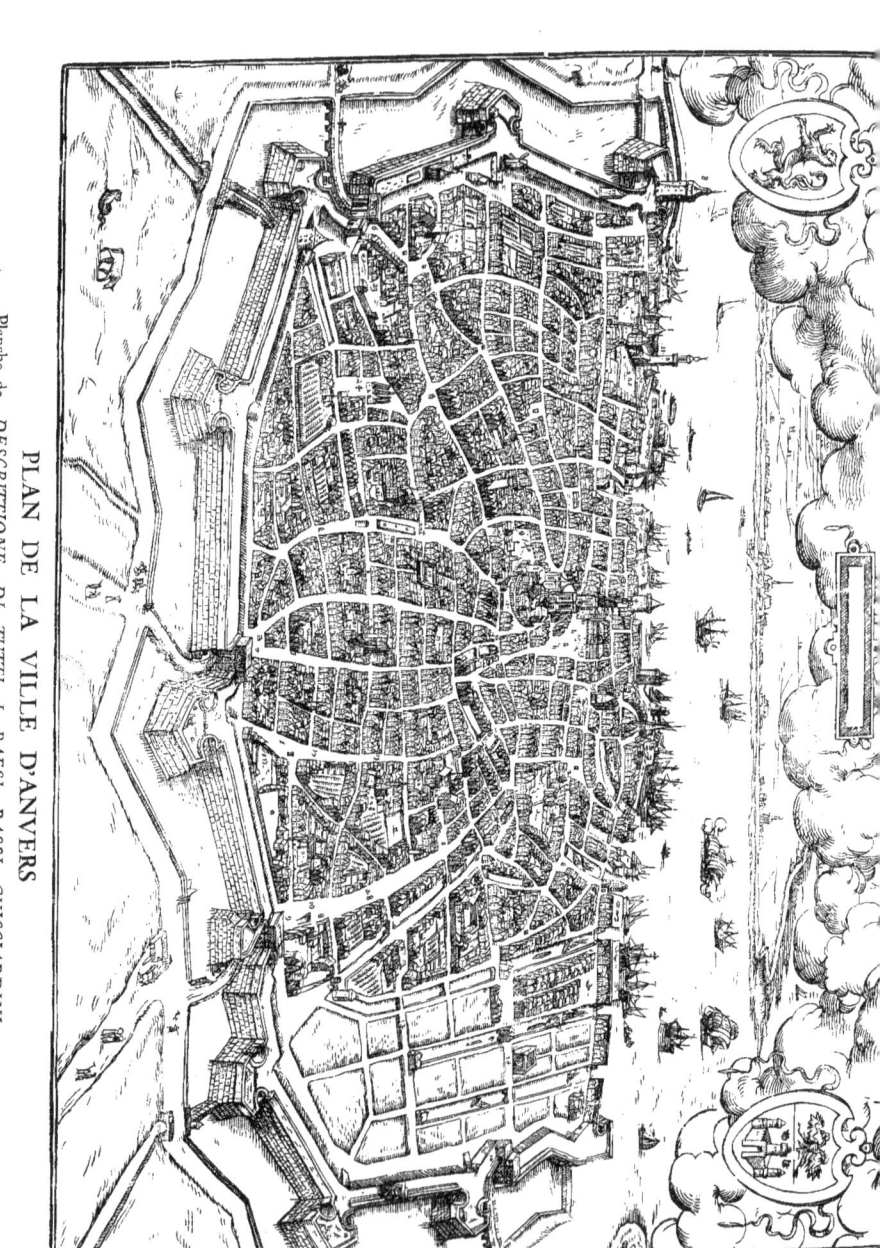

PLAN DE LA VILLE D'ANVERS

Planche de *DESCRITTIONE DI TUTTI I PAESI BASSI GUICCIARDINI* PLANTIN 1567.

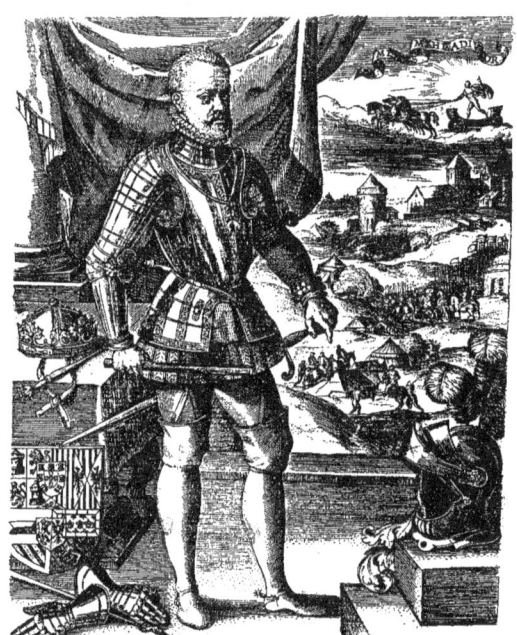

PHILIPPVS IIII. DVX BRAB. HISP. II. REX.

PORTRAIT DE PHILIPPE II

Tiré de Ducum Brabantiæ Chronica Hadriani Barlandi
PLANTIN 1600

Rep.

Le 11 juin 1568, peu de jours après sa première entrevue avec Arias, Plantin écrivit à Zayas : " Ayant receu les lectres de Vostre Signeurie et par icelles entendu les excellentes vertus dudict Signeur et que Vostredicte Signeurie luy porte l'amitié pareille à une autre soy-mesmes, je me résolus de tenir ledict Signeur en telle réputation et révérence que je doy à Vostre Révérendissime Signeurie, et par conséquent à celuy lequel, après Dieu, la saincte religion et nostre Roy, je doibs à bon droict révérer et aimer en ce monde, et de faict je m'y employay d'arriver autant qu'il me fut possible. Mais depuis que par l'accès familier qu'il a pleu audict Signeur docteur me donner envers sa personne et l'expérience que journellement j'acquiers des inestimables faveurs divines du sainct esprit de Dieu eslargies en ce personnage, j'ay commencé par effect à le cognoistre de plus en plus, je n'ay plus tant d'esgard aux vrayes et dignes recommandations de Vostre Signeurie ni mesmes au lieu qu'il tient envers Sa Majesté; car je me sens attiré, contrainct et volontairement ravi et transporté à aimer et révérer ledit Signeur Arias Montanus, et ce comme personnage que, sans envie ni affection, j'apperçoy à la vérité estre autant bien doué et rempli de grâces divines que j'en congnoisse. "

Par les lettres qu'Arias apporta, le roi accorda le subside de 12,000 florins sollicité par Plantin, et donna ordre à Jérôme Curiel, son facteur à Anvers, de les payer. Il posa comme condition à cette faveur que Plantin remboursât la somme en exemplaires de la Bible jusqu'à concurrence de 4500 ducats et fournît caution pour les 1500 autres.

Cette dernière stipulation ne laissa pas que d'embarrasser Plantin. Dans un temps où le père faisait difficulté de répondre pour le fils, il lui était difficile de trouver un garant. Il s'adressa à l'archevêque de Cambrai pour lui demander ce service : " J'ai quantité de livres et mon imprimerie, que je ne donnerois pas pour 6000 ducats, dit-il ; j'ay achapté et payé la maison où je demeure plus de 1500 excus et suis prest d'engager et obliger le tout à quiconques me voudra faire ce plaisir. " Nous ne savons ce que répondit l'archevêque, mais Arias Montanus ayant constaté que les maisons de Plantin valaient quatre mille écus et les livres imprimés ou sous presse vingt mille, le roi se contenta de cette garantie, et, le 27 août 1568, cette dernière difficulté était levée.

ANTOINE PERRENOT, Cardinal de Granvelle *Rep.*

Notre imprimeur n'avait pas attendu cette décision pour mettre la main à l'œuvre, de même qu'il n'avait pas attendu l'arrivée d'Arias Montanus pour se fournir de tout le matériel nécessaire à l'exécution de son projet. Le 3 février 1565, il avait fait accord avec Robert Granjon, graveur de caractères à Lyon, que celui-ci lui ferait les poinçons " du gros grec à la faceon de celuy du roy de France accordant sur le parangon ". Du 9 février au 29 juin de cette année, Plantin reçut 200 de ces poinçons.

En avril 1567, il reçut du même graveur deux frappes d'un parangon cursif, et, le 19 mai suivant, Granjon lui promit les poinçons et quatre frappes d'une " romaine petit-petit canon ". Le 21 novembre 1569, le même artiste lui fournit encore, pour une somme de 243 florins, 108 poinçons

LE CHRIST EN CROIX

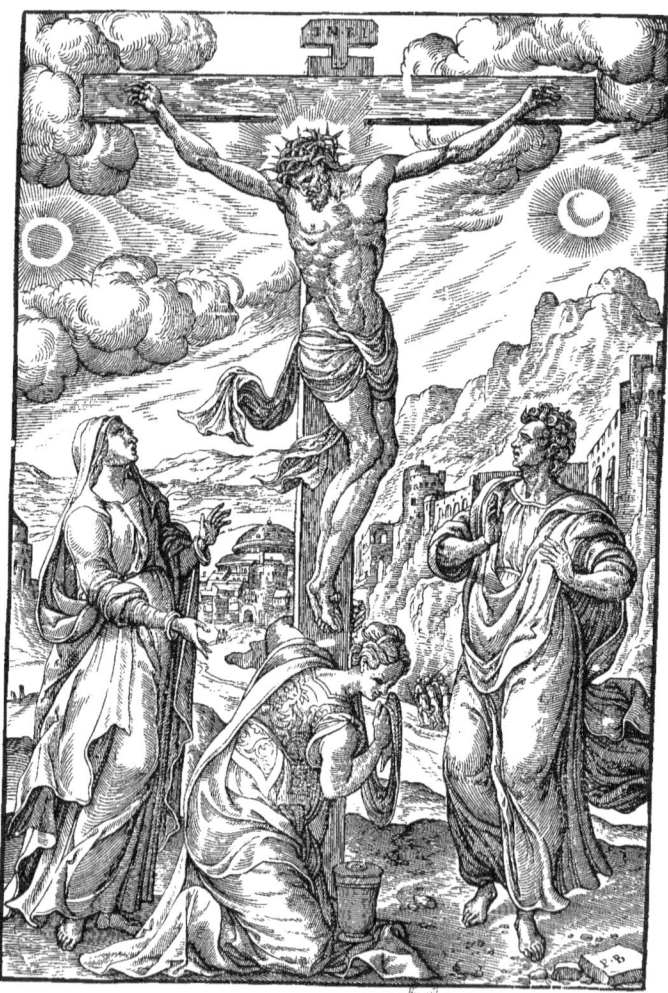

Planche du *Missale Romanum* MDLXXV
Gravure de Antoine van Leest,
d'après Peter van der Borcht.

avec leurs matrices de la lettre syriaque, à raison de 45 sous le poinçon et la matrice. Voilà autant de caractères qui furent bientôt utilisés pour l'impression de la grande Bible.

SELON une tradition constante, ce fut avec les caractères de Guillaume Le Bé de Paris que Plantin imprima la Bible ; comme on vient de le voir, cette croyance est erronée, au moins pour la plus grande partie. Il faut en effet restreindre la part de ce tailleur de poinçons à une sorte des caractères hébreux employés dans la Bible.

Plantin possédait en 1563 une série de 70 matrices de l'hébreu, fourni par Guillaume Le Bé à Garamond. "Depuis la compagnie faicte," c'est-à-dire après 1563, il acheta "les matrices et poinçons, taille de Guillaume Le Bé de l'hébrieu sur le texte avec trois instruments," au prix de 46 florins. Ce ne fut ni l'un ni l'autre de ces caractères qu'il employa pour la Bible, mais un troisième plus grand, qui ne se trouve pas encore dans l'*Index Characterum* qu'il publia en 1567, mais dont le célèbre fondeur parisien lui vendit les matrices, au moment où il commença l'impression de la Bible.

LES registres de Plantin ne mentionnent pas l'achat de ce texte hébreu, mais dans un album de spécimens des caractères de Le Bé, accompagnés de notes autographes du graveur que possède la Bibliothèque nationale de Paris, on lit en tête d'un placard, texte hébreu et glose rabbinique, cette annotation : "Ceste glose faicte à Paris, 1574, par moy, est la 14ᵉ lettre, et le texte fait sur l'eschantillon de la précédente pour la grosseur, mais d'un meilleur art. Et du présent est é imprimée la grande Bible de Anvers par Plantin, auquel j'en vendis une frappe." (1) Le texte contenu dans ce placard est identique à celui de la Bible polyglotte.

LE caractère hébreu plus petit, employé pour la paraphrase chaldéenne et pour la transcription du texte syriaque, est celui qu'il acheta, en 1567, de Corneille de Bomberghe.

PLANTIN avait à cette époque des fondeurs de caractères à son service, et ce furent ceux-ci, François Guyot et Laurent Van Everbroeck, qui firent les fontes de ces différentes sortes de lettres.

UNE grande partie du papier de la Bible fut fournie par Jacques de Langaigne ou de l'Engaigne, marchand-

(1) Renseignement communiqué par M. Omont, directeur de la Bibliothèque nationale de Paris.

papetier à Anvers, à qui Plantin, le 28 janvier 1572, devait encore 2965 florins et 13 sous pour fourniture de papier employé à la Bible. Pour les exemplaires ordinaires, au nombre de 960, on employa le "grand réal" de Troyes, payé 72 sous la rame à de Langaigne ; 200, d'une espèce meilleure, furent imprimés sur "papier fin royal au raisin" de Lyon, fourni par le même, à 78 sous la rame ; 30, d'une qualité supérieure, furent tirés sur "papier impérial à l'aigle," vendu par le papetier d'Anvers, Martin Jacobs, à 7 florins la rame ; 10 exemplaires enfin étaient sur "grand papier impérial d'Italie," que Plantin déclara lui avoir coûté 25 ou même 36 florins la rame, mais dont il acheta une partie d'Antoine Ciardi, relieur de livres de marchands, près la Bourse, à 21 florins la rame.

ARIAS MONTANUS

LE parchemin pour les exemplaires sur vélin destinés au roi, fut fourni par Jean Tollis d'Anvers et par sa veuve Catherine. Le 28 janvier 1572, Plantin devait encore à cette dernière 751 florins et 6 $^1/_2$ sous de ce chef. Les peaux étaient tirées de la Hollande et coûtaient 45 sous la douzaine. Le nombre de celles qui furent employées se monte à 16,263 ; elles étaient comptées à raison de 4 $^3/_4$ sous, impression comprise, ce qui faisait la somme totale de 3862 florins 9 $^1/_4$ sous, payée par le roi pour les treize exemplaires sur parchemin, dont l'un était incomplet de quelques cahiers.

LE 7 mai 1568, Plantin acheta 400 douzaines de peaux de parchemin ; pour en faire le payement il emprunta à Jérôme Curiel, le trésorier du roi à Anvers, une somme de 600 livres de gros, ou 3600 florins.

LE 17 juillet 1568, il fit faire une feuille d'essai à quatre épreuves. Une de celles-ci plut à Arias Montanus, et, dans la semaine du 2 au 7 août, l'imprimeur Klaas Van Linschoten tira les feuillets A : 1, 2. Joost De Meersman avait composé les premières pages de la Bible ; il travailla, depuis le commencement du mois d'août jusqu'au 23 octobre, aux quinze premiers cahiers qui lui furent payés 28 florins et 10 sous. Le 6 novembre, les compositeurs Hans Van Meloo et Hans Han se joignirent à lui. Le 8 novembre 1568, le pressier Joris Van Spangenberg vint assister Klaas Van Linschoten et à eux deux ils firent le tirage du premier volume, qui était entièrement terminé le 12 mars 1569.

KLAAS Van Linschoten et Joost De Meersman enta-

GVILIELMVS LINDANVS EPISCOP. GANDENSIS.

Évêque de Gand et de Ruremonde *Rep.*

IOANNES LIVINEIVS TENERAMVNDANVS, GRÆCARVM LITTERARVM PERITISSIMVS.

Collaborateur de la Bible Polyglotte *Rep.*

mèrent le second volume, le 30 mai 1569, en commençant par le livre de Josué, et l'achevèrent au milieu du mois d'octobre suivant. Du 12 mars au 28 mai de la même année, Hans Han, Hans Van Meloo et Joris Van Spangenberg terminèrent le livre des Paralipomènes qui se trouve à la fin du même volume. Cette besogne faite, ils se joignirent à De Meersman et à Van Linschoten pour travailler avec eux aux livres par lesquels s'ouvre ce tome.

DE MEERSMAN et Van Linschoten commencèrent, dans la quinzaine qui finit le 29 octobre 1569, le troisième volume, s'ouvrant par le livre d'Esdras, et y besognèrent jusqu'au 8 juillet 1570. Hans Han, Hans Van Meloo et Joris Van Spangenberg entamèrent, le 19 novembre 1569, et terminèrent, le 6 janvier 1570, le livre de la Sagesse et de l'Ecclésiastique, qui a une pagination spéciale et se trouve à la fin du troisième volume.

CES trois derniers compagnons commencèrent, immédiatement après, le quatrième tome; ils achevèrent les Prophètes au commencement de juin 1570, se mirent ensuite au livre des Machabées, qui a une pagination spéciale, et le terminèrent le 23 juin, quinze jours avant que De Meersman et Van Linschoten eussent fini le troisième volume.

LE 10 mai 1570, Arias écrivit à Zayas qu'on venait d'augmenter le nombre des presses travaillant à la Bible et de le porter de deux à quatre. Tous les jours on imprimait un ternion et quelquefois une feuille de plus. " Quarante ouvriers, dit-il, travaillent journellement à la Bible, chacun dans sa spécialité, et il n'y a pas un homme intelligent qui, en passant par Anvers, ne vienne voir l'ordre et l'activité qui règnent dans la maison de Plantin et l'art avec lequel se fait ce travail."

LE Nouveau Testament, avec le texte syriaque, qui forme le cinquième volume, fut commencé dans la semaine du 3 au 8 juillet 1570, par les cinq ouvriers travaillant ensemble, et achevé le 9 février 1571.

PENDANT ce temps quatre autres compagnons avaient entamé la Bible de Pagnino, qui forme le sixième volume. Michiel Meyer, le compositeur, et Laurent Le Mesureur, le pressier, s'y étaient mis dans la semaine qui finit le 5 novembre 1569. Le 3 juillet 1570, le compositeur Klaas Amen d'Amsterdam et l'imprimeur Arnold Fabri s'étaient joints à eux. Indépendamment d'autres travaux secondaires, ils besognèrent à la partie hébraïque-latine jusqu'au 7 décembre 1571. Deux compositeurs, Joost De Meersman et Hendrik Meyer, travaillèrent à la partie grecque-latine : le premier depuis le commencement de mai jusqu'au 30 novembre 1571, le second du 3 mars au 21 juillet de la même année. Laurent Le Mesureur imprima pour eux.

DIFFÉRENTS ouvriers travaillèrent par intervalles au septième volume, consistant en plusieurs dictionnaires et grammaires avec pagination particulière. Joost De Meersman besogna au dictionnaire grec-latin, depuis le mois de décembre 1571 jusqu'à la fin de mai 1572. Le dictionnaire et la grammaire syriaques furent composés par Hans Han, du 17 janvier 1571 à la fin du mois de mars 1572. Hendrik Meyer travailla, depuis le mois d'août 1571 jusqu'au 22 mars 1572, au dictionnaire et à la grammaire hébraïques. Joris Van Spangenberg imprima pour tous ces compositeurs.

PENDANT le même laps de temps, les différents traités qui forment la huitième et dernière partie, furent composés par Hans Han et Hans Van Meloo, puis imprimés par Laurent Le Mesureur et Joris Van Spangenberg.

Epoque d'achèvement des diverses parties

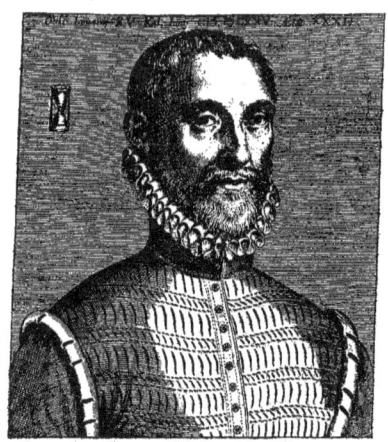

GVILIELMVS CANTERVS, VLTRAIECTINVS, PHILOLOGVS.

Collaborateur de la Bible Polyglotte

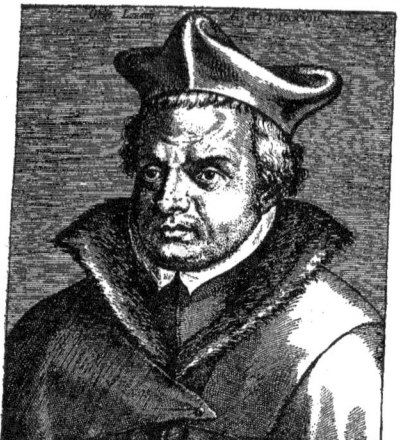

AVGVSTINVS HVNNÆVS MACHLINIENSIS, DOCTOR, THEOLOGVS, ET PHILOSOPHVS.

Collaborateur de la Bible Polyglotte

UNE partie de la préface fut imprimée au mois de juin 1571, une autre au mois de janvier suivant. On travailla jusqu'au 31 mai 1572 à la composition et à l'impression des dernières feuilles.

TOUS les ouvriers étaient payés en proportion de l'ouvrage fourni. Du 1er juillet 1569 jusqu'au 30 juin suivant, le compositeur Joost De Meersman gagna 165 florins; en 1568, l'imprimeur Joris Van Spangenberg 122 florins 16 ½ sous. Une moyenne de 150 florins peut être regardée comme le salaire annuel des meilleurs ouvriers.

A la fin du mois d'avril 1572, la présence d'Arias Montanus n'étant plus nécessaire à Anvers, il se rendit à Rome pour offrir au pape un exemplaire de la Bible et solliciter son approbation pour l'ouvrage. Avec une satisfaction facile à comprendre, Plantin put, le 9 juin suivant, lui écrire : Dieu merci, nous venons de terminer tout ce qui a rapport à la Bible royale. (*Nos, laus Deo, omnia absolvimus quæ ad Biblia regia pertinent.*)

AU mois de juillet 1572, il écrivit à Arias Montanus qu'il ferait disparaître, dans la seconde édition de l'*Apparatus*, tout ce que le docteur avait signalé et signalerait encore, et, au commencement du mois suivant, il lui fit savoir qu'au reçu de ses lettres, il avait immédiatement distribué aux compositeurs le dictionnaire syro-chaldéen, après en avoir éliminé les mots suspects, afin d'en faire une édition nouvelle qui pût se vendre dans les Pays-Bas et en Espagne. Dans une lettre à Zayas du 4 novembre 1572, il dit que, s'étant trouvé à court d'argent, il avait imprimé de l'*Apparatus sacer*, c'est-à-dire des trois derniers volumes de la Bible, 600 exemplaires seulement et qu'il imprimerait les 613 autres quand il en trouverait le moyen. Il commença cette réimpression immédiatement après l'achèvement de la Bible, et, au moment où il l'annonçait à Zayas son intention de l'exécuter, il l'avait déjà entreprise.

LE compositeur Arnold Fabri commença à y travailler le 2 août 1572, et y besogna jusqu'au 8 août de l'année suivante, achevant successivement l'*Index biblicus*, le *Dictionarium Syro-Chaldaicum*, *Jeremias*, *Joseph* et d'autres parties non spécifiées. Du 28 juillet 1572 au 8 août 1573, Hans Han besogna au dictionnaire hébreu et aux petits traités du dernier volume. Du 23 février jusqu'au 8 août, Nicolas Amen composa le dictionnaire grec. Du 20 décembre 1572 au 21 mars suivant, Joost De Meersman l'assista. Un nouvel ouvrier, Nicolas Sterck, imprima pour ces différents compositeurs jusqu'au 11 décembre 1572. A partir de cette date, Joris Van Spangenberg continua le tirage. Du 24 avril au 2 mai 1573, il imprima la préface nouvelle; le 14 août suivant, il termina sa tâche par les dictionnaires. Cette dernière date est donc celle de l'achèvement définitif de la seconde édition de l'*Apparatus*, et de l'ensemble des travaux de la Bible royale.

EN comparant les trois exemplaires de cet ouvrage que le Musée Plantin-Moretus possède, nous remarquons que le premier volume de l'*Apparatus* est dans tous de la même édition, et comme, dans le compte des ouvriers, il n'est pas question de la réimpression de la Bible de Pagnino, nous sommes autorisés à dire que, dès le principe, ce volume fut tiré à 1213 exemplaires. Le second volume, dans les trois exemplaires, est de deux éditions différentes, à l'exception de la grammaire hébraïque qui est identique dans tous. Le troisième volume est également de deux éditions différentes, à l'exception des traités : *Chanaan, Index Biblicus, Hebræa,*

EXODVS. Tranſlat. B. Hierony. *Pharao.*

INCIPIT LIBER HELLE-
SMOTH, QVEM NOS EXODI
DICIMVS, CAP. I.

1 **H**Æc ſunt noīa filiorum Iſrael, qui ingreſſi ſunt in Ægyptū cū Iacob. ſinguli cū domibus ſuis introierunt. 2 Ruben, Symeō, Leui, Iudas, 3 Iſachar, Zabulō, & Bēiamin, 4 Dan, Nephtalim, Gad, & Aſer. 5 Erant igitur omnes aīæ eorū qui egreſſi ſunt de femore Iacob, ſeptuaginta. Ioſeph autē in Ægypto erat. 6 Quo mortuo, & vniuerſis fratribus eius, oīq; cognatione ſua: 7 Filij Iſrael creuerūt, & quaſi germinantes multiplicati ſunt, ac roborati nimis, impleuerūt terrā. 8 Surrexit interea rex nouus ſuper Ægyptū, qui ignorabat Ioſeph: 9 Et ait ad populū, Ecce populus filiorū Iſrael multus & fortior nobis eſt. 10 Venite, ſapiēter opp'imam' eū, ne forte multiplicetur: & ſi ingruerit cōtra nos bellū, addatur inimicis noſtris, expugnatīſq; nobis, egrediatur de terra. 11 Prepoſuit itaque eis magiſtros operū, vt affligeret eos oneribus. ædificauerūtq; vrbes tabernaculorum Pharaoni, Phiton & Rameſſes. 12 Quātoq; opprimebāt eos, tāto magis multiplicabantur & creſcebār. oderantq; filios Iſrael Ægyptij: 13 Et affligebāt illudentes & inuidētes eis: 14 Atq; ad amaritudinē perducebant vitā eorū operibus duris luti & lateris, oīq; famulatu quo in terræ operibus premebantur. 15 Dixit autem rex Ægypti obſtetricibus Hebręorum; quarū vna vocabatur Sephora, altera Phua; 16 Præcipiens eis: Quando obſtetricabitis Hebræas, & partus tempus aduenerit, ſi maſculꝰ fuerit, interficite eū, ſi fœmina, reſeruate. 17 Timuerunt autem obſtetrices Deum, & non fecerunt iuxta præceptum regis Ægypti, ſed conſeruabant mares. 18 Quibus acceſſitis ad ſe rex, ait: Quidnam eſt hoc quod facere voluiſtis, vt pueros ſeruaretis? 19 Quæ reſponderunt: Non ſunt Hebrææ ſicut Ægyptiæ mulieres. ipſæ enim obſtetricandi habent ſcientiam: & priuſquàm veniamus ad eas, pariunt.

ספר שמות א

1 וְאֵ֗לֶּה שְׁמוֹת֙ בְּנֵ֣י יִשְׂרָאֵ֔ל הַבָּאִ֖ים מִצְרָ֑יְמָה אֵ֣ת יַעֲקֹ֔ב אִ֥ישׁ וּבֵית֖וֹ בָּֽאוּ׃ 2 רְאוּבֵ֣ן שִׁמְע֔וֹן לֵוִ֖י וִיהוּדָֽה׃ 3 יִשָּׂשכָ֥ר זְבוּלֻ֖ן וּבִנְיָמִֽן׃ 4 דָּ֥ן וְנַפְתָּלִ֖י גָּ֥ד וְאָשֵֽׁר׃ 5 וַֽיְהִ֗י כׇּל־נֶ֛פֶשׁ יֹצְאֵ֥י יֶֽרֶךְ־יַעֲקֹ֖ב שִׁבְעִ֣ים נָ֑פֶשׁ וְיוֹסֵ֖ף הָיָ֥ה בְמִצְרָֽיִם׃ 6 וַיָּ֤מׇת יוֹסֵף֙ וְכׇל־אֶחָ֔יו וְכֹ֖ל הַדּ֥וֹר הַהֽוּא׃ 7 וּבְנֵ֣י יִשְׂרָאֵ֗ל פָּר֧וּ וַֽיִּשְׁרְצ֛וּ וַיִּרְבּ֥וּ וַיַּֽעַצְמ֖וּ בִּמְאֹ֣ד מְאֹ֑ד וַתִּמָּלֵ֥א הָאָ֖רֶץ אֹתָֽם׃ 8 וַיָּ֥קׇם מֶֽלֶךְ־חָדָ֖שׁ עַל־מִצְרָ֑יִם אֲשֶׁ֥ר לֹֽא־יָדַ֖ע אֶת־יוֹסֵֽף׃ 9 וַיֹּ֖אמֶר אֶל־עַמּ֑וֹ הִנֵּ֗ה עַ֚ם בְּנֵ֣י יִשְׂרָאֵ֔ל רַ֥ב וְעָצ֖וּם מִמֶּֽנּוּ׃ 10 הָ֥בָה נִֽתְחַכְּמָ֖ה ל֑וֹ פֶּן־יִרְבֶּ֗ה וְהָיָ֞ה כִּֽי־תִקְרֶ֤אנָה מִלְחָמָה֙ וְנוֹסַ֤ף גַּם־הוּא֙ עַל־שֹׂ֣נְאֵ֔ינוּ וְנִלְחַם־בָּ֖נוּ וְעָלָ֥ה מִן־הָאָֽרֶץ׃ 11 וַיָּשִׂ֤ימוּ עָלָיו֙ שָׂרֵ֣י מִסִּ֔ים לְמַ֥עַן עַנֹּת֖וֹ בְּסִבְלֹתָ֑ם וַיִּ֜בֶן עָרֵ֤י מִסְכְּנוֹת֙ לְפַרְעֹ֔ה אֶת־פִּתֹ֖ם וְאֶת־רַעַמְסֵֽס׃ 12 וְכַאֲשֶׁר֙ יְעַנּ֣וּ אֹת֔וֹ כֵּ֥ן יִרְבֶּ֖ה וְכֵ֣ן יִפְרֹ֑ץ וַיָּקֻ֕צוּ מִפְּנֵ֖י בְּנֵ֥י יִשְׂרָאֵֽל׃ 13 וַיַּעֲבִ֧דוּ מִצְרַ֛יִם אֶת־בְּנֵ֥י יִשְׂרָאֵ֖ל בְּפָֽרֶךְ׃ 14 וַיְמָרְר֨וּ אֶת־חַיֵּיהֶ֜ם בַּעֲבֹדָ֣ה קָשָׁ֗ה בְּחֹ֙מֶר֙ וּבִלְבֵנִ֔ים וּבְכׇל־עֲבֹדָ֖ה בַּשָּׂדֶ֑ה אֵ֚ת כׇּל־עֲבֹ֣דָתָ֔ם אֲשֶׁר־עָבְד֥וּ בָהֶ֖ם בְּפָֽרֶךְ׃ 15 וַיֹּ֙אמֶר֙ מֶ֣לֶךְ מִצְרַ֔יִם לַֽמְיַלְּדֹ֖ת הָֽעִבְרִיֹּ֑ת אֲשֶׁ֨ר שֵׁ֤ם הָֽאַחַת֙ שִׁפְרָ֔ה וְשֵׁ֥ם הַשֵּׁנִ֖ית פּוּעָֽה׃ 16 וַיֹּ֗אמֶר בְּיַלֶּדְכֶן֙ אֶת־הָֽעִבְרִיּ֔וֹת וּרְאִיתֶ֖ן עַל־הָאׇבְנָ֑יִם אִם־בֵּ֥ן הוּא֙ וַהֲמִתֶּ֣ן אֹת֔וֹ וְאִם־בַּ֥ת הִ֖וא וָחָֽיָה׃ 17 וַתִּירֶ֤אןָ הַֽמְיַלְּדֹת֙ אֶת־הָ֣אֱלֹהִ֔ים וְלֹ֣א עָשׂ֔וּ כַּאֲשֶׁ֛ר דִּבֶּ֥ר אֲלֵיהֶ֖ן מֶ֣לֶךְ מִצְרָ֑יִם וַתְּחַיֶּ֖יןָ אֶת־הַיְלָדִֽים׃ 18 וַיִּקְרָ֤א מֶֽלֶךְ־מִצְרַ֙יִם֙ לַֽמְיַלְּדֹ֔ת וַיֹּ֣אמֶר לָהֶ֔ן מַדּ֥וּעַ עֲשִׂיתֶ֖ן הַדָּבָ֣ר הַזֶּ֑ה וַתְּחַיֶּ֖יןָ אֶת־הַיְלָדִֽים׃ 19 וַתֹּאמַ֤רְןָ הַֽמְיַלְּדֹת֙ אֶל־פַּרְעֹ֔ה כִּ֣י לֹ֧א כַנָּשִׁ֛ים הַמִּצְרִיֹּ֖ת הָֽעִבְרִיֹּ֑ת כִּֽי־חָי֣וֹת הֵ֔נָּה בְּטֶ֨רֶם תָּב֧וֹא אֲלֵהֶ֛ן הַמְיַלֶּ֖דֶת וְיָלָֽדוּ׃

תרגום אונקלוס

וְאִלֵּין שְׁמָהָת בְּנֵי יִשְׂרָאֵל דְּעָלוּ לְמִצְרָיִם עִם יַעֲקֹב גְּבַר וֶאֱנָשׁ בֵּיתֵיהּ עָלוּ׃ רְאוּבֵן שִׁמְעוֹן לֵוִי וִיהוּדָה׃ יִשָּׂשכָר זְבוּלֻן וּבִנְיָמִן׃ דָּן וְנַפְתָּלִי גָּד וְאָשֵׁר׃ וַהֲוָה כׇּל נַפְשָׁתָא נָפְקֵי יַרְכָּא דְיַעֲקֹב שִׁבְעִין נַפְשָׁתָא וְיוֹסֵף הֲוָה בְמִצְרַיִם׃ וּמִית יוֹסֵף וְכׇל אֲחוֹהִי וְכֹל דָּרָא הַהוּא׃ וּבְנֵי יִשְׂרָאֵל נְפִישׁוּ וְאִתְיְלִידוּ וּסְגִיאוּ וּתְקִיפוּ בְּלַחְדָּא לַחְדָּא וְאִתְמְלִיאַת אַרְעָא מִנְּהוֹן׃ וְקָם מַלְכָּא חַדְתָּא עַל מִצְרָיִם דְּלָא מְקַיֵּם גְּזֵרַת יוֹסֵף׃ וַאֲמַר לְעַמֵּיהּ הָא עַמָּא דִּבְנֵי יִשְׂרָאֵל סַגִּי וְתַקִּיף מִנָּנָא׃ הָבוּ נִתְחַכַּם לְהוֹן דִּלְמָא יִסְגּוּן וִיהֵי אֲרֵי יְעַרְעִנָּנָא קְרָבָא וְיִתּוֹסְפוּן אַף אִנּוּן עַל בַּעֲלֵי דְבָבָנָא וִיגִיחוּן בָּנָא קְרָב וְיִסְּקוּן מִן אַרְעָא׃ וּמַנִּיאוּ עֲלֵיהוֹן שִׁלְטוֹנִין מַבְאֲשִׁין בְּדִיל לְעַנּוֹאֵיהוֹן בְּפֻלְחָנְהוֹן וּבְנוֹ קִרְוִין בֵּית אוֹצָרָא לְפַרְעֹה יָת פִּתֹם וְיָת רַעַמְסֵס׃ וּכְמָא דִמְעַנַּן לְהוֹן כֵּן סָגַן וְכֵן תָּקְפִין וְעָקַת לְמִצְרָאֵי מִן קֳדָם בְּנֵי יִשְׂרָאֵל׃ וְאַפְלַחוּ מִצְרָאֵי יָת בְּנֵי יִשְׂרָאֵל בְּקַשְׁיוּ׃ וְאַמְרִירוּ יָת חַיֵּיהוֹן בְּפֻלְחָנָא קַשְׁיָא בְּטִינָא וּבְלִבְנִין וּבְכׇל פֻּלְחָנָא בְּחַקְלָא יָת כׇּל פֻּלְחָנְהוֹן דְּאַפְלָחוּ בְהוֹן בְּקַשְׁיוּ׃ וַאֲמַר מַלְכָּא דְמִצְרַיִם לְחָיָתָא יְהוּדְיָתָא דִּי שׁוּם חֲדָא שִׁפְרָה וְשׁוּם תִּנְיֵתָא פּוּעָה׃ וַאֲמַר כַּד תְּהֶוְיָן מְוַלְּדָן יָת יְהוּדְיָתָא וְתֶחֱזְיָן עַל מַתְבְּרָא אִם בַּר הוּא וּתְקַטְּלָן יָתֵיהּ וְאִם בְּרַתָּא הִיא וְתִתְקַיַּם׃ וּדְחִילָא חָיָתָא מִן קֳדָם יְיָ וְלָא עֲבָדָא כְּמָא דְמַלִּיל עִמְּהֵן מַלְכָּא דְמִצְרַיִם וְקַיִּימָא יָת בְּנַיָּא׃ וּקְרָא מַלְכָּא דְמִצְרַיִם לְחָיָתָא וַאֲמַר לְהֶן מָה דֵין עֲבַדְתֶּן פִּתְגָמָא הָדֵין וְקַיֶּמְתֶּן יָת בְּנַיָּא׃ וַאֲמַרָא חָיָתָא לְפַרְעֹה אֲרֵי לָא כִנְשַׁיָּא מִצְרָיָתָא יְהוּדְיָתָא אֲרֵי חַכִּימָן אִנִּין עַד לָא עָלַת לְוָתְהֵן חָיְתָא חַיְיָתָא וְיָלְדָן׃

| Interp. ex Graec. lxx. | EXODVS. | ΕΞΟΔΟΣ. | μεθερμωνόυσις τω̃ ο΄. |

CAP. I.

Æc nomina filiorum Israel, qui ingressi sunt in Ægyptum cum Iacob patre eorum, vnusquisq; cum domibus suis introierunt. ² Ruben, Symeon, Leui, Iudas, ³ Isachar, Zabulon, & Beniamin, ⁴ Dan, & Nephthali, Gad & Aser. Ioseph autem erat in Ægypto. ⁵ Erant autem omnes animæ quæ egressæ sunt ex Iacob, quinque & septuaginta. ⁶ Mortuus est autem Ioseph, & omnes fratres eius, & omnis generatio illa. ⁷ At filij Israel creuerunt & multiplicati sunt, & abundantes fuerunt, et inualuerunt valdè nimis. multiplicauit autem terra illos. ⁸ Surrexit autem rex alter super Aegyptij, qui non cognoscebat Ioseph. ⁹ Dixit autem genti suæ: Ecce gens filiorum Israel magna valdè multitudo, et præualet super nos. ¹⁰ Venite ergo sapienter opprimamus eos, ne forte multiplicetur: & quando acciderit nobis bellum, addentur & isti ad aduersarios: & debellantes nos, egredientur de terra. ¹¹ Et præfecit eis præfectos operum, vt affligerent eos in operibus. & ædificauerunt ciuitates munitas Pharaoni, & Phithon, & Ramesses, & On, quæ est Heliopolis.

¹² Quanto autem eos humiliabant, tanto plures fiebant & inualuerunt valdè. ¹³ & abominationem habuerunt Aegyptij à filijs Israel. ¹⁴ Et oppresserunt Aegyptij filios Israel vi: ¹⁵ Et affixerunt eorum vitam in operibus duris in luto & lateritio, & omnibus operibus quæ in agris, secundùm omnia opera quibus in seruitutem redegerunt eos cum vi. ¹⁶ Et ait rex Aegyptiorum obstetricibus Hebræorum, vni earū erat nomen Sephora, & nomen secundæ Phua: ¹⁷ & ait illis: Quando obstetricabitis Hebræas, et fuerint ad pariendum, si quidem masculus fuerit, interficite illum : si autem fœmina, reseruate illam. ¹⁸ Timuerunt autem obstetrices Deum, & non fecerunt sicut præcepit illis rex Aegypti: & viuificabant masculos. ¹⁹ Vocauit autem rex Aegypti obstetrices, & ait illis : Quare fecistis rem hanc, & viuificastis masculos? ²⁰ Dixerunt autem obstetrices Pharaoni : Non sicut mulieres Aegyptiæ, Hebræa: pariunt enim priusquam ingrediantur ad eas obstetrices, & pepererunt.

α΄.

Αὗτα τὰ ὀνόμαϲα τῶν υἱῶν ἰσραὴλ, τῶν εἰσπεπορδυμθμων εἰς αἴγυπτον ἅμα ἰακὼβ τῷ πατρὶ αὐτῶν, ἕκαϲος πανοικὶ αὐτῶν εἰσήλθοσαν. ² ῥουβὴν, συμεὼν, λουὶ, ἰούδας, ³ ἰσάχαρ, ζαβουλών, καὶ βενιαμίν, ⁴ δαν, καὶ νεφθαλὶ, γὰδ, καὶ ἀσήρ. ἰωσὴφ δὲ ἦν ἐν αἰγύπτῳ. ⁵ ἦσαν δὲ πᾶσαι ψυχαὶ αἱ ἐξελθοῦσαι ἐξ ἰακὼβ, πέντε καὶ ἑβδομήκονϲα. ⁶ ἐτελεύτησε δὲ ἰωσὴφ καὶ πάντες οἱ ἀδελφοὶ αὐτοῦ, καὶ πᾶσα ἡ γυεὰ ἐκείνη. ⁷ οἱ δὲ υἱοὶ ἰσραὴλ ηὐξήθησαν, καὶ ἐπληθύνθησαν, καὶ χυδαῖοι ἐγένοντο, καὶ κατίχυον σφόδρα σφόδρα. ἐπλήθυνε δὲ ἡ γῆ αὐτούς. ⁸ ἀνέστη δὲ βασιλεὺς ἕτερος ἐπ᾽ αἴγυπτον, ὃς οὐκ ᾔδει τὸν ἰωσήφ. ⁹ εἶπε δὲ τῷ ἔθνει αὐτοῦ, ἰδοὺ τὸ ἔθνος τῶν υἱῶν ἰσραὴλ μέγα πολὺ πλῆθος, καὶ ἰσχύει ¹⁰ ὑπὲρ ἡμᾶς. ¹⁰ δεῦτε οὖν καϲασοφισώμεθα αὐτοὺς, μήποτε πληθυνθῇ, καὶ ἡνίκα ἂν συμβῇ ἡμῖν πόλεμος, προστεθήσονται καὶ οὗτοι πρὸς τοὺς ὑπεναντίους, καὶ ἐκπολεμήσαντες ἡμᾶς, ἐξελεύσονται ἐκ τῆς γῆς. ¹¹ καὶ ἐπέστησεν αὐτοῖς ἐπισϲάϲας τῶν ἔργων, ἵνα κακώσωσιν αὐτοὺς ἐν τοῖς ἔργοις. καὶ ᾠκοδόμησαν πόλεις ὀχυρὰς τῷ φαραὼ, τήν τε φιθὼ καὶ ραμεσσῆ, καὶ ὦν, ἥ ἐστιν ἡλιούπολις. ¹² καθ᾽ ὅτι δὲ αὐτοὺς ἐταπείνουν, τοσούτῳ πλείους ἐγίνοντο, καὶ ἴσχυον σφόδρα σφόδρα. καὶ ἐβδελύσσοντο οἱ αἰγύπτιοι ἀπὸ τῶν υἱῶν ἰσραήλ. ¹³ καὶ κατεδυνάστευον οἱ αἰγύπτιοι τοὺς υἱοὺς ἰσραὴλ βίᾳ. ¹⁴ καὶ κατωδύνων αὐτῶν τὴν ζωὴν ἐν τοῖς ἔργοις τοῖς σκληροῖς, ἐν τῷ πηλῷ, καὶ τῇ πλινθείᾳ, καὶ πᾶσι τοῖς ἔργοις τοῖς ἐν τοῖς πεδίοις, κατὰ πάντα τὰ ἔργα, ὧν κατεδουλοῦντο αὐτοὺς μετὰ βίας. ¹⁵ καὶ εἶπεν ὁ βασιλεὺς τῶν αἰγυπτίων ταῖς μαίαις, τῶν ἑβραίων, τῇ μιᾷ αὐτῶν ὄνομα σεφώρα, καὶ τὸ ὄνομα τῆς δευτέρας, φουά. ¹⁶ καὶ εἶπεν αὐταῖς, ὅταν μαιοῦσθε τὰς ἑβραίας, καὶ ὦσι πρὸς τὸ τίκτειν, ἐὰν μὲν ἄρσεν ᾖ, ἀποκτείνατε αὐτό. ἐὰν δὲ θῆλυ, περιποιεῖσθε αὐτό. ¹⁷ ἐφοβήθησαν δὲ αἱ μαῖαι τὸν θεὸν, καὶ οὐκ ἐποίησαν καθά συνέταξεν αὐταῖς ὁ βασιλεὺς αἰγύπτου. καὶ ἐζωογόνουν τὰ ἄρσενα. ¹⁸ ἐκάλεσε δὲ ὁ βασιλεὺς αἰγύπτου τὰς μαίας, καὶ εἶπεν αὐταῖς, διότι ἐποιήσατε τὸ πρᾶγμα τοῦτο, καὶ ἐζωογονεῖτε τὰ ἄρσενα; ¹⁹ εἶπαν δὲ αἱ μαῖαι τῷ φαραὼ, οὐχ ὡς αἱ γυναῖκες αἰγυπτίαι, αἱ ἑβραῖαι, τίκτουσι γὰρ πρὶν ἢ εἰσελθεῖν πρὸς αὐτὰς τὰς μαίας, καὶ ἔτικτον.

CHALDAICAE PARAPHRASIS TRANSLATIO.

CAP. I.

Hæc sunt nomina filiorum Israel, qui ingressi sunt in Ægyptum cum Iacob, singuli cum viris domus suæ introierunt: ² Ruben, Symeon, Leui, & Iudas, ³ Isachar, Zabulon, & Beniamin. ⁴ Dan, & Neptali, Gad & Aser. ⁵ Erantque omnes animæ egredientium de femore Iacob, septuaginta animæ. cum Ioseph, qui non confirmabat decreta Ioseph. ⁶ Mortuusque est Ioseph & omnes fratres eius, & omnis generatio illa. ⁷ Filij autem Israel creuerunt, & nati sunt in multitudinem, & roborati sunt vehementer nimis, & impleta est terra ex eis. ⁸ Et surrexit rex nouus in Ægypto, qui non confirmabat decreta Ioseph. ⁹ Et ait ad populum suum: Ecce populus filiorum Israel multus & fortior nobis: ¹⁰ Venite, sapienter agamus contra eos, ne fortè multiplicentur, & quando accidit nobis bellum, addantur quoque ipsi inimicis nostris, & inient contra nos bellum, & ascendent de terra. ¹¹ Et constituerunt super eos principes malefacientes, vt affligerent eos in operibus suis. ædificaueruntque vrbes thesaurorum Pharaoni, Phiton & Rameses. ¹² Et quanto affligebant eos, tanto multiplicabantur, & tanto roborabantur. & tribulatio erat Ægyptijs propter filios Israel. ¹³ Et seruire fecerunt Ægyptij filios Israel durè: ¹⁴ Et ad amaritudinem perduxerunt vitam eorum in seruitute dura, in luto, & in lateribus, & in omni seruitute in agro, in omnibus operibus suis, quibus eos grauiter seruire fecerunt. ¹⁵ Dixitque rex Ægypti obstetricibus Iudæorum, nomen vnius Sephora, & nomen alterius Phua. ¹⁶ Et ait: Quando obstetricabitis Iudæas, videbitis in partu si filius fuerit, interficietis eum: & si filia fuerit, reseruabitis eam. ¹⁷ Timueruntque obstetrices à facie Dei, & non fecerunt sicut locutus fuerat eis rex Ægypti, sed conseruabant filios. ¹⁸ Vocauitque rex Ægypti obstetrices, & ait: Cur fecistis hanc rem, & reseruatis filios? ¹⁹ Et dixerunt obstetrices ad Pharaonem: Quia non sunt sicut mulieres Ægyptiæ, mulieres Iudææ, quia ipsæ sapientes sunt, & antequam veniat ad eas obstetrix, pariunt.

Chaldœa, Grœca et Latina nomina, Variœ lectiones in Chaldaicam paraphrasim, In tabulam titulorum Novi Testamenti Syriaci et *Variœ lectiones in Latinis Bibliis*. La préface générale est en partie identique, en partie de l'une et de l'autre édition. On peut, d'après cela, présumer que certains traités du dernier volume ne durent pas être réimprimés.

AFIN de donner à la Bible royale plus d'éclat, Plantin eut soin de l'illustrer de frontispices et de planches gravées. Le premier volume ne renferme pas moins de trois titres gravés sur cuivre par Pierre Van der Heyden ou Americа, représentant, le premier, l'Union des peuples dans la foi chrétienne et les Quatre langues dans lesquelles l'Ancien Testament parut dans la Bible royale ; le second, la Piété du roi Philippe II et son zèle pour la religion catholique ; le troisième, l'Autorité du Pentateuque.

ARIAS Montanus écrivit à Zayas, en parlant de deux de ces frontispices, qu'il les avait esquissés au charbon et au plomb, et qu'un peintre de Malines les avait dessinés au trait. Il n'est pas douteux que ce peintre ne fût Pierre Van der Borcht. Dans une lettre subséquente, il indique don Luis Manrique comme ayant composé les trois frontispices du premier volume de la Bible.

LE frontispice du second volume représente le Passage du Jourdain, symbolisant l'accomplissement de la parole divine touchant la terre promise ; il fut gravé sur cuivre par Jean Wiericx.

AU commencement du troisième volume se trouve un frontispice gravé sur bois, représentant une colonnade, taillée probablement par Gérard de Kampen qui, le 31 août 1565, reçut dix florins pour " le grand chapiteau de la Bible in-folio ".

LA même planche se retrouve au quatrième volume, où elle est précédée d'une gravure sur cuivre représentant les Ouvriers dans la vigne du Seigneur, et symbolisant le soin et la sollicitude que Dieu met à consolider et à étendre son église. Elle ne porte pas de nom de graveur, mais rappelle la manière de Pierre Huys.

LA belle planche, qui ouvre le cinquième volume et qui figure les Témoignages confirmant l'autorité du Nouveau Testament, nous semble devoir être attribuée à Jean Wiericx.

LE sixième et le septième volume ne renferment pas de planches ; le huitième, par contre, en contient un grand nombre. Nous y trouvons, à la fin du traité de *Thubal-Cain*, la représentation d'un sicle, gravée par Philippe Galle ; dans les traités géographiques, nous rencontrons les deux hémisphères, le pays de Chanaan, et celui d'Israël, tous par Pierre Van der Heyden ; dans *de Fabricis*, quatre planches du Tabernacle, quatre du Temple et une de l'Arche de Noë, toutes par Pierre Huys, ainsi que le Camp d'Israël par Jean Wiericx ; dans *Aaron*, on voit une figure du Grand-prêtre, par Pierre Huys ; dans *Nehemias*, le plan de Jérusalem, probablement par Pierre Van der Heyden.

LORS du partage des biens de Plantin, qui eut lieu en 1590, toutes les planches de la Bible, au nombre de 22, furent cédées à François Raphelengien, qui en inséra 16 dans les *Antiquitates Judaicœ* d'Arias Montanus, imprimées par lui en 1593. Un certain nombre en avaient été employées, dans l'intervalle, pour illustrer la Bible plantinienne de 1583.

AINSI fut entièrement achevé le chef-d'œuvre de Plantin, après un travail de cinq années. Le projet primitif consistait à réimprimer simplement la Bible du cardinal Ximenès, formant six volumes, dont les quatre premiers renferment l'Ancien Testament, le cinquième, le Nouveau Testament, et le sixième, le dictionnaire hébreu. La division des matières est la même dans les cinq premiers volumes de la Bible d'Arias Montanus que dans celle de Ximenès, c'est-à-dire que le premier comprend le Pentateuque ; le second Josué, les Juges, Ruth, les Rois et les Paralipomènes ; le troisième, les petits livres ; le quatrième, les Prophètes et les Machabées ; le cinquième, le Nouveau Testament. Le sixième volume comprend les textes originaux de la Bible, avec la traduction de Pagnino revue pour l'hébreu, et une traduction interlinéaire du grec ; le septième, les dictionnaires et les grammaires ; le huitième, les traités. Comme on l'a vu, les trois derniers volumes sont désignés sous le nom d'*Apparatus sacer*. Dans la table des matières, les dictionnaires forment le premier volume de cette partie de l'ouvrage ; la Bible de Pagnino, quoiqu'imprimée plus tôt, vient en second lieu, et les traités composent le troisième volume de l'*Apparatus*.

LES augmentations principales dont Arias Montanus enrichit son édition, sont la Bible de Pagnino, les traités du dernier volume, le texte syriaque du Nouveau Testament et la paraphrase chaldéenne qu'il donna pour tout l'Ancien Testament, tandis que Ximenès ne la donna que pour le premier volume. Il imprima tous les textes hébreux avec les accents qui manquent dans la Bible d'Alcala. Dans l'*Apparatus sacer* nous trouvons non-seulement un dictionnaire hébraïque, comme dans la polyglotte de Ximenès, mais encore un dictionnaire et une grammaire grecque, un dictionnaire syro-chaldéen, une grammaire chaldéenne et une grammaire syriaque.

NOUS avons déjà dit plusieurs fois qu'Arias Montanus dirigeait tout le travail. Il nous renseigne, dans la préface de la Bible et dans sa correspondance, sur ceux qui l'assistèrent dans sa lourde tâche et sur la part que chacun prit à l'œuvre commune. " Nous avons encore cinq correcteurs qui m'aident, écrivit-il à Zayas, le 6 avril 1569 ; deux d'entre eux connaissent toutes les langues, trois entendent le grec et le latin ; il y a en outre moi-même et mon aide avec lequel je revois tous les textes dans toutes les langues. " Par aide principal, il faut entendre François de Raphelengien, le gendre de Plantin ; par les deux savants qui connaissent toutes les langues, les frères Guy et Nicolas Le Fèvre de la Boderie, et par les trois autres, les correcteurs ordinaires de l'imprimerie, qui étaient en ce moment Corneille Kiel, Théodore Kemp et Antoine Spitaels.

TOUT ce groupe de savants travaillait sous les ordres d'Arias Montanus. Lui-même décidait si le texte de la

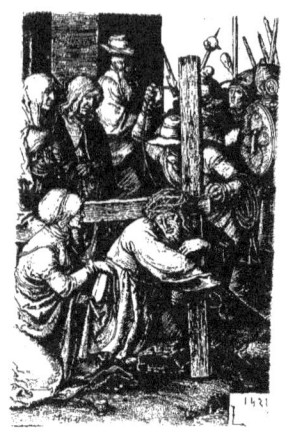
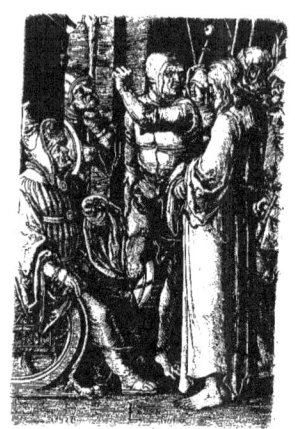
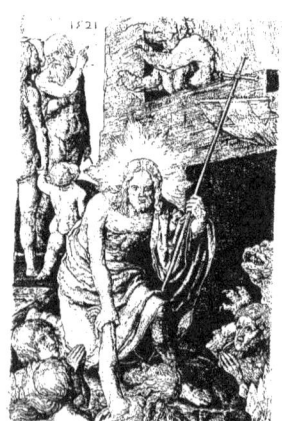
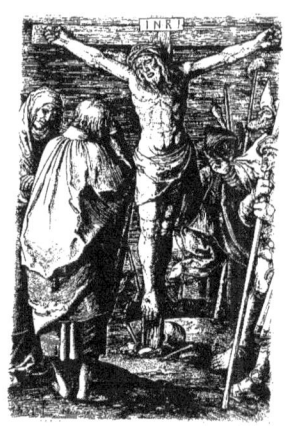

Lucas de Leyde : *La Passion de Jésus-Christ.*

La rencontre de Véronique. Le Christ devant Caïphe.
Le Christ aux Limbes. Le Christ en Croix.

1521

Bible d'Alcala serait conservé ou modifié. Il avait apporté à Anvers une traduction latine des Prophètes postérieurs, d'après une version chaldéenne, ainsi qu'un très ancien texte du même livre de la Bible en chaldéen et en hébreu. Ces manuscrits appartenaient, le premier, à la bibliothèque de l'université d'Alcala, le second, à la bibliothèque personnelle d'Arias. Il traduisit du chaldéen en latin les livres de Josué, des Juges, des Rois, d'Esther, de Job, des Psaumes et de l'Ecclésiaste. Dans le sixième volume, il donna la traduction interlinéaire du texte grec et revit avec Raphelengien, Guy et Nicolas Le Fèvre, la traduction de l'hébreu faite par Pagnino. Il écrivit aussi la plupart des traités du dernier volume de l'*Apparatus Sacer*. Ce fut encore lui qui rédigea les préfaces générales de l'ouvrage. Tous ces travaux exigèrent, pendant quatre ans, des efforts presque surhumains. Il constata luimême que, tous les jours, sans excepter les dimanches et les fêtes, il passait onze heures à écrire, à étudier et à corriger les épreuves. Arias ne logeait pas chez Plantin, dont la maison à cette époque n'était pas fort spacieuse, mais chez le futur bourgmestre de la ville, Jean Van Straelen.

ANDRÉ Masius fournit le *Peculium Syrorum* et la grammaire syriaque dans l'*Apparatus*; il fit présent à Arias d'un manuscrit de la paraphrase chaldéenne qu'il avait acheté à Rome.

GUY Le Fèvre composa la grammaire chaldéenne et le dictionnaire syro-chaldéen. Au mois de mars 1568, il envoya à Plantin le Nouveau Testament en syriaque, avec transcription en caractères hébreux, ainsi que la traduction de ce texte.

LE 5 juillet de la même année, Plantin écrivit à Vendius, conseiller du duc de Bavière, qu'il avait fait venir de Paris deux hommes très versés dans l'hébreu et le syriaque. Nul doute qu'il ne faille entendre par ces deux savants les frères Guy et Nicolas Le Fèvre. Guy travailla pendant trois mois, avec les professeurs de Louvain, pour revoir sa traduction du Nouveau Testament, et termina cette révision le premier juillet 1570. Il resta à Anvers jusqu'à l'achèvement complet de la Bible, car c'est de l'Officine plantinienne qu'il data son traité : *In tabulam titulorum totius Novi Testamenti Syriaci*, qui se trouve à la fin de l'ouvrage.

FRANÇOIS Raphelengien rédigea le traité *Variæ lectiones et annotatiunculæ in Chaldaicam paraphrasim*; il revit la grammaire et le dictionnaire hébreux de Pagnino, et fut spécialement chargé de la correction de la paraphrase chaldéenne. Pour l'impression de ce texte, on se servit, dans le Pentateuque, de la paraphrase d'Onkelos qui avait déjà paru dans la Bible d'Alcala ; dans les petits Prophètes, Esther, Job, les Psaumes et l'Ecclésiaste, du manuscrit de Masius ; dans les grands Prophètes, de celui d'Arias; pour les Proverbes, le Cantique des Cantiques et les Lamentations de Jérémie, on collationna une édition vénitienne avec le manuscrit de la bibliothèque de l'Université d'Alcala. Ce fut François Fontana, professeur à cette université, qui se chargea de cette dernière besogne.

JOANNES Harlemius ou Jean Willems, de Haarlem, écrivit dans le second volume de l'Apparatus les traités : *Index biblicus* et *Variæ lectiones in Bibliis Latinis Vulgatæ editionis*. Guillaume Canterus écrivit : *Variæ in græcis Bibliis lectiones*, et le cardinal Sirlet : *Variæ lectiones in Psalmos*.

LES théologiens de Louvain, Augustin Hunnæus, Jean Harlemius et Corneille Reyneri, de Gouda, furent d'une grande utilité à l'entreprise par le soin et la promptitude qu'ils mirent à revoir les différentes parties de l'ouvrage, avant de les approuver. Arias Montanus fut tellement satisfait des services qu'ils lui avaient rendus, qu'il proposa au roi d'Espagne de les gratifier chacun d'un vase en argent, valant au moins 20 écus. Philippe II consentit à la demande, et, au mois de mars 1571, Plantin paya à la femme d'un orfèvre, établi au cloître de Notre-Dame, une somme de 102 florins et 7 sous pour deux tasses dorées qu'Arias avait achetées afin de les donner en cadeau à Hunnæus et à Reyneri ; il déboursa en outre 54 florins pour un calice donné à Jean Harlemius. Plantin lui-même accorda à ce dernier la somme de 242 florins et 5 $^1/_4$ sous pour l'assistance prêtée au travail de la

Un Alphabet de lettres à rinceaux avec des figurines d'hommes, de femmes

Bible et d'autres livres ; Augustin Hunnæus reçut de lui 422 florins 9 1/4 sous pour sa collaboration à la Bible, et Guillaume Canterus, 86 florins et 15 sous pour la même raison. Jean Molanus, qui avait revu la Bible latine, obtint de ce chef 2 livres de gros, ou 12 florins. André Masius fut gratifié par le roi d'une chaîne d'or de 300 écus.

Arias Montanus, dans la préface de l'ouvrage, énumère avec reconnaissance les services qui lui furent rendus par différentes autres personnes dans l'accomplissement de sa lourde tâche. Ainsi, il remercie encore Gabriel Zayas qui l'avait toujours soutenu ; le cardinal Granvelle qui l'avait aidé de toutes façons et qui, à ses propres frais, avait fait collationner la Bible avec les plus anciens manuscrits du Vatican ; le cardinal Spinosa, conseiller du roi, qui l'avait également favorisé ; le cardinal Sirlet, qui lui avait procuré des textes exacts ; Jean Regla, confesseur de l'empereur Charles-Quint ; Pierre Serranus, professeur à Alcala ; Louis Strada, théologien à Avila, et Ambroise Morus de Cordoue, qui tous avaient fait preuve de zèle pour la bonne réussite de l'ouvrage.

Il mentionne encore le docteur en médecine Clément, un exilé anglais, qui lui avait prêté un Pentateuque grec, provenant de la bibliothèque de Thomas Morus ; Daniel de Bomberghe, de Cologne, qui avait mis à sa disposition un très ancien manuscrit syriaque, et Plantin lui-même, qui avait réuni une collection considérable de Bibles imprimées dans les langues anciennes et modernes.

De Thou cite Jean Livineius comme ayant aidé Guillaume Canterus à revoir les variantes sur la Bible grecque, travail qui fut fait à Rome, par ordre du cardinal Granvelle. Svveertius et d'autres biographes désignent François Lucas comme un des collaborateurs d'Arias Montanus.

Le dictionnaire grec et la grammaire qui y est jointe, ne portent pas de nom d'auteur, mais seulement la mention qu'ils ont été faits par les soins et aux frais de Plantin, ce qui nous permet de conclure qu'ils furent rédigés par les correcteurs ordinaires de l'imprimerie, et plus spécialement par Raphelengien d'après les livres existants.

Au moment où l'impression de la Bible tirait à sa fin, il devint nécessaire de se procurer les approbations et les privilèges de l'autorité ecclésiastique et séculière, pour pouvoir la faire paraître et pour s'en assurer la propriété exclusive.

Dès le 30 septembre 1569, les docteurs de Louvain exprimèrent une opinion favorable sur l'ouvrage ; ils en avaient lu les textes durant le cours de l'impression, et, à mesure que les différentes parties s'achevaient, ils les avaient revêtues de leur approbation. Le 26 mars 1571, Augustin Hunnæus, Cornelius Reyneri et Jean de Haarlem approuvèrent l'ensemble de la Bible royale. Le 8 mars 1569, les docteurs de la Sorbonne autorisèrent l'insertion de la version de Sante Pagnino dans la Bible d'Arias, et, le 4 avril 1572, ils donnèrent leur approbation à tout l'ouvrage.

L'autorisation la plus importante et la plus difficile à obtenir était celle du pape. A cette époque, le trône pontifical était occupé par Pie V, homme d'une grande austérité et d'une sévérité peu commune.

Philippe II avait pris, à temps, ses mesures pour rendre le pape favorable à l'œuvre accomplie sous la protection du roi. Par lettre du 14 novembre 1571, il chargea le duc d'Albe d'envoyer à don Juan de Zuniga, ambassadeur d'Espagne à Rome, un exposé des travaux de la Bible rédigé par Arias Montanus, et une déclaration de la faculté de Théologie de Louvain, constatant que tout ce que la Bible contenait était orthodoxe et utile. Le même jour, l'ambassadeur reçut l'ordre de solliciter l'approbation du pape sans y faire intervenir le nom du Roi.

Muni de ces pièces et de ces instructions, Zuniga fit les diligences nécessaires, mais sans aucun résultat. Le pape fit remettre aux cardinaux Sirlet et Tiani le mémoire d'Arias ; mais ces prélats firent tant de difficultés que l'ambassadeur se contenta de demander, pour Plantin, le privilège d'imprimer seul la Bible pour les Etats pontificaux. Il se promit de faire rédiger cette pièce de telle façon qu'elle équivaudrait à une approbation. Mais Pie V ne voulut pas davantage accorder cette faveur, et communiqua à l'ambassadeur les raisons qui l'en empêchaient. La première était que le privilège aurait été une approbation tacite de l'œuvre, et que le siège apostolique ne pouvait approuver un livre avant de l'avoir vu. La seconde était que dans certaines parties ajoutées à la Bible de Ximenès on touchait au texte sacré, notamment dans la traduction latine du Nouveau Testament ; que le pape n'avait approuvé ni le texte ni cette traduction et qu'il ne savait si cette dernière n'était pas d'Erasme ou d'un autre interprète nouveau. La troisième, qu'il ne savait si le texte syriaque s'étendait à tout le Nouveau Testament, ou à une partie seulement, comme celui qui avait été publié en France et qui ne comprenait ni l'Apocalypse, ni la seconde épître de

et d'animaux que Plantin employa dans l'A, B, C, de Pierre Huys. 1568. Or,

St-Pierre, ni d'autres textes dont les hérétiques contestent l'authenticité. La quatrième, qu'il fallait voir en quoi consistaient les traités ajoutés à la Bible, notamment le *de Arcano Sermone*, et le *de Ponderibus et Mensuris*, et examiner si le premier n'était pas cabalistique. La cinquième, qu'on ne pouvait approuver les modifications apportées à la traduction de Sante Pagnino sans en avoir pris connaissance. La sixième, que le Talmud et les livres de Munster, ouvrages condamnés, étaient cités dans la Bible. On avait, enfin, été scandalisé de voir Arias invoquer l'autorité d'André Masius, un savant sur lequel on n'avait pas les meilleures informations.

LE 4 février 1572, Zuniga, en rendant compte au roi du résultat négatif de ses démarches, émit l'avis que le meilleur moyen de lever ces difficultés serait d'envoyer Arias à Rome, avec un exemplaire de la Bible, afin de fournir au pape les éclaircissements nécessaires.

ON suivit ce conseil. Le 16 mars 1572, Philippe II autorisa le docteur à accomplir cette mission, et le duc d'Albe lui fit compter 600 écus pour frais de voyage.

LE mois suivant, Arias accompagné de Livinus Torrentius, alors archidiacre à Liége, partit pour la ville éternelle. Plantin fit une partie du chemin avec eux et rentra chez lui le 25 avril suivant. Arias emportait avec lui des lettres datées du 19 avril, par lesquelles les professeurs de l'Université de Louvain recommandaient la Bible au pape. Le roi avait écrit en son propre nom à Pie V dans le même sens et avait engagé le cardinal Pacheco à soutenir l'auteur dans la démarche qu'il allait tenter.

CEPENDANT, le premier mai 1572, le pape vint à mourir, et lorsque Montanus arriva à Rome, Grégoire XIII était monté sur le trône pontifical. Le nouveau chef de la catholicité avait-il un caractère plus accommodant, ou bien Arias parvint-il à aplanir, par ses explications, les difficultés suscitées? Nous l'ignorons. Toujours est-il qu'Arias fut reçu avec la plus grande bienveillance par le successeur de Pie V. Le 16 juin 1572, il offrit l'exemplaire de la Bible au pape et, avant cette date, il avait gagné le cardinal Sirlet à sa cause. Dès lors, les négociations ne souffrirent plus de difficultés; le 23 août, Arias obtint pour sa Bible l'approbation la plus chaleureuse, sous forme de bref papal adressé à Philippe II.

LE premier septembre suivant, le pape octroya à Plantin, *motu proprio*, le privilège d'imprimer et de vendre seul la Bible, et en défendit la contrefaçon sous les peines les plus sévères. L'excommunication majeure était prononcée contre tout catholique qui réimprimerait ou vendrait la Bible sans l'autorisation de Plantin, endéans les vingt années. Pour les habitants des États de l'église, cette peine ecclésiastique était aggravée par une amende de 2000 ducats d'or et la confiscation de tous les livres publiés frauduleusement.

ARIAS quitta Rome vers le premier octobre 1572. Le 25 du même mois, le pape adressa encore un bref à Philippe II, pour lui exprimer la haute opinion qu'il avait conçue du savant préposé à l'édition de la Bible.

LE 18 décembre, Arias était de retour à Anvers et rendit compte au roi du résultat de sa mission. En revenant, il avait passé par Venise et, le 25 octobre 1572, il avait obtenu du doge et du sénat de la république un privilège, garantissant à Plantin le monopole de la Bible pendant vingt ans. Le privilège pour l'Allemagne avait été accordé, le 26 janvier 1572, par l'empereur Maximilien; ceux de Castille et d'Aragon sont datés du 20 et du 22 février 1573; celui des Pays-Bas, le Brabant excepté, fut donné le 11 janvier 1571; celui du Brabant, le 12 février suivant; celui de la vice-royauté de Naples fut signé par le cardinal Granvelle, le 26 septembre 1572; celui de la France fut octroyé le 13 avril 1572. Tous ces privilèges étaient valables pour vingt ans, excepté celui d'Allemagne qui n'était accordé que pour dix ans.

AYANT ainsi obtenu les autorisations et les privilèges nécessaires, Plantin pouvait mettre la Bible en vente. Une dernière opération restait à faire subir aux livres, celle de la reliure. Plantin, à cette époque, employait 24 relieurs qui habitaient les rues voisines de la Kammerstrate. C'est à l'élite de ces ouvriers qu'il confia les exemplaires de son grand ouvrage. Ces artisans habiles se nommaient Adam Gillis, qui fit les reliures les plus nombreuses et les plus riches, Josse De Hertoghe, Laurent Cecile et Jehan Moulin qui chacun en exécutèrent un certain nombre. Adam Gillis commença à y travailler le 10 août 1571.

"LES reliures de la Bible coustent, selon qu'on y veut employer, écrivit Plantin, mais pour les relier honnestement en tables de bois, rouges sur la trenche, en beau veau noir et quelques filets d'or sur le cuir, avec le nombre des tomes en lettres d'or sur le dos, nous en payons ici ung escu (deux florins) de la pièce."

UNE reliure, telle que Plantin vient de la décrire, lui coûtait en réalité un florin par volume des exemplaires

ALPHABET DE LETTRES A RINCEAUX AVEC FIGURINES

ordinaires et 25 sous par volume des exemplaires de format plus grand. Nous ne voyons pas qu'on fît une différence entre les reliures en veau et celles en parchemin. Le prix montait naturellement pour les reliures extraordinaires. Un exemplaire à fermoirs coûtait de 20 à 28 sous le volume; un autre, en veau blanc, fut payé 24 sous; un volume relié en ais de papier et avec aiguillettes de soie 2 florins. Un exemplaire doré sur tranche et à filets d'or, boutons et coins en cuivre coûtait 3 florins le volume. Les cinq Bibles pour le roi d'Espagne, en parchemin, dorées sur tranche, avec trois filets d'or, sans ornement du milieu, coûtaient 36 sous le volume, ou 99 florins pour les 55 volumes; elles furent comptées au roi à 167 florins et 15 sous. Les prix que nous donnons ici sont ceux que Plantin payait lui-même; en général il les augmentait d'environ la moitié sur le compte de ses clients; mais il convient de remarquer qu'il fournissait à ses relieurs le cuir et le parchemin. Mentionnons encore quelques reliures spécifiées dans les registres tenus par Plantin. L'exemplaire de Viglius coûta 25 sous le volume, et les aiguillettes de soie furent payées 8 sous par volume. Un exemplaire sur grand papier d'Italie, doré sur tranche, avec des filets d'or et des aiguillettes de soie noire, coûta 2 florins le volume; un autre, du même papier, doré sur tranche, avec trois filets d'or, en ais de bois, sans fermoirs, fut payé à l'ouvrier 48 sous le volume; un exemplaire de huit volumes, "rollé d'or," doré sur tranche, avec armes sur les plats, coûtoit 17 florins 4 sous à Plantin; l'abbé de Marchiennes paya 4 florins le volume pour lavure et reliure à coins de fer, fermoirs, deux filets d'or, impression des titres sur le dos et des armes du monastère sur les plats.

La reliure la plus coûteuse est celle d'une Bible sur grand papier impérial d'Italie, en six volumes, avec deux volumes de l'*Apparatus* en papier de format plus petit. Elle était lavée, "dorée sur trenche, reliée en cuir rouge, en bois, à fermoirs doubles, le nom des livres notés au dos, avec coings de fer et coings d'or, une rolle d'or et cinq testes petites de lyon pour les contregardes." La reliure de cet exemplaire, envoyé le 3 février 1573 à Francfort, avait été payée 37 florins au relieur et fut comptée par Plantin à raison de 64 florins.

Quelques exemplaires furent réglés. Jacques Pons, d'Aix en Provence, régleur de livres, orna de cette manière trois exemplaires sur grand papier; un quatrième, sur papier au raisin, et trois autres de qualité non spécifiée. Chaque exemplaire lui était payé à raison de 8 florins. La bibliothèque royale de La Haye possède un de ces exemplaires réglés.

Il est également fait mention dans les comptes de Plantin d'exemplaires de la Bible avec planches coloriées. Le 18 août 1573, Plantin porta en compte à George Kesselaer la somme de 13 florins 10 sous pour la peinture des cartes et figures de trois exemplaires du dernier volume de l'*Apparatus*.

Philippe II avait expressément défendu à Plantin de mettre en vente la Bible, avant qu'elle n'eût été approuvée par le pape. Ceci n'avait pas empêché l'imprimeur de faire relier, de vendre et d'envoyer aux libraires étrangers des exemplaires, avant l'octroi des privilèges et de l'approbation papale, et avant même que l'ouvrage ne fût entièrement achevé.

Le 26 juillet 1571, il envoya à sa boutique de Paris, 32 exemplaires des cinq premiers volumes de la Bible, parmi lesquels il y en avait 12 sur papier au raisin. Le 2 octobre suivant, il fit faire deux caisses pour envoyer à Rome, par ordonnance d'Arias Montanus, une *Biblia regia* sur parchemin, en dix volumes, reliés, dorés sur tranche et à filets d'or sur le cuir. C'est l'exemplaire qu'Arias présenta au pape l'année suivante.

Le 7 mars 1572, il envoya une Bible à Antoine Maire, libraire à Valenciennes, et cinq à Francfort, chacune de six volumes; il expédia en même temps vers cette dernière ville 46 exemplaires de différentes parties de l'*Apparatus*. Le lendemain, il envoya deux exemplaires à Materne Cholin de Cologne; le 11 mars, il en envoya 2 à Bâle et 10 à Augsbourg. En enregistrant ce dernier envoi il eut soin de marquer

DANS LA BIBLE POLYGLOTTE ET DANS

EMPLOYE DANS L'ANATOMIE DE 1568

que les exemplaires étaient complets, ce qui ne pouvait être rigoureusement exact. Le 31 mars, il en vendit quatre à Abraham Ortelius, dont trois du papier à l'aigle et un du papier au raisin. Le 14 avril, il envoya à Rome un exemplaire complet, à l'exception du dictionnaire grec ; le lendemain, il en envoya 18 à Paris, tous sur papier au raisin. Le 25 juin, Louis Perez reçut 400 exemplaires que Plantin lui avait vendus. Le 12 juin, Viglius acheta une Bible, et le 26 juillet Guy et Nicolas Le Fèvre reçurent un exemplaire " du blancq papier, " offert en cadeau, et relié en bois, à fermoirs et bouquets sur les plats, l'un vert sur la tranche, l'autre rouge. En un mot, à partir du mois de mars 1572, la vente marcha régulièrement, quoique l'approbation papale ne fût accordée que cinq mois plus tard.

ON a vu que, le 16 juin, Arias offrit au pape un exemplaire de la Bible sur vélin ; le 3 septembre suivant, Plantin envoya à Philippe II un exemplaire sur parchemin, un sur papier impérial d'Italie et un troisième sur papier impérial à l'aigle. Le même jour, un exemplaire sur papier fin royal au raisin, de Lyon, fut envoyé à Zayas, et, avant le 4 novembre 1572, un exemplaire sur vélin fut présenté au duc d'Albe. Le 17 juillet 1572, un exemplaire sur papier au raisin fut envoyé à Rome pour le cardinal Sirleto avec l'inscription en lettres d'or " Cardinali Sirleto, Regium munus ob eruditionis laudem. " Le 20 décembre, les cinq exemplaires sur vélin, reliés en 55 volumes par Adam Gillis, furent expédiés à la bibliothèque royale d'Espagne.

EN augmentant le subside primitivement accordé à Plantin, le roi avait stipulé que, au lieu de 6 exemplaires sur vélin, l'imprimeur lui en fournirait 13, et qu'en dehors de ceux-ci il n'en serait plus tiré sur parchemin. De ces 13 Bibles, la bibliothèque de l'Escurial en obtint six ; elles y restèrent jusqu'en 1789 ; à cette époque, deux en furent données au prince des Asturies, une à l'infant Gabriel et une à l'infant don Louis. L'Escurial en possède encore une. Le pape et le duc d'Albe en reçurent une ; la première se trouve encore à la bibliothèque du Vatican ; la seconde est devenue la propriété du British Museum. Une feuille imprimée, placée devant le titre de ce dernier exemplaire, constate qu'il fut donné par le roi au duc d'Albe. Des cinq autres Bibles sur vélin l'une fut donnée par le roi, sur la demande d'Arias Montanus, au duc de Savoie, en reconnaissance des services rendus par ce prince au docteur, lors de son passage des Alpes. Une lettre d'Arias, écrite au duc le 27 mars 1573, et dont une copie se trouve dans l'exemplaire sur parchemin du British Museum, constate ce fait. Envoyé par Plantin, le 26 mai 1573, elle était reliée en treize volumes " dorés sur trenche, en ais de papier, à fillets d'or et avec les armoiries de Sa Majesté d'ung costé et celles du IIIme duc de Savoye à l'aultre costé, auquel Sa Mté les a envoyé présents ; ils avoyent ceste inscription avec lettres d'or. " Plantin ne transcrit pas l'inscription, mais Van Praet, dans son " Catalogue des livres imprimés sur vélin de la Bibliothèque du roi, " nous la donne :

> Emanueli Sabaudi duci
> Taurionor. Principi
> sacror. Biblior. exemplar
> purum. XI rom. in membran.
> Philippus II. Hispan. Rex
> cognato. ac. fratri chariss.
> sacrum munus D
> M D LXXIII.

L'EXEMPLAIRE du duc de Savoie se trouve actuellement à la bibliothèque de Turin. Le Musée Plantin-Moretus possède un exemplaire sur vélin de la Bible de Pagnino, formant un des volumes de l'ouvrage.

LES exemplaires de la Bible sur vélin sont reliés en onze volumes et ne comprennent que les cinq premiers tomes de l'ouvrage, avec la Bible de Pagnino. Quand les deux autres volumes de l'*Apparatus* y sont joints, ceux-ci sont imprimés sur grand papier.

SIGNALONS encore quelques envois remarquables de la Bible. Le 5 mai 1573, Plantin remit à Arias 12 exemplaires sur papier impérial, 12 sur papier blanc au raisin, et 26 sur papier ordinaire ; le 27 août, il en expédia encore 26 sur grand papier et 24 sur papier ordinaire ; ces cent

LES MESSES DE GEORGES DE LA HELE 1598

exemplaires étaient destinés au roi. Celui-ci en garda encore 28, sur papier ordinaire, que Plantin avait envoyés en Espagne, et paya un exemplaire fourni à Arias, le 10 avril 1572. Le roi reçut donc en tout 129 exemplaires de la Bible. Le cardinal de Granvelle en prit trois : le premier, de grand papier impérial d'Italie, qui valait non relié 200 florins ; un autre sur papier impérial d'Allemagne, à 100 florins, et un troisième sur papier au raisin. Plantin avait fait tailler en cuivre les armoiries du cardinal pour les imprimer en or sur les plats. Les exemplaires avaient été reliés à Paris, lavés et réglés, dorés sur tranche et ornés de filets d'or, de coins dorés, et des armoiries de Granvelle. De ce chef, une somme de 143 florins fut portée en compte. Plantin envoya un de ces exemplaires à Naples, un second au palais de Malines et le dernier au château de Cantecroy, près d'Anvers. En 1578, Plantin offrit au Sénat de la ville d'Anvers un exemplaire sur papier de bonne qualité et doré sur tranche, comme témoignage de sa gratitude envers cette assemblée. Cette Bible se conserve encore à la bibliothèque de la ville d'Anvers et porte, avant le titre, une dédicace imprimée par Plantin, faisant foi de cet hommage rendu par l'imprimeur aux autorités de sa ville adoptive. Le Musée Plantin-Moretus possède un exemplaire de cette dédicace, autrement disposée, mais imprimée également sur une feuille in-folio. OUTRE les 13 Bibles sur vélin, Plantin avait, comme nous l'avons dit, tiré 1200 exemplaires de l'ouvrage. Les 960, sur papier grand royal de Troyes, étaient taxés à 70 florins, sans la reliure ; les libraires jouissaient d'une remise de 10 florins. Les 200, sur papier fin royal au raisin, de Lyon, coûtaient 80 florins la pièce ; les 30, sur papier impérial à l'aigle, coûtaient 100 florins, et les 10 exemplaires, sur grand papier impérial d'Italie, étaient cotés à 200 florins.

LES exemplaires de cette dernière espèce n'étaient pas dans le commerce. La plupart furent donnés en cadeau par Plantin à des personnages de distinction. Il en faisait le plus grand cas. Le duc de Bavière désirant posséder un exemplaire sur vélin de la Bible, et ayant donné cent florins à Plantin pour acheter le parchemin nécessaire, celui-ci déclara qu'il ne lui était point permis d'imprimer une Bible de cette espèce pour d'autres que pour le roi d'Espagne, mais qu'il lui réservait un des dix exemplaires sur papier impérial d'Italie, qui étaient plus beaux et plus splendides encore que les exemplaires sur vélin. En effet, l'on ne saurait voir un livre plus admirable que la Bible tirée sur ce papier superbe ; la bibliothèque nationale de Paris possède un exemplaire de cette espèce qui a appartenu à Duplessis-Mornay. Il figure parmi les chefs-d'œuvre typographiques exposés dans la Galerie Mazarine.

DU 14 juillet 1568 jusqu'au 19 mai 1571, Philippe II avait avancé à Plantin, pour l'aider à supporter les frais de l'impression, une somme de 21,200 florins. L'imprimeur s'acquitta de cette avance par diverses fournitures et paiements faits pour le roi. Le parchemin des 13 Bibles sur vélin fut compté à 3,862 florins 9 sous. Les 129 Bibles fournies au roi coûtèrent 7,870 florins ; Plantin débourssa 3,288 florins 15 $^{1}/_{2}$ sous pour les manuscrits et livres qu'Arias Montanus acheta dans les Pays-Bas pour la bibliothèque de l'Escurial ; les diverses reliures furent comptées à 860 florins 10 $^{1}/_{2}$ sous ; Plantin paya en argent comptant à Arias 446 florins. Tout cela faisait ensemble 16,327 florins 15 sous. Les 4872 florins et 5 sous manquant pour parfaire les 21,200 florins, furent reportés sur le compte des livres liturgiques imprimés pour le roi d'Espagne. Nous verrons plus tard que Philippe II fit rendre et décompter 48 des 129 Bibles que Plantin lui avait fournies.

MALGRÉ les subventions du roi, l'impression de la Bible Polyglotte ne fut pas, au point de vue pécuniaire, une entreprise brillante. Les frais avaient été énormes. " Il n'a esté jour ouvrable, depuis 18 mois en ça, " écrivit Plantin, le 16 décembre 1569, à Granvelle, " que je n'y ay despendu plus de 25 escus (50 florins) seulement en papiers et gages des ouvriers, sans y comprendre les despens ordinaires ni gages de six doctes correcteurs domestiques et des docteurs de la faculté de Théologie de Louvain et d'ailleurs qui, à nos despens, visitent et approuvent tout ce que nous y adjouxtons plus qu'aux exemplaires de la Compluté. " En ce moment, il n'y travaillait qu'à deux presses et cherchait le moyen d'y faire travailler deux autres encore. Le 13 mai 1570, il déclare au Cardinal de Granvelle que le fardeau qu'il a pris sur ses épaules en commençant la Bible, lui pèse tellement qu'il craint grandement d'y succomber. Le 3 mars 1571, il écrit à l'évêque d'Arras qu'il travaille à la Bible à trois presses et qu'il y emploie tous les jours plus de cent florins.

Alphabet romain avec décor grotesque : satyres, animaux, hommes, daté de 1570, employé dans la Bible Polyglotte.
Or.

Lucas de Leyde : *Le baptême du Christ.*

(*Copie ancienne*)

PARVENU à l'*Apparatus*, ses ressources sont épuisées et ne trouvant aucun moyen de se procurer de l'argent, il n'imprima que 600 exemplaires des deux derniers volumes. Pour réunir l'argent nécessaire à l'impression des 613 autres exemplaires, il fut obligé de vendre les deux tiers des exemplaires complets au négociant anversois Louis Perez. Celui-ci acheta, le 3 mars 1572, quatre cents Bibles royales pour une somme de 2800 livres de gros, ou 16,800 florins.

DE ces exemplaires il y en avait 360 sur papier ordinaire et 40 sur papier au raisin. L'un parmi l'autre, ils furent comptés à 42 florins la pièce.

Perez paya comptant 1133 livres 6 escalins et 8 deniers : il dut payer le reste par tiers de 555 livres 11 escalins 2 deniers, à la fin de septembre 1572, à la fin de mars et à la fin de septembre 1573.

LE roi, à qui l'argent faisait plus défaut que la bonne volonté pour indemniser ou récompenser Plantin, assigna à celui-ci, le 28 mai 1573, sur la recommandation d'Arias Montanus, une pension de 400 florins, et à Raphelengien une de 200 florins, hypothéquées toutes deux sur les biens confisqués du comte de Hoochstraten. Malheureusement, l'état troublé des Pays-Bas vint d'abord empêcher l'effet de cette munificence royale, et en 1576, après la Pacification de Gand, ces biens ayant été rendus à leur propriétaire, le fonds même sur lequel étaient hypothéquées les pensions vint à manquer. Ni avant ni après 1576, Plantin et Raphelengien ne touchèrent un sou de la faveur qui leur avait été octroyée par Philippe II.

DANS l'exposé de ses griefs contre Philippe II, qu'il rédigea à Leyde en 1583, Plantin fait observer qu'il avait été amené à imprimer la Bible en caractères plus grands que ceux de la feuille-modèle, par la promesse d'un subside s'élevant au double des 12,000 florins accordés d'abord. Il se plaint ensuite de ce que, au lieu de prendre des livres de son imprimerie jusqu'à concurrence de la somme avancée, Sa Majesté lui ait fait débourser une partie de cet argent en paiement des manuscrits et des livres achetés pour l'Escurial. Il fait encore un grief au roi de ce que les cent exemplaires de la Bible qu'il avait fournis, lui aient été rendus quelques mois après et décomptés au prix auquel il les avait livrés. Plantin fait ici allusion aux 48 exemplaires de la Bible qui lui furent renvoyés en 1574 et portés au crédit du roi pour une somme de 2,880 florins.

PLANTIN s'endetta considérablement par les travaux de la Bible. Pour faire face aux dépenses, il avait emprunté de Gaspar de Zurich, négociant à Anvers, une somme qui, avec les intérêts à 6 $^{1}/_{4}$ pour cent par an, se montait, au commencement de 1572, à 13,872 florins, qu'il promit de payer en six années de temps. Le premier mars de la même année, il devait à Rigo de Scotti une somme de 800 livres, 10 escalins et 6 deniers de gros, à 6 florins la livre, "pour argent receu du sr Jacques son fils, tant pour ayder à avanser le grand œuvre de la Bible Royale ou autrement." Plantin promit de payer ce capital de 1572 à 1578, en six annuités de 700 et en une de 600 florins.

LA Bible fut d'ailleurs d'une vente assez difficile et Plantin dut recourir à plusieurs expédients pour réaliser plus rapidement la somme engagée dans cette colossale entreprise. En 1572, il avait vendu à Louis Perez 400 exemplaires ; en 1581, il en céda 50 à Michel Sonnius, libraire de Paris, à 40 florins la pièce. Le 17 avril 1584, il s'associa avec Louis Perez et son beau-fils Martin de Varron, pour vendre à compte commun 260 Bibles, dont Plantin avait fourni la moitié. A partir de ce jour jusqu'au 11 octobre 1589, cette compagnie en avait vendu 88 exemplaires. Au moment de la liquidation de la mortuaire de Plantin, l'association fut dissoute et les Bibles restantes furent partagées.

L'IMPRESSION de la Bible royale fut la cause première des difficultés pécuniaires contre lesquelles Plantin eut à lutter durant le reste de sa vie, mais elle resta son principal titre de gloire. De son vivant et après sa mort, quand on voulait faire ressortir son grand mérite comme typographe, on se contentait de rappeler son œuvre principale. Les éloges décernés à la Bible royale par les princes, les prélats et les savants ne s'adressaient pas seulement à Arias Montanus et à ses collaborateurs, mais aussi à Plantin, l'esprit entreprenant, l'homme persévérant, l'artisan habile. L'imprimeur et son chef-d'œuvre méritaient pleinement ces éloges. Encore aujourd'hui l'on ne peut s'empêcher d'admirer les caractères purs et gracieux, le papier blanc et solide, et l'exécution irréprochable de toutes les parties de ce vaste et multiple ouvrage.

ARIAS ne tarit pas en éloges de Plantin. "Jamais, dit-il, je n'ai vu personne qui unit plus de capacité à plus de bonté et qui connût et pratiquât mieux la vertu que lui ; chaque jour je trouve quelque chose à louer en lui, avant tout, sa grande humilité et sa patience envers des confrères

Alphabet grec orné des mêmes motifs et daté de 1573.

qui lui portent envie et auxquels il ne cesse de vouloir du bien au lieu du mal qu'il pourrait leur faire." Ailleurs encore il dit à Zayas en parlant de Plantin : " Il n'y a pas de matière en cet homme, tout est esprit en lui ; il ne mange, ne boit, ni ne dort."

SI le travail du typographe fut universellement admiré, celui du théologien qui avait présidé à la rédaction de la Bible royale, n'échappa point aux critiques. A la fin de 1572, lorsque le pape avait déjà approuvé la Bible, des bruits malveillants se répandirent sur l'ouvrage et l'on prétendit que son approbation souffrait des difficultés à Rome. La publication de cette approbation devait, semble-t-il, suffire à faire taire ces bruits. Mais il y eut des adversaires qui ne se laissèrent pas réduire aussi facilement au silence.

TEL fut, en premier lieu, Léon de Castro, professeur de l'Université de Salamanque, homme connu par son aversion pour le texte hébraïque de la Bible et par son ardeur implacable à accuser ceux qui y attachaient de l'importance. Pour lui la Vulgate, approuvée par l'Eglise, était seule authentique et faisait seule autorité. Ceux qui cherchaient dans les textes primitifs la base de leur foi, étaient dénoncés comme judaïsants. Cette accusation absurde avait été lancée par lui contre Martin Martinez de Cantalapiedra, contre Juan Grajal et Fray Luis de Léon, les trois théologiens les plus distingués de l'Université de Salamanque, et, par une aberration que l'on conçoit à peine, même chez les impitoyables suppôts de l'Inquisition, en 1572, ces trois docteurs avaient été jetés dans les cachots du tribunal de la Foi.

QUEL dut être le dépit de ce fanatique, lorsqu'il vit le succès éclatant de l'œuvre d'Arias, œuvre approuvée par le pape et protégée par le roi ! La faveur avec laquelle les princes et les savants accueillirent la Bible royale ne suffisait pas pour décourager l'ennemi juré de tout texte hébreu ; il renouvela contre Arias les accusations qui avaient fait condamner ses trois malheureux collègues. Dès que l'on eut commencé à imprimer la Bible, il répandit des bruits malveillants contre la paraphrase chaldéenne et sema l'inquiétude dans les esprits timides en Espagne et même à la cour de Rome.

CES tentatives ayant échoué, il s'attaqua à une autre partie de la Bible et dénonça la traduction de Pagnino, comme s'étant audacieusement à côté de celle de St Jérôme, et comme entachée d'inexactitude et de partialité pour les Juifs. Dans le Nouveau Testament syriaque, il trouva des traces d'Arianisme et l'Evangile de St Mathieu, notamment, lui parut avoir été traduit par un Juif mal intentionné. Il envoya ces observations sous forme d'avertissement au roi et les communiqua au Saint-Office.

LES attaques dirigées contre la Bible pendant qu'elle s'imprimait, restèrent sans effet. Mais, en 1574, Léon de Castro revint à la charge avec une vigueur plus grande. Il partait du principe que, la Vulgate ayant été déclarée la version authentique de l'Ecriture sainte, il était défendu de s'en éloigner en aucun point et de recourir, dans aucun but, aux textes hébreux et grecs. Or, dans la nouvelle édition de la Bible, on avait imprimé la version de Pagnino et on lui avait donné, disait de Castro, plus d'autorité qu'à la Vulgate ; dans d'autres parties on avait préféré à cette dernière version des traductions différentes, qui enlevaient son autorité au texte consacré par l'Eglise. En outre, on avait inséré dans l'*Apparatus* des traités des rabbins, ces ennemis irréconciliables du catholicisme.

CETTE doctrine de Léon de Castro n'était pas nouvelle. On lui avait fait des concessions lors de l'impression de la Bible polyglotte d'Alcala, en changeant, dans certains endroits, le texte grec de la version des Septante pour le mettre d'accord avec le latin de la Vulgate.

NOEL Beda, le syndic de la faculté de théologie de la Sorbonne, s'écria, vers 1520, devant le parlement assemblé, que la religion était en danger si on apprenait le grec et l'hébreu, parce que la foi à l'autorité de la Vulgate en serait ébranlée. Un prédicateur de la même époque s'élevait contre l'étude de l'hébreu, parce que tous ceux qui s'y adonnaient devenaient des juifs.

LE grand inquisiteur Diego Deza, évêque de Palencia, déclara qu'il vaudrait mieux extirper l'ancienne langue sacrée elle-même. Son successeur Ximénès avait des idées plus larges et fit publier le texte primitif, la Vulgate et

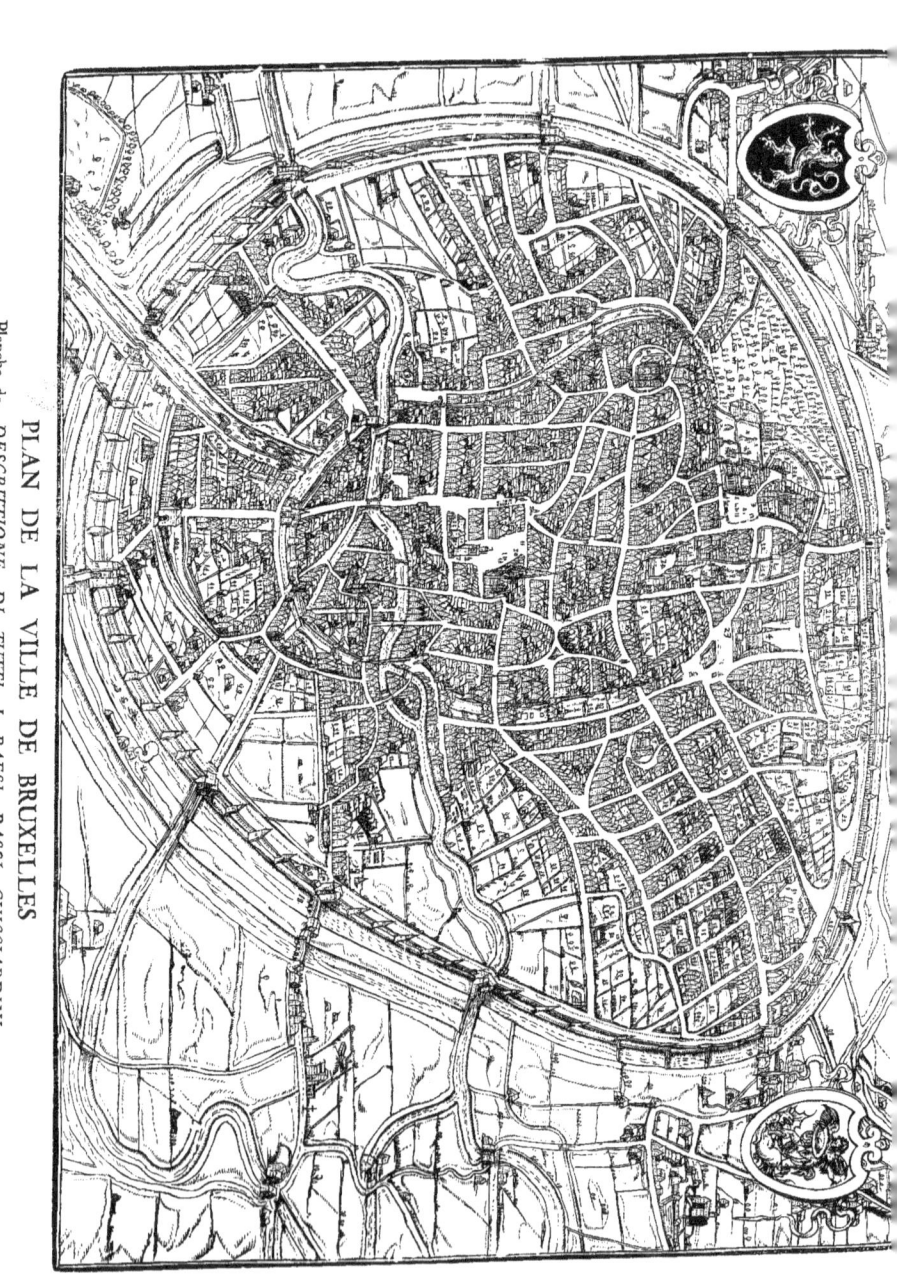

PLAN DE LA VILLE DE BRUXELLES

Planche de *DESCRITTIONE DI TUTTI I PAESI BASSI GUICCIARDINI*
PLANTIN 1567.

ΑΓΔΖΘΛΞΠΣΥΦΧΨΩ

GRANDES CAPITALES GRECQUES

la traduction des Septante, mais il compare le texte latin qui occupe le milieu au Christ entre les deux larrons. (1)

ON comprend le raisonnement sur lequel les adversaires des textes originaux basaient leur opposition. La Vulgate est approuvée par l'église catholique, son texte fait autorité, l'explication que le Saint-Siége en a donnée fixe les points de dogme. A quoi bon, dès lors, l'étude des textes hébreux et grecs? S'ils contredisent la Vulgate, la foi est ébranlée; s'ils la confirment, ils ne servent de rien. Leur étude est donc inutile ou dangereuse au point de vue du vrai catholique, qui ne saurait admettre la libre discussion des livres sacrés ni une explication différente de celle de l'Eglise. Les hébraïsants le comprenaient si bien, qu'Arias et ses amis durent plaider les circonstances atténuantes, et déclarer que l'étude des textes primitifs ne pouvait servir qu'à jeter la lumière sur des points secondaires et qu'on devait s'abstenir de porter la discussion sur des questions où les dogmes étaient en jeu..

ARIAS Montanus, revenu de son voyage à Rome, se trouvait en Flandre. Il y restait par ordre du roi; mais, le 9 octobre 1574, il demanda la permission de retourner en Espagne. Quand il eut connaissance des attaques de Léon de Castro, il écrivit à Pedro Fuentiduenas, son ami, pour que celui-ci, par l'intermédiaire du cardinal Osio, obtînt que la cause fût évoquée et jugée par le pape.

FUENTIDUENAS écrivit une lettre au cardinal pour démontrer que le Concile de Trente avait préféré la Vulgate à tout autre texte pour fixer les points de foi, mais n'avait nullement voulu enlever aux textes primitifs leur autorité pour des choses de moindre importance, et que les docteurs les plus vénérables avaient employé ce moyen de contrôle.

EN quittant Anvers au mois de mai de l'année 1575, Arias ne se rendit pas directement en Espagne, mais alla d'abord à Rome pour y plaider en personne sa cause et celle de son ouvrage. Il se trouvait dans la ville des papes le 7 juillet 1575, et y resta jusqu'à la fin du mois de mai de l'année suivante. A cette époque seulement, il retourna en Espagne, après avoir vainement sollicité un emploi de confiance dans les Pays-Bas.

PENDANT son long séjour à Rome, il ne paraît avoir obtenu d'autre résultat que la promesse du pape de suspendre son jugement sur la Bible et d'attendre la solution que les théologiens Espagnols donneraient au débat.

LE 12 août 1575, Arias écrivit à l'évêque de Cuenca, inquisiteur général d'Espagne, pour lui demander quelle serait la meilleure manière de faire triompher la vérité dans le débat soulevé par de Castro.

LORSQU'IL fut revenu en Espagne, les attaques continuèrent. Son adversaire soutenait maintenant que le texte hébreu n'était point authentique, qu'il avait été vicié et mutilé par les Juifs dans tous les passages relatifs au Christ, et qu'il n'existait plus d'autre version pure que la traduction des Septante et la Vulgate écrites avant que le texte primitif ne fût corrompu. Et, oubliant ensuite ce qu'il venait de dire, il ajoutait que la traduction des Septante avait été également corrompue par les Juifs, et que saint Jérôme s'en aperçut trop tard, à un moment où il ne lui fut plus possible de purger sa version des judaïsmes. Tout cela était dit par un homme qui n'entendait guère l'hébreu et qui dans son aveuglement ne tendait à rien moins qu'à discréditer tout à la fois le texte original, le texte grec, et le texte de la Vulgate qu'il voulait placer au-dessus des autres. Arias Montanus avait donné, en marge de la transcription de la version syriaque en caractères hébreux, les racines des mots hébreux correspondants; de Castro crut y voir des interprétations juives et naturellement les condamna sans les comprendre. Il accusa donc Arias d'être un partisan de la Synagogue et des rabbins, un ennemi des apôtres, des évangélistes et des pères de l'Eglise.

L'APPROBATION des docteurs de Paris et de Louvain, le zèle et le mérite d'Arias, la faveur insigne dont le roi avait honoré son ouvrage, l'approbation flatteuse du pape lui-même, rien ne fut capable de réduire au silence cet énergumène et l'insanité de ses accusations n'empêcha point qu'elles ne fussent prises en sérieuse considération.

ON défera donc aux théologiens et surtout au père jésuite Juan de Mariana les dénonciations de Castro et la vigoureuse défense d'Arias rédigée par Pierre Chacon.

LE jugement se fit attendre jusqu'en 1580, et, quand il fut prononcé, il n'alla pas jusqu'à condamner Arias, mais il s'étudiait à trouver un moyen terme entre l'approbation et le blâme, de sorte que le docteur, sans être accusé d'hérésie, était du moins dépeint comme un esprit aventureux qui prenait avec les Ecritures des libertés dangereuses. On ne donna point raison à de Castro sur les points fondamentaux de son accusation de judaïsme et d'hérésie; mais, dans les points de détail, on inclinait de son côté et sous la plume du juge mal intentionné des critiques philologiques prirent les proportions d'accusations d'hétérodoxie. Chacon avait démontré que les racines posées en marge de la version syriaque ne pouvaient être prises pour des explications juives que par quelqu'un qui ne comprenait pas un mot d'hébreu; Mariana s'appliqua à découvrir, dans ces milliers de racines, l'infime quantité de variantes qui s'y rencontraient, et il faisait un grief à Montanus d'avoir voulu défendre les variantes au même titre que les racines. Il regrettait qu'Arias eût choisi la version de Pagnino, plutôt que toute autre moins favorable aux Juifs; qu'il mon-

(1) Medium inter has latinam beati Hieronymi translationem velut inter synagogam et orientalem ecclesiam posuimus; duos hinc et inde latrones medium autem Jesum hic Romanam seu latinam ecclesiam collocantes. (Biblia polyglotta. Prologus ad lectorem.)

trât peu d'estime pour la Vulgate, au point de lui préférer des versions d'auteurs suspects; qu'il citât des auteurs condamnés comme Mercier et Munster; qu'il eût des éloges pour Postel et qu'il ne signalât point dans le texte syriaque l'omission des paroles : *Tres sunt qui testimonium dant in coelo;* enfin qu'il eût eu recours à la collaboration des deux Fabricius, disciples de Postel et entachés de ses erreurs.

QU'EUT-IL dit, s'il avait su que Raphelengien, le bras droit de Montanus, était, lui aussi, enclin aux opinions nouvelles, et devait bientôt grossir ouvertement les rangs des hérétiques?

MARIANA faisait peu de cas des différentes approbations accordées à la Bible. Celle du pape n'était qu'un permis d'imprimer, celle de Paris s'obtenait facilement, et celle de Louvain était donnée par trois hommes dont un seul s'y entendait et dont aucun n'avait vu le travail en son entier avant de l'approuver.

MARIANA ne mit pas ses conclusions d'accord avec la sévérité de ses reproches; il exprima l'avis qu'il n'y avait pas de choses essentielles à corriger dans la Bible. Dès lors celle-ci put circuler librement.

UN autre adversaire de la Bible d'Arias et des Bibles hébraïques en général fut Guillaume Lindanus. D'abord professeur à Louvain, il devint successivement évêque de Ruremonde et de Gand. Quoique, au témoignage d'Arias, il ne sût pas la moitié ni le quart autant d'hébreu que Léon de Castro, qui n'en savait pas grand'chose, il s'attaqua à l'authenticité des textes publiés par Arias. Celui-ci s'était servi, pour la revision des textes, d'un psautier apporté d'Angleterre par Thomas Clément, un manuscrit que le docteur déclarait n'avoir pas plus d'un siècle d'âge et avoir été copié par un homme qui écrivait l'hébreu sans le comprendre. Lindanus voulut faire passer ce manuscrit pour plus complet, plus intact et plus ancien que tous les autres. Dans son traité *De optimo genere interpretandi scripturas*, il affirme que ce codex, qui selon lui, avait appartenu à saint Augustin, donnait ainsi le 10ᵉ verset du psaume 96 : *Dicite in gentibus, quia Dominus regnavit a ligno,* et il y avait trouvé, disait-il, en outre, un second verset qui manquait dans les autres manuscrits.

ARIAS répondit à cette attaque de Lindanus par une courte réfutation qu'il inséra dans le troisième volume de l'*Apparatus* de la Bible royale. Pendant plusieurs mois, affirme-t-il, il a eu en sa possession l'exemplaire des Psaumes tant prôné par l'évêque; lui et ses collaborateurs y ont cherché le verset signalé et non seulement les mots *a ligno* ne s'y trouvaient pas, mais toute la première moitié du verset : *Dicite in gentibus, quia Dominus regnavit,* qui se trouve dans les textes ordinaires, y manque. Le second verset indiqué s'y trouve, mais il est manifestement ajouté par une autre main.

NE voulant pas trop froisser le prélat, Arias lui dit simplement qu'il a trop facilement ajouté foi à la parole d'autrui en louant outre mesure un manuscrit qu'il n'avait pas vu lui-même. Ceci se passait avant le premier départ du docteur pour Rome. A son retour, il apprit de Plantin et de l'évêque Sonnius que Lindanus soutenait avoir vu le psautier en question, et qu'il avait jeté de grandes clameurs accompagnées de violentes menaces contre Arias et ses écrits. Sonnius rappela à la décence son fougueux collègue, dont Jean Latomus dit n'avoir jamais vu d'homme plus bilieux. Arias écrivit une longue lettre à Lindanus pour lui assurer qu'il n'a point voulu l'offenser, qu'il le croit sur sa parole quand il atteste avoir vu le psautier anglais, mais qu'en sa qualité de censeur de livres, il n'autoriserait pas l'emploi de ce manuscrit, et qu'en témoignage perpétuel de la vérité, il le déposerait chez Plantin.

BIEN des années après, Arias était un soir dans sa cellule de l'Escurial, quand Lindanus entra chez lui et vint lui demander si toute rancune avait cessé entre eux. Le docteur déclara qu'il n'avait jamais pensé ni dit aucun mal de lui. Lindanus le pria alors de déclarer, dans le premier ouvrage qu'il publierait, qu'ils étaient amis et demanda un gage de cette bonne entente. Arias lui fit cadeau d'un bézoard.

PEU de jours après le retour de l'évêque en Flandre, Plantin écrivit au docteur que Lindanus négociait pour imprimer une attaque contre lui et contre ses écrits. Arias envoya à Plantin un petit traité dans lequel il protestait de son amitié pour son adversaire dissimulé et réfutait ses accusations.

LES censeurs et les docteurs de Louvain refusèrent à Lindanus l'autorisation de publier son traité, et, à la mort du fougueux prélat, le libelle était encore en manuscrit. C'est probablement celui que Foppens, sur l'indication d'Arnoldus Havensius, intitule : *De Victoria Christi contra Judœos et judaizantes Bibliorum interpretes.*

LA question préoccupait beaucoup Lindanus; en effet, dans la série de ses manuscrits, nous rencontrons encore : *Cur necessaria sit SS. Bibliorum Castigatio, ad Gregorium XIII et Hebraicarum Quæstionum liber, qui habet Apologiam LXXII interpretum.*

CE singulier personnage jouait la comédie non-seulement avec Arias, mais aussi avec Plantin. Ses attaques contre la Bible polyglotte étaient fort préjudiciables à l'imprimeur et pourtant l'évêque continuait ses relations avec l'homme auquel il causait de sérieux dommages. En 1575, Plantin se plaignit à lui en termes touchants et non sans amertume, insistant sur les pertes auxquelles l'exposait ceux qui dans sa situation gênée lui suscitaient de nouveaux embarras. Il lui démontra qu'il n'avait pas lu le texte de Pagnino et qu'il y signalait des fautes qui ne s'y trouvaient pas.

PENDANT de longues années les relations entre l'évêque et l'imprimeur furent rompues; mais en 1586, Lindanus écrivit de nouveau à Plantin pour lui faire une commande de livres. A cette occasion, il ne sut point passer sous silence ses griefs contre la Bible polyglotte, ce qui lui attira une nouvelle et énergique réponse de Plantin. En 1588, lorsque Lindanus venait d'être nommé évêque de Gand, ils se revirent une dernière fois. Le prélat invita l'imprimeur à souper dans la maison qu'il avait à Anvers et renouvela ses critiques contre

la Bible ; mais Plantin lui répondit si bien qu'il le réduisit au silence.

LA Bible royale eut à subir bien d'autres attaques, ouvertes ou déguisées, mais elle sortit triomphante de toutes les difficultés qu'on lui suscita, et reste l'un des principaux monuments de l'érudition au XVIe siècle.

APRES son retour en Espagne, Arias Montanus se rendit d'abord à Madrid et puis à l'Escurial, où il s'occupa à classer les nombreux trésors littéraires qu'il avait acquis dans les Flandres, à mettre en ordre la bibliothèque de ce palais et à en dresser le catalogue. En 1578, le roi l'envoya à Lisbonne ; la même année, il se retira dans son séjour favori de la Peña de Aracena, où il s'était fait construire une belle et confortable habitation. Il passa la plus grande partie des dernières années de sa vie dans cette retraite ou dans le couvent de son ordre à Séville.

EN 1584, il demanda et obtint sa démission d'aumônier du roi et put ainsi plus complètement s'adonner à ses travaux littéraires ; en 1585, il fut rappelé auprès du roi et séjourna quelque temps à l'Escurial, qu'il nomme sa prison. A cette époque, son vœu le plus ardent, écrit-il, était de venir passer le reste de sa vie à Anvers avec Plantin et son ami Louis Perez ; mais ne pouvant s'attendre à ce bonheur, il espérait du moins pouvoir retourner, au printemps de 1586, à sa campagne, — à son roc, comme il dit, — près de Séville. En 1590, il était libre et établi dans sa retraite favorite. Il mourut le 1 juillet 1598, à l'âge de 71 ans.

ARIAS Montanus resta lié d'une étroite amitié avec Plantin ; leur correspondance se poursuivit régulièrement jusqu'à la mort de l'imprimeur, et le docteur la continua avec Jean Moretus. Plantin n'avait pas de confident plus intime de tous les événements, grands et petits, de sa vie. De tous ses correspondants, c'est celui qu'il renseigne le plus complètement sur ce qui se fait dans son atelier et sur ce qui se passe dans sa famille. Ses lettres à Arias sont les documents les plus précieux que nous possédions pour l'histoire des quatorze dernières années de sa vie.

PENDANT le séjour du savant espagnol à Anvers, Plantin avait imprimé de lui : *Rhetoricorvm libri IIII*, en 1569 et en 1572 ; *Commentaria in duodecim prophetas*, en 1571 ; *Humanæ salutis Monumenta*, en 1571 et en 1572 ; *Psalmi in latinum carmen conversi*, en 1573 et en 1574 ; *Dictatum Christianum, Elucidationes in quatuor Evangelia et Itinerarium Benjamini Tudelensis ex hebraico latinum factum*, en 1575.

APRES son départ, Plantin imprima encore de lui, en 1583, *de Optimo imperio sive in librum Josue Commentarius* et une seconde édition des *Commentaria in duodecim prophetas* ; en 1588, *Elucidationes in omnia Sanctorum Apostolorum scripta* ; en 1589, *Poemata*. Jean Moretus imprima pour lui, en 1593, *Hymni et Secula et Liber generationis et regenerationis Adam*, et après la mort de l'auteur, en 1599, *Commentaria in Isaiæ prophetæ sermones* ; en 1601, *Naturæ historia* et, en 1605, *Commentaria in XXXI Davidis psalmos priores*. Raphelengien imprima de lui, en 1593, *Antiquitatum Judaicarum libri IX* et, en 1613, *Novum Testamentum græce*. En 1579, une traduction française de *Dictatum christianum* vit le jour chez Plantin sous le nom de *Leçon Chrestienne*.

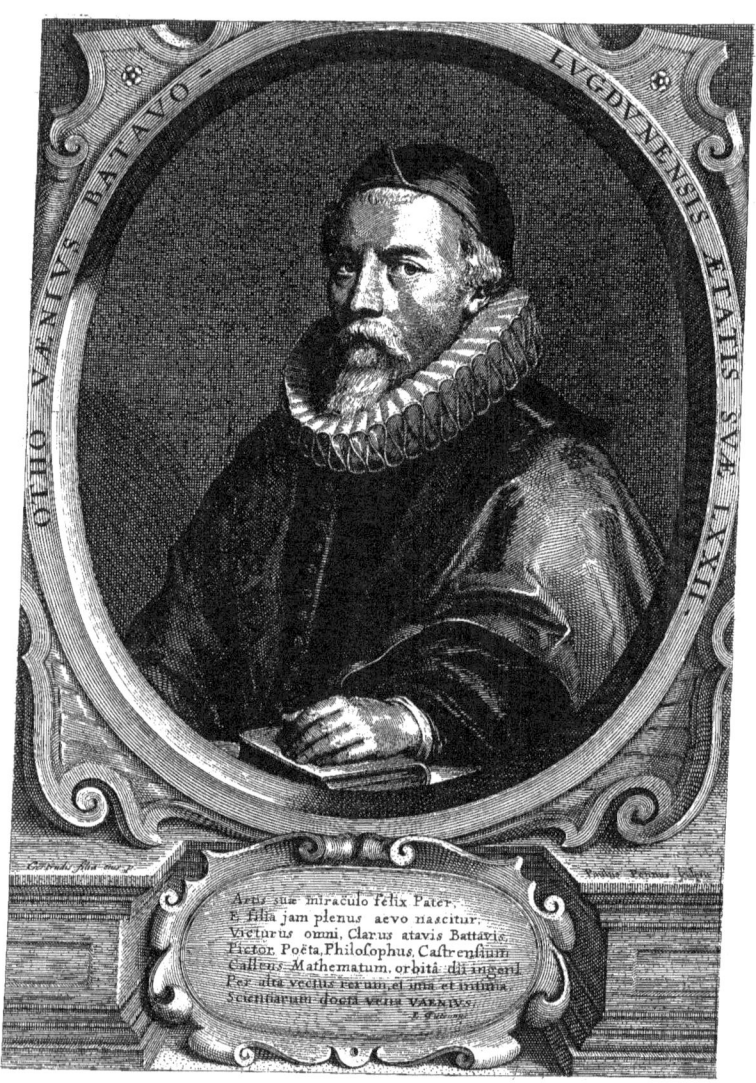

Portrait d'Otto Venius par sa fille Gertrude, gravé par Paul Pontius.

CHAPITRE
VII
1569 — 1576

Planche du «MISSALE ROMANUM„ 1574

SACERDOS extendens & iungens manus, eleuans ad cælum oculos, & ſtatim demittens, inclinatus ante altare dicit

TE ígitur, clementiſsime pater, per Ieſum Chriſtū filiū tuū Dñm noſtrū, ſúpplices rogâmus, ac pétimus, Oſculatur altare. Vti accépta hábeas, & benedícas, Signet ter ſuper oblata. Hæc ✠ dona, hæc ✠ múnera, hæc ✠ ſancta ſacrifícia illibâta. Extenſis manibus proſequitur. In primis quæ tibi offérimus pro Eccléſia tua ſancta Cathólica: quā pacificâre, cuſtodîre, adunâre, & régere dignêris toto orbe terrâru: vnā cū fámulo tuo Papa noſtro N. & Antíſtite noſtro N. & ómnibus orthodóxis, atq; Cathólicæ & Apoſtólicæ fídei cultóribus. Commemoratio pro viuis.

MEmēto, Dñe famulórū famularūq; tuârum

Première page du Canon du MISSALE ROMANUM de 1574

LES LIVRES LITURGIQUES

BREVIAIRES, MISSELS
PSAUTIERS, ANTIPHONAIRES
DIURNAUX
ET LIVRES D'HEURES

'IMPRESSION de la Bible royale avait été une œuvre fort glorieuse, mais peu lucrative pour Plantin. Elle fut la première de ces entreprises grandioses et coûteuses vers lesquelles son activité ardente le poussait, mais qui absorbèrent ses capitaux, le forcèrent à avoir recours au crédit de ses amis et le firent peu à peu ployer sous le fardeau des dettes. Nous allons raconter l'histoire d'une publication bien moins brillante et, au début, plus accablante encore pour l'imprimeur, mais, à la longue, plus profitable pour lui et surtout pour ses successeurs. C'est celle des livres liturgiques, qui, dans la seconde moitié de la carrière de Plantin, réclama une bonne partie de son activité. Il transmit à ses descendants les privilèges qui lui avaient été accordés et qui lui assuraient une espèce de monopole pour les Missels et les Bréviaires. Les Moretus les exploitèrent pendant plus de deux cents ans et y trouvèrent une source de profits énormes.

E 4 décembre 1563, le jour même de sa clôture, le Concile de Trente porta le décret suivant: " Dans sa seconde session, la Sacrosainte Assemblée, tenue sous notre Saint Père Pie IV, choisit quelques docteurs et leur confia la tâche d'examiner ce qu'il conviendrait de faire des différentes censures contre les livres suspects ou mauvais, et d'en référer à la Sainte Assemblée. Ayant appris que cette délégation avait mis la dernière main à son travail, mais voyant que, en raison du nombre et de la variété des livres, la Sainte Assemblée ne peut se prononcer d'une manière distincte et commode, elle ordonne que ce même travail soit transmis au Souverain Pontife, pour que, d'après son avis et sous son autorité, il soit terminé et publié. Elle décrète également que les Pères, qui ont eu à examiner la question du Catéchisme, du Missel et du Bréviaire, agissent de même."

EN exécution de ce décret, le pape Pie V fit paraître, le 9 juillet 1568, un bref apostolique, par lequel il régla la question du Bréviaire; l'ordonnance touchant le Missel parut deux ans plus tard, le 14 juillet 1570.

LORSQU'APRES un siècle de grande activité, l'officine plantinienne se laissa aller au repos, ses presses continuèrent, pendant cent cinquante ans encore, à pourvoir une partie de l'ancien et du nouveau monde de livres liturgiques. Ces publications n'ont guère de valeur littéraire ou artistique, mais c'est à elles que nous devons d'avoir conservé l'antique maison de Plantin, avec le précieux matériel et les riches collections qu'elle renferme. Ce fait démontre quelle place importante l'impression de ces publications occupe dans l'histoire de l'officine plantinienne, et il explique l'intérêt avec lequel nous avons cherché à retracer en détail la manière dont les privilèges des Missels et des Bréviaires furent obtenus et exploités.

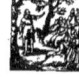ANS son bref concernant le Bréviaire, qui sert de préface aux éditions de ce livre ayant paru avec le privilège papal, Pie V constate que le formulaire des offices divins, fixé jadis par les papes et surtout par Gélase I, Grégoire I et Grégoire VII, s'était altéré dans la suite des temps. Tantôt on l'avait mutilé ou changé; tantôt, pour avoir un office plus commode, on avait adopté le Bréviaire plus court du cardinal François Quignonez; tantôt encore, les évêques avaient pris la mauvaise habitude d'introduire un Bréviaire spécial dans leur diocèse. De là naquit un grand trouble dans le culte divin; les ecclésiastiques devinrent ignorants des cérémonies et des rites de l'église. Voulant mettre un terme à cet abus,

HEURES DE NOTRE DAME IN-16°. 1570.

LES QUATRE ÉVANGÉLISTES

Paul IV résolut de revenir aux anciens usages et de ne plus accorder de permission pour introduire de nouveaux Bréviaires. La mort l'empêcha d'exécuter ce projet. Pie IV et Pie V, ses successeurs, le reprirent. Ce dernier fit examiner par des hommes compétents les anciens Bréviaires, élaguer les additions postérieures et puis imprimer et publier le nouveau texte. Il abolit le Bréviaire récent de François Quignonez, ainsi que tous les autres plus anciens, nonobstant les privilèges accordés, y compris ceux que les évêques avaient publiés. Il n'excepta de cette proscription que les éditions à l'usage de certaines églises ou couvents, pour autant qu'elles fussent approuvées dès l'origine de ces communautés ou usitées depuis plus de deux cents ans. Il révoqua tous les privilèges antérieurs et voulut que le nouveau Bréviaire fût introduit partout où l'on suivait les rites de l'Eglise romaine. Il ordonna que son décret fût exécuté, à Rome, un mois après sa publication, en deçà des monts, après un délai de trois mois, et, au-delà des Alpes, après six mois, ou du moins aussitôt qu'il serait possible de se procurer la nouvelle édition du Bréviaire. Il défendit enfin que nul n'imprimât le texte revu, sans son autorisation expresse. Le privilège de ce Bréviaire fut accordé par Pie V à Paul Manuce qui, depuis 1562, travaillait à Rome sous le patronage spécial des papes et qui déjà, en 1564, sous le pontificat de Pie IV, avait fait paraître un Bréviaire selon les décrets du Concile de Trente. En 1568, il en fit paraître un second, de format in-folio comme le premier, avec le privilège de Pie V. Un Bréviaire in-8° parut la même année. L'office selon le nouveau Bréviaire put entrer en usage au début de l'année 1569.

CE fut le cardinal de Granvelle, alors vice-roi de Naples, qui, selon le témoignage de Plantin, détermina celui-ci à solliciter le privilège du nouveau Bréviaire pour les Pays-Bas en lui promettant d'appuyer ses démarches.

AVANT l'apparition du Bréviaire rédigé selon les prescriptions du Concile de Trente, Plantin avait déjà fourni plusieurs éditions de l'ancienne version. En 1557, nous trouvons cité dans le catalogue de ses publications un *Breviarium Romanum*; en 1561, un Bréviaire in-16° pour l'ordre des Bénédictins en Allemagne, imprimé pour le compte de Materne Cholin, de Cologne. En 1568, il fit encore paraître un Bréviaire in-8°; mais à cette époque déjà il avait fait des démarches afin d'obtenir une part du privilège pour imprimer le texte nouveau. Pie V avait répondu au cardinal de Granvelle qu'il dépendait d'Alde Manuce seul de céder une partie de son privilège, et celui-ci consentit à cette cession moyennant une somme de 300 écus. Plantin se serait montré disposé à accepter cette condition, s'il avait été certain de s'assurer ainsi le privilège pour l'Allemagne et les Pays-Bas; mais, craignant qu'il ne fût pas seul à obtenir l'autorisation papale, il s'avisa d'une autre combinaison qu'il développa dans une lettre écrite à Paul Manuce le 18 octobre 1567, au moment où celui-ci travaillait à la première édition du Bréviaire de Pie V.

IL proposa à l'imprimeur romain de lui payer, pour la jouissance du privilège, la dîme des Bréviaires qu'il imprimerait, c'est-à-dire que 1000 exemplaires il lui en enverrait 100. Il promit d'imprimer sur le titre de ces livres : *Imprimebat sibi et Paullo Manutio Christophorus Plantinus*, si son collègue en exprimait le désir ; il se déclara prêt, enfin, si cette proposition n'était pas admise, à s'acquitter des 300 écus demandés en douze fois et à payer 25 écus pour chaque millier de Bréviaires qui sortiraient de ses presses, jusqu'à concurrence de la somme entière.

IL n'était guère possible à Plantin d'exprimer plus vivement son désir de prendre part à l'exploitation du privilège de Paul Manuce; s'il se montre prêt à faire tous les sacrifices pour y parvenir, c'est que son esprit pénétrant et pratique avait entrevu que cette publication allait devenir pour lui une vraie mine d'or.

LE cardinal de Granvelle intervint de nouveau pour faire aboutir la négociation entamée par Plantin avec Paul Manuce. Le 11 novembre 1567, le pape Pie V avait autorisé ce dernier à transférer son privilège à d'autres imprimeurs, afin de se débarrasser d'une partie du travail considérable des Bréviaires ; le 19 du même mois se réunirent à Rome, avec Paul Manuce, les seigneurs Pirrho Tharo, Hippolito Salviano, Angiolo Albertone, représentants du peuple romain, et Rembert de Malpas, chantre de la ville de Malines et économe du cardinal de Granvelle, chargé des intérêts de Plantin. Ils convinrent d'agréer la proposition de Plantin et de lui accorder, moyennant la dîme des Bréviaires imprimés par lui, le privilège d'en fournir aux Pays-Bas soumis à Sa Majesté espagnole. Sous la date du 11 août 1568, un instrument notariel, qui se conserve encore aux archives de Simancas, fut dressé à Rome pour faire foi de cette convention.

D'APRÈS ce contrat, Plantin ne pouvait vendre ses Bréviaires hors des Pays-Bas, et Paul Manuce ne pouvait importer dans ces mêmes pays ceux que Plantin lui fournissait pour la dîme.

L'AUTORISATION du pape fut accordée à notre imprimeur, le 22 novembre 1568 ; elle s'étendait uniquement aux Pays-Bas appartenant au roi d'Espagne. Le seigneur de Malpas avait fourni un texte corrigé du nouveau Bréviaire à Plantin, et celui-ci s'était mis incontinent à la besogne.

LE 23 octobre 1568, Adrien Van de Velde composa une demi-forme comme modèle des Bréviaires in-8°. Immédiatement après, Plantin commença l'impression de ce livre avec trois presses et il en avait tiré environ douze feuilles, lorsqu'il reçut l'avis que l'édition de Paul Manuce était fautive et soumise à une révision par ordre du pape. Il interrompit le travail et envoya la partie achevée à Bruxelles pour obtenir

du Conseil de Brabant la confirmation du privilège acheté de Paul Manuce. Qu'on juge de son désappointement, lorsqu'il apprit que, deux ou trois heures avant la présentation de son livre au président du Conseil de Brabant, une demande de privilège pour le même ouvrage avait été remise à ce magistrat par un imprimeur anversois, Emmanuel-Philippe Trognesius, qui, lui aussi, avait reçu de Sa Sainteté une licence pour imprimer le nouveau Bréviaire. Plantin réussit à faire différer la résolution du Conseil de Brabant. A la fin de décembre, le privilège du pape lui parvint, et, armé de cette pièce, il réussit à évincer son compétiteur. Le 10 janvier 1569, le roi lui octroya le droit exclusif d'imprimer et de vendre le Bréviaire dans les Pays-Bas. Le lendemain, ce privilège fut sanctionné par le Conseil de Brabant.

CE n'est pas sans difficulté qu'il avait conquis cette faveur ; quelques personnages influents d'Anvers et des membres du Conseil de Brabant s'étaient déclarés contre lui. Et même lorsqu'il fut en possession du privilège, tous les obstacles n'étaient pas écartés. Le doyen de la cathédrale d'Anvers tenait pour Trognesius et celui-ci imprimait le Bréviaire en même temps que Plantin. Pour conjurer l'orage, ce dernier adressa, au roi d'abord, puis au duc d'Albe, une requête tendant à faire confirmer l'exclusion de tous autres imprimeurs et spécialement de Trognesius (1). Grâce à la protection de Philippe II et de son lieutenant, il sut faire respecter ses droits et, de son vivant, l'exploitation du privilège ne donna plus lieu à aucune difficulté.

LE bref papal primitif avait chargé le chanoine Doverus d'assister Plantin dans l'impression du Bréviaire et de la surveiller. Mais il n'y avait pas, à Anvers, de chanoine de ce nom et l'imprimeur dut s'adresser au cardinal Granvelle pour obtenir une désignation plus exacte. C'était en réalité le chanoine François Donckerus (Doncker), écolâtre de la ville, que le pape avait voulu indiquer et dont nous trouvons le nom dans le texte du bref imprimé aux liminaires du Bréviaire.

TOUTES ces tracasseries avaient fait perdre plusieurs semaines et beaucoup d'argent à Plantin, mais il sut regagner le temps perdu. "A la my-janvier 1569, dit-il, j'ay commencé de besongner à une seule presse et ainsi continué jusques à la my-quaresme, que j'y adjouxté la deuxiesme et ainsi continué jusques au premier jour après Pasques de Résurection, que j'y adjouxté la troisiesme et ainsy fini la première impression dudict Bréviaire, in 8ª forma, le 26 avril." Il avait, disait-il, commencé immédiatement après une seconde édition qu'il espérait achever à la Saint-Jean et il se proposait de fournir ensuite une édition de format in-folio, une in-4º et une in-16º.

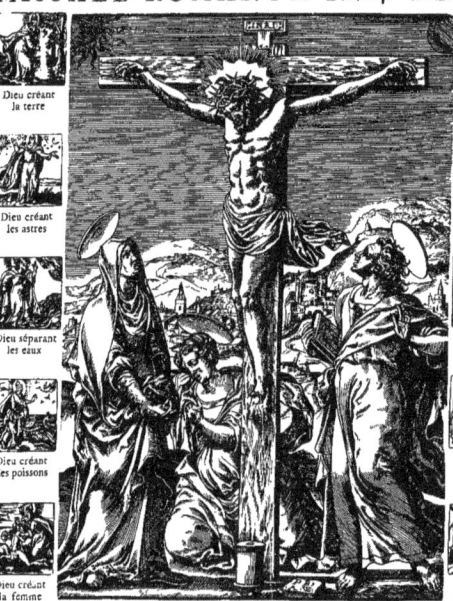

MISSALE ROMANUM IN-4º DE 1573

Dieu créant la terre
Dieu créant les astres
Dieu séparant les eaux
Dieu créant les poissons
Dieu créant la femme

Le jardin des Olliviers
Le Christ chez Pilate
Jesus portant la croix
Le Christ descendu de la croix
La mise au tombeau

En marge BOIS DU BREVIARIUM ROMANUM 1572.

LE livre des ouvriers de Plantin confirme les renseignements donnés par celui-ci touchant la première édition du Bréviaire du Concile de Trente et nous fournit, sur les éditions subséquentes, quelques dates que nous allons faire connaître.

LE 24 janvier 1569, Adrien Van de Velde et Henricus Aquensis commencèrent à composer le premier Bréviaire in-8º. Hans de Louvain ou Helsevir et Abraham Van Arendonck imprimèrent pour eux. A partir de la semaine finissant

(1) L'imprimeur Emmanuel-PhilippeTrognesius avait un frère, Philippe-Emmanuel, qui était ecclésiastique et devint chanoine de Notre-Dame d'Anvers en 1574. Ce dernier se rendit plusieurs fois à Rome pour défendre la cause du chapitre. Il profita de ces occasions pour plaider les intérêts de sa famille au détriment de ceux de Plantin. L'évêque d'Anvers, Lidvin Torrentius, se plaint maintefois de lui dans sa correspondance et l'appelle : "Homo (ne quid pejus dicam) levissimus, et qui suum episcopum non valde observat." Et ailleurs : "Homo importunissimus; qui, si tam illic (sc. Romæ) notus esset quam hic est Antverpiæ, non tam mereretur fidem in re mala." C'est probablement cet adversaire peu délicat qui suscita à Plantin les difficultés contre lesquelles il eut à lutter en 1568, de même que, après la mort de l'architypographe, ses héritiers eurent à se défendre contre les entreprises du même chanoine.

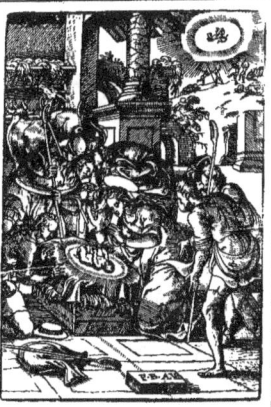

PLANCHES DE L'OFFICIUM B. MARIAE IN-8°. PLANTIN 1573

le 26 mars, le pressier, Nicolas Sterck, se joignit au groupe de ces quatre compagnons. Ils terminèrent ensemble cette première édition le 21 avril 1569. Plantin paya à Adrien Van de Velde 1 florin et 2 sous la feuille, à Henricus Aquensis, 12 sous de 20 au florin ; Hans Helsevir, l'ancêtre des grands imprimeurs hollandais de ce nom, gagnait un demi-florin par jour ; Nicolas Sterck gagnait 12 sous.

Dans la semaine finissant le 21 avril 1569, Adrien Van de Velde, Henricus Aquensis, Gérard Deckers, Hans Helsevir, Hans Tieneponde, Nicolas Sterck, Cornelis Tol et Laurent Verschaude entamèrent la seconde édition, qu'ils achevèrent le 4 juin. Immédiatement après, on entreprit la 3ᵉ édition, qui fut terminée le 3 septembre. La semaine suivante, on commença la quatrième édition in-8°, en caractères petit-romain, qui fut achevée dans la semaine finissant le 26 novembre suivant. Les trois premières éditions portent la date de 1569, la quatrième celle de 1570, comme l'attestent les livres de compte de Plantin. Dans la même semaine, on commença un Bréviaire in-8°, en caractères petite-philosophie, et en deux parties ; il fut terminé le 6 mai 1570. Douze exemplaires de cette dernière édition furent tirés sur papier de choix de Francfort ; Plantin en envoya quatre au cardinal de Granvelle. Le 12 juin 1569, Laurent Verschaude, David Odriod, Hans Helsevir, Cornelis Tol et Hans Tieneponde mirent la main à un Bréviaire in-16°, en lettre non-pareille, qui fut terminé le 29 octobre.

Plantin acheva donc, dans le cours de l'année 1569, quatre éditions du Bréviaire in-8° et une in-16°. Le 26 novembre, il écrivit à Paul Manuce qu'il avait tiré, en tout, des trois éditions du Bréviaire in-8°, terminées à cette date, 3150 exemplaires et 1500 de l'édition in 16°. Il lui devait donc, disait-il, du chef de la dîme, 300 (ou plus exactement 315 exemplaires) in-8° et 150 in-16°; il se déclara prêt à les envoyer de la manière qu'il plairait à Paul Manuce ; mais il se plaignit en même temps des grandes dépenses que lui occasionnait l'entreprise et fit entendre que le tribut de la dîme lui paraissait bien onéreux. L'éditeur italien consentit à remplacer cette condition du contrat par le paiement en argent des exemplaires qui lui revenaient. En conséquence, Plantin paya, le 18 février 1570, 225 florins pour la dîme des 3150 Bréviaires in-8° et des 1500 in-16°, imprimés jusqu'à la fin du mois de novembre 1569. Le 4 novembre 1570, il paya encore 135 florins en acquittement de la dîme des 1000 exemplaires de la quatrième édition in-8° et des 1050 exemplaires de la partie d'hiver du Bréviaire in-8°, en deux volumes. Le 30 avril 1571, enfin, il paya 105 florins pour les Bréviaires terminés à cette date.

En inscrivant le dernier paiement de la dîme, Jean Moretus y ajouta la note : " Nota que despuis ledit temps mon père a tousjours besongné pour Sa Majesté Catholique, parquoy n'a esté subject à la ditte disme n'ayant rien imprimé dont devoir payer. " Ceci doit s'entendre du Bréviaire seulement, car nous verrons qu'en 1574 il paya encore une somme importante pour le privilège du Missel.

Notons en outre que Plantin place l'achèvement des différentes éditions du Bréviaire de 1569 à des dates un peu différentes de celles que nous avons indiquées. Cette différence provient de ce que nous avons cité les époques où les imprimeurs terminaient le livre, tandis que Plantin tenait compte probablement du temps employé par les brocheurs et les autres ouvriers, à achever complètement l'ouvrage. Suivant ses registres, la première édition in-8° date du dernier avril 1569, la seconde du mois de juillet, la troisième du mois d'octobre, la quatrième de novembre ; l'édition in-16° date d'octobre.

On peut se demander pourquoi Plantin, au lieu de faire quatre éditions différentes pour obtenir 4000 exemplaires, ne tirait pas ce même nombre d'une ou de deux éditions. Il aurait bien voulu imprimer un nombre double de chaque édition, mais la demande était si pressante que, afin

 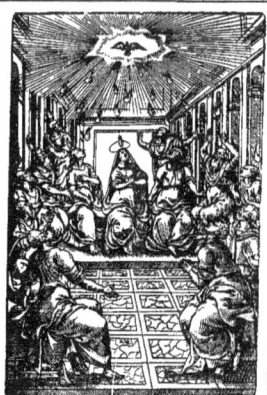

DESSINÉES PAR P. VAN DER BORCHT ET GRAVÉES PAR ANT. VAN LEEST

de paraître plus vite et de satisfaire les impatients, il se résigna à suivre ce système plus onéreux pour lui.

PLANTIN date, comme on l'a vu, de 1570 une édition du Bréviaire in-8°, terminée en 1569; il acheva en 1570 l'édition en deux volumes commencée l'année précédente. La même année, il entreprit une seconde édition in-16° et fit composer et mettre sous presse, hors de chez lui, par Henri Alsens, une édition in-8° du même ouvrage. Alsens avait reçu, le 27 juillet 1570, son certificat d'imprimeur délivré par Plantin en sa qualité d'architypographe. Il avait travaillé chez Plantin avant de s'établir pour son propre compte. Outre le Bréviaire de 1570 et antérieurement à celui-ci, Plantin lui fit faire une édition des *Horæ* in-24°. En 1571, il imprima encore, pour Plantin, une édition du Bréviaire in-8°, et en 1572 deux autres.

EN 1571, Jean Vervvithagen et Thierry Van der Linden, typographes anversois, travaillèrent également chez eux, pour compte de Plantin, à des Bréviaires.

PLANTIN, de son côté, continua, mais avec moins d'ardeur, à imprimer le même livre. En 1571, il acheva la seconde édition in-16°, commencée l'année précédente; en 1572, une troisième édition de même format; en 1573, un Bréviaire in-folio; en 1575, un autre in-4°. A partir de 1571, il avait commencé à imprimer des livres liturgiques pour Philippe II; nous aurons l'occasion de revenir sur cette partie de ses travaux.

EN expédiant en Espagne, pour compte du roi, le produit de ses presses, il s'affranchit de la dîme à payer à Paul Manuce, comme nous l'apprennent ses livres de comptes. Sa correspondance, du reste, nous fait présumer que, même sans cette circonstance, il n'aurait pas continué à la payer. En effet, dans une lettre écrite le 25 août 1571 au prévôt d'Aire, Max. Morillon, vicaire général du cardinal de Granvelle, il se plaint de ce que les libraires d'Anvers font imprimer des Bréviaires à Liége pour les vendre dans les Pays-Bas et lui causent par là un grand dommage. Ce fait, dit-il, en annulant toute la valeur de son privilège, l'engage à demander d'être exonéré de la dîme. Dans une lettre du mois de mai 1573, il se plaint d'avoir payé aux imprimeurs romains la somme de 465 florins, tandis qu'à Anvers, à Cologne, à Liége et ailleurs, les imprimeurs reproduisent chaque jour le Bréviaire sans rien payer aux éditeurs étrangers.

QUAND il s'agit d'obtenir le privilège pour le Missel du Concile de Trente, Plantin, instruit par l'expérience, choisit une autre voie et obtint le monopole pour les Pays-Bas au moyen d'une somme de cent livres de gros payée, le 30 mars 1574, aux seigneurs Bonvisi. C'étaient des négociants ou des banquiers italiens établis à Anvers et servant d'intermédiaires entre Plantin et le propriétaire du privilège. Faisons ici l'histoire des négociations qui aboutirent à ce contrat et des premières éditions plantiniennes du Missel.

APRÈS avoir réformé le Bréviaire, Pie V songea à introduire un Missel uniforme pour faire concorder ces deux livres liturgiques. Il fit donc rédiger, par des hommes compétents et d'après des documents anciens, un Missel qui fut imprimé à Rome, et pour lequel les prescriptions éditées pour le Bréviaire furent promulguées. Toute rédaction ayant moins de deux siècles d'âge, ou n'étant pas approuvée depuis l'origine par le Saint-Siège, devait être remplacée par le nouveau texte; toute rédaction datant de si loin ou approuvée par les papes pouvait, mais ne devait pas être abandonnée pour la nouvelle. Il fut défendu aux imprimeurs des États-Pontificaux, sous des peines pécuniaires, et à ceux d'autres pays, sous peine d'excommunication, d'imprimer d'autres Missels que ceux qui étaient conformes à ces prescriptions. Ce décret fut rendu le 14 juillet 1570 et affiché à Rome le 29 du même mois. Le privilège du Missel nouveau fut accordé à l'imprimeur romain Barthélemy Faletti.

BIEN avant la publication du décret papal, Plantin était en instance pour obtenir la participation au privilège

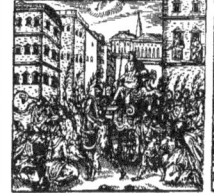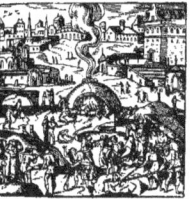

du nouveau Missel. Le 16 décembre 1569, il adresse à M. de Goneville, auditeur du cardinal de Granvelle, un double du contrat intervenu entre lui et Paul Manuce pour le Bréviaire, afin de conclure un semblable accord avec Faletti pour le Missel. Le même jour, il remercie le cardinal d'avoir bien voulu négocier un traité avec cet imprimeur. Le 25 février 1570, il expédie à M. de Goneville une procuration pour signer, en son nom, un contrat avec le propriétaire du privilège. Le 13 mai suivant, il a pris connaissance des conditions posées par les tuteurs des héritiers de Faletti et il estime que, dans les Pays-Bas, la vie de deux hommes ne suffirait pas pour retirer de l'impression du Missel un profit équivalent à la somme demandée. Il se déclare donc prêt à abandonner les négociations et à employer à d'autres livres liturgiques le matériel préparé pour cette publication.

BIENTOT après, des conditions plus modérées lui furent proposées, car, dès le 28 juillet 1570, le pape lui accorda le privilège d'imprimer le nouveau Missel pour les Pays-Bas, la Hongrie et certaines parties de l'Allemagne. Pie V nomma le chanoine de la cathédrale Henricus Dunghæus (Henri Ciberti Van Dongen) pour surveiller l'impression. Sur la demande expresse de Plantin, le chanoine Donckerus, qui avait été chargé d'examiner le Bréviaire, fut remplacé pour surveiller l'impression du Missel par son collègue du chapitre de Notre-Dame. Plantin avait fait valoir que "Donckerus était assez occupé à d'autres affaires plus graves de sa charge, tandis que Dunghæus était docteur en théologie, homme savant, studieux et favorablement connu à Rome." Le privilège du roi d'Espagne pour les Pays-Bas fut expédié le 7 octobre suivant.

LE 3 août 1570, Plantin avait déjà reçu les feuilles du Missel, corrigées en beaucoup d'endroits par les commis de Sa Sainteté, ainsi que la copie du contrat passé entre M.

GRAVURES DE L'ANCIEN TESTAMENT, publiées en 1910.

de Goneville et les héritiers de Faletti, contrat qui fut ratifié par Plantin, mais dont nous ne connaissons pas la teneur. Nous savons seulement que, le 30 mars 1574, Plantin compta aux seigneurs Bonvisi la somme de 600 florins pour le privilège du Missel.

Hans Helsevir tira une feuille-épreuve du Missel, le 21 octobre 1570 ; Plantin écrivit, le 16 décembre, à M. de Goneville qu'il venait de donner ordre d'y besogner en toute diligence. Ce ne fut cependant que le mois suivant qu'on mit la main à l'œuvre. Le 26 janvier 1571, Klaas Van Linschoten imprima la première feuille ; le 4 février suivant, Matthieu Orodrius commença à composer la feuille suivante. La première édition fut achevée le 24 juillet 1571 et ne fut tirée qu'à 750 exemplaires, parce que Plantin manquait de papier pour un plus grand tirage et qu'il voulait faire graver des planches pour les éditions subséquentes. On imprima dix exemplaires sur vélin. Non relié, l'exemplaire sur papier ordinaire coûtait 4, l'exemplaire sur grand papier 8, et sur parchemin 38 florins. Plantin en expédia, le 3 octobre 1571, trois de la première espèce, huit de la seconde et cinq de la troisième au cardinal de Granvelle. Reliés, les Missels ordinaires coûtaient 5 et les exemplaires sur vélin 40 florins. En envoyant au cardinal Caraffa un exemplaire du Missel, Plantin constate que le texte de cet ouvrage a été corrigé par ce prélat et qu'il a obtenu la faveur de l'imprimer, grâce à son intervention et à celle du cardinal de Granvelle.

La seconde édition, qui était illustrée de gravures, fut commencée dans la semaine finissant le 18 août 1571 et terminée le 24 mars 1572. Vingt-quatre exemplaires furent tirés sur vélin, ils se vendaient 50 florins ; six en furent envoyés aux chanoines de Saint-Pierre, à Rome, et six à la Bibliothèque de l'ordre de St Jacques, en Espagne. La troisième édition, commencée dans la semaine allant du 18 au 24 novembre

GRAVURES DU NOUVEAU TESTAMENT. publiées en 1573 et 1910. *Or.*

1571 et terminée le premier mai 1572, devait être envoyée à l'Espagne ; une quatrième, également destinée à ce pays, fut commencée en mai 1572 et achevée au mois d'août suivant. Ces quatre premières éditions étaient de format in-folio. Le 5 décembre de la même année, on commença un Missel in-4° qui parut le 20 mars 1573 ; une seconde édition in 4° était achevée le 6 novembre suivant, et une édition in-folio parut la même année. En 1574, il parut deux éditions in-folio, l'une grande, l'autre petite, et une édition in-8°. En 1575, une reconnaître dans cette signature celle de Don Luis Manrique, grand aumônier d'Espagne, qui, au témoignage d'Arias Montanus, composa aussi les frontispices du premier volume de la Bible royale.

LE 12 novembre 1573, Plantin envoya pour la première fois en Espagne des Missels in-folio, ornés de gravures sur bois et de la planche du Crucifiement taillée sur cuivre par Philippe Galle, d'après Martin Van Heemskerck. Cette planche porte la date de 1572, et, dans un Missel in-folio de

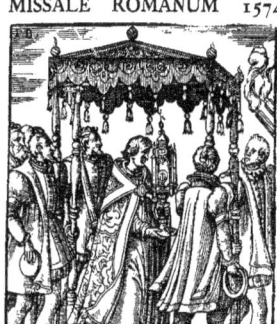

MISSALE ROMANUM 1574

L'EUCHARISTIE
St. Jacques – St. Laurent
St. André – Deux Apôtres
Dessiné par Pierre van der Borcht,
gravé par Ant. van Leest. Or.

édition in-folio vit le jour, et d'année en année les tirages nouveaux se succédèrent.

A partir de la seconde édition, les Missels renferment de nombreuses vignettes gravées sur bois, plus une grande planche, également sur bois, représentant le Calvaire, gravée par Antoine Van Leest et payée 26 florins, le 9 mai 1570. Depuis le mois de mai 1570 jusqu'à la fin de 1574, ce graveur travailla à peu près constamment à tailler, pour le Missel, des lettres et des figures de différentes dimensions. Certaines de ces planches portent son monogramme, formé par l'assemblage des lettres AVL. Le graveur Gérard Janssens, de Kampen, fournit, du 8 décembre 1571 au 4 février 1575, 66 gravures sur bois destinées aux Missels in-folio, dont 48 de petit, 11 de moyen et 7 de grand format. Quelques-unes de ces planches portent sa marque, G et I réunis. Un petit nombre de bois, gravés par Arnaud Nicolaï et par Corneille Muller, trouvèrent également place dans les Missels. Le dessinateur de la plupart de ces planches est Pierre Van der Borcht. Certaines des gravures de format moyen portent un monogramme formé des lettres accolées L et M. Nous croyons la même année, elle se trouve quatre pages plus loin que le Crucifiement gravé sur bois par Antoine Van Leest, d'après Pierre Van der Borcht. Dans un exemplaire de l'édition in-folio, de 1574, nous avons trouvé une planche du Crucifiement, dessinée et gravée par Jean Wiericx, avec la date de 1571. Le 3 juin 1574, Plantin expédie des Missels in-4°, avec les figures sur cuivre, et, le dernier du même mois, il constate qu'il a achevé d'imprimer mille Missels, grand in-folio, sur papier grand et fin ; il vendait ce Missel 4 florins sans les figures sur cuivre. Ces gravures, au nombre de 57, se payaient séparément 3 florins 5 sous. Le 16 octobre suivant, il commença à expédier les exemplaires de cette dernière édition, la plus riche de toutes celles qu'il imprima.

LE 12 octobre 1574, Plantin annote dans ses livres qu'il a fait accord avec Pierre Dufour (Furnius) de Liége, lequel s'était engagé à tailler bien et dûment douze planches du Missel grand in-folio, à 12 florins la pièce, d'après les dessins de Crispin Van den Broeck. Le 7 décembre 1574, Dufour livre trois de ces planches : la Salutation évangélique, St Pierre et St Paul et la Pénitence de David, et reçut le prix

L'illustration des Missels

convenu. En avril 1575, Plantin fit paraître un Missel, dont 300 exemplaires étaient illustrés de figures gravées sur cuivre. Le 18 janvier de cette année, il avait déjà envoyé une épreuve des estampes en Espagne.

NOUS n'avons pas réussi à retrouver un des premiers Missels illustrés de planches en taille-douce. Toutefois, dans le recueil de frontispices et de gravures de l'imprimerie plantinienne que Jean Moretus offrit à son beau-père comme étrennes de l'année 1576, on rencontre, sous le titre "Figures

graveur Jean Sadeler, un autre porte les lettres P. V. VV. (Paulus Uyten VVael). Les encadrements à sujets religieux ne sont pas signés. Le même recueil renferme encore quatre grands passe-partout ornés de sujets tirés de l'Evangile, dont le premier est signé par Pierre Van der Borcht et Jérôme VViericx ; trois grands passe-partout à animaux, fleurs et fruits, non signés ; deux passe-partout plus petits à sujets de l'Evangile, signés par Pierre Van der Borcht et Jean Sadeler et un avec l'Arbre de Jessé, sans adresse. Nul doute que toutes

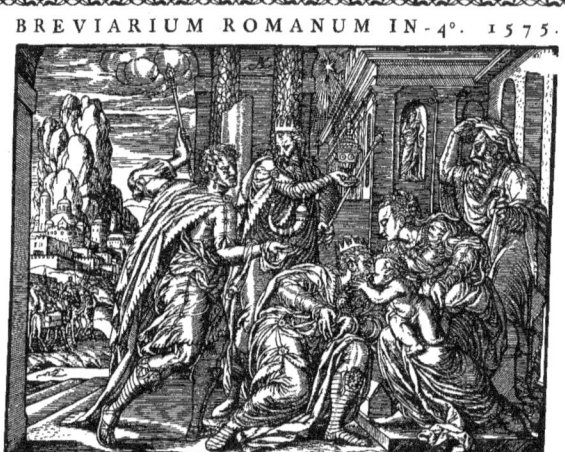

BREVIARIUM ROMANUM IN-4°. 1575.

dessiné par Luis Manrique, gravé par Ant. van Leest. Or.

sur cuivre dont Plantin s'est servi dans l'impression des Missels, Bréviaires, etc.," six belles planches grand in-folio, et neuf petit in-folio. Des six grandes planches, trois : l'Annonciation, le Descente du St Esprit et la Toussaint, portent le monogramme de Jean Wiericx ; les trois autres : l'Adoration des Bergers, la Résurrection du Christ et St Jérôme, ne portent aucun indice. Des neuf planches de format plus petit, le David porte le monogramme de Jérôme Cock ; le Couronnement de la Vierge est signé par Pierre Van der Borcht ; l'Annonciation porte les initiales de Jean Wiericx, 1570 ; une seconde interprétation du même sujet est signée de Jean VViericx, sans date ; une première Résurrection du Christ ne porte pas de monogramme ; une seconde est signée de Jean VViericx ; la Trahison de Judas est signée de Crispin Van den Broeck, peintre, et d'Abraham De Bruyn, graveur ; la Descente du St Esprit n'a pas de monogramme et la Toussaint est signée par Pierre Van der Borcht. Les neuf dernières pièces sont encadrées de passe-partout ornés en partie de figures d'animaux, de fleurs et de fruits, en partie de sujets de piété. Un des premiers porte le monogramme du

ces illustrations n'aient été employées dans les éditions du Missel dont nous venons de nous occuper.

ON a vu qu'à partir de 1570 Plantin cessa de payer la dîme des Bréviaires à Paul Manuce parce que, depuis cette époque, il a besogné uniquement pour le roi d'Espagne. On peut se demander comment il pouvait s'exempter de cette redevance pour les livres qu'il fournissait à son souverain. Voici, selon nous, la réponse à cette question. Philippe II avait fait demander à Pie V de permettre que certains changements fussent apportés aux Missels et Bréviaires destinés à l'Espagne. Le pape y consentit. Le bref énumérant les modifications au Missel est daté du 17 décembre 1570. Le roi acquit ainsi le privilège des livres liturgiques destinés à son pays ; il l'exploita lui-même, fit imprimer des milliers de Missels et de Bréviaires par Plantin et se réserva le monopole de la vente en Espagne. Plantin reçut du pape et du roi le privilège d'imprimer seul les Missels, les Bréviaires, les Diurnaux et les Heures pour les Etats de Philippe II et fut ainsi exonéré du paiement de tout tribut aux imprimeurs romains.

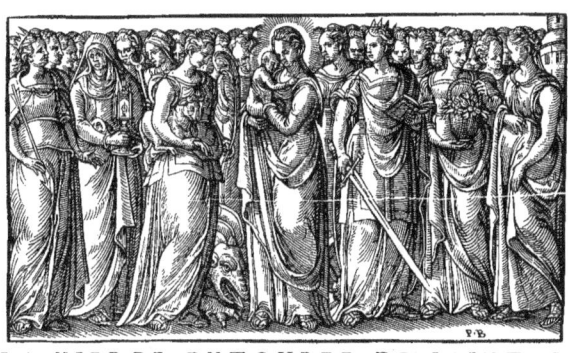

LA VIERGE ENTOUREE DE SAINTES
PLANCHE DU BREVIARIUM ROMANUM 1575
La Nativité - L'Adoration des Rois - La Circoncision - La fuite en Egypte
PLANCHES DU MISSALE ROMANUM 1574 Or.

Le moment où il commença à imprimer les livres liturgiques pour le compte de Philippe II est mémorable dans la vie de Plantin. L'intervention royale lui avait permis de mener à bonne fin sa plus glorieuse entreprise ; la même intervention lui fournit l'occasion de déployer, dans l'impression des livres liturgiques, une activité bien supérieure encore à celle des années précédentes.

Le 6 avril 1569, Arias Montanus, dans une lettre à Philippe II, vante l'habileté de Plantin et fait savoir que le pape lui avait accordé le privilège du Bréviaire. Le roi se fit envoyer deux exemplaires de ce livre et Plantin, en les expédiant, y ajouta deux autres qui lui avaient été demandés par "les familiers du roi". Le 10 août suivant, il répondit à une lettre, transmise par Arias Montanus, dans laquelle Philippe II s'informait du prix de la rame du Bréviaire imprimé. Il envoya trois échantillons de papier : la rame de la première qualité coûtait 2 florins ; la rame de la seconde et de la troisième 1 florin 12 sous. L'impression devait coûter, pour les deux premiers échantillons, 55 sous, et pour le troisième, 51 sous : les prix étaient donc de 4 florins 15 sous, de 4 florins 7 sous et de 4 florins 3 sous pour la feuille imprimée.

Le 9 octobre 1570, Arias Montanus conseilla instamment à Philippe II de faire imprimer pour son compte, chez Plantin, les livres liturgiques dont les églises de ses Etats auraient besoin. Les profits seraient au moins d'un tiers plus grands que si le travail était confié à un autre imprimeur ; l'ouvrage serait mieux soigné qu'à Rome ou à Venise et il y aurait là, pour le roi, une source considérable de revenus. Les imprimeurs romains se sont enrichis par l'exploitation du privilège papal ; ne vaudrait-il pas mieux que l'argent qu'on devrait leur payer ne sortît point des Etats du roi ? Telles sont les considérations que fit valoir le docteur.

Le 23 du même mois, Plantin dressa le tableau de la quantité de livres liturgiques qu'il pourrait fournir. "Je puis, dit-il, imprimer tous les quatre mois 2,000 Bréviaires in-8°, 2,000 Diurnaux in-16° et 2,000 Missels. Il me faudrait 2,000 florins pour acheter le papier et quelque chose en plus pour les frais de l'impression ; à la fin du quatrième mois, le restant du compte devrait être soldé. Si ma maison était plus grande, je pourrais placer plus de presses et fournir tous les trois mois 4,000 Bréviaires, 4,000 Diurnaux et 2,000 Missels ; la somme dont j'aurais besoin s'élèverait en proportion."

Le roi reçut favorablement les avis d'Arias et les propositions de Plantin, et, le premier février 1571, il écrivit au docteur pour lui exprimer sa haute satisfaction du travail de l'imprimeur et pour l'informer qu'il avait ordonné au duc d'Albe d'avancer à Plantin les 2,000 florins demandés et de mettre, si possible, à sa disposition une maison plus grande. Il le prévenait en même temps qu'il avait chargé son confesseur François de Villalba de diriger l'impression des livres liturgiques destinés à l'Espagne.

En envoyant le mandat des 2,000 florins, le roi recommanda au duc d'Albe de donner à Plantin une des maisons confisquées à Anvers et de l'aider de toutes façons dans l'œuvre des Missels et des Bréviaires. D'après la lettre du roi, Plantin aurait offert d'imprimer tous les trois mois de 6 à 7,000 Bréviaires et autant de Diurnaux. Les 2,000 florins lui furent payés par de Isonsa, le 3 mars 1571 ; mais la maison ne fut jamais mise à sa disposition.

Au mois de février 1571, le roi revit les instructions très étendues fournies par le père Villalba à Plantin pour l'impression des livres liturgiques destinés à l'Espagne. Avec la minutie qu'il apportait à toute besogne passant par ses mains, et avec le souci des détails infimes qui le caractérisait, il fit, en marge de ces instructions, de nombreuses annotations, changeant certaines dispositions des Offices, certaines expressions des cantiques et des prières, corrigeant des erreurs de

LA COMMUNION DES SAINTS
PLANCHE DU BREVIARIUM ROMANUM 1575
Jésus au temple - Le baptême de Jésus - Jésus au Jardin des Oliviers - Jésus devant Pilate
PLANCHES DU MISSALE ROMANUM 1574

copiste, se préoccupant de l'emploi d'une vignette, d'une lettre coloriée, en un mot, faisant œuvre de correcteur d'imprimerie. Ainsi, au lieu de *Magnifica beata mater et innupta*, comme portait le petit office du samedi, il proposa de dire : *Magnifica beata mater et intacta*, ce qui vaut évidemment mieux ; aux mots *Domine salvum fac Regem*, il proposa d'ajouter *nostrum*, parce qu'on dit : *Oremus pro Papa nostro*, quoiqu'ici la confusion soit impossible. Inutile de dire que toutes les corrections royales furent scrupuleusement observées.

Les instructions du père Villalba portaient que Plantin imprimerait quatre sortes de Bréviaires. La première était le Bréviaire *de Camara* ou in-folio. Cent exemplaires de celui-ci, avec les cahiers des Saints d'Espagne à la fin, devaient être sur vélin : cinquante pour l'ordre de St Jérôme, avec les Offices de cet ordre, douze pour l'ordre de St Jacques et les autres pour la chapelle royale. Le caractère ordinaire devait être celui que Plantin avait employé en 1570 pour les Heures de la duchesse d'Albe. La seconde espèce devait être in-8º, comme l'édition en deux volumes que Plantin fit paraître en 1570. La troisième devait être semblable aux petits in-8º imprimés par Plantin en 1569, avec d'autres caractères pour certaines parties. La quatrième, enfin, devait être entièrement semblable aux petites éditions de 1569. Ces instructions étaient suivies de longues prescriptions se rapportant au texte, et la pièce se termine par l'ordre d'envoyer, par le premier courrier, quelques feuilles de chaque format, et par la remarque que Plantin, qui s'était engagé à fournir tous les trois mois 6,000 Bréviaires, 6,000 Diurnaux et 4,000 Missels, mais qui n'avait pas encore obtenu l'autorisation de Rome pour le Missel, pouvait, au lieu de 4,000 exemplaires de ce dernier livre, imprimer 4,000 Bréviaires in-folio.

Au commencement du mois de mars 1571, Plantin envoie au roi une nouvelle liste des onze différentes sortes de Bréviaires qu'il pouvait fournir, avec leurs prix respectifs, variant depuis le grand in-folio, sur papier de Lyon au raisin, coûtant 6 florins l'exemplaire, jusqu'au petit in-8º, sur papier colibri, revenant à 14 sous. Il fait observer que pour les cent exemplaires du Missel sur vélin il faudrait 30,000 peaux, à 4 sous la pièce, ce qui ferait 6,000 florins et que pareille quantité ne pouvait plus se trouver en Hollande, d'où il tirait son parchemin. Le vélin employé pour les exemplaires de la Bible royale en avait presque épuisé la provision disponible. Le roi revint sur cet ordre, car Plantin ne tira des Missels qu'un nombre restreint d'exemplaires sur vélin.

Le bref par lequel le Pape autorisait certains changements au texte du Concile de Trente pour la liturgie espagnole et permettait à celle-ci de garder, dans l'office de la messe et dans d'autres cérémonies, les usages de l'église de Tolède, fut expédié à Plantin le 17 avril 1571. Immédiatement après celui-ci se mit à l'œuvre.

Les premiers ballots de livres liturgiques expédiés en Espagne, ne renfermaient qu'un petit nombre d'exemplaires du Missel de la première édition. Ce n'est qu'en novembre 1572, lorsque les deux premières éditions spécialement destinées à l'Espagne furent achevées, que les Missels s'expédièrent par plusieurs centaines à la fois. Le premier envoi de livres, à l'adresse du roi d'Espagne, partit d'Anvers le 19 octobre 1571 ; il consistait en une caisse renfermant 25 Missels et était porté en compte pour une somme de 109 florins et 4 sous. Le second partit le 10 novembre ; il se composait de deux caisses renfermant 50 Missels et coûtait le double. Le troisième, expédié le 6 décembre, était formé de 14 caisses renfermant : 1,036 Bréviaires in-8º, à l'usage de l'Espagne, 1,036 Offices de St Jacques et 1,036 Offices de St Jérôme. Le tout coûtait 1,253 florins 9 ½ sous. Le 7 février 1572, un quatrième convoi suivit ; il était formé de 16 caisses comprenant 1,028 Bréviaires in-8º et 935 Offices

de St Jérôme. Le même jour, 450 Diurnaux, 450 Offices de St Jacques et 450 Fêtes de St Jérôme, valant 1,374 florins et 8 sous, furent expédiés. Le 6 novembre 1572, Plantin envoya 46 caisses, renfermant 600 Missels in-folio de papier ordinaire, 300 de papier plus grand, 2,000 Bréviaires in-8° et 1,200 Bréviaires in-16°.

LE total des fournitures faites au roi par Plantin se monta, pour les années 1571 et 1572, à la somme de 9,389 florins et 8 sous, qui, dès le 7 août 1572, lui avait été soldée en six paiements. Pour l'année 1573, le compte s'élève à 21,287 florins et 17 sous ; pour l'année 1574, à 40,293 florins 8 $^1/_2$ sous ; pour l'année 1575, à 20,630 florins 7 sous ; pour le commencement de 1576, à 5,717 florins 10 sous. Toutes ces sommes furent régulièrement acquittées par les banquiers du roi. En 1576, les événements qui, à Anvers, suivirent la Furie espagnole, vinrent interrompre, pendant une dizaine d'années, la domination de Plantin et mirent un terme aux transactions entre Plantin et Philippe II.

EN six ans, Plantin envoya en Espagne pour une valeur de 97,318 florins 10 $^1/_2$ sous en livres liturgiques, équivalant à 800,000 francs environ de notre monnaie. Les livres fournis pour cette somme énorme se composent de 2,297 Bréviaires in-folio, 2,194 in-4°, 11,764 in-8°, 2,115 in-16° ; 4,525 Missels in-folio, 10,930 in-4°, 1,300 in-8° ; 3,920 Heures in 12°, 2,000 in-16°, 1,100 in-24°, 2,100 in-32° ; 1,700 *Hymni* in-12°, 1,500 in-24° ; 450 Diurnaux ; 1,851 Offices de St Jérôme ; 1,486 Offices de St Jacques et 1,240 *Proprium Sanctorum Hispaniæ*. Dans cette masse d'ouvrages, il n'y avait sur vélin que 6 Missels in-folio, de 1572, et 12 Bréviaires in-folio, de 1575. Suivant Plantin, les agents du roi lui auraient dit que Sa Majesté désirait qu'il fît " préparations pour imprimer tout d'un train et suitte jusques à cent mille Bréviaires, le double des Diurnaulx et Heures, et soixante mille Missels. " Le travail énorme nécessité par ces commandes de Philippe II absorba, pendant cette période, la plus grande partie du matériel de l'imprimerie. En juin 1572, on travaillait à douze presses, rien que pour le roi, et l'on se préparait à en faire marcher deux de plus.

TOUT en poussant avec activité les travaux de la Bible royale et en multipliant les éditions des Bréviaires et des Missels, Plantin songeait à imprimer d'autres livres liturgiques plus importants encore.

LE premier en date fut le grand *Psalterium*, paru en 1571. Selon la préface de cet ouvrage, le cardinal de Granvelle, auquel le livre fut dédié, aida puissamment Plantin à le publier. Ce fut le chantre de l'église de St-Rombaut à Malines, Rembert de Malpas, maître d'hôtel du cardinal, qui avait rapporté de Rome le chant du Psautier et de l'Antiphonaire selon le nouveau Bréviaire et qui surveilla l'impression des deux ouvrages. Une vue du chœur de l'église métropolitaine de l'archevêché de Malines, dont Granvelle était le titulaire, planche gravée par Antoine Van Leest, d'après Pierre Van der Borcht, servit de frontispice au Psautier et plus tard à l'Antiphonaire. Elle fut payée au graveur 18 florins, le 9 mai 1570.

UN second protecteur de Plantin dans cette entreprise importante fut l'évêque de Tournai, Gilbert d'Ongnies, qui, au mois de juillet 1570, lui avait envoyé 100 écus pour l'aider à imprimer le Psautier et l'Antiphonaire et qui acheta 13 exemplaires du premier de ces livres, dont un pour lui et douze pour " messieurs de son chapitre. "

LE Psautier fut commencé dans la seconde moitié de 1570. Le 14 octobre de cette année, Barthélemy Van Paffel et Corneille Muller, ouvriers de Plantin, reçurent chacun 14 florins et 8 sous pour les cahiers A–H de l'ouvrage. Ils y travaillèrent concurremment jusqu'au 24 mars 1571, composant l'un la première et l'autre la seconde partie. Le 6 avril suivant, Plantin expédiait déjà 4 exemplaires à l'évêque de Tournai : deux étaient sur parchemin et coûtaient 60 florins la pièce ; deux étaient sur papier et coûtaient 8 florins. En tout, il avait été tiré 450 exemplaires sur papier et 10 exemplaires sur vélin. De ces derniers les chanoines de Malines en avaient retenu quatre.

L'OUVRAGE est imprimé en beaux et grands caractères gothiques ; les notes massives se détachent en noir sur les portées en rouge. Certains en-tête et majuscules sont également imprimés à l'encre rouge. Des capitales nouvelles de différentes sortes furent taillées pour ce livre, vraiment superbe et digne de la réputation que Plantin s'était déjà acquise à cette époque.

L'ANTIPHONAIRE en deux volumes qui suivit immédiatement, ne le céda en rien comme beauté au Psautier. Plantin le commença en juin 1571 et l'acheva en juin 1572.

LE 22 février 1570, dans une lettre adressée à l'évêque de Tournai, il se déclare prêt à commencer l'Antiphonaire pour autant que " cela lui soit possible " et que Mgr. d'Ongnies l'y aide. Le 23 mai 1571, il écrivit au même prélat qu'il aurait déjà commencé l'Antiphonaire, si les grands frais auxquels la Bible et le Psautier l'avaient entraîné ne l'en eussent empêché. Cependant, quelques jours plus tard, le 28 mai 1571, Cornelis Tol mit la main à l'œuvre et y travailla, avec des intervalles, jusqu'au 7 juin 1572 ; le compositeur Isebrant Van Kelst, qui s'y était mis le 2 décembre 1571, l'acheva le 5 juillet 1572.

L'OUVRAGE parut cette année-là, car il était mis en vente dès les mois de mai et de juin, et, à partir du 10 juillet, on le délivrait aux acheteurs. Cependant le titre de l'Antiphonaire porte la date de 1573. Comme nous l'apprend Plantin, le frontispice ne fut tiré qu'au mois de mars 1573, et cela à la demande d'aucuns qui se plaignaient de ne pas y avoir de commencement. C'est pour cette raison qu'il manque aux exemplaires vendus avant cette date et notamment à plusieurs de ceux qui sont tirés sur vélin. Le frontispice que Plantin faisait ainsi tardivement imprimer est le même qui sert au Psautier ; seulement, dans le haut du chœur de St Rombaut, une bande a été enlevée dans la gravure, pour faire place aux mots : *Juxta Breviarium Romanum restitutum. Pars Hyemalis*, imprimées en lettres mobiles ; dans le second volume, le mot *Hyemalis* est remplacé par *Æstivalis*.

Titre et deux pages de l'
ANTIPHONAIRE
PLANTIN 1573
Ce frontispice fut fait et employé d'abord pour le *Psalterium* de 1571 ; il représente le chœur de l'Eglise St. Rombout,

DCXCVI IN FESTO CORPORIS CHRISTI

FERIA V. celebratur festum Corporis Christi. Si ea die occurrat festum duplex/ transfertur in sequentem diem. Si semiduplex/ post Octauã: si simplex/ nulla fit de eo comm. Infra Octauã non fit de aliquo festo/ nisi fuerit duplex: semiduplicia transferuntur post Octauã: de Simplici fit tantũ comm. In die Octaua/ si sic occurrat, non fit nisi de Natiuitate sancti Joannis, & de festo SS. Apostoloꝝ Petri & Pauli cum comm. Octauæ

IN FESTO COR-
PORIS CHRISTI
Ad Vesperas/
Antiphona.

Sacerdos in æternum Christus Dominus fecundum ordinem Melchisedec/ panem & vinum obtulit. Psal. Dixit Dominus. ³⁷⁷ Evouæ. ¹Ana. ²Miserator Dominus escam dedit timentibus se/ in memoriam suorum mirabiliũ.

Psalm.

Pſal. Confitêbor. 378 Evouæ. 2. Aña. Cálicem ſa lutâris accipiam/ τ ſa=
criſicâbo hóſtiam laudis. Pſal. Crédi=
di. 390 Evouæ. 3 Aña. Sicut nouél=
læ oliuârum/eccleſiæ filij ſint in cir=
cúitu menſæ Dómini. Pſalm. Beá=
ti omnes. 406. Evouæ. 4 Aña. Qui
pa cemponit fines eccleſiæ/frumẽti

IL en fut tiré, au dire de Plantin, environ 400 exemplaires "comme du Psautier." Or, le chiffre exact du tirage de ce dernier livre étant de 450, il est probable que l'Antiphonaire fut imprimé au même nombre. Quelques exemplaires furent tirés sur vélin. Jean Tollis fournit à cet effet 99 douzaines de feuilles de parchemin pour une somme de 244 florins et 12 ½ sous. Les troubles étant venus entraver les communications avec la Hollande, Plantin se vit obligé de payer jusqu'à 14 sous la pièce une partie des peaux qui furent employées dans les Antiphonaires sur vélin. A la fin, les communications avec la Zélande étant interrompues, il ne put plus s'approvisionner de parchemin et se vit obligé de tirer les 44 dernières feuilles du second volume de l'Antiphonaire sur grand papier. A la suite de ces circonstances, les exemplaires sur vélin durent être cotés au prix extraordinairement élevé de 162 florins 10 sous, c'est-à-dire à environ 1,300 francs de notre monnaie. Les exemplaires ordinaires se payaient 17 florins ; un certain nombre étaient sur grand papier et se vendaient 19 florins.

L'EVEQUE de Tournai, à qui le livre fut dédié, acheta, le 25 mai 1572, deux exemplaires sur vélin. La cathédrale d'Anvers en prit également deux qu'elle conserva jusqu'en 1880. A cette époque, elle en céda un au Musée Plantin-Moretus.

LE cardinal de Granvelle soutint encore Plantin dans cette entreprise et lui fit prêter 900 florins par l'intermédiaire de Max. Morillon, son vicaire dans les Pays-Bas. L'imprimeur donna, en garantie de cette somme, 150 exemplaires de son Psautier.

LE cardinal prit, en 1572, pour son église de Malines : 5 Antiphonaires sur papier, à 17 florins l'exemplaire, dont la reliure avec courroies en buffle coûtait 4 florins le volume ; 2 Antiphonaires sur parchemin, à raison de 325 florins les deux ; la reliure, avec courroies, cantonnières et buffle, coûtait 40 florins pour les deux exemplaires ; et enfin deux *Commune Sanctorum* sur parchemin, à 46 florins les deux. Ce dernier ouvrage n'est qu'une partie de l'Antiphonaire qui ordinairement, dans les exemplaires sur vélin, est tiré sur papier.

BIENTOT après l'apparition de l'Antiphonaire, Plantin fit des préparatifs pour une édition nouvelle du même ouvrage " de la forme commune ", et pour une autre de plus grand format, toutes deux commandées par le roi d'Espagne ; la dernière devait surpasser en beauté d'exécution et en dimension tout ce que son officine avait produit jusqu'alors. C'est pour elle qu'il fit les frais énormes en papier, lettres moulées et gravées qui constituaient la grande moitié de la somme de 45,175 florins et 15 sous qu'il prétendait, plus tard, lui être due par le roi. Dans cette somme il calculait les débours pour les deux Antiphonaires à 24,060 florins, dont 2,150 pour poinçons et matrices de l'édition ordinaire et le reste pour l'édition en format plus grand. Le chiffre de 18,000 florins représentait dans cette somme la valeur des papiers commandés par Plantin. Il annota dans un de ses registres qu'il avait tiré sept feuilles du grand Antiphonaire à 850 exemplaires ; et, le 8 octobre 1574, il écrivit au père de Villalba qu'il avait envoyé, quatre ou cinq jours auparavant, six feuilles du grand Antiphonaire à Arias Montanus. Nous n'avons malheureusement retrouvé aucune trace de ces feuilles qui devaient être superbes.

LE papier acheté pour cet ouvrage qui ne fut jamais exécuté, fut employé à imprimer le *Spieghel der Zeevaerdt*, ainsi que les messes de Georges de la Hèle, Allard Nuceus ou du Gaucquier, Jacques de Kerle et Philippe de Mons.

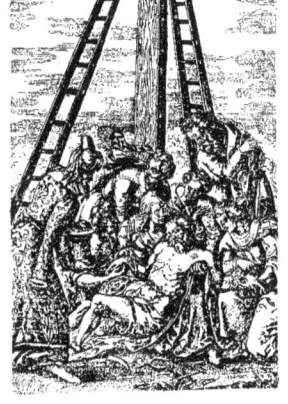

HUMANAE SALUTIS MONUMENTA. Arias Montanus.
PLANTIN 1571

Les Généalogies et anciennes descentes des Forestiers et comtes de Flandres
Anvers J.-B. Vrints, 1598.
Marguerite de Male, comtesse de Flandre.

Le Graduale Romanum

LE 26 avril 1574, Plantin écrivait que les lettres majuscules pour l'Antiphonaire étaient taillées et que, dans peu de semaines, elles seraient justifiées. Il s'agit ici des admirables lettrines qui furent employées dans les mêmes impressions musicales à partir de 1578.

UN troisième grand ouvrage que Plantin avait l'intention d'entreprendre, après l'achèvement du Psautier et de l'Antiphonaire, était le *Graduale Romanum*. Au moment de le commencer, il se trouva à bout de ressources et s'adressa aux autorités ecclésiastiques pour obtenir une subvention. Au Concile des évêques de nos provinces, réuni à Louvain, le 14 novembre 1574, et probablement sur la proposition de Max. Morillon, prévôt d'Aire et vicaire général du cardinal de Granvelle, archevêque de Malines, ces prélats décidèrent de supplier Son Excellence le gouverneur des Pays-Bas d'écrire des lettres pour demander des subsides, en faveur de Plantin, aux abbés de Flandre et de Brabant. Ils conseillaient de cotiser l'abbé d'Averbode à 500 florins, celui de Perk à 400, celui de S^te Gertrude à Louvain à 300, celui de S^t Pierre à Gand à 1000, celui de Tronchiennes à 300, celui de Bergues-S^t-VVinoc à 1000, celui de S^t Nicolas-lez-Furnes à 600; les autres abbés étaient estimés pouvoir globalement fournir 1200 florins. Plantin s'était engagé à rendre les sommes avancées au moyen du produit de la vente des premiers Graduels, ainsi que des Psautiers et des Antiphonaires, ou bien en livres au choix des prêteurs. Il offrit de donner en gage à chacun de ses créanciers éventuels une quantité de livres égale en valeur au double de l'argent prêté, ou de garantir la créance en bloc par la totalité des livres qu'il avait en magasin au grenier du couvent des Carmes et qu'il estimait à 15,000 florins. (1)

IL ne fut point donné suite à cette demande adressée aux évêques. La seule trace du résultat obtenu que nous rencontrions dans les registres de Plantin est l'inscription à l'avoir de l'évêque d'Ypres, Martin Rythovius, d'une somme de 400 florins, "lesquels il a pleu à sa Révérendissime Seigneurie de avanser audit Plantin pour le subvenir en l'impression du Graduel grand pour le cheur lequel doibt estre imprimé avec le temps, et ledit Signeur a obligation de Plantin à payer en ses livres qu'il plaira à saditte Révérendissime Seigneurie de prendre ou faire demander." Plantin ne publia jamais son Graduel en grand format. En 1577, il chargea David Regius de préparer le texte de cet ouvrage et lui paya 48 florins à compte sur ses futurs travaux. Le 16 juillet 1578, il annota dans ses registres que Regius n'avait pas encore livré le Graduel, lequel devait avoir " bien passé an et jours." Le 27 mai 1579, ce travail n'était pas encore fourni, et, fort probablement, il ne le fut jamais.

LES *Annales Plantiniennes* mentionnent bien, sous l'année 1569, un Graduel in-folio, mais comme il n'y a pas eu d'édition de cet ouvrage à cette date, l'erreur résulte d'une faute d'impression, l'un ou l'autre catalogue portant 1569, au lieu de 1599.

(1) Pièce conservée dans les liasses aux lettres missives du Conseil d'Etat et de l'Audience aux archives du royaume à Bruxelles.

PARMI les ouvrages liturgiques importants publiés par Plantin à cette époque, il faut encore compter les Offices de la Vierge. En 1568, il imprima une ou plusieurs éditions des Heures de Notre-Dame, sous l'adresse: *Antverpiæ, pro Joanne ab Hispania. MDLXVIII.* Dans le recueil de frontispices, formé en 1576 par Jean Moretus, nous rencontrons cinq titres différents de ce livre de format in-16°; mais nous ne savons si chacun d'eux correspond bien à une édition différente.

LE ROI DAVID
Missale Romanum in-4o, 1575.

EN 1570, il publia une fort jolie édition in-8° de ce livre, richement illustré de planches gravées par Jean VViericx et Pierre Huys, d'après Pierre Van der Borcht, édition faite, comme il nous l'apprend, pour la duchesse d'Albe, et ornée des armes du duc d'Albe et de celles du roi d'Espagne. La révision du Bréviaire et du Missel eut pour conséquence de faire remanier aussi les divers Offices. Le 7 juillet 1571, Plantin proposa au cardinal de Granvelle d'intercéder en sa faveur auprès du pape pour lui procurer, moyennant une somme d'argent à payer à l'éditeur romain, le privilège des Heures de la Vierge. Le pape avait sévèrement défendu de les imprimer à tout autre que celui auquel il en avait octroyé le privilège; malgré cette défense, Steelsius d'Anvers avait

demandé et obtenu à Bruxelles la permission de les publier ; de plus, d'autres libraires anversois faisaient imprimer ces Offices à Liége. Voilà ce que prétendait Plantin, et, en effet, nous connaissons une édition in-12º de ce livre, avec l'adresse de Philippe Nutius, datée de 1572.

LE 23 mars 1572, Granvelle envoya à Plantin un bref du pape, l'autorisant à imprimer les *Heures de Notre-Dame* pour tous les pays. Il eut de la difficulté à faire confirmer ce privilège à Bruxelles, où l'on avait déjà accordé une licence pareille à Steelsius. Pierre Bellère, représentant des héritiers de ce dernier, lui fit défendre, par exploit de procureur, d'imprimer cet ouvrage. Vers le 20 juin, Plantin reçut de nouvelles lettres de Rome confirmant l'autorisation papale, ce qui eut pour effet de rabattre les prétentions de ses concurrents et de les amener à une composition, aux termes de laquelle les deux parties imprimeraient simultanément les Offices de la Vierge.

PLANTIN ne perdit pas de temps. A la fin du même mois de juin, il avait déjà tiré plusieurs cahiers, et le 22 du mois d'août, il avait achevé deux éditions des Heures, de 2,000 exemplaires chacune, l'une in-12º, l'autre in-24º. Cette dernière avait été imprimée pour son compte par Henri Alsens et lui-même en avait entamé une troisième. De l'année 1573 nous connaissons une édition des Heures in-4º, et une autre in-32º. Voilà donc quatre éditions différentes, publiées dans l'espace d'une année et demie. Une bonne partie de ces Offices fut envoyée en Espagne.

PLANTIN fournit, en même temps, différentes éditions du Diurnal d'après le texte autorisé par le Concile de Trente. En 1570, il publia deux éditions in-16º et une in-24º ; en 1571, deux éditions in-24º, imprimées par Henri Alsens pour son compte ; en 1572, deux éditions in-24º ; en 1573, une édition in-16º ; en 1575, une édition in-16º.

EN 1568, il fit paraître une édition de *Hortulus Animæ* in-16º et une autre in-24º ; en 1570, il en publia encore deux in-16º.

NOUS connaissons de lui plusieurs calendriers ecclésiastiques appartenant à la même période. Une édition in-8º de 1569, revue par Joannes Horolanus et une autre, de même format, publiée la même année, d'après le Bréviaire du Concile de Trente par Jean Molanus ; une édition de format microscopique, de 1570 ; une édition in-16º, de 1574, et une in-8º, de 1575.

AJOUTONS-Y, pour compléter le tableau de l'activité de Plantin dans cette branche, un *Processionale Ecclesiæ Antverpiensis B. M. V.* in-4º, de 1574 ; *Festa Sanctorum quæ in ordine divi Jacobi in Hispania specialiter celebrantur*, de 1572 ; un office de Sᵗ Jérôme in-8º, de 1571 ; les Hymnes in-12º, de 1573, les trois derniers destinés à l'Espagne ; un *Ordo seu Ritus celebrandi Missas* in-16º, de 1572, et un *Officia fratrum eremitarum Sancti Augustini* in-8º, de 1575.

CHAPITRE VIII
1568 — 1576

IMPRESSIONS DE 1568 A 1576

LE DICTIONNAIRE FLAMAND - LATIN

CORNEILLE KIEL

NOUS avons suivi Plantin dans ses travaux de typographe jusqu'à la fin de l'année 1567. Parmi les ouvrages qu'il publia depuis lors, nous avons choisi la Bible royale et les premiers livres liturgiques pour en parler avec quelques détails. Passons maintenant en revue les autres produits importants de ses presses, depuis la fin de l'Association jusqu'au moment où il établit son officine dans le local du Marché du Vendredi, c'est-à-dire jusqu'en avril 1576.

EN fait d'ouvrages théologiques, Plantin fit paraître, en 1569, une seconde édition de la *Summa Sylvestrina* par le fière Sylvestre de Prierio ; deux éditions de la Somme de S^t Thomas d'Aquin, la première, de 1569, en trois volumes in-4°, la seconde, de 1575, en quatre volumes in-folio ; deux éditions de la *Catena Aurea in quatuor Evangelia* du même auteur, l'une de 1571 et l'autre de 1573, toutes deux in-folio ; les Commentaires d'Arias Montanus sur douze prophètes, de 1571 et du même format ; la traduction latine des Psaumes in-4°, de 1574, et les *Elucidationes in quatuor Evangelia* in-4°, de 1575, par le même auteur ; les Commentaires de Pierre Serranus sur le Lévitique et sur Ézéchiel, deux volumes in-folio, parus en 1572 ; les Concordances de la Bible de Georges Bullocus, de la même année, en un volume in-folio ; les livres de Severus Alexandrinus, sur les rites du baptême, en syriaque, avec une traduction latine par Guy le Fèvre de la Boderie, un volume in-4°, paru en 1572 ; *las Obras Spirituales de Luys de Granada*, de la même année, en 10 volumes in-8° ; le livre de Josué, publié en Hébreu, Grec et Latin, et annoté par André Masius, en un volume in-folio, daté de 1574. Dans la Jurisprudence, cette même période fut d'une fécondité extraordinaire.

EN 1567, comme nous l'avons vu, Plantin avait publié en dix volumes in-8°, le *Corpus Juris civilis* de Russardus et Duarenus. Le premier volume avait été tiré à 2550 exemplaires, les autres à 1600. De cet ouvrage, qu'il vendait d'ordinaire 4 florins 10 sous, Plantin avait cédé 625 exemplaires à Jehan Mareschal, libraire de Lyon, au prix de 48 sous. Plus tard, lorsqu'il publia des ouvrages du même genre, il s'entendit également avec ses confrères pour supporter les frais en commun.

EN 1573, il s'associa avec Philippe Nutius et avec les héritiers de Jean Steelsius pour publier la collection du droit canon en trois volumes. Le premier, intitulé *Decretum Gratiani*, porte le colophon : " Lutetiæ Parisiorum. Ex officina chalcographica Gulielmi Desboys, sub Sole aureo, in via Jacobæa, Anno Domini M. D. LXI." Dans d'autres exemplaires, on lit à la fin du texte : " Antverpiæ, excudebat Theodorus Lyndanus, typis et sumptibus Christophori Plantini, " et sur la dernière feuille du volume : " Antverpiæ, typis et sumptibus Christophori Plantini. Excudebat Joannes VVithagius anno MDLXXII." L'association des trois imprimeurs avait donc acheté le fond d'une édition parisienne et fait réimprimer un certain nombre d'exemplaires de ce volume. Le second : *Sextus Decretalium liber*, porte le colophon : " Antverpiæ, ex officina typographica Philippi Nutii." Les lettrines ornées, employées dans le troisième volume, *Decretales Gregorii*, prouvent qu'il a été imprimé par Jean Vervvithagen. Les trois volumes ont l'adresse : " Antverpiæ, Apud Christophorum Plantini, Haeredes Jo. Steelsii & Philippum Nutium. M. D. LXXIII." Ce fut pour cet ouvrage que Pierre Van der Borcht dessina et que Gérard Jansen, de Kampen, tailla la belle marque où les emblèmes de Plantin, de Nutius et de Steelsius sont réunis. Le 25 janvier 1573, ce travail fut payé 2 florins au dessinateur.

EN 1575, Plantin imprima, en un énorme volume in-folio,

le *Corpus Civile* de Louis Le Caron ou Charondas, dont Pierre Bellère prit 250 exemplaires pour son compte. Cet ouvrage important fut dédié par l'imprimeur à Frédéric Perrenot, seigneur de Champagny et frère du cardinal de Granvelle, ainsi qu'aux Bourgmestres et Echevins de la ville d'Anvers. Cette dédicace et les cadeaux de livres faits à la ville, à différentes époques, lui firent accorder par les Bourgmestres et Echevins une pièce d'argenterie ayant une valeur de 100 couronnes d'or ou environ. Du moins ce don fut voté par ces magistrats dans leur séance du 24 mars 1575(1). Mais, si nous en croyons les livres de Plantin, jamais ce cadeau ne lui fut remis. Le 2 janvier 1579, Jean Moretus, au nom de son beau-père, annota dans son grand livre : "Messieurs de la ville d'Anvers doibvent avoir laditte somme de flor. IIII c. et VI et XII s. $^1/_2$ d'aultant que comme il a pleu ausdits seigneurs de octroyer à C. Plantin une pension annuelle à certaines conditions, il soulde ceste partie et ne leur en tient plus compte d'icelle. Et combien que Messieurs avoyent ordonné par acte du..... que pour la dédication du *Corpus Civile* de Duarenus (lisez Charondas), etc., qu'il leur avoit faict qu'il recevroit une couppe de 100 couronnes, il ne a jamais rien receu et pour aultant qu'il espère que doresnavant sera récompensé, il soulde la partie contrescripte de ce qu'il n'a point receu de luy jusques audit temps, estant plusieurs choses point mises à compte, Val. 406.12 $^1/_2$."

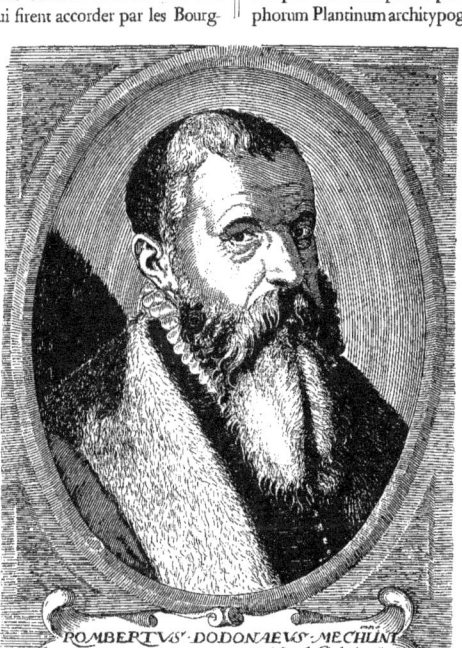

ROMBERTVS · DODONAEVS · MECHLIN.
Espere de Boulonois fecit

Rep.

LA pension dont il est question dans cette annotation fut accordée à Plantin le 27 janvier 1579. Elle se montait à 300 florins l'an et Plantin dut en retour imprimer les ordonnances et placards de la ville, fournir un exemplaire de chaque livre publié par lui et tenir son imprimerie sur le même pied qu'auparavant. Des livres d'autres typographes, obtenus en échange de ses éditions, il devait céder à la ville un exemplaire au prix coûtant (2).

EN 1575, parurent aussi *Pandectæ Juris civilis*, avec les commentaires d'Accursius et d'autres jurisconsultes, en trois volumes in-folio; *Codicis Justiniani libri XII* avec les commentaires d'Accursius et d'Antoine Contius, 1 volume in-folio; *Institutionum libri quatuor*, avec les commentaires d'Accursius, un volume in-folio, et *Volumen Legum paruum*. Ces six volumes portent l'adresse "Ex officina Philippi Nutii," une partie des exemplaires porte: "Antverpiæ, Apud Christophorum Plantinum archi typographum regium MDLXXV."

Il est à remarquer toutefois que le second volume des Pandectes d'un des deux exemplaires de cet ouvrage que possède le Musée Plantin-Moretus, se termine par le colophon : "Antverpiæ, Excudebat sumptibus Christophori Plantini Joannes V Vithagius." Cette singulière indication sur un ouvrage dont les exemplaires ordinaires portent simplement l'adresse de l'officine de Nutius, nous prouve que ce ne fut pas ce dernier typographe, mais bien Jean Vervvithagen qui imprima pour ses deux collègues au moins une partie de cette collection de livres de droit.

LES archives du Musée Plantin-Moretus nous apprennent que, le 16 juillet 1573, Plantin fit Philippe Nutius un accord, selon lequel ce dernier imprimerait le cours de Droit civil pour compte de Plantin ; douze jours plus tard, ce contrat fut modifié en ce sens que Nutius ferait l'impression pour son propre compte, que Plantin prendrait le tiers de l'édition, consistant en 500 exemplaires, et Pierre Bèllere 250 exemplaires.

DANS la même période, Plantin continua activement à publier les auteurs classiques latins et grecs. Un grand nombre d'éditions in-8° vinrent s'ajouter aux classiques in-16° publiés auparavant. Deux éditions princeps d'auteurs grecs : *Hesychius Milesius, De his qui eruditionis fama claruere*, et *Joannes Stobæus, Eclogarum libri duo*, parurent, le premier en 1572, le second en 1575. Les deux ouvrages furent imprimés d'après des manuscrits appartenant à Sambucus. Adrien Junius fournit la traduction de Hesychius, Guillaume Canterus celle de Stobæus.

LES ouvrages de philologie classique et les livres scolaires se rencontrent également en nombre considérable parmi les impressions de 1568 à 1576. Les traités de Corneille

(1) Voir dans: *Bulletijn der Antwerpsche Bibliophilen*, I, 117, P. GÉNARD, *Bijdragen tot de Geschiedenis der Boekdrukkunst in Antwerpen*.
(2) Voir le document, ibidem, p. 119.

de 1568 à 1576

CALENDULA Or.

Valerius : *Grammatica, Rhetorica, Physica, Ethica, de Sphæra* et *Dialectica* furent plusieurs fois réédités.

EN 1569, Plantin imprima le premier ouvrage de Juste Lipse : *Variarum lectionum libri IIII*. En 1575, il imprima de lui *Antiquarum lectionum commentarius*, et l'année suivante, l'opuscule *Leges regiæ et leges X. virales*.

EN 1569, Plantin fit paraître les *Origines Antwerpianæ*, de Goropius Becanus, son ami et son ancien associé. Quelle que fût l'intimité des relations entre l'imprimeur et le fameux médecin anversois, Plantin ne se fit pas grande illusion sur le fondement des paradoxes défendus par Becanus. On sait qu'entre autres rêveries, cet auteur prétendit prouver dans cet ouvrage et dans ceux que Plantin publia après la mort de l'auteur, que le flamand était la langue la plus ancienne de la terre, celle qu'Adam avait parlée et dans laquelle on retrouve les racines de tous les autres idiomes.

PLANTIN écrivit au cardinal de Granvelle, le 29 janvier 1568, en parlant de ce livre : "C'est une œuvre, qui à mon avis sera bien philosophique, mais jugée paradoxique de ceux qui n'entendront pas la propriété des mots de la langue vulgaire de ce païs." Dans une lettre adressée à Zayas après la publication de l'ouvrage, il parle en termes plus assurés de sa valeur scientifique ; mais c'est évidemment à l'instigation de Becanus, qui, désirant mettre ses élucubrations sous le patronage du roi, avait chargé Plantin de faire des ouvertures pour arriver à ce but.

UNE profusion de livres scientifiques sortirent, pendant cette même période, des presses de Plantin. Nous reviendrons plus loin sur les services qu'il rendit aux études sérieuses de son temps ; bornons-nous à dire ici qu'il fit paraître alors plusieurs ouvrages de botanique de Rembert Dodoens, de Charles de l'Escluse et de Mathieu de Lobel, le

TULIPA Or.

De arte Cyclognomica de Corn. Gemma et bien d'autres encore.

CES derniers livres étaient illustrés de planches taillées par les graveurs sur bois que Plantin employait d'ordinaire : Antoine Van Leest, Arnaud Nicolaï, Corneille Muller et Gérard Jansen de Kampen. Dès le début de sa carrière, Plantin avait fait exécuter des travaux considérables de ce genre ; à partir de 1568, il eut souvent recours aux graveurs sur cuivre pour orner ses publications.

EN 1569, Plantin édita un livre d'écriture dont les 34 charmantes planches furent dessinées par Clément Perret de Bruxelles, et gravées sur cuivre par Corneille De Hooghe.

LES *Humanæ salutis monumenta*, de 1571, par Arias Montanus, sont enrichis de 71 superbes estampes, gravées par les frères VViericx, par Abraham De Bruyn et par Jean Sadeler, d'après les dessins de Crispin Van den Broeck et de Pierre Van der Borcht. Ce livre est de format in-4° probablement le premier orné d'un si grand nombre de gravures sur cuivre. La même année, Plantin publia le même ouvrage in-8°, le même texte avec d'autres gravures, dessinées par Pierre Van der Borcht et gravées par les frères VViericx, Pierre Huys et Abraham De Bruyn.

UN autre ouvrage artistique, *Icones veterum aliquot, ac recentium medicorum, philosophorumque*, par Sambucus, vit le jour en 1574 ; il comprend 68 planches, parmi lesquelles 63 représentent des portraits de médecins et de philosophes entourés de riches encadrements en style renaissance. Toutes ces planches sont probablement dessinées et gravées sur cuivre par Pierre Van der Borcht.

UN livre qui nous oblige à entrer dans quelques détails, parce qu'il constitue un des titres de gloire de Plantin et parce qu'il a été d'une importance majeure pour notre nation, est le dictionnaire flamand, conçu et publié par lui. Voyons comment naquit cet ouvrage célèbre

PÆONIA Or.

Planches de : *Florum et Coronariarum odoratarumque historia Remberti Dodonæi*. Plantin 1568

et arrêtons-nous quelques instants à étudier la vie de Corneille Kiel, le grand homme qui fut pour ce lexique le principal auxiliaire de Plantin.

Dans la préface de son *Dictionarium Tetraglotton* ou dictionnaire latin-grec-français-flamand paru en 1562, Plantin nous apprend qu'après avoir publié à l'usage de la jeunesse des éditions nouvelles des classiques latins, les maîtres d'école lui avaient demandé de faire la même chose pour les études de la grammaire et de la langue latine: "Nous nous mîmes donc nous-mêmes ou chargeâmes d'autres de réunir dans les dictionnaires les mots latins classés par ordre alphabétique et les fîmes traduire par un homme compétent en français et en flamand." Ce fut là son premier essai d'un dictionnaire où le flamand prenait place.

Dans la préface de son *Thesaurus Theutonicæ linguæ*, ou Dictionnaire flamand-français-latin, adressée aux maîtres d'école ou membres de la confrérie de St Ambroise, et datée du 13 février 1573, Plantin explique fort au long comment l'idée de cet ouvrage lui est venue et comment elle fut réalisée. Comme tout ce qu'il écrivait, ces pages sont un modèle de style clair et ne manquent pas d'un certain piquant qui en relève la sobriété.

Il raconte qu'étant arrivé à Anvers, sans connaître la langue du pays, il sentit le besoin de l'apprendre et se mit à réunir tous les mots flamands qu'il rencontrait. Après s'être informé de leur signification, il rédigea une première ébauche d'un dictionnaire flamand-français. Ceci se passait de 1550 à 1555. Ayant appris plus tard que des hommes plus compétents travaillaient à un ouvrage de même nature et que notamment Gabriel Meurier avait déjà préparé pour la presse plusieurs écrits du même genre, Plantin abandonna momentanément son projet. Il espérait que bientôt l'un ou l'autre de ceux qui s'occupaient de linguistique publierait un dictionnaire assez développé pour ne pas rester trop au-dessous de ce qu'on avait déjà produit pour d'autres langues. Mais cet espoir ne fut point réalisé. Les traités de Meurier et les vocabulaires composés par d'autres écrivains étaient des nomenclatures de mots, trop pauvres pour mériter le titre de dictionnaire complet de notre langue. Voyant que personne ne prenait en main l'ouvrage qu'il avait projeté depuis de longues années, Plantin se décida à chercher quelqu'un qui pût et voulût entreprendre la tâche de recueillir et de mettre en ordre un lexique flamand-français-latin véritablement suffisant. Il était prêt à se charger des frais du travail préparatoire aussi bien que de l'impression du livre.

THESAVRVS THEVTONICÆ LINGVÆ.

Schat der Neder-duytscher spraken.

Inhoudende niet alleene de Nederduytsche woorden/maer oock verscheyden redenen en manieren van spreken/ vertaelt ende ouergeset int Francois ende Latijn.

Thresor du langage Bas-alman, dict vulgairemēt Flameng, traduict en Françoys & en Latin.

ANTVERPIÆ,
Ex officina Christophori Plantini
Prototypographi Regij.
M. D. LXXIII.

"Cherchant tel personnage, ainsi continue Plantin, il m'en print comme il feroit à quelqu'un, qui, s'enquestant soingneusement & voulant choisir quelque Architecte ou maistre masson industrieux pour luy dresser quelque bastiment commode; s'adresseroit à plusieurs pour entendre leur advis: et les trouvant (comme il advient souvent) différents d'opinion & d'ordonnance, commanderoit à chascun des plus experts d'entre eulx de luy fabriquer un modelle de sa conception; à ce que finablement, sur la conférence des commoditez et incommoditez de chascun d'iceux, il peust plus facilement et seurement arrester le plan et la montée de son futur édifice.

"Car m'estant addressé à divers personnages, que j'estimois suffisans pour satisfaire à mon desseing, & les trouvant de différente opinion touchant la manière d'y procéder, je me résolu d'accorder séparément avec quatre, à mon advis, des plus capables pour ce faire. Et, pour ne les forcer de leur naturel ou inclination, & les rendre d'autant plus volontaires à la besongne, je permis à chascun d'eux (sans que l'un sceust rien de l'autre) de prendre & continuer tel ordre que bon luy sembleroit: espérant que chascun m'ayant rapporté son ouvrage, nous les ferions conférer ensemble, & rapporter les commoditez de l'un à l'autre, pour en dresser puis après quelque forme de bastissage.

"Or l'un trouva bon de tourner tous les mots & quelques

Les Généalogies et anciennes descentes des Forestiers et comtes de Flandre.
Anvers J.-B. Vrints, 1598.
Charles le Bon.

phrases du Dictionnaire Latin-François en Flameng, & aussi tout d'un train les escrire à part en certain ordre alphabétique.

"L'AUTRE print les mots du Dictionnaire François-Latin, qu'il tourna en Flameng, les rédigeant semblablement en l'ordre de l'A, B, C.

me délivra les mots Latins tournez en Flameng : desquels je ne faisois qu'achever l'impression, y ayant entremis les mots Grecs & François ; quand certaine autre rencontre adverse arresta de rechef l'entier cours de mes efforts. Quelque temps après toutesfois, ayant reprins courrage, aucuns de ces entrepreneurs m'apportèrent leurs copies : lesquelles je leur fis

DIOSCORIDES. 20.

Simplicium vires obscura nocte reuelas,
Describis forma, quæque colore suo.
Asseris hanc partem diuinè, externaque vana
Ne nos decipiant, te monitore, patent.

Planche de " Icones veterum aliquot ac recentium, Medicorum Philosophorumque. „ Plantin 1574.

"LE troisiesme recueillit de tous les Dictionnaires Flamengs que je luy peu trouver, & de l'Aleman (car je fournissois à un chascun d'eux tous les livres qu'ils me disoyent leur estre propres) les mots qu'il pensoit convenir à l'entreprinse, & les réduisoit en l'ordre des lettres selon le Flameng y adjoustant l'interprétation Latine après.

"LE quatriesme en fist aussi comme bon luy sembla. Peu de temps après l'un (comme pour arres de ses labeurs)

conférer ensemble ; & ordonnay d'adjouster des autres au plus capable exemplaire les mots qu'ils trouveroyent, ou s'adviseroyent cependant y défaillir, & y estre convenables. Cecy faisant, il s'en trouva tant (car qui ne sçait la pluralité d'yeulx jointe ensemble veoir d'avantage qu'un seul ?) que les marges, pour amples qu'elles fussent, ne les sceurent comprendre. Parquoy fismes adjouster du papier entre chascun feuillet, & puis après transcrire le tout au net, pour le mettre

soubs la presse. Cela que nous commençasmes de faire : ainsi qu'en montrasmes alors certaines feuilles à noz amis, ausquels elles plaisoyent mieulx qu'à nous ; qui, voyant que chascun jour nous y apportoit quelque chose d'advantage ; non seulement cessasmes d'imprimer : mais, comme bastisseur trop curieux en héritage nouvellement acquis, condemnasmes les feuilles imprimées à estre mises parmy les maculatures, & de *La premiere, et la seconde partie des dialogues françois, pour les jeunes enfans*, en 1567, Plantin rappelle également qu'au printemps de 1566, il aurait voulu publier, dans l'automne de la même année, un beau dictionnaire flamand-français-latin, mais qu'il dut suspendre l'impression commencée, à cause des troubles politiques et religieux qui survinrent.

PENDANT cinq ans, l'ouvrage chôma. En 1572, Plantin

EXERCITATIO ALPHABETICA PLANTIN 1569

arrestames de faire encores reveoir, & augmenter les parties de ce modelle par autres maistres; pensants rendre du premier coup ce Dictionnaire autant accompli qu'il seroit possible."

Dans la dédicace au Sénat d'Anvers du *Vivæ Imagines partium corporis humani*, livre paru en 1566, Plantin dit que depuis dix ans il travaille à recueillir les matériaux d'un dictionnaire flamand qu'il espère pouvoir faire paraître sous peu. "Ce dictionnaire, dit-il, révélera à tous les richesses de cette langue que jusqu'ici on a regardée comme pauvre."

Dans la dédicace "Aux excellens et magnifiques Signeurs, Messigneurs les Bourghemaistres, Eschevins, & prudent Sénat de la très-renommée ville d'Anvers," imprimée en tête le reprit, bien résolu à l'achever et à ne plus permettre, comme il l'avait toujours fait auparavant, que des changements fussent encore apportés à la copie tant de fois remaniée. Cette fois, la résolution fut exécutée comme elle avait été prise, et, en 1573; le *Thesaurus Theutonicæ linguæ* vit enfin le jour.

Examinons si les archives de la maison Plantin font connaître d'une manière plus précise les faits exposés dans la préface du *Thesaurus*.

Le dimanche, 28 novembre 1563, Plantin annota dans son "Journal des affaires" ce qui suit :

"DICTIONARIUM latino-gallicum, in-f°. Paris, débiteur par casse; 14 fl. 3 p.

„ J'AY achapté ledict livre en blanc (c'est-à-dire non relié) 3 fl. 15 pat. Et l'ay délivré, dès le 25 septembre, à Corneille van Kiele pour en traduire le françois en flameng et pour ce faire ay marchandé et convenu avec luy de luy payer 9 pat. pour chaicun cahier dudict livre, avec condition que je luy ay quicte 5 fl. qu'il me devoit et que je luy donneray encores à la fin de l'œuvre 10 fl. et luy payerai les 9 pat. pour cahier à chaicune

édition de Froissart. Le 20 mai 1564, il travaillait à la Grammaire hébraïque de Jean Isaac et au Dictionnaire flamand. Le premier mars 1565, il vint habiter chez Plantin et se consacra, dès lors, plus spécialement à la rédaction de ce dernier ouvrage. Il y besogna jusqu'au 15 septembre suivant et reçut 6 florins de gages par mois. Pour ses dépenses, Plantin porta en compte 5 florins par mois.

DESSINATEUR : CLEMENT PERRET, GRAVEUR : CORN. DE HOOGHE *Rep.*

fois qu'il me les livrera, dont il m'a faict obligation escrite en mon petit livre jaspé in-4°. Or m'en a il aujourd'huy apporté et livré 12 cahiers parachevés montant à 5 fl. 8 pat. "

Le petit livre jaspé in-4° s'est perdu, mais, par d'autres annotations de Plantin, nous voyons que le dictionnaire acheté à Paris et traduit par Kiel était celui de Robert Estienne. Le 16 septembre 1564, Kiel ayant fini son travail, Plantin lui paya les 36 derniers cahiers et lui remit le pot de vin de 10 florins promis au début.

Le premier collaborateur de Kiel fut André Madoets, qui entra comme correcteur au service de Plantin au mois de novembre 1563. A cette époque, il préparait une nouvelle

Il devait avoir travaillé assez longtemps au dictionnaire, avant d'être venu habiter chez Plantin, car, la tâche finie, celui-ci lui paya encore 40 florins " pour ce qu'il avoit rassemblé et escript ledict livre à Bruxelles, avant que de venir besongner céans." Bruxelles est probablement la ville natale de Madoets ; c'est du moins celle qu'il habitait avant de venir à Anvers.

Madoets a donc pris une part fort considérable à la rédaction du *Thesaurus* et nul doute que ce ne soit lui qui ait fait la traduction du françois en flamand d'après un dictionnaire françois-latin.

Le dictionnaire dont il s'agit ici est celui qui fut corrigé

et augmenté par maître Jean Thierry et publié à Paris par Jacques Dupuis en 1564. L'exemplaire, de format in-folio, qui s'est conservé dans la bibliothèque plantinienne, montre non-seulement les traces d'un long service, mais un quart de la première page porte la traduction flamande écrite à la suite du texte français-latin: *Aage, Aetas, Aevum, Douwe, Ouderdom*, etc.

IMMEDIATEMENT après l'inscription des 8 florins payés à André Madoets, le 9 avril 1565, une somme de 13 florins et 12 sous est portée en compte comme ayant été payée à maître Quentin Steenhartsius, pour avoir revu 272 feuilles du Dictionnaire, après qu'André Madoets les eût transcrites. Voilà donc un second collaborateur de Kiel.

LE 14 mai 1564, Plantin paya à Augustin, "pour ce qu'il a reveu le Dictionnaire flameng," 4 florins 10 sous. Cet Augustin est probablement Augustin de Hasselt qu'on a appris à connaître comme imprimant avec Plantin les écrits de Henri Niclaes.

EN 1564, Plantin demanda le privilège de son dictionnaire et le 17 mars de cette année il en obtint un pour six ans. Dans sa requête, il est dit qu'il " a en main ung dictionnaire latino-gallicum en fort grand volume, imprimé à Paris par Jacques Dupuis, lequel il a locuplété et augmenté et y adjousté les significations et expositions en langue thioise, pour servir à la jeunesse de par decha, lequel il vouldroit bien imprimer en diverses sortes, asscavoir en l'ugne mectant le latin devant, en l'aultre le franchois et en l'aultre le thiois et aussy vouldroit-il imprimer les expositions en italien."

EN janvier 1566, Plantin commença à imprimer son Dictionnaire. Le 26 de ce mois, Pieter Pasch, imprimeur, fut payé pour les trois premiers feuillets qui furent mis au rebut par Plantin. Le travail fut suspendu pendant un an, et ce fut seulement le premier mars 1567 que Klaas Amen, d'Amsterdam, reçut 5 fl. 8 s. pour les trois premières feuilles du Dictionnaire flamand. Du 19 avril au 25 mai 1567, Cornelis Mulener compose les feuilles K, L, M, N du *Thesaurus*. Ce sont là, au témoignage de Plantin, les dernières

des douze feuilles imprimées cinq ans avant le 13 février 1573. Le 2 juin 1572, Klaas Amen reprend le Dictionnaire à la feuille N et y travaille jusque dans la semaine du 26 au 31 janvier 1573. Il était secondé par le pressier Joris Van Spangenberg.

LE privilège de 1564 étant périmé depuis 1570, Plantin en demanda le renouvellement au mois de janvier 1573. " REMONSTRE en toute humilité, dit-il, Christophle Plantin, prototypographe de Vostre Majesté, comment, depuis vingt ans en ça, il a employé grand temps et bonnes sommes d'argent à colliger et faire colliger et traduire en diverses langues diverses sortes de dictionnaires, pour lesquels il pleut à vostre Majesté, dès le 17 jour de mars de l'an mil V^c soixante et quatre, luy octroyer licence et congé avec sêclusion que nul autre ne les imprimast dedans six ans après, ainsi qu'il apert par les actes ici joincts soussignés de Langhe. Or comme ainsi soit que, pour diverses raisons, il ait long temps différé de mectre en lumière cestuy-ci flameng-françois-latin, et principalement afin de tousjours l'augmenter, à l'intention de quoy il en laissoit tousjours l'exemplaire dès lors escrit en la chambre des correcteurs, (desquels il tient ordinairement six ensemble pour entendre à la correction des feilles que s'impriment journellement à son imprimerie) à ce qu'à toutes occasions qui s'offriroyent, chacun d'eux peust corriger et adjouxter à ladicte copie du dictionnaire flameng-françois-latin ce qu'ils trouveroyent bon, comme plusieurs d'entre eux ont fidèlement faict, mais ledict suppliant entend qu'aucuns aussi d'entre eux ayants prins le patron et copie d'iceluy et l'ayant desguisé à leur fantaisie, l'ont vendue à quelques autres libraires ou imprimeurs pour l'imprimer, chose qui seroit au grand préjudice et dommage dudict Plantin. Et pourtant il supplie très humblement Vostre Majesté qu'il luy plaise pour les causes susdictes et que ledict dictionnaire est premièrement maintenant achevé d'imprimer, luy prolonger vostredict privilège et défendre bien expressément que nullu, qui qu'il soit, n'ait à imiter ni faire imiter cedict Dictionnaire, ne soubs autre tiltre ou manière que ce soit, en imprimer

Titre du "CRUYDEBOECK,, Remb. Dodoens, par Arnold Nicolaï d'après Pierre van der Borcht
2e édition, 1563

aucun autre non imprimé par cy-devant auquel les mots flamengs précèdent et principalement qui ont aydé à faire par aucun des correcteurs ayants demeuré aux despens et gages dudict Plantin, depuis ledict temps de dix ans en çà que ledict privilège luy fut octroyé et que les exemplaires en ont esté, comme dict est, exposés à la volonté des susdicts demourants en la maison dudict suppliant. "

La prétention exorbitante formulée par Plantin dans cette requête lui fut accordée. Le 14 janvier 1573, il obtint un prolongement de privilège de six ans et il fut défendu à tous autres imprimeurs et libraires d'imprimer, faire imprimer ou vendre un Dictionnaire flamand-français-latin, sous ce nom ou sous un autre, ni d'en faire paraître un où le flamand se trouverait en premier lieu. Il fut, en outre, défendu spécialement d'imprimer aucun ouvrage du même genre qui aurait été fait par ses correcteurs.

Pendant six ans donc, Plantin seul conservait le droit de publier des dictionnaires flamands. L'arme qu'il avait eu soin de se faire délivrer contre la concurrence, devait, semble-t-il, être tournée spécialement contre Corneille Kiel qui était sur le point de faire paraître son dictionnaire.

On est tenté de croire que, après avoir obtenu cette espèce de monopole, Plantin fit un accord avec son correcteur, car le privilège inséré dans son *Thesaurus* n'est pas celui qu'il avait obtenu pour ce livre le 14 janvier 1573, mais bien un autre daté du 4 février suivant. Dans ce dernier, le terme de six ans est étendu jusqu'à dix. Quoiqu'il soit toujours défendu de faire un autre dictionnaire flamand-français que celui de Plantin, la mention spéciale qui concerne les correcteurs et leurs velléités de faire imprimer leurs travaux par d'autres typographes, a entièrement disparu.

Bientôt après, Corneille Kiel commença l'impression de son Dictionnaire flamand-latin. Celui-ci parut en 1574 et porte un extrait du privilège du 14 janvier 1573, dans lequel Plantin rappelle que lui seul avait, pendant six ans, le droit exclusif de publier un dictionnaire flamand. Le livre sortait des presses de Gérard Smits ; une partie des exemplaires porte l'adresse et la marque de Plantin, une autre le nom et l'emblème de la veuve et des héritiers de Jean Steelsius. Ce fut donc aux frais de ces deux éditeurs que l'ouvrage fut imprimé. On comprend que Plantin n'ait pas craint la concurrence du livre de Kiel ; ce dernier, en effet, ne renferme que 240 pages in-8°, liminaires compris, tandis que le sien renferme 560 pages in-4° ; il ne donne que la traduction des mots flamands en latin, tandis que Plantin traduit en français et en latin, non-seulement les mots, mais encore une foule de locutions. La première édition du dictionnaire de Kiel, qui devait s'élargir notablement dans les éditions postérieures, n'était donc qu'un abrégé du *Thesaurus theutonicæ linguæ*, et ne renfermait que la cinquième partie de la matière de ce livre.

Par la rédaction et la publication de son dictionnaire, Plantin rendit un service inappréciable à l'étude de la langue flamande ou néerlandaise. Avant cet ouvrage, il n'existait, en fait de lexiques flamands, que des vocabulaires fort incomplets ; un seul livre pouvait prétendre à un titre plus élevé, le *Theutonista* de Van der Schueren ; mais cet ouvrage était, à vrai dire, le dictionnaire d'un dialecte plutôt que de la langue proprement dite. De 1573 date, pour ainsi dire, l'acte d'émancipation du néerlandais ; celui-ci devient dès lors l'héritier légitime de tous les dialectes qui auparavant se disputaient

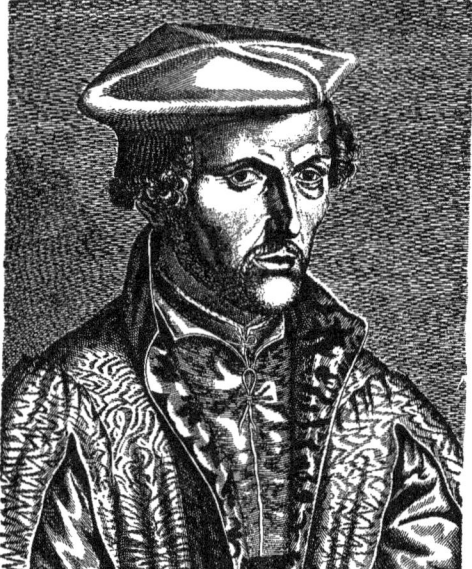

GEMMA PHRISIUS DOCKUMENSIS
Esme de Boulonois fc
Rep.

la prépondérance. La langue de la Flandre Occidentale avait servi d'idiome littéraire pendant la phase la plus ancienne de notre civilisation, s'étendant de 1200 à 1450. La prospérité de nos contrées, en se déplaçant vers l'Est et vers le Nord, donna, dans le cours du XVIe siècle, la prépondérance au dialecte du Brabant. C'est la langue telle qu'elle était parlée à Anvers, le Brabançon, la langue du *Thesaurus* et du Dictionnaire de Kiel, qui, grâce à la situation privilégiée de notre métropole commerciale et grâce aussi aux travaux de Plantin et de ses collaborateurs, devint la langue universelle des Pays-Bas thiois. Il manquait dans nos contrées une capitale et une cour pour opérer cette fusion des dialectes et pour créer l'uniformité ; l'officine plantinienne combla cette lacune : elle servit d'Académie où des savants, guidés et encouragés par la vive intelligence de l'imprimeur, effectuèrent un travail

LINARIA Or.

dont nos pères avaient le plus grand besoin et dont nous profitons encore tous les jours.

LE principal collaborateur de Plantin dans cette entreprise était un de ses serviteurs les plus fidèles et en même temps un homme d'une instruction solide; il est devenu le père de la philologie néerlandaise. A tous ces titres, Corneille Kiel ou van Kiel ou Kilianus, mérite que nous lui consacrions quelques lignes.

IL était né à Duffel vers 1528. Dans ce village, situé à trois lieues au sud d'Anvers, son grand-père et son père vivaient sous le nom de Abts, alias van Kiel (1).

DANS l'élégie qu'il écrivit à l'occasion de la mort d'Abraham Ortelius, Corneille Kiel déclare qu'il a soixante-dix ans et ne diffère en âge que d'environ deux années avec le célèbre géographe. Celui-ci étant né en 1527 et mort en 1598, il s'ensuit que Kiel doit être venu au monde en 1528 ou 1529. Svveertius nous apprend que Plantin alla le chercher à Louvain, pour l'installer comme correcteur dans son officine. Il est probable qu'il travaillait dans une imprimerie de cette ville. Plantin nous a conservé la date exacte où Kiel vint habiter la première fois chez lui. A cette occasion, il annote dans son journal : "Le dimanche, 6ᵉ jour de mars 1558, est venu Cornelis... demeurer céans aux despens et pour tasche commune doibt avoir 13 patards pour semaine, sauf a rabbatrre les fautes qui pourroyent estre faictes à l'imprimerie, à rabbattre selon son esgale portion, et aussy luy payeray ce qu'il pourroit faire davantage, s'il advient ainsi, et aussi m'a promis ledict Cornelis....

(1) Voir P. GÉNARD : *Levenschets van Cornelis van Kiel*. Antvverpen, 1874.

DICTAMNUM Or.

de prendre garde aux lectres, pastes, formats et autres ustensiles de l'imprimerie, asscavoir de les faire serrer et mectre en ordre par ceux à qui il appartiendra."

DES le mois précédent, Kiel était entré au service de Plantin comme ouvrier compositeur. Le 5 février 1558, Plantin inscrivit dans son journal :

" LEDICT jour, 5ᵉ de février (1558), payé à Pierre De la Porte et à Cornelis, dit *spécial*, 24 pages composées du journal in 24, lectre non pareille, 18 sous."

LE samedi 22 février 1558, il y annota : "A Cornelis pour 6 jours de travail, à 5 patars par jour, fl. 1.10."

JUSQU'AU 12 mars, Cornelis continue à travailler comme compositeur au *Diurnale*, et à être payé au même taux.

UN article du journal de Plantin, du 21 octobre 1581, prouve que le Cornelis, alias *spécial*, est bien Corneille Kiel. Nous y lisons : "Payé à Cornelis Kiel, alias *spécial*, la somme de florins quarante et deux, etc."

LE futur philologue commença donc sa carrière comme simple ouvrier. Un mois après son entrée à l'officine plantinienne, Plantin lui confia la fonction de contre-maître. Il habitait dans l'imprimerie et touchait la somme modeste de 13 sous par semaine. Il est probable que, dès ce moment, il fut employé à lire les épreuves, quoique son engagement avec Plantin n'en fasse point une mention spéciale.

KIEL perdit naturellement sa place chez Plantin lors de la déconfiture de ce dernier en 1562-1563. Mais, bientôt après le retour de son ancien patron à Anvers, il rentra à son

ASTRANTIA Or.

ANEMONE Or.

Planches de : Purgantium aliarumque herbarum historia. Remb. Dodonæi. Plantin 1574.

service. Le 8 décembre 1563, Plantin lui paya la somme de 3 florins et demi pour mettre la grammaire de Brechtanus en flamand, un livre qui ne fut cependant pas imprimé en cette langue. Le 14 janvier 1564, Plantin lui accorde 7 $^{1}/_{2}$ patards pour chaque forme des poëtes in-8°. C'est évidemment d'un travail de correcteur qu'il s'agit ici. Ce fut l'année suivante seulement que Kiel revint demeurer dans l'imprimerie, et cette fois son emploi de correcteur est expressément désigné dans le contrat intervenu entre lui et Plantin.

LE 24 juin 1565, celui-ci annote dans ses registres qu'il fait avec Corneille Kiel un accord, suivant lequel il lui payera 4 florins pour chaque mois qu'il vaquerait à la correction pour certaines presses et compositeurs. A partir de cette date, Kiel vint loger dans l'imprimerie et Plantin portait en compte pour ses dépenses 4 $^{1}/_{2}$ florins par mois.

MESPILUS ARONIA Or.

LE 2 février 1567, Plantin annote : " Doresnavant je luy payeray le temps que je ne tiendray que trois ou quatre presses, douze patards par semaine outre les despenses et en cas que je ne tinsse que deux presses, je seray quitte pour la despense." Du 22 juin 1567 au dernier mai 1571, le correcteur est payé à raison de 4 florins par mois et son nom est inscrit parmi ceux des ouvriers ordinaires de l'imprimerie. Le dernier mai 1571, Plantin lui accorde 30 sous par semaine. En 1582. il est payé à raison de 4 florins par semaine. A cette époque, Kiel venait probablement de se marier et n'habitait plus dans l'imprimerie. En 1583, il occupe une des quatre maisons construites par son patron dans la rue du St Esprit et paie un loyer de 13 $^{1}/_{2}$ florins par trimestre. Le 27 janvier 1586, Plantin s'engage à lui compter 100 florins par an et à supporter les frais de son entretien et celui de sa fille. A partir du 12 mai 1591 jusqu'à sa mort ses gages restent fixés à 150 florins par an.

OUTRE son salaire habituel, Kiel reçut quelquefois des indemnités spéciales ; ainsi, le 9 septembre 1580, Plantin lui paya 12 florins pour la correction de l'Herbier de Mathieu de Lobel.

KIEL mourut le 15 avril 1607 ; il fut enterré au cimetière de Notre-Dame. Sur la pierre tombale qui recouvrait ses restes, on tailla une inscription composée par son ami François Svveerts.

COMME le rappelle son épitaphe et comme nous l'avons déjà vu, Kiel ne consacra pas uniquement ses soins aux travaux des autres. Il écrivit un volume de vers latins et traduisit trois ouvrages en flamand : l'*Histoire de Louis XI et de Charles de Bourgogne*, par Commines, publiée par Jean Moretus et par François Raphelengien en 1578 ; *Cinquante Homélies du saint père Machaire*, imprimées par Plantin en 1580 ; *Description des Pays-Bas*, par L. Guicciardini, imprimée à Amsterdam, chez VVillem Jansz, en 1612.

TRAGORIGANUM ALTERUM Or.

SON ouvrage de beaucoup le plus important est son dictionnaire flamand-latin. La première édition est très sommaire : elle ne contient que 120 feuillets ; la seconde, publiée en 1583 et largement augmentée, compte 765 pages ; la troisième, parue en 1599, sous le titre de : *Etymologicum teutonicæ linguæ sive Dictionarium teutonico-latinum*, en renferme 766 d'un format notablement plus grand. Dans la dernière édition de son livre, l'auteur ne s'est pas contenté de faire suivre les mots flamands de la traduction latine et de leurs homonymes français et allemands, mais, voulant justifier son titre nouveau, il donne souvent la traduction en anglais, en anglo-saxon, en espagnol, en italien ou en grec, pour faire ressortir la communauté d'origine des mots flamands avec les termes correspondants dans d'autres langues. Au corps de l'ouvrage il ajoute un appendice contenant les mots de provenance étrangère, les dénominations géographiques et les noms propres d'origine germanique. Il rend la

ARGEMONE CAPITULO LONGIORE Or.

Planches de : Plantarum seu Stirpium Historia. Matth. Lobelius. Plantin 1576.

SINAPI PLANTA Or. BUPHTHALINUM Or. ALYPUM MONTIS Or.

valeur de ces derniers en traduisant les parties dont ils se composent, et dans cette interprétation il s'aventure quelquefois un peu trop loin sur les traces de son ami Goropius Becanus, qui, se laissant guider par des analogies de prononciation, expliquait par l'étymologie flamande les noms propres de toute espèce et de toute origine.

Après la mort de l'auteur, le livre eut encore plusieurs éditions. La plus récente et la meilleure est de 1777 et fut publiée par Gérard van Hasselt.

Dans la Bibliothèque du Musée Plantin-Moretus se trouve l'exemplaire de la 2e édition du Dictionnaire, revu par Kiel pour la 3e édition et couvert de nombreuses corrections et additions.

Le même Musée possède encore le manuscrit d'un Dictionnaire latin-flamand qui forme le pendant du Dictionnaire flamand-latin. Cet ouvrage est intitulé *Synonymia latino-teutonica* et ne renferme pas moins de 239 feuillets in-folio d'une écriture très compacte. Il a été composé dans la première moitié du XVIIe siècle en Hollande, avec la collaboration et probablement par ordre des frères Juste et François Raphelengien. (1)

Le Musée Plantin-Moretus conserve en outre un exemplaire du *Promptuarium latinæ linguæ*, imprimé chez Jean Moretus en 1591, où Kiel a ajouté le flamand aux trois langues dont ce dictionnaire se composait déjà. Le commencement de ce travail fut transcrit en 1614, sous le titre : *Tetraglotton latine, græce, gallice et teutonice, collectore Cornelio Kiliano Dufflæo.*

Un dernier manuscrit de Kiel, conservé dans le même dépôt, est un recueil de ses vers latins. On y trouve un certain

SCOLYMOS SYLVESTRIS Or.

nombre de pièces qui avaient été imprimées séparément ; des inscriptions pour des séries de gravures, comme les Collaert, les Galle, les Sadeler et les VVierick en publiaient beaucoup à Anvers, à cette époque, et un petit nombre d'épitaphes. Plusieurs de ces poésies ont un caractère épigrammatique et nous montrent dans Kiel un esprit observateur qui ne manquait pas de mordant dans l'expression. Le plus grand nombre des pièces servant à expliquer des sujets gravés sont assez insignifiantes. (1)

Le grand titre de gloire de Kiel, celui que le temps fait de plus en plus ressortir, c'est son Dictionnaire flamand-latin. Cet ouvrage est encore aujourd'hui, dans les pays où le néerlandais se parle, le manuel de tous ceux qui étudient la langue ancienne et spécialement celle du seizième siècle ; il forme avec le Dictionnaire de Plantin le premier travail complet entrepris sur notre idiome, travail d'un homme sérieux, à la hauteur de la grande tâche qu'il avait entreprise.

L'*Etymologicum* de Kiel fit en grande partie oublier le *Thesaurus* de Plantin. Ce dernier ne fut point réimprimé, et malgré son mérite réel, on n'y a plus recours que fort rarement. Kiel produisit, à vrai dire, un travail plus scientifique que celui qui porte le nom de son patron. Il ne cherchait pas uniquement à composer un dictionnaire pour l'usage habituel, il se préoccupait encore de l'idée de réunir en un même ouvrage tous les éléments qui pouvaient utilement concourir à donner au Néerlandais sa forme définitive ; il ne traduisait pas seulement les mots ; il étudia leur étymologie et leurs affinités, posant ainsi le premier jalon de la linguistique néerlandaise. Mais la gloire qui revient à Kiel ne peut en rien diminuer la reconnaissance que nous devons à Plantin. Ce dernier montra le chemin, et, par son initiative, il facilita les travaux postérieurs. Sans Plantin,

(1) Il a été imprimé sous le titre *Synonymia Latino-Teutonica (ex Etymologica C. Kiliani deprompta)* en trois volumes in-8o par les Bibliophiles Anversois. La publication du premier volume (paru en 1889), et du second (1892) fut dirigée par Emile Spanoghe ; celle du troisième volume (paru en 1902) par E. Spanoghe et J. Vercoullie.

(1) Nous avons fait paraître, en 1880, dans les publications de la Société des Bibliophiles Anversois, le recueil des vers latins de Kiel. Max Rooses.

Planches de : Nova Stirpium P. Pena et M. de Lobel. Plantin 1576.

Kiel n'eut probablement rien produit; le premier conçut le plan et jeta les bases, le second l'exécuta; celui-là se plaça au point de vue utilitaire, celui-ci au point de vue scientifique; à eux deux, ils rendirent à notre langue un des plus signalés services dont elle ait jamais eu à se louer.

C'EST une chose assez singulière que le Dictionnaire latin-français, fait au moyen de l'*Etymologicum* de Kiel, n'ait pas été imprimé par les successeurs de Plantin. Ce livre aurait été d'un usage quotidien au dix-septième siècle.

ET plus encore, ce n'est pas sans éprouver un sentiment de regret que nous avons constaté la même indifférence pour les autres œuvres de Kiel. Ses poésies latines, transcrites avec grand soin par la main d'un calligraphe, relues et annotées par l'auteur, se trouvaient dans la bibliothèque des Moretus toutes prêtes à être imprimées; mais les successeurs de Plantin ne se soucièrent point d'accepter ce legs de leur vieux serviteur, et c'est de nos jours seulement que les Bibliophiles Anversois donnèrent à ces productions de la plume du grand lexicographe la publicité qu'elles avaient vainement attendue depuis près de trois siècles. Le Tétraglotte resta également inédit. Ajoutons-y que la première édition du Dictionnaire flamand-latin de Kiel fut imprimée chez Gérard Smits, que sa traduction de Commines fut imprimée aux frais des deux beaux-fils de Plantin, Jean Moretus et François Raphelengien, et que sa belle traduction de Guicciardini ne put trouver d'éditeur de son vivant et ne fut imprimée qu'après sa mort à Amsterdam.

QUAND nous réfléchissons à tous ces faits, nous en concluons que Plantin méconnaissait la valeur du plus méritant de ses collaborateurs et nous nous sentons péniblement affectés en voyant comment un homme de cette valeur fut traité dans une famille qui discernait si bien les talents des philologues classiques.

NON-SEULEMENT Kiel était mal payé, mais il était régulièrement inscrit parmi les ouvriers de l'imprimerie. Quand Plantin envoyait à ses correspondants les salutations de ses amis et collaborateurs, jamais le nom de son correcteur ne s'y trouve mêlé. Au banquet de noces de Raphelengien, en juin 1565, quand Plantin conviait ses associés, les Bomberghen, Becanus et Scotti, ses amis, Alexandre Grapheus et Obertus Gifanius, ses collègues, Jérôme Cock, Jean et Pierre Bellère, Nuyts et Birckman, il n'oubliait point les littérateurs travaillant pour lui, André Madoets et Antoine Tilens; mais il négligea d'adresser une invitation à Corneille Kiel.

RAREMENT aussi l'illustre savant intervint dans les actes de la vie privée de son maître. Sur le point de s'absenter temporairement d'Anvers, le 21 novembre 1568, Plantin constitua Kiel son fondé de pouvoir pour faire rentrer les créances et agir en justice en son nom. A l'acte de cession de l'imprimerie de Leyde, passé le 26 novembre 1585 et au codicille fait par Plantin à son testament, le 7 juin 1589, Kiel signa comme témoin. Ce furent là les seules marques de confiance que ses patrons lui accordèrent pendant le demi-siècle qu'il resta à leur service.

HEDERACEUM
THLASPI O₂.

CHAPITRE
IX
1570 — 1576

PLAN DE LA VILLE DE GAND
Planche de *DESCRITTIONE DI TUTTI I PAESI BASSI GUICCIARDINI*
PLANTIN 1567.

PLANTIN PROTOTYPOGRAPHE

IMPRESSION DE L'INDEX

ES les premiers temps de l'Eglise Chrétienne, elle enseigna que le croyant devait éviter la lecture des livres qui pourraient mettre en danger sa foi. Lorsque le Christianisme fut devenu la religion d'Etat, les empereurs ordonnèrent de brûler les livres hérétiques, et de siècle en siècle les condamnations et la désignation des livres interdits fut un des soucis des autorités ecclésiastiques. Aussitôt que Luther eut répandu ses doctrines par ses écrits, le pape prit des mesures pour prévenir les effets des livres de l'hérésiarque. Le 15 juin 1520, Léon X par sa bulle *Exurge*, en défendit la lecture, l'impression, la possession. Dans le courant de la même année, les inquisiteurs firent brûler publiquement les livres défendus en Allemagne et en Belgique.(1) L'édit impérial du 8 mai 1521 promulgue la même défense et menace de l'exil et de l'interdit quiconque y contrevient. Le même placard ordonne encore que dorénavant une censure sera exercée sur tout ouvrage destiné à l'impression.

CETTE première ordonnance fut suivie d'un grand nombre d'autres, qui toutes furent impuissantes à déraciner les doctrines nouvelles. Jugeant qu'il valait mieux empêcher les livres de paraître que de les condamner quand ils avaient paru, l'empereur, par son édit du 14 octobre 1529, défend sous peine de mort et de confiscation des biens, de prêcher ou de soutenir les doctrines de Luther, de Jean VViclef, de Jean Huss, de Marcilio de Padoue, d'Oecolampadius, de Zvvingle, de Mélanchton et d'autres auteurs de leur secte ; d'imprimer ou transcrire, de vendre, acheter ou distribuer, de lire ou garder leurs livres, ainsi que les Nouveaux Testaments imprimés par Adrien Van Berghen, Christophe Van Remonde et Jean Zel, tous pleins des hérésies luthériennes. Cette défense s'étend à tout livre ayant paru depuis dix ans sans nom d'auteur ou d'imprimeur, et à tout imprimé sentant dans le texte ou dans la préface, l'erreur ou la mauvaise doc-

(1) Voir sur l'Histoire de l'Index Dr Fr. Heinrich Reusch : *Der Index der Verbotenen Bücher*. Bonn, Max Cohen, 1883-1885.

trine. Ceux qui possèdent de pareils livres doivent les remettre aux autorités, le tout sous peine, pour les hommes, d'être brûlés vifs, pour les femmes d'être enterrées vivantes.

IL est défendu en outre d'imprimer les Saintes Ecritures, ou partie d'elles, en langue vulgaire, et tout autre livre traitant de matières ecclésiastiques, à moins que le curé ne les ait vus et approuvés ; nul ouvrage, quelle que soit la matière dont il traite, ne peut dorénavant être publié sans l'autorisation du pouvoir temporel, et ce sous peine d'une amende de cinq florins d'or.

PAR une ordonnance du 7 octobre 1531, cette peine fut rendue plus sévère ; les contrevenants encouraient l'exposition publique et la marque au fer chaud, ou bien devaient avoir un œil crevé ou un poing coupé, à la discrétion du juge.

CETTE loi barbare demeurant inefficace contre les adhérents des doctrines condamnées, l'empereur résolut de redoubler de rigueur et de sévir d'une manière encore plus impitoyable contre tous ceux qui embrassaient ou favorisaient la réforme, et spécialement contre les typographes et les libraires. Par son ordonnance du 29 avril 1550, il punit de mort ceux qui impriment ou répandent des livres condamnés en 1529. Au lieu de leur faire grâce s'ils rentrent au giron de l'église, on ne leur promet plus que la commutation du genre de supplice. Ceux qui persistent doivent être brûlés vifs ; les hommes qui abjurent l'hérésie doivent être décapités, les femmes enterrées vivantes.

LA peine contre les imprimeurs qui publient quoi que ce soit, sans autorisation préalable, est portée de 5 florins d'or à 20, et si le livre contient quelqu'erreur, ils sont punis de mort. Les maîtres répondent des ouvriers qui travaillent chez eux. Pour devenir imprimeur, il faut une licence impériale, que l'on acquiert seulement après avoir fourni des preuves de capacité et de bonne conduite, et après avoir prêté serment de ne rien imprimer ni faire imprimer dans une ville autre que celle où l'on a été admis, de ne rien publier, sans mettre en tête son adresse, ainsi que le contenu du privilège, et de déposer, entre les mains des visiteurs, un exemplaire de chaque livre nouveau. Les libraires ne peuvent

Marques typographiques

La Veuve de Roland van den Dorp

Michel Hillen

Jehan Thibault

ouvrir leurs ballots qu'en présence des censeurs ; il ne leur est permis d'exercer leur métier qu'après avoir été examinés ; ils doivent exposer dans leur boutique la liste des livres réprouvés, dressée par l'Université de Louvain, et l'inventaire de ceux qu'ils ont en magasin, sous peine de cent florins d'amende. Cette ordonnance devait être publiée de nouveau de six en six mois et était déclarée exécutoire, nonobstant privilèges, ordonnances, statuts, coutumes ou usages y contraires.

PARTOUT où elle existait, l'Inquisition veillait aux dangers dont la presse hétérodoxe menaçait l'église catholique, et, dans les pays où le tribunal de la foi n'était pas introduit, les souverains, à l'exemple de Charles-Quint, édictèrent, à partir de 1521, des mesures sévères contre la liberté de l'imprimerie.

PHILIPPE II, en montant sur le trône que l'abdication de son père venait de rendre vacant, s'empressa de confirmer les prescriptions dirigées contre les fauteurs d'hérésie, et, conformément à son génie plus despotique et plus méticuleux, il aggrava encore les entraves si lourdes que son prédécesseur avait imposées à l'industrie du livre.

PAR le premier article de son ordonnance du 19 mai 1570, ce prince crée un emploi de prototypographe " pour avoir superintendance sur le fait de l'imprimerie."

Arnold Birckman

Guillaume Vorsterman

"Il aura auctorité, dit l'édit, d'examiner et approuver les maistres et ouvriers de l'imprimerye de nosdictz pays de par deçà et leur donnera, et à chascun d'iceulx, lettres de leur ydonéité, suyvant leurs facultez, sur lesquelles lettres se debvront par après requérir lettres de confirmation et approbation de nous ou de nostredict lieutenant et gouverneur général de par deçà."

LES maîtres imprimeurs qui se présentent pour obtenir l'autorisation du prototypographe, doivent exhiber un certificat de l'évêque diocésain, de son vicaire ou de l'inquisiteur, constatant leur bonne conduite et leur orthodoxie, et un second témoignage du magistrat de leur lieu de résidence, concernant leur bonne vie et réputation. Le prototypographe peut se faire assister par un ou deux des maîtres les plus expérimentés du métier et d'un notaire, qui fera l'expédition des lettres.

AVANT d'être admis à exercer leur métier, les imprimeurs doivent prêter le serment suivant : " J'accepte et professe, sans les mettre en doute, tous et chacun des points qui sont contenus dans le symbole de la foi dont se sert la Sainte-Église romaine et qui ont été donnés, définis et déclarés par les saints canons, les conciles généraux et surtout par le saint synode de Trente ; et je promets et jure au souverain pontife de Rome, le vicaire de Jésus-Christ en ce monde, une vraie obéissance ; en même temps, je condamne et rejette toutes les hérésies que l'Église a condamnées et rejetées. Ainsi Dieu me soit en aide et les saints Evangiles de Dieu."

LES ouvriers doivent produire les mêmes certificats et obtenir les mêmes lettres d'autorisation avant de pouvoir entrer dans un atelier.

LES commissaires, députés à l'inspection des imprimeries, sont également tenus de s'assurer de la capacité des correcteurs, d'inscrire leurs noms, le lieu et la date de leur naissance, le nom de leurs parents, et leur manière de vivre. Ils examinent les récipiendaires sur les langues dans lesquelles ceux-ci veulent corriger.

Gregoire De Bonte

Jean Crinitus

Jean Roelants

LA même ordonnance règle en détail de quelle manière les commissaires royaux et les inspecteurs nommés par l'évêque doivent examiner les livres nouveaux et visiter les imprimeries et les librairies.

LE prototypographe prélève un droit sur les personnes qui se présentent à l'examen ; il tient un livre ou registre " auquel il escripvra les noms de tous et chascun des maistres dudict mestier, annotant le pays & lieu dont ilz sont natifz, & où ilz tiennent leur résidence & boutique, ensemble la qualité de leurs personnes." Dans ce livre seront également incrits les ouvrages que chaque imprimeur fait paraître avec l'indication du jour et de l'an où il les commence et de la date où il les termine. Une foule d'autres prescriptions minutieuses règlent les rapports entre les imprimeurs et le prototypographe.

LE 10 juin 1570, Philippe II désigna Plantin pour remplir cet office et pour " jouir des honneurs, droits, prééminences, franchises et libertés," détaillés dans son ordonnance du 19 mai 1570.

LES honneurs et franchises résultant de la dignité de prototypographe se réduisirent pour Plantin à un surcroît de travail et de tracasseries. Sur sa demande, il fut exempté en 1574 de loger des soldats. C'est la seule faveur qui lui fût accordée en considération de ses fonctions. On avait bien promis de lui faire bâtir une maison spacieuse sur la place de Meir, à l'endroit où le temple des Gueux s'était élevé en 1566 ; on fit même des préparatifs en 1573 pour mettre la main à l'œuvre, mais aucune suite sérieuse ne fut donnée à ce projet. En 1576, Plantin nous apprend que le terrain avait été désigné, mais qu'il n'avait pu en prendre possession, parce que l'argent lui manquait pour y exécuter les travaux nécessaires, de même que les pouvoirs lui faisaient défaut pour contraindre les imprimeurs à se soumettre aux prescriptions du décret. Ils ne lui présentaient pas leurs livres à approuver et ne lui envoyaient pas d'exemplaires des publications achevées.

PLANTIN avait été désigné à son insu comme prototypographe et n'accepta cette charge qu'à son corps défendant. Il protesta qu'il n'avait qu'une connaissance imparfaite de la langue du pays et qu'il était accablé de besogne par l'exécution de la Bible Polyglotte, à laquelle il travaillait en ce moment. Il recherchait, disait-il aux officiers du roi, bien moins les dignités que les moyens d'acquitter ses dettes.

RIEN n'y fit : il fut obligé d'accepter sa nomination. Il prêta serment entre les mains de monseigneur Tisnacq, président du Conseil privé de Sa Majesté, et entra en fonctions le 18 juin 1570. Il est fort probable qu'il dut cette dignité à la recommandation d'Arias et qu'il ne l'accepta que sur les instances du docteur espagnol.

se monte à 62. Les imprimeurs et graveurs examinés par Plantin sont : Louis Van de Winde, Jacques Bosschaert et André Corthaut, de Douai ; Jean Schaeffer, Jean Van Turnhout, le vieux, et Jean Van Turnhout, le jeune, de Bois-le-Duc ; Michel Van Hamont, de Bruxelles ; Jean Van den Steene, père et fils, Gislain Manilius, Barthélemi Gravius, Gilles Van den Rade, Pierre De Clerck, de Gand ; Herman Janssen et Guillaume Jacobsen d'Amsterdam ; Jacques Janssen, imprimeur de gravures sur bois, et Jean Van Genue (Jean de Gênes), tailleur et imprimeur de figures sur bois, de Bruges ; Servais Van Sassen, Pierre Phalesius, Jérôme Wellens, Pierre Zangrius, Reynerus Velpius, Jean Bogard, Jean Maes, Rutgerus Velpius, Jacques Heyberch, Jean Foulerus, Gérard

La Veuve de Jean Steelsius

Jean Foulerus

SELON les prescriptions de l'ordonnance royale, Plantin, dans l'exercice de sa charge de prototypographe, tenait un registre dans lequel il inscrivait tous les imprimeurs et graveurs qu'il avait examinés et auxquels il avait délivré des certificats, constatant leur aptitude à exercer leur art. Il y annote ordinairement leur résidence, parfois leur âge et leur lieu de naissance, et le plus souvent le nom du maître chez lequel ils ont appris leur métier, le temps qu'ils ont travaillé chez lui, les langues qu'ils connaissent et la partie de la typographie à laquelle ils se sont spécialement appliqués.

NOUS avons conservé ce précieux registre. Il s'ouvre par une lettre de Plantin adressée aux imprimeurs de Louvain et datée du 17 juin 1570, pour les remercier des félicitations qu'ils lui avaient adressées à l'occasion de sa nomination.

LE premier des certificats inscrits fut délivré le 30 juin 1570; le dernier, le 7 juillet 1576. Leur nombre total

Van Boucle et Pierre Fabri, de Louvain ; Aimé Tavernier, Jean Van Ghelen, Thierry Van der Linden, Henri Loæus, Jean Vervvithagen, Pierre Mesens, Henri Alsens, Guillaume Van Parys, Jean Van Waesberghe, Mathieu Van Roy, Daniel Vervliet, Philippe Nutius, Gilles Van Diest, père et fils, Jean Trognesius, Jean Liefrinck, Gérard De Jode, Sylvestre Van Parys et Antoine Van Leest, (ces quatre derniers étaient tailleurs et imprimeurs de figures), Gérard Smits, Jean Pasch, Nicolas Spor, Mathieu Rysche, Chrétien Hovvels, Henri De Grove, Jeanne Joachim, veuve de Gilles Van den Bogaerd (ces deux derniers imprimaient des cartes à jouer), François Raphelengien, Jean Moulins, Guillaume Rivière, d'Anvers ; Georges Wilbroti, de Leide ; Arnaud Hendricxsen, de Delft ; Isebrandt Versteghen, de Steenvvyck ; Josse Destrée, d'Ypres. Peu après la nomination de Plantin, les fonctions du prototypographe devinrent une espèce de sinécure. Du 30 juin au 31 août 1570, il délivra 41 certificats ; du 1r septembre

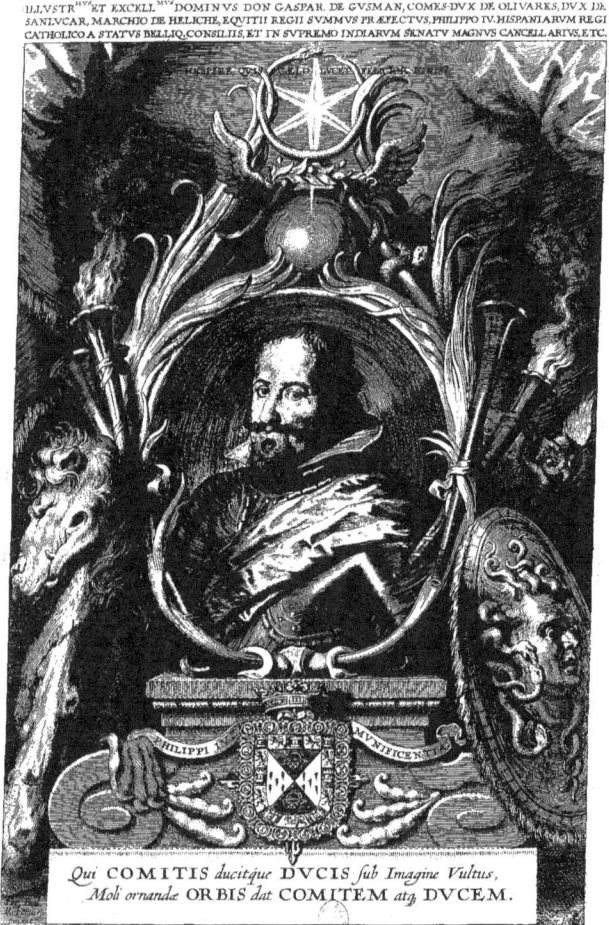

Portrait du comte-duc d'Olivares
Luitprandi Opera
Plantin 1640
gravé par Corn. Galle, le jeune, d'après P. P. Rubens et Erasme Quellin.

au 31 décembre de la même année, il n'en délivra que trois ; dans l'année 1571 nous en comptons trois, deux en 1572, aucun en 1573, deux en 1574, quatre en 1575, sept en 1576.

D'APRES une note retrouvée dans ses papiers, Plantin interrogeait les candidats typographes sur les points de savoir où, quand et pendant combien de temps ils avaient appris et exercé leur métier et à quelle spécialité ils s'étaient appliqués. Il leur faisait indiquer sur une feuille de papier l'ordre des pages pour l'imposition d'une feuille d'impression, composer un texte et le mettre en châssis. Ils devaient, en outre, montrer qu'ils connaissaient le maniement de la presse, qu'ils comprenaient ce qu'ils imprimaient et s'entendaient à la correction. Ceux qui se trouvaient déjà à la tête d'une imprimerie étaient tenus de produire un échantillon de leurs publications, ainsi qu'un catalogue des livres édités par eux, avec l'indication du nombre des pages et du prix de vente.

EN 1570 et 1571, Plantin examina aussi quelques ouvriers typographes, mais il n'annota guère que ceux de l'atelier d'Aimé Tavernier et du sien propre ; encore se contenta-t-il, pour ces derniers, d'inscrire simplement leur nom dans son registre.

IL tint note en outre d'une dizaine de déclarations fournies par les maîtres imprimeurs touchant des apprentis qu'ils avaient pris à leur service.

NOUS n'avons découvert dans les papiers de Plantin aucun indice qui permette de supposer que, en dehors de l'expédition de ces certificats et de la tenue de son registre, il ait exercé d'autres prérogatives ou rempli d'autres devoirs inhérents à la charge du prototypographe.

LES deux imprimeurs anversois qui signèrent avec lui la plupart de ces certificats, sont Vervvithagen et Aimé Tavernier.

EN 1576, les troubles qui depuis de longues années agitaient nos provinces amenèrent une crise. La ville d'Anvers fut pillée par les soldats espagnols, les Etats se proclamèrent indépendants du roi d'Espagne, et l'autorité du lieutenant de Philippe II fut réduite à néant. Sous un régime où la Réforme trônait dans les conseils de la nation et des grandes communes, il ne pouvait être question de persécuter les imprimeurs de livres hérétiques, et la charge de prototypographe fut virtuellement abolie. Après la restauration du pouvoir royal en 1585, l'ordonnance concernant cet office resta à l'état de lettre morte, mais Plantin ne continua pas moins, jusqu'à la fin de sa vie, d'en porter le titre, et, pendant près de trois siècles, ses successeurs conservèrent sur leurs publications l'adresse : *Ex Architypographia Plantiniana*.

A partir de son entrée en charge, Plantin prit le nom d'imprimeur du roi sur les pièces officielles, les placards et les ordonnances qui paraissaient dans son officine.

L'ANNEE même où il reçut le titre de prototypographe, il publia trois éditions d'un catalogue des livres défendus, qui forme un appendice à l'édit du roi d'Espagne concernant ces ouvrages. L'année précédente, il avait publié un appendice à l'Index du Concile de Trente. Ce dernier parut en formats in-16° et in-folio-plano. Sous cette forme dernière il était affiché dans les boutiques des libraires. Le Musée Plantin-Moretus en possède un exemplaire, peut-être unique, portant la signature du secrétaire du Conseil privé de Sa Majesté. Les catalogues de 1570 sont beaucoup plus étendus ; ils comprennent l'Index du Concile de Trente et l'appendice imprimé en 1569 : l'une des éditions comprend 103 pages in-8° et l'autre 119 ; tandis que l'appendice de 1569 en compte seulement 80 de format in-16°.

MARQUE PLANTINIENNNE NON GRAVEE DONT LE DESSIN EXISTE AU MUSEE

Guillaume Lesteens

Jean-Baptiste Verdussen

SUIVANT les prescriptions du Concile de Trente, tous ces catalogues renferment trois classes d'ouvrages condamnés. Dans la première sont indiqués les auteurs dont tous les livres, déjà publiés ou encore à paraître, sont prohibés. Dans la seconde se trouvent les écrits condamnés quoique leurs auteurs ne soient pas sortis du sein de l'Eglise. Dans la troisième sont comprises les publications anonymes contraires à la saine doctrine.

L'INDEX plantinien comprend l'Index du Concile de Trente et l'Appendice dont nous avons parlé plus haut et qui porte le titre de "Appendix venerabilium deputatorum quibus a duce Albano et Philippo II Catholici Regis auctoritate Catalogi augendi cura commissa fuit. Bruxellis mense septembri 1569."

LA part qu'Arias Montanus a prise à la rédaction de l'Appendix doit avoir été prépondérante, et cela seul servirait à expliquer pourquoi Plantin, dans la maison duquel travaillait le docteur espagnol, fut chargé de l'impression.

LE 10 mai 1570, Arias écrit au roi : "Le duc d'Albe m'a chargé l'année passée de faire pour le service de Votre Majesté un catalogue des livres prohibés pour en purger les bibliothèques de ses Etats. Je l'ai fait et, conformément à cette liste, ces ouvrages seront écartés. J'ai moi-même assisté à ce travail dans la ville d'Anvers, et Dieu aidant il s'est accompli sans préjudice pour personne. Une réunion a eu lieu à Bruxelles où étaient présents les inquisiteurs généraux, l'évêque d'Anvers, Tiletanus, le doyen de Bruxelles actuellement évêque de Bois-le-duc, et le frère Alonso de Contreras. Je fus chargé d'y aller pour recueillir les avis des évêques et des Universités et ordre fut donné de faire un catalogue général pour purger toute la terre de mauvais livres. (1)

LES index de Plantin ne sont pas les premiers en date. En 1546, Charles-Quint avait fait imprimer, à la suite de son édit, les noms et les livres des hérétiques de cette époque. Cette liste avait été dressée par la faculté de Théologie de l'Université de Louvain et imprimée à Louvain par Servais van Sassen. En 1550, le même imprimeur publia, sur l'ordre du même souverain, deux éditions flamandes, une édition française et une édition latine, en petit in-4°, d'un catalogue de livres défendus depuis 1544, dressé par l'Université de Louvain. L'année suivante, Jean André fit paraître à Paris " le catalogue des livres examinez et censurez par la faculté de Théologie de l'Université de Paris."

(1) *Correspondencia del Doctor Benito Arias Montano con Felipe II* etc. (Colleccion de Documentos ineditos para la Historia de España.) Tome XLI, p. 174.

La Veuve de Jacques II Mesens

Gérard van Wolsschaten II

Martin Nutius II

L'Index expurgatorius

EN 1551 l'index de Louvain fut publié en Espagne par l'inquisiteur général Valdès; de 1543 à 1556, la Sorbonne de Paris fit paraître plusieurs éditions d'un index des livres prohibés. Le Sénat de la ville de Lucques publia le premier index en Italie, en 1545 : les autorités ecclésiastiques en publièrent à Venise en 1549, à Florence en 1552, à Milan et à Venise en 1554. En 1559, par ordre de Paul IV, le premier index papal parut à Rome chez Antoine Bladus; un second, à Venise, chez Jérôme Lilius; un troisième, à Bologne chez Antoine Giaccarrello et Pelegrino Bonardo; un quatrième à Gênes, un cinquième à Avignon. L'Index du Concile de Trentre parut à Rome chez Alde Manuce en 1564 et fut depuis lors réimprimé dans un grand nombre de villes.

EN 1571, Plantin fit paraître un livre qui formait un appendice indispensable au catalogue des livres prohibés. C'était l'*Index expurgatorius*, imprimé aux frais de Philippe II, non pour être vendu publiquement, mais pour être distribué aux censeurs dans les différentes villes de son royaume. Le collège qui était chargé de la rédaction siégeait à Anvers ; il se composait de l'évêque, qui présidait, d'Arias Montanus et d'autres théologiens. L'*Index expurgatorius* signale les parties des livres entachés d'erreurs religieuses qui devaient disparaître. Dans chaque ville, un libraire était chargé d'expurger les ouvrages incriminés, et, une fois cette besogne faite, soit à coups de ciseaux, soit à coups de tampon, l'écrit pouvait être mis en vente.

LA liste des auteurs qui devaient subir cette révision, telle qu'elle se trouve dans la table de l'*Index expurgatorius*, fut publiée séparément par Plantin pour être affichée dans les boutiques des libraires. Le Musée Plantin-Moretus a conservé un exemplaire de cette pièce.

CHAPITRE X

LA
FAMILLE DE PLANTIN

OUS ne connaissons point de particularités touchant la vie de Jeanne Rivière, l'épouse de Plantin. Cette absence de détails nous permet de conclure qu'elle fut une femme simple, vivant uniquement pour son mari et ses enfants et ne sortant guère du cercle restreint de son ménage.

Il est probable qu'elle ne savait pas écrire, car, parmi les innombrables lettres et les documents de toute nature que possèdent les archives du Musée Plantin-Moretus, il ne se trouve aucune pièce de sa main; nous n'y avons rencontré qu'une seule lettre à son adresse, celle que Jean Gassen lui écrivit le 13 mai 1568.

Nous sommes mieux renseignés sur l'existence des enfants de Plantin, grâce surtout à une lettre qu'il écrivit, le 6 décembre 1570, à Zayas et dans laquelle, à la demande de l'homme d'état espagnol, il fournit de nombreux détails sur les premières années de ses filles (Document VII).

Dans cette missive, Plantin constate que Dieu ne lui a pas laissé de fils en vie; ce qui prouve que son plus jeune enfant, Christophe, baptisé à la Cathédrale d'Anvers, le 21 mars 1566 (1567), n'atteignit pas, comme le dit Van Straelen, l'âge de douze ans, mais mourut avant d'avoir accompli sa quatrième année.

En 1570, il lui restait cinq filles. Il en avait eu une sixième dont le portrait figure sur le tableau du monument funèbre de Plantin à la Cathédrale d'Anvers. Elle y est représentée âgée de dix ans environ et la tête surmontée d'une croix indiquant qu'elle est morte.

Plantin eut à cœur de donner à ses filles une éducation qui développât leur intelligence et les mît à même de s'occuper utilement dans ses ateliers. Il s'attacha en même temps à en faire de bonnes ménagères, habituées au travail, et capables d'aider leur mère; il chercha à leur inculquer, dès leur tendre jeunesse, l'horreur de la vanité qui fait dédaigner les occupations manuelles et de la paresse qui fait abandonner aux domestiques les travaux de la maison.

Il suivit pour ses enfants un système d'éducation, conforme aux règles qu'il s'était tracées à lui-même, et selon lesquelles le travail seul élève l'homme moralement et matériellement. Il leur appliqua cette maxime avec la fermeté qui caractérisait ses rapports avec ses subordonnés. Dès leur première enfance, il leur faisait apprendre à lire et à écrire, et, chose à peine croyable, depuis l'âge de quatre à cinq jusqu'à l'âge de douze ans, les quatre premières de ses cinq filles étaient employées à lire les épreuves de l'imprimerie de quelqu'écriture et dans quelque langue qu'elles fussent. Dans les intervalles de leurs études et de leurs occupations de correcteurs, elles s'initiaient aux différents travaux de l'aiguille.

La première, Marguerite, avait atteint l'âge de 23 ans à la fin de l'année 1570; elle était donc née en 1547, avant l'arrivée de Plantin à Anvers. Elle apprit avec une grande facilité à lire et à bien écrire. A l'âge de douze ans, Plantin l'envoya à Paris chez un de ses parents, probablement Pierre Porret, pour lui faire enseigner, par le maître d'écriture du roi, la calligraphie, dont à cette époque on faisait plus de cas que de nos jours. Malheureusement, les yeux de la jeune fille s'affaiblirent si fort qu'il lui devint bientôt impossible d'écrire deux lignes de suite. Plantin la fit revenir de Paris, et depuis lors, elle ne fut plus capable de s'adonner à une besogne exigeant une bonne vue.

A l'âge de dix-huit ans, elle fut demandée en mariage par François Raphelengien (de Ravelenghien, Van Ravelinghen ou Raphelengius). Celui-ci était né à Lannoy, petite ville des environs de Lille, le 27 février 1539. Son père s'appelait Jacques, et il avait un frère nommé Philippe. Selon Svveertius, il fit ses premières études littéraires à Gand; il se rendit ensuite à Paris pour s'y perfectionner dans la connaissance du grec et de l'hébreu, sous les professeurs les plus renommés et spécialement sous Jean Mercerus. De là il passa en Angleterre, où il enseigna le grec à l'Université de Cambridge. Ce dernier détail paraît assez difficile à admettre, vu que Raphelengien n'avait que 25 ans quand il entra au service de Plantin. Suivant un autre document, il n'aurait eu que 21 ans quand il vint habiter Anvers. En effet, dans un acte, passé le 10 février 1576, Christophe Plantin et Jean du Moulin, libraire anversois, déclarent devant le magistrat qu'à cette date, François Raphelengien demeurait à Anvers depuis quinze ans (1); il y serait donc arrivé en 1561. Etant venu à Anvers, continue Svveertius, il visita la boutique de Plantin pour y acheter quelques livres. Croyant avoir des dispositions pour le métier de correcteur, il offrit ses services à Plantin. Le 12 mars 1564, un accord est conclu, suivant lequel François

(1) Max Rooses. *Plantijn's Geboortejaar*, Oud Holland IV, 171.

Ravelinghen – tel est le nom qu'il porte dans l'acte – s'engage à servir de correcteur pendant deux années entières ; à l'expiration de l'engagement, il achèverait les livres commencés, si Plantin ne parvenait pas à lui trouver un remplaçant à son goût. La première année, il devait gagner 40 florins ; la seconde, 60 ; le logis et la table lui furent en outre gratuitement fournis.

AVANT son expiration, ce contrat fut modifié en faveur de Raphelengien. Dès le commencement de 1566, Plantin lui paie 25 florins par trimestre. En 1570, ses gages sont élevés à 160 ; en 1572, à 200 ; en 1577, à 300, et en 1581, à 400 florins.

CETTE augmentation de salaire marque la satisfaction que Plantin éprouvait des services de son correcteur. Peu de temps après leur entrée en relations, cette bonne entente s'était manifestée d'une manière plus évidente encore. Au mois de juin 1565, l'imprimeur lui avait donné en mariage sa fille aînée Marguerite. Voici le portrait que Plantin, en 1570, trace de son beau-fils. " A l'âge de dix-huit ans, dit-il, ma fille aînée me fut demandée en mariage par ung de mes correcteurs de l'imprimerie auquel, pour ses seules vertus et sçavoir, je la donnay, prévoyant qu'il seroit ung jour utile à la république chrestienne, comme je crois qu'il le montre en effet."

LA veille du mariage, Plantin passe avec son beau-fils un contrat devant le notaire Gilles Van den Bossche. Par cet acte, il s'engage à donner à sa fille un lit garni, ainsi que le trousseau de la fiancée et à payer le banquet de noces. Si un des amis de Raphelengien donne quelque présent, le jeune couple seul en profitera ; si un des amis de Plantin montre pareille générosité, le père de la mariée en disposera à son gré. Raphelengien promet de continuer son service pendant les trois années suivantes ou bien jusqu'à ce que la Bible en hébreu (édition de 1566) soit imprimée, et d'avertir Plantin six mois avant de le quitter. Outre les dépenses du jeune ménage, Plantin payera 100 florins par an à son gendre. S'il trouve préférable que celui ci aille habiter hors de l'imprimerie, il lui payera pour salaire, frais de logis et d'entretien, une indemnité de 160 florins par an. Dans le cas où Plantin viendrait à renoncer aux services de Raphelengien ou l'obligerait d'établir ailleurs son domicile, il doit le lui signifier six mois d'avance.

LE mariage fut conclu le 23 juin 1565. La veille

Trente-neuf lettres à entrelacs redoublés, probablement celles que Gérard van Kampen, en 1568, grava pour des impressions musicales. *Or.*

François Raphelengien

de la cérémonie, Plantin avança à son futur gendre la somme de 33 florins, pour lui permettre d'y faire bonne figure : 11 fl. 11 s. pour 6 $^1/_2$ aunes de drap, à 9 sous de gros (2 fl. 14 s.) l'aune ; 20 sous pour un bonnet ; 9 fl. 3 s. pour les anneaux de sa femme, et 5 fl. 6 s. d'argent comptant. Le nouveau marié rendit cet argent à son beau-père sur le produit des dons que ses amis lui firent au banquet de ses noces.

Le menu de ce banquet, qui se célébra au logis de Plantin, nous a été conservé par celui-ci ; il peut nous donner une idée des festins de nos pères appartenant à la bonne

monsieur Becanus et sa femme, monsieur Alexandre Grapheus, monsieur Retius, Noel Moreau et sa femme, Jean VVynman et sa femme, Jacques Brayer, Jérôme Cock, Jean Bellaert et sa femme, Pierre Bellaert, Philippe Nuyts, Geoffroy Birckman, Obert Gifanius, le seigneur Jacques Scotti, Jean Laurent et sa femme, André Madoets et sa femme, et Antoine Tilens. Les invités du côté du fiancé nous sont restés inconnus.

Les convives de la noce donnèrent en cadeau à Raphelengien 32 fl. 5 s. ; à Plantin, 90 fl. 16 $^1/_2$ s. Ce dernier accorda à ses ouvriers un pot de vin de 7 florins.

Trois pièces de onze lettrines représentant des sujets de l'Ancien et du Nouveau Testament ainsi que de l'Histoire des Saints dans un encadrement de style grotesque, portant les monogrammes de P. van der Borcht, le dessinateur et d'A. van Leest, le graveur, qui les exécutèrent en 1571. Or.

bourgeoisie. On y servit 3 cochons de lait à 17 sous pièce, 6 chapons à 22 sous, 12 pigeons à 6 sous, 12 cailles à 4 sous, 5 gigots à 1 florin, 12 ris de veau à 7 $^1/_2$ sous les 12, 3 langues de bœuf à 8 sous pièce, 4 massepains, 6 pâtés de veau, 3 gigots en brune pâte, 6 jambonneaux, de 16 livres les 6, à 2 $^3/_4$ sous la livre. On but pour 12 fl. 5 s. de vin du Rhin, pour 4 fl. et 2 $^1/_2$ s. de vin rouge. Puis on servit des cerises, des guignes, des fraises, des oranges, des câpres, des olives, des pommes, de la salade, des radis, le tout pour 3 fl. 8 $^1/_2$ s. On paya au pâtissier – au sucrier, comme on disait – 4 fl. et 9 sous pour 4 massepains, 2 livres de dragées, 1 livre d'anis et 3 livres de fromage de Milan. Les festins se prolongèrent pendant plusieurs jours, car, jusqu'au 30 juin, on prend encore dans le tiroir de la boutique de l'argent pour la noce.

Quelques jours avant la fête, Plantin avait acheté une pièce de gros-grain de Lille pour en faire la robe de la mariée et une casaque pour lui-même, ainsi qu'une pièce de serge de Lille pour la cotte de Marguerite.

La liste des invités à la noce du côté de Plantin nous a été également conservée par lui ; elle est intéressante parce qu'elle nous fait connaître les amis et les relations qu'il avait à cette époque à Anvers.

Elle comprend : monsieur Bernuy et mademoiselle sa femme, monsieur Marco Perez, monsieur Corneille de Bomberghe, monsieur Charles de Bomberghe et sa femme,

Après son mariage, Raphelengien continue à demeurer chez son beau-père. En 1575, Plantin, sollicitant la dispense de loger des soldats dans un des bâtiments qu'il occupait, écrit aux bourgmestres et échevins de la ville d'Anvers, qu'il avait loué une maison nommée *de Daelder*, située sur le derrière du logis, nommé *den Gulden Vlies*, dans la rue du Faucon. Cette maison, dit-il, sert de magasin " de sorte qu'il ne reste jamais pour trois jours aucun lieu vuide en ladicte maison, excepté une petite chambrette basse, large de douze pieds et de 15 à 16 pieds de long ou environ, en laquelle il y a deux licts occupants presque l'entière chambrette èsquels couchent de nuict mon gendre nommé François de Raphelengien avec sa femme, trois de leurs enfants et leur chambrière, car le reste du temps ledict Raphelengien demeure et s'employe à la correction de l'imprimerie et a ses despens à mon logis. "

Raphelengien se fit recevoir maître à la Corporation de St-Luc d'Anvers en 1576. Le 10 février de la même année, il s'était fait inscrire comme bourgeois de la ville. Le motif qui le poussait à acquérir ces deux qualités se devine aisément. Le premier février 1576, son beau-père lui " transporta la boutique près de l'église de Notre-Dame " pour une somme de 300 florins. Elle était située, dit l'adresse des livres édités par Raphelengien, " joignant le portail septentrional de l'église Notre Dame ", c'est-à-dire au marché au Linge

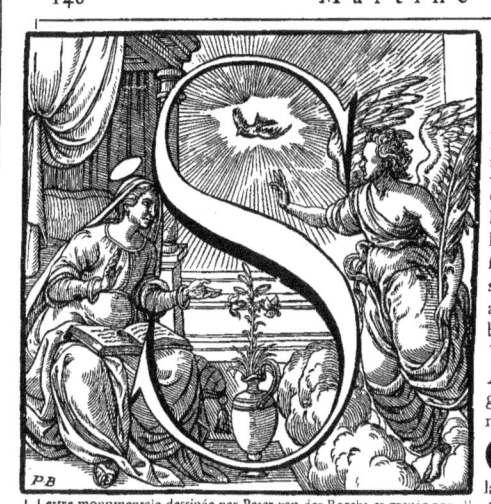

Lettre monumentale dessinée par Peter van der Borcht et gravée par Antoine van Leest en 1571. *Or.*

actuel. La maison appartenait à la fabrique de la Cathédrale, et avait été occupée antérieurement par Josse De Hertoghe, un des relieurs qui travaillaient pour Plantin.

Les livres qui portent l'adresse de Raphelengien sont : *Historie van Coninck Lodivick van Vranck-rijck den elfsten dies naems, ende van hertogh van Borgondien, door Philips van Commines overgheset door Cornelius Kiel*, 1578. Cet ouvrage parut simultanément avec l'adresse de Jean Moretus. *Der Vrouvven lof ende lasteringe*, par Jean de Marconville, et *Van het gheluck ende ongheluck des Houvvelicks*, par le même, tous deux traduits en flamand par J. L. M. Van Hapart (1578). *Tyrannies et cruautez des Espagnols perpétrées és Indes Occidentales, qu'on dit le nouveau monde ; Brièvement descrites en langue Castillane par l'Evesque Don Frère Barthélemy de las Casas ; traduictes par Jacques de Miggrode*, 1579. *Diverses lettres interceptés du Cardinal de Granvelle*, 1580. *Septem psalmi pœnitentiales*, 1580.

Raphelengien laissa à sa femme la direction de son magasin et continua son service chez son beau-père. Celui-ci pourvoyait son gendre de livres. Du 1er février au 8 août 1576, le compte en monte à 1761 florins 18 sous, y compris les 300 florins de l'achat de la boutique, 720 florins pour 12 Bibles Royales que Plantin lui donna " pour en faire distribution à son profit, " et 199 florins 3|4 s. pour compte de son frère Philippe. Plantin lui fait remise de 1461 fl. 18 s. " en faveur du mariage avec sa fille Marguerite pour équipoler avec le mariage de ses autres filles depuis ; " Raphelengien rendit 5 des 12 Bibles, et ainsi le compte fut soldé. Du 21 août 1576 au 9 novembre 1577, le compte nouveau monte à 538 fl. 17 s., Plantin accorde 20°/₀ de rabais. Les fournitures en livres, faites par Plantin de 1578 à 1580, s'élèvent à 3762 fl. 9 s. et celles de 1581-1582 à 848 fl. 18 s.

Raphelengien était avant tout un homme d'étude. Zayas ayant demandé à Plantin quelqu'un qui fût en état d'organiser une bonne imprimerie en Espagne, Plantin lui répondit qu'il ne connaissait personne dans ce pays qu'il pût recommander ; " car, dit-il, telle chose gist plus en gaillardise d'esprit et en une vraye et fidèle diligence qu'en aucune exercitation ou ruse. " " Quant à mes gendres, ainsi poursuit-il, le premier (Raphelengien) n'a oncques rien prins à cœur que la cognoissance des langues et des lettres et de bien léalement, fidèlement et soigneusement corriger les exemplaires ; le second (Moretus) ne s'est oncques entrepris que de vendre, achapter, pacquer et entremectre des affaires de nostre bouticque. "

En luy octroyant son certificat d'imprimeur, Plantin nomme le mari de sa fille aînée " sçavant ès langues latine, grecque, hébraïcque, chaldée, siricque, arabe, françoise, flamenghe et autres vulgaires. "

On a vu quelle part importante Raphelengien prit à la correction et à la rédaction de la Bible Royale. Dans la préface de cet ouvrage, Arias exprime, en termes pleins de chaleur, la grande estime qu'il a pour son principal collaborateur. " C'est, dit-il, un homme de la plus grande activité, d'un zèle incroyable, d'une assiduité non interrompue, d'un esprit clairvoyant, et d'un excellent jugement. Nul ne le surpasse dans la connaissance des langues anciennes ; c'est grâce à son savoir et à son travail que le grand ouvrage, ce trésor de science et langues, a pu paraître avec une si admirable correction.

" La seconde de mes filles, ainsi s'exprime Plantin, dans sa lettre du 6 décembre 1570 à Gabriel Zayas, nommée Martine, aagée maintenant de 20 ans, s'estant, outre les premiers exercices susdicts, dès sa jeunesse (montrée) propre à faire le train de lingerie, je l'ay entretenue audict train, depuis l'aage de treize ans jusques au mois de may dernier, qu'elle me fut demandée en mariage par ung jeune homme assés expert et bien entendant les langues grecque, latine, espagnole, italienne, françoise, allemande et flamende, qui, dès le temps que Vostre Illustrissime Signeurie estoit par deça avec Sa Majesté jusques à maintenant, m'a toujours servi, en temps de faveurs et en temps contraire, sans m'abandonner pour fortune qui m'advint, ni pour promesses ou attrait qu'autres luy ayent sceu faire, mesmes en luy présentant plus riches mariages et gages qu'il n'estoit en mon pouvoir de luy donner. Parquoy je la luy donnay au grand contentement de tous mes bons seigneurs, parents et amis qui ont cogneu ledict jeune homme et maniant les affaires de nostre boutique. Et ainsi ay-je, grâces à mon Dieu qui me donne ceste faveur, deux autres moy-mesmes, aux deux principaux points de mon estat : le premier à l'imprimerie pour la correction, et le second en la boutique pour nos comptes et marchandises. A quoy pour le présent il me seroit impossible de pouvoir entendre, veu les charges et occupations qui me sont données journellement. "

Jean Moretus

Le jeune homme dont il s'agit ici est Jean Moerentorf (Mourentorf, Mouretorff), ou Moretus comme il latinisa plus tard son nom. L'éloge bien senti que fait Plantin de son aptitude au travail et de son dévouement à sa personne, prouve que dès lors c'était entre ses beaux fils celui qu'il préférait et nous fait pressentir que plus tard il se reposera sur lui du soin de perpétuer son officine. On voit également que le département spécial du second des gendres de Plantin était le négoce des livres, la librairie et la comptabilité. Jean Moretus faisait de bonne heure les voyages de Francfort pour son patron. C'était lui qui tenait les livres de comptes, ces vénérables documents de l'ancienne imprimerie qui nous sont parvenus intacts et dans lesquels, grâce à l'exactitude scrupuleuse de Moretus, nous pouvons suivre, jour par jour, la marche des affaires de Plantin.

Suivant le *Mémorial* que Jean Moretus a rédigé de sa propre main, il naquit à Anvers le 22 mai 1543, "ung mardi entre dix et onze devant disner, *decrescente luna*." Il fut baptisé à l'église de Notre-Dame; ses parrains furent Jean de Kiboom, dit de Tournai, et Jean Du Pont, de Lille; ses marraines, la femme de Corneille Pyl, fille de Jean-Marie Gras, et la femme de Jean Plancquet, épicier. Conformément aux habitudes de l'époque, les parrains et marraines de l'enfant firent des cadeaux aux parents. Jean de Kiboom donna 6 sous 10 deniers de gros, Jean Dupont, une coupe d'argent pesant 10 onces, la femme de Corneille Pyl, 10 sous de gros et celle de Jean Plancquet, 10 sous et 6 deniers de gros.

Le père de Jean Moretus était Jacques Moerentorf, fils de Jacques, natif de Lille et fabricant de satin. Le 9 mai 1544, il se fit recevoir bourgeois d'Anvers. En 1537, il épousa Adrienne Gras, fille aînée de Pierre et d'Elisabeth Borrevvater née le 25 août 1515. Pierre Gras, alias Marin, était un ouvrier en soie, natif de Milan, qui eut 17 enfants de sa femme et qui, en 1537, demeurait dans la longue rue Neuve à Anvers.

Le contrat de mariage de Jacques Moerentorf et d'Adrienne Gras fut signé le 23 septembre 1537. Le fiancé s'engageait à apporter à la communauté, en argent comptant, marchandises et mobilier, la somme de 150 livres de gros de Flandre; la future apportait en dot 100 livres de gros de Flandre, sans compter son trousseau et l'argent nécessaire pour payer les frais de la noce. Ils eurent onze enfants: Jacques, né le 27 juin 1539 et mort la même année; Claire, née le 20 novembre 1541; Jean, né le 22 mai 1543; Pierre, né le 19 juillet 1544; François, né le 28 août 1545, mort à Francfort, le 9 novembre 1575; Jacques, né le 19 mars 1547, mort le 29 avril 1552; Gaspar, né le 15 décembre 1548, mort en 1571, en Moscovie; Lucie, née le 13 décembre 1550, morte le 19 octobre 1552; Catherine, née le 8 février 1552; Melchior, née le 5 janvier 1554; et Balthasar, né le premier septembre 1555, mort le premier novembre de la même année. Adrienne Gras mourut le 28 mai 1592 et fut ensevelie à l'église de St-Jacques, dans le caveau de son père, près de la chapelle de la Ste-Croix. Son mari l'avait précédée au tombeau le 8 décembre 1558; il fut enterré au cloître des Dominicains.

ALPHABET GOTHIQUE A RINCEAUX DANS UN ENCADREMENT QUADRANGULAIRE GRAVÉE PAR ANT. VAN LEEST EN 1570.
Or.

Il est probable que Jacques Moerentorf s'était fixé à Anvers longtemps avant son mariage et que ses parents, quoique domiciliés à Lille, étaient d'origine flamande. Cette double supposition est rendue vraisemblable par son nom flamand et par une annotation qui se trouve sur un livre lui ayant appartenu. C'est une bible flamande, de format in-folio, imprimée chez Guillaume Vorsterman, en 1531, et portant sur le feuillet de garde les mots: "In den naem ons Heeren M.D.XXX.III. heb ick Jacques Mouretorff desen Bybel gecocht, neghen s." Pour se servir d'une bible flamande et pour y tracer une phrase en flamand, il fallait bien que cette langue lui fût la plus familière.

A quelle époque, Jean Moerentorf entra-t-il au service de son

futur beau-père ? Nous pouvons fixer cette date au moyen d'une pièce émanant de lui-même. En 1591, ayant dû intenter un procès à son beau-frère Gilles Beys, pour défendre son droit d'employer seul la marque plantinienne, il rédigea un mémoire, dans lequel il rappelle les services qu'il avait rendus à Plantin, et atteste qu'il l'avait servi durant 32 ans. Plantin est mort en 1589, c'est donc en 1557 que Jean Moerentorf, alors âgé de quatorze ans, est entré à son service.

LES premières années de son séjour dans l'imprimerie ont laissé peu de traces dans les archives de la maison. Qu'il servit son patron à la grande satisfaction de celui-ci, qu'il lui resta fidèle dans le malheur comme dans le bonheur, nous l'avons vu déclarer par Plantin lui-même; mais de plus amples détails de leurs relations, avant 1564, nous manquent. Une seule pièce ayant rapport à cette époque nous a été toutefois conservée. C'est une quittance datée du 20 mai 1562, par laquelle Jean Moerentorf reconnaît avoir reçu des mains du clerc de l'Amman la somme de 40 florins, en paiement des gages dont il était convenu avec son maître Christophe Plantin.

APRES le départ de ce dernier en 1562, Jean Moerentorf quitta également Anvers pour quelques années. En effet, Plantin annota dans un de ses registres : "Compté avec Jehan Moerentorf qui m'est venu servir de Venise, au mois de juin 1566, et luy est deu tant pour le passé jusques au premier de janvier prochainement venant, parce que je luy ay pour honnesteté et présent de grâce quité 6 mois qui devoyent escheoir à la St Jehan audict en 1568."

EN inscrivant cette note, deux ou trois ans après le retour de son employé, Plantin se trompait. Ce n'était pas en juin 1566 que Moerentorf revint chez lui, mais vers le 1er avril 1565. En effet, dans une lettre écrite à cette dernière date, Pierre Gassen dit à Plantin : "Je suis bien ayse de la venue de vostre Jehan pour vostre soulagement. J'espère qu'il nous pourra conter la vérité des traffiques de Venise." Dans cette ville, il avait été au service de Schotti, le futur associé de Plantin. Le 27 février 1568, il reçut 92 florins, et 168 florins lui étaient encore dûs par Plantin ou étaient " de reste de Schotti et compagnie pour avoir servi à Venise". A partir du 6 octobre 1565, Plantin porte en compte, tous les six mois 27 florins pour ses dépenses. Il est désigné à cette époque comme " bouticlier. " A la Noël de 1567, Jean Moeretorf s'engagea pour deux années, à raison de 100 florins par an. Ce traitement resta le même jusqu'à la fin de 1573. Alors, Plantin lui accorda, outre son salaire annuel, une somme de 120 florins par an, à prendre en livres plantiniens, avec un rabais de 15 °/$_o$ sur le prix de librairie.

LE 30 avril 1570, il célébra ses fiançailles avec Martine Plantin ; il l'épousa le 4 juin suivant dans l'église de Notre-Dame. Le banquet de noces eut lieu dans le magasin derrière la boutique.

AU jour des fiançailles, un contrat de mariage avait été dressé devant le notaire Gilles Van den Bossche. Le fiancé promettait d'apporter la somme de 600 florins. D'autre part, Plantin s'engageait à donner à sa fille une dot de 1000 florins, son trousseau et l'ameublement complet d'une chambre, à défrayer la noce et à accorder au jeune couple, pendant trois ans, le logis et la table, sans compter les cent florins de gages. Pierre Porret donna en outre à la fiancée une dot de 600 florins.

LE nouveau marié habita chez ses beaux-parents jusqu'en 1576. A cette époque, Plantin lui laissa la direction de la boutique de la Kammerstrate et transporta son imprimerie dans la grande maison du Marché du Vendredi. Moretus géra la librairie et Plantin lui paya, à partir du 1er juillet 1576, 1100 florins par an pour ses gages et dépenses. En juillet 1584, il acheta de son beau-père la maison du *Compas d'or* dans la Kammerstrate et celle de la *Bible* dans la rue du Faucon, pour la somme de 2,886 fl. 8 s. Par cette vente, Plantin réduisit sensiblement la somme qu'il devait à son gendre, somme qui s'élevait à 4,906 fl. 5 s.

APRES la vente de la maison de la Kammerstrate, Plantin, qui, jusqu'à la fin de sa vie, y laissa son magasin de livres, dut payer à son gendre le loyer de l'immeuble. Au commencement de 1586, les gages de Moretus subirent une dernière augmentation et furent portés à 1200 florins par an, y compris les dépenses de la boutique.

JEAN Moretus se distinguait par une instruction peu commune ; il connaissait fort bien le flamand, le français, l'espagnol, le latin et l'italien. Il traduisit du latin en flamand les deux livres de la Constance de Juste Lipse.

ALPHABET NIELLE DE MAJUSCULES GOTHIQUES AYANT DES ORNEMENTS BLANCS SUR FOND NOIR 1571 *Or.*

LEXICON
GRÆCVM,
ET
INSTITVTIONES
LINGVÆ GRÆCÆ,

Ad sacri Apparatus instructionem.

ANTVERPIÆ
Excudebat Christophorus Plantinus
Prototypographus Regius.
M. D. LXXII.

Cette traduction fut éditée par son beau-père en 1584. Il traduisit également en vers flamands le premier jour de *la Semaine ou création du monde* de G. de Saluste, Seigneur de Bartas, qui ne fut pas publié et resta en manuscrit dans les Archives du Musée Plantin-Moretus.

La troisième fille de Plantin s'appelait Catherine ; elle était née en 1553. Depuis l'âge de treize ans, elle s'occupait spécialement d'un commerce de dentelles et de toiles pour compte de Pierre Gassen, de Paris.

Celui-ci faisait faire beaucoup de lingerie fine dans nos contrées et y importait des articles de peausserie. Plantin était son intermédiaire dans ce négoce, et, pendant les premières années après son arrivée à Anvers, il dirigeait sa boutique de relieur ou un atelier d'imprimeur, tandis que sa femme d'abord et sa fille Catherine ensuite exécutaient les commissions du "lingier de Messieurs frères du Roy de France."

Pierre Gassen avait un neveu, appelé Jean Gassen, qui l'aidait dans son commerce et qui dans ce but faisait le voyage de Paris à Anvers. Le jeune homme apprit ainsi à connaître et à aimer Catherine Plantin et l'épousa à Paris en 1571. Le 15 juin de cette année, ils firent leur contrat de mariage, et la noce fut célébrée peu de jours après.

Plantin assura à sa fille une dot de 1450 livres tournois. Pierre Gassen accorda à son neveu la somme de 1200 livres tournois, tant à titre de salaire pour le temps passé qu'à titre de don.

Le jeune ménage se gouvernait difficilement dès les premiers temps, à en juger par les vertes semonces paternelles que Plantin adressa aux jeunes mariés avant la fin de l'année 1571.

Le 13 août 1575, Catherine Plantin était veuve, son mari ayant été assassiné dans les Pays-Bas par des voleurs. Elle n'avait que 22 ans et était recherchée par de nombreux prétendants. Son père et sa mère se rendirent à Paris et ramenèrent leur fille à Anvers.

Le 26 novembre 1575, elle épousa, dans la cathédrale de cette ville, en secondes noces, le négociant Hans Arents, alias Spierinck. On a vu qu'en

ALPHABET AVEC ENTRELACS EMPLOYE DANS LE PSALTERIUM DE 1571. Or.

1577 le jeune ménage s'était réfugié à Cologne. De là il se rendit à Hambourg, où Hans Spierinck, de 1577 à 1583, représentait l'officine plantinienne et faisait quelques affaires pour le compte de son beau-père. En 1585, il se trouvait à Leyde. Au commencement de 1589, il était revenu à Anvers; du 26 mars 1590 au 9 décembre 1596, cinq de ses enfants furent baptisés dans cette ville.

Hans Spierinck mourut le 13 août 1611; sa femme décéda en 1622.

Egide Beys était originaire de Bréda ou des environs de cette ville. J. B. Van der Straelen le dit fils de Corneille et natif de Haghe près de Bréda. Il vint habiter chez Plantin comme " garçon bouticlier " au mois de juillet 1564. Dès ce moment jusqu'au premier janvier 1567, Plantin annote régulièrement pour ses dépenses 4 $^1/_2$ florins par mois. A cette dernière date, il inscrit 60 florins de gages "pour le temps qu'il a été céans et encore ung an et demy qu'il doibt servir à Paris."

Six jours plus tard, Beys quitte Anvers et va gérer à Paris, sous la direction de Pierre Porret, la boutique que Plantin y avait récemment fondée. Le 7 juillet 1567, il s'était déjà fait naturaliser à Paris et le 7 octobre 1572 il épouse, dans la même ville, Madeleine, la quatrième fille de Plantin. Celle-ci était née en 1557 et âgée par conséquent de quinze ans seulement. Son père lui accorda une dot de 1500 livres tournois.

Madeleine était une jeune fille fort intelligente. En 1570, son père disait d'elle qu'elle avait treize ans, qu'elle aidait sa mère dans les travaux du ménage, portait les épreuves de la Bible à la maison d'Arias Montanus et lisait pour le docteur la copie de ces épreuves dans les cinq langues.

Egide Beys et sa femme continuèrent à gérer la librairie de Paris, sous la direction de Pierre Porret, jusqu'au 21 juillet 1575. A cette date, Plantin lui en confie l'entière direction. Le 22 août 1577, Plantin vend cette succursale à l'imprimeur - libraire Michel Sonnius. Néanmoins Beys conserve sa résidence à Paris, et y fait imprimer pour son compte à partir de 1577. Les livres qu'il

DOUBLE ALPHABET : 43 Lettres pour la plupart gravées par ANT. VAN LEEST en 1571.

publiait paraissaient avec l'adresse : "Lutetiæ, Apud AEgidium Beysium, via Jacobæa, sub insigni Lilii albi." Il avait pris pour marque un plant de lis en fleur, avec la devise : *Casta. Placent. Superis.*

PLANTIN éprouva de longs déboires de la part de ce gendre, qui se trouvait toujours dans la gêne, criait famine et élevait vis-à-vis de lui les prétentions les plus exorbitantes. Madeleine Plantin n'était pas non plus d'humeur facile ; elle ne cessa d'importuner son père par ses demandes de secours et ses plaintes amères.

LA cinquième fille de Plantin s'appelait Henriette, elle était née en 1562 et épousa le premier juin 1578, dans la cathédrale d'Anvers, Pierre Moerentorf, frère de Jean. Le 26 septembre 1579, Plantin paya cent florins à bon compte de la dot accordée à sa fille.

PIERRE Moerentorf était né à Anvers, le 19 juillet 1544 ; il était ouvrier en diamants et en pierres précieuses. En cette qualité, il travailla à Lisbonne depuis le mois de décembre 1570 jusqu'en 1577. Après son mariage, il continua à Anvers le commerce des pierreries. Il eut neuf enfants dont le sixième, Pierre, retourna à Lisbonne. Celui-ci se trouvait dans cette ville en 1616, il s'y maria et sa postérité y vécut longtemps encore. Henriette Plantin mourut le 29 novembre 1640 ; son mari l'avait précédée dans la tombe le 16 mars 1616.

ON a vu par les détails que fournit Plantin sur les occupations de ses filles, à quel régime sévère elles étaient soumises, et comment, dès l'âge le plus tendre, elles devaient prendre part aux travaux de la maison. Un curieux document nous apprend de quelle manière il entendait l'éducation des garçons. En 1587, le fils aîné d'Egide Beys demeurait chez son grand-père. Un jour que sa conduite

ACTA
Christophori Beisii,
diei xxi Febr. Anno 1587.

AD mediam septimæ surrexi: inde ſalutaui Auum & Auiam, poſtea ientaui. Ante ſeptimam ad ſcholas iui : & lectionem Syntaxeos bene recitaui. Hora octaua ſacrum audiui. Ad medium nonæ lectionem Ciceronianam didici, & bene recitaui. Hora undecima , domum reuerſus, lectionem Phraſium didici. Post prandium ad ſcholas redij, & lectionem bene recitaui. Sub medium tertiæ lectionem Ciceronianam bene recitaui. Hora quarta ad concionem iui. Ante ſextam domum reuerſus probam in libello Sodalitatis cum cognato meo Franciſco legi . difficilem verò me præbui in legenda proba Bibliorum. Ante cœnam cùm Auus me vocaret ad ſe , vt ipſi aliquid de concione recitarem , nec venire nec recitare volui : imò cùm alij monerent, vt veniam ab Auo peterem , nolui respondere. denique eum erga omnes ſuperbum, pertinacem , obſtinatiſſimque præbui . Post cœnam Ailaſcripſi, indè eadem coram Auo legi,

Finis coronat opus.

PAGE COMPOSÉE PAR
CHRISTOPHE BEYS

avait laissé à désirer, Plantin, en guise de pensum, lui fit composer une page en latin, dans laquelle le jeune Christophe, âgé de 14 ans, donne en détail l'emploi de sa journée. Nous apprenons à connaître par cette pièce, qui nous a été conservée, le régime auquel étaient alors soumis les enfants, ainsi que le caractère peu aimable du jeune entêté, qui plus tard devint un fort mauvais sujet.

Voici la traduction de la page en question :

" *Occupations de Christophe Beys, le 21 février* 1587.

" A six heures et demie, je me suis levé ; je suis allé embrasser mon grand-père et ma grand-mère. J'ai déjeuné ensuite. Avant sept heures, j'allai en classe et récitai bien ma leçon de syntaxe. A huit heures, j'entendis la messe. A huit et demie, j'ai appris ma leçon de Cicéron et l'ai bien récitée. A onze heures, je suis revenu à la maison et j'ai appris ma leçon de phraséologie. Après le dîner, je suis retourné en classe et ai bien récité ma leçon. A deux heures et demi, j'ai bien récité ma leçon de Cicéron. A quatre heures, je suis allé au sermon. Avant six heures, je suis retourné à la maison et j'ai lu une épreuve du *Libellus Sodalitatis* avec mon cousin François (Raphelengien). Je me suis montré récalcitrant en lisant les épreuves de la Bible. Avant le souper, mon grand-père m'ayant fait venir pour lui répéter ce que l'on avait prêché, je n'ai voulu ni aller ni répéter ; et même, quand les autres m'engageaient à demander pardon à grand-père, je n'ai pas voulu répondre. Enfin je me suis montré, à l'égard de tous, orgueilleux, opiniâtre et entêté. Après le souper, j'ai écrit mes occupations de la journée et je le ai lues à mon grand-père.

La fin couronne l'œuvre. "

La fin qui devait couronner la vie de Christophe Beys fut, en effet, aussi triste que sa conduite avait été désordonnée.

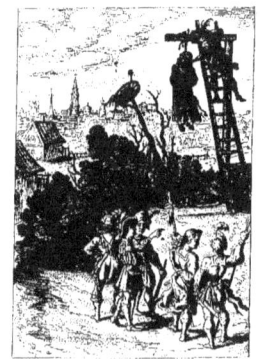

Quatre planches de
Joannes Bœnerus, *Delineatio historica fratrum minorum occisorum*
Plantin 1635
gravées par André Pauvvels.

NOVVM
TESTAMENTVM
GRAECE

Cum vulgata interpretatione Latina Græci contextus lineis inserta: Quæ quidem interpretatio, cùm à Græcarum dictionum proprietate discedit, sensum, videlicet, magis quàm verba exprimens, in margine libri est collocata: atque alia BEN. ARIÆ MONTANI HISPALENSIS operâ è verbo reddita, ac diuerso characterum genere distincta; LOVANIENSIVM verò Censorum iudicio e totius Academiæ calculis comprobata; in eius est substituta locum.

TYPOGRAPHVS LECTORI.

Hvivs operis, atque adeò eorum omnium quæ in sacro hoc APPARATV continentur, qui ordinem, rationemq, omnem cupit cognoscere, is tum eam quæ proximè sequitur. tum verò eas omnes eiusdem MONTANI Præfationes, quæ quidem singulis sunt annexæ libris, attentè perlegat, huius enim minimi sanè laboris neminem vnquam pænitebit.

ANTVERPIÆ
Excudebat Christophorus Plantinus
Regius Prototypographus.
M. D. LXXII.

PLANTIN EDITEUR, IMPRIMEUR ET LIBRAIRE

NOUS avons, dans notre récit, dépassé le milieu de la carrière de Plantin. Comme homme et comme typographe il a franchi, en 1576, le faîte de son existence et, lentement, il descend la pente opposée. C'est, croyons-nous, le moment de considérer l'ensemble de ses travaux comme éditeur, imprimeur et libraire.

PLANTIN faisait marcher de pair l'exercice de ces trois professions. Il imprimait pour son propre compte les livres qu'il éditait et faisait le commerce, en gros et en détail, des produits de ses presses.

IL lui arrivait toutefois, mais assez rarement, d'imprimer pour compte d'autrui. On a vu que, de 1555 à 1576, il publia plusieurs ouvrages à frais communs avec différents confrères. Nous rencontrerons encore dans la suite d'autres livres imprimés, en tout ou en partie, pour des libraires anversois ou étrangers.

EN dehors de la Bible royale et des livres liturgiques, on a pu constater que Plantin imprima trois ouvrages pour compte du gouvernement. Le premier, en 1559, était la *Pompe Funèbre de Charles cinquième*; le second, en 1572, la *Réformation de la confession de la foy*; le troisième, en 1571, l'*Index expurgatorius*.

A diverses époques, Plantin exécuta un petit nombre d'impressions pour compte des auteurs. Telles sont entre autres : la *Grammaire* et le *Vocabulaire* par Gabriel Meurier, de 1557 ; *Alanus Copus, Dialogi sex contra summi pontificatus oppugnatores*, de 1566 ; Jacques Guerin, *Traicté de la Peste*, de 1567 ; *Garibay y Zamalloa, Historia de todos los reynos d'Espana*, de 1571 ; Bullocus, *OEconomia methodica concordantiarum Scripturæ sacræ*, de 1572 ; *Apologia libri de reditibvs ecclesiasticis*, de 1574, et *Enchiridion confessariorvm*, de 1575, tous les deux par Azpilcueta ; Jac. Simancas, *Collectanea de republica*, de 1574, et *Liber disceptationum*, de 1575 ; Etienne Perret, *XXV fables des animaux*, de 1578 ; *Theatrum Orbis*, de 1579, et *Thesaurus geographicus*, de 1587, par Ortelius ; Fr. Lucas, *In obitum Joannis Six, oratio funebris* et H. Buschey, *le Mystère de la Sainte Incarnation*, de la même année.

LES *Rechten ende Costumen van Antwerpen*, de 1582, furent imprimés aux frais de la ville d'Anvers ; le *Processionale* de 1588 aux frais du chapitre de la cathédrale de Tournai ; le *Discours sur les causes de l'execution faicte ès personnes de ceux qui avoyent coniuré contre le Roy & son Estat*, une apologie de la St-Barthélémy, fut imprimé en 1572 par ordre du Conseil de Brabant.

QUELQUEFOIS les auteurs sont tenus d'acheter un certain nombre d'exemplaires de leur ouvrage ou de subsidier l'éditeur d'une autre manière. En 1566, Nicolas Mameranus prend 400 des 500 exemplaires de ses *Epithalamia Alexandri Farnesii et Mariæ a Portugallia*. En 1572, Serranus paie une somme de 200 florins pour aider à couvrir les frais d'impression de ses *Commentaria in Levitici librum* et reçoit en retour 186 exemplaires de cet ouvrage, qui fut tiré à 300 exemplaires et qui revenait à Plantin à 240 fl. 18 s. Les héritiers de Louis Hillesemius prirent 150 exemplaires de ses *Sacrarum antiquitatum monumenta*, de 1577. Michel Aitzinger paya un subside de 100 florins pour l'impression de son *Pentaplus regnorum mundi*, de 1579. Adolphe Occo acheta pour 150 exemplaires de ses *Imperatorum romanorum numismata*, de 1579. Les héritiers de Jean Goropius Becanus s'engagèrent à payer 50 exemplaires des *Opera non edita* (1580) de cet auteur. Elbertus Leoninus solda la moitié des frais de l'impression de sa *Centuria Consiliorvm*, de 1584, qui montaient en tout à 1200 florins. Bacherius prit des exemplaires de son *Apologeticus pro defunctis* (1587) pour une somme de 40 florins. Arias Montanus donna 200 florins de subside, lors de la publication de ses *Elucidationes in omnia Sanctorum Apostolorum scripta* (1588) et reçut en retour 50 exemplaires de l'ouvrage. Lumnius déboursa 100 florins pour couvrir les frais de son *Thesaurus Christiani hominis* (1588) ; mais l'équivalent de cette somme lui fut rendu, moitié en exemplaires de l'ouvrage, moitié en autres livres. C'étaient spécialement les compositeurs de musique qui devaient s'imposer des sacrifices pour voir publier leurs partitions. Ainsi Georges de La Hèle prit 40 exemplaires de ses *VIII Missæ* (1578), à 16 florins la pièce ; Jacques de Bruck 162 exemplaires de ses *Cantiones* (1579) ; Séverin Cornet 100 de ses *Cantiones musicæ* (1581) ; Philippe de Mons paya 60 rixdalers ou 135 florins pour aider à supporter les frais d'impression de son recueil : *Liber I Missarum* (1578) ; par exception, Jacques de Kerle ne dut prendre de ses *Quatuor Missæ* (1582) que 12 exemplaires, à 6 florins la pièce.

LA plupart du temps, les auteurs n'avaient pas de frais à supporter, mais aussi ils ne touchaient pas d'honoraires. Cependant, nous voyons que parfois Plantin leur faisait quelque menu présent en livres.

CEUX qui furent ainsi rémunérés sont: Théodore Poelman, Victor Giselinus, Hadrianus Junius, Etienne Pighius, Suffridus Petri, François Fabritius, Corneille Valerius, Jacques Revardus, Georges Buchananus, Louis Carrion, André Masius, Obertus Gifanius, Joseph Stadius et Jacques Veldius. Les gratifications accordées à Junius, qui sont de loin les plus importantes, se montent à 102 florins 7 3/4 sous; celles de Valerius, à 54 fl. 5 s., sans compter quelques livres dont le prix n'est pas annoté; celles de Giselinus, à 47 fl. 16 s.; celles de Poelman, à 38 fl. 11 1/2 s.; celles de Stadius, pour ses commentaires sur *Florus* (1567), à 19 fl. 16 s.; celles de Pighius, à 13 fl. 18 s.; celles de Carrion, l'éditeur de Salluste, de Valerius Flaccus et d'autres auteurs, à 13 fl. 17 s. Aucune autre rémunération n'atteint le chiffre de 10 florins.

LES plus favorisés reçurent un certain nombre d'exemplaires de leurs ouvrages. En 1564, Jean Isaac obtint ainsi 100 exemplaires de sa *Grammatica hebræa*. La même année, Plantin engagea ce savant à venir faire à Anvers l'abrégé du dictionnaire hébreu de Pagnino, qui parut en 1570, et lui paya pour ce travail 15 écus; il lui compta en outre 20 écus pour couvrir les frais du voyage de Cologne à Anvers, et le défraya pendant son séjour dans l'imprimerie. En 1565, Dodonæus reçut 50 exemplaires de sa *Frumentorum historiæ*. En 1566, Augustin Hunnaeus fut gratifié de 200 exemplaires de sa *Dialectica*. En 1567, Pierre de Savone obtint pour son *Instruction et Manière de tenir Livres de comptes* 100 exemplaires et 45 florins. En 1578, 25 exemplaires de sa *Synonymia Geographica* furent accordés à Ortelius. Les honoraires de Louis Guicciardini pour sa *Descrittione di tvtti i Paesi Bassi*, de 1581, furent 50 exemplaires de son livre et une somme de 81 fl. 6 1/2 s. en d'autres ouvrages; pour l'édition de 1588, ils consistèrent en 150 florins et quelques exemplaires du livre. De Lobel reçut 80 exemplaires de son *Kruydtboeck*, de 1581; Adrien Junius reçut pour son *Nomenclator*, de 1567, 6 aunes de velours fin, et Plantin l'hébergea pendant trois jours; le total de cette gratification fut compté à 27 florins. Si nous en exceptons les sommes payées aux éditeurs romains pour le privilège du Bréviaire et du Missel, ainsi que les cadeaux offerts aux collaborateurs de la Bible royale, c'est à ces minimes dépenses que se bornent les honoraires payés par Plantin aux auteurs.

DE temps en temps, cependant, il eut à récompenser un traducteur ou un annotateur auquel il avait confié quelque besogne. En 1558, Jean Caulerius, qui avait traduit les *Singularitez de la France antarctique*, reçut en cadeau cinq ouvrages. En 1587, Balthasar Vincentius traduisit en Espagnol le *Theatrum orbis* d'Ortelius et obtint de ce chef 100 florins. Chappuis traduisit en français les *Meditatiën van de Passie* de François Costerus, et ce travail lui valut 69 florins; pour la traduction française du *Boecxken der Broederschap* du même auteur, Pierre Porret obtint 45 florins. En 1566, 12 florins furent payés a Elenus pour une révision des *Institutiones juris canonici*. De 1568 à 1582, Antoine Senensis fut gratifié d'un certain nombre de livres valant 377 florins et 6 sous, pour avoir copié et revu la Somme de S^t Thomas d'Aquin. David Regius obtint 123 fl. 2 1/2 s. en livres pour les soins qu'il avait donnés à la révision des œuvres de S^t Augustin. Les quatre théologiens de Louvain qui revirent la Bible française de 1578 reçurent chacun 25 florins.

CERTAINS hommes de lettres, sans être employés régulière-

V Livres de Moïse. Plantin 1567.

Accord conclu entre Ch. Plantin et Robert Granjon
fondeur de caractères à Lyon

Fac-Sim.

Livre tenu par Henri Du Tour, le jeune.

[Facsimile of handwritten manuscript page, largely illegible. Caption at bottom right: Fac-Sim.]

LE LIVRE DES VENINS
J. GREVIN, Plantin 1568.

ment par Plantin, furent à différentes reprises chargés par lui de l'un ou l'autre travail littéraire. Ainsi, Etienne de VValloncourt fit, en 1564, la table des *Secrets d'Alexis Piémontois*, au prix de 4 florins. La même année, il reçut 30 florins pour la même besogne faite à la Bible flamande ; en 1566, 60 florins pour avoir collationné les Concordances de la Bible.

MARTIN Everaert travailla dans les mêmes conditions. Le 26 avril 1565, il reçut 15 florins pour la traduction, en flamand, de la *Magia naturalis* de J. B. Porta ; en juin 1566, 12 florins pour la traduction, dans la même langue, de l'*Agriculture et Maison rustique* de Charles Estienne, et 24 pour celle des *Vivæ imagines partium corporis humani*. La même année, il transcrivit l'*Instruction et Maniere de tenir Livres de comptes* de Savone et d'autres ouvrages. En 1579, il est encore payé pour avoir copié un herbier, probablement le *Kruydtboeck* de Matthias de Lobel, publié par Plantin en 1581.

MARC-ANTOINE Van Diest, fils de Gilles, l'imprimeur, fit la traduction en flamand des Emblèmes de Sambucus et celle des Emblèmes de Junius. Pour ce double travail, Plantin lui accorda des livres jusqu'à concurrence de 31 fl. 18 ½ s.

PIERRE Kerkhovius fit la version flamande des *Flores Ciceronis* et celle d'une partie des *Dialogues françois* (1567) de Jacques Grevin, dont le reste fut traduit par Corneille de Bomberghe ; le premier travail lui fut payé 8 florins, en 1567, et le second 3 fl. 10 s., la même année. Plantin accorda à Jacques Grevin 5 florins pour le texte des *Dialogues* ; 36 florins pour la traduction en français des Emblèmes de Sambucus, et 7 fl. 10 s. pour celle des Emblèmes de Junius.

CE furent là des littérateurs ou des savants qui travaillaient accidentellement pour Plantin. On a déjà vu que dans son officine des correcteurs de grand mérite étaient occupés constamment à corriger les épreuves, à diriger les réimpressions ou à fournir eux-mêmes des textes. Nous avons parlé de Corneille Kiel, de Victor Giselinus, des frères Lefebvre de la Boderie et de François Raphelengien. Les registres de Plantin en mentionnent plusieurs autres, que nous allons passer en revue.

GODEFROID Tellinorius travailla à l'officine, comme correcteur, de juillet jusqu'en décembre 1561.

QUENTIN Steenhartsius y fut employé du mois de juillet 1564 jusqu'au mois de septembre 1566 ; il collabora au *Thesaurus Theutonicæ linguæ* et corrigea des textes latins.

ANTOINE Tiron remplit la même charge du 9 juin 1564 au 29 avril 1566. Il revit avec Madoets le texte du Froissart que Plantin prépara pour la presse, mais qu'il n'imprima point. Il traduisit en français la *Magia naturalis* de J. B. Porta et les *Dialogues* de Pictorius, deux versions qui restèrent également inédites. Il corrigea un grand nombre d'ouvrages et servit de précepteur aux filles de son patron.

MATHIEU Ghisbrechts vint demeurer dans l'imprimerie le premier novembre 1563. Suivant les termes du contrat qu'il conclut à cette date, il devait servir de correcteur pendant un an et revoir le travail de six compositeurs. En retour, il avait droit au manger, au coucher et à une somme de 60 florins par an. Il resta chez Plantin jusqu'en 1567, commenta le Salluste de 1564, et annota, dans le dictionnaire grec de Crispinus, ce qu'il fallait conserver pour une édition in-4° qui ne fut point imprimée.

ANDRE Madoets fut employé du 9 avril 1565 jusqu'au 17 mars 1566. Les deux principaux ouvrages auxquels il collabora furent le Froissart, non publié, et le *Thesaurus Theutonicæ linguæ*.

LAURENT Sterck servit de correcteur depuis le mois de mars jusqu'au mois d'août 1571 ; Nic. Lefebvre de la Boderie, du 8 juin 1569 au 6 mars 1572 ; Théodore Kemp, en 1569 et 1570 ; Bernard Zelius de Nymègue, du 8 février 1570 au 17 octobre 1576 ; Antoine Spiraels, de 1569 jusqu'en 1577. Ce dernier aida encore, en 1589, à faire l'index des *Annales* et du *Martyrologium* de Baronius.

LE 14 octobre 1574, Nicolas Steur, d'Audenarde, vint habiter chez Plantin pour servir de correcteur en grec,

hébreu, latin, etc., aux gages de 60 florins par an. Il y resta jusqu'au 20 juin 1576.

JEAN Moonen fut correcteur du 23 septembre 1571 jusqu'au 17 octobre 1576 ; Robert Valerius, du 7 novembre 1574 au 14 juin 1577. Godefroid Cornelis de Haarlem fut employé dans la même qualité du 12 février 1574 jusqu'au 17 octobre 1576 ; Michel Vredius, du milieu de décembre 1578 jusqu'à la fin du mois de mai de l'année suivante ; Jean Feudius d'Aerschot, du 1ᵉʳ janvier 1579 au 15 mars 1580 ; François Fagle, du 12 juin 1588 au 18 mars 1589.

LE premier juin 1580, Olivier Van den Eynde, ou a Fine, s'engagea à servir d'aide aux correcteurs, à faire des copies, des tables de matières, etc., pendant quatre ans. Il était stipulé au contrat que Plantin lui fournirait la nourriture et le logement et lui permettrait, pendant ses loisirs, d'apprendre à composer dans l'imprimerie. Si, au bout de quatre ans, le maître n'était pas satisfait de lui, Van den Eynde aurait à lui payer 12 livres de gros, c'est-à-dire 72 florins, pour chacune des quatre années. Il resta comme correcteur au service de Plantin jusqu'au 22 juin 1585, puis revint prendre ses occupations le 12 juin 1588 et les garda jusqu'au 25 septembre 1593. Il toucha d'abord, outre ses dépenses, 2 florins par semaine ; dans la suite, son salaire fut successivement porté à 2 fl. 6 s., à 2 fl. 10 s., à 3 et à 4 florins par semaine.

AVANT d'imprimer ou de réimprimer quoi que ce soit, l'éditeur devait se pourvoir d'une approbation ecclésiastique et d'un privilège émanant des autorités civiles. Ces pièces ne s'obtenaient pas sans bourse délier. Nous ne pouvons mieux donner une idée des dépenses occasionnées par l'octroi de ces autorisations qu'en transcrivant littéralement une rubrique des comptes de Plantin.

DANS son journal de 1565, on lit :

" J'ay esté à Brusselles, le 11 mars 1565, pour les affaires de l'imprimerie, pour obtenir Privilèges et acquérir la faveur de Monst le chancelier et autres nous y poyvant servir, où j'ay faict les présents et despens à l'aler :

Pour chariot et despens à l'aller	0.19
A M. le chancelier, 4 formages d'Auvergne coustants 15 patards pièce .	3. 0
Audict, 8 paniers de pruneaux et poires à 3 1⁄2 patards pièce .	1. 8
1 Bible in-16° réglée, dorée, etc.	3. 0
Au curé de saincte Gudule, 2 formages et 6 paniers . . .	2.11
Audict, 1 Bible 16° lavée, réglée, dorée	3. 0
A Pigghius, 1 Biblia 16° lavée, réglée, etc.	3. 0
A M. Hopperus, 2 formages et 6 paniers avec 1 Bible. . .	5.11
Au secrétaire De Langhe, 2 formages et 8 paniers	2.18
Au S⁺ Vesteghen, 2 formages et 6 paniers	2.11
Pour les privilèges du Dictionarium gum, etc.	11.13
Pour la visitation, approbation et privilèges de Bible flameng, Magia naturalis, etc.	9. 7
Pour privilège de la Maison rustique ; Georgius Fabricius, de poetica ; 2 tomus Adagiorum ; Emblemata Sambuci . . .	7.19
	56.17

VOILA comment l'éditeur se procurait les textes, voyons comment le typographe les imprimait.

PLANTIN achetait une partie des papiers qu'il employait chez les papetiers anversois, dont les principaux étaient Govaert Nys, sa veuve Lucie Dumoulin et ses deux fils, Guillaume et Egide, Martin Jacobs, Corneille Van Oproode et Jacques de Lengaigne.

LE plus souvent c'étaient des papetiers étrangers, spécialement des Français, qui lui fournissaient directement leurs produits. Ceux de Troyes : Jean Gouault, Jean Moreau, Jean, Jacques et Michel Muet, Jean Hennequin, Pierre Péricard, Alexandre Le Clercq et Guillaume Collysis, qui épousa la veuve de ce dernier, étaient les principaux ; puis venaient Guillaume Nutz et François Lefort, de La Rochelle ; Adolphe et Jacques Van Lintzenich, d'Aix en Provence ; Gabriel Madurs et Jean de Coulenge, en Auvergne ; Nicolas Curiel, à Rouen ; Guillaume Grandrie, de St-Léonard les Nivernais ; Mathias Faes, de Zittaert, et Gilles Musenhole, de Francfort. Une seule fois une fourniture de papier lui fut faite par Daniel De Keyser, huissier au Conseil de Gand et papetier du moulin.

LES fabricants de Troyes lui fournissaient du petit bâtard à 24 sous la rame, du petit bâtard fin à 35 s., du grand bâtard à 45 s., du fin grand bâtard à 57 s., du carré fin à 26 s., du grand carré à 28 s., du carillon gros bon au même prix, du grand réal, du grand carré fin double et du fin double aigle, tous trois à 72 s., et du double fin de Troyes à 78 sous.

LES autres papetiers et spécialement ceux d'Anvers lui fournissaient du papier de la couronne et du carillon à 17 sous la rame ; du papier de La Rochelle a 14 et a 26 1⁄2 s., du petit bâtard de Limoges à 27 1⁄2 s., du gros bon Rochelle et de l'aigle noir à 32 s., du croisé bâtard à 32 s., du grand bâtard croissant à 40 s., du fin médian et du grand bâtard de Lorraine à 42 s., du grand médian à 45 s., du volume de Brie à 47 s., du médian de Rouen à 48 s., du petit bâtard de Bruxelles à 50 s., du grand médian d'Allemagne et du grand bâtard de Rochelle à 54 s., du grand médian aigle d'Aix à 54 s., du volume de Lyon à 63 s., du fin de Lyon et du grand Rochelle à 72 s., du papier au raisin de 86 s., du fin double raisin à 90 s., du pesant fin double à 141 sous et bien d'autres sortes encore.

LA rame contenait, comme aujourd'hui, environ 500 feuilles. Tous ces prix subissaient à un haut degré les fluctuations du marché.

FRANCOIS Guyot est le plus ancien tailleur et fondeur de caractères qui ait travaillé pour Plantin. Il fut admis à la bourgeoisie dans la ville d'Anvers le 22 août 1539 et prêta serment sous le nom de Franchois Guyot, de Paris, fils de Jean, fondeur de caractères. Il devint maître dans la corporation de St-Luc en 1561. Dès l'année 1558, Plantin paie une certaine somme d'argent à Guyot ; en 1562, il reçoit de lui quatre sortes de caractères ; en 1563, il rachète de Jean Loe, ou Van der Loe, deux caractères adjugés à celui-ci dans la vente des biens de Plantin et taillés par François Guyot. Cet artiste resta longtemps le principal fondeur de Plantin ; chaque année il lui fournissait une quantité de caractères fort considérable. Le 30 novembre 1570, le dernier compte se règle avec sa veuve. François Guyot eut un fils portant le même nom et exerçant le même métier ; celui-ci fut reçu maître

Portrait de Juste Lipse, gravé par Corn. Galle,
pour l'Edition des œuvres de Sénèque.

dans la corporation de St-Luc en 1577 et travailla également pour Plantin.

Le second fondeur était Laurent Van Everbroeck. De 1560 a 1571, il fournit des caractères, mais en quantité bien moindre que Guyot. Tous deux travaillaient chez eux pour compte de Plantin.

A partir de 1563, notre imprimeur installa une fonderie dans son officine. Il y employa un ouvrier du nom de Jacques Sabon, mais le travail qui s'y faisait ne fut jamais très considérable. Plantin annote, entre autres, dans ses livres de compte, qu'en octobre 1563 il acheta pour la fonderie 30 livres de limaille de fer, 25 livres de limaille de cuivre, des creusets, des cuillers, des balances et d'autres ustensiles. Le 23 mars 1564, il achète 650 livres de plomb, à 4 florins les cent livres ; 200 livres d'antimoine, à 18 sous les cent livres ; 35 livres de cuivre, à 3 $^1/_2$ sous la livre, et 100 livres d'étain, à 14 florins les cent livres.

Pendant les premières années de l'existence de son imprimerie, Plantin fit travailler encore deux autres fondeurs : Aimé Tavernier, en 1558, et Gérard d'Embden, en 1565.

Le 26 février 1565, il acheta à la vente de Jacques Susato, l'imprimeur de musique, 256 livres d'une petite et 207 livres d'une grosse note ; la première à 2 $^1/_2$, la seconde à 2 sous la livre.

Les tailleurs de lettres qui, avant 1570, lui fournissaient ses poinçons et matrices étaient des Français. Dans l'inventaire qu'il fit de ces instruments en 1563, au moment de former l'association, il constate qu'il possède plusieurs séries de matrices de Garamond, de Haultin, de Granjon et de Guillaume Le Bé.

Robert Granjon, de Lyon, était son principal fournisseur. Dans l'inventaire que nous venons de citer, nous trouvons de lui les matrices d'un italique du Bréviaire et d'un italique accordant sur le Garamond petit romain, d'un caractère grec, d'un médian façon d'écriture, d'un texte romain, d'un parangon italique, d'un petit canon romain, d'un italique appelé l'immortel et d'une lettre française, grandeur du médian.

Le 3 février 1565, Plantin commanda au même tailleur un type gros grec, à la façon de celui du roi de France, accordant sur le parangon. Le prix convenu était de 10 sous par poinçon. Granjon pouvait les reprendre au même prix ; mais, en ce cas, il devait laisser les matrices à Plantin. S'il ne reprend pas les poinçons, Plantin lui supplée jusqu'à la somme de 20 sous par poinçon avec sa matrice ; en ce cas, les poinçons deviennent la propriété exclusive de l'imprimeur, et le graveur ne peut en prendre qu'une frappe pour son usage personnel.

Le 3 juillet de la même année, Plantin fait faire chez Granjon les poinçons et matrices de deux caractères italiques, l'un environ du corps de Garamond et l'autre de philosophie, au prix de 40 patards le poinçon et la matrice. Ce caractère devenait aussi la propriété exclusive de Plantin.

Robert Granjon fit encore pour Plantin plusieurs fleurons et "bouquets de plumes."

Le 7 décembre 1566, Plantin fait accord avec lui de payer la somme de 200 florins pour les poinçons et matrices de la petite lettre française, façon d'écriture. Le 21 janvier 1567, il lui achète le gros français ; le 19 mai de la même année, les poinçons et quatre frappes du romain petit canon ; le 21 novembre 1569, il lui paie 108 poinçons de la lettre syriaque, à 45 patards le poinçon et la matrice. Le 18 avril 1570, il lui achète un italique sur le gros ascendonica.

Guillaume Le Bé, de Paris, fournit à Plantin, comme on l'a vu, les poinçons, les matrices ou une frappe de différents caractères hébreux.

François Guyot mourut en 1570 ; ce décès fut probablement la raison principale qui engagea Plantin à chercher d'autres fournisseurs de caractères. Il en trouva un à Gand dans la personne de Henri Van den Keere ou Du Tour, le jeune, le seul tailleur de caractères qu'il y eût alors dans les Pays Bas. (1)

Trouvant réunies en lui les aptitudes de François Guyot, le fondeur, et de Robert Granjon, le graveur de lettres, Plantin chargea l'artiste gantois de remplacer l'un et l'autre.

Henri Van den Keere le jeune, exerçait en même temps l'état de libraire et en cette qualité nous le trouvons en rapport avec Plantin dès l'année 1567. En 1569, il lui vend la frappe d'une non-pareille flamande. Deux années plus tard, il fait pour l'imprimeur anversois 88 poinçons du gros canon, ainsi que la frappe des matrices et la fonte du même caractère. En 1570 et 1571, il lui taille les poinçons des grosses notes de musique, des notes moyennes et des petites notes, le parangon flamand, et les notes du Missel. En 1574, il lui fournit encore les nouvelles grosses lettres pour l'Antiphonaire d'Espagne, ainsi que les grosses et les petites notes pour les livres liturgiques d'Espagne. En 1575, Van den Keere fait en bois "le pourtraict de la grosse romaine molée, pour être fondue dans le sable" et fournit 596 de ces lettres. En 1577, il fait 38 poinçons des grosses notes de musique et en 1578, 43 poinçons de notes in-4°. Plantin se fournit exclusivement de poinçons, de matrices et de caractères chez Van den Keere depuis l'année 1570 jusqu'à la mort du fondeur. Celle-ci arriva entre le 11 juillet et le 4 octobre 1580, et probablement plus près de la seconde que de la première de ces dates.

Les comptes payés par Plantin pendant ces dix années nous ont été conservés et sont fort considérables. Ils montent à une somme totale de 10034 florins et 10 sous.

Le 4 octobre 1580, la veuve d'Henri Van den Keere proposa à Plantin d'acheter les poinçons, les matrices et les outils de son défunt mari. Cette offre fut acceptée, et, pour la somme de 1300 florins, Plantin acheta, le 15 février 1581, 20 sortes de poinçons de lettres et notes et 25 sortes de matrices.

Pendant qu'il fondait pour Plantin, Henri Van den Keere

(1) Ferd. Vanderhaeghen, *Bibliographie gantoise*, t, I, p. 160.

avait chez lui les instruments de l'imprimeur ; il en dressa un inventaire où nous trouvons renseignées 42 sortes de poinçons et 72 sortes de matrices.

APRES la mort de Henri Van den Keere, son ouvrier Thomas De Vechter continua pendant quelque temps les affaires de son maître à Gand et y travailla pour compte de Plantin jusqu'au 14 décembre 1581. Immédiatement après, il s'établit à Anvers, où il travailla pour notre imprimeur depuis le 5 janvier 1582 jusqu'à la fin de 1584. A cette époque, il alla probablement le rejoindre à Leyde, car le paiement du 29 décembre 1584 et celui du 13 août 1585 sont datés de cette ville. En 1592, il y habitait encore à l'adresse " In de Vrouvvestege aen de Breestraet," et Jean Moretus faisait fondre chez lui.

PENDANT les quatre dernières années de la vie de Plantin, les renseignements sur ses fondeurs sont fort rares ; peut-être ne leur donnait-il plus guère d'occupation. Nous ne rencontrons, à cette époque, d'autre nom que celui d'Aimé De Gruyter qui, en 1589, fit quelques fontes pour lui.

EN 1567, Plantin imprima un recueil de tous les caractères qu'il possédait, sous le titre de *Index sive specimen characterum Christophori Plantini*. Il renferme 41 espèces de lettres.

AU mois de mai d'année 1575, il dressa par écrit un inventaire des caractères employés dans son officine et trouva 75 types divers et 7 sortes de notes de musique, pesant ensemble 38,121 livres.

PLUS tard, Plantin colla, sur des feuilles de papier, des spécimens de chacun de ses caractères ; il réunit ainsi 95 sortes de lettres et 3 espèces de notes de musique. Les

VESALIVS. 32.

Quis fine te felix Medicus, promptúsque Cherurgus?
Ni artis fubiectum, membra, fitumque fciat?
Sæcula tot pars hæc latuit, porcum atque catellos,
Non homines prifci diffecuére Sophi.

Planche de *Icones Veterum Aliquot ut Recentium, Medicorum Philosophorumque*. Plantin, 1574.
Dessinée et gravée par Pierre Van der Borcht. *Rep.*

spécimens dont il s'agit ici portent le nom de la lettre imprimé au-dessus du texte.

L'INVENTAIRE de la mortuaire constate qu'il y avait, à la mort de Plantin, dans l'imprimerie d'Anvers 5 sortes de poinçons contenant 647 pièces, 36 sortes de matrices justifiées et 28 non justifiées, 44,605 livres de lettres fondues, 5,952 bois et 1841 cuivres gravés. Dans l'officine de Leyde, il y avait 1,191 poinçons appartenant à 12 sortes de caractères, 30 sortes de matrices justifiées et 9 non justifiées. De 37 de ces sortes de matrices, le nombre des pièces est annoté; il monte à 4,998. Les lettres fondues pèsent 4,042 livres. Il y avait là en outre 461 gravures sur cuivre et 1578 gravures sur bois. Une partie de ce matériel revint à Anvers lors de la cessation de l'imprimerie des Raphelengien, à Leyde.

OUTRE les caractères de fonte, Plantin possédait une admirable collection de majuscules gravées sur bois, dont le Musée Plantin-Moretus conserve encore les séries les plus importantes. Nous y remarquons un alphabet latin et grec orné de fleurs et gravé en 1563 sur les dessins de Pierre Huys; un alphabet à entrelacs et à figures de satyres employé dans l'*A B C* de Pierre Heyns, en 1568; un alphabet analogue, mais de dimension moindre, employé dans l'*Anatomie* de 1568; un troisième alphabet du même genre, mais sans les satyres, gravé par Antoine Van Leest; un alphabet hébreu à fleurs; un caractère romain et grec à grotesques, daté de 1573; un caractère romain à rinceaux, employé, comme les deux précédents, dans la Bible royale; une série de lettres ornées de sujets religieux, faites pour les Missels de 1571 et des années suivantes; trois alphabets de dimensions différentes, ornés de fleurs dessinées d'après nature et employés dans le *Psalterium* de 1571; un alphabet gothique à rinceaux, employé dans l'*Antiphonarium* de 1573; une série de grandes et belles lettres ornées de sujets religieux dans des encadrements de fantaisie, gravées par Antoine Van Leest d'après Pierre Van der Borcht; un petit nombre de majuscules romaines de deux dimensions différentes ornées d'anges faisant de la musique; une série de très grands entrelacs gothiques, employés, en même temps que les deux caractères précédents, dans les Messes de Georges de La Hèle, en 1578, et probablement faits pour l'Antiphonaire espagnol.

LE nombre des presses que Plantin faisait marcher diffère sensiblement aux différentes époques de sa carrière d'imprimeur.

LORS de la vente de ses biens, en 1562, il en possédait quatre. Elles furent adjugées à des prix qui variaient beaucoup, mais dont la moyenne était cependant très élevée.

AU mois de septembre 1563, lorsqu'il réorganise ses ateliers, il fait faire une nouvelle presse qui lui coûte 59 florins 3 ½ sous; le 27 du même mois, il achète une vieille presse, au Rempart des Lombards, au prix de 10 fl. et y fait faire des réparations pour la somme de 12 fl. 12 s. Le 23 janvier 1564, il achète une troisième presse, et, le 1ᵉʳ avril, une quatrième qui avait déjà servi. Le 19 octobre suivant, il paie pour sa cinquième presse, sans la platine, 50 fl. 5 s. A la vente de Jacques Susato, le 26 février 1565, il achète la sixième au prix de 43 fl.; au mois de décembre suivant, il fait faire la septième qui lui revient à 57 fl. 5 s., sans la platine. Celle-ci pesait 40 livres, et lui coûtait 8 fl. 10 s. En juin 1570, il fait construire la huitième.

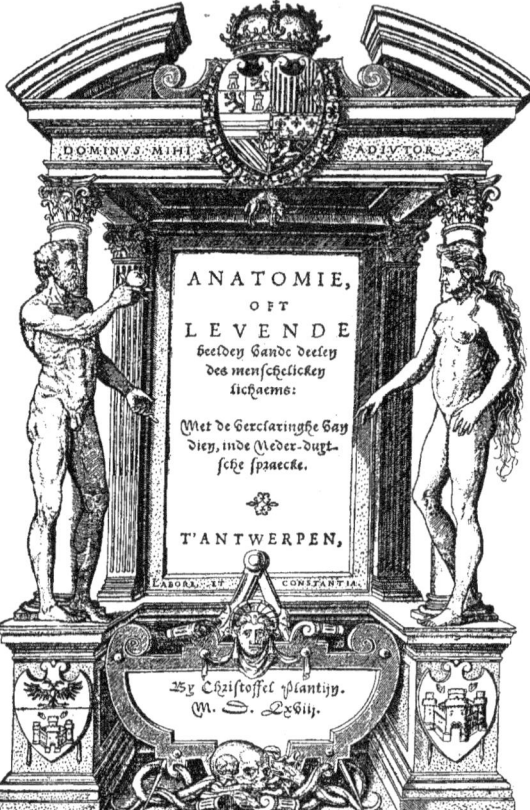

Les ouvriers de Plantin

C'ETAIT le menuisier Michel de La Motte qui faisait les presses, ainsi que les autres ustensiles de l'imprimerie. Le 25 février 1571, il fournissait 6 platines de cuivre, pesant ensemble 206 3/4 livres, au prix total de 45 florins.

EN novembre 1573, Plantin écrivit à un libraire espagnol qu'il avait 15 presses dans sa maison. En 1576, lors de la Furie espagnole, il travaillait à 22 presses et en avait trois nouvelles en construction. Après le sac de la ville, il recommença à travailler à une, puis à deux presses, et, trois mois après, il en faisait marcher cinq. Des 25 presses de 1576, il en vendit 6, en envoya 3 à Leyde, en 1583, et en garda 13. Le 28 novembre 1585, après son retour à Anvers et après la prise de la ville, il constate qu'il ne travaille qu'à une presse. Cette crise cependant ne se prolongea pas longtemps. L'inventaire de sa mortuaire renseigne 10 presses dans l'atelier d'Anvers, 3 bonnes presses et une vieille dans celui de Leyde.

AVANT 1562, Plantin ne nous a guère conservé de renseignements concernant ses ouvriers. Les trois ou quatre pages qu'il leur consacre, dans un des registres de cette époque, nous font connaître le nom de huit compagnons qui travaillaient dans son officine.

APRES 1562, il mentionne exactement le nom de ses ouvriers, et la besogne à laquelle ils étaient employés. En faisant le relevé dans les "Livres des Compagnons," nous trouvons qu'en 1565, il a inscrit 64 ouvriers, parmi lesquels nous comptons 5 correcteurs, 21 imprimeurs, 18 compositeurs, 3 apprentis, 1 garçon de boutique, 2 fondeurs et 16 hommes de métiers divers, tels que graveurs sur bois et sur cuivre, dessinateurs, menuisiers, serruriers et fabricants d'encre. En retranchant ces derniers du total, il reste 48 ouvriers imprimeurs et employés de l'imprimerie proprement dite.

EN 1575, à l'époque de la plus grande activité, l'officine plantinienne occupe 73 ouvriers, dont 5 correcteurs, 24 compositeurs, 39 imprimeurs, 4 apprentis et un assembleur. Il convient d'y ajouter les deux gendres de Plantin employés également, l'un comme correcteur, l'autre comme directeur de la librairie.

PLANCHE DE L'ANATOMIE DE VÉSALE (Plantin, 1568). *Rep.*

DANS une requête adressée aux Bourgmestres et Echevins de la ville d'Anvers, au mois de novembre de la même année, Plantin constate qu'il emploie journellement plus de cent personnes. Dix ans plus tard, en écrivant à Zayas, et en déplorant l'état de décadence où était tombée son imprimerie, il lui apprend que jadis il employait 160 ouvriers à la fois. Il faut nécessairement admettre, pour justifier ce chiffre, que la majeure partie de ces ouvriers travaillaient hors de l'officine et comprenaient les imprimeurs et les relieurs de livres, les imprimeurs et enlumineurs de gravures, les tailleurs et fondeurs de caractères et d'autres encore qui exerçaient leur métier chez eux.

EN 1585, les temps se sont assombris et les ateliers vidés. L'année commence avec 15 ouvriers, dont 11 quittent l'officine dans le cours des mois suivants, de sorte qu'à la fin de l'année, il n'y a plus que quatre compagnons faisant marcher une seule presse. Le travail reprend ensuite jusqu'à un certain point; en 1588, le chiffre est retombé à 4, pour remonter à 27 au moment de la mort de Plantin.

LES ouvriers n'étaient généralement pas payés à la journée, mais travaillaient à la pièce. Leur salaire était calculé par feuille de composition et par feuille d'impression, salaire fort différent naturellement d'après le caractère employé et le nombre des exemplaires tirés.

"LES imprimeurs, dit une note d'un des registres de Plantin,

gaignent ordinairement pour leur salaire comme suit : formes in-12°, in-8°, in-folio, de papier commun jusques au petit bastard, et ledit bastard aussi, à 1250, avec la main pour les imperfections, 7 patars par jour et s'entend aussi de lettres grosses et menues jusques au colineus, car aultrement estant de nonpareille Bréviaire, et coronel ils ont quelque chose davantage selon la besogne et l'accord." A 7 sous par jour et à 300 jours ouvrables par an, le salaire d'un ouvrier pressier se montait donc à 105 florins par an. Les bons ouvriers, cependant, dépassaient parfois ce chiffre. Georges Van Spangenberg, l'imprimeur, gagna, en 1566, 122 florins 16 ½ sous; Gilles de Villenfagne gagna, l'année suivante, 130 florins. Les compositeurs habiles touchaient un salaire plus élevé. Ainsi, en 1566, Corneille Tol gagna 150 florins; Josse Meerman reçut, du 1ᵉʳ juillet 1569 au 1ᵉʳ juillet 1570, 165 florins (1).

NOUS rencontrons deux ouvriers compositeurs demeurant pendant quelque temps dans l'imprimerie même. Ce sont Jacques Roches, qui, en 1563, outre le logis et la nourriture, reçoit 13 sous par semaine, et Josse Meerman, qui, le premier octobre 1577, s'engage à servir Plantin moyennant 50 florins par an et ses dépenses. Le 27 novembre 1577, un nouveau contrat intervient avec ce dernier ouvrier, et Plantin s'engage à lui payer 100 florins par an, outre les dépenses.

NOUS possédons également un petit nombre de contrats d'apprentis. Robert Bruneau, fils de Jacques Bruneau, maître des enfants de chœur à l'église St-Jean de Gand, fut envoyé par son père chez Plantin pour y apprendre à composer. L'engagement était contracté pour un terme de cinq années consécutives, à partir du premier septembre 1578. Il ne devait point recevoir de gages et son père devait pourvoir à son habillement. S'il restait moins de cinq années, ses dépenses devaient être remboursées, en comptant les deux premières années à 60 et les trois autres à 40 florins.

JEAN Ranchart s'engagea à servir Plantin comme apprenti durant quatre ans, à partir de la St-Jean 1579. La nourriture lui était gratuitement fournie; mais, s'il venait à quitter son patron avant le terme fixé, il devait lui payer les frais de son entretien et de plus une somme de 100 florins.

PIERRE Van Craesbeeck, le même qui plus tard s'établit à Lisbonne, vint habiter chez Plantin vers 1580, en qualité d'apprenti compositeur, et contracta un engagement pour six années. Les trois premières années, il ne gagnait que la nourriture; la quatrième, il lui fut suppléé 6 florins; la cinquième, 9; la sixième année, 12 flor.

PLANCHE DE L'ANATOMIE DE VÉSALE (Plantin, 1568). *Rep.*

PLANTIN maintenait une discipline sévère dans ses ateliers, ce qui n'était pas toujours chose facile. Dans la dédicace manuscrite, placée en tête du recueil de frontispices et gravures de l'imprimerie plantinienne qu'il offrit comme étrennes à son beau-père le 1ᵉʳ janvier 1576, Jean Moretus trace un tableau plaisant des difficultés, que, de son temps, les ouvriers suscitaient aux patrons.

"ILS sont si fâcheux et meschants, dit-il, qu'aulcuns aultres pourroynt estre, il semble qu'ils ayent apprins l'un à l'autre de faire des lundis et de ne besongner sinon quand il

(1) Un fait qui, tout indiscutable qu'il soit, paraît à peine croyable, c'est que les ouvriers employés à des travaux purement manuels, gagnaient un salaire plus élevé que les typographes au service de Plantin. Ainsi nous constatons que Plantin lui-même paie, en octobre 1578, à un ouvrier ardoisier 16 sous par journée. Le maître-maçon gagne régulièrement, été et hiver, 12 sous, le compagnon 10 sous et son aide 6 sous par jour. En 1578-1579, Plantin paie, en octobre, au maître charpentier 20 sous et aux ouvriers 16 ou 17 sous; en juin, 20 sous au maître et 18 aux compagnons. En comptant l'année à 300 jours ouvrables, l'ouvrier maçon gagnait donc 150, l'ardoisier 240 et le charpentier 255 florins par an. En comptant la journée moyenne actuelle de chacun de ces ouvriers à 4 frs., nous trouvons qu'aujourd'hui le salaire pour certains d'entre eux dépasse à peine le double, pour d'autres le triple, et pour d'autres enfin, le quadruple des sommes qu'on leur payait il y a trois siècles. C'est là le fait principal dont nous avons tenu compte en calculant la valeur de l'argent au temps de Plantin et qui nous l'a fait fixer, au maximum, à quatre fois sa valeur actuelle.

CYCLOGNOMICA. CORN. GEMMA, Plantin 1569. Or.

leur plaist, et s'il est question de bien besongner ce sera tandis que vous y estes présent. Je ne faisois que souhaitter l'achèvement de ce mien Typifice. Mais quoy ? Comme les gallands d'imprimeurs vont jouer quand il ne reste à faire qu'unne fueille ou deux à un livre, tout ainsi en estoye avec mes gens. Si demandois les causes ou raisons pourquoy n'avoint besongné, j'avois incontinent des responces les plus sotsgrenues du monde. L'un me va dire qu'il avoit esté ouïr la première messe d'un libraire faict chanoine, l'aultre qu'il avoit esté avec le doyen des painctres pour mettre ordre aux relieurs, et aydé à solliciter que nul portepannier ne s'avançast de vendre des almanachs s'il n'estoit painctre passé. L'autre avec son amy teincturier avoit esté empesché à je ne sçay quelles ordonnances mal nées. Ung aultre des plus faulx niez de toute la trouppe vouloit que je me laissasse dire qu'il estoit allé voir enterrer les trippes d'un veau, parce qu'il avoit ouy dire que cela se debvoit faire. Je n'ay sceu laisser de vous dire les suditres bourdes lesquelles ils me vouloint donner à entendre à toute heure, oultre qu'ils m'apportoint des nouvelles des reystres lesquels alloint en France, des tresves si tost rompues que publiées. Je vous donne à penser comment j'estois accoustré de toutes façons avec telles gens. Quoy ! J'aymerois mieulx avoir à faire avec je ne sçay quelz faiseurs de comptes que avec eulx. „

PLUS d'une fois les ouvriers de Plantin se mirent en grève. Ils avaient de préférence recours à ce moyen de pression quand le travail était urgent. Une première fois, ils suscitèrent des difficultés de ce genre lors de l'impression de la Bible royale ; une seconde fois, au mois d'août 1572, quand leur patron était surchargé de besogne par les commandes royales des Missels et des Bréviaires. Plantin agit énergiquement ; il les chassa tous, et déclara ne plus vouloir imprimer. Ce que voyant, les ouvriers vinrent à résipiscence et demandèrent en grâce de pouvoir rentrer. Plantin commença par en admettre deux, et, successivement, il permit aux autres de reprendre leur travail.

UN règlement fort détaillé, affiché dans les ateliers, fixait les droits et devoirs des maîtres et des compagnons, ainsi que les peines encourues par ceux qui y contrevenaient. Nous possédons trois éditions différentes de ces statuts de l'imprimerie. La première traite principalement de la manière dont les apprentis, les compositeurs, les pressiers et les correcteurs ont à se conduire aux heures du travail.

LA seconde est plus explicite et règle des matières très variées. Il y est défendu, notamment, aux compagnons d'entamer des discussions sur les choses de la religion. Chaque nouvel ouvrier paie une bienvenue de 8 sous comme pourboire aux compagnons et donne 2 sous pour la caisse des pauvres. Après un mois de séjour dans les ateliers, il paie 30 sous à la caisse des pauvres et 5 sous à chaque compagnon. Les apprentis paient 20 sous à la caisse et 10 sous aux compagnons. Chaque fois que, sur une épreuve, il se rencontrera plus de trois mots ou de six lettres non portés sur la copie, un supplément sera payé à l'ouvrier. Les imprimeurs commencent leur travail à 5 heures du matin. Le patron doit leur donner de la besogne tous les jours ouvrables ; s'ils chôment par suite de quelqu'accident survenu dans l'atelier, ils reçoivent 5 sous par jour, et, après le troisième jour, le maître doit leur fournir un autre travail. La caisse des pauvres servait à assister les ouvriers malades ou victimes d'un accident, ainsi que les compagnons pauvres ayant quitté l'atelier après y avoir travaillé six mois. Elle venait encore en aide aux imprimeurs arrivés d'ailleurs pour chercher de l'ouvrage. Les secours étaient réglés, de commun accord, par le maître et le conseil des ouvriers.

LA troisième édition du règlement étend notablement la compétence des délégués des ouvriers. Ils décident en général, et de concert avec le patron, de l'application des statuts de l'imprimerie. Les compagnons peuvent tenir des assemblées pour élire des commissaires et des juges chargés de faire observer les règlements, à condition toutefois d'en informer le patron. Ils sont solidaires vis-à-vis de lui pour le paiement des amendes encourues par l'un d'entre eux, et se chargent eux-mêmes de faire payer ceux qui ont été punis.

XIIII.

FISCVS LIEN: QVIA EO CRESCENTE
RELIQVI ARTVS OMNES TABESCVNT.

Romano Imperio præfuit XIX. annis, VI. mensibus,
V. diebus, vixit LXIII. annos.

Planche des "ICONES IMPERATORUM, GOLTZII,, 1645
TRAJAN par Hubert Goltziuz

Autres imprimeurs travaillant pour Plantin

L'argent reçu lors des bienvenues, des noces, des naissances et morts d'enfants est versé dans une caisse et distribué, tous les trois mois, entre les compagnons par ceux qu'ils désignent à cet effet. Il n'est plus question d'une caisse de pauvres; mais, tous les samedis, chaque ouvrier doit verser un sou pour les compagnons du métier, de passage à Anvers.

MALGRÉ toute sa sévérité, Plantin était aimé de ses subordonnés; de temps en temps, un compagnon quitte l'atelier parce que la besogne ne lui plaît pas ou que le salaire lui paraît insuffisant; le maître est quelquefois obligé d'en renvoyer un pour une ou deux semaines, pour cause d'ivrognerie; mais ce sont là de rares exceptions, et, en général, les ouvriers et employés restent longtemps à son service.

ON a déjà vu que Plantin faisait travailler d'autres maîtres typographes hors de chez lui et pour son compte. Thierry Lindanus, Henri Alsens et Jean Vervvithagen sont ceux que nous avons eu l'occasion de citer. Nous pouvons y ajouter Jacques Heydenberghe, Jean Maes et Servatius Sassenus, de Louvain, ainsi que Gislain Manilius, de Gand.

HENRI Alsens travailla comme compositeur dans les ateliers de Plantin, depuis le 2 mai 1564 jusqu'au 20 août 1568. A partir de cette dernière date, il s'établit maître et imprima successivement pour le compte de Plantin, en 1568, une édition des Heures in-24°; de 1570 à 1572, quatre éditions du Bréviaire in-8°; en 1571, deux éditions in-24° du Diurnal, une partie des Ordonnances sur la Justice criminelle et sur l'Impôt, *Joan. Fred. Lumnius, Van dleven der christeliicker Maechden, Jacobi Grevini de Venenis libri duo* et les *Canones et Decreta Concilii Tridentini*.

Portrait de Garibay y Zamalao, auteur de l'*Histoire de l'Espagne*, Plantin 1571. *Rep.*

JEAN Vervvithagen imprima en 1570 une partie des Ordonnances sur la Justice criminelle, un *Hortulus Animae* et une partie de *Historia de Espana* par Garibay y Zamalao. En 1573, il imprima le *Decretum Gratiani* et en 1575, une partie des livres de Jurisprudence, de format in-folio. Pour ce dernier ouvrage il employa les caractères de Plantin. Il avait un fils du même prénom. En 1573, celui-ci travailla pendant un semestre chez Plantin, mais, sur le conseil du patron, il le quitta pour entrer dans l'atelier de son père. En 1586, il revint pour quelques semaines chez Plantin. Jean Vervvithagen, le père, exerçait le métier de libraire, en même temps que celui de typographie.

THÉODORE Van der Linden ou Lindanus imprima une partie de l'Histoire d'Espagne de Garibay et de la collection du Droit Canon, dont Vervvithagen imprima le reste. Les deux derniers imprimèrent en 1571 une édition ou une partie d'une édition du Bréviaire.

JEAN Maes, imprimeur de Louvain, était natif de cette ville et y avait appris son métier depuis 1550. Depuis lors, il était allé travailler comme ouvrier à Anvers. En octobre 1566, il vint chez Plantin qu'il quitta le 27 novembre suivant. A cette dernière date, il s'établit maître typographe à Louvain et y imprima pour le compte de Plantin : *Math. Felisius, Catholica præceptorum decalogi elucidatio*, de 1573 et de 1576; *Opera divi Fulgentii*, de 1573; *Julii Cæsaris commentarii*; *Lævinus Lemnius, de Miraculis occultis naturæ*; *Topiarius, Conciones*, de 1574; *Cuyckius, de anno jubilæo*; *Summa S. Thomæ*, de 1575, et *S. Carolus Borromæus, Pastorum instructiones ad Concionandum*, de 1586. Jean Maes employait les caractères de Plantin pour imprimer ces ouvrages.

JACQUES Heydenberghe, ou Heyberch, avait travaillé chez Plantin du 3 juin 1566 au 13 décembre 1567. Il le quitta pour s'établir à Louvain, où il imprima pour compte de son ancien patron : *Mathias Felisius, Institutionis christianæ catholica et erudita elucidatio*, de 1575.

SERVATIUS Sassenus, de Louvain, imprima, pour compte de Plantin et d'Arnold Mylius, les œuvres de St Jérôme parues en 1579.

EN 1575, Gislain Manilius, de Gand, imprima pour Plantin le Nouveau Testament en flamand, à l'exception toutefois des premières feuilles.

DE tous ces imprimeurs, il n'y a que Vervvithagen et Maes qui signent de leur nom les livres qu'ils fournissent à Plantin. Celui-ci, par contre, permettait quelquefois à ses employés ou ouvriers de mettre leur nom sur des travaux sortant de son officine. Nous avons vu que, de 1578 à 1580, différents ouvrages parurent sous le nom de son beau-fils Raphelengien. Sous le nom de ce dernier et de Jean Moretus parut, en 1579, la traduction flamande de Philippe de Commines par Corneille Kiel.

LE nom de son cousin Guillaume Rivière se trouve sur l'édition flamande et française des *Lettres interceptes de quelques patriots masqués*, de 1580 ; celui de Nicolas Spore sur *Emanuel-Erneste. Dialogue*; celui de Corneille De Bruyn sur *Responces de Messire Jehan Scheyfve sur certaines lettres du cardinal de Granvelle*, de 1580; celui d'André Spore sur : *Nummi aliquot œnei hoc tempore difficillimo in Belgio percussi ab Jacobo Barlœo paraphrasticôs explanati*, de 1581. Ces quatres derniers typographes travaillaient chez Plantin au moment où les pamphlets cités paraissaient sous leur adresse. Il se servait de leur nom pour se mettre à couvert de poursuites possibles dans le cas d'un revirement politique.

L'ADRESSE ordinaire de notre imprimeur, pour les livres latins et grecs, est : "Antverpiæ, Ex officina Christophori Plantini". Après sa nomination comme prototypographe, il fait suivre ces mots de la mention : " Prototypographi Regii." Les livres français, flamands, italiens et espagnols ont la traduction de la même adresse.

LE Pentateuque en hébreu de 1567, porte, en cette langue, l'indication: "Imprimé avec le plus grand soin par Christophe Plantin, par ordre du sieur Bombergh (Dieu est son rocher et son libérateur), dans l'année 326 de la petite computation, ici, dans la célèbre ville d'Anvers." Celle de 1573 : "Imprimé avec le plus grand soin par Christophe Plantin (Dieu est son rocher et son libérateur), dans l'année 333 de la petite computation, ici, dans la célèbre ville d'Anvers."

LORSQU'AU début de sa carrière, il publia certains livres à frais communs avec ses collègues d'Anvers ou d'ailleurs, il imprima ordinairement leur adresse sur les exemplaires qui leur revenaient. Par contre, il fit mettre la sienne sur un certain nombre d'ouvrages dans les frais desquels il intervint. Tels sont les livres de jurisprudence, de 1575, dont nous avons parlé. Le même fait se produit fréquemment pour les livres imprimés à Leyde par Raphelengien entre le moment du départ de Plantin de cette ville et sa

ARMES DU ROYAUME DE LÉON

Les travaux de Plantin pour d'autres éditeurs

mort. Dans tous ces cas, il a soin d'employer l'adresse suivante : "Antverpiæ, Apud Christophorum Plantinum" ou "Chez Christophle Plantin." Par cette formule, dit-il dans sa lettre du 4 mai 1586 au Conseiller de Breugel "il s'entend que je n'ay pas imprimé les livres, mais bien qu'ils sont à vendre à Anvers en nostre boutique."

SUR une feuille in-4° portant le titre *Disciplinarum universitas*, nous lisons la curieuse adresse : "Antverpiæ, apud Christophorum Plantinum. Henricus Schorus ruremundensis faciebat. M. CCCCC. LXVI."

Une partie de l'édition de *Lucretius*, de 1566, porte : "Parisiis prostant exemplaria apud Martinum Juvenem, sub insigni D. Christophori, e regione gymnasij Cameracensium."

Une partie de l'édition de *Pierre Savone, Instrvction et maniere de tenir livres*, a l'adresse suivante : "A Paris. Au Compas d'or, Rue Sainct Jacques M. D. LXVII."

LE Musée Plantin-Moretus possède cinq titres différents d'une édition des *Horæ Beatissimæ Virginis Mariæ*, in - 16°, de 1568, imprimée pour Jean de Molina de Lisbonne, qui tous portent l'adresse : "Antverpiæ pro Joanne ab Hispania." Certains exemplaires du *Nomenclator omnium rerum propria nomina variis linguis explicata indicans*, d'Adrien Junius (1567), ainsi que des *Æsopi fabulæ* ont l'adresse : "Parisiis, sub circino aureo, via Jacobæa M. D. LXVII."

LE *Breviarium reverendorum patrum ordinis divi Benedicti* (1561) porte : "Coloniæ, apud Maternum Cholinum", et à la fin : "Antverpiæ, typis Christophori Plantini ;" *S. Cyrilli Catacheses* (1564) : "Excudebat sibi et Materno Cholino, civi Coloniensi, Christophorus Plantinus."

LA *Sommaire annotation des choses plus memorables*, etc. (1579) et *Le Miroir du Monde* (1579) ou *Epitome du Theatre du Monde* (1588) par Pierre Heyns, parurent avec l'adresse : "De l'imprimerie de Christofle Plantin pour Philippe Galle." Le texte flamand de ces deux ouvrages porte la même indication en flamand : "Voor Philips Galle."

Les *Principes Hollandiae et Zelandiae* par Vosmeer (1578) et le *Theatri orbis terrarvm enchiridion*, par Hugo Favolius (1585), ont la même adresse en latin : "Excudebat Philippo Gallæo Christophorus Plantinus." Les *Vies et alliances des comtes de Hollande et Zélande* ont cette adresse en français. Les *Institutiones christianæ*, de 1589, portent "Excudebat Christophorus Plantinus, Architypographus regius, sibi et Philippo Gallæo."

CITONS encore l'adresse du livre de *Jacques Guerin*, *Traicté tres excellent contenant la vraye maniere d'estre preservé de peste*, qui est ainsi formulé : "A Anvers De l'imprimerie de Christophle Plantin. On les vend à Enghien a la Pomme de Granade chez Jehan de Hertoghe M. D. LXVII;" et celle du traité de *Petrus ab Opmeer*, *Officium Missæ* : "Excudebat Antverpiæ Christophorus Plantinus impensis Simonis Pauli Delphensis. M. D. LXX."

PLANTIN, comme nous l'avons vu, exerça d'abord à Anvers le métier de relieur. Ayant abandonné cet état pour celui de typographe, il continua, pendant quelque temps encore, à relier des livres pour un nombre restreint de clients.

COMPENDIO HISTORIAL DE LAS CHRONICAS Y VNIVERSAL HISTORIA DE TODOS LOS REYNOS DE ESPAÑA, DONDE SE ESCRIuen las vidas de los condes, señores de Castilla, y de los Reyes d'el mesmo reyno, y de Leon.
Prosiguese tambien la sucession de los Emperadores Occidentales y Orientales,
Compuesto por Esteuan de Garibáy y Çamalloa, de nacion Cantabro, vezino de la villa de Mondragon, de la prouincia de Guipuzcoa.

ARMES DU ROYAUME DE CASTILLE *Rep.*

Jusqu'en 1558, nous rencontrons dans ses registres de nombreux comptes de reliures exécutées par lui. Il est probable que l'accroissement de ses travaux d'imprimerie lui fit entièrement abandonner, vers 1562, toute autre occupation.

A partir de 1564, nous possédons les comptes régulièrement tenus des relieurs travaillant pour lui. Néanmoins, le premier mai de cette même année, il achète différents ustensiles de relieurs : " Une grande presse à presser des fers, deux polisseurs et deux réglets, une roulette à dorer et deux coins, " ce qui permet de supposer que certains travaux de dorure s'exécutaient encore chez lui à cette époque.

PLANTIN donnait ses livres à relier à une vingtaine d'ouvriers, qui tous travaillaient chez eux pour leur propre compte. L'imprimeur leur fournissait le papier, le cuir et le parchemin et leur payait la main-d'œuvre.

TANTOT les exemplaires d'un même ouvrage leur étaient envoyés en petit nombre ou par unités, tantôt par grandes quantités. On sait que généralement à cette époque, les livres se vendaient reliés.

DANS les premiers temps, Plantin payait les reliures, en basane pleine, 1 ¹l₂ ou 2 sous les in-4°, 1 sou les in-8°, ¹l₄ de sou les in-16°. Les in folio en veau plein se payaient alors 7 à 11 sous ; les in-4°, 3 ¹l₂ s. ; les in-8°, 1 ¹l₂, 1 ³l₄ ou 2 s., les in-12°, 1 ¹l₂ s. ; les in-16°, 1 ¹l₄ s.

LES prix paraissent avoir sensiblement haussé dans la suite. Les années suivantes, Plantin paya, pour la reliure en veau plein et à filets dorés : les in-folios, 12 sous ; les in-4°, 6 ; les in-8°, 4 à 5 ; les in-16°, 3. Un in-8°, en parchemin doré sur tranche, valait 4 sous ; un in-12°, 3 ; un in-16°, 2 ¹l₂ ; un in-24°, 2 sous. Un in-16°, en cuir rouge, à deux filets d'or et doré sur tranche, 4 sous ; un autre, en maroquin de même condition, 5 ¹l₂ sous ; un in-8°, à fers et dorures, 5 sous ; un in-4°, en veau, lavé et réglé, 10 sous ; un in-8°, en parchemin, réglé, à filets et avec aiguillettes de soie 5 sous. La reliure d'un livre de chansons écrit à la main, doré tout plein avec l'inscription, *Marie de Aranda*, d'un côté, et *Anno 1567*, de l'autre, fut payée 1 florin. Un album d'une main de papier, doré sur tranche, avec aiguillettes de soie blanche et avec la devise de Marie de Cambri : *Qui désire n'a repos*, 1570, imprimée sur le plat, coûta 16 sous ; un Missel avec fermoirs, 9 sous ; le même ouvrage, à filets, doré sur tranche et doublé de soie, 24 sous. Un Antiphonaire, avec courroies de cuir, et buffle sur le dos, 30 sous ; le même, à boutons de cuivre, 32 s., et à ais de bois, 40 sous.

COMME libraire, Plantin était en relation avec les principales villes des Pays-Bas, d'Allemagne, de France, d'Espagne, d'Angleterre et d'Italie. Tous les imprimeurs et libraires importants de son siècle ont, dans ses grands-livres, leur compte de Doit et Avoir. Ces comptes font connaître quels sont les ouvrages fournis à Plantin par les éditeurs des autres villes, et nous apprennent bien des choses intéressantes sur les travaux des imprimeurs du XVIe siècle.

PLANTIN tirait ordinairement ses éditions à 1250 ou à 1500 exemplaires. Pour les ouvrages spéciaux ou fort coûteux, le tirage s'abaissait à 800 et à moins encore. La *Frumentorum historia* de Dodonæus (1566) et *Scorelii poemata* (1566) furent tirés à 800 exemplaires ; *Vivæ imagines partium corporis humani* (1566) et *Gerardi Bergensis, de Pestis præservatione* (1565), à 600 ; *Petri Di- Rep. vœi*, *de Galliæ Belgicæ antiquitatibus* (1566), à 550, et *Q. Horatii Epodon cum commentariis Cruquii* (1567), à 500.

POUR les articles de grand débit comme le Virgile in-16° (1564), la Grammaire grecque de Clenardus (1564), le *Corpus juris civilis* (1566-7) et certains livres scolaires et liturgiques, le nombre des exemplaires imprimés s'élevait à 2500.

UN cas de tirage extrêmement abondant nous est fourni par la Bible en hébreu de 1566. Il y eut une édition in-4°, une in-8°, et une in-16°. De la première, le Pentateuque fut tiré à 3900 exemplaires et les autres parties à 2600 ; de la seconde, le Pentateuque fut imprimé à 2600 et les autres livres à 1300, à l'exception des Psaumes et des Proverbes qui furent tirés à 1500 ; l'édition in-16° eut 1300 exemplaires, à l'exception des Psaumes et des Proverbes, dont 2600 exemplaires furent imprimés. Un agent spécial écoula une partie de ces Bibles en Barbarie.

I.

SATIVS EST SEMEL MORI,
QVAM ASSIDVA SPE ET EXSPECTATIONE
VITAM PERDERE.

Anno Imperij V. ætatis verò LVI. inopinatâ cæde
oppreſſus perijt.

Planche des "ICONES IMPERATORUM, GOLTZII„ 1645
JULES CESAR par Hubert Goltziuz

Plantin Libraire

PLANTIN gagnait de 300 à 400 pour cent sur les livres qu'il imprimait et éditait. Le Pindare grec et latin, in-16°, lui revenait à un peu moins de 2 sous et était vendu 6 sous; l'ouvrage entier coûtait 123 florins 15 s. et rapporta 375 fl.; les Bibles latines, in-8° et in-24°, coûtaient 690 fl. 9 s. ou 5 $^1|_2$ s. pièce et étaient vendues à 2500 florins ou 1 florin pièce; la Grammaire de Corneille Valerius coûtait 106 fl. 18 s. et rapporta 310 fl.; *Q. Horatii Epodon cum commentariis Cruquii* revenait à 27 fl. 16 s. et produisit 62 fl. 10 s.; *L'Instruction et maniere de tenir livres*, de Pierre Savone, coûtait 286 fl. 6 s. et rapporta 1200 florins. Tous ces exemples sont pris parmi les ouvrages publiés en 1567.

MALGRÉ ce bénéfice énorme, le prix des éditions de Plantin était remarquablement bas, en comparaison de celui que nous payons actuellement pour nos livres. L'Horace in-16°, de 1566, contient 11 feuilles et coûtait 1 sou; l'Ausone publié par Poelman, en 1568, renferme 19 $^1|_2$ feuilles et coûtait 2 $^1|_2$ s.: le Virgile, de 1564, comporte 19 $^1|_2$ feuilles et coûtait 3 s. Les classiques en format de poche se payaient donc un peu moins d'un sou les 6 feuilles.

QUANT au format in-8°, le Virgile de 1566 se compose de 38 feuilles et se vendait à 5 sous: celui de 1567, de 31 feuilles, à 7 sous: l'Horace, de 1576, de 18 $^1|_2$ feuilles, à 4 sous: *Etymologia Verepoei*, de 10 feuilles, à 2 $^1|_2$ s.: *Justi Lipsii Epistolicae quæstiones* (1577), de 15 $^1|_2$ feuilles, à 4 sous. Les in-8° se payaient donc généralement un peu moins d'un sou les 4 feuilles.

PARMI les in-4°, l'Horace de 1578 renfermait 86 feuilles et était coté 25 sous: *Capilupi Carmina*, de 1574, 16 $^1|_2$ feuilles, à 4 $^1|_2$ sous: *Cicero, de Officiis*, de 1575, 10 $^1|_2$ feuilles, à 2 $^1|_2$ sous. Les in-4° étaient donc un peu plus chers que les in-8°.

LE Virgile in-folio, de 1575, contenait 165 feuilles et coûtait 3 fl. 5 s. ou 1 sou les 2 $^1|_2$ feuilles.

LES auteurs grecs sont cotés plus haut: l'Euripide (1571), de 27 $^1|_2$ feuilles 7 s.: le Sophocle in-16° (1579), de 14 feuilles, 6 sous: *Theognidis Sententiæ* in-8° (1577), de 7 feuilles, 2 sous: *Aristaeneti Epistolæ*, in-4° (1566), de 12 feuilles, 4 sous.

LES livres hébreux à leur tour sont d'un prix un peu plus élevé: *Epitome Thesauri linguæ sanctæ S. Pagnini*, in-8° (1570), de 25 feuilles, coûtait 12 sous; *Biblia Hebraica*, in 8° (1566), de 124 $^1|_4$ feuilles, 45 sous: *Biblia Hebraica*, in-8°, en nonpareille, avec le Nouveau Testament en grec (1574), de 37 $^1|_2$ feuilles, 25 sous; l'édition in-24° du même ouvrage, de 41 $^1|_2$ feuilles, 25 sous.

LE prix des livres scientifiques varie beaucoup: le *Corpus juris civilis* (1566-1567), in-8°, coûte 1 sou les 3 $^1|_2$ feuilles: le *Thesaurus Theutonicæ linguæ*, de 70 feuilles, 30 sous: le *Thesaurus rei antiquariæ per Hubertum Goltzium* (1579), de 29 feuilles, 12 sous.

LES ouvrages à gravures sur bois sont relativement peu chers: *Emblemata Sambuci*, in-8°, de 15 feuilles, 7 sous: in-16°, de 14 $^1|_2$ feuilles, 3 $^1|_2$ sous; *Emblemata Junii* in-8°, de 10 $^1|_2$ feuilles, 4 sous; in-16°, de 4 $^1|_2$ feuilles, 1 $^1|_2$ sou; *Emblemata Alciati* in-16°, de 5 feuilles, 1 $^1|_2$ sou. La première édition de l'Herbier de Dodonæus, de 227 feuilles, 6 florins.

LES livres à gravures en taille-douce sont naturellement d'un prix plus élevé: *J. B. Houvvaert, Pegasides Pleyn*, de 342 feuilles, avec 19 planches différentes et 15 répétitions d'une de ces planches, coûtait 5 fl. 10 s.; *Arias Montanus, Humanæ Salutis Monumenta*, in-4°, de 11 $^1|_2$ feuilles, avec 72 planches, 3 florins.

LES livres de Musique et les Atlas de géographie étaient d'un prix beaucoup plus élevé. La description des Pays-Bas par Guicciardini, de 1581, coûtait 7 florins; le Théâtre de l'Univers d'Ortelius, en espagnol, de 1588, coûtait, sur petit papier, 18 fl., et sur grand papier, 20 florins. Les Messes de Georges de La Hèle (1578) de 272 feuilles, se vendaient 18 florins.

EN résumé, si nous comparons la valeur d'un livre imprimé chez Plantin au prix actuel d'un ouvrage de même importance, nous trouvons qu'en ce temps-là on travaillait et on vendait à plus bas prix que de nos jours. Un volume in-8° coûtait au XVIe siècle $^1|_4$ de sou la feuille; à ce taux, un in-8° de 320 pages, revenait à moins de 2 francs, en calculant l'argent d'après sa valeur d'aujourd'hui, sans compter que le papier d'alors était incomparablement supérieur au nôtre. Ce bon marché s'explique par différentes raisons. D'abord, l'éditeur n'avait point d'honoraires à payer aux auteurs; puis le salaire des ouvriers imprimeurs était relativement bas, et enfin les tirages atteignaient généralement un chiffre élevé. Le peuple lisait peu ou point, mais la classe lettrée faisait une grande consommation de livres.

IL est assez difficile de constater à combien se montait la remise accordée par Plantin aux libraires. Les livres se vendaient tantôt brochés, tantôt recouverts de reliures plus ou moins coûteuses. Dans les factures, l'ouvrage est ordinairement mentionné sans indication de son état; on ne sait donc jamais si la différence que l'on remarque entre le prix des particuliers et celui des libraires provient d'un rabais accordé à ces derniers ou bien de la reliure plus ou moins précieuse dont le volume est couvert. Pour quelques ouvrages toutefois nous avons des données certaines. Ainsi nous savons que la Bible royale se vendait 60 florins aux libraires et 70 au public; un Topiarius complet était coté à 24 sous pour les uns et à 30 pour les autres; une Bible flamande de 1566 coûtait 26 ou 35 sous, un Missel in-folio 4 ou 4 $^1|_2$ florins, un Antiphonaire 15 ou 17 florins, suivant qu'un libraire ou un particulier les achetait. On peut admettre qu'en moyenne Plantin accordait à ses collègues une remise de 15 pour cent. Lorsqu'en 1567 il veut favoriser Jean Desserans qu'il engage à lui servir d'agent à Londres, il lui promet le sixième denier, c'est-à-dire 16 $^2|_3$ $^0|_0$. On verra qu'exceptionnellement il accorda une remise de 40 °|₀ à Michel Sonnius, son agent principal à Paris.

PLANTIN vendait relativement peu au public; il traitait la plus grande partie de ses affaires avec les libraires

d'Anvers ou d'ailleurs. Jusqu'en 1576 il eut une boutique dans son officine ; à cette date, la librairie et l'imprimerie cessèrent d'occuper le même local ; la première resta dans la Kammerstrate, la seconde fut établie dans la maison du Marché du Vendredi. A l'époque de la foire d'Anvers, ses filles tenaient une boutique dans le cloître de Notre-Dame.

DANS les premières années de sa carrière de typographe, il faisait surtout des affaires avec les libraires d'Anvers et de Paris et à la foire de Francfort. Après 1563, il étendit ses relations commerciales à tous les pays de l'Europe.

NOUS savons qu'à partir de 1558, Plantin se rendait à la foire de Francfort ou y envoyait Jean Moretus. En 1566, ils se rendirent tous deux à la foire de carême. Plantin prit la voiture d'Anvers à Cologne et paya de ce chef 4 florins 10 sous ; il dépensa, pendant ce trajet, 3 fl. De Cologne à Francfort, il voyagea en bateau et paya pour sa place et ses dépenses 5 fl. 6 s. Jean Moretus alla à pied jusqu'à Cologne et dépensa 5 fl. 15 s. Pendant la foire, ils dépensèrent ensemble 11 florins et 2 sous d'Allemagne ; le loyer de leur boutique leur coûta 10 florins d'Allemagne. Ils retournèrent ensemble par eau jusqu'à Cologne et payèrent 5 fl. 14 s., dépenses comprises. De Cologne, ils allèrent à pied à Maastricht et dépensèrent 1 fl. 18 s. De Maastricht à Anvers, ils prirent la voiture et dépensèrent 4 fl. 17 s. Leurs dépenses pour tout le voyage de Francfort se montèrent à 57 fl. 13 s. En y ajoutant le port des tonneaux de livres, les droits d'entrée et de sortie, les droits de grue et le pourboire aux ouvriers, le total atteignait la somme de 131 fl. 5 ³/₄ s. En avril 1567, Plantin alla en voiture jusqu'à Cologne, où il prit le bateau ; en revenant, il descendit le Rhin et fit à cheval la route de Cologne à Anvers en passant par Liége. Cette année là, il eut à payer à Francfort la somme de 9 fl. 4 ¹/₂ s. pour 36 repas.

DE 1571 à 1576, Jean Moretus se rendit à Francfort sans son patron, mais en 1574 François Raphelengien l'accompagna à la foire d'automne. En 1577, ce fut Plantin qui fit le voyage. En 1579 et 1580, Pierre van Tongheren, un commis de Plantin, alla seul à Francfort. En 1586, comme le même employé se rendait à la foire de carême, il fut fait prisonnier et dépouillé par des soldats.

PLANTIN envoyait d'ordinaire ses livres destinés à la foire de Francfort à son collègue Materne Cholin de Cologne. Celui-ci se chargeait de les expédier par le Rhin.

NOTRE imprimeur ou ses représentants eurent jusqu'en 1631 l'habitude de tenir un cahier séparé des transactions faites à la foire de Francfort. Le plus ancien de ces registres date de 1579 ; de 1586 jusqu'à 1631, la série complète se conserve au Musée Plantin-Moretus.

A la foire de carême de 1579, Plantin envoie 6 tonneaux de livres contenant 5212 exemplaires de 67 ouvrages différents. Les livres qu'il vient de publier sont naturellement représentés dans ce total par les plus fortes quantités. Ainsi,

Plantin à la foire de Francfort

nous y rencontrons 500 exemplaires de *Sommaire annotation des choses plus mémorables advenues ès XVII. provinces du pais bas*, 200 *Goltzii Thesaurus rei antiquariæ*, 200 *Iani Lernutii carmina*, 130 *Poemata Francisci Hoemi*, 121 *Bizari Senatus populique genuensis historia*, 140 *Numismata Occonis*, 90 *Pasino, L'Architecture de guerre*, 160 *Aitsingeri Pentaplus regnorum mundi*, 175 *Cantiques de Navières*, etc. On vendit pour une somme de 1809 florins et l'on acheta pour 1265 florins. Les paiements encaissés montèrent à 1831 florins, contre 1644 fl. déboursés.

LA foire finie, on laissa dans un entrepôt à Francfort des caisses renfermant 11,617 exemplaires d'environ 240 ouvrages différents. En défalquant du total des exemplaires apportés à la foire, le nombre de ceux que l'on emmagasina, nous trouvons que l'on avait vendu 75 exemplaires de la *Sommaire annotation*, 98 de *Goltzii Thesaurus*, 25 de *Lernutii Carmina*, 101 de *Poemata Fr. Hoemi*, 16 de *Bizari S. P. Genvensis Historia*, 24 de *Numismata Occonis*, 20 de *Pasino, L'Architecture de guerre*, 2 de *Aitsingeri Pentaplus* et 20 de *Cantiques de Navières*.

A la foire de Carême 1588, le représentant de Plantin effectua des paiements jusqu'à concurrence de 2217 fl. 18 s. 2 d. et encaissa 1362 fl. 3 s. 1 d. A la foire d'automne, il reçut 1872 fl. 9 s. et débursa 2075 fl. 8 s. 1 d.

TOUTES les transactions se faisaient à Francfort en florins d'Allemagne, et c'est de ce florin, valant 26 sous des Pays-Bas, qu'il s'agit dans les chiffres que nous venons de citer.

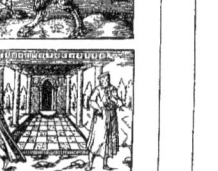

ON a vu que, dès ses débuts, Plantin entretenait des relations suivies et faisait des affaires très importantes avec Paris. Pierre Porret, qui y exerçait l'état d'apothicaire, se chargeait ordinairement des commissions de son ami d'enfance, achetant du papier et des poinçons, faisant des paiements et des encaissements pour lui.

AU commencement de l'année 1567, Plantin ouvrit une librairie à Paris dans la maison de Pierre Porret, rue St-Jacques, près des Mathurins, au Compas d'Or. Au mois de décembre précédent, il y avait envoyé des livres pour une somme de 2432 florins et 10 sous. A la fin de l'année 1567, le compte se montait à 9582 fl. 2 s. ; à la fin de 1570, il atteignait le total de 18,881 fl. 16 ¹/₄ s. Pierre Porret ne s'entendait guère au commerce des livres, ce fut, comme on l'a vu, Egide Beys qui géra cette boutique jusqu'au 21 juillet 1575. Ce jour-là, Plantin étant présent à Paris, confia à Beys seul la direction de la librairie de la rue St-Jacques. Il lui laissa en magasin des livres jusqu'à concurrence de 8845 fl. 2 s., et lui accorda un tantième de 7 ¹/₂ p. °/₀ sur la vente. Egide Beys prit en outre pour 1000 florins de livres pour son compte personnel.

IL gouverna la boutique plantinienne jusqu'au 22 août 1577. Ce jour, son beau-père la vendit au libraire parisien Michel Sonnius pour 7500 livres tournois, somme dont Plantin avait grand besoin afin de satisfaire ses créanciers les

Plantin MDLXXIIII Or.

plus pressants. Dans l'exposé de ses griefs contre le roi d'Espagne, il évalue la boutique de Paris à 17,000 florins, faisant ressortir ainsi le grand dommage que lui avait causé cette vente forcée. Sonnius devait payer 2000 livres tournois (1) dans les quinze jours et 1375 à chacune des quatre dates : le 7 mars et le 7 décembre 1578 et 1579.

Le même jour, Plantin convint avec Sonnius que chacun d'eux fournirait à l'autre les livres de son impression au prix de librairie et qu'en faisant la balance des comptes, à la fin de l'année, celui qui restait débiteur jouirait d'une remise de 25 p. °/₀ sur les sommes dues.

Le 30 juillet 1578, Sonnius et Plantin firent un second accord aux termes duquel ils devaient se faire mutuellement une remise de 40 °/₀ sur les livres qu'ils avaient en bonne quantité, à condition que les commandes s'élevassent à 50 exemplaires pour les ouvrages in-folio et à 100 pour ceux d'un format moindre. A partir de cette date, les factures des deux imprimeurs mentionnent toujours les articles du grand et les articles du petit rabais.

Les comptes annuels entre eux s'élevaient d'ordinaire à des sommes importantes. Du 18 août 1578 au 18 août 1579, Plantin fournit pour 8804 fl. 5 s. de livres, dont la plus grande partie fut payée en argent par Sonnius. Pour les douze mois suivants, le compte s'élève à 7535 fl. 16 ¹/₂ s. Pour l'année 1581, il monte à 6361 fl. 4 ¹/₂ s., le tout après déduction des remises. Proportionnellement, les envois de livres faits par Plantin sont insignifiants.

Plantin n'imprima point à Paris, quoique l'adresse du Compas d'or, dans la rue St Jacques de Paris, figure sur plusieurs des ouvrages qu'il publia en 1567.

Il trouva dans un négociant espagnol établi à Anvers, nommé Louis Perez, un agent actif pour le placement de ses livres en Espagne. De bonne heure, les relations d'affaires s'étaient établies entre eux. En 1572, comme on l'a vu, Perez avait pris pour son propre compte 400 exemplaires de la Bible royale à 40 florins la pièce. Par un contrat fait entre Plantin et lui, en 1574, il fut convenu que Louis Perez rendrait 200 de ces exemplaires, à 60 florins la pièce. En 1584, ils s'associèrent pour la vente, à compte commun, de 260 exemplaires du même ouvrage.

Un autre accord fut fait entre eux, le 9 juin 1578, d'après lequel Louis Perez aurait un rabais de 40 p. °/₀ sur les impressions plantiniennes et de 20 p. °/₀ sur les autres livres que Plantin lui enverrait pour les vendre en Espagne. A cette même date, notre imprimeur lui fournit pour une somme de 15,095 fl. et 18 s. de livres.

A la fin de 1581, Jean Poelman s'associa avec Martin de Varron, le gendre de Louis Perez, pour faire le commerce des livres en Espagne. Ils établirent une espèce de succursale de l'officine plantinienne à Salamanque.

Le premier août 1586, Jean Poelman conclut un accord avec Jean Moretus pour continuer ce commerce. Louis Perez et Martin de Varron signèrent le contrat. La veille de ce jour,

(1) Six livres tournois faisaient cinq florins des Pays-Bas.

l'association de ce dernier avec Poelman avait été dissoute et les 4313 fl. 2 s. qui restaient dus par elle à Plantin furent versés par Moretus comme son apport dans la société nouvelle.

Plantin accorda aux nouveaux associés une remise de 15 p. °/₀ sur les prix payés par les libraires. Le premier août 1586, Poelman lui devait une somme de 1313 fl. 2 s. pour les livres qu'il avait eus antérieurement et, jusqu'au 2 mai 1857, Plantin lui en fournit encore pour 4459 fl. et 12 s.

En 1567, Plantin entra en pourparlers avec Jean Desserans et Thomas Vantroullier, libraires français, associés et habitant Londres. Il désirait établir une succursale dans la capitale de l'Angleterre et promit une remise du sixième denier sur les ouvrages vendus. Dans le courant de l'année suivante, il leur envoya pour 4,375 fl. 13 ³/₄ s. de livres. Ces relations n'eurent pas de suite et ne se prolongèrent pas au delà de 1568.

Plantin imprima et édita, en tout, plus de 1600 ouvrages; ce qui fait plus de 45 par an. L'année la plus fertile fut 1575 ; elle donna jusqu'à 83 publications. Dans l'année qui suivit, le nombre ne dépassa pas 24. C'est le chiffre le plus bas de tous ceux qui furent atteints après 1563.

Plantin publia à différentes reprises des catalogues de son officine. Le premier que nous ayons trouvé mentionné dans ses registres date de 1566. Le 9 mars de cette année, il annota dans son Grand-livre "*Index librorum officinæ plantinianæ*. J'ay imprimé à 300, qui coustent 1 florin et le papier 18 patards."

Le second parut en 1567, le troisième date de 1568 et comprend une feuille d'impression in-8°, dont 14 pages sont consacrées à la liste des éditions plantiniennes. L'opuscule porte le titre : *Index librorum qui Antverpiæ in officina Christophori Plantini excusi sunt*. Antverpiæ, Ex officina Christophori Plantini. M. D. LXVIII. Il contient une division de livres latins rangés par ordre alphabétique, et une autre de " Livres en vulgaire ", comprenant les impressions françaises et flamandes.

La quatrième édition du catalogue porte le même titre. Elle est datée de 1575 et comprend 20 feuillets in-8° non chiffrés, dont 19 sont occupés par la liste des livres. Ceux-ci sont répartis comme dans l'édition précédente et sous les mêmes rubriques. A la fin, on trouve une petite liste de livres nouvellement publiés et un catalogue, en 5 pages, d'ouvrages imprimés à Louvain et ailleurs, que Plantin possédait en grand nombre.

La cinquième édition est de 1584 et est intitulée : *Catalogus librorum qui ex typographia Christophori Plantini prodierunt*. Ici les livres latins sont divisés par ordre de matières. Il y a une rubrique spéciale pour les livres grecs, une pour les langues orientales, une autre pour les langues étrangères, l'allemand, l'espagnol et l'italien, une cinquième pour le français, une sixième pour le flamand et une dernière pour la musique. L'opuscule comprend 16 feuillets in-4°.

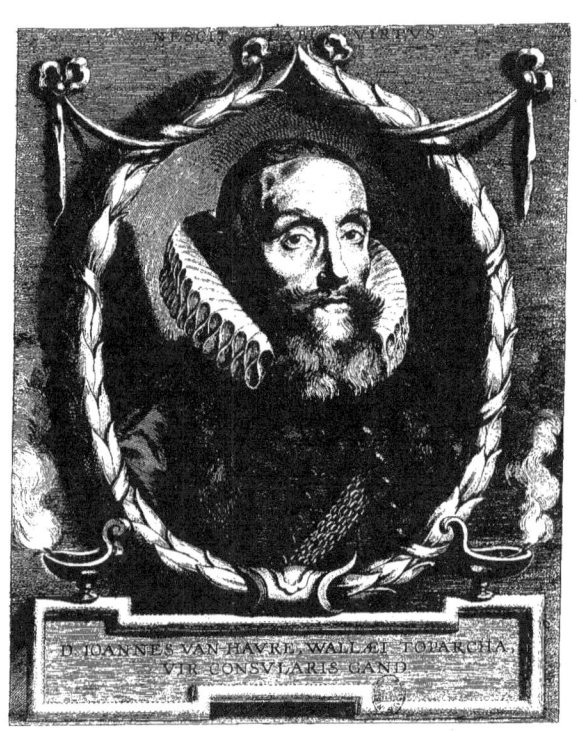

Portrait de Jean Van Havre
Joannes Van Havre, Arx virtutis
Plantin 1627
gravé par Corn. Galle, le père, d'après P. P. Rubens.

La Librairie plantinienne en Espagne

Il convient de mentionner à la suite de ces catalogues de Plantin, ceux que ses successeurs firent paraître et qui datent de 1596, 1615, 1642 et 1656. Toutes ces éditions sont de format in-8° et ont à peu près les mêmes divisions que celle de 1584. La première contient 11 feuillets non chiffrés, la seconde 92 pages, la troisième, 79, et la quatrième, 38.

Outre les catalogues imprimés, Plantin et ses successeurs en rédigeaient d'autres, pour leur propre usage, que nous avons retrouvés en manuscrit dans leur bibliothèque. Tels plantinienne, mais encore pour la bibliographie et pour l'histoire du livre en général.

A voir avec quel soin ces catalogues sont dressés, et comment, dès le principe, Plantin et les Moretus se sont préoccupés de léguer à la postérité tout ce qui pouvait répandre la lumière sur l'histoire de leur maison, on sent naître en soi la conviction que ces typographes croyaient à l'importance de leur tâche, à la noblesse de leur art, aux glorieuses destinées de leur famille.

De OEconomia Sacra circa pauperum curam a Christo instituta apostolis tradita MDLXIIII.

sont : un catalogue des éditions plantiniennes formant un énorme tableau écrit en 1580 ; un second, par ordre alphabétique, commencé en 1574 et continué jusqu'en 1593, comprenant les éditions plantiniennes à partir de 1555, ainsi que celles des imprimeurs des principales villes des Pays-Bas et de l'étranger, un troisième de 1580 à 1655, donnant année par année les titres des livres imprimés dans l'officine plantinienne avec le prix par exemplaire ; un quatrième de 1590 à 1651 et mentionnant les titres des ouvrages, le nombre d'exemplaires auxquels ils furent tirés et le prix de vente de l'édition entière. Nous pourrions y ajouter un grand nombre de catalogues manuscrits, où les livres, qui, du temps de Plantin et de ses successeurs, se trouvaient dans le commerce, sont classés d'après l'ordre des matières ou d'après la résidence des imprimeurs. Ces registres sont des documents de la plus haute importance, non seulement pour les annales de l'officine

Le savant et consciencieux bibliographe Renouard trace un parallèle entre Plantin d'une part et les Alde et les Estienne de l'autre (1). Il admet que le premier fut un typographe habile, diligent dans les labeurs de son officine, très soucieux de la correction de ses livres, ainsi que de leur bonne exécution. Il lui assigne un des premiers rangs parmi ceux que, dans notre époque, on nomme les grands industriels. " De nos jours, dit-il, Plantin aurait eu des premiers les presses mécaniques et des meilleures et des plus expéditives. Par sa constante activité et un heureux choix de savants aides littéraires, il opéra avec assez de succès pour avoir jusqu'à vingt-deux presses roulantes et quelquefois plus, nombre prodigieux pour ce temps-là tandis que les Manuce, les Estienne n'en eurent habituellement que de deux à quatre ; dans les circon-

(1) ANT. AUG. RENOUARD, *Annales de l'Imprimerie des Estienne*. Paris, Jules Renouard, 1843, p. 122.

stances difficiles, et pour eux elles furent fréquentes, ils en entretinrent à peine une et presque jamais au-delà de cinq à six." Dans le même passage, cet auteur, si exact d'ailleurs, répète le conte absurde que Plantin ne connaissait pas le latin, et que Juste Lipse rédigeait en cette langue les lettres que notre typographe signait. Tout cela pour prouver que le rival des Alde et des Estienne n'était pas un érudit, qu'il n'était qu'un imprimeur et que sa gloire est inférieure à celle de ses deux savants rivaux.

Nous n'allons pas réfuter l'histoire des lettres latines écrites pour Plantin par un professeur habitant à vingt lieues et plus de l'officine. Nous nous contenterons de constater que le grand imprimeur écrivait avec facilité le français, le latin, l'espagnol et le flamand. Les minutes de ses lettres et bien d'autres documents en font foi. Il n'était pas un érudit; cependant, comme on l'a vu, une certaine culture de l'esprit ne lui était pas étrangère ; il n'était qu'imprimeur. Mais nous croyons que son art, porté à un haut degré de perfection, suffit amplement à honorer un homme et à lui permettre de ne pas aspirer à d'autres lauriers.

D'AILLEURS, si Plantin était un grand industriel, il n'était pas que cela. Il était l'âme de son officine, il en dirigeait les travaux intellectuels aussi bien que la partie matérielle. Par l'histoire de son Dictionnaire flamand-latin-français, nous avons pu juger de la manière dont il comprenait son rôle. En se rappelant quelle grande part, au témoignage d'Arias Montanus, il prit à l'exécution de la Bible royale, avec quelle intelligence il sut discerner les mérites divers de ceux qui l'entouraient, et conquérir la faveur de tant d'hommes éminents ; avec quelle libéralité il soignait le caractère artistique de ses livres ; avec quel tact il aiguillonnait et guidait dans leurs travaux une foule de littérateurs, de savants, de dessinateurs et de graveurs, on comprend qu'il remplissait une tâche plus élevée que celle d'un simple fabricant et ne travaillait pas uniquement pour amasser une fortune, mais aussi pour produire des œuvres utiles et remarquables par leur valeur scientifique autant que par leur mérite artistique.

PLANTIN n'a jamais brigué le nom de savant ; on ne lui conteste pas celui de premier typographe de son époque. Ce titre suffit à sa gloire. Seulement, pour être équitable, il faut, en le lui décernant, éviter d'y attacher une signification dédaigneuse. Au XVIe siècle, la typographie était un art libéral et non un vulgaire métier ; celui qui l'exerçait comme Plantin n'était pas simplement un artisan ou un industriel, mais encore un homme de goût et de savoir.

IL eut l'ambition, toujours et en tout, de produire du travail coquet et parfait. Il imprima des ouvrages monumentaux, grands par le format et par l'étendue : la Bible polyglotte, le Psautier et l'Antiphonaire, les Messes de La Hèle, l'Atlas d'Ortelius, la Bible in-folio. Il exécuta des in-4° aussi riches de matière que solides de structure. Il fournit des in-8° sobres de formes, les lignes courant droites et régulières sur le papier de pâte serrée, de teinte chaude, avec des majuscules artistiquement dessinées : une joie aux yeux, un charme au toucher. Telles sont surtout les impressions de 1564, pour lesquelles il employa les caractères romains acquis au moyen des capitaux de l'association nouvelle. Un autre triomphe de ses presses sont les in-16°, les éditions de poche, précurseurs des Elseviers, donnant en un petit volume le plus de matière possible, compacts de texte, économes d'espace et de prix. Plantin réforma son art, créa la typographie moderne, solide, élégante, de bon goût, d'exécution irréprochable.

CHAPITRE XII

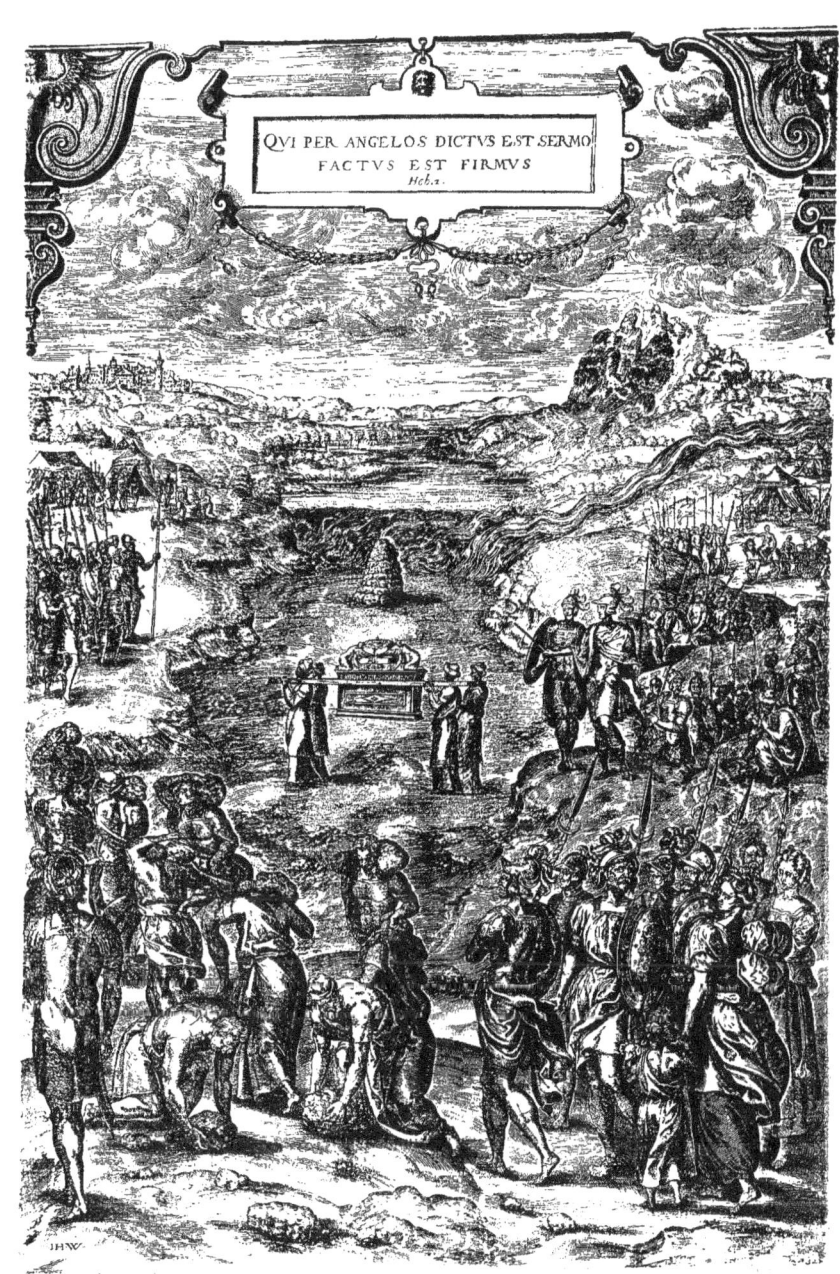

LE PASSAGE DE LA MER ROUGE, frontispice de la Bible polyglotte.

DESSINATEURS ET GRAVEURS
EMPLOYES PAR
PLANTIN

ESUMONS ici ce que nous savons au sujet des dessinateurs et des graveurs employés par Plantin. Le rôle qu'ils ont rempli dans son officine est important et le plus grand nombre d'entre eux, malgré leur mérite réel, sont restés à peu près inconnus.

POUR donner une idée de l'insuffisance des renseignements que l'on possède sur ces artistes, il suffira de dire que, parmi eux, les principaux graveurs sur bois : Arnaud Nicolaï, Antoine Van Leest, Gérard Jansen de Kampen et Corneille Muller, ne sont point mentionnés par les historiens de l'art. Le monogramme du premier est attribué à Antoine Silvius, celui du second à Assuérus Van Londerseel, celui du troisième à Jean Croissant et à Hubert Goltzius, celui du quatrième également à Jean Croissant. Les documents dont nous disposons nous permettent de faire revivre le nom de maint artiste oublié et de répandre plus de lumière sur la carrière de plusieurs autres qui sont imparfaitement connus.

NOUS commencerons par les dessinateurs. Celui qui travailla le plus longtemps pour Plantin et lui fournit le plus grand nombre de compositions est Pierre Van der Borcht. Il était natif de Malines et se fit recevoir maître de la confrérie de St-Luc à Anvers en 1580.

DANS une lettre à Montanus, écrite au mois de septembre ou d'octobre 1572, Plantin raconte que Pierre Van der Borcht fut entièrement pillé par les soldats espagnols lors de la prise de Malines et que, dénués de tout et malades, l'artiste, sa femme et ses enfants se réfugièrent à Anvers où ils furent recueillis dans la maison de l'imprimeur. A partir de cette époque, il habitait Anvers, mais il ne se fit recevoir bourgeois qu'en 1597.

LE 29 décembre 1565, Plantin annote : " J'ay faict faire, passé longtemps, les figures de la seconde partie des Emblêmes de Sambuc et des 100 Fables de Faernus en vers latins, imprimées à Rome, à Pierre Van der Borcht, painctre à Malines, qui sont en nombre 155, à 6 patards la pièce, font ensemble fl. 46.10."

CE sont là les plus anciens travaux de notre dessinateur que nous trouvions mentionnés. La première édition des Emblèmes de Sambucus fut publiée par Plantin en 1564 et compte 166 vignettes ; la seconde parut en 1566 avec 221 gravures. Les 55 planches que cette dernière compte de plus furent donc dessinées par Pierre Van der Borcht, et formèrent, avec les 100 planches des Fables de Faërne, le total des 155 figures dont Plantin parle dans la note que nous venons de citer.

LES emblèmes de la première édition avaient été gravés par Arnaud Nicolaï, Corneille Muller et Gérard Van Kampen. Ce furent encore ces mêmes artistes qui taillèrent en bois les 55 dessins de Pierre Van der Borcht.

LES Fables de Faërne : *Centum fabulæ ex antiquis auctoribus delectæ, et a Gabriele Faerno Cremonensi carminibus explicatæ*, parurent chez Plantin en 1565. Les cent compositions de Pierre Van der Borcht qui s'y trouvent sont gravées par Arnaud Nicolaï et Gérard Van Kampen. Le premier en fournit 82, le second 18.

LE 31 août 1565, Plantin compte à Pierre Van der Borcht une somme de 15 florins pour 60 figures de la *Frumentorum, leguminum, palustrium et aquatilium herbarum historia* de Rembertus Dodonæus. Le 27 octobre suivant, il lui paie encore 20 figures de cet ouvrage au même taux. Le livre renferme 84 planches en tout. Corneille Muller en grava 59, Arnaud Nicolaï 10. Quelques-unes furent empruntées à d'autres ouvrages.

AU moment où le dessinateur se mit au travail, Plantin lui fournit un herbier en flamand. C'était probablement le *Cruydeboeck* de Dodonæus, dont la première édition avait paru en 1554 et la seconde en 1563 chez Jean Van der Loe et dont Van der Borcht se servit comme modèle. Cet artiste avait déjà fourni des planches au grand ouvrage de Dodonæus ; en effet, le frontispice des premières éditions du *Cruydeboeck* porte son monogramme.

PIERRE Van der Borcht illustra un second ouvrage de botanique de Rembert Dodonæus, la *Florum et Coronariarum odoratarumque nonnullarum herbarum historia* qui parut en 1568, avec 108 figures de plantes. Le 22 août 1567, Plantin lui paya 110 dessins faits pour ce livre, à 5 sous la pièce. Arnaud Nicolaï grava 80 de ces figures, Gérard Jansen de Kampen en grava 20.

UN troisième livre du même genre, dont Van der Borcht

fournit les dessins, est l'*Aromatum et simplicium aliquot medicamentorum apud Indos nascentium historia*, traduite du portugais, de Garcia ab Horto, par Charles de Lescluse. L'ouvrage parut en 1567 et renferme 27 figures taillées par Arnaud Nicolaï.

CETTE même année, notre artiste dessina 52 figures pour le livre de Clusius, *Rariorum aliquot stirpium per Hispanias observatarum historia*, qui en renferme un nombre bien plus considérable et ne parut qu'en 1576. Gérard Jansen de Kampen grava 49 de ces figures. Van der Borcht fournit encore les dessins des deux planches de la *Themis Dea* d'Etienne Pighius, publiée en 1568; des 13 planches des *Horæ Beatissimæ Virginis Mariæ* de 1570, gravées sur cuivre par Jean VViericx et Pierre Huys, et des *Tabernacles*, qui se rencontrent dans le dernier volume de la Bible royale.

EN 1570, il dessina le frontispice de l'Histoire d'Espagne par Garibay y Zamalloa.

DANS l'édition in-8° des *Humanæ Salutis Monumenta* d'Arias Montanus, publiée en 1571, Pierre Van der Borcht signa 65 des 72 planches que le volume contient. Une seule de ces planches porte une autre signature, celle de Crispin Van den Broeck. Dans une édition postérieure, in-8°, de cet ouvrage, reparaissent les mêmes estampes ou d'autres gravées d'après les mêmes dessins. Dans l'édition in-4° se rencontrent deux planches signées par Pierre Van der Borcht, dont l'une servit également dans la Bible latine de 1583.

L'ILLUSTRATION des Missels et Bréviaires est sans contredit le principal travail exécuté par Van der Borcht pour Plantin. Le 25 janvier 1573, ce dernier annote qu'il a payé à notre artiste 9 figures pour le Missel in-8°, à 1 florin la pièce; 9, de format carré in-16°, à 7 sous; 15 in-16°, à 15 sous; une Assomption de Notre-Dame sur un bois rond, à 1 florin; une petite image de Notre-Dame sur papier, à 5 sous, et 4 vignettes sur bois, à 6 sous. Le 28 février suivant, il mentionne 7 figures in-folio, à 3 florins, et un Visage de la Vierge en rond, à 1 florin; le 16 mars, encore 3 grandes figures, à 3 florins, un encadrement pour le Missel in-folio, à 2 fl. 12 s., et trois autres, à 5 fl. 12 s. les trois. Ces 54 planches, dont plusieurs sont fort importantes, servirent, à partir de 1573, à orner différentes éditions du Missel et du Bréviaire. La grande planche du Calvaire se trouve déjà dans un exemplaire de 1572. Les planches les plus importantes, c'est-à-dire celles qui sont désignées dans les comptes de Plantin comme étant de format in-folio, in-8° et in-16°, furent gravées par Antoine Van Leest et par Gérard Jansen. Une Cène, dessinée par Van der Borcht et se trouvant sur le frontispice d'un Missel in-folio de 1572, fut gravée par Jean VViericx.

EN 1573, Van der Borcht dessina la vignette employée sur les frontispices des différents volumes du droit canon et composée des marques réunies de Plantin, de Steelsius et de Nutius.

EN 1574, parurent chez Plantin les *Icones veterum aliquot ac recentium medicorum, philosophorumque*, dont les 68 planches ne portent aucun nom ni monogramme, mais dont la facture montre assez clairement qu'elles ont été dessinées et gravées à l'eau-forte par Pierre Van der Borcht.

LE même artiste fit, avec Crispin Van den Broeck, les dessins des 40 planches de: *Lud. Hillessemius, Sacrarum antiquitatum monumenta*, qui furent gravées sur cuivre par Jean Sadeler et parurent en 1577.

EN 1580, il grava la ville d'Enkhuizen et, en 1581, celle de Tournai pour la première édition plantinienne de Guicciardini: *Descrittione di tutti i paesi bassi*; le premier de ces travaux lui fut payé 10, le second 12 florins.

IL date de 1582 les 60 planches in-folio, dessinées et gravées par lui pour les *Imagines et figuræ Bibliorum* de Barrefelt, et les 83 planches plus petites qui se trouvent dans les *Bibelsche figuren* du même auteur. Les 39 planches de la série des Evangiles, faisant suite à la première de ces collections, mais parues sans texte, portent la date de 1585. Toutes ces gravures, et les textes qui les expliquent, furent édités par Plantin sans nom d'imprimeur ou avec un pseudonyme. Un des volumes est porté dans un de ses catalogues manuscrits, à l'année 1584, sous le titre de "Bybelsche figuren in coper gebeten door P. V. Borcht, 2 fl." Il est probable, toutefois, qu'aucune des séries ne parut avant 1586.

EN 1583, Van der Borcht fournit les dessins de trois gravures sur bois pour la *Bedieninghe der anatomien*, par David Van Mauden.

LA même année, il dessina un certain nombre d'estampes qui figurent dans la Bible latine, grand in-folio. Du 16 avril au 28 mai, Plantin lui paie 56 florins pour l'histoire de Suzanne et Daniel, trois planches des Machabées, sept de S^t Luc et deux de S^t Mathieu.

L'ANNÉE précédente, il avait dessiné plusieurs autres estampes pour le même livre. Deux de ces planches sont signées par lui; beaucoup d'autres portent le nom de Crispin Van den Broeck. Les graveurs furent Jean VViericx, Jean Sadeler et Abraham De Bruyn.

LES 335 petites gravures parues en 1584, sous le titre de *Sanctorum Kalendarii romani imagines*, portent le monogramme de P. Van der Borcht.

EN 1586, il grava pour le *Hercules Prodicius* d'Etienne Pighius, qui fut publié l'année suivante, les figures d'Hercule et la planche du tombeau du duc de Clèves. En 1587, parurent les *Cinquante méditations de la passion*, par François Costerus, pour lesquelles Pierre Van der Borcht composa et grava 50 vignettes; ainsi que les "Cinquante Méditations sur la vie de la Vierge," par le même auteur, pour lesquelles il en fit 50 autres.

L'ANNÉE suivante, il illustra de 23 petites gravures sur cuivre le *Manuale Catholicorum* de Canisius, qui plus tard furent encore gravées sur bois; il composa et grava les 26 vignettes des *S. Epiphanii ad Physiologum sermo*, et les 15 planches des *XV Mystères du Rosaire*, par Michel d'Esne, seigneur de Bétencourt.

EN 1589, il composa et grava les 103 planches des *Institutiones Christianæ* de Canisius. Le livre fut publié

CLIV.

VT SOL IN SVMMO FASTIGIO TARDISSIME MOVETVR,
NEC ALIVS INOPI QVAM LOCVPLETI SPLENDET;
ITA PRINCIPES IN SVMMVM IMPERII FASTIGIVM
EVECTOS, NON PRÆCIPITARE CONSILIA, SED
CIRCVMSPECTE AGERE, ET LVCEM IVSTITIÆ AC
CLEMENTIÆ SVÆ SVMMIS AC INFIMIS PARITER
PRÆBERE DECET.

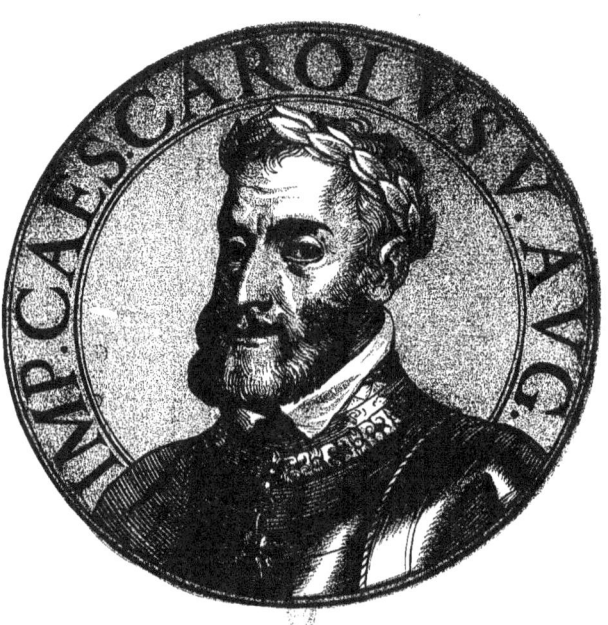

Vbi XXXVIII. annis Imperio fummâ cum laude præfuiffet,
ætatis fuæ anno LVIII. in Hifpaniis obiit.

Planche des "ICONES IMPERATORUM, GOLTZII" 1645

CHARLES-QUINT

Humanæ Salutis Monumenta. B. Ariæ Montani Studio Constructa et Decantata. Plantin M.DLXXI.

par Plantin et Philippe Galle, à frais communs. Le premier possédait les planches et imprima les textes; le second imprima les figures et paya en argent à Plantin ce que celui-ci avait déboursé au-dessus de la moitié des dépenses.

Au moment de la mort de Plantin, Pierre Van der Borcht avait commencé les 181 planches des Métamorphoses d'Ovide qui parurent en 1590, en format in-16° oblong. L'*Officium Beatæ Mariæ Virginis* in-4°, de 1591, renferme deux planches signées par lui, une Adoration des rois et une représentation allégorique de la Passion du Christ.

Il fit également la planche qui se trouve dans le *Seduardus* de Joachim Hopperus, publié la même année. Il grava encore le frontispice du Suétone de Lævinus Torrentius, de 1592; les 21 planches de *Justus Lipsius, de Cruce*, paru en 1594; les 35 grandes planches de l'Entrée du Prince Ernest à Anvers en 1594; les 12 planches de *Justus Lipsius, de Militia Romana*, de 1596; le frontispice sur cuivre de la Bible flamande in-folio, de 1599, et une partie des 32 grandes figures sur cuivre de l'Entrée d'Albert et Isabelle à Anvers, publiée en 1602. Les vignettes gravées sur bois de la Bible flamande de 1599 furent faites d'après ses dessins.

Pierre Van der Borcht dessina à plusieurs reprises des majuscules historiées pour Plantin. Il signa de ses initiales sept énormes lettres taillées en bois par Antoine Van Leest, ainsi que le grand alphabet, orné de sujets religieux, gravé par le même artiste et employé dans les publications musicales du plus grand format. Ces belles majuscules étaient probablement destinées à l'Antiphonaire d'Espagne, pour lequel Plantin rassembla le matériel nécessaire, mais qu'il n'exécuta point.

Plantin lui paya en outre un grand nombre de "peintures" exécutées pour Arias Montanus. Nous en trouvons citées 91, parmi lesquelles 30 paysages, mais Van der Borcht en fournit un bien plus grand nombre. Ces peintures étaient exécutées sur toile; les plus importantes coûtaient 2 florins, d'autres 30 sous et les plus petites 16 sous. Nous ne savons trop de quelle espèce de travaux il s'agit ici; mais, comme ils ont été tous exécutés en 1570, il se pourrait qu'une partie fussent des modèles pour les planches des *Humanæ salutis monumenta*.

Pierre Van der Borcht appartient à l'école élégante et maniérée qui, au XVIᵉ siècle, prédominait dans nos con-

trées. Le dessin de ses figures n'est pas toujours correct; mais, dans l'invention des ornements, il déploie la richesse inépuisable et le goût exquis qui distinguent à un si haut degré les compositions décoratives de la renaissance flamande. Comme graveur, il a une manière très personnelle, vigoureuse, mais assez monotone, où le pointillé se mêle volontiers à la taille prolongée.

Il avait un frère nommé Paul, peintre également, et demeurant près de la Bourse à Anvers, qui, entre autres travaux, fournit à Plantin, le 11 mars 1569, 114 peintures valant ensemble 202 fl. 14 s.

Le 30 juillet 1570, Plantin paya à Rombaut Van der Borcht 18 petits paysages, à 16 patars pièce, faits pour Arias Montanus. Ce peintre, admis dans la corporation de S^t Luc en 1580, comme fils de maître, était probablement un fils de Pierre Van der Borcht.

Ce dernier signait d'ordinaire *P. B.* parfois *B.* ou *Pe. Van der Borcht*, ou encore *Petrus Van der Borcht*.

Crispin Van den Broeck, un peintre également né à Malines, était un dessinateur que Plantin employa beaucoup et qu'il estimait fort. En 1555, il entra comme maître dans la corporation de S^t Luc à Anvers et fut inscrit, quatre années plus tard, comme bourgeois de la même ville.

La première fois que Plantin mentionne son nom dans les registres, il annote que Van den Broeck lui a fourni 7 dessins à 2 florins la pièce, 7 à 3 florins, et 3 à 7 florins les trois. Tous représentaient des sujets du Nouveau Testament. Cette annotation ne porte pas de date, mais le contexte permet de supposer que le travail fut exécuté vers 1566.

Il est probable que tous ces dessins ou une partie d'entr'eux furent gravés pour l'édition in-4° des *Humanæ salutis monumenta* d'Arias Montanus. Une demi-douzaine de planches de cet ouvrage porte la signature de Crispin Van den Broeck ; d'autres, sans aucun doute, furent encore gravées d'après lui. Quelques-uns de ces dessins furent reproduits plus d'une fois ; nous les rencontrons tantôt avec le monogramme de notre peintre, tantôt sans aucune signature. Ainsi, on ne voit aucun nom sur la Résurrection de Lazare dans les *Monumenta*, tandis qu'une autre reproduction du même dessin porte les initiales de Van den Broeck dans l'*Officium Beatæ Mariæ Virginis* ; le Dimanche des Rameaux est gravé différemment dans les *Monumenta* et dans une série de planches du même ouvrage que possède le Musée Plantin-Moretus. Cette dernière série comprend plusieurs estampes qui ne se trouvent pas dans les exemplaires ordinaires du livre d'Arias, entr'autres une Trahison de Judas, gravée par Abraham De Bruyn d'après Crispin Van den Broeck.

En 1579, ce dernier signa la figure de S^t Jérôme qui se trouve en regard du frontispice des œuvres de ce père de l'église et il est fort probablement aussi l'auteur de ce frontispice, ainsi que de la figure de S^t Augustin, et du frontispice des œuvres de ce père parues en 1577.

Il signa l'un des titres gravés de la *Descrittione di tutti i paesi bassi* par Guicciardini de 1581, et fournit probablement les modèles des trois autres.

La grande Bible latine de 1583 renferme 22 planches signées par lui. Nul doute qu'elle n'en contienne d'autres qui sont également de lui, mais qui ne portent point de signature. Le 6 octobre 1582, Plantin lui avait payé 10 florins " pour les deux commencements lesquels sont pour la bible grande à figures. " Par ces commencements il faut évidemment entendre le frontispice de la Bible de 1583. Il nous semble résulter des termes dans lesquels le paiement est inscrit que le peintre l'avait dessiné sur deux feuilles. La composition se prête fort naturellement à cette division.

En 1587, Crispin Van den Broeck reçut 6 florins pour faire d'après un tableau le dessin d'une Notre-Dame aux Douleurs ; ce travail lui fut commandé par Plantin au nom de Jean Moflin, abbé de Bergues S^t VVinoc. Le Musée Plantin-Moretus a conservé cet admirable dessin qui fut gravé par Jérôme VVierixc.

L'édition de l'*Officium Beatæ Mariæ Virginis*, de 1591, renferme encore une planche signée par notre peintre qui en fournit probablement un plus grand nombre à ce livre.

De même que Pierre Van der Borcht, il fit, en 1572, plusieurs tableaux pour Arias Montanus. Ce savant avait de l'amitié pour Crispin Van den Broeck, car en écrivant à Plantin il le charge de saluer le peintre de sa part. Plantin lui-même s'intéressait beaucoup à Crispin ; il parle de lui d'un ton affectueux qu'il n'emploie que pour ses amis intimes. En 1587, il écrit à Arias : " Le peintre Crispin a marié sa fille à un jeune artiste habile qui, avec Coignet et beaucoup d'autres, ont quitté cette ville avec leurs familles. Crispin toutefois est encore ici, il peint et il vit modestement. " Cette fille s'appelait Isabelle; elle épousa Jean de Vos et donna le jour au célèbre peintre Corneille De Vos, qui naquit à Hulst.

Le tableau qui orne le monument sépulcral de Plantin et le portrait gravé de l'imprimeur daté de 1578 que possède le Musée Plantin-Moretus, furent probablement exécutés par Van den Broeck.

Celui-ci signait ses planches de ses initiales *C. V. B.* entrelacées, ou bien de son prénom *Crispin, Crispine* ou *Crispianus*.

Comme peintre et comme dessinateur, il appartient à l'école italianisante de François Floris. Ses compositions décoratives se distinguent par une élégance peu commune ; elles sont plus châtiées et plus sobres que celles de Van der Borcht.

Godefroid Ballain était un artiste de Paris auquel, de 1564 à 1567, Plantin confia le dessin de nombreuses planches destinées à être gravées sur bois. En 1564, il fournit entre autres " deux portaux à ruines " que Plantin employa plusieurs fois comme frontispices, 3 " compartiments " longs, 8 petits, 3 moyens, 2 in-8°, 6 in-16° et 8 carrés, un grand portail pour l'hébreu, 51 figures pour les Emblèmes de Junius, 7 pour les Emblèmes de Sambucus, plusieurs figures pour les

Heures de la Vierge, de 1565, 21 lettres hébraïques, trois marques de l'imprimerie et d'autres vignettes qui ne sont pas clairement désignées.

EN 1565, il dessina 55 figures pour les œuvres de Nicandre (Plantin, 1568), 29 pour les Emblèmes d'Alciat (1566), 42 figures pour la Bible, et 72 pour le *Reinaert de Vos*.

EN 1567, il travaillait aux vignettes du Nouveau et de l'Ancien Testament. Plantin employa celles du Nouveau Testament dans son édition de cet ouvrage de 1567 in-16°. De même que celles de l'Ancien Testament et les 42 figures gravées en 1565, elles trouvèrent leur emploi dans les Missels de 1572. Par les compartiments, il faudra entendre les compositions que Plantin fit graver sur bois et qu'il employa, dans un grand nombre de ses éditions, comme encadrements de pages ou comme ornements de frontispices.

BALLAIN ne signa point les travaux qu'il fournit à Plantin. Sa manière présente la plus grande affinité avec celle des dessinateurs d'ornements de notre pays, qui, en somme, ne diffère guère du style français du XVIe siècle. Les encadrements dessinés par Ballain nous le font connaître comme un continuateur des artistes qui illustrèrent les fameux Livres d'Heures édités par Simon Vostre et Pigouchet de Paris.

LUC d'Heere, de Gand, le peintre bien connu, dessina en 1564 pour les Emblèmes de Sambucus, 161 vignettes qui lui furent payées à raison de 10 sous la pièce.

LE célèbre peintre anversois Martin De Vos fut chargé par Plantin de quelques travaux importants.

EN 1585, il dessina deux planches pour les *Meditationes Evangelicæ* de Jérôme

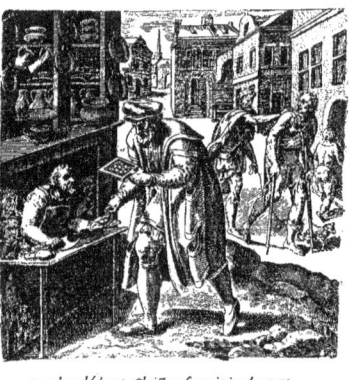

VERI PAVPERES.
Quatenus fecisti vni de his fratribus meis minimis, mihi fecisti.
Matth. 25, 40.

*Barrabam absoluunt, Christum sine crimine damnant.
Donatur sceleri, vita negata Deo.
Pascimus ignauos, iusta alimenta negamus:
Quomodo rite locet munera nemo videt.*

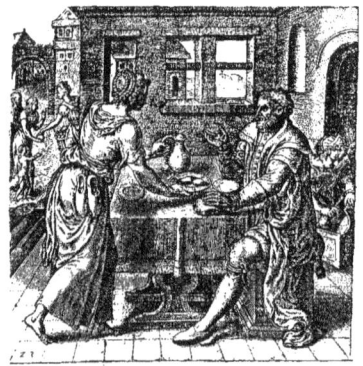

DIVITIARVM RECTVS VSVS.
Qui seminat in benedictionibus, de benedictionibus & metet.
2. Corint. 9, 6.

*At pius à Christi verbis & nomine pendens,
Iuuat, miseris largus vt esse queat.
Certus enim natos seponere posse parentem:
Nunquam sed Dominum posse fugare suos.*

DE RERUM USU ET ABUSU, AUCTORE BERNARDO FURMERO.
Plantin 1575. *Rep.*

Natalis; en 1588, sept figures pour le *Canticum Salve Regina*, de François Costerus; en 1587 et 1588, une suite de quarante dessins pour une édition des Heures de la Vierge; en 1582 et 1588, une série de huit planches pour un Missel in-folio. Ces dernières figures lui furent payées à raison de 5 fl. 10 s. la pièce; elles furent gravées sur cuivre et employées dans les Missels plantiniens depuis les premières années du XVIIe siècle jusqu'en 1613. Celles de l'Office de la Vierge lui furent payées 30 s. la pièce; elles furent gravées par Crispin De Passe. Le Musée Plantin-Moretus conserve encore les dessins de ces deux dernières séries. Le même établissement possède également de Martin De Vos le dessin du Frontispice de la Bible latine de 1599, ainsi qu'une figure de St Brunon, dessinée pour orner le titre de la Règle des Capucins (Plantin, 1590), ouvrage pour lequel le même artiste dessina également trois figures.

PIERRE Huys, le peintre anversois, dessina et grava beaucoup pour Plantin. En octobre 1563, Plantin lui fit "pourtraire" un alphabet latin et grec de lettres appelées "fleuries", de petit format, et un autre de format moyen, formant ensemble 66 lettres. Les petites lettres furent payées à raison d'un sou; les moyennes, à raison d'un sou et demi la pièce. En 1564, au moment où Plantin venait de réorganiser son imprimerie, il racheta trois des planches des *Vivæ imagines corporis humani* que Huys avait gravées pour lui et qui avaient été publiquement vendues deux années auparavant. Le même artiste, assisté de son frère François, grava les 39 autres planches de cet ouvrage qui leur furent payées à raison de 11 florins la pièce et qui étaient

achevées au mois de mars 1566. Ces gravures ont été copiées d'après l'édition de l'Anatomie de Valverda, parue à Rome en 1560. En effet, Plantin inscrit parmi les dépenses occasionnées par l'impression de cet ouvrage, 3 exemplaires de "l'Anatomie de Rome." Lambert Van Noort dessina le frontispice du livre que lui fut payé 3 $^{1}/_{2}$ florins le 5 février 1566.

EN 1564, Pierre Huys refit le dessin de 81 des Emblèmes du Sambucus, de 1564, fournis par Luc d'Heere. Il fut payé de ce travail à raison de 7 sous la pièce. Il composa pour le même ouvrage le frontispice avec les neuf Muses, le portrait de l'auteur, 4 culs-de-lampe, 7 passe-partout et 23 médailles.

LA même année, il dessina encore le frontispice de *Responsio Venerabilium Sacerdotum Henrici Joliffi & Roberti Jonson*, et peignit une enseigne du Compas d'or pour être pendue au-dessus de la porte de l'imprimerie. Ce dernier travail lui fut payé 5 fl. 5 s.

EN 1565, il fit 65 planches pour un ouvrage désigné sous le titre de *Commentarius in Ptolomæum et artem navigationis H. Broucei*. Ces dessins furent taillés en bois, la même année, par Arnaud Nicolaï, mais le livre ne fut pas publié. Il fournit encore 13 figures pour les Emblèmes de Junius et 4 cartes pour la Bible, dont 2 furent employées dans la Bible flamande de 1566.

EN 1569, Pierre Huys grava d'après Pierre Van der Borcht 8 planches pour les Heures de la Vierge, publiées en 1570.

POUR l'histoire d'Espagne par Garibay y Zamalloa parue en 1571, il dessina six armoiries et deux encadrements.

DANS les *Humanæ salutis monumenta*, in-4°, il signa le titre et 4 planches ; pour la Bible royale, il grava 10 planches que nous avons énumérées.

EN 1573, il grava un S^t Jérôme, de format carré, et 17 figures pour une édition des Heures in-32°.

PARMI les sommes payées par Plantin à Pierre Huys, nous rencontrons : en 1565, 1 fl. 1 s. pour la fourniture de 6 *Hollandiæ* ; en 1567, 58 fl. 12 $^{1}/_{2}$ s. pour l'impression de 450 exemplaires de l'Anatomie, ce qui prouve que notre artiste imprimait et vendait des gravures et des cartes géographiques.

A propos d'un paiement effectué en 1584, Plantin annote qu'à cette époque Pierre Huys habitait la rue de Tournai à Anvers.

CET artiste signait ses travaux de ses initiales P. H.

LE nombre des graveurs employés par l'officine est bien plus considérable que celui des dessinateurs. Nous passerons d'abord en revue les graveurs sur bois.

LE premier artiste de cette catégorie qui ait travaillé pour Plantin est Arnaud Nicolaï, qui fut inscrit comme maître dans la corporation de S^t Luc en 1550. On a vu que les plus anciennes marques de l'imprimerie sont signées par lui. Il orna également de figures plusieurs des premiers livres publiés par Plantin. Les *Observations* de Pierre Belon, de 1555, l'*Historiale description de l'Afrique*, de 1556, le *Livre de l'Institution Chrestienne* et les *Heures de Nostre Dame*, de 1587, les *Singularitez de la France Antarctique*, et l'*Historia de gentibus septentrionalibus* d'Olaus Magnus, de 1558.

EN cette dernière année, Plantin fit faire, par Nicolaï, des gravures pour le Nouveau Testament et la Bible in-16°, et 50 figures pour la Chiromancie de Tricasse.

LORS du retour de Plantin à Anvers, c'est encore Arnaud Nicolaï qui, le premier, travailla pour lui. En octobre 1563, il grava 52 médailles pour *Pighius, Fasti Romanorum* ; cette même année et l'année suivante, il fournit 82 figures des Emblèmes de Sambucus, et un grand nombre des Emblèmes d'Alciat et de Junius.

EN 1565, il fit 65 figures pour le Commentaire de Ptolémée, 10 pour la *Frumentorum historia* de Dodonæus (1566), le plus grand nombre de celles qui ornent les *Heures de Nostre-Dame* (1565), des planches pour la Bible flamande (1566), et pour les Fables de Faërne (1567). Ces dernières furent encore employées dans les *Fabellæ Æsopicæ*, de 1586.

EN 1566, il fit 45 figures pour une géométrie d'Arnaud de Lens et 15 figures pour *Clusius, Aromatum historia* (1567).

L'ANNÉE suivante, il fit 80 figures pour la *Florum et Coronariarum herbarum historia* de Dodoens (1568). Dans le cours des mêmes années, Nicolaï grava un grand nombre de lettres ornées, de marques d'imprimeur et d'autres planches isolées.

VOICI les prix que Plantin lui paya quelques-uns de ses travaux : les Emblèmes d'Alciat, 8 s. ; ceux de Junius, 15 s. ; les figures des Fables de Faërne, 1 florin ; celles de l'*Aromatum historia* de Clusius, 6 s. ; et celles de la *Florum historia* de Dodonæus, 7 s. la pièce.

EN novembre 1563, il fit accord avec Plantin pour fournir les 150 Emblèmes de Sambucus, à raison de 3 par jour et de 7 sous la pièce. Le 2 septembre 1564, un nouvel accord intervint, aux termes duquel Nicolaï recevrait 3 fl. pour chaque encadrement de quatre pièces ; il avait à fournir 16 de ces encadrements, à raison de 3 toutes les deux semaines. Ces travaux étaient destinés aux *Heures de Nostre-Dame*, de 1565. Les planches du même ouvrage lui étaient payées 50 s. la pièce ; il en devait fournir 3 tous les 15 jours.

ARNAUD Nicolaï tenait boutique de cartes géographiques et de gravures. En 1559, Plantin lui fournit 6 cartes du Vermandois ; en 1565, le graveur fournit à l'imprimeur 12 *Rudimenta Cosmographiæ*, in-8°, 1 mappemonde, 1 carte de Hollande et 1 des pays du Nord. En 1575, Plantin annote que Nicolaï habitait le Rempart des Lombards et avait une presse à imprimer des gravures.

EN 1574, il était en prison à Anvers accusé d'avoir gravé les figures du siège de Haarlem, sans en avoir obtenu de la Cour l'autorisation qu'il avait sollicitée, et d'avoir vendu les gravures représentant la prise de la Brielle, de Lovenstein, de Rammekens et de Grammont, et d'autres représentations semblables qui portaient des inscriptions injurieuses au roi et favorables aux rebelles.

LE 27 juillet de cette année, il fut condamné à paraître

CLIII.

PER TOT DISCRIMINA RERVM.

In Imperio, Patre viuente, VII. posteà solus XXVI. annis sedit:
LIX. verò ætatis anno naturæ legibus satisfecit.

Zz 2

Planche des "ICONES IMPERATORUM, GOLTZII„ 1645

MAXIMILIEN I

devant le gouverneur, le conseil, les bourgmestres et échevins nu-tête, tenant en main un cierge en cire pesant une livre, à demander pardon sur les deux genoux de ce qu'il avait offensé Dieu et la justice, à promettre de ne plus retomber dans la même faute, à porter ledit cierge devant l'autel du Saint Sacrément dans la Cathédrale et à l'y déposer (1).

LE monogramme d'Arnaud Nicolaï est un A majuscule cursif, dont le premier jambage affecte la forme d'un *f*.

EN 1570, il grava le frontispice et les armoiries, avec leurs encadrements, qui ornent l'Histoire d'Espagne par Garibay y Zamalloa. L'année suivante, il fit le frontispice du grand Psautier, une partie des figures pour le Missel, de format petit in-folio, ainsi que les lettres ornées pour le même ouvrage.

EN 1573, il grava les planches du Missel et du Bréviaire in-4° et in-8°.

8 SACRARVM ANTIQVIT.
SETH.

Merserat eterna miserum caligine mundum
Primauus genitor, dura q̃; fata tulit.

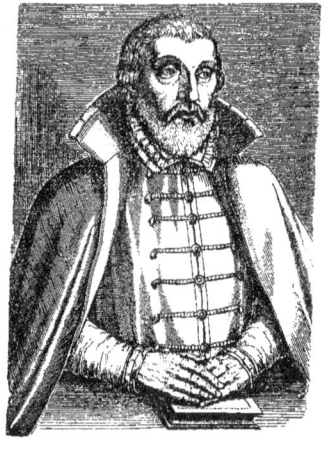

4 SACRARVM ANTIQVIT.
ADAM.

Primus ego à magni formatus origine mundi,
Humani generis nobile cernor opus

LUD. HILESSEMIUS. SACRARUM ANTIQUITATUM MONUMENTA.
PLANTIN M.D.LXXVII. Rep.

ANTOINE Van Leest travailla beaucoup pour Plantin. Le 23 novembre 1575, en lui accordant son certificat, le prototypographe constate que cet artiste taillait et imprimait des gravures sur bois, qu'il était âgé d'environ 30 ans, qu'il avait appris et exercé son métier chez Bernard Van de Putte à Paris, et qu'il était depuis lors venu s'établir à Anvers. Il commença à travailler pour Plantin en 1566.

CETTE année et jusqu'en 1570, Van Leest grava 78 petites figures de la Bible qui furent employées dans les premiers Missels, dans le Nouveau Testament en flamand, de 1571 et de 1578, dans le Nouveau Testament en français, de 1573, et dans le *Manuel d'oraisons par frère Ludolphe*, de 1575 et de 1588.

EN 1567 et 1568, il fit 80 planches pour *Cornelius Gemma, de Arte Cyclognomica*, de 1575, et un certain nombre de figures pour les livres de Botanique de Clusius et de Dodonæus.

EN 1569 et 1570, il tailla 29 Emblèmes d'Alciat.

(1) Bulletin des Archives d'Anvers, XIII, p. 157, 189.

L'ANNEE suivante, il tailla les grandes planches du Missel et du Bréviaire in-folio.

EN 1575 et 1576, il fit 708 figures et l'Emblème choisi par l'auteur pour la *Plantarum historia* de Mathias de Lobel, parue en 1576.

DEPUIS le mois de mars 1577 jusqu'au 20 avril 1584, nous trouvons inscrites, dans les livres de compte de Plantin, diverses sommes jusqu'à concurrence de 729 fl. 14 s. pour travaux exécutés par Van Leest, mais non spécifiés. Parmi les œuvres gravées par lui à cette époque doivent se trouver les 15 planches qui servirent à illustrer l'Entrée du prince d'Orange à Bruxelles et les 32 de l'Entrée de l'archiduc Mathias à Bruxelles (1579).

LE même artiste tailla un très grand nombre de lettres ornées, de vignettes et de marques typographiques pour l'Officine plantinienne.

LES plus petites figures du Missel lui étaient payées de 10 à 30 sous. Les plus importantes étaient cotées à 5, 7, 8 et 10 florins. Le frontispice du Psautier lui valut 18 fl., un

encadrement du Missel et le frontispice de l'Histoire d'Espagne, par Garibay, chacun 20 florins. Les figures des plantes pour l'Herbier de Mathias de Lobel étaient comptées à 13 sous la pièce.

En 1566, Van Leest demeurait à Anvers, au Vleminxveld, à l'enseigne de la Pelisse (*Bonten mantel*); en 1575, il habitait le Rempart des Lombards, à l'enseigne de la main; il avait une presse et imprimait des gravures sur bois. Il signait ses travaux d'un monogramme formé par les lettres AVL accolées; le plus souvent cependant, la première de ces lettres est isolée et les deux autres sont réunies.

Gérard Jansen de Kampen, ou Gérard Van Kampen était graveur sur bois et libraire à Bréda. Il était de la famille de Gilles Beys, car celui-ci, dans ses lettres, l'appelle son cousin. Il travailla beaucoup pour Plantin et exécuta plusieurs des planches les plus importantes employées dans l'officine.

Les premiers de ces travaux datent du commencement de 1564. Le 24 mars de cette année, il fournit 11 figures pour les Emblèmes de Sambucus; plus tard, il en fit encore 29 pour le même ouvrage, sans compter le portrait de l'auteur et 11 médailles. Le 20 mai 1564, Plantin lui paie 3 fl. 10 s. pour " quelque nombre d'Emblesmes d'Alciat et un titre desdicts Emblesmes." La même année, il tailla 50 figures pour les Emblèmes de Junius, à 16 sous la pièce. En 1567, il fit 18 vignettes pour les Fables de Faërne, à 14 sous la vignette. En 1575, il grava encore 20 Emblèmes d'Alciat. En 1565, il fournit à Plantin 12 figures pour la *Frumentorum historia* de Dodoens, et de 1571 à 1574, il tailla les planches de la *Purgantium historia* du même auteur. De 1567 à 1569, il grava les 229 figures de plantes pour la *Rariorum aliquot stirpium per Hispanias observatarum historia* de Charles de l'Escluse. En 1575, il fournit 74 planches pour la *Plantarum historia* de Mathieu de Lobel.

Le 9 janvier 1573, il reçut 4 florins pour la belle vignette où sont réunies les marques de Nutius, de Steelsius et de Plantin.

En 1574, il fit 9 figures pour *Gemma, de Naturae divinis characterismis* et 7 médailles pour les *Fasti Romanorum* de Pighius.

Il prit une large part à l'illustration des différentes éditions de la Bible et du Missel. De 1565 à 1575, il grava pour ces ouvrages 96 petites figures dont 50 à 25 sous et 46 à 18 sous

ARMOIRIES DE JEAN-BAPTISTE HOUWAERT. *Rep.*

la pièce; une figure carrée à 2 florins, 12 à 5 et 10 à 7 ½ florins.

En 1567, il tailla 3 grandes planches de la Bible, représentant le Palais de Salomon et le Temple de Jérusalem, à 8 florins la pièce, et une quatrième figurant le Tabernacle qui, avec "une figure longuette", lui fut payée 12 florins. Ces planches servirent à illustrer la Bible française de 1578. En dehors de ces travaux, il tailla une quantité considérable de grands, moyens et petits frontispices, plusieurs alphabets et 6 marques pour l'imprimerie.

Il continua à graver pour Plantin jusqu'à la mort de celui-ci, mais les travaux des dernières années furent peu importants et ne sont pas spécialement mentionnés dans les registres de l'architypographie. Il faut en excepter une série de 24 figures que Gérard Van Kampen tailla en 1588 pour *Petri Bellonii observationes*, de 1589.

Il grava encore, pour Jean Moretus, une marque d'imprimeur, représentant les rois mages guidés par l'étoile, avec l'exergue *Ratione recta*, marque qui ne fut jamais employée.

L'Officine anversoise, de son côté, lui fournit jusqu'en 1592 une quantité considérable de livres. Le 1er juillet 1581, Plantin lui fit l'avance d'une somme de 50 florins pour payer sa rançon, et de 25 fl. 4 s. pour lui venir en aide dans les besoins les plus pressants.

Gérard Jansen de Kampen employa comme monogramme un G, ou bien la même lettre portant un petit I à l'intérieur, ou ce même G suivi d'un C. (Geeraard, Geeraard Jansen, Geeraard Jansen van Campen).

Un Guillaume Janszoon van Kampen, graveur, était imprimeur à Arnhem en 1582; un Jean Janszoon, probablement son fils, était encore imprimeur dans la même ville vers 1600.

Corneille Muller travailla pour Plantin de 1564 à 1566. Le premier janvier 1564, il fit un accord avec l'imprimeur aux termes duquel il s'engageait à terminer chaque semaine 9 figures des Emblèmes de Sambucus, et à laisser retenir sur son salaire 3 s. chaque jour qu'il ne fournirait pas un travail équivalent à une figure et demie. Le 28 mars, il avait terminé 47 figures et 11 encadrements; le 10 mars 1566, 99 figures, 11 encadrements et 16 médailles. Chaque pièce était comptée à 10 sous.

Nous trouvons son nom au complet -- Cornelis Muller -- sur le titre d'une Bible flamande, imprimée chez Peter

(1) *Bibliographische Adversaria*, Mart. Nyhoff, La Haye, 1887, 2 série, I, 20.

van Putte, d'après la copie de Nicolas Biestkens (Harlingen), 1579.

EN 1565, il fit 3 figures pour les Commentaires de César, 10 pour la Bible, 59 pour la *Frumentorum historia* de Dodoens, quelques lettres et vignettes. Les Heures de Notre-Dame, de 1565, renferment une planche portant sa signature qui était un C.

GUILLAUME Van Parijs, ou de Paris, grava pendant les années 1564 et 1565 quelques encadrements pour Plantin. Le 4 mai 1564, il fournit le joli "bord carré" qui orne le titre des Emblèmes de Junius (1565). Le 14 septembre suivant, il fut payé pour 2 grands encadrements destinés à servir de frontispices à la Bible hébraïque in-folio, 2 pour la Bible hébraïque in-4° et 3 pour la Bible hébraïque in-16°. Il est probable que cet artiste ne taillait que des ornements dans lesquels il n'entrait pas de personnages. Il avait, par contre, la spécialité de graver les monnaies dans les nombreuses ordonnances d'évaluations publiées sous son nom ou sous celui de Plantin.

JUSQU'A sa mort, qui arriva entre le 12 novembre et le 5 décembre 1586, il resta en relations avec ce dernier.

GUILLAUME Van Parijs était fils de Sylvestre qui, le 13 septembre 1546, avait obtenu dans les Pays-Bas ses lettres d'admission pour tailler des figures en bois et pour les imprimer, et s'était depuis lors fixé à Paris. Il y demeurait encore le 27 juillet 1570, lorsque le prototypographe lui octroya son certificat de tailleur et imprimeur de gravures. Son fils fut examiné le même jour. Ce dernier déclara qu'il n'avait point appris l'art du typographe, mais qu'il employait des ouvriers pour imprimer les livres que Simon Cock et Nicolas Van der VVavre, ses prédécesseurs et alliés, avaient publiés auparavant. Il vendait aussi des livres que Plantin lui fournissait en grand nombre.

L'OFFICINE des Parijs ou Van Parijs a été celle qui a le plus longtemps existé à Anvers. Il y a soixante ans, nous achetions encore nos fournitures de classe chez le dernier représentant de cette famille, qui demeurait toujours dans la Kammerstrate et était le dernier imprimeur-libraire habitant cette rue. Depuis lors, son antique et paisible boutique a cédé la place à un magasin de nouveautés.

EN 1565, Jehan de Gourmont, de Paris, tailla les 55 figures des œuvres de Nicandre et les 72 du *Reynaert de Vos*. Les deux séries avaient été dessinées par Godefroi Ballain; la première fut payée au graveur à raison de 14; la seconde à raison de 16 sous la pièce.

REÇU maître de la corporation de St Luc en 1570, Jean Crisoone grava cette même année un alphabet en bois pour Plantin. Serait-il peut-être le mystérieux Jean Croissant, à qui l'on a attribué toutes sortes de travaux et sur lequel personne ne possède de renseignements?

MARC Duchêne tailla, en 1568, 21 petites figures qui servirent dans les Missels.

NOUS n'avons pas rencontré de signature de ces quatre derniers artistes.

JEAN BAPTISTE HOUVVAERT
PEGASIDES PLEIN ENDE DEN LUSTHOF DER MAEGHDEN.
PLANTIN 1583. *Rep.*

EN commençant la série des graveurs sur cuivre qui ont travaillé pour Plantin, nous ferons observer que nous avons déjà mentionné deux des principaux, Pierre Van der Borght et Pierre Huys. Parmi les autres, le premier rang revient aux frères VViericx, qui sont, dans nos contrées, les plus célèbres graveurs en taille-douce du XVIe siècle.

AU mois d'octobre 1569, lorsque, suivant son biographe, M. Alvin, Jean VViericx accomplissait sa vingtième année, nous voyons apparaître pour la première fois dans les comptes plantiniens le nom de cet aîné des trois frères.

LE 22 de ce mois, " Hans VViericx, engraveur en cuivre, sur la Lombarde Veste, reçoit à bon compte la somme de 10 florins." Le 4 novembre suivant, il reçoit encore 10 florins et 8 patars, "pour reste des 4 évangélistes qu'il a taillés, à 10 fl. la pièce, qui sont fl. 40, et il avait reçu pardevant du maître le reste."

LE 14 mars 1570, " Jeronymus VViericx apporte deux figures taillées en cuivre dont il dit avoir du maître six florins la pièce." Le 15 mars, il apporte encore 11 figures à 3¹/₂ fl. et une marque à 5 fl. Le 4 avril suivant, il reçoit 6 florins et Plantin lui donne à faire une figure de *Dominica palmarum*. Le 3 octobre 1570, Jérôme VVieriex reçoit 10 florins pour une " Baptisation de St Jehan et une de l'apôtre;" le 31 du même mois, 5 florins pour un "Helias;" le 16 juin 1571, 8 florins pour une "Cène" et, le 26 juillet, encore 24 florins pour trois autres planches. Le 20 octobre, Jean touche 8 florins pour " unes nopses en cuivre." Comme on le voit par ces chiffres, les planches de Jean furent payées à raison de 8 et celles de Jérôme à raison de 5 florins. Toutes ces figures servirent dans les éditions in-8° des *Humanæ salutis Monumenta*, de 1571 et de 1572, ainsi que dans les éditions des Heures de la Vierge de 1570, de 1573 et de 1575.

LE troisième livre auquel nous voyons collaborer Jean VVieriex est la célèbre *Bible polyglotte*, pour laquelle il grava au moins 2 planches : le frontispice du second volume et le "Camp d'Israël" dans le huitième. Le 24 mars 1570, nous trouvons inscrit un acompte de 12 florins sur la grande planche que Jean VVieriex a taillée pour la Bible ; le 4 avril suivant, un acompte de 6 fl., et le 1er avril, un autre de 11 florins et 14 sous. Cette dernière somme fut payée à Frédéric Van den Hove, tonnelier et cabaretier, dont la femme avait été blessée grièvement, en 1578, par Jérôme VVieriex et mourut six semaines après. Notre artiste dut, à la suite de ce méfait, se réfugier en Hollande pour échapper aux conséquences d'une condamnation pour homicide(1).

JEAN VVieriex signa une "Cène" ornant le frontispice du *Missale Romanum*, publié par Plantin en 1573. Le Missel de 1574 a sur le titre un "St Pierre et St Paul", également signé par lui. Ces deux planches furent reproduites dans plusieurs éditions postérieures.

NOUS avons déjà énuméré les planches du Missel, signées par Jean VVieriex, qui se trouvent dans le recueil offert par Jean Moretus à Plantin le premier janvier 1576.

LES VVieriex gravèrent encore 26 gravures pour *Furmerus, de Rerum usu et abusu*, de 1575. Ces planches appartenaient à Philippe Galle, qui céda à Plantin la moitié de la propriété, à raison de 6 florins pièce, et paya de son côté la moitié des frais d'impression de l'édition de *Furmerus*. Plantin intervint pour la moitié dans l'impression des gravures. Cette

(1) PINCHART, *Archives des arts, sciences et lettres*, II, 2.

Deux planches de
Fr. Costerus : *Meditationes in Hymnum Ave Maris Stella*,
gravées par Pierre van der Borght.

publication se fit donc pour compte des deux propriétaires des planches; chacun reçut pour sa part 263 exemplaires. Les mêmes gravures servirent à illustrer la traduction du livre de Furmerus par Coornhert : *Recht ghebruyck ende misbruyck van tydelycke have*, de 1585.

EN 1580, Jean grava le portrait de Goropius Becanus pour les œuvres posthumes de cet écrivain. On dirait qu'avec l'âge la réputation du graveur et ses prix étaient allés en croissant, car cette pièce lui fut payée 24 florins.

LE portrait de Jean de la Jessée, pour ses œuvres poétiques (1583), lui fut payé la moitié de cette somme.

LES planches de *J. B. Houwaert, Pegasides Pleyn* (Plantin, 1582-83), furent faites pour le compte de ce poète ; les dessins en sont conservés au Musée Plantin. Deux portraits de Houvvaert furent également gravés par nos artistes ; l'un figure dans l'ouvrage que nous venons de citer ; l'autre paraît ne pas avoir été employé, mais le cuivre s'en est conservé au Musée Plantin-Moretus. Nous savons que le premier leur fut payé 18 florins. Les paiements des planches de *Pegasides Pleyn* se firent de janvier à septembre 1582. Le portrait fut payé le 18 janvier 1583.

DANS le courant de cette dernière année, Jean VViericx grava encore une planche du *Jugement dernier* que Plantin lui paya, au nom de Jean Poelman, la somme de 42 florins.

DANS la grande et belle Bible latine de 1583, nous trouvons du même artiste plusieurs planches, qui en partie reparaissent dans l'édition in-4° des *Humanæ salutis monumenta*.

CITONS encore comme gravés par les VViericx pour l'officine plantinienne : 12 planches pour un Bréviaire in-8° de l'invention et de la taille de Jean VViericx, et 10

FERIA IIII. POST DOMINICAM PASSIONIS.
Malitiosè Iudæi IESVM interrogare aggrediuntur. 59
Ioan. x. Anno xxxij. lxvuij

A. *Templum coronis ornatum Encœnijs, & porticus Salomonis in secundo atrio.*
B. *Insidiosè quærunt Iudæi à Christo ambulante in porticu, Quousque animum nostrum tollis ?*
C. *Respondet illis IESVS diuine, & profitetur se Dei Filium.*
D. *Deus Pater, quem suum Patrem profitebatur IESVS.*
E. *Se produnt perfidi, corripiunt lapides, vt eum lapident.*
F. *Respondet IESVS mitissimè, & sapientissimè IESVS.*
G. *Denique exit de manibus eorum.*
H. *Bethabara, quò iter intendit IESVS.*

LES PHARISIENS INTERROGENT JESUS
NATALIS. Evangelicæ Historiæ Imagines.
1593 Rep.

des Heures in-24° de l'invention et de la taille du même ; un portrait de Thomas à Kempis dans l'édition plantinienne de 1617 par Jérôme ; une planche dans les *Exercicios de Devocion de la Infante Soror Margarita de la Cruz* (1622) ; 4 planches dans les *Officia propria sanctorum ecclesiæ Toletanæ* (1616) : la Sainte Croix, Saint Ildephonse recevant la chasuble, Sainte Léocadie parlant à Saint Ildephonse et le même saint sur le frontispice. Ces quatres pièces furent portées en compte par les frères Moretus au père Peralta pour la somme de 246 florins.

APRES la mort de Plantin, Jean VViericx grava le portrait du célèbre typographe.

NOUS avons retrouvé dans les collections du Musée Plantin-Moretus deux marques de l'imprimerie, supérieurement gravées, que nous croyons pouvoir attribuer au burin des VViericx. Nous appliquons à l'une d'elles la mention faite par Plantin dans son Livre de caisse de 1570 : " Une marque de cinq florins, " et à l'autre l'annotation, dans son Journal de 1583, d'une somme de 21 fl. 6 s., payée " en livrant son enseigne. "

SI, pour la plupart de ces travaux, les détails précis nous manquent, nous avons d'assez nombreux renseignements sur deux ouvrages que les VViericx n'exécutèrent pas pour le compte de Plantin, mais pour lesquels celui-ci servit d'intermédiaire entre les graveurs et ses clients.

LE 7 janvier 1587, Plantin écrivait à Jean Moflin, abbé de Bergues-St-VVinoc : " Quant à l'image de Nostre-Dame de Pitié, dès le jour que je reçeu vostre casse, je la baillay pour en faire le dessein, et depuis j'ay tousjours solicité de la faire tailler par VViricx qui me traisne de jour à autre, tellement que je crains qu'à grande peine pourray-je la retirer

de ses mains devant la fin de febvrier. " Le 23 mars suivant, la gravure n'était pas terminée et Plantin se plaint de nouveau amèrement des graveurs à Garcia de Loaysa, aumônier du roi, à qui Jean Moflin aurait voulu dédier l'estampe.

LE 25 février 1587, Plantin, dans son livre de caisse, porte en compte une somme de 108 florins, payée pour la figure de Nostre-Dame. Le dessin coûtait 6 florins, la plaque de cuivre la même somme, et le graveur reçut 96 florins. Le prix, comme on le voit, s'élevait pour cette planche bien au-dessus de ce que les VViericx avaient l'habitude de demander. Il est vrai que la Nostre-Dame dont il s'agit peut s'appeler leur chef-d'œuvre. Le Musée Plantin-Moretus en a conservé le dessin qui, comme le donne à entendre la lettre à Jean Moflin, fut fait d'après un tableau. Le nom du dessinateur nous est révélé par une note inscrite sur une liste de planches gravées, où il est dit : " Une grande image de Nostre-Dame de l'invention de Crispin Van den Broeck et taille de Hieronymus VViericx. Evaluée à 60 florins. "

A l'époque même où Plantin intervenait pour faire graver la " Vierge aux sept douleurs, " on s'adressait également à lui pour servir d'intermédiaire entre les VVieircx et les pères Jésuites de Rome qui voulaient faire graver les planches des *Evangelicæ historiæ imagines* de Natalis.

DEJA, dans le courant de novembre 1585, Plantin s'était occupé, à la demande des pères Jésuites, de chercher des graveurs pour ces estampes. Le 5 de ce mois, il écrivit au père Louis Tovardus, à Cologne, qu'il n'avait pas su trouver d'artistes capables d'exécuter ce travail, que les deux meilleurs graveurs de la ville (les frères VVieircx) étaient tellement adonnés à la débauche qu'on ne pouvait rien en attendre et que Galle et les Sadeler refusaient d'accepter quelque tâche pour compte d'autrui. Plantin lui envoyait en même temps, pour l'ouvrage de Natalis, deux dessins faits par Martin De Vos. Ces dessins et 6 autres du même artiste furent gravés. Le reste des planches, dont le nombre total se monte à 154, furent dessinées par Bernard Passero de Rome.

MICHEL Hernandez, prêtre de la Société de Jésus à Rome, ayant proposé de faire graver et publier ces estampes aux frais de Plantin, celui-ci s'adressa à Henri Goltzius de Harlem, à Galle et aux Sadeler d'Anvers, mais partout il rencontra des difficultés insurmontables. Le 22 octobre 1586, il conseille à Jacques Ximenez de chercher d'autres graveurs, parce que ceux d'Anvers étaient trop difficiles et demandaient des prix exorbitants.

LE 2 janvier 1587, dans une lettre adressée à Ferdinand Ximenez, il dit qu'il ne bien s'employer pour faire tailler, par les VVieircx, les planches d'*Evangelicæ historiæ*, mais qu'il a peu d'espoir de réussir.

" IL y a, dit-il, en ceste ville gens du mesme estat de graver figures en cuivre qui offrent à chaicun (des deux frères) huict florins par chaicun jour qu'ils voudront besongner pour eux en leur propre maison, ce que lesdits VVieircx font à la fois, et puis, ayant besogné ung ou deux jours, ils vont des-pendre le tout avec gens desbauchés en lieux publiquement deshonnestes, jusques à laisser outre cela en gage leurs hardes et habillements, de sorte que qui veut avoir besogne d'eux les doibt aler délivrer et les tenir chez soy aussi longtemps qu'il ait retiré son argent, après quoy ils retournent au mesmes, quand ils sçavent qu'on désire avoir nécessairement quelque chose faict de leur main. "

BIEN avant la date de cette dernière lettre, nous trouvons dans les registres tenus par Plantin les traces de la vie désordonnée de Jérôme VVieircx. Le 23 septembre 1574, l'imprimeur annote : " Baillé au Sr Guillaume De Decker, à Hendrick Passers et à l'uyssier Luitmaecker la somme de dix-huit florins pour Hierôme VVyricx, qui estoit engagé par les soldats du guet pour avoir esté prins de nuict, hivre et sans lumière. " Pareils désordres n'étaient pas chose acciden-telle, mais ordinaire dans la vie des deux frères, et les auteurs de ces planches si fines et si délicates avaient les mœurs les plus dissolues et les habitudes les plus dépravées.

PLANTIN cependant continua les négociations et, le 13 janvier 1587, il envoya aux pères Emmanuel et Ferdinand Ximenez un tableau très sombre des déboires que lui faisaient essuyer nos graveurs. Ils exigeaient 60 florins par planche, au lieu de 30 qui était le prix fixé d'abord par eux-mêmes. Ils demandaient trois ans pour achever l'ouvrage et Plantin prévoyait qu'il ne le termineraient pas en six. Sa prédiction se réalisa ; la première édition des *Evangelicæ historiæ imagines* ne parut qu'en 1593. Elle ne portait pas de nom d'imprimeur. Martin Nutius en publia le texte l'année suivante.

ON connaît une deuxième édition, de 1596 ; une troisième, de 1607, par Jean Moretus, une quatrième, de 1647. LE 17 décembre 1605, les planches du livre de Natalis furent vendues par le recteur du Collège d'Anvers, Carolus Scriba-nius, à Jean Moretus II et à son beau-frère Théodore Galle, pour une somme de 344 florins et 5 sous.

PAR un singulier hasard, l'ouvrage qui avait coûté tant de peine à Plantin, mais qu'un autre édita, devint ainsi la propriété de ses successeurs.

LES frères VVieircx imprimaient et vendaient eux-mêmes leurs estampes et même celles d'autres graveurs. Une dernière citation, tirée des archives plantiniennes, nous donne un renseignement intéressant sur la signification du mot " excudit " qui accompagne le nom de Jérôme VVieircx en bas d'un grand nombre de planches et sur le prix de celles-ci. En 1614, Balthasar Moretus écrivit au père Philippe de Peralta, qui lui avait demandé des gravures des VVieircx :

" QUANT aux estampes de Jérôme VVieircx, je crains de ne pouvoir vous satisfaire. Quelques-unes sont assez chères, particulièrement celles qu'il a gravées lui-même, et la plupart sont assez usées. Les prix, du reste, varient beau-coup. Les in-folio coûtent ou bien 8 de nos sous, ou bien 6, d'autres, 5, 4, 3, 2, 1 ; les in-quarto coûtent 2 sous et demi, 2 sous ou 1 sou ; les in-octavo 1 sou, 1 blanc ou un demi-sou. Je dis que celles qu'il a gravées lui-même sont chères, car tout ce qui porte son nom n'est pas de sa main. Pour vous

faire connaître la différence, je vous dirai que les planches gravées par lui portent l'inscription *H. VViercx sculpsit* et celles qu'il a fait graver par son élève, d'après son modèle, portent les mots *H. VViercx excudit.* "

LA grande majorité des planches fournies par les VVierix à Plantin furent gravées par Jean et sont signées IH. VV.

ABRAHAM De Bruyn grava plusieurs des planches des différentes éditions des *Humanæ salutis monumenta.* Le 6 octobre 1570, Plantin lui paya un acompte sur 7 de ces estampes. Une des planches des premiers Missels porte également son monogramme. Dans l'*Officium B. M. V.*, de 1575, nous en rencontrons une autre signée par lui. En 1578, il exécute les gravures sur cuivre qui se trouvent dans le *Discours sur plusieurs points de l'architecture de guerre*, de Pasino, qui parut l'année suivante. En 1581, il signe un des frontispices de la *Descrittione di tutti i paesi bassi*, de Guicciardini, et il est probable qu'il grava également les deux autres. En 1582, il taille le superbe frontispice et plusieurs planches de la grande Bible latine qui parut en 1583. En cette dernière année, il grave les armoiries de J. B. Houvvaert qui se trouvent en regard du portrait de cet auteur dans le *Pegasides pleyn*, et il dessine 4 cartouches destinés probablement au même ouvrage. En 1582, Abraham De Bruyn fut employé par Plantin à colorier quelques exemplaires de l'Entrée du duc d'Alençon et du *Theatrum orbis* d'Ortelius.

NOUS voyons par les livres de compte de l'architypographie, que notre graveur débitait lui-même ses livres à gravures. C'est ainsi qu'il fournit à Plantin, en 1581 et 1582, 14 exemplaires de ses *Modes de presque toutes les* nations et 4 de ses *Armes et habits des bourgeois d'Anvers.*

PLANTIN, de son côté, imprimait le texte sous les gravures de De Bruyn. En 1582, il fournit la légende pour les Figures de Cavaliers, pour la *Tabula Cebetis* et pour l'Attentat de Jauregui.

DE BRUYN habitait la ville de Bréda en 1570, à l'époque où il exécutait pour Plantin ses premiers travaux. En 1580, il est établi à Anvers, et y fait partie de la corporation de St Luc.

LE monogramme de ce graveur est formé de ses initiales A D B réunies par un trait.

JEAN Sadeler dont, chose curieuse, nous ne rencontrons pas une seule fois le nom dans les livres de compte de Plantin, grava pour lui plusieurs planches des *Humanæ salutis monumenta*, in-4°, entre autres les quatre Evangélistes et la Résurrection du Christ qui figurent également dans la Bible de 1583. En 1577, il grava les illustrations de Lud. Hillessemius, *Sacrarum antiquitatum monumenta.* L'année précédente, il avait fait le St Jérôme qui se trouve en face du frontispice des œuvres de ce père de l'Eglise publiées par Plantin en 1579. Jean Sadeler signait les travaux exécutés pour Plantin : J. S. D., *Johannes Saedeler*, J. *Saeylerij* ou J. *Saeijler.*

Lettres ornées utilisées dans les Messes de de La Hèle. Or.

PIERRE Van der Heyden, ou America, grava, comme on l'a vu, en 1569, les trois frontispices de la Bible polyglotte. Il reçut de ce chef 129 fl. 7 s. Du mois de janvier 1571 au mois de mars de l'année suivante, Plantin lui paya encore 113 fl. 4 ¹/₂ s. A cette époque, il tailla entre autres la carte universelle et les deux cartes de la Terre Sainte pour lesquelles 60 florins lui furent comptés.

EN 1571, Pierre Van der Heyden habitait le pied-à terre que Plantin louait à Berchem près d'Anvers et qu'il

acheta plus tard. Dans le courant de cette même année, le graveur était payé par acomptes qui d'ordinaire s'élevaient à 3 florins par semaine.

Son monogramme se compose des lettres AME réunies et surmontées d'un P.

Jules Goltzius, fils d'Hubert, travaille une première fois pour Plantin en 1577; il reçoit, le 6 décembre de cette année, 17 fl. 18 s. pour "taillures en cuivre" non autrement désignées. En juin 1586, notre imprimeur le fait venir de Bruges afin de graver, pour Hans Gundlach de Nuremberg, un *Monumentum* qui fut compté à ce dernier 105 fl. En 1583, il grava 16 vignettes pour l'*Officium diurnum*, qui parut l'année suivante. Après la mort de Plantin, Jules Goltzius exécute encore plusieurs planches, d'après Martin De Vos, pour la Règle des Capucins publiée en 1590.

Un des portraits de Plantin fut gravé par Henri Goltzius, probablement pendant le séjour de l'imprimeur à Leyde. Après cette époque, en 1586, Plantin chercha, mais en vain, à faire venir ce graveur à Anvers pour y travailler aux planches des *Evangelicæ historiæ*.

Le premier mai 1574, Pierre Dufour (Furnius) de Liége, est payé pour 4 planches de l'Ancien Testament à 6 fl. la pièce. Le 12 octobre suivant, il fait accord de graver, d'après Crispin Van den Broeck, 12 planches pour un Missel de format grand in-folio, à 12 fl. la pièce, et le 7 décembre suivant, il fournit 3 de ces planches. Deux jours plus tard, Plantin lui achète une grande quantité de ses estampes pour une somme de 147 florins.

Crispin Van de Passe grave en 1588 les planches d'une édition des Heures de la Vierge, dessinées par Martin De Vos, et une figure de St Bruno, d'après le même peintre.

Plantin faisait enluminer certaines de ses publications. Les ouvriers qu'il employait à ces travaux étaient Mijnken (Guillemette) Liefrinck, Abraham Verhoeven, sa veuve Lijnken (Caroline), et Abraham De Bruyn. La première, qui en exécuta le plus grand nombre, comptait 6 fl. pour un exemplaire de la Description des Pays-Bas par L. Guicciardini et 11 fl. pour un *Theatrum orbis* d'Ortelius.

Plantin était, en outre, en relations d'affaires avec les graveurs Pierre Baltens, Corneille De Horen, Gérard De Jode, Jean Liefrinck, Bernard Van de Putte, Jérôme Cock et Philippe Galle, qui tous lui fournirent des estampes et lui achetèrent des livres. Il faisait imprimer ses gravures hors de ses ateliers par Mijnken Liefrinck.

Le seul imprimeur en taille-douce que nous rencontrons parmi ses ouvriers est Jacques Van der Hoeven, qui, du 5 mai 1571 au 21 juin de l'année suivante, fut employé constamment avec lui. En mars 1571 et en mai 1583, le même ouvrier exécute encore quelques petits travaux pour Plantin. A d'autres époques, il travaille pour Mijnken Liefrinck.

Nous avons déjà eu l'occasion de signaler plusieurs ouvrages publiés par Plantin pour compte de Philippe Galle, le graveur et imprimeur de gravures, ou à frais communs avec lui. A la première catégorie appartiennent : la *Sommaire annotation des choses plus mémorables* (1579), en flamand et en français, les différentes éditions du *Miroir du monde*, dans les deux langues, les *Vies et alliances des comtes de Hollande et de Zélande* par Michel Vosmeer, en latin et en français (1578 et 1586); le *Theatri orbis terrarum enchiridion* par Hugo Favolius (1585) et bon nombre de travaux peu importants.

Pendant les années 1587-1588, Plantin lui porte en compte 4 fl. pour 2 rames de billets d'indulgence, 6 florins pour 3 rames des deux premières feuilles "du livre des savants" (*Imagines L. doctorum virorum*, Antv. 1587), 3 florins pour la première feuille de la vie de St François et 3 fl. 10 s. pour les planches des actes des Apôtres.

A la seconde catégorie appartiennent : *Furmerus, de Rerum usu et abusu* de 1575, et les *Institutiones Christianæ* de Canisius (1589). On a vu pour quelle part Galle et Plantin intervinrent dans ces publications. Annotons encore que le même graveur possédait les portraits gravés des comtes de Hollande employés dans l'ouvrage de Michel Vosmeer et qu'il en fournit les épreuves nécessaires à l'illustration de *Hadriani Barlandi Hollandiæ comitum historia et icones*, que Plantin publia à Leyde en 1584.

Frontispice de
de la Serre : Entrée de la Reyne Mère du Roy très-chrestien dans les villes
des Pays Bas 1632,
gravée par Corn. Galle, d'après van der Horst.

RAPPORTS DE PLANTIN AVEC LES PARTIS POLITIQUES

EMBARRAS PECUNIAIRES

ANS le courant de l'année 1576, un grand changement s'effectua dans l'installation de l'officine plantinienne. Les ateliers de l'imprimerie furent transportés dans un autre local, situé rue Haute, qui avait une sortie sur le Marché du Vendredi.

AU mois d'avril de cette année, Plantin écrit à Arias Montanus pour l'informer qu'on vient de lui enlever deux des plus grands bâtiments occupés par ses presses et contigus à celui qu'il habitait lui-même. Il a, dit-il, loué une maison assez grande pour pouvoir y placer au rez-de-chaussée 16 presses à la file ; il logera à l'étage et aura la jouissance d'un assez vaste jardin. A la S^t-Jean prochaine (24 juin), il doit y être installé. Jean Moretus continuera à occuper la maison de la Kammerstrate où la librairie restera établie.

AINSI fut fait. Le déménagement eut lieu au milieu du mois de juin et les ateliers reprirent immédiatement leurs travaux dans le nouveau local.

CETTE maison appartenait à un riche négociant espagnol nommé Martin Lopez. Elle était située rue Haute, à côté de la porte S^t-Jean, une des sorties de l'ancienne ville, et consistait, comme nous l'apprend un document du 18 février 1573, en une grande habitation avec porte, galerie, cour, tour, salon, cuisine et deux chambres spacieuses au rez-de-chaussée, une cour gazonnée à blanchir le linge et un jardin, plusieurs chambres à l'étage, bureau, remise et lavoir. Cette propriété avait une grande porte de sortie sur le Marché du Vendredi, au-dessus et à côté de laquelle il y avait une chambre; plusieurs autres chambres formaient l'étage. Du côté nord, elle touchait, par le jardin et la remise, à la rue du S^t Esprit ; du côté sud, elle longeait le grand égoût de la ville. Elle portait le singulier nom de " l'Oreiller sur la Brouette " (Het Oorcussen op den Cordevvaghen). Pendant quelques mois seulement, Plantin occupa toute la maison. Après le sac de la ville par les troupes espagnoles, en novembre 1576, Martin Lopez scinda sa propriété, au moyen d'un mur traversant le jardin du sud au nord, et Plantin ne conserva que la partie située au fond du jardin, avec issue sur le Marché du Vendredi.

LE 22 juin 1579, par devant Gaspar Sanders et Jean Van den Broecke, échevins d'Anvers, fut signé l'acte par lequel Martin Lopez, fils de Martin, cédait à Plantin les bâtiments que celui-ci occupait depuis la fin de 1576. Suivant ce document, la propriété vendue consistait en une maison avec porte, salle, cour et remise, située sur le Marché du Vendredi, confinant, au sud, à l'égoût de la ville, au nord, à la rue du S^t Esprit, à l'ouest, au mur qui séparait les deux parties de " l'Oreiller sur la Brouette, " à l'est, en majeure partie, aux maisonnettes bordant le Marché du Vendredi. C'est ce bâtiment que Plantin et ses successeurs occupèrent durant trois siècles, de 1576 à 1876, et où le Musée Plantin-Moretus est établi actuellement.

MARTIN Lopez vendit l'autre partie de sa propriété, celle qui donnait dans la rue Haute, à Catherine Van Santvlier.

PLANTIN avait conclu l'achat la veille de Noël 1578. La rente annuelle de 170 fl. Carolus d'or, prix auquel la maison avait été cédée, prenait cours à partir de cette date.

LE premier juin 1579, les maçons commencèrent à travailler dans la propriété que Plantin venait d'acquérir. Ils transformèrent la remise en une maison donnant dans la rue du S^t Esprit, et, à côté de cette habitation, ils en bâtirent trois autres sur le terrain du jardin. Plantin nomma ces bâtiments : le Compas d'argent, le Compas de cuivre, le Compas de fer et le Compas de bois. Il se réserva un passage sous le Compas de fer. Cette dernière maison fut louée le premier janvier 1580 ; le Compas d'argent, le premier juillet suivant ; le Compas de cuivre et le Compas de bois, dans le courant de l'année 1581.

IL donna à sa nouvelle maison le nom du Compas d'or, nom que sa boutique de la Kammerstrate portait et continua à porter. Immédiatement après la division de la maison de Martin Lopez, Plantin avait fait construire son atelier d'imprimerie du côté sud de son jardin, le long de l'égoût de la ville. Ce local était beaucoup moins vaste que celui qu'il avait occupé les mois précédents. Pour cette raison et aussi à cause des temps malheureux, il réduisit le nombre de ses

presses de 22 à 13. Lui-même habitait les appartements du côté est de la cour, qui forment aujourd'hui l'aile du Musée Plantin-Moretus où se trouvent les grandes salles et la Bibliothèque.

LORSQUE Plantin quitta sa maison de la Kammerstrate pour aller occuper celle du Marché du Vendredi, la situation de la ville d'Anvers était toute autre que lorsqu'il vint s'établir dans nos contrées. A cette dernière époque, aucun nuage n'obscurcissait le ciel politique. La Réforme y comptait, il est vrai, de nombreux adhérents, contre lesquels des persécutions étaient dirigées ; mais tant que dura le règne de Charles-Quint, le prince aimé autant que redouté, la scission religieuse n'eut pas d'influence marquée sur la marche de la politique et du commerce dans les Pays-Bas.

L'AVENEMENT au trône de Philippe II amena un changement notable dans cet état de choses. Le souverain était peu connu et peu sympathique dans les pays de par-deçà ; il résidait loin de nos contrées, dont le gouvernement était confié à sa tante Marguerite de Parme. Les apôtres des idées nouvelles s'enhardissaient sous ce régime, et, quoique persécutés avec rigueur, leurs disciples croissaient tous les jours en nombre. Les nobles étaient mécontents d'un gouvernement qui les tenait éloignés de la haute direction des affaires et, par intérêt politique ou par conviction religieuse, ils faisaient cause commune avec les Réformés. Ce furent eux qui, en 1566, s'adressèrent à la Gouvernante pour obtenir l'annulation des édits contre la religion nouvelle.

LES magistrats d'Anvers adhéraient aux idées des Gueux et, de jour en jour, la religion nouvelle gagnait du terrain dans la ville. Au mois de juin 1566, des prêches eurent lieu dans la campagne environnante auxquels les habitants se rendirent par milliers. On estime qu'à cette époque Anvers comptait 16,000 Réformés. Au mois d'août se place l'épisode épouvantable des iconoclastes qui servit de signal aux mesures de répression les plus sévères.

DANS les premiers jours qui suivirent cette catastrophe, la régence de la ville lança une proclamation, promettant une protection égale aux Catholiques et aux Protestants ; mais bientôt après parut l'ordonnance de Marguerite de Parme qui édictait des ordres sévères contre les Réformés et enjoignait à tous les étrangers de quitter les Pays-Bas. C'était une sentence de mort prononcée contre le commerce d'Anvers.

IL y avait à cette époque dans cette ville de nombreux partis religieux : les Catholiques, qui appuyaient le gouvernement ; les Calvinistes, les Luthériens et les Anabaptistes, qui le combattaient. Ces trois dernières sectes étaient loin de s'entendre entre elles. Les Calvinistes étaient les plus remuants et suppléaient par leur esprit résolu et entreprenant à leur infériorité numérique. Les Luthériens, plus pacifiques et plus modérés, se rapprochaient des Catholiques pour combattre les disciples de la doctrine de Genève. Les Anabaptistes étaient également haïs et persécutés par les partisans des trois autres cultes.

ON comprend quelle fermentation la coexistence et les démêlés de toutes ces sectes devaient entretenir dans la ville. Décidés à tenter le sort des armes, les Gueux des différentes parties du pays se rapprochent d'Anvers, qui était le centre le plus important des Réformés, et viennent camper sous ses murs. Le 13 mars 1567, ils sont défaits à Austruvveel par les troupes de la Gouvernante. Au moment de la bataille et les jours suivants, une agitation extrême règne parmis les coréligionnaires des vaincus. Les Calvinistes courent aux armes et vont occuper le pont de Meir, le point central de la ville. Les Catholiques unis aux Luthériens, sous le commandement du prince d'Orange, gouverneur de la ville, les cernent de toutes parts. Il y avait 40,000 hommes des deux partis prêts au combat. La guerre civile, sur le point d'éclater, ne fut détournée que par la sagesse et par la salutaire influence du Taciturne.

MALGRE le service rendu par le prince dans cette circonstance et le bienfait inappréciable dû à son intervention, la Gouvernante refusa de ratifier, comme entachées de tolérance, les bases de la paix qu'il avait fait accepter par les deux partis. Elle défendit l'exercice de la religion réformée et décida qu'une garnison étrangère occuperait Anvers. Le 26 avril, les mercenaires vvallons firent leur entrée dans la ville ; deux jours après, la Gouvernante les suivit. Elle vint rétablir solennellement le culte catholique et mettre à exécution les édits sanguinaires de Philippe II.

LES troubles du mois de mars avaient causé le départ d'un grand nombre de négociants étrangers ; les mesures prises par Marguerite de Parme activèrent l'émigration. Celle-ci augmenta encore, lorsqu'au mois d'août suivant le duc d'Albe vint prendre la direction du gouvernement dans les Pays-Bas et inaugura son administration par l'exécution des comtes d'Egmont et de Hornes, bientôt suivie de celle du bourgmestre d'Anvers, Antoine Van Straelen.

NOUS croyons inutile de rappeler la persécution épouvantable qui sévit dans nos contrées sous le gouvernement du duc d'Albe, les impôts accablants dont il frappait les habitants, l'irritation générale que causa sa tyrannie. Lorsqu'il fut révoqué en 1573, la résistance contre le gouvernement espagnol était loin d'être brisée et des germes de révolte étaient semés partout.

SON successeur, don Louis de Requesens, fut moins impitoyable, mais ne réussit pas plus que le duc d'Albe à ramener dans le pays la paix et la sécurité. Sa mort, arrivée à l'improviste, le 5 mai 1576, donna lieu à un interrègne qui fit naître l'anarchie avec ses conséquences les plus déplorables.

LES soldats espagnols, qu'on payait d'ordinaire fort irrégulièrement, n'avaient point reçu de solde depuis un certain temps. Ne voyant pas, dans le désordre qui régnait partout, comment et par qui leur paye leur serait fournie, ils décident de s'indemniser aux frais de la population. Ils entrent en rébellion, mettent un des leurs à leur tête, courent le pays environnant et bientôt s'emparent de la ville d'Alost. De là, ils se concertent avec la garnison de la citadelle d'Anvers et

La situation politique à Anvers

prennent la résolution de livrer au pillage la métropole commerciale des Pays Bas.

ILS exécutent leur plan le 4 novembre 1576; ils se jettent sur les troupes que les Etats leur opposaient et les culbutent; puis, trois jours durant, ils mettent la ville à sac. Un quartier tout entier est incendié, plusieurs milliers d'habitants sont tués, ce qui survit est rançonné. Cette effroyable catastrophe est connue dans l'histoire sous le nom de Furie espagnole. Le butin enlevé par la soldatesque dans cette ville

Arias : " On n'entend plus parler que de vols, exactions et massacres d'hommes, de femmes et d'enfants, et nous ne sommes qu'au début de la guerre. En effet, j'apprends que seulement la vingtième partie des troupes levées est sous les drapeaux. Déjà toutes les routes sont fermées au commerce; rien n'entre plus ici du côté de la Flandre, si ce n'est en secret et par l'intermédiaire de ceux qui sont chargés de veiller à l'eau et au feu. Presque tous nos soldats ont déserté leur poste, je ne sais sous quel prétexte, et leur place est prise par ceux

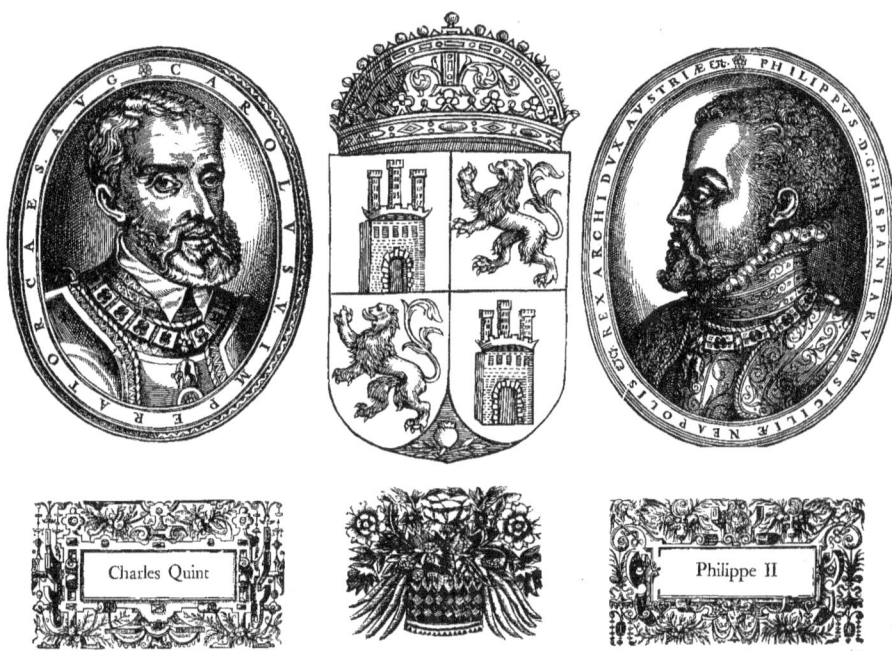

Charles Quint — Philippe II

alors la plus florissante de l'Europe, fut immense. Non moins grand était le coup porté à la prospérité d'Anvers. Son commerce fut paralysé, l'émigration des citoyens prit des proportions énormes; pendant deux siècles et demi la ville ne parvint pas à se relever de ce désastre et de ceux qui allaient suivre.

CET état de discorde dans la ville et de guerre au dehors devait avoir pour Plantin des effets plus déplorables que pour tout autre industriel ou négociant.

AU mois de septembre 1576, il se plaint à Arias Montanus du mauvais état de ses affaires. Si ses amis ne l'en avaient dissuadé, dit-il, il aurait déjà vendu tout ce qu'il possédait, pour payer à chacun son dû. Le mois suivant, les soldats couraient le pays autour de la ville et le trafic était devenu impossible. Le 11 octobre, il écrit de nouveau à

qui ont été appelés au secours contre les Espagnols. Beaucoup de gens émigrent avec leur famille et leur bien. Quant à moi, je ne consomme plus une feuille de papier. J'engage tous ceux sur lesquels ma parole peut avoir quelqu'influence à rester. En effet, j'espère que notre bon roi et ses ministres ne souffriront pas que les sujets loyaux endurent les maux trop lourds à porter. Le peuple est resté tranquille jusqu'ici; il obéit aux magistrats, au gouverneur, au commandant des troupes et aux autres autorités; cela me fait bien augurer de l'avenir. La situation de notre ville m'a fait abandonner l'idée de vendre publiquement mes biens pour me délivrer, au moins en partie, des dettes et des intérêts exagérés; car personne ne veut rien acheter. Pendant les deux derniers mois je n'ai pas reçu de quoi me procurer du blé pour faire du pain. L'espoir en Dieu ne m'a point abandonné; j'attends de Lui

La Furie espagnole

le salut et la vie des hommes, la délivrance de ces maux et la vraie paix. "

SUR le même feuillet où se trouve écrite cette lettre, Plantin annote six certificats donnés à autant d'ouvriers qui l'ont quitté pour aller travailler ailleurs. Le chiffre de ses impres-

sions qui, l'année précédente, s'était élevé à 83, tombe, en 1576, à 24.

PEU de temps après le pillage de la ville, Plantin quitta Anvers afin de tacher de trouver l'argent nécessaire pour rendre à Louis Perez la somme que celui-ci lui avait prêtée.

JEAN Moretus qui, pendant l'absence de son beau-père, dirigeait l'officine et faisait la correspondance, écrivait à Jean Moflin, qui se trouvait à Madrid :

"J'AY receu la vostre du 5ᵉ novembre (1576) escripte à Madrid dont en avez ici par moi la responce, à cause de l'absence de mon beau-père, lequel est allé faire ung voyage vers Liége et de là à Paris en ce temps d'yver, lequel est tant contraire à santé, comme le sçavez, mais la nécessité l'a à ce contrainct. Car ayant avec nous touts, dont Dieu soit loué, eschappé à la mort souventesfois, quand les soldats sont, le 4ᵉ de novembre passé, entrés en la ville d'Anvers en la furie, à laquelle sont commis grands meurtres, bruslements des maysons et saccagement général, après, dis-je, avoir enduré plus que ne sçaurois ny pourrois escrire, la ranzon grande, laquelle le Sᵗ Luys Perz a payé encores pour luy, l'a contrainct aller chercher de touts costez argent pour pouvoir restituer audit Sᵗ Perez, en diminution de la ditte somme, estant plus que raysonnable, veu le bienfaict receu dudit, luy ayant par ce moyen sauvé la vie."

DEUX ans plus tard, Plantin en rappelant ce désastre, écrit au cardinal Madrucci qu'il fut rançonné neuf fois et qu'il eut été plus profitable pour lui d'abandonner ses maisons au pillage et à l'incendie que de les racheter à ce prix.

PLANTIN n'avait pu, par ses propres moyens, suffire aux exigences de la soldatesque espagnole ; après avoir vidé sa caisse, il avait dû recourir à l'emprunt pour payer sa rançon. La somme que Louis Perez lui prêta à cette occasion s'élevait, d'après les livres de Plantin, à 2867 florins et 8 sous.

APRÈS avoir visité Liége et Paris pour y trouver l'argent qu'il lui fallait, Plantin se rendit à la foire de carême de Francfort.

LA encore, il lui fut impossible de faire face à ses obligations et il dut recourir à un nouvel emprunt. Cette fois ce fut son ancien associé, Charles de Bomberghe, qui, le 6 avril 1577, lui avança la somme de 9600 florins "pour subvenir à ses payements en ladite foire après la pillerie d'Anvers."

EN terminant son "Journal de la Librairie," de 1576, Jean Moretus écrivit sur la feuille de garde ces mots désolés : "Le 4ᵉ de novembre 1576, fust par assault pillée et bruslée la ville d'Anvers par les Espagnolz soldats, lesquelz y faysoient aussi aultres oultrages, grands meurtres etc. Dieu, par sa divine grâce, doint que n'adviengne plus semblable ni à ceste ni à aultre ville et que puissions nous amander touts."

L'HORREUR causée par la Furie espagnole fut tellement grande dans le pays, que Catholiques et Protestants

Gravures de "INCOMST VAN DEN
Gravées par Antoine van Leest

La Furie espagnole

s'unirent dans une haine commune de l'étranger et mirent fin à leur rivalité religieuse par la Pacification de Gand. Les divers cultes jouiraient dorénavant d'une égale protection ; la tolérance devenait la première des lois dans un pays si cruellement divisé.

Le 4 novembre 1576, le jour de la Furie espagnole, quatre jours avant la promulgation de cet accord, don Juan, le successeur de Requesens, arrivait à Luxembourg. Pour se faire agréer par les Etats-Généraux qui s'étaient emparés du Gouvernement, il promit de faire évacuer le pays par les troupes étrangères, et, en effet, de tous côtés les Espagnols se replièrent sur les frontières, en route vers d'autres contrées. Le 26 mars 1577, ils quittent la citadelle d'Anvers et sont remplacés par des troupes allemandes sous le commandement de Louis de Treslong. On pouvait donc espérer une période de paix ; malheureusement don Juan, parjure à la parole donnée, s'empare, au mois de juillet suivant, de la citadelle de Namur, et, le premier août, il essaie également de se rendre maître de celle d'Anvers. Dans cette dernière ville ses projets échouent. Le peuple, aidé par quelques navires des Gueux, chasse de la citadelle la garnison qui s'était laissé gagner par le prince espagnol et expulse tous les soldats étrangers. Le 17 septembre 1577, le prince d'Orange fait une entrée solennelle dans la ville. Il est acclamé par toute la population.

Guillaume d'Orange aurait probablement été proclamé gouverneur de ces contrées ; mais ses rivaux dans la noblesse, avec le duc d'Aerschot à la tête, préviennent son élévation à cette dignité en faisant offrir le commandement suprême à l'archiduc Mathias. Celui-ci accepte et fait son entrée à Anvers le 21 novembre 1577. Don Juan est déclaré traître à la patrie et une guerre acharnée éclate entre ses troupes et celles des Etats-Généraux, lutte qui se prolonge dans nos provinces pendant huit années encore. Après la mort de Don Juan, arrivée en 1578, Alexandre Farnèse est appelé à le remplacer et à continuer cette guerre dans laquelle, à la longue, les Pays-Bas du sud devaient succomber.

Après la défaite de Gembloux, survenue le 31 janvier 1578, les Etats-Généraux et l'archiduc Mathias s'étaient transportés à Anvers. Quoique ce prince fût catholique, les Protestants, qui étaient maîtres de la ville, se portèrent à différentes reprises à des excès contre ceux de l'ancienne religion. Le prince d'Orange, en qui résidait en réalité le pouvoir, eut toutes les peines du monde à contenir les Réformés qui brûlaient de prendre, sur les adhérents de Rome, une revanche des persécutions que ceux-ci leur avaient fait souffrir. Maintes fois la paix fut conclue, mais chaque fois elle était rompue aussitôt que jurée.

Pendant que les Anversois et les habitants des autres villes consumaient toutes leurs forces dans ces luttes intestines, Farnèse serrait de plus en plus le cercle dans lequel il cherchait à enfermer les grandes cités. Le danger devenait pressant, les Etats-Généraux cherchèrent un auxiliaire dans la personne de François, duc d'Alençon et frère du roi de France. L'archiduc Mathias abdiqua en sa faveur et, au mois de février 1582, le prince français arriva dans les Pays-Bas.

PRINCE VAN ORAIGNIEN "
Plantin in-4o. 1579. Or.

NON content de l'autorité qui lui avait été concédée, il chercha par un coup de main à se rendre maître des différentes places fortes du pays. Le 17 janvier 1583, il échoua misérablement devant Anvers et dut se retirer en France, ayant tout perdu, même l'honneur, dans les contrées qui l'année précédente acclamaient en lui leur souverain et leur libérateur.

LE prince d'Orange reprenait en fait la haute direction des affaires. Sa modération étant devenue suspecte à qu'en politique comme en religion, quand ses intérêts l'exigeaient, il savait pratiquer l'éclectisme.

QUELQUES jours après la Furie espagnole, Jean Moretus s'adressa à Jérôme de Roda, le commandant de la citadelle et le principal fauteur des excès commis par les troupes étrangères, pour lui demander, au nom de son beau-père, la faveur d'être affranchi de l'obligation de loger des soldats. Peu de temps après, il fit la même demande aux Bourgmestres et Echevins.

Planches de l'Entrée de l'Archiduc Mathias à Bruxelles

Anvers, il quitta, le 22 juillet 1583, cette ville qu'il ne devait plus revoir. Son confident intime, son conseiller fidèle, Marnix de Ste Aldegonde, fut nommé bourgmestre et prit sur lui la tâche de défendre la ville contre Farnèse, qui, de jour en jour, se rapprochait de ses murs et qui, en septembre 1584, ferma, par un pont de vaisseaux jeté sur l'Escaut, la dernière issue par laquelle les assiégés pouvaient attendre secours et délivrance.

APRÈS la Furie espagnole, l'autorité de Philippe II était devenue nulle à Anvers et, sous les gouvernements qui se succédèrent dans cette ville jusqu'à sa reddition à Alexandre Farnèse, il était dangereux de se prononcer en faveur du roi. Dans ces temps de troubles, Plantin chercha à louvoyer entre les différents partis et à se faire voir des puissants du jour, quels qu'ils fussent. Sans se prononcer contre l'Espagne, il faisait ce qu'il pouvait pour ne pas offusquer le parti national et les Réformés et pour se concilier leur faveur. Il prouva

LE 17 mai 1577, cette faveur fut accordée par les magistrats. Par décision du 28 et du 30 avril 1582, et à la requête de Plantin, le même privilège, ainsi que l'exemption de la garde, furent accordés à Jean Moretus et à François Raphelengien.

EN 1577, Plantin imprimait déjà pour le gouvernement national siégeant à Anvers. Par résolution du 17 mai 1578, les Etats-Généraux le nommèrent leur imprimeur. Il devait fournir gratuitement 300 exemplaires de toutes les pièces qu'ils lui feraient publier ; ce qui dépasserait ce nombre lui serait payé, à raison d'un liard le feuillet. Le premier octobre suivant, Plantin réclame des Etats une somme de 312 fl. 18 s. ; il insiste pour que le paiement se fasse sans délai, afin qu'il puisse, dit-il, entretenir "les ouvriers de son imprimerie et continuer de les tenir prests au commandement et service des Seigneuries et du bien publicq de la patrie." En sa qualité d'imprimeur officiel, il imprima, pendant toute

la durée du gouvernement des Etats et des princes élus par eux, les pamphlets, ordonnances et placards émanant de ces pouvoirs, dont une bonne partie contenaient des attaques virulentes contre l'Espagne.

PEU de jours après, Plantin, par l'intermédiaire de Jean Moretus, s'adresse aux magistrats de la ville d'Anvers. Depuis 32 ans, dit-il dans sa requête, il exerce l'art de la typographie dans cette ville ; il a réuni un matériel si considérable que tous les imprimeurs de l'Europe avouent que plaire de tous les ouvrages qu'il imprimerait, et de céder au prix coûtant un exemplaire des livres qu'il obtiendrait en échange de ses publications.

EN conséquence, Plantin fut chargé, à partir du commencement de 1579, d'imprimer les actes officiels de la ville. Ses successeurs conservèrent ce privilège jusqu'en 1705. Les premières années, les publications fournies en retour du subside annuel dépassaient la somme de 200 florins ; en 1583 et les années suivantes, les factures s'élevaient au-delà du

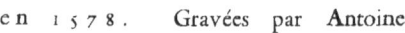

en 1578. Gravées par Antoine van Leest. Plantin 1579. Or.

jamais officine ne fut fournie comme la sienne ; il a imprimé un grand nombre de beaux livres en diverses langues et surtout la grande Bible polyglotte, dont il offre un exemplaire à la commune. En récompense de ce travail, le roi lui avait accordé une pension de 400 florins dont il n'a jamais rien reçu, et il a tant eu à souffrir des derniers troubles, qu'il craint de ne pouvoir garder son imprimerie. Il supplie lesdits seigneurs de vouloir bien l'assister et de lui accorder un subside annuel équivalent au loyer de son imprimerie, qui monte à 400 florins. Comme preuve de sa reconnaissance, il promet d'offrir à la ville un exemplaire de tout ce que ses presses produiront dorénavant et de se tenir toujours aux ordres des magistrats.

PAR une résolution du 17 janvier 1579, les Bourgmestres et Echevins décident d'accorder à Plantin un subside annuel de 300 florins, à la charge d'imprimer les commandements, ordonnances et actes de la ville, de fournir un exem-

montant de la pension. L'administration de la commune suppléa la différence.

SUR les ordonnances et placards publiés par les partis au pouvoir et imprimés par Plantin, celui-ci prend le titre d'Imprimeur du Roi jusqu'au commencement de 1580. Plus tard, dans la même année, il signe simplement ces sortes de pièces de son nom, sans titre aucun. En 1581, il y met son adresse avec la désignation " Imprimeur des Etats-Généraux, " ou " Par commandement des Etats ", ou " Imprimeur de la ville." En 1582 et 1583, il s'intitule " Imprimeur du Duc ; " en 1584, il emploie la formule " Par ordre de l'autorité ; " en 1585, il ne met que son nom ; enfin, en 1586, il se qualifie de nouveau " Imprimeur du Roi."

PLANTIN passa hors du pays une bonne partie de l'année 1578. Dans la minute de sa correspondance, nous remarquons une lacune allant du mois de février au mois de

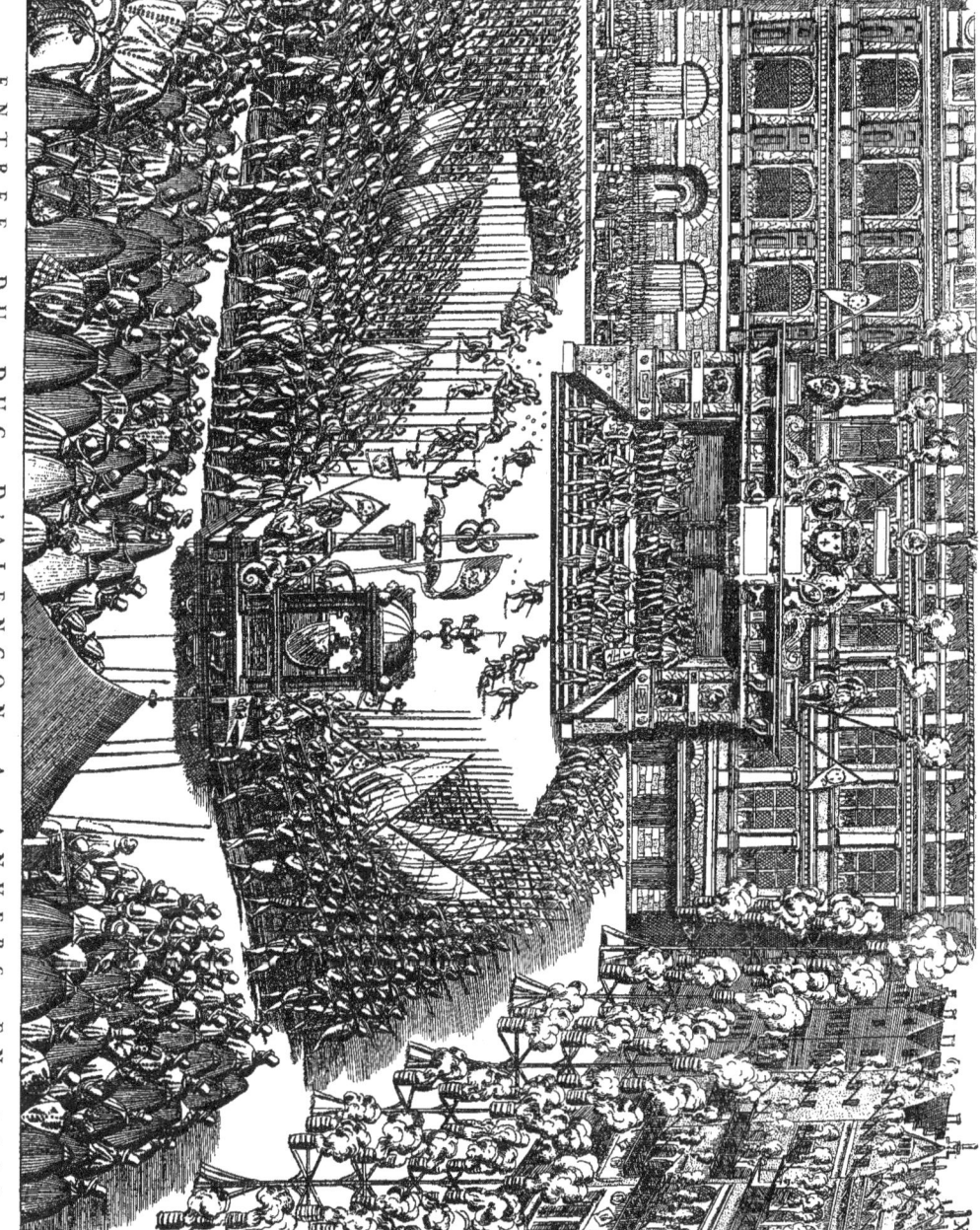

ENTRÉE DU DUC D'ALENÇON A ANVERS EN 1581

FRONTISPICE DE L'ENTREE
DU DUC D'ALENCON
A ANVERS
1582

septembre. Nous avons de lui des lettres écrites de Paris au mois de juillet et au mois d'août.

PENDANT le séjour de l'archiduc Mathias, il cherche à captiver les bonnes grâces de ce prince. Le premier janvier 1579, il lui dédie son édition des œuvres de St Jérôme. La même année, il imprime l'Entrée de l'Archiduc à Bruxelles, dont Jean-Baptiste Houvvaert avait fourni le texte et qui était illustrée de gravures sur bois. Elle parut sous le titre : *Sommare beschrijvinghe vande triumphelijcke Incomst vanden doorluchtighen ende hooghgheboren Aerts-hertoge Matthias, binnen die Princelijcke stadt van Brussele, in 't jaer ons Heeren M. D. LXXVIII. den XVIII dach Januarij. Gheinventeert ende ghecomponeert deur Jean Baptista Houvvaert.*

PLANTIN se donna plus de peine encore pour se concilier la faveur du prince d'Orange. En 1579, il imprime l'Entrée du Taciturne à Bruxelles sous le titre : *Declaratie van die triumphante Incompst vanden Doorluchtighen ende Hoogheboren Prince van Oraingnien binnen die Princelijcke Stadt van Brussele geschiet in 't iaer ons Heeren Duysent vijfhondert achtentseventich den achthiensten Septembris, Beschreven ende ghecomponeert door Jehan Baptista Houvvaert,* ouvrage également orné de planches gravées sur bois.

LORSQUE le prince d'Orange arriva à Anvers et que son entrée y fut célébrée par des réjouissances publiques, Plantin ne voulut pas être le dernier à lui souhaiter la bienvenue et lui adressa la pièce de vers que nous reproduisons à la page suivante.

LE 14 décembre 1579, le prince et la princesse d'Orange vinrent visiter l'imprimerie de Plantin. Celui-ci leur adressa une nouvelle pièce de vers qu'il imprima en leur présence et qui, bien plus que la première, est imprégnée des idées religieuses et mystiques propres à l'auteur. Il fit deux éditions différentes de cette seconde adresse, l'une imprimée en caractères ascendonica romain, l'autre en moyen canon romain.

IL imprima encore, en l'honneur du prince d'Orange, en 1580 : " *Estreines ou Novvel An de Honorable Sr & M. Jehan Geerts, grand Philosophe, Rhétoricien, Astrologue, Astronome, Phisionomiste, Chiromantiste, Alchemiste &c. & de nom Garde de la mémoire du trèsrenommé Sénat de Brabant A l'Illustrissime prince d'Orenges, &c.*" Cette pièce est imprimée en trois langues sur une double feuille petit in-folio. En 1582, il publia deux épitaphes en vers latins de la princesse d'Orange, Charlotte de Bourbon.

PARMI les ouvrages que Plantin publia à cette époque, le *Discours sur plusieurs poincts de l'Architecture de guerre,* par Aurelio de Pasino, de 1579, et le *Kruydtboeck,* par de Lobel, de 1581, sont dédiés par leurs auteurs à Guillaume d'Orange.

PLANTIN ne fut pas moins prodigue dans ses expressions de dévouement envers le duc d'Alençon. En 1582, il imprima l'Entrée de ce prince à Anvers sous le titre : *La joyeuse et magnifique Entrée de Monseigneur Francoys, fils de France, et frère unique du Roy, par la grâce de Dieu, Duc de Brabant, d'Anjou, Alencon, Berri, &c. en sa très-renommée ville d'Anvers.* Il fit de cet ouvrage une édition de format in-folio, illustrée d'un frontispice et de 21 planches gravées sur cuivre : une autre édition de format petit in-4°, sans planches, et une traduction flamande du même format.

LE privilège qui se trouve dans les différentes éditions de cet ouvrage est daté du 17 avril 1582 ; il nous apprend que le duc d'Alençon avait nommé Plantin son imprimeur et " luy a donné le pouvoir d'imprimer tous Edicts, Mandements, Lettres patentes, Statuts, Ordonnances, Placcarts & autres choses concernants le public en général, & pour chacune ville en particulier : & spécialement le Discours de son Entrée & réception en sa ville d'Anvers et autres Païs de par deçà. " Cette faveur fut accordée à Plantin sur sa demande expresse.

IL imprima encore, sur une feuille in-folio plano, le résumé de l'Entrée du prince à Anvers, avec les inscriptions en son honneur qu'on lisait en différents endroits ; un chronogramme boîteux : *Francica cvm Belgis concurrunt fœdera nexu,* et une pièce de vers en son honneur intitulée : *Anvers, A Monseigneur* et signée L. I.

DANS toutes les requêtes, adresses et dédicaces qu'il adressa aux représentants du parti National, Plantin évita avec soin toute expression qui pût déplaire à ses amis d'Espagne. Sa conduite pouvait les indisposer contre lui, ses paroles ne furent jamais de nature à les blesser.

QUOIQU'IL fût l'imprimeur en titre des Etats-Généraux et des princes élus par eux, Plantin éprouva probablement quelque scrupule à imprimer certaines pièces. C'est du moins ainsi que nous expliquons pourquoi, en 1579, il fit paraître chez Raphelengien les *Tyrannies et cruautez des Espagnols, perpétrées ès Indes Occidentales,* par Barthélemi de las Casas, dont la préface contient une violente sortie contre les Espagnols et excite les habitants des Pays-Bas à se soulever contre cette " nation confite en tyrannie. " Le même gendre de Plantin mit son nom sous les *Diverses lettres interceptes du cardinal de Granvelle* et Corneille De Bruyn signa les *Responces de Messire Jehan Scheyfve sur certaines lettres du cardinal de Granvelle.* Les deux derniers pamphlets sont datés de 1580 et attaquent personnellement le grand bienfaiteur de Plantin.

IL est fort probable qu'une bonne partie des pamphlets de J. F. Le Petit, écrits à cette époque, en faveur du prince d'Orange, furent imprimés chez Plantin, sans nom de typographe. Pour autant que nous ayons été dans l'occasion de vérifier le point, nous constatons que le matériel employé à exécuter ces pièces appartenait à notre imprimeur.

CELUI-CI se rendait compte des embarras que pouvait lui susciter, à un moment donné, la part prise aux publications anti-espagnoles. En 1581, il rédigea un ordre adressé aux ouvriers de son officine, par lequel il leur défendait, sous peine d'une amende de 6 florins, d'emporter, hors des ateliers, une feuille d'impression ou une partie de la copie, et de divulguer ce que l'on imprimait dans les ateliers. Pour donner

Planche de
de la Serre : *Entrée de la Reyne Mère du Roy très-chrestien dans les villes des Pays Bas* 1632,
gravée par Corn. Galle, d'après van der Horst.

plus de force à cette défense, il en fit signer le texte par tous ses ouvriers. Le Musée Plantin-Moretus conserve la pièce en question, revêtue des signatures de 27 compositeurs ou pressiers.

AU mois d'octobre 1579, il écrivit, dans cette intention, une longue lettre à Zayas : "Les orages, y dit-il, qui se nant lui-même combien sa position était équivoque, il sentit le besoin de se justifier et s'y essaya à différentes reprises.

SOVHAIT.

Puisque ozes le Voisin du Voisin se desfier,
 Pensant qu'il n'aime pas le bien de la Patrie;
Si par quelque festin, feu de joye, ou chanson,
 Par fiffres & tambours, ou bien quelque autre son
Il n'honore le Prince, & Princesse d'Orange:
Je, qui trente ans passés, d'Anvers ne suis estrange;
 Et qui souhaitte autant le Bien-public qu'aucun,
Dois aussi demonstrer, en ce temps oportun,
 Moy Souhait imprimé envers leurs Excellences,
Que je declare icy par ces briefues sentences:

Du desir de mon cueur je prie au souurain Dieu
 De leur fauoriser la Grace en chacun lieu,
 D'entendre son vouloir, & à luy se soubmettre,
 Pour faire à chacun droict ; & l'oppressé remettre
En sa possession: sans jamais prendre esgard
A consanguinité, opinions, ni fard
 Que l'homme outrecuidé en sa vaine science,
 Exerce faussement sur mainte conscience.
Par ainsi s'ensuiura toute Dissension,
Et reuiendra la Paix, & la saincte Vnion.
 Ainsi la Pieté, ainsi la saincte Eglise,
 Et le deuoir au Roy, regneront sans faincltise.
Dont vn chacun sentant en soymesmes tel heur,
Benira pour jamais la diuine faueur.

 Ainsi soubs vn Pasteur & vne Bergerie,
 Vueille Dieu nous renger en l'eternelle vie.

AMEN.

Pièce de vers adressée par Plantin au Prince d'Orange
lors de son entrée à Anvers
en 1579. *Rep.*

ON se rappellera que de 1580 à 1586 les relations de Plantin avec Barrefelt furent très suivies et très intimes, et qu'à cette époque il imprima les ouvrages du chef de la secte à laquelle il appartenait lui-même.

PENDANT tout ce temps, il continuait sa correspondance et ses relations affectueuses avec ses amis et protecteurs espagnols : Zayas, Arias Montanus et autres. Il va sans dire qu'à leurs yeux sa conduite était difficile à expliquer. Compre- sont élevés dans la montagne ont grossi les torrents. Vainement nous essaierions de résister de front à leur violence ou de les contenir par des machines plutôt que de les éviter et de nous dérober à eux. Il est à craindre au plus haut point qu'après avoir entraîné, dévasté et perdu à jamais les moissons, les prairies et tous les aliments nécessaires à la vie, ils ne laissent ces lieux déserts et tellement couverts d'un sable aride que ni hommes ni bêtes ne puissent y vivre. Que fait le

Plantin imprimeur

navigateur expérimenté quand une grande tempête se lève : Il ne cherche pas obstinément à rompre les grosses vagues ; mais, prudemment et les voiles cargées, il cherche à les éviter et à les laisser passer pour ne pas périr, lui et le navire, écueils ou à les fonds et pour ne pas périr, lui et le navire, en pendant dans un même naufrage son bien avec celui d'autrui. Après cette défense imagée de sa ligne de conduite, il expose qu'il a, il est vrai, imprimé des livres contraires aux intérêts du roi, mais qu'il a agi ainsi forcé et contraint, et qu'au fond il est resté fidèle à son Dieu et à son souverain. Le nombre de livres catholiques qu'il imprime, quand personne n'osait plus les publier, est là pour témoigner en faveur de ses sentiments.

L E 10 décembre 1579, en écrivant à Jean Buys, il reprend le même thème : « Quant aux rumeurs et soupçons dirigés contre mon orthodoxie, dis-je, il y a peu de semaines, j'ai répondu aux lettres d'Espagne, écrites au nom du roi, et à d'autres de Cologne, de Louvain, de Douai, de Bruges, se rapportant au même sujet. De tous ces curieux, et surtout d'Espagne, j'ai appris que ma justification a été bien reçue, à tel point que l'on prince voudrait seulement à m'obtenir d'imprimer religion catholique et romaine. Qui d'ailleurs pourrait résister à la force ?

Je ne crois pas devoir ne justifier à vous autres qui habitez Rome d'où tous les jugements émanent d'ordinaire ; mais je veux vous raconter tout ce qui s'est passé aussi simplement et aussi humblement qu'il ne sera possible, comme le ferai un pénitent à son confesseur. »

J'AFFIRME donc tout d'abord, devant Dieu et tous ses saints, et devant vous, la main sur la conscience, que j'ai toujours persévéré dans le vrai et ancien culte et dans l'obéissance aux commandements de Notre Mère, l'Église du Christ, apostolique, catholique et romaine et de ne m'être jamais départi en pensées ou en actions de ses prescriptions ni de celles du Roi. Encore moins ne suis-je jamais entré, depuis que les ministres sectaires se sont introduits ici, dans un autre temple que celui de Notre-Dame ou dans celui du Béguinage, les jours où la Cathédrale fut fermée. Je ne suis jamais entré dans un lieu où des sermons de la partie adverse se tenaient ; je n'ai rien entendu ni de lui sectaires, à moins que ce ne fussent les édits, appels ou autres pièces pareilles qui émanaient des États-Généraux réunis ici et que je fus forcé d'imprimer.

VOICI de quelle manière cette contrainte s'exerça sur moi. Lorsque je vis commencer ici bien des choses qui me déplaisaient, et avant que rien ne me fût commandé, je suis parti pour Paris dans l'intention d'aller y habiter pour autant que Sa Majesté Catholique voulût bien le permettre.

« SUR la recommandation d'un grand nombre de dignitaires ecclésiastiques, des ministres du roi de France et de l'Université elle-même, recommandation qui devait déjà être en temps de notre spoliation, un diplôme royal m'accorda facilement de tirer d'imprimer du roi très chrétien pour dix langues (hongrois qui n'échut jamais à personne d'autre), à savoir l'hébreu, le chaldéen, le syriaque, le grec, le latin, le

ENTRÉE DU DUC D'ALENÇON

français, l'italien, l'espagnol, l'allemand et le flamand. Je fus invité en outre de transporter mon imprimerie à Paris.

M AIS pour ne rien faire qui pût déplaire à Sa Majesté Catholique, j'envoyai le diplôme et les privilèges du roi de France à Gabriel Zayas, avec des lettres, dans lesquelles je déclarai couvertement en quel état se trouvaient les affaires ici, et signalais le pillage de cette ville, j'avais du souverain et de l'église, moins que des remèdes efficaces ne fussent employés pour amener la paix. J'y apposais les causes pour lesquelles je n'osais presque pas revenir ici pour

du Gouvernement National

prisai en outre de sondes S. M. concernant l'acceptation des de toutes les choses nécessaires à imprimer ou à orner le livres. Alors on délibéra dans le conseil de la ville et l'on décida que le premier Bourgmestre, quelques Échevins et le Pensionnaire viendraient voir notre officine. Ayant fait cette visite avec beaucoup de soin et ayant tout examiné et tout décrit, ils en firent rapport au conseil, et il fut résolu que chaque année, il me serait alloué trois cents florins sur la caisse de la ville pour le loyer de ma maison, à condition que mon imprimerie restât à Anvers pour exécuter les travaux que les magistrats ordonneraient et paieraient. En outre, il me fut permis de publier et que je voulus ou ce que me feraient faire mes clients.

« PENDANT que je me trouvais en France, dans l'année 1578, mes gendres que j'avais laissés à la tête de mon officine, furent contraints d'imprimer certaines apologies et pamphlets contre Don Juan d'Autriche. Voyant que je serais forcé d'en faire de même, je m'ouvris à certaines personnes, parmi lesquelles il y avait des ecclésiastiques. Tous me conseillèrent d'avoir bon courage, disant que je devais obéissance aux États-Généraux, au gouverneur Matthias, archiduc d'Autriche, et aux magistrats comme à mes supérieurs, et tous m'en donnèrent des raisons précises : d'abord, qu'il ne m'était pas permis, à moi homme privé, de faire des objections ni de résister à une chose qui était résolue et décidée par les autorités, aussi longtemps qu'on ne me demanderait rien qui fût en dehors de mon travail ordinaire d'imprimeur ; ensuite, qu'il n'était permis à qui que ce fût de refuser son travail manuel aux magistrats. Le secrétaire le gretfier ou quelqu'autre fonctionnaire n'agissaient pas par eux-mêmes en copiant, en recevant ou en signant du nom de leur maître, ce qui leur était dicté ; les huissiers n'avaient pas à examiner ni à instruire en question les sentences prononcées et promulguées par les magistrats et remises à eux pour les exécuter. Si quelque chose de contraire au droit et à l'équité ou à l'intérêt d'un particulier avait été dicté, écrit ou ordonné par les autorités, les subalternes qui l'avaient exécuté n'en couraient aucune responsabilité.

« JE me laissai convaincre par ces arguments et d'autres semblables, ainsi que par les périls dont la fureur et l'irritation du peuple menaçaient alors leur vie et leurs biens tous ceux qui avaient osé protester. En obéissant, je conservai mon imprimerie pour les temps et des usages meilleurs.

« CEPENDANT nous fûmes obligés de souffrir que ce que voyaient, avec notre exprès si spécial, fût publié. Sans un tel édit, et relevant conjurés de tels imprimés, quoiqu'ils eussent repété plus d'une fois que j'avais à exécuter tout ce qu'ils m'enverraient. Ils avaient même désigné des hommes qui

devaient servir de correcteurs dans les différentes langues, pour que rien ne fût ajouté, retranché ni changé contre leur volonté, de sorte que j'étais toujours à l'abri de tout reproche venant d'ailleurs. Je croyais que mes supérieurs agissaient entièrement de bonne foi et, s'ils s'éloignaient en certains points de l'antique coutume, je me persuadai facilement qu'ils le faisaient dans l'intention d'apaiser, pour autant qu'il était en leur pouvoir, la fureur du peuple et afin d'éviter des maux plus grands....

"VOILA l'histoire vraie des pamphlets imprimés dans notre officine par ordre de mes supérieurs. S'il en est quelques autres qui, imprimés ailleurs, portent faussement mon nom (comme j'en ai trouvé très souvent dans ces temps-ci), je n'en assume aucune responsabilité. Je sais en effet que bien des hommes du parti contraire, voyant ma constance à refuser malgré les prières, l'argent ou les menaces graves, d'imprimer quelque chose qui ne soit approuvé ou ordonné et à publier des livres catholiques, remuent ciel et terre pour rendre mon nom odieux à tous et aussi à ceux de notre religion."

IL y aurait bien quelque chose à redire à la sincérité complète de cette longue justification, minutieuse et étudiée comme un plaidoyer. On n'a pas oublié qu'en demandant un subside à la ville, Plantin avait offert spontanément ses services aux ennemis du roi d'Espagne, et que, dans les hommages rendus aux chefs du parti national, il dépassait notablement ce que la contrainte ou les nécessités de sa position exigeaient de lui. Dans cette période si troublée, Plantin fut moins un modèle de loyauté politique qu'un homme avisé, dirigeant habilement sa barque entre les nombreux écueils dont sa route était semée et la conduisant au port sans trop d'encombre et d'avarie.

TOUTES les précautions prises par Plantin ne suffirent point à le mettre à couvert de la tempête qui faisait rage de toutes parts. Il ne fut pas ruiné, il est vrai, mais il se trouva, pendant plusieurs années, dans des embarras pécuniaires qui grossirent continuellement et dont il ne parvint à se tirer qu'à grande peine.

ON a vu que, déjà avant la Furie espagnole, il se plaignait à Arias Montanus du désarroi de ses affaires et parlait de son projet de vendre son imprimerie. Lorsqu'il fut obligé de s'établir à Leyde pour y chercher le repos que ses créanciers ne lui laissaient plus à Anvers, il rédigea un mémoire daté du 31 décembre 1583 et intitulé: "Relation simple et véritable d'aulcuns griefs que moy, Christophe Plantin, ay souffert depuis quinze ans ou environ pour avoir obéy au commandement et service de Sa M^{té}, sans que j'en aye receu payement ne récompense." Dans cet écrit, comprenant 12 pages in-folio, il expose de quelle manière il a subi d'énormes pertes et a été mis finalement hors d'état de payer ses créanciers. Il reproche au roi d'être la cause principale de sa ruine. Voici, en substance, le contenu de cette pièce importante.

QUAND Philippe II se fut décidé à charger Plantin de l'impression de la Bible polyglotte, il envoya Arias Montanus à Anvers pour en surveiller la correction et ordonna que 12,000 florins de subside fussent comptés à l'imprimeur. Il s'engagea en même temps à prendre des exemplaires de l'ouvrage en retour de cette somme. Le duc d'Albe, à qui Arias avait fait part du but de sa mission, envoya son confesseur à Anvers pour s'entendre avec le docteur espagnol et l'imprimeur sur la meilleure manière d'exécuter le grand ouvrage. Ces trois personnes tinrent une réunion dans la maison de Fernando de Sevilla, où était logé le confesseur du duc d'Albe. A cette entrevue assistèrent encore d'autres hommes notables. On demanda à Plantin s'il ne lui serait pas possible d'imprimer la Bible en caractères plus grands que ceux de la feuille qu'il avait envoyée au roi comme échantillon, s'il n'y pourrait employer un papier de dimension plus considérable et tirer sur parchemin quelques exemplaires. Plantin répondit que cela se pouvait sans aucun doute, mais que les frais seraient presque doublés. Là-dessus, ils lui donnèrent l'assurance qu'il n'avait point à s'inquiéter du montant des dépenses, qu'au besoin, le roi accorderait, non seulement le subside de 12,000 florins d'abord, mais le triple et le quadruple de cette somme.

SUR cette promesse, Plantin n'hésita point à faire des dépenses supplémentaires fort importantes. Mais le roi n'augmenta point le subside et se borna à rembourser le prix du parchemin employé aux exemplaires tirés pour lui. Bien plus, au lieu de pouvoir s'acquitter de la somme avancée en exemplaires de la Bible, l'imprimeur fut forcé d'en amortir la plus grande partie en payant comptant les manuscrits et les livres dont Arias Montanus avait fait l'acquisition dans les Pays-Bas pour la bibliothèque de l'Escurial. Les cent exemplaires de la Bible qui lui avaient été commandés, lui furent renvoyés peu de mois après et défalqués de son compte. Pour le restant de la somme, il fut obligé plus tard de fournir des Missels et des Bréviaires. Arias Montanus avait connaissance de ces faits et des pertes énormes qui en résultèrent pour Plantin. Il demanda et obtint une pension annuelle de 400 florins pour notre imprimeur et une autre de 200 florins pour son beau-fils Raphelengien, assignées toutes deux sur les biens du comte de Hoogstraten. Mais, à la suite de la Pacification de Gand, les biens de ce gentilhomme furent rendus à ses héritiers et Plantin ne tira aucun profit de cette libéralité royale.

AU moment où il faisait entendre ses réclamations au sujet de la Bible, il avait entrepris un travail bien plus considérable sur le désir exprimé par le roi d'Espagne. Il imprimait en grande abondance les livres liturgiques. Il avait réuni des provisions énormes de papier, de caractères et de planches gravées; pour obéir au commandement du roi d'Espagne, il faisait marcher jusqu'à 22 presses et l'on en construisait d'autres encore. Il épuisa son crédit personnel et celui de ses amis, et loua la grande maison du sieur Lopez, parce que les sept maisons qu'il occupait au coin de la rue du Faucon ne lui suffisaient plus. Puis, après avoir tiré une grande quantité de livres d'église, il reçut ordre d'imprimer tout d'un

trait cent mille Bréviaires, deux cent mille Diurnaux et soixante mille Missels. Dès lors, il s'engagea dans de nouvelles dépenses qui nécessitèrent de nouveaux emprunts.

PENDANT qu'il épuisait toutes ses ressources pour fournir ce travail, il reçut une commande non moins importante. On lui envoya de la part du roi le texte d'un Antiphonaire, d'un Psautier et d'un Graduel de très grand format, de très grands caractères et notes, avec prière de reproduire cette copie. Il s'y engagea moyennant un subside de 20,000 florins qui devaient rester entre ses mains jusqu'à l'entier achèvement de l'ouvrage. Ces conditions ayant été acceptées, Plantin s'empressa de faire des préparatifs pour l'exécution des grands livres de chœur. Ensuite, il en commença l'impression et acheva les sept premières feuilles.

EN ce moment, l'agent du roi à Anvers, Jérôme de Soto, vint prendre chez lui pour environ 40,000 florins de Missels et de Bréviaires ; mais au lieu de les payer comptant,

ENTRÉE DU DUC D'ALENCON

comme il avait été convenu, il défalqua de cette somme les 20,000 florins avancés sur les livres de chœur. En même temps, Plantin fut informé que désormais il n'aurait plus à imprimer d'autres Missels ni de Bréviaires pour le compte du roi. Bien plus, il apprit que les mêmes personnes, qui lui avaient transmis l'ordre de faire les préparatifs pour les livres liturgiques, avaient fait exécuter un ouvrage semblable à

Paris, qu'ils avaient acheté des presses et engagé des ouvriers pour aller imprimer les mêmes livres en Espagne.

PLANTIN évalue les provisions de matériel faites pour les livres liturgiques à 50,000 fl., et les dépenses en préparatifs, pour les livres de chœur, à 36,000 fl.

SES ressources personnelles étant insuffisantes pour ces immenses travaux, il s'endetta outre mesure ; la Furie espagnole le força à de nouveaux sacrifices ; les temps malheureux interrompaient tout commerce ; bref, il se voyait menacé d'une ruine complète.

ALORS il se plaignit, à plusieurs reprises, à des personnes de l'entourage du roi, mais n'obtint que de vaines promesses. Voyant la ruine imminente, il résolut de vendre le matériel d'imprimerie et les parties de sa librairie dont il pouvait se passer. Il se rendit donc à Paris et fit l'inventaire de sa boutique en cette ville. Il la vendit pour 7,500 florins, quoique, d'après son estimation, elle en valût bien 16 à 17,000. A cette occasion, le roi de France voulut l'attacher à son service ; mais, sur les assurances de secours et les encouragements que lui adressa Zayas, Plantin refusa, comme il avait déjà refusé l'invitation de la part du duc de Savoie de venir s'établir à Turin. Il aima mieux, dit-il, continuer "à vendre et à mesvendre" pour satisfaire ses créanciers et pour sauver son honneur. Il se défit, presqu'à la moitié du prix ordinaire, d'une grande quantité de Bibles royales et d'autres bons livres ; il aliéna même quelques-unes de ses presses.

EN 1582, espérant toujours obtenir du roi le secours promis, il fit vendre par Porret une maison qu'il avait encore à Paris. Ses dettes s'élevaient à cette époque à 20,000 florins.

LE secours n'arriva point et Plantin, ne pouvant plus endurer les importunités de ses créanciers et les embarras devenus insupportables, résolut de confier à ses deux gendres, Jean Moretus et François Raphelengien, la direction de son imprimerie et de se retirer chez un de ses amis où il vivrait en paix. Les luttes des derniers temps avaient miné sa santé : il éprouvait le besoin de se reposer de tant de fatigues et de reprendre un peu de forces. Il espérait aussi que, pendant son absence, ses gendres pourraient conclure un accord avec ses créanciers, en attendant que le gouvernement espagnol prêtât l'oreille à ses réclamations. Plantin se rendit donc à Leyde.

AVANT de quitter Anvers, il fit comparaître devant le notaire Gilles Van den Bossche des témoins qui déposèrent sur tous ces faits, puis il envoya en Espagne un acte contenant l'exposition de ses réclamations et les témoignages attestant qu'elles étaient fondées. Il déclara enfin vouloir se contenter de ce que le roi d'Espagne lui accorderait pour terminer ce compte.

VOILA en substance le contenu du long mémoire que Plantin rédigea pour être mis sous les yeux de Philippe II. C'est un plaidoyer en partie juste au fond, habile quant à la forme, trop habile même, car il groupe les faits et les chiffres pour les besoins de la cause plus que selon la stricte vérité.

EXAMINONS ce mémoire à la lumière des renseignements que nous fournissent les registres et la correspondance de Plantin.

REMARQUONS d'abord que, pour l'impression de la Bible polyglotte, Plantin n'a jamais demandé qu'un subside de 12,000 florins ; dans une entrevue officieuse, il peut avoir été question d'une somme plus élevée, mais nulle pièce officielle ne prouve que le roi ait jamais consenti à cette augmentation. Aussi c'est en 1583 seulement que se produit, pour la première fois, le grief de Plantin fondé sur l'inexécution d'une promesse du confesseur du duc d'Albe et d'autres personnes non désignées nominativement. Plantin eut tort d'écrire que le roi ne lui accorda que 12,000 florins le prix du parchemin employé aux 12 Bibles tirées sur vélin. Ce parchemin ne coûta que 3862 fl. 9 $^1/_4$ sous, impression comprise, et le subside monta, comme on l'a vu, à 21,000 florins.

CE n'est pas 100 Bibles que le roi renvoya et décompta à Plantin, ainsi que celui-ci le prétend, mais seulement 48, et la somme défalquée de ce chef fut de 2880 florins.

DANS un de ses grands livres, il dresse définitivement le compte de ce que le roi lui doit pour les préparatifs faits en vue de l'impression des Bréviaires, des Missels, de l'Antiphonaire commun et de l'Antiphonaire d'Espagne. Le total de ses prétentions s'élève à 51,460 florins. Cette somme comprend 18,000 florins de papier commandé pour l'Antiphonaire espagnol et 19,400 fl. pour le papier des Missels et Bréviaires. Le reste représente les dépenses faites pour les poinçons, les matrices et les lettres historiées destinées à l'exécution de ces ouvrages.

PLANTIN avait reçu, comme subside pour les Antiphonaires espagnols, 3404 fl. 5 s., auxquels vinrent se joindre les 2880 fl., montant des 48 Bibles renvoyées par le roi. Voilà donc une indemnité de 6284 fl. 5 s., ce qui réduisait ses prétentions à 45,175 fl. 15 s. Mais il est évident que cette somme dépensée par Plantin n'était pas entièrement de l'argent perdu. Il nous apprend lui-même qu'il vendit une partie des papiers portés en compte au roi, et qu'il employa le reste aux grands livres de musique notée qu'il fit paraître à partir de 1578. Les poinçons, matrices et caractères ne restèrent pas non plus sans emploi, et il n'y eut, à vrai dire, que les lettres colossales destinées à l'Antiphonaire espagnol qui ne lui furent d'aucune utilité. Le 16 décembre 1585, il écrit à Zayas que le compte de l'Antiphonaire s'élève à 6060 florins pour les lettres et poinçons, 3180 florins pour 318 rames de papier qui lui restent, et 198 fl. 6 $^1/_2$ s. pour les sept feuilles imprimées : en tout, par conséquent, à 9438 fl. 6 $^1/_2$ s. Or, dans son compte envoyé antérieurement à Philippe II, ces mêmes articles figurent pour une somme globale de 21,910 florins. Il y aurait donc bien quelque chose à rabattre des prétentions de Plantin. C'est ce qu'il ne fit point. A sa mort, la somme de 45,175 fl. 15 s. continue à figurer au passif du roi d'Espagne. Pendant plus de vingt ans elle y resta inscrite et ce ne fut qu'après le décès de Jean Moretus, en 1610, que son fils Balthasar la passa aux profits et pertes comme "debtes de nul espoir."

Les dettes de Plantin

QUANT aux 20,000 florins que le roi s'était engagé à laisser entre les mains de Plantin jusqu'à l'achèvement des livres de chœur, c'était là probablement une promesse verbale, car nulle pièce écrite n'en fait foi.

EST-CE à dire que rien n'était fondé dans ces griefs ? Tant s'en faut. En révoquant les commandes après l'achat du matériel, en faisant faire pour l'Antiphonaire espagnol des frais énormes qui furent en partie perdus, en excitant l'imprimeur à une production démesurée, le roi lui causa évidemment de graves embarras. Philippe II d'ailleurs laissa protester sa parole royale en ne faisant pas payer la pension qu'il avait accordée à Plantin.

CELUI-CI eut donc raison de réclamer, et, quoique ses prétentions fussent exagérées, une partie de la somme demandée lui était évidemment due. S'il en fut frustré, il faut l'attribuer plus encore aux embarras pécuniaires dans lesquels le roi se débattait à cette époque, qu'à sa mauvaise volonté.

UNE cause non moins sérieuse des difficultés qui se dressèrent toujours grandissantes et de plus en plus insurmontables devant Plantin, c'est sa noble ambition de produire sans cesse des ouvrages plus nombreux, plus considérables, plus beaux. Il expia cruellement ce défaut de ses bonnes qualités. Il aurait pu vivre dans une paisible aisance ; il préféra courir le risque de se faire un nom glorieux et une fortune considérable ou d'aboutir à la ruine, en sacrifiant son repos et sa santé. La gloire lui vint, incontestée et immense ; la fortune lui fut moins favorable, et, sans tomber dans la misère, il eut très longtemps à lutter pour satisfaire aux exigences de ses créanciers. Sa santé reçut une grave atteinte par ses travaux non interrompus et par ses anxiétés sans cesse renouvelées.

EN 1571, au nom du cardinal de Granvelle, le prévôt Max Morillon lui avance 900 florins hypothéqués sur 150 Psautiers.

EN 1572, au moment où il achève la Bible polyglotte, il est déjà dénué de ressources suffisantes pour faire face aux dépenses exigées par ses entreprises. Au mois de juin de la même année, il se plaint à Zayas de la difficulté qu'il a de trouver toujours en temps utile l'argent nécessaire " pour le payement des ouvriers et autres affaires de l'imprimerie, principalement pour les papiers, desquels, dit-il, pour besogner

ENTRÉE DU DUC D'ALENCON

à tant de presses, me convient toujours avoir au moins pour 10 ou 15 mille florins, afin que l'une ouvrage achevée de recommencer l'autre. De sorte que je ne voy moyen aucun de continuer les ouvrages si je ne reçoy tous les mois deux mille florins ou environ." Le 24 janvier 1573, il écrit au même Zayas que ses affaires sont en si mauvais état qu'à peine il est encore capable d'imprimer quoi que ce soit à ses propres frais. En 1574, il fait savoir à Max Morillon qu'il achèverait le Graduel s'il trouvait le moyen de vendre ses Psautiers et Antiphonaires, ou si les abbés et évêques lui prêtaient l'argent nécessaire. A cette époque, des tentatives furent faites pour lever de l'argent chez les grands dignitaires ecclésiastiques, mais on a vu que cet appel de fonds ne produisit aucun résultat sérieux. Lorsqu'en 1578, Plantin se trouvait à Paris pour y vendre sa librairie, il écrivit à Arias que ses amis de là-bas devaient le nourrir et qu'il craignait, s'il restait longtemps absent, que ses créanciers ou le fisc ne vendissent ses biens.

LE voilà donc, à partir de 1571, à bout de ressources. Néanmoins, en 1576, il loue l'immense maison de Martin Lopez et y installe un nombre de presses plus grand qu'il n'en avait fait marcher jusqu'alors. Le roi d'Espagne lui avait fait parvenir l'ordre de commencer un travail considérable, et Plantin ne veut pas subir l'affront de ne pouvoir exécuter les commandes les plus colossales. Cet ordre fut révoqué, et, en même temps, la fourniture des livres liturgiques fut suspendue. On pourrait croire que, pour le coup, il allait se restreindre. Il n'en fut rien.

IL avait acheté, le 28 janvier 1572, la maison du Compas d'or dans la Kammerstrate, au prix de 1700 florins; en 1579, il acquit une partie de la maison de Martin Lopez et dépensa de grosses sommes dans l'aménagement de l'imprimerie et dans la construction des maisons de la rue du St Esprit.

EN 1569, il devint propriétaire, au prix de 14 florins de rente, d'une maison de campagne à Berchem et y fit exécuter des constructions assez importantes. Le 25 février 1581, il amortit cette rente et déboursa de ce chef 170 florins.

LE 2 mars 1582, il acquit encore un jardin pour la somme de 377 fl. 13 s.

VOILA donc comment, au milieu des plus grands embarras, le désir d'étendre ses propriétés et ses ateliers ne le quitte pas un instant. On dirait qu'il prend plaisir à s'entourer de difficultés qui deviendront de jour en jour plus insurmontables.

LE travail qui s'accomplit dans son officine ne diminue pas non plus. Les œuvres de St Augustin et de St Jérôme, datant de 1577 et de 1579, la grande Bible française, de 1578, la superbe Bible latine, de 1583, la Description des Pays-Bas par Guicciardini, de 1581 et de 1582, sans compter tant d'autres livres dont nous allons bientôt parler, prouvent que, dans sa plus grande détresse, Plantin ne s'avoue pas vaincu et qu'il a l'ambition de ne pas infliger un démenti à sa belle devise : *Labore et Constantia*. Il comptait sur son travail opiniâtre pour dompter la fortune adverse et pour surmonter les difficultés que lui suscitaient les hommes et les années calamiteuses. Les troubles politiques et religieux de son temps furent, sans contredit, la cause principale de tous les mécomptes et de toutes les pertes qu'il eut à subir.

NOUS avons la consolation de pouvoir dire que son espoir ne fut pas déçu et que sa confiance dans son énergie et son courage fut justifiée. Plantin sortit sans trop de peine de ses embarras financiers et laissa une succession opulente à ses héritiers.

PENDANT la période de gêne, c'est-à-dire de 1572 à 1583, ses principaux créanciers furent les fournisseurs de papier.

DE 1572 à 1582, Jacques de Lengaigne toucha la somme de 24,779 fl. 12 s.; Lucie du Moulin, veuve de Govaart Nijs, 24,100 fl. 14 s.; de 1575 à 1581, Jean Gouault, 13,028 fl.; en 1575 et 1576, Jacques Van Lintzenich, 5275 fl. 11 s. Tous ces comptes furent acquittés presqu'immédiatement après la fourniture des marchandises. On peut évaluer à plus d'un demi-million de francs de notre monnaie les sommes payées à ces quatre fabricants pendant les dix années dont nous venons de parler.

POUR faire face à ces engagements, il dut, il est vrai, emprunter de l'argent. Les principaux bailleurs de fonds furent Gaspar Van Zurich, négociant à Anvers, qui lui avait prêté 13,872 florins pour l'aider dans l'impression de la Bible royale; Goropius Becanus, à qui, en 1572, Plantin devait 3600 florins et aux héritiers duquel il était encore redevable, en 1579, de 2236 fl. 8 sous. Rigo de Schotti avait avancé, en 1572, 4803 florins, créance, dont sa fille, Clémence de Schotti, hérita en 1577. Outre les 16,800 fl. payés pour 400 exemplaires de la Bible royale, Louis Perez prêta, en 1576, 12,000 florins, auxquels vinrent s'ajouter, en novembre de la même année, 2867 fl. 8 s., en 1578, 1815 fl. 18 s., et, en 1582, 3600 fl. En 1576, Ferdinando de Sevilla prêta 1000 fl. et Pierre Van der Goes, 2400 fl. Le 6 avril 1577, Charles de Bomberghe, ancien associé de Plantin, lui avança, tant en son nom qu'en celui de ses frères Daniel et François, 9600 florins. Toutes ces sommes furent régulièrement payées aux termes fixés, à l'exception de quelques-unes qui n'étaient pas remboursées en 1583, au moment où Plantin articulait ses griefs contre le roi d'Espagne. A cette époque, il devait encore à Abraham Ortelius 1026 fl. 4 $^1/_2$ s.; à son gendre Jean Moretus, 3300 fl.; à Corneille Kiel, 200 fl.; à Charles de Bomberghe et frères, 7100 fl.; à Clémence de Schotti, 5100 fl., et à Louis Perez, 3600 fl. Le total de ces sommes s'élève à 20,326 fl. 4 $^1/_2$ s., un peu plus par conséquent que la somme de 20,000 florins que Plantin, dans le mémoire de ses griefs, cite comme le montant de ses dettes. De tout cet argent il payait un intérêt annuel de 6 $^1/_4$ pour cent.

IL parvint à s'acquitter en peu d'années de cette dette assez considérable. Louis Perez seul ne fut remboursé qu'après la mort de Plantin. Kiel fut payé en 1586; Ortelius et les de Bomberghe, en 1588; Clémence de Schotti, en 1587. Pour payer Jean Moretus, il lui céda, en 1584, la maison du

Offres faites à Plantin par des Souverains étrangers

Compas d'Or dans la Kammerstrate et celle de la Bible dans la rue du Faucon.

PLANTIN dut sacrifier encore quelques autres propriétés afin de satisfaire ses créanciers. On a vu que pour se procurer de l'argent, il céda, en 1577, sa librairie de Paris à Michel Sonnius. En 1582, il fit vendre par Pierre Porret la maison qu'il possédait dans la même ville, probablement celle de la rue St Jean de Latran, qu'il avait habitée avant de venir à Anvers et que Martin Le Jeune occupa après lui. En 1584, il vendit encore à Jean Olivier la troisième maison au Nord de la porte d'entrée de son habitation, sur le Marché du Vendredi, et à Clémence de Schotti, le Compas de cuivre dans la rue du St Esprit; la première à 360, la seconde à 2700 florins.

VERS cette époque, Plantin fut plus d'une fois invité à s'établir ou à fonder une officine en pays étranger. En 1572, Philippe II lui demanda de désigner un de ses beaux-fils pour prendre, en Espagne, la direction d'une grande imprimerie. Ne se souciant probablement pas de se priver du secours de Moretus ni de celui de Raphelengien, Plantin répondit que ses gendres, à eux deux, étaient capables de diriger une imprimerie, mais que chacun, en particulier, ne suffisait pas à cette tâche. En 1576, il recommanda, comme l'homme le plus apte à exécuter le projet du roi, Mathieu Gast, un imprimeur-libraire d'origine flamande, habitant en 1567, Salamanque et Medina del Campo et établi, en 1574, à Madrid.

DES propositions furent faites également pour l'attirer à Paris.

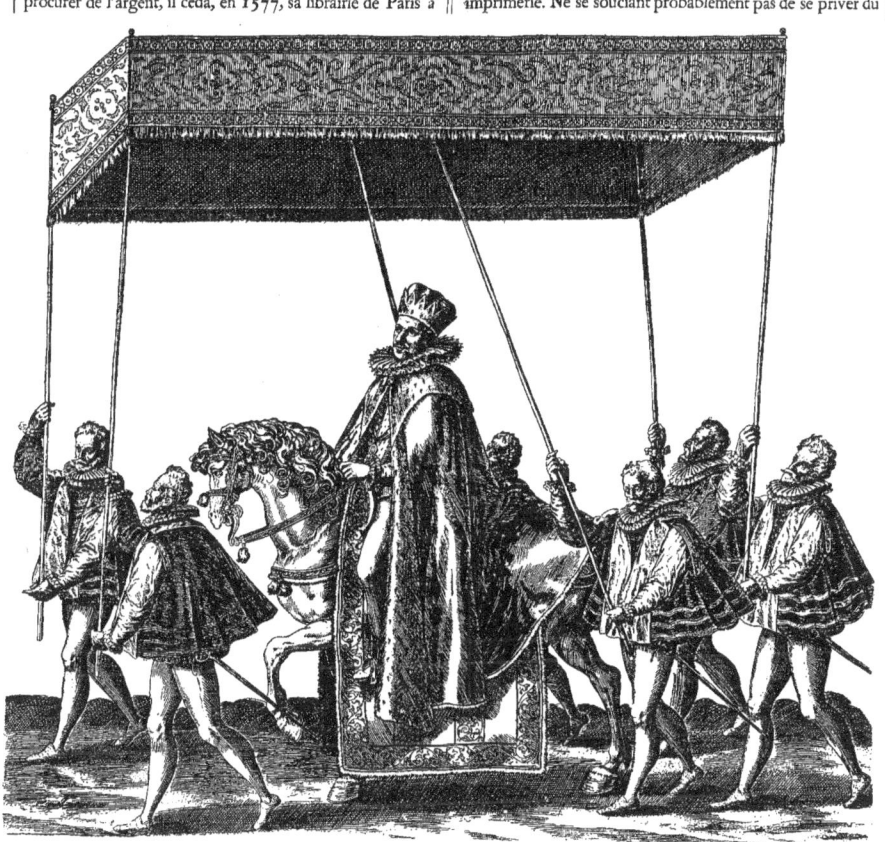

ENTRÉE DU DUC D'ALENÇON

Offres faites à Plantin par des Souverains étrangers

LES premières démarches au nom du roi de France datent du mois de juillet 1577, lorsque Plantin se trouvait à Paris pour procéder à la vente de sa librairie. Le titre d'imprimeur royal pour dix langues et un traitement de 200 écus d'or lui avaient été offerts.

AU commencement du mois de septembre 1577, il écrit à Arias qu'il a reçu, pour la seconde fois, d'un homme haut placé auprès du roi de France, une lettre par laquelle on lui apprend en termes flatteurs que Henri III lui a librement octroyé l'office de son imprimeur, avec des titres, gages et privilèges convenables.

A cette date, Plantin ne savait encore quelle réponse il ferait à ces propositions, mais se montrait peu disposé à les agréer.

PAR une lettre datée du 6 septembre 1577, dont il existe un second exemplaire daté du 4 octobre suivant, il répond à Monsieur Pontus de Tyard, seigneur de Bissy, qui lui avait envoyé les lettres et le placet du roi de France, qu'il est tout prêt à rendre dans les Pays-Bas tels services qu'on pourrait lui demander, mais qu'il ne saurait se décider à transporter son imprimerie en France. Pareil déplacement serait une bien grosse affaire. Il aime mieux rester dans un pays où il est bien vu, que d'aller habiter une contrée où il sait que plus d'un lui porte envie. Les titres dont le roi veut l'honorer le rendraient confus et il craindrait de ne pas répondre à la haute attente qu'on a de lui.

AU mois d'août 1581, des ouvertures sont faites à Plantin par le duc de Savoie, pour l'engager à s'établir à Turin.

LE 19 décembre de la même année, cette invitation est renouvelée par une lettre de Charles Paschal écrite à Paris. Celui-ci informe Plantin que Son Altesse le duc de Piémont désire le voir venir à Turin et promet de lui accorder de grandes faveurs. Une société, qui s'était formée pour exploiter une imprimerie fondée par Nicolas Bevilacqua, désire mettre Plantin à la tête de cette entreprise. Il sera bien reçu et largement rétribué ; en Piémont, on fabrique d'excellent papier et il y a sur les lieux force compagnons et bons apprentis. La cour de Son Altesse, le sénat du pays, l'université résident à Turin ; le commerce y croît a vue d'œil ; la ville est située sur le passage de France en Italie. Par le Pô, on communique aisément avec Venise et d'autres villes. On y est dans le voisinage de la Méditerranée, de Lyon et de Genève, où l'on trouverait des débouchés. Par les foires de Francfort et de Venise, on peut trafiquer avec l'Allemagne et les Pays-Bas. Dans le cas où Plantin voudrait écouter ces propositions, l'ambassadeur du Piémont en France, l'évêque de Vence, traitera avec lui et conclura l'affaire à Paris, s'il veut se rendre dans cette ville.

PAR sa lettre du 13 janvier 1582, Plantin se montre enclin à accepter cette offre, à une seule condition, fort importante il est vrai. Il propose que la compagnie de Turin lui rachète tout ou la plus grande partie de son imprimerie, afin de le mettre à même de payer ses dettes. Dans ce cas, il se transportera à Turin avec les siens.

LE 23 mai suivant, Paschal insiste pour que Plantin lui envoie l'inventaire avec les prix et pour qu'il accepte les propositions. Plantin répondit à cette lettre ; malheureusement sa correspondance des années 1582 à 1585 nous manque. Dans l'exposé de ses griefs contre Philippe II, il affirme que cette condition fut agréée et que le duc de Savoie lui promit de payer son matériel au prix déterminé et de lui donner en outre une gratification de mille écus d'or avec la direction d'une maison bâtie spécialement pour l'imprimerie. "Mais voyant, dit-il, que cela eust tourné à quelque mespris de la grandeur de ce grand roy, je me résolu derechef de plustost persister constamment audit espoir prins et de plustost continuer en mes labeurs et paines que de m'en délivrer par tels moyens."

Or.

CHAPITRE
XIV
1576 — 1583

Portrait de Leonardus Lessius,
dessiné par Rubens, gravé par Corn. Galle, le père, pour
Lessii Opuscula (Plantin 1626).

IMPRESSIONS
de 1576 à 1583

RAPPORTS AVEC LES SAVANTS

PENDANT les années troublées qui s'écoulèrent de 1577 à 1583, l'activité de Plantin ne se relâche point. Le grand nombre d'ouvrages importants qu'il publie durant cette période attestent avec quel courage il lutta, aussi longtemps que la lutte fut possible. Nous rappelons pour mémoire les nombreux pamphlets politiques, les placards et les ordonnances, les livres liturgiques et autres ouvrages de moindre importance ; nous nous arrêterons un instant aux principaux livres sortis de ses presses à cette époque.

LES premières publications importantes qu'il entreprit, après l'achèvement de la Bible royale, furent les œuvres de S^t Augustin, de S^t Jérôme et de Tertullien.

DANS une lettre adressée à Max Morillon, le 3 mai 1570, il raconte qu'étant à Louvain, le professeur de théologie, Thomas Gozæus, l'invita à souper et lui confia son projet de publier une édition revue des Pères de l'Eglise, à la condition que Plantin consentît à l'imprimer. Ce dernier répondit que dans ce moment la publication de la Bible royale l'absorbait complètement. Il fit cependant entendre que plus tard il ne refuserait pas d'entreprendre ce travail, et, avant de se séparer, le théologien prit l'engagement de commencer la révision de ces auteurs.

THOMAS Gozæus se mit aussitôt à l'œuvre ; il avait réuni plus de deux cents manuscrits appartenant à différentes bibliothèques ; il s'était adjoint un grand nombre de théologiens pour collationner ces textes. Mais, le 9 mars 1571, au moment où le travail venait d'être réparti entre les collaborateurs, celui qui en avait pris la direction vint à mourir d'un coup d'apoplexie. Plantin s'adressa alors à Jean Molanus (Van der Molen), professeur de théologie à Louvain, qui avait succédé à Gozæus dans l'office de censeur royal. Molanus, comme il nous l'apprend dans la préface des œuvres de S^t Augustin, consentit non sans hésitation et se fit aider dans sa tâche par plusieurs de ses collègues de Louvain. La correction de chaque volume fut dirigée par un savant différent, qui se faisait assister de quelques théologiens.

MARTINUS Baccius (Bacx), qui plus tard fut nommé curé d'Alost, se chargea du premier volume. Jacques Baius (De Bay), président du collège de Savoie, revit les lettres qui forment le second volume ; Henri Cuyckius (Van Cuyck), professeur d'éthique, revit le troisième ; Embert Everaerts, curé de S^t Jacques et prédicateur célèbre, le quatrième ; Pierre Coret, curé et professeur à Crespin, le cinquième ; Christophe Broide, plus tard doyen d'Aire, le sixième ; Henri Gravius, professeur à Louvain, le septième ; Claude Porta (de La Porte), chanoine et curé de Binche, le huitième ; Guillaume Estius, le neuvième. Gravius était docteur en théologie ; Claude Porta, bachelier ; les autres, licenciés.

LE tome dixième fut confié aux chanoines réguliers de l'abbaye de Saint Martin. Ce volume avait déjà été l'objet de grands travaux de la part de Martin Lipse, de son élève Jean Coster, et de Jean Vlimmerius, membres de ce collège. Ce dernier y ajouta plusieurs sermons de Saint Augustin qu'il avait découverts ou copiés du manuscrit de Cambron.

JEAN Molanus s'était réservé la tâche de faire précéder les différents écrits de Saint Augustin des rétractations faites par l'auteur lui-même ou bien, quand celles-ci manquaient, des censures confirmées par plusieurs théologiens. Il ne fit rien qui n'eût été préalablement approuvé par Henri Gravius et par Laurent VVesterhovius.

IL avait eu l'occasion de consulter des textes appartenant au collège de théologie, aux Jésuites, aux Chartreux, aux chanoines de S^t Martin et aux Berthléhemites de Louvain ainsi qu'aux Prémontrés de l'abbaye de Parc. Il avait compulsé trente manuscrits de l'abbaye de Gembloux, autant de Cambron, vingt d'Alne, huit de Floreffe, trente-et-un de S^t Martin de Tournai et trente-deux de l'abbaye de S^t Amand que Max Morillon avait mis à sa disposition.

MOLANUS omet de dire que David Regius, des Bogards, à Anvers, fit l'index.

JEAN Gravius, de la Société de Jésus, avait envoyé de Rome un manuscrit des lettres de S^t Augustin, parmi lesquelles il s'en trouvait plusieurs inédites. Le premier janvier 1575, Plantin l'en remercie et lui annonce que, dans trois mois, il va commencer l'impression. Quelques hommes pieux, dit-il, lui avaient promis d'alléger les charges de cette publication

considérable. Lui-même possédait bon nombre de textes qu'il mit à la disposition des savants de Louvain.

PLANTIN paya à Gozæus et à ses héritiers la somme de 163 fl. pour frais de copie; aux licenciés et bacheliers en théologie qui avaient collationné les manuscrits, 360 fl.; et aux neuf docteurs qui avaient dirigé la correction, 216 florins. Le montant exact des gratifications accordées à Molanus et à quelques-uns de ses collaborateurs nous est connu.

CLAUDE Porta reçut des livres pour une somme de 20 fl.; Martin Baccius, pour 18 fl. 10 s.; Jean Molanus, pour 40 fl. 4 s.; Jean Vlimmerius obtint 2 Bibles flamandes et un tonnelet de Malvoisie qui valait 5 fl. 7 ½ s.; Jean Harlemius reçut, en 1570, une somme de 242 fl. 5¼ s. "pour besongne faicte à la Bible de Complute etc., aux œuvres de St Augustin et aultres docteurs." Il fut en outre chargé par Plantin de payer 35 fl. 14 s. à ceux qui avaient travaillé aux œuvres de St Augustin. Henri Cuyckius reçut 46 exemplaires des œuvres de St Cassien et un petit nombre d'autres ouvrages "pour le travail faict aux œuvres de St Augustin et pour Cassianus". Ce dernier auteur fut publié par Cuyckius chez Plantin en 1578. La somme de 123 fl. 2 ½ s. fut comptée à David Regius pour faire l'index. Plantin débourse encore 123 fl. pour trois exemplaires d'une édition parisienne et trois d'une édition allemande des œuvres de St Augustin.

LE 5 octobre 1575, il reçut le privilège pour l'impression de l'ouvrage. Dès le premier septembre 1571, Jean Molanus, en sa qualité de censeur apostolique et royal, avait émis, en son nom et en celui de la Faculté de théologie de Louvain, un avis favorable sur la future édition plantinienne.

L'IMPRESSION du premier volume commença le 2 mai 1575. D'abord un seul compositeur y travailla; en juin, un second; en juillet, un troisième et un quatrième; en octobre, un cinquième et un sixième se joignirent à lui. Tout l'ouvrage fut tiré par deux pressiers. A la fin de l'année 1575, les six premiers volumes étaient achevés. Le 26 août 1576, Plantin écrivit à Zayas qu'il espérait achever toute l'édition vers la fin du mois suivant. Cependant le travail de l'Index, qui était confié à David Regius, traîna en longueur. Il n'était pas fait en décembre 1576; on commença à l'imprimer en juin 1577 et il fut achevé le 14 septembre suivant.

A la fin de décembre 1575, Plantin demanda à Arias Montanus de lui désigner quelque personnage illustre à qui il pût dédier l'ouvrage. Le docteur lui indiqua les cardinaux Christophe et Louis Madrucius: ce sont les noms de ces prélats italiens qui furent inscrits en tête de l'édition de St Augustin. En leur envoyant deux exemplaires de l'ouvrage, Plantin pria Herman Hortemberch, sécrétaire de l'un des cardinaux, qui était évêque de Trente, de vouloir bien relire la dédicace et l'avertir incontinent s'il y avait quelque chose à changer ou à ajouter. Le total des frais d'impression et des dépenses accessoires s'éleva à 13,005 fl. 11 ½ s. C'était du moins la somme portée en compte par Plantin, au moment de fixer la part à payer par Mylius, qui était entré pour moitié dans l'entreprise. L'ouvrage était tiré à 1000 exemplaires; il comprenait dix

Second frontispice de
Descrittione di tutti i Paesi Bassi. Guicciardini.
Rep.

tomes, qui sont reliés parfois en sept volumes, et se vendait 25 florins. De la part du cinquième volume contenant le traité *de Civitate Dei*, on tira 250 exemplaires en plus pour les vendre séparément. Le prix en était de 2 fl. 10 s. Le dessin du double frontispice fut payé 6 florins à Crispin Van den Broeck; la taille des gravures, cuivre compris, coûta 36 florins. L'impression des 1000 épreuves de ces deux planches, comptée à 10 sous le cent, revint à 10 florins.

QUELQUES mois avant de commencer l'impression des œuvres de St Augustin, Plantin conclut avec Arnaud Mylius, le représentant des Birckman, de Cologne, un accord par lequel il lui cède la moitié de l'édition.

DANS la répartition des frais entre Plantin et Mylius, la rame de papier est comptée à 50 sous, et la rame d'impression à 25 sous. Le 16 janvier 1576, les deux associés cédèrent 100 exemplaires des œuvres de St Augustin aux héritiers de Godefroid Birckman, au prix coûtant.

LA somme à payer par Mylius, y compris ces 100 exemplaires et les tirés à part du livre *de Civitate Dei*, se montait à 6782 fl. 18 s., qui furent soldés du 22 janvier 1575 au 10 décembre 1577.

IL avait été convenu d'abord que Mylius seul mettrait l'ouvrage en vente. Plus tard, cependant, on revint sur cette décision et les deux collègues se partagèrent l'édition. Ceci paraît ne point s'être fait sans difficultés, car en décembre 1581, Plantin se plaignit à Mylius de ce que celui-ci exigeait ses 500 exemplaires au complet, tandis que lui-même n'en avait eu pour sa part que 402, dont 12 sans index. Dans les autres exemplaires, des feuilles étaient endommagées ou rongées par les rats. Pour tirer parti des incomplets, Plantin réimprima l'index et quelques autres feuilles et reconstitua ainsi environ 18 exemplaires.

Troisième frontispice de
Descrittione di tutti i Paesi Bassi. Guicciardini.

PENDANT qu'il travaillait encore à son édition de St Augustin, Plantin forma le projet d'entreprendre, après l'achè-

vement de cet auteur, les œuvres de St Jérôme. Dès le mois d'avril 1575, nous trouvons cette idée exprimée dans une de ses lettres à Arias. A la fin de la même année, il demande au même correspondant de lui faire parvenir tout ce qu'il trouverait concernant cet auteur. Le 9 juin 1576, il prie Ciaconius de bien vouloir lui communiquer les notes et observations que celui-ci avait faites sur St Jérôme, afin de pouvoir les publier en même temps que les œuvres de ce Père de l'Eglise.

COMME nous l'apprend Plantin, ce fut surtout d'après les conseils du docteur Vallès, premier médecin du roi, qu'il se décida à entreprendre l'impression de St Jérôme et de Tertullien.

MYLIUS s'associa encore avec lui pour la publication des œuvres de St Jérôme. Le 16 janvier 1576, ils firent un accord, par lequel ils ratifièrent un engagement antérieurement conclu avec Servatius Sassenus, de Louvain, qui imprima l'ouvrage pour eux. Ils convinrent de payer comptant toutes les dépenses, faires ou à faire, pour le papier, les corrections et les illustrations de l'ouvrage, chacun au prorata du nombre d'exemplaires qu'il prendrait pour sa part. Cette part était du tiers de l'ensemble pour Plantin et des deux tiers pour Mylius. Celui-ci et les héritiers de Birckman qu'il représentait eurent à payer de ce chef 2268 fl. 2 ½ s.

LE 11 mai 1576, Plantin confia la fonte d'un de ses caractères à Servarius Sassenus pour servir à cette impression. Ce type devait être restitué après l'achèvement du travail. A la même date, il fit faire, pour compte de l'imprimeur de Louvain, une fonte de deux autres lettres. L'ouvrage était achevé en décembre 1578.

Portrait d'ABRAHAM ORTELIUS
de l'édition de 1595 du Theatrum Orbis Terrarum. *Rep.*

PLANTIN en exécuta une petite partie, notamment les " *Annotationes* (Scholia) *in epistolas St Hieronymi,*" les Index, les " *Annotationes in prophetas et epistolas,*" ainsi que les titres et liminaires des neuf tomes. Il fournit les planches du frontispice et du portrait de l'auteur, dessinées par Crispin Van den Broeck et gravées par Jean Sadeler; le tout coûtait 60 florins. La somme revenant à Plantin, du chef de ces travaux et dépenses, montait à 1596 fl. 11 s. 6 d., dont Mylius paya les deux tiers.

LES œuvres de St Jérôme furent tirées à 1500 exemplaires; elles étaient divisées en neuf tomes, reliés en quatre ou en cinq volumes, et se vendaient 12 florins. Les épîtres se vendaient à part 4 florins, et avaient donc été tirées à un plus grand nombre.

LE texte suivi est celui que Marianus Victorius publia à Rome de 1565 à 1572; les épithètes malsonnantes adressées à Erasme dans l'édition de Rome ont été retranchées dans celle d'Anvers.

EN 1579, Plantin s'était mis en mesure d'imprimer une édition des œuvres de Tertullien, revue par Jacques Pamelius (Van Paemele). Ce théologien l'avait prié de préparer ce travail et avait promis de fournir le texte. Au dernier moment, il changea d'avis et résolut de publier son livre à Paris. Il engagea Plantin à charger de ce travail un imprimeur de cette ville, mais le typographe anversois répondit que ses moyens ne lui permettaient pas de faire exécuter aucun travail hors de son officine. Il rappelle dans sa lettre que, depuis trois ans, Pamelius avait promis de faire imprimer chez lui son édition de Tertullien. Dans cette prévision, il avait fait des dépenses, évaluées à 600 florins. Il se plaint

Opus nunc denuò ab ipso Auctore recognitum, multisque locis castigatum, & quamplurimis nouis Tabulis atque Commentarijs auctum

amèrement du dommage considérable que l'auteur lui causait par sa manière d'agir.

PLUS tard, Plantin consentit à ce que l'ouvrage fût publié à Paris, par Michel Sonnius, et se déclara prêt à céder ses droits et à ne réclamer aucun dédommagement pour ses débours, à condition que l'éditeur lui cédât 500 exemplaires au prix du papier et de l'impression, ou bien qu'il lui fournît, à titre gratuit, 80 exemplaires qui lui seraient envoyés avant la mise en vente de l'ouvrage. IL fut fait droit en partie à cette demande et, en 1583, Jean Moretus défalqua du compte de Pamelius une somme de 252 fl. 14 s. qui y avait été portée pour dépenses faites en vue de l'édition de Tertullien.

LES *Annales plantiniennes* mentionnent trois éditions des œuvres de Tertullien, l'une de 1579, l'autre de 1583 et la troisième de 1584. La première de ces dates est erronée; si on l'a citée, c'est qu'elle se trouve sous la préface de l'ouvrage; la seconde n'est pas plus exacte et doit son origine à une erreur du catalogue de la bibliothèque de l'université d'Utrecht; la troisième seule se lit sur une publication plantinienne. Encore faut-il faire la réserve que Plantin n'imprima jamais lui-même les œuvres de Tertullien. Il se contenta de mettre son nom sur une partie de l'édition de Sonnius, de Paris. Les exemplaires avec l'adresse " Antverpiæ, Apud Christophorum Plantinum " portent la date de 1584.

L'ÉDITEUR parisien en céda à son confrère anversois 300 exemplaires, qui revenaient à 3 fl. 4 s. la pièce. Cette somme représentait les frais du papier et de l'impression. Il ne fut rien compté à Plantin pour " les frais et pot de vin de la copie. "

POUR les exemplaires qu'il obtint ainsi, Plantin imprima un titre portant son adresse. Cependant, le Tertullien ne figure pas dans les catalogues imprimés de son officine. Un des catalogues manuscrits le mentionne en ces termes : " Tertulliani opera, folio, Sonnii. 6 fl. 10 s. " Cette somme représente le prix auquel Plantin vendait l'ouvrage.

PARMI les principaux livres de théologie datant de cette période, il convient de citer la Bible française de 1578 et la Bible latine de 1583, toutes deux de format grand in-folio et d'exécution remarquable.

CARTOUCHE DU THEATRUM ORBIS TERRARUM *Rep.*

POUR la première de ces Bibles, Plantin avait demandé et obtenu un privilège depuis l'année 1572. Le texte était prêt et approuvé à cette époque. C'étaient les docteurs de Louvain Jacques De Bay, Claude de La Porte, Christophe Broide et Jean VVillems de Haarlem, qui l'avaient revu, sous la direction du premier d'entre eux. Le 29 juillet 1572, Plantin paya 25 florins à chacun de ces quatre théologiens. En 1576, il fit renouveler le privilège pour six années. L'ouvrage parut en 1578. Gérard Jansen de Kampen avait gravé, en 1567, quatre grandes figures, lesquelles, avec onze planches plus petites, servirent à illustrer cette Bible.

EN 1583, Plantin fit paraître la superbe Bible latine, ornée de gravures sur cuivre, qui occupe une des premières places parmi les productions de son officine. Joannes Henrenius et d'autres professeurs de la faculté de théologie de Louvain en fournirent le texte. Crispin Van den Broeck en dessina le frontispice et Abraham De Bruyn le grava. L'ouvrage est orné de 94 planches en taille-douce; 40 de ces estampes étaient gravées pour une édition in-4º des *Humanæ Salutis Monumenta* qui parut plus tard, 13 avaient servi dans la Bible royale. Des 41 autres, il y en a 36 nouvelles et 5 qui font double emploi. Les planches nouvelles étaient dessinées par Pierre Van der Borcht et gravées par Jean VVierickx et Abraham De Bruyn. Le texte de la dédicace au prince-cardinal Albert d'Autriche fut envoyé à Plantin par Zayas.

FAIT digne de remarque : Plantin exécuta ses publications scientifiques les plus considérables et les plus nombreuses pendant la crise épouvantable que traversèrent les Pays-Bas. Le seizième siècle fut dans notre pays l'époque où les études ont été les plus florissantes et où la renommée de nos savants

a brillé du plus vif éclat. La Renaissance ne mit point seulement en honneur les travaux littéraires et philologiques ; partout les esprits, réveillés de leur somnolence séculaire, s'élancèrent avec ardeur à la recherche de connaissances positives. Pendant tout le moyen-âge, la scolastique s'était attachée à l'étude des formules, à la lettre des auteurs anciens, au maniement du raisonnement abstrait. Les écoles de la Renaissance ne se contentèrent point d'initier leurs disciples au beau langage des classiques ; au-delà de la forme, elles apprirent à pénétrer jusqu'au fond des choses et jusqu'à l'objet de la pensée, à réfléchir et à observer par soi-même. La réforme religieuse, le réveil scientifique et la renaissance littéraire et artistique découlèrent d'une même source. Les pays catholiques aussi bien que les universités luthériennes et calvinistes furent entraînés dans ce mouvement, et, dans les Pays-Bas, les adhérents de l'ancienne et de la nouvelle église eurent, dans leurs luttes les plus acharnées, une seule ambition commune, celle de se distinguer dans les lettres et les sciences.

LA Botanique fut cultivée par des hommes tels que Dodoens, de Lobel, de l'Escluse ; la Géographie, par Mercator, Ortelius et Guicciardini ; les Mathématiques, par Simon Stévin ; l'Archéologie, par Hubert Goltzius ; la Philologie, par Juste Lipse. Tous ces savants, qui trônent au premier rang de notre panthéon national, étaient liés avec Plantin ; tous, à l'exception de Mercator, lui confiaient leurs œuvres à imprimer ; encore ce dernier le prit-il pour son principal agent dans nos contrées.

NOUS croyons que c'est ici la place de donner un rapide aperçu des relations de Plantin avec les savants de son époque et des ouvrages qu'ils firent paraître chez lui.

REMBERT Dodoens avait fait imprimer les premières éditions de ses ouvrages chez Jean Van der Loe, à Anvers ; mais, à partir de 1566, il n'eut, de son vivant, plus d'autre éditeur que Plantin, si ce n'est pour son livre *Historia Vitis Vinique*, paru en 1580 chez Materne Cholin de Cologne. Il est vrai que Plantin n'épargna ni peine ni argent pour publier élégamment et illustrer utilement les ouvrages du célèbre botaniste.

CARTOUCHE DU THEATRUM ORBIS TERRARUM *Rep.*

EN 1566, il fit paraître sa *Frumentorum, leguminum, palustrium et aquatilium herbarum historia* qui renferme 84 figures de plantes. Pierre Van der Borcht en dessina 80 ; Corneille Muller, Gérard Van Kampen et Arnaud Nicolaï les gravèrent. Une seconde édition de cet ouvrage, renfermant 4 planches de plus, parut en 1569.

EN 1568, Plantin publia *Florum et Coronariarum, odora tarumque nonnullarum herbarum historia*. L'ouvrage renferme 107 figures de plantes. Elles furent dessinées par Pierre Van der Borcht et gravées par Arnaud Nicolaï et Gérard Van Kampen. Une seconde édition, renfermant 2 planches de plus, parut l'année suivante.

EN 1574, Plantin publia *Purgantium historiæ libri IV*, avec un appendice traitant de quelques plantes rares. Le livre renfermait 221 gravures taillées par Gérard Van Kampen.

EN 1583, il fit paraître une édition de l'ouvrage principal de Dodoens *Stirpium historiæ pemptades sex*. Le texte néerlandais de cette histoire des plantes avait été publié sous le titre de *Cruydeboeck* par l'imprimeur anversois Jean Van der Loe, en 1554 et en 1563 ; la traduction française, faite par Charles de l'Escluse, fut éditée par le même typographe en 1557. Henri Van der Loe en imprima, en 1578, une traduction anglaise faite par Henri Lyte qui se vendait à Londres chez Gérard Devves.

LA première édition flamande de l'ouvrage renfermait 707 figures de plantes, dont deux cents environ avaient été faites pour le livre de Dodoens ; le reste avait servi antérieurement pour l'herbier de Léonard Fuchs (1). La seconde édition flamande en comptait 817 ; l'édition française contenait 133 planches nouvelles. En avril 1581, Plantin acheta, dans la vente que la veuve de Jean Van der Loe fit de l'imprimerie de son mari, toutes ces figures au prix de 420 florins. Il utilisa pour la même édition un grand nombre de planches qu'il avait employées antérieurement dans les traités de botanique de Dodoens, de Charles de l'Escluse et de Mathias de Lobel. IL nous apprend que Dodoens, par son testament, lui avait

(1) P. J. VAN MEERBEECK, *Recherches historiques et critiques sur la vie et les ouvrages de Rembert Dodoens*, Malines, P. J. Hanicq, 1841, p. 21.

légué un exemplaire revu de son Histoire des Plantes, en latin, et un autre en néerlandais. Ce texte latin fut publié par les fils de Jean Moretus, en 1616; le texte néerlandais, par François Raphelengien, le fils, en 1608 et 1618, et par Balthasar Moretus II, en 1644.

EN 1584, Plantin imprima encore de Dodoens : *De Sphæra sive de Astronomiæ et Geographiæ principiis Cosmographica Isagoge*. Cet ouvrage qui avait paru une première fois en 1548, chez Jean Van der Loe, fut revu par Dodoens pendant son séjour à Leyde et imprimé dans cette ville par Plantin. EN 1585, il imprime à Leyde *Remb. Dodonaei Medici Caes. Medicinalium Observationum Exempla rara*.

PLANTIN, qui avait retrouvé Dodoens en Hollande, y renoua avec lui les liens d'une ancienne amitié. Au moment du décès du savant botaniste, l'imprimeur rappelle, dans une de ses lettres, l'affection qui les unissait et dit que Dodoens à la fin de sa vie avait commencé une description des poissons et des oiseaux. PLANTIN édita un grand nombre d'ouvrages d'un autre botaniste célèbre du XVIe siècle, Charles de l'Escluse ou Clusius.

CE savant, né à Arras en 1526, fit ses études à Gand et à Louvain, où il obtint le diplôme de licencié en droit en 1548, et passa la plus grande partie de sa vie à l'étranger. En 1555, il vint se fixer à Anvers, où il revint souvent dans l'intervalle des nombreux voyages qu'il entreprit entre 1557 et 1573, l'année où il alla s'établir à Vienne comme directeur des jardins impériaux. En 1587, il quitta Vienne et alla vivre à Francfort; en 1592, il fut nommé professeur à l'Université de Leyde où il mourut en 1609. Malgré ses nombreux voyages et son séjour à l'étranger, ce fut Plantin qu'il choisit pour publier la plupart de ses écrits.

NOUS avons déjà dit qu'en 1557 Clusius fit paraître, chez Jean Van der Loe, la traduction française du *Cruydeboeck* de Dodoens. En 1561, Plantin publia de lui un *Antidotarium*; en 1567, l'*Aromatum et simplicium aliquot medicamentorum apud Indos nascentium historia*, traduite du portugais de Garcia ab Horto. Pour ce dernier livre, Pierre Van der Borcht dessina et Arnaud Nicolaï grava 15 figures. L'ouvrage eut une seconde édition en 1574, une troisième en 1579 et une quatrième en 1593.

EN 1576, Plantin publia de Clusius : *Rariorum aliquot stirpium per Hispanias observatarum historia*. Le livre contient 229 figures, presque toutes nouvelles, exécutées par Gérard Van Kampen, sur les dessins de l'auteur et de Pierre Van der Borcht. Ces planches furent dessinées et gravées de 1567 à 1569, quoique l'ouvrage ne parût que plusieurs années plus tard. Dodoens en utilisa une partie dans sa *Purgantium Historia*, de 1574.

EN 1574 et en 1579, parurent deux éditions des deux premiers livres de l'ouvrage : *de Simplicibus medicamentis ex Occidentali India delatis*, traduit de l'espagnol de Nicolas Monardus; en 1582, parut le troisième livre.

CETTE dernière année, Plantin imprima encore *Aromatum & medicamentorum in Orientali India nascentium liber*, traduit, par Clusius, de l'espagnol de Christophe a Costa.

EN 1583, il publia de Clusius : *Rariorum aliquot stirpium per Pannoniam, Austriam et vicinas quasdam Provincias observatarum historia*, avec 358 figures; en 1589, *Plurimarum singularium et memorabilium rerum observationes*, traduit du français de Pierre Belon. Après la mort de Plantin, ses successeurs éditèrent à Anvers, en 1601, *Rariorum plantarum historia*. Pour cet ouvrage, de format in-folio, l'auteur fit tailler un grand nombre de figures nouvelles, en partie par le fils de Virgile Solis, à Francfort, en partie par d'autres graveurs allemands et hollandais.

EN 1605, les fils de François Raphelengien publièrent à Leyde : *Exoticorum libri decem*. A ce dernier ouvrage est jointe une édition nouvelle des diverses traductions faites par Clusius d'après Garcia ab Horto, Christophe a Costa, Nicolas Monardus et Pierre Belon. A sa mort, l'auteur légua à Plantin un exemplaire de ce livre revu, augmenté et préparé pour une édition nouvelle qui ne fut jamais entreprise.

LE troisième botaniste, dont Plantin publia les ouvrages, est Mathieu de Lobel ou de l'Obel, né à Lille en 1538. De 1565 à 1569, il étudia à Montpellier, d'où il se rendit à Londres. Dans cette ville, il publia en 1570-1571 son premier ouvrage, composé en collaboration avec son ami Pierre Pena, *Stirpium adversaria nova*. Peu de temps après, il se fixa à Anvers, puis il se rendit à Delft, où il fut nommé médecin de Guillaume d'Orange. Après la mort de ce prince, il revint à Anvers, puis il alla s'établir en Angleterre et y mourut en 1616.

EN 1576, il publia chez Plantin sa *Plantarum seu stirpium historia*. L'ouvrage consiste en deux parties. La première,

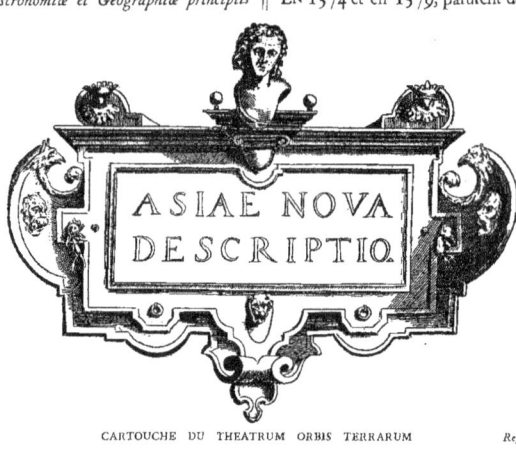

CARTOUCHE DU THEATRUM ORBIS TERRARUM

LA CARTE DE FLANDRE
par MERCATOR, SILVIUS 1567

Stirpium observationes, renferme 1473 planches, dont la moitié environ avait servi aux ouvrages de Dodoens et de Clusius; les autres avaient été gravées expressément pour ce livre. Antoine Van Leest en tailla 708 et Gérard Van Kampen 74. La seconde partie, *Nova Stirpium adversaria*, par Mathieu de Lobel et Pierre Pena, fut imprimée à Londres par Thomas Purfoot en 1571. Plantin acheta de Paul de Lobel 800 exemplaires des *Adversaria*, au prix de 1200 florins, et les réunit aux *Stirpium observationes* qu'il avait imprimées lui-même. Il paya encore 120 florins pour 250 des 272 figures gravées sur bois, qui furent employées dans l'ouvrage publié par Purfoot. Ces planches lui parvinrent le 4 mai 1580, de sorte qu'il put encore s'en servir dans l'herbier flamand de de Lobel qu'il publia en 1581, sous le titre de *Kruydtboeck oft Beschrijvinghe van allerleye Ghewassen, Kruyderen, Hesteren ende Gheboomten* et qui est beaucoup plus complet que la *Plantarum seu stirpium historia*.

EN 1581, Plantin publia, sous le titre de *Plantarum seu Stirpium icones*, un recueil de toutes les figures de plantes qu'il possédait et dont le nombre se montait à 2,181. La classification sommaire des planches furent faites par de Lobel et au-dessus de chacune d'elles se trouve un renvoi aux éditions latine et flamande de son herbier. En 1591, Jean Moretus en fit une édition nouvelle. Devant les exemplaires de la première édition restés en magasin, il plaça un titre et des liminaires nouveaux. Il scinda le livre en deux volumes et les mit ainsi dans le commerce.

LE Musée Plantin-Moretus conserve encore tous les bois gravés qui ont servi à l'impression des différents ouvrages de botanique publiés par l'officine plantinienne.

DANS le courant de cette période, notre imprimeur exécuta d'importants ouvrages d'histoire et de géographie. Le plus connu est la *Description des Pays-Bas* par Louis Guicciardini, auteur italien établi à Anvers. En 1567, Guillaume Silvius publia la première édition italienne de cet ouvrage, qui renfermait 15 cartes de provinces, plans et vues de villes et une représentation de la Cathédrale d'Anvers gravées sur bois, sans compter une carte des Pays-Bas et une planche de l'Hôtel-de-ville d'Anvers gravées sur cuivre. La même année, il fit paraître une édition française avec les mêmes planches, à l'exception de celle de l'Hôtel-de-ville d'Anvers, qui fut remplacée par une estampe plus grande et plus belle. Une partie de cette édition porte la date de 1568. En 1580, une traduction allemande, avec 104 plans, cartes et autres illustrations, parut à Bâle chez Sébastien Henricpetri. La même traduction fut publiée deux années après, sans cartes, à Francfort (1).

OPERA JOHAN. GOROPII BECANI
Hactenus in lucem non edita
CIƆ. IƆ. LXXX

Rep.

(1) Voir *Ludovico Guicciardini, Descrittione di tutti i Paesi Bassi*, Bibliographische studie door P. A. M. Boele van Hensbroeck. (Overgedrukt uit de *Bijdragen en Mededeelingen van het Historisch Genootschap*, gevestigd te Utrecht, I. Dl.)

EN 1579, Silvius avait l'intention de rééditer le livre de Guicciardini et un subside de la ville d'Utrecht lui avait déjà été alloué à cet effet. A la même époque, Plantin avait conçu le même projet, et voulait publier la Description des Pays-Bas avec des planches plus nombreuses, gravées sur cuivre. En février 1580, il avait obtenu le privilège des Etats du Brabant pour faire paraître le texte en plusieurs langues. Le 16 de ce mois, il adressa à Silvius une lettre dans laquelle il lui apprend qu'il a commencé le travail et a " accordé de faire pourtraire et tailler les cartes générale et particulières de ces Païs-Bas et les villes principales d'iceux en platte forme, le tout en cuivre, à quoy le signeur Ortelius, avec quelques excellents painctres et quatre tailleurs, sont en besongne passé jà quelque temps." Il prie son confrère de lui céder, moyennant paiement, les planches en bois et en cuivre, les dessins et textes qui se rapportent à cet ouvrage.

SILVIUS demeurait à cette époque à Leyde. Il avait donc emporté dans cette ville les gravures en question. Les céda-t-il à Plantin en 1580, ou ce dernier les acheta-t-il de sa veuve, en 1583, avec tout le matériel de l'imprimerie de Silvius ? En se rappelant que Plantin employa un des bois gravés, celui qui représente la ville de Malines, dans une partie de l'édition de 1581, on serait tenté de croire qu'à cette époque, il possédait les planches des éditions antérieures. D'un autre côté, dans les comptes de l'officine anversoise, il n'est nulle part question d'une somme payée à Silvius pour les planches du livre de Guicciardini. Il est donc probable qu'en 1581 Plantin emprunta un des plans de la première édition et que l'achat des gravures sur bois et sur cuivre de Silvius n'eut lieu qu'en 1583. A cette époque, Plantin acquit non seulement les planches de la Description des Pays-Bas, dont il est question dans sa lettre du 16 février 1581, mais encore celles qui, en 1561, avaient servi à Silvius pour imprimer les *Spelen van Sinnen*. Ces deux séries de bois gravés font aujourd'hui partie des collections du Musée Plantin-Moretus.

EN demandant à Silvius de lui vendre les planches du livre de Guicciardini, Plantin n'avait nullement l'intention de s'en servir : il voulait simplement indemniser un collègue du dommage qu'il allait lui causer par la publication de gravures plus parfaites.

EN effet, au moment où Plantin formulait sa proposition, il avait déjà pris des mesures pour faire dessiner et graver sur cuivre les cartes et les autres planches que l'on rencontre dans ses éditions. Pour obtenir des plans exacts, il s'adressa aux administrations des villes ou à des amis établis sur les lieux. Nous savons que les autorités de certaines communes acquiescèrent à sa demande. La ville de Leyde, par exemple, paya 40 florins à Jean Liefrinck, qui avait dessiné le plan et la vue à vol d'oiseau de la ville pour être envoyés à Plantin et insérés dans le livre de Guicciardini. Le 4 décembre 1581, notre imprimeur paya quatre livres de gros à Pierre Le Mesureur qui lui avait fourni le plan de Cambrai. Il obtint celui de Gand par l'intervention de Henri du Tour.

Ortelius, " avec quelques excellents painctres," lui fut d'un grand secours pour dessiner et faire tailler en cuivre les différents plans de ville. Le 16 février 1580, quatre graveurs travaillaient à l'ouvrage. Par ces artistes, il faut évidemment entendre les graveurs de l'Atlas d'Ortelius, les Hogenberg de Cologne et leurs aides, Ferdinand et Ambroise Arsenius. En 1579 et en 1580, Plantin paya plusieurs fois des sommes importantes à Ortelius pour les remettre à Hogenberg. Il accorda à Guicciardini, pour ses honoraires, 50 exemplaires de l'ouvrage, et 89 fl. 11 s. en livres.

IMMEDIATEMENT après l'achèvement de l'édition italienne, Plantin prépara la publication d'un texte français et d'un texte latin du livre de Guicciardini. Il confia la traduction en cette dernière langue à Joachim Camerarius, médecin de la république de Nuremberg, et la version française à François de Belle Forest. Il fit paraître cette dernière en 1582, en y ajoutant 23 cartes nouvelles, ce qui porta le nombre des planches de 55 à 78. Parmi les nouveaux plans de ville se trouvent ceux de Cambrai et de Tournai qui n'avaient pu être dessinés, pour la première édition, à cause de la guerre. Ce fut seulement le 4 décembre 1581 que Plantin paya 24 fl. à Pierre Le Mesureur, négociant d'Anvers, qui lui avait fourni " le portraict " de la première de ces villes. Le 8 juillet 1581, il paya 12 florins à Pierre Van der Borcht, qui avait gravé le plan de Tournai. Le premier août 1580, le même artiste reçut 10 florins pour la taille du plan d'Enkhuizen.

CAMERARIUS ne se hâta point de faire la traduction latine que Plantin lui avait confiée. Le 14 août 1586, l'imprimeur lui écrivit encore pour savoir quand il recevrait ce travail. Le 14 avril 1589, il l'avait entre les mains. En effet, ce jour-là, il remercie Michel Van Isselt, qui lui avait proposé de faire une traduction latine de la Description des Pays-Bas, et lui dit qu'il en possède déjà une, faite par un homme très savant. Cette traduction ne fut jamais publiée ; du moins elle ne l'a pas été par Plantin et ses successeurs.

EN 1588, Plantin imprima sa seconde édition italienne de Guicciardini. Outre un certain nombre d'exemplaires de son livre, l'auteur reçut comme honoraires une somme de 150 florins. Le négociant italien Paulo Franceschi prit pour son compte l'édition entière, qui n'était que de 410 exemplaires, à raison de 21 sous de gros (6 florins 6 sous) la pièce. Plantin s'engagea à lui payer 9 florins pour tout exemplaire qu'on achèterait à sa boutique. Il s'engagea en outre à ne pas réimprimer le livre dans l'espace de trois années. Les exemplaires furent livrés et payés du 5 mars au 13 avril 1588. Les planches de cette édition sont les mêmes que celles de l'édition de 1582. Après la mort de Plantin, le livre de Guicciardini fut encore réimprimé très souvent et en différentes langues.

UN autre Italien établi à Anvers, Pierre Bizari, publia chez Plantin deux de ses ouvrages ; l'un : *Senatus populique genuensis rerum domi forisque gestarum historiæ atque annales*, en 1579 ; l'autre, *Persicarum rerum historia*, en 1583.

PIERRE Bizari était au nombre des serviteurs du duc Auguste

de Saxe, le zélé défenseur des Luthériens, ce qui a fait émettre la supposition que l'historien avait embrassé les principes de la Réforme.

Comme le prouvent les dédicaces de ces ouvrages, il résidait à Anvers, au moment de leur publication. Il y demeurait encore au mois de décembre 1584. Les deux volumes sont de format in-folio. L'un est dédié aux sénateurs de la ville de Gênes et porte, sur le revers du titre, les armoiries de cette république. L'autre est orné, au même endroit, des armoiries de l'électeur Auguste, duc de Saxe, auquel l'auteur en fit hommage.

travail de ce dernier artiste fut payé 39 florins 10 s., mais porté en compte à Garibay pour une somme de 56 fl. 10 s.

Dans la même année qui vit paraître l'Histoire d'Espagne, Plantin fit imprimer, avec ses propres caractères et à ses dépens, par Jean Vervvithagen, la première édition des *Chroniques et Annales de Flandres*, par Pierre d'Oudeghertst.

Mentionnons encore la première édition d'un ouvrage plus célèbre que les précédents quoique moins étendu : le voyage de Busbecq à Constantinople. En 1581, Louis Carrion fit imprimer chez Plantin deux lettres adressées par le célèbre diplomate à son ami Nicolas Micault, relatant le

PLANCHES DE JOANNES GOROPIUS BECANUS, HIEROGLYPHICA.
Plantin 1580

Quelques années auparavant, un historien espagnol de grand mérite, Estevan de Garibay y Zamalloa, bibliothécaire de Philippe II et historiographe du royaume, s'était rendu expressément à Anvers pour y faire imprimer son histoire d'Espagne, en deux volumes in-folio. Le 14 juillet 1570, il avait fait avec Plantin un contrat, aux termes duquel le *Compendio historial de las chronicas y universal historia de todos los reynos d'Espana* serait imprimé aux frais de l'auteur. Le 24 août suivant, Garibay paya à Plantin 1692 florins pour l'impression de son livre. Celui-ci parut en 1571. Notre imprimeur en confia l'exécution à Jean Vervvithagen et à Thierry Van der Linden (Lindanus). Plantin ne fournit qu'un petit nombre de grandes lettrines qui se trouvent au commencement des différents tomes, et les caractères des préliminaires. L'auteur ne lui laissa pas un seul exemplaire de l'ouvrage. Pierre Van der Borcht dessina le frontispice, Pierre Huys, les six armoiries et les deux encadrements de celles-ci ; Antoine Van Leest grava toutes ces planches. Le

premier voyage que fit Busbecq à Constantinople. Il y ajouta un traité sur la nécessité de s'armer contre les Turcs. L'année suivante parut chez Plantin une seconde édition du petit ouvrage, intitulé *Itinera Constantinopolitanum et Amasianum*. Au mois de mai 1587, l'imprimeur écrivit à l'auteur pour le remercier de lui avoir envoyé la troisième lettre du voyage de Constantinople et pour se déclarer prêt à publier celle-ci, de même que la quatrième que l'auteur venait de retrouver.

Cette édition toutefois ne se fit pas, et, par une lettre que Plantin écrivit le 10 février 1589 à Léonard Micault, nous voyons que, sur la demande de Busbecq, il avait renvoyé les manuscrits à l'auteur.

Les premières relations connues entre l'illustre géographe anversois, Abraham Ortelius, et Plantin datent de l'année 1558. Ortelius avait alors 31 ans et exerçait le métier de *peintre de cartes*, suivant l'en-tête d'une facture inscrite dans le journal de Plantin. A cette époque, il acheta quelques livres de grand usage, entre autres 6 colloques françois-

flamands. Ce fait prouve qu'Ortelius faisait le commerce, non-seulement de cartes, mais aussi, à l'occurrence, de livres. Il fournit en retour à Plantin des cartes géographiques et des mappemondes. Des relations de même nature se continuent pendant les années suivantes.

ELLES deviennent suivies et régulières en 1570, c'est-à-dire dans l'année de la publication du *Theatrum orbis*. La première édition de cet atlas parut en latin et fut imprimée à Anvers, aux frais de l'auteur, par Egide Coppens, de Diest. La même année, il en paraît une seconde, et, en 1571, une troisième édition latine, en même temps qu'une première édition flamande. Elles contenaient toutes 53 cartes. En 1572, paraît la première édition allemande ; en 1573, la quatrième édition latine, augmentée de 17 cartes. D'autres éditions se succèdent à de courts intervalles.

IL est probable que Plantin fournit en partie le papier de la première de ces éditions, car nous voyons qu'en décembre 1569 il porte en compte à l'auteur la somme de 225 fl. et 12 s. pour 47 rames de papier.

ORTELIUS exploita presque toujours lui-même ses ouvrages, mais Plantin en débita un grand nombre sur lesquels il prélevait son bénéfice. Il vendait 7 $^1/_2$ fl. les *Théâtres* de 1570, qui lui revenaient à 6 $^1/_2$ fl. A chaque édition nouvelle, la dimension de l'ouvrage s'accroissait et le prix augmentait en conséquence. Un exemplaire de l'édition latine de 1584 se vendait 16 florins, un exemplaire relié et enluminé se payait 30 florins.

EN faisant l'addition des exemplaires du principal ouvrage d'Ortelius placés du vivant de l'auteur, par Plantin et par Jean Moretus, nous trouvons, pour les différentes éditions, un total de 1742 exemplaires, répartis sur 28 années, ce qui donne un peu plus de 62 exemplaires par an.

LES comptes d'Ortelius avec Plantin sont toujours très importants et se chiffrent par une moyenne de plus de mille florins par an, ce qui représente environ 8000 fr. de notre monnaie.

OUTRE les paiements en argent, Plantin fournissait, pour solder ce compte, des livres et des travaux de son imprimerie. La plupart des ouvrages pris par Ortelius, ne sont achetés que par unités, et il est hors de doute qu'un bon nombre servit à enrichir la bibliothèque personnelle du grand géographe. Nous pouvons déjà fait remarquer que certains livres devaient être destinés à être revendus, puisqu'Ortelius en prenait plusieurs exemplaires. Nous trouvons une preuve certaine de cette assertion dans le fait qu'Ortelius acheta, en 1572, treize exemplaires de la Bible polyglotte de Plantin, dont 3 sur grand papier, à 90 fl. la pièce ; un quatrième exemplaire, de même qualité, est cédé à l'auteur au prix de 60 florins, parce qu'Ortelius l'acquit pour son usage personnel. En 1574 et en 1583, il achète encore un exemplaire du même ouvrage.

EN 1579, Plantin imprima pour la première fois l'*Atlas* d'Ortelius augmenté de 23 cartes comparé à l'édition de 1578. Il le fit aux frais du géographe, qui lui fournit le papier ainsi que les cartes. Plantin ne reçut pour cette édition que 120 florins, à raison de 1 florin la rame. En 1580, il imprima un *Additamentum* de 24 feuilles, comprenant 5 rames de papier, à 9 florins la rame, et à un florin par feuille d'impression. La même année, il imprima un privilège en allemand qui lui fut payé 2 florins. Le Musée Britannique possède, en effet, une édition allemande du *Theatrum* de 1580. En 1582, Plantin reçoit une nouvelle somme de 200 fl. 19 $^1/_2$ s. pour l'impression du *Théâtre* en français de 1581 et pour fourniture de livres. En 1584, il compte, pour l'impression des 235 $^1/_2$ rames du *Théâtre* latin, de nouveau augmenté de 24 cartes, 282 florins 12 sous. En 1587, il fait une nouvelle édition française de 118 feuilles qu'Ortelius lui paie 177 florins.

EN 1588, Plantin imprime à ses frais une édition de l'*Atlas* d'Ortelius. C'était une traduction espagnole faite par le frère Balthasar Vincentius, qui reçut 100 florins pour ses honoraires. Ortelius imprima pour cette édition 255 exemplaires de ses cartes, à 6 florins l'exemplaire.

DE nombreuses éditions latines, françaises, flamandes, italiennes et espagnoles virent encore le jour chez Plantin et ses successeurs. Du vivant d'Ortelius, elles se firent pour le compte de l'auteur ; après sa mort, pour celui de Jean-Baptiste Vrients, d'Anvers.

EN 1578, Plantin publia la *Synonymia geographica* d'Ortelius. Il en tira 1250 exemplaires, dont la moitié pour compte d'Arnaud Mylius. En 1587, sous le titre de *Thesaurus geographicus*, il en fit paraître une seconde édition, imprimée aux frais de l'auteur. Jean Moretus en publia une troisième en 1596.

EN 1584, Plantin imprima d'Ortelius l'*Itinerarium per nonnullas Galliæ Belgicæ partes*.

APRES la dispersion des biens du savant anversois, les planches de son Atlas devinrent la propriété de Jean Baptiste Vrients, marchand de cartes géographiques et d'estampes. En 1601, Moretus imprima pour cet éditeur, au prix de 563 florins, une édition espagnole de l'Atlas qui parut l'année suivante.

AU mois d'avril 1612, Vrients étant mort, sa veuve vendit les cuivres gravés provenant de la succession de son mari. Les frères Balthasar Moretus I et Jean Moretus II en achetèrent pour une somme de 1057 florins. " L'inventaire des planches achaptées en l'auction de la vefve de J.-Bapt. Vrients, " comprend, entre autres, 60 planches, avec le titre, de *Deorum Dearumque capita ex Museo Ortelii*, 10 planches de *Ortelii Mores veterum Germanorum*, les cartes de l'Atlas d'Ortelius en italien, latin, espagnol, français et allemand, formant ensemble 135 planches, 40 cartes du *Parergon*, et 140 planches du *Theatri Epitome*. Les Moretus n'ont imprimé de ces cartes que le *Parergon*, publié en 1624. Dans un inventaire des planches appartenant à l'officine plantinienne, fait en 1704, nous trouvons encore renseignées les planches du *Theatrum* d'Ortelius. Depuis lors, nous en perdons la trace.

UN assez grand nombre de livres ayant appartenu à Ortelius

Titre et page de texte des
HEURES DE NOSTRE DAME
Plantin 1565

passèrent dans la bibliothèque de l'Officine plantinienne et s'y conservent encore.

PLANTIN était également fort lié avec Gérard Mercator et d'importantes relations d'affaires existaient entre eux. Notre imprimeur doit avoir été, dans les Pays-Bas, le principal correspondant du géographe flamand qui, depuis 1552, habitait Duisbourg, dans le duché de Clèves. De 1558 à 1589, nous relevons, dans les registres de l'officine anversoise, 1150 exemplaires de cartes ou séries de cartes et de mappemondes, fournis par Mercator à Plantin et vendus par ce dernier. Dans ce total ne sont pas compris les lots qui lui étaient envoyés, sans qu'il prît soin d'annoter le nombre de pièces qu'ils renfermaient. Plantin, de son côté, vendit à Mercator un certain nombre de livres, et, de 1559 à 1573, il lui fournit le papier et le carton pour faire des cartes et des globes (1). En 1572, Plantin imprima et publia la nouvelle édition de la célèbre carte de l'Europe de Mercator. Les archives de l'officine conservent le double privilège, l'un daté du 15 mars 1572, et s'appliquant au duché de Brabant; l'autre du 23 février, et se rapportant à tous les Pays-Bas. Ces privilèges assuraient à Plantin, pour une période de dix ans, le droit de vente exclusif de la carte de Mercator, qui fut considérée par les contemporains comme le chef-d'œuvre du géographe de Rupelmonde. Dans ces privilèges, Plantin déclare qu'il n'avait pas seulement acheté les cuivres de Mercator, mais qu'il avait complété la carte à maints endroits et à ses frais.

LES relations entre Plantin et Hubert Goltzius n'étaient ni moins importantes ni moins suivies que celles qu'il entretenait avec Ortelius et Mercator. Le célèbre archéologue, qui d'Anvers avait transféré son domicile à Bruges, recevait de Plantin une partie des livres qui garnissaient son magasin et donnait "en commission" à l'imprimeur anversois de grandes quantités de ses propres ouvrages.

EN 1557, il lui fournit 63 exemplaires des *Imperatorum imagines*; l'année suivante, 25 autres et 72 "pour porter à Francfort." Ce livre était imprimé par le typographe anversois Egide Coppens. En 1567, ce dernier fit porter chez Plantin 50 exemplaires du *Julius Cæsar* qu'il avait imprimé quatre ans auparavant. Les années suivantes, Goltzius fournit encore à Plantin 102 exemplaires du même livre. L'année précédente, il lui avait fait parvenir 118 exemplaires du *Cæsar Augustus*, de 1564.

GOLTZIUS donna en commission à Plantin 344 exemplaires des *Fasti magistratuum* qu'il venait de publier, en 1566, à Bruges; trois années plus tard, il lui en envoya encore 197. En 1576, date où parut la *Sicilia et Magna Græcia*, il lui expédia 60 exemplaires de l'ouvrage, sans parler de ceux qu'il fournit encore à diverses époques.

IL est donc probable que Plantin avait, à Anvers, le monopole des livres de Goltzius, comme de ceux de Mercator, et qu'à certains moments, il le représenta à la foire de Francfort. EN 1579, Plantin publia le *Thesaurus rei antiquariæ* du même auteur.

EN 1566, Goltzius avait commencé l'impression du volume *Pauli Leopardi emendationum et miscellaneorum libri viginti*. Il en avait achevé les 8 premières feuilles quand il abandonna ce travail et céda la partie imprimée à Plantin. Celui-ci termina le livre et le fit paraître en 1568. La différence entre les feuilles imprimées à Bruges et les autres est clairement indiquée par la différence des caractères grecs employés dans les deux parties.

PLANTIN publia quelques ouvrages d'un autre savant célèbre de cette époque, le mathématicien Simon Stévin : en 1582, les *Tafelen van Interest* ; en 1585, *Dialectike ofte Bewysconst*, de *Thiende* et l'*Arithmétique*. Les trois derniers sont imprimés à Leyde.

DE tous les érudits avec lesquels Plantin était lié, il n'en était aucun auquel il ait voué une amitié plus vive et une affection plus inaltérable qu'à Juste Lipse. Plantin fut le premier éditeur du célèbre professeur. En 1569, il publia de lui *Variarum lectionum libri III*. En 1574, il fit paraître, en format in-8°, une première édition des œuvres de Tacite annotées par Juste Lipse ; en 1581, une seconde, et en 1585, à Leyde, une troisième édition, cette dernière de format in-folio. En 1575, il publia du même auteur *Antiquarum lectionum commentarius* ; en 1577, *Epistolicarum quæstionum libri V* ; en 1580, *Electorum liber I* ; en 1581, *Ad Annales Corn. Taciti liber commentarius* et *Satyra Menippæa* ; en 1582, *Saturnalium sermonum libri duo*. Quand Plantin fut allé rejoindre son ami à Leyde, il imprima dans cette ville, en 1584, *De Constantia libri duo*, ainsi que la traduction française du même traité par Nuysement et la traduction flamande par Jean Moerentorf. En 1585, parut : *Opera omnia quæ ad criticam spectant*, c'est-à-dire une seconde édition des quatre premiers ouvrages que nous venons de citer, auxquels l'auteur joignit un second livre d'*Electa*.

APRES que Plantin fut revenu à Anvers, François Raphelengien continua à imprimer pour Juste Lipse ; mais, le célèbre professeur avait quitté Leyde, en 1591, pour rentrer dans les Pays-Bas espagnols, ce sont, à partir de l'année suivante, les Moretus qui continuèrent à être, pendant le reste de la vie de l'auteur, ses éditeurs ordinaires.

LES relations de l'imprimeur et de l'éditeur devinrent surtout intimes lorsqu'ils se rencontrèrent à Leyde, et la tendresse avec laquelle ils parlent l'un de l'autre a quelque chose de touchant. Les derniers mots que Plantin, peu de jours avant sa mort, parvint à tracer d'une main défaillante sont adressés à Juste Lipse. Celui-ci, en les recevant, crut y voir une preuve que la santé de son ami s'améliorait, et, en termes émus, il exprime la joie qu'il en éprouve et son attachement pour le malade (1). Ailleurs, il peint non moins vive-

(1) Voir Dr J. Van Raemdonck. *Relations commerciales entre Gérard Mercator et Christophe Plantin*. Anvers. Vve De Backer, 1880 (Extrait des Bulletins de la Société de Géographie d'Anvers).

(1) Mi amice, nulla umquam epistola tua aut gratior mihi aut gravior fuit hac postremâ. Languidâ manu scriptionem tuam nimis exosculatus sum fidissimi et servabo pignus inter nos amoris. (Lettre de J. Lipse à Plantin, juin 1589. Justi Lipsii *Opera omnia*. Plantin, 1637, t. II, p. 101).

ment la douleur qu'il ressentit à l'annonce de la mort de l'imprimeur "qu'il avait aimé et qui l'avait aimé plus fidèlement que personne" (1). Il reporta cette affection sur les descendants de Plantin et spécialement sur Balthasar Moretus, qui avait été son élève à Louvain et qui lui avait voué un véritable culte. "Si la race de Plantin venait à faillir, dit-il, je ne croirais plus à personne au monde ; l'amour et la confiance que l'auteur de la lignée m'a inspirés, je les transporte sur tous ses proches." (2)

PARMI les plus beaux livres édités par Plantin à cette époque, il convient de citer les ouvrages des deux poètes Jean-Baptiste Houvvaert et Jean de La Jessée. Le premier, qui écrivait en flamand, habitait Bruxelles et fit imprimer chez Plantin, en 1582, son œuvre principale, *Pegasides Pleyn*, en deux volumes in-4º. L'auteur subsidia l'éditeur en prenant quelques exemplaires de l'ouvrage. Jean VVierickx grava le superbe portrait, ainsi que les autres planches du livre, à l'exception des armoiries de l'auteur qui sont taillées sur cuivre par Abraham De Bruyn. En 1577, Plantin avait déjà imprimé de J. B. Houvvaert *Milenus clachte*, paru l'année suivante et publié aux frais de Guillaume Silvius ; en 1579, les Entrées de l'archiduc Mathias et du prince d'Orange à Bruxelles. En 1583, il publia encore de lui *de Vier Wterste*.

JEAN de La Jessée était venu dans les Pays-Bas avec le duc d'Alençon, dont il était le secrétaire. En 1583, il fit paraître chez Plantin un recueil de ses poésies en deux volumes, de format in-4º, sous le titre : *Les premières OEuvres francoyses de Jean de la Jessée*. Jean VViericx orna le premier volume du portrait de l'auteur.

AU seizième siècle florissait dans les Pays-Bas une école de musique, qui n'avait pas de rivale dans le reste de l'Europe. Quoique dans la seconde moitié de ce siècle les grands artistes aient été plus rares que dans la première, cependant bon nombre de compositeurs, contemporains de Plantin, jouissent encore d'une grande et légitime réputation.

(1) Ecce nuncius, Plantinum illum meum, quo neminem ego, nemo me fidelius amavit, illum pulcherrimæ artis columen, et stili mei lucem abiisse. Heu, Heu, ego vivo et scribo ? (Justus Lipsius, Notæ ad I. lib. Politicorum. Ibid IV. p. 124).
(2) Nemini mortalium apud me fides, si Plantini stirps imponit et fallit. Sed absit. Mortuus ille mihi vivit, et sancta fides et amor in eos, qui illum tangunt. (Lettre de J. Lipse à Franc. Raphelengien, le fils, dans les *Lettres inédites de Juste Lipse*, publiées par G. H. M. Delprat, Amsterdam, 1858, p. 75).

Citons seulement Philippe de Mons ; André Pevernage, de Courtrai ; Jacques de Kerle, d'Ypres ; Georges de La Hèle, maître des enfants de chœur à Tournai et attaché ensuite à la chapelle royale de Madrid ; Alard Nuceus ou du Gaucquier, de Lille, maître de la musique de l'archiduc Mathias ; Jacques de Brouck et Séverin Cornet, maître de chapelle à la cathédrale d'Anvers. DE tous ces musiciens, Plantin imprima des œuvres.

En 1575, il publia de Philippe de Mons, les *Chansons francoises* ; en 1578, de Georges de La Hèle, les *VIII Missæ*, et d'André Pevernage, les *Cantiones sacræ* ; en 1579, de Jacques de Brouck, *les Cantiones tum sacræ tum profanæ*, et de Philippe de Mons, une messe ; en 1581, quatre messes d'Alard du Gaucquier, les *Chansons francoyses* de Séverin Cornet, et les Madrigaux du même en italien ; en 1582, enfin, les *Cantiones musicæ* de Séverin Cornet et quatre messes de Jacques de Kerle. Les messes furent imprimées sur le très grand et très beau papier que Plantin avait acheté pour l'Antiphonaire d'Espagne, et le désir d'utiliser cette précieuse marchandise l'engagea probablement à entreprendre ces importantes publications. Les chansons furent éditées en format in-4º.

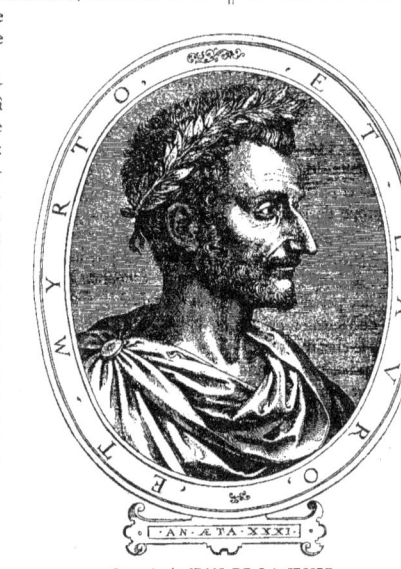

Portrait de JEAN DE LA JESSEE

Nous avons déjà dit que Plantin fit intervenir les compositeurs pour une part considérable dans les dépenses occasionnées par l'impression de leurs œuvres.

LES livres illustrés de gravures sur cuivre ou sur bois furent plus abondants que jamais dans cette période de la carrière de Plantin. Nous avons déjà cité la superbe Bible latine de 1583, avec ses 94 cuivres gravés ; les herbiers avec leurs centaines de figures de plantes ; la Description des Pays-Bas par Guicciardini ; le *Pegasides Pleyn* de J.B. Houvvaert ; les Entrées du prince d'Orange, de l'archiduc Mathias et du duc d'Alençon, toutes richement illustrées. Nous pouvons y ajouter quelques autres ouvrages.

LES *Sacrarum antiquitatum monumenta*, de Ludovicus Hillessemius, sont ornés de quarante planches sur cuivre de format in-8º, gravées par Jean Sadeler d'après Crispin Van den Broeck et Pierre Van der Borcht. L'auteur avait fait ce livre à l'imitation des *Humanæ salutis monumenta* d'Arias Montanus ; par disposition testamentaire, il avait prescrit à ses héritiers de le faire imprimer chez Plantin. Ceux-ci exécutèrent sa dernière volonté et prirent 150 exemplaires du livre

pour leur compte. *Laurentii Gambaræ Brixiani Rerum sacrarum liber*, in-4°, est orné de 55 planches et d'un frontispice, gravés sur cuivre d'après Bernardino Passari. Une de ces planches, la Résurrection de Lazare, appartenait à Plantin et avait servi dans les *Monumenta* d'Arias de 1571; les autres furent envoyées d'Italie à l'imprimeur.

Les *XXV fables des animaux* par Etienne Perret, ornées de cuivres gravés, furent imprimées aux frais de l'auteur et avec des planches qui lui appartenaient.

Les deux premiers de ces ouvrages illustrés datent de 1577, le troisième de 1578.

En 1583, Plantin fit paraître une édition in-4° de l'ouvrage d'Arias Montanus : *Humanæ salutis monumenta*, dont le frontispice porte la date de 1571. En cette dernière année, il avait publié du même ouvrage une édition in-8°, dont nous avons trouvé un exemplaire dans la bibliothèque de M. le chevalier Gustave Van Havre d'Anvers. Les 72 planches de cette dernière sont entourées d'encadrements où sont figurés des fleurs et des animaux ; elles sont gravées par Pierre Huys et par Jean Sadeler. Toutes, à l'exception d'une seule, sont faites d'après les dessins de Pierre Van der Borcht. Les deux premières feuilles du texte furent imprimées dans le courant de la semaine qui finit le 5 mars 1571 ; le 7 juillet suivant, Plantin envoya six exemplaires des *Monumenta* au cardinal Granvelle. Dans le courant de la même année, Plantin entama une seconde édition in-8° du même livre. Les deux premières feuilles en furent tirées dans la semaine qui finit le 31 août 1571. La Bibliothèque Royale de Bruxelles possède un exemplaire de cette réimpression. On y retrouve les planches de l'édition antérieure, à l'exception d'une dizaine d'entre elles qui ont fait place à d'autres gravures taillées d'après les mêmes dessins. La date de 1572, gravée sur trois des nouvelles planches, est celle de l'année où parut la seconde édition.

Vers la fin de 1575, Arias Montanus pria Plantin de rééditer son livre. Le 29 octobre 1575 et le premier février suivant, l'imprimeur répondit qu'il mettrait le plus tôt possible la main à l'œuvre pour en faire une nouvelle édition de petit format. Nous n'avons pas trouvé qu'il ait tenu cette promesse. En parlant d'une édition de moindre format, il donne à entendre qu'il en existait une de format plus grand, ou du moins qu'il avait été question d'une pareille publication.

En effet, dans le recueil de titres et de gravures, formé aux approches du premier janvier 1576 par Jean Moretus, pour être donné en étrennes à son beau-père, nous trouvons une série de 66 estampes, de format in-4°, précédées du frontispice des *Monumenta* de 1571, et représentant des sujets traités dans cet ouvrage. Après avoir figuré dans la Bible latine de 1583, ces planches furent retouchées et servirent à illustrer une édition des *Monumenta*, de format in-4°, qui parut la même année. On acheva d'imprimer ce dernier volume le 11 août 1582 et, dans deux de ses catalogues manuscrits, Plantin porte le livre comme ayant paru en 1583. Toutefois, sur le titre et dans les liminaires de cette réimpression, on ne rencontre que le millésime de 1571 qui se trouvait dans les deux premières éditions et que l'on a négligé de changer sur le frontispice de la troisième.

Nous avons cru devoir entrer dans quelques détails à propos de ces différentes impressions des *Monumenta*, parce que l'ouvrage est important et que la question était forcément restée inexpliquée jusqu'ici. Remarquons, pour terminer, qu'il se peut fort bien que les planches ne soient pas identiques dans tous les exemplaires d'une même édition. Plantin ne faisait pas tirer en une seule fois les épreuves des gravures pour toute une édition de l'ouvrage ; on les lui fournissait au fur et à mesure qu'il en avait besoin. Ainsi nous voyons, par les comptes de Mynken Liefrinck, qu'elle fut payée, le 13 août 1571, pour l'impression de 1800 figures des *Monumenta* ; en 1576, elle en tira 3662, et en 1582, 4750, toutes de format in-8°. Une partie des planches de ce livre servaient encore dans d'autres ouvrages ; il ne faut donc pas s'étonner si, à des dates différentes, les planches disponibles n'étaient pas toujours les mêmes.

CHAPITRE XV
1583 — 1585

LVGDVNI BATAVORVM
Excudebat typis Plantinianis Franciscus Raphelengius,
pro Luca Ioannis Aurigario.
cIɔ. Iɔ. LXXXVI.

SEJOUR DE PLANTIN A LEYDE

'UNIVERSITE de Leyde fut fondée en 1575. Bientôt après, les Etats de Hollande et les professeurs sentirent le besoin d'avoir en cette ville " un personnage savant, illustre et expert qui pût remplir les fonctions de typographe, de libraire et d'imprimeur général."(1)
Le 8 juin 1578, l'imprimeur anversois Guillaume Silvius qui, dans sa ville natale, avait été poursuivi pour cause d'hérésie, fut nommé à cet emploi et, le 28 du même mois, il prêta serment comme typographe et libraire ordinaire des Etats de Hollande et de l'Université. Les Etats lui imposèrent comme condition d'imprimer tous les livres, placards et ordonnances qui leur seraient nécessaires, sans qu'il lui fût permis de rien imprimer ni publier sans leur connaissance et approbation. En outre, il devait toujours être pourvu des ouvrages dont l'Université aurait besoin. Une pension ordinaire de 300 florins lui était allouée, mais tout ce qu'il imprimerait pour les Etats devait lui être payé à part. On accorda à son fils le droit de lui succéder aux mêmes conditions.

SILVIUS ne s'installa à Leyde qu'au mois de mai 1579 ; il mourut dès la fin d'août ou au commencement de septembre de l'année suivante, laissant une veuve et six enfants. Son fils aîné Charles lui succéda, mais renonça à la place de son père vers la fin de 1582. L'année suivante, la veuve de Guillaume Silvius vendit à Plantin la boutique et le matériel de l'imprimerie de son mari.

DEPUIS le premier mai 1583, Plantin remplit la charge d'imprimeur ordinaire de l'Université, bien que sa nomination soit datée seulement du 14 mai 1584. Il n'était plus, comme Silvius, l'imprimeur des Etats de Hollande, mais, le 26 décembre 1583, les curateurs de l'Université et les Bourgmestres de la ville de Leyde lui octroyèrent un traitement annuel de 200 florins ; en le nommant définitivement imprimeur de l'Université le 14 mai 1584, ils portèrent ce traitement à 400 florins.

AVANT de s'établir à Leyde, Plantin paraît avoir longuement médité le plan de quitter Anvers. Dans le courant de l'année 1581, il avait déjà noué des relations avec l'Université hollandaise. Le 24 mai de cette année, il fit graver le

(1) P. A. TIELE : *Les premiers imprimeurs de l'Université de Leyde* (Le Bibliophile Belge, 1869, p. 83 et 112).

sceau académique par Barthélemi Meerts, à qui il paya 3 florins ; au mois de juin suivant, il visita Juste Lipse à Leyde.

DANS le courant de l'année 1582, il établit dans la même ville Chrétien Porret. Du 9 juin au 10 septembre, Plantin fit faire des habillements pour ce fils naturel de son ami d'enfance Pierre Porret ; il fit tourner et peindre des boîtes rondes et acheta pour lui une grande quantité de drogues et d'épices ; ce qui prouve suffisamment l'intention de Chrétien de s'établir comme pharmacien à Leyde. Le 16 avril 1583, le sieur Arnaud 't Kint, que nous avons appris à connaître comme un adhérent d'Henri Niclaes et de Barrefelt, avait envoyé à Leyde des épiceries pour une somme de 1719 fl. et 8 s. ; le 21 mai suivant, le compte des débours faits par Plantin pour " son neveu," s'élevait à 2452 fl. 3 s. L'installation de Chrétien Porret précéda de peu celle de Plantin.

EN 1582, ce dernier acheta à Leyde une maison située dans la Breedestraat, nommée la Maison d'Assendelft. Le 24 octobre de la même année, Louis Perez lui prêta la somme de 200 livres de gros comme première rente sur cette propriété qu'il venait d'acquérir.

PLANTIN se fixa à Leyde au commencement de l'année 1583. Le 3 janvier de cette année, il signe à Anvers le livre de caisse de 1582, tenu par Jean Moretus ; le 12 janvier suivant, il comparaît à Leyde comme témoin d'un acte, dans lequel intervient également Chrétien Porret. Le 29 avril, il se fait inscrire dans l'*Album civium Academicorum*, et le 1ᵉʳ mai, il entre en fonctions.

LE livre de caisse de l'officine d'Anvers, pour l'année 1583, ne commence pas, comme d'habitude, au premier janvier, mais au premier mai et il porte en tête la mention expresse : " Au présent carnet est tenu le compte de la casse àsçavoir de tout ce qui a esté receu et payé depuis que mon père est parti d'Anvers vers Leyden." Plantin prépara donc son installation nouvelle au commencement de l'année 1583 et s'établit à Leyde vers la fin d'avril.

QUEL peut avoir été le motif qui décida Plantin à quitter Anvers ? D'après l'exposé de ses griefs contre le roi d'Espagne, ses moyens pécuniaires avaient tant diminué et sa santé s'était si fort affaiblie qu'il ne pouvait plus faire face aux dépenses de son officine et sentait le besoin d'aller se reposer dans une autre ville. Un de ses meilleurs amis l'invitant à se rendre à Leyde, il se laissa convaincre, dit-il, et résolut d'aller

CARTOUCHE DU SPIEGEL DER ZEEVAERDT 1583

demeurer pendant quelques mois comme un inconnu dans la ville hollandaise.

DANS deux lettres écrites à Zayas, le 21 décembre 1585 et le 31 janvier 1587, il dit qu'il avait été appelé en Hollande par de bons amis qui, voyant les embarras dans lesquels il se trouvait à Anvers, s'engagèrent à lui faire trouver à Leyde assistance et travail, s'il voulait s'y transporter avec quelques-unes de ses presses. Les magistrats de la ville, ayant eu connaissance de ces démarches, se joignirent aux amis de Plantin; ils lui promirent une honnête pension et lui donnèrent l'assurance qu'il ne serait obligé de rien imprimer qui fût contraire à la religion catholique. Il prêta l'oreille à ces invitations et à ces promesses et quitta Anvers.

PAR les amis qui appellèrent Plantin à Leyde, il faut en premier lieu entendre Juste Lipse qui, depuis 1579, était professeur à l'Université hollandaise. Suivant une lettre écrite par l'imprimeur à Arias Montanus, le 7 décembre 1585, ce fut le célèbre professeur qui l'attira à Leyde et obtint pour lui un traitement annuel, à condition de faire travailler encore deux presses et de publier des livres classiques ne traitant pas de théologie.

IL emporta en Hollande trois presses, et laissa la direction de l'imprimerie anversoise à ses gendres, François Raphelengien et Jean Moretus. Sa femme l'accompagna à Leyde. Le 25 mai 1583, Plantin venait à peine de s'y établir, que les magistrats l'autorisèrent à construire, devant la façade de l'Université, une boutique de pierre ou de bois, où il pût exercer son métier de libraire, à la condition de faire raser l'édifice aussitôt qu'on aurait besoin du terrain sur lequel il s'élevait. Comme la maison de la Breedestraat se trouvait à quelque distance de l'Université, cette boutique devait servir à faciliter le débit des livres aux étudiants et aux professeurs. DEUX années après, Plantin acquit encore à Leyde deux autres maisons qui avaient appartenu à Louis Elsevier, le fondateur de la célèbre officine hollandaise.

JEAN Elsevier, ou Jean de Louvain, travailla chez Plantin comme pressier, du 9 juin 1567 jusqu'au 4 mars 1589. Son fils Louis avait exécuté quelques travaux de reliure pour le patron de son père, dans le courant des années 1565 à 1569. Depuis lors il s'était établi comme libraire et messager à Douai. De cette dernière ville, il passa à Leyde. Il y ouvrit une librairie pour laquelle Plantin lui fournit, entre le 4 mai 1580 et le 28 juin 1581, des livres pour une somme de 1184 fl. 7 s. En septembre 1583, la dette de Louis Elsevier se montait à 1304 fl. 8 $^1\!/_2$ s. Plantin en rabattit 34 fl. 8 $^1\!/_2$ s., de sorte qu'elle se trouvait réduite à 1270 fl. Le 15 de ce mois, le débiteur reconnut cette dette devant les magistrats de Leyde et promit de l'amortir en payant, fin d'octobre prochain, la somme de 70 florins et dans la suite 25 florins par mois. Il stipula qu'en cas de non-paiement Plantin aurait droit sur sa maison située au Rapenburch et sur une autre dans la Clockstege, toutes deux dans le voisinage de l'Université.

LES paiements ne s'étant pas faits dans les délais convenus, Louis Elsevier comparut de nouveau devant les magistrats le 30 avril 1585, et reconnut avoir vendu à "l'honorable célèbre seigneur Christophe Plantin, imprimeur de l'Université," deux maisons avec leurs dépendances. Une des conditions de la vente était que Plantin fît remise au comparant d'une dette de 836 florins, restant de 1270 florins dus à Chrétien Porret, apothicaire. Plantin avait donc fait transporter à son neveu la créance d'Elsevier. Le 5 juillet 1585, il donne ordre à Jean Moretus de biffer sur le grand livre les 1270 florins dus par Louis Elsevier, tous comptes avec ce dernier ayant été terminés. En exécutant cet ordre, le gendre de Plantin constate que, pour éviter les procès, son beau-père

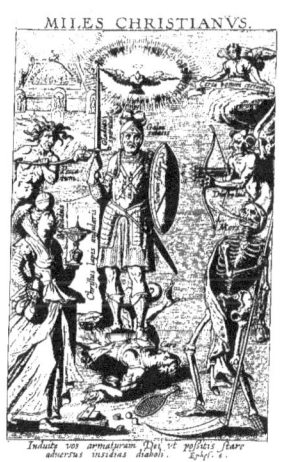

Quatre planches de
Thom. Saillii Thesaurus precum,
gravées par Th. Galle, d'après Adam van Noort.

a fait remise à son créancier de Leyde d'une somme de plus de 400 florins.

La plupart des livres imprimés par Plantin à Leyde sont des auteurs classiques, des traités de Juste Lipse, de Simon Stévin et de Pierre Ramus. Il s'y rencontre quelques ouvrages plus importants que nous allons énumérer.

Le premier qu'il fit paraître dans la nouvelle officine fut l'Histoire des comtes de Hollande, par Adrien Barlandus, ornée des portraits qui avaient figuré, en 1578, dans les Vies des Comtes de Hollande et de Zélande, par Michel Vosmeer. Ce dernier ouvrage renfermait 36 gravures; celui de Barlandus en contient deux de moins, les portraits de Jean de Bavière et de Philippe II ayant été omis. Philippe Galle fournit les épreuves nécessaires des gravures, ainsi que le papier de l'édition. En octobre 1583, Plantin lui paya 56 florins pour 8000 feuilles de papier et 85 florins pour 13,600 épreuves des portraits. L'ouvrage était tiré à 400 exemplaires; il renferme 20 feuilles et 34 figures. Sur l'impression des planches, Philippe Galle rabattit 12 sous, ce qui réduisit les 85 florins à 84 fl. 8 s. Plantin dédia son ouvrage aux Etats de Hollande qui lui allouèrent une gratification de 100 florins, en reconnaissance de cet hommage et pour l'aider à couvrir les frais du transport de son imprimerie. Les curateurs de l'Université lui accordèrent de leur côté 200 livres de gros. Les Etats d'Utrecht, à qui il avait dédié la seconde partie du volume, l'Histoire des Evêques de cette ville, lui offrirent la somme de 60 florins. L'ouvrage était terminé en 1583, mais il porte la date de l'année suivante.

En 1584, Plantin publia à Leyde la première édition du *Spiegel der Zeevaerdt* par Lucas Jansz. VVaghenaer, renfermant 23 cartes marines gravées par Joannes a Doetecum. L'ouvrage fut exécuté entièrement aux frais de l'auteur et imprimé sur le papier acheté par Plantin pour le grand Antiphonaire d'Espagne. La même année, il fit paraître une édition de cet ouvrage, en deux parties, contenant 44 cartes. En 1585, Plantin imprima une troisième édition, semblable à la seconde, et Raphelengien en publia une quatrième édition. En 1586, ce dernier fit paraître une traduction latine du *Spiegel der Zeevaerdt*, faite par Martin Everaerts de Bruges, renfermant le même nombre de cartes que les trois éditions néerlandaises précédentes. Cet atlas de cartes marines, le premier qui parût, eut un succès énorme et de nombreuses éditions en différentes langues, postérieures à celles que nous venons d'énumérer, virent successivement le jour.

En 1585, Plantin publia à Leyde *Flavii Vegetii de Re militari libri quatuor*, suivi de nombreux traités d'autres auteurs sur l'art militaire des anciens, avec les commentaires de Godescalcus Stevvechius. Le 14 juillet 1583, ce dernier s'était engagé à payer à Plantin 100 fl. et 17 s. pour l'aider à couvrir les frais de l'impression; Plantin, de son côté, devait lui rembourser cette somme en exemplaires de l'ouvrage.

Plantin mit sur les livres publiés à Leyde le nom de cette dernière ville; mais sur une partie des exemplaires, il imprimait également l'adresse d'Anvers, en ayant soin toutefois, dans ce dernier cas, de dire : *Apud Christophorum Plantinum*, au lieu de l'*Ex officina Christophori Plantini* qu'il employait pour ses publications ordinaires.

Pendant le séjour de Plantin à Leyde, l'atelier d'Anvers continua à travailler régulièrement.

En 1584, on y publia une édition nouvelle de la Bible de Sante Pagnino, comprenant les textes originaux avec une traduction latine interlinéaire. Plantin avait commencé ce travail et achevé la Genèse et l'Exode en 1580.

La même année, parurent : *Pontus Heuterus, Rerum Burgundicarum libri sex* et *Centuria Cansiliorum Elberti Leonini*, in-folio. Les frais de cette dernière publication furent supportés pour moitié par l'auteur, qui reçut en retour 360 exemplaires de son ouvrage.

Au commencement d'avril 1584, Plantin fit le voyage de Leyde à Anvers. Le 23 du même mois, il signa dans cette dernière ville l'acte de vente par lequel il céda à Jean Moretus la boutique dans la Kammerstrate, ainsi que la maison *la Bible* dans la rue des Faucons. A la même date, il vendit à Jean Olivier la maison, située la troisième au Nord de la porte d'entrée de l'imprimerie, au Marché du Vendredi, et à Clémence Schotti, *le Compas de cuivre*, dans la rue du St Esprit. Le premier mai, il était encore à Anvers et y signa le livre de caisse tenu par Jean Moretus.

Les amis catholiques de notre imprimeur ne virent pas sans étonnement son départ pour la ville hérétique et rebelle. Il était à peine installé à Leyde, que Lævinus Torrentius, dont nous avons conservé les lettres, lui fait savoir combien sa conduite paraissait étrange et suspecte aux adhérents de l'église catholique. Il regrette que les talents de Plantin

CARTOUCHE DU SPIEGEL DER ZEEVAERDT 1583 *Rep.*

serviront désormais à propager les doctrines d'une université ennemie de Dieu et des hommes. Il fait miroiter devant ses yeux l'appât de travaux considérables que la cour de Rome veut lui confier, notamment la publication des trésors de la Bibliothèque Vaticane (1). Il revient à plusieurs reprises sur ce sujet, mais ne réussit point à convaincre Plantin.

terre et revint à Paris, où il mourut en 1595. Philippe II avait promis 80,000 ducats à qui le lui livrerait.

PENDANT son séjour en Hollande, don Antoine fit paraître une justification de la guerre qu'il soutenait contre le roi d'Espagne : *Explanatio veri ac legitimi juris quo serenissimus Lusitaniæ rex Antonius ejus nominis primus nititur ad bellum*

CARTOUCHE DU SPIEGEL DER ZEEVAERDT 1583 *Rep.*

DANS plusieurs endroits de sa correspondance et dans d'autres pièces, celui-ci se plaît à louer l'empressement avec lequel il fut accueilli en Hollande, ainsi que les bons procédés et la tolérance religieuse dont on usa à son égard. Il était obligé, dit-il, de rien imprimer qui eût rapport à la religion et n'aurait pu être envoyé tant en Espagne, qu'en Italie et en France. Il affirma également, en plus d'une occasion, que pendant son séjour à Leyde, il était resté scrupuleusement fidèle au roi d'Espagne et à l'église de Rome. Cependant, après un séjour de deux années dans la ville hollandaise, des nuages apparurent dans ce beau ciel et, cédant à la contrainte ou à la séduction, le prototypographe de Sa Majesté catholique imprima des écrits qui devaient souverainement déplaire à Philippe II.

DE ce nombre était une certaine défense de don Antoine, fils naturel de l'infant don Louis, duc de Béja, et prétendant au trône du Portugal, que Philippe II occupait alors. Don Antoine avait été proclamé roi par le peuple de Lisbonne en 1580, au moment où Philippe II s'apprêtait à envahir le Portugal. Reconnu par les villes situées au nord du Tage, mais abandonné par la noblesse, le prétendant fut battu le 25 août 1580, à Alcantara, par le duc d'Albe. Le marquis de Santa-Cruz défit sa flotte une première fois le 25 août, et une seconde fois le 22 septembre de la même année. Le prince fut réduit à se réfugier en France, où Catherine de Médicis lui accorda 6000 hommes et une flotte qui fut écrasée par l'escadre espagnole le 27 juillet 1582. Il se réfugia ensuite en Hollande ; il y erra pendant quelque temps, passa en Angle-

Philippo regi Castellæ, pro regni recuperatione inferendum.

EN 1585, cette pièce parut en latin, en français, en hollandais et en anglais dans l'officine plantinienne de Leyde. Ce n'était probablement pas le premier document émané de don Antoine qu'imprimât Plantin. Le Prince avait déjà fait publier un avis par lequel il annonçait qu'il avait chargé Pierre Dor de donner des lettres de marque à ceux qui voudraient courir sus aux sujets du roi d'Espagne. Cette pièce, datée de : Roel, le 15 septembre 1583, ne porte pas de nom d'imprimeur, mais les caractères, lettrines et ornements sont de Plantin.

PLUS tard, quand notre imprimeur fut rentré à Anvers, les Espagnols lui firent naturellement un grief de ces publications, et nous possédons deux lettres dans lesquelles il entreprend de se laver des accusations portées contre lui. La première est adressée à Zayas et datée du 21 décembre 1585. Il affirme qu'à plusieurs reprises il a refusé à don Antoine d'imprimer sa Défense, mais que le prétendant réussit à gagner les Etats de Hollande qui imposent le travail à lui, Plantin, ce dont il conçut tant de déplaisir que dès lors il se prépara à quitter le pays.

LE 4 juillet 1587, il revient sur ce sujet dans une lettre adressée à Charles de Tisnacq, capitaine des gardes de Philippe II. Il explique de la même manière comment il fut forcé d'imprimer le pamphlet incriminé, et fait connaître la subtilité à laquelle il eut recours pour se ménager un moyen de prouver que ce n'était pas de son plein gré qu'il avait exécuté ce travail. Sur tous les livres, dit-il, que j'ai été forcé d'imprimer, on lira ces mots en latin : *In officina* ; en français: *En l'imprimerie* ; en flamand : *In de druckerie*, au lieu de la

(1) P. F. X. DE RAM, *Lettres de Lævinus Torrentius à Christophe Plantin* (Extrait du tome XI, No 1, 2me série, des Bulletins de la Commission royale d'histoire).

formule ordinaire : *Ex officina, De l'imprimerie*, etc., "voulant insinuer par telle manière que lesdicts livres où se trouvera *In, En*, etc., sont bien faicts en madicte imprimerie, mais contre ma volonté." La défense de don Antoine porte effectivement l'adresse : "Lugduni Batavorum, In typographia Christophori Plantini."

PLANTIN eut l'occasion d'y saluer quelques amis, entre autres Alexandre Grapheus et Santvoorde. Le mardi, il se met en route pour Francfort dans une voiture de son hôte. Le même jour, il arrive à Lunebourg, où quelques marchands, avertis de son arrivée, se joignent à lui pour voyager ensemble jusqu'à Francfort. Le mercredi, ils quittent Lunebourg

CARTOUCHE DU SPIEGEL DER ZEEVAERDT 1583 Rep.

AU commencement du mois d'août 1585, Plantin quitta Leyde avec deux de ses serviteurs qui, au retour de la foire de Francfort, n'avaient pu pénétrer dans Anvers assiégé par les troupes d'Alexandre Farnèse. Son intention était de se rendre par Hambourg et Francfort à Cologne et de s'établir dans cette dernière ville, où résidait en ce moment son ami Louis Perez. Dans une lettre écrite à Arias Montanus, immédiatement après son arrivée à Anvers, il donne des détails intéressants sur son voyage.

LA route de terre étant infestée de voleurs, il s'était décidé à gagner Hambourg par mer. Il se rendit donc à Amsterdam, où il dut attendre pendant trois jours une occasion favorable. Un lundi après-midi, il s'embarque sur un navire, bien pourvu d'artillerie et ayant à bord un équipage nombreux. Vers quatre heures, toutes les voiles sont déployées et on s'avance à trois ou quatre lieues environ en pleine mer. Là, ils sont forcés de jeter l'ancre, à cause des bas-fonds et du temps orageux. Ils y restent jusqu'à la pointe du jour. Lorsqu'il fait clair, les voiles sont de nouveau larguées et la traversée est assez heureuse jusqu'à cinq heures de l'après-midi. Ils voient devant eux l'île de Helgoland et ne sont plus éloignés que de trois heures de navigation de l'embouchure de l'Elbe. En ce moment, un vent violent du Nord-Est se lève et force le navire de regagner la haute mer et d'y rester toute la nuit pour ne pas être jeté sur la côte. Le lendemain, la tempête se calme un peu et ils font voile vers Hambourg. Hélas ! quand ils arrivent à peu près au même endroit que la veille, une bourrasque plus violente encore que celle du jour précédent se lève et les contraint une seconde fois à rebrousser chemin. La même chose arrive quatre jours de suite. Après avoir vu sombrer près d'eux plusieurs navires, ils parviennent enfin, sains et saufs, à Hambourg.

et vont jusqu'à Hanspitter (probablement le Hankelbüttel moderne) ; le lendemain, ils atteignent Brunsvvick où deux nouveaux chariots se joignent à eux. Le dimanche, ils arrivent à Herzberg et le lundi à Cassel. Le mardi, ils vont jusqu'à Treysa ; le lendemain, jusqu'à Giessen, d'où, le jour suivant, ils gagnent Francfort.

PARVENU dans cette ville, Plantin annonce son arrivée aux siens qui étaient à Anvers et à Louis Perez à Cologne. Ce dernier l'invita aussitôt à venir le rejoindre, croyant qu'il passerait par cette ville pour aller à Anvers. Plantin dut attendre la fin de la foire pour se rendre à Cologne. Il partit de Francfort avec plusieurs de ses amis, parmi lesquels se trouvait Abraham Ortelius. Perez avait mis sa voiture à la disposition de Plantin et Ortelius voyagea dans celle de Martin de Varron. Leurs compagnons firent route à pied. Le convoi auquel ils se joignirent se composait d'une trentaine de chariots et était escorté de soldats, à cause du peu de sécurité des routes.

ARRIVÉ à Cologne, Plantin apprit que la ville d'Anvers venait de se rendre au duc de Parme ; il ne s'arrêta pas longtemps sur les bords du Rhin, mais partit avec Louis Perez et quelques amis réfugiés anversois. Il passa par Liége, où Lævinus Torrentius le reçut cordialement, et par Louvain, où il alla voir ses amis, les professeurs de l'Université. Enfin il atteignit Anvers.

CE doit être aux premiers jours de novembre 1585 qu'il y arriva, car le 5 de ce mois, il revit et signa dans le livre de caisse, tenu par Jean Moretus, les comptes allant du 1ᵉʳ mai 1584 au dernier octobre 1585.

EN quittant Leyde, Plantin y laissa sa femme qui s'y trouvait encore en avril 1586. A cette époque, Juste Lipse essaya d'obtenir pour elle un passeport des Etats ; mais

les chemins étaient encore peu sûrs. Toutefois au mois d'août 1587, elle avait rejoint son mari.

APRÈS son retour à Anvers, un des premiers soins de Plantin fut de céder à son gendre François Raphelengien " pour certaine somme d'argent par (lui) receue et conditions faictes à (son) contentement " l'officine qu'il avait fondée à Leyde. Par un acte passé à Anvers, le 26 novembre 1585, il " la lui transporte et cède avec toutes et quelconques héritages, maisons, actions, imprimerie, mesnages et toutes autres choses " lui appartenant en la ville et Université de Leyde, et " signamment les maisons et héritages avec toutes leurs franchises et dépendances " qu'il avait achetés de la noble " damoiselle Dievvoore Van de Lan, veuve de feu noble signeur Henrick van Assendelft, " avec tout ce que renfermait la maison et la boutique. " Confessant, dit l'acte, que je n'y prétends plus rien cy-après ; mais que le tout appartient bien et deuement à mon gendre François de Raphelengien pour en pouvoir disposer, vendre et aliéner tout aussi comme bon luy semblera comme estant son propre, ainsi qu'il l'est et que je le confesse. "

MALGRÉ ce luxe d'affirmations, il est certain que cette cession n'était pas une vente proprement dite. En effet, après la mort de Plantin, les biens meubles et immeubles qu'il avait laissés à Leyde furent comptés comme les autres dans la masse de l'héritage et, après une évaluation détaillée et par stipulation expresse, ils furent attribués à Raphelengien.

DE 1585 à 1589, ce dernier imprimait à Leyde et faisait paraître ses publications ordinaires sous l'adresse " Lugduni Batavorum, ex officina plantiniana apud Franciscum Raphelengium ; " sur le *Speculum nauticum* de Luc VVagenaer, on lit : " Excudebat typis plantinianis Franciscus Raphelengius pro Luca Aurigario. " Sur la Défense de Philippe de Hohenlohe : " Tot Leyden by Franchois van Ravelinghien. " Il n'y a que les écrits de Juste Lipse, qu'il ait imprimés en partie avec son adresse ordinaire, en partie avec celle de l'officine anversoise.

Rep.

CHAPITRE XVI
1585 — 1589

DERNIERES ANNEES DE PLANTIN

SA MORT
SES DESCENDANTS

ES troubles politiques et religieux que la ville d'Anvers venait de traverser, et surtout le siège qu'elle avait eu à subir, avaient complètement désorganisé les ateliers de Plantin. En y rentrant, il ne trouva plus que quatre ouvriers travaillant à une seule presse. Peu à peu, cependant, l'imprimerie reprit son activité ordinaire et, de 1586 à 1589, nous trouvons qu'elle produit environ quarante livres par année. Mais, si le nombre des éditions n'a guère baissé, leur importance a beaucoup diminué. Des ouvrages classiques et liturgiques, quelques recueils de musique notée, bon nombre de livres de piété, parmi ceux-ci, les écrits de François De Coster, illustrés de gravures sur cuivre, une édition italienne de la Description des Pays-Bas par Guicciardini, la seconde édition du Dictionnaire flamand-latin de Corneille Kiel, le Théâtre d'Ortelius, en espagnol, quelques écrits d'Arias Montanus, une édition du *Martyrologium* de Baronius et le premier volume des *Annales Ecclesiastici* du même auteur : voilà à quoi se réduisent, à peu près, les publications dignes d'être notées.

NOUS avons déjà parlé de la plupart de ces ouvrages. Il ne nous reste qu'à dire un mot des livres de Baronius.

CET historien fit paraître la première édition de son Martyrologe, à Rome, en 1586. Au mois de février 1588, Plantin s'adressa à lui pour lui faire connaître son intention de réimprimer cet ouvrage. Plusieurs prélats, dit-il, l'en avaient prié, mais il avait refusé pour deux motifs : le premier, c'est qu'il avait l'habitude de ne jamais réimprimer les livres d'un écrivain, du vivant de celui-ci, sans son autorisation ; le second, c'est que l'argent lui avait manqué jusqu'alors. " Mais maintenant, dit-il, des ecclésiastiques m'ayant offert de supporter une partie des frais, il ne me reste qu'à vous prier de m'accorder la faveur de réimprimer votre ouvrage et de vouloir bien me communiquer les additions ou changements que vous trouveriez bon d'y faire ". Par sa lettre du 8 mars suivant, Baronius accorda la permission demandée et promit d'envoyer un exemplaire corrigé, tout en se plaignant vivement de l'incorrection de l'édition de Rome et surtout de celle de Venise. Il tint sa promesse et l'on acheva d'imprimer le livre peu de jours avant la mort de Plantin.

SI le Martyrologe de Baronius est le dernier volume important que termina Plantin, les Annales Ecclésiastiques du même auteur sont le dernier ouvrage considérable qu'il entreprit. La lettre, par laquelle Baronius lui faisait savoir qu'il enverrait un exemplaire corrigé du Martyrologe, contenait également la promesse d'envoyer le premier volume de ses Annales Ecclésiastiques. Au moment où la missive fut écrite, ce volume n'était point entièrement imprimé ; mais l'auteur prévoyait qu'il serait achevé avant la fin du mois. Toutefois, c'est seulement au mois de novembre 1588 que Plantin reçut les dernières feuilles. Au moment d'envoyer à Plantin le premier volume de la première édition de ses Annales, paru à Rome en 1588, Baronius y avait fait des corrections et des additions.

ON commença à imprimer l'ouvrage le 21 novembre suivant. Plantin n'eut point la satisfaction d'en voir achever le premier tome, qui ne sortit des presses qu'au mois d'août 1589, quelques semaines, par conséquent, après la mort de l'imprimeur.

LES Annales Ecclésiastiques de Baronius constituent le travail le plus étendu que les successeurs de Plantin aient fait paraître. En 1609, Jean Moretus acheva d'imprimer le douzième et dernier volume de la première édition plantinienne ; en 1597, il commença une seconde édition que ses fils achevèrent en 1612. En 1610, les frères Balthasar et Jean Moretus publièrent le premier tome d'une troisième édition, dont le second parut en 1617, et dont les suivants virent le jour à de longs intervalles.

PENDANT les quatre dernières années de la carrière de Plantin, le déclin de son officine est donc visible. Les temps étaient devenus de plus en plus mauvais pour lui.

Après la prise d'Anvers par les troupes espagnoles, le commerce ne se releva plus. Les réformés quittaient la ville par milliers pour chercher dans les provinces du Nord une nouvelle patrie, où leurs croyances fussent respectées. L'Escaut était bloqué par les vaisseaux hollandais ; la guerre contre les insurgés continuait à sévir. Dans ces circonstances, les esprits ne pouvaient se tourner vers les sciences et les lettres : ceux que devaient nourrir les arts de la paix traversaient des années de deuil et de pénurie.

SANS être à l'état de crise aiguë, les embarras pécuniaires de Plantin n'en persistaient pas moins et l'empêchaient de songer désormais à quelque vaste entreprise.

EN outre, l'âge et les fatigues avaient fait leur œuvre. Dans les dernières années, Plantin avait eu à lutter contre de graves maladies. Depuis 1580, il souffrait de la gravelle ; à Leyde, en 1585, il regardait son état comme désespéré. Depuis lors, les accès de la maladie furent fréquents et sa santé ne se rétablit plus complètement.

CES différents sujets de plainte reviennent fréquemment dans les lettres des dernières années de Plantin. Rien ne paraît lui avoir été plus pénible que l'impossibilité de soutenir la réputation et l'importance de son officine. Plusieurs de ses missives se terminent par des formules désolées comme celle-ci : " de nostre jadis florissante et ores flairtrissante imprimerie. " Ce qui l'humiliait beaucoup, c'était de devoir exécuter des travaux de peu d'importance pour le compte de libraires anversois ou étrangers. " Maintenant, écrit-il à Zayas, le 29 janvier 1587, j'imprime, aux frais de Michel Sonnius, Jean Corderius et quelques autres d'ici, d'Arnold Mylius à Cologne, et pour moi-même autant que je puis, le petit Missel in-8°, les Heures de Notre-Dame in-12° et in-24° et la petite Bible latine. Le *Thesaurus geographicus Ortelii* et quelques autres de moindre importance, sont imprimés, partie aux frais des auteurs ou de leurs amis, partie aux miens. "

PLANTIN nous fait connaître, dans le passage que nous venons de citer, les principaux libraires pour lesquels il travaillait. Michel Sonnius, son principal correspondant de Paris, et Arnaud Mylius, de la maison Birckman de Cologne, entretenaient depuis plusieurs années d'importantes relations d'affaires avec lui. Depuis 1582 et surtout depuis 1585, un de ses principaux clients fut le libraire anversois Jean Cordier. Tous trois, ils prenaient par grandes quantités des livres de prière ou de piété, des Bréviaires et des Missels ; Sonnius, en outre, achetait par centaines des auteurs latins, de petit format. C'était spécialement pour lui, qu'à partir de 1586, Plantin réimprima son édition des classiques.

UNE des préoccupations douloureuses des dernières années de la vie de Plantin naquit de la stérilité de ses démarches pour se faire payer, par Philippe II, les sommes que ce monarque lui devait. Trois années s'étaient écoulées depuis qu'il avait rédigé le mémoire de ses griefs contre le roi d'Espagne. Sa situation étant devenue plus pénible que jamais, il résolut de tenter de nouveaux efforts pour obtenir ce qui lui était dû. Le 5 février 1586, il s'adresse à Zayas et lui demande s'il ne connaît personne en Espagne qui voulût reprendre l'imprimerie d'Anvers. Il ajoute qu'il lui était impossible de continuer à payer les intérêts des sommes énormes qu'il a déboursées, par ordre du roi, dans les préparatifs du grand Antiphonaire et du Psautier. Le secrétaire de Philippe II répondit qu'il ne devait s'attendre à aucun payement de cet argent. Cette réponse enleva toute illusion et toute fierté à Plantin. Au mois de mai 1586, il fit un appel à ses amis d'Espagne : Arias Montanus, Zayas, le capitaine des gardes Tisnacq, et l'aumônier du roi, Loyasa, pour les prier d'intercéder en sa faveur. Il descendit jusqu'au ton de la supplique. N'attendant plus rien de l'équité du roi, il fit un appel à sa générosité. Dans sa lettre à Zayas, il se contente de demander à Sa Majesté un témoignage de pleine décharge de toutes commissions à lui données. " Outre quoy, ajoute-t-il, s'il plaisoit à icelle Sa Catholique Royale Majesté me faire quelque libéralité en manière d'ausmosne, je tiendrois le tout pour ung grand bénéfice avec espoir de tellement le faire graver par quelque docte monument en nostre imprimerie que la postérité le pourroit peut-estre autant admirer et célébrer qu'autre qui se puisse tailler en pierres ni métal. "

DANS une lettre, datée du 14 mai suivant et adressée à Monseigneur de Tisnacq, il formule les mêmes prières. Il ne veut plus molester ses amis, dit-il, ni solliciter aucun payement ; il se remet purement et simplement à la miséricorde du roi.

SES protecteurs ne restèrent pas inactifs. Le 10 janvier 1587, le roi adresse au duc de Parme, son lieutenant dans les Pays-Bas, l'ordre de nommer une personne compétente pour examiner les prétentions de Plantin et en faire l'objet d'un rapport. Cette pièce, avec les observations et l'avis du duc, devait être transmise au roi. Nous ne savons au juste quelles conclusions prit ce délégué ; Plantin nous apprend seulement que " ce personnage capable " ne trouva de meilleur moyen pour tirer l'imprimeur de la gêne que de lui conseiller de reprendre la besogne interrompue des livres de chœur pour l'Espagne, afin de pouvoir, les travaux achevés, réclamer, sans contestation possible, ce qui lui avait été promis. Zayas était du même avis et voulait que Plantin imprimât de ses ressources privées l'Antiphonaire, qu'il aurait ensuite fait subsidier. De cet expédient, Plantin disait que " ce seroit autant que de tomber de fiebvre en chaud mal ou du bord d'ung gouffre, duquel, à grands travaux et consomption de toutes forces et puissances, on seroit finalement parvenu, se rejecter au beau milieu pour s'y abismer incontinent. "

AU mois de mars 1588, les commissaires du roi examinèrent encore pendant 15 jours ce que Plantin avait dépensé au service de Sa Majesté, ce qu'il possédait et quel était le montant de ses dettes ; mais tout cela ne fit point avancer l'affaire et elle traîna, sans résultat, jusqu'à sa mort. Nous avons déjà dit que ses successeurs furent obligés de passer la somme réclamée aux profits et pertes.

PLANTIN fit également des instances pour se faire indemniser par le roi de la perte de la pension de 400 florins,

Portrait de Christophe Plantin.

Anethum Seseli Peloponnense Cyanus major

Remberti Dodonaci - Stirpium Historiæ Pemptades sex. Plantin MDLXXXIII. Or.

qui lui avait été accordée sur les biens confisqués du comte de Hoogstrate, après l'achèvement de la Bible royale. Le 12 octobre 1588, Philippe II chargea le duc de Parme d'examiner la requête concernant cette réclamation. Le 3 mars suivant, Jaspar VVaichmans et Georges Meyvisch, échevins de la seigneurie de Hoogstrate, certifièrent que, depuis la prise du château, en 1583, leur commune avait été pillée si souvent et chargée de tant de frais de guerre qu'il n'y avait pas eu moyen d'y lever un impôt. Le paiement de la pension ne se fit donc pas plus que celui des débours.

LE seul bénéfice que Plantin recueillit de toutes ses revendications et suppliques fut une misérable somme de mille florins, une véritable aumône, que le roi lui accorda au commencement de l'année 1589, peu de mois avant la mort de notre imprimerie.

AU milieu de toutes ces déceptions et de toutes ces tristesses, il sentit approcher sa fin. Brisé par le travail, les soucis et les maladies, il prit soin de régler à temps sa succession.

LE 19 novembre 1584, Plantin et Jeanne Rivière, assistés du notaire Jean Van Hout, font leur testament dans leur maison de la Breedestraat à Leyde. Chacun d'eux lègue à la fabrique de l'église de Notre-Dame à Anvers la somme de douze sous, une fois payée; aux pauvres de la même ville, six florins; à ceux de Leyde, quatre florins. Ils s'instituent réciproquement héritiers universels de leurs " biens, tant immeubles que meubles, terres, maisonnages, héritaires rentes, argent comptant, crédits, habillements et quelsconques aultres titres et actions qui resteront après le payement et satisfaction de toutes dettes, funérailles et toutes aultres charges de leur mayson mortuaire." Ils désignent leurs cinq filles, toutes ensemble et par égale portion, comme héritières des biens à délaisser par le survivant.

ILS stipulent en outre, qu'après le trépas du dernier survivant, ses héritiers conserveront, sans pouvoir les vendre ni aliéner, sinon dans le cas où les autres biens ne produiraient pas assez pour payer les dettes, huit, neuf ou dix des meilleures presses et une quantité suffisante de toutes sortes de caractères, lettres, figures, poinçons, matrices, moules et autres instruments, pour continuer l'art de l'imprimerie, tant à Anvers qu'à Leyde. Ils veulent et ordonnent que ces imprimeries soient continuées sous le nom des héritiers de Christophe Plantin et par une compagnie où pourront entrer leurs cinq gendres : François Raphelengien, Jean Moerentorf, Jean Spierinck, Egide Beys, Pierre Moerentorf ou autres maris de leurs filles. Si quelqu'un de ceux-ci ne veut entrer dans l'association, il devra se contenter d'un intérêt de trois pour cent par an de la part qui lui revient, selon l'estimation du matériel de l'imprimerie faite dès maintenant par les testateurs. Dans ce tarif, une presse avec ses dépendances est évaluée à 50 florins; les lettres fondues, avec leurs quadrats, à 3 sous la livre; chaque sorte de matrices, avec les moules, à 30 florins; les figures, lettres et ornements gravés sur bois, à 5 sous la pièce; le reste, comme casses et figures gravées sur cuivre, à la moitié du prix coûtant à dire d'expert.

LES maisons où s'exerçait l'imprimerie à Anvers et à Leyde doivent rester en possession de la compagnie, qui en

payera six pour cent de rente à ceux des beaux-frères qui ne voudraient point entrer dans l'association.

Dans le cas où aucun des gendres des testateurs ne voulait reprendre l'officine, les héritiers doivent faire imprimer et envoyer dans toutes les villes des Pays-Bas des billets mentionnant les presses, lettres, matrices et autres instruments de l'imprimerie et attendre neuf mois que quelqu'un se présente pour reprendre le tout. Celui ou ceux qui deviendraient ainsi acquéreurs de l'officine, obtiendront le matériel au prix fixé par Plantin pour ses héritiers ; ils payeront 6 ¹/₄ pour cent de rente, au cas où ils ne s'acquitteraient point comptant, et bailleront caution de ne point diminuer l'imprimerie, mais de la faire toujours réparer et entretenir en aussi bon état qu'ils la recevront.

SI des difficultés s'élèvent entre les héritiers, ils doivent les faire trancher par les sieurs Louis Perez, Juste Lipse et Arnaud 't Kint, ou par l'un de ces trois amis de Plantin.

A la passation de ce testament assistaient comme témoins Juste Lipse et Jean Van der Does (Dousa), seigneur de Noortwijk. Certaines des stipulations de cet acte montrent combien grande était la préoccupation de Plantin d'empêcher la fermeture des ateliers créés par lui. C'est à ce soin qu'il prit d'assurer l'avenir de son officine, et à la pieuse transmission de son vœu dans la famille des Moretus, que nous devons la conservation de la maison et des collections plantiniennes.

Ce premier testament fut annulé dans la suite et remplacé par des dispositions fort différentes. On a vu que, le 26 novembre 1585, Plantin céda à François Raphelengien son imprimerie de Leyde. A son départ pour la Hollande, il avait chargé de la direction de l'atelier d'Anvers Raphelengien et Jean Moretus. Ce dernier continua à prendre une large part à cette direction après le retour de son beau-père. Aussi le 27 février 1587, obtint-il une patente royale d'imprimeur qui l'autorisait à remplacer Plantin, dans le cas où ce dernier, dont la santé était fort compromise, viendrait à mourir subitement. Pour récompenser Moretus de ses loyaux services, Plantin et sa femme annulèrent leur premier testament, et, le 14 mai 1588, ils en firent un nouveau devant le notaire Gilles Van den Bossche à Anvers.

Par cet acte, ils lèguent, après la mort du premier décédant, une somme de 20 sous à la cathédrale et une autre de 20 florins aux pauvres de la ville d'Anvers. Ils s'instituent mutuellement héritiers universels et, après le trépas du second mourant, leurs biens doivent être partagés en parts égales entre leurs cinq filles. Une réserve importante est faite. Après le décès du dernier survivant des deux testateurs, l'imprimerie d'Anvers avec tout son matériel, la maison où elle est établie, les livres qui s'y trouvent, tant dans cette maison que dans la boutique de la Kammerstrate et dans le magasin de Francfort, deviennent la propriété de Jean Moretus et de sa femme, sans équivalent aucun pour les autres filles et gendres. Ce prélegs considérable est fait " pour cause des grands services que passez trente ans ledict Jehan Moereturf a faict ausdicts testateurs et ne cesse de faire, et encoires comme ilz espèrent continuera de faire en ladicte trafficque et aultrement à leur grand contentement." Louis Perez et Martin Perez de Varron furent institués exécuteurs testamentaires.

Le 7 juin 1589, les deux époux ajoutent, devant le même notaire, un codicille à ce testament. Ils confirment en son entier le prélegs fait en faveur de Jean Moretus et stipulent que des 520 florins de rente annuelle, dont sont grevés l'imprimerie et les bâtiments attenants, 350 florins resteront à la charge de la grande maison et 170 à la charge des trois maisons de la rue du Saint-Esprit, qui appartiennent à la masse de l'héritage. Ce partage d'une rente pesant sur l'ensemble de la propriété fut stipulé afin de prévenir toutes difficultés entre les héritiers ; il était réglé d'après la valeur des différents bâtiments.

Plantin était retenu au lit par la maladie qui devait l'emporter bientôt, lorsque ce codicille fut fait. Le 15 avril 1589, il écrivit pour la dernière fois dans son registre de correspondance et il fit suivre cette dernière lettre des deux vers suivants :

Un Labeur courageux muni d'humble Constance
Résiste à tous assauts par douce patience.

Le travail et la constance l'avaient sauvé bien des fois, mais que pouvaient-ils, que pouvait la douce patience contre la maladie et la mort ?

Dans plusieurs de ses lettres, Jean Moretus a tracé un tableau détaillé et profondément senti des derniers jours de son beau-père. Le 28 mai, le jour de la Trinité, en revenant de l'église, il se mit au lit pour ne plus se relever. La maladie empira rapidement. Les médecins déclarèrent "qu'elle provenait d'une accumulation de flegmes, au côté droit, qui engendrèrent quelqu'aposthume." Huit jours après, une fièvre chaude survint. Il supporta avec une incroyable patience les plus grandes douleurs, se remettant toujours en la volonté divine et se préparant de bon cœur à quitter ce monde.

Le 19 juin, il trace encore d'une main débile quelques mots presqu'illisibles pour donner des nouvelles de sa maladie et pour saluer son ami Juste Lipse.

Sentant sa fin approcher, il demande à recevoir l'eucharistie et l'extrême onction. Il conserva jusqu'au dernier moment la mémoire et toutes ses facultés. Quelques heures avant sa mort, il fit venir ses enfants, leur pardonna les fautes qu'ils auraient pu avoir commises envers lui et leur dit entre autres propos : " Mes enfants, tenez toujours paix, amour et concorde par ensemble." Un peu après, il répondit encore avec beaucoup de présence d'esprit au père Mathias de la Société de Jésus ; puis, faisant un dernier effort, il dit : " O Jésus ! " et expira si doucement que les assistants le croyaient tombé en faiblesse (1). C'était le premier juillet 1589, à trois heures du matin.

Plantin fut enterré dans le circuit du chœur de la cathédrale d'Anvers. Sur la pierre sépulcrale qui couvre ses restes et ceux de sa femme, on lit :

(1) Lettre de Jean Moretus à Ferdinand Ximenès du 18 juillet 1589.

D. O. M.

CHRISTOPHORI PLANTINI
ARCHITYPOGRAPHI REGIJ
MONUMENTUM
VIXIT ANNOS LXXV.
OBIJT KAL. JULIJ.
M. D. LXXXIX.
ET

JOANNÆ RIVIERÆ
EIUS CONIUGIS
OBIJT XVI KAL. SEPTEMB.
M. D. XC.....

REQUISCANT IN PACE.

Epitaphe de Plantin par Justus Rycxquius

EN 1591, ses héritiers lui érigèrent, dans la cathédrale, un monument, adossé au second des piliers qui entourent le chœur, du côté méridional. Ils y placèrent une inscription élogieuse pour le défunt, que nous reproduisons (Document I) et qui fut composée par Juste Lipse. Le monument fut orné d'un triptyque dont le panneau central représente le Jugement dernier; le volet de gauche, Plantin, son fils mort en bas âge et son patron; celui de droite, Jeanne Rivière, ses six filles et S^t Jean-Baptiste. Au revers des volets, figurent le même Saint et S^t Christophe. Le panneau du milieu est attribué à Jacques De Backer; mais l'œuvre toute entière est due fort probablement à Crispin Van den Broeck. Le 15 octobre 1591, les héritiers de Plantin payèrent 10 florins à Abraham Grapheus, pour la dorure du cadre, et 3 florins 2 sous à Gaspard De Crayer, pour la peinture des lettres de l'inscription.

MALHEUREUSEMENT, les comptes de la mortuaire ne renferment aucun renseignement sur l'auteur du triptyque. Ils mentionnent seulement une somme de 4 florins 18 sous payée, dans le second semestre de 1590, " pour la cassette des paintures pesante ³/₄ de centenar (quintal)."

EN 1794, le triptyque fut transporté à Paris; en 1798, le monument fut détruit. En 1815, les tableaux qui l'avaient orné furent rendus à la famille Moretus; quatre ans après, celle-ci fit faire dans une chapelle du circuit du chœur, près de la place que l'ancien monument avait occupée, une nouvelle épitaphe en marbre, d'après les dessins de Guillaume Herreyns. Cet artiste peignit le portrait de Plantin qui surmonte l'œuvre nouvelle et qui est tenu par deux anges en marbre, dus au ciseau de Jean-François Van Geel.

COMME il était à prévoir, le testament de Plantin ne devait pas satisfaire les cohéritiers de Jean Moretus. Aussi ne tardèrent-ils pas à exprimer leur mécontentement au sujet du prélegs fait en faveur du gendre privilégié. Cependant, grâce à l'intervention de quelques amis communs et surtout de Jeanne Rivière, qui renonça volontairement à l'héritage, un accord intervint qui satisfaisait tout le monde.

JEAN MORETUS, nature noble et généreuse, comme le furent également ses deux fils, Balthasar et Jean, consentit à remplacer la clause du prélegs par une stipulation plus avantageuse pour ses cohéritiers. Dans le courant de l'année 1589, il rédigea un projet d'accord entre lui et ses beaux-frères, d'après lequel il se contentait, comme prélegs, de la moitié de l'imprimerie, à condition que le papier blanc restant en magasin fût compris dans le matériel dont Plantin avait disposé en sa faveur et que la préférence lui fût donnée pour la reprise de ce matériel et des bâtiments de l'officine.

CETTE concession n'ayant pas encore satisfait ses cohéritiers, il rédigea, le 16 février 1590, un second projet qui fut adopté à l'unanimité par les intéressés et dont les différentes clauses furent approuvées et signées par eux, le 16 mars suivant, en présence de Messieurs de la Loi à Anvers. Par cet accord, le matériel de l'imprimerie, c'est-à-dire : les presses, les poinçons, matrices, caractères, figures gravées sur cuivre ou sur bois, les casses et autres ustensiles sont estimés à 18,000 florins. De tous ces biens, ainsi que des livres et des papiers blancs, Jean Moretus et sa femme obtiennent les deux cinquièmes, Catherine et Henriette Plantin chacune un cinquième. Marguerite, femme de Raphelengien, garde pour sa part les maisons et le matériel que le défunt possédait à Leyde, à condition toutefois que si cette part dépassait en valeur un sixième de la masse, le surplus fera retour aux cohéritiers et que, si elle y était inférieure, ceux-ci suppléeront la différence.

ARMES D'AUGUSTE DUC DE SAXE.
Pierre Bizari : Persicarum etc.

DU matériel qui en ce moment se trouvait à Francfort, à Paris ou ailleurs, deux sixièmes sont attribués à Jean Moretus, un sixième à chacun des quatre autres héritiers. Le partage définitif de la valeur des 18,000 florins entre les quatre sœurs, devait se faire après la mort de leur mère; jusqu'à ce moment, Jean Moretus s'engage à servir à Jeanne Rivière, une rente annuelle de 800 florins et lui assure le logement dans la maison du Marché du Vendredi. François Raphelengien paie en outre, pour sa part, à sa belle-mère une rente de 200 florins. Après la mort de la veuve de Plantin, Jean Moretus doit rembourser, en six annuités, à ses trois belles-sœurs la part des 18,000 florins qui leur revient. Il doit avoir la préférence pour la reprise des bâtiments de l'imprimerie. Il se charge des dettes passives de la maison, montant à 25,445 florins, et reprend, pour 10,000 florins, les dettes actives formant un total nominal de 16,530 fl. En acompte de la différence de ces deux sortes de dettes, il accepte pour 4824 florins les livres en magasin à Francfort, dont la valeur nominale était du double; pour le reste de la somme, il prend des livres de la boutique d'Anvers avec 30 % de rabais sur les livres étrangers et 40 % sur les livres plantiniens. Le 19 mars 1590, cet accord fut approuvé par les échevins de la ville d'Anvers.

LE même jour et devant les mêmes échevins, Jeanne Rivière

Christophe Plantin

approuve cette transaction et renonce à tous ses droits sur l'héritage de son mari, moyennant les avantages stipulés en sa faveur dans le contrat signé par les héritiers. Elle eut soin de faire mentionner dans cet acte que, si Jean Moretus ne prenait pas l'imprimerie, celle-ci devait échoir à un autre de ses gendres, et devait être transmise de père en fils, en conservant toujours le nom d'*Officina plantiniana*.

VOYONS à présent de quoi se composait l'avoir de Plantin que ses héritiers eurent à partager entr'eux. Nous venons de dire que le matériel de l'imprimerie à Anvers était évalué à 18,000 florins. Les lettres fondues furent expertisées par Daniel Vervliet et par André Bacx, les figures gravées par Pierre Van der Borcht, Abraham Ortelius et Philippe Galle. Voici comment on fit le compte, en modifiant légèrement certains chiffres fournis par l'inventaire :

10 presses à 50 florins	fl.	500 s. 0
647 poinçons à 15 sous	fl.	485 s. 5
36 sortes de matrices justifiées à 30 fl.	fl.	1080 s. 0
26 sortes de matrices non justifiées à 15 fl.	fl.	390 s. 0
1908 figures gravées sur cuivre	fl.	3747 s. 14
5952 figures gravées sur bois, lettres taillées, vignettes et marques à 10 s.	fl.	2976 s. 0
44000 livres de lettres fondues à 4 s.	fl.	8800 s. 0
Divers ustensiles	fl.	21 s. 1
	fl.	18,000 s. 0

EN livres imprimés, il restait à Anvers 10,761 rames ; en papiers blancs, 5329 rames. Les livres restés à Francfort valaient 8024 fl. 9³⁄₄ s., les poinçons et matrices, 1384 fl. 10 s.

LES maisons d'Anvers furent évaluées de la manière suivante : le Compas d'or, au Marché du Vendredi, et la maisonnette, bâtie sur l'égout, au Sud de la porte d'entrée, à 550 florins de rente annuelle ; la maisonnette, au Nord de la porte d'entrée, sur le Marché du Vendredi, à 80 florins de rente ; le Compas de bois dans la rue du St Esprit, à 110 florins de rente ; le Compas de fer, à 95 florins de rente ; le Compas d'argent, à 100 florins de rente ; la Pucelle d'Anvers (*De Maecht van Antwerpen*), dans la rue du Faucon, à 105 fl. de rente ; le Petit Faucon, au coin de la rue du Faucon, à 125 fl. de rente ; la maison située derrière l'imprimerie, entre celle-ci et la *Bonte Huyt*, avec une sortie, par condescendance, dans l'allée commune sous le Compas de fer, à 25 fl. de rente. Martine Plantin et Jean Moretus eurent pour leur part l'imprimerie avec la maisonnette sur l'égoût ; Catherine et Hans Spierinck, le Compas de bois et le Compas de fer ; Henriette et Pierre Moerentorf, le Compas d'argent et la maison au Nord de la porte d'entrée de l'imprimerie ; Madeleine et Egide Beys, le Petit Faucon, la Pucelle d'Anvers, et la maisonnette entre la *Bonte Huyt* et le Compas d'or. Chacun des héritiers prit à sa charge une partie des rentes dont les propriétés étaient grevées, en proportion de la valeur des bâtiments qui lui étaient échus.

JEAN Moretus n'attendit pas la mort de sa belle-mère pour payer à ses trois beaux-frères leur part de l'imprimerie. Dès le 29 mars 1595, ceux-ci lui donnèrent pleine décharge et quittance de tout ce qu'il leur devait de ce chef.

LA part de Raphelengien comprenait : la maison d'Assendelft avec les maisonnettes à Leyde, évaluées à 4000 fl. ; la maison des Trois Rois, évaluée à 1400 fl. ; 1191 poinçons, à 15 sous la pièce ; 30 sortes de matrices justifiées, à 30 fl. la sorte ; 9 sortes de matrices non justifiées, à 15 fl. la sorte ; 4000 livres de lettres fondues, à 4 sous la livre ; 461 figures gravées sur cuivre, valant ensemble 637 fl. ; 1578 figures gravées sur bois, comptées à 750 fl. ; 3 presses, à 50 fl. la

FLAVII VEGETII DE RE MILITARI. Plantin 1585. in-4°. Or.

pièce; une vieille presse et une Bible royale, à 34 fl. 15 s.; les papiers blancs, évalués à 922 fl. 12 s.; les livres commencés, évalués à 1722 fl. 6 s.; les dettes actives montant à 3622 fl. 6 ¹/₂ s. et reprises pour 2160 fl.; la part des poinçons et matrices reçus à Anvers, 307 fl. 10 s.; l'encaisse à Leyde, 225 fl. 13 ¹/₄ s., ce qui faisait un total de 15,038 fl.

chiffres pour base. Un sixième de l'héritage montait à 7971 fl. 14 s. en biens de diverse nature et à 29,295 fl. 18 ¹/₄ sous en livres. En adoptant pour ceux-ci comme valeur réelle la moitié de leur valeur nominale, on obtient pour chaque part une somme de 14,647 fl. 19 ¹/₈ s. en livres et de 87,887 fl. 14 ³/₄ s. en tout, ce qui, joint aux 47,830 fl. 4 s. représentant

't Poetelyck Punt van Sout-Leeuvv

Planches de Spelen van Sinnen

't Poetelyck Punt van Mechelen

Silvius 1562, in-4⁰. Or.

1 ¹/₄ s., dont il fallait déduire pour dettes à payer 3942 fl. 14 s. En bâtiments et matériel d'imprimerie, Raphelengien obtint donc pour une valeur de 11,095 fl. 7 ¹/₄ s. En outre, il reçut en livres plantiniens restés à Leyde, 15,837 fl. 4³/₄ s.; en livres étrangers, 2556 fl. 19 ¹/₂ s.; en livres reliés, 362 fl. 11 ¹/₂ s.; en livres restés à Francfort, 1099 fl. 11 ¹/₂ s.; en livres reçus d'Anvers, 3761 fl. 3 ³/₄ s., ce qui faisait monter sa part des livres à 23,617 fl. 11 s.

CHACUN des autres héritiers ayant reçu des livres pour une somme de 29,295 fl. 18 ¹/₄ s. et pour 7971 fl. 14 s. en autres valeurs, il se fit que Raphelengien obtenait en livres 5678 fl. 7 ¹/₄ s. de moins que ses cohéritiers, et en autres valeurs pour 3123 fl. 13 ¹/₄ s. de plus. On convint de compenser les deux différences l'une par l'autre.

LA valeur totale des biens laissés par Plantin peut être déterminée assez exactement en prenant les derniers

la valeur des autres biens, donne un total de 135,718 fl., équivalant, selon la valeur actuelle de l'argent, à 1,085,744 francs environ de notre monnaie. Dans cette somme n'est pas comprise la rente annuelle qui devait être servie à la veuve, ni l'avoir personnel de celle-ci. En tenant compte de ces valeurs, on obtient pour l'ensemble de l'héritage une somme globale qui n'est pas de beaucoup inférieure à 1,200,000 francs de notre monnaie.

NOUS demandons pardon d'être entré dans ces détails de chiffres; ils nous semblaient nécessaires pour faire connaître exactement la situation de Plantin au moment de sa mort.

EN terminant la biographie de Plantin, qu'il nous soit permis de jeter encore un coup d'œil sur cette vie si bien remplie et sur le caractère de l'homme dont nous avons retracé l'existence.

de Christophe Plantin

COMME typographe, il occupe sans contredit une des premières places dans l'histoire de son art. Le nombre prodigieux d'ouvrages qu'il fit paraître, le soin minutieux qu'il apportait aux plus modestes comme aux plus importantes de ses éditions, le caractère monumental de quelques-uns de ses travaux, le bon goût déployé dans l'ornementation, le choix judicieux des écrits publiés, le discernement avec lequel il sut grouper autour de lui des collaborateurs capables et l'autorité éclairée avec laquelle il dirigeait leurs travaux : tout cela lui donne incontestablement droit à la gloire qui entoure son nom.

IL était entreprenant, actif et persévérant au plus haut degré ; il commença sa carrière sans aucune ressource, il eut à lutter contre mille difficultés ; jamais il ne perdit courage, jamais il ne renonça à la lutte et quels que fussent les revers qui aient assombri ses dernières années, on peut dire qu'il sortit victorieux du combat de la vie.

IL était doué d'un jugement lucide et vif ; il connaissait bien les hommes et les gagnait par son esprit ouvert et orné. Ses lettres sont des modèles de clarté lorsqu'il ne s'agit que d'affaires ; elles dénotent un esprit cultivé quand il aborde des sujets moins arides. Plantin possédait au plus haut degré le don de la persuasion et de l'attraction. Il gagnait tous ceux qui étaient en relations avec lui, et les amitiés qu'il contractait étaient durables. Dans l'Europe entière, il avait des correspondants qui ne briguaient pas seulement l'honneur de voir leurs ouvrages imprimés par ses presses, mais qui parlaient de lui avec la plus haute estime, avec le plus sincère attachement.

Planches de Spelen van Sinnen

Silvius 1562, in-4º. Or.

PAR une singulière ironie de la vie, lui qui faisait profession d'humilité, de renoncement aux choses de la terre et à la vanité conquit dans son métier le rang le plus élevé et devint un des hommes les plus en vue de son temps. La nature humaine fut pour lui plus forte que les théories morales ou religieuses qu'il professait ; il eut la noble ambition de se distinguer et ne se laissa pas détourner de son devoir par les doctrines mystiques qu'il prêchait.

EN affaires, c'était un homme foncièrement honnête et scrupuleux ; ennemi des fraudes et des procès, il évitait la contestation par sa droiture et par sa générosité toujours prête aux concessions. Dans tous les actes de sa vie et dans ses transactions innombrables et colossales, nous n'avons découvert aucune trace d'un litige quelconque, aucune plainte de clients mécontents, aucune réclamation de ses collègues.

ET pourtant, dans cette carrière si droite, si lumineuse, il

y a une ombre, que nous ne sommes point parvenu à dissiper entièrement. Les adhérents de Henri Niclaes accusent Plantin d'avoir indignement trompé et trahi leur maître et leur église. On peut mettre sur le compte de la rancune ce qu'il y a de plus odieux dans ces imputations. Mais nous-mêmes avons été amené à nous demander comment son affiliation à la Famille de la Charité pouvait se concilier avec ses protestations passionnées de dévouement à l'église de Rome ; comment on pouvait faire cadrer ses avances aux chefs des insurgés avec ses déclarations de fidélité à Philippe II. Nous ne reviendrons plus sur ces points obscurs de la vie de Plantin, mais nous nous permettrons de rappeler que, si le XVIe siècle a compté par milliers les martyrs de la liberté religieuse et politique, il a compté aussi des millions d'âmes moins fortement trempées dont les opinions changeaient avec celles du parti dominant. Dans une époque de terrorisme, la conscience humaine peut paraître moins scrupuleuse que dans notre temps de liberté et de calme, mais qui nous dépeindra le spectacle que nos contemporains nous offriraient si ces temps d'angoisse et de tyrannie devaient revenir ?

LES questions politiques semblent avoir laissé Plantin complètement indifférent. Cela s'explique, d'abord, par son système de dissimulation en fait de religion, et, ensuite, par la circonstance que, né Français, il ne devait pas se soucier au même degré qu'un citoyen de notre pays, du régime sous lequel vivaient alors nos ancêtres.

IL pouvait croire s'acquitter, et il s'acquitta en effet au décuple, envers la ville d'Anvers et envers les Pays-Bas, de l'hospitalité dont il y avait joui en donnant une forte impulsion à l'industrie, aux arts, aux lettres et aux sciences ; il a amplement compensé sa fortune et sa renommée par les services rendus au développement intellectuel de ses concitoyens et par la gloire répandue sur sa patrie adoptive.

SOUS le titre : *Joannis Bochii urbi Antverpiensi a secretis, Epigrammata funebria. Ad Christophori Plantini Architypographi Regii Manes*, Jean Moretus fit paraître en **1590** un recueil d'éloges funèbres en l'honneur de Plantin. On y trouve des pièces de vers latins de Jean Boch (Bochius), qui dirigeait la publication, Jean Lievens (Livineius), Nicolas Oudaert, Michel Aitsinger, Jean Posth, médecin de l'électeur palatin, Lambert Schenckel de Bois-le-Duc, Corneille Kiel et François Raphelengien, le fils. Un portrait gravé par Henri Goltzius orne la plaquette, de format petit in-folio.

JEANNE Rivière habita pendant les dernières années de sa vie chez sa fille Catherine, femme de Jean Spierinck. Elle mourut le 17 août 1596 et fut ensevelie dans le tombeau où reposait son mari. Ses funérailles somptueuses et le repas, donné le jour de l'enterrement, coûtèrent la somme considérable de 567 fl. 9 ³⁄₁₄ s. Ses biens personnels montant à 3372 fl. 12 s., furent partagés entre quatre de ses filles. La part de Marguerite fut décomptée sur ce qu'elle avait eu de plus que ses sœurs dans l'héritage paternel.

RAPHELENGIEN avait épousé, comme on l'a vu, Marguerite, l'aînée des filles de Plantin ; la seconde, Martine, était la femme de Jean Moretus ; la troisième, Madeleine, avait pour mari Egide Beys ; la quatrième, Catherine, était mariée à Jean Spierinck ; la cinquième, Henriette, à Pierre Moerentorf.

TOUTES les cinq vivaient encore. Jean Spierinck faisait le commerce des épices, Pierre Moerentorf celui des diamants ; leur histoire n'offre guère d'intérêt. Il n'en est pas de même des trois autres gendres de Plantin, qui étaient impri-

Titre de
GRAMMATICA HEBRAEA
Plantin
1570

meurs et libraires et qui continuèrent les maisons fondées par leur beau-père à Anvers, à Leyde et à Paris. Résumons brièvement ce qui advint de deux et plus largement quelle fut la destinée du troisieme de ces descendants de Plantin.

ON a vu que, par un acte daté du 26 novembre 1585, Plantin transféra à Raphelengien les biens meubles et immeubles qu'il possédait à Leyde. Le 2 avril de l'année suivante, il autorisa son ami Juste Lipse, son gendre Jean Spierinck et son neveu Chrétien Porret, tous demeurant à Leyde, de passer en son nom l'acte de transfert devant le magistrat de cette ville. Il céda de cette manière la maison de la Breedestraat avec deux bâtiments attenants, celle du Rapenburch et celle de la Clockstege (1). Raphelengien alla s'installer dans la maison de la Breedestraat et vendit en 1587 celle du Rapenburch.

LE 3 mars de l'année précédente, les curateurs de l'Université lui avaient transmis la charge d'imprimeur de l'Université, avec un traitement égal à celui dont Plantin avait joui. La même année, ils le désignèrent comme professeur extraordinaire de l'Université, chargé du cours d'hébreu. En 1587, il fut nommé professeur ordinaire ; à cette occasion, ses gages furent portés de 300 à 400 florins.

IL mourut le 20 juillet 1597, à l'âge de 58 ans, après avoir imprimé à Leyde bon nombre de livres scientifiques et littéraires. Ses éditions ne brillent point par l'élégance et ne sauraient soutenir la comparaison avec celles de Plantin ; ce qui prouve la justesse du coup-d'œil de celui-ci, lorsqu'il disait du premier de ses gendres qu'il était un savant et non un homme du métier.

RAPHELENGIEN embrassa à Leyde la religion réformée; fort probablement, la conviction qui le porta à poser cet acte s'était formée en lui avant son départ d'Anvers. Une lettre de Plantin nous apprend que son gendre fit baptiser ses enfants chez les calvinistes. Sa femme mourut au mois d'avril 1594. Quatre de ses enfants, trois fils : Christophe, François et Juste, et une fille, Elisabeth, lui survécurent.

CHRISTOPHE et François suivirent la carrière paternelle; Juste devint docteur en médecine. L'aîné était calviniste;

(1) P. A. TIELE. *Les premiers imprimeurs de l'Université de Leyde* (Le Bibliophile Belge, 1869, p. 141.)

après la mort de son père, il fut nommé imprimeur de l'Université. Il mourut le 17 décembre 1600. Juste et François étaient catholiques. Le dernier avait fait son apprentissage d'imprimeur chez son grand-père à Anvers. Il habitait encore cette ville au moment de la mort de Plantin et intervint dans le règlement de la succession, avec pleins pouvoirs de son père. Il continua l'officine paternelle, mais ne chercha point à obtenir le titre d'imprimeur de l'Université. Comme son frère Juste, il cultivait les lettres latines et était lié d'amitié avec les plus célèbres professeurs de Leyde. Cependant il laissa dépérir ses ateliers, qui furent fermés en 1619. Cette année, il vendit publiquement ce qui restait de livres dans son magasin. A la même époque, il céda les caractères syriaques, éthiopiens, samaritains, hébreux et ascendonica cursifs à Thomas Erpenius, qui se servit en 1621 d'un de ces types pour imprimer une grammaire hébraïque. En 1613, lui et son frère Juste avaient vendu aux Moretus, pour la somme de 2500 florins, une bonne partie des poinçons, matrices et gravures sur bois qui étaient échus en partage à leur père. En 1622, il vendit à Balthasar Moretus les figures de l'Herbier de Clusius pour 1000 florins et 100 livres de types hébreux et arabes, au prix de 120 florins. François Raphelengien, le fils, mourut à Leyde le 22 mars 1643. Tous les Raphelengiens employaient exclusivement la marque plantinienne.

EGIDE Beys avait dirigé, comme on l'a vu, la librairie plantinienne à Paris jusqu'en 1577. Il continua, dans la suite, à habiter Paris et y fit paraître plusieurs ouvrages pour son propre compte. A cette époque, il employait une marque représentant un plant de lis, avec la devise " Casta placent superis. " Ses affaires marchèrent mal : en 1589, Madeleine Plantin se plaignit à son père de n'avoir pas de pain pour ses huit " et bientôt neuf " enfants.

EN 1590, Paris était assiégé et Beys affirme qu'il fut obligé de quitter la ville sans pouvoir rien réaliser de son avoir. Il vint à Anvers, avec sa femme et sept enfants, et ouvrit une librairie dans la Kammerstrate. Pendant quelque temps son histoire et celle de Jean Moretus I se confondent. Nous la reprendrons dans le chapitre suivant.

CHAPITRE XVII
1589 — 1610

JEAN MORETUS I

A la mort de Plantin, son contremaître et son aide dans la direction de la boutique et dans le commerce des livres, Jean Moerentorf ou Joannes Moretus, lui succéda. Il y a des livres plantiniens de 1590 qui portent l'adresse : *Ex Officina Plantiniana apud Viduam;* d'autres, sur lesquels on lit : *Ex Officina Plantiniana apud Viduam et Joannem Moretum;* les premiers ont paru avant le jour, où la transaction proposée par Jean Moretus, fut acceptée par ses cohéritiers ; les autres sont postérieurs à cette date. Jusqu'en 1596, les éditions continuent à porter la dernière adresse. Après la mort de Jeanne Rivière (17 août 1596) Jean Moretus édita en son propre nom : *Ex Officina Plantiniana apud Joannem Moretum.*

JEAN Moretus habitait la boutique de la rue Kammerstrate, à côté du coin de la rue du Faucon, dans la direction de la Cathédrale. A cette maison était jointe la première de la rue du Faucon. Il payait à sa belle-mère un revenu annuel de 800 florins, équivalant à 5000 francs de notre monnaie. La veuve de Plantin continuait, jusqu'à sa mort, à habiter la grande maison du Marché du Vendredi ; après cette date, le nouveau directeur l'y remplaça.

DEJA en 1573, Jean Moretus avait pris pour emblème le roi Maure qui, avec les deux autres mages, se laissa guider par l'étoile vers Bethléhem. Plus tard, il fit graver par Gérard Jansen de Kampen une marque d'imprimeur portant les trois figures des Saints rois et l'exergue : *Nos ratione Jesum.* Jamais il ne se servit de cette marque sur ses livres ; mais il employait volontiers la devise *Ratione Recta.* Les Moerentorf (Moretus) avaient une dévotion particulière pour les rois Mages. Trois des fils de Jean I portèrent les noms de Gaspar, Melchior et Balthasar. Son nom de Moerentorf lui suggéra par la première partie le nom de *Morus,* le roi nègre, qui avec les autres entreprit le voyage, et ce compagnon caractéristique lui fit joindre dans une commune sympathie les deux autres au premier. Balthasar I garda de l'emblème paternel l'étoile et adopta la devise *Stella duce.* Cette étoile passa plus tard dans les armoiries des Moretus annoblis. Jean Moerentorf, frère de Balthasar I, eut un fils Balthasar II. Balthasar II eut trois fils : Balthasar III, Gaspar, Melchior. Balthasar III eut un fils, Balthasar IV.

LE successeur de Plantin eut de Martine Plantin onze enfants ; en juillet 1590 il en eut un douzième, un garçon qui ne vécut pas. Le ménage resta avec trois garçons et trois filles (1). En 1590, l'aîné des fils en vie qui s'appelait Melchior, se destinait à l'état ecclésiastique ; il étudia à Douai et à Louvain. En 1598, il fut ordonné prêtre et à cette occasion de grandes fêtes furent célébrées dans la maison de ses parents. Malheureusement, au mois d'octobre de la même année, sa raison se troubla et on fut obligé de le confier d'abord aux Cellites et ensuite au doyen VVrechtens, à Courtrai. En 1600, il revint d'Anvers, où il prit une cellule chez les Bogards. Son frère Balthasar se donna beaucoup de peine pour lui faire obtenir un canonicat, à la cathédrale d'Anvers d'abord, où il ne réussit pas ; ensuite à Saint Odenrode, où il résida à la fin de sa vie. Il mourut le 4 juin 1634 à Anvers. Son frère Balthasar écrivit le 10 juin de cette année à son ami Jean VVoverius : " Frater meus Melchior obiit ipso Pentecostes festo felicius ac sanctius quam vixit." Les mots "plus heureux et plus saintement qu'il ne vécut", résument les ennuis que ce fils aîné causa à sa famille. Parmi les sommes données ou prêtées à son frère Melchior par son frère Jean, nous rencontrons dans le registre "La Semaine des compagnons 1603 à 1610", sous la date du 8 au 14 février 1604, l'inscription : " A mon frère Melchior presté pour les nopces de son fils 150 florins."

LE second des fils de Jean Moretus, Balthasar I, naquit le 23 juillet 1574. Il avait donc 16 ans en 1590. Il était né paralytique de la main droite et de tout le côté droit, mais il était supérieurement doué et son père le regarda à juste titre comme son digne successeur, dans la direction intellectuelle de l'Architypographie. Ce fut donc de ses études que l'on s'occupa le plus spécialement. Il suivit d'abord, à Anvers, l'école de Rumold Verdonck, dont le local était situé sur le

(1) Masculos filios tres superstites habeo, totidemque filias, prolem quoque Dominus is qui dederat rursus abstulit (J. Moretus à Arias Montanus, le 18 Octobre 1590; Arch. Plant. X. 286).

Abortium passa est mater, puer quidem qui masculus erat, non vivit (Jean Moretus à son fils Melchior, le 21 juillet 1590; Arch. Plantin. X. 279).

cimetière de Notre-Dame et où il eut pour condisciple Pierre-Paul Rubens, qui resta son ami intime sa vie durant. Le troisième fils, Jean, était né le 27 juillet 1576; il remplirait le rôle que son père avait pris sur lui du vivant de Plantin, celui de chef de boutique, d'expéditeur d'affaires, de comptable. C'était une figure assez effacée; il mourut le 11 mars 1618. Le 17 juillet 1605, il épousa Marie De Svveert et eut d'elle six enfants dont deux fils : Jean Baptiste, né le 20 décembre 1610 et mort à l'âge de 53 ans, après avoir été privé de sa raison pendant 18 ans, et Balthasar II, qui succéda dans la direction de l'Architypographie à son oncle Balthasar I. Les filles de Jean Moretus I et de Martine Plantin étaient Catherine, née le 12 décembre 1580 qui épousa Théodore Galle, le graveur ; Elisabeth, la seconde des deux qui ont porté ce nom dans le ménage, née le 26 octobre 1584 qui fut la femme de Jean VVielant, et Adrienne, née le 16 juin 1586, morte le 4 septembre 1602.

JEAN MORETUS I resta au service de Plantin jusqu'à la mort de celui-ci ; il visita régulièrement la foire de Francfort à Pâques et en Automne. Il se fit aimer et hautement estimer par son beau-père qui le favorisa largement dans la répartition de ses biens. Il fit preuve d'une grande abnégation dans l'acceptation du prélegs dont Plantin avait disposé en sa faveur, et pendant de longues années il eut à payer de grosses sommes d'argent à ses beaux-frères et à ses belles-sœurs, qui devaient leur fournir l'équivalent de ce qu'il avait reçu en propriétés et en marchandises.

QUAND Jean Moretus prit entre ses mains la direction des affaires, on s'aperçut qu'un autre caractère, un autre esprit se trouvait à la tête de l'imprimerie. Le nouveau propriétaire était un homme d'affaires, un calculateur qui ne se laissait pas entraîner par la fougue à concevoir et à exécuter de grandes entreprises, mais qui travaillait régulièrement, solidement. Le nombre des livres qu'il édita est bien plus petit que ceux que publia son prédécesseur ; leur caractère diffère également. Ce ne sont plus, en général, des livres de science ou de littérature ; les ouvrages de dévotion dominent ; il suivait le goût du jour qui demandait des livres illustrés, des ouvrages d'érudition philologique. Il avait une grande estime pour les qualités extraordinaires de Plantin, qu'il admirait sans pouvoir l'égaler, et dont il mettait en vive lumière les nombreux et remarquables travaux. Il avait une manière spéciale de plaire au fondateur de la maison. Le premier janvier 1580, il lui offrit un catalogue des impressions plantiniennes, écrit sur deux bandes de papier collées ensemble, contenant 150 noms de livres par bande, le tout exécuté de la belle calligraphie monumentale qu'il employait quand il voulait produire une œuvre durable et bien lisible. Le premier janvier 1575, il lui avait déjà offert un recueil qu'il appela *Theatrum Flosculorum Plantinianæ Officinæ*, qu'il avait composé d'un exemplaire de la première feuille des livres imprimés jusqu'alors par Plantin. L'année suivante, le 1ᵉʳ janvier 1576, il offrit à son beau-père un volume qu'il intitula *Theatrum typographicum Plantinianæ Officinæ*, dans lequel il réunit les titres des livres que Plantin publia, les caractères qu'il y employa, les vignettes et gravures dont il les orna. Il fit précéder ce recueil d'une dédicace manuscrite, dans laquelle il énumère les difficultés qu'il rencontre chez les ouvriers imprimeurs et dans laquelle il déploie une verve comique que nous ne rencontrons guère ailleurs dans les autographes de l'imprimerie, et qui nous montre l'atelier sous un tout autre aspect que nous le nous figurions (1).

CES pages sont une œuvre d'apparat de l'écriture qui devait conserver pour la lointaine prospérité les textes importants. De la même main et avec le même soin sont écrits ses registres au net. Mais toute autre est son écriture courante : les minutes de ses lettres sont embrouillées, raturées, contractées d'une façon indéchiffrable. Plantin écrit, même ses brouillons, d'une manière peu élégante, mais nette, égale, lisible. Balthasar Moretus I a une écriture facile, claire, calligraphique. On ne comprend réellement pas comment Jean I, l'homme soigneux, méticuleux, aux autographies monumentales, ait pu se laisser aller à ce griffonnage que probablement lui-même déchiffrait sans trop de peine, mais auquel il nous est parfois difficile de trouver un sens.

JEAN Moretus était le directeur de l'imprimerie de son beau-père ; c'est dire que ses impressions valaient celles de Plantin. Il employait les mêmes caractères, le même papier ; il avait les mêmes ouvriers, il mettait les mêmes soins à l'exécution de ses livres, qui étaient, sous sa direction et celle de ses deux fils, des œuvres plantiniennes, l'honneur de la typographie flamande et de l'imprimerie européenne.

NOUS remarquons une différence sensible entre le ménage de Plantin et celui de son gendre, quand nous les comparons l'un à l'autre. D'abord les liens de la famille se montrent plus étroits, l'affection plus intime dans le jeune ménage. Nous n'avons jamais su si Jeanne Rivière savait ou non écrire et nous en doutons beaucoup ; le fait est que dans l'avalanche d'autographes que nous possédons de toute la famille de Plantin, il ne se rencontre pas un mot tracé de la main de la mère de la lignée. Tous ses enfants, et Martine la femme de Jean Moretus aussi bien que les autres, connaissaient plusieurs langues et ne se faisaient pas faute de montrer qu'ils les écrivaient facilement. Il s'établissait par là plus d'égalité entre la femme et le mari, ce qui n'enlevait pas la simplicité de leur manière de vivre et de leur commerce de tous les jours. Voici une preuve du ton qui régnait dans ce ménage réellement bourgeois. Nous sommes au 20 mars 1572 ; Jean Moretus se trouve à la foire de Francfort ; Martine Plantin qui l'avait épousé le 4 juin 1570, lui écrit : "Mon très cher Mari, la présente est pour vous advertir que nous nous portons tous bien, grasses à Dieu, quome j'ay entendu de vous par vos lectres envoiées à nre père et veu par celle deheust que aviés si bon apetit à menger deux pekelhairinck (harengs salés), dont je loue et remercie le Sᵉ Dieu et le prie qu'il lui plaise vous y maintenir. Nostre petit Gaspar ce porte fort bien, grasses à Dieu, et a esté jci en la ville avec son nourricié et

(1) Nous avons reproduit cette tirade à la page 163.

Deux planches de
Jac. Cateri Virtutes Cardinales, gravées par C. Galle, le père,
Plantin 1645.

Marques d'imprimeur de Gilles Beys

sa nourrise et est gros et gras et en bon point dequoi je suis fort joieuse. Il rioit d'un cy bon courage que je vous y désirois afin que en eusiés veu vostre part. Nous lui avons esseyée les chausses et souliers de Elisabet et ne luy en duiroint point de moindre. Jettois en trayn de les mener chés nře trés chère mère, sur ce elle est justement arrivée séans où elle la vue et estoit fort joieuse de le voir en telle disposition et ce recommande fort à vous." Et sur ce ton elle continue causant, bavardant à cœur ouvert de tout ce qui intéresse un jeune père, une jeune mère et le petit cercle de leur ménage frais éclos.

LA première année de la direction de Jean Moretus I, une difficulté s'éleva entre lui et son beau-frère Gilles Beys, à propos de la jouissance des privilèges qu'avait possédés Plantin et de l'usage de la marque de l'imprimerie plantinienne. Gilles Beys s'était établi à Paris, comme nous l'avons vu, et y était resté jusqu'à la mort de son beau-père. De 1577 à 1587 il y publia nombre d'ouvrages. Lui-même, comme tous ses descendants, étaient d'un caractère négligent et soignait mal ses affaires. La maison était surchargée d'enfants et on y était continuellement à court d'argent. La famille d'Anvers eut sans cesse des difficultés avec celle de Paris et devait lui servir des subventions. Cet état se prolongea quand Gilles Beys avait disparu et que Christophe Beys s'était établi pour son propre compte.

MARQUE DE GILLES BEYS

EN 1590, les difficultés prirent un caractère spécial d'acuité. Au mois d'août de cette année, quand Paris était assiégé par Henri IV, Egide Beys vint à Anvers et s'établit dans la Kammerstrate, où il ouvrit une librairie, qui n'était séparée de celle de Jean Moretus que par une seule maison. A Paris, il avait fait paraître plusieurs volumes, sur lesquels il avait imprimé l'adresse: *Parisiis apud Aegidium Beysium sub signo Lilii Albi Via Jacobæa*, et la marque d'un lis blanc dans un encadrement orné de quatre anges, dont deux montés sur des dauphins et deux entourés de fruits et de branchages. Cette marque portait la devise: *Casta placent superis*. Etabli à Anvers, il adopta la marque plantinienne: le compas avec la devise *Labore et Constantia*, à laquelle il joignit le lis blanc avec la devise *Casta placent superis*. Il employa cette marque ainsi composée sur une édition de *Psalmi Davidis* de Gilbert Genebrardus, avec l'adresse "*Antverpiæ apud Ægidium Beysium, generum et cohaeredem Christophori Plantini sub signo Lilii Albi in Circino aureo M.D.XCII.*" Nous connaissons encore deux volumes plus petits publiés par lui à Anvers: *Institutiones ac Exercitamenta Pietatis Christianæ D. Petro Canisio autore Antverpiæ apud Ægidium Beysium generum et cohaeredem Christophori Plantini M. D. XC. II*, et *Petit pourmain dévotieux par* Damoiselle Barbe de Porquin Espouse au Sr de Roly. A Anvers. Chez Gilles Beys en la petite Imprimerie de Plantin.

L'INTENTION d'Egide Beys de se prévaloir de sa parenté avec Plantin, en faisant figurer ce nom sur ses éditions, est évidente, mais la manière dont il s'y prenait, l'emploi du nom et de la marque de son beau-frère, la situation de sa boutique à deux pas de celle de l'ancienne architypographie, n'étaient pas de nature à plaire à Jean Moretus. Un jour, il rencontra, dans la rue, la femme du graveur, probablement celle de Pierre Van der Borcht, qui avait taillé la marque de Beys et il lui demanda où elle allait si affairée. Elle lui répondit qu'elle se rendait chez Beys, auquel elle portait la vignette gravée. Moretus, pour qui le graveur avait l'habitude de travailler, voyant la marque que la femme tenait à la main, lui demanda de la lui vendre. Elle consentit et le bois resta la propriété de Jean Moretus. Celui-ci prétendit avoir seul le droit d'employer la marque de l'imprimerie plantinienne et d'exploiter les privilèges dont avait joui son beau-père.

GILLES Beys plaça la discussion sur un autre terrain: Plantin avait obtenu les privilèges des livres qu'il avait imprimés, pour un nombre limité d'années; ces années s'étaient écoulées et Moretus ne pouvait donc plus se prévaloir des droits hérités; Beys avait par conséquent autant de droit de se les approprier que son beau-frère. Plusieurs des livres liturgiques auxquels ces privilèges s'appliquaient, étaient épuisés et le public avait de la peine à se les procurer. Jean Moretus répliqua que, le 16 mai 1591, Philippe II lui avait déjà accordé le privilège de tous les livres liturgiques qu'avait possédé son beau-frère et que le pape Clément VIII lui avait confirmé cette faveur le 7 mars 1592. De là, un procès surgit entre les deux beaux-frères.

LE Conseil privé donna raison à Jean Moretus et défendit à Egide Beys d'employer le compas plantinien dans son enseigne et d'imprimer les livres liturgiques. Mais voulant rétablir les bons rapports entre les deux branches de la famille, Jean Moretus invita son beau-frère chez le notaire Melchior Fabri, afin de s'entendre sur un moyen d'aplanir la difficulté. Ils s'y rencontrèrent le 28 août 1592 et convinrent que Beys n'emploierait plus la marque où figurait le compas, mais qu'il pourrait imprimer onze livres liturgiques et 82 autres dont Plantin avait possédé le privilège.

AVANT ce moment, Jean Moretus doit avoir rendu la marque gravée d'Egide Beys qu'il avait achetée, car nous ne la voyons pas figurer sur le titre des *Psaumes de David* de 1592 et n'en trouvons pas de traces dans le matériel de l'Architypographie. Moretus conserva pour lui les éditions

les plus fructueuses : les Missels, les Bréviaires, les Diurnaux, les Heures de la Vierge, et l'Office des Saints. Le contrat resta lettre morte : Beys n'imprima pas un seul livre liturgique, ni à Anvers, ni à Paris, où il retourna plus tard. En 1594, lorsqu'il se retrouva dans cette dernière ville, il demanda à Jean Moretus de n'y fournir des livres qu'à lui. Il employa sur les éditions qu'il y publia, en 1595, une marque qui ne se distingue de la composition habituelle que par deux H surmontées d'une couronne royale (Henri IV), posées à côté de la main qui tient le compas. Les éditions après 1596 n'ont plus les H couronnées. Jean Moretus cédait assez facilement à ses concurrents qui cherchaient à partager les avantages de ses privilèges. Le 2 mars 1599, il convint avec Martin Nutius et Jean Keerbergen qu'ils pourraient imprimer pendant un an les Missels et les Bréviaires en telle quantité qu'ils voudraient.

Marque de Gilles Beys

EGIDE Beys décéda le 19 avril 1595. Sa veuve se remaria au mois d'août de l'année suivante avec l'imprimeur Adrien Périer. Elle mourut à Paris le 27 décembre 1599. Son second mari paraît avoir été un homme fort honorable et très entendu en son art. Il publia plusieurs ouvrages importants et employa la marque plantinienne jusqu'à sa mort, qui arriva en 1616. Avec lui cessa d'exister l'officine plantinienne de Paris.

LE frère d'Adrien, Jérémie Périer, avait épousé au mois de janvier 1596, Madeleine Beys, une fille d'Egide, et exerçait également l'état d'imprimeur-libraire à Paris.

CHRISTOPHE, fils d'Egide Beys, eut une carrière fort accidentée. Il naquit probablement en 1573 et habita assez longtemps chez Plantin, à Anvers. Devenu majeur, il quitta la maison paternelle pour s'établir comme imprimeur à Paris. Par sa vie déréglée, il perdit en peu de temps tout ce qu'il possédait. A la mort de sa mère, il hérita d'une somme d'argent, qui lui permit d'ouvrir un nouvel atelier à Paris. Mais en 1600 ses affaires vont de nouveau fort mal ; son imprimerie est vendue publiquement et il quitte Paris. En 1609, nous le retrouvons à Rennes. Il fait paraître dans cette ville les œuvres de Sannazar. Mêlé à un procès de sorcellerie, où il joue le rôle de dénonciateur, il fut lui-même poursuivi par la justice et dut quitter la Bretagne. Après avoir erré dans plusieurs villes du Nord de la France et du Sud de la Flandre, il se fixe enfin à Lille, en 1610. Il y monte une imprimerie et l'année suivante, il publie les Chastelains de Lille par Floris van der Haer. Jusqu'à sa mort, qui arriva le 7 septembre 1647, il travailla dans cette ville, toujours à court d'argent, toujours dissipateur et libertin. Pendant ses dernières années, il ne vivait plus que des aumônes de ses cousins, les Moretus d'Anvers.

Marque de Gilles Beys

UN autre fils d'Egide Beys portant le prénom de son père naquit à Anvers, et fut baptisé dans la cathédrale, le 19 janvier 1594. Il embrassa également la carrière paternelle et, en 1618, nous le trouvons établi à Bordeaux.

ADRIEN Beys, neveu du gendre de Plantin exerça le même état. En 1597, il était employé chez Adrien Périer en 1600, chez Christophe Raphelengien. Deux ans plus tard, il ouvrit une imprimerie à Paris. Il mourut au commencement de 1615. De même que Christophe Beys, il employait la marque au plant de lis d'Egide Beys.

EN dehors des descendants de Plantin, plusieurs imprimeurs et libraires se servirent de la marque plantinienne plus ou moins modifiée. Balthasar Bellère, à Douai (1620), la copia purement et simplement et prit la devise : *Eo omnia unde*. Louis Bellaine, à Paris (1675), se servit du compas plantinien avec la devise : *Labore et Constantia* ; Adrien de Launay, à Rouen (1599-1604), prit le compas plantinien ; un homme et une femme tiennent une banderole sur laquelle on lit : *Labore et Diligentia*. Laurent Sonnius, à Paris (1590-1628), prit le compas sans la main ; entre les pointes du compas, le navire de la ville de Paris, et pour devise : *Suo Sapiens sic limite gaudet*. Thomas Soubron, à Lyon (1592-1618), adopta le compas plantinien avec la ville de Lyon dans le fond, et la devise : ΜΕΤΡΟΝ ΑΡΙΣΤΟΝ, ou le compas sans la ville dans le fond, avec la devise : *Tout par compas*. Les quatre dernières marques se trouvent dans L.-C. Silvestre. *Marques typographiques*, Paris, 1867. M. Breedham de Kimbolton m'a signalé la marque ornant le titre d'un livre imprimé par Nicolas Oakes pour Roger Jackson, à Londres, en 1607, et formée du compas plantinien avec la devise : *Labore et Constantia*. En 1648, Estienne de Rosne, à La Rochelle, prit tout simplement une des marques plantiniennes pour la placer sur le titre du *Théâtre de la Noblesse de France* par François Dinet. En 1672, la marque au compas a été imitée par Edmond Martin de Paris.

Marque de Gilles Beys

JEAN Moretus I était un imprimeur et ne voulait être que cela ; il vivait pour sa famille et pour la typographie. Il s'était quelque peu occupé de littérature et avait traduit et publié en flamand le *de Constantia* de Juste Lipse. Il traduisit encore en flamand le premier jour de la *Sepmaine* de Salluste Seigneur de Bartas. En avril 1608, il demanda et obtint d'être exempté de la charge d'aumônier et de tous autres emplois de la ville, comme Plantin l'avait été. Nous n'avons pas relevé un seul acte important d'autre nature et nous ferons connaître les principaux de ses travaux.

LE plus important ouvrage publié par Jean Moretus I furent les Annales ecclésiastiques par le Cardinal Baronius. Ce prince de l'église naquit le 30 octobre 1538 à Sora, dans le royaume de Naples. Il fut un des premiers disciples de St. Philippe de Néri, le fondateur de l'ordre de l'Oratoire,

et lui succéda en 1593 comme général de cette congrégation. Le pape Clément VIII, le créa cardinal en 1569 et, peu après, il le nomma bibliothécaire du Vatican. Il mourut le 30 juillet 1607. Son grand ouvrage fut les *Annales Ecclesiastici*, dont le premier volume parut, en latin, à Rome, en 1588. On dit que c'est sur le conseil de Philippe de Néri qu'il entama cette colossale entreprise, une réfutation des *Centuries de Magdebourg*, la première histoire de l'église catholique écrite par les protestants. Celle-ci allait de la fondation du Christianisme jusqu'à 1400 et parut de Bâle, de 1559 à 1574, en 14 volumes. Les frais en furent couverts par les princes protestants ; Baronius l'appela une œuvre de Satan.

Marque de Gilles Beys

PLANTIN, qui avait publié le *Martyrologium romanum* de Baronius en 1589, s'empressa de demander l'autorisation de publier également ses *Annales ecclesiastici* ; elle lui fut accordée le 7 avril 1589. Avant de l'avoir obtenue, il commença la composition du premier volume. Gheeraert Thys entama le travail le 26 novembre 1588 et le termina le 25 août 1589. Le premier volume parut sous le nom de Plantin. Jean Moretus fit paraître les onze volumes suivants sous son adresse. Dans le catalogue manuscrit des livres imprimés dans la maison plantinienne à partir de 1580, dressée par Balthasar I, il inscrivit les volumes suivants, à partir de 1591, quand parut le deuxième volume, jusqu'en 1609 quand parut le douzième et dernier. Mais de 1597 jusqu'en 1603, il publia une deuxième et *novissima editio*, qui en 1603 en était au septième volume et dont le huitième se publia en 1611, le neuvième en 1612. Au fur et à mesure que l'édition s'épuisait, Jean Moretus I et ses successeurs réimprimèrent les volumes, non pas tous d'un trait, mais à mesure que le besoin s'en faisait sentir. Le Musée Plantin-Moretus possède trois exemplaires différents de l'ouvrage : le premier se compose de trois volumes de la première édition mentionnée par Balthasar Moretus et d'un volume de la seconde, puis d'un exemplaire de 1624, 1642, 1647, 1654 et 1658. Le second exemplaire comprend des éditions datées de 1601, 1602, 1603, 1611, 1612, 1617 et 1618 ; le troisième renferme des exemplaires de 1611, 1612, 1618, 1624, 1629, 1642, 1654 et 1658. Chacun de ces trois exemplaires forme un ouvrage bien distinct, facile à reconnaître par sa reliure différente. Le typographe mettait donc en vente des exemplaires formés de volumes d'édition distinctes. Nous avons constaté que l'exemplaire de la Bibliothèque communale de la ville d'Anvers est composé d'une manière tout aussi irrégulière.

Marque d'Adrien Perrier

UN différend se produisit entre l'auteur et l'imprimerie au cours de la première édition. Baronius avait publié l'*Editio princeps* de son ouvrage dans l'imprimerie vaticane ; il avait autorisé une seconde impression à Venise et une troisième à Mayence, conforme à celle de Rome. En 1603, Jean Moretus venait de terminer le tome dixième, quand il reçut du roi d'Espagne la défense d'imprimer le tome onzième, à cause du traité sur la Monarchie Sicilienne qui s'y trouvait. Moretus demanda à Baronius l'autorisation d'omettre cette partie; le cardinal refusa. De mois en mois, d'année en année, la discussion continua entre les trois parties. Le onzième volume, qui devait paraître en 1604, ne vit le jour qu'en 1608.

Trois ou quatre années s'étaient perdues en tiraillements et plaidoiries. La correspondance, dont une bonne partie se conserve aux archives du Musée Plantin-Moretus, se poursuivit indéfiniment sans produire de résultat appréciable. Baronius, cependant, dut

Marque d'Adrien Perrier

consentir à laisser imprimer le onzième volume sans la partie qui traitait de la *Monarchia Siciliana*. Le cardinal était mort en 1607. En 1609, Adrien Beys imprima séparément à Paris le traité faisant l'objet de la discussion.

LE but de ce traité que Baronius inséra dans le onzième tome de ses Annales est d'établir les droits du Saint-Siège sur la Monarchie de la Sicile. Ces droits provenaient, telle était la thèse du pape et de Baronius, d'un privilège accordé par Urbain II à Robert, comte de Calabre et de Sicile, qui avait conquis sur les Sarrasins l'île de la Sicile et les principautés méridionales de l'Italie. Urbain II, pape de 1088 à 1099, donna la monarchie de la Sicile en fief à ce Robert, qui était Normand d'origine, et lui accorda le titre de légat de l'église romaine. Le pape soutint que durant des siècles les droits du Saint-Siège avaient toujours été respectés; de temps en temps, certains princes les avaient méconnus, mais d'autres les avaient restaurés dans leur pleine vigueur. Les rois régnants d'Espagne niaient ces prétentions de l'Eglise et de son défenseur, le cardinal Baronius. De là la violence de la polémique. Le

Marque d'Adrien Perrier

cardinal Colonna ne suivait pas son collègue dans les attaques contre l'Espagne et défendait le roi catholique. Baronius lui répondit et écrivit directement à Philippe III une épitre, qu'il fit paraître dans le volume qui contient son traité et qui fut imprimé par Adrien Beys. Les réclamations du pape, soutenues par Baronius, offusquaient singulièrement le roi d'Espagne, qui fit brûler de la main du bourreau le livre qui les contenait. L'auteur en subit un autre dommage ; à la

nent des responses les plus sotzgrenues du monde. L'un me va dire qu'il auoit este ouir la premiere Messe d'un li= braire faict Chanoine, l'aultre qu'il auoit este auec le Doyē des painctres pour mettre ordre aux Rellieurs, et aydé a solliciter que nul Portepamier ne sauançast de vendre des Almanachs s'il n'estoit Painctre passé. L'aultre auec son Amy Teincturier auoit este empesché a ie ne sçay q̃, les ordonnances mal nees, Vng aultre des plus faulx mez de toute la trouppe vouloit que ie me laissasse dire qu'il estoit alle voir enterrer les trippes d'un veau, parce qu'il auoit ouy dire que cela se debuoit faire. ie n'ay sceu laisser de vous dire les sudittes bourdes lesquelles ils me vouloint donner a entendre a toute heure, oultre quilz m'apportoint des nouuelles des Reystres lesquelz alloint en france, des trefues si tost rompues que publiees, ie vous donne a penser comment i'estois accoustré de toutes façons auec telles gens, quoy? iaymerois miculx auoir afaire auec ie ne sçay quelz faiseurs de comptes que a= uec eulx. Parquoy mon Pere (ie vous prie) ne vous es= bahisses aulcunnement. si le tout (veu les materiaulx

Juste Lipse

mort de Clément VIII (1605), il fut candidat au trône papal et remporta 31 voix, mais l'opposition de l'Espagne le fit échouer.

Dans le monde des éditeurs, cette longue et violente discussion ne dépassa pas les bornes de l'architypographie plantinienne. L'ouvrage eut un succès extraordinaire. La preuve irréfutable nous en est fournie par les éditions réitérées fournies par les Moretus. En dehors de l'édition romaine (1588-1593), il en parut encore du vivant de l'auteur à Mayence (1601), une à Venise (1601), deux autres parurent à Cologne en 1609 et en 1624.

On s'accorde à reconnaître les grandes qualités du livre comme érudition et exactitude, mais on admet également des défauts de chronologie et des défauts de détails en grand nombre. L'auteur fait trop souvent de la controverse plutôt que de l'histoire. Il connaissait médiocrement le grec et devait se servir par conséquent de traductions ou d'intervention étrangère.

L'amitié de Plantin et de Juste Lipse avait eu quelque chose de touchant. Le célèbre professeur était plus jeune que l'imprimeur de plus d'un quart de siècle. Avec le flair qu'il possédait des mérites éminents, Plantin avait découvert de bonne heure la valeur extraordinaire de l'humaniste et de l'archéologue. Le premier fruit de ses études que Plantin publia, fut les *Variarum lectionum libri IIII* (Anvers, Plantin, in-8°, 1569); successivement il fit paraître une édition de Tacite (1574), *Antiquarum lectionum Commentarius* (1575), *Epistolicarum quaestionum libri V* (1577), *Electorum liber I* (1580), *Ad Annales Cornelii Taciti liber Commentarius* (1581), *Satyra Menippæa* (1588), *Saturnalium Sermonum libri duo* (1582). A Leide, il publia *de Constantia libri duo* (1584). En 1585 parurent *Opera omnia quae ad criticam spectant*. Raphelengien succéda à Plantin comme imprimeur de Juste Lipse, aussi longtemps que celui-ci resta à Leide; mais quand le professeur se fut de nouveau établi à Louvain, ce fut le successeur de Plantin à Anvers, Jean Moretus, qui le remplaça.

Les relations amicales entre le professeur et son imprimeur continuèrent entre les Moretus et Juste Lipse durant toute la vie de ce dernier; les imprimeurs publièrent les nombreux ouvrages que produisit le savant. On connaît sa grande productivité, l'extrême faveur avec laquelle ses écrits étaient accueillis par le public lettré de l'époque, qui en bonne partie avait fréquenté ses cours. En 1592, Jean Moretus publia une *Epistola ad Jac. Monavium*; en 1594, *de Cruce*; en 1595, *de Militia romana*; en 1596, *Politicorum et Polioreceticon*; en 1598, *Saturnalium Sermonum libri duo* et de *Amphitheatro*. Il avait déjà publié une première Centurie de lettres du vivant de Plantin, il en fit imprimer plusieurs autres séries chez Jean Moretus. En 1599, il imprima sept ouvrages divers; en 1600, un Tacite. Puis suivent des réimpressions des différentes études de critique, de philologie, de nouveaux travaux d'histoire moderne. Après la mort de Juste Lipse, Jean Moretus continua à imprimer chaque année les éditions nouvelles du grand savant.

Juste Lipse avait acquis la spécialité de connaître toute la littérature latine et eut à chaque instant l'occasion d'utiliser cet immense savoir. Il avait une manière éloquente et accorte de se servir de cette lourde érudition, de façon à ne pas fatiguer son auditeur ou son lecteur. Il avait commencé par étudier les textes des classiques et par les filtrer pour ainsi dire par son esprit; il était le grand critique de son pays et de son temps. Il appliquait son savoir étendu à ses auteurs de prédilection, d'abord les philosophes et historiens stoïques, Tacite et Sénèque, qu'il admirait, expliquait, éditait et dont il redressait les textes. Il étudiait non seulement la langue des Romains, mais encore leurs mœurs, leurs armes, leur manière de faire la guerre; puis transférant sa méthode antique à des sujets modernes, il étudia l'histoire de la croix, le bois de supplice du Sauveur et de celui des condamnés de temps divers. Il se laissa attirer par des sujets de dévotion de son temps et appliqua sa méthode scientifique à des objets de légendes : la Notre-Dame de Hal et celle de Mont-Aigu et les miracles qu'on leur reconnaissait, ainsi qu'à des sujets modernes, l'histoire de la ville de Louvain. Il traita encore des thèses de philosophie et de politique, telles la Constance, les formes du gouvernement et ceux qu'il touchait dans une ou deux pages de ses lettres. Il se rendait intéressant, agréable, populaire et il faut tenir compte de son style élégant et de la prédilection de son siècle en faveur des antiquités pour comprendre la grande vogue dont il jouissait. Les villes et les royaumes se disputaient l'honneur et le profit de l'avoir comme professeur à leurs Universités; ils lui accordaient toutes espèces de faveurs. Leide, connaissant son amour pour les fleurs, lui accorda le jardin de l'ancien couvent de S$^{\text{te}}$-Catherine et augmenta à diverses reprises ses honoraires. L'Université de Louvain lui octroya une indemnité, dépassant celle de ses confrères et l'augmenta continuellement; l'archiduc Albert l'éleva au rang de conseiller honoraire; Philippe II lui accorda à différentes reprises des gratifications importantes. Il était en relations épistolaires avec des centaines de savants et d'hommes notables de l'Europe entière. Le nombre d'éditions qu'atteignirent ses œuvres est fabuleux. Le savant bibliothécaire de l'Université de Gand, M. Ferdinand van der Haeghen, décrit dans sa *Bibliotheca Belgica*, 70 ouvrages grands et petits, dont il fit paraître les plus nombreux et les plus remarquables chez Plantin et ses successeurs. Celui qui eut le plus de succès, fut d'abord son traité *de Constantia*. C'est un dialogue entre Juste Lipse et le chanoine Charles de Langhe (Langius), tenu à Liège en 1571, quand Lipse passa par cette ville en fuyant son pays pour se rendre à Vienne. Son interlocuteur cherche à lui persuader que nous ne devons jamais perdre le courage et supporter virilement les maux qui nous incombent. Il cherche en outre à lui démontrer que ceux dont nos provinces étaient accablées à cette époque, ne sont pas aussi écrasants que Lipse voulait bien le faire croire. Le traité eut 33 éditions latines. Jean Moretus traduisit ce traité en flamand, dont il publia deux éditions; cinq éditions parurent d'une traduction française, autant d'une traduction allemande, trois

polonaises, une espagnole. Son grand traité politique *Politicorum sive Civilis doctrinæ libri sex* n'eut pas un moindre succès. Il s'en imprima 35 éditions latines, deux traductions flamandes, dix françaises, deux polonaises, deux allemandes, deux espagnoles, une italienne, sans compter deux éditions abrégées. Le sujet est la forme du gouvernement qui convient le mieux au peuple : c'est le régime monarchique le plus ancien, le plus rationnel, le plus répandu. Il doit être basé sur la probité, la sagesse, la piété; le prince doit être juste, clément, honnête, modéré ; il doit maintenir l'unité de la religion, ne pas composer l'armée de mercenaires étrangers; la tyrannie ou le pouvoir exercé contre la loi à la coutume conduisent à la guerre civile. C'est évidemment un traité écrit pour remédier aux maux qui affligeaient les divers pays et spécialement les Pays-Bas de cette époque.

LA Correspondance de Juste Lipse eut un succès qui pour nous est difficile à comprendre. Il publia ses lettres par Centuries, une première en 1586, une seconde en 1590, une troisième en 1602; une centaine aux Italiens et aux Espagnols, une autre aux Allemands et aux Français ; trois centuries de mélangées, sans compter les lettres publiées séparément. Le tout forme 522 pages de l'édition in-folio des œuvres complètes, publiées par Moretus en 1637. Les livres de science politique et archéologique étaient moins recherchés; les Plantin-Moretus en imprimèrent d'une à six éditions. Il n'y traite point les choses de tous les jours et celles qu'il adressa aux Moretus n'y trouvèrent point place. Qu'avait-il donc à raconter aux autres et que pouvaient y trouver d'intéressant les étrangers qui n'y rencontraient rien qui les regardait eux-mêmes ? D'abord la belle latinité, les phrases bien tournées dont tous les humanistes raffolaient: le son des mots retentissait agréablement aux oreilles de tout ce monde, qui avait à priser comme la chose la plus admirable cet art qu'ils avaient eux-mêmes passé une partie de leur vie à acquérir et dont Juste Lipse était le maître suprême. Quelques lettres exceptionnellement traitent de critique littéraire et ont l'étendue et la valeur d'un petit traité. Juste Lipse avait une manière correcte, agréable de toucher les objets d'importance générale que tout le monde comprend et qui faisaient partie de la vie habituelle ; il savait chatouiller agréablement la sensibilité de ses correspondants ; il citait abondamment et à propos des vers latins ou grecs et flattait leur vanité de philologue en faisant montre de son propre savoir. Juste Lipse soignait évidemment ses lettres ; probablement il les faisait copier d'après son écriture très hâtive qu'il gardait pour servir de copie à l'imprimeur.

JUSTE Lipse était stoïcien de conviction et de caractère ; pour lui sa devise : *Moribus antiquis*, rappelait les mœurs austères de ces philosophes, Marc Aurèle, Tacite, Sénèque. Au cours de son séjour en Hollande et en Allemagne, il s'était déclaré ouvertement luthérien; revenu dans sa patrie, il rentra au sein de l'église catholique et se fit donner à Liége, le 9 juillet 1591, un certificat de bon catholique par Joannes a Campis, le jésuite, que conserve le Musée Plantin-Moretus. Il voulut donner des garanties de la solidité de sa conversion et écrivit l'histoire des deux Vierges miraculeuses du Brabant. On lui a reproché vivement sa versatilité en fait de religion. On l'a classé parmi les neutralistes, attachant peu d'importance aux manifestations extérieures du culte, ne prenant pour choses d'importance que les dogmes. Tel fut son ami Plantin, qui était l'imprimeur officiel de Philippe II, mais qui appartenait aux églises anabaptistes de Henri Niclaes et de Barrefelt et qui imprimait leurs principaux livres; qui se montrait le partisan ardent de Guillaume d'Orange et se laissait protéger par le puissant cardinal de Granvelle. C'était peut-être un trait de caractère commun aux deux grands amis et une des bases de leur intimité, quoique dans leur correspondance il ne soit jamais question de religion.

LES relations amicales qui avaient perduré entre Juste Lipse et Jean Moretus I, se continuèrent entre le professeur et les fils de Jean Moretus. En 1592, Balthasar alla habiter chez Juste Lipse. Il y transcrivit le *De Cruce* et le professeur lui expliqua César et Florus ; un autre professeur lui donna des leçons de grec et lui expliqua Pindare. En 1594, Balthasar habite encore chez le professeur et Jean Moretus paie 30 florins pour sa pension à Juste Lipse et 47 florins 13 sous pour dépenses de bouche à un certain Schellekens. Moretus faisait transmettre de temps en temps de l'argent à Lipse par le libraire Zangtrius de Louvain ; il lui fournissait des livres que, la plupart du temps, il ne lui faisait pas payer. Ce n'était pas seulement en argent qu'ils réglaient leurs comptes. Juste Lipse envoya à Anvers la provision de beurre de Plantin et de Moretus; Jean Moretus, en 1598, lui fait faire à Anvers une robe de nuit. Lipse envoie de ses nouvelles personnelles ; comment le 27 novembre 1599, l'archiduc Albert et l'archiduchesse Isabelle voulurent assister à une de ses leçons; comment en 1603, le roi de France l'a invité à venir s'établir à Paris à telles conditions que lui-même fixerait.

LES deux amis avaient continuellement des comptes courants entre eux deux, mais ce que l'éditeur payait pour la copie des ouvrages à l'auteur est difficile à dire. A certaines époques, Moretus lui payait une rente; le 5 octobre 1598, l'imprimeur reçoit une obligation de 9000 florins et Lipse a reçu 4000 florins pour clôture de compte. Juste Lipse avait dans la maison de Moretus une chambre, donnant sur la cour, qui portait et qui porte encore son nom, où il logeait et au-dessus de la porte de laquelle figure son buste, taillé par Hans van Mildert, en 1622. Dans l'intérieur de cette chambre, on voit un portrait du professeur fait par un peintre inconnu, le représentant tenant un de ses chiens dans les bras. Dans la partie supérieure on lit : *Aetatis* 38 A^o 1585, et la devise : *Moribus Antiquis*. Ce portrait fut offert à Balthasar Moretus par Jean VVoverius, un autre des élèves et admirateurs du modèle, qui le premier octobre 1620, écrivit à son ami le typographe : "Je vous envoie un petit cadeau, mais le portrait d'un grand homme. Je vous le promis naguère, lorsque je voulus contribuer à augmenter l'éclat de votre habitation et que je proclamais les louanges de votre impérissable typo-

graphie." Balthasar Moretus le remercia le même jour. Plus d'un an après, le 21 décembre 1621, il écrivit encore à VVoverius : "Je me réjouis de votre ancienne affection pour moi et pour la famille plantinienne, qui anime vos lettres. De mon côté, je nourris les mêmes sentiments envers vous et envers notre professeur commun, dont vous m'avez envoyé il y a quelque temps le portrait, qui orne maintenant ma maison et sa chambre à coucher. Je ferai faire également les portraits de mon père et de mon aïeul, pour que je ne paraisse pas honorer plus mon professeur que mes parents." C'est en exécution de cette promesse que, l'année suivante, Balthasar Moretus fit sculpter par Hans van Mildert les bustes de Juste Lipse, de son père et de son grand-père qui ornent la cour du Musée Plantin-Moretus.

El Cavallero Determinado 1591

ENTRE autres preuves de son attachement à Juste Lipse que donna Balthasar Moretus, il faut compter la tâche dont celui-ci se chargea, de réunir et d'imprimer la matière de la *Fama postuma*, publiée une première fois en 1607, immédiatement après la mort du professeur, une seconde fois en 1613, une troisième fois en 1629. Pendant toute sa vie, Juste Lipse échangea des lettres avec les divers membres de la famille Plantin-Moretus, parlant des impressions continuellement en cours, des faits intéressants qui se passent tous les jours et qui peuvent intéresser les deux maisons ou le public en général. En parcourant ces lettres, un fait nous frappa, notamment la mention des gazettes dans lesquelles Juste Lipse a cueilli les nouvelles transmises. Dans l'année 1603, nous trouvons cité à six dates différentes, des gazettes qui apprennent ou confirment l'un ou l'autre événement. L'existence de ces gazettes avant celle d'Abraham Verhoeven, est un fait non encore observé et qui ne saurait être mis en doute. Nous l'avons déjà constaté en étudiant la vie de Rubens. Là, il s'agissait d'un courrier italien; Juste Lipse ne donne pas d'indication sur la provenance de celles qu'il lit, mais leur existence est connue de tous et n'avait nul besoin d'explication.

NOUS avons choisi, pour en parler d'abord, parmi les éditions de Jean Moretus, les principales, celles des *Annales Ecclesiastici* de Baronius et celles de Juste Lipse. Toutes deux forment la continuation de publications commencées par Plantin. Le nouveau directeur continua de même bien d'autres ouvrages entrepris par son illustre prédécesseur. En premier lieu nous avons à citer les livres liturgiques. Jean Moretus continua à fournir le monde catholique, soit directement soit par l'intermédiaire du gouvernement espagnol, de ces sortes d'impressions, comme le faisait son prédécesseur, les Missels, les Bréviaires, les Diurnaux, les Offices de la Vierge, le Graduale et bien d'autres. Sous sa direction, son officine continua à expédier ces livres en Espagne par milliers. Nous nous abstiendrons de nous étendre sur ces publications banales ; nous n'insisterons que sur quelques-unes auxquelles il employa un soin tout particulier.

JEAN Moretus avait publié en 1591 un *Officium B. Mariæ Virginis* en petit in-4º, illustré de plusieurs planches, signées de Crispin Van den Broeck, de Peter Van der Borcht, comme dessinateurs et de Abraham de Bruyne, de Jérôme VViericx et de Jean de Sadeleer comme graveurs. Au moment où l'infante Isabelle allait épouser l'archiduc Albert et monter avec lui sur le trône des Pays-Bas, le typographe voulut produire un chef-d'œuvre, destiné à servir de Livre d'Heures aux souverains. La typographie de ce volume fut particulièrement soignée ; le beau caractère canon moyen et petit canon s'étale amplement sur le papier solide aux tons chauds, les titres et les majuscules rouges ressortent clairement sur les noirs vifs. C'était par ordre de ces Seigneurs, dont les blasons figuraient sur le frontispice, que Jean Moretus avait entrepris ce chef-d'œuvre : Nunc mandato Serenissimorum Belgii Principum hac augustiore forma

excusum." La forme est réellement auguste, trop auguste pour être facilement maniable.

Le livre est illustré de 40 grandes et de 17 petites planches, ces dernières servent de culs-de-lampes et quelques-unes sont répétées. Ces planches sont d'une délicatesse merveilleuse; c'est la suprême floraison de l'art de la gravure avant l'apparition de l'école de Rubens; elle n'aurait pu en avoir de plus noble. Ces planches ne portent point de signatures ni de monogrammes, mais elles furent fournies par Théodore Galle, le beau-frère de Jean Moretus, et le tailleur et imprimeur ordinaire de ses gravures. Elles ne furent pas exécutées par Théodore Galle seul; il se fit aider par ses collaborateurs ordinaires, Jérôme VViericx, Adrien Collaert et d'autres artistes encore des mêmes familles. Elles furent gravées du 15 octobre 1600 au 30 juin 1601, et furent payées 18 florins les grandes, 6 ou 9 florins les petites. Quelques-unes de ces planches, les évangélistes par exemple, avaient servi dans d'autres publications et Jean Moretus ne payait que 6 florins pour les retouches y faites. Le livre ne parut qu'en 1601, quoiqu'il porte la date de 1600. Les planches servirent dans des éditions subséquentes des offices de la Vierge. Nous les retrouvons dans celle de 1609, dans laquelle leur nombre est augmenté jusqu'à 56 pour les grands et 38 vignettes. Deux des nouvelles grandes planches sont signées par Charles Mallery, mais elles furent payées 72 florins par Jean Moretus à Théodore Galle, le 9 mai 1609. En 1608, Moretus avait payé 72 florins à Pierre de Jode pour 16 patrons des planches nouvelles et 140 florins à Théodore Galle pour leur taille. Les planches furent retouchées et employées dans les éditions de 1622, 1624, 1652, 1680 et 1759. L'édition de 1609, avec son nombre plus considérable de planches, son impression très soignée en grands et beaux caractères petit canon romain et l'état bien conservé encore de ses gravures mérite le titre de travail exceptionnellement beau; les éditions suivantes diminuent en valeur au fur et à mesure que les planches déclinent et s'usent.

Si l'*Officium B. Mariæ Virginis* de 1600 peut être appelé le livre le plus riche, produit par l'imprimerie plantinienne, le *Graduale Romanum* de 1599 est assurément le plus grandiose. C'est un volume énorme in-folio, orné d'un frontispice gravé sur cuivre, une gravure sur cuivre en tête du volume représentant l'Annonciation, une lettrine historiée et coloriée en tête de la dédicace au pape et à l'archevêque de Malines, ainsi qu'à l'abbé de St-Bertin à St-Omer. Il est composé de 670 pages de texte romain et de musique de grandes notes noires sur portées rouges, avec les lettrines noires et rouges de différentes sortes; le texte explicatif et les titres sont en rouge, le texte mis en musique est en noir. Nous connaissons de l'ouvrage un seul exemplaire tiré sur vélin, appartenant au Musée Plantin-Moretus. Dans cet imprimé, le livre, le plus superbe que l'architypographie ait produit, la lettre initiale du Graduale est un A doré et colorié, fait à la main, représentant David jouant de la harpe. Rien d'aussi monumental et majestueux que ce formidable volume, renfermant peu de texte, presque point de gravures, mais une magnifique impression musicale sur de belles grandes feuilles de papier ou de vélin. Par les deux livres que nous venons de décrire, Jean Moretus prouva qu'il avait l'ambition de produire de riches impressions et de surpasser si possible son beau-père, par la belle exécution de ses œuvres. La matière qu'il publiait était de nature plus modeste, mais la manière dont il habillait ses livres était admirable et dépassait en richesse tout ce qui se publiait dans notre pays et dans l'Europe entière. Anvers était déjà la métropole des Beaux-Arts; Jean Moretus acquit ce titre de gloire dans la typographie, comme d'autres le gagnèrent dans la peinture et la sculpture.

Dans la même année 1599, parut chez Jean Moretus un livre qui n'eut pas un mérite exceptionnel comme impression, mais devint fameux par l'usage qu'on en fit dans les provinces unies de la Hollande. Ce fut la Bible flamande, revue par quelques docteurs de l'Université de Louvain: *Biblia Sacra. Dat is de geheele Heylige Schrifture bedeylt in 't Oudt ende Nieu Testament. Van nieus met groote nersticheyt oversien, ende naer den lesten Roomschen tekst verbetert, door sommighe doctoren in der Heyligher Godtheyt in de vermaerde Universiteyt van Leuven.* Le privilège fut donné par Sa Majesté le roi le 13 mai 1591, l'approbation royale fut signée par S. de Grimaldi et J. de Busschere. Les trois approbations des théologiens de Louvain portent les signatures de Guilielmus Fabricius, de Samuel Loyaerts et de Joannes Malderus, en juillet 1598. Pour rassurer les catholiques établis dans les Pays-Bas du Nord, les éditeurs des Bibles néerlandaises de ces pays prirent dans les siècles suivants, l'habitude d'imprimer sur le titre de leurs Bibles, qu'elles étaient conformes à celle que publia Jean Moretus ou Jean Moerentorf. A vrai dire, ce ne fut pas Jean Moretus qui imprima cette Bible. A la fin du volume, on lit qu'elle fut imprimée par Daniel Vervliet et Henri Svvingenius à Anvers. Les exemplaires in-folio portent l'adresse de Jan Moerentorf; une partie des exemplaires grand in-8° porte celles de Jan Moerentorf et de Jan van Keerbergen.

Jean Moretus succéda à son beau-père en qualité d'imprimeur de la ville d'Anvers. Il publia en cette qualité les annonces et les placarts de la ville; la Commune lui paya de ce chef 300 florins par an. Il imprima également les descriptions des fêtes et des Entrées des Souverains. De ces dernières il en fut célébré deux pendant la période de la direction de notre typographe: celle de l'Archiduc Ernest, fils de l'empereur Maximilien II et de l'impératrice Marie, sœur de Philippe II, qui eut lieu le 14 juin 1594 et qui fut publiée en 1595; la seconde, celle des Archiducs Albert, le frère de l'Archiduc Ernest, et d'Isabelle, la fille de Philippe II, qui eut lieu le 8 décembre 1599 et dont la description parut en 1602.

Ces deux entrées inaugurèrent un nouveau régime dans notre pays. Philippe II avait nommé successivement comme gouverneur de nos provinces, deux de ses parents les plus proches, ses neveux, élevés à la cour, favorisés de sa confiance; il avait le projet de leur donner en mariage, sa fille

Les Joyeuses Entrées

bien-aimée, Isabelle-Claire-Eugénie, et de leur accorder comme dot, les Pays-Bas et la Bourgogne. Ce projet s'évanouit dans sa première forme par la mort prématurée d'Ernest; il fut repris en faveur de l'Archiduc Albert, cardinal et archevêque de Tolède, que Philippe II désigna comme gouverneur de nos contrées et à qui il donna comme épouse sa fille Isabelle.

LES deux Entrées furent décrites et illustrées avec un grand luxe de textes historiques en latin et de représentations graphiques. Celle d'Ernest représente la Description de la réception de l'Archiduc Ernest à Bruxelles. Elle fut imprimée par Jean Mommaert en 1595, sans nom d'auteur; seulement, la description de la dernière scène, suivie d'une pièce de vers, est signée Petrus Henricus Bogaert, Dominicanus. L'Entrée de l'Archiduc Albert à Bruxelles ne renferme que quelques pages non illustrées et est imprimée par Jean Mommaert, en 1596. La réception de l'Archiduc Albert à Anvers, eut lieu le 14 juin 1594; elle fut décrite par Jean Bochius, et imprimée en 1595 chez Jean Moretus. La ville était intervenue par un large subside de 600 florins, dont la première partie, soit 325 florins, fut payée le 28 novembre 1594, et la seconde, soit 275 florins, fut soldée le 15 mars 1595. Pierre Van der Borcht dessina les planches et les grava à l'eau-forte dans sa manière robuste, d'une force quelque peu monotone, très différente de la taille délicate des VVierix et des Collaert. Il représenta l'armée s'avançant vers la ville à travers les champs, passant par la porte St-Georges, par laquelle l'Archiduc fit son Entrée, les chars et les arcs de triomphe, la galerie des douze empereurs, les théâtres ou scènes érigés par la commune, ou par les diverses nations étrangères qui avaient encore leurs comptoirs dans la ville. On y voyait aussi les anciennes figures de la Kermesse : le géant, l'éléphant, le navire, la Grand'Place décorée et éclairée par des tonneaux de poix brûlante, et un tournoi qui fut célébré sur la place du Rivage.

BOCHIUS décrivit le voyage des Archiducs Albert et Isabelle depuis l'Italie jusque dans nos provinces. Il raconte les Entrées dans nos principales villes : Louvain, Bruxelles, Malines, Anvers, Termonde, Gand, Courtrai, Lille, Tournai, Arras, Valenciennes, Mons. La tournée des Archiducs se termina par Binche, où le couple princier arriva le 25 février 1600. Maximilien De Vriendt, secrétaire de la ville de Gand, décrivit l'Entrée de Gand, et Albert d'Outreman, secrétaire de la ville de Valenciennes, fit une description étendue de celle dans cette ville. Le livre renferme 32 grandes planches gravées sur cuivre; il fut tiré à 775 exemplaires et coûta 11 florins. Josse De Momper dessina et grava deux frontispices, qui lui furent payés par la ville 150 florins; le même artiste fournit 27 compositions comme modèles de planches, pour lesquelles il reçut 290 florins. Les planches ne portent point de nom de graveur, mais sont, à n'en point douter, de Pierre van der Borcht. Elles représentent en général les mêmes vues et les mêmes sortes de personnages que celle de l'Archiduc Ernest : la marche de l'armée vers la ville, la réception des Archiducs devant la porte St Georges, l'Entrée dans la ville, les arcs de triomphe, les théâtres et scènes élevés dans les rues, les figures du cortège de la Kermesse. La vue de la Grand'Place où les Archiducs, aux fenêtres de l'hôtel-de-ville sont acclamés par le peuple, forme une des planches principales de l'illustration. Jean Moretus l'imprima en 1602. Anvers était encore en pleine crise, ayant perdu une notable partie de ses habitants, qui avaient dû quitter leur patrie; elle avait vu décliner son commerce, son industrie, tout ce qui lui fournissait la fortune du moment et l'espérance pour l'avenir, et cependant elle se laissa entraîner à des dépenses de luxe pour honorer ses souverains et pour faire admirer la richesse de ses éditions.

EN même temps qu'il travaillait à l'Entrée des Archiducs, Jean Moretus exécuta les Chroniques des Ducs de Brabant, écrites par Adrien Barlandus, et ornées des portraits des souverains par J. B. Vrients; les derniers des ducs représentés sont les Archiducs Albert et Isabelle, dessinés par

Page de l'OFFICIUM B. MARIÆ VIRGINIS
Plantin 1600

Planches de l'OFFICIUM B. MARIAE VIRGINIS, Plantin 1600

Otto Vænius et gravés par Jean Collaert.

ADRIEN Barlandus avait écrit l'histoire des comtes de Hollande et de Zélande et Plantin l'avait fait paraître à Leide, en 1584. Le volume renfermait 34 figures; ces planches avaient déjà servi dans le recueil qu'avait publié Vermeer en 1578. *Les vies et alliances des comtes de Hollande et de Zélande et Seigneurs de Frise* furent imprimées en 1586 par Plantin, pour Philippe Galle, avec 36 portraits dont le dernier fut Philippe II. Dans l'édition de 1584, Plantin omit les portraits de Jean de Bavière et Philippe II.

JEAN Baptiste Vrients publia en 1600 une édition latine des Chroniques des Ducs de Brabant, avec le texte d'Adrien Barlandus, "Rhétoricien de Louvain." Le livre est orné de 36 portraits dont une première série va jusqu'aux Archiducs Albert et Isabelle. L'auteur reprend ensuite la série allant de Lothaire à Lambert et Gerberge, les Carolingiens. Aucune estampe n'est signée, exceptés les portraits d'Albert et Isabelle, qui portent les adresses : *Otto Vænius invent. Jean Collaert sculps. Joan Woutneel excudit.* Le trait fin et menu des portraits nous porte à croire que toutes les gravures du livre sont de la même main. Le volume parut avec l'adresse de Jean Moretus et l'année 1600. Charles V et Philippe II se trouvent parmi les modèles. Nous possédons une édition flamande de 1603, portant l'adresse de Jean Baptiste Vrients avec les mêmes portraits, dont Charles V est le dernier. Elle est écrite par Laurent van Haecht et imprimée par Jérôme Verdussen, mais se vend avec l'adresse : *In den Plantynschen Winckel.* En 1612, une édition française par Adrien de Barlande se publia par J. B. Vrients et se vendait aussi dans la boutique de Plantin. Elle renferme 35 portraits, parmi lesquels se trouvent ceux de Charles V, Philippe II, Albert et Isabelle, imprimés pour J. B. Vrients, par Robert Bruneau en 1608. Simultanément parurent les *Généalogies des Forestiers et comtes de Flandre, avec brièv Histoire de leurs vies recueillies par Corneille Martin.* Le livre renferme 36 portraits et finit par ceux d'Albert et Isabelle; il fut imprimé par J. B. Vrients et se vendit dans la boutique plantinienne.

UN des ouvrages les plus considérables que Jean Moretus I commença et que Balthasar Moretus I termina, fut les *Annales Magistratuum et Provinciarum S. P. Q. R.*, par Stephanus Venandus Pighius. Le frontispice porte la date de 1599, la fin du volume celle de 1598. La préface est datée de 1597. Le frontispice représente la ville de Rome assise sur le globe, portant la main droite sur la statue de la victoire, dans la main gauche une lance; le Tibre est assis d'un côté, la louve romaine de l'autre. La Justice et le Droit se tiennent

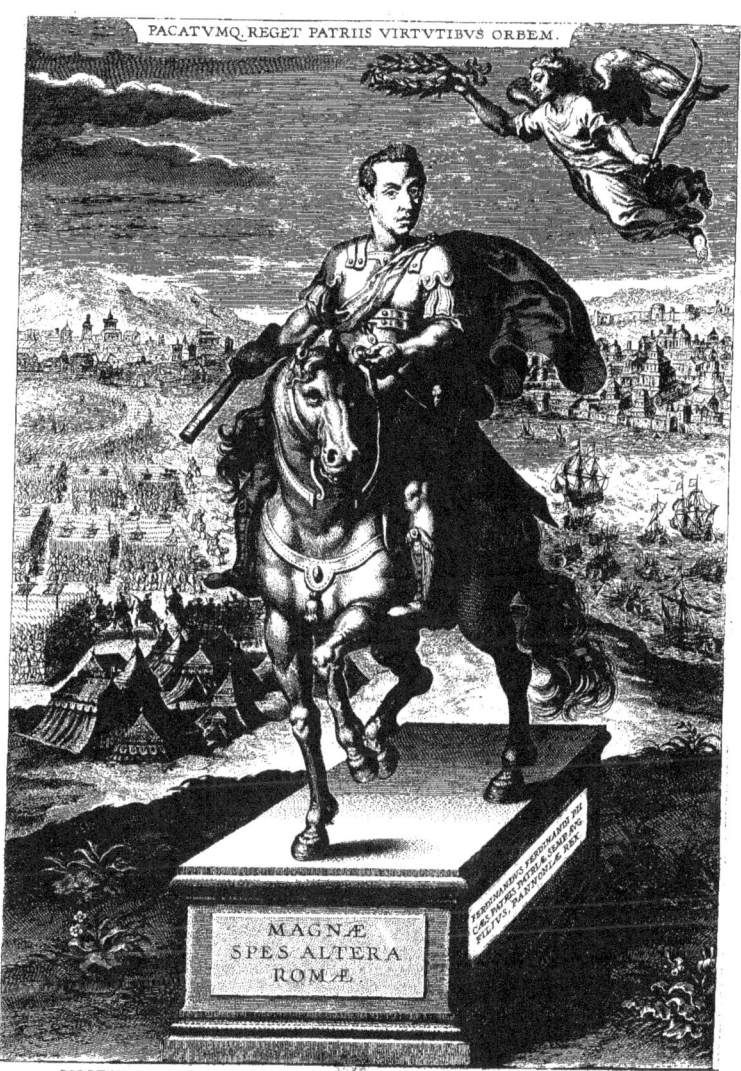

Portrait de Ferdinand III, roi de Hongrie,
gravé par Corn. Galle, le père, d'après Pierre de Jode, pour

des deux côtés du titre, chacune entre deux colonnes ; sur la base de ces colonnes, deux vignettes, représentant des scènes de peuples vaincus. Le second et le troisième volume de l'ouvrage furent publiés en 1615 par Balthasar I Moretus. Il fut édité par André Schot, de la Société de Jésus, qui ajouta à l'œuvre de Pighius les Fastes de la Sicile. Plantin avait publié en 1561 la *Tabula Magistratuum Romanorum*, en 1568 la *Themis Dea* et en 1586 le *Hercules Prodicius*.

UN autre ouvrage considérable, commencé par Jean I et terminé par Balthasar I Moretus, est Franciscus Lucas, *In Sacra Sancta quatuor Jesu Christi Evangelia*. Le livre comprend trois volumes in-folio. En tête du tome premier se trouve un superbe frontispice sans nom de dessinateur ni de graveur : devant une colonnade est suspendue une toile, sur laquelle est imprimé le titre. Au-dessus, dans le ciel, on voit le Christ tenant sa croix et entouré d'anges. Le titre est soutenu par les compagnons des quatre évangélistes, l'ange, l'aigle, le bœuf, le lion. Jean Moretus I reçut le texte de Lucas en mai 1602. Le premier volume parut en 1606. Il comprend l'Évangile selon Mathieu. Le second volume, comprenant les trois autres évangélistes, parut la même année. Il se termine par un supplément de notes sur les quatre évangélistes et un traité sur l'usage à faire de la paraphrase chaldaïque de l'Écriture Sainte. Le troisième volume, paru en 1612, comprend un supplément de commentaires sur les évangélistes Luc et Jean. Du même François Lucas, les Moretus publièrent encore, en 1617, les *Concordantiæ Bibliorum*.

L'EXTRAORDINAIRE intervention de divers éditeurs dans la publication des iconographies historiques, prouve que Jean Moretus n'y joua pas un rôle fort brillant, mais nous fait voir également qu'il était à l'affût pour faire valoir son architypographie, quand il s'agissait de faire éclore une œuvre belle et intéressante. Et nous verrons que dans sa carrière ultérieure, il se sentira porté à publier des ouvrages illustrés par de nombreuses figures gravées. Plantin cherchait surtout à fournir au monde des livres solides par la science, difficiles à exécuter par l'étendue et les grands frais d'exécutions. Comparées à ceux de Moretus, ses productions ont quelque chose d'aride et trouvent leur place dans les grandes bibliothèques des couvents, des universités, des collèges. Jean Moretus songe plutôt à mettre en lumière ce qui plaît aux yeux. Il se montre plus artiste, plus anversois que son prédécesseur. Il avait quelque teint de lettres et dans un temps où l'on ne prisait que le latin, il avait montré de l'estime pour la langue maternelle, tenue en médiocre estime dans le monde des lettres et de l'érudition. En 1584, il traduisit le *de Constantia* de Juste Lipse, et l'imprima en une année où son beau-père était parti pour Leide et lui avait laissé la suprématie dans la typographie d'Anvers.

LES livres illustrés, ornés de gravures, sont caractéristiques pour l'époque de sa direction ; ces années coïncident avec les derniers temps et les années les plus brillantes de la gravure anversoise avant Rubens. Nous avons déjà cité plus d'une fois les maîtres les plus fameux de cette école : Adrien et Jean Collaert, Antoine, Jean et Jérôme VVierickx, Charles et Philippe de Mallery, Philippe et Théodore Galle, Corneille Galle, père et fils, Egide, Jean, Josse et Raphaël de Sadeleer ; voilà tous noms brillants à la fin du XVIᵉ et au commencement du XVIIᵉ siècle, avec un éclat pas trop vif, mais sans tache, ayant produit des œuvres sans reproche et sans faiblesse.

THÉODORE Galle avait épousé Catherine, la fille de Jean Moretus I et travailla sa vie durant (1571-1633) pour les Moretus, gravant, faisant graver et imprimer les nombreuses illustrations qu'employait l'imprimerie. Il était fils de Philippe Galle, le vieux, dessinateur, graveur au burin, marchand d'estampes, littérateur (1537-1612), né à Haarlem, mort à Anvers. Corneille Galle fut un autre fils de Philippe ; ce fut le premier qui grava pour Rubens et qui effectua la transition entre les deux écoles. L'étroite parenté des Moretus et des Galle ne pouvait que faciliter et multiplier les rapports d'imprimeur à graveur et imprimeur de gravures ; aussi l'atelier de Théodore Galle était comme une succursale de celui de Moretus.

MORETUS travaillait spécialement pour les Jésuites et publia plusieurs de leurs livres. Celui dont il édita le plus grand nombre d'ouvrages, fut Jean David de la Société de Jésus. Nous remarquons que les pères de cette Société aimaient à étaler un luxe hors ligne dans la construction et l'ornementation de leurs églises. Pour ne citer d'autre exemple que l'église d'Anvers, nous rappelons que toute la bâtisse et spécialement celle de la tour, dépassaient comme luxe et élégance tout ce qu'on a élevé au commencement du XVIIᵉ siècle. Rubens orna ses voûtes de plafonds et ses autels de retables. Les pères disposaient suffisamment d'argent pour publier avec une égale somptuosité leurs livres.

LE P. Jean David intervenait dans les frais de ses impressions. Le 21 juin 1610, il écrit à Balth. Moretus d'Ypres qu'il lui envoie 150 florins pour compléter le compte de son volume.

JEAN Moretus I édita successivement de lui : *Veridicus Christianus* (1601), avec 102 planches fournies par Théodore Galle, et la traduction flamande *Christelycken Waersegghzer* en 1603 ; *Occasio arrepta, neglecta* (1605), avec 13 planches gravées par Th. Galle ; *Paradisus sponsi et sponsae* (1607 et 1608) ; *Duodecim Specula*, avec 13 planches par Théodore Galle (1607-1610) ; *Lot van Wysheid ende goed geluck* (1606) ; *Pancarpium Marianum*. Tous ces livres sont des dissertations moralisantes sur les dictons, les vérités éternelles, qui, à la tête du chapitre, sont figurés par des emblèmes et des représentations allégoriques. Le petit livre le plus charmant n'est à vrai dire pas un livre illustré ; c'est un livre in-16°, le *Lot van Wysheid* imprimé en largeur, à cinq vers flamands par page ; chaque division est destinée à expliquer un proverbe ou une expression usuelle. Il y a trois cents ces manières de s'exprimer que Jean David, sous le nom de Donaes Idinau, explique en rimes. Moretus a eu la coquetterie d'employer son plus beau caractère gothique, ses plus gracieuses majuscules, et si possible il aurait

ordonné qu'on mît plus de symétrie, de correction, de délicatesse à coucher sur un papier plus fin ces rimes, peu brillantes par elles-mêmes. Si David avait vécu dans les Provinces-Unies, il aurait écrit en Néerlandais et il aurait moralisé à la façon de Jacob Cats. Maintenant il a écrit en latin d'abord, en flamand ensuite. Il n'a pas eu le grand succès que son successeur a recueilli ; mais il a été le compatriote de Cats ; il a fait de la littérature comme le chantre du mariage en a fait, c'est-à-dire de la littérature didactique, instructive, de la poésie illustrée : comme Cats illustrait les accidents de la vie, poésie pour les yeux autant que pour les oreilles.

UN livre, illustré, plus beau que ceux de Jean David, fut celui que Jean Moretus I fit paraître en 1608, pour Barthélemi Riccius de la Société de Jésus, *Triumphus Jesu Christi Crucifixi* in-8°, avec 70 planches et un frontispice gravés sur cuivre. L'auteur passe en revue le Crucifiement du Christ et des Martyrs, dans les divers pays, avec une page d'histoire et une exhortation pieuse en latin accompagnant chaque planche. Ce sont les compositions les plus dramatiques et les gravures les plus brillantes qui à cette époque furent publiées par l'architypographie et dans nos contrées. On sent approcher l'époque de Rubens, et quoiqu'on ne puisse dire que le grand maître ait eu réellement un précurseur ou un initiateur à son style, on ne saurait nier qu'entre le graveur de ce livre et les VVierieх, il y ait une transformation qui nous rapproche de la manière plus vigoureusement coloriée et plus dramatiquement mouvementée annonçant le grand peintre.

DES ouvrages plus scientifiquement historiques furent publiés en 1610 par Jean Moretus et écrits par les pères de la Société de Jésus. Ce furent *Antverpia* et *Origines Antverpiensium*, écrits par Carolus Scribanius. Le second était illustré par les cartes et plans de la ville, du diocèse et de la citadelle. On y trouve les vues de la Cathédrale, de l'Hôtel-de-Ville, de la Bourse, de la Maison Hanséatique, monuments que nous avons reproduits dans notre volume. La facture trahit la pointe de Pierre Van der Borcht, mais les planches manquent d'élégance.

EN 1608, Jean Moretus collabora pour la première fois avec le peintre Pierre-Paul Rubens. Il s'agissait d'illustrer le livre de Philippe Rubens, *Electorum libri II*. C'étaient les études que le cadet des deux frères avait faites durant son séjour à Rome, et que l'aîné qui y habitait avec lui avait documentées. Pierre Paul dessina pour l'œuvre de son frère des fragments d'antiquités que celui-ci avait expliqués : une statue de Titus en toge, vue de trois faces ; le cirque et le préteur jetant son mouchoir ; deux statues en toge, Rome et la Flore Farnèse ; une tête de prêtre coiffée de l'Apis et cette coiffure elle-même ; divers ustensiles de sacrifice ; une médaille de Faustine de la collection Rockox. Quatre des six gravures portent la signature de Corneille Galle, le père. Le second livre de Philippe Rubens : *S. Asterii Amasiæ Homiliae Graece et Latine* et les œuvres diverses de Philippe Rubens parurent en 1615 chez la veuve de Jean Moretus et ses fils.

En tête de la biographie qui parut devant les œuvres diverses et qui fut écrite par Jean Brant, le beau-père de l'auteur, figure le portrait de Philippe, dessiné par son frère et gravé par Corneille Galle.

EN dehors des livres liturgiques et des livres illustrés que nous venons de mentionner, Jean Moretus imprima peu de livres scientifiques et sous ce rapport l'initiative de Plantin lui faisait défaut. Cependant quelques ouvrages de grande envergure maintinrent la réputation de la maison. Tels sont : *Seduardus sive de vera jurisprudentia*, publié en 1590 ; une édition nouvelle de *Carolus Clusius Aromatum et Simplicium Historia* de 1593 ; *Thesaurus geographicus* d'Ortelius, de 1596 ; *Jacobi Marchantii Flandriæ Origines* de même année ; l'édition complétée du dictionnaire flamand-latin de Kilianus, de 1598. Quelques ouvrages secondaires d'Arias Montanus, la *Tabula itineraria e Peutingerorum Bibliotheca* (1599) méritent d'être mentionnés. Il continua à publier l'Atlas d'Ortelius dont des éditions parurent en 1592, 1595, 1598, 1601, 1602 en différentes langues, tantôt pour son compte tantôt pour celui de J. B. Vrients. Les planches géographiques continuèrent à appartenir à Vrients jusqu'en 1612, lorsque la veuve les céda aux frères Moretus.

EN 1553, Jean Steelsius d'Anvers avait imprimé un livre espagnol, *El Cavallero determinado*, traduit du français, par don Hernando de Acuña, d'après *le Chevalier determiné* d'Olivier de la Marche. Jean Moretus le réimprima en 1591. La première édition était illustrée de vingt planches gravées sur cuivre et un frontispice, gravé sur bois par Arnold Nicolaï. Moretus fit orner la seconde édition de vingt planches gravées sur cuivre, traitant les mêmes sujets et employant les mêmes compositions. Les planches ne sont pas signées, mais nous paraissent l'œuvre de Pierre Van der Borcht.

LE nombre des ouvriers employés par Jean Moretus I diffère de 16 à 27 entre 1590 et 1594 ; il leur payait de 65 à 100 florins par semaine. De 1603 à 1610, il comptait en moyenne 27 ouvriers, auxquels il payait 125 florins par semaine. Parmi eux se trouvait un fondeur Thomas Strong, auquel il payait 9 florins par semaine. Les gravures s'imprimaient hors de chez lui, chez son gendre Théodore Galle ; des sommes considérables se payaient à celui-ci. En 1608, les factures de l'imprimeur des gravures se montaient à 1438 florins 14 $^{1}/_{2}$ sous ; en 1609, elles montent jusqu'à 1881 florins 5 sous, sommes qui, dans notre monnaie, se solderaient par 11250 francs.

LE 3 mars 1610, Jean Moretus et Martine Plantin comparurent devant le notaire Gilles Van den Bossche pour rédiger leurs dernières volontés. Ils se léguèrent mutuellement tous leurs biens. A la mort du dernier survivant, son avoir se partagerait également entre leurs enfants ; mais Balthasar et Jean devaient hériter de l'imprimerie et de tout son matériel pour la posséder ensemble, la continuer sous le nom d'Officina Plantiniana et la céder à leur tour à leurs enfants. A la mort de l'un des frères, le survivant devait la posséder seul.

Mort de Jean Moretus

JEAN Moretus I mourut le 22 septembre 1610, âgé de 67 ans. Martine Plantin, décéda le 17 février 1616. Le premier juillet 1614, elle avait cédé à ses deux fils désignés dans le testament, la direction et la propriété de la typographie, avec le bâtiment dans lequel elle était établie, deux petites maisons à côté de la porte d'entrée au Marché du Vendredi, la maison le Compas de bois dans la rue du S.t-Esprit, la boutique de la Kammerstrate et une maison nommée le Ciseau (*den Bijtel*), y attenante, dans la rue du Faucon. Elle ne se réservait qu'une maison de campagne à Berchem avec les meubles, et une habitation dans l'imprimerie. La valeur de l'héritage fut estimée à 118.000 florins. La veuve reçut 68.000 florins dont on lui paya l'intérêt à raison de 5 °/₀; 50.000 florins furent partagés entre les cinq enfants: Balthasar, Jean, Melchior et leurs deux sœurs: Catherine, épouse de Théodore Galle, le graveur, et Elisabeth, épouse de Jean VVieland. Après la mort de leur mère, Balthasar et Jean promirent de payer à leur frère et sœurs une cinquième partie des 68.000 florins qu'ils avaient laissés en partage à Martine Plantin.

QUOIQUE celle-ci eût cédé l'imprimerie à ses deux fils aînés, le nom de la veuve continua à figurer sur l'adresse des livres jusqu'au commencement de 1616. On y lit: "Ex Officina Plantiniana apud Viduam et Filios Jo. Moreti." Les livres parus en 1616, après la mort de Martine Plantin, portent l'adresse: "Ex Officina Plantiniana apud Balthasarem et Joannem Moretos fratres."

CHAPITRE XVIII
1614 — 1618

BALTHASAR I
ET
JEAN II MORETUS

UN des premiers soins des héritiers de Jean Moretus I, après la mort de leur père, fut de faire ériger un digne monument au défunt, dans la seconde chapelle du pourtour de la Cathédrale d'Anvers, où il se trouve encore. Ils chargèrent Pierre-Paul Rubens de peindre un triptyque et Otmar van Ommen de faire les travaux d'encadrement. La sculpture primitive a disparu; elle avait coûté 860 florins; les commissaires de la République française l'adjugèrent au prix de 6 florins à un certain Truyhoven. Elle se composait d'une urne tombale longue de 9 pieds et de deux grands cartouches placés sur le triptyque, d'un pilastre sculpté et d'un feston à droite et à gauche du tableau, d'une frise surmontée d'un grand vase, de deux lampes ornées de dauphins et de deux enfants qui tenaient le portrait de Jean Moretus. Il devait y avoir beaucoup de dorure sur cette sculpture, car Balthasar Moretus paya 270 florins au doreur. L'inscription était : *Christo resurgenti Sacrum*.

LA peinture se composait d'un panneau central, représentant le Christ s'élevant de toute sa hauteur entre des soldats qui s'éveillaient et se dressaient pleins d'effroi. Sur le volet de droite on voit Sainte Martine, la patronne de Martine Plantin ; sur celui de gauche S^t-Jean Baptiste, le patron du mari. Au-dessus du panneau, le portrait du défunt tenu par deux anges. C'est un travail de Rubens de valeur secondaire. Il fut payé 600 florins, le 27 avril 1612 ; le Musée Plantin-Moretus conserve la quittance autographe du maître. En 1794, le tableau fut enlevé par les commissaires de la République française et transporté à Paris ; il fut rapporté en 1815. En 1819, un encadrement nouveau en marbre fut fait pour remplacer celui qui s'y trouvait primitivement. On y remplaça l'inscription ancienne et on y ajouta les mots : *Priori coenotaphio saeculo elapso destructo, optimo progenitori Liberi et Nepotes Nob^{is} Dⁿⁱ Francisci Joannis Moretus, ejusque Sororis Nob^{is} D^{nae} Mariæ Petronillæ Moretus Conjugis, Nob^{is} Dⁿⁱ Arnoldi Francisci Josephi Brunonis De Pret, Novum erexerunt Anno Domini M.DCCC.XIX*.

LA mortuaire de Jean Moretus I paya une somme totale de 3624 florins et 6 sous pour " les dépens faicts aux funérailles " et 2000 florins pour le monument sépulcral. Parmi les dépenses de l'enterrement, nous notons 100 florins changés en sous pour l'offrande du public dans l'église, et 20 florins et 5 sous pour offrandes extraordinaires des enfants du défunt. Les docteurs et barbiers (chirurgiens) comptèrent 29 florins 14 sous ; les légats se montaient à 279 florins, et les frais dans l'église, y compris la pierre sépulcrale, la distribution du pain et les aumônes aux pauvres à 515 florins 1 sou. Aux ouvriers de la typographie, aux doyens des peintres et la gilde des jeunes archers, on dépensa 205 fl. 18 sous. La somme des habillements de deuil monta à 1543 fl. 11 sous. Le banquet, y compris les frais de la prière à l'enterrement, coûta 713 fl. 17 sous.

L'ASSOCIATION des deux fils avec leur mère ne dura pas longtemps. Le premier juillet 1614, Balthasar annota dans le livre des ouvriers : "Notez que j'ay commencé le présent mémorial signé B pour mon compte et de mon frère Jean Moerentorf, après que nostre Mère Martine Plantin nous a vendu et transporté le train de l'imprimerie et sa bouticque." Dans le Livre des Comptes il annora, à la même date : " Pour aultant que moy et mon frère Jean liquidant nos comptes avec Mamère et entreprenons selon le désir d'icelle la charge de l'imprimerie et bouticque sur nostre risque, avons pris les restans 502 liv. st. 5 s. 2 de gros à bon compte de ce que ma mère nous doibt en argent. "Le premier juillet 1614, François et Josse Raphelengien reçurent 1800 florins en paiement des poinçons, matrices et autres instruments qu'ils avaient vendus en juin 1613 pour la somme de 2500 florins, payables en quatre termes.

BALTHASAR I et Jean Moretus II travaillaient dans l'imprimerie avec leur père depuis le moment qu'ils avaient quitté l'école. Balthasar se sentait attiré vers la littérature et semblait vouloir accomplir la prévision de ceux qui prédisaient qu'il écrirait plutôt les volumes que de les imprimer. C'était l'humaniste, le littérateur de la famille, comme son père en était l'artiste. Quand il fréquentait encore les classes de Rumold Verdonck, il composait des lettres et des vers latins

qu'il inscrivit dans un petit carnet. Ce sont des poésies ou des pièces en prose adressées à Plantin, à ses parents, à ses frères, à son cousin Juste Raphelengien, à Juste Lipse, à ses maîtres d'école, quelques sujets de dévotion et autres banalités qui nous ont été conservées. Plus tard, il suivait les habitudes des lettrés de son temps et y insérait des dictons et des vers grecs et latins. Il se donnait l'air de ce qu'il était réellement un ami des lettres, un confrère des lettrés. Son père donna sur lui les renseignements suivants dans une lettre que, le 18 octobre 1590, il écrivit à Arias Montanus, l'ami de la maison : "Il me reste trois garçons et trois filles ; Dieu m'enleva cinq des enfants qu'il m'avait accordés. Ils a, j'espère, appelés à lui au ciel. Un des fils qui me restent (Balthasar), le puîné, est venu au monde paralytique du côté droit. Il naquit au temps des premiers troubles et je croyais alors de perdre la mère et l'enfant. Mais Dieu le préserva, ce qui fut une grande grâce pour moi. Il est vaillant d'esprit et écrit très élégamment de la main gauche. Il est arrivé cette année en rhétorique et nous espérons que sous peu, il nous sera utile dans la typographie en qualité de correcteur, puisqu'il doit se choisir une vie sédentaire. "

LA même année, il remporta, au collège des Augustins où il termina ses humanités, le second prix de rhétorique, et sur le livre qu'on lui remit et que conserve encore la bibliothèque du Musée Plantin-Moretus (les *Institutionum Scholasticarum libri tres* par Simon Verrepaeus), son professeur fit suivre son nom, *Baltazar Moretus, secundus ad Rhetoricam* du distique suivant :

" Corpore compensent vitium quod cernitur, amplæ
" Eximii dotes Baltasar ingenii."

L'ESPOIR du père et le vœu du professeur ne furent nullement déçus. Balthasar, de sa main gauche, traçait une écriture de calligraphe. Du vivant de son père, à partir de 1598, il faisait la correspondance latine avec les clients lettrés et continua à la faire jusqu'à la fin de sa vie. A partir de la mort de Jean Moretus I, il fut le vrai directeur de l'architypographie au point de vue intellectuel et artistique ; il faisait le choix des ouvrages à imprimer et des ornements à employer. Son frère Jean dirigeait les ateliers et les bureaux. Sous leur direction, c'est-à-dire de 1610 à 1618, l'établissement marcha d'une manière régulière et florissante, conduite habilement et d'une manière intelligente. La production était plus restreinte qu'à l'époque de Plantin ; on travaillait moins pour le monde entier que pour la patrie et les pays avoisinants ; les livres liturgiques formaient la grande masse des produits : on les imprimait pour l'Espagne et pour les pays dépendants de l'Espagne. On avait des relations dans nombre de villes de cette dernière contrée, de la France et de l'Italie ; on visitait deux fois par an la foire de Francfort ; on imprimait pour l'administration communale d'Anvers ; on restait toujours la première typographie des Pays-Bas méridionaux. La forme que l'on donnait à ses produits était entièrement digne de la plus brillante époque de l'établissement et si, dans les livres de moindre format, les ouvrages de dévotion et de pieuse méditation jouaient le plus grand rôle, les livres scientifiques ne faisaient nullement défaut. C'est donc une époque éclatante encore que les trente années que parcourt l'architypographie sous la direction de Balthasar avec Jean II d'abord, de Balthasar I seul dans la suite.

DANS la vie de ces deux imprimeurs et spécialement dans celle du premier, un grand rôle fut joué par le premier de nos peintres, Pierre-Paul Rubens. Ils avaient été condisciples à l'école de Rumold Verdonck, comme nous l'avons dit. Lorsque le 3 novembre 1600, Balthasar écrit à Philippe Rubens, le frère de Pierre-Paul, il lui témoigne les sentiments les plus affectueux et lui apprend qu'il avait déjà connu son frère depuis son enfance, lorsqu'ils étaient ensemble à la même école et qu'il a appris à l'aimer comme un jeune homme du caractère le plus aimable et le plus doux (1). Nous savons que la mère des deux Rubens, Marie Pypelinckx, était rentrée à Anvers, après la mort du père des deux jeunes gens. Pierre-Paul avait alors dix ans, Balthasar I

(1) Fratrem tuum jam a puero cognovi in scholis, et amavi lectissimi et suavissimi ingenii juvenem. (Balthasar Moretus à Philippe Rubenius, le 3 novembre 1600. Archives du Musée Plantin-Moretus. Correspondance de Rubens, par Ch. Ruelens et Max Rooses I, 1).

en avait treize. Le testament de la mère des Rubens nous apprend que ses deux jeunes fils, immédiatement après le mariage de leur sœur Blondine (25 août 1590), durent quitter la maison pour chercher leur vie hors de chez eux. C'est donc entre 1587 et 1590 que les deux futurs amis se rencontrèrent à l'école de Rumold Verdonck. Deux ans après, en 1592, Rubens entra dans l'atelier de Tobie Verhaecht et Balthasar Moretus alla habiter chez Juste Lipse. Le 17 février 1606, quand Pierre-Paul Rubens habita à Rome avec son frère Philippe, il charge celui-ci de saluer amicalement de sa part Balthasar Moretus (1).

BALTHASAR Moretus resta de tout temps un ami intime de Philippe Rubens; aussi lorsque celui-ci mourut prématurément, son frère, le grand peintre, s'adressa-t-il à l'imprimeur pour lui demander une épitaphe pour le défunt. Balthasar y consentit; il envoya à Jean van de VVouvver, un autre excellent ami de Philippe Rubens et de lui-même, un projet. Van de VVouvver y changea les deux dernières lignes:

Non obiit virtute et scriptis superstes,
Bonis viator bene precare manibus ;
Et cogita ; praeivit ille, mox sequar.

en ces deux autres qu'il inscrivit de sa propre main sur le projet :

Bonis bene appreccare manibus viator.
Et cogita : Præunt illi, mox sequar.

BALTHASAR Moretus envoya le double texte à Pierre-Paul avec ce billet : " Très cher ami, Vous m'avez confié à moi seul le soin de rédiger l'épitaphe de votre frère ; mais je ne me suis pas contenté de mon propre jugement, auquel je me confie moins; j'ai invoqué également celui d'un autre. Et ainsi, il y a trois jours, j'ai changé quelque

(1) Frater meus, nam una habitamus, amanter te salutat (Correspondance de Philippe Rubens, I, 305).
(2) Amicissime Domine,
Epitaphiam fratris tui inscriptionem mihi uni credideras; at non ego mihi, qui libens non meo tantum judicio sapio, sed etiam alieno. Itaque D. VVoverii ante triduum judicio et rationibus obsecutus, mutavi, ut in altero exemplo vides; in quo ipsius VVoverii manum, infra in binis versibus, agnosces. Qui prudenter etiam monebat, seorsim eos a reliqua inscriptione in inferiori parergo ponendos, ut latius ipsi inscriptioni spatium relinqueretur. Deinde suadebat, quod ego pariter consilio probo, ut consultatio quædam de inscriptione habeatur, et plurium judicia conferantur, Clmi parentis tui D. Brantii, D. VVoverii, D. Hemelarii, et si tanti est, meum, qui alterum exemplum adjungo, in quo nonnihil abeo, ab eo quod cum D. VVoverio conceperam. Vale, et salve à tui amantmo.
Balth. Moreto.
(Papiers divers du Musée Plantin-Moretus).

peu ma rédaction d'après le conseil et l'esprit de Monsieur van de VVouvver, comme vous le verrez par cette seconde copie. Là, vous trouverez les deux derniers vers écrits de sa main. Il me conseilla de placer ces deux lignes séparément et un peu plus bas, pour que l'on puisse laisser un espace aussi grand que possible à l'inscription proprement dite. Il insiste encore sur une chose, à propos de laquelle je suis d'accord avec lui, pour qu'il y ait une espèce de consultation entre votre très honoré beau-père Monsieur Brant, Monsieur van de VVouvver, Monsieur Hemelaers et moi, si cela en vaut la peine, au sujet de l'inscription et pour que les diverses opinions soient comparées entre elles. J'y ajoute une autre version dans laquelle je m'écarte quelque peu du texte que j'avais projeté avec Monsieur van de VVouvver.

Avec les meilleurs salutations de votre tout dévoué.

Balthasar Moretus." (2)

LE texte de Balthasar Moretus avec la modification de VVoverius fut exécuté. D'autres extensions y furent apportées. Il en résulta la rédaction suivante que Jean Brant inséra dans la notice biographique de Philippe Rubens, imprimée dans les *S. Asterii Homiliæ*, Antverpiæ, Plantin 1615, p. 141 :

PHILIPPO RUBENIO J. C.
Joannis civis et senatoris Antverp. f.
Magni Lipsi discipulo et alumno
Cujus doctrinam pæne assecutus,
Modestiam feliciter adæquavit :
Bruxellae praesidi Richardoro,
Romae Ascanio Cardinali Columnae
Ab epistolis, et studiis;
S. P. Q. Antverpiensi a secretis.

M L D XXXXIII *Rep.*

Abiit, non obiit, virtute et scriptis sibi superstes,
V. Kal. Septemb. Anno Christi CIƆ. IƆC. XI. Aetat. XXXIX.

MARITO BENE MERENTI MARIA DE MOY,
Duum ex illo liberorum Claræ et Philippi Mater,
Propter illius ejusq. Matris Mariae Pypelincx sepulchrum
Hoc moeroris et amoris sui monumentum P. C.

Bonis viator bene precare manibus :
Et cogita; praeivit ille, mox sequar.

LORSQU'EN 1608, Rubens fut retourné à Anvers, il y trouva son ancien ami ; bientôt il commença à dessiner pour lui et il continua à le faire jusqu'à la fin de sa vie, qui se

prolongea une année de moins que celle de l'imprimeur. Il exécuta ainsi les frontispices et les portraits qui illustrent les ouvrages publiés par l'architypographie de 1613 à 1640. Les premiers livres qu'il illustra furent le *Breviarium Romanum* et le *Missale Romanum*. Pour le Bréviaire, il dessina le frontispice d'après un projet conçu par Balthasar Moretus. Le titre est inscrit sur le devant d'un piédestal, au-dessus duquel siège l'église entre deux anges qui balancent l'encensoir ; à droite et à gauche se tiennent St-Pierre et St-Paul ; sur la base du piédestal se trouvent les armes du pape Paul V, remplacées plus tard par celles d'Urbain VIII. Le Bréviaire renferme dix planches, qui sont le Roi David, l'Annonciation, l'Adoration des Bergers, l'Adoration des Rois, la Résurrection, l'Ascension, la Descente du St-Esprit, la Dernière Cène, l'Assomption, la Toussaint. Pour le Missel Romain, les mêmes planches furent employées, excepté le David et le frontispice. Ce dernier fut remplacé par une vignette, représentant la Cène. Rubens dessina spécialement pour le Missel une planche, " le Calvaire ", et un encadrement " l'Arbre de Jessé ". Les neuf autres encadrements en regard des différentes planches du Bréviaire et du Missel, furent dessinés par d'autres artistes, probablement par Théodore Galle. Ce fut en 1612 que Rubens fut chargé de faire ces dessins. Entre 1613 et 1616, il

D. *Tollenones.* E. *Sambucæ Polybij, quarum alia et leuior forma in Herone.*

A. *Aries Simplex.* B. *Aries Compositus.*

POLIORCETICUM
JUSTI LIPSI
1594

reçut 132 florins en paiement de ce travail. L'édition du Missel de 1613 parut avec deux de ces nouvelles planches : l'Adoration des Rois et l'Ascension. L'édition du Bréviaire de 1614 renferme toutes les planches nouvelles.

LES Missels et les Bréviaires avec les planches de Rubens furent souvent réimprimés. En 1631, les cuivres étaient usés et devaient être gravés à nouveau. Le 4 octobre de cette année, Balthasar Moretus paya 780 florins à Corneille Galle, le père, pour la série des dix planches retaillées. Jusqu'en 1672, ces planches retouchées ou copiées servirent dans les Missels plantiniens. Les mêmes dessins furent gravés en 1615, en moindre format pour l'édition in-4° du Bréviaire. La même année et l'année suivante, elles furent gravées une seconde fois pour l'édition in-8°. Trois de ces dessins : l'Adoration des Rois, l'Ascension et la Descente du St-Esprit, furent gravés sur bois en format in-folio par Christophe Jegher ou Jegherendorff, en 1626 et en 1627, pour remplacer les planches gravées par Antoine Van Leest, d'après Pierre Van der Borcht, dans les Missels ornés de planches xylographiques. Christophe Jegher grava encore sur bois, pour le Bréviaire in-4° de 1627, la planche de l'Ascension et en 1642, celle de la Trinité. En 1628, il grava en format in-8°, l'Ascension ; en 1631, l'Assomption et en 1636, une seconde Ascension.

LES dessins que Rubens

SATURNALIUM SERMONUM

Libri duo : Justi Lipsi
1604

dessina pour les Moretus, peuvent être appelés des chefs-d'œuvre dans leur genre, complètement dignes du grand peintre. Les estampes du Bréviaire et du Missel sont les premières qu'il exécuta et sont en même temps des plus remarquables. Ce sont les grands événements de la religion qu'il doit célébrer et les principaux agents qu'il met en scène. Dans cette longue série qu'il doit parcourir pour suivre l'imprimeur dans toute la variété des sujets qu'il faut illustrer, il rappelle non seulement les faits importants de la religion, il traite encore des détails empruntés à la vie des Saints, débordant de vénération pour les fondateurs de la religion. En face de ces classiques de l'église, dans d'autres œuvres, il évoque les dieux et les déesses du paganisme, d'une beauté et d'une vigueur plus aimables, plus élégants de lignes. Ajoutez à cela une abondance d'invention, telle que sans l'explication qui nous en est fournie, nous ne saurions déchiffrer les énigmes que renferme chaque détail de la composition. Mais une fois le nœud délié, nous nous sentons charmés de trouver que tant de sens est enfermé en si peu de traits et que tant de mystère se résoud si facilement. Cet entassement énorme de motifs se range, en effet, d'habitude si aisément que l'on dirait que chaque chose est venue prendre la place qui lui était destinée par sa nature. Parfois, il se distingue par la sobriété des motifs, mais il déploie alors une force de mouvement étonnante et une hardiesse de jet réellement herculéenne. Tel dans le frontispice des poésies d'Urbain VIII, le Barberini, où l'on voit Samson déchirant la gueule du lion pour y ravir le miel de la ruche que les abeilles de l'écusson du noble romain y ont caché.

Il faisait d'habitude traduire en gravure ses dessins par Corneille Galle, le père d'abord, le fils ensuite, et ceux-ci surent leur donner une vigueur de clair et d'obscur, un transparent et un moelleux si merveilleux que nous nous sentons définitivement sortis d'une école antérieure plus timide, plus frivole du dessin et de la gravure. Les portraits qu'il dessina pour l'illustration du livre, ceux de Philippe Rubens, d'Urbain VIII, d'Olivarez, de Jean van Havre, de l'infante Isabelle, sont encore des chefs-d'œuvre traités facilement, abondamment, sainement, avec une sobriété de détails qui leur fait une auréole d'un goût parfait.

Depuis sa rentrée à Anvers jusqu'à sa mort, Rubens était régulièrement en compte courant avec Balthasar I. Il fournissait des dessins et des tableaux et recevait en échange des livres et de l'argent. Les Moretus n'inscrivent pas toujours quand ces fournitures réciproques s'effectuaient. Dans son Grand Livre de 1610 à 1618, Jean II inscrivit au Doit et Avoir du peintre :

"Pour aultant qu'il (Rubens) a retocqué (retouché, dessiné) les figures d'*Aguilonii, Lipsii, Senecae*, et quatre du *Missel*, luy sont advouez op(era) Boissardi montants fl. 36."
(Dans le Doibt nous lisons : 1614, 13 Mai pour Boissardi Antiquitates Romanae fl. 36.)

J. Lipsi. SATURNALIUM SERMONUM *Rep.*

L'AVOIR continue : " Pour la délinéation des figures d'*Aguilonius*, de deux vignets du Missel et de deux figures dudit *Seneca moriens*, *Senecae caput* et *J. Lipsius*, touchants à feu nostre mère montent fl. 112."

"POUR la délinéation de *Nativitas Domini*, *Annunciatio B. Mariae*, *David poenitens*, *Missio Spiritis Sancti*, *Assumptio B. Mariae*, *Omnes Sancti*, *Coena Domini*, *Resurrectio Domini*, *Crucifixus cum latronibus* et *Crucifixus defunctus* et *Frontispicium Breviarii* fl. 132.

" POUR peyntures pour mon frère Balthasar : *C. Plantinus*, *J. Moretus*, *J. Lipsius*, *Plato*, *Seneca*, *Leo decimus*, *Laurentius Medicus*, *Picus Mirandulus*, *Alphonsus rex*, *Matthias Corvinus*, fl. 144.

LA balance du Doibt et Avoir nous permet de conclure que ce fut entre 1612 et 1616 que les dix tableaux furent faits. Ils coûtèrent chacun 14 florins 8 sous, une preuve que le peintre ne les regardait pas comme des œuvres de première valeur.

LE grand Livre de 1624 à 1655 note sur l'Avoir de Rubens: " Pour les peintures et contrefaicts et frontispices ensuivants, lesquels il a inventé et dépeint :
Pour la peinture de *St-Juste*, pour compte de Balth. Moretus trois cents fl. 300 fl.

"POUR cincq figures peintes sur paneel, à sçavoir : *N. Dame avec l'Enfant Jésus*, *St-Joseph*, *St-Jaspar*, *St-Melchior* et *St-Balthasar*, pour compte de Balthasar Moretus à trente florins la pièce 150 fl.

" POUR sept contrefaicts de *Petrus Pantinus*, *Ar. Montanus*, *Abr. Ortelius*, *Jac. Moretus*, *Joanna Riviera*, *Martina Plantina*, et *Adriana Gras* pour compte de Balth. Moretus, lesquels il estime à 24 fl. la pièce, mais advouons seulement à fl. 14-8 s. fl. 100-16 st.

" POUR deux visages peints sur paneel de *Christus* et *Maria* pour B. M. à fl. 24 48 fl.

"POUR 13 frontispices des livres ensuivants en folio (entre lesquels neuf durant la compagnie de Jean van Meurs) à sçavoir : *Annalium Tornielli*, *Annalium Haraei primi tomi*, *ejusdem tomi* 2di, *Obsidionis Bredanae*, *Vitarum Patrum*, *Catenae in Lucam*, *Conciliorum Coriolani*, *Bosii de Cruce*, *Lessii de Justitia* ; et despuis laditte compagnie : *Operum Blosii*, *Dionysii Areopagitae*, *Justi Lipsii* et *Blosii* (dico Goltzii) à 20 florins la pièce 260 fl.

" POUR 8 frontispices des livres ensuivants en 4°, desquels deux durant la compagnie de Jean van Meurs, à sçavoir : *Mascardi Sylvarum* et *Lessii Imago* ; et despuis laditte compagnie : *Sarbievii Syrica*, *Peinture de Son Altesse*, *Insignia Card. a Dietrechstein*, *Poemata Urbani VIII*, *ejusdem imago* et *Symbolorum Petrasanctae* à 12 florins 96 fl.

" POUR deux frontispices en 8° : *Thomae a Jesu de Contemplatione*, durant la compagnie de Jean van Meurs, et après : *Haftenii Via Crucis* à fl. 8 16 fl.

" POUR trois frontispices en 24° : *Sarbievii*, *Bauhusii* et *Bidermanni* à fl. 5 15 fl.

"POUR compte de la peinture de Jean van Meurs cinquante florins 50 fl.

" POUR aultant que B. Moretus luy accorde pour les sept contrefaicts de *Petrus Pantinus* et autres icy en hault à raison de 24 fl. la pièce, vient pour surplus 67 fl. 4 s."

Total . . . fl. 1103

COMME on le voit, Rubens peignit nombre de tableaux pour Balthasar Moretus. D'abord un retable *le Martyre de St-Just*, que l'imprimeur offrit à l'église du couvent des Annonciades, dont il était le père spirituel. Ces religieuses s'étaient établies en 1608 à Anvers, dans la longue rue de la Boutique, où leur église sert encore de temple au culte réformé. Le 31 mars 1628, Balthasar Moretus écrivit au Cardinal Barberini, neveu du pape Urbain VIII, pour le prier d'accorder une indulgence plénière à ceux qui feraient leur dévotion dans cette église, à l'occasion du transfert de la tête du Saint Martyre, transfert qui allait se célébrer dans cette église. "Cette relique, dit-il dans sa lettre, se trouvait jadis dans un couvent des Frères Mineurs à Zutphen. Lorsque cette ville tomba au pouvoir des Réformés, ils jetèrent la tête du Saint dans les flammes. Elle en fut retirée par deux religieux et donnée au Révérend Egbert Spitholdius, qui habitait alors Cologne et s'établit plus tard à Anvers, où il devint chanoine et plébain de la Cathédrale. Par testament, il légua la tête de St-Just à l'église des Annonciades, à condition que, si jamais Zutphen retomba au pouvoir des Catholiques, la relique serait rendue à cette ville."

BALTHASAR Moretus, qui était le protecteur du couvent d'Anvers où il avait trois cousines, crut de son devoir de rehausser la solennité du transfert et se proposa de faire peindre, par un artiste éminent, un tableau représentant le Saint portant la tête entre les mains, et d'enrichir de cette œuvre l'autel qui dans l'église ornait la chapelle du Saint. L'artiste élu était son ami Pierre-Paul Rubens, auquel il paya le triptyque 300 florins. La faveur demandée au Cardinal Barberini fut accordée à Balthasar Moretus, qui pria le provincial des

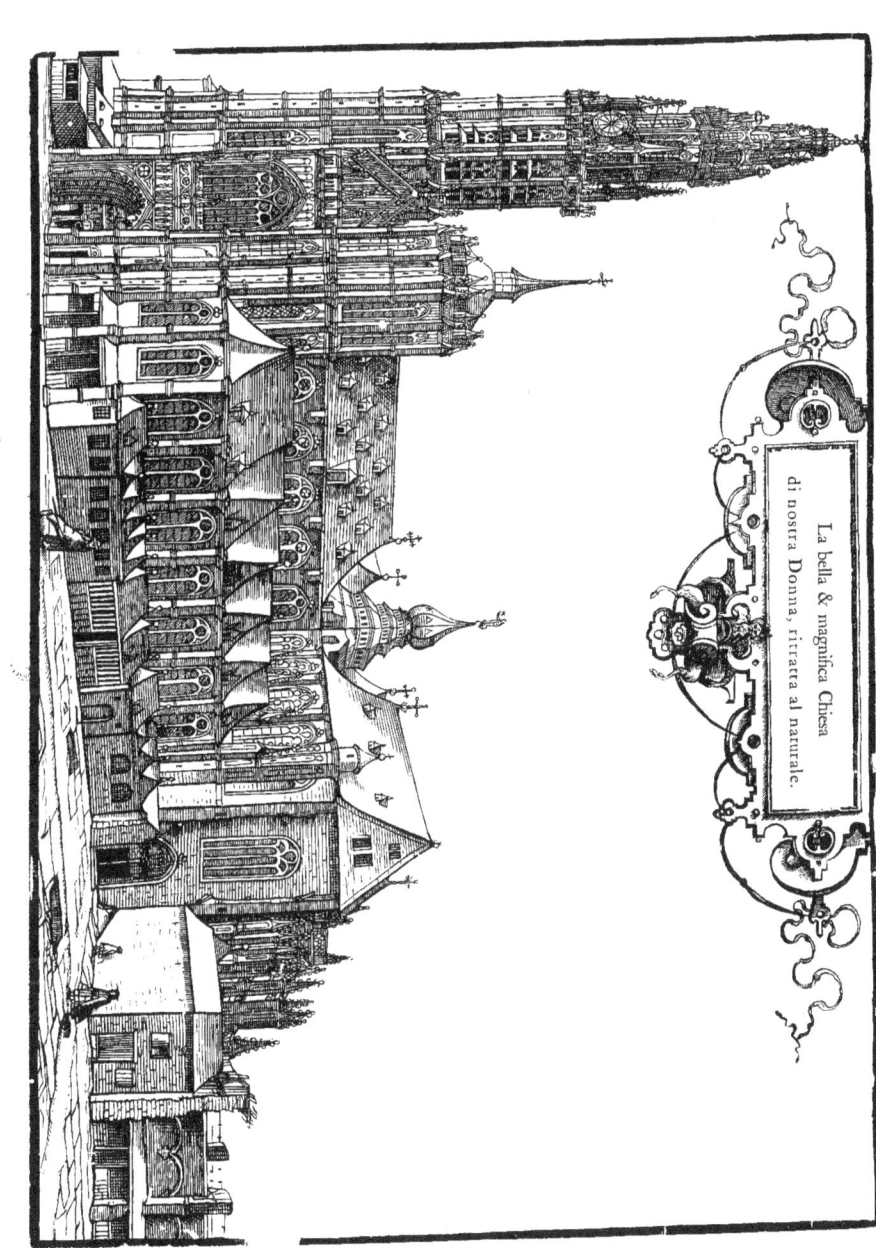

LA CATHEDRALE D'ANVERS
SILVIUS 1567

La bella & magnifica Chiesa di nostra Donna, ritratta al naturale.

Récollets et ses deux prédécesseurs d'accompagner la procession qui transféra la relique de leur église à celle des Annonciades. Cette cérémonie fut célébrée le second septembre 1629. Rubens, à cette époque, se trouvait en Angleterre et ne put donc exécuter l'œuvre qu'en 1630. Elle fut burinée par Jean VVitdoeck, le graveur ordinaire des tableaux

Nicolas V qui se trouve au même musée, n'est point cité dans les comptes de Rubens. Le prix que Balthasar Moretus paya ces portraits, prouve que ce sont des œuvres que le maître seul n'a pas produites. Un incident digne de remarque se produisit au moment du paiement. Balthasar essaya de diminuer le prix déjà si bas de 24 florins à 14 florins 8 sous;

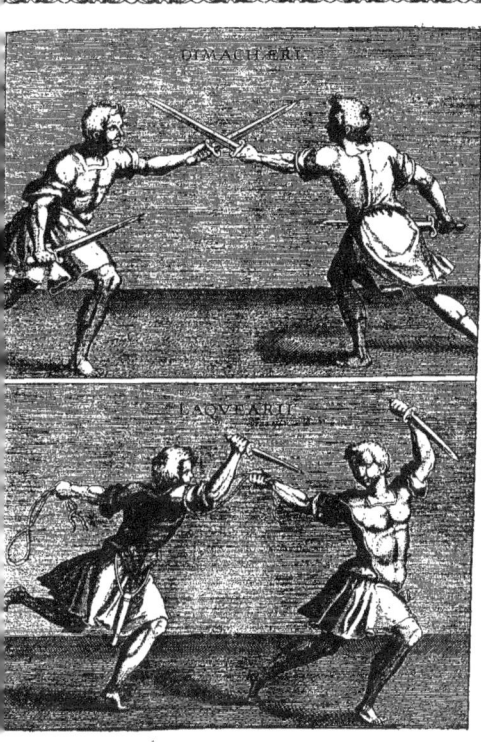
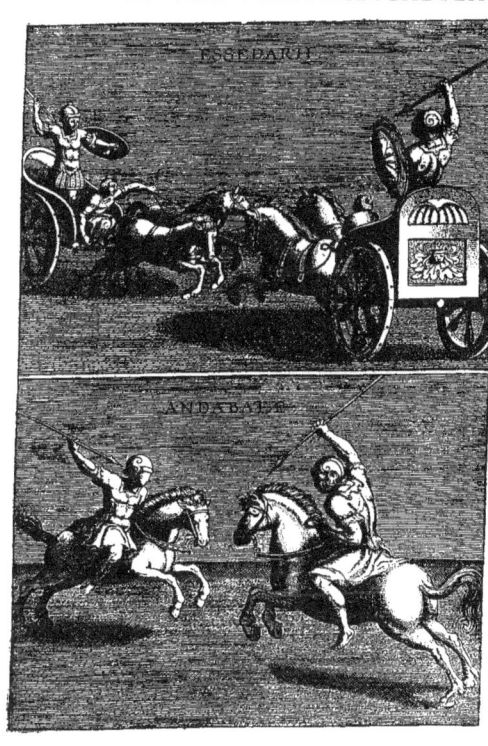

SATURNALIUM SERMONUM

de la dernière époque de Rubens. Le couvent des Annonciades fut fermé en 1783 par l'empereur Joseph II. Au cours de la Révolution Française, le retable fut transporté en France et donné au Musée de Bordeaux, qui le possède encore. C'est une œuvre de moindre importance, à laquelle les aides du maître ont considérablement collaboré.

LES portraits peints par Rubens pour Balthasar Moretus, appartiennent encore au Musée Plantin-Moretus, excepté ceux de Platon et de Sénèque. Par contre, le portrait du pape

mais, en fin de compte, il fut obligé de payer entièrement la somme demandée. Les deux tableaux *Platon* et *Sénèque* quittèrent la maison au XVIIIe siècle. Nous les voyons figurer à la vente de la veuve Verdussen, Anvers 1777; ils y furent vendus à 260 florins les deux. Nous les voyons reparaître à la vente de Vinck-de VVesel (Anvers 1813), à celle du baron du Bois Vroyland (Bruxelles 1828); et à celle d'Albert Fonson (Audenarde 1820).

LORSQU'AU 31 décembre 1658, Balthasar Moretus II

ALPHABET EMPLOYE DANS LE « PSALTERIUM » ET « LES MESSES DE DE LA HELE » Or.

fit l'inventaire de ses biens et meubles, il possédait encore l'*Adoration des Trois Rois, Joseph et Marie, Melchior, Gaspar* et *Balthasar* par Rubens, et une *Chasse aux Lions* d'après lui. Cette dernière pièce appartient encore au Musée Plantin-Moretus ; les autres ont disparu. Nous retrouvons les *Trois Rois Mages* en 1781 dans la vente du comte van de VVerve de Vorselaere ; ils restèrent dans la famille de Roose. Le 10 avril 1876, ils furent achetés par M. VVilson, à la vente duquel (Paris 1881) ils furent vendus. L'*Adoration des Trois Rois*, une pièce de cheminée, évaluée à 600 florins, se trouve actuellement dans la galerie du roi de Prusse, à Potsdam. Le tableau la *Vierge et Jésus* n'a laissé d'autres traces dans l'histoire que l'inscription de leur achat dans le « Grand Livre » et leur présence dans l'inventaire du mobilier de Balthasar Moretus II, en 1658.

UNE autre vente que Balthasar Moretus I contracta envers Rubens provint d'une vente, faite le 27 novembre 1630 par le peintre à l'imprimeur, de 328 exemplaires des œuvres d'Hubert Goltzius, contre une somme de 4920 florins pour les livres et de 1000 florins pour les planches, ces derniers payables en livres. Les exemplaires dont il s'agit ici faisaient partie de l'édition de Jacobus Biaeus (de Bie), datant de 1617 et comprenant les quatre premiers volumes des OEuvres complètes d'Hubert Goltzius. De 1634 à 1637, Balthasar fit réimprimer le cinquième volume, renfermant l'Histoire des Empereurs romains, dont, de 1631 à 1633, il avait fait tailler à nouveau en camaïeu par Christophe Jegher, les portraits qui devaient illustrer ce tome cinquième. Ce volume toutefois ne fut publié qu'en 1645 par Balthasar Moretus II. A cette époque, les exemplaires de l'édition de Biaeus vendus par Rubens, furent pourvus de nouveaux titres et de nouvelles préfaces et réunis à ce cinquième volume ; ils formèrent avec lui une soi-disant nouvelle édition.

NOUS avons vu qu'en 1579, Plantin imprima pour la première fois l'Atlas d'Ortelius pour le compte de l'auteur. En 1580, il imprima séparément un *Additamentum* de 24 feuilles ; en 1582, une traduction française ; en 1584, une impression latine augmentée de 24 cartes. En 1588, Plantin imprima à ses propres frais une édition espagnole, dont la traduction avait été faite par Balthasar Vincentius, frère mineur à Louvain, auquel il paya 100 florins. Les planches de l'Atlas d'Ortelius devinrent, après la mort du grand géographe, en 1598, la propriété de son éditeur J. B. Vrientius. En avril 1612, lors de la vente des biens de J. B. Vrients, les frères Moretus achetèrent différentes séries de planches, entre autres celles de l'Atlas d'Ortelius, l'*Epitome theatri Orbis terrarum*, les planches des *Capita Deorum Dearumque* d'Ortelius et les *Capita XII Cæsarum* de Svveertius. La même année, ils inscrivirent dans leur registre qu'ils vendaient le *Theatrum Orbis Terrarum* en latin avec le *Parergon*, 166 cartes et 27 feuilles de texte et 9 figures avec texte, à 30 florins ; en italien, même nombre de cartes et même nombre de pages de texte au même prix ; en espagnol, sans le *Parergon*, 128 cartes, à 22 florins ; en français, 119 cartes, 20 florins ; en néerlandais, 91 cartes sur grand papier, 15 florins ; sur petit papier, 13 florins. L'*Epitome theatri Orbis Terrarum* in-8° de la même provenance, en latin, se vendait 2 florins et 10 sous, en français, 2 florins. Les *Capita Deorum Dearumque*, avec 17 figures, se vendaient 1 florin, 12 sous ; les *Capita XII Cæsarum*, avec 13 figures, se vendaient 8 ou 6 sous.

NOUS avons vu combien Plantin s'était appliqué à publier les œuvres des botanistes et à les illustrer richement. Il avait imprimé les livres de Rembert Dodoens, de Charles de l'Escluse (Clusius) et de Mathias de Lobel. Ses successeurs suivirent son exemple ; en général, ils firent paraître de gros volumes, renfermant les œuvres générales des auteurs. De Rembert Dodoens, Raphelengien édita à Leide le *Cruydtboeck* in-folio, en 1608 et en 1618 ; Jean II et Balthasar Moretus I publièrent ses *Stirpium Historiæ pemptades sex sive libri XXX* in-folio ; ils vendirent sous leur adresse le *Cruydboeck* de 1618 ; Balthasar II le réimprima en 1644 in-folio. Toutes ces éditions étaient illustrées de centaines de planches, appartenant à l'architypographie. Plantin avait publié en 1579 *Aromatum et Simplicium historia* in-8°, traduit en latin par Clusius, d'après D. Garcia ; Jean Moretus publia le même ouvrage en deux volumes in-8° en 1593 ; en 1601, Jean Moretus I publia in-folio de Clusius *Rariorum plantarum historia* ; en 1605, Raphelengien édita in-folio, à Leide, *Clusii Exoticorum libri decem*. Plantin avait imprimé en 1581, en format in-folio, le *Kruydtboeck* de Mathias de Lobel ; le livre ne fut pas réimprimé. En 1571, il avait publié

et en 1576 il avait réédité les *Stirpium adversaria nova* de Petro Peña et Mathias de Lobel que ses descendants ne réimprimèrent pas non plus.

EN 1581, Plantin avait publié un recueil complet des vignettes des herbiers qu'il avait fait graver pour les divers botanistes, qu'il avait achetées dans la vente de la veuve de Jean Van der Loe, le premier éditeur de Dodoens, ou qu'il avait reprises de Thomas Purfoot, le premier éditeur à Londres des *Plantarum seu Stirpium historia* de de Lobel. Leur nombre se montait à 2181 pièces. En 1591, Jean Moretus I publia une seconde édition de ce recueil, formé des exemplaires de la première édition restés en magasin, qu'il avait scindés en deux volumes, in-8° oblong, et devant lesquels il avait placé un titre et des liminaires nouveaux.

BALTHASAR Moretus I imprima un certain nombre d'ouvrages scientifiques : d'abord ceux de Libertus Fromondus. Celui-ci était professeur de philosophie élémentaire au Collège du Faucon à Louvain. Ce sont les cahiers de ses cours que Moretus publia en 1627, *Meteorologicorum libri sex*; en 1631, *Labyrinthus sive de compositione continui liber unus*; en 1631, *Ant-Aristarchus sive Orbis-terræ immobilis. Liber unicus*; en 1634, *Vesta, sive Ant-Ari-tarchi Vindex*.

UN autre auteur du même genre fut publié en 1635. C'était Joannes Eusebius Nierembergius. Ce savant était allemand d'origine, mais lui-même naquit à Madrid. Il entra dans la Société de Jésus et devint le premier professeur d'Histoire de la Nature à Madrid. Il édita un nombre extraordinairement grand de livres d'histoire, de théologie, de dévotion, de philosophie, d'histoire naturelle, la plupart à Madrid et en espagnol. Son ouvrage principal scientifique fut son *Historia Naturae*, que Balthasar Moretus publia en 1635, en latin, et qui ne fut pas traduite malgré sa valeur scientifique. Le livre est illustré de nombreuses vignettes représentant des animaux et des plantes, gravées par Christophe Jegher. L'ouvrage se termine par deux livres *de Miris et Miraculosis*, des prodiges qui se rencontrent dans la nature.

EN 1611, il imprima un petit livre intéressant, *Litterae Japonicae anni M.DC.VI. Chinenses anni M.DC.VI. & M.DC.VII. ellae è R.P. Joanne Rodriguez, hae à R.P. Matthaeo Ricci, Societatis Jesu Sacerdotibus, transmissae ad admodum R.P. Claudium Aquavivam ejusdem Societatis prae-Generalem, Latinè redditae à Rhetoribus Collegii Soc. Jesu positum Antverpiae*. L'ouvrage décrit l'état du Japon et de la Chine au moment où les Pères Jésuites arrivèrent dans ces régions et l'histoire des maisons qu'ils y fondèrent.

EN 1630, Balthasar I publia la vie du père Carolus Spinola, mort pour la foi au Japon, écrite en italien par le père Ambrosius Spinola, traduit en latin par le père Herman Hugo : un petit livre de format in-8°, orné du portrait du martyr.

EN même temps que Théodore Galle travaillait aux planches du Bréviaire, dessinées par Rubens, il gravait d'après le même artiste, le frontispice et les vignettes de Franciscus Aguilonius *Opticorum libri VI philosophis juxta ac Mathematicis utiles*, in-folio, qui parut en 1613.

François d'Aguilon naquit à Bruxelles en 1566, et mourut à Anvers, le 20 mars 1617. Son père était un des secrétaires de Philippe II ; lui-même fut tonsuré et voué à l'état ecclésiastique, quand il n'avait que dix ans. Il entra dans la Société de Jésus et fut chargé d'enseigner la théologie d'abord, les mathématiques ensuite au Collège d'Anvers. C'est à ce dernier cours qu'il destinait son traité d'Optique. L'ouvrage devait comprendre deux volumes ; la mort l'empêcha d'en écrire plus d'un, qui traite de l'Optique proprement dite et que Rubens illustra. Le grand peintre fournit un frontispice où l'on voit le titre du livre, imprimé sur le front d'un socle qui sert de siège au génie de l'Optique, lequel y est assis entre un aigle et un paon, les représentants de Jupiter et de Junon. Le socle est flanqué d'un terme de Mercure, tenant la tête d'Argus, et de Minerve, la déesse de la Science. A la tête de chacun des six livres dont se compose l'ouvrage, Rubens plaça une vignette, représentant un professeur enseignant la partie de la science dont traite le livre. Le professeur est un vieillard, drapé à l'antique en une simple toge, entourée d'une ceinture. Les élèves sont des angelets nus ; le local où la leçon se donne est meublé sobrement dans le style classique. C'est la seule œuvre de ce genre que nous connaissions de l'artiste. Le frontispice et les vignettes ne portent pas de noms de dessinateur ni de graveur. Nul doute cependant que Rubens et Théodore Galle ne furent les deux artistes qui les fournirent : nous trouvons mentionnés dans le compte du premier " pour autant qu'il a retoqué les figures d'Aguilonius et pour la délinéation des figures d'Aguilonius ". Les frères Moretus payèrent à Théodore Galle 18 livres pour chacune des vignettes.

UNE longue discussion s'est élevée sur la question de savoir à qui il faut attribuer les dessins de la belle église des Jésuites à Anvers. On a commencé, sans aucune raison plausible, à en déclarer Rubens l'auteur.

ALPHABET employé dans le Psalterium et les Messes de La Hèle.
Or.

Une gravure de la façade, datée de 1644, nomme le père Pierre Huyssens, l'architecte de l'église; par contre, Henschenius et Papebrochius, les Bollandistes, citent comme l'auteur des plans, le père Aguilon qui, disent-ils, les dessina selon les préceptes de Vitruve et en jeta les fondements en 1615. Rien n'empêche d'admettre que les deux autorités n'aient raison. Le père Aguillon mourut en 1617, et l'église ne fut terminée qu'en 1621. Après la mort d'Aguilonius, le père Huyssens peut l'avoir remplacé et avoir spécialement donné les plans de la tour, qui est la partie la plus remarquable du monument. Rubens a dessiné quelques détails dont les archives de l'église possèdent une feuille et la collection Albertine à Vienne deux autres. Il est vrai que le grand peintre avait une prédilection pour le style des Jésuites et pour celui des Génois dans l'ampleur baroque des détails architectoniques, dont il faisait usage dans ses dessins et ses peintures; mais c'était lui qui imitait le style des architectes de son époque et non ses devanciers qui imitaient ses œuvres.

EN 1615, les Moretus publièrent un texte du philosophe Sénèque, le dernier que prépara le grand professeur Juste Lipse. C'était un ouvrage que soigna particulièrement l'imprimeur. Le texte était précédé d'un titre qui avait déjà servi pour l'édition de 1605 et qui était orné de portraits en pied des philosophes stoïciens Cléanthe et Zénon, des bustes d'Epictète et de Sénèque, des figures mythologiques en petit format et des allégories de l'Honneur et du Courage. Devant le frontispice se trouve le portrait de Juste Lipse par Rubens, entouré d'une double corne d'abondance dont l'une est attachée par un serpent, symbole de la prudence, et l'autre par une banderole portant les noms des œuvres du professeur. On y voit encore le pétase, deux lampes antiques, deux torches, le soleil se couvrant de nuages pour ne pas éblouir le spectateur. Une troisième planche représente Sénèque se donnant la mort dans son bain, d'après le tableau de Rubens que possède actuellement la vieille Pinacothèque de Munich. Une quatrième planche figure la soi-disant tête antique de marbre de Sénèque que Rubens avait rapportée d'Italie et que maintenant on reconnaît comme reproduisant les traits de Philétas de Cos. Dans la notice biographique dont Lipsius fit précéder les œuvres de Sénèque, il intercale un portrait de moindre format, mais ressemblant beaucoup à celui que possédait Rubens. Cette abondance d'illustrations prouve bien que, dans l'idée du typographe, il s'agissait de présenter dignement une œuvre à laquelle son professeur attachait grand prix, un des livres principaux du stoïcisme, la philosophie que le savant, les élèves et leur artiste de prédilection regardaient comme faisant le plus d'honneur à l'ancienne capitale du monde. Le portrait de Juste Lipse et le Sénèque mourant sont signés par Corneille Galle (le père) comme graveur; nous croyons que ce fut le même artiste qui reproduisit la tête de Sénèque. Dans la note de Balthasar Moretus "au Lecteur" qui précède le volume, il dit que Rubens a dessiné d'après son jugement et de celui de tous ceux qui l'avaient connu, aussi exactement qu'élégamment le portrait de Juste Lipse. Il constate que le même peintre a dessiné le Sénèque mourant dans le bain, et qu'il a reproduit les traits du philosophe d'après un marbre antique lui appartenant. Dans une lettre du 4 août 1614 à François Lucas et dans une autre du 5 mars 1615 à Hubert Audeiantius, il confirme la même attribution. En 1632, Balthasar Moretus I publia une troisième édition des œuvres de Sénèque, soignée par Juste Lipse et ornée des mêmes frontispices et des mêmes portraits.

NOUS avons remarqué que Rubens avait largement contribué à l'ornementation des livres imprimés par son ami Balthasar Moretus; nous pouvons nous laisser guider par le choix de cet illustrateur de génie dans la mention des principaux ouvrages que l'imprimeur produira à peu près jusqu'à la fin de sa vie.

EN 1617 parut la *Crux triumphans et gloriosa a Jacobo Bosio*. L'auteur était un Italien, secrétaire de l'Ordre de Malte, dont il fit écrivit l'histoire. En 1610, il fit paraître le livre *La trionfante e gloriosa Croce*, qui parut à Rome. Balthasar Moretus le fit traduire en latin et le publia avec les planches qui illustraient l'ouvrage primitif. Il y ajouta un second frontispice dessiné par Rubens et gravé par Corneille Galle, le père, un des beaux spécimens des œuvres du peintre. Le Christ est debout sur un piédestal, tenant sa croix d'une main et la montrant de l'autre. A ses pieds sont assises deux femmes personnifiant, celle de gauche la Foi religieuse, celle de droite l'amour divin. Au-dessus de la première brille le monogramme du Labarum; au-dessus de la seconde le T symbolique, rappelant la forme de la croix et la marque qui, selon le prophète, devait sauver de la mort tous ceux qui la porteraient au front. Sur le soubassement du piédestal, le globe terrestre à gauche; la tiare et les clefs de St-Pierre à droite. Le livre est un des ouvrages scientifiques et religieux à la fois, tels qu'on les publiait volontiers à cette époque. Il parle du nom et de la forme de la croix, il nous apprend de quel bois la croix fut construite, depuis quel temps on employait la croix comme instrument de supplice, quels rois et princes y furent suppliciés, pourquoi le Christ préféra cet instrument de martyre à tout autre. Dans le second livre, il traite des formes et de leurs significations que Dieu imprima sur le monde, sur le ciel, sur les animaux et par lesquelles il annonça le mystère de notre Rédemption. De nombreuses gravures sur bois illustrent le livre; ce sont les mêmes qui servirent dans le texte primitif italien et dont l'imprimeur de cette première édition accorda l'usage à Balthasar Moretus.

EN 1617, Rubens dessina encore un frontispice pour Leonardus Lessius, *De Justitia et Jure*, quatrième édition, publiée par les frères Moretus. Léonard Lessius (Leys) était un Jésuite, né à Brecht, province d'Anvers, en 1554, mort à Louvain en 1625; il enseigna la philosophie à Douai et à Louvain et publia un grand nombre de livres, imprimés la plupart par les frères Moretus. Les principaux sont: *De Justitia et Jure*, imprimé pour la première fois à Louvain, par Masius, en 1605; la seconde édition sortit des presses de Jean Moretus en 1609; la troisième en 1612; la quatrième

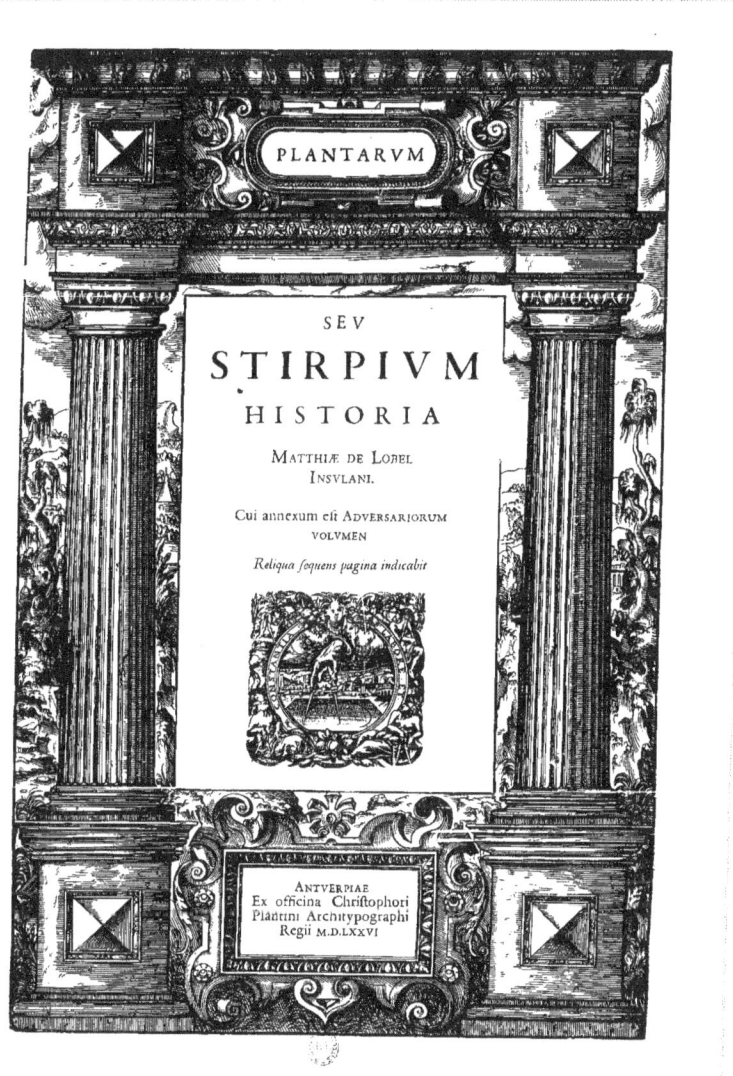

Titre de **PLANTARUM SEU STIRPIUM HISTORIA** de Mathieu de Lobel
Plantin 1576

fut imprimée par les mêmes en 1617; la cinquième, la sixième et la septième en 1621, 1626 et 1632. Ce fut pour la quatrième édition que Rubens dessina le frontispice que grava Corneille Galle, le père. Dans le haut de ce frontispice se voûte le Zodiaque avec les signes de la Vierge, de la Balance et du Lion, symbolisant le génie de la Justice et du Droit d'origine céleste. L'écusson sur lequel est inscrit le titre, est tenu par l'Abondance et le Bon Gouvernement : les Bienfaits du Droit et de la Justice. Au bas de la planche, un satyre et un homme aux yeux bandés sont enchaînés; ils personnifient les mauvaises passions et la Barbarie, domptées par les mêmes salutaires institutions.

Les Morerus publièrent encore nombre d'autres livres de Leonardus Lessius : *De Perfectionibus Moribusque divinis libri XIV* (1620), qui parut avec un portrait de l'auteur, gravé par Corneille Galle d'après un artiste inconnu ; *Opuscula quibus pleraque Sacræ Theologiæ Mysteria explicantur* (1626); *De Perfectionibus Moribusque divinis libri XIV* et deux autres disputationes (1610 et 1620); *De Summo Bono et æterna Beatitudine hominis libri IV* (1616); *de Providentia Numinis et Animi immortalitate libri II* (1613); *Quae Fides et religio sit Capessenda Consultatis* (1609, 1610, 1614), traduit en flamand (1611); *de Antichristo et ejusque Præcursoribus* (1611), traduction flamande (1613); *Disputatio de statu vitae deligendo* (1617); *Hygiasticon seu vera ratio valetudinis conservandæ* (1613, 1623). Nous ne mentionnons pas d'autres œuvres qui sont en rapport avec les travaux du professeur célèbre, les traductions de ces livres, les discussions soulevées par lui sur un grand nombre de questions. Les Moretus étaient les imprimeurs principaux du théologien le plus en crédit à Louvain.

Le 11 mars 1618, le frère de Balthasar Moretus, Jean Moerentorf (Moretus) II, mourut, laissant sa veuve Marie de Svveert, âgée de 30 ans, avec quatre enfants vivants, des six qu'ils avaient eus ensemble. L'aînée, Elisabeth, mourut quand elle n'avait que trois mois ; le second, Jean, né le 20 décembre 1620, mourut célibataire à l'âge de 53 ans. Pendant la majeure partie de sa vie, il fut privé de sa raison; la troisième, Marie, qui reçut le nom de Catherine, épousa Jean de la Flie ; la quatrième, qui reçut le nom de Marie, mourut immédiatement après sa naissance ; le cinquième, Balthasar II, succéda à son oncle Balthasar I dans la direction de l'imprimerie ; la sixième, Elisabeth, baptisée le 2 avril 1617, épousa Michel Hughens.

Alphabet employé dans le Psalterium et les Messes de de La Hèle Or.

CHAPITRE XIX
1618 — 1641

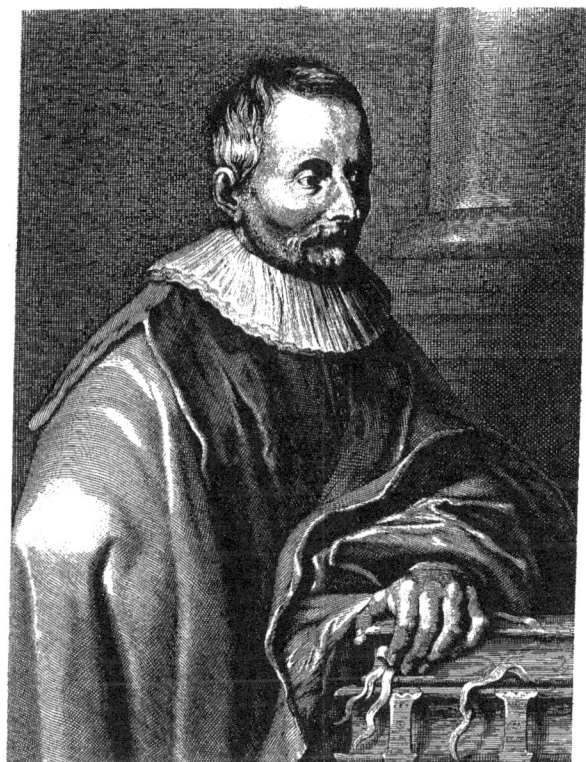

Portrait de Balthasar Moretus I,
gravé par Corn. Galle, le jeune, d'après Erasme Quellin.

BALTHASAR MORETUS I

EN avril 1618, un mois après la mort de Jean Moretus II, la veuve de ce dernier et Balthasar s'associèrent avec Jean Meursius (Van Meurs), imprimeur-libraire. Rubens dessina une marque de typographe, représentant une poule couvant ses œufs, avec la devise : "*Noctu incubando diuque*". Cet emblème fort ingénieusement trouvé, se compose d'une tête de Minerve et d'un hibou, l'attribut de cette déesse et le symbole de la nuit (Noctu), d'une tête de Mercure et du coq, symbole du jour (Diu). En haut une lampe, antique symbole de la lumière que la presse répand ; en bas, le caducée et une trompette entrecroisées, symbole du Commerce et de la Renommée. Jean Meursius avait épousé la sœur de Marie De Svveert, femme de Jean Moretus II ; il était donc le beau-frère de ce dernier. Il ne joua jamais qu'un rôle secondaire dans l'officine, remplaçant jusqu'à un certain point Jean Moretus II. Les deux frères avaient publié leurs livres avec l'adresse : "Ex Officina Plantiniana apud viduam et filios J. Moreti"; à partir de 1614, ils adoptent la marque : "Ex Officina Plantiniana apud Balthasarem et Joannem Moretus". A partir du premier juillet 1618, les livres portent l'adresse : "Apud Balthasarem Moretum, et Viduam Joannis Moreti et Joannem Meursium". L'association dura dix ans, quand les premiers germes de la discorde se firent sentir. L'association fut dissoute le 14 mars 1629. A partir de cette date, Balthasar prend la marque : *Ex Officina Plantiniana Balthasaris Moreti*, et c'est lui qui dès lors fut toujours le vrai chef de la maison et en porte seul le nom.

AU cours de l'année 1620, quand Balthasar se trouvait entièrement maître de l'imprimerie, il prit la résolution de transformer considérablement l'habitation de son aïeul. Du côté nord, la cour présentait les façades de derrière des quatre maisons construites dans la rue du St-Esprit. Il y fit bâtir la galerie couverte supportée par une arcade et surmontée de deux étages, masquant ainsi cette partie de la construction asymétrique. Dans l'intérieur de la maison, il fit remplacer les plafonds par des poutres et des poutrelles, reposant sur des corbeaux sculptés, ornés alternativement du compas plantinien avec l'inscription : *Labore et Constantia*, et de l'étoile des Moretus avec la divise : *Stella duce*. Son ami VVoverius admirant cet ensemble régulier et symétrique, lui écrivit plein d'enthousiasme quand Balthasar venait de terminer ses premiers travaux : " Heureuse est notre ville d'Anvers de posséder les deux grands citoyens Rubens et Moretus ! Les étrangers contempleront et les voyageurs admireront les habitations de l'un et de l'autre." La maison des Moretus a été préservée de toute profanation ; celle de Rubens malheureusement a été outrageusement difformée et attend toujours sa restauration promise. Heureusement elle conserve assez de ses belles reliques pour rendre possible cette remise en honneur.

DANS la seconde période de la direction de Balthasar Moretus, de 1618 à 1629, lorsqu'il fut l'associé de Jean van Meurs, il publia nombre de livres importants dont Rubens dessina les frontispices et que les Galle gravèrent. En 1620, ce furent les *Annales Sacri et profani*, par Augustinus Torniellus. Le titre ne porte ni le nom du dessinateur ni celui du graveur, mais nous savons par les comptes des Moretus que Rubens reçut 20 florins et Théod. Galle 75 florins pour leur travail. Un panneau, à côté duquel se dressent Moïse et un prophète, représentent la loi ancienne. Dans le soubassement, un panneau : le Christ donnant les clefs de l'Eglise à St-Pierre et écartant les chefs de la Synagogue en leur prédisant la fin de leur règne. Dans le fronton, trois sujets : au milieu la Trinité régnant sur l'Univers ; sur les côtés le déluge, symbole du châtiment, et l'arc-en-ciel, le gage entre Dieu et les hommes. Torniello, Italien de naissance, était entré dans l'ordre des Barnabites et en avait été élu général en 1579. En 1610, il avait publié ses *Annales Sacri et profani* à Milan, en 1611 à Francfort. En 1612, il fit offrir par son ami Joannes Antonius Gambutius de Rome, de publier l'ouvrage par Balthasar Moretus. Il l'avait complété et considérablement augmenté, et offrit de céder les planches qui avaient illustré les précédentes éditions. Moretus accepta à condition que ces éditions fussent épuisées. Cela ne se fit qu'en 1620. C'est l'histoire universelle depuis la création du monde jusqu'à la naissance du Christ, une espèce d'introduction aux *Annales* de Baronius, traitée comme on l'entendait à cette époque, c'est-à-dire en prenant l'histoire du peuple juif comme base de l'histoire universelle.

Frontispice et 3 planches de "VERIDICUS

EN 1620 parut : *De Contemplatione divina libri sex Auctore R. P. F. Thoma a Jesu*. Le frontispice fut dessiné par Rubens et gravé par Théodore Galle. La planche ne porte le nom ni de l'un ni de l'autre artiste, mais nous savons par les registres de l'Architypographie que le peintre fut payé 16 et le graveur 25 florins pour prix de leurs travaux. La composition représente deux anges portant le titre du livre. Dans le haut, le nom de Jéhovah en caractères hébreux ; sur les côtés, S^{te}-Thérèse de Jésus et S^t-Jean a Cruce. L'auteur du livre se qualifie sur le frontispice, de provincial des Carmélites déchaux de Belgique et d'Allemagne, ce qui prouve qu'il est un autre que son homonyme déchaux Thomas, de Jésus (1529-1582), auteur d'une passion de Jésus-Christ.

EN 1622 parut : *Augustini Mascardi Sylvarium Libri IV*. Rubens dessina et Théodore Galle grava le charmant frontispice ; ils signèrent tous deux leur œuvre. Un piédestal porte sur la face le titre et est couronné par la tête de Virgile, entourée de lauriers. Derrière le médaillon se croisent la trompette guerrière et les pipeaux de berger. A gauche du piédestal, le génie des chants héroïques s'appuie contre un palmier et pose le pied sur un casque ; à droite, le génie de la poésie rustique, dans un paysage boisé, embouche la double flûte. Sur la base qui porte le piédestal, on lit l'adresse du typographe avec les masques de la tragédie et de la comédie, et entre les deux masques galoppe Pégase. Augustinus Mascardi était un latiniste de grande réputation qui naquit à Sarzana en 1591, et y mourut en 1640. Le pape Urbain VIII le nomma un de ses camériers d'honneur et professeur au collège de la Sapience. Il menait une vie désordonnée et mourut d'épuisement. Il y a lieu de s'étonner qu'il ait fait publier ses premières poésies à Anvers, où nous ne lui connaissions pas de relations. Le frontispice exécuté pour ce volume de poésies, fut utilisé en 1654 et en 1663 pour : *Las obras en verso de don Francisco de Borja*.

EN 1623, Balthasar Moretus publia : *Haraeus, Annales ducum seu principum Brabantiæ*. L'ouvrage se compose de deux volumes ayant chacun un frontispice différent, composés tous deux par Rubens, dont le premier fut gravé par Corneille Galle, le second par Lucas Vorsterman pour compte de Théodore Galle. Le frontispice du premier volume, qui est aussi le titre de tout l'ouvrage, est inscrit sur la face antérieure d'un piédestal sur lequel trône l'Histoire, symbolisée par une femme tenant d'une main un livre ouvert sur les genoux, de l'autre un flambeau appuyé sur le globe terrestre.

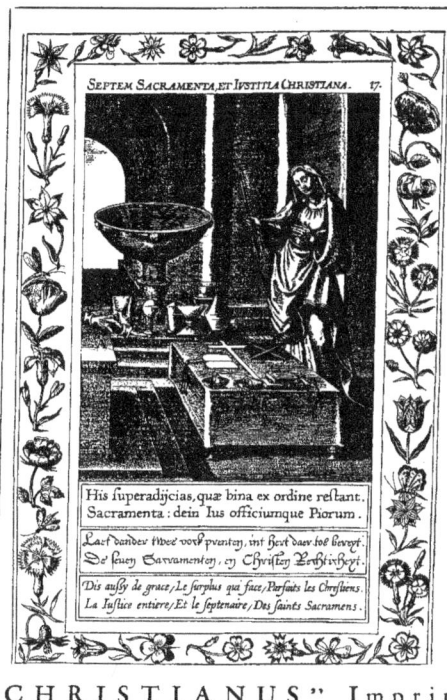

CHRISTIANUS" Imprimerie plantinienne 1601 Rep.

A sa gauche, deux anges déroulent les Annales de l'histoire; à sa droite se tiennent deux autres anges dont l'un embouche la trompette de la Renommée et l'autre tient le serpent qui se mord la queue, symbole de l'Immortalité. A côté du piédestal, un soldat romain, symbolisant la guerre, et une femme tenant une torche, dont la flamme s'éteint sur un casque. Dans le bas à droite est assis le génie de la Belgique, la main appuyée sur un lion couché; à gauche, un Dieu marin, emblème des bienfaits de la Navigation. Devant le second volume se trouve le titre dramatique que Rubens devait employer encore plus tard : les Furies ouvrant la porte de Janus et le Dragon à sept têtes qui s'attaque à l'Art et à la Religion. Dans l'ouvrage, les portraits des Ducs de Brabant qui avaient servi dans le livre d'Adrianus Barlandus furent employés. Balthasar Moretus imprima encore l'un ou l'autre livre d'emblèmes de jadis; ainsi, en 1622, il fit paraître une édition des *Emblemata Alciati*, avec les vignettes gravées sur bois.

EN 1623 parut : *Summa Conciliorum omnium*, par Franciscus Longus a Coriolano. Le livre avait été édité l'année précédente par Prost à Lyon. Il fut publié de nouveau par Moretus avec de notables augmentations. Rubens l'orna d'un frontispice que Corneille Galle grava: St-Pierre tend les clefs à la papauté, St-Paul montre de la main l'auguste assemblée à laquelle il renvoie. A gauche et à droite, la Fausseté et l'Hérésie sont enchaînées. La planche n'est pas signée.

EN 1625, Balthasar Moretus publia un ouvrage considérable par l'étendue et par le contenu : *Le Pentateuchus Moysis commentario illustratus* par Jacobus Bonfrerius S. J., orné d'un beau frontispice. Jacques Bonfrère naquit à Dinant en 1573. Il passa la plus grande partie de sa vie à Douai où il enseigna la Philosophie, la Théologie, l'Ecriture Sainte et l'Hébreu. Il mourut à Tournai en 1643. Son principal volume est le *Pentateuchus Moysis* que publia Balthasar Moretus.

EN 1625, il se passa un événement qui fit grand bruit dans nos pays et dans l'Europe entière. Le prince Maurice de Nassau avait remporté de notables avantages sur les Espagnols, commandés par Ambroise Spinola, et lui avait entre autres enlevé la ville de Berg-op-Zoom. En 1624, Spinola résolut de prendre sa revanche. Au mois d'août 1625, il mit le siège devant Bréda, ville faisant partie du patrimoine des Nassau et puissamment fortifiée. Le roi d'Espagne regardait l'entreprise comme téméraire ; les généraux croyaient que Spinola ne se rendrait pas maître de la place forte. Néan-

ALPHABET EMPLOYE PAR JEAN MORETUS

moins le chef de l'armée espagnole donna suite à son plan et au mois d'août 1624, il entreprit le siége. Il se couvrit de gloire par la science militaire et par le courage qu'il déploya dans ce fait d'armes. Les seigneurs qui voyageaient en Europe, tels le prince de Pologne et le duc de Bavière, demandèrent et obtinrent de l'Infante Isabelle l'autorisation d'aller admirer les travaux du siége, et quand au mois de mai 1625 la ville fut prise, la souveraine voulut elle-même aller prendre possession de l'importante conquête que son général avait réalisée. En repassant par Anvers, elle fit prendre son portrait par Rubens et l'on sait que l'immortel trophée, érigé en l'honneur de Spinola, est le chef-d'œuvre de Velasquez, la reddition de Bréda, au Musée de Madrid. Il fallait nécessairement un livre pour célébrer la victoire. Il fut écrit par Herman Hugo, de la Société de Jésus : *Obsidio Bredana*, dont la première édition latine parut en 1626, la seconde en 1629, la traduction espagnole en 1627, et la traduction française en 1631. Rubens dessina le frontispice : le titre est imprimé dans un cartouche entouré d'une guirlande de feuillage ; les allégories du Travail et de la Vigilance se tiennent à côté du cartouche ; l'écusson aux armes d'Espagne est placé sur le cartouche et deux génies élèvent au-dessus du blason des palmes et une couronne de paille entourée de roses ; dans les coins, Borée et Zéphir ; sur le socle portant le cartouche, le génie de la ville de Bréda étranglé par la guerre. L'ouvrage est encore illustré de 15 planches, dont 11 furent exécutées par Théodore Galle, 4 autres par les frères Bolsvvert.

EN 1626, Balthasar Moretus imprima pour compte du roi d'Espagne un livre fort soigné : les ordonnances de la Toison d'or. Le volume ne porte ni adresse ni date, seulement l'éditeur l'inscrivit dans son catalogue manuscrit sous cette forme: *1626. Constitutiones Ordinis Velleris Aurei in-4°, Latine et Gallice, sumptu Regis Catholici impressae 50 exemplaria in membrana, 25 in charta*. Le Musée Plantin-Moretus en possède un exemplaire sur vélin qui est orné du blason du roi d'Espagne, entouré de la chaîne de la Toison d'or et de cette chaîne surmontée d'une couronne royale, gravés tous deux par Corneille Galle, le père. La première partie, qui se compose de 66 ordonnances, est suivie des additions ou changements du texte primitif; cette seconde partie se compose de 21 chapitres. Plantin avait publié une édition latine et française vers 1560, sur parchemin.

FREDERIC de Marselaer avait fait imprimer, en 1618, la première édition de son *Legatus*, des devoirs de l'Ambassadeur, sous le titre de Κηρυκειον *sive Legationum insigne*, chez Guillaume de Tongres à Anvers. C'est un livre orné d'un frontispice dessiné par Théodore van Loon, gravé par Corneille Galle. L'auteur était licencié en droit et avait rempli à Bruxelles de nombreuses fonctions dans l'administration communale comme échevin ou Bourgmestre. Le même ouvrage complété, parut en 1626 chez Moretus, sans le titre de *Legatus*; à Amsterdam chez Josse Janssonius en 1644, à VVeimar chez Thomas Eylikers en 1663 in-16°, et de nouveau chez Plantin in-folio en 1666. De Marselaer mourut le 7 novembre 1670.

BALTHASAR Corderius publia en 1628 une chaîne de 75 pères de l'Eglise sur St-Luc (*Catena Sexaginta quinque græcorum patrum in S. Lucam*). En 1630 une seconde sur l'Evangéliste St-Jean, *Catena patrum græcorum in S. Joannem*, et en 1643 une autre chaîne des pères grecs sur les Psaumes (*Expositio Patrum Græcorum in Psalmos*). Les trois œuvres se font remarquer par des qualités diverses. Le titre du premier livre est remarquable par sa beauté extraordinaire, invention riche et facile, figures amples et bien déployées. Les attributs des quatre Evangélistes : la tête de bœuf, l'aigle, le lion, l'ange tenant la peau de bœuf sur laquelle est inscrit le titre ; St-Luc, la chaîne au cou, inspiré par le St Esprit ; la belle Vérité lui suspendant cette chaîne au cou ; à côté du titre, St-Augustin et St-Grégoire de Nazianze enseignant à côté du titre. Dans le bas, les armoiries de l'empereur Ferdinand II, à qui l'ouvrage est dédié. Heribertus Rosvveydus s'était effarouché de la manière dévêtue dont Rubens avait représenté la Vérité. Balthasar lui répondit qu'il avait tort de s'alarmer, que Rubens avait pensé tout d'abord à la faire toute nue.

POUR le titre de la *Catena in St-Joannem*, Rubens ne dessina qu'une vignette, mais c'est un joyau comme l'artiste savait en produire. Il voulait célébrer le mariage du roi de Rome et du futur empereur Ferdinand III qui, le 2 mai 1631, épousa à Vienne la fille de Philippe III d'Espagne. Le fond

Marie de Médicis

DANS LE GRADUALE DE 1599 Or.

de la vignette est formé par le blason de Ferdinand III, entouré de l'ordre de la Toison d'or. Une couronne, formée moitié de lauriers et moitié de fleurs, encercle les armoiries qui sont portées par un aigle et un paon, les oiseaux de Jupiter et de Junon, portant chacun une torche allumée. Au-dessus des deux oiseaux symboliques s'élève un arc-en-ciel, au milieu duquel brille une grande étoile. La fougue et la majesté de l'aigle et du paon, la vigueur avec laquelle ils empoignent la torche sont réellement remarquables.

Le frontispice du troisième livre, les commentaires sur les Psaumes, est erronément attribué à Rubens. Comme tous les dessins après 1637 avec ou sans l'intervention du grand maître, il fut exécuté par Erasme Quellin, à qui Balthasar Moretus, le 24 avril 1642, le paya 24 florins. La gravure en fut payée 72 florins à Pierre De Jode, le 26 septembre 1642.

En 1630, Balthasar Moretus publia les œuvres de Sainte Thérèse sous le titre de *Las Obras de la S. Madre Teresa de Jesus fundadora de la Reformacion de las descalcas y descalcos de N. Senora del Carmen*. L'ouvrage contient trois volumes. Dans le premier se trouve la vie de la Sainte, écrite par elle-même ; dans le second, ses œuvres proprement dites : *Camino de Perfecion* ; *Castillo interior* ; *Esclamaciones o meditaciones del alma a su Dios* ; *Conceptos del Amor de Dios* ; *Siete Meditaciones sobre el Pater Noster*. Le troisième volume contient *Sus Fundaciones y visitas religiosas*.

A cette époque, il se passa en France des événements qui eurent leur contre-coup dans nos provinces et auxquels Rubens aussi bien que Balthasar Moretus prirent leur part. Marie de Médicis s'était réconciliée avec son fils Louis XIII, le roi de France ; elle prit séance dans les conseils du roi et accompagna le souverain dans ses voyages à travers la France. Elle ne sut point se contenter de son rôle d'ancienne reine ; régente orgueilleuse et avide de pouvoir, elle voulut conserver une large part dans les honneurs et le pouvoir de la royauté. Pour assurer son influence, elle désira autant que possible pourvoir ses amis de hautes dignités. Celui sur lequel elle comptait le plus pour la soutenir dans ses visées était l'évêque de Luçon, Armand Jean du Plessis, le futur cardinal de Richelieu. Depuis 1614, il était son aumônier ; deux ans plus tard il devint sous-secrétaire de la guerre et des affaires étrangères, grâce au maréchal d'Ancre, le favori de Louis XIII et de sa mère. Richelieu avait suivi cette dernière dans son exil à Blois, sans attirer sur lui la disgrâce du roi. Plus tard cependant, Louis XIII commença à se méfier de lui et pour l'éloigner de Blois, il lui commanda d'aller résider à Avignon. Après la réconciliation de Marie de Médicis avec son fils, l'évêque de Luçon était revenu à la cour et sa protectrice royale le fit nommer membre du conseil d'Etat. En 1622, elle lui procura le chapeau de cardinal. Depuis lors son pouvoir s'accrut d'année en année et bientôt il devint tout-puissant en France ; il fut le véritable régent et jamais le pays ne fut gouverné d'une main aussi ferme et d'un esprit aussi lucide.

La reine-mère qui avait espéré trouver en lui un serviteur dévoué, trouva qu'elle s'était donné un maître. Elle entama la lutte contre son ancien favori et essaya de tous les moyens pour obtenir que son fils renvoyât l'ambitieux ministre. En novembre 1630, elle parut avoir réussi à faire hésiter le roi ; mais le cardinal regagna le pouvoir et cette fois-ci pour de bon. Marie de Médicis fut reléguée au palais de Compiègne. Elle parvint à s'enfuir et se rendit à la ville de La Capelle au nord de la France. Le commandant chercha à lui céder la ville, mais son plan échoua et Marie de Médicis dut franchir la frontière toute proche de la Belgique. Le 20 juillet 1631, elle atteignit la petite ville d'Avennes en Hainaut.

Aussitôt que l'infante Isabelle apprit l'arrivée de la reine-mère dans cette ville, elle lui envoya le marquis d'Aytona pour lui rendre agréable le séjour dans les Pays-Bas, mais en même temps la prier de ne pas rester dans la petite cité frontière où elle aurait pu être facilement surprise par les Français. Le 29 juillet, la princesse fugitive se rendit à Mons, la capitale du Hainaut, où elle fut dignement accueillie. Le 11 août, Isabelle vint la visiter et le lendemain les deux hautes dames partirent pour le château de Mariemont, d'où le 13 août elles continuèrent leur route pour Bruxelles.

Marie de Médicis désigna le marquis de la Nieuville comme son chargé d'affaires ; Isabelle fit remplacer le marquis d'Aytona par Pierre-Paul Rubens, notre grand peintre, l'homme de confiance de l'infante, qui suivit la reine-

PLANCHES DE AUREI SAECULI IMAGO 1596

mère d'Avennes à Mons. Il fut chargé maintenant de toutes les négociations entre le roi de France d'un côté et sa mère de l'autre, ainsi que des démarches entre le roi d'Espagne et Gaston d'Orléans, le frère de Louis XIII, qui était venu en Lorraine et en Belgique pour se faire soutenir par les souverains de ces pays, mais qui n'y réussit point. Philippe IV voulut bien qu'on soutînt le frère rebelle avec de l'argent, mais refusa de lui accorder des troupes ou des vaisseaux de guerre. Rubens écrivit au premier ministre d'Espagne, le comte-duc d'Olivares, pour l'engager à profiter de cette heureuse occasion afin d'entreprendre la guerre contre la France ou plutôt contre Richelieu, mais il ne réussit pas non plus. Gaston d'Orléans retourna en France ; Marie de Médicis resta en Belgique. Le 4 septembre 1631, la reine-mère accompagnée de l'infante, arriva à Anvers en bateau et alla loger à l'abbaye St-Michel. Elle y resta six semaines et visita l'officine Plantinienne, où l'on imprima deux salutations, l'une en français, l'autre en latin, en l'honneur des deux princesses. Ce que La Serre, l'historien du passage de la reine-mère dans notre pays, ne mentionne pas dans son récit, c'est que Marie de Médicis qui était venue chercher de l'argent à Anvers, emprunta une somme considérable à Rubens sur deux bijoux, que plus tard le peintre montra à son ami Balthasar Gerbier.

DANS la suite de Marie de Médicis se trouvait un ecclésiastique, Mathieu de Morgues, abbé de St-Germain, qui déjà en France avait défendu la cause de la reine-mère, et qui, à l'étranger, continuait à plaider son bon droit et à attaquer Richelieu. En 1637, il publia chez Balthasar Moretus : *Diverses pièces pour la défense de la Royne-Mère du Roy Très-chrestien Louis XIII. Faites et revues par Messire Matthieu de Morgues Sr de St-Germain, Conseiller et Prédicateur ordinaire du Roy Très Chrestien & Conseiller, Prédicateur & premier Aumônier de la Royne-Mère de sa Majesté.* L'ouvrage est précédé d'un frontispice que l'on attribue généralement à Rubens, mais qui en réalité est exécuté par Erasme Quellin, quoique Rubens en ait eu probablement l'idée première. Balthasar Moretus avait lui-même engagé l'auteur à consulter Rubens. Le 10 février 1637, il écrivit à Mathieu de Morgues : "J'ay parlé avec Monsieur vostre frère d'un frontispice qui se pourroit faire pour donner quelque lustre au tiltre de l'œuvre ; j'attendray l'avis de V. R., après Monsieur Rubens pourra contribuer au dessin." Le 21 mars suivant, le frère de Mathieu de Morgues, Mr Duverdier, écrit à l'imprimeur : "Encore que je sache que vous avez en singulière recommandation tout ce qui concerne le contentement de la Royne, je ne laisseray pourtant de vous supplier très humblement de vous souvenir de faire travailler à son ouvrage. Mr de St-Germain vous en prie bien fort et a assuré Sa Majesté ces jours passés qu'il y avoit quinze jours qu'on l'avoit commencé. Vous prendrez aussi la peyne de voir Mr Rubens pour le frontispice". Le 3 avril 1637, Balthasar Moretus lui répond : "Monsieur Rubens a conceu le frontispice et a donné la charge à un aultre maistre de le délineer." Rubens doit avoir prêté son aide au dessinateur dont le frontispice porte le nom, Erasme Quellin, mais il ne l'a pas composé.

LE titre de l'ouvrage est inscrit sur un piédestal, au-dessus duquel est assis un génie qui calme deux lions, symbole des deux personnes royales, dont l'ouvrage est consacré à calmer les dissentiments. A gauche, on voit une colombe rapportant la branche de l'olivier ; à droite, un aigle armé de la foudre qui va détruire un nid de reptiles. A côté du piédestal, à droite, le Temps qui enfonce la Discorde dans un puits où des reptiles la suivent ; à gauche, le Temps qui retire la Vérité du puits. Sur le soubassement du piédestal on voit d'un côté le soleil grandissant dans les nuages, de l'autre côté le même astre dont les rayons sont arrêtés par les nuages qu'il a produits lui-même ; au milieu le dragon qui périt par les flèches de Phébus Apollon. Autant d'emblèmes se rapportent aux calomniateurs et à la vanité de leurs efforts pour entretenir la discorde entre Marie de Médicis et son fils. La même composition servit de modèle à une copie plus petite, employée dans un autre ouvrage que Mathieu de Morgues consacra au même sujet : *Recueil de pièces pour la défense de la reyne-mère du roy très-chrestien Louys XIII.* Ce livre est composé d'autres morceaux et fut imprimé en 1643 par un anonyme.

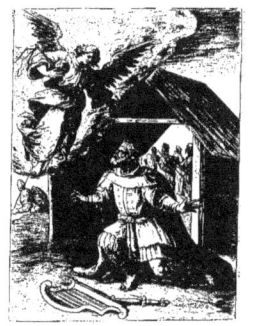
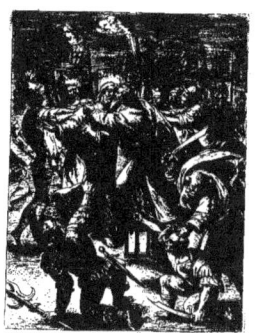
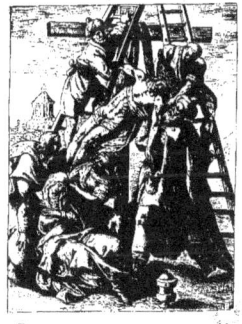

Le roi David
La descente de la Croix

Le baiser de Judas
La mise au tombeau

Quatre planches de
Heures de la Vierge, dessinées par Martin De Vos, gravées par Crispin van den Passe,
en 1588.

La reine-mère fut accueillie avec de grands honneurs dans les Pays-Bas et fit publier luxueusement le récit de ses voyages. En 1632 parut chez Balthasar Moretus un mince volume in-folio : *Histoire curieuse de tout ce qui s'est passé à l'entrée de la Reyne-Mère du roy très chrestien dans les villes des Pays-Bas; par le S^r. de la Serre Historiographe de France*. Il y a un frontispice, une vue de l'Entrée à Mons, une seconde de l'Entrée à Bruxelles, une troisième avec l'Entrée à Anvers, et un portrait de Marie de Médicis. Ces planches, plus délicatement exécutées que les frontispices de Rubens, sont dessinées par Nicolas Van der Horst et gravées par Adrien Pauwels, que pour la première fois nous voyons travailler ici pour Balthasar Moretus. Le frontispice, dessiné comme les autres planches par Nic. Van der Horst, nous montre l'infante accueillant affectueusement la reine-mère et les génies de la Justice, de l'Équité et de la Guerre, offrant des couronnes à l'exilée. Étant à Anvers "la Reine, dit de la Serre, eut envie de voir cette belle imprimerie Plantinienne, dont Monsieur Balthasar Moretus, petit-fils de Christophe Plantin, soutient et appuye de son seul mérite la renommée, la rendant aussi florissante que jamais, et par son sçavoir et par ses veilles." La reine voulut voir aussi les tableaux qui sont dans la maison de Rubens et fit faire son portrait par Antoine Van Dyck."

BALTHASAR Moretus avait à cette époque noué des relations avec la cour de Bruxelles et plus spécialement avec certains personnages de la suite de Marie de Médicis, notamment avec Mathieu de Morgues. Il y avait encore les membres d'une famille avec lesquels il était plus uni, les Chifflet, qui eux aussi étaient liés avec l'abbé de S^t-Germain. La famille des Chifflet était originaire de Besançon et comme Franc-Comtois, ils appartenaient aux sujets d'Albert et d'Isabelle. L'aîné, Jean-Jacques Chifflet, était médecin. Il était né à Besançon en 1588 et avait fait ses études à Louvain, à Paris, à Montpellier et à Padoue. Il s'établit à Bruxelles où, le 14 octobre 1623, il reçut le titre de premier médecin de l'infante. Il obtint le même titre du roi Philippe IV qui le chargea d'écrire l'histoire de la Toison d'or. Ses ouvrages se rapportent presque tous à l'histoire et aux antiquités, entre autres l'*Anastasis Childerici*, qu'imprima Balthasar Moretus II en 1655. Il mourut à Bruxelles en 1660. Son fils, Jean, né à Besançon, mort à Tournai en 1666, devint chanoine à Besançon, plus tard à Tournai. Il fut très savant en théologie et en histoire, et écrivit plusieurs ouvrages dans ces deux branches. Le frère de Jean-Jacques, Philippe Chifflet, alla rejoindre ce dernier à Bruxelles et l'infante le nomma bientôt après chapelain de son oratoire. Philippe fut pourvu de la commande du prieuré de Bellefontaine et d'un canonicat dans l'église métropolitaine de Besançon. En 1629 il ramena à Bruxelles la femme et les enfants de Jean-Jacques, dont l'aîné, Jules, avait alors quinze ans. Un autre frère, Pierre-François, habitait Salins.

BALTHASAR I imprima beaucoup pour tous ces Chifflet et de leurs relations; il se suivit une correspondance très abondante, telle que nous n'en connaissons pas une seconde dans la famille des Moretus. Balthasar qui s'intéressait très vivement aux affaires politiques du pays, n'aurait pu trouver de correspondant mieux à même de le tenir au courant des affaires, des événements de la guerre particulièrement importante à cette époque et des choses de la cour de Bruxelles, que les deux Chifflet, qui y vivaient dans l'intimité des souverains, connaissaient bien. Lui-même, de son côté, était très au courant de ce qui se passait dans le monde public et privé à Anvers, et était tout aussi capable de tenir son correspondant au courant des nouvelles du jour. Il en résultait un échange de lettres, parfois de jour en jour, parfois même de deux par jour, ne ressemblant pas mal à un journal que les deux correspondants s'envoyaient. Ces lettres sont conservées pour la plus grande partie aux archives du Musée Plantin-Moretus. La première de la série de Jean-Jacques Chifflet date du 24 juillet 1637; la première de Philippe Chifflet, abbé de Balerne, date du 9 décembre 1639; la dernière, la 318^e, est du 20 novembre 1646. Les quatre dernières sont adressées à Balthasar Moretus II; il en reste donc 314 adressées à Balthasar I.

COMME nous l'avons dit, Philippe Chifflet raconte à Balthasar Moretus toutes les nouvelles qui lui parviennent du théâtre de la guerre de la France contre les Pays-Bas. Le prince-cardinal et le prince Thomas de Savoie, le prince Charles de Lorraine et Piccolomini, se trouvaient à la tête des forces espagnoles. Les troupes des Pays-Bas étaient conduites par le prince Frédéric-Henri de Nassau. L'armée française faisait le siège de S^t-Omer, Thionville, Arras. Ce ne sont pas seulement les faits de guerre que Philippe Chifflet envoie à Anvers; il fait connaître tous les événements de la cour et en premier lieu les faits et gestes des personnages de marque qui passent à Bruxelles en y jouant un rôle, tels que Thomas de Savoie, Charles de Lorraine, madame de Chevreuse, le prince Casimir, frère du roi de Pologne, Jean de Nassau, un cousin du prince d'Orange, et bien d'autres.

LES lettres écrites par Balthasar Moretus à Philippe Chifflet étaient beaucoup plus nombreuses que celles qu'il adressa aux autres Chifflet : de 1625 jusqu'à l'époque de sa mort, il en inscrivit 198 dans ses registres. Elles traitent en général des mêmes matières que celles de son correspondant, excepté que les affaires de la politique et de la guerre en sont bien moins fréquemment le sujet. Cependant quand les armées de la Hollande se rapprochent d'Anvers ou que de quelque autre façon les nouvelles touchent de plus près les Pays-Bas, il en fait part à Philippe Chifflet. En dehors de ces circonstances, c'est surtout des livres des Chifflet que les Moretus impriment ou ceux auxquels ils s'intéressent plus spécialement que Balthasar lui envoie ou lui demande des nouvelles. En dehors de cela, ce sont des questions ordinaires qui se soulèvent entre amis que traitent leurs lettres et les relations étaient intimes entre les correspondants de Bruxelles et d'Anvers. Philippe Chifflet se servait du français et écrivait des nouvelles courtes et simples, tels nos télégrammes modernes. Balthasar Moretus écrivait en latin et employait un style plus classique.

Il n'y a pas de réplique régulière entre les deux correspondants. L'initiative des nouvelles à la main provient de Philippe Chifflet. Balthasar Moretus répond de temps à autre à l'une ou à l'autre des nouvelles reçues. Bien souvent il laisse passer deux ou trois lettres sans y répondre et alors il s'en excuse, mais il ne se croit pas obligé de suivre pas à pas le chemin où son correspondant l'a engagé. La preuve que leurs relations étaient bien étroites est fournie par certains faits que nous empruntons aux lettres de Balthasar. En 1635, quand eut lieu la splendide Entrée du cardinal-infant à Anvers, Balthasar invite Philippe Chifflet à venir loger chez lui pour jouir des fêtes brillantes, données par la ville, et non content de procurer ce plaisir au principal ami de la famille, il le prie d'amener avec lui son frère Jean-Jacques, le médecin de la cour, sa sœur et son neveu. Quand il a publié le livre du *Siége de la ville de Dôle*, il lui envoie l'exemplaire qu'il veut présenter au gouverneur du pays, le cardinal-infant, et celui qu'il destine au marquis d'Este, avec prière de les leur offrir au nom de l'imprimeur. Les nouvelles dramatiques ne manquent pas dans leurs lettres ; les naissances et les décès des membres de la famille Moretus y sont annoncés. Les livres remarquables que les Moretus ou d'autres éditeurs font paraître sont signalés.

Les Chifflet ont beaucoup publié chez les Moretus et ce sont ces publications qui, du côté de l'imprimeur, forment la base de la correspondance avec Jean-Jacques Chifflet. Le nombre des lettres échangées entre eux est beaucoup moins grand qu'avec son frère. Nous en trouvons 80 inscrites dans les registres. Outre les renseignements envoyés et reçus à propos de leurs livres, ce sont des nouvelles banales qui s'échangent entre les deux correspondants.

De Jean-Jacques Chifflet, Balthasar I imprima en 1624 *de Linteis Sepulchralibus Christi Servatoris Crisis historica*, une étude archéologique sur la forme du tombeau du Christ et de Saints, ornée de huit vignettes. En 1627 parut : *Portus Iccius Julii Caesaris demonstratus*, la démonstration que le Portus Iccius était situé près de l'entrée de la Manche, dans les environs des ports de Mardyck et de Dunkerque. En 1628, *Unitas fortis*, en 1633, *Acia Cornelii Celsi propriæ significationi restituta*. En 1634, *Geminiae Matris Sacrorum Titulus Sepulcralis explicatus*, trois brochures dont la première se rapporte à la politique financière de Philippe IV, les deux dernières à des points de détail archéologique. En 1632 parut *Insignia Gentilitia equitum ordinis velleris aurei*, donnant la description en latin et en français du blason des chevaliers de la Toison d'or.

De Jules Chifflet, fils aîné du précédent, Balthasar imprima en 1635 la traduction française du voyage du prince-cardinal, écrit en espagnol l'année précédente par Don Diego de Aedo et Gallart ; en 1640, le siège de S^t-Omer, *Julii Chiffletii Audomarum obsessum et liberatum Anno M.DC.XXXVIII*. De Pierre-François Chifflet, de la Société de Jésus, né à Besançon en 1592, Balthasar publia en 1631, *Praxis quotidiana divini amoris sub forma oblationis sui ipsius*. De Laurent, membre de la même Société, né à Besançon en 1598, il publia en 1638 : *La Couronne de Roses de la Royne du ciel*. De Philippe Chifflet, Balthasar publia en 1631, la traduction française du siége de la ville de Bréda, écrit en latin par Herman Hugo en 1626 ; en 1640, le *Sacrosancti et œcumenici Concilii Tridentini*. De Thomas Chifflet, un autre fils de Jean-Jacques, Balthasar II publia en 1656, un traité numismatique : *Dissertatio de Othonibus*

DEUX PLANCHES ET TROIS BOIS ORIGINAUX

aereis, auquel fut joint un *de Antiquo Numismate*, livre posthume de Claude Chifflet. Du même Claude une autre œuvre posthume : *de Antiquo Numismate, editio altera correctior.* Balthasar Moretus I voulut montrer au pape Urbain VIII un échantillon digne de la haute renommée typographique anversoise, et il réussit pleinement. Le souverain-pontife et son siècle étaient amateurs d'un art solide, caractères au beau dessin, marges étendues, papier au teint clair. Le volume est un in-quarto relié en vélin, sobrement ornémenté. Rubens voulut contribuer pour sa part à la perfection du livre. Il dessina pour le frontispice Samson, ouvrant la gueule d'un lion pour en tirer une ruche d'abeilles, par allusion au blason des Barberini qui portent des abeilles. Le second feuillet est occupé par le calme et large portrait du pape, un des chefs-d'œuvre du peintre. La variété des lettrines et des vignettes qui ornent le volume, en font un plaisir pour les yeux ; le blason papal, gravé par Christophe Jegher, devait faire du livre un cadeau spécialement agréable à l'auguste auteur.

Corneille Galle. Le titre est inscrit sur un autel antique, au-dessus duquel Apollon pose sa lyre ; on y voit une Muse, veillant sur le berceau d'Hésiode, dans la bouche duquel les abeilles viennent déposer leur miel. Dans le haut, entre un laurier et un palmier, se trouvent placées les armoiries d'Urbain VIII ; dans le fond on aperçoit le sommet de l'Hélicon d'où descend l'Hippocrène. Le frontispice qui était admirablement approprié à glorifier la poésie ancienne, fut employé une seconde fois, cinq ans plus tard en 1637, pour orner un second volume consacré à célébrer Urbain VIII : *Stephani Simonini Sequani S. Th. et J. Can. Doct. Silvae Urbanianae seu Gesta Urbani VIII pont. opt. max.* : Sa nomination, ses innovations religieuses, ses conquêtes, ses instructions, tout jusqu'à l'élévation de son tombeau à l'église S^t-Pierre, y est raconté et décrit.

DE FRANCISCI AGUILONII OPTICA 1613

EN 1634, Balthasar Moretus imprima encore un grand nombre de volumes ; le plus important fut les œuvres de S^t-Denis l'Aréopagite. Balthasar Corderius les publia en grec, avec la traduction latine et avec des annotations. Rubens dessina pour le premier volume un de ses superbes frontispices : S^t-Denis l'Aréopagite tenant devant lui, sculpté sur une pierre de taille, le titre du livre et plongeant le regard dans le ciel, où il aperçoit le triangle symbolisant la Trinité, à côté de lui S^t-Pierre et S^t-Paul, et derrière lui les trois vertus théologales : la Foi, l'Espérance, la Charité. Pour orner le titre, il employa simplement le blason du cardinal Frédéric a Dietrichstein, à qui le livre est dédié, porté par deux anges. Nous ne nous serions pas avancé à affirmer avec autant d'assurance que cette vignette est due au grand artiste, si Balthasar Moretus ne lui avait pas reconnu l'attribution en inscrivant le paiement du dessin dans ses registres. Le texte des œuvres de Denis

Un autre volume qui eut des rapports avec Urbain VIII et qui fut publié en 1632, est *Mathiae Casimiri Sarbievii e Soc. Jesu Lyricorum libri IV. Epodon lib. unus alterq. epigrammatum.* La Société de Jésus dédia le livre au pape ; plusieurs pièces de vers sont consacrées à la louange d'Urbain VIII, des cardinaux François et Robert Barberini, ses neveux, de plusieurs princes polonais, par Balthasar Moretus. Mathias Casimir Sarbievius (Sarbievvski) était un jésuite polonais, renommé pour ses beaux vers latins, qui furent publiés à Cologne en 1625, à VVilna (1628), à Anvers chez Cnobbaert (1630) et chez Balthasar Moretus en 1632. Le frontispice est peint par Rubens en grisaille et gravé par

l'Aréopagite est suivi de la vie et des recherches sur ses œuvres par Pierre Halloix et par Martin Delrio ; l'ensemble constitue une des œuvres les plus parfaites produites par Balthasar Moretus.

En 1634, deux autres petits volumes de poésies latines de pères de la Société de Jésus, furent encore publiés : *Bernardi Bauhusii et Balduini Cabillavi e Soc. Jesu Epigrammata. Caroli Malapertii ex eadem Soc. Poemata*, in-32°, et *Jacobi Bidermani e Soc. Jesu Heroum Epistolae, Epigrammata, et Herodias*, également in-32°. Pour tous les deux, Rubens dessina le frontispice que Corn. Galle grava. Le peintre inscrivit lui-même l'explication sur le dessin que

cerse *Isabelle Claire Eugénie Infante d'Espagne*, par François Tristan. Rubens avait composé le frontispice. Le buste de l'infante, dressé sur l'autel entouré du Zodiaque ; l'étoile du soir se lève au-dessus de son front ; le Signe de la Vierge, sous lequel l'archiduchesse était née au-dessus de sa tête. Deux cornes d'abondance entourent le cadre et une longue chaîne de monnaies est roulée autour de ces cornes. La couronne impériale, le sceptre et la palme sont mêlés dans l'encadrement que tiennent des génies, portant la foudre et le caducée. Contre l'autel se dressent des serpents ; dans le bas, le gouvernail et le caducée appuyés sur le globe terrestre. Moretus expliqua que l'étoile du soir dominant la tête de

ALPHABET DE LETTRES GOTHIQUES, NOIR ET ROUGE EMPLOYE DANS

possède encore le Musée Plantin-Moretus. "Ainsi, explique-t-il, vous avez la Muse ou bien la Poésie, avec Minerve ou la Vertu, sous la forme d'une statue réunie de la Muse et de Mercure, sauf que j'ai préféré la Muse à Mercure, chose qui est autorisée par plusieurs exemples. J'ignore si mon explication vous conviendra ; quant à moi, elle me plaît beaucoup et je m'en félicite pour ainsi dire. Notez que la Muse porte la tête ornée d'une plume ; par quoi elle diffère d'Apollon." En effet, le double buste, l'hermatène, modifié par Rubens, est placé sur un piédestal sur lequel on lit le titre du livre ; du côté de la Muse, une lyre se dresse au-dessus de la tête ; du côté de Minerve, un blason s'élève au-dessus des têtes. Quand en 1615, le père Bauhusius songea tout d'abord à publier ses poésies, il avait déjà l'ambition de tous les poètes, de faire dessiner de préférence un frontispice par Rubens : un Parnasse avec des Muses, Apollon, la Mémoire. A ces désirs, qui à cette époque ne paraissaient pas trop étranges chez des membres de la pieuse Société, Moretus avait répondu qu'en ce moment les graveurs étaient trop occupés à la gravure des Bréviaires et des Missels, et le poète dut patienter encore une vingtaine d'années avant d'obtenir le titre par Rubens. Pour le volume de poésies de Bidermanus, Rubens dessina un autel romain sur lequel se trouvaient un plat, dont se servaient les sacrificateurs, et une lyre couronnée de lierre. Sur le devant de l'autel on lit le titre du livre ; l'autel, le plat et le vase, les choses sacrées, la lyre, la couronne de lierre, la poésie, telle fut l'explication que Rubens écrivit lui-même à côté de son dessin. La gravure du frontispice fut taillée par Charles De Mallery.

La même année encore (1634), après la mort de l'infante Isabelle, parut chez Moretus la biographie de la gouvernante, sous le titre de : *La Peinture de la Sérénissime prin-*

l'archiduchesse, désigne l'Espagne sa patrie, le cordon de monnaies la série de ses aïeux, la couronne impériale, le laurier, le sceptre et la palme indiquent qu'elle est la fille de Philippe II et la petite-fille de Charles V, les souverains illustres d'Espagne et d'Italie ; les lis dans les cornes d'abondance attestent que le sang royal des Valois coule dans ses veines. Les génies des deux côtés du portrait, par le caducée et la foudre qu'ils portent, font allusion aux guerres qu'elle a soutenues et la paix qu'elle a procurée. La tourterelle dans le bas est le symbole du veuvage ; le gouvernail et le globe signifient la Belgique qui a dû le salut à son gouvernement. En 1634, Balthasar Moretus I publia un éloge funèbre de l'infante Isabelle par Aubertus Miraeus, doyen de la cathédrale d'Anvers.

En 1634 parut encore : *De Symbolis heroicis libri IX auctore Silvestro Petrasancta*. Rubens en dessina le frontispice. Le titre du livre est gravé dans la partie antérieure d'un autel antique sur lequel la nature, représentée par une femme aux multiples mamelles et l'art représenté par Mercure, entrelacent une couronne de laurier et un caducée. Au-dessus d'eux plane l'Esprit aux ailes de papillon qui donne la main à la Nature et reçoit de l'art des pinceaux et une plume. D'après l'explication donnée dans la table des matières du livre, le frontispice représente l'Esprit recevant de la Nature et de l'art à la matière pour écrire les symboles héroïques. Le livre est consacré en partie à l'éloge de Pierre Aloïs Caraffa, légat du siège papal à qui le livre est dédié et à sa famille. L'ouvrage est un recueil de symboles et d'emblèmes, tels qu'on les aimait beaucoup et d'où, au moyen de l'interprétation d'un signe ou d'un mot, d'une manière ingénieuse, on tirait la morale. Les dessins sont faits de la manière abondante, facile, moelleuse de Rubens, non pas qu'il y ait eu la main, mais

l'auteur était un de ses élèves que nous ne connaissons pas. Nous savons seulement que Balthasar Moretus paya le 13 décembre 1633 au graveur André Pauvvels, la somme de 268 florins 1 sou, pour avoir amendé les figures du R. P. Silvestre a Petrasancta.

En 1634 parurent encore deux volumes richement illustrés de Petrus Biverus S. J. : *Sacrum Oratorium piarum imaginum Immaculatæ Mariæ*. Le livre se compose de neuf images de la Vierge Marie Immaculée, dont huit sont portées par des colombes. Ces neuf pièces sont gravées par Charles de Mallery. Balthasar les paya 33 florins la pièce. La seconde partie contient 20 planches : *Naufragi Davidis effigies*. La troisième partie : *Piarum imaginum novem Sanctarum Virginum cum suis insignibus*. Il est probable que Charles de Mallery grava également les deux dernières séries. Le second volume est le *Sacrum Sanctuarium Crucis et patientiæ Crucifixorum et Cruciferorum emblematicis imaginibus laborantium et aegrotantium ornatum*. Les vignettes sont celles qui ont servi dans le *Triumphus Jesu Christi Crucifixi* par Bartholomæus Riccius de 1608.

En 1635, Balthasar Moretus fit paraître en latin et en flamand, l'histoire du martyre des pères récollets, mis à mort par les gueux en différentes villes des Pays-Bas, lors des guerres de religion. Le livre est orné de gravures très délicates par Charles Pauvvels et écrit par Jean Boener frère-mineur. En 1635, Balthasar Moretus publia encore un in-8° illustré, *Regia Via Crucis*, par Benedictus Haeftenus. Sur le frontispice que Rubens dessina et que Corn. Galle grava, on voit le Christ traînant sa croix et gravissant le rocher escarpé par lequel il est monté au Calvaire ; trois disciples le suivent ; une femme monte de l'autre côté ; ils marchent sur des chemins parsemés d'épines. Le livre est illustré de 26 jolies vignettes, gravées sur cuivre, qui représentent, par des figures d'enfants allégoriques, les leçons que l'auteur tire du thème austère qu'il a choisi.

Balthasar Moretus ne paraissait pas pouvoir s'abstenir longtemps de faire subir quelque remaniement à la maison ancestrale. En 1635, il acheta la maison de *Bonte Huyt* qui avait la façade dans la rue Haute, du côté opposé où se trouve le marché du Vendredi et dont la face postérieure touchait à la cour de l'imprimerie. La maison n'est pas restée la propriété de la famille ; on l'a vendue séparément en 1768. On en enleva une partie en 1637 pour y bâtir la galerie couverte du côté ouest de la cour, ainsi que la chambre des correcteurs à côté avec son étage. En même temps, il fit construire l'étage sur l'imprimerie et l'arcade dans le coin de la cour du côté sud. Tous ces travaux étaient achevés en 1639. En 1640, il fit exécuter le mobilier de la grande bibliothèque et eut ainsi, l'année avant sa mort, la satisfaction de mener à bonne fin la réédification de la maison de son aïeul. A partir de l'année 1639, la librairie plantinienne de la Kammerstrate cessa d'exister et fut transportée dans les locaux de l'imprimerie au marché du Vendredi.

En 1637, Balthasar fit paraître l'édition de Juste Lipse en 5 volumes in-folio. C'était une entreprise capitale pour lui, la publication des œuvres complètes de son professeur admiré, en grand format et en caractères choisis, la dernière que lui et sa maison produiraient. Il fallait la soigner de toutes façons. Il y avait trente ans que le maître était mort ; ce qui aux premiers temps après son décès pouvait être resté caché, s'était révélé ; on devait connaître sous toutes ses faces le grand philologue et on pouvait l'offrir à la vénération de l'Univers comme une gloire solide et incontestée de la Belgique. Rubens fut chargé de dessiner le frontispice du premier volume ou plutôt de tout l'ouvrage. Dans une arcade ouverte, le titre du livre est imprimé : *Justi LipsI. V. C. Opera omnia, postremum ab ipso aucta et recensita : nunc primum copioso rerum indice illustrata*. Le buste de l'auteur couronne l'entrée ; les statues de la Politique et de la Philosophie sont couchées sur la voûte ; entre elles, une lampe répand son éclat. Les bustes de Sénèque et de Tacite garnissent les montants ; Minerve et Bellone, Mercure et Janus, les symboles de la Guerre et de la Paix, de la Sagesse et de l'Esprit, sont assis à côté de l'entrée ; entre eux par terre, la louve romaine, et audessus d'eux les armes romaines. Ce dessin fut copié en 1681, par Gaspard Bouttats pour le compte de Jérôme Verdussen et servit à l'*Historia de Carlos V*, par fray Prudencio de Sandoval. Balthasar Moretus dédia le livre au cardinal-infant et lui en présenta un exemplaire richement relié qui, de notre temps, passa dans la bibliothèque de feu Mr le professeur Alphonse VVillems de Bruxelles. Le Tacite, édité par Juste Lipse, fut réédité en 1637 en même temps que les autres œuvres du professeur. Rubens dessina pour cette édition une nouvelle marque plantinienne. La main sort du nuage et le compas se pose des deux pieds sur la tablette. Dans le cadre de feuillage qui entoure cet emblème, Hercule tient sa massue (le Travail), et un génie, la Constance, appuie la main sur le bord du lambris contre lequel elle est adossée.

L'ANTIPHONARIUM ET LE GRADUALE ROMANUM

A partir de 1637, Rubens ne dessina plus lui-même les frontispices des livres plantiniens ; il abandonna ce travail à Erasme Quellin, se contentant de donner à son élève une esquisse ou des indications. Le 23 septembre 1638, Philippe Chifflet, qui était intervenu pour faire exécuter un des livres de son frère Jean-Jacques par l'imprimeur, demanda à Balth. Moretus de faire composer un frontispice par Rubens. Le 12 janvier 1640, l'imprimeur lui répondit que l'artiste n'avait pas le temps, mais confierait le travail à un autre peintre. Erasme Quellin fit le dessin, Corneille Galle le grava.

Le frontispice des œuvres de Luitprandus, paru en 1640, porte l'indication : *Luitprandi opera quae extant. E. Quellinius delineavit. Pet. Paul. Rubenius invenit. Corn. Galleus sculps.* Le portrait du comte-duc d'Olivares qui suit le titre, porte l'adresse : *Pet. Paul. Rubenius pinxit. Cor. Galleus junior sculps.* Les deux dessins cependant furent fournis par Erasme Quellin, auquel Moretus paya 18 florins pour le frontispice. Il lui compta le même prix pour le portrait d'Olivares qui, il est vrai, n'est qu'une copie quelque peu modifiée du portrait peint par Rubens. Luitprandus était un évêque de Crémone, né au commencement du dixième siècle. Il n'était que diacre de l'église de Pavie, lorsqu'il fut envoyé en 946 comme ambassadeur auprès de Constantin par Bérenger, marquis d'Ivrée. Il était évêque de Crémone quand l'empereur Othon le nomma, en 962, son ambassadeur auprès de Jean XIII. Il écrivit l'histoire de l'Allemagne et de l'Italie, de 862 à 964 et le récit de son ambassade à Nicéphore Phocas. La meilleure édition de ses œuvres est celle de Balth. Moretus (1640). On a ajouté à cette édition les lettres des évêques annotées par Julien, l'archiprêtre de St-Juste, et la vie des évêques de Tolède, par le P. Jérôme de la Higuera.

En 1641 parut un livre dont le frontispice porte les mêmes adresses que le précédent : *E. Quellinius delineavit. Pet. Paul. Rubenius invenit. Corn. Galleus junior sculpsit.* C'est le *De Hierarchia Mariana libri sex : in quibus imperium, virtus, et nomen B^{mæ} Virg. Mariæ declarantur, et Mancipiorum ejus dignitas ostenditur : auctore R. A. M. Fr. Bartholomæo de los Rios & Alarcon.* Ce pieux personnage avait fondé un ordre nouveau, celui des Esclaves de Marie, et le gros volume devait servir à faire connaître la nouvelle institution et à en expliquer les préceptes. Le frontispice porte le titre du livre, inscrit sur un piédestal, sur lequel trône la Vierge portant sur les genoux l'enfant Jésus bénissant ; à côté d'elle, le roi Philippe IV implorant Marie, St-Augustin lui offrant son cœur, les anges lui apportant le livre, un lien et une couronne ; plus bas un ange lui offrant le monde enchaîné, sur le sol des liens et des membres de l'ordre nouveau à genoux. Le volume est illustré de sept gravures sur cuivre, dessinées par Erasme Quellin, représentant Marie, glorifiée de diverses façons.

Il avait encore été question de faire dessiner le frontispice de *Carolis Neapolis Anaptyxis ad Fastos P. Ovidii Nasonis,* par Rubens. Le livre parut en 1639. Le 28 novembre 1637, Balthasar Moretus écrivit à l'auteur : " Quant au titre, Rubens autant que moi-même nous hésitons dans le choix du sujet. Je vous prie de lui écrire ce que vous préférez". Le 8 mars suivant, il lui mande : " Permettez-moi de vous dire que vous vous trompez au sujet de Rubens ou de moi-même, si vous croyez que nous vous demandons votre jugement pour gagner du temps. Nous aimons à apprendre l'avis de l'auteur pour sentir par là notre jugement appuyé ou pour le modifier. Ce que vous me proposez me convient bien et le pinceau de Rubens y ajoutera de l'éclat ". Malgré cette promesse, il est certain que Quellin exécuta le dessin du frontispice ; Jacques Neeffs le grava. Le titre est inscrit sur le devant d'un socle circulaire, supportant une niche dans laquelle est posé le médaillon de Numa Pompilius, à droite du piédestal, César, une statuette de la Victoire dans l'une main et un globe terrestre dans l'autre. A gauche Romulus, coiffé de longs cheveux et d'une longue barbe, la main appuyée sur une grande canne ou sceptre, la tête ceinte d'une couronne de lauriers. Les deux personnages symbolisent le commencement et la fin de la république romaine. Dans le haut, sur le couronnement du monument, trônent Apollon et Diane, figurant le soleil et la lune. Entre les deux, la tête de Janus entourée du Zodiaque, symbole de l'armée. L'adresse de l'imprimeur est inscrite dans un cartouche à côté duquel on voit la louve romaine avec Romulus et Remus et des objets appartenant aux sacrifices romains. Le Musée Plantin-Moretus conserve le modèle du frontispice, dans lequel le nom de Numa Pompilius est inscrit ; dans la gravure ce nom est omis. C'était Erycius Puteanus, l'archéologue, professeur à Louvain, qui reçut le manuscrit du livre du prince italien et qui le dédia au diplomate sicilien, l'abbé de Scaglia, qui à cette époque séjourna à Anvers.

Nous venons de parcourir les éditions plantiniennes, illustrées par Rubens. Il y a nombre de livres dont le titre est attribué au grand artiste, mais à tort. Tels sont entre autres ceux que nous avons déjà mentionnés : *Heribertus Roswey dus-Vitæ Patrum* (1615). Le frontispice de 1615 est dessiné et gravé par Théodore Galle, mais celui de l'édition de 1628 est orné d'un frontispice d'Abraham van Diepenbeeck. Le *'T Leven ende Spreucken der Vaderen* par le même éditeur, publié en 1617, par Jérôme Verdussen, est précédé d'un frontispice par Rubens et gravé par Jean Collaert. *Philippus Prudens Caroli V. imp. filius Lusitaniæ Algarbiæ, Brasiliæ, legitimus rex demonstratus a D. Joanne Caramuel Lobkowitz,* 1639 in-folio ; *Franciscus Quaresmius, Historica Theologica et Moralis Terræ Sanctæ Elucidatio,* 1639 in-folio ; *Franciscus Goubau, Apostolicarum Pii Quinti pont. max. epistolarum libri quinque,* 1640 in-4°. Ces trois frontispices furent dessinés par Erasme Quellin ; de *Philomathi Musæ Juveniles,* 1654 in-8° : le frontispice est attribué sans raison à Rubens, le livre ayant paru 14 ans après la mort du peintre.

La plupart des planches gravées d'après des dessins de Rubens, sont encore conservées au Musée Plantin-Moretus. Comme nous l'avons vu, ces dessins lui furent payés à raison de 20 florins pour les feuilles in-folio, de 12

pour les in-4°, de 8 pour les in-8°, et de 5 pour les in-24°. Par les lettres de Balthasar Moretus, nous apprenons qu'il les exécutait les dimanches ou les jours de fête, et qu'il aimait bien qu'on lui laissât amplement le temps d'y réfléchir et d'y mettre le temps voulu. Tous les dessins sont exécutés à la plume sur papier, lavés à l'encre de Chine et à l'aquarelle blanche. Le frontispice de *Sarbievii Lyricorum libri V*; et la marque de l'imprimerie de Jean Meursius furent peints à la grisaille et à l'huile. Rubens suivait l'usage de son temps et l'exagéra facilement en compliquant le sens allégorique et énigmatique des compositions ; parfois il inscrivait lui-même la signification des figures employées à côté du dessin; quelquefois, le symbolisme est tellement enchevêtré que l'éditeur a cru nécessaire d'imprimer l'explication dans le texte. Nous pouvons être à peu près certain que là où ces éclaircissements manquent, plusieurs détails nous échappent. Le maître créait si facilement, les sujets lui venaient si abondamment, que les dessins qu'il faisait pour Balthasar Moretus étaient de vrais chefs-d'œuvre et il croyait ne pas faire payer trop cher à ceux qui voyaient ses créations de mettre quelque temps et quelque peine à les comprendre et à en admirer l'ingéniosité.

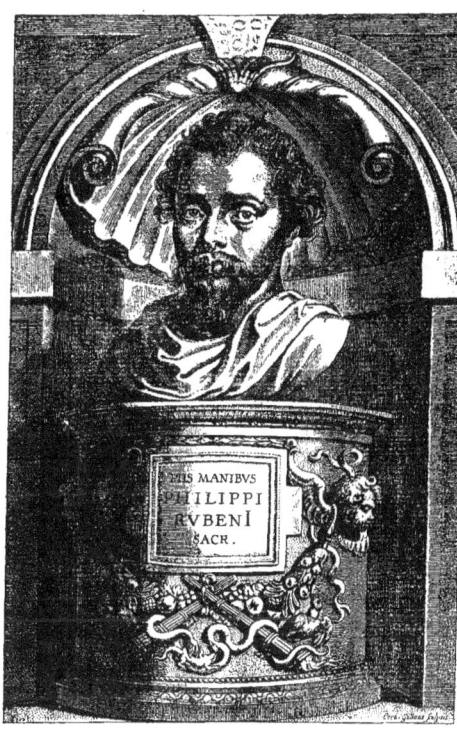

S. ASTERII EPISCOPI AMASEAE HOMILIAE 1615

PORTRAIT DE PHILIPPE RUBENS
par Corn. Galle d'après P. P. Rubens *Rep.*

la série qui ornait les appartements. Ainsi le 10 septembre 1642, Balthasar Moretus II lui paya 16 florins pour les portraits de Jean Moretus II et de Miræus. Thomas VVillebrord, nommé aussi Bosschaert, fut appelé parfois à peindre de ces portraits. Le 10 octobre 1641, Balth. Moretus II lui paya 96 florins pour les portraits de Balthasar Moretus I vivant et le même mort; le 5 février 1647, il lui paya 50 florins pour le portrait du père Corderius.

ARTUS Quellin, le sculpteur, exécuta, en 1644, le buste de Jean Moretus II qui fut placé à la cour ; Balth. Moretus lui paya de ce chef 60 florins et lui remit encore 18 florins pour remplacer la marque du compas de la maison de Bonte Huyt au-dessus de la porte du Marché du Vendredi.

ABRAHAM van Diepenbeeck fut employé quelquefois pour des travaux de dessin. En 1628, il fournit le frontispice de Heribertus Rosvveydus, *Vitae Patrum*. En 1648 et 1650, il dessina six figures nouvelles du Missel. Jean Bronckhorst ou Lange Jan fournit en 1652 quatre figures du Missel ; en 1654, deux autres, et en 1664, un Simon Stock et une figure du Missel.

LES graveurs du temps de Plantin disparurent l'un après l'autre sous la direction de Jean et de Balthasar Moretus et furent remplacés par d'autres Ainsi l'on vit comme nouveaux graveurs sur bois : Christophe Van Sichem, qui tailla plusieurs groupes de lettres en 1620; Judocus de VVeerdt, qui grava 7 figures du Parnasse, en 1626.

CE fut spécialement Christophe Jegherendorff ou Jegher qui prit la place de Nicolaï, van Leest et van Kampen. Il naquit à Anvers en 1596. En 1627, il fut admis dans la corporation de St-Luc. Son principal titre de gloire c'est qu'il fut le seul et le grand graveur sur bois de Rubens ; il fut formé par ce maître et s'appropria ses caractères de vigueur et de coloris. A partir du 5 février 1625, il entre au service de l'architypographie et travaille pour elle jusqu'à la fin de

ERASME Quellin remplaçait de plus en plus Rubens comme dessinateur pour l'imprimerie plantinienne. En 1636, il fournit les modèles des *Emblemata* du père Hesius. En 1637, il fournit les dessins des armes du prince cardinal et le frontispice des *Diverses pièces pour la défense de la Royne Mère du Roy très Chrestien Louis XIII par Matthieu de Morgues*, le frontispice de *Quaresmei Historica Theologica et Moralis Terrae Sanctae Elucidatio*. En 1638, le frontispice du *Siége de Dôle* par Jean Boyvin ; en 1639, *Neapolis Anaptyxis ad Fastos Ovidii*. Après la mort de Rubens, il fut son remplaçant ordinaire pour le dessin des illustrations des livres ; il peignit aussi divers portraits faisant partie de

LA MORT DE SÉNÈQUE par Corn. Galle, d'après P. P. Rubens.

1643. Il grava un nombre énorme de lettres et 31 marques d'imprimerie. Il illustra de ses planches nombre d'ouvrages ; en 1628, un Office de la Vierge ; en 1631, dans *Liberti Fromondi Labyrinthus et Ant-Aristarchus*, quelques figures géométriques et autres ; de 1631 à 1633, il grava pour *Goltzii Imperatores Romani*, cent quarante-quatre grandes médailles en camaïeu ; en 1633, treize figures pour les *de Symbolis Heroicis de Silvestre a Petra Sancta*; en 1635, pour Joannes Eusebius Nierembergius, de nombreuses figures d'animaux et de plantes ; en 1637, cent dix-sept figures pour *Emblemata Hesii* et les illustrations de maint autre ouvrage encore. Dans le Missel Plantinien, il grava d'après Rubens et en remplacement des anciennes estampes faites par Antoine van Leest, d'après Pierre Van der Borcht, les quatre Evangélistes et douze scènes de la vie du Christ (1625), l'*Ascension* (1626), l'*Adoration des rois* (1627) et *la Descente du St-Esprit*. Pour le Bréviaire in-4° et in-8°, il exécuta les années suivantes sept planches. Il grava 483 planches d'inscriptions pour *Quaresmii Elucidatio Terrae Sanctae* (1639). Christophe Jegher fut remplacé après 1643 par son fils, Jean-Christophe, qui travailla pour Moretus pendant un court espace de temps. Un graveur, ancien déjà, continua à travailler jusqu'à un âge fort avancé pour Balth. Moretus I : Charles de Mallery. Il naquit le 13 juillet 1571, entra dans la gilde de St-Luc en 1597, et vivait encore en 1642. En 1633, il grava des vignettes pour l'œuvre de Dionysius Areopagita et pour les *Crucifixi Riccii*, en 1635 pour la *Via crucis* et corrigeait les planches du Bréviaire.

LE graveur sur cuivre, Pierre Van der Borcht, fut remplacé par André Pauvvels ou Pauli, qui s'intitulait graveur à l'eau-forte. Nous avons déjà noté qu'il exécuta les entrées de la reine-mère à Bruxelles et à Mons, à Bruxelles et à Anvers, ainsi que le portrait de Marie de Médicis. Il est assez probable que Luc Vorsterman fût son maître, puisqu'il servit de parrain à son fils. En 1627, il fut admis à la gilde de St-Luc. Il a un burin ou plutôt une aiguille fine et déliée. Il exécuta encore les cinquante emblèmes du *Mundi lapis lydius*, par Antoine de Bourgogne, publié par la veuve de Jean Cnobbaert en 1639. Il exécuta en outre un grand nombre de gravures sur une échelle plus étendue, d'après Gérard Zeghers; la *Vierge et l'enfant Jésus* d'après Rubens ; le *Plaisant jeu des enfants des Pays-Bas* (Het vermaekelyck Kinderspel van 't Nederland), publié à Anvers ; le livre de satyres et de grotesques inventé et dessiné par Pierre van den Avont Antv. Franciscus van den VVijngaert exc. —Il grava le manuscrit des *Martyrologium Sancti Hieronymi*, vingt-quatre planches que possède le Musée Plantin-Moretus. Dans *El Memorable y glorioso viaje del infante Cardenal D. Fernanda de Austria*, publié par Jean Cnobbaert en 1635 ; dans *la Delineatio historica Fratrum Minorum provinciae Germania inferioris*, les Martyrs de Gorcum, publié par Balthasar Moretus en 1635, il exécuta vingt charmantes planches ; il grava le siège de la bataille de Nordlingen, le siège de Louvain, dont il fournit plusieurs épreuves à la ville d'Anvers, qui lui accorda de ce chef une somme de quatorze livres huit escalins. Plusieurs frontispices et nombre de lettrines furent exécutés par lui.

NOUS avons vu que le 27 novembre 1630, Rubens vendit à Balthasar Moretus, pour une somme de 4920 florins, 348 exemplaires des œuvres de Hubert Goltzius, que le grand peintre lui-même avait achetés d'un certain Jacques Loemans. Ces exemplaires faisaient partie de l'édition des œuvres de Goltzius, publiée par Jacobus Biaeus (Jac. de Bie) à Anvers, de 1617 à 1620, en quatre volumes. Elle ne comprenait pas les images des empereurs romains qui se trouvaient dans la première édition, publiée par Hubert Goltzius à Bruges, de 1563 à 1567. La troisième édition, fournie par Balthasar Moretus II en 1644 et 1645, se compose de ces quatre premiers volumes et d'un cinquième : les vies des empereurs romains. Goltzius avait gravé les portraits des empereurs de la première édition, mais les planches s'étant usées ou perdues, Balthasar I songea à les remplacer pour celles de son édition. Il affirme qu'il fit retoucher les gravures trop usées, et en effet, il paya le 23 juillet 1633 à Corneille Galle, une somme de 420 florins pour le retouchage des planches de Goltzius. Il s'agit donc des planches gravées sur cuivre ; quant aux planches gravées sur bois des portraits des empereurs, celles-ci manquant dans la seconde édition, il s'agissait de les faire graver de nouveau en même temps que le texte.

PEU de temps après la transaction conclue avec Rubens, Balthasar se mit en devoir de compléter son édition en préparant l'impression de son cinquième volume. D'abord il fit graver les médaillons des empereurs romains par Christophe Jegherendorff, qui comptait parmi ses ouvriers ordinaires et était payé à la semaine. Le 9 août 1631; Jegher apporta les médaillons de Jules César et de Domitien, le 23 celui de Ferdinand, le 30 celui de Charles V, le 6 septembre celui de Claude et de César Germanicus. Il continua ainsi à fournir toutes les semaines deux médaillons, qui lui furent payés 6 florins la pièce. Les dernières figures taillées furent livrées le 23 juillet 1633. Suivant le compte de Moretus, Jegher avait taillé 145 portraits d'empereurs ; il y en a en réalité 151 dans le livre et 9 médaillons sont restés en blanc, faute de portraits connus. Du 10 décembre 1634 (1633) au 29 novembre 1634, Jegher reçut encore 343 florins et 4 sous pour avoir rehaussé 143 empereurs à 48 sous la pièce. Il s'agit ici des planches taillées en creux pour poser les fonds jaunes des portraits en camaïeu. L'édition plantinienne contient cinq portraits d'empereurs, postérieurs en date à l'édition primitive de Goltzius. Dans cette édition, cinq cadres vides ont été remplis et deux portraits ont été changés. Suivant le compte de Jegher, celui-ci dessina dix empereurs parmi lesquels se trouve Charles V. Nous trouvons dans le même compte qu'Erasme Quellin, disciple de Rubens, enlumina dix portraits d'empereurs.

QUELLE part Rubens lui-même prit-il à ce travail ? Balthasar Moretus, dans la préface de son édition, nous

apprend que Rubens dessina plusieurs portraits d'empereurs de la maison d'Autriche de sa main : " Ac nonnullae ex iis et praesertim Romano-Austriacorum imperatorum imagines a praestantissimi Rubenii manu sunt delineatae ". Comme il n'y a que douze portraits nouveaux, que Jegher et Quellin en dessinèrent dix, la part de Rubens n'a pas pu être bien grande dans le travail. Il est vrai que Balth. Moretus confondait assez volontiers Quellin avec son maître, lorsqu'il s'agissait de relever l'éclat des éditions plantiniennes.

RUBENS nous semble avoir contribué d'une autre manière au dessin des portraits des empereurs. Ceux-ci sont fort librement copiés d'après les gravures de Goltzius : les traits des empereurs sont bien plus fortement accentués et revêtent un caractère plus majestueux dans le travail de Jegher. Nous ne doutons pas que ces changements n'aient été opérés d'après les conseils de Rubens. Le 8 janvier 1634, Balth. Moretus fit savoir à Olivier Vredius de Bruges que toutes les figures des empereurs romains de Goltzius étaient achevées et que les planches des monnaies, naguère usées, venaient d'être retouchées.

L'IMPRESSION du 5ᵉ volume avança moins rapidement. Ce ne fut que le 10 novembre 1634 que les ouvriers mirent la main à l'œuvre ; ils poussèrent l'impression jusqu'à la feuille S, qui était achevée le 7 juillet 1637. Puis il y eut un arrêt de plus de deux ans. On recommença le travail le 28 novembre 1637 et le 20 novembre 1638 on était parvenu à la feuille Yy², c'est-à-dire près de la fin du volume. Un arrêt plus long intervint ici ; on imprima les préfaces du 8 août au 5 novembre 1643 ; après quoi on interrompit de nouveau le travail pour deux ans et ce ne fut que le 4 novembre 1645 qu'on le reprit pour imprimer les dernières feuilles du volume. Celles-ci furent achevées le 13 janvier 1646 et l'ouvrage, quoique portant la date de 1644 et 1645, ne fut terminé et mis en vente qu'en 1646 par Balthasar Moretus II.

ON ne comprend pas trop d'où provinrent les premiers retards apportés à la publication. Quant aux derniers, ils s'expliquent par les difficultés que Moretus rencontra pour trouver un auteur capable de rédiger la biographie des derniers empereurs. Le 12 juin 1637, Balthasar Moretus I s'adressa à Guillaume Lamarmiani, prêtre de la Société de Jésus, à Vienne, pour lui demander la biographie de l'empereur Ferdinand II. Le 13 novembre de la même année, il écrivit à son cousin, Théodore Moretus, de la même société, à Prague, pour le prier de demander au père Julius Solimannus, auteur d'une histoire des rois de Bohême, de vouloir bien lui fournir les biographies des derniers empereurs. Théodore Moretus était fils de Pierre Moerentorf et de Henriette, la fille cadette de Christophe Plantin, par conséquent cousin du côté paternel et du côté maternel de Balthasar Moretus I. Il naquit à Anvers le 9 février 1602. Il entra à la Société de Jésus à Malines, le 12 septembre 1618, et après avoir terminé ses études, il fut envoyé en Bohême. Ce fut par son érudition l'un des membres les plus distingués de la famille Plantin-Moretus. Il enseigna à Prague pendant trois ans l'éthique, pendant six ans la philosophie, pendant quatre ans la théologie morale, pendant deux ans les controverses ; pendant quatre ans il expliqua les écritures saintes ; pendant quatorze ans, il enseigna les mathématiques à Prague et à Breslau. Il mourut dans cette dernière ville, le 6 novembre 1667. Il publia de nombreux ouvrages de physique, de mathématiques, de philosophie, de théologie et de dévotion. Deux de ces travaux furent imprimés par les Moretus : *Soliloquia ad Obtestationes Davidicas et Psalmorum allegoria* (1656, in-12º) ; *De Principatu B. Virginis*, Ibid. 1670. Le 9 janvier 1638, Théodore Moretus envoya à son cousin Balthasar, les biographies de Ferdinand I et de Maximilien II, rédigées par le père Solimannus. Balthasar attendit vainement les dernières pendant plusieurs années et se résigna enfin à les faire écrire par Gevartius, qui avait déjà rédigé la dédicace à l'empereur Ferdinand III. Le frontispice de ce cinquième volume est signé par P. P. Rubens mais dessiné par Erasme Quellin. On y voit Jules César assis devant une niche et tenant une statuette de la Victoire dans l'une main et un globe terrestre dans l'autre. A côté du piédestal sont debout l'empereur Constantin soulevant le labarum, et l'empereur Rodolphe I maniant le glaive. Dans les coins supérieurs, le soleil et la lune, symboles de l'or et de l'argent ; dans le bas, les emblèmes de l'Autorité, du Gouvernement et de l'Eternité. La gravure fut faite en 1638.

L'EXPLICATION du frontispice général des œuvres de Goltzius, qui ne fut imprimé qu'en 1645, nous est fournie par Rubens lui-même dans les liminaires du premier volume de ces œuvres. Probablement, le texte latin lui en est fourni par son ami Gevartius. Nous croyons utile de traduire en entier ce document, parce qu'il nous fournit l'explication qu'il nous serait difficile de saisir dans tous ses détails de cette invention d'une ingéniosité trop compliquée. Voici ce que nous lisons dans ce premier volume :

" Explication de la table préliminaire ou du frontispice.

„ LE frontispice, composé et dessiné par le Chevalier Pierre-Paul Rubens, l'Apelle de notre siècle, représente la Renaissance de l'Antiquité. Du côté gauche, dans le haut de la planche, se trouve le Temps, sous la forme d'un vieillard ailé, tenant une faux, et, à côté de lui, la mort qui précipite dans l'abîme des âges les représentants des monarchies de Rome, de la Macédoine, de la Perse, de la Médée.

„ La monarchie romaine est représentée par une déesse casquée et renversée qui, dans la main gauche, tient une statuette de la Victoire, dans la main droite, une lance sans fer. C'est ainsi que Rome est représentée dans les anciennes monnaies.

„ LA monarchie de la Macédoine ou de la Grèce est représentée par une figure d'Alexandre, casqué et cuirassé, tenant la foudre de la main droite, tel que selon Pline (lib. XXXV, cap. X.), il a été autrefois peint par Apelle.

„ LE royaume des Perses est représenté par la tête de Darius, coiffée du diadème. Alexandre assis sur le dos de ce roi, l'écrase.

L. Annaei Senecae Philosophi Opera 1615

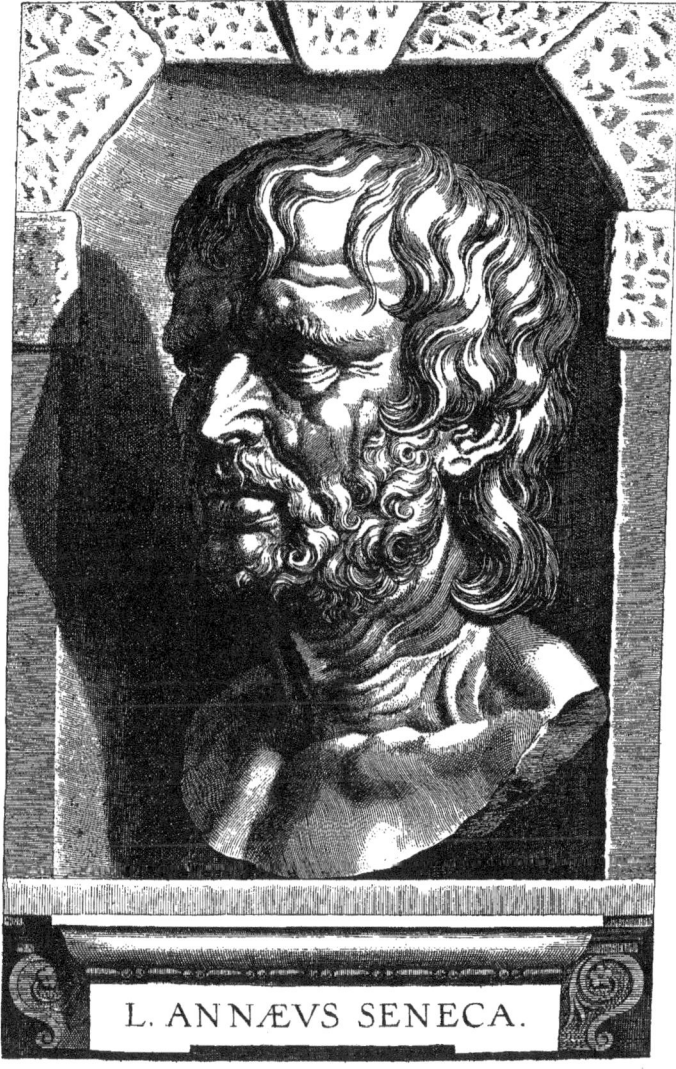

SENEQUE d'après un buste en marbre appartenant à P. P. Rubens

„ LE royaume des Mèdes est rappelé par la figure d'un prince coiffé d'un turban, tenant l'arc et le carquois renversé, vêtu d'habits amples et lâches, tels que les Mèdes en portaient, et près de disparaître dans le gouffre obscur et ténébreux du temps.

„ A la droite de la grotte se tient Mercure, coiffé du pétase, qui, d'une main, tient une houe, dont il s'est aidé pour déterrer les bustes en marbre de généraux romains et grecs, qui se trouvent près de lui. De l'autre main, il retire de la grotte la statue presqu'intacte d'un ancien empereur romain, couronné de lauriers et vêtu du manteau militaire. Un peu plus haut, Hercule, vêtu des dépouilles du lion, tend un grand vase rempli de monnaies à un esclave légèrement vêtu.

„ MINERVE, la déesse des arts, casquée, tient un flambeau, explique et déchiffre les monnaies déterrées des rois et des empereurs.

„ AU milieu du frontispice, on voit le buste de l'Antiquité voilée, couronnée de lauriers et ornée d'une chaîne formée de diverses monnaies. Un livre ouvert, posé sur sa poitrine, fait allusion à l'histoire et à l'interprétation des monnaies.

„ SUR la tête de l'Antiquité est perché le Phénix, symbole de la Renaissance et de l'Eternité.

„ LE titre est inscrit sur une tablette carrée, autour de laquelle ces diverses figures forment un encadrement."

BALTHASAR Moretus I continua comme ses prédécesseurs d'imprimer des livres liturgiques de tout format. Nous avons parlé du Missel et du Bréviaire dont Rubens dessina les planches et qui parurent en 1613 et en 1614, furent réédités en 1629 in-4° et in-8° ; un Missel in-folio en 1620, un Bréviaire in-8° et in-16° en 1621, un Bréviaire in-4° et un in-12° en 1624, un in-4° en deux volumes en 1625, un Missel en 1626, un Bréviaire in-8° et un in-16°, un autre en 1631 et un troisième la même année pour les frères-mineurs, un Missel Romanum avec figures en bois à 8 florins et aux figures en cuivre à 12 florins et à 13 florins 10 sous.

IL réimprima à différentes reprises la Bible, une première fois in-8° en 1624, en deux gros volumes in-folio, avec les commentaires de Joannes Mariana et des notes d'Emmanuel, deux prêtres de la Société de Jésus, à 22 florins, et sur meilleur papier à 26 florins ; en 1625, une édition in-4°, soignée par Pierre Euland, en 1631 une édition in-4° à 6 florins.

A la fin de sa carrière, Balthasar I publia deux ouvrages remarquables par la beauté de leur ornementation et l'intérêt de leur sujet : l'*Imago primi Saeculi Societatis Jesu*, un in-folio en latin avec un frontispice, dessiné par Philippe Frutiers et gravé par Corneille Galle. Le livre est orné de 109 belles vignettes qui, sous forme d'emblèmes, reproduisent les aventures principales de la Société de Jésus. La même année 1640, une traduction flamande par le père Poirters de la partie traitant de l'histoire de la Société de Jésus aux Pays-Bas, parut chez Balthasar Moretus ; un autre frontispice par Abr. van Diepenbeeck, gravé par Michel Natalis, précède cette édition qui est ornée des mêmes vignettes emblématiques de l'édition latine.

BALTHASAR Moretus, comme nous l'avons dit, était paralytique du côté droit, mais malgré cela d'une excellente santé et écrivant d'une manière de calligraphe de la main gauche. En 1637, il fut pris d'une maladie très grave. Croyant sa fin prochaine, il fit son testament à cette époque, mais il échappa et jouit encore quelque temps d'une bonne santé. Au mois de juillet 1641, il fut repris de la maladie et n'en souffrit qu'une dizaine de jours. Il mourut le 8 juillet, vers dix heures du matin, âgé de 67 ans moins quelques jours. Par son testament, il avait institué son neveu Balthasar II comme son légataire universel. Dans ses dernières volontés, il inscrivit la clause que son père avait déjà insérée dans son testament et d'après laquelle l'atelier avec tout son matériel, les bâtiments avec toutes leurs collections artistiques et littéraires se rapportant à l'officine plantinienne, devaient continuer à former un même patrimoine indivis et être transmis à l'aîné des fils ou au plus digne des héritiers. Cette stipulation inspirée par le respect des Moretus pour l'œuvre du fondateur de la maison, fut la cause de la conservation merveilleuse de cet établissement.

BALTHASAR Moretus I fut tenu en grand honneur par tous ceux avec lesquels il fut en relations, et ceux-ci se comptèrent par centaines parmi les intellectuels de son pays et des contrées étrangères. Il se tenait au courant de l'histoire politique de son pays, qui fut fort triste de son temps, et cependant il ne chercha à y influencer d'aucune façon ni à y jouer un rôle quelconque. Il était sur un pied d'égalité avec ses principaux concitoyens, Juste Lipse, Rubens, Rockox, VVoverius, Erycius Puteanus, Hemelaers, les frères Chifflet, l'abbé de St-Germain, Frédéric de Marselaer, Aubertus Miræus, les auteurs qu'il imprimait, les libraires, ses collègues. Il vécut simplement en bourgeois aisé, lié avec les principaux de sa caste, se contentant d'être à la tête de la principale imprimerie de sa ville et du monde, d'habiter la maison la plus richement construite et la plus artistiquement meublée et décorée.

CHAPITRE XX
1641 – 1674

BALTHASAR MORETUS II

ALTHASAR Moretus II nous a informé lui-même des détails de sa biographie. Dans un carnet qui a appartenu à Madame Geelhand jusqu'au milieu du XIXᵉ siècle, il avait réuni à des notes sur sa propre vie, des documents intéressants sur sa famille. Ce carnet a été vu par Monsieur J. B. Van der Straelen qui en a publié certaines légendaires traditions en tête de son *Geslagt-Lyste van Christoffel Plantin*. Le fils de Madame Geelhand a eu la gracieuseté de me permettre de prendre copie des précieuses annotations qui se conservent aux archives du Musée Plantin, mais dont l'original semble s'être perdu. J'en traduis le texte de la relation des principaux événements y annotés. Il est écrit en flamand, ce qui prouve que les habitudes de la famille se sont profondément changées. Balthasar II inscrit : "Anno 1615, le 10 novembre, moi, Balthasar Moretus, alias Moerentorf, je suis né à Anvers, dans la maison " le grand Faucon ", sise dans la rue de Kammerstraat. Mes parents étaient Jean Moretus, fils de Jean et Marie de Svveert, fille de Nicolas de Svveert. Le 11 novembre 1615, j'ai été baptisé à l'église de Notre-Dame par le curé Erix ; mon parrain était Balthasar Moretus, le frère de mon père, et ma marraine Catherine de Svveert, la sœur de ma mère, femme de Jean van Meurs. En 1616, le 17 février, un mercredi des cendres, est morte ma grand'mère Martine Plantin, fille de Christophe Plantin, épouse de Jean Moretus. Elle a été enterrée dans l'église de Notre-Dame et ensevelie au tombeau de son mari qui était mort le 22 septembre 1610. *Requiescat in pace*. Le 11 mars 1618 est décédé mon père, Jean Moretus, âgé de quarante-et-un ans et huit mois. Il a été enterré au tombeau de ses parents. Il avait souffert pendant quelques mois d'une phthisie. Il a laissé notre mère avec quatre enfants en vie, dont Jean, l'aîné, âgé de sept ans et trois mois; Marie, la seconde ; moi Balthasar, le troisième, âgé de deux ans et quatre mois ; et Elisabeth, la quatrième, âgée d'environ huit mois. Il y a encore eu deux autres enfants, des filles mortes jeunes toutes les deux, à savoir Elisabeth, l'aînée, et Catherine, venue au monde la quatrième.

" AU mois d'avril 1618, Jean van Meurs est entré dans la compagnie de la librairie avec Balthasar Moretus et ma mère, la veuve de Jean Moretus. La même année, un accident est survenu dans la maison de ma mère, par lequel tous ceux qui l'habitèrent ont été frappés de la gale, apportée par un domestique qui alors demeurait chez nous.

" EN 1620, on commença à bâtir la nouvelle maison dans l'imprimerie, dont j'ai posé la première pierre ".

DU vivant et dans les dernières années de la vie de son père, Balthasar II qui était très minutieux dans les annotations concernant ses habitudes, écrivit sur un papier conservé parmi les archives de la famille, les détails suivants : *"Règle journalière, laquelle d'icy en avant se devra observer par Balthasar Moretus le jeune.*

" TOUS les jours se lever à six heures du matin et se peigner et s'habiller à sa chambre, prier Dieu et n'en point sortir sans avoir prié, et sans estre vestu de sorte qu'on puisse paroistre honnestement. Et devant de sortir de la chambre, mettre toute chose à sa place et mettre le couvert du lit par dessus l'oreillon.

" AUSSITOT après estre descendu, se laisser mettre son rabat et ses manchettes et tascher que cecy tous les jours soit fait devant les sept heures du matin. En attendant que le maistre de musique viendra, lire en un livre Français, qui à présent est l'Histoire de Flandre de Strada, et le lire tous les jours de suite, dès le commencement jusques au bout sans prendre à lire une partie de çà et de là, et prendre garde qu'on prononce bien selon le bon sens et tascher de bien comprendre et retenir ce qu'on a leu.

" DURANT le temps que le maistre de la musique y sera, faire tout son devoir possible à bien avancer aux leçons ou chansons que le maistre enseignera.

" APRES le départ du maistre (encores que le père n'y soit pas), passer par l'imprimerie, prendre garde à ce qu'ils font, et montrer aux compagnons, quand il se trouvera quelque chose à redire ou à corriger.

" PUIS venir au comptoir, ou à la chambre de Lipse : et en cas que le père ne donne aultre chose à faire, occuper une demie heure à translater quelque lettre de celles qui sont copiées dans le livre des copies en la langue latine, et

tascher de le faire le plus correct et élégant que faire se pourra, et de l'escrire de bonne main, afin d'observer la bonne façon d'escrire, et aussy à prendre garde aux interponctions, majuscules et orthographe. Ayant fait cecy jusques à neuf heures et demy, aller déjeuner (si ce n'est jour de jeun, ou samedy) et déjeuner vistement et de bonne façon, et d'avoir achevé à moins d'une demie heure.

„ APRES le déjeuner passer encores une fois par l'imprimerie, comme auparavant : et puis retourner à la chambre de Lipse, et faire ce que le père aura donné à faire ; ou s'il n'a rien donné à faire, ou qu'il n'y soit pas présent, s'exercer en l'arithmétique, et faire les sommes qui sont dans le petit livre d'arithmétique, poursuivant transcrire sans interruption les questions selon l'ordre qui est au mesme livret.

„ LE quart après onze heures aller prendre son manteau pour aller à la messe, et nettoyer son chapeau, peigner ses cheveux, prendre garde que le rabat soit bien, et qu'il soit bien en ordre. Entendre la messe avec dévotion et prendre garde de saluer de bonne façon les personnes de connaissance.

„ APRES la messe, si le père ne l'amène avec à la bourse, qu'il retourne au logis, et répète ses leçons de la musique, en regardant les notes au livre ; et ce jusques à ce qu'on va disner : ou si la mère n'ayme pas le bruit de la musique, lire dans le livre François comme dessus.

„ AU disner prendre garde de s'y comporter de bonne grâce, de couper le pain esgallement, de prendre garde de ne pas se souiller ou mouiller, d'apprendre à servir la viande, de prendre de pain entre chasque morceau de viande etc. Quand il sera besoin de verser, le faire sans espandre du vin ou de la bière, de ne verser ny trop peu ny trop plein. De ne manger pas trop lentement, ny aussy trop viste, mais de bonne façon ; de se contenir de bonne manière, droit et gay.

Titre de PANCARPIUM MARIANUM 1618 *Rep.*

„ APRES le disner se mettre un peu à l'air, soit à la place, soit à la porte, par l'espace d'environ un quart d'heure ou un peu d'avantage.

„ DEPUIS repasser par l'imprimerie, comme devant le disner. Et après escrire par l'espace d'une demie heure ou d'avantage quelque chose au net, afin de s'exercer à la bonne escriture."

La notice biographique, en possession de Madame Geelhand, continue dans ces termes :

"EN 1622, au début d'octobre, j'ai commencé à fréquenter l'école latine chez les pères Augustins, où j'ai suivi les cours durant une année et demie ou un peu plus. Mais comme là, soit à cause de ma jeunesse, soit par mon inattention, je faisais peu de progrès, ma mère et mon oncle Balthasar m'ont placé vers Pâques 1624 en demi-pension chez un chapelain de l'église S¹-Jacques, nommé Monsieur Poorer, où j'ai commencé à mieux apprendre.

„ EN 1625, au commencement d'octobre, je suis entré à l'école latine des Jésuites, dans la première classe, les "Figurae Minores" ; je n'y suis resté qu'une demi-année, de sorte que à Pâques d'après, je suis entré dans la seconde classe avec le premier prix. En octobre 1626, je suis passé de la seconde à la troisième classe "Grammatica", mais sans aucun prix, parce que, en été, j'avais été malade pendant deux mois de la fièvre tertiaire.

„ EN octobre 1627, je suis passé de la troisième dans la quatrième classe, la Syntaxe, avec le second prix. Je suis resté pendant deux ans dans cette classe pour mieux saisir les fondements de la langue latine, ce que je conseillerais à faire à chacun.

„ EN 1628, en avril, a commencé la sortie de Jean van Meurs de la Société de la librairie. Cette séparation s'est faite avec de grosses discussions et querelles et s'est effectuée au commencement de mars 1629.

„ EN octobre 1629, je suis passé de quatrième en cinquième ou "Poesis", avec le troisième prix. Le 23 novembre suivant s'est mariée ma sœur aînée, Marie, avec Jean de la Flie, négociant, lui âgé de 33 ans environ et elle de 17 ans. Comme dot elle a reçu en deniers comptants, la somme de 12.000 florins et en banquet et trousseau encore 6.000 florins.

„ LE 24 janvier 1630, je suis parti d'Anvers pour Tournai afin d'y mieux apprendre le français et terminer mes humanités. J'y ai habité chez Monsieur Jérôme de VVinghe, chanoine de Tournai et abbé de Lessies. Le premier octobre, j'ai passé de la cinquième classe de Poésie en première ou Rhétorique, avec le quatrième prix. En 1631, j'ai terminé ma Rhétorique avec le cinquième prix, mais je suis resté encore dans la même classe. Le 4 avril 1632, je suis parti de Tournai à Anvers et j'ai commencé à m'exercer dans la librairie et y continue."

A partir de 1633, il inscrit soigneusement les grands et petits événements qui se passent dans sa famille, les mariages de ses sœurs, la naissance des enfants, la mort des oncles et tantes, les voyages et excursions qu'il fait avec sa

Entrée dans la Ville de Mons

Planche de
de la Serre : *Entrée de la Reyne Mère du Roy très-chrestien dans les villes
des Pays Bas* 1632,
gravée par André Pauvvels, d'après van der Horst.

mère et ses sœurs, les maladies graves des membres de sa famille, les grands banquets des corporations qu'on célébra chez eux, la construction entreprise par son oncle en 1637 dans la nouvelle acquisition, pour relier la boutique de la librairie avec l'imprimerie. En novembre 1639, il annote le transfert de la librairie de la rue des Cammers, au local du Marché du Vendredi. Il fut enterré dans le tombeau de ses parents. Par le testament de son oncle, le neveu, Balthasar II, avait été institué son héritier, et de ce fait il devint le directeur de l'Architypographie. Le 12 décembre suivant, il avait fait le décompte de sa mère et le 1er juillet il avait fait avec elle une

L'inscription est exceptionnelle et la seule qui marque l'intérêt qu'il porte à son vénérable métier. Il avait cependant été un valeureux continuateur de l'art exercé par ses prédécesseurs ; il est le dernier des Moretus qui tint à honneur son glorieux titre et s'acquit de la gloire dans sa noble industrie.

LES relations personnelles entre Balthasar II et les Chifflet ne se poursuivirent pas, mais le nouveau directeur de l'imprimerie continua à publier les œuvres des membres de la famille bourguignonne. Il commença par imprimer les œuvres de Jean Chifflet, fils de Jean-Jacques, qui fut nommé chanoine à Tournai et plus tard aumônier de Philippe IV,

PARADISUS SPONSI ET SPONSAE 1618

nouvelle association pour six ans. Il avait transmis à sa mère sa part dans le logis, le Grand Faucon, et sa part de la campagne à Berchem, et elle lui céda sa part du local de l'imprimerie. Le 27 septembre 1644, Philippe IV le nomma son Architypographe et chargea don Castelbrodrigo, lieutenant-général de son fils don Juan d'Autriche, gouverneur-général des Pays-Bas, de lui faire parvenir cette nomination. En cette même année, il alla pour la première fois visiter la foire de Francfort. Le 18 juin 1645, il se fiança avec Mademoiselle Anne Goos, fille de Jacques Goos et de Claire Bosschaert ; le 23 juillet suivant, le mariage eut lieu. Il leur vint douze enfants. Il mourut le 26 mars 1674, âgé de 59 ans, et sa femme le 30 septembre 1691. La dernière note du livret est datée du 23 février 1672 et mentionne l'incendie de la belle imprimerie de Jean Blauvv, à Amsterdam.

de don Juan d'Autriche et de l'archiduc Léopold, gouverneurs-généraux des Pays-Bas catholiques. Il se distingua spécialement comme archéologue et philologue. En 1642, Balthasar II imprima : *Joannis Chiffletii Apologetica parænesis ad linguam Sanctam*. En 1651, *Apologetica Dissertatio de juris utriusque Architectis, Justiniano, Triboniano, Gratiano et S. Raymundo* ; diverses dissertations sur les décrets juridiques. En 1657, *Joannis Macarii Abraxas, seu Apistopistus*, traité sur les gemmes ornées des figures gnostiques d'Abraxas, dont 120 sont reproduites dans le livre. En 1658, *Vetus imago Sanctissimæ Deiparae in jaspide viridi, operis anaglyphi, inscripta* ; en 1658, *Annulus Pontificius Pio Papae II assertus* ; en 1662, *Fons Aqua Virgo* ; en 1666, *Judicium de fabula Joannae Papissae*, quatre brochures sur des sujets archéologiques.

ALPHABET GOTHIQUE,
lettres grasses ornées de fins rinceaux. Or.

DE Jean-Jacques Chifflet il continua à faire paraître les ouvrages publiés après la mort de Balthasar I. En 1643, parut le *Recueil des traittez de Paix, Trèves et Neutralité entre les couronnes d'Espagne et de France; Mise en lumière pour l'usage des Ministres de Sa Majesté Catholique, Plénipotentiaires pour traitter la Paix*. C'est le texte de dix traités, commençant en 1526, se terminant en 1611. En 1645, *Vindiciae Hispanicae, in quibus Arcana regia politica, genealogica, publico pacis bono luce donantur*, in-4°, touchant les réclamations que les rois d'Espagne firent valoir à différentes époques sur des droits divers; une seconde édition augmentée de ce livre et publié en format in-folio, parut en 1647. En 1650, il publia les œuvres politico-historiques qui se composent des *Vindiciae Hispanicae* de 1647, augmentées de *Lampades historicae*, ornées d'un beau portrait de l'auteur, dessiné par Van der Horst, gravé par Corneille Galle le père. Le second volume, daté également de 1650, comprend *Alsatia, Jure proprietatis et protectionis, Philippo IV Regi Catholico vindicata ; Lotharingia Masculina adversus Anonymum Parisiensem;* le troisième volume, *Stemma austriacum; De pace cum Francis ineunda; De Ampulla Remensi* : tous petits traités de jurisprudence historique.

LE *De Ampulla Remensi*, relié dans le second volume des œuvres de Jean-Jacques Chifflet, ne fut publié qu'en 1651 et parut alors isolément. En 1653, une bonne fortune arriva aux archéologues de toutes les contrées et spécialement des nôtres. On trouva le tombeau de Childéric I, le père de Clovis, le fondateur de l'empire des Français, qui mourut en 481, et fut enterré avec ses armes, bijoux et des monnaies romaines. Aussitôt que ces trésors antiques furent déterrés, Jean-Jacques Chifflet les décrivit, les fit graver et les publia en 1655 avec des illustrations qui les font connaître.

EN 1658, Jean-Jacques Chifflet publia un volume sur la question longuement controversée de l'origine et de la vraie signification du lis français : le *Lilium Francium, veritate historica, botanica, et heraldica illustratum*, ouvrage intéressant et richement illustré.

EN 1645, il publia *Les Marques d'honneur de la Maison de Tassis*, par Jules Chifflet.

EN 1650, du même Jules Chifflet, membre du conseil du roi et chancelier de l'ordre de la Toison d'or, Balthasar Moretus publia *Aula Sacra principum Belgii; sive Commentarius Historicus de Capellae Regiae in Belgio Principiis, Ministris, Ritibus atque universo Apparatu* : la description de la chapelle sacrée des princes de la Belgique, des chapelains, des confesseurs des princes, de l'ordre des offices.

EN 1653, Balthasar II édita de Laurent Chifflet, de la Société de Jésus, un petit livre de dévotion : *Tres Exercicios espirituales muy devotos*. Ce même auteur rédigea une grammaire française qui fut imprimée en 1659, par Jacques van Meurs. EN 1660, il publia une édition postérieure des *Amoris divini Emblemata*, d'Otto Vænius, dont la première avait été lancée par l'auteur même en 1608. Celui-ci fut le précurseur de son élève Rubens, par la force de la facture, la santé et la grâce

des corps d'enfants; il a avec cela quelque chose de plus enfantin dans le corps des femmes que le robuste prince de l'école anversoise.

BALTHASAR Moretus II ne réimprima pas le Concile de Trente par Philippe Chifflet qu'édita en 1674, Jérôme et J. B. Verdussen; en 1677, Jérôme Verdussen; mais il publia en 1644 l'*Imitation de Jésus-Christ*, traduit par Philippe Chifflet. L'année suivante, le même ouvrage fut réédité, orné cette fois d'un frontispice qui avait déjà servi dans l'édition précédente, et de quatre vignettes dessinées par Nicolas Van der Horst et gravées par Corneille Galle le jeune.

IL reprit les œuvres de la S. Madre Teresa de Jesus, que son oncle avait publiées en 1630 en trois volumes in-4°. En 1649, il fit paraître les œuvres de la S^{te}-Mère. En 1661, il publia en deux volumes in-4°, les lettres de la Sainte avec des notes de Don Juan de Palafox y Mendoza, évêque de Osma, *Cartas de la Santa Madre Teresa de Jesus, con Notas del Excelentissimo y Reverendissimo Don Juan de Palafox y Mendoza, Obispo de Osma, del Consejo de su Magestad.*

EN 1651, Balthasar Moretus II édita les éloges en vers des cent principales villes des Pays-Bas, par Jacques van Eyck: *Jacobi Eyckii Urbium Belgicarum Centuria*, in-4°.

EN 1666, il publia comme son dernier ouvrage considérable, une publication importante de la maison plantinienne, la seconde édition du *Legatus* de Marselaer. La première avait paru en 1626, et de Marselaer, bien avant 1666, songea à faire paraître la seconde édition de son livre de prédilection. Il s'entendit avec Rubens, en 1638, pour dessiner le frontispice de cette édition, et le grand peintre fournit lui-même l'explication de cette composition aussi ingénieuse et belle que ses meilleures œuvres du genre. Au commencement du mois de mars 1638, l'auteur du livre écrivit à Balthasar Moretus I: " Rubens a si grandiosement composé le frontispice de la nouvelle édition de notre *Legatus*, qu'il est difficile de dire ce que l'on doit y admirer davantage, son esprit et sa science, son obligeance et son affection, ou bien son talent. Le portrait de l'ambassadeur, sa dignité, son rang, se montrent aux yeux des spectateurs dans cette composition comme résumés en une médaille. Lorsque j'obtins de lui ce dessin après trois années de sollicitations, je me souvins de Pierre Matthieu qui, lorsque le roi lui fit le reproche: " En bonne foy, vous écrivez longtemps ", répondit: " Ouy dà, Monsieur, mais c'est pour longtemps."

L'HISTOIRE de l'explication, imprimée en face du frontispice gravé, est assez curieuse pour la communiquer. Lorsque dans mon *Oeuvre de Rubens*, je reproduisis le frontispice du *Legatus*, j'y joignis le texte latin et la traduction française de l'explication qui, d'après l'affirmation imprimée, était faite par Rubens même. Le 9 juillet 1900, mon distingué ami Henri Hymans, conservateur du cabinet des Estampes de Bruxelles, acheta pour un prix infime, chez le directeur de vente Bluff, un lot de gravures et de lithographies sans valeur. Il s'y trouvait deux autographes de Rubens, dont l'un était l'explication du *Legatus* de la seconde édition. Il y a donc eu deux textes authentiques; celui qui est fourni par Rubens, qui a été acheté par Monsieur Henri Hymans et que possède actuellement la Bibliothèque royale de Bruxelles, et celui qui a été imprimé dans la seconde édition du *Legatus*, quelque peu modifié par de Marselaer, et que possède également la Bibliothèque royale de Bruxelles. Les variantes sont d'ailleurs insignifiantes. Voici la traduction du texte tel qu'il fut imprimé par Balthasar Moretus II: "Au haut de la composition, dit-il, parcourant et protégeant tout, veille l'œil de la Divine Providence, l'arbitre et le maître des ambassades. Plus bas, on voit la Politique, ou l'art de régner. La forme carrée du socle indique la stabilité de son règne; elle est coiffée de tours comme Cybèle, parce qu'elle construit des villes, les gouverne et les conserve; dans ses cheveux passent des pavots et des épis de blé, parce qu'elle est la nourrice des peuples et procure un repos assuré aux citoyens. Le collier en forme de serpent qui entoure son cou, symbolise l'Eternité. C'est là une façon que les Romains donnaient parfois à leurs colliers, comme on peut le voir dans Antonius Augustinus et dans la collection de Lelius Pasqualini, à Rome, où j'ai vu moi-même et tenu en main un antique collier de cette forme, en or, fort habilement tressé.

" A côté de la politique volent deux génies propices, dont l'un représente la Victoire, l'autre le Gouvernement du Monde. Sous leurs auspices, on peut présager qu'à l'intérieur et à l'extérieur tout prospèrera.

" A droite, Minerve, déesse de la Prudence, se tient debout, car " la Vierge née du cerveau de Jupiter, brille par la Sagesse ". Mercure lui tend la main droite, car lui " l'interprète et le messager des dieux, " maître dans l'art de bien dire et de persuader, mérite à juste titre d'être le dieu tutélaire et le chef des ambassadeurs, qui eux, sont les envoyés des princes, les représentants des dieux sur la terre, comme lui est le messager des dieux. En effet, les conseils, obtenus dans le Sanctuaire de Minerve, doivent être traduits par le langage, pour que l'ambassadeur atteigne son but et termine heureusement sa tâche difficile.

" LE caducée dans la main de Minerve est le Symbole de la Paix. Les ambassadeurs sont créés plutôt pour contracter des amitiés et conclure des traités que pour les rompre; c'est pourquoi ils sont considérés comme sacrés et inviolables, quoique parfois ils soient impliqués dans des affaires fâcheuses. Dans la guerre de Troie, Homère aussi ne s'est servi d'aucun autre dieu que de Mercure, comme habile dans l'art de la guerre et de la discussion.

" LE hibou, à côté de Minerve, et le coq à côté de Mercure, indiquent la Vigilance de l'ambassadeur.

" SUR le soubassement, au-dessus de Minerve, on voit une couronne d'oliviers. Cet attribut fut décerné autrefois à la déesse et à Thémistocle, dans une assemblée publique de la Grèce, en témoignage de leur Prudence. La branche de palmier, passée dans la couronne, indique la Prudence Victorieuse.

„ Sous Mercure, on voit une couronne civique, parce que l'action des ambassadeurs qui s'acquittent avec honnêteté et avec zèle de leurs fonctions, procure le salut des citoyens. Cet heureux effet est désigné par le rameau d'olivier passé dans la couronne.

„ La corne d'Amalthée, pleine de couronnes, de sceptres et de fruits divers que l'on voit sous le titre, désigne les bienfaits et les avantages que l'on peut espérer des ambassadeurs.

„ C'est à peu près la même idée que représentent les enfants jouant et s'ébattant qui, dans les médailles et dans les marbres antiques, figurent toujours le Bonheur et le Temps."

Dans le volume du *Legatus* de de Marselaer se trouve une planche dont la conception est attribuée avec peu de vraisemblance à Rubens. C'est la représentation d'une scène de chasse, où l'infant Balthasar-Charles, âgé de neuf ans, tua un sanglier d'un coup de fusil, le 26 janvier 1638. Dans un paysage montagneux, on voit le jeune prince à qui son père habillé en chasseur, tend un fusil. De l'autre côté, un page élève la peau de la bête tuée et montre l'intérieur l'écusson de la maison d'Espagne. Dans le haut des airs trône Jupiter avec son aigle. Dans le bas, on voit galopper le sanglier blessé et un taureau frappé mortellement d'un coup de fusil par le même prince ; dans l'amphithéâtre, au milieu du paysage, se dresse une grande plaque couronnée des bustes de Minerve, de Diane et de Mercure, sur laquelle les hauts faits de l'infant sont inscrits. La planche est signée "C. Galle, sculp. Bruxellis, 1642". Comme l'indique cette inscription, la planche a été gravée en 1642, deux ans après la mort de Rubens; elle a été imprimée la même année et publiée en feuille séparée avec un titre et une dédicace, rédigés par Charles-Philippe de Marselaer, fils de Frédéric, tirée à 300 exemplaires par Balthasar Moretus II. Il n'est pas fait mention de Rubens comme compositeur de la planche dans cette dédicace.

Nous avons déjà remarqué que Balthasar II se distinguait par sa grande préoccupation à tout annoter soigneusement et à écrire complètement ce qui pouvait offrir de l'intérêt pour lui-même et pour sa famille. Il nous a fourni ainsi des notes précieuses sur sa biographie, qu'il a commencée et continuée sa vie durant. Ce qu'il fit pour ces faits en manière de narration, il le reprit à toute occasion. Ainsi nous avons de gros registres remplis de règlements pour le service des imprimeurs de l'Architypographie, qu'il fit et refit à différentes reprises. Le 17 juillet 1642, il rédigea une ordonnance pour les ouvriers de l'imprimerie que tous durent signer ; il y avait 30 hommes dans ce personnel, dont deux ne savaient pas écrire. Il dressa un registre des livres qui se trouvaient dans l'héritage de son oncle Balthasar I, en 1642, qui se montaient à une valeur de 159.158 fl. Il tint un compte spécial très complet des frais de la maladie, de l'enterrement, des legs de Balthasar I, qui lui coûtèrent la somme de 6001 florins et 11 sous, au-delà de 30.000 fr. de notre monnaie. Il dressa la liste des bijoux dont il fit cadeau à sa femme, Anne Goos, et qu'il évalua à 7826 florins. Il commença de bonne heure à faire des projets de testament, et ne cessa pas de changer, de renouveler, d'ajouter des codicilles, de faire des extraits. Nous avons compté 32 de ces rédactions ; coup sur coup, il dressa des inventaires de ce qu'il possédait, de ce que sa femme avait apporté, de ce qu'ils avaient gagné ; nous possédons ainsi un tableau très complet de la situation de fortune de la maison.

Si nous avons remarqué que l'Architypographie avait sous la direction de Balth. Moretus II perdu beaucoup de son initiative et de son activité scientifique, elle était devenue une maison patricienne, contractant des mariages avec des demoiselles de riches familles ; elle accumulait les trésors gagnés par ses ancêtres et produits par les monopoles et les brillantes clientèles qu'elle-même possédait. Sous Balthasar Moretus II, elle était gouvernée par un maître qui se réjouissait de son bien-être, qui s'en faisait gloire et l'étalait volontiers, mais qui en prenait grand soin, songeant à l'augmenter à l'exploiter le plus fructueusement possible. De là sa prédilection pour l'analyse, pour la description, les interminables annotations de Balthasar II qui remplissent les registres et se renouvellent à chaque occasion ou sans cause déterminée.

Deux de ces inventaires généraux surtout sont remarquables : celui qu'il dressa le 31 décembre 1658 et le 31 décembre 1662. Le premier est très détaillé et complet. Balthasar II y énumère d'abord les livres liturgiques, rouges et noires, se montant à 88,013 flor. prix courant; les livres noirs à 103,523 fl. et 12 $^1/_2$ sous; les papiers blancs à 21,324 florins, 15 sous; les parchemins et autres articles de l'imprimerie à 1980 fl.; les dettes de bonne valeur à 145,358 fl. 18 sous. Les deniers comptants 5650 fl.; les livres, le matériel de l'imprimerie, 28,000 fl. Six maisons et une campagne à Berchem 96,000 flor., parmi lesquelles la grande maison de l'imprimerie est cotée à 40,000 florins. Puis viennent détaillés les meubles et joyaux, la bijouterie, or et argent, les tableaux, les draps d'or et les tapisseries, les lingeries, l'étain, les lits, les couvertures, les porcelaines, les vêtements. Tout cela est énuméré par le menu, avec une satisfaction évidente, avec un soin amoureux. L'actif se monte à 501,453 florins, environ trois millions de notre monnaie, mais il faut en déduire les dettes passives, 204,452 florins, ce qui laisse un actif de 297,000 florins ou de 1,800,000 francs de notre monnaie. Du 31 décembre 1658 au 31 décembre 1662, l'avoir monta à 341,000 florins et avait donc grossi de 91,330 florins.

BALTHASAR MORETUS III ET LES DERNIERS MORETUS IMPRIMEURS

TRANSFERT DES COLLECTIONS A LA VILLE D'ANVERS ET CREATION DU MUSEE PLANTIN-MORETUS

ALTHASAR Moretus III était le fils de Balthasar II et d'Anne Goos. Il naquit le 24 juillet 1646. Il était l'aîné de douze enfants, dont sept garçons et cinq filles. Son père étant mort le 26 mars 1674, il lui succéda dans la direction de l'imprimerie. Le 30 septembre 1691, sa mère mourut, et le 7 février suivant survint entre les enfants le partage de leurs biens. Balthasar III obtint, outre les deniers comptants, les bijoux et argenteries, ainsi que la grande bibliothèque. Il lui fut encore attribué le grand bâtiment du *Compas d'or* avec tout le matériel de l'imprimerie et trois maisons y attenant : l'une appelée le *Lis d'or*, la seconde *le Compas de fer*, la troisième *le Compas de bois*.

BALTHASAR III avait été placé, en 1660, chez certain Seigneur Le Gay, S^r De Morfontaine, à Paris, pour se perfectionner dans l'étude du français. Le 31 septembre 1664, il partit avec son oncle Henri Hillevverve, son oncle Pierre Goos, Monsieur le licencié Tholincx et Monsieur van Immerseel, clerc régulier mineur, pour faire un voyage en Italie en passant par l'Allemagne.

EN 1665, son père l'avait racheté de la corporation de S^t-Luc; le 20 janvier 1670, il fut élu maître de la chapelle de Notre-Dame dans la cathédrale.

LE 20 juin 1673, il épousa Anne-Marie De Neuf, dont il eut neuf enfants, parmi lesquels trois fils et six filles.

IL fut anobli par Charles II, roi d'Espagne, le 1^r septembre 1692. Une fois l'anoblissement accordé, il s'engagea une longue correspondance entre Moretus et le Conseil de Brabant pour qu'il lui fût accordé de continuer à diriger l'imprimerie, sans déroger aux privilèges de la noblesse. Cette correspondance se prolongea jusqu'au 11 juillet 1693, lorsqu'il obtint cette faveur contre un paiement de 100 ducatons.

LES lettres du roi du 3 décembre 1696 lui confirmèrent cette faveur. Les meubles dont se composait l'écusson des Moretus étaient : d'or à l'aigle de sable, portant sur la poitrine un écusson de gueules, chargé d'une ombre de soleil d'or ; à la champagne échiquetée d'argent et d'azur de cinq traits ; cimier : l'ombre du soleil de l'écu dans un vol dont une partie est de sable et l'autre de gueules. C'était, avec de très légères modifications, l'étoile de Balth. Moretus I, posée sur les armoiries des Gras ou Grassis, à laquelle appartenait la mère de Jean Moretus I.

EN 1702, des difficultés s'élevèrent entre Balthasar Moretus III et le héraut du Brabant au sujet des titres portés par la famille et indiquant le degré de noblesse. Le roi d'armes fit un grief à sa femme, Anne-Marie De Neuf, de ce qu'elle se faisait nommer *Mevrouvv*, titre qui ne pouvait être pris que dans les familles de rang plus élevé et requérait 100 florins d'amende. Balthasar Moretus nia le méfait du côté de sa femme et prétendit ne jamais avoir autorisé pareil abus. D'où se suivit un procès qui se prolongea jusqu'en 1707. Le roi d'armes requit contre Balthasar Moretus, qu'il lui fût défendu de s'attribuer et de se faire donner par ses domestiques le titre de *Messire* ou *Heere*, et il demanda en outre que le conseil dise : "Aussij deffendons-nous par exprès à touts nosdits vassaux et subjects de quelque qualité, estat ou condition qu'ils soyent, de se nommer nij souffrir estre nommez, intitulez, qualifiez ou traittez, et qu'aultres ne les intitu-

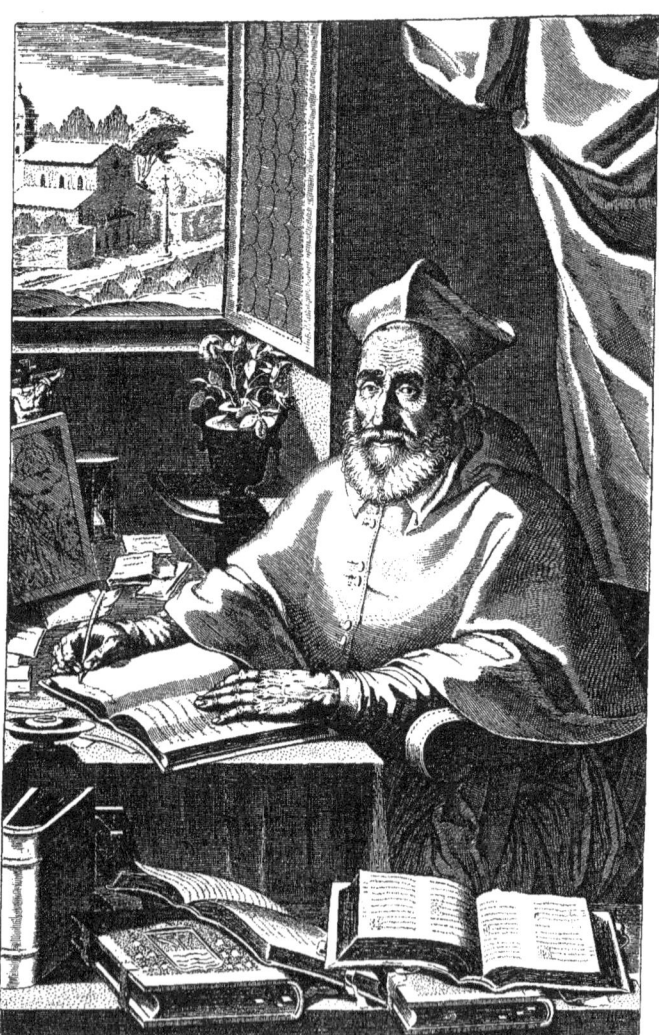

CÆSAR BARONIVS SORANVS TIT. SS. NEREI ET ACHILLEI CARD. SACROSANCTÆ APOSTOLICÆ SED. BIBLIOTHEC. ANNALIVM ECCLESIAST. SCRIPTOR EXIMIVS ÆTAT. SVÆ ANN. LXIIII.
Historia, et pietate micat Baronius: alter Lumen ab alterius lumine sumit honos.

Planche des ANNALES ECCLESIASTICI BARONII, 1620

Gheboden ende uuytgehroepen by
Cornelis van Manſdale Onderſchouteth, Borge-
meeſteren Schepenen ende Raedt der
ſtad van Antvverpen, op den
I. Februarij, XVᶜ.LXXX.

Iſoo nu onlancx den Breden raedt deſer ſtadt tot ver-
ſekeringe vande forten ende frontier-ſteden der ſelver
is ghenootſaeckt ghevveeſt te raemen ende te ſluyten/
dat die principaelſte ende vermaertſte Borgeren ende
Cooplieden alhier reſiderende oft frequenterende/ ſou-
den vvorden ghetaxeert voor drye maendē vervolgens/
ter maendt op te brenghen Lij. duyſent guldens/ omme daer mede te
betalen de Soldaten op de Frontierſteden ende forten hier rontſomme
ligghende. Ende dat dien volgende/ vele ende diverſche perſoonen tot
grooten ghetalle zyn ghetaxeert ghevveeſt/ de vvelcke de ſomme van
penninghen daer op ſy bvaeren gheſtelt/ hebben opgebrocht/ uitgheno-
men eenighe ſeer luttel in ghetalle/ namentlycken Adriaen Lacquet/
Andries de Hoeſt/ Adam Wouters/ de Wedivve Diericx de Viſſchere/
Jacob Lange ende ſyn ſone/ Anthoni Speeck/ ende Geraerdt Heſſels/
de vvelcke uiterlyck vveygheren henne quote op te brengene/ ghelyck
andere goede Borgeren ende Cooplieden hebben gedaen/ onder t' deckſel
dat ſy alhier ſtede-vaſt niet en zyn vvonende/ ſonder te aenſiene deſen
tegenvvoordighen noodt/ niet tegenſtaende nochtans dat ſy alhier zyn
frequenterende/ eñ oock ryck ende machtich ghenoech zyn/ als een ie-
ghelyck is bekient/ ſulcx dat ſy tſelve zyn doende meer door quaetvvil-
licheyt ende afgunſticheyt van het vveluaeren deſer ſtadt eñ voorderinge
vande ghemeene ſaken/ dan anderſins. Waeromme ſoo eeſt datmen
van ſ'Heeren ende der ſtadt vvegen ordonneert ende beveelt eenen jege-
lycken poirtere eñ Ingeſeten der ſelver/ die vveet eenige renten/ ſchulden
oft goeden/ hoedanich die vveſen moghen/ aengaende oft toecommende
jemande vande voorſz. defaillanten/ tſelve binnen vierentvvintich uren
naer de publicatie deſer/ te commen aengeuen ende verclaeren mynen
Heere den Marcgraue/ Op de pene van ſelve te moeten opbrenghen de
ſomme daer op de voorſz. defaillanten reſpectiue zyn gheſtelt/ ende
daerenboven alnoch arbitralyck ghecorrigeert te vvordene.

G. Rieſſel.

Annexe à
ORDINANTIE, INSTRUCTIE ENDE CONVENTIEN DER STATEN VAN BRABANT
Plantin 1580

Or.

lent, qualifient nij traittent de parolles ny par escript chliers (chevaliers) ny que aussy leurs femmes soijent appellées Madamme de par enseignement suffisant n'apert qu'ils aijent esté créez et fait tels de la propre main de nos prédécesseurs ou de la nosre ou bien par leurs lettres patentes ou par les nostres ende meer andere placcarten bij Ampliatie van deze geëmaneert opde pene by de selve vuytgedruckt."

AINSI doit avoir été fait, et selon l'usage de ce temps, il était interdit à une dame, même de noblesse inférieure, de se faire appeler *Madame* ou *Mevrouvv*; elle devait s'inti-

tuler *Mejufvrouvv* où *Mademoiselle*, et son mari *Monsieur* ou *Mijnheer*.

BALTHASAR Moretus III mourut le 8 juillet 1696; Anne Marie De Neuf, le 16 octobre 1714. Par son testament et codicille du 15 septembre et 12 octobre 1714, elle céda la grande maison avec l'imprimerie et le matériel à son fils aîné, Balthasar IV.

Planches des ANNALES ECCLESIASTICI BARONII, 1620 Or.

BALTHASAR Moretus IV naquit le 12 février 1679. Depuis le 13 mai 1707, il posséda la moitié de la librairie, l'autre moitié appartenant à son frère Jean-Jacques Moretus. Le 13 mai 1702, il épousa avec dispense de consanguinité au 4ᵉ degré, Isabelle Jacqueline De Mont alias De Brialmont, baptisée le 26 octobre 1682. Il eut d'elle huit enfants, dont six fils et deux filles. Il mourut le 23 mars 1730, âgé de 51 ans, et fut enterré dans le pourtour de la cathédrale.

PAR testament du 5 janvier 1725, il laissa l'imprimerie sous certaines conditions à son fils aîné, Balthasar Moretus V, et en cas de refus ou de décès prématuré, à son fils cadet Simon-François. Balthasar-Antoine Moretus, premier de ce nom, son fils aîné, naquit le 17 et mourut le 22 août 1703. Balthasar-Antoine Moretus, deuxième du nom, fut baptisé le 14 mars 1705 et mourut célibataire, le 15 décembre 1762. Il avait légué, le 30 août 1730, à son oncle paternel, Jean-Jacques Moretus sa part de la librairie, les maisons, le matériel, les bibliothèques et les œuvres d'art.

SIMON-François Moretus, fils cadet de Balthasar IV, baptisé dans l'église St-Georges, le 25 novembre 1713, épousa le 12 avril 1739, Marie-Rebecque-Joséphine Van Heurck. Il mourut sans enfants en 1758.

BALTHASAR Moretus IV avait donc laissé par testament du 5 janvier 1725 à son fils aîné, Balthasar Moretus V, le local de l'imprimerie et tout le matériel s'y trouvant, la maison du *Compas de fer*, située dans la rue du St-Esprit et servant alors de remise, la maison à côté de celle où se trouvait la boutique, la bibliothèque avec les manuscrits et les livres, les œuvres d'art et les meubles. En cas de refus ou de décès prématuré, le tout passerait à son fils cadet Simon-

François. Du négoce il devait être fait un état général, comme cela avait été fait quand le testateur avait agréé la moitié de l'affaire le 13 mai 1707, et comme son frère Jean-Jacques avait accepté la moitié de l'affaire le premier janvier 1716.

BALTHASAR Moretus V renonça en son propre nom et en celui de son frère mineur Jean-François, en faveur de son oncle paternel Jean-Jacques Moretus.

JEAN-JACQUES Moretus, fils cadet de Balthasar Moretus III et de Anne-Marie De Neuf, naquit le 17 juin 1690. Son frère aîné ayant renoncé en son propre nom et en celui de son frère-mineur Simon-François à l'imprimerie et à ce qui y appartenait, le tout passa à son oncle paternel Jean-Jacques qui, depuis le premier janvier 1716, était déjà en possession de la moitié du négoce et devenait le 30 août 1730, propriétaire général de l'Architypographie. Le 21 avril 1716, il avait épousé Thérèse-Mathilde Schilder et mourut le 5 septembre 1757. Sa femme décéda le 3 juin 1729. Ils eurent ensemble neuf enfants, cinq fils et quatre filles.

FRANÇOIS-JEAN Moretus, fils aîné de Jean-Jacques Moretus et de dame Thérèse-Mathilde Schilder, naquit le premier juin 1717. Le 11 novembre 1750, il épousa Marie-Thérèse-Joséphine Borrekens, qui lui donna treize enfants, huit fils et cinq filles. Après la mort de son père, Jean-Jacques, le 5 septembre 1757, il lui succéda dans la propriété et la direction de l'Architypographie. Il mourut le 31 juillet 1768, après avoir apporté de notables changements aux locaux de l'officine, qui lui donnèrent l'aspect qu'elle a conservé depuis lors.

LES Moretus avaient acquis successivement les sept maisonnettes qui se trouvaient entre les bâtiments de l'Architypographie et le Marché du Vendredi ; sur l'emplacement de cinq d'entre elles, François-Jean fit élever un vaste corps de logis avec façade en style Louis XV sur la place. La porte s'y trouve à la place de l'ancienne entrée, avec un corps de façade d'une seule pièce à gauche de l'entrée, un vestibule avec escalier, un salon et une cuisine, occupés actuellement par le conservateur-adjoint du Musée, à droite de l'entrée. En 1760, l'architecte Englebert Baets en avait dessiné les plans; le 17 décembre 1761, François-Jean Moretus lui paya 120 florins, 15 sous ; le 19 mars 1763, il fut payé 76 florins 2 ½ sous pour les dessins de la boiserie et du grand escalier. On travailla à toutes ces constructions depuis le commencement de 1761 jusqu'à la fin de 1763. Le peintre-décorateur qui exécuta les plafonds et les parois historiées de la salle à manger était Théodore De Bruyn, natif d'Amsterdam, reçu bourgeois à Anvers le 16 juillet 1759, nommé maître de St-Luc en 1752-1753.

APRÈS la mort de son mari, Marie-Thérèse-Joséphine Borrekens dirigea l'imprimerie jusqu'au moment de sa mort, qui arriva le 5 mai 1797. SES fils, Jacques-Paul-Joseph (1756-1808), Louis-François-Xavier (1758-1820), François-Joseph-Thomas (1760-1814) et Joseph-Hyacinthe, ont dirigé l'imprimerie autant que ce fut possible. La conquête du pays força les propriétaires à quitter Anvers.

JOSEPH-HYACINTHE Moretus, né le 23 janvier 1762, mort le 3 septembre 1810 à Eeckeren, épousa le 11 septembre 1787 sa nièce Marie-Henriette-Colette Wellens, dont il eut huit enfants : Joséphine-Marie-Thérèse, Charles-Paul-François, Henriette-Marie-Isabelle, Albert-François-Hyacinthe-Frédéric, Ferdinand-Henri-Hyacinthe, Mathilde-Thérèse-Joséphine-Marie, Catherine-Marie-Joséphine, Edouard-Jean-Hyacinthe.

DE même qu'un grand nombre d'habitants nobles et riches de la ville d'Anvers, Joseph-Hyacinthe Moretus et toute la famille émigrèrent du pays en 1794 pour échapper aux vexations des Français que subissaient les Pays-Bas. Ils s'établirent d'abord à Dresde, en Saxe, où naquit le quatrième des enfants de Joseph-Hyacinthe, Albert-François-Hyacinthe-Frédéric,

qui succéda à son père et mourut le 1ᵉʳ avril 1865 à Anvers. Ensuite ils s'établirent à Munster en VVestphalie, où naquit le 12 avril 1797, Ferdinand-Henri-Hyacinthe, qui mourut à Eeckeren le 29 avril 1834; plus tard ils habitèrent Breda, où virent le jour Mathilde-Thérèse-Joséphine-Marie et Catherine-Marie-Joséphine, qui devinrent religieuses. L'imprimerie ne se ferma pas entièrement pendant l'absence de ses propriétaires. Certains de ses registres, par exemple celui de la caisse, présentent un intervalle du premier mai 1794 au 4 avril 1801 ; mais bien d'autres, celui de la correspondance, celui des ouvriers et de la vente des livres, continuent régulièrement. L'Architypographie ne fut donc ni fermée, ni interrompue. Quand la veuve de François-Jean Moretus, Marie-Thé-rèse-Joséphine Borrekens, mourut en mai 1797, c'est un Jacques Moretus, membre d'une branche latérale de la famille, qui à Anvers annonça le décès au nom des frères Moretus.

N 1820, Albert-François-Hyacinthe-Frédéric (1795-1865), quatrième fils de Joseph-Hyacinthe, succéda au dernier survivant de ses oncles. Il mourut le 1ᵉʳ avril 1865. Son frère Edouard-Jean-Hyacinthe lui succéda. Il était né à Anvers le 5 mars 1804. Il épousa le 24 avril 1827, Albertine-Colette-Catherine-Joséphine du Bois, dont il eut cinq enfants, deux fils et trois filles. Il vendit en 1876 à la ville d'Anvers, l'imprimerie vénérable avec les bâtiments attenants, le matériel et les collections artistiques qu'elle renfermait. Il décéda à sa campagne à Eeckeren, le 26 juin 1880.

ENTREE DU MUSEE
PLANTIN-MORETUS
MARCHE DU VENDREDI
A ANVERS

DESCRIPTION DU MUSEE PLANTIN-MORETUS

LE REZ-DE-CHAUSSEE

ORSQUE Plantin s'établit à Anvers, il choisit sa demeure dans la rue des Douze Mois, près de la Bourse Neuve. En 1557, il loua *La Licorne d'Or* (Den Gulden Eenhoorn) dans la Kammerstrate (actuellement la rue des Peignes) à côté du coin de la rue du Faucon. En 1561, il changea son enseigne de la *Licorne* contre celle du *Compas d'Or*. Au mois de juin 1576, il laissa la direction de la boutique de la Kammerstrate à son gendre, Jean Moretus, et transporta son imprimerie dans la grande maison du Marché du Vendredi, où il continua à habiter jusqu'à sa mort et que ses successeurs habitèrent jusqu'au moment où ils cédèrent l'Architypographie à la ville d'Anvers. Cette maison, qui appartenait à Martin Lopez, se composait d'un bâtiment avec façade dans la rue Haute, près de l'ancienne porte St Jean, et d'un jardin. La propriété avait une sortie sur le Marché du Vendredi et longeait au nord la rue du St Esprit.

APRES le sac de la ville par les Espagnols, au mois de novembre 1576, elle fut scindée en deux parties, dont l'une avait son issue dans la rue Haute, l'autre sur le Marché du Vendredi. Plantin n'occupa dorénavant que cette dernière moitié, comprenant le jardin et un petit bâtiment. Il acheta cette partie de l'immeuble le 22 juin 1579. Dans l'acte de vente, elle est décrite comme une maison avec porte, salon et remise. Dès l'année 1576, il avait transféré son imprimerie dans sa nouvelle demeure et avait donné à celle-ci le nom de *Compas d'Or*, que portait également la boutique qu'il continuait à occuper dans la Kammerstrate.

DE 1578 à 1580, il construisit trois maisons sur la partie de son jardin qui longeait la rue du St Esprit et fit transformer la remise en une quatrième maison, située à côté des trois premières. Elles reçurent les noms de *Compas de Fer*, *Compas de Bois*, *Compas de Cuivre* et *Compas d'Argent*. Le *Compas de Fer* et le *Compas de Bois* sont les deux maisons où est établi actuellement le Musée de Folklore ; le *Compas de Cuivre* et le *Compas d'Argent* sont aujourd'hui annexés au Musée Plantin-Moretus.

EN 1579, Plantin fit construire l'atelier d'imprimerie au sud du jardin, à l'emplacement qu'il occupe encore maintenant. Le 8 mai 1580, il obtint la permission de voûter l'égoût, à côté de la porte d'entrée au Marché du Vendredi, et d'y ériger une petite habitation.

DANS l'inventaire des meubles, fait en 1596 après le décès de la veuve de Plantin, nous trouvons mentionnés dans la grande maison : un salon au rez-de-chaussée, une farinière et un four, une galerie, une chambre des garçons, une chambre des correcteurs avec un étage, un comptoir et une cuisine.

TROIS des maisons de la rue du St Esprit étaient louées à cette époque ; la quatrième, le *Compas de Cuivre*, avait été vendue par Plantin en 1584.

A la mort de Plantin, les maisons faisant partie de l'avoir du défunt, furent partagées parmi ses enfants. Jean

UNE DES ANCIENNES PRESSES CONSERVEES AU MUSEE PLANTIN-MORETUS

VOLETS DU TRIPTYQUE
qui ornent le monument sépulcral de Plantin dans la Cathédrale d'Anvers

*Christophe Plantin, son fils Christophe et leur Patron,
Jeanne Rivière, ses six filles et St. Jean-Baptiste.*

Moerentorf (Moretus) et Martine Plantin, sa femme, obtinrent pour leur part l'imprimerie avec la maison adjacente, à côté de la porte d'entrée. En 1608, Catherine Plantin vendit au même Jean Moretus le *Compas de Bois*, qui lui était échu niements et constructions dans la maison de son aïeul. Il fit bâtir la galerie couverte avec ses deux étages au nord de la cour, pour masquer les façades de derrière des maisons de la rue du St Esprit et donner un aspect symétrique à la cour.

Buste de Christophe Plantin
ornant la cour du Musée

dans le partage des biens en 1620. Henriette Plantin vendit le *Compas de Fer*, à Balthasar Moretus I, fils de Jean. Dans la même année, ce dernier acheta la maison *het Vosken*, située à côté du *Compas de Bois*, dans la rue du St Esprit et ayant vue par derrière sur la cour de l'imprimerie. Le *Compas de Cuivre* ne redevint la propriété des Moretus qu'en 1798; le *Compas d'Argent* fut acheté par eux en 1819. Ces deux dernières maisons ont été vendues à la ville d'Anvers, en même temps que l'imprimerie et les bâtiments qui y furent successivement annexés.

EN 1620, Balthasar Moretus I fit faire de grands rema-

Il fit renouveler les poutres et les planchers de la plus grande partie de la maison et plusieurs des cheminées en marbre.

EN 1635, Balthasar I acheta la maison *de Bonte Huyt*, qui avait sa façade dans la rue Haute et touchait par derrière à la cour de l'imprimerie. Elle fut revendue en 1768. Sur une partie du terrain enlevée à cette nouvelle propriété, il fit prolonger, en 1637, la galerie couverte du côté ouest de la cour et y bâtit, la même année, la chambre des correcteurs actuelle avec son étage. En même temps, il fit construire l'étage sur l'imprimerie et l'arcade dans le coin de la cour du côté sud. Tous ces travaux étaient achevés en 1639.

BUSTE DE JUSTE LIPSE (Cour)

En 1640, il fit exécuter le mobilier de la grande bibliothèque.

LES sept maisonnettes qui, du temps de Plantin, se trouvaient entre les bâtiments de l'Architypographie et le Marché du Vendredi, devinrent successivement la propriété des Moretus et sur l'emplacement de cinq d'entre elles, François-Jean Moretus fit élever, en 1761-1763, un vaste corps de logis, avec façade sur la place, qui engloba l'ancienne porte d'entrée et le petit bâtiment sur l'égoût à côté de la porte. En 1803, Paul-Joseph acheta les deux dernières des sept maisonnettes ; en 1812, elles furent démolies et remplacées par la maison qui forme le coin du Marché du Vendredi et de la rue du St-Esprit. Ce bâtiment fut vendu à la ville d'Anvers avec le reste de la propriété en 1876.

LE grand immeuble de l'Architypographie présente en ce moment une façade sur le Marché du Vendredi ; c'est un grand massif, bâti en 1761-1763, d'après les plans de l'architecte Englebert Baets. Il n'a qu'une chambre de profondeur et est adossé aux constructions plus anciennes, situées autour de la cour. Le devant se compose d'un avant-corps, consistant en une porte-cochère avec grande fenêtre sur le balcon, surmontée d'une plus petite, au-dessus de laquelle s'élève un fronton. A droite de cet avant-corps, sept grandes et sept petites fenêtres à droite et deux semblables à gauche, éclairent le grand étage du premier et le demi-étage au-dessus. Le tout est dans le style du XVIII^e siècle, sobre mais correct. Le revêtement qui était de pierre blanche pour l'avant-corps et recouvert d'un enduit de mortier pour le reste, fut entièrement revêtu de pierre blanche, en 1895, exactement dans la forme primitive. La façade mesure 12 mètres 65 centimètres de hauteur sur 30 m. 85 cm. de largeur.

LA porte d'entrée est surmontée d'un cartouche en pierre de taille, reproduisant la marque de l'imprimerie plantinienne sous la forme que Rubens lui donna. Elle représente une main sortant d'un nuage et tenant un compas, qui s'appuie sur l'une des branches et tourne de l'autre, avec une banderole passant entre les deux pointes et portant la devise plantinienne : *Labore et Constantia*. Une femme, ayant le bras posé sur un socle, et Hercule, tenant la massue, sont assis des deux côtés de l'écusson et soutiennent une couronne qui le surmonte. Hercule personnifie le Travail, la femme représente la Constance. Primitivement, les deux tenants étaient un agriculteur et une femme montrant une croix. La même idée symbolique est exprimée par le compas, dont le pied tournant figure le Travail, le pied immobile la Constance. Ce cartouche fut sculpté par Balthasar Moretus I par Artus Quellin (1609-1668) qui, le 12 août 1639, reçut pour ce travail 150 florins (1). Il avait d'abord orné la maison *de Bonte Huyt*, dans la rue Haute et était peint et doré. Le 22 novembre 1644, Balthasar Moretus II paya à Artus Quellin 18 florins pour transférer la marque sculptée de la rue Haute au Marché du Vendredi (2). En 1762, elle fut placée au-dessus de la nouvelle porte, comme elle avait surmonté l'ancienne.

EN passant par la porte, on entre dans le porche qui conduit à la cour. A droite de ce porche se trouve le vestibule ayant le grand escalier à droite, la porte de la première salle à gauche, droit devant soi l'entrée de l'habitation du conservateur-adjoint du Musée.

LE vestibule est orné d'une statue d'Apollon en pierre blanche, haute de 1 m. 82 sans le socle, œuvre du sculpteur bruxellois Gilles-Lambert Godecharle. Elle fut faite en 1809 pour un des appartements habités par la famille Moretus. Le dieu de la Poésie et des Arts est représenté tenant d'une main la lyre, de l'autre une couronne. A ses pieds, des brosses et un panneau, des livres et des dessins, les symboles des arts et des sciences. Les armoiries des Moretus sont sculptées sur la base de l'autel antique contre lequel s'appuie Apollon. Sur le socle, on lit le mot : *Artibus*. Godecharle, né à Bruxelles en 1751, mort en 1835, était le statuaire belge le plus distingué de la fin du XVIII^e et du commencement du XIX^e siècle. Il étudia son art à Rome et prit pour modèles les antiques aux gestes sobres et gracieux. Revenu dans son pays, il y acquit rapidement une grande vogue. Il travailla successivement pour les gouverneurs-généraux, la ville de Bruxelles et les divers gouvernements du pays. Il orna abondamment de ses travaux le palais de Laeken et le palais de la

(1) Adi, 12 Augusti 1639. Aen Quellinus Steenhouwer, voor den passer met Labore et Constantia in steen gehouwen ; fl. 150 (Archives du Musée Plantin-Moretus, comptes de la maison).

(2) Adi, 22 November 1644. Item betaelt aen Artus Quellinus voor het versetten en repareeren van den passer van de Bonte Huyt op de Mart ; fl. 18 (Idem).

Nation à Bruxelles, dont le fronton, qu'il refit en 1820 après l'incendie de l'œuvre primitive, reste son chef-d'œuvre. Au-dessus des portes sont encadrés quatre panneaux décoratifs en haut-relief, figurant l'Architecture, la Géographie, la Peinture et les Mathématiques.

AU milieu du vestibule est suspendue une lanterne en cuivre ; à l'endroit où elle est attachée au plafond, on remarque un aigle aux ailes déployées, peint en 1763 par Théodore De Bruyn, né à Amsterdam, apprenti à Anvers chez Nicolas Van den Bergh en 1752-1753. Il fut reçu bourgeois d'Anvers le 16 juillet 1759, maître de la corporation de S^t Luc en 1758-1759, et doyen de la gilde des peintres en 1765-1766. Cet artiste orna également de cinq panneaux de divertissements rustiques la salle à manger, donnant sur le Marché du Vendredi et fermée au public. Cette dernière œuvre est conçue dans le genre des nombreuses scènes traitées à la manière de Teniers ornant à Anvers des chambres et salons de la seconde moitié du XVIII^e siècle, œuvres de l'époque de décadence mais exécutées avec habileté. Au-dessus de la porte d'entrée de cette salle, De Bruyn peignit une grisaille, représentant des enfants jouants, autre sorte de peinture très recherchée à cette époque. François-Jean lui paya un compte de 1323 florins 2 sous, dont 161 florins pour le plafond de la salle à manger, y compris 35 florins pour l'ultramarin et 1000 florins pour les cinq pièces de la salle à manger, y compris 67 fl. 2 s. pour l'ultramarin, la grisaille au-dessus de la porte 50 florins, et 45 florins pour le plafond au-dessus de l'escalier.

LE vestibule nous conduit dans les trois salons qui constituent l'ancienne demeure de la famille des Plantin-Moretus. Ils ont été formés tels que nous les voyons, par Balthasar I. En 1762-3, François-Jean les fit transformer dans le style de ce temps. Quand la ville d'Anvers, en 1876, organisa le Musée Plantin-Moretus, il rendit à ces appartements l'aspect que Balthasar I leur avait donné.

LES murs de la première salle sont tendus d'anciennes tapisseries flamandes, portant dans leur bordure les armes de la famille Losson-van Hove, pour laquelle elles furent tissées, et le compas de Plantin, qui probablement les acheta du premier propriétaire. Elles furent faites pour un appartement plus grand que celui où nous les voyons et subirent à une époque déjà éloignée, des mutilations qui en rendent le sujet méconnaissable. Le nom de *Thomiris*, tracé sur la robe d'un des personnages, nous apprend toutefois que, dans leur état primitif, ces panneaux représentaient l'histoire de cette reine des Scythes qui vainquit et fit décapiter Cyrus.

LES fenêtres actuelles de cette salle et des deux suivantes sont la reproduction de celles qui y existaient jusqu'en 1763 et qu'on remplaça, à cette époque, par des fenêtres modernes à grands carreaux. Sur des verres peints, au milieu de ces fenêtres, sont inscrits les noms de deux des Moretus, ceux de leurs épouses et les dates de la naissance et de la mort de ces anciens propriétaires de l'Architypographie.

QUATRE écussons, dans les châssis dormants, reproduisent

BUSTE DE JEAN MORETUS I (Cour)

deux fois l'étoile que Balthasar Moretus I et ses successeurs adoptèrent comme emblème, ainsi que les armoiries de Marie de Svveert, femme de Jean Moretus II et d'Anne Goos, épouse de Balthasar Moretus II.

LES corbeaux qui dans cette salle, comme dans presque tous les autres locaux du Musée, supportent les maîtresses-poutres, sont sculptés et représentent alternativement l'emblème de Plantin et celui des Moretus. C'est Balthasar Moretus I qui fit exécuter ce décor. Le compas de Plantin est représenté, appuyé sur les deux pointes; la banderole avec *Labore et Constantia* est passée entre les deux pieds. L'emblème des Moretus se compose de l'étoile des Mages, sous laquelle passe la banderole avec l'exergue *Stella duce*, et au-dessous de celle-ci le monogramme B. M. (Balthasar Moretus). La genèse de l'emblème est la suivante. Le nom de famille en flamand des successeurs de Plantin était *Moerentorf*, que l'on latinisa en *Moretus*. La racine de ce nom latinisé est *Morus*; sous ce vocable on retrouvait la désignation du roi nègre, ce qui amena la famille à prendre pour devise l'étoile-guide (Stella duce) des rois d'Orient.

LA cheminée en chêne est la même que celle qui y avait été placée au XVII^e siècle et qu'on avait reléguée, en 1762, dans les caves, d'où on l'a retirée au moment de restaurer l'appartement en 1876. On y voit deux chenets en fer et une plaque à feu représentant David avec le prophète Gad, qui porte la date de 1661.

AU-DESSUS de la cheminée se trouve une *Chasse aux Lions*, sur toile, copiée d'après le tableau de Pierre-Paul Rubens que possède l'ancienne Pinacothèque de Munich. Quatre hommes à cheval et trois à pied luttent contre un lion et une lionne. Trois des cavaliers portent un turban, le

BUSTE DE JEAN MORETUS II (Cour)

quatrième est coiffé d'un casque. Le lion s'est attaqué à un des cavaliers et l'a arraché de son cheval en le faisant tomber à la renverse. Les deux autres cavaliers asiatiques percent le lion de leurs lances ; le cavalier européen va le frapper de son épée. La lionne a enfoncé sa griffe dans la poitrine d'un des chasseurs à pied ; le second se porte au secours de son compagnon ; le troisième est étendu mort à terre. L'original du tableau a presque le double de la grandeur de cette reproduction. Celle-ci mesure 1 m. 325 de haut et 2 m. 13 de large ; le tableau de Munich 2 m. 47 de haut et 3 m. 75 de large. La copie est du temps de Rubens et probablement faite par un de ses élèves. Elle est mentionnée dans l'inventaire des biens, dressé le 1ᵉʳ janvier 1658 par Balthasar Moretus II.

AU-DESSUS des deux portes, la Commission administrative du Musée Plantin-Moretus fit placer, la veille de l'ouverture, le 18 août 1877, l'inscription suivante en néerlandais et en français :

En 1876
sous l'Administration du Bourgmestre
Mr LEOPOLD DE VVAEL
l'imprimerie plantinienne
fut acquise de Monsieur
EDOUARD MORETUS-PLANTIN
par la ville d'Anvers avec l'intervention de l'Etat
et transformée en
Musée public.

CETTE inscription constitue un hommage rendu au magistrat, à l'intervention active et éclairée duquel la ville d'Anvers doit, avant tout, la création et l'organisation du Musée Plantin-Moretus.

AU milieu de la salle se trouve une précieuse table plaquée d'écaille. Entre les deux fenêtres est placé un dressoir en bois de chêne, style renaissance flamande, sur l'étagère duquel sont exposés divers objets de poterie flamande, parmi lesquels on distingue un plateau et une coupe à fruits en faïence, tous deux décorés des armoiries des Moretus, surmontées du monogramme B.M. (Balthasar Moretus).

PRES de là sont placés, sur des socles en bois de chêne sculpté, deux bustes en marbre blanc, l'un de Léopold de VVael, bourgmestre d'Anvers, par Eugène Van der Linden ; l'autre d'Edouard Moretus-Plantin, par Robert Fabri. Tous deux furent offerts au Musée par un Comité qui avait recueilli, au moyen d'une souscription publique, les fonds nécessaires pour faire exécuter ces œuvres d'art. Elles furent inaugurées le 12 août 1881 et sont un témoignage de la reconnaissance de la population anversoise envers l'acheteur et le vendeur de l'Architypographie.

LE second salon est bâti en style de renaissance flamande comme la plupart des appartements de la maison. C'est la seule pièce où il ait fallu introduire une construction moderne, imitant une partie ancienne disparue. A la place de la cheminée en marbre blanc qui y avait été installée en 1763, l'architecte de la ville, Pierre Dens, construisit la cheminée en marbre et en bois de chêne que l'on y voit maintenant. AU-DESSUS des portes, on lit les dates 1555 et 1876 ; la première indique l'année où Plantin imprima son premier volume ; la seconde celle, où la ville d'Anvers acquit l'Architypographie et y installa le Musée. Dans les vitres coloriées, formant médaillon, au milieu des fenêtres à croisillons de plomb, on lit les noms de Plantin, de quatre de ses beaux-fils, de leurs femmes et de Balthasar Moretus I, ainsi que les années de la naissance et de la mort de ces personnages.

A côté de la cheminée se trouvent deux riches cabinets. Le meuble de droite est plaqué d'écaille, encadrée de palissandre et d'ébène. Il est orné de 23 sujets bibliques peints sur marbre blanc. Ces panneautins sont encadrés de cuivre estampé et doré. Le corps du meuble est supporté par quatre nègres en draperies dorées ; il est couronné de six figurines. Le travail est flamand et date du XVIIᵉ siècle. Le meuble de gauche est en palissandre incrusté d'ornements en étain niellé. Sur la porte, dans la paroi intérieure, on voit la marque plantinienne ; sur l'extérieur des vantaux, les initiales des Moretus. Travail flamand du XVIIᵉ siècle. Sur ce dernier cabinet se trouve, entre deux vases en porcelaine du Japon, une pendule en vermeil ayant la forme d'un petit temple. Selon la tradition, elle fut donnée en cadeau par les archiducs Albert et Isabelle à Balthasar Moretus I.

AUX parois de cette salle sont suspendus treize grands portraits peints, dont huit de la famille de Plantin-Moretus, et cinq de savants en relations avec l'Architypographie. Dix de ces portraits sont de la main de Pierre-Paul Rubens ; ce sont les œuvres les plus remarquables que possède le Musée ; nous allons nous en occuper d'abord. Rubens ne peignit pas ces portraits d'après nature, mais d'après des

tableaux plus anciens ou d'après des gravures. Ainsi le portrait de Plantin est fait d'après un original suspendu sur la cheminée de la même salle, où l'on voit le grand imprimeur, le compas dans une main, un livre dans l'autre. Il est tourné de trois-quarts, comme tous les portraits de cette salle. Dans le coin du panneau en haut à droite, on lit l'inscription : *A° 1584, Aetatis 64*. Plantin passa l'année 1584 à Leide ; c'est donc là que cette œuvre a été faite par un artiste dont le nom nous est resté inconnu. Dans sa copie, Rubens lui a infusé une vie nouvelle : au lieu du vieillard pâle, de tenue raide, nous trouvons un homme du même âge, mais à la figure animée par la chaleur du sang. La peau est fortement vallonnée ; sur toute la face des ombres sont répandues ; le nez se profile fortement entre l'os vivement éclairé et l'ombre nuancée de rouge ; l'œil est perçant et méditatif, la touche est moelleuse et transparente. Les mains sont d'une belle facture grasse et claire. Le blanc du col tuyauté, le linge autour de la main, la tranche du livre ressortent clairement sur le noir de l'habit et le fond sombre (Panneau H. 0,625 m., L. 0,485 m.)

A côté de son mari nous trouvons le portrait de sa femme, Jeanne Rivière. C'est une tout autre figure que celle de l'architypographe : la face large, pâteuse, encadrée dans sa coiffe de linge blanc, dont deux rubans blancs lui tombent sur le dos, un col tuyauté autour du cou ; elle est vêtue d'une robe noire ; c'est une figure de simple femme de ménage. La clarté est abondante sur la peau blanche. Nous ne connaissons pas l'original qui a servi à Rubens ; une copie à laquelle sont ajoutées les deux mains se trouve à la salle V.

APRES les deux fondateurs de la maison, Rubens peignit leurs successeurs, Jacques Moerentorf et sa femme Adrienne Gras. Le mari porte une barbe pleine, des cheveux rares sur le haut de la tête, un col blanc tuyauté, un vêtement noir, bordé d'une mince bande de fourrure. Il tient dans la main un papier blanc plissé ; son expression est calme, sans émotion. L'original qui servit de modèle à ce portrait, se trouve dans la salle suivante ; il est de dimension plus petite et de couleurs plus vives. Rubens l'a imité soigneusement, mais a supprimé l'une des mains. L'ensemble est plus harmonieux, de ton plus chaud et plus sombre. C'est un exemple de la façon dont le grand peintre transportait en son style une œuvre ancienne de moindre mérite.

A côté du portrait de Jacques Moerentorf est exposé celui de sa femme Adrienne Gras (1514-1592). Les Gras étaient, du côté paternel, originaires d'Italie et portaient des armoiries qui, en grande partie, furent reprises par les Moretus lorsqu'ils furent annoblis en 1692. Rubens imita ici encore un portrait ancien qui se trouve à la salle suivante. Dans l'œuvre originale, le modèle porte un bonnet blanc et une courte fraise. Rubens lui laissa sa toilette, mais agrandit le format de la tête ; il aviva la couleur de la peau et la fit reluire d'une lumière plus blanche, ombrée d'un gris transparent. Les yeux sont à demi-clos ; une grande paix règne

BUSTE DE BALTHASAR MORETUS I (Cour)

sur ses traits ; le tout ressort clairement sur un fond sombre.

SUR le mur adjacent nous trouvons le portrait d'Arias Montanus (1527-1598), le savant orientaliste qui, de 1568 à 1572, par ordre de Philippe II, dirigea la correction et l'exécution de la Bible Polyglotte. Après l'achèvement de son œuvre capitale, Arias se rendit à Rome pour en obtenir du pape l'approbation ; de là il retourna dans sa patrie. Pendant toute la vie de Plantin, il resta son ami et correspondant fidèle. Jean Moretus continua à imprimer pour lui.

DE l'autre côté du cabinet, on voit le portrait d'Abraham Ortelius, le fameux géographe anversois (1527-1598). Il est vu à peu près de profil. Il pose une main sur un globe terrestre teinté de bleu. Son front est dégarni de cheveux ; la barbe pleine est noire. Il porte une houppelande de couleur brunâtre, garnie de dessins en galon noir et d'un fort collet de fourrure. Le teint du visage est d'un clair vigoureux ; les traits sont réguliers et vivement dessinés. Rubens n'a pas connu Ortelius ; il a pris pour modèle la gravure qui se trouve dans l'Atlas d'Ortelius, publié par Plantin en 1579, gravé par Philippe Galle. Rubens le modifia dans les accessoires.

PLUS loin dans la salle se trouve le portrait de Pierre Pantinus (1556-1611), helléniste et poëte latin, par Rubens. En 1584, il se rendit en Espagne, où il fut nommé professeur

BUSTE DE BALTHASAR MORETUS II (Cour)

à l'université de Sarragosse. Il rentra dans son pays à la suite du cardinal-archevêque Albert, et fut investi de la charge de doyen de Ste Gudule à Bruxelles, puis d'aumônier général des armées de S. M. et de chanoine de la cathédrale d'Ypres. Il édita le texte grec de plusieurs Pères de l'église avec une traduction latine. Jean Moretus imprima de lui en 1608: *Basilii Seleuciæ in Isauria Episcopi De Vita ac Miraculis D. Theclae*. La figure du portrait est pâle, les moustaches et les cheveux grisonnants. Il tient à la main un volume, sur le dos duquel on lit: *Vita D. Theclae*. Dans le coin supérieur à gauche, on voit les armes de Pantinus. L'original qui servit de modèle à Rubens appartenait à Louis-Joseph d'Huvetter, d'Ypres. Rubens, qui l'avait reçu de Balthasar Moretus I, l'avait égaré et le retrouva au mois de juillet 1633. Balthasar Moretus annonça cette nouvelle au propriétaire le 29 de ce mois: "Rubens a retrouvé le portrait de feu Pantinus et le copie d'après votre exemplaire. (1)"

PLUS loin dans la salle, le portrait de Juste Lipse (1547-1606), le célèbre professeur que Rubens avait déjà peint en Italie, en compagnie de lui-même, de son frère et de Jean VVoverius. Le présent portrait a la barbe pleine et grison-

(1) Repperit tandem Rubenius effigiem D. Pantini p. m. eamque mihi ad exemplar tuum depinxit. (Balth. Moretus à L. J. d'Huvetter, le 29 juillet 1633).

nante, les cheveux noirs. Autour du cou il porte un col plissé; sur les épaules un manteau noir, bordé d'une large bande de fourrure; Rubens se servit comme modèle d'une gravure par Pierre De Jode, que Jean VVoverius remit en 1613 à Corneille Galle. Figure émaciée, creusée profondément par l'étude et la fatigue de la pensée.

CONTRE le mur, à gauche de la porte d'entrée, se voient les portraits de Jean Moretus I (1543-1610) et de sa femme Martine Plantin (1550-1616). Le mari porte le costume de l'époque: habit boutonné noir, fraise blanche et molle. La barbe et les cheveux sont courts et grisonnants; le teint est clair, un peu rougeaud, avec une ombre chauffée d'un rouge ardent. Le col est d'un gris bleuâtre, s'harmonisant avec les reflets gris clair répandus sur l'habit.

MARTINE Plantin a la mine menue, amincie par le bas, les yeux un peu obliques, la figure osseuse, le teint pâle avec une forte ombre sur l'un des côtés. Elle porte un bonnet de fine étoffe blanche à coque, une fraise tuyautée, une robe noire à reflets grisâtres sur laquelle passe, à la ceinture, une lourde chaîne d'or.

DANS les comptes de Rubens qui appartiennent aux archives plantiniennes, nous trouvons que parmi ces dix portraits, la plupart ont été exécutés entre 1612 et 1616, notamment ceux de Plantin, de Jean Moretus, de Juste Lipse. Jean Moretus II les inscrit à l'avoir du peintre, à raison de 14 florins 8 sous. C'est un prix extraordinairement bas, démontrant que le peintre ne regardait pas son travail comme de première valeur. En effet, il peignit les chairs, mais il laissa faire les vêtements et accessoires par un de ses collaborateurs; la partie qu'il se réserva, il la traita d'une main leste et facile, et d'une facture moins creusée que pour ses portraits d'après nature.

DANS la salle suivante nous trouvons, de la main de Rubens, les portraits du pape Nicolas V (+ 1455), avec la tiare et les habits pontificaux; du pape Léon X (1475-1521), vêtu du camail et de la calotte pourpre bordés d'hermine; d'Alphonse, roi d'Arragon et de Naples (1384-1458), cheveux blancs, tête nue, portant la cuirasse; de Pic de la Mirandole (1463-1494), vu de profil, portant de longs cheveux blonds qui se déroulent sur les épaules, habit bleu, manches roses; de Mathias Corvin, roi de Hongrie (1443-1490), sur les longs cheveux châtain clair, une légère couronne de fleurs est posée; il porte des fourrures brunes et blanches, sur une robe rouge; de Laurent de Médicis (1448-1492), qui est vu de profil et porte les cheveux longs et un habit bleu. Comme pour les portraits de la salle précédente, Rubens exécuta pour ceux-ci les chairs et abandonna les vêtements à un collaborateur. Léon X, Laurent de Médicis, Pic de la Mirandole, le roi Alphonse et Mathias Corvin furent fournis entre 1612 et 1616; Arias Montanus, Abraham Ortelius, Jac. Moretus, Jeanne Rivière, Martine Plantin et Adrienne Gras, ont été exécutés vers 1633. Balthasar Moretus voulut les payer 14 fl. 8 sous, comme les précédents, mais Rubens exigea 24 florins, que Balthasar Moretus dut lui payer.

Le portrait de Nicolas V ne se trouve pas mentionné dans son compte, quoiqu'il soit de la main de Rubens. Outre les portraits que nous venons de mentionner, il se trouvait encore dans la série des peintures vendues avec l'Architypographie, celui de Cosme de Médicis, qui ne figure pas dans le compte de Rubens; il est peint sur toile et non sur panneau, comme les autres, et n'a pas été exécuté par le maître.

OUTRE les portraits faits par Rubens que nous venons de décrire, la seconde salle renferme de lui deux grisailles, dont la première surtout est un joyau artistique. C'est le modèle de la marque d'imprimeur de Jean Van Meurs, le mari de Catherine de Svveert, sœur de Marie de Svveert, la femme de Jean Moretus II. Il fut par conséquent le beau-frère de Jean Moretus II, et quand celui-ci mourut en 1618, il s'associa avec Balthasar I. Ils travaillèrent ensemble jusqu'en 1628. La marque, comme nous venons de le dire, est un petit chef-d'œuvre d'invention et d'exécution. Van Meurs avait pour devise : *Noctu incubando diuque* (En m'appliquant nuit et jour). Rubens a traduit ces paroles et les qualités de la presse en figures expressives.

DANS la seconde salle, outre les œuvres de Rubens, nous voyons encore exposés aux murs, à droite de la porte de sortie, le portrait de Balthasar Moretus I (1574-1641). Il a la barbe pleine, courte et grisonnante. Il porte un col plissé de toile blanche, rabattu sur son habit noir. L'œil est vif, la carnation claire et rosée, ressortant bien sur le linge d'un blanc éclatant. Balthasar n'avait jamais voulu se faire portraiturer en grand; il n'avait voulu que d'une grisaille in-4º, qu'il fit faire par Erasme Quellin. On peut s'étonner qu'il ait résisté à la tentation de faire faire son effigie par son grand ami Pierre-Paul Rubens. Mais immédiatement après sa mort, son neveu et successeur Balthasar II chargea le peintre anversois Thomas VVilleborts, appelé aussi Bosschaert, de faire un double portrait de son oncle, l'un lorsqu'il était en vie, l'autre sur son lit de mort, pour lesquels il lui paya 96 florins (1).

A côté de ce portrait se trouve celui de Gaspar Gevaerts ou Gevartius (1593-1666), secrétaire de la ville d'Anvers, et l'un du groupe de savants qui, avec Balth. Moretus, Pierre-Paul et Philippe Rubens, Nicolas Rockox, Jean VVoverius, Hemelarius, formait un noyau de savants et de lettrés dont Anvers se faisait honneur, dans la première moitié du XVIIᵉ siècle. Lorsque l'Architypographie fut cédée à la ville d'Anvers, ce portrait se trouvait sous le nom de Corneille De Vos. Cette attribution n'était basée sur aucun fondement sérieux. Nous nous sommes cru autorisé à désigner Thomas VVilleborts comme l'auteur, en nous laissant guider par le style et par un ancien document. A la fin de 1658, peu d'années après l'exécution de cette effigie, Balthasar Moretus II inscrivit dans l'inventaire de ses tableaux qu'il dressa alors, que le grand salon était orné de 29 portraits "presque

BUSTE DE BALTHASAR MORETUS III (Cour)

tous originaux de Rubens et de VVilleborts" (2). En évaluant l'âge de Gevartius à 48 ans, nous placerions l'exécution de son portrait en la même année que celui de Balthasar I.

NOUS voyons encore dans la salle, une grisaille-portrait de Balthasar Moretus I, par Erasme Quellin. Le petit-fils de Plantin est vu jusqu'aux genoux, drapé dans son manteau, la droite appuyée sur des livres placés sur une table. Cette grisaille fut exécutée pour le graveur Corneille Galle, le jeune, qui signa la gravure de son nom et donna l'adresse de l'artiste qui la dessina. Dans l'estampe, la main droite est devenue la main gauche. Le peintre a prévu cette particularité, importante dans un portrait de Balthasar Moretus I, qui était perclus du côté droit.

DE l'autre côté de la porte d'entrée, nous voyons une miniature, représentant Constantin-Joseph-Henri Moretus, né à Munster en VVestphalie et baptisé le 12 mars 1797, et de sa femme Marie-Sophie-Jeanne-Antoinette de Stephanis, qu'il épousa à Paris en 1826 et qui y décéda le 15 janvier 1853. Le portrait de la femme est daté de 1821. L'œuvre est signée *Mansion* et fut achetée par le Musée en 1901.

AU milieu de la Salle II se trouvent exposés, dans un pupitre-

(1) Aº 1641. Adi 11 Octobre. Betaelt voor tvvee contrefaictsels van Oom Saligher, een doot, een naer het leven aen Sʳ VVilleborts, fl. 96. (Archives plantiniennes. Dépenses privées de Balth. Moretus II).

(2) Ultima Decembris 1638. Reghister van de schilderyen : 29 Verscheyden pourtraiten in de groote Camer boven de lyste meest alle originele van Rubens ende VVilleborts, het een door d'ander a fl. 10..... fl. 290 (Ibid.)

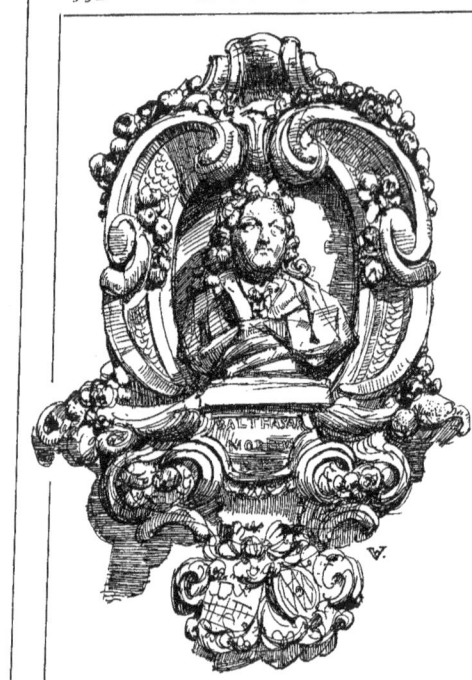

BUSTE DE BALTHASAR MORETUS IV (Cour)

montre, une partie des dessins que possède le Musée Plantin-Moretus. Ils furent faits par différents peintres pour être gravés comme frontispices ou comme illustrations d'ouvrages publiés par l'Architypographie. Nous y avons ajouté quelques autographes.

Nous remarquons d'abord les œuvres de RUBENS. Une quittance de 600 florins, payés au maître par Balthasar Moretus I, pour le tableau ornant le monument sépulcral de Jean Moretus I, à la cathédrale d'Anvers. Ce tableau est un triptyque dont le panneau central représente la *Résurrection du Christ*. Le Sauveur, tout nu à l'exception d'une draperie blanche qui descend de son épaule, sur le milieu du corps, se tient debout sur le roc dans lequel est taillé son sépulcre ; de la droite, il tient une palme ; de la gauche, la hampe du labarum. Par terre, les soldats s'éveillent et se lèvent pleins d'effroi ; dans les nuages on distingue quelques têtes d'anges.

Les volets du triptyque représentent Sainte Martine et Saint Jean-Baptiste, le patron et la patronne de Jean Moretus et de sa femme Martine Plantin. Au-dessus du panneau central, deux anges sculptés tiennent le portrait peint de Jean Moretus. La quittance, datée du 27 avril 1612, est de la teneur suivante : " Je soussigné reconnais avoir reçu du Sr Balthasar Moretus la somme de six cents florins, en paie-ment de l'épitaphe de feu son père peint par moi. En confirmation de la vérité, j'ai écrit et signé de ma main la présente quittance, le 27 avril 1612. Pierre-Paul Rubens. (1) "

Un second document se trouve à côté du précédent ; c'est un acte daté du 27 novembre 1630, par lequel Rubens vend à Balthasar Moretus I, pour une somme de 4920 florins, 328 exemplaires des œuvres d'Hubert Goltzius et lui en cède les planches au prix de 1000 florins, à payer en livres. Les quittances de Rubens, constatant le paiement du capital et des intérêts, sont écrites sur l'acte même.

Les exemplaires de Goltzius dont il s'agit ici, faisaient partie de l'édition de Jac. Biaeus (De Bie, Anvers, 1617) et se composaient des quatre premiers volumes des œuvres complètes de Goltzius. Le cinquième volume, renfermant les empereurs romains, n'y était point compris. De 1631 à 1633, Balthasar Moretus I fit tailler, par Christophe Jegher, les médaillons devant servir à illustrer ce cinquième volume ; de 1634 à 1637 il fit imprimer le texte du même volume. Il ne parut toutefois qu'en 1645, et fut publié par Balthasar Moretus II. A cette époque, les exemplaires des quatre volumes de l'édition de Biaeus, vendus par Rubens, furent pourvus de nouveaux titres et préfaces et, réunis à ce cinquième volume réimprimé, ils formèrent une soi-disant nouvelle édition.

Plusieurs frontispices, de la main de Rubens, se trouvent dans le même pupitre. C'est d'abord *Jacobi Bidermani Heroum Epistolæ, Epigrammata et Herodias* (Plantin, 1634). Sur un autel antique est posée une lyre, entourée d'une couronne de lierre ; à côté de la lyre, une coupe et un vase employés aux sacrifices. Le dessin porte, de la main de Rubens, les mots suivants : " *Ara, Patera, et Simpulum, Pietatem, Religionem et Sacra indicant, Lira et Hederacea Corona Poesim.* " Ce dessin à la plume fut payé 5 florins et gravé par Corneille Galle, le père.

Un second frontispice par Rubens est celui de : *Bernardi Bauhusii et Balduini Cabillavi Epigrammata et Caroli Malapertii Poemata* (Plantin, 1634, in-24°). Une pierre monumentale est surmontée d'un hermathène, où Mercure est remplacé par une Muse. Une lyre et le bouclier de Minerve se trouvent sur les côtés. Le dessin porte les explications suivantes, écrites de la main de Rubens : *Habes hic Musam, sive Poesim, cum Minerva seu Virtute, forma Hermatenis, conjunctam, nam Musam pro Mercurio apposui, quod pluribis exemplis licet. Nescio an tibi meum commentum placebit, ego certe mihi hoc invento valde placeo, ne dicam gratulor. Nota quod Musa habeat Pennam in capite, quo differt ab Apolline.* Ce dessin à la plume fut payé 5 florins à Rubens et gravé par Corneille Galle, le père.

Un troisième frontispice, dessiné à la plume par Rubens, est celui de : *Urbani VIII Poemata* (Plantin, 1634, in-4°).

(1) Texte original : Ic ondersereven bekenne ontfanghen te hebben van Sr Balthasar Moretus die somme van seshondert guldens eens tot betalinghe van syn vaders saligher Epitaphium door mij gheschildert. Tot bevestighe der vvaerheyt hebbe dese quittancie met myn handt ghescreven en ondertekent desen 27 April 1612.
 Pietro Pauolo Rubens.

Le dessin représente Samson découvrant un essaim d'abeilles dans la gueule d'un lion. On sait que les abeilles sont ici l'emblème des Barberini, famille à laquelle appartenait Urbain VIII et qui portait des abeilles dans son écusson. Le dessin fut payé 12 florins et fut gravé par Corneille Galle, le père.

Un quatrième frontispice par Rubens est celui de : *Opera Justi Lipsii* (Plantin, 1637, in-folio). Sur une arcade rustique portant le buste de Juste Lipse, la Philosophie et la Politique sont assises. Les montants de l'arcade sont formés de deux termes, représentant Sénèque et Tacite, les auteurs préférés de Juste Lipse.

Outre les frontispices que nous venons d'énumérer, nous trouvons exposés dans ce pupitre divers dessins de la main de Rubens. Une marque de l'imprimerie plantinienne, probablement exécutée pour servir de modèle à Théodore Galle, qui la grava ou la fit graver dans un plat d'argent. Le 15 mars 1630, Balthasar Moretus paya de ce chef au graveur 36 florins (1).

Dans le même pupitre, nous rencontrons nombre de dessins d'autres artistes. Des plus anciens Anversois, nous voyons Martin De Vos (1531-1603) ; huit dessins pour un Missel : Abraham et Melchisédech ; l'Adoration des Bergers ; le Christ en Croix avec Marie, St-Jean et Ste-Madeleine, signé et daté : *M. De Vos, f. 1582* ; le Christ en Croix avec les trois mêmes personnages et deux anges qui recueillent le sang du Sauveur ; la Résurrection du Christ, signé et daté : *"M. De Vos, f. 1588"* ; la Descente du St-Esprit ; le Couronnement de la Vierge ; le Jugement dernier, signé et daté : *"M. D. Vos, f. 1582"*. Ces dessins à la plume, lavés au bistre, de format in-folio, furent gravés à l'époque dont ils portent la date, probablement par Théodore Galle. Les planches gravées furent employées dans les Missels plantiniens depuis le commencement du XVIIe siècle jusqu'en 1614. A cette date, elles furent remplacées par les compositions de Rubens.

Une autre série de dessins par Martin De Vos consiste en 40 planches, exécutées pour un *Office de la Vierge*. Ils furent fournis à Plantin en 1588 et furent gravés par Crispin Van den Passe. Celui-ci reçut par pièce 6 florins ; le peintre, 1 1/2 florin. Les cuivres de ces gravures ne furent jamais utilisés, ce que l'on remarque encore pour d'autres travaux artistiques. Ils ne furent imprimés qu'en 1901, dans les éditions du Musée Plantin-Moretus. Nous remarquons encore de Martin De Vos, un St Brunon, figure du Saint, entourée de dix médaillons, représentant des scènes de sa vie. Le dessin fait à la plume, lavé au bistre, fut exécuté pour la Règle des Capucins (Plantin, 1590) et gravé par Crispin Van den Passe. Enfin le frontispice d'une *Bible Latine* (Plantin, 1590), dessiné à la plume, lavé à l'encre de Chine, in-8°.

De Crispin Van den Broeck (1524-1591 ?), nous trouvons une œuvre remarquable : *La Vierge aux sept douleurs*.

(1) Archives du Musée Plantin-Moretus. Compte de Théodore Galle. A 1630. Den 15 Meert. Gesneden in een silveren telloor den passer naer Rubens, gul. 36.

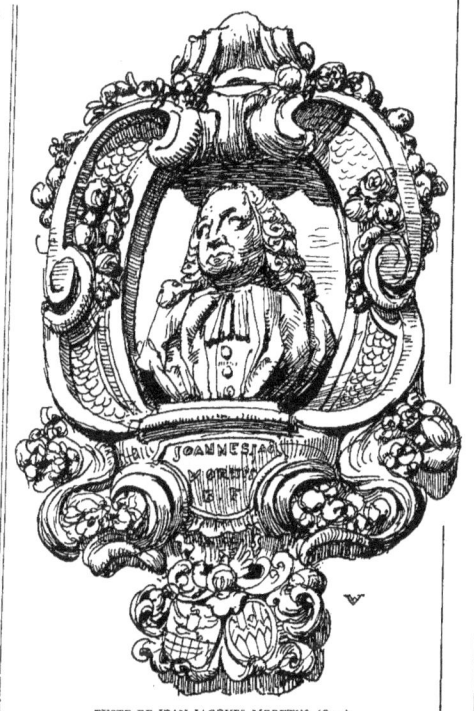

BUSTE DE JEAN JACQUES MORETUS (Cour)

Marie est représentée assise, la poitrine percée d'une épée. Sept médaillons, représentant des scènes douloureuses de sa vie, l'entourent. Ce dessin fut fait, en 1587, par Crispin Van den Broeck, sur l'ordre de Plantin et pour compte de Jean Moflin, abbé de Bergues St-VVinoc. Il fut gravé par Jérôme VViericx. Plantin paya 6 florins pour le cuivre, 6 florins pour le dessin et 96 florins pour la gravure (1).

De Pierre Van der Borcht (1540-1602), qui avait fourni énormément de dessins à Plantin et à ses successeurs, nous n'avons conservé qu'une série : *Treize dessins pour un Bréviaire et deux vignettes*. L'Evangéliste St-Jean est signé Pe. v. Borcht.

De Nicolas Van der Horst, deux dessins pour l'*Entrée de la Reyne-mère dans les Pays-Bas* (Plantin, 1632) : l'Entrée de Marie de Médicis à Bruxelles et le *Portrait de Marie de Médicis*. On sait quelle sensation produisit dans toute l'Europe la fuite de Marie de Médicis en Belgique d'abord, dans les Pays-Bas septentrionaux ensuite. Un des adhérents

(1) Archives Plantiniennes. Compte de Jean Mofflin, 25 janvier 1587. Pour la peinture de la Nre Dame à tailler 6 fl. et pour le cuivre 6 fl. et 2 L. (12 fl.) à bon compte de taillure et 14 L. (84 fl.) qu'il faudra encore estant achevé de tailler par Jérôme, Val. 18 Livres de gros (fl. 108).

de la souveraine fugitive, de La Serre, décrivit les aventures de la Reine-Mère et les honneurs qu'on lui rendit dans nos contrées. Van der Horst dessina les planches qui illustrèrent l'ouvrage et Luc Vorsterman grava le portrait de la reine. André Pauvvels tailla les autres planches. La reine Marie de Médicis, accompagnée de l'archiduchesse Isabelle, visita l'imprimerie plantinienne le 10 septembre 1631. Balthasar Moretus I composa un compliment en l'honneur des deux princesses et le leur offrit pendant leur visite. Il le réimprima dans le livre de La Serre.

D'Adam Van Noort (1557-1641), le maître de P. P. Rubens, se trouvent exposés cinq dessins pour *Thomas Saillius, Thesaurus Precum* (Plantin, 1609). Trois d'entre ces derniers portent le monogramme du maître: AVN accouplés (1); gravés par Théod. Galle; et neuf dessins pour P. *Biverus, Sacrum Oratorium* (Plantin, 1634, in-4°), gravés par Charles de Mallery en 1630 (2). Ces dessins d'Adam Van Noort ont cette valeur exceptionnelle que ce sont les seules œuvres connues du maître de Rubens dont l'authenticité est attestée par des documents incontestables. Elles nous prouvent que Van Noort avait un talent moyen, qui d'aucune façon n'a agi sur la manière de Rubens. Il devait guider son élève de génie dans la voie de l'art raisonnable et des figures humaines traditionnelles, ce qui était le caractère distinctif d'Otto Venius, le véritable maître de Rubens. Le livre de Saillius renferme 24 gravures, toutes exécutées très probablement d'après les dessins d'Adam Van Noort. Le *Sacrum Oratorium* de Biverus renferme plusieurs séries de gravures fort différentes les unes des autres. Dans la première se rencontrent neuf planches illustrant le texte de l'*Ave Maria*: Ave Maria Gracia plena etc., dont chaque composition est portée sur la poitrine d'un aigle aux ailes étendues. Ce sont ces neuf dessins qui ont été attribués à Adam Van Noort dans la collection de dessins originaux conservés au Musée Plantin-Moretus.

VERS 1637, Rubens se fatigua du travail qu'il avait exécuté depuis 25 ans pour son ami Balthasar Moretus; il se fit aider d'abord, remplacer ensuite par son fidèle élève Erasme Quellin. Nous possédons ici plusieurs produits de cette collaboration. D'abord un portrait du comte-duc d'Olivarès, le fameux premier ministre du roi d'Espagne, Philippe IV. Rubens a fait une grisaille, représentant le médaillon du comte-duc d'Olivarès, entouré de figures symboliques et gravé par Paul Pontius. Le présent dessin est une copie simplifiée faite par Erasme Quellin d'après cette œuvre originale. Il fut payé 18 florins par Balth. Moretus I en 1639. La planche gravée par Corn. Galle, le jeune, pour les œuvres de Luitprand (Plantin, 1640, in-folio) porte l'indication, démentie par la quittance: *Petrus-Paulus Rubenius pinxit*.

(1) Archives Plantiniennes. VVerklieden, 13 September 1608. A Adam van Noort pour 9 patrons des figures des Litanies de P. Saillius à 36 patars pièce, fl. 16, s. 4.
(2) Archives Plantiniennes. Comptes des graveurs Galle, fol. 76: 1630 den 4 November Mallery gesneden het leven van Ons L. Vrou in duyfkens sijn negen platen met herteeken en lystken onder. Stuck 33 gul. -- 297 gul.

LE second dessin de ce genre est le frontispice de *Luitprandi Opera*, publiées par le père Jérôme de la Higuera et annoté par Laurent Ramirez de Prado (Plantin, 1640, in-folio). Sur un piédestal cylindrique trône l'Histoire. A gauche on voit un olivier, auquel sont suspendues la tiare et les clefs papales. Une femme attache au tronc une chaîne formée des portraits des papes. Autour d'un palmier, Mercure enroule un ruban avec l'inscription *Pace et Bello*, qui s'entrecroise avec une bande formée par les portraits des empereurs et des rois d'Europe dont Luitprand a écrit l'histoire. Europe est représentée dans un bas-relief, ornant la base du piédestal. Rubens conçut le sujet de cette composition; Erasme Quellin la dessina; Corn. Galle, le jeune, la grava comme l'atteste l'inscription. Le 25 mai 1639, Quellin reçut 24 florins en paiement de ce travail.

D'AUTRES frontispices du même genre sont celui de *Icones Imperatorum Goltzii* (Plantin, 1645, in-folio). C'est le frontispice du 5ᵉ volume des œuvres de Hubert Goltzius que Balth. Moretus II publia en 1645, cinq ans après la mort de Rubens, quatre ans après celle de Balthasar Moretus I. Le dessin porte l'inscription " *E. Quellinius invent.* " Le cuivre gravé par C. Galle, le père, porte: " *Rubenius invent.* " Il est probable que le maître conçut le projet du dessin et que l'élève l'exécuta.

LE dessin du frontispice de Jean Boyvin: le *Siége de la ville de Dôle* (Plantin, 1638). La ville de Dôle offre une couronne

COIN DE LA COUR

Lettres monumentales toutes signées P.B. (Peter van der Borcht) destinées à un Grand Missel qui ne fut jamais exécuté.

Au milieu : Marque plantinienne du titre de : Descriptio publicæ gratulationis spectaculorum et ludorum in adventu sereniss. principis Ernesti Archiducis Austriæ.

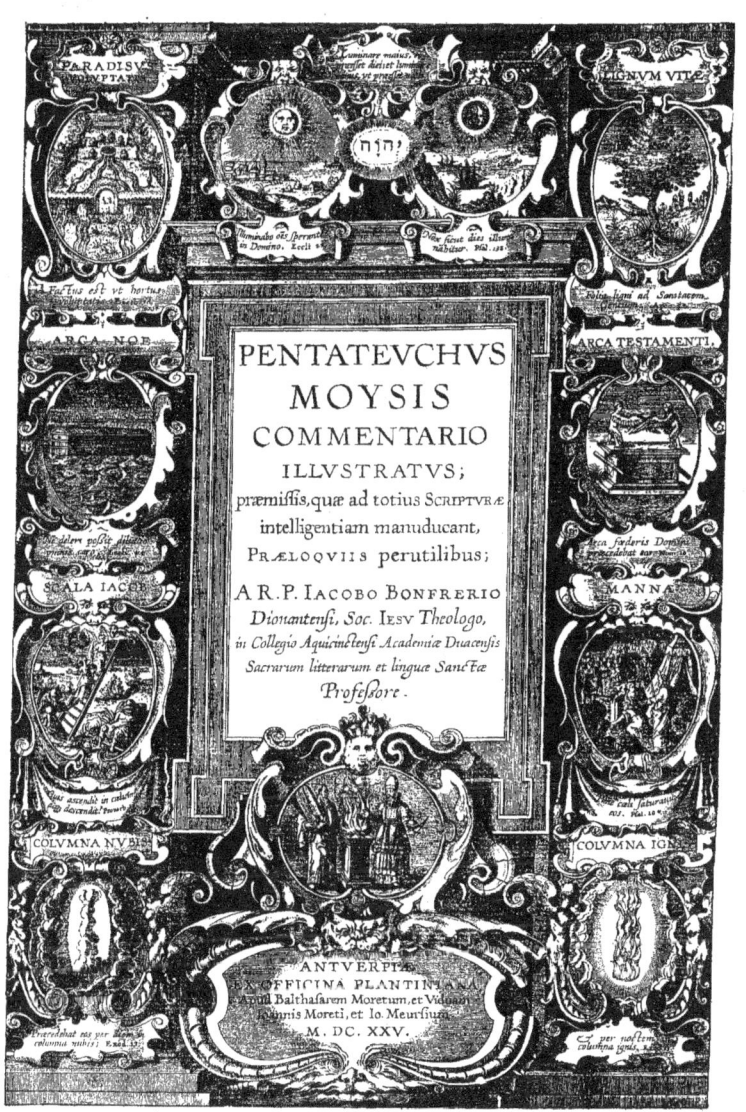

Titre du PENTATEUCHUS MOYSIS
1625

obsidionale à Philippe IV et lui prête serment de fidélité. Le dessin fut fait d'après les indications de Rubens, par Erasme Quellin, et payé à ce dernier la somme de 15 florins, le 6 mars 1638. La planche est gravée par Corn. Galle, le père.

Le dessin du frontispice de *Bartholomaei de Los Rios, de Hierarchia Mariana* (Plantin, 1641, in-folio). La Vierge est invoquée par le roi Philippe IV et par S^t-Augustin. Le dessin est signé " *E. Quellinius delin.* " Il fut exécuté par Erasme Quellin sur les indications de Rubens et gravé par Corneille Galle, le père. Pour ce même ouvrage, Erasme Quellin seul dessina le frontispice et cinq planches qui lui furent payés, en 1639, à 20 florins la pièce et qui furent gravés par Corneille Galle, le père.

D'ERASME Quellin, nous trouvons encore : 1° le dessin du frontispice de *F. Goubau, Epistolae Pii V* (Plantin, 1640, in-4°). Signé *Quellinius*. Payé 24 florins, le 25 mai 1639. Gravé par C. Galle, le père. 2° *L'Enterrement de J.-C.*, pour l'ouvrage *Quaresmii Elucidatio de Terra Sancta* (Plantin, 1639, in-4°). Gravé par André Pauvvels. 3° Le frontispice de *Roderici de Arriaga Disputationes Theologicae* (Plantin, 1643, in-folio). Signé *E. Quellinius invent*. Gravé par C. Galle, le fils. 4° Le frontispice de l'ouvrage de Mathieu de Morgues : *Diverses pièces pour la défense de la Reyne Mère* (Plantin, 1637, in-folio). Le dessin porte l'inscription : *E. Quellinius delin.* Rubens y collabora ; Corn. Galle, le père, le grava. 5° Le frontispice de *Balth. Corderii Expositio patrum Graecorum in Psalmos* (Plantin, 1643, in-folio). Le dessin fut payé 24 florins en 1641. Il fut gravé par Pierre De Jode. 6° Le dessin d'un frontispice représentant le Temps, signé *Erasmus Quellinius del.*, et 7° le portrait d'un religieux avec la devise : *Pone me ad signaculum*.

De Jean-Erasme Quellin, fils d'Erasme (1634-1715), nous trouvons exposés les dessins suivants : Une représentation symbolique de la papauté. Signé *J. E. Quellinius pic (tor) a cub (iculo) Caes. Ma^{tis} F. 1687*). Une représentation symbolique de l'église Catholique, avec la même adresse et une autre figure du même sujet. Signé *J. E. Quellinius P. Caes. Ma^{tis}.* Enfin un S^t-Norbert agenouillé devant la Vierge.

De Jac. Van VVerden, nous trouvons le dessin d'un roi de France, dessiné pour l'ouvrage *Joan. Jac. Chiffletii Lilium Francicum* (Plantin, 1658, in-fol.) Signé *J. Van VVerden, f.*

De Corneille Schut (1597-1656), un dessin du frontispice du livre : *J. Tollenarii Speculum Vanitatis* (Plantin, 1635, in-4°). Gravé par Ch. de Mallery.

De Godefroid Maes (1649-1700), dix dessins pour un Bréviaire in-4°. Signé *G. Maesinv. et del.*

De Jean Van Orley (1656-?), huit dessins pour un Missel, in-fol., publié en 1708.

De Jean-Claude de Cock (1670-1736), huit dessins pour un Bréviaire in-4°. Signés *Joannes Claudius de Cock, inv. et del.*

De Philippe-Joseph Tassaert (1732-?) : *la Résurrection du Christ*. Signé *P. J. Tassaert, inventor et delineavit.*

De Beugnet : dix dessins pour un *Diurnale Romanum* in-12°, dont 5 à la sanguine et 5 à la plume, lavés à l'encre de Chine. Signés *Beugnet inv. 1764*.

De Corn. Jos. D'heur (1707-1762) : dix dessins pour un Bréviaire in-8° ; douze dessins pour un Bréviaire in-8° ; dix-huit dessins pour un Bréviaire in-12° ; dix-huit dessins pour un Bréviaire in-16°.

De même que dans la salle précédente, les murs de la troisième salle du rez-de-chaussée sont garnis de tableaux ; nous avons déjà mentionné ceux de Rubens qui s'y rencontrent ; nous allons énumérer les autres. Citons d'abord ceux de VVilleborts-Bosschaert, dont nous savons qu'un bon nombre garnissaient les parois de la grande salle. Ce sont : le portrait de Godefridus VVendelinus, né en 1580 à Lummen dans le Limbourg, mort à Roulers, en 1660. Il était philosophe, mathématicien et prêtre. Il est représenté de trois-quarts, nu-tête, la barbe et les cheveux courts et grisonnants, un col blanc sur la soutane. Le portrait d'Erycius Puteanus (Eerryk De Putte) (1574-1646), qui succéda à Juste Lipse dans la chaire des lettres latines à Louvain. Il est représenté de trois-quarts, avec une barbe et des cheveux grisonnants. Il porte un col blanc uni et une robe noire, sur laquelle se détache une médaille d'or, à l'effigie de Philippe IV d'Espagne. C'était un savant de grande réputation qui publia de nombreux ouvrages d'histoire et de philologie. Balthasar Moretus n'en édita que deux : *Pietatis Thaumata in Bernardi Bauhusii è Societate Jesu Proteum Parthenium*, en 1617,

Planche de CONSTITUTIONES ORDINIS VELLERIS AUREI 1560 *Rep.*

et *De Annunciatione Virginis-Matris Oratio*, de 1618. D'ERASME Quellin, nous trouvons dans cette salle le portrait de Ludovicus Nonnius, médecin distingué habitant Anvers, dans la première moitié du XVIIe siècle. Il est représenté de trois-quarts avec des cheveux grisonnants, légèrement bouclés, une moustache et une barbiche grise.

un chapeau haut de bords ; il a les cheveux bouclés descendant sur le cou et un col blanc sur un habit noir.

NOUS trouvons dans la même salle les portraits suivants : *Peintre Inconnu*. Portrait de Balthasar Moretus II (1615-1674), signé en haut " Aeta' suae 23, ann. 1638 " ; en bas, un monogramme fort peu clair qui semble

LA COUR INTERIEURE

Il porte un col blanc brodé sur un habit noir. Il fut peint en 1647 et payé, avec un frontispice d'un Thomas a Kempis, 15 florins (1). Un second portrait par Erasme Quellin, est celui d'Aubert Le Mire ou Miraeus, historien célèbre, curé de Notre-Dame à Anvers, né à Bruxelles en 1573, mort à Anvers en 1640. Ce tableau fut peint en 1642, en même temps qu'un portrait de Jean Moretus II. Les deux œuvres furent payées ensemble 16 florins (2). Jean Moretus II porte

formé de deux M superposés suivis d'un P. Ce pourraient être les initiales de Michel Mierevelde. *Peintre Inconnu*. Portrait de Cornelius Musius (1500-1573) : il tient en main un livre relié en rouge, doré sur tranche; sur cette tranche se lit le titre : *Psalterium*.

DE Jacques van Reesbroeck (1620-1704), nous avons plusieurs portraits et une facture détaillée qui les concerne :

Elisabeth Janssens van Bisthoven, qui épousa le 17 mai 1583, lorsqu'elle était âgée de 20 ans, Nicolas de Svveert. Elle fut la mère de Marie de Svveert, femme de Jean Moretus II, et mourut le 29 décembre 1594. Ce portrait, d'une

(1) Archives Plantiniennes. Dépenses spéciales de Balth. Moretus II, 18 avril 1647. Betaelt aen Erasmus Quellinus voor het pourtraict D. Nonnius ende Titulus Thomas a Kempis, fl. 15.
(2) Ibid. Adi 10 September 1642. Betaelt aen Erasmus Quellinus voor het contrefaictsel van Monper saligher ende van Mynheer Miraeus, fl. 16.

personne morte avant la naissance de Jac. van Reesbroeck, n'a été que retouché par lui.

LE *portrait de Marie de Sweert*, femme de Jean Moretus II (1588-1655). Il fut peint en 1659.

CELUI de Nicolas de Svveert, père de Marie et beau-père de Balthasar Moretus II, est un tableau simplement retouché par Jac. van Reesbroeck.

CELUI enfin de *Balth. Moretus III* (1646-1696). Ce portrait fut peint en 1660, au moment où Balth. Moretus III, âgé de 14 ans, se rendit à Paris. Il fut payé 44 florins (1).

LES œuvres de Jacques van Reesbroeck ne sont pas d'une qualité supérieure ; c'est du travail honnête et moyen, mais elles ont de l'importance à cause de leur rareté. Les portraits faits par lui que nous venons d'énumérer, sont les seuls que connaisse l'histoire de l'art flamand. Il jouissait d'une grande réputation dans son entourage, de telle sorte que l'administration communale d'Anvers le nomma maître de quartier. En 1682 il s'établit à Hoogstraten (2).

DEUX portraits intéressants de cette salle sont celui de *Madeleine Plantin* (1553-1599), fille de Christophe, et celui d'*Egide Beys*, son mari (+ 1595). Dans le premier, on lit dans le haut du panneau le nombre de 71, évidemment un reste du millésime 1571 ; dans celui du mari, on retrouve à la même place le chiffre 1 et les lettres " Aet ". Au dos, ce dernier est marqué *Balth. Moretus*, en caractères du 18ᵉ siècle, désignation évidemment erronée. Ce sont deux portraits vigoureusement peints, le teint frais, les cheveux clairs faisant ressortir vivement les détails de la physionomie, le linge et les vêtements faits avec détails précis et d'un pinceau habile.

OUTRE les portraits, nous trouvons dans cette troisième salle un tableau de François Ykens (1601-1693) : *La Vierge et l'enfant Jésus*, sur un médaillon encadré dans une guirlande de fleurs et de fruits. La guirlande est formée de quatre groupes de fruits et de fleurs. Signé : *Francisco Ykens fecit*.

D'UN peintre de l'école de Rubens : deux panneaux de trois têtes d'anges chacun.

DE Philippe Van Thielen (1618-1667) : un panneau de fleurs disposées sur un bas-relief sculpté, autour d'un buste d'ange. Dans la partie inférieure, deux filets d'eau s'écoulent dans un bassin.

DE B. VVolfert : une *Scène de chasse*. Au milieu du tableau on voit un chasseur, vêtu d'un habit rouge et monté sur un cheval brun ; à droite, une dame qui vient de descendre d'un cheval blanc et cause avec un jeune homme ; un page est debout derrière le cheval blanc ; un autre, à droite, tient deux chiens en laisse. Signé : *B. Wolfert*.

D'UN inconnu : un *Lièvre* attaché par une patte à un arbre.

DE Jacques Leyssens : *Sᵗ-Joseph avec l'enfant Jésus*. Le saint vêtu d'une draperie bleue et brune, tient entre les mains l'enfant Jésus, couché sur une étoffe blanche. Il regarde le ciel où planent des têtes d'anges.

DE Luc Van Uden (1595-1672) : *Paysage d'hiver*, de petit format, d'un fini méticuleux. Signé : *L. V. V.*

AU-DESSUS de la cheminée se trouve placée, de Gaspar Broers (1682-1716), la *Bataille d'Eeckeren*, livrée le 30 juin 1703. Sur la droite du tableau, près d'un groupe d'arbres, à travers lesquels on distingue une tour de château et une tour d'église, on voit le commandant des alliés français et espagnols avec son état-major. Au milieu, la bataille est engagée. A gauche, on voit un moulin, un clocher de village, et l'Escaut. Sur le devant, un feu de bivouac, une tente, des bagages, du matériel de guerre et des morts étendus sur les bords et au fond d'un étang. Signé : *G. Broers, f*. Ce tableau fut acheté en vente publique, en octobre 1716, peut-être à la mortuaire du peintre, au prix de 52 florins.

AU milieu de la salle III se trouve un pupitre-montre où sont exposés, d'un côté, des manuscrits que Plantin et les premiers des Moretus réunirent afin de les imprimer, ou simplement pour enrichir leur bibliothèque. Le plus précieux de ces manuscrits est une Bible latine de 1402. Elle se compose de deux volumes ; il manque un troisième. Le premier volume est orné de nombreuses vignettes et de riches encadrements. A la fin de volume, un certain nombre de miniatures sont inachevées ; les personnages sont dessinés au crayon et les encadrements seuls sont coloriés : preuve que les personnages et les encadrements sont de mains différentes. Dans une grande partie du second volume, les illustrations manquent entièrement. Le manuscrit fut achevé en 1402, le jour de la Chaire de Sᵗ-Pierre (18 janvier) et exécuté pour Conrad, maître de la Monnaie. A la fin du second volume, on lit : " Explicit secundus liber Esdre sacerdotis in anno Domini millesimo quadringentesimo secundo currente in Kathedra sancti Petri Apli. Comparatus per dom. Conradum Mgrm. Monete. " Le personnage qui fit exécuter ce manuscrit est, d'après le Dr K. Chytil de Prague, Conrad de VVechta, maître de la monnaie à Kuttenberg, en Bohême, en 1401 et 1402. En effet, les armoiries de ce dignitaire, une chèvre de sable aux sabots d'or et à la langue de gueule sur un fond d'argent, se rencontrent deux fois dans les encadrements. Le présent manuscrit, comme la Bible appartenant à la bibliothèque impériale de Vienne, a été exécuté pour être offert à l'empereur-roi VVenceslas, dont il porte l'oiseau symbolique, l'alcyon, sur le titre (1). Le travail des miniatures trahit plusieurs mains ; le style et de nombreux détails permettent d'attribuer les enluminures à des artistes travaillant à Prague.

UN second manuscrit important de grand format est les

(1) Arch. Plant. Livre des Dépenses particulières de Balth. Moretus II (page 25) : 1659. Adi 3 meert gheaccordeert met Sʳ Reesbroeck, schilder, dat hem betaelen soude voor het pourtraict van Mamere saligher (Maria de Svveert), voor het myn (Balth. Moretus II) ende voor dat van myne huysvrouvve (Anna Goos), beneffens het veranderen van de portraicten van Grandpaer ende Grandmere de Svveert (Nicolas de Svveert en Elisabeth Jansrens van Bisthoven), in alles de somme van tvvee en seventich guldens ende thien stuyvers fl. 72-10. Ibid. p. 47. Adi 20 november 1660, betaelt aen Sʳ Reesbroeck, schilder, de somme van fl. 72 te vveten fl. 28 voor het ghene hy noch moest hebben, volghens het accoord hier voor p. 25, ende fl. 44 voor het pourtraict van onsen som Balthasar (Balthasar III) als hy nae Parys is gaen vvoonen, fl. 72.

(2) F. Jos. V. d. Branden. Geschiedenis der Antvv. Schilderschool, p. 973-4.

(1) Voir Dr. JULIUS VON SCHLOSSER, *Die Bilderhandschriften Königs VVenzel I*. (VVien, 1893).

Chroniques de Froissart. Le premier volume exposé montre une miniature, représentant un combat entre cavaliers et fantassins anglais et écossais. Le manuscrit se trouve mentionné dans l'inventaire de la mortuaire de Philippe de Hornes. Il fut acquis par l'un des Moretus entre l'an 1592 et 1640. Le travail est du XVe siècle. Plantin avait conçu le projet de faire réimprimer les Chroniques de Froissart. Il avait fait collationner, par André Madoets et par Antoine Tiron, une impression de Jean de Tournes (Lyon, 1560) avec le manuscrit, appartenant actuellement à la bibliothèque de Breslau, et qui, au XVe siècle, faisait partie de la bibliothèque d'Antoine de Bourgogne. La bibliothèque du Musée Plantin-Moretus possède un volume de l'édition ainsi corrigée ; mais l'édition projetée de Plantin ne fut pas exécutée. Le troisième volume montre, au commencement, la miniature : *le Couronnement de Jean I, roi de Portugal.* Dans la partie inférieure, on voit les armoiries de la famille de Montmorency, substituées aux écussons primitifs qui ont été grattés. Dans la marge, un cheval avec les mots *mon tour.*

DIVERS livres de prières : 1° le premier en flamand, petit in-4°, daté de 1400, illustré de grandes miniatures et d'encadrements coloriés ; 2° un livre d'heures en flamand, orné de lettrines et d'encadrements coloriés, in-8°, écriture du XVe siècle ; 3° un livre d'heures en latin, illustré d'encadrements et de lettrines coloriés et ornés, in-8°, daté de 1508 ; 4° un livre d'heures en flamand, orné de lettrines et d'encadrements coloriés, petit in-4°, XVe siècle ; 5° un livre d'heures en flamand, illustré de grandes miniatures et d'encadrements coloriés, petit in-4°, daté de 1489 ; 6° et 7° deux livres d'heures en flamand, ornés de vignettes et de lettrines coloriées, l'un in-12°, l'autre in-4°, tous deux du XVe siècle, et enfin un livre d'heures en flamand, orné de miniatures dessinées à la plume et lavées à l'encre, in-8°, XVe siècle. Les compositions de ce dernier manuscrit sont les mêmes en partie que celles d'un manuscrit de la Bibliothèque royale de Bruxelles (n° 21696) et que celles de *Le Miroir de la Salvation humaine,* de 1448, de la même Bibliothèque. Les miniatures de ces trois manuscrits ont été copiées plus ou moins fidèle-

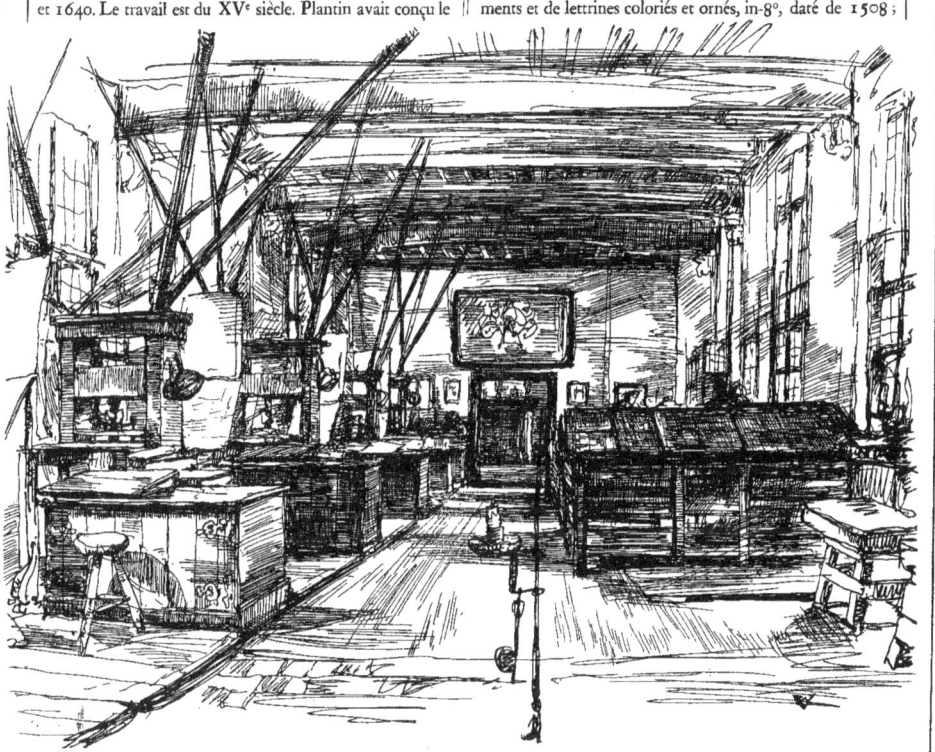

L'IMPRIMERIE

ment d'après des gravures sur cuivre, exécutées par le maître des *Jardins d'Amour* (1).

Parmi les autres manuscrits exposés, nous en remarquons plusieurs que Plantin ou les Moretus acquirent de divers amis, tel celui de S^t Augustin : *de Civitate Dei*, orné d'une miniature en tête du volume et de lettrines coloriées ; petit in-folio longuet, daté de 1497, légué par Nicolas Oudart à Balthasar Moretus I; *Cicero, de Officiis*, in-4°, XIII^e siècle; *Boetius, de Consolatione Philosophiae*, texte du IX^e siècle, avec annotations marginales et interlinéaires de différents siècles ; *Valerius Maximus*, in-folio, XV^e siècle; *Ovidii Amores*, du XIV^e siècle, qui tous les quatre avaient appartenu à Théodore Poelman.

Annotons encore : d'Olivier de La Marche, *Diverses Poésies* et *OEuvres en prose*, petit in-folio, et *Chroniques*. Le *Parement des Dames*, les *Ballades*, les *Sept articles de la Foy*, du XVI^e siècle ; une *Bible latine* ornée de lettrines coloriées, qui, en 1470, appartenait à Jacques de Gouda ; une autre *Bible latine*, ornée de miniatures et de lettrines coloriées, in-folio, XIII^e siècle, et une *Bible latine*, petit in-folio, XV^e siècle. *Missale Romanum*, in-folio, XV^e siècle ; *Claudiani Opera*, orné de lettrines coloriées, XIV^e siècle; *Quatuor Evangelia*, X^e siècle, orné d'une figure d'évangéliste; *Dudo, de Moribus et actis Normannorum*, in-4°, XII^e siècle; des *Extraits du Nouveau Testament*, en syriaque, in-8° longuet ; des *Extraits du Coran*, en arabe, in-4°; les *œuvres de Cassianus*, ornées de lettrines coloriées, XV^e siècle ; *Aelfrici excerptiones in Prisciano*, in-folio, IX^e siècle; *Petrus Lombardus, Libri IV. Sententiarum*, in-folio, XIII^e siècle ; *Dionysius Periegetes*, manuscrit grec, in-4°, XVI^e siècle. Il n'est pas douteux que Plantin et ses successeurs recueillirent certains de ces manuscrits pour leur servir de textes à imprimer ou à contrôler les copies à éditer.

Mentionnons encore les *Poésies latines* de Corn. Kiel, manuscrit préparé pour l'impression, mais qui resta inédit jusqu'en ces derniers temps, lorsque « les Bibliophiles Anversois » les firent paraître dans leurs éditions, en 1880, par les soins de Max Rooses ; un *Dictionnaire latin-néerlandais*, composé sous le titre de *Synonymia Latino-Teutonica* par les frères Josse et François Raphelengien, d'après l'*Etymologium* de Corn. Kiel, publié par les « Bibliophiles Anversois » et les soins de MM. Emile Spanoghe et J. Vercoullie ; la traduction flamande de la *Première journée de de Bartas* par Jean Moretus I, in-folio. *Twee schoone spelen van Zinnen vande vroome vrouwe Judith ende van Holifernes den prince der Asschierschen leghere Rethorykelick ghestelt naert uutwysen der Bybelen*, terminés le 22 avril 1577.

Des *Chansons et refrains flamands* du XVI^e siècle, in-folio. *Un Psautier flamand*, orné de bordures et de lettrines coloriées, daté de 1488. Un nouvel A.B.C par *César de Troigny*. Les lettres majuscules en tête de chaque page sont imprimées par Arnoudt van Brakel, Anvers, 1671, avec chansons françaises manuscrites par un inconnu. In-8° oblong.

(1) Dr. Max Lehrs, *Die Meister der Liebesgärten* (Dresde, 1893).

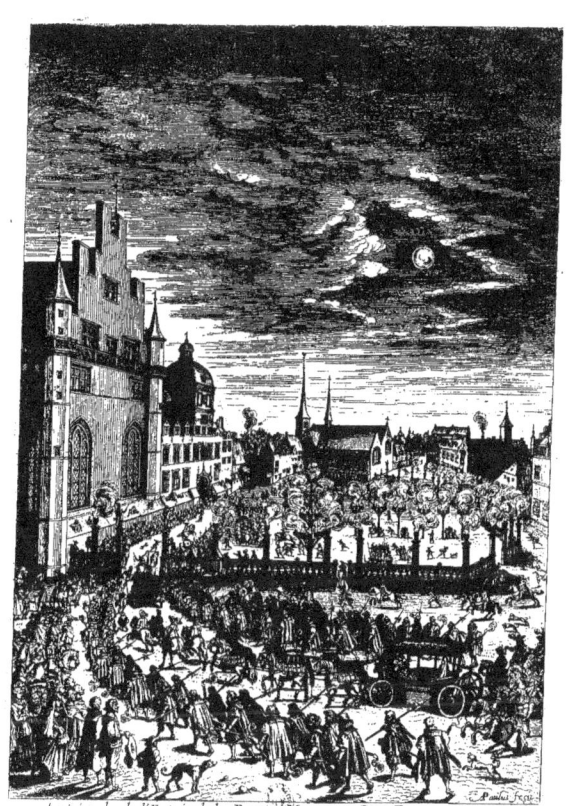

Entrée dans la Ville de Bruxelles

Planche de
de la Serre : *Entrée de la Reyne Mère du Roy très-chrestien dans les villes des Pays Bas 1632*,
gravée par André Pauwels, d'après van der Horst.

Les autographes

Un autre nouvel A.B.C par F. V. G. avec lettres majuscules, imprimées par Jean Trognesius. *Modèles d'écriture*, écrits le 28 décembre 1585 par Félix de Sambix. In-8° oblong. *Feuillets de romans de Chevalerie* en vers flamands, trouvés dans des reliures anciennes. Fragments des poëmes de *Heinric en Margriete van Limborch* et de *Loghier en Malaert*.

ON voit, dans le même pupitre-montre, divers documents importants, tirés des archives plantiniennes, entre autres le *Contrat de Société* entre Plantin, Charles et Corneille de Bomberghe, Jacques Schotti et Goropius Becanus (1563). L'*Attestation* par laquelle Philippe II accorde à Plantin, en 1573, une rente annuelle de 400 florins pour le récompenser de la publication de la Bible polyglotte : rente qui ne fut jamais payée. Un mémoire exposé également, le prouve ; il est écrit par Plantin et est intitulé : "Relation simple et véritable d'aulcuns griefs que moy Christophle Plantin ay souffert depuis quinze ans ou environ pour avoir obéy au commandement et service de Sa Majesté, sans que j'en aye reçu payement ne récompense.„ *Acte d'achat* du Compas d'or, actuellement le Musée Plantin-Moretus ; l'acte fut dressé en 1579.

INVITATION adressée par le duc de Savoie à Plantin, pour l'engager à fonder une imprimerie à Turin. La pièce est datée de 1581.

LES *derniers mots écrits par Plantin*. Cette pièce était adressée à Juste Lipse ; elle lui fut envoyée par Jean Moretus I, le 19 juin 1599 et fut trouvée dans les papiers de Juste Lipse par Jean VVoverius qui en fit don à Balthasar Moretus I le 30 avril 1621. Les quelques mots d'envoi de Jean Moretus sont écrits sur l'autographe de Plantin. La lettre dont VVoverius accompagna la pièce intéressante, en la renvoyant, y est jointe.

LE *Testament de Plantin* de 1588, et le *Codicille* autographe au testament de Jean Moretus I, de 1610.

UNE série de neuf lettres de la famille de Plantin : Jean Moretus I (1572) ; Martine Plantin, femme de Jean Moretus I

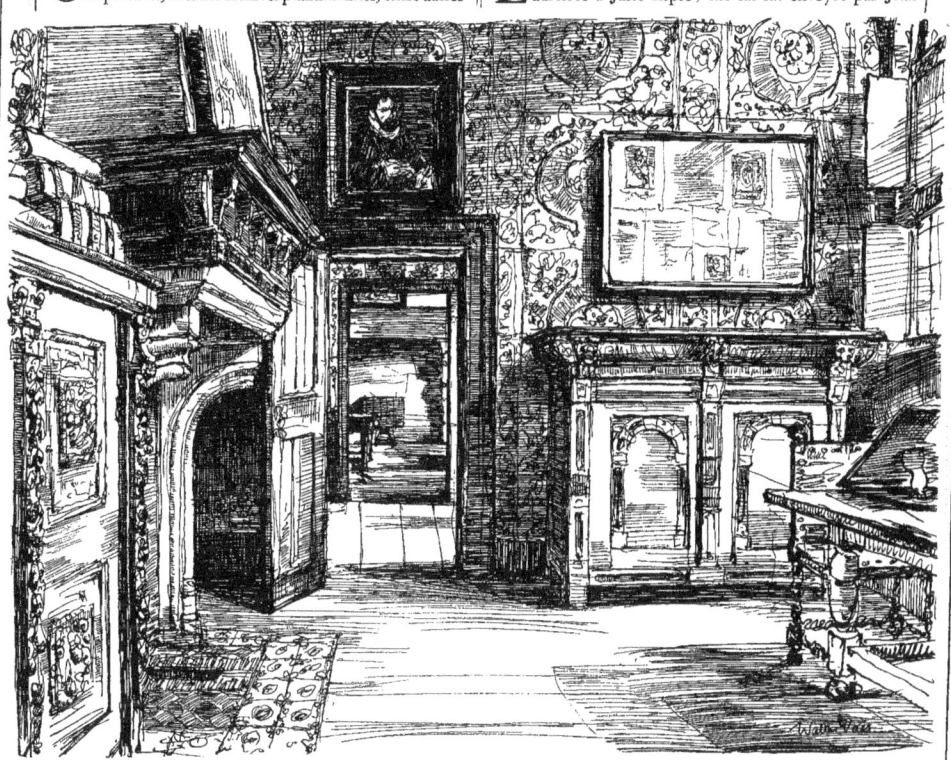

LA CHAMBRE DE JUSTE LIPSE

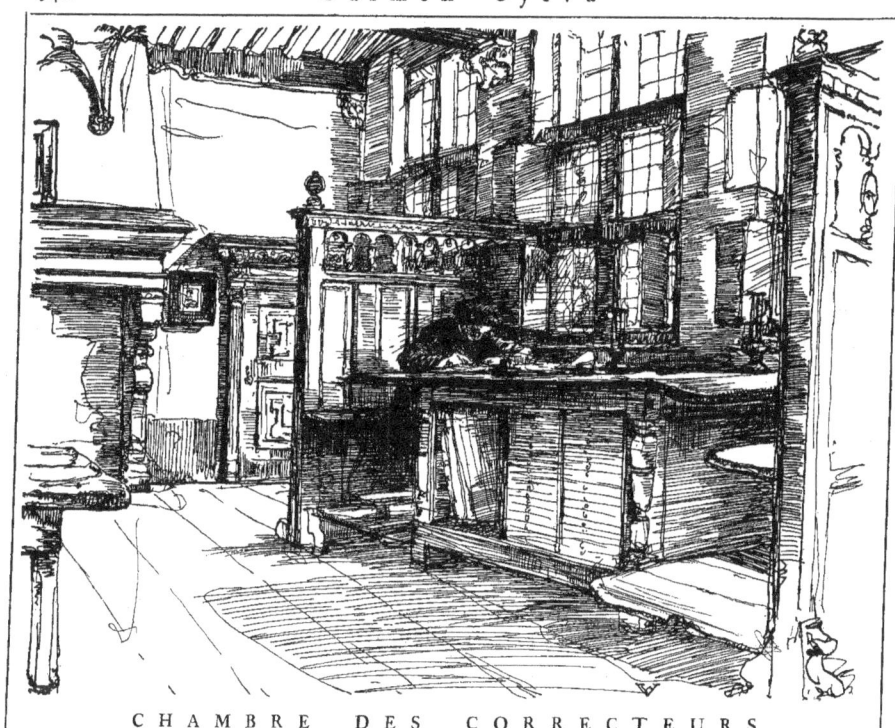

CHAMBRE DES CORRECTEURS

(1572); Egide Beys et Madeleine Plantin (1589); Jean Gassen (1572), mari de Catherine Plantin; Adrien Périer (1601), second mari de Madeleine Plantin; Balthasar Moretus I (1594); Jean Moretus II (1597) et Balthasar Moretus II (1638).

DANS deux pupitres-vitrines placés à côté de la porte de la Salle n° 3, se trouvent exposés les objets suivants :

Das VVort, Die Presse. Pièces de vers composées, écrites, ornées de lettrines enluminées et offertes au Musée Plantin-Moretus par S. M. la reine de Roumanie (Carmen Sylva), avec la traduction française de M^{lle} Hélène Vacaresco et la traduction néerlandaise faite et écrite par Jules De Geyter.

UNE *aquarelle* représentant une plante en fleurs de la pomme de terre, avec sa capsule et deux tubercules. La feuille porte au dos l'inscription : *Remittatur ad Clusium*, et sur la face antérieure : *Taratoufli à Philippo de Sivry acceptum Viennae 26 Januarij* 1588. *Papas Peruanum Petri Cieçae*. Pierre Cieça est l'auteur d'une chronique du Pérou écrite en 1553, dans laquelle il parle de la pomme de terre, appelée *Papas* par les Péruviens. Au commencement de 1588, Philippe de Sivry, seigneur de VValhain et gouverneur de la ville de Mons en Hainaut, envoya à Clusius, qui habitait Vienne, deux tubercules et des graines de la pomme de terre; l'année suivante, il lui envoya la peinture du feuillage et de la fleur. Il écrivit au savant qu'il avait reçu, l'année précédente, la nouvelle plante d'un domestique du légat du pape en Belgique sous le nom de Taratoufli, c.-à-d. Truffes, d'où le nom allemand *Kartoffel*. Clusius lui-même nous donne ces détails dans sa *Rariorum Plantarum Historia* (page LXXX) imprimée par Plantin, en 1601. Le dessin exposé est celui qui fut envoyé par Philippe de Sivry à Clusius. C'est le document iconographique le plus ancien que nous possédions sur la plante que l'on venait d'introduire en Europe et que les botanistes et le gros public ne connurent et n'estimèrent que comme une plante d'ornementation.

DEUX planches typographiques Chinoises; elles furent offertes au Musée Plantin-Moretus par M. Maurice Joostens d'Anvers, ministre de Belgique à Pékin, qui en 1900 les sauva de l'incendie de la Bibliothèque impériale de Pékin.

DEUX haut-reliefs en ivoire *S^t-Georges* et *S^t-Martin*. Travail flamand du XVII^e siècle.

Livre d'or du *Quartier du Vieil-Anvers* dans l'Exposition Universelle de 1894. La première page est ornée d'une miniature en aquarelle par Michel Kas, et porte en face les signatures de la famille royale.

PORTRAIT de Christophe Plantin par Jean VVierick en 1588, avec une inscription autographe du petit-fils de Plantin, François Raphelengien. Le portrait gravé donne 74 ans à Plantin et le fait donc naître en 1514: *Christophorus Plantinus Æt. LXXIIII. MDXXCIIX*. Dans la note écrite, François Raphelengien dit que son grand-père naquit au mois de mai 1520. Il rappelle que sur le monument funéraire de Plantin, l'année de 1514 est donnée comme date de la naissance de l'architypographe; il avoue que les filles et les gendres de l'imprimeur croyaient à l'exactitude de cette date et que le défunt l'avait indiquée lui-même comme exacte, peu de temps avant sa mort. Mais il affirme que, d'après des lettres écrites bien longtemps auparavant par Plantin à Alexandre Grapheus, son grand-père avait à peine dépassé l'âge de soixante-dix ans au moment de la mort (1).

SUR deux bahuts, au fond de la salle, se trouvent deux garnitures, de cinq pièces chacune, en faïence de Delft, l'une bleue, l'autre polychrome.

DE la troisième salle on passe dans la Cour, la partie la plus pittoresque du Musée. On y voit, dans le coin le plus rapproché de la sortie de la troisième salle, un escalier construit en 1621 et formant jusqu'en 1762 le principal accès à l'étage. Il a une rampe ornée et un pillier surmonté d'un lion, qui tient les armoiries de Balthasar Moretus IV, anobli en 1692 et de sa femme Anne-Marie de Neuf. Cette rampe fut exécutée par le sculpteur Paul Dirickx (apprenti de la corporation de S^t-Luc en 1612, maître en 1621). Il est probable que le lion tenait primitivement un écusson avec le compas plantinien. Plus loin sous la galerie se trouve une pompe du XVII^e siècle, en marbre bleu, dont le robinet est en bronze.

LA cour fut achevée en diverses fois, de 1620 à 1623; Balthasar Moretus fit bâtir le fond pour cacher les façades de derrière des maisons de la rue du S^t-Esprit; en 1637-1639; il fit construire la chambre des correcteurs et la galerie adjacente, et ainsi cette partie du bâtiment obtint sa forme et sa symétrie définitives.

LA cour est ornée des bustes des divers directeurs de l'officine typographique. Au nord, au-dessus de la galerie, se trouvent trois bustes : celui de *Balthasar Moretus II*, 1615-1674, entouré de nombreux ornements et devises; *Balthasar Moretus IV*, 1679-1730, dans un encadrement formant niche, exécuté en 1730; *Jean-Jacques Moretus*, 1690-

1757, pendant du précédent, placé en 1757. Le buste de Balthasar Moretus II fut fait par le sculpteur Pierre Verbruggen, le jeune, 1640-1691, à qui Balthasar Moretus III le paya 300 florins, le 9 juillet 1683.

A la façade de l'est, on voit dans un encadrement, le buste de *Balthasar Moretus I*, 1574-1641, sculpté par *Artus Quellin* en 1642, et payé la somme de 59 florins, 10 sous. (1) A la façade de l'ouest, celui de *Jean Moretus II*, 1576-1618, fait par *Artus Quellin* en 1644 et payé la somme de 60 florins (2), et celui de *Juste Lipse*, 1547-1606, entouré d'un encadrement.

A la façade du sud se trouvent les bustes de *Jean Moretus I*, 1543-1600, et celui de *Christophe Plantin*, entourés d'ornements sculptés. Les trois derniers bustes sont exécutés par Hans van Mildert, en 1622 (3), à 50 florins la pièce. Les cartouches sous la figure, 8 florins la pièce, et les "Coquilles,, au-dessus des bustes, 6 florins la pièce. La coquille au-dessus de Jean Moretus I a été enlevée.

DANS le passage entre la cour et le porche, au-dessus de l'ancienne porte d'entrée, se trouve le buste de Balthasar Moretus III, 1646-1696, entouré de riches encadrements, sculpté par Jean-Claude De Cock, en 1700.

LA cour est tapissée de deux côtés, au nord et à l'ouest, par une vigne dont le pied primitif, planté vers 1640, subsiste toujours, mais dont le tronc et les branches les plus anciennes sont desséchés.

LA POMPE (Cour)

(1) Voici le texte de cette note intéressante :
Natus in agro Turonensi, aut circa agrum Turonensem (à Chitré près de Chastelleraut, ut puto) mense Maio Anno 1520: obiit Antverpiae prima Julii Anno 1589 inter secundam et tertiam mediae noctis, me inter ceteros praesente ejus ex filia nepote Francisco F. F. Raphelengio. Quamvis autem ipsius monumento inscriptum sit, et non solum vulgo creditum sit, sed etiam de ipsius filiabus et generis ita habitum, obiisse anno aetatis septuagesimo quinto ; mihi tamen ex pluribus aliquot annorum serie ipsius manu scriptis epistolis, atque adeo vitae ipsius prioribus annis ab ipso descriptis ac ad Alexandrum Graphaeum destinatis constat vix excessisse Annum aet. septuagesimum. Errorem tamen ex ipsius paulo ante obitum verbis ortum non nego.

(1) Arch. Plant. Dépenses particulières 1642, 13 Maij. Betaelt aen N. (sic) Quellinus beltsnijder voor het belt van oom saligher ; op de plaets staende, fl. 59-10.
(2) Ibid. 1644, 22 Novemb. Betaelt aen Artus Quellinus beltsnijder voor het pourtrait van Monper saligher, ghestelt boven de deur van het comptoir, fl. 60.
(3) Item gemack 3 figuren aen het portal het stuck 50 gul. 150 fl.
Nog gemack 3 kartussen onder de figuren het stuck 8 guld. 24 fl.
Nog 3 scelpen boven de figuren het stuck 6 guld. 18 fl.
(Arch. Plant. Rekening Hans van Mildert. Registre *Bouvvvverken* 1621, bl. 277).

TÊTE DE PILIER (Escalier de la cour)

Du côté nord de la cour, à côté de l'escalier, se trouve l'entrée de la boutique de livres, d'un salon et de l'exposition de la librairie européenne. Il y avait là anciennement trois petites maisons, donnant dans la rue du St-Esprit. Lors de la reconstruction en 1762, on les transforma en écuries et remises et on rehaussa le sol de trois marches, pour le mettre de niveau avec celui de la cour par où l'on y entrait.

La boutique a été installée en 1876; on y voit exposées des éditions plantiniennes, la plupart des livres liturgiques. Sur le comptoir, près de la fenêtre, à portée de la chaise où se tenait " le garçon bouticlier ", on voit un calendrier de 1595 et un trébuchet. A côté de ce dernier, deux boîtes contenant des poids de monnaies d'or, l'une de 1607, l'autre de 1751.

La boutique est ornée d'une statuette en bois de la Vierge, placée contre la cloison vitrée qui sépare la boutique de l'arrière-boutique, et de deux cadres, renfermant quelques imprimés intéressants.

Dans le premier de ces cadres, nous voyons :
Le *Catalogue des livres prohibés*, in-folio-plano, imprimé par Plantin, en 1569, par ordre du duc d'Albe. L'exemplaire est revêtu de la signature de Jean Mesdach, secrétaire du Conseil privé de Sa Majesté, et contient, entre autres, deux des livres que Plantin lui-même avait imprimés, peu d'années auparavant : les *Psaumes* de Clément Marot et les *Colloques* d'Érasme.

Un *Prix-courant des livres de classe et de prière*, ainsi que des romans populaires les plus répandus au XVIIe siècle. Ces ouvrages étaient tarifés par le magistrat d'Anvers et ne pouvaient se vendre qu'au prix indiqué dans le tableau. Le libraire qui les débitait à un prix supérieur ou inférieur payait 25 florins d'amende.

Le second cadre renferme :
Un *Prix-courant* publié par Pierre Roville de Lyon, en 1642.
Un *Prix-courant* de J. B. Brugiotti de Rome, en 1628.
Un *Prix-courant* de la Typographie royale de Paris, en 1642.
Un *Prix-courant* de la célèbre officine des Aldes de Venise, en 1592.
Un *Tarif* des livres liturgiques de l'imprimerie plantinienne.
Une *Liste* des auteurs dont, par ordre des censeurs, les œuvres devaient être expurgées avant de pouvoir être imprimées. Ce tableau reproduit les noms qui sont cités dans la table de l'*Index expurgatorius* publié par Plantin, en 1571, pour le compte du roi d'Espagne.

L'arrière-boutique est meublée d'un cabinet flamand de 1635, et d'une table de la même époque. Au-dessus des portes se trouvent les portraits de Jean Moretus I et de sa femme Martine Plantin, copies des originaux de la Salle 2. A côté de la boutique se trouve le salon à tapisseries, dont les parois sont ornées de tapisseries flamandes d'Audenarde. Les cinq panneaux représentent une scène de bergers, des chasseurs et des marchands de volaille, un paysan dansant et jouant des castagnettes, des couples amoureux et un charlatan.

Au-dessus de la haute cheminée de marbre du XVIe siècle est placée une *Vue d'Anvers prise de la Tête de Flandre*, peinte par M. Schoevaerts. Sur le devant, on voit le hameau de Ste Anne avec de nombreux personnages ; dans le fond, la ville d'Anvers ; entre les deux, l'Escaut, sur lequel est jeté un pont partant de la Tête de la Grue.
Au-dessus des portes, les portraits de Plantin et de Jeanne Rivière, répétitions faites par des peintres inconnus d'après les portraits par Rubens, exposés dans la Salle 2. Le portrait de Plantin porte dans le coin supérieur à droite, l'inscription Anno 1584 Aetatis 64. Celui de sa femme est marqué Æ 79. Un buffet flamand du XVIe siècle, sur lequel se trouve une garniture en porcelaine de Chine, est placé entre les deux fenêtres. Une armoire en chêne et ébène se trouve en face de la cheminée.

L'encadrement de la porte de sortie se compose de deux colonnes qui supportent un fronton et font saillie entre le chambranle et de larges bandes de boiseries. Les colonnes, le fronton et les revêtements sont couverts de sculptures, datant de la première renaissance flamande.
Près de cette porte se trouve un clavecin à trois claviers, orné à l'intérieur d'une copie de la *Sainte Cécile* de Rubens et portant, au-dessus des claviers, l'inscription : *Joannes Josephus Coenen presbyter et organista cathedralis me fecit. Ruræmundæ A° 1735.*
Par le salon des tapisseries, on entre dans une salle où sont

Frontispice de **OBSIDIO BREDANA ARMIS PHILIPPI IIII**
1626

exposés des échantillons des plus célèbres imprimeries de l'Europe, dont l'ensemble forme une revue de l'histoire de l'imprimerie depuis le milieu du XV^e jusqu'à la fin du XVIII^e siècle.

NOUS appelons l'attention sur les exemplaires les plus remarquables : Jean Gutenberg, Mayence, 1450, la Bible latine, en trois volumes in-folio. On l'appelle la *Bible de 36 lignes*; l'édition n'a probablement été tirée qu'à un nombre très restreint d'exemplaires ; on n'en connaît plus que neuf. Le troisième volume de notre exemplaire porte la note suivante : "Hunc librum donavit conventus Nurnbergensis ord. frm heremitarum intuitu Dei novo conventui antverpiensi ejusdem ordinis et voti 1514." Donc l'exemplaire avait été donné en 1514, par le couvent des frères-hermites de Nuremberg, au couvent du même ordre et règle à Anvers ; Plantin l'acheta lorsqu'il se préparait à imprimer la Bible polyglotte. Les historiens de la typographie ne sont pas d'accord sur le nom de l'imprimeur ni sur la date de l'exécution de ce livre vénérable. Bon nombre d'entr'eux, et en première ligne le D^r A. van der Linde, attribuent l'ouvrage à Jean Gutenberg. Il soutient l'opinion que c'est de cette Bible que parlait Ulrich Zell, dont le témoignage est rapporté par l'auteur de la Chronique de Cologne (1498), dans le passage suivant : "L'année jubilaire 1450 fut réellement une année de salut. Alors on commença à imprimer, et le premier livre qu'on publia fut une bible en latin, composé au moyen des gros caractères dont on imprime maintenant le Missel. L'origine et le progrès de l'art de la typographie m'ont été oralement racontés par maître Ulrich Zell, de Hanau, imprimeur à Cologne en cette année 1499, qui a importé son art à Cologne „ (1). A l'appui de sa thèse, le D^r van der Linde (*Geschichte der Erfindung der Buchdruckkunst*, Berlin 1886, p. 820) met en regard une page de la présente Bible et une du Missel de Mayence de 1493, qui offrent une ressemblance indéniable. Il fait valoir en outre que la Bible de 42 lignes de Gutenberg, ou Bible Mazarine, datant de 1453 à 1456 et appelée souvent la première Bible imprimée, est postérieure à la Bible de 36 lignes, parce que régulièrement le nombre des lignes est allé en augmentant et la grosseur des types en diminuant dans les éditions subséquentes.

D'AUTRES auteurs, et à leur tête Karl Dziatzko (*Gutenberg Frühester Druckerpraxis*, Berlin 1890), soutiennent avec des preuves matérielles à l'appui, l'opinion que la Bible de 42 lignes est la première et que la Bible de 36 lignes a été imprimée d'après elle. Dziatzko cependant admet que les caractères de la Bible de 36 lignes peuvent avoir été exécutés avant ceux de la Bible rivale et même avant 1450, mais il croit qu'ils n'ont été employés qu'après l'impression de la Bible de 42 lignes. Selon lui la

(1) Ind in den jaren uns heren do men schreif 1450, do vvas ein gulden jair : do began man zo drucken ind vvas dat eirste boich, dat men druckde, die bibel zo latein, ind vvart gedruckt mit ein grover schrift, dae men nu missebocher mit drukt. Item... dat beginne ind vortganck der kunst, hait mir muntlich verzelt der eirsame man meister Ulrich Zell van Hanauvve, boichdrucker zu Coellen noch zer zit anno 1499, durch den die kunst is zo Coellen komen.

première, celle de 42 lignes, a été imprimée entre 1450 et 1455 à Mayence par Gutenberg, assisté de Fust ; la seconde, celle de 36 lignes, vers 1458 à Bamberg, avec le concours d'Albert Pfister de cette ville.

ZEDLER (*Die Bamberger Pfisterdrucke und die 36 ʒeilige Bibel*, Mainz 1911), soutient que la Bible de 36 lignes a été imprimée à Bamberg, par Gutenberg, en 1457.

PARMI les incunables allemands nous signalons *Johannes Koelhoff de Lubeck*, Cologne 1458, *Enee Silvii Rerum familiarum epistole*, in-4°; *J. Fust & P. Gernshem*, Mayence 1466, *Cicero, de Officiis*, exemplaire sur vélin, in-8°; *Petrus Schoyffer, de Gernshem*, Mayence 1474, *Johannes de Turrecremata, Expositio super toto psalterio*, in-folio.

PARMI les incunables italiens, il y a des exemplaires d'une remarquable élégance et d'une grande beauté de caractères. Ces produits des débuts de la typographie sont de véritables chefs-d'œuvre de l'art d'imprimer. Signalons : *Nic. Jenson*, Venise, 1471, *C. Fabri Quintiliani Oratoriarum Institutionum libri duodecim*, in-fol.; Idem, *Caesaris Commentarii*, in-fol., et Idem, 1475, *Aurelii Augustini de Civitate Dei*, in-4°; *Bern. Pictor Erhardus Ratdolt & Petrus Loslein*, Venise 1477, *Appianus*, in-fol; *Demetrius Chalcondylus, Joannes Bissolus, Benedictus Mangius Carpensium*, Milan 1499, *Suidas, La Vie des Philosophes (Grecs)*, impression en caractères grecs; *Jean de Spire*, Venise, 1471, *M. Tullii Ciceronis Epistolarum familiarum liber primus*, in-fol.

PARMI les imprimeurs flamands, nous remarquons *Colard Mansion*, Bruges 1477, *Les dicts moraulx des philosophes*, in-fol. ; *Les frères de la vie commune*, Bruxelles 1481, *Epistolae S^{ti}-Bernardi*, in-fol.; *Théodore Martens*, Louvain 1516, *Nic. Evrardus de Middelburg, Topicorum seu de Locis legalibus liber*; *Arnoldus Caesar (De Keyʒer ou l'Empereur)*, Gand 1483, *Guillermus episcopus Parisiensis, Rhetorica divina*, in-4°; *Henric van den Keere (Du Tour)*, Gand 1562, *Naembouck van allen vlaemsche woorden en twalsch daerby ghevought*, in-4°.

NOMBREUSES sont les publications françaises exposées : Jehan Gourmont, Phil. Pigoucher, Gilles de Gourmont, Joannes Parvus (Jean Petit), Jean de Tournes, Michel de Vascosan, Martin Lejeune, Michel Sonnius, Sébastien Cramoisy, P. Fr. Didot, Robert, Antoine, Charles, Stephanus (Estienne).

LES Hollandais : Typographia Erpeniana ; Anonyme de Schiedam, 1500 : *Olivier de la Marche, le Chevalier délibéré*; Crispin van der Pas, VVillem Jansz. Blaeuvv, Jean Maire et les Elzeviers, Bonaventure et Abraham, Louis et Isaac Elzevier.

LES Suisses avec leurs riches frontispices : Frobenius, Gesner, Episcopius, Henricpetrus, Froschovens. Les Espagnols et Portugais : Joan Junta, Antonio Alvarez, Luis Sanchez, Antonio Ramirez vidua, Emprenta real de Madrid. Un riche choix de Bibles et de livres liturgiques.

A côté de la présente salle, on trouve une collection de vues du vieil Anvers. Parmi celles-ci on en compte

63 dessinées et coloriées par Joseph Linnig, peintre et graveur anversois (1815-1891), et représentant les rues et les constructions les plus pittoresques de la ville ancienne. Citons la Maison Hanséatique, détruite par l'incendie; la Tour Bleue, démolie en 1880; la maison de François Floris, bâtie et dessinée par son frère Corneille; l'ancienne Bourse, avant d'être couverte; la Cour intérieure de la maison de Jacques Jordaens; la Cour intérieure de la maison de Rubens; la ruelle " le Détroit de Gibraltar ", démolie en 1852; la Citadelle après le bombardement en décembre 1832; la Galerie des Tapissiers (ancien Théâtre); le Pont aux Anguilles; le Vieux Marché aux Poissons, démoli en 1842; la Vierschaar (tribunal), démolie en 1847; la Maison des Chevaliers Teutons, démolie en 1856; les façades en bois de la Place Ste VValburge; les anciennes portes de la ville, démolies lors de l'agrandissement de la ville, en 1866-1868.

AU fond de la salle, sur le manteau de la cheminée : le Panorama d'Anvers pris de la rive gauche de l'Escaut, gravé sur cuivre par un anonyme, édité en 1610 par Jean-Baptiste Vrints.

PRES de l'âtre, sous la cheminée, une colonne aux cadres mobiles, qui porte trente-trois dessins coloriés, faits par le peintre Frans Van Kuyck, pour servir de modèles aux gravures des illustrations de l'ouvrage : le Quartier du vieil Anvers, construit par le même artiste, assisté de Mr Eug. Geefs, architecte, dans l'Exposition Universelle d'Anvers, en 1894. Cette collection fut achetée par une Commission d'amateurs d'œuvres d'art et offerte au Musée Plantin-Moretus.

PRES de la cheminée à gauche, dans un cadre : deux vues de la maison de Rubens, gravées en 1684 et 1692; et dans un autre cadre : Vues d'anciens monuments de la ville d'Anvers, gravées par Henri Causé; dans un troisième cadre contre la cheminée : la façade de l'église des Jésuites à Anvers, construite par Pierre Huyssens S. J., dessiné et gravé par Jean de la Barre.

A droite de la cheminée, un cadre renfermant cinq gravures : *a*) la partie supérieure de la tour de l'ancienne église des Dominicains à Anvers (actuellement l'église St Paul), telle qu'elle fut dessinée primitivement. Estampe datée de 1680 et gravée par J. C. Sartorius, d'après le dessin de Nicolas Millich; *b*) vue de la même tour, datée de 1682, telle qu'elle fut exécutée. La lanterne est entièrement changée et le dôme sur lequel elle s'élève a subi des modifications. Gravée par un anonyme (probablement Sartorius), d'après le dessin de Nicolas Millich; *c*) Tour de la cathédrale d'Anvers, avec vue de l'entrée principale de l'église et des rues et places environnantes. Dessinée et gravée par VVenceslas Hollar, en 1649; *d*) Vue de la Maison Hanséatique, gravure faite pour Lud. Guicciardini, *Descrittione di tutti i paesi bassi*, Plantin, 1581; *e*) Jos. Linnig, la tour de la Bourse d'Anvers.

DANS un cadre à côté de la fenêtre : un plan d'Anvers au XVIIe siècle. A côté de la porte de sortie : une vue de la place de Meir en 1707, à l'endroit où débouchent la rue des Tanneurs, le pont de Meir et le rempart Ste Catherine, dessiné par Rovvlandson, gravé par VVright et Schulz, publié par R. Ackermann, Londres.

A côté de la porte de sortie se trouve un escalier qui conduit à la salle IX, où sont exposés les dessins de maîtres anversois, pour la plupart offerts au Musée par le conservateur Max Rooses.

EMBLEMATA HESII 1636 Or.

NOUS citons les principaux : *Frans Floris*, 13 dessins de figures allégoriques; *Corneille Schut*, Silène ivre, Satyres et Bacchantes; deux Saintes Familles; *Martin De Vos*, la Descente de la Croix et le Mattyre de St-André; *Abraham van Diepenbeeck*, Apparition de la Vierge, la Ste-Vierge et plusieurs Saints; *Frans VVouters*, deux Saintes Familles; *Pierre De Jode*, St-Luc et St-Ambroise; *P. P. Rubens*, la Bataille de Cadore, d'après le Titien, Tête d'homme, Etude pour un groupe de la Réconciliation d'Esaü et de Jacob; *Paul Bril*, Paysage montagneux; *Ant. Van Dyck*, la Femme adultère; *Jean Breughel I*,

Initiales ornées de figurines Or.

deux Paysages, une vue de Ville, un Château ; *Jac. Jordaens*, l'Adoration des Mages (1653), le Martyre de S^{te}-Appoline, S^t-Martin délivrant un possédé, Mercure, Nymphes et Satyres ; *Balthasar Ommeganck*, cinq Paysages ; *Paul De Vos*, dix Natures mortes.

A gauche de la cheminée, on voit de *Guill. Linnig junior* : le Laboratoire de Faust ; sur le manteau de la cheminée, du même : la Porte du Kipdorp ; à droite de la cheminée, de *Charles Verlat* : Barrabas, étude pour son tableau *Vox populi*. De *Piet Verhaert* : Esquisse de sa peinture murale à l'Hôtel-de-Ville, *le Commerce*. Près de l'âtre de la cheminée, vis-à-vis l'escalier, d'*Alfred Van Neste* : sept aquarelles, projets d'affiches faites pour la ville d'Anvers.

AU milieu de la salle se trouve un pupitre, renfermant : de *David Col*, onze études de personnages pour son tableau : Le Barbier du Village ; de *Henri Schaefels*, Navires au bassin ; de *Franç. Lamorinière*, Deux paysages ; de *Henri de Braekeleer*, Six études ; de *Léon Van Aken*, Trois têtes de femmes ; de *Mathieu Van Brée*, Dix portraits, Epoque du Directoire ; de *J. M. Ruyten*, un Intérieur d'Eglise, une Paysanne debout, les Iconoclastes devant la cathédrale d'Anvers ; de *Henri Leys*, six études de bâtiments, trois études de figures ; de *Louis Van Kuyck*, Chevaux de nation ; de *Jos. Van Luppen*, un Paysage ; de *Nicaise de Keyser*, A l'atelier.

A gauche de la fenêtre, du côté de l'escalier, dans un cadre ovale : *P. P. Rubens, Buste de Sénèque*, peinture en grisaille. Cette grisaille représente un marbre antique que Rubens avait acheté en Italie et qu'il rapporta lors de son retour à Anvers. Il le fit graver différentes fois. D'abord dans l'édition du Sénèque, publiée par Juste Lipse en 1615, et sur le frontispice du même livre ; ensuite par Luc Vorsterman qui le reproduisit vu de face, et une quatrième fois par Luc Vosterman, dans les " Douze Bustes de Philosophes, de Généraux et d'Empereurs Grecs et Romains." Il le représenta dans son tableau de " Juste Lipse avec ses élèves, les quatre philosophes ", actuellement au Palais Pitti à Florence, et séparément dans un tableau fait pour Balthasar Moretus I. Le marbre qui, en 1898, appartenait à Sir Charles Robinson

Initiales ornées de rinceaux ombrés Or.

de Londres, représente en réalité la tête de Philétas de Cos et est une copie d'un antique grec.

DU même côté est exposé un projet de tapisserie en aquarelle par Jac. Jordaens. Le titre en est " De Kruyc gaet soolang te vvaeter tot dat sy breeckt. " (Tant va la cruche à l'eau qu'elle se casse). Don de M^r Ch. Léon Cardon, de Bruxelles.

LA *Chambre des correcteurs*. En quittant cette pièce et en traversant celle des vues de l'ancienne ville d'Anvers, on passe sous la galerie couverte pour entrer dans la chambre des correcteurs. Cette salle fut construite en 1637, sur une partie enlevée à la maison *de Bonte Huyt*. Pendant plus de deux siècles, elle servit de salle de travail aux correcteurs de l'architypographie. Le meuble principal est le bureau des correcteurs, établi contre le mur et s'étendant devant deux fenêtres.

CE bureau se compose d'une énorme table en bois de chêne, garnie à droite et à gauche d'une étroite planchette mobile, formant pupitre. Les sièges sont formés de deux planches attachées aux cloisons, qui leur servent de dossiers. Ces cloisons sont fort élevées et couronnées de gracieuses arcatures à jour. La porte d'entrée est entourée d'un encadrement sculpté, exécuté en 1638, par Paul Dirickx.

LA cheminée en marbre a une hotte en voussure ornementée et porte sur le manteau un tableau, représentant un *Savant étudiant dans une chambre où travaillent des tisserands*. A gauche, un homme écrit dans un livre posé sur un pupitre à pente très raide. Derrière lui, on voit un corps de bibliothèque. A droite, une femme file à son rouet et, derrière elle, un tisserand travaille à son métier. Un second métier et une fenêtre se trouvent au fond de la chambre. Tous les personnages portent des costumes de fantaisie. Très probablement, l'artiste a emprunté cette scène à la vie de Théodore Poelman, le savant éditeur de plusieurs des classiques latins publiés par Plantin.

AU-DESSUS de la porte de sortie, l'on voit un autre tableau, représentant un *Savant à l'étude*. Le personnage est fort probablement le célèbre lexicographe Corneille Kiel, van Kiel ou Kilianus. Assis sur un banc, devant un pupitre, il lit des épreuves en se servant d'un des verres d'une paire de lunettes qu'il tient à la main. Derrière lui se trouve un corps de bibliothèque. Sur le revers du tableau, l'inscription suivante est peinte en caractères du commencement du XIX^e siècle : " Corn. Kilianus in typ. plan. per 50 annos corrector obiit 1607. Van de Venne pinx.". Les armoiries de la ville d'Anvers sont brûlées dans le panneau.

SUR l'autorité de l'inscription que porte ce dernier tableau, ce panneau et le précédent ont été attribués à Adrien van de Venne (1589-1665). Ce peintre hollandais n'a pas connu les deux correcteurs plantiniens. Comme la facture des deux tableaux a beaucoup d'analogie avec celle d'Adrien van de Venne, mais qu'ils ne sauraient être de sa main, on les a attribués à un auteur inconnu que l'on a baptisé du nom de *Pseudo van de Venne*. L'œuvre type de ce dernier artiste est un tableau du Musée de Schwerin (n° 490), représentant

une *Rixe de Paysans*. Ce tableau porte le monogramme P. V. B. C'est la signature de Pierre van der Borcht, l'artiste qui a beaucoup travaillé pour l'officine plantinienne ; nous croyons donc qu'on doit lui attribuer le tableau du Musée de Schwerin, et les deux du Musée Plantin-Moretus. On ne mentionne aucune œuvre peinte par Pierre van der Borcht ;

plantinienne (1556-1608), avec les dates auxquelles ils y étaient employés :

Kiel (Cornelius), 1558-1607. Ghisbrechts (Mathieu), 1563-1567. Van Ravelingen (Franc.), 1564-1585. Giselinus (Victor), 1564-1566. Steenhartsius (Quentin), 1564-1566. Tiron (Antoine), 1564-1566. Arias Montanus (Benoît), 1568-1575. Lefèvre de la Boderie (G. et N.), 1569-1576. Kemp (Théodore), 1569-1570. Spitaëls (Antoine), 1569-

LA BOUTIQUE

il n'est connu que par les dessins que possède de lui le Musée Plantin-Moretus et par les gravures faites par lui et d'après lui.

TROIS armoires antiques, un corps de bibliothèque à côté de la cheminée, une table et un vieux fauteuil au milieu de la salle, le buste de Corneille Kiel au-dessus de la porte de sortie, un cabinet en bois de chêne devant la cheminée et un autre à côté de la porte de sortie, complètent l'ameublement de la chambre. A côté de la porte d'entrée se trouve le portrait d'Arias Montanus, gravé par un anonyme, don de Mr Arnold Leesberg.

VIS-A-VIS des fenêtres, on voit un tableau renfermant les noms des 20 correcteurs les plus anciens de l'imprimerie

1579. Zelius (Bernardus), 1570-1576. Moonen (Joannes), 1571-1576. Valerius (Robertus), 1571-1577. Vredius (Michel), 1578-1579. Feudius (Joannes), 1579-1580. Van den Eynden (Olivier), 1580-1593. Giesdael (Joannes), 1590-1591. Harduinus (Franciscus), 1594. Stratonus (Alexander), 1605-1608. Nobelius (Jacobus), 1605-1608.

APRES la mort de Plantin, nous ne rencontrons plus de correcteurs de quelque réputation attachés à son officine. Le motif en est que, sous la direction des Moretus, la maison s'était choisi une autre voie. Plantin faisait faire des livres ou provoquait la composition et la publication des ouvrages qu'il désirait imprimer. Les successeurs se contentaient d'attendre que les auteurs vinssent les trouver, et la tâche de leurs correcteurs se bornait par conséquent à un travail

Initiales ornées de figures d'animaux Or.

plus matériel. Les premiers Moretus, surtout Balthasar I et II, étaient de vrais savants, correspondant en français, en néerlandais, en latin, en espagnol, connaissant le grec et l'italien, au courant des sciences les plus diverses. Ils furent eux-mêmes les premiers et les plus érudits de leurs correcteurs.

DE la chambre des correcteurs, on passe dans l'ancien bureau. La porte est percée à la place où primitivement se trouvait la cheminée, dont on voit encore la voussure contre le plafond. Cette porte fut faite pour donner accès à la chambre des correcteurs, quand celle-ci fut construite en 1637. Les murs du bureau sont tendus de cuir doré; la large fenêtre est protégée par de solides barreaux en fer; une copie du tableau de Rubens, l'*Incrédulité de Saint Thomas*, se voit au-dessus d'une grande armoire; un casier à lettres se trouve à côté de la porte d'entrée. Entre les deux fenêtres, un pupitre portatif armé de barres en fer; à droite, un trébuchet et des livres en feuilles. C'est ici que travaillaient de nombreuses générations d'hommes entendus aux affaires et amis des belles-lettres, soigneux de leur avoir, cherchant et parvenant à une fortune considérable.

VOICI, en chiffres ronds, quelques données sur la marche ascendante de cette fortune, pendant le premier siècle de l'existence de l'officine plantinienne.

A la date de la mort de Plantin, le matériel de son imprimerie fut évalué à 18,000 florins, les livres à 146,000 florins; le matériel et les propriétés à Leide valaient 15,000 florins; les livres 23,000 florins. Si nous ajoutons à cela les propriétés immobilières de Plantin à Anvers, et si nous calculons la valeur réelle des livres à la moitié de leur valeur normale, nous trouvons qu'à sa mort il possédait au moins 175,000 florins, environ un million de francs de notre monnaie. A la mort de Balthasar I, les biens de l'imprimerie appartenant en commun à Balthasar I et à la veuve de son frère, valaient le double de cette somme. En 1662, Balthasar II possédait à lui seul une fortune de deux millions de francs de notre monnaie. En 1588, le mouvement des affaires faites par Plantin se monta, pour cette année, à 65,000 florins; en 1609, Jean Moretus I imprima des livres pour un total de 85,000 florins; en 1637, Balthasar I en publia pour 115,000 florins.

DU bureau l'on passe dans la *Chambre de Juste Lipse*, ainsi nommée du vivant du célèbre professeur, parce que celui-ci y couchait lorsqu'il venait passer quelque temps chez ses grands amis, Plantin et les Moretus. Juste Lipse n'a pas rempli dans l'imprimerie plantinienne l'office de correcteur, comme on le dit souvent; mais il était lié, comme nous l'avons vu, d'une étroite amitié avec le fondateur de la maison. Le premier des Moretus ne lui portait pas une moindre affection et Balthasar I, qui fut l'élève de Juste Lipse, voua un véritable culte à son professeur. Ainsi que le nom de cette chambre, bien des documents que le Musée possède, fournissent la preuve de cette longue liaison et de cette estime mutuelle. Les archives de la maison contiennent 129 lettres en néerlandais, en français et en latin de Juste Lipse. La chambre de Juste Lipse est tendue de beau cuir de Cordoue, à fond noir, avec des arabesques d'or. Sur la cheminée, on voit un grand plan de Rome. Au-dessus de la porte se trouve le tableau par un *Inconnu*, représentant *Juste Lipse à l'âge de 38 ans*, dont nous avons parlé plus haut.

AU-DESSUS de la porte de sortie, un tableau par un *Inconnu* : *La Fuite en Egypte*. Dans un paysage accidenté, la Vierge tenant l'enfant Jésus dans ses bras, est montée sur un âne. Joseph, appuyé sur un bâton et portant un paquet de hardes sous le bras, l'accompagne. Un ange les précède et leur montre le chemin.

AU DESSUS de l'un des deux vieux bahuts en chêne qui meublent cette chambre, on voit dans un cadre cinq feuilles imprimées ou manuscrites, se rapportant à l'histoire de Juste Lipse : 1) le portrait de Juste Lipse, gravé par Pierre De Jode, en 1605, avec son éloge par Jean VVoverius; 2) une double feuille, portant sur un des côtés le portrait de Juste Lipse par Théod. Galle, sur l'autre l'épitaphe de Juste Lipse, composée par lui-même; 3) l'Eloge de Juste Lipse en vers flamands; 4) trois autographes de Juste Lipse, l'un en flamand, l'autre en français, le troisième en latin; 5) certificat d'orthodoxie, délivré à Juste Lipse, le 9 juillet 1591, par Joannes à Campis, recteur du Collège des Jésuites à Liége.

EN sortant de la chambre de Juste Lipse, on traverse un couloir pour entrer dans l'imprimerie. Dans ce couloir on voit huit cadres, dans lesquels sont exposés des alphabets majuscules gravés sur bois, avec les lettres imprimées à côté : un alphabet romain, orné de sujets religieux, dessiné par *Pierre van der Borcht*, gravé par *Antoine van Leest*, en 1572, pour l'Antiphonaire espagnol et employé dans les grandes publications de musique notée, à partir de 1578. Un alphabet semblable de lettres un peu plus petites. Les deux séries comptent ensemble 32 caractères; plusieurs lettres manquent; d'autres sont répétées deux, trois ou quatre fois. Dix lettres dont deux (R et G) sont employées dans le *Graduale Romanum* de 1599; deux (les AE) sont gravées en 1642 par *Christophe Jegher*; les six autres (H. I. L. L. N. R.) sont gravées par Jean-Christophe Jegher. Un alphabet, genre

Initiales ornées de fleurs Or.

La salle des Caractères

d'écriture, orné de grotesques, fait pour l'ABC. de Pierre Heyns (Plantin, 1568). Un alphabet du même genre, mais plus petit, employé dans la Bible polyglotte, en 1568. Cinq lettres romaines (A et quatre D), ornées d'anges jouant de différents instruments de musique, et six lettres (G, M. et quatre S) plus petites, d'une composition semblable. Employées dans les Messes de Georges de La Hèle, en 1578. Un alphabet, genre d'écriture bouclée, gravé et signé par Antoine van Leest et par Arnold Nicolaï. Six lettres très grandes (A, D et A, B, G, S), ornées de sujets religieux, dessinées par Pierre van der Borcht et gravées par Antoine van Leest, en 1574. Un alphabet gothique bouclé, employé dans le *Psalterium* de 1572. Un alphabet gothique bouclé, de moindre grandeur, employé dans le même ouvrage. Un alphabet gothique bouclé, d'un autre dessin. Deux alphabets gothiques bouclés, de petit format, gravés sur de minces planchettes, par groupes de 3 ou 4 lettres. Deux alphabets gothiques, ornés de rinceaux, employés dans le *Graduale Romanum*, de 1599. Un alphabet hébreu, orné de d'arabesques, dessiné par Godefroy Ballain, de Paris, en 1565, gravé par Corneille Muller et employé dans la Bible polyglotte. Trois alphabets romains de grandeur différente, ornés de fleurs et de feuillage, dessinés par Pierre Huys, gravés par Arnold Nicolaï et Antoine van Leest, employés tous les trois dans le *Psalterium* de 1572. Un alphabet latin et un alphabet grec, ornés de grotesques, datés, le premier de 1570, le second de 1573, et employés, cette dernière année, dans la préface de la Bible polyglotte. Dix-sept lettres grecques et latines analogues à l'alphabet hébreu, dessinées par Pierre Huys, en 1563. Un alphabet romain, orné d'arabesques. Trois alphabets gothiques, ornés de rinceaux, employés dans l'*Antiphonarium*, de 1573. Les deux premiers s'imprimaient en rouge et noir.

LE BUREAU

DEVANT ces cadres sont établies des casses remplies de gros caractères en fonte. A côté de la porte de sortie, des feuilles commémorant la visite de différents souverains et tirées par ces augustes personnages.

L'IMPRIMERIE se compose d'abord d'une salle de caractères. Les deux grandes parois en sont cachées par des rayons renfermant des casses à lettres. Devant les fenêtres sont exposées quelques caractères ornés, clichés anciennement.

SUIVANT l'inventaire de 1575, Plantin possédait à cette époque 38.121 livres de lettres fondues, divisées en 73 caractères différents. A sa mort, il y avait dans son atelier d'Anvers 44.605 livres de lettres; dans celui de Leide, 4.042 livres.

SUR la cheminée, on remarque trois statuettes en bois avec l'inscription : *Virtutis et Doctrinae comes est Honor*, datant du XVIIIᵉ siècle. Elles faisaient partie anciennement de la décoration d'un autre appartement. Les statues de l'Honneur et du Courage reproduisent un médaillon antique qui figure sur le frontispice du Sénèque de Juste Lipse, publié par l'imprimerie plantinienne.

AU-DESSUS de la porte de sortie, un tableau : *Les Disciples d'Emaüs*. Le Christ est assis à table et rompt le pain. Un des disciples, habillé en pèlerin, fait un geste d'étonnement. L'autre prend un des verres que la servante apporte sur un plateau.

AU-DESSUS d'une armoire, le buste de Jean Moretus II, par Artus Quellin. Cette œuvre se trouvait primitivement dans la cour où elle a été remplacée par une copie. A côté de la porte de sortie, une thèse soutenue en 1738 par François-Jean Moretus à Douai.

DE la salle des caractères, on entre dans l'imprimerie proprement dite. Pendant près de trois siècles, de 1576 à 1865, on y a travaillé. En 1565, Plantin employait sept presses; en 1575, il en possédait quinze; en 1576, il en faisait marcher vingt-deux; en 1577, après la Furie Espagnole,

il n'en employait plus que cinq ; en 1578, il en vendit sept et en conserva quinze. Ce nombre était fort considérable à une époque où les Estienne, les plus grands imprimeurs français du XVIe siècle, ne travaillaient jamais à plus de quatre presses. Il est évident que le local où Plantin imprimait, était plus vaste que l'atelier actuel. Nous avons lieu de croire que la salle des caractères et l'étage au-dessus de l'imprimerie étaient anciennement occupés par les ateliers.

PARMI les sept presses qui se trouvent dans cette salle, on en remarque deux qui se distinguent par leur air de vétusté et qui, effectivement, datent du temps de Plantin. Au-dessus d'elles, on voit une statue de Notre-Dame de Lorette en terre cuite du XVIIe siècle. Aux murs sont suspendues quelques feuilles imprimées par les souverains qui ont visité l'architypographie. Le roi Léopold I et la première reine des Belges, le roi Léopold II et la reine Marie-Henriette, ainsi que nombre de princes étrangers y ont laissé ces souvenirs de leur passage. Deux cadres renferment des exemplaires imprimés des anciens règlements et statuts de l'officine plantinienne, en flamand.

PRES de la porte de sortie, on remarque un vaisselier chargé d'ustensiles de l'imprimerie, une presse à imprimer en taille-douce et une presse à vis. Le local de l'imprimerie a conservé son architecture et son ornementation de 1576. Les corbeaux supportant les poutres et la belle ferraille des fenêtres datent évidemment d'une époque antérieure à celle où furent faits les objets analogues des autres salles.

EN sortant de l'imprimerie, on traverse le porche et le vestibule, pour monter aux salles de l'étage par un large escalier, faisant partie des constructions de 1761 à 1763.

CHAPITRE XXIII

VESTIBULE ET ESCALIER

DESCRIPTION DU MUSEE PLANTIN-MORETUS

L'ETAGE

SUR le palier, auquel conduit l'escalier, on remarque une pendule en style Louis XV, décorée de fleurs peintes et d'ornements en cuivre doré, et un tableau par Sporckmans, représentant l'*Ordre des Carmes confirmé par le pape*. Dans la première chambre sur le devant, on voit un bas-relief en cuir repoussé, représentant *le Christ devant Caïphe*, par *Justin*.

UN panneau décoratif, sculpté en haut relief, représentant les attributs de la *Sculpture*, par *Daniel Herreyns*.

UNE grande gravure coloriée, représentant l'*Entrée de l'Empereur Charles Quint et du pape Clément VII à Bologne, en 1529*, par *Robert Péril*.

UN cadre renfermant : quatre pièces de vers composées par Plantin et trois pièces de vers faites en son honneur. Un autre cadre renfermant un catalogue manuscrit des livres publiés par Plantin, de 1555 à 1579. Cette pièce, écrite par Jean Moretus I, fut offerte par lui comme étrennes à son beau-père, le premier janvier 1580.

DANS les pupitres et les cadres de cette salle et des deux suivantes sont exposés des livres imprimés par Plantin et par ses successeurs. Nous notons : *Jean Michel Bruto : La Institutione di una fanciulla nata nobilmente* 1555. Avec la traduction *L'Institution d'une fille de noble maison* (in-16°), c'est le premier livre imprimé par Plantin. Exemplaire offert par M. le Chevalier Gustave van Havre.

Arioste : Le premier volume de Roland Furieux, mis en rime françoise par *Jean Fornir de Montauban*, 1555, (in-16°).

Les Amours de P. de Ronsard, 1557. Imprimé par Plantin pour Nicolas le Rous à Rouen.

Pierre Ravillan. Instruction Chrestienne, 1562. Faussement attribué à Plantin, suivant la note autographe de la main de Plantin sur le titre : " Ceste impression est faussement mise en mon nom car je ne l'ai faicte ne faict faire " (in-16°).

Les Ordonnances de l'Ordre de la Thoyson d'Or, 1559 (in-fol.).

Corn. Kilianus, Dictionarium Teutonico-Latinum, 1588, (in-12°), avec les corrections de la main de l'auteur.

Epithetorum Joannis Ravisii Textoris, 1564, (in-16°), avec les corrections de la main de Théod. Poelman.

La première et la seconde partie des Dialogues françois pour les jeunes enfants, 1567, avec des préfaces en vers français par Plantin et la traduction flamande (in-16°).

Martialis, Epigrammata, 1567. Caractères italiques de la collection des classiques en petit format, (in-16°).

Santes Pagninus, Epitome Thesauri linguae Sanctae, 1588. Dictionnaire hébreu-latin.

Thesaurus Theutonicae Linguae, Schat der Nederduytscher spraken, 1573. Premier dictionnaire néerlandais qui ait été imprimé et qui est dû à l'initiative de Plantin (in-fol.).

Tragoediae Sophoclis quotquot extant, 1570. *Carmine latino redditae Georgio Ratellero*, avec des corrections de la main du traducteur (in 8°).

Nonnus Panopolita, Dionysiaca, 1569, (in-4°), impression grecque.

UN compartiment du pupitre renferme plusieurs éditions liturgiques. :

LES *Heures de Nostre Dame à l'usage de Rome*, en Latin et en François, 1565.

Horae Beatissimae Virginis Mariae, 1570 (in-8°).

Breviarium Romanum, 1569. Une des trois éditions in-8° de cet ouvrage, datées de 1569, les premières que Plantin publia d'après le texte adopté par le Concile de Trente.

Missale Romanum, 1572 (in-fol.). Une des premières éditions faites par Plantin du Missel, selon les prescriptions du Concile de Trente.

Au pupitre devant la fenêtre :

De la Hele, VIII Missae quinque, sex et septem vocum, 1578. Grand in-folio, imprimé par Plantin avec les caractères, lettrines et notes faits pour l'Antiphonaire d'Espagne.

Abraham Ortelius, Theatro del Mondo, 1612 (J. et B. Moretus). Édition italienne. Planches coloriées (grand in-folio).
Livres de botanique : *Mathieu de Lobel, Kruydtboeck*, 1581, (in-fol.)
Dans un autre pupitre :
Car. Clusius, Rariorum Plantarum Historia, 1601 (in-fol.)
Remb. Dodonaeus, Stirpium historiae Pemptades sex, 1583 (in-folio).
Danske Urtebog (B. Moretus II, 1647), Herbier danois (in-4°).
Car. Clusius, Rariorum aliquot stirpium per Hispanias observatarum Historia, 1576. Exemplaire à grandes marges, sur lesquelles l'auteur a écrit des corrections destinées à une édition postérieure.
DANS la seconde chambre sur le devant sont exposées les impressions plantiniennes suivantes :
Jac. Grevin, Deux livres des Venins, in-4° 1568 ; *Vesalius, Anatomie oft Levende Beelden*, 1568 (in-fol.) ; *Guichardin, Description de touts les Pais-Bas*, 1582 (in-fol.) ; *Houvvaert, Pegasides pleyn*, 1587. Impression flamande en caractères de civilité (in-4°). *J. B. de la Jessée, Les premières Oeuvres Françoyses*, 1585. Impression française en caractères italiques. Un certain nombre de livres illustrés : *Arias Montanus, Humanae Salutis Monumenta* (1571), in-4°; Idem, in-8°; *Hadrianus Junius, Emblemata* (1565); *Idem, overgheset in Nederlandsche tale deur M. A. G.* (1575); *Andreas Alciatus, Emblemata* (1565); *Idem, Omnia Emblemata* (1577); *J. Sambucus, Emblemata et aliquot nummi antiqui* (1564) ; *Idem*, 1576 (in-16°) ; *Claude Parodin, Les Devites héroïques*, 1562 (in-16°); *A. B. C. Oft exempelen om de kinderen bequamelick te leeren schryven*, 1568 (in-4° oblong); *Clément Perret, Exercitatio Alphabetica*, 1569 (in-fol. oblong). Modèles d'écriture renfermant 35 planches gravées sur cuivre par Corneille De Hooghe, d'après les dessins de Clément Perret (in-fol. oblong).
LIVRES hétérodoxes : *Barrefeld, Het boeck der Ghetuygenissen van den verborgen Acker-Schat*, 1580 (in-4°), et la traduction : *Le Livre des Tesmoignages du Trésor caché au Champs*, 1580 (in-4°).
LES catalogues plantiniens de 1575, 1581, 1596 et 1615.
DANS le pupitre, au milieu de la salle, on voit : *La Joyeuse et magnifique Entrée du duc d'Anjou*, avec planches coloriées, 1582 (in-fol.); *J. B. Houvvaert, Incompst vanden Prince van Oraingnien binnen Brussel*, 1579 (in-4°) ; *Die Bly de Incomste binnen Antvverpen van den Princen Francisci de Valoijs*, 1582 (in-fol. plano) ; *Francisco Alençoniae Duce, Gandavum ad capiendum Flandriae Comitatum accersito*, 1582 (in-4°); *J. B. Houvvaert, Triumphelijcke Incomste vanden Aertshertoghe Matthias binnen Brussele*, 1579 (in-4°.); *La magnifique, et sumptueuse Pompe funèbre faite aus obsèques de Charles Cinquième, célébrées en la ville de Bruxelles, le XXIX jour du mois de Décembre* 1559. Gravures par J. et L. Duetecum, d'après Jérôme Cock, 1559 (in-folio).
De l'autre côté du pupitre : *Den Bibel inhoudende het Oudt ende Nieu Testament*, 1566 (in-fol.) ; *Biblia Regia*, Vol. I et V, (in-folio). Ces deux volumes font partie de l'ouvrage le plus important publié par Plantin (1571-1573). L'œuvre complète comprend cinq volumes pour le texte et trois pour l'*Apparatus*. L'*Apparatus* se compose de 25 pièces à pagination séparée et se divise parfois, et spécialement dans les exemplaires sur vélin, en un nombre plus grand de volumes.
V Libri Mosis, 1567, en hébreu ; *Novum Testamentum Syriacum*, 1575 (in-4°), en caractères hébreux ; *Evangelia et epistolae dominicorum festorumque*, 1585, en grec.
DANS la chambre suivante, on voit les impressions des Moretus. De Jean Moretus : *Justus Lipsius, Politicorum libri sex*, 1599 (in-fol.) ; *Caesar Baronius, Annales Ecclesiastici*, tome II (in-fol.); *Officium Beatae Mariae Virginis*, 1609, (in-4°), imprimé pour l'Infante Isabelle ; *Joannes David, Veridicus Christianus*, 1601 (in-4°), et *Paradisus Sponsi et Sponsae*, 1607, avec gravures de Théodore Galle ; *Bern. Haeftenus, Regia Via Crucis*, 1633 (in-8°); *Petrus Biverus, Sacrum Oratorium*, 1634 (in-4°); *S. Dionysii Areopagitae Opera*, 1634 (in-fol.) ; *Fr. Aguilonii, Optica*, 1613, avec frontispice et vignettes par Rubens, (in-fol.) ; *Entrée de l'Archiduc Ernest à Anvers*, 1594 (in-fol.) ; *Bellarminus, de Aeterna felicitate Sanctorum*, 1617 ; *Missale Romanum*, 1618, avec des gravures par Corn. Galle, le père, d'après Rubens.
ENFIN des livres imprimés par Plantin à Leyde, ou par ses descendants : *Lucas Jansz. Waghenaer, Spiegel der Zeevaerdt*, 1584, Leyde (in-fol.) ; *Jan van Marconville, Der Vrouwen Lof ende Lasteringe*, traduit par J. L. M. van Hapart, Raphelengien, Anvers, 1582 (in-12°) ; *Sanctes Pagninus, Epitome Thesauri linguae sanctae*, Raphelengien, Leyde, 1616 ; Jos. Texere, *Généalogie de Henri III*, Gilles Beys, Paris, 1595 (in-4°) ; *Gilb. Genebrardus, Psalmi Davidis*, Gilles Beys, Anvers, 1592; *Justus Lipsius, De Cruce*, Gilles Beys, Anvers, 1598 ; *Le Président Fauchet, Les antiquitez Gauloises et Françoises*, Jérémie Périer, Paris, 1599.
DANS deux armoires et sur des tables de la seconde chambre, sur le devant de l'étage, se trouvent exposées des porcelaines de la Chine et du Japon, ayant appartenu depuis le XVIIIe siècle à la famille Moretus.
Au-dessus de la cheminée est placé un bas-relief représentant le *Dessin*. Au-dessus de la porte de sortie, un haut relief représentant l'*Astronomie*, sculpté par Daniel Herreyns, en 1781.
DANS cette salle sont encore exposés sept cadres, renfermant ce qui suit :
I. a) Un dessin fait au moyen de caractères écrits microscopiques, représentant *Abraham et Melchisédech* et le *Sacrifice d'Isaac* ; tout autour, les chapitres de la Bible qui relatent ces événements (XVIIIe siècle).
b) Le projet dessiné d'un monument à élever à Balthasar Moretus II.
c) Le projet d'une porte de chapelle (1671).
d) Le portrait de Balthasar Moretus II.

e) Quatre dessins et esquisses de sculptures.

II. Différentes gravures se rapportant à l'histoire des anciennes confréries civiles et aux coutumes religieuses d'Anvers :

a) l'Ommegang anversois, d'après le tableau d'Alexandre Casteels, gravé par Gaspar Bouttats, avec le texte explicatif (1685).

b) Drapelet du pèlerinage de S^t-Gommaire, à Lierre.

c) Image de Notre-Dame de la citadelle d'Anvers (1779).

d) Souhait de nouvel an, image de S^t-Jean Baptiste, avec vers flamands.

e) La Sainte-Famille, gravure sur bois coloriée.

f) Drapelet du pèlerinage de Montaigu.

III, IV, V. Trente-six dessins par François Floris (1520-1570) représentant des figures allégoriques, projets de peintures décoratives.

VI. *Le Jugement dernier*, gravé par Pierre De Jode d'après Jean Cousin.

VII. Diverses pièces imprimées se rapportant à l'histoire de la ville d'Anvers et de la typographie plantinienne.

DEUX tableaux :

Zegers (Gérard), 1591-1651 : *Le Christ revenant des limbes* ap-

VIERGE, DANS LA PETITE BIBLIOTHÈQUE

tère ; S^t-Jean, la Vierge et les saintes femmes forment cortège. Signé : L. V. N. 1565.

A droite de la sortie, un meuble de Boule, plaqué de cuivre et incrusté de bois d'ébène, surmonté d'une pendule en style de Louis XV. Ces deux objets précieux ont été légués au Musée Plantin-Moretus par M^r Louis-Jean-Joseph Somers, le 18 janvier 1895.

DANS la troisième salle de l'étage, *la petite Bibliothèque*, les murs sont ornés de deux thèses universitaires qui ont été soutenues par des membres de la famille Moretus, et d'une gravure sur cuivre du Christ en croix par Michel Hayé, avec un texte en hébreu, en grec et en latin, datée du 14 avril 1668. Les livres qui s'y trouvent sont pour la plupart des doubles d'ouvrages que renferme la grande Bibliothèque. Une partie des rayons est occupée par la collection du *Journal des Débats*, allant de 1800 à 1871 ; durant ces années, la feuille était le journal de la famille. A côté de la porte de sortie se trouve une armoire en bois de chêne et d'ébène, datée de 1653. Au-dessus de ce meu-

paraît devant sa mère. Marie entourée d'anges pleure la mort de son fils, quand le Christ se présente à elle. Il est suivi des justes et des pénitents qu'il vient de délivrer : l'enfant prodigue, David, Moïse, S^t-Joseph, Adam et Eve. Le tableau fut fait pour la chapelle de Notre-Dame dans l'ancienne église des Jésuites.

Van Noort (Lambert) 1520-1571 : *le Portement de la Croix*. Le Christ est tombé sous le fardeau de la croix ; Simon de Cyrène l'aide à se relever ; S^{te}-Véronique est agenouillée devant lui. Les larrons, conduits par des soldats, marchent en

ble, une gravure allégorique en l'honneur de l'archiduc Léopold-Guillaume, gouverneur des Pays-Bas, à l'occasion de sa Joyeuse Entrée à Gand, en 1653, faite par Schelte a Bolsvvert, d'après le dessin d'Erasme Quellin. Au-dessus de la porte de sortie, une statuette en bois de la Vierge.

DE la petite Bibliothèque, on entre dans la première salle des bois gravés. Au-dessus de la porte d'entrée, on voit le portrait d'*Anne Marie de Neuf*, épouse de Balthasar Moretus III (1654-1714), par un peintre inconnu. Au-dessus de la porte de sortie, le compas plantinien avec les attributs

LA PETITE BIBLIOTHEQUE

d'un chanoine et la date de 1695. Pièce ayant servi d'écusson mortuaire à un prêtre de la famille des Moretus.

On voit au-dessus de deux bahuts deux grandes gravures : *La Flagellation du Christ*, par *Mathieu Borrekens*, d'après le tableau de Rubens, auquel Van Lint a ajouté une figure à droite et une à gauche, et *Le Couronnement d'épines*, dessiné en 1654, par *Jean-Thomas d'Ypres*, élève de Rubens, gravé par Mathieu Borrekens et imprimé par Gaspard Huberti.

Chacune de ces deux gravures se compose de six feuilles ; elles sont imprimées sur le revers d'almanachs de 1675, publiés par Gaspard Huberti.

A côté de la porte de sortie on remarque deux cartes remarquables : *La carte du comté de Flandres*, dressée par Gérard Mercator, en 1540, le seul exemplaire connu de cette figure de notre ancienne Flandre, et le *Plan d'Anvers*, vu à vol d'oiseau, fait en 1565, au temps de la plus grande prospérité que connut la ville avant le XIX^e siècle. Dressé par *Virgile de Bologne* et par *Corneille Grapheus* ; imprimé à Anvers par *Egide van Diest*, pour compte de *Pierre Frans* et d'*Antoine de Palerme*. Seul exemplaire connu.

Sur les armoires sont placés les bustes de *Balthasar Moretus I*, par Arthus Quellin, reproduction en plâtre du modèle primitif ; de *Balthasar Moretus II*, par Pierre Verbruggen, le jeune ; de *Balthasar Moretus III*, par Jean-Claude De Cock ; ceux de *Balthasar Moretus IV* et de *Jean-Jacques Moretus*.

Dans les pupitres de cette salle se trouvent une partie des bois gravés pour les éditions plantiniennes. Le Musée en possède environ 14.000, dont une partie seulement est exposée. Nous mentionnons :

Les *Portraits des Empereurs Romains*, ayant servi dans l'édition de 1645 des *Icones Imperatorum Goltzii*. Ce sont les planches que Balthasar Moretus I fit faire, de 1631 à 1638, par Christophe Jegher ou Jegherendorff. Les portraits étaient imprimés en deux couleurs ; les planches plates à dessins creux servaient à poser un fond jaune, les planches en relief servaient à imprimer les traits et les lettres à l'encre noire. Elles furent payées au graveur à raison de 6 florins la pièce, ou 12 florins la paire.

Les *planches du Missel* de différents formats. Celles qui portent les initiales P. B. sont dessinées par Pierre van der Borght. Les planches signées A. V. L. sont gravées par Antoine van Leest. Les lettres G. ou G. J. marquent le travail de Gérard Jansen van Kampen. Les C. J. désignent Christophe Jegher. Les planches gravées par ce dernier datent de 1631 à 1640 ; toutes les autres furent faites de 1570 à 1580.

PETIT SALON DE L'ETAGE
Seconde salle des bois gravés

UNE série de 16 dessins, faits pour le poëme de J. B. Houvvaert, *Pegasides-plein* (Plantin, 1585, in-4°), une marque de l'imprimerie plantinienne, un alphabet romain orné de figures de saints, trois sujets variés. Ces dessins exécutés sur bois ne furent jamais taillés. Ceux de *Pegasides-pleyn*, furent gravés sur cuivre par Jean VVieriex.

Frontispices et encadrements du XVIe siècle. La plupart dessinés par Geoffroy Ballain de Paris, quelques-uns par Guillaume van Parys ; tous furent taillés en bois par les graveurs ordinaires de Plantin.

PLANCHES de *Aguilonii Optica* (Plantin, 1613, in-fol.); planches de *Spelen van Sinnen* (Silvius, 1562, in-4°). Plantin acheta ces dernières planches de la veuve de Guillaume Silvius, en 1583, en même temps que celles de *Guicciardini*.

PLANCHES de *Incomst van den prince Mathias* (Plantin, 1579, in-4°) et de *Incomst van den prince van Oraignien* (Plantin, 1579, in-4°), gravées par Antoine van Leest. Planches gravées pour les ouvrages de botanique de Dodoens, de Charles de l'Esclusé et de Mathieu de Lobel. Le 15 juillet 1577, Plantin acheta 800 exemplaires des *Adversaria Lobelii*, imprimés à Londres, en 1570, par Purfoot, ainsi que les bois gravés pour cette édition : le tout pour une somme de 1200 florins. Dans la vente de la mortuaire de Jean van der Loe, le premier éditeur de l'Herbier de Dodoens, il acheta pour une somme de 420 florins, les bois qui avaient servi aux premières éditions de cet ouvrage. En 1581, Plantin fit paraître un recueil renfermant 2191 planches ayant servi dans ces deux livres avec celles qu'il avait fait exécuter à ses propres frais pour les divers ouvrages de botanique qu'il avait publiés.

LES planches de *Nurembergii Historia Naturae* (Plantin, 1635, in-fol.) gravées par Christ. Jegher ; celles de *Cornelius Gemma, de Arte cyclognomica* (Plantin, 1569, in-fol.); celles de *Guicciardini, Descrittione di tutti i Paesi Bassi* (G. Silvius, 1567, in-fol.); et de *Flavii Vegetii de Re militari* (Plantin, 1585, in-4°).

DIVERS alphabets gothiques et romains sont encore exposés dans cette salle.

EN la quittant on traverse un couloir où sont exposées les deux planches gravées sur cuivre, ayant servi dans

Judocus Houbsaken, Oratio funebris in exequiis Philippi IV (Plantin, 1666, in-fol.), gravées par Luc Vorsterman, le jeune, d'après Erasme Quellin, et deux gravées par Pierre van der Borcht pour l'*Entrée d'Albert et Isabelle à Anvers*. (Plantin, 1602, in-fol.).

DANS la seconde salle des bois gravés, on voit sur la cheminée un tableau représentant la *Marque plantinienne*. Le compas est entouré d'un cadre de feuillage, la banderole est tenue par deux personnages allégoriques : un laboureur représentant le Travail, et une femme tenant une croix, symbole de la Constance. Le fond est formé par un paysage montagneux. Le tableau fut peint en 1640 par Erasme Quellin et lui fut payé 250 florins (1).

SUR les deux côtés de la cheminée : un portrait d'homme et de femme inconnus par un peintre du XVIIIe siècle, légués au Musée par Mr François-Henri-Martin van Hal, le 8 janvier 1897.

AU-DESSUS de la porte d'entrée, l'écusson mortuaire de Jean-Jacques Moretus, décédé le 5 septembre 1757.

À côté de la porte d'entrée, on voit des cuivres gravés : *Les ordres de l'empire Romain*, deux planches, et *l'Escurial*. Ces trois planches furent employées dans l'Atlas d'Ortelius. Les deux premières sont signées par Antoine VViericx et parurent d'abord dans le *Speculum Orbis Terrarum* de Corneille De Jode (Anvers, Arnold Coninx, 1593); la troisième date de 1591 et a été faite par les graveurs ordinaires d'Ortelius, les Hogenberg de Cologne. Ces planches furent achetées en 1612 par Balthasar I et Jean II Moretus à la vente de l'imprimerie de J. B. Vrients, en même temps que les cuivres des cartes de l'Atlas d'Ortelius.

L'Hôtel-de-Ville d'Anvers, gravé pour l'édition française de Guicciardini, publiée par G. Silvius en 1567. Planche achetée en 1583, par Plantin, avec les bois des plans de villes.

LE manteau de la cheminée et la porte de sortie sont sculptés par Paul Dirickx ; le premier porte la date de 1622; la seconde fut faite pour la grande bibliothèque en 1640.

LE long des murs de cette salle, les bois gravés suivants sont exposés dans des pupitres :

Planches des *Devises Héroïques de Claude Paradin* (Plantin, 1562).

Planches de : *Joannes Goropius Becanus, Hieroglyphica* (Plantin, 1580) et de *Jacobus Bosius, Crux Triumphans et gloriosa* (Plantin, 1617).

(1) Archives Plantiniennes : B. Moretus. Compte de l'argent pris à la caisse depuis le 1[r] juillet 1640. Adi 20 Septembris 1640 : E. Quellinio pro pictura Laboris et Constantiae, 250 fl.

Planches des *Emblemata Hadriani Junii* (Plantin, 1565), rééditées en 1901, édition latine, et en 1902, édition néerlandaise), et planches des *Emblemata Alciati* (Plantin, 1566), dessinées par Geoffroy Ballain, gravées par Arnold Nicolaï et Gérard van Kampen.

Planches de *Baronius, Annales Ecclesiastici* (Plantin, 1620-29).

Planches des *Emblemata Sambuci* (Plantin, 1564), dessinées par Luc De Heere, P. van der Borcht et Pierre Huys, gravées par Corn. Muller, Arnold Nicolaï et Gérard Jansen van Kampen.

Planches des *Emblemata Hesii* (Plantin, 1636), dessinées par Erasme Quellin, gravées par Christ. Jegher.

AU milieu de la salle, un pupitre contenant 36 aquarelles, faites en 1711 et 1712 par Jacques De VVit, peintre hollandais, d'après les plafonds de l'ancienne église des Jésuites à Anvers, peints par Rubens et par ses élèves en 1620. En 1718, un incendie consuma ces tableaux; il n'en reste d'autres reproductions qu'un certain nombre d'esquisses et deux séries d'aquarelles. L'une, par Jacques De VVit, est exposée ici et reproduit 36 des 39 compositions ; l'autre, qui appartient également au Musée, fut faite par Müller, de Dresde et reproduit les 39 plafonds. Dix de nos aquarelles furent gravées par Jacques De VVit lui même ; en 1751, Jean Punt grava toute la collection.

DE la galerie des bois gravés on passe dans la galerie des cuivres. Le long de cette salle sont exposés des cuivres gravés, dans des cadres et des pupitres. On y voit le frontispice gravé pour les *Messes de Georges de La Hèle*. (Plantin, 1578 ; in-fol. max.) et employé dans les autres publications musicales postérieures à celle-ci.

LE portrait de *Balthasar Moretus I*, gravé par Corneille Galle, le jeune, d'après Erasme Quellin. La grisaille dont cette planche est la reproduction, se trouve exposée à la seconde salle au rez-de-chaussée.

LE portrait de Plantin, gravé par Jean VVierick ; le portrait du même, de format plus petit.

LE portrait du Cardinal Baronius, gravé d'après un dessin conservé au Musée et portant l'inscription Æ. SVÆ 56.

SIX eaux fortes de Pierre Boel, représentant des Oiseaux Ces planches ne furent point gravées pour les Moretus ; ceux-ci les achetèrent probablement d'occasion, après qu'un nombre restreint d'exemplaires en eut été tiré par le peintre-graveur. Voilà, sans doute, la raison de grande rareté de ces belles eaux-fortes.

LES quatre planches de l'*Entrée de la Reyne-Mère* (Marie

Planche de IMAGO PRIMI SAECULI SOCIETATIS JESUS 1640

Frontispice de ROMANAE ET GRAECAE ANTIQUITATIS MONUMENTA, 1645.
Gravé par Corn. Galle d'après P. P. Rubens.

de Médicis) dans les villes des Pays-Bas, par le sieur de La Serre (Plantin, 1632, in-fol.), gravées par André Pauvvels, d'après Nic. van der Horst (1). Le Musée a conservé deux des quatre dessins. Le frontispice de l'ouvrage fut gravé par Corneille Galle, le jeune.

PORTRAIT d'*Otto Venius*, peint par sa fille Gertrude, gravé par Paul Pontius.

LES planches de *Officium Beatae Mariae Virginis*, in-4°. La plupart de ces planches furent gravées par Théod. Galle, pour l'édition plantinienne de 1600; une partie furent exécutées pour l'édition de 1609. Dans la suite, elles furent successivement employées dans les éditions de 1622, 1624, 1652, 1680 et 1759. Les planches primitives furent copiées ou retouchées dans les dernières réimpressions. L'édition datée de 1600, qui ne parut qu'en 1601, renfermait 25 grandes planches et 42 vignettes, gravées par Théod. Galle et en partie dessinées par lui. Celle de 1609 comprenait 57 grandes planches et 38 vignettes. Les nouvelles planches étaient dessinées par Pierre De Jode; la plus grande partie étaient gravées par Théod. Galle; un certain nombre par Ch. de Mallery.

LES planches de *Cinquante Méditations de la Passion de N.-S.* par Fr. Costerus (Plantin, 1587, in-8°), dessinées et gravées par Pierre van der Borcht.

LES planches de : *S. Epiphanius, ad Physiologum* (Plantin, 1588, in-8°), gravées par Pierre van der Borcht.

LES planches de : *Les XV Mystères du Rosaire* par le seigneur de Bétencourt (Plantin, 1588, in-4°), gravées par Pierre van der Borcht.

DOUZE marques plantiniennes, la plupart du XVIe siècle.

LES planches de : *J. J. Chifflet, Anastasis Childerici I* (Plantin, 1655, in-4°).

LES planches de : *Joannes Boenerus, Delineatio historica furum minorum occisorum* (Plantin, 1635, in-4°), gravées par André Pauvvels.

LES planches de : *Fr. Costeri Meditationes in Hymnum Ave Maria Stella* (Plantin, 1589, in-8°), gravées par Pierre van der Borcht.

Livre à dessiner de Pierre-Paul Rubens. Vingt planches gravées par Paul Pontius. Achetées en 1892 de M^{lle} Haest, la dernière propriétaire de ces cuivres.

QUATRE encadrements de Missel, in-folio.

(1) ARCH. PLANT. *Dépenses particulières*, 6 février 1632. A Adrien Pauvvels, voor reste vande plaet van Antvverpen, fl. 4, s. 8. Also dat hy heeft ontvangen vande plaet van Bergen, fl. 36, vande plaet van Brussel, fl. 40, van Antvverpen, fl. 44.

Planche de NUREMBERGII HISTORIA NATURAE, 1635.
Gravée par Christ. Jegher.

LES planche de : *Jac. Cateri Virtutes Cardinales* (Plantin, 1646, in-4°), gravées par Corn. Galle, le père.

TITRE et planches de : *Petri Biveri Sacrum Sanctuarium* (Plantin, 1634, in-4°).

CES planches furent faites par Adrien Collaert, pour *Barth. Riccius, Triumphus Jesu Christi crucifixi* (Plantin, 1608, in-8°). Elles furent retouchées pour le livre de P. Biverus par Ch. De Mallery.

LES planches de : *Thom. Saillii Thesaurus precum* (Plantin, 1609, in-8°), gravées, au prix de 18 florins la pièce, par Théod. Galle, d'après Adam van Noort et Pierre De Jode.

LA *Passion de J.-C.*, gravée par Lucas van Leyden, 1521, avec l'adresse : *M. Petri exc.* Rééditée en 1900.

SIX frontispices d'éditions plantiniennes, 1640-1661.

LE portrait de *Pierre-Alois Carafa*, gravé par Corn. Galle, le père, pour l'ouvrage : *Silvestri a Petra Sancta de Symbolis Heroicis* (Plantin, 1634, in-4°).

SEPT planches de : *Officia propria Sanctorum Ecclesiae Toletanae* (Plantin, 1616, in-8°), gravées par Jérôme VViericx, Ch. de Mallery, Théodore et Corneille Galle et J. Collaert aux frais de Philippe de Peralta.

LE frontispice de *Frederici de Marselaer Legatus*, gravé par Corn. Galle, d'après Théodore van Loon (Plantin, 1626, in-4°).

LE *Cardinal-infant offrant son épée à la Vierge*. Planche gravée d'après Corn. Galle pour *Barth. de Los Rios, Hierarchia Mariana* (Plantin, 1641, in-fol.), d'après le tableau peint pour le maître-autel de l'église du village de Calloo par *Ant. VVéry*.

FRONTISPICE de *Philomathi Musae Juveniles* (Plantin, 1654, in-4°), gravé par Corn. Galle, le jeune.

PORTRAIT de *J. B. Houvvaert*, par Jean VViericx.

or. PLANCHES d'un *Office de la Vierge*, in 12°, dessinées et gravées par Jean VVieriсх. Publiées pour la première fois en 1900.

PORTRAIT du *Cardinal Bellarmin*, gravé par Ch. de Mallery, pour l'ouvrage : *Jac. Fuligattus, Vita Roberti Bellarmini* (Plantin, 1631, in-8°).

LES planches d'une édition in-16° des *Heures de la Vierge*, dessinées par Martin De Vos, gravées par Crispin van den Passe, en 1588. Ces planches ont été publiées pour la première fois en 1900.

LES planches de: *Silvestri a Petra Sancta Symbola heroica* (Plantin, 1634, in-4°). Du 13 décembre 1633 au 23

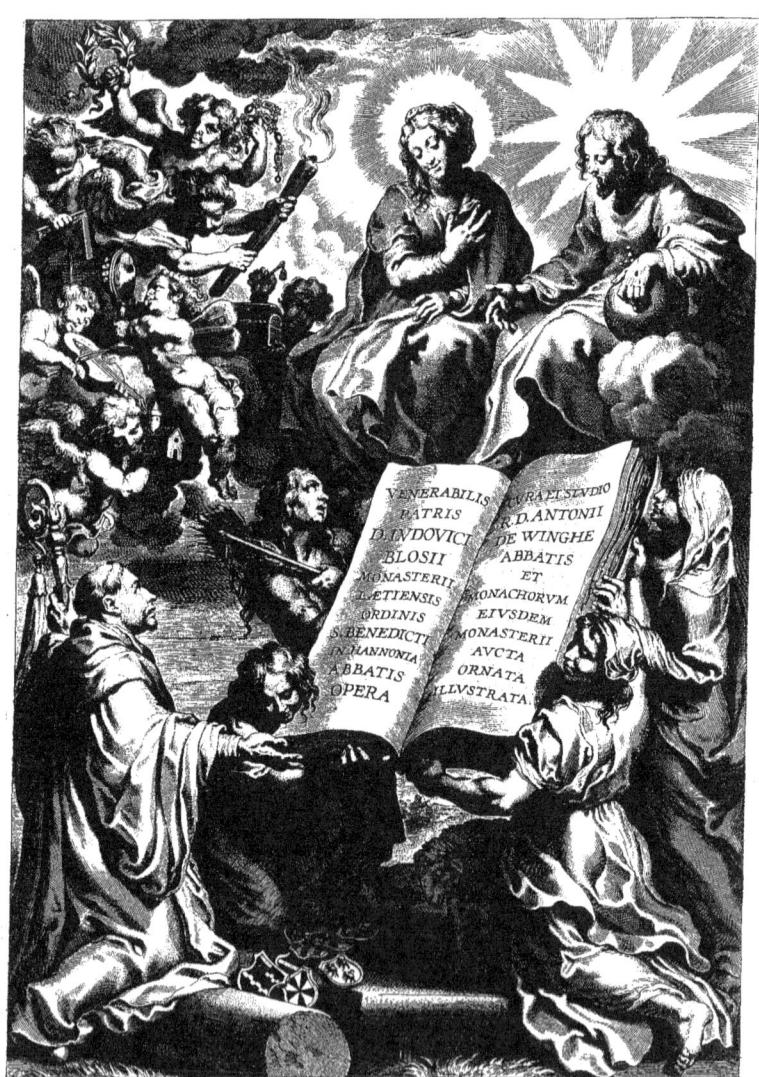

Frontispice de
Lud. Blosii Opera,

ALPHABET GOTHIQUE A ENTRELACS *Or.*

juin 1634, Balthasar Moretus I paya 268 fl. 1 s. à André Pauvvels pour "amender" les figures du R. P. Silvester a Petra Sancta. Cette indication, jointe à d'autres que nous fournissent les comptes de la maison plantinienne, nous autorise à croire que les pères Jésuites faisaient graver, par des artistes à leurs gages, les planches destinées aux ouvrages des membres de la Compagnie et que ces planches furent retouchées ensuite par des graveurs plus habiles.

PORTRAITS des forestiers et comtes de Flandre, employés dans l'ouvrage : *les Généalogies et anciennes descentes des Forestiers et Comtes de Flandre*, par Corn. Martin, ornées de portraits recueillis par Pierre Balthasar et par lui-même (Anvers, J.-B. Vrints, 1598), imprimé par Jacques Mesens. Une seconde édition imprimée par Robert Bruneau pour J.-B. Vrints se vendait en la boutique plantinienne. L'éditeur avait fait graver sur cuivre les portraits mentionnés ici. Les planches des *Comtes de Flandre* furent achetées à la vente de la mortuaire de J.-B. Vrints, en avril 1612, par Balthasar I et Jean II Moretus.

LES planches de l'*Entrée d'Albert et Isabelle* (Plantin, 1602, in-fol.), gravées par Pierre van der Borcht d'après les compositions d'Otto Venius et les dessins de Josse de Momper.

LE frontispice de l'*Entrée du prince Ernest à Anvers* (Plantin, 1595, in-fol.), un second frontispice et la composition des arcs de triomphe de la même *Entrée*.

LA composition de ces arcs de triomphe était due à Otto Venius. La ville d'Anvers accorda à Jean Moretus un subside de 600 florins pour subvenir aux frais des planches de cet ouvrage. La réduction de ces compositions pour le graveur fut faite par Corneille Floris et Josse de Momper.

LE frontispice de l'*Arciduca d'Austria Fernando-Carlo* par P. Diego Lequile (Plantin, 1653, in-fol.), gravé par Conrad Lauvvers.

UNE série de 22 frontispices et autres planches gravées d'après P. P. Rubens. Le dessinateur reçut 12 ou 20 florins pour les titres in-folio, 12 florins pour les portraits ; les graveurs sont Théodore Galle qui reçut 75 florins, cuivres compris, et Corneille Galle, le père, 75, 80 ou 90, 95 ou 100 pour les frontispices.

PARMI les œuvres du grand maître de l'école d'Anvers, quelques planches furent gravées d'après ses disciples :

le frontispice de *Heriberti Rossvveydi Vitae patrum* (Plantin, 1628, in-folio) ; le frontispice de *Balth. Corderii Expositio patrum Graecorum in Psalmos* (Plantin, 1646, in-fol.), gravé par Pierre De Jode, d'après Erasme Quellin. Le frontispice de *Francisci Haraei Annales ducum seu principum Brabantiae*, tome 3, fut gravé d'après Rubens par Luc Vorsterman, le père, pour le compte de Théodore Galle. Le frontispice de : *de La Serre, Entrée de la Reyne-mère du Roy trèschrestien, dans les villes des Pays-Bas*, fut dessiné par Nicolas van der Horst et gravé par Corn. Galle, le père, au prix de 95 florins. Celui de *Mathieu de Morgues, diverses pièces pour la défense de la Reyne-mère* (Plantin 1637, in-fol.), fut gravé par Corneille Galle, le père, d'après Erasme Quellin. Celui de *Jean Boyvin, le Siège de la ville de Dôle* (Plantin, 1638, in-4°), fut exécuté par les deux mêmes artistes.

A la suite de cette série, nous voyons les planches de : *Martyrologium S. Hieronymi*. Fac-similé gravé sur cuivre d'après un ancien manuscrit, appartenant alors à l'abbaye d'Echternach et aujourd'hui à la Bibliothèque nationale de Paris. La première planche de la série mentionne que l'ouvrage fut fait aux frais de Balthasar Moretus I, sous la direction de Heribertus Rosvveydus. Il fut gravé par André Pauvvels, qui reçut 12 florins 10 sous par planche. Cet artiste travailla aux 25 planches existantes, depuis le mois de septembre 1628 jusqu'au mois de novembre 1633. Il existe deux états différents de la première planche ; l'un a pour titre les mots : " Martyrologium S. Hieronymi "; l'autre " Martyrologium S. Hieronymi quale in membranis Epternacensibus ante annos nongentos scriptum servatur, et anno 1626 aere incisum, usque ad julium, habetur in Officina Plantiniana, cura R. P. Heriberti Rosvveidi S. J. sumptu Cl. V. Balthasaris Moreti. " L'année 1626 est donnée erronément au lieu de 1628. En 1675, la première planche fut imprimée dans le *Propylaeum* du tome II du mois d'avril des *Acta Sanctorum* et reçut alors l'inscription du second état qu'on y lit maintenant. Ces planches forment probablement le premier essai de reproduction en fac-similé d'un manuscrit. Le travail resta inachevé et les planches gravées ne furent point publiées. En 1660 seulement, Balth. Moretus II en fit tirer neuf exemplaires.

INITIALES ORNEES D'ARMOIRIES PAPALES Or.

FRONTISPICE de : *Graduale Romanum* (Plantin, 1599, in-fol.).

PORTRAIT de *Jean-Jacques Chifflet*, gravé en 1647, d'après Nic. van der Horst, par Corn. Galle, le fils, pour le premier volume des œuvres de J. J. Chifflet (Plantin, 1647, 3 vol. in-fol.).

FRONTISPICE et trois planches de : *Brevarium Romanum* (Plantin, 1697, in-fol.); *St-Jérôme*, gravé par Jean Sadeler, d'après Crispin van den Broeck, pour *Opera divi Hieronymi* (Plantin, 1579, in-fol.).

PORTRAIT de *Ferdinand III, roi de Hongrie*, gravé par Corneille Galle, le père, d'après Pierre De Jode, pour *André Guill. Dietelii Exercitatio Theologica* (Plantin, 1631, in-fol.). La gravure, dessin et cuivre compris, fut payée 86 florins à Théodore Galle.

FRONTISPICE de *Roderici de Arriaga, Cursus Philosophicus* (Plantin, 1632, in-fol.), gravé par Corn. Galle, le père, d'après un dessin de Pierre De Jode. Le graveur reçut pour son travail 95 florins, le dessinateur 27.

LE portrait du pape *Clément VIII*, gravé pour *Ortelius, Theatro del mondo* (Plantin, 1612, in-fol.).

FRONTISPICE de l'*Entrée d'Albert et Isabelle*, gravé par Théod. Galle, au prix de 30 florins.

St-Augustin, gravé par Jean Sadeler, d'après Crispin van den Broeck, pour *Opera divi Aurelii Augustini* (Plantin, 1577, in-fol.).

FRONTISPICE de *Caroli Neapolis Anaptyxis ad Fastos Ovidii* (Plantin, 1638, in-fol.), gravé par Jac. Neeffs, d'après Erasme Quellin.

QUATRE planches de *L. Guicciardini, Descrittione di tutti i Paesi Bassi* (Plantin, 1581, in-fol.) : la Cathédrale, la Maison Hanséatique, l'Hôtel-de-Ville et la Bourse d'Anvers, gravés par Hogenberg de Cologne. Ces quatre planches furent retouchées par Théod. Galle, en 1609, pour *P. Scribanius, Antverpia* (Plantin, 1609, in-4°).

FRONTISPICE et sept planches de l'ouvrage d'anatomie : *Vivae imagines partium corporis humani* (Plantin, édit. lat., 1566, édit. flam., 1568, petit in-fol.). Les planches furent copiées sur celles du traité d'anatomie de Valverda (Rome, 1560) ; Lambert van Noort dessina le frontispice, et reçut de ce chef 3 florins, 10 sous ; Pierre et François Huys gravèrent les planches, à raison de 11 florins la pièce. Les plus anciennes de ces planches furent gravées avant 1562.

EN quittant la chambre des gravures sur cuivre, on entre dans le salon à l'étage. Il est tendu de cuir doré, se compose d'une table et de chaises en bois de chêne, d'un bahut surmonté de trois grands vases en porcelaine du Japon, avec ornementation recuite, et d'un lustre en verre poli. Le manteau de la cheminée, en bois de chêne, a été sculpté par Paul Dirickx, en 1638. Dans la cheminée se trouvent une paire de chenets en fer, à tête de cuivre.

EN face de la cheminée, une pendule en style Louis XV, faisant partie du legs de Mr François-Henri-Martin van Hal.

AUTOUR de la salle sont suspendus six portraits de famille :

1) Van Reesbroeck (Jac.), portrait de *Balthasar Moretus II* (1615-1674). Il porte de longs cheveux et de légères moustaches. Sur son habit noir est rabattu un large col blanc. Pann. H. 0,65 m., L. 0,50 m.

2) Van Helmont (Jean), maître en 1675-1676, portrait de *Thérèse-Mathilde Schilders* (1696-1729), épouse de Jean-Jacques Moretus. Elle est drapée dans un cachemire à fond rouge sur un corsage blanc, ses cheveux sont frisés et poudrés. Toile. H. 0,80 m., L. 0,63 m.

Ce portrait, avec le suivant et celui du pape Clément XI, fut payé 75 fl. 12 s., le 8 juillet 1717.

3) Van Helmont (Jean), portrait de *Jean-Jacques Moretus* (1690-1757). Il porte un habit de velours rouge, un gilet à ramages et une grande perruque poudrée. Toile. H. 0,81 m., L. 0,65 m.

4) Anonyme. Portrait de *Balthasar Moretus IV* (1679-1730). Il est vêtu d'un habit de velours bleu et porte une longue perruque bouclée. Peinture ovale. Toile. H. 0,80 m., L. 0,62 m.

5) Anonyme. Portrait d'*Isabelle Jacqueline de Mont, alias Brialmont* (1682-1723), femme de Balthasar Moretus IV. Elle porte un corsage de velours bleu et tient des fleurs en main. Peinture ovale. Toile. H. 0,80 m., L. 0,62 m.

6) Van Reesbroeck (Jac.), portrait d'*Anne Goos* (1627-1691). Elle est vêtue d'une robe noire, avec un large col de dentelle ; ses boucles descendent en tire-bouchons sur les épaules ; une mince rangée de cheveux, coupés en ligne droite, retombe sur le front. Panneau. H. 0,65 m., L. 0,49 m.

Au-dessus de la cheminée se trouve :

7) Verdussen (Pierre), (1662?). *Paysage*. Au milieu du tableau s'élève un pont à pente raide, que traversent deux paysans montés sur des ânes et un groupe de piétons. A droite, on voit une colline boisée et, sur un rocher isolé, un château ; à gauche, deux arbres touffus ; dans la plaine chevauchent des chasseurs ; un pêcheur est assis sur le bord du torrent qui passe sous le pont ; un mendiant se tient près de la route. Les figures sont attribuées à Gaspard Broers. Signé : "P. Verdussen". Toile. H. 1,32 m., L. 1,89 m.

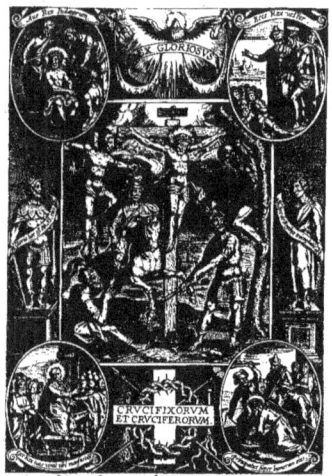

Quæ fuerat seges opprobrij, post funera, CHRISTE,
1. *Crux tibi, crux aliis, crux sibi facta decus.*

Cedat sepositas Argo quæ vexit in oras:
14. *Hæc pinus cæli vos statione locat.*

Clœlia cesset eques animos iactare viriles
6.8. *Iulia si certet, illa pedestris erit.*

Iam mihi non vno torsistis corpora fumo:
29. *Nam tormenta mihi prævia fumus erant.*

Quatre planches de

La Chambre des Privilèges

UN escalier de trois marches met le salon précédent en communication avec la chambre des Privilèges. Celle-ci prend le jour sur une petite cour intérieure, et n'a d'autre ornement qu'une copie du portrait de *Balthasar Moretus I* (Salle II, n° 8), faite par Beschey et placée sur l'antique cheminée; une ancienne statuette en bois de Brabo

DANS le pupitre placé entre la cheminée et la fenêtre, se trouve un choix de privilèges les plus anciens et les plus importants accordés à Plantin (1555-1589). Ce sont :
1) Un privilège en allemand de l'empereur d'Allemagne, daté du 28 février 1576, revêtu de la signature autographe de Maximilien II, et octroyant à Plantin et à ses successeurs

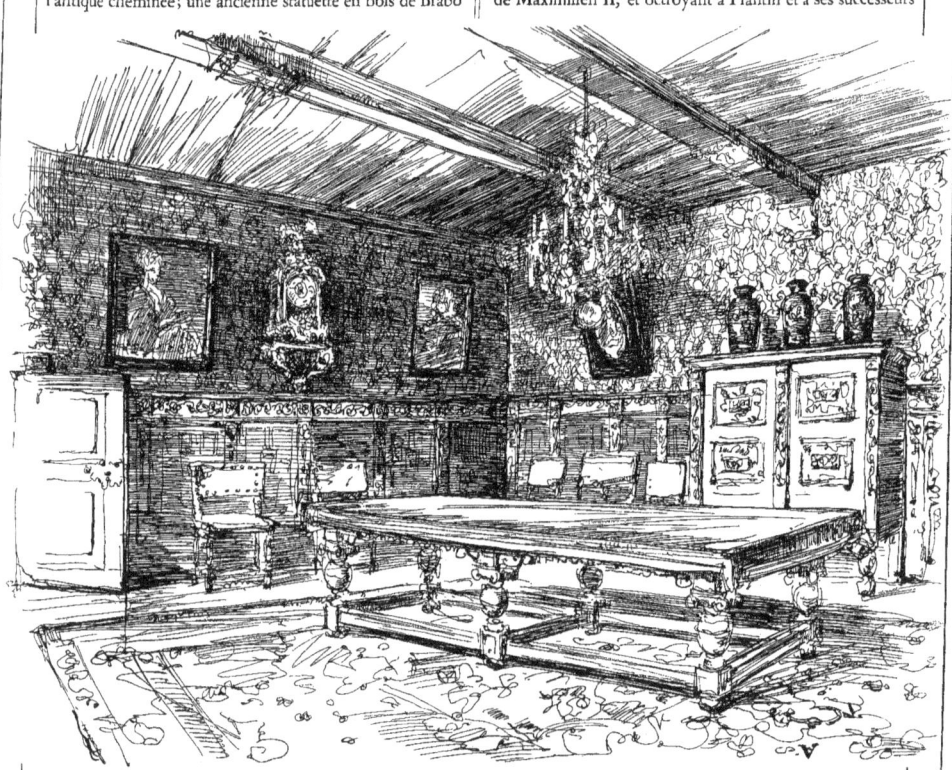

LA SALLE DES CONFERENCES

lançant la main d'Antigone et une reproduction moderne en relief du panorama d'Anvers. Les murs sont également tendus de cuir doré.

DANS les pupitres qui entourent la chambre et dans les cadres suspendus aux murs, sont exposés quelques-uns des privilèges accordés par les anciens souverains belges et étrangers à Plantin et à ses successeurs. Ces privilèges ont été soigneusement conservés, comme le méritaient des pièces de cette importance. Seuls, en effet, ils donnaient jadis aux imprimeurs le droit de faire paraître leurs publications; seuls, ils leur garantissaient le monopole des ouvrages que les auteurs leur confiaient.

la licence de commercer librement dans tous les états de l'Empire. Le grand sceau de l'empereur, renfermé dans une boîte en bois, est attaché à ce document.
2) La lettre en latin que Philippe II fit écrire à Plantin, pour lui annoncer qu'il prenait sous sa protection royale l'impression de la Bible polyglotte et qu'il lui envoyait Arias Montanus pour en diriger les travaux. Elle est datée de Madrid, le 23 mars 1568, et porte les signatures de Philippe II et de son secrétaire Gabriel de Zayas.
3) Le privilège en latin que le cardinal Granvelle accorda au même ouvrage dans la vice-royauté de Naples, pour un terme de vingt ans. Daté de Naples, le 26 septembre 1572.

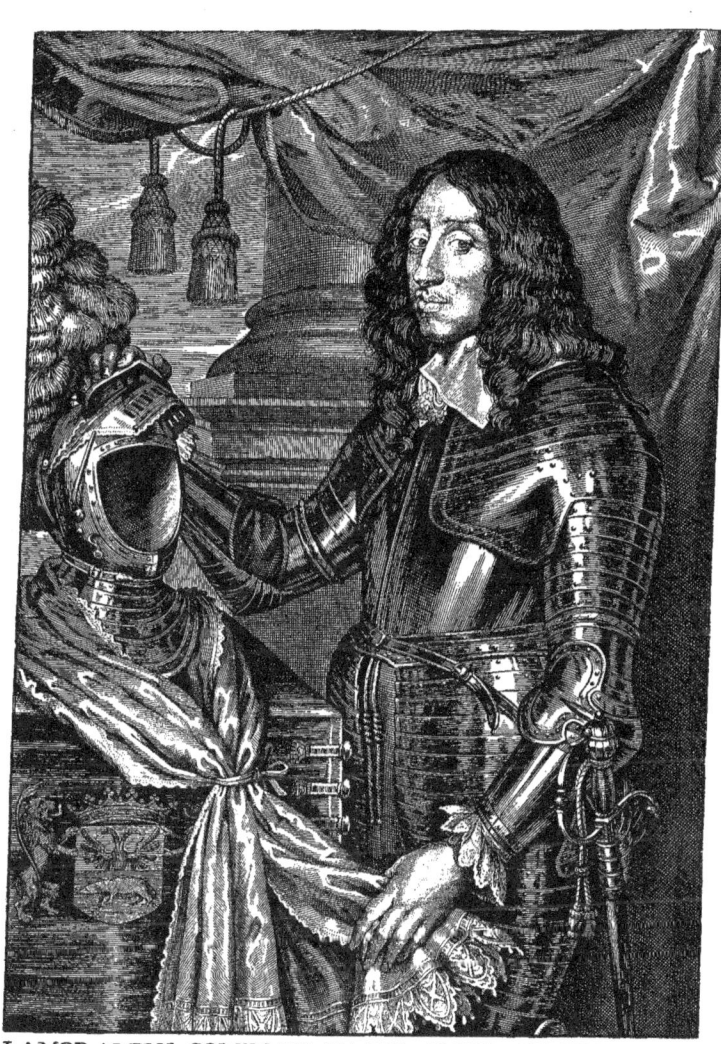

LAMORALDVS COMES DE TASSIS ANNO ÆTATIS XXIV.

Hic genitus magnis et bello et pace Ministris Et populi vox est optatæ aliquando quietis. Germanum nam nemo ausit damnare Nepotem.
Ipsâ spe è statur metu in effigie. Si qua fides fronti, Conciliator erit; Qui jam Marte valet PERPETVAque FIDE.

Planche de LES MARQUES D'HONNEUR DE LA MAISON DE TASSIS, 1645.

Alphabet employé dans les Messes de de La Hèle. Or.

4) L'approbation donnée par la Faculté de Théologie de Louvain au même ouvrage, datée du 26 mars 1571 et rédigée en latin.

5) Le privilège du livre : *Officium Missae*, 1568, rédigé en flamand, revêtu du sceau royal d'Espagne.

6) Le premier privilège accordé à Plantin. Cette pièce est de la teneur suivante :

"Sur la Remonstrance faicte au privé conseil de l'empereur nre Sr de la part de Christofle Plantain, imprimeur et liberaire juré résident en ceste ville d'Anvers, contenant comment il a recouvert à ses grans coustz et despens, et faict visiter par les commissaires à ce députez certains livres, intitulez, le premier : l'institution d'une fille noble par Jehan Michiel Bruto, le second : flores de Seneca et le IIIᵉ : le premier volume de Roland furieux, traduit d'italien en françois ; desquelz trois livres il a les deux faict transduire et translater, assavoir celluy intitulé : l'institution d'une fille noble etc., d'italien en françois et l'autre, flores de Seneca, du latin en espagnol, lesquelz il désireroit bien imprimer ou fᵉ imprimer, assavoir ladite institution d'une fille noble en italien et françois, lesd. flores de Seneca en espaignol et led. premier volume de Rolandt furieux aussy en italien et franchois, mais ne le oseroit pas faire, obstant les ordonnances et placcartz faictz sur le faict de l'imprimerie, sans premièrement avoir sur ce consentement et acte à ce servante. La Court, après que par la visitation desd. livres iceulx ont esté trouvez non suspectz d'aulcune mauvaise secte ou doctrine a permis et octroyé, permect et octroye par cestes aud. Christoffle Plantain, imprimeur, de povoir par luy ou par aultre imprimeur juré résident au pays de par deçà fᵉ imprimer les susd. trois livres, assavoir l'institution d'une fille noble et Roland le furieux en franchois et flores de Seneca en espaignolz, tant seulement, et iceulx vendre et distribuer et mectre à vente par touslesd. pays de par deçà, sans pour ce aucunement mesprendre envers sa maᵗᵉ, saulf que, au surplus, il sera tenu se régler selon les ordonn. faictes et publiées sur le faict de la imprimerie. Donné en la ville d'Anvers le vᵉ d'apvril 1554 devant Pasque (c.-à-d. 1555).

"Signé De la Torre.,,

7) Le privilège en latin du livre : *Marchantius, Flandria*, 1567.

8) L'approbation donnée par les docteurs de la Sorbonne de Paris à la traduction latine de la Bible de Sante Pagnino, destinée à être insérée dans la Bible polyglotte. Elle est rédigée en latin, datée du 8 mars 1569, et porte la signature de six docteurs.

AU-DESSUS de ce pupitre, se trouvent placés, dans un cadre suspendu à la muraille, quelques-uns des privilèges accordés à Jean Moretus I (1589-1610). Entre la cheminée et la porte d'entrée, un pupitre et un cadre contiennent encore des privilèges octroyés à Plantin. Nous remarquons les pièces suivantes :

LE privilège de l'ouvrage : *Petrus Serranus, Commentarius in Ezechielem* (1572), portant comme signature les mots tracés par la main de Philippe II : *Yo el Rey*.

DE la *Carte des places nouvellement conquises au pays de Vermandois et Picardie : Sainct-Quentin, Han et Chastellet* (1557). Cette carte, dressée par Jean de Surhon, est devenue introuvable.

LE privilège du *Discours sur les causes de l'exécution faicte ès personnes de ceulx qui avoient conjuré contre le roy de France et son estat*, 7 novembre 1572.

UN diplôme accordé par Côme de Médicis à Louis de Schore, en 1569, portant la signature du grand-duc de Toscane.

LE privilège accordé pour la Bible polyglotte, garantissant durant 20 ans, le monopole de l'ouvrage en France, daté du 13 avril 1572 et revêtu du sceau royal de Charles IX.

Dans le pupitre placé sous les fenêtres, sont étalés quelques-

uns des privilèges obtenus par Balthasar Moretus I (1618-1641). Vis-à-vis de la cheminée, dans un pupitre (16) et dans un cadre (17) se trouvent des privilèges, accordés aux frères Balthasar I et Jean Moretus II (1610-1618); dans un second pupitre (18) et cadre (19), des privilèges accordés depuis 1641 aux successeurs de Balthasar Moretus I, émanant des rois d'Espagne, des empereurs d'Autriche, de la République française, des papes, des évêques d'Anvers et des abbés de couvent.

Paul Pontius; *le Martyre de S^t-Liévin*, par Corn. van Cauckercken; *la Cène*, par Pierre Soutman; *l'Adoration des Rois*, par Jean VVitdoeck; *les Miracles de Saint François Xavier*, copie de la planche de Marinus par un *anonyme*; *l'Education de la Vierge* par un *anonyme*. Parmi ces planches gravées d'après Rubens, un seul cuivre taillé d'après Van Dyck, par Schelte à Bolsvvert. Toutes ces planches et bien d'autres

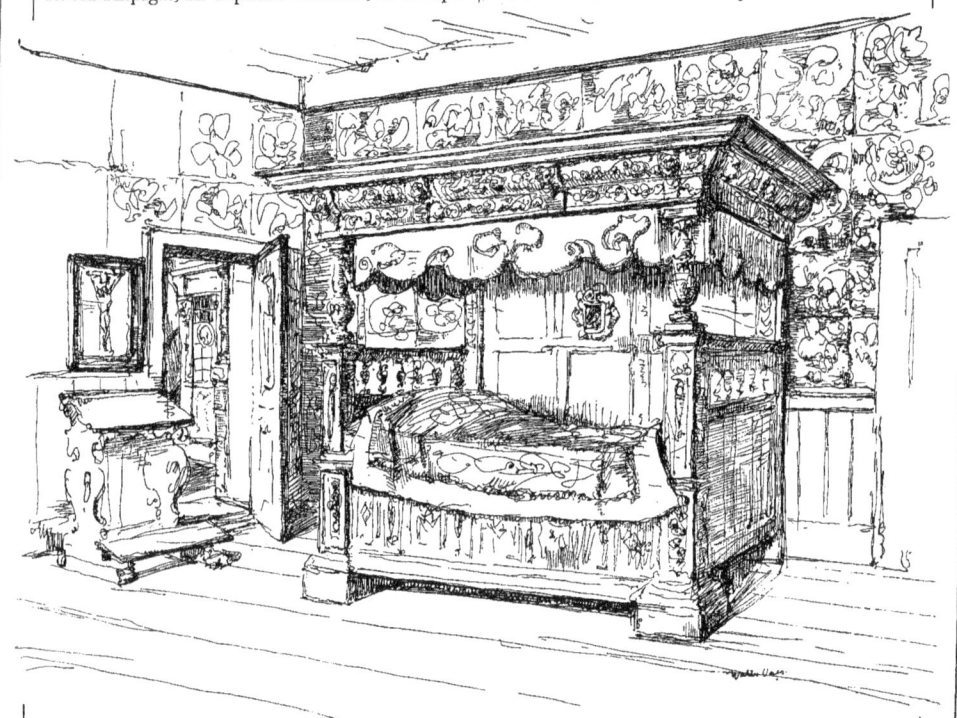

LA CHAMBRE A COUCHER

EN sortant de la chambre des Privilèges, on entre dans les salles des gravures anversoises. D'abord on trouve les cuivres gravés d'après les grands maîtres du XVII^e siècle. Rubens se trouve à leur tête; c'est lui qui renouvela l'école anversoise et donna aux graveurs qu'il forma lui-même la largeur, le coloris, l'effet de lumière et d'ombre qui distinguent ses propres gravures. Nous y voyons *l'Adoration des Bergers*, *l'Apparition des Anges aux Saintes femmes près du tombeau du Christ*, *l'Adoration des Rois*, *l'Adoration des Bergers*, gravés par Luc Vorsterman; *la Descente du S^t-Esprit*, et *Thomyris et Cyrus*, le portrait du *comte-duc d'Alvarez*, par

passèrent de main en main des différents éditeurs Martinus van den Enden, Gilles Hendricx, Gaspar Huberti, Corneille van Merlen, qui successivement les éditèrent en changeant les adresses. Au XIX^e siècle, elles étaient devenues la propriété d'un éditeur hollandais qui en tira un bon nombre d'exemplaires et vendit les autres à M^r Hoest, d'Anvers. Après la mort de celui-ci en 1892, sa sœur les vendit au Musée Plantin-Moretus.

UNE série de gravures, sans les cuivres, succède à ces planches gravées; ce sont des œuvres de Rubens, de van Dyck et de Jordaens. Outre les graveurs que nous avons déjà nommés: Vorsterman, Pontius, Schelte à Bolsvvert, Jean VVitdoeck, nous y trouvons les œuvres de quelques

LA FONDERIE

autres maîtres qui prennent rang dans la phalange des glorieux disciples de Rubens : Boëce à Bolsvvert, Pierre De Jode, Théod. van Kessel, Guillaume De Leeuvv, Jacques Neeffs, Marinus, Alex. Voet, Henri Snyers, Corneille Galle, père et fils, Corn. Vermeulen, Pierre De Bailliu et quelques autres plus modernes.

PUIS viennent, dans une salle suivante, les œuvres des graveurs anversois en général, du XV^e au XVIII^e siècle. On y voit représentées les étapes diverses de la glorieuse carrière que parcourut cette école. Nous pouvons la diviser en trois groupes : l'école avant Rubens, l'école du grand maître, et l'école des épigones de Rubens. Dans la première nous rencontrons : Corneille Metsys ou Massys (1499-1560?), Corneille Bos (1510?-1561), Pierre Huys (1519-1581), François Huys (1522-1562), Pierre Perret (né en 1555), Pierre Coeck (1507-1550), les Sadeler (Jean, Egide, Josse et Raphaël) (1533-1629), Jérôme VVellens dit Cock (1510-1570), Pierre Breughel (1520?-1569), Hans Bol (1534-1595), Crispin van den Passe (1536?), les frères VViericx (Jean, Jérôme, Antoine) (1533-1619). Le caractère général de ces graveurs était la finesse de la taille, le brillant du coloris, unis à une certaine dureté. Viennent ensuite : Jac. De Gheyn (né en 1565), Crispin van den Queborne (né en 1580), Dominique Custodis (1560-1612), J. B. Barbé (1578-1649), Jacques De Bie (né en 1580), Jean Barra (né en 1581). La famille des Galle forme la transition entre cette école et la suivante. Elle se composait de Philippe (1537-1612), Théodore (1571-1633), Corneille, le père (1585-1650), Jean (1600-1676), Corneille, le fils (1615-1678).

PARMI les graveurs de l'école de Rubens nous citerons d'abord les aquafortistes : Rubens lui-même, représenté par une Sainte-Catherine, Antoine van Dyck qui a ici huit de ses portraits à l'eau-forte : François Franck, Josse De Momper, Adam van Noort, Pierre Breughel, Jean Breughel, Josse Sustermans, Jacques Jordaens (1593-1678), Gaspar De Cracyer (1582-1669), Jean De VVael, David Teniers, père (1582-1649) et David Teniers II, (1610-1690), Théodore van Thulden (1606-1677 ?), Corneille Schut (1597-1655). Puis viennent quelques-uns des graveurs de l'école de Rubens que nous n'avons pas encore

Portrait de Jean-Jacques Chifflet,
gravé par Corn. Galle, le fils, d'après Nic. van der Horst,
pour le premier volume des œuvres de J. J. Chifflet.
Plantin 1647.

nommés : Ph. Fruytiers (1610-1666), Corneille van Caukercken (né en 1626), Nicolas Lauvvers (1600-1652), Christophe Jegher (1596-1652), le grand graveur sur bois, Guillaume Pauvels (né en 1600), François van den VVijngaerde et Rumold Eyndhoudts (né en 1613), les trois aquafortistes.

A la troisième série appartiennent d'abord les graveurs qui quittèrent Anvers pour se transférer à Paris et y fondèrent l'école moderne de gravure : Gérard Edelinck (1640-1707), Nicolas Pitau (1632-1676), Pierre van Schuppen (1629-1702), Corneille Vermeulen (1644-1702), enfin Jacques Harrevvyn (né en 1657) et Pierre Martenasie (1729-1789).

LE petit salon, dans lequel on entre ensuite, est tendu de cuir doré et orné de deux tableaux modernes : l'*Invention de l'Imprimerie*, par Corn. Seghers (1814-1866), don de feu M.r D. Vervoort, ancien président de la Chambre des représentants, et le portrait d'*Edouard Moretus-Plantin*, dernier propriétaire de l'officine, peint, en 1879, par Jos. Delin.

DANS un pupitre sont exposés des livres aux reliures intéressantes à divers titres.

RELIURES en veau estampé de panneaux décoratifs :

1. Signé : *Petrus me fecit*, XVe siècle.
2. Légende : *Gode lof van al*, XVe siècle.
3. Légende : *Dum cor non orat in vanum lingua laborat Henricus de Specht*, 1512.
4-5-6-7-8. Ornementations à rinceaux et légendes pieuses, moitié du XVIe siècle.
9. Reliure de Frédéric Egmont. Londres, 1499, in-4°.
10. Le Baptême du Christ, St Georges. Signé I.R., 1518, in-4°.
11. St Jean-Baptiste, Ste Anne, 1524.
12-13. Reliures anversoises, 1504, 1539.
14. Reliure avec portrait de Charles Quint, exécutée par Claus van Dormale, Anvers, 1544.
15. Ornementation aux glands, signé : *Jehan Norins* (Norius), 1542.
16-17. Panneaux aux glands, 1534, 1536.
18. Panneaux aux glands, signé : I.H., 1526.
19. Reliures aux emblèmes impériaux, signé : V.C. Atelier de Victor van Crombrugghe, Gand, 1546.
20. Ornementation, signée : W.L., 1528.
21. Allégorie et médaillons, 1540.
22. La Conversion de St Paul, 1540.
23-24-25-26. Panneaux à médaillons et ornements, 1534, 1540, 1535, 1525.
27. St Jean-Baptiste, panneau signé : G. R., avec la devise : *ung ceul dieu*; plat postérieur : Ste Barbe, 1497, in-folio.

A filets et petits poinçons ou ornements à la roulette.

28. Huit poinçons, dont deux marqués : I, 1503, in-folio.
29. Huit poinçons et chiffre IHS, 1501, in-16°.
30-31. Poinçons divers, 1530, 1498.
32. Poinçons au nom de : *Augustinus Maria Agnes*, XVe siècle.
33. Reliure allemande à ornementation dite "Rautenranke", 1483.
34. Médaillons (dont un de Luther) et écussons.
35. Chiffre IHS, initiales du propriétaire : TN. VVS, anno 1646.

Reliures allemandes en peau de truie blanche estampée de panneaux à sujets :

36. Portraits de Luther et de Mélanchton, 1566.
37. Allégories diverses, 1569.
38. La Justice, la Fortune (planches gravées par Thomas Kruger). Initiales : M.S.V. 1571.
39. La Cène, (marque GAE), la Ste Trinité, 1589.
40-41. Sael et Sisera, Judith, 1569-1570.
42. Portrait de l'empereur Rodolphe II, daté de 1584-1602.
43. Armoiries, Initiales I.C.G. Reliure datée de 1603.

Reliures à plaques dorées et petits fers :

44. Veau noir. Reliure faite pour un Collège de Jésuites vers 1589, in-folio.
45. Parchemin, vers 1600, in-folio.
46. Velours rouge, appliques et fermoirs en argent (plaques centrales : Ste Catherine et St Augustin), 1721, in-folio.
47. Velours rouge brodé aux armes de J. F. Stoupy (Thèses académiques imprimées sur satin blanc), 1726, in-folio.

Reliures plantiniennes :

48. Marque et devise plantiniennes 1557.
49. Autre marque plantinienne avec devise, 1566.
50-51-52-53. Grandes plaques à arabesques dorées, 1563, 1566, 1591, 1634.
54. Reliure pour la bibliothèque de l'Escurial, 1583.
55. Veau noir, 1570, in-4°.

Reliures à ornements dorés :

LA SALLE DES MATRICES

ABCDEFSTUX

ALPHABET DE PETITES GOTHIQUES SANS DECORS

56. Reliure pour un couvent de Jésuites, 1591, in-4°.
57. Maroquin rouge, décoration genre Padeloup, XVIIIe siècle.
58-59-60-61. Maroquin rouge.
62. Maroquin vert, 1559, in-folio.
63. Veau moucheté, 1690.
64. Velours vert, tranches dorées et ciselées, cordons de soie, 1622, in-16°.
65. Soie rouge ; appliques filigrane d'argent, in-16°.
66. Ecaille, garniture en argent, 1662, in-12°.
67-68. Reliures en veau estampé, XVIe et XVIIe siècles.

Cette chambre est séparée de la pièce de derrière par une cloison vitrée, au-dessus de laquelle sont relatés, dans un tableau, les événements principaux de la vie de Plantin. Dans le vitrage se trouvent trois médaillons en verre peint, représentant : le premier, l'emblème de Plantin, le compas avec la devise *Labore et Constantia* ; le second, celui de Jean Moretus I : le roi maure qui vient adorer le Messie nouveau-né et qui est guidé par une étoile portant le nom de Jésus en caractères hébreux, avec la devise : *Ratione Recta*; le troisième représente l'emblème de Balthasar Moretus I, une étoile, avec la devise : *Stella duce*, qu'un aigle porte sur la poitrine.

La chambre située derrière le petit salon ne contient qu'une armoire et une table en chêne sculpté, des chaises et une alcôve. Deux gravures encadrées en ornent les murs. Elle donne, par une fenêtre à balustrade, sur la galerie des gravures.

Au sortir de ces deux pièces, on entre dans la chambre à coucher.

Elle est tendue de cuir doré et garnie d'un ameublement du XVIe siècle : lit en bois de chêne sculpté, prie-Dieu et lavabo. Le lit est recouvert d'une courtepointe en soie du XVIIIe siècle; au-dessus de l'armoire est surpendue une glace à biseau de la même époque ; à côté un almanach imprimé par Plantin en 1583 et un calendrier perpétuel, dessiné par Jean Claude De Cock et gravé par J. B. Jonghelinx, 1732.

Au-dessus du prie-Dieu, un *Christ en Croix* en bois sculpté. A côté du lit, une gravure encadrée : *La Chute du Paganisme*, par S. a Bolsvvert, d'après Rubens.

De cette chambre on passe dans la salle des imprimeurs anversois.

A l'époque de la Renaissance, Anvers était la métropole de la typographie dans les Pays-Bas. Dans ses *Annales de la typographie néerlandaise au XVe siècle*, l'époque des incunables, Campbell cite quatorze imprimeurs établis à Anvers, et cette période n'était pas celle de la grande prospérité de la ville. Vers le milieu du XVIe siècle, lorsque Plantin s'établit ici, la ville avait beaucoup grandi et était devenue le premier centre commercial de l'Europe occidentale. Le nombre et l'importance des typographes s'étaient accrus en proportion du progrès général. Quelques œuvres des plus importantes des imprimeurs se trouvent exposées ici.

Parmi les typographes qui fournirent les incunables et les premiers livres imprimés, nous comptons : Mathys van der Goes (1482), Gérard Leeu (1485-1492), Henri Eckert van Homberch (1505), Roland van den Dorpe (1497), Théodore Martens (1509), Michel Hillen (1508), Godefroid Back (1495), Adrien van Liesvelt (1494), Juxta Aureum Mortarium (Aldernaest den grooten Mortier), Adrien van Berghen (1534), Claes de Grave (1514), Nicolas Kessler (1492), Jan van Doesborch (1518), Jacob van Liesvelt (1512).

Au XVIe siècle, nous remarquons : Govaert van der Haghen (1534), Simon Cock (1551), Willem Vorsterman (1520), Martin Lempereur (De Keyzer, 1534), Corneille Henrix Lettersnyder (1510), Michel Hillenius (1529), Thomas van der Noot (1510), Antonius Goinus (1541), Simon Cocus (1541), Matthæus Crom (1540), Guilielmus Montanus (1540), Willem van Vissenaken, Jan Roelants (1549), Jan de Laet, (1559), Henrick Wouters (1586), Martin de Ridder (1550), Jan van Ghelen (1565), Jean Thibault (1526), Jean Bellère (1560), Jehan Loe, Jan Wynryx (1553), Guil. Sylvius (1562), Gregorius Bontius (1544), Joan. Steelsius, Joannes Crinitus (1540), Aegidius Copenius (1563), Gerard Smits, Jean Bellère (1564), Johan Cnobbaert (1626), Mayken Verhulst (1553), Johannes Latius (1560), Martin Nucius (1553), Hans van Liesvelt (1563), Jaspar Troyens (1581), Heyndrick Alsens (1549), Jac. Henrycx (1580), Wouter Bartholeyns (1555), Libertus Malcotius (1566), Gheraert Speelmans (1566), Guilielmus Simon (1585), Jan Roelants (1554), Herman Mersmann (1591), Jehan Richart (1551), Michaël Hillenius (1546), Joannes Gymnicus (1557), Vidua Martini Caesaris (1537), Arnold Conings (1599), Jean Waesberghe (1568), Pedro Bellero (1580).

Une division séparée est réservée aux herbiers : Simon Cock (1547), Henry Loe, Arnoldo Byrcman (1557), Godtgaf Verhulst (1640).

Alphabet fleuri utilisé dans les Missels du XVIIe et XVIIIe siècles

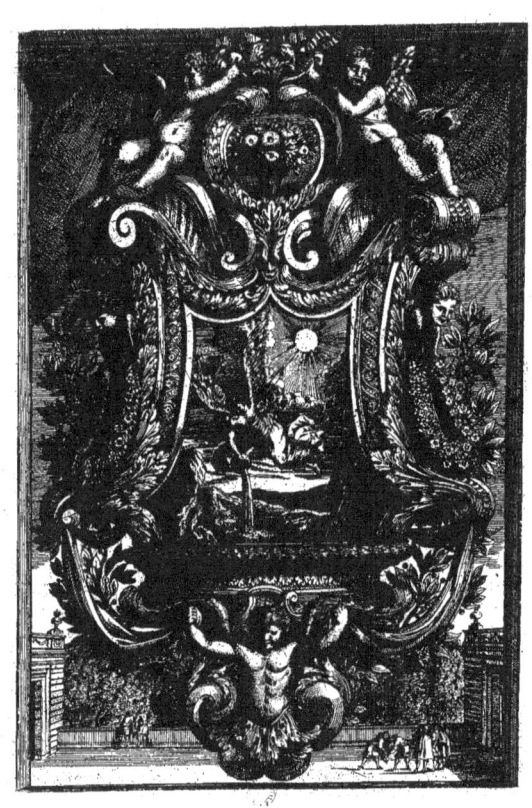

Frontispice de
Philomathi Musæ juveniles, gravé par Corneille Galle, le jeune.
(Plantin 1654)

UNE autre aux monnaies : Adrien van Liesvelt, Andreas Sporus (1581), Guillaume van Parys (1576), Jan Dinghessche (1524), Hier. Verdussen (1610).

UN troisième compartiment est reservé aux impressions hétérodoxes publiées à Anvers : Steven Mierdmans (1545), Nicolaus Barius (1580), Hans van Ruremonde (1525), Jan Batman Vernismaker (1542), Antonius Corramis (1567), Gillis van den Rade (1580), Hans de Laet (1584), Jan van Ghelen (1526), Mathieu Crom (1536), Jasper Troyen (1581).

DES livres illustrés parurent en grand nombre au XVIᵉ et XVIIᵉ siècles à Anvers. Sont exposés : VVillem van Haecht (1578), Henricus Svvingen (1608), Hendrick Aertssens (1623), Joannes Bellerus (1572), Guill. van Parys (1570), Jean van Ghelen (1583), Johan Cnobbaert (1530), Hadrianus Huberti (1604), J. B. Vrintius (1602), Martinus Nutius (1655).

UNE dernière et intéressante subdivision est celle des impressions étrangères publiées avec la fausse adresse d'Anvers. Ce sont surtout des Français qui cherchèrent ainsi à faire profiter leurs éditions de la vogue de notre ville : Jacques Marcelin (1570), Gaspar de la Romaine (1582), Henrich VVandellin (1567), Gaspar Fleysben (1588), Jac. Naulaeus (1678), François de Nus (1593), Grégoire Humber (1581), Guillaume Niergue (1583), Jean Natoire (1587), Jaques Monnotz (1570), Thomas Ruault (1591), Jean Fuet (1605), Girolamo Porro, Pierre Vibert (1595).

PARMI les imprimeurs du XVIIᵉ siècle, nous remarquons : Georgius VVillemsens (1660), Pedro y Juan Bellero (1617), Vᵛᵉ Jean Cnobbaert, Franc. Ficardus, Jac. VVoons et sa veuve (1688-1718).

LES imprimeurs de théâtre : Gillis van Diest (1609), Jan Huyssens (1635), Gérard van VVolsschaten (1671), VVillem Sylvius (1562), VVᵉ Huyssens (1715), Hendrick van Dunvvalt (1682), Guill. van Tongheren (1618), Gilles van den Rade (1574), Jacob Mesens (1700), Jos. de Roveroy (1777),

LA GRANDE BIBLIOTHEQUE

Petrus van der Hey (1769), Alexander Everaerts (1756), Petrus Grangé (1732), Adrien Huybrechts (1587).

Les éditeurs de poëtes : V^{ve} et héritiers Jean Cnobbaert (1646), Ameet Tavernier (1563), Peter van Keerberghen (1567), Guill. Lesteens (1625), VV. Silvius (1577), Hieronymus Verdussen den Jonghe (1646), Joachim Trognesius (1603), Jacob Mesens (1689), Daniel Vervliet (1594), Gillis van den Rade, Arnoult Coninx (1598), Henry Aertssens (1633), Hans Coesmans (1581), Jacob van Ghelen (1649).

Les imprimeurs de livres populaires : Nicolas Soolmans (1580), Martin Verhulst (1666), Joannes van Soest (1716), Ignatius Vinck (1624), J. H. Heyliger (1619), Pauwvels Stroobant (1548), Gregorius de Bonte.

Les impressions musicales: Héritiers de Pierre Phalèse (1649-1573), Hendrik Thieullier (1680), Ignatius Vinck (1680), Gheleyn Janssens (1614), Henderik van Dunvvalt (1681), Petrus Josephus Rymers (1669), VVillem Silvius (1561), Herman Aeltsz (1682).

Les livres d'école : Symon Cock (1545), Gillis Copenius van Diest (1563), Hendrick Hendriessen (1580), Gheleyn Janssens (1591), Anthonius de Ballo (1600), Gonzales van Heylen (1676), Michel Knobbaert (1686), Pieter van Keerberghen (1557), Daniel Vervliet (1581), Hendrick et Cornelis Beekman (1633), Frédéric van Metelen (1690), J.-E. Parys, Godtgaf Verhulst (1641), Jérôme Verdussen (1615), G. J. de Roveroy (1783), Jacobus de Bodt (1676), Arnoudt van Brakel (1671).

Journalistique. On sait qu'Anvers fut la ville où pour la première fois en 1617, furent imprimés des journaux. Avant cette date, de petits traités y parurent pour publier d'importantes nouvelles ; nous trouvons exposés : Michel van Hoogstraten (1536), Jean VVynryck (1553), Martin Vermeere (Nutius) (1541), V^{ve} Christ van Remunde (1544), VVouter Bartholeyns (1555), Abraham Verhoeven (1617-1622).

En repassant par la Chambre à coucher et par le Petit salon, on monte l'escalier qui conduit au second étage où se trouve installée la Fonderie.

Elle est composée de deux pièces, garnies d'anciens outils de fondeur. Dans la première, les établis longent la muraille : les étaux, la meule, les soufflets, les limes, les lampes et quantité d'autres instruments sont encore à leur place primitive.

Dans une armoire vitrée, on aperçoit les têtes, en acier poli, des poinçons servant à frapper les matrices des caractères d'imprimerie et des notes de musique.

Au fond de la seconde pièce se trouvent les anciens fourneaux des fondeurs. Au-dessus de la cheminée est suspendu le règlement de l'imprimerie ; derrière un grillage en fil de fer, on voit les moules de fondeur ; dans des pupitres, autour de la chambre, sont exposées les matrices, en cuivre rouge, des caractères d'imprimerie.

Au mur sont suspendus deux tableaux contenant des spécimens imprimés de ces caractères. Près des fourneaux, on voit des creusets, des cuillers et d'autres outils.

Le plus ancien des fondeurs de caractères qui ont travaillé pour Plantin est François Guyot, de Paris, qui s'était fait recevoir bourgeois d'Anvers en 1539, et qui fournit des caractères depuis 1558 jusqu'en 1579. A la même époque, Laurent van Everborcht, d'Anvers, travaillait régulièrement pour Plantin. D'autres ouvriers étaient employés par intervalles.

Les tailleurs de lettres chez lesquels il se pourvoyait de poinçons, étaient Pierre Hautin, de La Rochelle, de 1563 à 1567 ; Guillaume Le Bé, de Paris, et Robert Granjon, de Lyon. Ce dernier était le principal des artistes travaillant pour Plantin et, de 1563 jusqu'en 1570, il lui fournit la plus grande partie de ses poinçons et matrices. De 1570 à 1580, Henri van den Keere (du Tour), le jeune, de Gand, fut le fournisseur ordinaire de l'Architypographie. Après la mort de van den Keere, son ouvrier, Thomas De Vechter, vint s'établir à Anvers et travailla pour Plantin. Ce fut Guillaume Le Bé, de Paris, qui fournit la grande lettre hébraïque dont Plantin se servit pour imprimer la Bible polyglotte. Ce dernier acheta de Bomberge, de Cologne, le petit caractère hébreu de la même Bible.

Aime et Henri De Gruytter furent les fondeurs de l'Architypographie depuis la mort de Plantin jusqu'à la fin du XVI^e siècle. Avant le XVII^e siècle, il n'existait pas de fonderie dans les locaux de l'imprimerie.

De 1614 à 1660, les Moretus firent fondre dans leur officine même ; de 1660 à 1718, la famille des VVolschaeten, fondeurs anversois, leur fournit les caractères ; pendant le reste du XVIII^e siècle, les Moretus firent de nouveau fondre chez eux.

La collection de livres que renferment les différentes bibliothèques du musée Plantin-Moretus compte environ 15,000 volumes.

La grande Bibliothèque, telle qu'elle existe encore, avec ses rayons, corbeaux et poutres sculptés, fut faite par ordre de Balthasar Moretus I, en 1640.

C'est une vaste salle garnie, sur les quatre côtés, de corps de bibliothèque. Au milieu se trouvent une grande table et trois pupitres. Ces derniers supportent une sphère géographique, une sphère astronomique et trois bustes en bois sculpté, représentant *Saint Thomas d'Aquin* et deux papes. Entre les trois pupitres, une sphère terrestre et une sphère céleste faites par Armand-Florent van Langeren.

Deux autres bustes de Saints, sculptés en bois, se trouvent sur le corps de bibliothèque au fond de la salle.

Cette salle servit, depuis 1655, de chapelle où les ouvriers venaient journellement entendre la messe, avant de commencer leur besogne.

1) Sur un corps de bibliothèque peu élevé, qui a remplacé l'autel, on voit encore le tableau qui a servi de retable et appartient à l'école de van Dyck. Il est attribué à *Pierre Thys* (1616-1677) et représente *Le Christ en Croix*. Trois

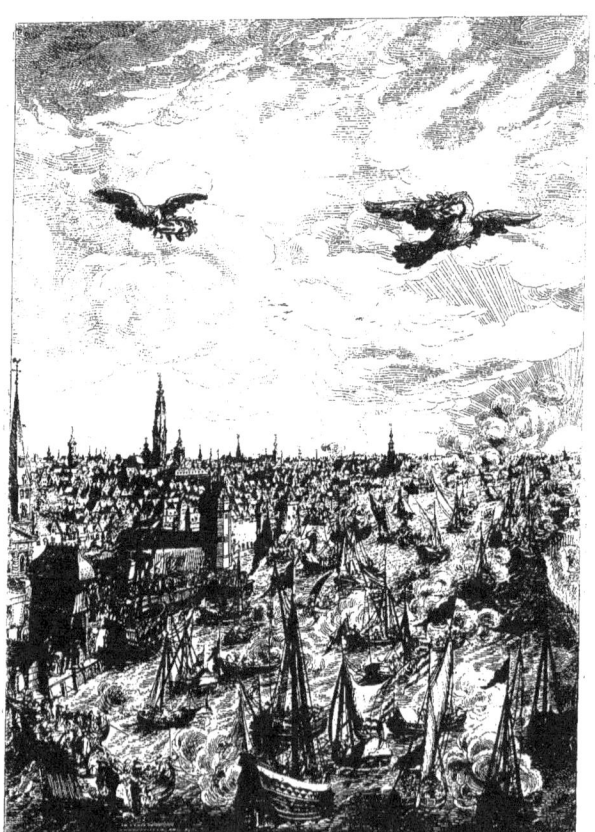

Entrée dans la Ville d'Anvers

Planche de
de la Serre : *Entrée de la Reyne Mère du Roy très-chrestien dans les villes des Pays Bas 1632*,
gravée par André Pauvvels, d'après van der Horst.

petits et deux grands anges assistent à l'agonie du Sauveur ; un de ces derniers, agenouillé au pied de la croix, recueille le sang qui coule des pieds du Christ.

Ce tableau fut acheté en 1757, au prix de 63 florins. Toile. H. 2,65 m., L. 1,84 m.

2) A l'autre extrémité de la salle se voit un tableau, représentant : *l'Adoration des Bergers*, par *Gérard Zegers* (1591-1651). La Vierge tient dans ses bras l'enfant Jésus emmailloté ; Saint Joseph est assis à gauche ; à droite se pressent des bergers et des bergères, au nombre de dix, venus pour adorer le nouveau-né ; le onzième se tient à gauche de la Vierge.

portraits des cardinaux Baronius et Bellarmin, ainsi que ceux de Pierre Pantinus et de Nicolas Oudaert. Le 20 juillet 1622, l'imprimeur lui répond que, profitant de sa complaisance, il lui envoie quatre panneaux destinés à recevoir les effigies. VVoverius lui fit savoir au commencement de 1623 que les portraits de Pantinus et d'Oudaert ne pouvaient être exécutés. Le 10 mars 1623, Balthasar Moretus le remercie des portraits des deux cardinaux qu'il venait de recevoir.

5) Jeanne Rivière.

6) Jacques Moretus (désigné, à tort, comme Jean Moretus I par une ancienne inscription sur le cadre).

Dans le haut, du même côté, on voit de petits anges dans une clarté céleste. Au premier plan, l'âne est couché ; un panier d'œufs et de beurre et une cruche de lait y sont déposés. Toile. H. 2,12 m., L. 2,35 m.

L'ESPACE, compris entre les corps de bibliothèque et les lambris, est occupé par des bustes en plâtre, presque sans exception des moulages d'antiques, et par une série de portraits de membres de la famille Plantin-Moretus et d'hommes de lettres. Plusieurs des portraits de famille sont des copies de peintures, dont nous voyons les originaux dans d'autres salles du Musée. Ces tableaux mesurent 0,66 m. de haut et 0,49 m. de large. Ils représentent :

3) Clément XI, pape (1649-1729). Panneau. Peint par *Jean van Helmont* en 1717.

4) César Baronius, cardinal (1538-1607). Panneau.

LES portraits des cardinaux Baronius et Bellarmin furent faits en 1622-1623, à Bruxelles, par un peintre inconnu. Jean VVoverius qui habitait Bruxelles à cette époque, avait offert à son ami Balthasar Moretus de lui faire peindre les

7) Jean Malderus, évêque d'Anvers (1563-1633), par Balthasar van Meurs.
8) Jean VVoverius (1576-1635), par le même.
9) Le cardinal Bellarmin (1542-1621).
10) Jean Moretus II, peint par Erasme Quellin en 1642.
11) Balthasar Moretus III.
12) Anne-Marie de Neuf, son épouse (1654-1714).
13) Balthasar Moretus IV.
14) Isabelle-Jacqueline de Mont (alias de Brialmont), son épouse.
15) Jean-Jacques Moretus (1690-1757).
16) Thérèse-Mathilde Schilders, son épouse.
17) François-Jean Moretus (1717-1768).
18) Marie-Thérèse-Joséphine Borrekens (1728-1797).
19) Jean-Jac. Chifflet (1588-1660), par Balthasar van Meurs.
20) Balthasar Corderius (1592-1660), par Thomas VVillebort Bosschaert.
21) Jules Chifflet (1610-1676), par Balthasar van Meurs.
22) Ange Politien (1434-1494).

23) Marsilius Ficinus (1433-1499).
24) Leonardus Lessius (1554-1623). Panneau.
25) Mathieu de Morgues, abbé de Saint-Germain, (1582-1670).
26) Carolus Scribanius S.-J. (1561-1629).

DANS la seconde pièce de la Bibliothèque se trouve réunie la collection des livres imprimés par Plantin et par ses successeurs, ainsi qu'un certain nombre d'ouvrages sortis d'autres presses anversoises.

AU-DESSUS des rayons, des bustes en plâtre, la plupart d'après des antiques.

AU-DESSUS de la porte d'entrée, le portrait de *Joseph Ghesquière*, bollandiste, par Guillaume Herreyns (1743-1827). Le tableau provient de l'abbaye de Tongerloo, où le savant passa quelques années.

AU-DESSUS de la porte de sortie, le portrait du prêtre Jean-Jacques de Brandt par Guillaume Herreyns.

DANS la salle suivante se conservent les archives de l'Architypographie. Elles vont depuis le commencement de l'imprimerie plantinienne (1555) jusqu'à la fin de 1864, et comprennent les journaux, les grands-livres, les livres des compagnons, les comptes des relieurs, les carnets de la foire de Francfort, les minutes des lettres expédiées, les lettres reçues, les inventaires, les catalogues, les privilèges, ainsi que de nombreux papiers de famille.

AU-DESSUS des rayons, des bustes de saints, en plâtre. A l'une des parois de la salle, *la Résurrection du Christ* par Lambert van Noort. Signé : *Lambertus a Noort pingebat anno* 1565 (Panneau. H. 1,27 m., L. 0,88 m.).

L'Abdication de Charles-Quint par Philippe van Brée (1786-1871). Signé : P. van Brée. (Toile. H. 1,83 m., L. 2,75 m.).

L'Entrée de Charles-Quint et du pape Clément VII à Bologne en 1529. Gravé par J. N. Hogenberg et E. Bruining.

EN sortant de la salle des Archives, le visiteur se trouve près du grand escalier qui le conduit à la porte de sortie du Musée.

Off. prop. S.S. Ord. S. Francisci 1726 Off. prop. S.S. Ord. S. Francisci 1726

Antiphonale Romanum 1773

Off. p. S.S. Ord. S. Francisci 1726

Off. p. S.S. Ord. minorum J. VVallii Poemata
1669 1656

J. VVallii Poemata Rituale 1712 J. VVallii Poemata
1656 1656

Or.

Documents

Inscription sur le monument funèbre de Plantin, composée par Juste Lipse.

(A la Cathédrale d'Anvers).

D. O. M. SACR.
CHRISTOPHORO PLANTINO TURONENSI,
CIVI ET INCOLÆ ANTVERPIANO,
ARCHITYPOGRAPHO REGIO,
PIETATE, PRUDENTIA, ACRIMONIA INGENII MAGNO,
CONSTANTIA AC LABORE MAXIMO;
CUJUS INDUSTRIA ATQUE OPERA, INFINITA OPERA,
VETERA, NOVA,
MAGNO ET HUJUS ET FUTURI SÆCULI BONO
IN LUCEM PRODIERUNT;
JOANNA RIVIERA,
CONJUX ET LIBERI HÆREDESQUE,
ILLA OPT VIRO, HI PARENTI,
MOESTI POSUERUNT
TU QUI TRANSIS, ET HÆC LEGIS, BONIS MANIBUS
BENE APPRECARE.
VIXIT ANN. LXXV, DESIT HIC
VIVERE KAL. QUINCTIL,
ANNO CHRISTI
CIƆ. IƆ. XXCIX.

Vers faits par François Raphelengien, le jeune.
L'original appartient à M. le général baron de Renette-Moretus-Plantin.

En l'effigie de mon Père
grand Christoffle Plantin.
1584

Près de Tours en Touraine a prins mon corps naisance,
J'ai vescu quelques ans en la ville d'Anvers,
A Leyden maintenant : mon nom par l'univers
Est assés estendu : par LABEUR ET CONSTANCE.

Et voicy du même corps, fort bien la ressemblance,
Mais ou si je suis bon, ou si je suis pervers,
Ne peux ny veux juger, vous envoyant devers
Ceux qui ont de moy aucune cognoissance.

Par mon labeur aux bons ay tasché de servir ;
Pour leur amitié ilz se sont bien acquérir :
Néantmoins gaignent l'un, de l'autre n'ay eu faulte.

Beaucoup de mal receu de à tort mes annemis
Par CONSTANCE ay vaincu ; m'estant tousjours submis
Au juste et bon vouloir de la Majesté haulte.

<div align="right">Plant en Crist la foi.</div>

Lettre de Pierre Porret à Plantin, contenant un aperçu de la vie de Plantin jusqu'en 1549.

Arch. Plant., XCI (Ontvangen Brieven), fol. 105.

Mon frère. Je vous advertys que jamays monseigneur le chevallier d'Angolesme ne me rencontre qu'il ne me desmande de vos novelles, comme vous vous portés et que c'est que vous faictes. Il vous ayme grandement et qui plus l'incite à ce, c'est qu'il a bien en-tendu que jamays on ne vous a sceu faire trover bon ny condecendre à la novelle religion, quelque grande liberté qui se soit sceu monstrer par delà, et que vous avés destourné un sien serviteur alleman qui l'avoit laissé pour aller ouyr ces abilles ministres, de sorte que ledict jeune homme a faict entendre à mondict seigneur le chevallier, comme vous l'avés exhorté de jamays n'abandonner l'obéissance de la saincte catholicque esglise romaine, de si long temps bien fondée, pour suivre je ne sçay quoy de noveau qui n'a point de fondement ny de durée ; de quoy il vous sçait fort bon gré, par ce qu'il se veult servir du jeune compagnon et seroit marry qu'il feust enivré de telle doctrine de si peu de fondement. Or ce n'est pas tout, car il a fallu que je luy aye récité, de point en point, la cause de nostre fraternité et si grande amytié et comme nous avons estés nouris ensemble dès la grande jeunesse. Je luy ay récité comme feu vostre père avoit servi aux escolles un mien oncle qui s'appelloir Claude Porrer, lequel a despuys esté obéancier de St. Just de Lion, avec l'aide d'une sienne seur qui estait marié à Chapelles pais de Forès à un nommé Anthoine Puppier. Ledict obéancier trespassa, eagé de 80 ans et plus, en l'an 1548. Or a il eslevé 4 de ses nepveux, enfans de sadicte seur, asçavoyr, Françoys, Anthoine, Charles et Pierre Pupiers, et les a faict tous quatre chanoynes de ladicte esglise de St. Just et les deux ont estés obéanciers, l'ung après l'aultre, avant qu'il trespassa, car il avoit résiné *cum regressu*, qui avoit lieu en ce temps-là. Pierre Puppier le feust après son trespas qui ne dura guère. C'est celluy que vous avés servi à Paris et Orléans, lorsque feu vostre père vous amena chez ledict seigneur obédiencier fuiant la peste quand tous mouroient en vostre maison. Vous estiés bien jeune et n'aviés aulcune cognoissance de jamays avoyr veu vostre mère. Nous feusmes deux ou troys ans ensemble chez mondict oncle avant que monsieur le docteur Pierre Puppier allast à Orléans ou en ceste ville, et, pour autant que feu vostre père qui governoit entièrement la maison me donoit tousjours de friandises et qu'il m'apelloir son filz, je l'appelloys mon père comme vous. Et voylà ce (luy dis-je) d'où est venue nostre fraternité. Il m'a desmandé comme vous avés esté bien libraire et moy appotiquère. Je luy ay récité comme, après que son maistre fust chanoyne, il se retira à Lion et vous laissa en ceste ville icy, quelque peu d'argent pour vous entertenir à l'estude en atendant qu'il iroit à Tolouze, là où il vous debvoit mener. Mays il s'en alla sans vous ; ce que voyant, vous vous en allastes à Caen servir un libraire, et puys quelques ans après vous vous mariastes audict lieu, et moy je me mys aprentif apotiquère. Puys vous amenastes vostre mesnage en ceste ville, où nous avons tousjours estés ensemble, et en l'an 1548 ou 49, vous allastes à Anvers, où vous estes encores. Et voylà de quoy j'ay entertenu mondict seigneur l'espace de deux heures avec plusieurs discours quy seroyent trop longs à raconter. J'ay esté puys quelques moys à Lion où vis-je vostre cousin Jacques Plantin, fort vieux et qui jamays n'a proffité despuys qu'il a veu le ravage, de quoy ces mauldis rebelles, ennemis de Dieu, du roi et de nature, ont faict à St. Just et St. Liévin, les deux plus anciennes esglises de la crestienté. N'estant content d'avoyr rué le reste de nos amys par delà, défenseurs du repos public et de la religion catholicque, ilz ont renvercé jusques aux fondemens des deux anticques esglises, si bien servies et plaines de tant belles antiquités et la maison où vous et moy avons esté nouris si amiablement et avec si gens de bien. Il y a quelques ans que vous parliez d'aller revisiter la sépulture de feu vostre père et luy faire ung service, mays vous auriés bien affaire à présent de trover le lieu où il a esté enterré. Je suys joyeux de vous ramantevoyr de nos jeunes ans, mays le cueur me plourer de voyr une si grande désolation. Le bon home se recommande à vous et a grand désir de vous voyr. Et sur ce point, mon frère et plus ancien amy, je me recommanderay à vostre bonne grâce, sans oblier vostre famillie, priant nostre seigneur qui soit garde de vous. Escript à Paris ce XXVe mars 1567.

<div align="right">Vostre frère et entier amy.
P. PORRET.</div>

Au dos : A mon frère et bon amy le sieur Christophle Plantin A Anvers.

Notice de Rob. Macé II dans
Poemata Joannis Ruxelii. Caen, Lechevalier ; 1646, p. 193.

Roberto Macæo Typographo Regio, Roberti item (qui primus in Neustria & Armorica libros æneis formis excudit) filio, ciui Cadomensi ornatissimo, virtute singulari, affabilitate, & morum candore prædito ; auitæ & Catholicæ Religionis cultori observantissimo, necnon liberalibus disciplinis, ac nobilissimæ artis suæ præsidium & decus, egregie instituto : qui cum eiusdem artis arcana Christophoro Plantino, quem diu domesticum habuit, excellenti nunc Typographo communicasset, grassante vbique Impietatem, aras euersas, mactatos Sacerdotes, vrbisque Arcem proditione captam vidisset, & ipse ab hoste captus vix pretio vitam redemisset, ac denique publicam calamitatem, qua boni omnes opprimebantur, generosa plane constantia superasset, tandem a misera & caduca vita ad felicem & sempiternam emigrauit : Benedictus Macæus colendissimo patri multis cum lachrymis posuit.

Vixit ann. 60. menses 3. dies 6.
Obijt Id. Sext. M.D.LXIII.

Histoire des débuts de l'imprimerie plantinienne, écrite par Balthasar Moretus I, le 2 septembre 1604, pour être envoyée au jésuite Gilles Schoondonck.

Arch. Plant., XII (Litteræ Lat. 1598-1607), fol. 266.

TYPOGRAPHIÆ PLANTINIANÆ INCUNABULA.

Cum primum e Gallia Antverpiam Christophorus Plantinus p. m. advenisset, anno 1549, libris compingendis se occupabat; atque insuper cistellis et thecis conficiendis : quas corio tegebat ac deaurabat, item corii particulis quæ non unius coloris essent mira arte contexebat. Atque adeo in hoc cistellarum opere, et librorum pariter compactura, parem sibi nec Antverpiæ, nec in Belgio habuit : unde Mercurio statim ac Musis simul innotuit ; mercatoribus, inquam, et doctis, qui dum frequentes ad Bursam, quam vocant, Antverpiensem irent redirentque, Plantinum, qui contiguas huic conventui ædes habitabat, non potuere non invisere : hi, ut libellos elegantius compactos sibi compararent; illi, ut cistellas aliasque mercium elegantias, quas vel ipse operabatur, vel e Gallia etiam adferri curabat. Itaque cum jam annos aliquot hanc et artem et negotiationem feliciter ac cum fructu exercuisset ; D. Gabriel de Zayas, magno Hispaniæ Regi Philippo II a secretis, noscere et amare præstantis ingenii virum cœpit, et cum forte ingentis pretii lapillum Hispaniæ Reginæ mittendum haberet, cistellam Plantino elaborandam commendavit, cui gemma illa includeretur. Post dies paucules mandat D. Zayas Plantino, in vesperum cistellam absolveret et adferret, quia postridie summon mare in Hispaniam per cursorem mitti oporteret. Haud negligit jussa Plantinus, et sub noctem, puero lumen præferente, exit : cistellam ipse sub brachio defert. Vix plateam quam Bursæ proximam habitabat, et ad pontem (ut vocant) marinum duceret, exeunti, ad locum Antverpiæ celeberrimum, ubi hodie crucis Salvatoris nostri imago visitur, occurrunt homines aliquot temulenti et larvati, qui forte citharœdum aliquem quærerent, a quo illusi essent, et nescio quam verborum injuriam passi. Hi Plantinum ut vident, cistella sua sub brachio onustum, quem quærerent se reperisse hominem credunt, qui citharam scilicet sub ala gestaret. Itaque eorum aliquis gladium subito denudat, et Plantinum persequitur. Is attonitus ad aliquod podium sive fulcrum se recipit : ubi cistellam suam deponit, et simul a nefario illo corpus sibi tranverberari sentit ; atque ita graviter, ut altius corpori infixus ensis non nisi vi maxima a latrone educeretur. Plantinus, constantiæ et patientiæ illustre exemplum, placide viros alloquitur : Domini mei, erratis : quid enim male vobis feci ? Illi, audita viri benigni voce, celeri fuga sibi consulunt, et se in homine aberrasse, fugiendo inclamant. Plantinus domum æger ac semivivus redit : chirurgus eo adveniens haud ignobilis, Joannes Farinalius, itemque magni nominis J. Goropius Becanus, advocantur ; uterque de sanando desperant. Deus Opt. Max., præter omnium opinionem, publico eum bono servat, et paullatim sanat. At vero deinceps cum se laboribus, ad quos corpus nimium agitari et inflecti deberet, imparem fore sentiret, de Typographia (quam alias in Galliis sæpius viderat et tractarat) instituenda deliberat; eamque judicio quo valebat maximo instituam, ea peritia atque eo ingenio (Deo pariter adjuvante) rexit direxitque, ut vel prima Typographiæ ejus initia, omnis non dicam Belgica, sed orbis miraretur.

VI, p. 59

Contrat d'Association conclu entre Plantin, Charles et Corneille de Bomberghe, Jean Goropius Becanus et Jacques de Schotti.

Exposé Salle III, Document 88. Musée Plantin-Moretus.

Au nom de Dieu et pour honeste entretenement de ceste vie humaine s'est faire et conclue une compagnie d'imprimerie entre Me Charles et Corneille de Bomberghen, cousins germains, Me Joannes Goropius Bekanus, Jacques de Scotti et Cretofie Plantin, et sera ladite imprimerie des livres latins, grecqs, hébrieux, françois, italiens, ou telz que seront trouvez propres et idoines par l'advis dudict Cornille de Bomberghe et Plantin, selon qu'ilz jugeront en conscience pouvoir estre au proufit de ladite compagnie. Laquelle compagnie, par vertu de cest instrument, se fait sans contrediction ne révocation quelconque, et commencera le premier d'octobre ao XVe LXIII, et durera le terme de huit anneez prochainement suivantes, avecq condition qu'au bout des quatre anneez, sera en liberté d'ung chacun de se partir de ladite compagnie, prenant en payement suivant la teneur de credit contract.

Premièrement, se sont obligez lesditz compagnons, tous ensemble, come un compagnons et chacun a part, et par vertu de ceste-cy s'obligent réellement et en parolle d'homme de bien, que durant le temps de ladite compagnie, ilz ne feront imprimer, ne par eux-mesmes ne par tierce personne, icy ne ailleurs, aucuns livres de quelque langue que ce puisse estre, sinon au proufit et bénéfice de ladite compagnie, ne fust en cas de refus desditz compagnons, le tout sans fraude ou malengin quelconque.

Item, seront imprimez tous les livres, en toutes langues, eccette l'ébrieu, au nom dudit Plantin, mais les livres hébrieux s'imprimeront au nom des Bomberghes sans contredicition quelconque.

Item, tout l'affaire passera par les mains de Cornille de Bomberghe, lequel tiendra compte et reliqua, si que tous les compagnons seront contens de tels comptes qu'il leur rendra sans le pouvoir contraindre ne tirer pour cela en justice.

Si sera obligé ledit de Bomberghe rendre compte pour le moins une fois l'an, et ce le premier jour d'octobre; toutefois, s'il veut faire compte plus souvent, il le pourra faire, sans préjudice toutefois de l'année.

Item, que ledit de Bomberghe aura pour son loyer et salaire huitante escus par chacune année.

Sera obligé ledit Plantin rendre bon compte de tout son affaire, tant de l'achat du papier, fontes de lettres, livres imprimez, que de tout ce qui concerne nécessairement ladite imprimerie, audit Cornille de Bomberghe, toutes et quantefois qu'il en sera requis.

Aura ledit Plantin premièrement, pour louage de maison, par chaque année, florins cent et cincquante, à xx patarts le florin, et ainsi ladite compagnie ne sera autrement chargée de lui trouver logis, ains lui-mesme, pour la somme sudite, sera tenu de se pourvoir de maison compétente pour exercer le fait de ladite imprimerie ainsi que le devoir porte.

Davantage, aura pour son salaire, tous les ans, hors de ladite compagnie, florins 400, à 20 patarts la pièce.

Mais s'il estoit nécessaire, pour meilleure vente et distribution des livres imprimez, tenir boutique, cela s'entend qu'il fera aus dépens et charge de ladite compagnie, lequel lieu sera choisi par lesditz Plantin et Bomberghe.

Davantage, veu que toutes les matrices, eccetté celle d'ébrieu, sont dudit Plantin, desquelles si se servira au fait de ladite imprimerie, lesquelles matrices lui coûrent environ deux cens livres de gros, monnoie de Flandres, et davantage, et qu'il ne les voudroit mettre à charge de ladite compagnie, est content que lui donne florins soixante par an, pour l'usage d'icelles et s'obligera ledit Plantin que durant ladite compagnie, il ne fera part ne les prestera à personne quelconque, sans l'aveu et exprès consentement dudit de Bomberghe.

Bien entendu toutefois, qu'estant finie ladite compagnie, il pourra reprendre ses matrices et les tenir pour soy, sans estre en rien tenu pour icelles à ladite compagnie.

Mais les matrices d'ébrieu retourneront audit de Bomberghe, sans que la compagnie en ait part quelconque.

Item, veu que pour le fait de ladite imprimerie on a chacun jour affaire de vieux linges, de feu, d'utensiles de ménage, des lessives et autres menutez, est content ledit Plantin qu'il lui soit ordonné cincquante florins par an.

Item, tout le proufit qui ensuivra, les fraiz préalablement déduitz, sera réparti entre lesditz compagnons à ung chacun pro ratta de sa mise, sans fraude ou malengin quelconque.

Davantage, estant finie ladite compagnie, chacun des compagnons prendra en payement, tant de son capital mis comme des proufitz ensuivz, toutes telles marchandises, livres, papiers, deniers et debtes, qui alors seront trouvez en estre, ne soit qu'aucun pact ou conventions expresses desditz compagnons fussent trouvez au contraire.

Item, durant ladite compagnie, ledit Plantin ne pourra demeurer pleige ou respondant pour personne quelconque sans l'exprès avis et consentement desditz compagnons.

Aussi, qu'il ne pourra fier à personne, pour bonne qu'elle puisse estre, plus que la somme de deux cens excus à la fois, s'il n'estoit par le conseil et consentement dudit Cornille de Bomberghe.

Item, sera répartie ladite compagnie en six portions égales, desquelles ledit Cornille de Bomberghe retiendra pour soy et ledit Plantin les trois portions. 3 portions
Me Charles de Bomberghe une portion 1 portion
Mr Joannes Goropius Bekanus, une portion 1 portion
et Jacques de Scotti, une portion 1 portion

6 portions

Davantage, est expressément déclaré que

chacun des compagnons estant requis par ledit Cornille de Bomberghe à mettre sa ratte part de ce qui sera nécessaire pour entretenir le train de ladite compagnie, iceluy le fera sans soy faire autrement trop solliciter ne délayer, et en cas de refus, ou de dilation de trois mois du parfournissement, pourront les autres compagnons fournir sa somme et ainsi demourera ledit compagnon hors de la société sudite, de manière qu'il ne pourra plus rentrer. Et sera quant et quant tenu et contraint de prendre en payement pour ce qu'il y aura mis toutes telles marchandises, comme livres imprimez, papiers, fontes de lettres, deniers et debtes, qui seront alors trouvez procéder de ladite compagnie, sans qu'il puisse contraindre la compagnie de pouvoir demourer outre le gré desditz compagnons.

Outre, est déclairé que si, durant le terme de ceste compagnie, les monnoies fussent haussées ou rabaisseez de leur cours et pris ordinaire, le tout sera au proufit et dommage de ladite compagnie.

Item, encores est très expressément spécifié que si, durant le temps de ces huit annez, aucun desditz compagnons alloit de vie à trespas, ladite compagnie, au respect du défunct, sera expirée et finie, et rendront alors les autres compagnons compte et reliqua, selon la teneur de cedit contract, aux hoirs dudit défunct ou aux tuteurs et curateurs d'iceux, lesquelz tuteurs ou curateurs dudit défunct seront contrains de se contenter du devoir desditz compagnons, sans plus avoir part à ladite compagnie, ne fust qu'ilz feissent autre accordt ensemble.

Encore, est déclairé par le commun accordt et expresse volonté desditz compagnons tous ensemble et chacun à part, qui si aucun des hoirs ou tuteurs et curateurs d'iceux ne vouloit ou vouloient se contenter des comptes à eux donnez par les autres compagnons, que, non obstant les contestations ou malcontentement desditz hoirs ou tuteurs et curateurs d'iceux, ilz ne pourront contraindre les autres compagnons de venir en justice, et ce soubz peine de deux cens escus d'or en or, laquelle peine veullent tous les compagnons susditz ensemble et chacun d'eux pour soy et ses hoirs, leurs tuteurs et curateurs, contrevenantz à ceste présente escriture, qu'elle soit levée des biens estant en ladite compagnie, sans se pouvoir aider d'exception quelconque, soit telle puisse e tre, et ce sans dol, fraude ou circonvention aucune.

Et, pour approbation et ratification de tout ce que dessus, on a fait cincq instrumens tous d'une teneur, souscris et soubsignez des mains desditz compagnons, dont ung chacun a le sien, voulans et ordonnans lesditz compagnons que cest instrument ou escriture ait telle et si grande vigeur et authorité comme s'il estoit passé par devant eschevins de ceste ville d'Anvers ou s'il estoit fait et stipulé d'ung notaire quelconque, et comme aiant toutes les solemnitez légalles, à ce requises, se soumettrans volontairement à l'exécution de tout ce qu'est spécifié cy-dessus, renonçans quant et quant à toutes cavillations, relèvemens et eccertions de droit, tant généralles que espécialles, soient de telle authorité ne vigeur

qu'elles pourroient estre ou de quelconque manière que lesditz compagnons, leurs hoirs, tuteurs ou curateurs, se pourroient ou voudroient aider, le tout en parolle d'homme de bien, sans dol, fraude ou malengin quelconque.

Fait en Anvers, ce xxvje du mois de novembre, au logis dudit Mr Charles de Bomberghe, l'an de grace xve lxiij.

Je Jean Goropius Becanus appreuve tout ce qu'est cy-dessus.

Je Charles de Bomberghe approuve tout ce qu'est spécifié cy-dessus.

Je Cornille de Bomberghe approuve tout ce qu'est spécifié cy-dessus.

Io Jac° Schotto confermo quanto disopra è detto.

Je Christophe Plantin approuve tout ce qui est contenu cy-dessus.

Lettre de Plantin, adressée à Zayas, au sujet de ses enfants (4 novembre 1570). (*Copie faite dans les minutes des lettres de Plantin le 6 décembre 1570*).

Arch. Plant., (Brieven 1561-1572), fol. 168.

Monsigneur,

Pour satisfaire, comme j'y suis tenu, à l'ordonnance de Vostre Illustre Signeurie, par laquelle il luy a pleu rescrire que je luy envoyasse par escrit le nombre de mes fils et filles et l'aage et l'exercice de chaicun, il luy plaira doncques premièrement entendre que Dieu ne m'a aucun poinct laissé de fils vivant en ce monde, mais seulement cinc filles. Lesquelles j'ay, autant qu'il a pleu à Dieu m'en faire la grâce et donner de capacité, tant à elles qu'à moy, préalablement instituées à craindre, honorer et aimer Dieu, nostre Roy, tous nos Magistrats et supériurs et pareillement à soulager leur mère et luy servir de chambrière ès affaires domestiques selon leur pouvoir et aage. Et d'autant que la première enfance est trop fragile et débille de corps pour faire choses manuelles au mesnage ou train de marchandise, je leur ay faict alors tellement apprendre à escrire et à bien lire que, depuis l'aage de quatre à cinq ans jusque à l'aage de douze ans, chaicune des quatre premières, selon leur aage et reng, nous ont aidé à lire les espreuves de l'imprimerie en quelque escriture et langue qui se soit offerte pour imprimer. Et aux heures vacantes, et selon le loisir qu'elles ont eu, j'ay prins peine aussi de leur faire apprendre à besongner de l'esguille sur toille, tant pour chemises, collets ou mouchoirs que pour autres telles choses de lingerie, en observant tousjours peu à peu à quoy chaicune s'inclineroit le plus ou seroit la mieux idoine d'exercer au temps advenir, comme particulièrement je déclareray ici l'aage et exercice de chaicune d'icelles.

La première, nommée Marguerite, maintenant aagé de 23 ans, s'estant, outre l'habileté de bien lire, trouvée dextre à escrire, se fust

enfin monstrée l'une des meilleures plumes de tous les païs de par deçà pour son sexe, s'il ne luy fust survenu ung accident entièrement contraire à cela, qui a été une débilité de veue telle qu'impossible luy eust esté de voir escrire deux ou trois lignes continuelles. Pourquoy, dès l'aage de douze ans qu'elle m'escrivit de Paris (où pour lors je l'avois menée chez ung mien parent pour la faire mieux apprendre les bons traicts de plume d'un certain brave escrivain qui pour lors monstroit à escrire au Roy qui la luy recommanda) ceste lettre que j'envoye pour monstre à Vostre Illustrissime Signeurie, je fus contrainct de la retirer et depuis n'a esté propre à chose ou fust requis bonne veue. Ceste-cy parvenue à l'aage de dix-huict ans me fist demander le premier ung de mes correcteurs de l'imprimerie, auquel, pour ses seules vertus et sçavoir, je la donnay, prévoyant qu'il seroit ung jour utile à la républicque chrestienne, comme je dirois qu'il le monstre en effect, ne fust que non tesmoignage pourroit estre suspect et que ce grand et admirable personnage en toutes rares vertus, sçavoir très exquis et piété souveraine B. Arias Montanus, pour l'avoir expérimenté en la correction des espreuves de la Bible Royale en peut mieux et plus seurement juger que moy. Ledict correcteur, mari de ma susnommée fille Marguerite, a nom François Raphlinghe, à qui madicte fille a enfanté deux beaux fils, desquelz j'ay nommé le premier nay Christoffle, maintenant aagé d'environ 4 ans; l'autre est nommé François, aagé d'environ deux ans; et est la mère enceinte pour enfanter, Dieu aidant, environ la fin du Quaresme prochain.

La seconde de mesdictes filles, nommée Martine, aagée maintenant de 20 ans, s'estant, outre les premiers exercices susdicts (montrée), dès sa jeunesse propre au faict de train de lingerie, je l'ay entretenue audict train, depuis l'aage de treze ans jusques au mois de may dernier, qu'elle me fut demandée en mariage par ung jeune homme assés expert et bien entendant les langues Grecque, Latin, Espagnole, Italienne, Françoise, Allemande et Flamande, qui, dès le temps que Vostre Illustrissime Signeurie estoit par deçà avec Sa Majesté jusques à maintenant, m'a tousjours servi en temps de faveurs en et temps contraires, sans m'abandonner pour fortune qui m'advint ni pour promesses ou attraicx qu'autres luy ayent sceu faire, mesmes en luy présentant trop plus riches mariages et gages qu'il s'estoit en mon pouvoir de luy donner. Parquoy je le luy donnay au grand contentement de tous mes bons Signeurs, parens et amis qui ont cogneu ledict jeune homme en maniant les affaires de nostre boutique. Et ainsi ay-je (grâce à mon Dieu qui me donne ceste faveur) deux autres moy-mesmes aux deux principaux points de mon estat : le premier pour l'imprimerie à la correction, et le second en la boutique pour nos comptes et marchandises. A quoy, pour le présent, il me seroit impossible de pouvoir entendre, veu les charges et occupations qui me sont données journellement.

La troisiesme, nommée Catherine, aagée maintenant de dix-sept ans, s'estant, outre les susdictes occupations premières de l'enfance, trouvée idoine à manier affaires et comptes de

marchandises, je l'ay, depuis l'aage de 13 ans jusques à ores, instruite et occupée aux commissions qui me sont ordinairement données de mes parents et amis demourants en France pour leurs marchandises et principalement pour ung mien amy demourant à Paris, qui est nommé Pierre Gassen, lingier de Messieurs frères du Roy et leur pourvoyeur de marchandises. Lequel marchant s'est tellement trouvé du service que, par mon ordonnance, elle luy a faict par deçà à la sollicitation et achapt des ouvrages de lingerie et toilles fines que maintenant il luy laisse la charge et se confie en elle de sesdictes affaires de par deçà qui se montent chaicun an plus de douze mille ducats.

La quatriesme, nommée Magdelaine, aagé maintenant de treze ans, tient encores la règle qu'ont tenu les autres jusques à pareil aage, asçavoir d'aider à sa mère aux affaires du mesnage ; et principalement a péculiere charge de porter toutes les espreuves des grandes Bibles Royales au logis de monseigneur le docteur B. Arias Montanus et de lire des originaux Hébraicques, Chaldéens, Syriacques, Grecs et Latins, le contenu desdictes espreuves, tandis que mondict signeur le Docteur observe diligemment si nos feilles sont telles qu'il convient pour les imprimer. Et lesdictes Bibles Royales estant, avec la grâce de Dieu, achevées, je suis d'intention, d'autant que l'aage ne me semblera plus estre seur de la laisser fréquenter avec les correcteurs, de l'employer à m'aider et soulager à prendre esgard à la besogne qui s'imprime céans et à payer les compagnons au samedi de leurs gages de la semaine et à observer que chaicun face son devoir parmy la maison. Le tout selon que le temps et la capacité de son esprit le pourra porter et comprendre pour sçavoyr un jour, s'il le plaira ainsi à Dieu, aider à gouverner l'imprimerie.

La cinquiesme et plus jeune, nommée Henrie, aagée de huict à neuf ans, est encores (pour la tardivité de son esprit lent, mais autrement doux et modeste) entretenue à lire, escrire et coudre à l'esguille en lingerie et à servir sa mère ès petites affaires du mesnage, à quoy je la prévoy plus propre qu'à quelques autres choses. Nonobstant quoy, je délibère d'essayer si elle pourra aussi estre propre à lire les espreuves de l'imprimerie, comme auront faict toutes ses sœurs devant elles. Et cependant j'adviseray de me résoudre de la faire exercer à l'estat que je la croyray plus idoine.

Voylà, Monsieur très honoré, le nombre de mes enfants, leur aage et exercice. Je prie Dieu qu'il luy playse me faire la grâce et auxdictz mes enfants et gendres et aux enfants qui en procéderont qu'ils puissent, sous la crainte et amour de Dieu, faire quelque petit service à la Majesté de nostre Roy vrayment Catholique et à tous ses magistrats et signamment à Vostre Illustrissime Signeurie ainsi qu'ils y sont tenus et de prier Dieu à jamais pour icelle, tant pour les bienfaicts et faveurs que j'en ay receus et eux conséquemment, que pour les mérites d'icelle Vostre Illustrissime Signeurie envers la république chestienne, au proffit de laquelle ce grand thrésor des Bibles Royales et autres maints œuvres de piété ont esté, par son incitation, conseil et solicitude, entreprins et achevés et se feront journellement, comme je l'espère, de plus en plus. Car, quant à moy, je ne tiens nul bien, travail ne industrie mieux employés que ceux qui le sont au proffict, advancement et entretien de nostre saincte foy apostolique Rommaine. Et aussi me tiens-je heureux d'avoir en le moyen, par la seule faveur de Vostre Illustrissime Signeurie d'estre employé à chose qui puisse servir à icela, ne faisant compte de travail ni despenses que je puisse endurer, faire ne supporter, pourveu que cela puisse donner quelque aide à ceux qui aiment la piété, et quelque contentement à Sa Majesté et à ses bons conseillers et serviteurs desquels je désire pouvoir mériter d'estre le plus infime. Qui sera l'endroict, Monseigneur très honoré, où je prie Vostre Illustrissime Signeurie me pardonner si j'ay esté icy trop prolixe et me tenir tousjours pour l'un de ses petits (mais très affectionnés) serviteurs, qui prie Dieu et fera prier par les siens à jamais pour la bonne santé et prospérité d'icelle. D'Anvers, ce 6 décembre 1570.

TABLE ALPHABETIQUE
DES NOMS PROPRES
ET TITRES DES OUVRAGES DIVERS
qui se rencontrent dans ce volume.

N. B. Les chiffres indiquent la page; les chiffres réunis par un trait d'union, une série de pages se rapportant à un même sujet. Les titres des ouvrages sont imprimés en italiques.

Aa (J. B. van der) 5, 7, 14.
Aaron, 82.
Abbaye (L') de St. Martin, 215.
Abbaye (L') de Saint-Michel, 292.
A. B. C (Un nouvel), 340, 341.
A.B.C.(L') ou Instruction Chrestienne pour les petits enfants, 22, 32, 32, 61, 61, 61.
A. B. C. Oft exempelen om de Kinderen te leeren schrijven, 351, 356.
Abécédaire, voir : *Cartilla*.
Abraxas, seu Apistopistus, 309, 309.
Abts, 126.
Accursius, 118, 118, 118.
Acia Cornelis Celsi propriae significationi restituta, 294.
Ackermann, (R.), 347.
Acte d'achat du Compas d'or actuellement le Musée Plantin, 341.
Actes (Les) des apotres, 12, 190.
Adagia, 66.
Adagiorum, 158.
Adam, 93, 119, 183.
Adoration des Bergers, 369, 375.
Adoration (L) des Trois Rois, 280, 280, 369.
Adversaria Lobelii, 359.
Aedo y Gallart, 294.
Aerschot, 158.
Aerschot (Le duc d'), 197.
Aertssens (Henri), 139, 373, 374.
Aeterna (De) felicitate sanctorum, 356.
Afrique, 29.
Agriculture et Maison rustique, 157.
Aguilonius (François), 277-278, 281-282, 295, 356, 359.
Aire, 113, 215.
Aitzingerus (Michel), 153, 171, 171, 250.
Aix en Provence, 86, 158.
Aken (Léon van), 348.
Alarcon, 298.
Albe (le duc d'), 21, 39, 74, 74, 74, 84, 85, 87, 87, 87, 99, 106, 138, 138, 194, 194, 194, 206, 206, 208, 236, 344.

Albe (La duchesse d'), 107, 113.
Albernoz, 74.
Albert (L'archiduc), 261-266, 293, 328, 360, 163, 364.
Albert (Cardinal) d'Autriche, 220.
Albert (Le Cardinal archevêque), 330.
Albertine (La collection), 282.
Alberrone (Angiolo), 98.
Albertus Magnus, 61.
Albigeois (Les), 48.
Album cruum academicorum, 233.
Alcala de Hénarès, 71, 74, 83, 84, 90.
Alcantara, 236.
Alciat, 64, 64, 169, 170, 181-184, 289, 356, 356, 356, 360.
Aldernaest den grooten Mortier, 372.
Aldes (Les), 63, 173, 174.
Alençon (François duc d'), 5, 197, 200-202, 204, 228, 228, 356.
Alençoniae (Francisco), Duce, Gandavum ad capiendum Flandriae Comitatum accessio, 356.
Alexandre-le-Grand, 302.
Alexis Piémontois, 21, 21, 24, 29, 51, 51, 62, 157.
Allemagne, 72, 85, 85, 98, 98, 102, 133, 158, 262.
Almanachs, 23, 23, 23, 372.
Alne (Abbaye d'), 215.
Alost, 194, 215.
Alphonse roi d'Arragon et de Naples, 330.
Alsatia, Jure proprietatis Philippo IIII vindicata, 310.
Alsens (Henri), 101, 114, 114, 136, 165, 165, 372.
Altsz (Herman), 374.
Alvarez (Comte duc d'), 369.
Alvarez (Antonio), 346.
Alvarez (François), 21.
Alvin, 186.
Alviri (Alchimi) & Claudii Marii Victoris *poemata*, 20.
Amadis (L') de Gaule, 24, 25.
Amand (Abbaye de St.), 215.
Ambroise (Saint), 120.
Amen (Nicolas), 78, 79, 124, 124, 124.
America, voir : Heyden (Pierre van der).
Amérique, 22, 22, 29.
Amoris divini Emblemata, 310.
Amours (Les) de P. de Ronsard, 19, 19, 19, 355.
Amphitheatro (De), 261.

Ampulla (De) Remensi, 310, 310.
Amsterdam, 33, 34, 52, 78, 124, 127, 129, 136, 228, 237, 309, 318, 327.
Anabaptistes (Les) Anabaptisme, 33, 34, 39, 42, 48, 194, 194.
Anaptyxis ad Fastos P. Ovidii, 298, 299, 364.
Anastasis Childerici I, 293, 362.
Anatomie, 29, 160, 160, 162, 163, 182, 182, 356.
Ancien Testament, 71.
André (Jean), 138.
Angier (Michel), 7.
Angleterre, 34, 34, 36, 36, 74, 92, 143, 236.
Angoulême, 22.
Annales de l'imprimerie des Aldes, 71.
Annales Ecclesiastici, 241, 241, 241, 241, 241, 258, 259, 259, 259, 263, 316, 356, 360.
Annales ducum seu principum Brabantiae, 288, 363.
Annales de l'Imprimerie Estienne, 173.
Annalium Havaei primi, tomi ejusdem tomi 2di, 278.
Annales Magistratum et Provinciarum S. P. Q. R. 266, 267.
Annales Plantinniennes, 4, 19, 19, 20-21, 23, 61, 113, 220.
Annales sacri et profani, 287, 287.
Annales (Ad) Corn. Taciti liber commentarius, 227, 261.
Annalium Tornielli, 278.
Annales de la Typographie Néerlandaise au XV e siècle, 11, 372.
Annonciades, (Les), 279.
Annonciation (L'), 264.
Annotationes in prophetas et epistolas, 218.
Annotationes in Epistolas S: Hieronymi, 218.
Annulus Pontificius Pio Papae II assertus, 309.
Annunciatione (De) Oratio, 337.
Ant-Aristarchus sive Orbis-terrae immobilis Liber unicus, 281, 301.
Antichristo et ejusque Praecursoribus, 283.
Antidotarium, 29, 222.
Antigon, 365.
Antiphonaire, 97 a 114, 168, 169, 174, 179, 207-210, 228, 235, 242, 297, 350, 351, 355.
Antiquarum lectionum commentarius, 119, 227, 261.
Antiquitates Romanae, 277.
Antiquitatum Iudaicarum libri IX, 93.
Antiquitez Gauloises & Françoises, 356.
Antiquo (De) Numismate, 295, 295.
Antoine de Bourgogne, 339.
Antoine (Don), 236, 236, 236, 236.

Table alphabéthique

Antoine Senensis, 154.
Antoine de Palerme, 358.
Antverpia, 364
Anvers (Vue d')prise de la Tête de Flandre, 344.
Antverpia, 268, 364.
Apelle, 302, 302.
Apianus, 168, 346.
Apis, 268.
Apocalypsi, 45.
Apologetica Dissertatio de juris utriusque Architectus, Justiniano, Triboniano, Gratiano et S. Raymundo, 309.
Apologetica paraenesis ad linguam Sanctam, 309.
Apologeticus pro defunctis, 153.
Apologia libri de redititus ecclesiasticis, 153.
Apollon, 295.
Apostolicavum Pii Quinti Pont-max Epistolarum libri V, 298.
Apparatus Sacer, 79, 79, 79, 79, 83, 87, 89, 90, 92, 356, 356.
Apparition des Anges aux Saintes Femmes, 369.
Aquaviva (Claudius), 281.
Aquensis (Henricus), 99, 100, 100.
Architecture (L') de guerre, 171, 171.
Archives du Musée Plantin, 7, 12-14, 17, 29, 38, 44, 59, 59, 72, 143, 149, 259, 293, 326, 343, 362.
Archives de la ville d'Anvers, 3, 12, 29.
Archives du Royaume à Bruxelles, 38, 113.
Archives de Simancas, 72.
Archives des Arts Sciences et Lettres, 186.
Archives générales d'Espagne, 72.
Arendonck (Abraham van), 99.
Arents (Hans), voir : Spierinck.
Areopagita (Dionysius, voir : Denis (St.).
Argus, 281.
Ariaga (Roderic de), 364.
Arias Montanus, 5, 54, 71, 72, 72, 72, 74-93, 104, 106, 106, 106, 106, 112, 117, 117, 119, 136, 138, 139, 146, 149, 153, 169, 174, 177-179, 180, 193, 195, 203, 206, 206, 206, 206, 210, 212, 216, 218, 228-229, 234, 237, 241, 242, 255, 268, 274, 277, 329, 330, 349, 356, 365.
Arioste (L'), 17, 17, 17, 18, 355.
Aristénète, 64, 169.
Aristaeneti Epistolae, 169.
Arithmétique (L'), 227.
Armes et Habits des Bourgeois d'Anvers, 189.
Arnhem, 184.
Arnold (Th. J. J.), 36.
Aromatum Historia, 63, 178, 182, 182, 268, 280.
Aromatum et simplicium apud Indos nascentium historia, 222.
Aromatuum et medicamentorum in Orientali India nascentium liber, 222.
Arragon, 85.
Arras, 8, 24, 24, 25, 31, 31, 31, 31, 31, 222, 265, 293.
Arras (Jean d'), 31, 31, 31, 31, 31.
Arsenius (Ambroise), 224.
Arsenius (Ferdinand), 224.
Arte (De) Cyclognomica, 119, 183, 359.
Asselius (Joan), 25.
Assendelft (Henrick van), 238.
Assertio mortuis vivorum precibus adjuvari, 61.
Asterii Amasiae Homiliae Graece & Latine, 268, 275.
Asturies (Le prince des), 87.
Atlas, 174, 224. 226, 226, 226, 226, 268, 280, 280.

Attestation de Philippe II, 341.
Audeiantius (Hubert), 282.
Audenaerde, 157, 279.
Audomarum obsessum et liberatum, 294.
Augsbourg, 86.
Auguste (Le duc), Electeur de Saxe, 71, 72, 72, 124, 125, 246.
Augustin (Saint), 92, 114, 154, 180, 210, 215-217, 290, 340, 346, 364, 371.
Augustin de Hasselt, 34, 38, 38, 38, 38, 38, 38, 42, 42, 42, 45, 45, 53, 124.
Augustinus Aurelius opera, 364.
Aula Sacra principum Belgii, 310.
Aurei seculi Imago, 292.
Aurelio (L'Histoire d') & d'Isabelle, 26.
Aurigarius (Luc. Joa) alias de VVaghener, 232, 356.
Ausonius, 63, 169.
Austin Friars, 35.
Austruvveel, 194.
Auvergne, 158.
Avennes, 291, 292.
Averbode, 113.
Avignon, 139, 291.
Avila, 84.
Avont (Pierre van den), 301.
Avranches, 7.
Ayala (Gabr.), 25, 74.
Ayrono (Le marquis d'), 291, 291.
Azpilcueta, 153.

B

Bac, 11.
Baccius (Martin), 215, 216.
Bacherius, 153.
Back (Godefroid), 372.
Bacx (André), 247.
Bacx (Martin), voir Baccius.
Badajoz, 74.
Badius (Josse), 12.
Baets (Engleberr), 318, 326.
Baïus (Jacques), 215.
Bâle, 65, 86, 223, 259.
Ballain (Godef.), 43, 64, 64, 180-181, 185, 351, 359, 360.
Baltens (Pierre), 190.
Balthasar (Saint), 278, 281.
Balthasar Charles (L'Infant), 312.
Balthasar (Pierre), 363.
Bamberg, 346, 346.
Bamberger (Die) Pfisterdrucke und die 36 zeilige Bibel, 346.
Bapristes, 52.
Barbarie, 168.
Barbe (Sainte), 371.
Barbé (J. B.), 370.
Barberini (Le Cardinal François), 295, 333.
Barberini (Le Cardinal Robert), 295, 333.
Barberini (Le Cardinal), 278, 278.
Barius (Nicolas), 373.
Barlaeus (Jacobus), 166.
Barlandus (Adrianus), 75, 190, 235, 235, 265-266, 289.
Barneveld, voir : Barrefelt.
Baronius (César), 157, 241, 258-259, 263, 287, 316, 356, 360, 375.
Barra (Jean), 370.

Barrefelt (Henri), alias Barneveld, ou Hiel, ou Janssen, 33, 42-48, 52-54, 178, 203, 233, 262, 356.
Bartas (Salluste, seigneur de), 63, 149, 154, 157, 258.
Barthélémy (La Sainte), 153.
Bartholeyns (VVouter), 372, 374.
Bartholomé, 31.
Basilius de Séleucie, 330.
Bataille d'Eeckeren, 338.
Batman Vernismaker (Jan), 373.
Bauhusius, 278, 296, 296, 336.
Bauhusius (Bernard), *Epigrammata*, 296, 332.
Bavière (Le duc de), 88, 290.
Beaujour (Sophronyme), 42.
Beda (Noël), 90.
Bediedinghe der Anatomien, 178.
Beeckman (Hendrik et Cornelis), 374.
Bégards (Les), 48.
Bellaine (Louis), 258.
Bellarmin (César), 356, 362, 362, 375, 375, 375.
Bellefontaine, 293.
Bellère (Balthasar), 258.
Bellère (Jean), 17-22, 25, 25 65, 129, 372, 372, 373.
Bellère (Pierre), 114, 118, 129, 372.
Bellère (Les), 11, 372, 373.
Bellero (Pedro y Juan), 373.
Belon (Pierre), 13, 19, 19, 19, 29, 182, 184, 222, 222.
Bendoni (Gaspar), 9.
Bénédictins (Les P.), 4, 98.
Benjamin de Tulda, 93.
Berchem-lez-Anvers, 189, 210, 312.
Bérenger, marquis d'Ivrée, 298.
Bergen-op-Zoom, 249, 289.
Bergensis, voir : Gerardus.
Bergh (Nicolas van den), 327.
Berghe (Charles van den), 58.
Berghen (Adrien van), 133, 372.
Bergues St. VVinoc, 66, 113, 180, 187.
Berlin, 346.
Bernard (Saint), 346.
Bernuy (Fernando de), 60, 60, 143.
Besançon, 293-294.
Beschey (Balthasar), 365.
Bétencourt (de), voir : d'Esne.
Bethlémites (Les), 215.
Beugnet, 336.
Bevilacqua (Nicolas), 212.
Beys (Adrien), 258-259.
Beys (Christophe), 150, 150, 150, 150, 150, 257-258, 338.
Beys (Corneille), 149.
Beys (Gilles ou Egide), 5, 149-150, 171, 171, 171, 184, 243, 247, 251, 251, 257-259, 338, 342, 356, 356.
Beys (Madeleine), 258.
Biaeus (Jacques), 280, 280, 301, 332, 332, 370.
Bibelsche figuren, 178, 178.
Bible d'Alcala, 71, 83, 83, 83, 90.
Bible arabe, 71.
Bible en Chaldéen, 71.
Bible en flamand, voir : *Biblia Sacra*.
Bible en français, 210, 220.
Bible en Grec, 71, 71.
Bible de Gutenberg de 42 lignes, 346.
Bible en hébreu, 63, 71, 71, 144, 154, 154, 169, 185, 185, 185, 374.

des noms propres

Bible en latin, 62, 63. 71, 180-181, 189, 190, 210, 220, 228-229, 242.
Bible Mazarine, 346.
Bible polyglotte, 26, 26, 39, 59, 64, 68, 69, 71-97, 107, 136, 146, 146, 146, 149, 153, 164, 169, 172, 174, 176, 178, 182, 186, 186, 189, 199, 206, 206, 206, 206, 208-209, 210, 210, 215, 215, 220, 226, 243, 248, 329, 341, 346, 351, 356, 365, 368, 368, 374.
Bible en quatre langues, 73.
Biblia Regia, voir : *Bible Polyglotte*.
Biblia Sacra. Dat is de geheele Heylige Schrifture, 61, 62, 157, 169, 179, 182, 182, 182, 216, 264, 356.
Bible de Sante Pagnino, 78, 79, 87, 87, 235, 368.
Bible de 36 lignes, 346, 346.
Bibles in f° et in-8°, 304.
Bible manuscrite, 338.
Bibliographia Adversaria, 184.
Bibliographie Gantoise, 159.
Bibliophiles (Les) Anversois, 128, 128, 340.
Bibliophile (Le) Belge, 36.
Bibliotheca Belgica, 261.
Bibliothèque de la ville d'Anvers, 87, 259.
Bibliothèque d.Antoine de Bourgogne, 339.
Bibliothèque Royale de Bruxelles. 229, 311, 339.
Bibliothèque Nationale de Paris, 4, 18, 77, 363.
Bibliothèque Vaticane, 236.
Bidermannus, 278, 296, 296, 332.
Biestkens (Nicolas), 185.
Bilderhandschriften (Die) Konigs Wenzel, 338.
Binche, 215, 265.
Birckman (Arnoud), 25, 217, 217, 218, 242.
Birckman (Les) 25, 61, 129, 134.
Bissolus (Joan.), 346.
Biverus (Petrus), 297, 334, 356, 362.
Bizarus, 171, 171, 224, 224.
Bladus (Ant.), 139.
Blauvv (Jean), 309.
Blauvv (VVil. Jansz.), 346.
Blois, 291.
Blosius, 278.
Boccace, 29.
Bochii (Joannis), urbi Antverpiensi a secretis Epigrammata funebria, 250.
Bochius (Joa.), 250, 250, 265, 265.
Bockold, voir : Jean de Leyde.
Boderianus (Fabritius), voir : Le Fèvre de la Boderie.
Boeck (Het) der Ghetvygenissen van den Verborghen Ackerschat, 42, 52. 53, 356.
Boecxken der Broederschap, 154.
Boel (Pierre), 166.
Boele van Hensbroeck (P. A. M.), 223.
Boen van Berghden, 26.
Boenerus, 297, 362.
Boëtius, 25.
Bogaerd (Gillis van den), 136.
Bogaerts (Petrus Henricus), 265.
Bogard (Jean), 136.
Bogards (Les religieux), 215.
Bohème, 338.
Bois-le-duc, 136, 138, 250.
Boissardus, 277.
Bol (Hans), 370.
Bollandistes (Les), 282.
Bologne, 139, 376.
Bolsvvert (B. a.), 370.
Bolsvvert (Schelte a), 357, 369, 369, 372, 372, 372.
Bolsvvert (Les frères), 290.

Bomberghe (Antoinette de), 57.
Bomberghe (Charles de), 33, 57-60, 145, 195, 210, 210, 210.
Bomberghe, (Corn. de), 29-30, 33, 57-60, 64, 77, 145, 157.
Bomberghe (Daniel de), 57-58, 84, 210, 210.
Bomberghe (François de), 210, 210.
Bomberghe (Isabeau de), 57, 58, 60.
Bomberghe (Nicolas de), 34.
Bomberghe de Cologne, 374.
Bomberghe (Les de), 38, 38, 60, 63, 129, 166.
Bonardo (Pelegrino), 139.
Bonfrerius (Jacobus), 289, 289, 335.
Bonn, 133.
Bontius (Gregorius), 372.
Bonvisi (Les seigneurs), 101, 103.
Borcht (Paul van der), 181.
Borcht (Pierre van der), 41, 54, 54, 54, 63, 63, 82, 101, 104-105, 108, 109, 113, 117, 119, 119, 119, 146, 160, 161, 177-180, 182, 186, 220, 221-222, 224, 225, 228-229, 247, 257, 263, 265, 265, 268, 268, 276, 301, 301, 349, 350, 351, 358, 360, 362-363.
Borcht (Rombaut van der), 181.
Bordeaux, 258, 299.
Borgentheit (Van de) Christi, 45.
Borrekens (Marie-Thérèse-Joséphine de), 318-319, 375.
Borrekens (Mathieu), 358.
Borrevvater (Pierre), 147.
Bos (Corn.), 370.
Bosius (Jacques), 278, 278, 282, 360.
Bosschaert (Jacques), 136.
Bosschaert, voir : VVillebrords (Thomas).
Bossche (Gillis van den), 144, 148, 208, 244.
Bosschaert (Claire), 309.
Bossche (Gilis van den, 269.
Bourbon (Charlotte de) princesse d'Orange, voir : Orange.
Bourgmestre et Echevins d'Anvers, 60, 118, 122, 145, 162, 194, 198-199, 205.
Bourgogne, 265.
Bouttats (Gasp), 297, 357.
Bovekerke, voir : De Clercq.
Boyvin (Jean), 299, 334, 363.
Brabant (Le), 34, 34, 85, 85, 113, 125.
Brabo, 365.
Brakel (Arn. Van), 340, 374.
Branden (F. Jos. van den), 338.
Brant (Jacques), 289, 275, 275, 275, 275, 275, 275, 275, 275, 360.
Brecht, 282.
Brechtanus, 127.
Bréda, 149, 149, 184, 189, 278, 289, 290, 290, 294, 339, 345.
Brederode, 38.
Bree (Mathieu van), 348.
Brée (Phil. van), 376.
Breedham de Kimbolton, 258.
Breslau, 64, 302, 339.
Breughel (Jean I), 347.
Breughel (Pierre), 370, 370.
Bréviaires, 20, 24, 24, 64, 64, 97-114, 154, 163-165, 167, 178, 183, 183, 189, 207-208, 242, 258, 263, 266-278, 281, 296, 301, 301, 304, 304, 304, 304, 333, 336, 336, 355, 364.
Breyer (Lucas), 61.
Brialmont (Isabelle Jacqueline de) alias De Mont, 317, 364, 375.

Brie, 158.
Briefve Instruction pour prier, 31, 31, 31.
Bril (Paul), 347.
Brirish Museum (Le), 87.
Broeck (Crispin van den), 104, 105, 119, 178-180, 188, 190, 217, 218, 220, 228, 246, 263, 333, 333, 364, 364.
Broeck (Isabelle van den), 180.
Broecke (Jean van den), 193.
Broers (Gaspar), 338, 364, 364.
Broide (Christophe), 215, 220.
Bronckhorst, alias Lange Jan, 299.
Brouceüs (H.), 182.
Bruges, 66, 136, 190, 204, 227, 227, 227, 235, 301, 302, 346.
Brüining (E.), 376.
Bruneau (Jacques), 163.
Bruneau (Robert), 163, 266, 363.
Brunon (Saint), 181, 190.
Brunsvvick, 237.
Bruto (Jean Michel), 17, 18, 355, 368.
Bruxelles, 21, 24. 32, 32, 38, 44, 47, 49, 53, 58, 74, 98, 113, 114, 114, 136, 138, 138, 158, 198, 202, 228-229, 265, 265, 275, 281, 290, 293, 293, 311, 326, 326, 330, 339, 346, 348, 362, 375, 375.
Buchananius (George), 154.
Bulle (La) Exurge, 133.
Bulletin des Archives d'Anvers, 183.
Bulletijn der Antvverpsche Bibliophilen, 118.
Bullocu:, 153.
Bullocus (George), 117.
Burbure (Le Chevalier Léon de), 12, 29.
Busbecq, 225, 225, 225.
Buschey (H.), 153.
Bussardus et Duarenus, 117.
Buysserius (Jean), 204.
Bijdragen en mededeelingen van het Historisch Genootschap te Utrecht, 223.
Bijlant, 45.
Byreman (Arnoldo), 372.

Cabaros (Jehan), 31, 31.
Cabillavus (Bald.), Epigrammata, 296.
Caen, 4, 5, 7, 7, 12, 42, 42, 42, 42, 42, 42, 42.
Caesar-Augustus, 227.
Calabre, 259.
Calendrier Ecclésiastique 114.
Calendrier perpétuel, 372.
Calloo, 362.
Calvaire, 104.
Calvin, 33.
Calvinisme (Le), 42.
Calvinistes, 57, 58, 61, 194, 194, 194.
Cambrai, 20, 23, 224.
Cambrai (L'archevêque de), 76.
Cambridge, 39, 143.
Cambron, 215, 224.
Camerarius (Joachim), 66, 224.
Camino de Perfection, 291.
Campbell. *Annales de la typographie Néerlandaise au XVe siècle*, 11, 372.
Campis (Joannes à), 262.
Canisius, 25, 61, 178, 178, 190.
Canones et Decreta Concilii Tridentini, 165.
Cantecroy (Château de), 88.

Table alphabéthique

Canterus (Guill.), 79, 83 84, 118.
Canticum Salve Regina, 181.
Cantiones (J. Debruck), 153, 228.
Cantiones musicae (Séverin Cornet), 153, 228.
Cantiones musicae, 19.
Cantiones musicae, 228.
Cantiones Sacrae, 228.
Cantiones tum sacrae tum profanae, 228.
Cantiques, 171, 171.
Capilupi Carmina, 169.
Capita XII Caesarum, 280.
Capita Deorum Dearumque, 280.
Caraffa (Le cardinal), 103.
Caraffa (Pierre Alois), 296, 362.
Cardero (Jean Martin), 18.
Cardinal-Infant (Le) offrant son épée à la Vierge, 362.
Cardinal (Le) Infant, voir : Prince-Cardinal.
Cardon (Léon), 348.
Carmélites déchaux, 288.
Carmen Sylva, 342.
Carmen pro vera Medicina, 25, 25.
Carolingiens (Les), 266.
Carolus Borromaeus, 165.
Carrion (Louis), 63, 154, 154, 225.
Cartas de S. Madre Teresa de Jesus, 311.
Carte de l'Europe, 227.
Carte du Vermandoys, 23, 29, 368
Carte (La) du comté de Flandres, 358.
Cartilla y doctrina Christiana (Abécédaire), 20, 20.
Casimir prince de Pologne, 290, 293.
Cassel, 237.
Cassien (Saint), 216, 216.
Casteels (Alex.), 357.
Castelrodrigo, 309.
Castille, 85, 167.
Castillo interior, 291.
Catalogue des Livres prohibés, 344.
Catalogus librorum qui ex typographia Christophori Plantini prodierunt, 172.
Catanea (Marietre), 17.
Catanea (Silvestre), 17.
Catechesis, 61.
Catéchisme, 25, 97.
Catena Aurea in quatuor Evangelia, 117.
Catena Sexaginta quinque graecorum patrum in S. Lucam, 290.
Catena patrum graecorum in S. Joannem, 290, 290.
Catenae in Lucam, 278.
Caterus (Jac.), 362.
Cathédrale (La) d'Anvers, 143.
Catherine (Sainte), 261, 370, 371.
Catherine de Médicis, 236.
Catholica praeceptorum decalogi elucidatio, 165.
Catilina, 21.
Cats (Jacob), 268, 268, 268.
Catulle, Tibulle et Properce, 24.
Caulerius (Jean), 22, 154.
Caukercken (Corneille van), 369, 371.
Causé (Henri), 347.
Cavallero (El) Determinado, 263, 268.
Cavellat (Guillaume), 19.
Cayas, voir : Zayas (G. de).
Cécile (Sainte), 344.
Cécile (Laurent), 85.
Celsius (Corn.), 294.
Cène (La), 371.
Centuries (Les) de Magdebourg, 259.
Centuria Consiliorum, 153.
César (Augustus), 227.
César Germanicus, 301.
César, voir : Jules César.

César (Arn.), ou Cesareno ou De Keyzer ou L'Empereur, 346.
César ou Caesareus (Joh), ou De Keyzer, ou L'Empereur, 19.
César (Martin), ou De Keyzer ou L'Empereur, 372.
César (Martin), Caesaris (Vidua Martini), 372.
César (Les), ou De Keyzer, ou L'Empereur, 11.
Chacon (Pierre), 91, 91.
Chalcondylus Demétrius, 346.
Chalmel (J. L.), *Histoire de la Touraine*, 4.
Chanaan, 82.
Chancelier (Le) d'Angoulême, 4, 4.
Chansons (Les) françoises, 228.
Chansons et refrains flamands du XVIe siècle, 340.
Chant de St. Hilaire, 65
Chapelles, 4.
Chappuis, 154.
Charles Quint, 18, 24-25, 29, 29, 44-47, 84, 134, 138, 194, 266, 266, 296, 298, 301, 301, 355, 356, 376, 376, 376.
Charles II d'Espagne, 315.
Charles IX de France, 368, 368.
Charles duc de Bourgogne, 127.
Charles de Lorraine, 293, 293.
Charondus (Louis), 118, 118.
Chasse aux Lions, 327.
Chastelains (Les) de Lille, 258.
Châtelet, 23, 23, 23, 368.
Châtellerault, 3, 4-5, 343.
Chevalier (Le) déterminé, 268, 346.
Chifflet (Balthasar), 294.
Chifflet (Claude), 295, 295.
Chifflet (Jean), 309, 309, 309, 309, 309, 309, 309, 309.
Chifflet (Jean Jacques), 293-294, 309-310, 336, 361, 364, 375.
Chifflet (Jules), 293, 294, 294, 310, 375.
Chifflet (Laurent), 294, 310.
Chifflet (Philippe), 293-294, 298, 310.
Chifflet (Pierre François), 293, 294.
Chifflet (Thomas), 294.
Chifflet (Les), 293, 304, 309, 310, 311.
Childéric I, 310.
Chine, 281.
Chiromancie (La) de Tricasse, 23, 23, 29.
Chirré, 3, 4, 5, 343.
Choûnus (Materne), 24-25, 61, 86, 98, 167, 170, 221.
Christ en croix, 374.
Christelycken Waerseggher, 267.
Christi Crucifixi, 268.
Christophe (Le Cardinal), 216.
Chronika des Huysgesinnes der Liefte, 36, 36, 36, 36, 36, 36.
Chronique de la Famille de la Charité, 30, 34, 36-39, 42, 42, 50, 54.
Chroniques de Froissart, 64, 339, 339.
Chroniques et Annales de Flandres, 225.
Chroniques des ducs de Brabant, 265, 266.
Chronique (La) de Cologne, 346.
Chute (La) du paganisme, 372.
Chrysostomus, 61.
Chyril (Dr K.), 338.
Ciardi (Antoine), 77.
Cicéron, 21, 24, 29, 63, 150, 150, 157, 169, 340, 346.
Ciceronis ac Demosthenis sententiae et Sententiae veterum poetarum, 24.
Cieça (Pierre), 342.

Civitate Dei (De), 217, 217, 340, 346.
Claessen (Henri), voir : Niclaes.
Claude (L'empereur), 301.
Cléanthe, 282.
Clément VII, 376.
Clément VIII, 257, 259, 261, 355, 364.
Clément XI, 364, 375.
Clément (Dr), 84.
Clément (Thomas), 92.
Clément de Ris (Le comte L.), 4.
Clenardus, 29, 59, 61, 168.
Clèves, 65.
Clèves (Le duc de), 178.
Clovis, 310.
Clusius, voir : Delescluze.
Cnobbaert (Jean), 295, 301, 301, 372, 373.
Cnobbaert (Vve Jean), 373.
Cnobbaert (Vve et héritiers de Jean), 374.
Cock (Jerôme), alias VVellens, 24, 32, 45, 47, 49, 105, 129, 136, 190, 356, 370.
Cock (Simon), 185, 372, 374.
Cock (Les), 11.
Cocus (Simon), 372.
Codici Justiniani liber XII, 118.
Codicille au Testament de Jean Moretus I, 341.
Coeck (Pierre), 370.
Coenen (Joseph), 344.
Coesmans (Hans), 374.
Coignet, 180.
Col (David), 348.
Colard Mansion, 346.
Colius (Jacobus), 39.
Collaert (Adrien), 264.
Collaert (Jean), 266-267, 298, 362.
Collaert (Les), 128, 265.
Collectanea de republica, 153.
Colloques (Les) d'Erasme, 344.
Colloques pour apprendre François et Flameng, 21, 225-226.
Collysis (Guill.), 275.
Cologne, 25, 26, 34, 37, 38, 43, 45-46, 53, 61, 62, 65, 84, 86, 98, 101, 149, 154, 170, 170, 170, 170, 170, 170, 170, 188, 204, 217, 221, 224, 242, 242, 261, 278, 295, 346, 346, 346, 346, 364.
Colonne (Le cardinal Ascanio), 275.
Comites Flandriae, 20.
Commentaires (Les) de Jules César, 185.
Commentaires (Les) de Pierre Serranus sur le Lévitique et Ezéchiel, 117, 368.
Commentaria in XXXI Davidis psalmos priores, 93.
Commentaria in Isaiae prophetae sermones, 93.
Commentaria in Levitici librum, 153.
Commentaria in duodecim prophetas, 93, 93, 117.
Commentarii in Galeni opera, 62.
Commentarius in Ptolomaeum et artem Navigationis H. Brouwii, 182.
Commines (Philippe de), 166.
Commines, 127, 129.
Commissaires (Les) de la République française, 273, 273.
Compagnie (La) de Jésus, 362.
Compendio historial de las chronicas y universal historia de todos los reynos d'España, 225, 225.
Compiègne, 291.
Complutum, 71, 88.
Concepto del Amor de Dios, 291.
Concile de Trente, 64, 64, 74, 91, 97-99, 101, 107, 114, 114, 137-138, 165, 165, 294, 355.
Conciliorum Coriolani, 278.
Conciones, 165.

des noms propres 389

Concordances de la Bible, 24, 117, 157, 267.
Confessionnaria de Victoria, 22.
Confrérie de St. Ambroise, 120.
Confrérie de S. Luc, 177.
Conings (Arnold), voir : Coninx.
Coninx (Arnold), 360, 372, 374.
Conjugaisons, règles et instructions pour apprendre François, Italien, Espagnol et Flamen, 21, 21.
Conseil (Le) du Brabant, 99, 153, 315.
Consolatione (De), 25.
Constance (De La), 148.
Constancia (De) libri duo, 227, 258, 261, 261, 261, 267.
Constantin (L'empereur), 298, 302.
Constantinople, 71, 225, 225, 225, 225.
Constitutiones Velleris Aurea, 290, 291.
Contemplatione (De), 278.
Contemplatione (De) divina libri sex, 288.
Contius (Antoine), 118.
Contrat de Société entre Plantin, Charles et Corn. de Bomberghe, Jac. Schotti et Goropius Becanus, 341.
Coornhert (Dirk), 36, 187.
Copenius van Diest (Gillis), voir : Coppens.
Coppens (Gillis ou Egide) van Diest ou Diesthemius, 11, 136, 157, 226, 227, 358, 372-374.
Copus (Alanus), 153.
Corderius (Balthasar), 290, 295, 299, 336, 363, 375.
Corderius (Jean), 242, 242.
Cordes (Anne de), 57, 58.
Cordes (Catherine de), 57.
Cordoue, 84, 350.
Coret (Pierre), 215.
Coriolanus, 278.
Cornelis (Godefroid), 158.
Cornet (Séverin), 153, 228, 228.
Corporation de St. Luc, 11, 12, 105, 159, 180, 180, 182, 185, 189, 299, 301, 315, 318, 343.
Corpus Juris civilis, 62, 63, 117, 118, 169.
Corramis (Ant.), 373.
Correcteurs (Noms des plus anciens) de l'Imprimerie Plantinienne, 349.
Corregio (Camillo de), 46.
Correspondance de Rubens (P. P.), 274.
Correspondance de Philippe Rubens, 275.
Corrozet (Gillis), 19, 21.
Corthaut (André), 136.
Corvin (Mathias), 330, 330.
Cosmographie, 168.
Costa (Christophe à), 222, 222.
Coster (Jean), 215.
Costerus (François), 154, 178, 241, 362, 362.
Couronne (La) de Roses de la Royne du ciel, 294.
Couronnement (Le) de Jean I roi de Portugal, 339.
Courtrai, 228, 255, 265.
Cousin (Jean), 357.
Craesbeeck (Pierre van), 163.
Cramoisy (Sébastien), 346.
Cranenburgh, 65.
Crémone, 177, 298, 298.
Crespin, 215.
Crinirus (Jean), 135, 372.
Crisoone (Jean), 185.
Crispinus, 157.
Croissant (Jean), 177, 185.
Crom (Matthaeus), 372, 373.
Crombrugghe (Victor van), 371.
Cruce (De), 261, 262, 274, 278, 356.
Cruquius (Jacques), 63, 169.
Crux triumphans et gloriosa a Jacobo Bosio, 282, 360.

Cruydeboeck, 177, 177, 222.
Cruydtboeck, 280, 280.
Cuenca (L'Evêque de), 91.
Curiel (Jérôme), 76, 77.
Curiel (Nicolas), 158.
Cursus Philosophicus, 364.
Custodis (Dominique), 370.
Cuyck (Henri van), voir : Cuyckius.
Cuyckius (Henri), 165, 215-216.
Cybèle, 311.
Cyclognomica, 164.
Cyrille (Saint), 61, 167.
Cyrus, 327.

Daniel, 36, 36, 178.
Danske Urtebog, 356.
Darius, 302.
David (le roi), 22, 33, 104, 105, 113, 264, 302, 327, 356.
David (George ou Joris), 33, 40.
David (Jean), 267-268, 288, 289, 308, 356.
Davidistes (Les), 39-40.
De Acuna (Hernando), 268.
De Aranda (Maria), 168.
De Arriaga (Rodericus), 336.
Debacker, 19, 19.
De Backer (Jacques), 246.
De Bailliu (Pierre), 370.
De Ballo (Antonius), 374.
Debay (Jacques), voir : Baius.
De Barron, voir : De Varron (Martin).
De Bay (Jacques), 214.
De Belle Forest (François), 224.
De Bétencourt, 362.
De Bie (Jac.), voir : Biaeus.
De Bodt (Jacobus), 374.
Debonte, 11.
De Bonte (Grégoire), 135, 374.
De Borja (Francisco), 288.
Deborne (Dirck), 34.
De Boulonois, 118, 125.
De Bourgogne (Antoine), 301.
De Braekeleer (Henri), 348.
De Brandt, (Jac.), 376.
Debreugel (Le Conseiller), 167.
De Brocario (Arnaud Guill.), 71.
De Brouck, ou De Bruck (Jacques), 153, 228, 228.
Debruyn (Abraham), 105, 119, 119, 178, 180, 189-190, 220, 228, 263.
De Bruyn, (Corn.), 166, 202.
De Bruyn, (Théodore), 318, 327, 327.
De Busschere (J.), 264.
De Cambri (Maria), 168.
Décaméron (Le) de Boccace, 29.
De Carvajal (Thomas Gonzalez), 72.
De Castro (Léon), 90-92.
Deckers (Gérard), 100.
Declaratie van de triumphante incomste van den Prince van Oraingnien, 202.
Déclaration (Chrestienne) de l'Eglise, 61.
De Clerck (Pierre), 136.
De Clercq (Marie), dite Bovckercke, 58.
De Cock (Jean Claude), 336, 336, 343, 358, 372.
De Contreras (Alonso), 138.

De Coster (François), voir : Costerus.
De Coulenge (Jean), 158.
De Crayer (Gasp.), 246, 370.
Decretalis Gregorii, 117.
Decretum Gratiani, 117.
De Cruce, 179.
De Decker (Guill.), 188.
De Geyter (Jules), 342.
De Gheyn (Jos.), 370.
De Goneville, 102, 102.
De Gourmont (Gilles), 346.
De Gourmont (Jean), 185, 346.
De Grimaldi (S.), 264.
De Grave (Claes), 372.
Degrove (Henri), 136.
De Gruytter (Aimé), 160, 374.
De Gruytter (Henri), 374.
De Hertoghe (Jehan), 167.
De Hertroghe (Josse), 85, 146.
De his qui eruditionis fama claruere, 118.
De Hooghe (Corn.), 119, 123, 356.
De Horen (Corn.), 190.
De Hornes (Philippe), 339.
De Isonsa, 106.
Dejode (Corneille), 360.
Dejode (Gérard), 136, 190.
De Jode (Pierre), 264, 330, 336, 347, 350, 357, 360, 362-364, 370.
Dei Judicio (De extremo), 61.
De Kerle (Jac.), 112, 153, 228, 228.
De Keyser (Daniel), 158.
De Keyser (Nicaise), 348.
De Keyzer (Arn.), voir : César.
De Kiboom (Jean), 147, 147.
De Labarre (Jean), 347.
Delaet (Jean), 23, 372, 373.
Delaet (Les), 11.
De la Flie (Jean), 308.
De Laguna (Andres), 21.
De La Hèle (Georges), 112, 153, 161, 169, 174, 189, 228, 228, 280, 283, 351, 355, 360, 368.
Dela Higuera (Jérome), 334.
De La Jessée, 228, 228, 228, 228, 356.
De La Marche (Olivier), 268, 346.
Delamotte (Michel), 162.
De Langaigne (Jacques), 77, 77, 158, 210.
De Langhe (Charles), Chanoine, 261.
De Langhe (Le secrétaire), 124, 158.
De Laporte (Claude), 220.
De Larmessin (L.), 124.
De La Romaine (Gaspar), 373.
Delas Casas (Barthélémi), 202.
De La Serre, 361, 363.
De La Sierra, voir : Fregenal.
De La Torre, 368.
De Launay, (Adrien), 258.
De Leeuvv (Guil.), 370.
De L'Engaigne, voir : De Langaigne.
De Lens (Arnaud), 182.
De L'escluze (Charles), 63, 64, 119, 124, 178, 178, 182-184, 221-223, 251, 268, 280, 280, 280, 342, 356, 356, 359.
Delft, 136, 222, 343.
Delin (Jos.), 371.
Delineatio historica Fratrum Minorum occisorum, 301, 362.
De Loaysa (Garcia), voir : Garcia.
De Lobel (Mathieu), 119, 127-128, 154, 157, 183-184, 202, 221-223, 280-281, 356, 359.
De Los Rios (Barth.), 298, 336, 362.
Delprat (G. H. M.), 228.

Delrio (Martin), 296.
De Malpas (Rembert), 98, 98.
De Mallery (Charles), 264, 296, 301, 334, 334, 360, 360.
De Mallery (Jean), 267.
De Mallery (Philippe), 267.
De Marconville (Jean), 146, 356.
De Mariana (Juan), 91-92.
De Marselaer (Charles Philippe), 312.
De Marselaer (Frédéric), 290, 304, 311, 362.
De Marselaer (Phil.), 311-312.
De Meersman (Joost), 77-79.
De Miggrode (Jac.), 146.
De Molina (Jean), 62, 167.
De Momper (Josse), 265, 363, 363, 370.
Demont, voir : Brialmont.
De Morgues (Mathieu), abbé de St. Germain, 292-293, 299, 304, 336, 363, 376.
Demosthènes, 24.
De Moy (Maria), 275.
De Neuf (Anne-Marie), 315, 315, 317, 318, 343, 357, 375.
Denis (Saint), L'*Aréopogite*, 278, 295, 296, 301, 356.
Dens (Pierre), 328.
De Nus (François), 373.
Deo Dearumque Capita, 226.
De Officiis, 169.
De Palafox y Mendoza (Don Juan), 311.
De Passe (Crispin), 181, 190, 333, 333, 362.
De Peralta (Philippe), 188, 362.
De Porquin (Barbe), 257.
De Prado (Laurent Ramirez), 334.
Deprer (Arn. Franç. Bruno), 273.
De Rerum Usu et Abusu, 181, 186, 190.
De Ricalde (Juan Martinez), 74.
De Ridder (Martin), 372.
De Roda (Jérome), 198.
De Roly, 257.
De Rosne (Etienne), 258.
De Roveroy (G. J), 374.
De Roveroy (Jos.), 373.
De Sainctes (Guil. de), 24, 24.
De Sambix, 341.
De Savone (Pierre), 154, 157, 167, 169.
Desboys (Guill.), 117.
Descente (La) du Saint-Esprit, 369.
De Schore (Louis), 368.
Description de l'isle d'Angleterre 22.
Description des Pays-Bas en différentes langues, 127, 129, 154, 169, 178, 180, 189, 190, 210, 216, 217, 223-224, 228, 241, 347, 356, 359, 364.
de Simplicibus medicamentis ex Occidentali India delatis, 222.
De Sivry (Philippe), seigneur de VValhain, 342.
D'Esne (Michel), seigneur de Bérencourt, 178.
De Somere (Louis), 29.
De Soto (Jérome), 207.
De Specht (Henri), 371.
De Sphœra sive de Astronomiae et Geographiae principiis Cosmographiae Isagoge, 222.
De Splytere (Jeanne), 58.
Desserans (Jean), 169, 172.
De Stephanis (Marie-Sophie-Jeanne-Antoinette), 331.
De Surhon (Jean), 368.
De Svveert (Catherine), 307, 331.
De Svveert (Jean Bapt.), 256.
De Svveert (Marie), 256, 283, 287, 307, 327, 331, 337-338.

De Svveert (Nicolas), 307, 338, 338.
De Thou, 84.
De Tisnacq, (Charles), 136, 236, 242.
De Tongres (Guil.), voir : Tongeren (G. van).
De Tournes (Jean), 64, 339, 346.
De Treslong (Louis), 197.
De Troigny (Cesar), 340.
De Turrecremata (Joannes), 346.
Deutecum, voir : Duetecum.
De Varron (Martin), ou De Barron, 46, 89, 172, 172, 237, 244.
De Vascosan (Michel), 346.
De Vechter (Thomas), 160, 374.
De Villalba (François), 106, 106, 112.
De Villenfagne (Gilles), 163.
De Vinck de VVesel, 279.
Devises héroiques (Les), 25, 58, 59, 356, 360.
Devos (Corn.), 180, 331, 362.
De Vos (Martin), 181, 188, 190, 190, 333, 333, 333, 333, 333, 333, 347.
De Vos (Paul), 348.
De Vriendt (Maximilien), 265.
De VVael, (Jean), 370.
De VVael, (Léopold), 328.
De VValloncourt (Etienne), 157.
De VVechta (Conrad), 338, 338.
De VVeerdt (Judocus), 299.
Devves Gérard), 221.
De VVinghe (Jérome), 308.
De VVit (Jacques), 360, 360, 360.
Deza (Diego), 90.
D'Heere (Lucas), 64, 181, 182, 360.
D'Heur (Corn. Jos.), 336.
D'Huvetter (Louis Joseph), 330, 330, 360.
Dialectica, 62, 119, 154.
Dialectike ofte Bewijsconst, 227.
Dialogi sex contra summi pontificatus oppugnatores, 153.
Dialogues françois, de Jac. Grévin, 157, 157.
Dialogues François (La première et la seconde partie) des) pour les jeunes enfants, 63, 122, 355.
Dialogues François pour les jeunes enfants, 7, 57.
Dialogues de Pictorius, 157.
Dictatum Christianum, 93, 93.
Dictionnaire Flamand-Latin, 117, 128-129, 241, 268.
Dictionnaire flamand-latin-français, 174.
Dictionnaire Grec, 157.
Dictionnaire Latin-Flamand, 128, 340.
Dictionnaire de Sante Pagnino, 73, 73, 73.
Dictionarium Latinum-Gallicum, 122, 129.
Dictionarium tetraglotton, 25, 25, 25, 25 120-123, 128.
Dictionnarium Teutonico-Latinum, 355.
Dicts (Les) moraulx des philosphes, 346.
Didot (P. Fr.), 346.
Diepenbeke (Abraham van), 298, 299, 304, 347.
Diest (Gillis ou Egide van), voir : Coppens.
Diesthemius, voir : Coppens.
Diest (Marc Antoine van), 157.
Diest, 226.
Dietellius (André Guillaume), 364.
Dietrichstein (Cardinal Frederici), 278, 295.
Dievvoore (Van) de Lan, 238.
Dinet (François), 258.
Dinghessche (Jan), 373.
Dionysius, voir : Denis (Saint).
Dioscorides, 121.
Dirickx (Paul), 343, 348, 360, 364.
Disciples (Les) d'Emaüs, 351.

Discours de guerre en français et en flamand, 61.
Discours sur l'éxécution faicte és personnes de ceux qui avoient coniuré contre le Roy, 153, 368.
Discours sur plusieurs points de l'architecture de guerre, 189, 202.
Discorso sobre la cura... de la pestilencia..., 20.
Disputationes Theologicae, 336.
Dissertatio de Othombus aereis, 294.
Disputatio de statu vitae deligendo, 283.
Diurnaux, 22, 24, 97-114, 126, 165, 207, 258, 263, 336.
Divaeus (Petrus), 168.
Diverses Pièces, voir : *Pièces*.
Divine Philosophie (La), 21, 21.
Dodoens (R.), (Dodonaeus), 64, 118-119, 154, 168, 169, 177, 177, 177, 182-184, 185, 221-223, 243, 280, 281, 356, 359, 359.
Does (Jean van der), voir : Dousa.
Doesborch (Jan van), 372.
Dôle, 66, 66, 294, 299, 334, 334, 363.
Dominica Palmarum, 186.
Domitien (L'empereur), 301.
Donacs Idinau, 267.
Donckerus (François), 99, 102, 102.
Dongen (Henri Ciberti van), voir : Dunghaeus.
Dor (Pierre), 236.
Doré (Pierre), 21.
Dormale (Claus van), 371.
Dorpe (van den), 11.
Dorp (Roland van den), 134, 372.
Douai, 136, 204, 234, 255, 258, 282, 289, 351.
D'Oudegherst (Pierre), 225.
Dousa (Jean), 244.
D'Outreman (Albert), 265.
Doverus (Le chanoine), 99.
Doyen de la Cathédrale d'Anvers, 99.
Dozy (Ch. M.), 3.
Draconite (Jean), 71, 71, 71.
Dresseler, 46.
Dresde, 318, 340.
Duarenus, 63, 117, 118.
Du Bois de Vroyland, 279.
Du Cerceau (Jacques), 26.
Duodecim Specula, 267.
Duchène (Marc), 185.
Ducum Brabantiae Chronica, 75.
Duetecom (Jean à), 24, 45, 47, 232, 235, 356.
Duetecom (Luc. à), 24, 45, 47, 356.
Duffel, 126.
Dufour (Pierre), voir : Furnius.
Du Gaucquier (Alard) ou Nuceus, 112, 228.
Duisbourg, 227.
Du Bois Albertine - Colette - Catherine - Joséphine), 319.
Dumoulin (Jehan), 8, 143.
Dumoulin (Lucie), 158, 210.
Dunghaeus (Henricus), 102, 102.
Dunkerque, 294.
Dunvvalt (Hendrik van), 373, 374.
Duplessis-Mornay, 88.
Dupuis (Jac.), 124, 124.
Dupont (Jean), 147, 147.
Durandas (Jacques), 7.
Du Rieu (Dr. VV. N.), 35.
Dutour (Henri), voir : Keere (H. van den).
Duverdier, 292.
Dyck (Ant. Van), 293, 347, 369, 370.
Dziatzko (Karl), 346, 346.

Echternach, 363.
Eckert van Hombergh, 11.
Eckert van Hombergh (Henri), 372.
Eclogarum libri duo, 118.
Ecole des Chartes, 4.
Edelinck (Gérard), 371.
Education (L') de la Vierge, 369.
Eeckeren, 319, 338.
Egmont (Le comte d'), 194.
Egmont (Frédéric), 371.
Elbe (L'), 237.
Electa, 227.
Electeur (Le prince) Palatin, 72.
Electeur de Saxe, voir : Auguste.
Electorum liber I, 227, 261.
Electorum libri II, 268.
Elenus, 154.
Eléonore d'Autriche, reine de France, 58.
Elixa, 57.
Eliebo (Roger), 46.
Elseviers (Les), 24, 174, 346.
Elsevier (Jean), 234.
Elsevier (Louis), 234, 234, 234, 234, 234.
Elucidatio de Terra Sanctae, 301, 336.
Elucidationes in omnia Sanctorum Apostolorum scripta, 93, 153.
Elucidationes in quatuor Evangelia, 93, 117, 117.
Emanuel, 304.
Emanuel-Ernest, 166.
Emanuel de Portugal, 21.
Emblemata, 61, 63-64, 157-158, 169, 177, 180-185, 289, 299, 301, 301, 310, 347, 356, 356, 356, 356, 356, 360, 360, 360.
Emden, 31, 31, 34, 34.
Emprenta real de Madrid, 346.
Enchiridion Confessariorum, 153.
Enckhuizen, 224.
Enden (Martinus van den), 369.
Enghien, 167.
Enkhuizen, 178.
Enschedé (Isaac), 54.
Entrée (L') d'Albert et d'Isabelle, 179, 360, 363, 364.
Entrée (L') du duc d'Alençon à Anvers, 189, 202, 204, 209, 211, 228.
Entrée (Joyeuse et magnifique) du duc d'Anjou, 356.
Entrée de Charles Quint et du pape Clément VII à Bologne, 376.
Entrée du (L') prince Ernest à Anvers, 179, 356, 363.
Entrée de l'archiduc Léopold Guillaume à Gand, 357.
Entrée (L') de Marie de Médicis à Bruxelles, 333, 360, 363.
Entrée de l'archiduc Mathias à Bruxelles, 183, 202, 228.
Entrée du prince d'Orange à Bruxelles, 183, 228, 228.
Entrées de Souverains à Anvers, à Mons, à Bruxelles, 301, 333.
Entrées triomphales, voir aussi : *Sommare Beschryvinge*, *Declaratie van Incompst*, *Joyeuse Entrée*.
Ephémérides (Les) perpétuelles de l'air, 19, 20.
Epictète, 21, 282.
Epigrammata, 332, 355.
Epiphanis (S.) ad Physiologum sermo, 178, 362.

Episcopius, 26, 346.
Epistola ad Jac. Monavium, 261.
Epistolae S. Bernardi, 346.
Epistolicae quaestiones, 169, 261.
Epistolicarum quaestionum libri V, 227,
Epistres ou *Lettres missives*, *Sendbrieven*, 43, 45, 52-54.
Epithalamia Alexandri Farnesii et Mariae a Portugallia, 153.
Epithetorum, 355.
Epitome Adagiorum omnium, 66.
Epitome du Théâtre du Monde, 167.
Epitome Theatri Orbis terrarum, 280.
Epitome Thesauri Linguae Sacrae 73, 169, 355, 356.
Epitome d'André Vésale, 63.
Epitres (Les) de Phalaris et d'Isocrate avec le Manuel d'Epictète, 21.
Epodes, 63.
Epodon lib. unus alterq., 295.
Epodon cum commentarius, 169.
Erasme (D.), 84, 218, 344.
Erix, 307.
Ernest (L'archiduc), 179, 264-265.
Erpeniana (Typographia), 346.
Erpennius (Thomas), 251.
Es (Van), 3.
Esclamaciones del alma a su Dios, 291.
Esclaves (Les) de Marie, 298.
Escurial (L'), 87, 87, 89, 92-93, 206, 360.
Esdras, 338.
Esopus, 167, 182.
Espagne, 72, 79, 84, 91, 91, 91, 103-108, 114, 146, 170, 173, 208, 236, 263.
Este (Le marquis d'), 294.
Estienne (Charles), 51, 52, 157.
Estienne (Henri), 12.
Estienne (Robert), 62, 123.
Estienne (Les), 173, 174, 346, 352.
Estius (Guillaume), 215.
Estrennes ou Nouvel An, de Jehan Geerts au prince d'Orenges etc., 202.
Etats du Brabant (Les), 224.
Etats (Les) de l'Eglise, 85, 101.
Etats-Généraux (Les), 197-199, 202, 204-205.
Etats (Les) de Hollande, 233, 233, 233, 233, 236.
Ethica, 119.
Ethiopie, 21, 29.
Etymologicum teutonicae linguae sive Dictionarium teutonico latinum, 127, 128, 129.
Etymologia Verepaei, 169.
Euland (Paul), 304.
Euripide, 169.
Evangelia et epistolae dominicorum, festorumque, en grec, 356.
Evangelia (Sacra Sancta quatuor J. C.), 267.
Evangelicae Historiae Imagines, 186, 187, 188, 190.
Everaerts (Alexander), 374.
Everaerts (Embert), 215.
Everaert (Martin), 157, 235.
Everborch (Laurent van), 374.
Everbroeck (Laurent van), 77, 159.
Evrardus (Nic.) de Middelburg, 346.
Exercicios de Devocion de la Infante Soror Margarita de la Cruz, 187.
Exercicios (Tres) espirituales muy devotos, 310.
Exercitatio Alphabetica, 122, 356.
Exercitatio Theologica, 364.
Exoticorum libri decem, 222, 280.

Explanatio quo Lusitaniae rex Antonius... nititur ad bellum Philippo... pro regmi recuperatione inferendum, 236.
Explication (Succinte) ...des parties les plus nécessaires à notre salut, 21.
Expositio Patrum Graecorum in Psalmos, 290, 291, 363.
Expositio super toto psalterio, 346.
Eyck (Jac. van), voir : Eyckius.
Eyckius (Jean), 311.
Eylikers (Thomas), 290.
Eynde (Olivier van den), 158, 158.
Eynhoudts (Rumoldus), 371.
Ezéchiel, 117.

Fables, 167, 177, 177, 182, 182, 182, 184.
Fables (XXV) *des animaux*, 153, 229.
Fabri (Arnold) 78, 79.
Fabri (C.), *Quintilliani Oratorium Institutionum libri duodecim*, 346.
Fabri (Melchior), 257.
Fabri (Pierre), 136.
Fabri (Robert), 328.
Fabricius (Guill.), 264.
Fabritius, 92.
Fabritius Boderianus, voir : *Le Fevre de la Boderie*.
Fabritius (François), 154.
Fabritius (George), 158.
Fabulae (Centum), 66, 177.
Facius (Barthélémy), 20.
Faerne, 66, 177, 177, 182, 182, 184.
Faes (Matthias), 158.
Fagle (François), 158.
Faletti (Barthélémy), 101-103.
Falière (Pérégrina), 58.
Fama postuma, 263,
Famille (La) de la Charité, 30, 33-40, 42-46, 48, 250.
Farinalius (Jean), 13.
Farnèse, 268.
Farnèse (Alexandre), 153, 197-198, 237.
Fasti Magistratum, 227.
Fasti Romanorum, 182, 184.
Fastes de la Sicile, 267.
Fauchet (Le président), 356.
Faustine, 268.
Favolius (Hugo), 167, 190.
Favori (Le) de Court, 20, 21.
Felisius (Math.), 165, 166.
Ferdinand I, 302.
Ferdinand II, 290, 302.
Ferdinand III, 290, 291, 302, 364.
Ferdinando de Sevilla, 210.
Ferdinand, voir : Prince-Cardinal.
Fernalius (Jean), 66.
Fernando de Séville, 206.
Fernando Carlo (L'Archiduc d'Autriche), 363.
Feudius (Jean), 158.
Feuillets de romans de Chevalerie en vers flamands, 340.
Ficardus (François), 373.
Ficinius (Marsilius), 373.
Fides (Quae) et religo sit Capissenda Consultatis, 283.
Fine (à), voir : Eynde (van den).

Table alphabéthique

Flaccus (Valerius), 63, 63, 154.
Flaminius (Ant.), 21.
Flandre, 34, 91, 113, 125, 195.
Flandria, 368.
Flandriae origines, 268.
Fleysben (Gaspar), 373.
Flore, 268.
Floreffe (Abbaye de), 215.
Florence, 18, 139, 348.
Flores, 65.
Florianus (Joan.), 21, 21.
Floris (Corn.), 347, 363.
Floris (Franç.), 180, 347, 347, 357.
Florum & Coronariarumque historia, 119, 177, 182, 182, 221.
Florus, 63, 154, 262.
Fons Aqua Virgo, 309.
Fonson (Albert), 279.
Fontaine (Charles), 23.
Fontaine (Simon) : voir : Fontaine (Charles).
Fontane (François), 83.
Foppens (J. Fr.), *Bibliotheca Belgica*, 4.
Foppens, 92.
Forerius *in Isaiam*, 61.
Forès : voir : Forez.
Forez, 4.
Fornir (Jean), 18.
Foulerus (Jean), 136.
Foxus Morzillus (Sébastien, 20.
France, 34, 72, 85, 236, 293.
France (La) antarctique, 29.
Franceschi (Paulo), 224.
Francfort, 21-24, 26, 26, 26, 45, 45, 72, 72, 74, 86, 86, 86, 100, 147, 158, 170-171, 212, 222-223, 227, 237, 237, 237, 237, 237, 244, 246-247, 256, 256, 274, 287, 309, 376.
Franck (François), 370.
François (Saint), 190.
François-Xavier (Saint), 369.
Frans (Peter), 358.
Frédéric Henri de Nassau, 293.
Fregenal de la Sierra, 74.
Frobenius, 26, 346.
Froissart, 64, 123, 157 339, 339.
Fromondus (Libertus), 281, 301.
Frontispices, 363, 364.
Froschoverus, 346.
Fruitiers, (Phil.), 304, 371.
Frumentorum Historia, 154, 168, 177, 182, 184, 185, 221.
Fuet (Jean), 373.
Fuchs (Léonard), 221.
Fuentidenas (Pedro), 91.
Fulgentius, 165.
Fuligattus (Jac.), 362.
Fulvius, voir : Ursinus.
Fumus (Bartholomaeus), 24.
Fundacionea (Sui) y vnitas religiosas, 291.
Furie (La) Espagnole, 196-198, 206, 208, 351.
Furmerus (Bern.), 181, 186-187, 190.
Furues, 113.
Furnius (Petrus), 104, 104, 190.
Fust (J.) et P. Gernshem, 346.

Gabriel (l'Infant), 87.
Galerie Mazarine, 88.

Galien, 62, 63.
Galle (Corneille), 267-268, 276-277, 282-283, 288-290, 295-301, 304, 310-312, 330-336, 360-364, 370.
Galle (Phil.), 57, 82, 104, 167, 167, 167, 167, 179, 186, 190, 190, 190, 190, 190, 190, 190, 190, 235, 235, 247, 267, 267, 267, 329.
Galle (Théodore), 188, 256, 264, 264, 264, 264, 267-269, 276, 281, 281, 281, 287-288, 290, 298, 333-334, 350, 356, 362-364.
Galle (Les), 128', 188, 188, 287, 370.
Galliae Belgicae Antiquitatibus, 168.
Gamballee (Catherine), 32.
Gambarae (Laurentii), *Brixiani Rerum sacrarum liber*, 229.
Gambutius (Joannes Antonius), 287.
Gand, 22, 53, 64, 78, 93, 113, 136, 143, 158, 160, 166, 181, 197, 222, 224, 261, 265, 265, 346, 346.
Garamond, 59, 59, 77, 159, 159, 159.
Garcia ab Horto, 63, 222, 222, 280.
Garcia de Loaysa, 188.
Garetius (Joan.), 61.
Garibay y Zamalloa, 153, 165-167, 178, 182-184, 225, 225, 225.
Gascogne, 30.
Gaspar (Saint), 278, 280.
Gaspar de Zurich, 89.
Gassen (Jean), 14, 48, 143, 149, 342.
Gassen (Pierre), 14, 14, 149, 149, 149, 149.
Gast (Mathieu), 211.
Gaston d'Orléans, 292, 292.
Geefs (Eugene), 347.
Geel (Jean François van), 246.
Gevihand (Madame), 307-308.
Geerts (Jehan), 202.
Gélase I, 97.
Geluck (Van het) ende ongheluck des Houwelicks, 146.
Gembloux, 197, 215.
Geminae Matris Sacrorum Titulus Sepulcralis explicatus, 294.
Gemma (Corn.), 119, 125, 164, 168, 183, 184, 359.
Genard (P.), 118, 126.
Généalogies (Les) des Forestiers et contes de Flandre, 266, 363.
Généalogie de Henri III, 356.
Genebrardus (Gilbert), 257, 356.
Gênes, 20, 71, 136, 139, 225.
Genève, 24, 65, 194, 212.
Genuc (Jean van), Gênes (Jean de), 136.
George (Saint), 342.
Gérard d'Embden, 159.
Gerardus Bergensis, 61, 168.
Gerberge, 266.
Gerbier (Balthasar), 292.
Germanicus, voir : César.
Gertrude (Sainte), 113.
Geschichte der Erfindung der Buchdruckkunst, 346.
Geschiedenis der Antwerpsche Schilderschool, 338.
Geslag-Lyste van Christoffel Plantin, 307.
Gesner, 346.
Gevartius (Gaspar), 302, 302, 331, 331.
Ghelen (van), 11.
Ghelen (Jacob van), 374.
Ghelen (Jean van), 136, 372-373.
Ghelen (Jean II van), 136.
Ghesquiere (Jos.), 376.
Ghisbrechts, (Mathieu), 65, 157.
Ghisrele (Corn. van), 20.

Ghyselinc, voir : Giselinus.
Giaccarello (Ant.), 139.
Giessen, 237.
Gifanius (Obertus), 63, 129, 154.
Gilbert d'Ongnies, 108, 112.
Gillis (Adam), 85, 85, 87.
Giselinus (Victor), alias Ghyselinc, 66, 66, 66, 66, 154, 154, 157.
Gnomiques (Les), 64.
Godecharle (Gilles Lambert), 326.
Goes (Mathys van der), 372.
Goes (Pierre van der), 210.
Goinus (Antoine), 372.
Goltzius (Henri), 188, 190, 250.
Goltzius (Hubert), 26, 169, 190, 221, 227, 227, 227, 227, 227, 278, 280, 280, 280, 301-302, 332, 332, 334, 361.
Goltzius (Jules), 190, 190.
Goneville, 103.
Goos (Anna), 309, 312, 315, 327, 338, 364.
Goos (Jacques), 309.
Goos (Pierre), 315.
Goropius Becanus (Jean), 13, 33, 57-60, 72, 119, 119, 119, 128, 129, 153, 187, 210, 223, 225, 360.
Gouault (Jean), 158.
Goubau (François), 298, 336.
Gotha, 36.
Gouda, 83.
Goyck, 12.
Gozaeus, 215, 216.
Graduel, 207, 210, 263, 264, 291, 297, 350, 351, 364.
Grajal (Juan), 90.
Grammaire (La) françoise, 20, 21, 61.
Grammaire hebraique, 64.
Grammatica hebraea, 154.
Grammatica Graeca de Clenardus, 59, 61, 168.
Grammatica Joannis Floriani, 21, 21.
Grammay (Ger.), 12, 18, 18.
Gramont, 182.
Grandeur (De la) de Dieu et de la cognoissance qu'on peut avoir de lui par ses œuvres, 19.
Grandrie (Guill.), 158.
Grangé (Petrus), 374.
Granjon (Robert), 59, 76, 76, 155, 155, 159, 159, 159, 159, 159, 374.
Granvelle (Antoine Perrenot Cardinal de), 24-25, 39, 73, 76, 84-85, 88, 88, 88, 98, 103, 108, 112-114, 118, 119, 146, 166, 202, 202, 209, 229, 262, 365.
Grapheus (Abraham), 246.
Grapheus (Alexandre), 3, 14, 14, 14, 33, 129, 237, 343, 343.
Grapheus (Cornelius), 22, 358.
Grapheus (Scribonius), 5, 6, 14.
Gras ou Grassis (Adrienne), 6, 147, 147, 278, 329, 370.
Gras (Jean-Marie), 147.
Gras (Pierre), 147.
Gratianus, 309.
Gravius (Barthélémy), 136, 215.
Grégoire (St.) de Nazianze, 290.
Grégoire I, 97.
Grégoire VII, 97.
Grégoire XIII, 85, 87, 87, 90-92.
Grévin (Jacques), 63, 157, 157, 157, 165, 356.
Groesbeeck (Le Cardinal de), 58.
Gryphius, 30.
Gudule (Eglise de Sainte), 47.
Guérin (Jacques), 61, 153, 167.

des noms propres

Gueux (Les), 194, 197.
Guevara (Ant.), 20.
Guicciardini (L.), 127, 129, 154, 169, 178, 180-190, 210, 216, 217, 221, 223, 223, 228, 241, 347, 356, 359, 360, 364.
Guichardin (L.), voir : Guicciardini.
Guillermus episcopus Parisiensis Rhetorica divina, 346.
Gundlach (Hans), 190.
Gutenberg, 346.
Gutenberg fruhester Drucpraxis, 346.
Guyot, 59.
Guyot (François), 77, 158-159, 374.
Gymnicus (Joan.) 372.

Haecht (Laurent van), 266.
Haecht (VVillem van), 373.
Haeftenus (Benedictus), 296, 356.
Haeghen (Ferd. van der), 159.
Haer (Floris van der), 258.
Haest (Madlle), 362, 369.
Haest (Mr.), 369.
Haeghen (Ferdinand van der), 261.
Haftenius, 278.
Haghe-lez-Breda, 149.
Haghen (Govaert van der), 372.
Hal, 261.
Hal (François Henri Martin Van), 360, 364.
Halloix (Pierre), 296.
Hambourg, 149, 237, 237, 237, 237.
Hamont (Michel van), 136.
Han (La ville de), 23, 368.
Han (Hans), 77-78, 79.
Hanau, 346.
Hankelbuttel, 237.
Hans de Louvain, ou Helsevir, 99, 100, 100, 100, 103.
Hans van Ruremonde, 373.
Hanspitter, 237.
Hapart (J. L. M. van), 146.
Haraeus Franç., 278, 288, 363.
Harlem, 54, 158, 182, 167.
Harlenius (Joan.), alias Joan. VVillems de Haarlem, 83-84, 216, 220.
Harlingen, 185.
Harrevvyn (Jac.), 371.
Hasselius (Joan.), 25.
Hasselt, 45, 53, 124.
Hasselt (Gérard van), 128.
Hastingue (Laurent), 7.
Haultin, 59, 159.
Hautin (Pierre), 374.
Havensius (Arnoldus), 92.
Havre (Le Chevalier Gustave van), 228, 355, 363.
Havre (Jean van), 277.
Hayé (Michel), 357.
Hedin, 19, 19.
Heemskerck (Martin van), 104.
Heidelberg, 58, 72.
Heinric en Margriete van Limborch, 341.
Helgoland (l'île d'), 237.
Hélicon, 295.
Helmont (Jean van), 364-375.
Heisevir, voir : Hans de Louvain.
Hemelarius (ou Hemelaers), 275, 275, 304, 331.
Hendricxsen (Arnaud), 136.

Hendrickx Gilles), 369.
Hendriessen (Hendrik), 374.
Hennequin (Jean), 158.
Henri III de France, 204, 205, 208, 212, 262.
Henri IV de France, 257, 258.
Henricpetri Sébastien, 223, 346.
Henrix Lettersnyder (Corneille), 372.
Henrycx (Jac.), 372.
Henschenius, 282.
Hentenius (Joan), 220.
Herbier, 184, 251.
Hercule, 26, 326.
Hercules Prodicius, 178, 267.
Herman (Elisabeth), 66.
Hernandez (Michel), 188.
Heroum Epistolae Epigrammata et Herodias, 296, 296, 332.
Herreyns (Daniel), 355, 356.
Herreyns (Guill.), 246, 376, 376.
Hervagius, 24.
Herzberg, 237, 347.
Hésiode, 295.
Hesius, 299, 301, 360.
Hessels, (J. N.), 39.
Hesychius Milesius, 118, 118.
Heures de la Vierge, 362.
Heures (Livres d'), 21-22, 64, 97-114, 165, 181-182, 185, 186, 187, 190, 242, 258.
Heures de Nostre Dame a l'usage de Rome, 355.
Heurck (Marie-Rebecque Joséphine van), 317.
Hey (Petrus van der), 374.
Heyberch (Jacques), voir : Heydenberg.
Heyden (Pierre van der), (America), 82, 189, 189.
Heydenberghe (Jac.), ou Heyberch, 136, 165, 166.
Heylen (Gongalez van), 374.
Heyliger (J. H.), 374.
Heyns (Pierre), 161, 167, 351.
Hiel, voir : Barrefelt.
Hierarchia (De) Mariana libri sex. 298, 336, 362.
Hieroglyphica, 225, 360.
Hilaire (Saint), 65.
Hillenius, 11, 134.
Hillenius (Michel), 371, 372, 372.
Hillesemius (Louis), 153, 178, 183, 198, 228.
Hillevverve (Henri), 315.
Hilverenbeek, 58.
Hippocrène, 295.
Hispalensis, voir : Arias Montanus.
Histoire des comtes de Hollande, 235.
Histoire des Evêques d'Utrecht, 235.
Histoire catholique... de notre temps contre Sleidanus, 22.
Histoire d'Espagne, 178, 182, 183, 184.
Histoire d'Ethopie, 29.
Histoire des empereurs romains, 280.
Histoire des Plantes, 222.
Histoire de Louis XI et de Charles de Bourgogne, 127.
Histoire de tout ce qui c'est passé a l'entrée de la Reyne-Mère dans les villes des Pays-Bas, 293.
Histoire de l'Imprimerie, 4.
Histoire de Flandre, 307.
Historia Vinis, Vinique, 221.
Historia Terra Sanctae, 299.
Historia de todos los reynos d'España, 153.
Historia de Carlos V, 297.
Historia de España, 165-167.
Historia de gentibus septentrionalibus, 21, 22, 23, 25, 182.

Historia Naturae, 281, 359, 362.
Historiae (Sebastiani Morzilli Foxii de) institutio libellus, 20
Historiale description de l'Ethiopie, 21, 21.
Historiale Description de l'Afrique, 20, 182.
Historica Terrae sanctae Elucidatio, 298.
Historie van Coninck Lodivick van Vracnryck... ende van Hertogh van Borgondien..., 146.
Historie (VVaerachtige) Ende Beschryuinge eens lants in America..., 22.
Hoemus (Franciscus), 171, 171.
Hoeven (Jean van der), 190.
Hofman (Melchior), 33.
Hogenberg J. N.), 376.
Hogenberg (Les), 224, 224, 360, 364.
Hollande, 34, 34, 77, 107, 112, 233-236, 262, 293.
Hollandiae, 182.
Hollandiae comitum historia et icones, 190.
Hoilar (VVenceslas), 147.
Homélies (Cinquante), du St. Père Machaire, 127.
Homère, 18, 311.
Hongrie, 102, 330, 364.
Hoogstraten, 338.
Hoogstraten (van), 11.
Hoogstraten (Le comte de), 89, 206, 243.
Hoogstraten (Michel van), 374.
Hoogstrate (La seigneurie d'), 243.
Hopperus (Joachim), 58, 158, 179.
Horace, 61, 63, 63, 63, 65, 169.
Horae, 62, 167, 178, 355.
Hornes (Le comte de), 194.
Horolanus, 114.
Horst (Nicolas van der), 293, 310, 311, 333, 334, 362, 363, 364.
Hortembergh (Hermann), 216.
Horto (Garcia ab), 178.
Hortulus Animae, 114, 165.
Hortulus Animae Leodiensis, 21.
Horulae minutissimi characteris, 22.
Housseau (Dom.), 4.
Hôtel (L') de ville d'Anvers, 360.
Houbraken (Jud.), 360.
Hour, (Jean van), 243.
Houvvaert (J. B.), 169, 185, 187, 187, 189, 202, 202, 228, 228, 228, 356, 356 359, 362.
Hove (Frédéric van den), 186.
Hovvels (Chrétien), 136.
Huberti (Adrianus), 373.
Huberti (Gaspard), 358, 369.
Huet (L'evêque), 7.
Hughens (Michel), 283.
Hugo (Herman), 281, 290, 294, 345.
Hulst, 180.
Humanae salutis Monumenta, 93, 119, 169, 178, 179, 180, 182, 186, 187, 189-190, 220, 356.
Humber (Grégoire), 373.
Hunnaeus (Aug.), 62, 79, 83-84, 154.
Huss (Jean), 133.
Huybrechts (Adrien), 374.
Huys (François), 63, 181, 364, 370.
Huys (Pierre), 38, 39, 63, 64, 65, 82, 82, 178, 181-182, 186, 225, 229, 360, 364, 370.
Huys (Pierre), 113, 119, 161, 351, 351.
Huyssens (Jan), 373.
Huyssens (P.), 282, 282, 347.
Huyssens (Veuve), 373.
Hygiasticon seu vera ratio valetudinis conservandae, 283.
Hymans, (Henri), 311.
Hymni et Saecula, 93.

393

Table alphabéthique

Icones veterum aliquot ac recentium medicorum, philosophorumque, 60, 119, 160.
Icones Imperatorum, 335, 358.
Ildephonse (Saint), 187, 187.
Illiade (L'), 53.
Imagines et Figurae Bibliorum, 40, 41, 54, 178.
Imagines (Vivae) partium corporis humani, 59, 63, 168.
Imagines L doctorum virorum, 190.
Imaginum (Piarum) novem Sanctarum Virginum cum suis insignibus, 297.
Imago primi saeculi Societatis Jesu, 304, 360.
Imago (Vetus) S. Deiparae in jaspide viridi operis anaglyphi, inscripta, 309.
Imitation de Jésus-Christ, 311.
Immerseel (Jean d'), 31, 31, 31, 31, 31, 32.
Immerseel (Van), 315.
Imperatorum Imagines, 227.
Imperatorum romanorum numismata, 153.
Imperatores Romani, 301.
Incompst van den Prince van Orainghiennen binnen Brussel, 356, 359.
Incomste (Triumphelycke) van den Aertshertoghe Matthias binnen Brussel, 356, 359.
Incomste (Die Blyde) binnen Antwerpen van den princen Francisci de Valoys, 356.
Incrédulité (L') de St. Thomas, 350.
Incunables (Les), 137.
Index des livres prohibés, 46, 63, 133, 134, 137, 138, 138, 139.
Index expurgatorius, 139, 139, 139, 153, 344.
Index Biblicus, 79.
Index Characterum, 77, 160.
Index librorum officinae plantinianae, 172.
Index librorum qui Antverpiae in officina Christophori Plantini excusi sunt, 172.
Indices de Jean de Valverde, 63.
Inquisition (L'), 90, 90, 134.
Insignia Gentilitia equitum ordinis velleris aurei, 294.
Institutione (La) di una fanciulla nata nobilmente, 17, 18, 355, 368, 368.
Institutionum Scholasticarum libri tres, 274.
Institutiones juris canonici, 154.
Institutiones Christianae catholica et erudita elucidatio, 166, 167, 178, 190.
Institutionum liber quatuor, 118.
Instruction Chrestienne, 355.
Instruction et manière de tenir Livres de Comptes, 154, 167, 169.
Invention (L') de l'imprimerie, 371.
Irlande, 74.
Isaac (Jean), 64, 72, 73, 123, 154.
Isabelle (L'archiduchesse), 262-266, 277, 290, 291, 291, 291, 293, 293, 296, 296, 296, 296, 296, 328, 334, 345, 356, 360, 363, 364.
Isaïe, 40, 61, 93.
Isocrates, 21.
Isselt (Michel van), 224.
Italie, 72, 77, 88, 88, 139, 212, 229, 236.
Itinera Constantinopolitanum et Amasianum, 225.
Itinerarium per nonnullas Galliae Belgicae partes, 226.

Jackson (Roger), 258.
Jacobs (Martin) 77, 158.

Jacobsen (Guillaume), 136.
Jacques (Saint), 107, 107, 108, 114.
Jansen de Kampen (Gérard), 34, 63, 63, 64, 64, 64, 82, 104, 117, 119, 144, 177, 177, 177, 177, 178, 178, 178, 184, 184, 184, 220, 221, 221, 222, 223, 255, 299, 358, 360, 360.
Janssen (Corn.), 46.
Janssen (Henri), voir : Barrefelt.
Janssen (Herman), 136.
Janssen (Jacques), 136.
Janssens van Bisthoven (Elisabeth), 337, 338.
Janssens (Gheleyn), 374, 374.
Janszoon (Guill.) van Kampen, 184.
Janszoon (Jean) van Kampen, 184.
Janssonius (Josse), 290.
Japon, 281.
Jardins d'Amour (Le maître des), 340.
Jean (Saint), 186, 290.
Jean Baptiste (Saint), 332, 371.
Jean (St.) a Cruce, 288.
Jean XIII, 298.
Jean duc de Bavière, 235.
Jean de Leyde alias Bockold, 33.
Jean de Nassau, 293.
Jean I roi de Portugal, 339.
Jean de Spire, 346.
Jeanne (La papesse), 309.
Jegher (Christophe), 276, 276, 280, 281, 295, 299, 299, 301, 301, 301, 301, 302, 302, 332, 350, 358, 358, 359, 360, 371.
Jegher (Jean Christophe), 301.
Jenson (Nicolas), 346.
Jérémie, 84.
Jérôme (Saint), 91, 91, 105, 107, 107, 108, 108, 108, 180, 182, 189, 202, 210, 215, 218, 218, 218, 218, 218, 301, 301, 363, 364.
Jérôme (Le P.) de la Higuera, 298.
Jérusalem, 82, 184.
Jesse (L'Arbre de), 105.
Jeune (Martin), 167.
Joachim (Jeanne) Vve de Gillis van den Bogaerd, 136.
Joannes a Campis, 350.
Joliffus (Henri), 61.
Jongelinckx (J. B.), 372.
Jonson (Robert), 61.
Joostens (Maurice), 342.
Jordaens (Jac.), 348, 348, 369-370.
Joseph (Saint), 278, 280, 338.
Joseph (St.) avec l'enfant Jésus, 338.
Joseph II, 279.
Josué, 78, 93, 117.
Jourdain (Le), 28.
Journal des Débats, 357.
Journal de la Librairie, 196.
Journée (La Première) de de Bartas, 340.
Joyeuses Entrées, 179, 183, 189, 202, 204, 209, 211, 228, 264-266, 356.
Juan (Don) d'Autriche, 197, 197, 205, 309, 309.
Jubileo (De anno), 165.
Judas, 180.
Judicium de fabula Joannae Papissae, 309.
Judith, 371.
Jules II pape, 20.
Jules-César, 165, 185, 227, 262, 298, 301, 302, 346.
Julii Caesaris commentarii, 165.
Julien archiprêtre de St. Just, 298.
Junius (Adrien), 60, 61, 64, 64, 154, 154, 154, 167, 169, 180, 182, 182, 184, 185, 356, 356, 360.

Junon, 281, 291.
Junta (Joan), 346.
Jupiter, 281, 291.
Jurisprudentia (De vera), 268.
Juste (Saint), 278, 278, 278.
Justin, 355.
Justinianus (Augustin), 71.
Justinien, 118, 309.
Justitia (De), 278.
Justitia (De) et Jure, 282, 282.
Juvénal, 63, 65.
Juxta Aureum Mortarium, 372.

Kalendarii (Sanctorum) romani Imagines, 178.
Kampen (Gérard Jansen van), voir : Janssen.
Kampen, 34, 38, 38, 38, 38, 42, 42.
Kas (Michel), 343.
Keerbergen (Jean van), 258, 264.
Keerberghen (Pierre van), 24, 25, 33, 61, 374, 374.
Keere (Henri van den) alias Du Tour, 23, 23, 156, 159, 159, 159, 159, 159, 159, 160, 224, 346, 374.
Kelst (Isebrant van), 108.
Kemp (Théodore), 157.
Kerkovius (Pierre), 64, 374.
Kervyn de Lettenhove, 64.
Kessel (Theo. van), 370.
Kesselaer (George), 86.
Kessler (Nicolas), 372.
Kiel (Corn.) ou Kilianus, 25, 65, 117, 120-130, 146, 157, 166, 210, 210, 241, 250, 268, 340, 348, 348, 349, 349, 355.
Klaas Amen, voir : Amen (Nicolas).
Knobbaert (Michel), 374.
Koelhoff de Lubeck, 346.
Kruger (Thomas), 371.
Kruydtboeck (M. Delobel), 51, 154, 157, 202, 222, 223, 356.
Kuttenberg, 338.
Kuyck (Frans van), 347.
Kuyck (Louis van), 348.

La Brielle, 182.
Labyrinthus sive de compositione continui liber unus, 281, 301.
La Caille (Jean de), 4
La Capelle, 291.
Laeken, 326.
La Flie (Jean de), 283.
Laguna (André de), 20.
La Haye, 86.
La Hèle (Georges de), voir : De la Hèle.
La Higuera, voir : Jérôme (le P.).
La Jessée (Jean de), 53, 187.
Lamarmini (Guillaume), 302.
Lambert duc de Brabant, 266.
Lamoral comte de Tassis, 366.
Lamorinière (François), 348.
Lampades historicae, 310.
Landtwinninghe (De), 51-53.

Lange Jan, voir : Bronckhorst.
Langelier (Arnould), 18, 19, 21, 21, 25, 26.
Langelier (Veuve), 21, 21.
Langeren (Armand Florent van), 374.
Lannoy, 143.
La Porte (Pierre), 126.
Laredo, 74.
La Rivière (de), voir : Rivière.
La Rochelle, 72, 158, 158, 258, 374.
Las Casas (Barthélemy), 146.
La Serre (de), 292, 293, 293, 334, 334.
Las Navas (Marquis de), 22.
Las Ruelas (don Pedro de), 46.
Latomus, (Jean), 92.
Larius (Johannes), voir : De Laet.
La Torre (de), 17.
Laurentius a Villavicentio, 61, 64.
Lauvvers (Conrad), 363.
Lauvvers, (Nicolas), 371.
Lazare, 180.
Le Bé (Guill.), 59, 77, 77, 77, 77, 159, 159, 374, 374.
Le Charon (Louis), voir : Charondus.
Le chevalier (Antoine Rodolphe), 71, 72.
Le Clercq (Alexandre), 158.
Leclerc (Jean), 7, 12.
Leçons Chrestiennes, 93.
Leesberg (Arnold), 349.
Leest (Ant. van), 63, 101, 104, 104, 104, 105, 108, 109, 119, 136, 145-147, 150, 161, 161, 177, 178, 179, 183, 183, 184, 196, 199, 223, 225, 276, 276, 299, 301, 350, 351, 351, 358, 359.
Leeu (Gérard), 372.
Le Fèvre de la Boderie (Guy), 74, 83, 83, 83, 87, 117, 157.
Le Fèvre de la Boderie (Nicolas), 83, 83, 87, 157.
Lefort (François), 158.
Legatus, 290, 290, 311, 311, 311, 311, 312, 362.
Le Gay (Seigneur) Sr de Morfontaine, 315.
Leges regiae et Leges X viralis, 119.
Le Hénin (Guillaume), 7.
Lehrs (Dr. Max), Die Meister der Liebesgarten, 340.
Le Jeune (Martin), 18, 21, 22, 22, 24, 25, 26, 61, 62, 211, 346.
Leide, 4, 4, 35, 36, 36, 39, 45, 45, 53, 54, 89, 129, 136, 149, 160, 161, 161, 162, 162, 166, 190, 190, 206, 208, 222, 222, 224, 224, 227, 227, 227, 232-238, 237-238, 246, 248, 248, 251, 251, 251, 251, 251, 251, 261, 266, 267, 280, 329, 350, 356, 356.
Le mesureur (Pierre), 224, 224.
Lemesureur (Laurent), 78, 78, 78.
Lemnius (Loevinus), 165.
L'Empereur (Arn.) ou De Keyzer, voir : César.
L'Empereur (Martin) ou De Keyzer, voir : César.
Léocadie (Sainte), 187.
Léon X, 133, 278, 330, 330.
Léon (Jean), 20, 21.
Léon (Royaume de), 166.
Leonini (Elberti) *Centuria Consiliorum*, 235.
Leopardi (Pauli) emendationum et miscellaneorum libri viginti, 227.
Léopold (L'Archiduc), 309, 357.
Léopold I roi des Belges, 352.
Léopold II roi des Belges, 352.
Le Petit (J. F.), 202.
Lequile (Le P. Diego), 363.

Le Roux (Nicolas), 19, 355.
Lernutius (Janus), 171, 171.
Lessius (Léonard), 278, 278, 282-283, 376.
Lesteens (Guill.), 138, 374.
Lettres amoureuses d'Aristénète, 64.
Lettres interceptées de quelques patriots masqués, 166.
Lettres (Diverses) interceptées, 146, 202.
Lettres missives, voir : *Epistres*.
Lettres de Juste Lipse, 262.
Lettres inédites de Juste Lipse, 228.
Leven (Van d') der Christelicker Maechden, 165.
Leven en de sprenkgn der Vaderen, 298.
Lévitique (Le), 117.
Leys (Henri), 348.
Leyssens (Jacques), 338.
Liber disceptationum, 153.
Liber generationis et regenerationis Adam, 93.
Liefrinck, 26.
Liefrinck (Jean), 136, 190, 224.
Liefrinck (Mijnken Guillemette), 190, 190, 190, 229.
Liège, 58, 85, 101, 101, 104, 114, 170, 190, 196, 196, 237, 261, 263, 350.
Lierre, 249, 357.
Liesvelt (Adrien van), 372, 373.
Liesvelt (Hans van), 372.
Liesvelt (Jacob van), 372.
Liesvelt (Van), 11.
Lievens (Jean), 78, 84, 250.
Lièvin (Saint), 369.
Lilium Francium, 310, 336.
Lilius (Jérôme), 139.
Lille, 143-145, 147, 147, 147, 222, 228, 258, 265.
Limoges, 158.
Lindanus (Guill.), 72, 78, 92, 92, 92, 92, 92, 92, 92, 92, 92, 92, 92, 92.
Linde (Dr. A. van der), 346.
Linden (Eugène van der), 328.
Linden (Thierry van der) ou Lindanus, 101, 136, 165, 165, 225.
Linnig (Guillaume Jr), 348.
Linnig (Jos.), 347, 347.
Linschoten (Klaas van), 77, 77, 78, 78, 78, 103, 103.
Lint (Van), 358.
Linteis (de) Sepulchralibus Christi Servatoris Crisis historica, 294.
Lintzenich (Adolphe et Jacques van), 158.
Lintzenich (Jac. van), 210.
Lipse (Juste), 3, 119, 148, 169, 179, 179, 221, 227-228, 233-235, 237-238, 244, 244, 244, 244, 246, 251, 258, 261-263, 267, 274-278, 282, 282, 282, 282, 282, 282, 297, 297, 297, 304, 326, 330, 330, 333, 333, 336, 341, 343, 348, 348, 350, 350, 350, 350, 350, 350, 350, 350, 350, 350, 350, 350, 356, 356.
Lipse (Martin), 215.
Lisbonne, 62, 93, 150, 150, 163, 167, 236.
Litterae Japonicae anni M.DC.VI. Chinensis anni M.DC.VI & M.DC.VII.
Livineius (Joan.), voir : Livens.
Livre (Le) de l'Institution Chrestienne, 21, 182.
Livre (Le) de la Victoire contre toute tribulation, 21.
Livre (Le) des Tesmoignages du Thrésor caché au Champ, 42, 43, 52-54, 356.
Livre d'Heures, 263.
Livre d'Heures manuscrit, 339.
Livre (Le) des Venins, 157, 356.
Livre d'or du Quartier du Vieil-Anvers, 343.
Livre à dessiner, 362.

Loaeus (Henri) ou van der Loe, 136, 220.
Lobel (Math. de), 51.
Lobkovvitz (Caramuel), 298.
Loe (Jean), 59, 372.
Loe (Henry), 372.
Loe (Jean van der), 158, 177, 221, 221, 221, 222, 222, 281, 359.
Loe (vander), 11.
Loemans (Jacques), 301.
Logbier en Malaert, 341.
Londerseel (Assuérus van), 177.
Londres, 35, 169, 172, 222, 223, 258, 281, 347, 359.
Longus (Franciscus) à Coriolano, 289.
Loo (Corneille van), 12.
Loo (Robert van), 12, 12.
Loon (Théodore van), 290, 362.
Lopez (Martin), 18, 193, 193, 193, 193, 193, 206, 210, 210, 323.
Lorraine, 158.
Loslein (Petrus), 346.
Los Rios (Barthélemy de), 298.
Losson van Hove, 327.
Lot van Wysheid ende goed geluck, 267, 267.
Lotharia, 266.
Lotharinga Masculina adversus Anonymum Parisiensem, 310.
Louis XI, 127.
Louis XIII, 291-293, 299.
Louis XIV, 3.
Louis (L'Infant don), 87.
Louis (Don) duc de Beja, 236.
Louvain, 58, 66, 74, 83, 83, 84, 85, 88, 91, 92, 92, 113, 126, 134, 136, 138, 138, 138, 139, 154, 163, 165, 166, 172, 204, 215, 215, 215, 215, 216, 218, 218, 220, 220, 222, 237, 255, 261-262, 264-266, 280-283, 293, 301, 336, 368.
Loyaerts (Samuel), 264.
Lovenstein, 182.
Loyasa, 242.
Lubeck, 346.
Luc (Saint), 178, 278, 290.
Lucain, 61, 63, 65.
Lucas (François), 84, 153, 267, 267, 267, 267, 282.
Lucas de Leyde, 362.
Lucques, 139.
Lucrèce, 63.
Lucretius, 167.
Ludolphe (Le Frère), 183.
Luitprandus, 298, 298, 334, 334, 334.
Luitprandi Opera quae extant, 298.
Lumnen, 336.
Lumnius, 153.
Lumnius (Joan. Fred.), 165.
Luppen (Jos. van), 348.
Luther, 133, 133.
Luys de Granada, 117.
Luis (Fray) de Léon, 90.
Luis Venereae (De) curatione, 66.
Lumnius (Fréd.), 61.
Lunebourg, 237, 237.
Luther, 33, 71, 371, 371.
Luthériens, 194, 194, 194, 225.
Luxembourg, 197.
Luytmaecker, 188.
Lyndanus (Théodore), 117.
Lyricorum, 299.
Lyricorum (Mathiae Casimiri Sarbievii) libri IV, 295.

396 Table alphabéthique

Lyon, 4, 4, 5, 5, 20, 21, 21, 21, 53, 62, 64, 66, 76, 77, 88, 117, 155, 158, 212, 258, 258, 289, 339, 374.

Maastricht, 58, 170.
Macarius (Joan.), 309.
Macé Bonhomme, 30.
Macé (Richard), 7.
Macé (Robert II), 7, 7, 12, 42, 42.
Macédoine (La), 302, 302, 302.
Machabées (Les), 178.
Machaire, 127.
Madoets (André), 64, 73, 123, 123, 124, 129, 157, 157, 339.
Madrid, 74, 93, 196, 196, 211, 228, 281, 281, 281, 290, 346, 365.
Madrigaux, 228.
Madrucci (Le cardinal Louis), 196, 216.
Madurs (Gabriel), 158.
Maes (Godefroid), 336.
Maes (Jean), 136, 165-166.
Magdebourg, 259.
Magia Naturalis, 157, 158.
Magistrat (Le) d'Anvers, voir : Bourgmestre et Echevins.
Magnifique (La) et Sumptueuse Pompe funebre, voir : *Pompe*.
Mahométans, 74.
Maire (Antoine), 86.
Maire (Jean), 346.
Maitre (Le) des Jardins d'Amour, 340.
Mattaire (Michel). *Annales typographici*, 4.
Maison (La) rustique, 158.
Malapertius (Carolus) *Poemata*, 296, 332.
Malcotius (Libertus), 372.
Malderus (Joan.), 264, 375.
Malines, 58, 63, 82, 88, 98, 108, 108, 109, 112, 113, 177, 177, 177, 224, 248, 265.
Mallery (Charles), voir : De Mallery.
Mallet (Jean), 20.
Malpas, 108.
Mame, 4.
Mameranus (Nicolas), 153.
Mangius (Benedictus) Carpensium, 346.
Manilius (Corn.), 23.
Manilius (Ghislain), 136, 165, 166.
Manrique (Luis), 82, 104, 105.
Mansion, 331.
Manuale Catholicorum, 178.
Manuel d'oraisons, 183.
Manuce (Alde), 12, 71, 139.
Manuce (Paul), 12, 64, 65, 65, 98-102, 105.
Manuce (Les), 173.
Manuscrits, 338-343.
Marc-Aurèle, 262.
Marcelin (Jac.), 7.
Marcellus (Nonnius), 64.
Marchantius (Jac.), 64, 268, 368.
Marchet (Jacques Basilic) seigneur de Samos, 19.
Marchiennes (L'Abbé de), 86.
Marcillio de Padoue, 133.
Mardyck, 294.
Mareschal (Jean), 62, 127.
Marguerite de Parme, 24, 31, 31, 31, 31, 32, 32, 32, 32, 32, 194, 194, 194, 194, 194.

Mariana (Joannes), 304.
Marianus Victorius, 218.
Marie (La vierge) avec l'Enfant Jésus, 278, 280.
Marie (l'impératrice), 264.
Marie d'Autriche reine de Hongrie, 58.
Marie de Portugal, 153.
Marie-Henriette reine des Belges, 352.
Mariemont, 291.
Marinus, 369, 370.
Marneffe (Jérôme), 73.
Marnix de Ste Aldegonde, 36, 198.
Marot (Clément), 33, 63, 344.
Marques (Les) d'honneur de la Maison de Tassis, 310, 366, 367.
Marseille, 20.
Martenasie, (Pierre), 371.
Marrens, 11.
Martens (Théodore), 346, 372.
Martialis epigrammata, 355.
Martin (Saint), 215, 342.
Martin (Corneille), 266.
Martin (Edmond), 258.
Martine (Sainte), 332.
Martinez (Martin), de Cantalapiedra, 90.
Martini (Corn.), 363.
Martyre (Le) de St. Just, 278.
Martyre (Le) de St. Liévin, 369.
Martyrologium, 157, 241, 241, 241, 241.
Martyrologium Sancti Hieronymi, 301, 363, 363.
Martyrologium romanum, 259.
Martyrs (Les) de Gorcum, 301.
Mascardus (Augustinus), 288, 288, 288.
Mascardum Sylvarum, 278.
Masius (André), 83, 83, 84, 85, 117, 154, 282.
Mathias (Le père), 244.
Mathias (L'archiduc), 197, 197, 197, 198, 202, 205, 228, 228.
Mathias, Corvin, 278.
Mathieu (Saint), 90, 178.
Matsys (Corn.), 211.
Matthieu (Pierre), 311.
Mauden (David van), 178.
Maurice de Nassau, 289.
Maximilien empereur d'Allemagne, 85.
Maximilien II, 264, 302, 365.
Mayence, 259, 261, 346, 346, 346, 346.
Medes (Le royaume des), 302, 302, 304.
Medicinalium Observationum Exempla rara, 222.
Médicis (Cosme de), 331, 368.
Médicis (Laurent de), 278, 330, 330, 336.
Médicis (Marie de), 291-293, 301, 301, 333-334, 360, 363.
Médicis (Les), 18.
Meditaciones (Siete) sobre el Pater Noster, 291.
Meditatien van de Passie, 154, 211.
Meditationes Evangelicae, 181.
Meditationes in Hymnum Ave Marie Stella, 362.
Méditations (Cinquante de la Passion, 178, 362.
Méditations (Cinquante) sur la Vie de la Vierge, 178.
Meerbeeck (P. J. van), 221.
Meersman (Josse), 163, 163.
Meerts (Barthélémi), 233.
Mélanchton, 133, 371.
Melchior (Saint), 278, 280.
Meloo (Hans van), 77, 78, 78, 78.
Menno, voir : Simons.
Mercator (Gérard), 32, 221, 221, 221, 227, 227, 227, 227, 227, 227, 227, 358.
Mercerus (Jean), 143.
Mercier, 92.

Mercure, 281, 287, 287.
Merlen (Corn. van), 369.
Merlin (Guillaume), 24.
Mersman (Herman), 372.
Mesdach (Jean) secrétaire du Conseil Privé, 344.
Mesens (Jac.), 138, 363, 373, 374.
Mesens (Pierre), 136.
Messes (VIII), voir : *Missae*.
Métamorphoses (Les) d'Ovide, 179.
Metelen (Frédéric van), 374.
Meteorologicorum libri sex, 281.
Metz, 31, 31, 31, 31.
Meurier (Gabriel), 20, 20, 21, 21, 21, 21, 120, 120, 153.
Meurs (Balthasar van), 375.
Meurs (Jean van), 278, 287, 287, 287, 299, 307, 308, 310, 331, 331, 375.
Meyer (Hendrik), 78, 78.
Meyer (Michel), 78.
Meyerus (Ant.), 20.
Meyerus (Jacob), 20.
Meyvisch (George), 243.
Micault (Léonard), 225.
Micault (Nicolas), 225.
Mierdmans (Steven), 373.
Miereveldt (Michel), 337.
Milan, 139, 287, 346.
Milan, voir : Vernois dit Milan.
Mildert (Hans van), 262, 263, 343, 343.
Milenus Clachte, 228.
Militia Romana, 179, 261.
Millich (Nicolas), 347, 347.
Minerve, 281, 287.
Miracles (Les) de St. François Xavier, 369.
Miraculis rerum naturalium, 29.
Miraculis (De) occultis naturae, 165.
Miraeus (Aubertus), 296, 299, 304, 337, 337.
Miris (de) et Miraculosis, 281.
Miroir (Le) de la Justice, 35, 35, 37.
Miroir (Le) du Monde, 167, 190.
Miroir de la Salvation, 339.
Missae (VIII), 153, 161, 169, 174, 189, 228, 280, 281, 283, 351, 355, 360, 368.
Missel, 64, 97-114, 154, 164, 168, 169, 178, 181, 181, 181, 183, 183, 183, 183, 184, 184, 185, 186, 186, 186, 189, 190, 207, 208, 242, 242, 258, 258, 263, 276-278, 296, 299, 299, 301, 304, 304, 304, 333, 333, 334, 346, 355, 356, 358, 362, 375.
Mizaud, 19, 19.
Modèles d'écriture, 341.
Modes de presque toutes les nations, 189.
Mofiin (Jean), 25, 54, 180, 187, 188, 188, 196, 333.
Moïse, 154, 287, 335.
Molanus, 114.
Molanus (Jean), 215, 215, 215, 215, 216, 216, 216.
Molen (Jean van der), voir : Molanus.
Molina (Jean de), voir : De Molina.
Mommaerts (Jean), 265.
Monarchia Siciliana, 259, 259, 259.
Monardus (Nicolas), 222.
Monavius (Jac.), 261.
Mondragon, 166, 167.
Monnotz (Jacques), 373.
Mons, 61, 265, 291, 292, 342.
Montaigu, 261, 357.
Montanus (Guil.), 372.
Mont-Louis, 4, 4.

Montmorency (La famille de), 339.
Montpellier, 222, 293.
Moonen (Jean), 158.
Morbi (Joannis Silvii de) articularis Curatione tractatus 4. 20,
Moreau (Jean), 158.
Mores (Ortelii) veterum Germanorum, 226.
Moreus (Adrienne), 256.
Moretus (Albert François Hyacinthe Frédéric), 318, 318, 319.
Moretus (Balthasar), fils de Jacques Moerentorf, 147.
Moretus (Balthasar I), 6, 6, 6, 11, 12, 14, 208, 226, 228, 241, 246, 251, 255, 255, 256, 259, 259, 262-263, 266-268, 269, 269, 269, 274-304, 307, 307, 307, 312, 315, 325-328, 330-336, 340-343, 348, 350, 350, 350, 350, 356, 358, 358, 360, 360, 363, 363, 363, 365, 369, 369, 372, 374, 375, 375.
Moretus (Balthasar II), 222, 255-256, 280, 283, 293, 293, 299, 299, 299, 304, 307-312, 326, 328, 330, 331-332, 334, 337-338, 342, 343, 343, 343, 350, 350, 358, 358, 358, 364, 364.
Moretus (Balthasar III), 6, 255, 315, 317, 318, 331, 338, 338, 338, 357, 358, 375.
Moretus (Balthasar IV), 255, 317, 332, 343, 358, 364, 364, 375.
Moretus (Balthasar V), 317, 317, 318.
Moretus (Balthasar Antoine), 317.
Moretus (Catherine), 147, 256, 267, 307.
Moretus, (Catherine Marie Joséphine), 318, 319.
Moretus (Charles Paul François), 318.
Moerentorf (Claire), 147.
Moretus (Constantin Joseph Henri), 331.
Moretus (Edouard Jean Hyacinthe), 318, 319, 328, 371.
Moretus (Elisabeth), 256, 257, 283, 307.
Moretus (Ferdinand Henri Hyacinthe), 318, 319.
Moretus (François Jean), 273, 318, 318, 318, 319, 326, 327, 327, 351, 375.
Moretus (François-Joseph-Thomas), 318.
Moretus (Gaspard), 147, 255, 256.
Moretus (Henriette Marie Isabelle), 318.
Moerentorf (Jacques Sr), 147, 147, 147, 147, 147, 278, 329, 330.
Moretus (Jacques Jr), 147.
Moretus (Jacques) 319, 375.
Moretus (Jacques-Paul-Joseph), 318.
Moretus (Jean I), 6, 12, 30, 39, 44-46, 54, 58, 93, 93, 101, 101, 105, 113, 118, 127, 128, 129, 146-148, 160, 163, 166, 170, 170, 170, 172, 172, 186, 188, 196, 196, 198, 199, 208, 208, 210, 210, 211, 220, 222, 223, 226, 226, 227, 229, 233-235, 237, 241, 243-248, 250-251, 255-274, 281, 282, 290, 307 307, 307, 315, 323, 325, 325, 327, 329, 330, 330, 330, 330, 332, 340, 341, 341, 341, 341, 343, 343, 344, 350, 355, 356, 356, 363, 363, 368, 372, 375, 375.
Moretus (Jean II), 188, 188, 226, 246, 273, 274, 277, 280, 287, 299, 299, 299, 307, 307, 327, 327, 328, 330, 331, 331, 337, 338, 342, 343, 351, 360, 369
Moretus (Jean III), 283.
Moretus (Jean François), 318.
Moretus (Jean-Jacques), 298, 317, 317, 318, 318, 318, 318, 318, 333, 343, 358, 360, 364, 364, 375.
Moretus (Joseph Hyacinthe), 318, 318, 318, 318, 319.

Moretus (Joséphine-Marie-Thérèse), 318.
Moretus (Louis-François-Xavier), 318.
Moretus (Lucie), 147.
Moretus (Marie), 283, 307, 308.
Moretus (Marie-Pétronille), 273.
Moretus (Mathilde-Thérèse-Joséphine–Marie), 318.
Moretus (Mathilde-Thérèse-Joséphine), 319.
Moretus (Melchior), 6, 147, 255, 255, 255, 255, 255, 296.
Moretus (Paul-Joseph), 326.
Moretus (Pierre) ou Moerentorf, 147, 150, 150, 243, 247, 250, 250, 302.
Moretus (Simon-François), 283, 317, 317, 318.
Moretus (Théodore), 302, 302, 302.
Morgues, voir : De Morgues (Math.).
Morillon (Max), 101, 112 113, 209 210, 215, 215.
Mormons, 49.
Morus (Ambroise), 84.
Morus (Thomas), 84.
Moses (V Libri) en hébreu, 356.
Moulin (Barthélémy), 30, 30.
Moulin (Jehan), 85.
Moulins (Jean), 136.
Muet (Jean, Jacques et Michel), 158.
Mulener (Corn.), 124.
Muller (Corn.), 43, 63, 64, 104, 108, 119, 177, 177, 177, 184, 184, 351, 360.
Muller (Frederik), 24.
Muller de Dresde, 360.
Mundi lapis lydius, 301.
Munich, 282, 327, 328.
Munster, 33, 34, 34, 85, 92, 319, 331, 331, 331, 351, 331.
Musae Juveniles, 362.
Musée Britannique, 226.
Musée (Plantin), 87, 88, 118, 128, 128, 137, 137, 161, 167, 170, 180, 180, 181, 187, 187, 188, 203, 223, 224, 259, 263-264, 273-275, 279, 281, 290, 296, 298, 301, 307, 323-376.
Musenhole (Gilles), 158.
Muses (Les neuf), 182.
Musius (Cornelius), 337.
Mylius (Arnaud), 46, 216, 217, 217, 217, 217, 218, 218, 226, 242, 242.
Mystère (Le) de la Sainte Incarnation, 153.
Mystères (XV) du Rosaire, 178, 362.

Naembouck van allen vlaemsche woorden en 'twalsch daerby ghevought, 346.
Namur, 197.
Naples, 85, 88, 98, 365.
Natalis (Jérôme), 181, 186, 187, 188, 188.
Natalis (Michel), 304.
Natoire (Jean), 373.
Naturae (De) divinis characterismis, 184.
Naturae historia, 93.
Nature (De la) de l'homme, 64.
Naufragi Davidis effigiis, 297.
Naulaeus (Jac.), 373.
Navieres, 171, 171.
Neapolis (Carolus), 298, 299, 364.
Neeffs (Jac.), 298, 364, 370.
Nehemias, 82.
Nemesius, 64.

Neste (Alfred van), 348.
Nicandre, 181, 185.
Niclaes (Henri), 14, 33-40, 42-46, 48, 48, 51, 52, 54, 124, 233, 250, 262.
Nicolai (Arnold), 13, 18, 20, 22, 23, 23, 24, 25, 37, 51, 51, 64, 64, 64, 64, 64, 104, 119, 177, 177, 177, 177, 177, 178, 182, 182, 182, 182, 182, 182, 182, 183, 221, 222, 268, 299, 351, 360, 360.
Nicolas V, 279, 330, 331.
Nicolas-lez-Furnes (Saint), 113.
Niedner (Dr Th. Christian, VV.), 36.
Nierembergius (Joannes Eusebius), 281, 301.
Niergue (Guill.), 373.
Nimègue, 157.
Nippold (Dr Fr.), 35, 36.
Nivernais (Le), 158.
Nomenclator de Junius, 154, 167.
Nonnius (Lud.), 337.
Nonnius, voir : Marcellus.
Nonnus Panopolita-Dionysiaca, 355.
Noort (Adam van), 334, 334, 334, 334, 362, 370, 376, 376.
Noort (Lambert van), 182, 357, 364.
Noortvvyck, 244.
Noot (Thomas van der), 372.
Nordlingen, 220.
Norius (Jehan), 371.
Nostradamus, 19, 23.
Nostradamus (Michel), 20.
Notre Dame de Hal, 261, 262.
Notre-Dame de Lorette, 352,
Notre Dame de ont-Aigu, 261, 262.
Nouveau Testament, 71, 133, 181, 182, 183, 183.
Nouveau Testament en flamand, 61, 166.
Nouveau Testament en Syriaque, 74, 74, 356.
Nova Stirpium P. Pena et Delobel, 128.
Novum Testamentum graece, 93, 169.
Nuceus (Allard) ou Du Gaucquier, voir : Du Gaucquier.
Numa Pompilius, 298, 298.
Numismata, 171, 171.
Nummi aliquot aenei ab Jacobo Barleo paraphrasticos explanati, 166.
Nuremberg, 190, 224.
Nurembergius, 359, 360.
Nutius (artin), 11, 18, 19, 19, 19, 34, 178, 184, 188, 372, 373.
Nutius (artin II), 138, 258.
Nutius (Philippe), 61, 61, 62, 114, 117, 117, 117, 117, 118, 136.
Nutz (Guill.), 258.
Nuyssement, 227.
Nuyts, voir : Nutius.
Nys (Egide), 158.
Nys (Govaert), 158, 210.
Nys (Guillme), 158.

Oakes (Nicolas), 258.
Obras (Las) spirituales, 117.
Obras (Las) en verso de don Francisco de Borja, 288.
Obras (Las) de la S. Madre Teresa de Jesus, 291.
Observations (Les) de plusieurs singularitez trouvées en Grèce etc., 13, 19, 19, 182, 184.
Obsidio Bredana armis Philippi IIII, 345.

Obsidionis Bredanae, 278, 290.
Occasio arrepta, neglecta, 267.
Occo (Adolphe), 153, 171, 171.
Odriot (David), 100.
Oecolampadus, 133.
Oeconomia methodica concordanciarum Scripturae Sacrae, 153.
Oeconomia Sacra (De) 61, 64.
Oeuvre (L') de Rubens, 311.
Oeuvres (Premières) de Jean de la Jessée, 53, 228, 356.
Office de la Vierge, 263-264, 301, 333, 362.
Office des Saints, 258.
Officia propria sanctorum ecclesiae Toletanae, 187, 362.
Officiis (De), 340, 346.
Officium Diurnae, 190.
Officium hebdomadae Sanctae, 20.
Officium Beatae Mariae Virginis, 29, 179, 180, 180, 181, 189, 264-266, 356, 362.
Officium Missae, 167, 368.
Olaüs Magnus, 22, 23, 23, 25, 182.
Olivarez (Comte duc d'), 277, 292, 298, 298, 334.
Olivier (Jean), 211, 235.
Ommeganck (Balth.), 348.
Ommen (Otmar van), 273.
Omont, 77.
Onkelos, 83.
Opera non edita de Goropius Becanus, 58, 153.
Opera omnia J. Lipsii, 297.
Opera omnia quae ad criticam spectant (Juste Lipse), 227, 261.
Opmeer (Petrus ab), 167.
Oporinus, 39.
Oproode (Corn. van), 158.
Optica, 356, 359.
Opticorum libri VI philosophis juxta ac Mathematicis utiles, 281, 281.
Optimo (De) imperio sive in librum Josué Commentarius 93.
Opuscula quibus pleraque Sacrae Theologiae Mysteria explicantur, 283.
Orange (Guillaume le Taciturne prince d'), 194, 194, 197, 197, 197, 197, 198, 202, 202, 202, 202, 202, 203, 222, 228, 262.
Orange (La princesse d'), 202, 203.
Oratio funebris (In obitum Joannis Six), 153.
Oratio funebris in exequii Philippi IV, 360.
Orationes (Quatro) de M. T. Ciceron contra Catilina..., 91.
Ordonnances de la Toyson d'Or, 25, 355.
Ordonnance sur la Justice Criminelle, 165.
Ordre Militaire de Saint Jacques, 74.
Ordre de l'Oratoire, 258.
Ordre (L') de Malte, 282.
Ordres (Les) de l'Empire Romain, 360.
Origines Antverpianae, 38, 38, 119.
Origines Antverpiensium, 268.
Orléans, 4, 4, 5, 7.
Orley (Jean van), 336.
Ortelius (Abraham), 39, 39, 39, 39, 73, 87, 126, 153, 154, 154, 169, 174, 189, 190, 210, 210, 218, 220, 224-227, 237, 237, 241-242, 247, 268, 268, 278, 280, 280, 280, 329, 329, 330, 356, 360, 360, 360, 364.
Osio (Le Cardinal), 91, 91.
Osma, 311.
Osodrius (Matthieu), 103.
Ostende, 66.
Othon (L'empereur), 298.

Oudaert (Nicolas), 250, 340, 375, 375.
Ond Holland, 3.
Ovide, 63, 66, 66, 179, 298, 364.

Pace (De) cum Francis ineunda, 310.
Pacheco (Le cardinal), 85.
Pacification de Gand, 89, 197, 206.
Padeloup, 372.
Padoue, 133, 293.
Paffet (Barthélémy van), 108.
Pagnino (Sante), 73, 73, 83, 83, 84, 85, 90, 90, 91, 92, 154, 169.
Palais de la Nation à Bruxelles, 326.
Palencia, 90.
Pamelius (Jacques), 218, 218, 220.
Pancarpium Marianum, 267, 308.
Pandectae Iuris Civilis, 118, 118.
Pantinus (Petrus), 278, 278, 329, 330, 330, 375, 375.
Papebrochius, 282.
Paquot, 66.
Parabosco (Girolamo), 20.
Paradin (Claude), 24, 25, 58, 59, 356.
Paradisus animae, 61.
Paradisus sponsi et sponsae, 267, 309, 356.
Parc (Abbaye de) 215.
Parergon (Theatri Ortelii), 226, 226, 280, 280.
Paris, 4, 4, 4, 4, 5, 5, 7, 7, 8, 21, 21, 21, 21, 21, 23, 24, 25, 25, 26, 30, 30, 31, 31, 31, 32, 32, 36, 36, 37, 37, 37, 37, 37, 38, 38, 61, 64, 66, 72, 73, 77, 77, 77, 83, 86, 88, 88, 91, 92, 117, 138, 139, 143, 143, 143, 149, 159, 170, 171, 172, 172, 172, 172, 181, 196, 196, 204, 208, 208, 210, 211, 212, 236, 242, 251, 251, 251, 251, 257-258, 262, 293, 315, 331, 338, 356, 359, 371, 374.
Parme (Le duc de), 237, 242, 243.
Parme (Le prince de), 58.
Parvus (Joannes), voir : Petit.
Parys (Guill. van), 136, 185, 185, 185, 359, 373, 373.
Parys (J. E.), 374.
Parys (Sylvestre van), 136, 185.
Pasch (Jean), 136.
Pasch (Pieter), 124.
Paschal (Charles), 212, 212.
Pasino (Aurelio de), 171, 171, 202.
Pasqualini (Lelius), 311.
Passari (Bernardino), 229.
Passe (Crispin van den), 346.
Passero (Bernard), 188.
Passers (Hendrik), 188.
Passion (La) de Jésus Christ, 362.
Paul (Saint), 104, 186, 276, 289, 371.
Paul IV, 89, 139.
Paul V, 276.
Paulinus (Pontius), 65.
Paulus (Simon), 167.
Pauvvels (André), 291, 297, 301, 301, 334, 336, 362, 362, 362, 363.
Pauvvels (Charles), 297.
Pauvvels (Guil.), 371.
Pavie, 5, 208.
Pays (Francisco), 32.
Paysage d'hiver, 338.

Pays-Bas (Les), 36, 36, 74, 74, 79, 85, 88, 89, 91, 98, 98, 98, 98, 98, 101, 102, 102, 112, 113, 194, 195, 197, 224, 224, 227, 228, 228, 244, 250, 262, 263, 264-265, 291, 293, 293, 293, 297, 309, 309, 310, 311, 318, 357ᵉ 362, 372.
Pégase, 288.
Pegasides Plein, 169, 185, 187, 187, 189, 228, 228, 356, 359, 359.
Peinture (La) de la S.S. princesse Isabelle Claire Eugénie, 278, 296.
Pékin, 342.
Pēna (La) de Aracena, 93.
Pena (P.), 128, 222, 223, 281.
Pentaplus regnorum mundi, 153, 171, 171.
Pentateuchus Moysis commentario illustratus, 289, 289.
Pentateuque (Le), 59, 63, 82, 84, 335.
Pentateuque (Le), en hébreu 166.
Pentateuque (Le) en Quatre langues, 71.
Pères (Les) de l'Eglise, 115.
Péret, voir : Porret.
Perez (Louis), 46, 87, 89, 89, 89, 89, 172, 172, 172, 172, 172, 172, 196, 196, 196, 196, 210, 210, 210, 233, 237, 237, 237, 237, 244, 244.
Perez (Marco), 143.
Perfectionibus (De) Moribusque divinis libri XIV, 283.
Péricard (Pierre), 158.
Périer (Adrien), 258, 342.
Périer (Jérémie), 258, 356.
Péril (Robert), 355.
Perk, 113.
Perrenot (Antoine), voir : Granvelle.
Perret Clément), 119, 122, 123, 356, 356.
Perret (Estienne), 153, 229.
Perret (Pierre), 370.
Perse (La), 63, 65, 302, 302, 302.
Persée, 63.
Persicarum rerum historia, 224.
Péruviens, 342.
Pesnot (Ch.), 20.
Pestis (De) praeservationi, 168.
Petit (Jean), 346.
Petra-Sancta (Silvestro a), 278, 279, 301, 362, 362, 363.
Petri (Suffridus), 154.
Pétrone, 63.
Petrus (relieur), 371.
Peutingerus, 268.
Pevernage (André) 228, 228.
Pfister (Albert), 346.
Phalaris, 21.
Phalesius (Pierre), 136.
Phalèse (Les Héritiers de Pierre), 374.
Philetas de Cos, 282, 348.
Philippe II d'Espagne, 13, 20, 23, 24, 24, 25, 25, 25, 31, 42, 44, 44, 44, 46, 54, 54, 60, 64, 68, 72-75, 82-91, 93, 98, 99, 101, 105-108, 112, 113, 124, 124, 124, 135-139, 146, 172, 194, 194, 195, 204-212, 225, 233, 235-236, 242-243, 250, 257, 259, 259, 261, 262, 264-266, 281, 289, 296, 329, 341, 344, 365, 368.
Philippe III d'Espagne, 259, 290.
Philippe IV, 292, 292, 293, 294, 298, 309, 309, 310, 334, 336, 336, 336, 345, 360.
Philippe de Mons, 112, 153, 228, 228, 228.
Philippe (St.) de Néri, 258, 259.
Philippus Prudens Caroli V filius Lusitaniae... legitimus rex demonstratus, 298.
Philomathi Musae Juvenilis, 298, 362.

des noms propres

Phocas (Nicéphore), 298.
Physiologum (Ad) sermo, 178, 362.
Physica, 119.
Picardie, 23.
Piccolomini, 293.
Pic de la Mirandole, 278, 330, 330.
Pictor (Bern.) Erhardus Ratdolt et Petrus Loslein, 346.
Pictorius, 157.
Pie II, 309.
Pie, IV, 97, 97, 98, 98.
Pie V, 84, 84, 85, 97-99, 101, 101, 105-107, 113.
Pii V Epistolae, 336.
Pièces (Diverses) pour la défence de la Royne-Mère, 292, 299, 336, 363.
Piémont (Le), 212, 212, 212.
Pierre (Saint), 42, 85, 104, 113, 186, 276, 289, 295.
Pighius (Stephanus), 24, 63, 154, 158, 178, 178, 182, 184, 266, 267.
Pigouchet (Phil.), 181, 346.
Pinacothèque (La) de Munich, 282.
Pinchart, 186.
Pindare, 64, 169, 262.
Pirrho Tharo, 98.
Pissard (Antoine), 151.
Pirau (Nicolas), 371.
Pitti (Palais) 348.
Plan d'Anvers, 358.
Plancquet (Jacques), 147.
Plantarum seu stirpium historia, 127, 183, 184, 222, 281.
Plantarum seu stirpium Icones, 223.
Plantin (Catherine), 14, 14, 43, 149, 149, 149, 149, 149, 246, 246, 247, 250, 250, 269, 325, 342.
Plantin (Le fils de Christophe), 143.
Plantin (Henriette), 150, 150, 246, 246, 247, 250, 302, 325.
Plantin (Jacques), 5.
Plantin (Madeleine), 5, 149-150, 247, 250-251, 338, 342, 342.
Plantin (Marguerite), 7, 143-146, 246, 246, 250, Plantin (Martine), 146, 148, 247, 255, 256, 256, 256, 268-269, 273, 273, 307, 325, 330, 330, 330, 332, 332, 341, 344.
Platon, 18, 278-279.
Plaute, 61, 63, 66.
Pline, 302.
Plurimarum singularium et memorabilium rerum observationis, 222.
Poelman (Corneille), 66.
Poelman (Jean), 66, 172, 172, 172, 187.
Poelman Théod.), 24, 57, 63, 65, 65, 65, 65, 66, 66, 66, 154, 154, 169, 348, 355.
Poemata d'Arias Montanus, 93.
Poirters (Le Père), 304.
Poissy, 24, 24, 24.
Policastre (le comte de), 46.
Poliorceticon, 261, 276.
Politicorum, 228, 261, 262, 336.
Politien (Ange), 375.
Polytes (Joachim), 24, 24, 24, 24, 24.
Pompe funèbre (La Magnifique et Sumptuense) ... de Charles-Quint, 24, 25, 29, 44-47, 49, 153, 356.
Pontius (Paul), 334, 362, 362, 369, 369.
Ponrius, voir : Paulinius.
Pontus Heuterus, 235.
Pontus de Tyard seigneur de Bissy, 212.
Pooter (Le chanoine), 308.

Porret (Chrétien), 233, 233, 233, 233, 234, 251.
Porret (Claude), 4, 4, 4, 4, 4.
Porret (Pierre), 4, 4, 5, 6, 6, 6, 7, 11, 25, 32, 37, 37, 37, 37, 38, 38, 38, 38, 39, 143, 148, 149, 154, 171, 171, 208, 233.
Porro (Girolamo), 373.
Porrus (Pierre Paul) 71.
Porta (Claude), 215, 215, 216.
Porta (J. B.), 157, 157.
Porthesius, 61.
Portraits des Empereurs romains, 358.
Portraits des forestiers et comtes de Flandre, 363, 363.
Portugal, 236, 236.
Portus Iccius Julii Caesaris demonstratus, 294.
Postel, 39, 39, 39, 39, 40, 74, 74, 92.
Posth (Jean), 250.
Pourmain (Petit) dévotieux, 257.
Praeservatione (De) et curatione morbi articularis, 61.
Praet (Van), 87.
Prague, 302, 302, 302, 338.
Praxis quotidiana divini amoris sub forma oblationis sui ipsius, 294.
Premières (Les) Imprimeries de l'Université de Leyde, 233, 251.
Prémontrés, 215.
Prevost (Benoit), 19.
Prierio (Sylvestre de), 117.
Prince-Cardinal (Le) Infant, 293, 294, 299.
Principatu (De) B. Virginis, 302.
Principes Hollandiae et Zelandiae, 167.
Privilèges, 365-369.
Prix courants de livres, 344.
Processionale, 153.
Promptuarium latinae linguae, 128.
Prophetie des Geestes der Liefte, 52.
Propos (Les) divers des nobles et illustres hommes de la Chrestienté, 21.
Proprietate (De) sermonum, 64.
Prosper d'Aquitaine, 65.
Prost, 289.
Protestants (Les), voir : Réformés (Les).
Provence, 37.
Providentia (De) Numinis et Animi immortalitate libri, 283.
Prudentius, 66.
Psalmi Davidis, 257, 257, 356.
Psalmi (Septem) poenitentiales, 146.
Psalmi in latinum carmen conversi, 93.
Psalmorum, 25.
Psalmorum (In librum) brevis explanatio, 21.
Psalterium, 149, 161, 281, 283, 337, 351.
Psalterium Davidis, 22, 61.
Psaumes (Les) traduits par C. Marot, 33, 63.
Psautier, 71, 97-114, 174, 183, 207, 209, 210, 242, 340, 346.
Psautier en flamand, 340.
Pulman (Théod.), voir : Poelman.
Punt (Jean), 360.
Puppier (Ant.), 4, 4.
Puppier (Charles), 4.
Puppier (François), 4.
Puppier (Pierre), 4, 4, 4, 4.
Purfoot (Thomas), 223, 281, 359.
Purgantium aliarumque herbarum historia, 126, 184, 221, 222.
Puteanus (Erycius), 304, 336.
Putte (Bernard van de), 183, 190.
Putte (Pierre van), 183.

Pyl (Corneille), 147, 147.
Pypelinckx (Marie), 274, 275.

Quakers, 49.
Quaresmius (Franç.), 298, 299, 301, 336.
Quatuor Missae, 153.
Queborne (Jos. van den), 370.
Queilin (Arthus), 326, 326, 326, 326, 343, 343, 343, 343, 351, 357.
Quellin (Erasme), 291, 292, 292, 298, 298, 298, 298, 298, 298, 298 298, 299, 299, 301, 302, 302, 302, 331, 331, 334, 334, 334, 334, 336, 336, 336, 336, 336, 336, 337, 337, 337, 357, 360, 360, 360, 360, 363, 363, 364.
Quellin (Jean-Erasme), 336, 336, 336.
Quignonez, (François), 97, 98.
Quijoue (Gilles), 7.

Rade (Gilles van den), 136, 373, 373, 374.
Raemdonck (Dr. J. van), 227.
Rahlenbeck, 32.
Ramirez (Vve Antoine), 346.
Rammekens, 182.
Ramus (Pierre), 235.
Ranchart (Jean), 163.
Raphelengien (Christophe), 251, 251, 258.
Raphelengien (Elisabeth), 251, 251.
Raphelengien (François Sr), 3, 3, 3, 4, 4, 7, 47, 53, 54, 65, 72, 83, 83, 84, 89, 89, 93, 127, 128, 129, 129, 136, 144-146, 150, 157, 161, 166, 166, 170, 198, 202, 206, 208, 211, 222, 222, 227, 212, 234-235, 238, 238, 238, 238, 238, 243, 244, 244, 246, 246, 247, 248, 248, 250, 251, 251, 251, 261, 273, 280, 340, 343, 356.
Raphelengien Junior (François), 250, 251, 251, 251, 251.
Raphelengien (Jacques), 143.
Raphelengien (Juste), 128, 251, 251, 251, 251, 273, 274, 340.
Raphelengien (Philippe), 143, 146.
Rariorum aliquot stirpium per Hispaniam observatarum historia, 178, 184, 222, 236.
Rariorum aliquot stirpium per Pannoniam, Austriam... observatarum historia, 222.
Rariorum plantarum historia, 222, 280, 342, 356.
Ratdolt (Erhardus), 346.
Ratellero (Georgio) *Carmine latine*, 355.
Ravesteyn (J.), voir : Tiletanus.
Ravillian (F. J. Pierre de), 22, 32, 32, 355.
Ravillan (Pierre de), 22, 22.
Ravisius (Joan) Textor, 355.
Raymundus (S.), 309.
Re (De) militari, 235, 359.
Rebus (De) divinis carmina ad Margaritam, 21.
Rebus (De) Flandriae, 64.
Receptes pour guerir chevaulx de toutes maladies, 20.
Recherches historiques et critiques sur la vie et les ouvrages de Rembert Dodoens, 221.
Recht ghebruyck ende misbruyck van tydelycke have, 187.

Rechten ende Costumen van Antwerpen, 153.
Récit (Un brief et vrai) de la prise de Térouane et Hedin..., 19, 19.
Rockox (Nicolas), 331.
Récollets (Les), 279.
Recueil de pièces pour la défense de la reyne-mère, 292.
Recueil des traittez de Paix entre Espagne et France, 310.
Reesbroeck (Jacques van), 337, 338, 338, 338, 338, 338, 364, 364.
Réformation de la confession de la Foi que les ministres de Genève presentèrent au roy... Poissy, 24, 153.
Réforme (La), voir : Réformés (Les).
Réformés (Les) Réforme, Protestants, 42, 42, 137, 194, 194, 194, 196, 197, 198, 242, 278.
Regia Via Crucis, 297, 356.
Regius (David), 113, 113, 154, 215, 216, 216.
Regla (Jean), 84.
Règle (La) des Capucins, 181, 190, 333.
Relations commerciales entre Gérard Mercator et Plantin, 227.
Reliures, 371.
Remonde (Christophe van), 133.
Remunde (Vve Christ. van), 374.
Renette-Moretus (baron de), 4.
Renialme (Elisabeth de), 57, 57.
Rennes, 258.
Renouard, 71, 173, 173.
Requesens (Louis de), 194, 197.
Rerum Burgundicarum libri sex, 235.
Responsio Venerabilium Sacerdotum Henrici Joliffi et Roberti Jonson, 61, 64, 182.
Responces de Messire Jehan Scheyfve sur certaines lettres du Card. de Granvelle, 166, 202.
Résurrection du Christ, 376.
Reusch (Dr. Fr. Heinrich), 133.
Revardus (Jac.), 154.
Révolution française, 279.
Reynaert de Vos, 61, 64, 65, 185.
Reynerus (Corn.), 83, 83, 84.
Rhetorica, 119.
Rhetorica divina, 346.
Rhetoricorum Libri IIII, 93.
Ricci (Mattheus), 281.
Riccius (Bartholomeus), 268, 297, 301, 362.
Richardot, 275.
Richart (Jehan), 372.
Richelieu (Armand Jean du Plessis, évêque de Luçon, Cardinal de), 291, 291, 291, 292, 292.
Rinfort (George), 22.
Rivière (Cardot) ou de la Rivière, 7, 7.
Rivière (Guillaume) ou de La Rivière, 8, 8, 136, 166.
Rivière ou de La Rivière (Jeanne), 5, 7, 7, 7, 7, 7, 143, 243, 245, 246, 246, 246, 246, 250, 255, 256, 278, 329, 330, 344, 375.
Robert comte de Calabre et de Sicile, 259.
Robinson (Sir Charles), 348.
Robyns (Jacques), 21.
Rochemore (Jacques de), 20.
Roches (Jac.), 163.
Rockox, 268, 304.
Rodolphe I, 302.
Rodolphe II, 11.
Rodriguez (R. P. Joanne), 281.
Roel, 236.
Roelants (Jean), 135, 372.
Rogers (John), 36.
Roland Furieux (Le I^r vol. de), 355, 368, 368, 368.

Romanae et Graecae antiquitatis monumenta, 361.
Romans de chevalerie, voir : Feuillets.
Rombaut (Saint), 108, 108, 109.
Rome, 36, 42, 64, 64, 84, 87, 90-92, 98, 98, 98, 98, 101, 101, 103, 106, 114, 135, 139, 139, 177, 188, 197, 204, 218, 236, 238, 250, 259, 259, 266, 268, 275, 275, 302, 311, 326, 350, 364.
Romulus & Rémus, 298.
Ronsard, 19, 19, 19, 19, 19, 19, 19.
Roose (La famille), 280.
Rooses (Max), 128, 143.
Rosvveydus (Héribertus), 290, 298, 299, 363, 363, 363.
Rouen, 20, 158 258.
Roulers, 337.
Rouxel (Jean), 7, 7.
Rovvlandson, 347.
Roy (Mathieu van), 136.
Ruault (Thomas), 373.
Rubens (Blondine), 275.
Rubens (Claire), 275.
Rubens (Philippe), 268, 268, 268, 268, 274, 275, 299, 331.
Rubens (Pierre-Paul), 26, 256, 263-264, 267, 267, 267, 268, 268, 268, 268, 274-304, 310-312, 326, 326, 327-334, 338, 344, 344, 344, 347, 347, 347, 348, 348, 350, 356, 356, 358, 358, 360, 361, 363, 369-370, 372.
Rudimenta Cosmographiae, 182.
Ruelens (Ch.), 4, 4, 19, 19, 30, 274.
Rupelmonde, 227.
Ruremonde (Hans van), 373.
Ruremonde, 72, 78, 92, 344.
Russardus, 62, 63.
Ruxelius (Jean), voir : Rouxel.
Ruysbroeck (Jean), 48.
Ruyten (J. M.), 347.
Ryckaerts (Jean), 30, 31.
Rycquius Justus, 245.
Rymers (Petrus Josephus), 374.
Rythovius (Martin), évêque d'Ypres, 113.
Rysche (Mathieu), 136.

Sabon (Jacques), 159.
Sacra (In) Sancta quatuor Jesu Christi Evangelia, voir : Evangelia.
Sacrarum antiquitatum Monumenta, 153, 178, 180, 180, 183, 189, 228.
Sacrum Oratorium piarum imaginum Mariae, 297, 334, 334, 356.
Sacrum Sanctuarium Crucis, 297, 362.
Sadeleer (Egide), 267.
Sadeleer (Jean), 105, 105, 119, 178, 178, 189, 189, 189, 189, 189, 218, 228-229, 263, 267, 364, 364.
Sadeleer (Josse), 267.
Sadeleer (Raphaël), 267.
Sadeleer (Les), 128, 188, 188, 370.
Saël et Sisera, 371.
Saillius (Thomas), 334, 334, 334, 362.
Saint-Avertin, 4, 4, 4, 4, 4.
Saint-Barbère, 5, 7.
St. Berrin (L'abbé de), 264.
Saint-Odenrode, 255.
Saint-Omer, 264, 293, 294.

Saint-Quentin, 5, 23, 23, 368.
Salamanque, 90, 90, 172, 211.
Salins, 293.
Salluste, voir : Bartas.
Salmon, 4.
Salomon, 184.
Salviano (Hippolito), 98.
Samaritaine (La), 186.
Sambucus, 61, 62, 63, 63, 64, 64, 64, 119, 158, 169, 177, 177, 180, 181, 182, 182, 182, 184, 184, 356, 360.
Samson, 277, 295, 333.
Sanchez (Luis), 346.
Sanders (Gaspar), 193.
Sandoval (Prudencio de), 297.
Sannazar, 258.
Santa-Cruz (Le marquis de), 236.
Sante Pagnino, 235, 355, 356, 368.
Santvliet (Catherine van), 193.
Santvoorde, 237.
Santvoort (Gertrude van), 58.
Sarbievius (M. C.), 278, 278, 295, 299.
Sarragosse, 330.
Sarrasins (Les), 259.
Sartorius (J. C.), 374.
Sassenus (Servatius) ou van Sassen, 62, 136, 138, 165, 166, 218, 218.
Saturnalium sermonum libri duo, 227, 261, 261, 277-279.
Satyra Menippaea, 227, 261.
Savoie (Le duc de), 87, 87, 87, 87, 87, 208, 212, 212, 212, 341.
Savone, voir : De Savone.
Scène de Chasse, 338.
Schaefels (Henri), 348.
Schaeffer (Jean), 346.
Schat der Nederduytscher Spraken, 355.
Schellekens, 262.
Schellinc (Josse), 33.
Schenckel (Lambert), 250.
Scheyfve (Jehan), 166, 202.
Schiedam, 346.
Schilder (Thérèse Mathilde), 318, 364, 375.
Schilt des Geloves, 61.
Schlosser (Dr Julius von), 338.
Schoevaerts (M.), 344.
Schoondonck (Gilles), 12.
Schoonhove (Château de), 64.
Schorus (Henri), 167.
Schot (André), 267.
Schotti (Clémence de), 57, 210, 210, 211, 235.
Schotti (Jac. de), 57-60, 89.
Schotti (Rigo de), 58, 58, 89, 210.
Schotti (Les), 129, 148, 148.
Schoyffer (Petrus) de Gernshem, 346.
Schueren (Vander), 125.
Schuppen (Pierre van), 371.
Schut (Corneille), 336, 347, 370.
Schvverin, 348.
Scorelii Poemata, 168.
Scribanius (Carolus), 188, 268, 376.
Scribanius (P.), 364.
Scribonius Grapheus, voir : Grapheus.
Secreten (De) van Alexis Piemontois, 57, 51.
Secrets (Les) d'Alexis Piemontois, 21, 29, 51, 62, 157.
Secte (La) de La Vie en Dieu, 43.
Seduardus, 179, 268.
Seghers (Corn.), 371.
Ségovie, 74.
Semaine (La) ou création du monde, 149.

Sénat d'Anvers (Le), 122.
Sénat (Le) de Cologne, 72, 72.
Senatus populique gennensis historia, 171, 171, 224.
Senecae (L. Annaei) Philosophi Opera, 303.
Sénèque, 17, 17, 17, 17, 18, 18, 18, 261, 262, 277-279, 282, 282, 282, 282, 282, 282, 282, 282, 300, 303, 333, 348, 348, 368, 368, 368.
Sentbriefen, voir : Epistres.
Sententiae, 65, 66.
Sententiae Joannis Asselii, 25.
Sententiae in Ciceronis, 29.
Sententiae veterum poetarum, 66.
Sepmaine de Salluste seigneur de Bartas (La), 258.
Septante (Les), 91, 91, 91.
Serranus (Pierre), 84, 117, 153, 368.
Seth, 183.
Severus Alexandrines, 117.
Severus (Sulpicius), 66, 66.
Séville, 74, 74, 74, 93, 93.
Sextus Decretalium Liber, 117.
Sichem (Christ. van), 33, 299.
Sicile, 259, 259, 267.
Sicilia et Magna Graecia, 227.
Siège (Le) de ville de Dole, 294, 299, 334, 334, 363.
Silvae Urbanianae seu Gesta Urbani VIII (Stephani Simonini), 295.
Silvestre (L. C.), 258.
Silvius (Aeneus) Rerum familiarum Epistolae, 346.
Silvius (Ant.), 177.
Silvius (Guil.), voir : Sylvius.
Simancas (Archives de), 72, 72, 92, 98.
Simancas (Jac.), 153.
Simon (Guillaume), 19, 19, 20, 372.
Simon de Cyrène, 357.
Simons (Menno), 34.
Singularitez (Les) de la France Antarctique, 21, 22, 22, 29, 154, 182.
Sion, 34.
Sirler (Le Cardinal), 83, 84, 85, 87, 87.
Sleidanus, 23.
Smits (Gérard), 125, 129, 136, 372.
Snyers (Henri), 370.
Société de Jésus (La), 215, 304, 304, 304, 304, 310, 360.
Société de Littérature Néerlandaise, 36.
Soest (Johannes van), 258.
Soliloqua ad Obtestationes Davidicas et Psalmorum allegoria, 302.
Solimannus (Julius), 302, 302.
Solis (Virgile), 222.
Somers (Louis Joseph), 357.
Sommaire annotation des choses plus mémorables etc., 167, 171, 171, 190.
Sommare beschryvinghe van de Incompst van Aerts-hertoge Mathias, 201.
Somme (La) de St. Thomas d'Aquin, 117.
Sonnius (Laurent), 258.
Sonnius (Michel), 61, 89, 92, 92, 149, 169, 171, 172, 172, 172, 172, 172, 211, 219, 220, 220, 220, 242, 242, 242.
Sonnius, 346.
Soolmans (Nicolas), 374.
Sophocle, 169.
Sora, 258.
Sorbonne (La), 84, 90, 139, 368.
Sossiego del Alma, 20.
Soubron (Thomas) 258.
Spangenberg (George van), 73, 77, 78, 78, 78, 78, 79, 79, 124, 163.

Spanoghe (Emile), 128, 340.
Speculum Vanitatis, 336.
Speculum orbis terrarum, 360.
Spegel der Gerechticheit, 35, 36, 51, 52.
Spelen van Sinnen, 224, 248-250, 340, 359.
Spelman (Gérard) ou Speelman, 18, 18, 19, 19, 20, 372.
Sphaera (De), 119.
Spieghel der Calvinisten, 61.
Spieghel der Zeevaerdt, 112, 232, 234-238.
Spierinck (Hans) alias Arents (Hans), 45, 45, 149, 149, 149, 243, 247, 250-251.
Spinola (Ambroise), 281, 289, 289, 289, 290, 345.
Spinola (Carolus), 281.
Spinosa (Le Cardinal), 84.
Spitaels (Antoine), 157.
Spitholdius (Egbert), 278.
Sporckmans, 355.
Spore (André), 166, 173.
Spore (Nicolas), 136, 166.
Sporus (Andreas), voir : Spore.
Staden (Hans), 22.
Stadius (Jean), 63.
Stadius (Jos), 154, 154.
Steelsius (Jean), 19, 19, 20, 20, 20, 23, 23, 24, 24, 25, 25, 26, 34, 61, 113, 114, 117, 117, 117, 136, 178, 184, 372.
Steelsius (Les), 11.
Steene (Jean van den), 136.
Sreenhartsius (Quentin), 124, 157.
Steenvvyck, 136.
Stemme Austriacum, 310.
Sterck (Laurent), 157.
Sterck (Nicolas), 79, 100, 100, 100.
Sreur (Nicolas), 157.
Stevin (Simon), 221, 227, 235.
Stevvechius (Godescalcus), 215.
Stirpium adversaria nova, 222, 223, 223, 281.
Stirpium historiae pemptades sex, 221, 243, 280, 356.
Stirpium observationes, 223, 223.
Stobaeus (Joan.), 118, 118.
Stock (Simon), 299.
Stroupy (J. F.), 371.
Strada (F.), 307.
Strada (Louis), 84.
Straelen (Ant. van), 194.
Straelen (J. B. van der), 149, 307.
Straelen (Jean van), 83, 143.
Strasbourg, 33, 72.
Strella, 25.
Strong (Thomas), 268.
Stroobant (Pauvvels), 374.
Suavius (Lambert), 12, 12.
Suétone, 179.
Suidas - La Vie des philosophes Grecs, 346.
Sulpicius, voir Severus.
Summa sive aurea Armilla Bartholomaei Fumi, 24.
Summa Doctrina Christianae, 61.
Summa Sylvestrina, 117.
Summa S. Thomae, 165.
Summa Conciliorum omnium, 289.
Summo (De) Bono et aeterna Beatitudine hominis libri IV, 283.
Suron (Jean), 23.
Susato (Jac.), 159, 161.
Sustermans (Josse), 370.
Suzanne, 178.
Svveerrius (François), 84, 126, 127, 143, 143.
Svvingen ou Svvingenius (Henri), 264, 373.

Sylvarium libri IV, 288.
Sylvius (Charles), 233.
Sylvius (Guillaume), 24, 25, 25, 25, 25, 25, 53, 59, 61, 223, 224, 224, 224, 224, 224, 224, 224, 224, 228, 233, 233, 233, 233, 248-250, 359, 359, 360, 372, 373, 374, 374.
Sylvius (Jean), 20, 31.
Symbola heroica, 24, 29, 296, 301, 362, 362.
Symbolorum, 278.
Synagogue (La), 91.
Synonimia Geographica, 154, 226.
Synonimia latino-teutonicae, 128, 128, 340.

Tabula magistratuum Romanorum, 24.
Tabula itineraria e Peutingerorum Bibliotheca, 268.
Tacite, 227, 261, 261, 261, 261, 262, 297, 333.
Tafelen van Interest, 227.
Talmud (Le), 85.
Tarif des livres liturgiques, 344.
Tassaert (Philippe Joseph), 336, 336.
Tassis (Comte de), voir : Lamoral.
Tavernier (Aimé), 23, 136, 137, 137, 159, 374.
Teissier (Ant) Eloge des hommes savants, 4.
Tellinorius (Godefroid), 157.
Teniers (David I), 370.
Teniers (David II), 370.
Térence, 24, 29, 30, 63, 65, 65.
Termonde, 78, 265.
Térouane, 19, 19.
Tertullien, 115, 218, 218, 218, 220, 220, 220, 220, 220, 220.
Testamenten der XII Patriarchen, 24, 33, 61.
Testament (Le) de Plantin, 341.
Tetraglotton latine, graece, gallice et teutonice, collectore Cornelio Kiliano Dufflaeo, 128, 129.
Texere (Jos.), 356.
Théâtre de l'Univers, 73, 169, 241.
Théâtre de la noblesse de France, 258.
Theatri epitome, 226.
Theatri orbis terrarum enchiridion, par H. Favolius, 167, 190.
Theatro del Mondo, 356, 364.
Theatrum Orbis Terrarum, 153, 154, 189, 190, 218-222, 226, 226, 226, 226, 226, 226, 226, 226, 226, 226, 226, 226, 226, 226, 226, 226, 226, 280.
Theatrum flosculorum Plantinianae Officinae, 256.
Theatrum typographicum Plantinianae Officinae, 256.
Themis Dea, 178, 267.
Thémistocle, 311.
Theognidis Sententiae, 169.
Théologie germanique, 21, 21, 22.
Thérèse (Sainte), 48.
Thérèse (Ste) de Jesu, 288, 291.
Thesaurus Christian hominis, 153.
Thesaurus geographicus, 126, 242, 268.
Thesaurus Precum, 334, 362.
Thesaurus rei antiquariae, 169, 227.
Thesaurus Theutonicae Linguae, 120-122, 124, 125, 128, 157, 157, 169, 355.
Theutomista, 125.
Thévet (F. André), 21, 22, 22.
Thibault (Jehan), 134, 372.
Thielen (Phil. van), 338.
Thiende (De), 227.
Thierry (Jean), 124.
Thieullier (Hendrik), 374.

Thionville, 293.
Tholincx (Le licencié), 315.
Thomas d'Aquin (St.), 117, 154, 374.
Thoma a Jesu, 278, 288.
Thomas a Kempis, 35, 48, 187, 337, 337.
Thomas de Savoie (Le prince), 293, 293.
Thomas a Veiga, 62, 63.
Thomas d'Ypres (Jean), 358.
Thomyris, 327.
Thomyris et Cyrus, 369.
Thou (de), 72.
Thubal-Cain, 82.
Thulden (Théodore van), 370.
Thys (Gheeraert), 259.
Thys (Pierre), 374.
Tianus, 84.
Tiele (P. A.), 36, 39, 233, 251.
Tieneponde (Hans), 100, 100.
Tiercelin (Charles de) seigneur de la Roche du Maine, 5.
Tiercelin (Christophle de), 5.
Tilens, (Antoine), 61, 61, 61, 129.
Tiletanus alias Ravesteyn (Josse), 31, 138.
Tiron (Ant.), 157, 339.
Tisnacq, voir : De Tisnacq.
Titus, 268.
'T Kint (Arnold) Senior, 45, 46, 233, 244.
'T Kint (Arnold) Junior, 46, 244.
'T Kint (Henri), 46.
Toison d'or (La), 290, 291, 293, 294, 310, 355.
Tol (Cornelis), 100, 100, 108, 163.
Tolède, 107, 265, 298.
Tollis (Jean), 77, 112.
Tollenarius (J.), 336.
Tongeren (Guillaume van), 290, 373.
Tongeren (Pierre van), 170.
Tongerloo, 376.
Topiarius, 165, 169.
Topicorum, 346.
Torniellus, 278, 287.
Torrentius (Livinus), 99, 179, 235, 237.
Toscane (La), 368.
Toulouse, 4.
Tournai, 108, 108, 108, 108, 112, 147, 153, 178, 224, 224, 228, 265, 289, 293, 308, 308, 308, 309.
Tournay (Abbaye de St. Martin), 215.
Tours, 5, 4, 4, 4, 4, 4, 4, 5, 5, 343.
Tovardus (Louis), 188.
Toyson d'Or (La), 25.
Tragoediae Sophoclis, 355.
Traité contre la Peste, 61, 153.
Traité très excellent contenant la manière d'être préservé de peste, 167.
Traité des confitures, 20.
Trente, 64, 64, 74, 91, 97, 99, 101, 135, 137, 137, 137, 138, 138, 138, 216.
Treysta, 237.
Tribonianus, 309.
Tricasse, 23, 23.
Triumphus Jesu Christi Crucifixi, 268, 297, 362.
Trognesius (Emmanuel Phil.), 99, 99, 99, 99.
Trognesius (Jean), 136, 341.
Trognesius (Joachim), 374.
Trognesius, 61.
Tronchiennes, 113.
Troyens (Gaspar), 372, 373.
Troyes, 72, 77, 88, 158.
Truyhoven, 273.
Tulda, 93.
Turcs (Les), 225.

Turin, 87, 87, 208, 212, 212, 212, 212, 212.
Turnhout (Jean van), 136.
Twe-spraack van de Nederduitsche Letterkunst, 53.
Tyrannies et cruautez des Espagnols ès Indes Occidentales, 146, 202.

Uden (Luc van), 338.
Unitas fortis, 294.
Université de Cambridge, 143.
Université de Leyde, 233, 233, 233, 233, 233, 233, 233, 234, 251, 251, 251.
Université de Louvain, 74, 134, 138, 138.
Université de Paris, 138.
Urbain II, 259, 259.
Urbain VIII, 276-278, 288, 295, 295, 295, 295, 295, 332, 333.
Urbium Belgicarum Centuria, 311.
Ursinus (Fulvius), 63.
Utrecht, 220, 223, 224, 235.
Uyten-VVael (Petrus), 105.

Vacaresco (Hélène), 342.
Vaenius (Gertrude), 362.
Vaenius (Otto), 266, 266, 310 334, 362, 363, 363.
Valdès, 139.
Valenciennes, 86, 265, 265.
Valère (Maxime), 23.
Valerius (Corn.), 119, 154, 154, 169.
Vallès, 218.
Valverde (Jean de), 63, 182, 182, 364.
Vantrouillier (Thomas), 172.
Variarum lectionum libri III, 227.
Variorum lectionum liber IIII, 119, 261.
Vatican (Le), 74, 87.
Vegetii (Flavii), de Re militari libri quatuor, 235, 247, 359.
Veiga (Thomas a), voir : Thomas.
Velasquez, 290.
Velde (Adrien van de), 98, 99, 100, 100.
Veldius (Jac.), 154.
Velpius (Reynerus), 136.
Velpius (Rutgerus), 136.
Vence (L'Evêque de), 212.
Vendius, 83.
Veneris (De) libri duo, 165.
Venise, 18, 22, 57, 57, 58, 85, 106, 139, 139, 139, 148, 148, 212, 212, 241, 259, 261, 346, 346.
Venius, voir : Vaenius.
Venne (Adrien van de), 348, 348.
Verbruggen (Pierre), 343, 358.
Vercouillie (J.), 128, 340.
Verdonck (Rumoldus), 255, 273, 274.
Verdussen (Jean Bapt.), 138, 311.
Verdussen (Jérome), 266, 297, 298, 311, 373, 373.
Verdussen den Jonghe (Hieronymus), 374.
Verdussen (Pierre), 364.
Verdussen (Vente), 18, 279.
Verepaeus, 169.

Verhaecht (Tobie), 275.
Verhaert (P.), 348.
Verhoeven (Abraham), 190, 263, 374.
Verhoeven (Vve d'Abraham), 190.
Verhoeven (Vente), 18.
Verhulst (Godtgaf), 372, 374.
Verhulst (Martin), 374.
Verhulst (Mayken), 372.
Veridicus Christianus, 267, 288, 356.
Verlat (Charles), 348.
Vermandois (Le), 23, 23, 29, 29, 182, 368.
Vermeer, 266.
Vermeere (Martin) (Nutius), 374.
Vermeulen (Corn.), 370, 371.
Vernismaker (Jan Battman), 373.
Vernois (Pierre) dit Milan, 24, 24.
Véronique (Sainte), 357.
Verschaude (Laurent), 100, 100.
Versteghen (Isebrandt), 136.
Versteghen, 158.
Vervliet (Daniel), 136, 247, 264, 374, 374.
Vervoort (Désiré), 371.
Vervvithagen (Jean), 30, 31, 59, 117, 117, 118, 136, 137, 165, 165, 165, 165, 166, 225, 225.
Vésale (André), 63, 160, 162, 163, 356.
Vesta, sive Ant-Ari-tarchi Vindex, 281.
Via Crucis, 278, 301.
Viaje (El Memorable y glorioso) del infante Cardenal D. Fernando de Austria, 301.
Vianen, 38, 38, 42.
Vibert (Pierre), 373.
Victor (Claudius Marius), 20.
Vida (Marcus Hieronymus), 21, 23.
Vie (La) en Dieu, voir : Secte.
Vie (La) de St. François, 190.
Vienne (Autriche), 74, 222, 222, 261, 282, 302, 338, 338, 342.
Vienne (France), 20.
Vierge (Statue de la) Marie, 357, 357, 357, 357.
Vierge (La) et l'Enfant Jésus, 338.
Vierge (La) aux sept douleurs, 333.
Vier Wterste, 228.
Vies (Les) et alliances des comtes de Hollande et Zélande, 167, 190, 190, 235, 266, 266.
Viglius, 86, 87.
Villalba, 107.
Villanus (Jac.), 40, 54.
Villavicentius, voir : Laurentius.
Villier (Hubert Phil. de), 20.
Vincent (Antoine), 30.
Vincent (Jacques), 7.
Vincent (Jean), 20.
Vincentius (Balthasar), 154, 226, 280.
Vinck (Ignatius), 374, 374.
Vindiciae Hispanicae, 310, 310.
Virgile, 21, 61, 61, 61, 63, 63, 65, 168, 169, 169, 169, 288.
Virgile de Bologne, 358.
Virginitate (De), 61.
Virtutes Cardinales, 362.
Vissenaken (VVm van), 372.
Vita (De) ac Miraculis D. Theclae, 330.
Vita Roberti Bellarmini, 362.
Vita patrum, 298, 299, 363.
Vitarum patrum, 278.
Vitas (De) Felicitate, 20.
Vitruve, 282.
Vivae Imagines partium Corporis humani, 122, 181, 364.
Vives, 21, 21.
Vlimmerius (Jean), 215, 216.

Vocabulaire, 20, 21, 153.
Voet (Alex.), 370.
Volumen Legum parvum, 118.
Vorsterman (Guill.), 11, 134, 147, 372.
Vorsterman (Luc.), 288, 301, 334, 348, 360, 363, 369, 369.
Vosmeer (Michel), 167, 190, 235.
Vostre (Simon), 181.
Vredius (Michel), 158.
Vredius (Olivier), 302.
Vrients (Jean-Bapt.), 226, 226, 226, 226, 265-266, 268, 347, 360, 363, 363, 363, 373.
Vrintius, (J. B.), voir : Vrients.
Vrouwen (Der) lof ende lasteringe, 146, 356.
Vulgate, (La), 71, 80, 90, 90, 90, 90, 90, 90, 91, 91, 91, 91, 91, 92.

VVackernagel (Rudolphe), 26.
VVaesberghe (Jean van), 24, 136, 372.
VVagenaer (Luc. Joan.), voir : Aurigarius.
VVaichmans (Jaspar), 243.
VVandellin (Henrich), 373.
VVavre (Nicolas van de), 185.
VVeimar, 290.
VVellens Jérome), voir : Cock.
VVellens (Marie-Henriette-Colette), 318.
VVenceslas (L'empereur-roi), 338.
VVendelinus (Godefr.), 336.
VVerden (Jac. van), 336, 336.
VVerve (Van de) de Vorselaer, 280.
VVéry (Ant.), 362.
VVesel, 38.
VVesterhovius (Laurent), 215.
VVestphalie, 36, 319.
VViclef (Jean), 133.
VVidmanstadt, 74.
VVielandt (Jean), 256, 269.

VVierickx (Antoine), 267, 360.
VVierickx (Jean), 3, 3, 82, 82, 104, 105, 113, 176, 178, 178, 178, 186, 186, 186, 186, 186, 186, 186, 187, 220, 228, 228, 267, 343, 359, 360, 362.
VVierickx (Jérome), 105, 180, 186, 186, 186, 186, 187, 188, 188, 188, 188, 189, 263-264, 267, 333, 333, 362.
VVierickx (Les), 119, 128, 186-189, 265, 268, 370.
VVilbroti (Georges), 136.
VVillebrord (Thomas) Bosschaert, 299, 331, 331, 331, 331, 331, 336, 375.
VVillems (Alphonse), 297.
VVillems (Joan.), voir : Harlemius.
VVillemsens (Georgius), 373.
VVilson, 280.
VVinde (Louis van de), 136.
VVitdoeck (Jean), 279, 369, 369.
VVittenberg, 71.
VVolfert, (B.), 338, 338.
VVolschaten (Gérard van), 138, 373.
VVoons (Jac.) et sa veuve, 373.
VVouters (Frans), 347.
VVourers (Henrick), 372.
VVoutneel, (Joan), 266.
VVoverius (Jean), 255, 262-263, 275, 275, 275, 275, 275, 275, 275, 275, 275, 304, 330, 330, 331, 341, 341, 350, 375, 375, 375.
VVreeintens (Le Doyen), 255.
VVright & Schulz, 347.
VVyngaerden (Antoine van den) 23, 23.
VVyngaert (François van den), 301, 371.
VVynrycx (Jan), 372, 374.

Ximenes (Le Cardinal François), 71, 84, 90.

Ximenez (Emanuel), 188.
Ximenez (Ferdinand de), 43, 62, 188, 244.
Ximenez (Jacques), 188.

Ykens (François), 338.
Ypres, 113, 267, 330.

Zangrius (Pierre), 136, 262.
Zantvoorde, 66.
Zayas ou Cayas (Gabriel de), 13, 13, 14, 25, 39, 54, 60, 61, 72, 72, 72, 73, 73, 74, 74, 76, 78, 79, 82, 84, 87, 90, 90, 119, 143, 146, 146, 162, 203-205, 208, 208, 209, 210, 216, 220, 234, 236, 242, 242, 242, 242, 242, 242, 365.
Zedler, 346.
Zeghers (Gérard), 301, 357, 374.
Zeitschrift für historische Theologie, 36.
Zélande, 112.
Zelius (Bernard), 157.
Zell (Jean), 133.
Zell (Ulrich), 346, 346.
Zénon, 282.
Zittaert, 158.
Zoute-Leeuvv, 248.
Zuniga (Juan de), 84, 85.
Zurch (Jaspar van), 60.
Zurich (Gaspar van), 210.
Zutphen, 278, 278.
Zvvinglius, 133.

TABLE DES PLANCHES
HORS TEXTE

CUIVRES

PORTRAITS

Christophe Plantin par Joannes VVierickx.
Christophe Plantin - médaillon - 1588.
Christophe Plantin par Hubert Goltzius.
Balthasar Moretus I, d'après Erasme Quellin.
Juste Lipse, d'après P. P. Rubens.
Otto Venius, gravé par Paul Pontius.
Jean-Jacques Chiffler, d'après Nic. van der Horst.
Jean-Baptiste Houvvaert par Joannes VVierickx.
Leonardus Lessius, d'après P. P. Rubens.
Jean van Havre, d'après P. P. Rubens.
Ferdinand III, roi de Hongrie, d'après Pierre de Jode.
Le comte-duc d'Olivares, d'après P.P. Rubens et Erasme Quellin.

MARQUES

Deux marques de l'Imprimerie plantinienne.
Deux marques de l'Imprimerie plantinienne.

FRONTISPICES

de la Serre. Entrée de la Reyne-Mère du Roy très-chrestien dans les villes des Pays-Bas, 1632, d'après van der Horst.
Lud. Blosii Opera 1632, d'après P. P. Rubens.
Philomathi Musae Juveniles 1654, gravé par Corneille Galle le Jeune.

PLANCHES

Office de la Vierge : L'Annonciation - La Visitation L'Adoration des Bergers - La Présentation au Temple, gravées par Jean VVierickx.

La Passion de Jésus-Christ : Le Christ devant Caiphe - La rencontre de Véronique - Le Christ en Croix - Le Christ aux Limbes, par Lucas de Leyde.
Le baptême du Christ par Lucas de Leyde (copie ancienne).
Opera divi Augustini : St. Augustin par Jean Sadeleer.
Descrittione di tutti i Paesi Bassi : La Cathédrale - L'Hôtel de Ville - La Bourse d'Anvers - La maison Hanséatique, gravées par Hogenberg.
Heures de Notre-Dame : Le roi David - Le baiser de Judas - La Descente de la Croix - La mise au tombeau, d'après Martin De Vos.
Fr. Costerus : Meditationes in Hymnum Ave Maris Stella. Deux planches, gravées par Pierre van der Borght.

Les généalogies et anciennes descentes des Forestiers et comtes de Flandres : Marguerite de Male, comtesse de Flandres - Charles le Bon, comte de Flandres.
Officium Beatae Mariae Virginis : L'Annonciation - La rencontre de Marie et de Zacharie, gravés par H. Galle.
Petri Biverii Sacrum Sanctuarium : quatre planches, gravées par Adrien Collaert.
Thom. Saillii Thesaurus precum : quatre planches, d'après Adam van Noort.
de la Serre : Entrée de la Reyne-Mère du Roy très-chrestien dans les villes des Pays-Bas : Marie de Médicis - Entrée dans la ville de Bruxelles - Entrée dans la ville d'Anvers - Entrée dans la ville de Mons, d'après van der Horst.
Joannes Boenerus, Delineatio historica fratrum minorum occisorum : quatre planches, gravées par André Pauvvels.
Jacq. Cateri Virtutes Cardinales : La Foi - La Tempérance, gravées par C. Galle, le père.

BOIS

Emblème de Mathieu de Lobel.
La Carte de Flandre par Mercator.
Descrittione di tutti i Paesi Bassi Guicciardini. Plan de la Ville de Bruxelles - Plan de la Ville d'Anvers - Plan de la Ville de Gand.
La Cathédrale d'Anvers.
Missale Romanum 1574 : L'Annonciation.
Missale Romanum 1575 : Le roi David - L'annonciation - L'adoration des Bergers - Le Christ en croix.
Icones Imperatorum Goltzii. Jules César - Trajan - Charles-Quint - Maximilien I.
Deux lettres monumentales et marque plantinienne.
Neuf culs-de-lampe.

REIMPRESSIONS

Titre du *Cruydeboeck* de Remb. Dodoens, 2e édition, 1563.

Titre et page de texte des *Heures de Notre-Dame* 1565.
Titre de *Grammatica Hebraea* 1570.
Sous-titre de la Bible Polyglotte. (*Apparatus*) 1572.
Sous-titre de la Bible Polyglotte. (*Novum testamentum Graece*) 1572.
Première page du Canon du *Missale Romanum* de 1574.
Titre de *Plantarum Seu Stirpium Historia* de Mathieu de Lobel 1576.
Annexe à *Ordinantie, Instructie ende Convenien der Staten van Brabant* 1580.

FAC-SIMILE

Lettre de Pierre Porret à Chr. Plantin.

REPRODUCTIONS

Volets du triptyque qui ornent le monument sépulcral de Plantin dans la Cathédrale d'Anvers : Christophe Plantin, son fils Christophe et leur Patron, Jeanne Rivière, ses six filles et St. Jean Baptiste.

TABLE DES ILLUSTRATIONS
DANS LE TEXTE

Or. signifie : imprimé sur les bois originaux conservés au Musée Plantin-Moretus.
Rep. signifie : reproduction d'après des documents, d'illustrations dont les bois ou les cuivres originaux avaient disparu avant la reprise des collections par la Ville d'Anvers.

				Page
Frontispice de la Bible Polyglotte (3e et 4e volumes) 1568	or.	TITRE		
Un frontispice	or.			1
Armoiries de la famille Gras ou Grassis	rep.			6
Armoiries que Melchior Moretus fit imprimer sur ses thèses académiques, en 1597	rep.			6
Armoiries accordées à la famille Moretus, lors de son annoblissement, en 1692	rep.			6
Cul-de-lampe (Employé dans F. Aguilonii *Optica* 1613, p. 104)	or.			8
Sept planches de : *Les Observations de plusieurs singularitez trouvées en Grèce etc.* Pierre Belon du Mans 1555	rep.			12-13
Cul-de-lampe (Employé dans J. J. *Chifflet, Vindiciae Hispanicae* 1645, p. 107)	or.			14
Marque de l'Imprimerie Jehan Bellère	rep.			18
Première marque plantinienne	rep.			18
Seconde marque plantinienne	rep.			20
Vignette sur le Titre des *Heures de Notre Dame*, 1557	rep.			21
Six planches de : *Historiale Description de l'Afrique*, Jean Léon 1555	rep.			20-21
Six planches de : *Les Singularitez de la France Antarctique*, André Thévet, 1558	rep.			22
Quatre planches de : *Histoire des Pays septentrionaux*, Olaus Magnus, 1558	rep.			23
Deux marques plantiniennes, 1558-1562	or.			26
Marque plantinienne 1562	rep.			29
Deux marques plantiniennes, 1564 or. 1567	rep.			30
Marque plantinienne, 1576	rep.			31
Billet, signé de Marguerite de Parme	fac-similé			32
Titre de : *Instruction Chrestienne*, 1522	rep.			32
Henri Niclaes	rep.			33
Quatre marques plantiniennes, 1572 rep., 1573 or., 1575	or.			34
Trois marques plantiniennes, 1573 or., 1374 or., 1376	rep.			35
Alphabet de lettres à entrelacs et rinceaux sans figures, 1563	or.			37
Alphabet romain, 1563	or.			38
Alphabet grec, 1563	or.			39
Titre de : *Imagines et Figurae Bibliorum*, 1581	rep.			40
Deux planches de: *Imagines et Figurae Bibliorum*, 1581	rep.			41
Lettres hebraïques, 1564	or.			43
Lettre de : *La Magnifique Pompe funèbre faite aux obsèques de l'empereur Charles Cinquième*, 1559	rep.			44
Planche de la *Pompe funèbre*, 1559	rep.			45
Planche de la *Pompe funèbre*, 1559	rep.			46
Planche de la *Pompe funèbre*, 1559	rep.			47
Planche de la *Pompe funèbre*, 1559	rep.			49
Titre de: *Den Spogel der Gherechticheit*	rep.			50
Planche du 3e livre du *Den Spegel der Gherechticheit*	rep.			51
Une page de : *Het boeck der Ghetuygenissen*, 1581	rep.			52
Une page de : *De Landtwinninghe ende Hoeve*, 1582	rep.			53
Théodore Poelman	rep.			57
Huit bois des *Devises héroïques de Claude Paradin*, 1562	or.			58-58
Hadr. Junius	rep.			60
Quatre bois de : *Emblemata Hadriani Junii*, 1565	or.			61
Joan. Sambucus	rep.			62
Titre et quatre planches de : *Emblemata de Sambuci*, 1566	rep.			63
Titre de *Reynaert de Vos*, 1566	rep.			64
Quatre planches de *Reynaert de Vos*, 1566	rep.			65
Quatre planches de : *Centum Fabulae a Gabr. Faerno Explicatae* 1565	rep.			66
Cul-de-lampe (Employé dans *Obras de S. Teresa de Jesu*, 1630)	or.			66
Premier frontispice du premier volume de la Bible Polyglotte	rep.			68
Second frontispice de la Bible Polyglotte	rep.			69
Armoiries de Philippe II, 1602	rep.			73

Table des illustrations

Philippe II, 1600	rep.	75
Antoine Perrenot, Cardinal de Granvelle	rep.	76
Arias Montanus	rep.	77
Guill. Lindanus	rep.	78
Jean Livineius	rep.	78
Guill. Canterus	rep.	79
Aug. Hunnaeus	rep.	79
Page de la Bible Polyglotte	rep.	80
Page de la Bible Polyglotte	rep.	81
Franc. Raphelengien	rep.	83
Alphabet, 1568	or.	84-85
Alphabet, 1568	or.	86-87
Alphabet romain, 1570	or.	88
Alphabet grec, 1573	or.	89
Caractères grecs	or.	90
Caractères syriaques et caractères samaritains	or.	90
Grandes capitales grecques	or.	91
Cul-de-lampe	or.	93
Trois vignettes du *Missale Romanum*, in-8°, 1577	or.	97
Quatre bois des *Heures de Notre Dame*, in-16°, 1570	or.	98
Bois du *Missale Romanum*, in-4° de 1573, entouré de 10 vignettes du *Breviarium Romanum* de 1572	or.	99
Six bois de l'*Officium B. Mariae*, in-8°, 1573	or.	100-101
Seize bois de l'Ancien Testament	or.	102
Seize bois du Nouveau Testament, 1573	or.	103
Cinq bois du *Missale Romanum* 1574	or.	104
Bois du *Breviarium Romanum*, in-4°, 1575	or.	105
Bois du *Breviarium Romanum*, 1575 et Quatre vignettes du *Missale Romanum*, 1574	or.	106
Bois du *Breviarium Romanum*, 1575 et Quatre vignettes du *Missale Romanum*, 1574	or.	107
Titre de l'*Antiphonaire* de: 1573	rep.	109
Deux pages de l'Antiphonaire de 1573	or.	110-111
Deux planches de: *Humanae Salutis Monumenta*, Arias Montanus, 1571	or.	112
Bois du *Missale Romanum*, in 4°, 1575	or.	113
Cinq vignettes du *Missale Romanum*, in-8°, 1577	or.	114
Cul-de-lampe (Employé dans le *Missale Romanum* de 1672, p. CX)		114
Rembertus Dodonaeus	rep.	118
Trois bois de *Florum et Coronariarum odoratarumque historia Remberti Dodonaei*, 1568	or.	119
Titre du *Thesaurus theutonicae linguae*, 1573	rep.	120
Planche de *Icones veterum aliquot ac recentium, Medicorum Philosophorumque*, 1574	rep.	121
Deux planches de *Exercitatio Alphabetica*, 1569	rep.	122-123
Carolus Clusius	rep.	124
Gemma Phrisius	rep.	125
Quatre bois de *Purgantium aliarumque herbarum historia Remb. Dodonaei*, 1574	or.	126
Trois bois de *Plantarum seu Stirpium Historia Matth. Lobelius*, 1576	or.	127
Cinq bois de *Nova Stirpium. P. Pena et M. de Lobel*, 1576	or.	128-129
Marques de: La Veuve de Roland van den Dorp, Michel Hillen, Jehan Thibault, Arnold Birckman, Guillaume Vorsterman	rep.	134
Marques de: Grégoire De Bonte, Jean Crinitus, Jean Roelants	rep.	135
Marques de: Jean van Ghelen II, La Veuve de Jean Steelsius, Jean Foulerus	rep.	136
Marque plantinienne	rep.	137
Marques de : Guillaume Lesteens, Jean-Baptiste Verdussen, La veuve de Jacques II Mesens, Gérard van VVoisschaten II, Martin Nutius II	rep.	138
Marque de Henri Aertsens	rep.	139
Alphabet à entrelacs redoublés, 1568	or.	144
Lettrines avec personnages, 1571	or.	145
Lettre Monumentale, 1571	or.	146
Alphabet gothique à rinceaux, 1570	or.	147
Alphabet niellé de majuscules gothiques, 1571	or.	148
Alphabet à entrelacs, 1571	or.	149
Alphabet orné de sujets religieux, 1571	or.	150
Page composée par Christophe Beys	rep.	150
Titre des V Livres de Moïse, 1567	rep.	154
Titre de la *Biblia*, 1567	rep.	154
Accord conclu entre Chr. Plantin et Robert Granjon	fac-similé	155
Livre tenu par Henri Du Tour, le jeune	fac-similé	156
Trois bois du *Livre des Venins*, J. Grevin, 1568	or.	157
Vesalius	rep.	160
Titre de *Anatomie oft Levende beelden vande deelen des menschelicken lichaems*, 1568	or.	161
Deux planches de l'Anatomie, 1568	rep.	162-163
Bois de *Cyclognomica, Corn. Gemma*, 1569	or.	164
Garibay y Zamalao	or.	165
Armes du Royaume de Léon, Histoire de l'Espagne, 1571	rep.	166
Armes du Royaume de Castille, Histoire de l'Espagne, 1571	rep.	167
Titre de *Cosmographia Petri Apiani*, 1574	rep.	168
Titre six bois des *Emblemata Alciati*, 1574	or.	170-171
Deux pages de: *De Oeconomia Sacra circa pauperum curam a Christo instituta apostolis tradita* 1564	rep.	173
Cul-de-lampe	or.	174
Planche de la Bible Polyglotte	rep.	176
Deux planches de *Humanae Salutis Monumenta B. Ariae Montani Studio Constructa et Decantata*, 1571	rep.	179
Deux planches de: *De rerum usu et abusu, auctore Bernardo Furmero*, 1575	rep.	181
Trois planches de: *Lud. Hilessemius, Sacrarum Antiquitatum Monumenta*, 1577	rep.	183
Armoiries de Jean-Baptiste Houvvaert	rep.	184
Deux planches de *J. B. Howwaert, Pegasides plein ende den lusthof der maegbden*, 1583	rep.	185
Deux planches de *Natalis, Evangelicae Historiae Imagines*, 1593	rep.	186-187
Lettres ornées	or.	189
Cul-de-lampe, (Employé dans a) *Alciati Emblemata*, p. 16, 1648; b) *Chifflet : Les marques d'honneur de la maison de Taxis*, p. 55, 1645; c) *Offic. B. Mariae*, p. 39, 1641)	or.	190
Charles-Quint et Philippe II, armes d'Espagne		
Fleuron (Employé dans *Gabriel de Sancta Maria, Tratado de las 7 Missas de S. Joseph*, p. 346, 1675)	or.	
Deux cartouches		193
Quatre bois de : *Incomst van den Prince van Oraignen*, 1579	or.	196-197
Quatre bois de l'*Entrée de l'Archiduc Mathias à Bruxelles*, 1578	or.	198-199
Planche de l'*Entrée du duc d'Alençon à Anvers en 1581*	rep.	200
Titre de l'*Entrée du duc d'Alençon à Anvers*, 1582	rep.	201
Pièce de vers adressée par Plantin au Prince d'Orange en 1579 (fac-similé), entre deux bois, employés dans les *Heures de Notre Dame*, 1565, f° lim. 4 recto)	or.	203
Planche de l'*Entrée du duc d'Alençon à Anvers*, 1581	rep.	204-205
Planche de l'*Entrée du duc d'Alençon à Anvers*, 1581	rep.	207
Planche de l'*Entrée du duc d'Alençon à Anvers*, 1581	rep.	209
Planche de l'*Entrée du duc d'Alençon à Anvers*, 1581	rep.	211
Cul-de-lampe: Armes d'Espagne	or.	212
Second frontispice de *Descritione di tutti i Paesi Bassi, Guicciardini*	rep.	216
Troisième frontispice de *Descritione di tutti i Paesi Bassi, Guicciardini*	rep.	217
Abraham Ortelius	rep.	218
Titre du *Theatrum Orbis Terrarum*, 1579	rep.	219
Cartouche du *Theatrum Orbis Terrarum*, 1579	rep.	220
Cartouche du *Theatrum Orbis Terrarum*, 1579	rep.	221
Cartouche du *Theatrum Orbis Terrarum*, 1579	rep.	222
Johan. Goropius Becanus	rep.	223
Trois bois de *Joannes Goropius Becanus, Hieroglyphica*, 1580	or.	225
Jean de la Jessee	rep.	228
Cul-de-lampe, (Employé dans		

Table des illustrations

le *Missale Romanum* de 1728 page CXIV)	or.	229
Titre du *Spiegel der Zeevaerdt*,1583	rep.	232
Cartouche du *Spiegel der Zeevaerdt*, 1583	rep.	234
Cartouche du *Spiegel der Zeevaerdt*, 1583	rep.	235
Cartouche du *Spiegel der Zeevaerdt*, 1583	rep.	236
Cartouche du *Spiegel der Zeevaerdt*, 1583	rep.	237
Cartouche du *Spiegel der Zeevaerdt*, 1583	rep.	238
Trois bois de Remberti Dodonaei *Stirpium Historiae Pemptades sex*, 1583	or.	243
Epitaphe de Plantin par Justus Rycxquius (avec marque typographique)	or.	245
Armes d'Auguste, duc de Saxe	rep.	246
Quatre bois de *Flavii Vegetii de re militari*, 1585	or.	247
Quatre bois du *Spelen van Sinnen, Silvius*, 1562	or.	248-249
Deux blasons des *Spelen van Sinnen, Silvius*, 1562	or.	250
Monogramme de Crist. Plantin	rep.	251
Marque de Gilles Beys	rep.	257
Trois marques de Gilles Beys	rep.	258
Marque de Gilles Beys et trois marques d'Adrien Perrier	rep.	259
Page autographe de Jean Moretus I	fac-similé	260
Deux planches de *El Cavallero Determinado*, 1591	rep.	263
Page 49 de l'*Officium B. Mariae Virginis*, 1600	or.	265
Deux planches de l'*Officium B. Mariae Virginis*, 1600	rep.	266
Cul-de-lampe (employé dans l'*Off. B. Mariae* de 1573 sur le titre)	or.	269
Deux planches de *Justi Lipsi, De Cruce*, 1593	rep.	274-275
Trois planches de *Justi Lipsi Poliorceticum*, 1594	rep.	276
Planche de *Saturnalium Sermonum Justi Lipsi*, 1604	rep.	277
Planche de *Saturnalium Sermonum Justi Lipsi*, 1604	rep.	278
Planche de *Saturnalium Sermonum Justi Lipsi*, 1604	rep.	279
Alphabet fleuri, grand format	or.	280
Alphabet fleuri, moyen format	or.	281
Alphabet fleuri, petit format	or.	283
Frontispice et trois planches de *Veridicus Christianus*, 1601	rep.	288-289
Alphabet à rinceaux	or.	290-291
Deux planches de *Aurei Saeculi Imago*, 1596	rep.	292
Deux planches (rep.) et trois bois (org.) de *Francisci Aguilonii Optica*, 1613	or.	294-295
Alphabet de lettres gothiques, rouge et noir	or.	296-297
Philippe Rubens	rep.	299
La mort de Sénèque, 1615	rep.	300
Buste de Sénèque, 1615	rep.	303
Cul-de-lampe (Employé dans *Officio de la Semana Sancta*, p.25, 1705)	or.	304
Titre de *Parcarpium marianum*, 1618	rep.	308
Deux planches de *Paradisus Sponsi et Sponsae*, 1618	rep.	309
Alphabet gothique à fins rinceaux	or.	310
Cul-de-lampe	or.	312
Baronius, 1620	rep.	316
Trois bois des *Annales Ecclesiastici Baronii*, 1620	or.	317
Alphabet à rinceaux	or.	318-319
Cul-de-lampe	or.	319
Façade du Musée, Marché du Vendredi	dessin de W. Vaes	322
Marque plantinienne sculptée au-dessus de la porte d'entrée du Musée	dessin de W. Vaes	323
Une des anciennes presses	dessin de W. Vaes	324
Buste de Christophe Plantin	dessin de W. Vaes	325
Buste de Juste Lipse	dessin de W. Vaes	326
Buste de Jean Moretus I	dessin de W. Vaes	327
Buste de Jean Moretus II	dessin de W. Vaes	328
Buste de Balthasar Moretus I	dessin de W. Vaes	329
Buste de Balthasar Moretus II	dessin de W. Vaes	330
Buste de Balthasar Moretus III	dessin de W. Vaes	331
Buste de Balthasar Moretus IV	dessin de W. Vaes	332
Buste de Jean-Jacques Moretus	dessin de W. Vaes	333
Coin de la Cour (vigne)	dessin de W. Vaes	334
Titre du *Pentateuchus Moysis*, 1625	rep.	335
Planche de *Constitutiones Ordinis Velleris Aurei*, 1560	rep.	336
La Cour intérieure	dessin de W. Vaes	337
L'Imprimerie	dessin de W. Vaes	339
Majuscules et minuscules grande gothique	or.	340
La Chambre de Juste Lipse	dessin de W. Vaes	341
La Chambre des Correcteurs	dessin de W. Vaes	342
La Pompe (cour)	dessin de W. Vaes	343
Tête de Pilier (cour)	dessin de W. Vaes	344
Titre de *Obsidio Bredana Armis Philippi III*, 1626	rep.	345
Six bois des *Emblemata Hesii*, 1636	or.	347
Initiales ornées de figurines	or.	348
Initiales ornées de rinceaux ombrés	or.	349
La Boutique	dessin de W. Vaes	349
Initiales ornées de figures d'animaux	or.	350
Initiales ornées de fleurs	or.	350
Le Bureau	dessin de W. Vaes	351
Cul-de-lampe, marque plantinienne, employée dans *Stephani Venandi Pighii Annales Romanorum*, 1625	rep.	352
Vestibule et Escalier	dessin de W. Vaes	354
Vierge, dans la petite bibliothèque	dessin de W. Vaes	357
La petite bibliothèque	dessin de W. Vaes	358
Petit salon, seconde salle des bois gravés	dessin de W. Vaes	359
Planche de *Imago Primi Saeculi Societatis Jesus*, 1640	rep.	360
Frontispice de *Romanae et Graecae Antiquitatis Monumenta*, 1645	rep.	361
Planche de *Nurembergii Historia Naturae*, 1635	or.	362
Alphabet gothique à entrelacs	or.	363
Initiales ornées d'armoiries papales	or.	364
La Salle des Conférences	dessin de W. Vaes	365
Planche de: *Les marques d'honneur de la Maison de Tassis*, 1645	rep.	366
Titre de *Les marques d'honneur de la Maison de Tassis*, 1645	rep.	367
Alphabet employé dans les Messes de la Hèle	or.	368
La Chambre à coucher	dessin de W. Vaes	369
La Fonderie	dessin de W. Vaes	370
La Salle des matrices	dessin de W. Vaes	371
Alphabet de petites gothiques sans décors	or.	372
Alphabet fleuri utilisé dans les Missels des XVIIe et XVIIIe siècles	or.	372
La grande bibliothèque	dessin de W. Vaes	373
Bois du *Missale Romanum* de 1837, entouré de quatre bois de Missels de 1650 et 1728	or.	375
Cul-de-lampe, marque utilisée dans *Hubertus Goltzius Icones Imperatorum Romanorum*, 1645	rep.	376
Cadre employé dans: *Descrittione di tutti i Paesi Bassi*, 1581	or.	377
Sept cartouches employés dans la Bible en Hébreu, 1566	or.	379-381
Cul-de-lampe (Employé dans *Tratado de las siete missas de S. Joseph*, 1675	or.	382
Cartouche employé dans *J. B. Houwaert. Incomst vanden prince Matthias*, 1579	or.	383
Alphabet fleuri employé dans les *Missels des XVIIe et XVIIIe siècles*	or.	385
Cul-de-lampe, employé dans le *Missale Romanum* de 1823 à la page 333	or.	407
Marque plantinienne d'après un dessin de P.P. Rubens, gravée par Jean-Christophe Jeghers. Employée dans *Fr. Francisci Quaresmii Elucidatio Terrae Sanctae historica, theologica et moralis*, 1639	rep.	411

Les cartouches des chapitres sont des reproductions d'encadrements des *"Icones veterum aliquot ac recentium, Medicorum Philosophorumque* 1574.

TABLE DES MATIERES

CHAPITRE I : 1514-1549	**CHAPITRE IX : 1570-1576**	**CHAPITRE XVIII : 1614-1618**
Naissance, jeunesse, études, apprentissage et mariage de Plantin — Page 1	Plantin prototypographe. Impression de l'Index — 133	Balthasar I et Jean II Moretus — 273
CHAPITRE II : 1549-1555	**CHAPITRE X**	**CHAPITRE XIX : 1618-1641**
Arrivée de Plantin à Anvers. Premières années de son séjour en cette ville. Il y exerce le métier de relieur — 11	La famille de Plantin — 143	Balthasar Moretus I — 286
CHAPITRE III : 1555-1562	**CHAPITRE XI**	**CHAPITRE XX : 1641-1674**
Premières impressions plantiniennes — 17	Plantin éditeur, imprimeur et libraire — 153	Balthasar Moretus II — 307
CHAPITRE IV : 1562-1563	**CHAPITRE XII**	**CHAPITRE XXI : 1674-1676**
La crise de 1562-1563. Relations de Plantin avec les Réformés. Impressions hétérodoxes — 29	Dessinateurs et graveurs employés par Plantin — 177	Balthasar Moretus III et les derniers Moretus imprimeurs. Transfert des collections à la Ville d'Anvers et Création du Musée Plantin-Moretus — 315
CHAPITRE V : 1563-1567	**CHAPITRE XIII : 1576-1583**	**CHAPITRE XXII**
Période de l'association — 57	Rapports de Plantin avec les partis politiques. Embarras pécuniaires — 193	Description du Musée Plantin-Moretus. Le rez-de-chaussée — 323
CHAPITRE VI : 1568-1573	**CHAPITRE XIV : 1576-1583**	**CHAPITRE XXIII**
La Bible Royale ou Bible Polyglotte. Arias Montanus et ses collaborateurs — 71	Impressions de 1576 à 1583. Rapports avec les savants — 215	Description du Musée Plantin-Moretus. L'Étage — 355
CHAPITRE VII : 1569-1569	**CHAPITRE XV : 1583-1585**	Documents — 379
Les livres liturgiques. Bréviaires, Missels, Psautiers, Antiphonaires, Diurnaux et Livres d'Heures — 97	Séjour de Plantin à Leyde — 233	Table alphabétique des noms propres — 385
CHAPITRE VIII : 1568-1576	**CHAPITRE XVI : 1585-1589**	Table des planches hors texte — 403
Impressions de 1568 à 1576. Le Dictionnaire flamand-latin. Corneille Kiel — 117	Dernières années de Plantin. Sa mort. Ses descendants — 241	Table des illustrations dans le texte — 404
	CHAPITRE XVII : 1589-1610	Table des matières — 407
	Jean Moretus I — 255	

Or.

Ce livre, le Musée Plantin-Moretus par Max Rooses, conservateur du musée, est édité par G. Zazzarini et Cie, a Anvers et est sorti des presses de l'imprimerie J.-E. Buschmann en juillet MCMXIV. Les caractères, ainsi que les cuivres et les bois qui ont servi a l'ornementation de cet ouvrage, appartiennent a l'officine plantinienne ou ils sont conservés. Le papier a la cuve des Konink. Papierfabrieken Van Gelder Zonen porte en filigrane le compas de Plantin. Les dessins des vues intérieures du musée ont été exécutés sur place spécialement pour cette édition par VValter Vaes. Les cuivres et les bois détruits par le temps ou l'usage, ont été reproduits d'après leurs tirages originaux.

Haec ope venerabilium
typorum excudorumque
impressa fuerunt

Christophori Plantini
Antverpiensis.

Ex prelis

J.-E. Buschmann.

LE MUSÉE PLANTIN-MORETUS

PAR MAX ROOSES

CONSERVATEUR DU MUSÉE

LIVRAISONS XXI à XXVI

MDCCCCXIII

SOMMAIRE :

Description du Musée Plantin-Moretus — Rez-de-chaussée — Premier étage.
Documents.
Tables.
Colophon et marque typographique.
Titre, justification du tirage et faux-titre.

HORS TEXTE :

Ordinatie van 1580.
Lettres monumentales.
Neuf culs de lampe.
Volets du tryptique de la Cathédrale d'Anvers.
Cuivres : Entrée dans la ville de Bruxelles.
 Frontispice *Blosii Opera*.
 Quatre planches de *P. Biveri*.
 Entrée dans la ville de Mons.
 Portrait de Chifflet.
 Frontispice de *Musæ juveniles*.

G. ZAZZARINI & Cⁱᴱ
37, MARCHE AUX SOULIERS
ANVERS

www.ingramcontent.com/pod-product-compliance
Lightning Source LLC
Chambersburg PA
CBHW070951240526
45469CB00016B/34